轂在襁褓中尔爱
叙懷屠觀士帖手
带觳瘀不盡當
吴霊驩迴堪以寢
甑寸裝溝以嫩繡

明王鐸《致戴明說手札》之一　私人藏

可 報
嚴 甚
老 嗽
閣 中
下

徐 裕

四月十七日復書

時痾齡

淳化搨本

明王鐸《致戴明說手札》之二　私人藏

牛膝酒吾嘗製此藥
嚴老詞翁閱恐草草
骨蒼……

丙戌四月十日遷蘭亭續帖併芾光
堂帖未書

署中歸來遠道艱辛天地融氣作若許淫雨浩軍務殷搜二帖檢村續未精義真壽壇中雜於伊軍皆廉石墼對墨良之推重者

明王鐸《致戴明說手札》之三　私人藏

裙人情遠遠酬應太多
蜀箋要先來及古人
數日勝宿
等好悵玩多裸後
還年瞠

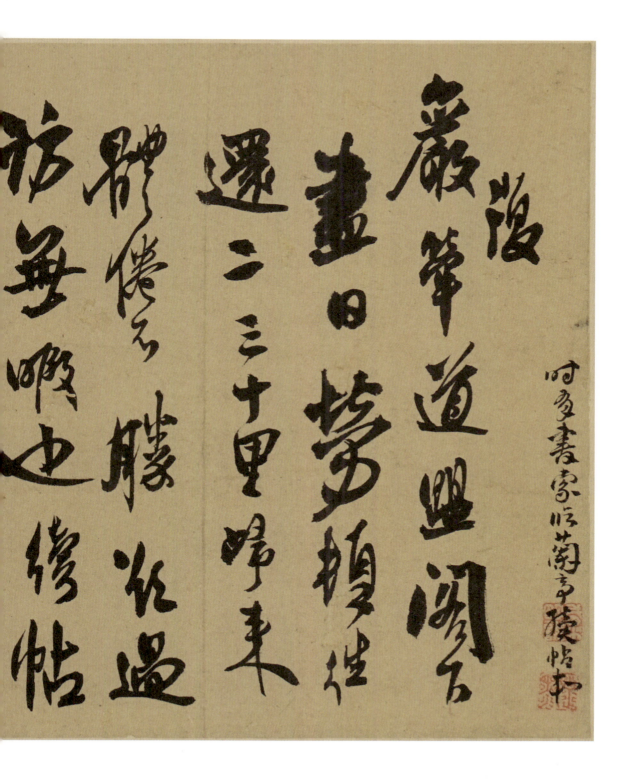

明王鐸《致戴明說手札》之四　私人藏

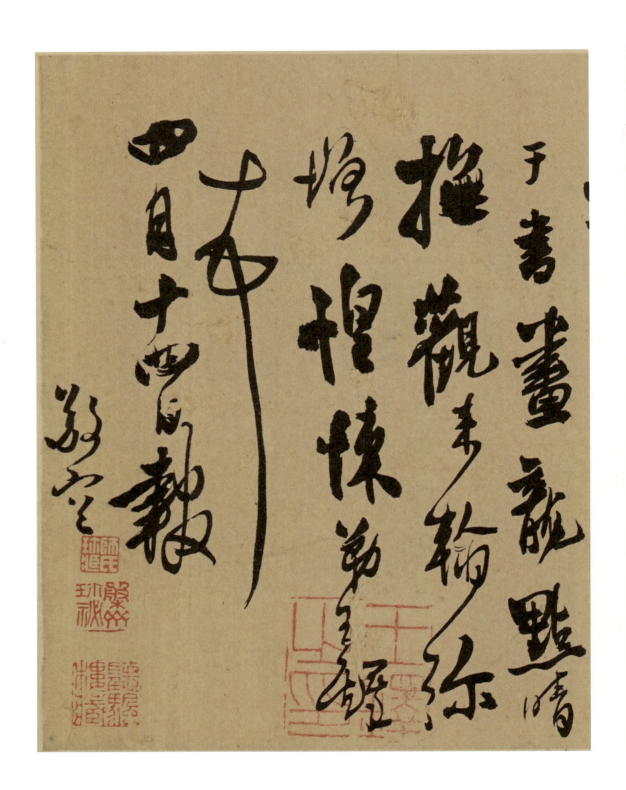

明王鐸《致戴明說手札》之四　私人藏

書法研究

CHINESE CALLIGRAPHY STUDIES

二〇二二年 第三期

創刊于一九七九年·總第一六七期

中文社會科學引文索引CSSCI擴展版來源期刊
國家新聞出版廣電總局認定學術期刊

上海書畫出版社

學術顧問（按年齡序次）

傅　申　李剛田　曹寶麟
邱振中　華人德　黃　惇
王連起　叢文俊　盧輔聖
白謙慎　張子寧　陳振濂
劉　恒

主　　編　王立翔
副 主 編　孫稼阜
編　　審　李偉國
責任編輯　李劍鋒
編　　輯　夏雨婷

責任校對　郭曉霞
技術編輯　顧　傑
整體設計　王　崢
圖版攝影　李　爍

中文社會科學引文索引CSSCI擴展版來源期刊
國家新聞出版廣電總局認定學術期刊

主管｜上海世紀出版（集團）有限公司　主辦｜上海中西書局有限公司　上海書畫出版社有限公司
出版｜上海書畫出版社有限公司　編輯｜《書法研究》編輯部
地址｜上海市閔行區號景路159弄A座426室　郵政編碼｜201101
編輯部電話｜021-53203889　郵購電話｜021-53203939
信箱｜shufayanjiu2015@163.com　網址｜www.shshuhua.com　微信公衆號｜shufayanjiu1979

印刷｜上海華頓書刊印刷有限公司　發行｜上海市報刊發行局　發行範圍｜公開
國際標準連續出版物號｜ISSN1000-6044　國内統一連續出版物號｜CN31-2115/J
全國各地郵局訂購　郵發代號｜4-914　海外總發行｜中國國際圖書貿易集團有限公司　國外發行代號｜C9273

季刊　出版日期：2022年9月5日
國内定價：人民幣 45.00圓　海外定價：美圓 16.00圓

目 錄

書法經典的話語權——中國書法經典研究之三 | 叢文俊 | 5

《墨池編》的學理分類和古典"書學"知識譜系的生成 | 陳志平 | 32
方外與俗世：社會互動視角下的北宋禪僧書法生態 | 蔡志偉 | 67
宋代心畫書學觀念的演變 | 楊開飛 | 84
理學家于書法的悖論
　　——以朱熹評蘇軾、黃庭堅書法爲中心的研究 | 宋曉希　黃　博 | 99
碰撞與滲透："理"與宋代"尚意"書風 | 王　琪 | 115
收藏家安師文與顏真卿書法在北宋的傳播 | 吳嘉茵 | 129

新見王鐸手稿署銜禮部左侍郎考 | 張穎昌　劉　豔 | 142
被矯飾的形象——王鐸在南明野史中的形象考辨 | 葉煉勇 | 150
漢代西域書法人物考略 | 毛秋瑾 | 165
關于"破體"的幾個問題 | 張公者 | 175
北朝後期造像碑書法風格考察——以河東地區爲例 | 冉令江 | 180

《書法研究》徵稿啓事 | 199
《書法研究》訂閱啓事 | 200

聲 明：
1.凡向本刊投稿，一經使用，即視爲授權本刊，包括但不限于紙質版權、電子版信息網絡傳播權、無綫增值業務權及其轉授權利；本刊支付的稿費已包括上述使用方式的稿費。如有异議，請在投稿時聲明。
2.本刊中所登載的文、圖稿件，用于學術交流和傳遞信息之目的，不代表本刊編輯部贊同其觀點，相關著作權問題也由内容提供者自負。
3.本刊所有圖文資料，如出于學術研究需要，可以適當引用，但引用時請注明引自本刊。
4.本刊如有印裝問題，請寄回本刊，由編輯部負責聯繫調换。

書法經典的話語權
——中國書法經典研究之三

叢文俊

內容提要：

　　書法經典之其人其書、其思想行事及言論，在後世持續的闡釋與審美追加中，逐漸具有了超然的權威性和用以指導後學的書法傳習、確立審美價值標準的話語權。隨着時間的推移，這種話語權的功用和意義不斷被充實、放大與延伸，至今仍被視爲重要原則和精神力量。從書法經典話語權的確立，到其多見的溢出效應，包括古代書論中一些僞篇，影響可謂無處不在。書法經典話語權的確立、闡釋與審美追加，均可視爲一種文化需求，可以和中國文化傳統相表裏。話語權有如一種特殊的"黏合劑"，借助書法經典，把書法史上各種現象黏合起來，進而形成強大而充滿活力的書法傳承大統。

關鍵詞：

　　書法經典　話語權　文化傳統　書法傳統

　　書法經典的話語權，一則來自書家的楷模效應，以及本人的書法見解，包括審美的、宣導或排斥的，甚至一些細枝末節；二則來自由後世尊奉爲權威的審美參照系，用爲鑒賞與評說活動的標準繩尺，誘導後學的津梁，包括後人持續進行審美追加的各種意義。

　　書法經典作爲正統、古雅的象徵，濃縮了古典文化藝術精神，在法先王、先聖、先賢的傳統觀念影響下，成爲近乎永恒的克服時俗流弊的良方，是成就後世楷模的不二導師。由于經典均爲後世尊奉傳習而成，關于經典的審美追加也很容易被接受，以此使經典與代代傳承的後人之間具有可以超越時空的親和感。這種親和感對持續增加經典的權威性，有着積極的意義，人們無不希望從經典獲取各種知識，以及成功的秘訣。至于經典所固有的真實狀態與含義，却很少有人考慮，這也是人人學二王，而罕有升堂入室者的一個重要原因。可以

肯定，後世持續的審美追加，在增加經典之權威性與話語權的同時，也會使經典變得愈加朦朧，而人們往往會把朦朧感視爲高深玄妙，把誤解當做真實。當後人把經典串聯起來成爲傳統之後，也許會發現，在某些情況下，持續熱情的審美追加纍積，反而會誤人誤己。被不斷放大的經典話語權，往往會誤導後人的書法認知和傳習，其功與過，盡在于是。

一、經典話語權的確立

漢魏六朝是書法史第一個全盛期，書體演進與名家楷模的傳承出新緊密相伴，兼有上古和唐以後書法的優長而無其短，可以視爲書法史前後重疊的過渡時期，後世只能仰慕，而不能複製。張懷瓘《文字論》云：

其後能者，加之以玄妙，故有翰墨之道生焉。世之賢達，莫不珍貴。[1]

"翰墨之道"，指書法在實用基礎上的藝術追求，包括理論與實踐，古今書體莫不如是，而以近體楷、行、草爲最。爲賢達所珍貴者，名家楷模書迹的弆藏之風，亦即始于西漢晚期陳遵尺牘廣被珍藏的風氣愈演愈烈，從偶然得之到重金求購，從文化精英士大夫群體到帝王，均樂此不疲。在社會化好書尚書潮流推動下，鑒賞與評說活動亦隨之展開，并成爲書論的主流。虞龢《論書表》云：

厥後群能間出，洎乎漢魏，鍾、張擅美，晋末二王稱英。羲之書云："頃尋諸名書，鍾、張信爲絕倫，其餘不足存。"又云："吾書比之鍾、張，（鍾）當抗行，張草猶當雁行。"羊欣云："羲之便是小推張，不知獻之自謂云何？"又云："張字形不及右軍，自然不如小王。"謝安嘗問子敬："君書何如右軍？"答云："故當勝。"安云："物論殊不爾。"子敬答曰："世人哪得知。"夫古質而今妍，數之常也；愛妍而薄質，人之情也。鍾、張方之二王，可謂古矣，豈得無妍質之殊？且二王暮年皆勝少，父子之間又爲今古，子敬窮其妍妙，固其宜也。然優劣旣微，而會美俱深，故同爲終古之獨絕，百代之楷式。

虞龢，南朝劉宋泰始間人，去晋極近，所述當屬可信。斯言首列鍾、張、

[1] [唐]張懷瓘《文字論》，《歷代書法論文選》，上海書畫出版社，1979年版，第209頁。後凡引文出于此書者，不再注出。

三國魏鍾繇《薦季直表》

二王，使漢晉衆多名家楷模精簡至四人，應出于時譽公議。次及王羲之論書語，于漢魏列鍾、張，自評可與鍾繇頡頏，草乃略遜于張芝。《書譜》徵引此段文字，"不足存"作"不足觀"，繼云：

 吾書比之鍾、張，鍾當抗行，或謂過之；張草猶當雁行。然張精熟，池水盡墨，假令寡人耽之若此，未必謝之。

 孫過庭指出是語有"推張邁鍾"之意。虞氏再次引羊欣評語，謂張芝"字形不及右軍，自然不如小王"，可與王僧虔《論書》稱"亡曾祖領軍洽與右軍俱變古形，不爾，至今猶法鍾、張"之言相印證，有書家個人的努力，也是書體演進的結果，而其中隱藏之小王書勝于乃父之意，亦當作如是觀。又續言謝安與小王的對話，小王直言勝父，虞龢以質妍古今爲評，差幾近乎史實；其視人情厚薄爲時尚變遷之由，亦可佐證書法名家在書體演進中所做藝術創新的社會基礎，于無形中支持羊欣的見解及小王自評。羊欣書得由獻之親炙，虞龢與之同處于時尚的餘波之中，故不以倫理道德非難小王。陶弘景《與梁武帝論書啟》所謂"比世皆尚子敬書，元常繼以齊代，名實脫略，海內非惟不復知有元常，于逸少亦然"之言，正是宋、齊風氣的延續，絕非虛譽。又，庾肩吾《書品》承右軍自評，比較鍾、張、大王書法云：

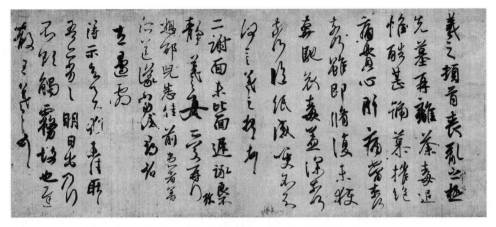

晋王羲之《喪亂帖》《二謝帖》《得示帖》

張工夫第一，天然次之，衣帛先書，稱爲"草聖"。鍾天然第一，工夫次之，妙盡許昌之碑，窮極鄴下之牘。王工夫不及張，天然過之；天然不及鍾，工夫過之。羊欣云："貴越群品，古今莫二。"兼撮衆美，備成一家，若孔門以書，三子入室矣。

梁武帝推崇鍾繇，稍抑大王，更抑小王，庾肩吾受其影響，未能使二王并舉。"工夫"猶言技法精熟，"天然"意在品格和本色，復引羊欣評語，以兼美鍾、張，"備成一家"做結，并無厚薄之別，也更近于大王自評。又，《論書表》云：

獻之始學父書，正體乃不相似。至于絶筆章草，殊相擬類，筆迹流懌，宛轉妍媚，乃欲過之。羲之書，在始未有奇殊，不勝庾翼、郗愔，迨其末年，乃造其極。嘗以章草答庾亮，亮以示翼，翼嘆服，因與羲之書云："吾昔有伯英章草十紙，過江亡失，常痛妙迹永絶，忽見足下答家兄書，焕若神明，頓還舊觀。"

前述小王書學乃父，楷法有異，而章草酷肖，流美妍媚，"乃欲過之"。章草師于乃父，大王則出于張芝，經典傳承，無過于此，而父子比翼，殆無疑焉。二庾的態度和評說，亦可佐證右軍以己書比于張芝的自評，以此成爲經典話語權延伸的基礎。所述"末年"，祇是"乃造其極"的時間節點，陶弘景《論書啓》稱"逸少自吴興以前，諸書猶爲未稱，凡厥好迹，皆是向在會稽時、永和十許年中者"，稍爲詳細，并無特別之處。孫過庭《書譜》乃云：

初謂未及，中則過之，後乃通會。通會之際，人書俱老。仲尼云：五十知命，七十從心。故以達夷險之情，體權變之道，亦猶謀而後動，動不失宜，時然後言，言必中理矣。是以右軍之書，末年多妙，當緣思慮通審，志氣和平，不激不厲，而風規自遠。

自此，則使右軍"末年書""人書俱老""不激不厲，而風規自遠"諸評成爲書法藝術之最高的理想境界，爲經典話語權找到理論依據，揭示出老境極致的美感特徵。其影響所及，如《述書賦·語例字格》釋云"無心自達曰老"，正從孫氏所論延伸而來。又如李煜《書述》云：

老來書亦老，如諸葛亮董戎，朱睿接敵，舉板輿自隨，以白羽麾軍，不見其風骨，而毫素相適，筆無全鋒。

這種個性化的理解和喻說的承襲痕迹很清楚，右軍不言，而經典的話語權影響自在。姜夔《續書譜·行書》論行書之承學云：

《蘭亭記》及右軍諸帖第一，謝安石、大令諸帖次之，顔、柳、蘇、米，亦後世之可觀者。大要以筆老爲貴，少有失誤，亦可輝映。

從全面的觀察論說，到具體的用筆之法，經典話語權的延伸頗爲深入。"筆老"，或是"不激不厲"，或是"無心自達"，均可見其因襲經典的痕迹。由此可見，經典以其獨特的魅力和權威，無論有言無言、己言他言，都具有引導後學、評判佳否的話語權，并有着極强認知的和理論的張力。又，張懷瓘《書斷·神品》評王羲之書云：

備精諸體，自成一家法，千變萬化，得之神功，自非造化發靈，豈能登峰造極。然剖析張公之草，而濃纖折衷，乃愧其精熟；損益鍾君之隸，雖運用增華，而古雅不逮。至研精體勢，則無所不工，亦猶鐘鼓云乎，《雅》《頌》所得。觀夫開襟應務，若養由之術，百發百中，飛名蓋世，獨映將來。其後風靡雲從，世所不易，可謂冥通合聖者也。

斯評"自成一家法"，與《書品》"備成一家"語同；與鍾、張二家的比較評説，乃剿襲右軍自評；"精熟"乃《書品》"工夫"換言，語出右軍自評，"古雅"近于《書品》的"天然"。"鐘鼓云乎"，典出《論語·陽貨》"樂

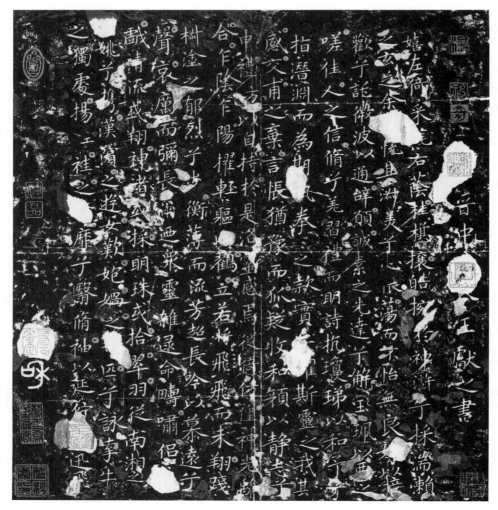

晋王獻之《洛神賦十三行》

云樂云，鐘鼓云乎哉"語，孔子認爲音樂不僅僅是以鐘鼓爲代表之各種樂器合奏的盛美，還要有情感和思想性，此言右軍書法備其大義。"《雅》《頌》所得"，既是《詩經》"六義"中的雅、頌，也指具體的《小雅》《大雅》及商、周、魯三《頌》功用。依《詩大序》可知，"言天下事，形四方之風，謂之雅。雅者，正也，言王政之所由廢興也。故有小雅焉，有大雅焉。《頌》者，美盛德之形容，以其成功告于神明者也"，表明張氏心目中的王書功參教化，宣列于廊廟之上，以利于天下之治。用意與其《書斷·行書》"若逸氣縱橫，則羲謝于獻；若簪裾禮樂，則獻不繼羲"之語如出一轍，屬意并同。又末以春秋時

楚名將養由基百發百中的神射之能爲喻，與唐太宗《王羲之傳論》的"盡善盡美"遥相呼應，也與李嗣真《書後品·逸品附評》"右軍終無敗累"、袁昂《古今書評》"王右軍書如謝家子弟，縱復不端正者，爽爽有一種風氣"之評相合，"百發百中"不過換言而已。在傳統書法審美與批評的書面表達中，修辭時或變化，但語義的一致性，最能反映經典話語權的延伸狀態。

此外，舉凡牽涉經典的逸聞軼事，都有可能成爲後人的關注點，并以此作爲評說或推譽的依據，在強化經典的同時，增加其話語權。《論書表》述小王事迹云：

羲之爲會稽，子敬七八歲學書，羲之從後掣其筆不脫，嘆曰："此兒書，後當有大名。"子敬出戲，見北館新泥堊壁白净，子敬取帚沾泥書方丈一字，觀者如市。羲之見嘆美，問所作，答云："七郎。"羲之作書與親故云："子敬飛白大有意。"是因于此壁也。

小王兒時習書二事，皆得到父親的嘉譽，不出家學家事，縱有其能，亦不排除舐犢情深之意味。庾肩吾《書品·上之中》評小王云：

子敬泥帚，早驗天骨，兼以掣筆，復識人工，一字不遺，兩葉傳妙。

在庾氏看來，既得右軍嘉譽，自屬精鑒，小王日後大成，宜其髫齡已自不凡。父子皆爲經典，相互成就，此已見其端倪。"兩葉"，古文字作"枼"，同"世"，"兩葉"猶言"兩世""兩代"，謂父子同傳書法妙迹。此則自内而外，廣之而成書史通識嘉話，經典之不言而傳，不脛而走，于此可見一般。又，劉熙載《藝概·書概》評王羲之云：

羲之之器量，見于郄公求婿時，東床坦腹，獨若不聞，宜其書之靜而多妙也。經綸見于規謝公以虛談廢務，浮文妨要，宜其書之實而求是也。

從"東床坦腹"說到"宜其書之靜而多妙"，因果關係簡單而直接，則"器量"源自先天，非學可至。"經綸"治世之能與韜略，規諫謝安事見《晋書·王羲之傳》，謂右軍識見不凡，爲書亦能"實而求是"。由此可見，劉熙載有着過人的認知能力，其想象與釋說言之有物，持之有故，比之庾肩吾之評小王，說理性尤强，自當取信于人。

後世評說書法經典，不乏推譽溢美之辭，若書面表達取尚美文，則華辭麗

藻、誇張況喻，尤能爲之增色，而經典之話語權，亦將因之得以拓展或延伸。《書斷·神品》評小王書法：

幼學于父，次習于張。後改變制度，別創其法，率爾私心，冥合天矩，觀其逸志，莫與之京。至于行、草，興合如孤峰四絕，迥出天外，其峻峭不可量也。而其雄武神縱，靈姿秀出，臧武仲之智，卞莊子之勇，或大鵬搏風，長鯨噴浪，懸崖墜石，驚電遺光。察其所由，則意逸乎筆，未見其止，蓋欲奪龍蛇之飛動，掩鍾、張之神氣。惜其陽秋尚富，縱逸不羈，天骨未全，有時而瑣。

稱小王"次習于張"，乃因《書斷·草書》述張芝創"字之體勢，一筆而成"的"一筆書"，"惟子敬明其深指"而能繼之，實出于訛傳而做出的錯誤判斷。張芝之時，本無此種連綿草體。[2] "後改變制度"云云，指小王所創"破體"，《書議》所謂"非草非行，流便于草，開張于行，草又處其間"的狀態即是。"逸志"，超群的識見胸次，無人可與比高。隨後對小王行、草書法所作審美表達，神思奇幻，氣象萬千，隱然有凌獵鍾、張之勢。不與右軍相比，有避免傷及人倫之意。又，張懷瓘《書議》述云：

子敬年十五六時，嘗白其父云："古之章草未能宏逸。今窮偽略之理，極草縱之致，不若稿行之間，于往法固殊，大人宜改體。且法既不定，事貴變通，然古法亦局而執。"子敬才高識遠，行草之外，更開一門。

小王"年十五六時"，右軍已然風燭殘年，今草早已成熟，斷無再依據章草字形更創今草之理。[3] "今窮偽略之理，極草縱之致"，乃大草"一筆書"的筆法體勢；"稿"，草也，草、行之間，乃小王所創之"破體"，與建議乃父從章草改體了不相干。王僧虔《論書》稱"亡曾祖領軍洽與右軍俱變古形，不爾，至今猶法鍾、張"，此言近似，可證張懷瓘之非。再則，所引小王之語文鄙理疏，實出自唐代淺人手筆，依張氏學識，本不應有此疏失，抑其欲高小王，有意神而明之？又，李嗣真《書後品》評云：

子敬草書逸氣過父，如丹穴鳳舞，清泉龍躍，倏忽變化，莫知所自，或蹴海

[2] 詳見叢文俊《章草及其相關問題考略》，《中國書法》2008年第10期。
[3] 依張懷瓘所述王獻之"年十五六時"，距右軍之卒僅一二年，顯見斯言荒誕，必出偽託。又陶弘景《論書啓》言"逸少亡後，子敬年十七八"，與文獻記載相合。

移山,翻濤簸月。故謝安石謂公當勝右軍,誠有害名教,亦非徒語耳。而正書、行書如田野學士越參朝列,非不稽古憲章,乃時有失體處。舊説稱其轉妍去鑒,疏矣。

所言"子敬草書逸氣過父",或從"一筆書"審美印象而來,洵屬知言;而稱"謝安石謂公當勝右軍"語,與其他文獻所見之小王自言勝父、而謝安不以爲然的情狀迥異,恐亦出于訛傳。其後附《評》稱"子敬往往失落,及其不失,則神妙無方,可謂草聖也","失落"與前文的"失體處"近似。草尚流便,小王又尚極縱之勢,有些許失落實屬正常,之所以拈出,爲與"右軍終無敗累""百發百中"比較,以全右軍書法"盡善盡美"之義。由此可見,後人對前賢書法的析理發

晉王羲之《快雪時晴帖》

揮與書面表達,頗盡心力,知著見微,如得認同附和,即獲取經典話語權的代言者身份,其説也會附于經典大行其道,在增益書法經典含義的同時,也增加了自身的存在價值。

對書法經典而言,後人希望從其所有、以及相關事物中尋找學書訣要和立論依據,祈盼獲得啓示,甚至成爲書法藝術之精神上的寄託。例如,朱熹《晦庵論書》云:

余少時喜學曹孟德書,時劉共父方學顏真卿書,余以字書古今誚之,共父正色謂余曰:"我所學者唐之忠臣,公所學者漢之篡賊耳。"余嘿然無以應,是則取法不可不端也。

顯然,學顏不限于書妙,還有高尚的傳統倫理道德價值觀在內,而忠奸之異、君子小人之辨,物論有定,連類比觀。是知書雖藝事,亦關乎名節,不得不慎,而經典之教化意義及話語權,于潛移默化中見之矣。再如《蘭亭序》一帖,被後人鋪陳演繹,義理尤多,其表現有四。其一,因于唐太宗命蕭翼賺《蘭亭序》的傳奇故事,復令馮承素等人摹寫,又有歐、虞、褚諸家臨本,以及定武《蘭亭序》上石傳拓,遂化身千百,致使後世研究其傳刻系統竟成顯

唐顏真卿《祭侄文稿》

學，書法史之盛事，無過于此。得"天下第一行書"的美譽，可謂實至名歸。其二，《蘭亭序》乃草稿，其妙具有偶然性，不可複製，何延之《蘭亭記》稱右軍"他日更書數十百本，無如被禊所書之者"，或據傳聞而言，但其中頗含至理。顏真卿《祭侄文稿》陳深跋云：

縱筆浩放，一瀉千里，時出遒勁，雜以流麗。或若篆籀，或若鐫刻，其妙解處，殆出天造。豈非公注思爲文，而于字畫無意于工，而反極其工邪！

言顏書祭侄草稿，但"注思爲文"，無意于點畫工拙，反而達到"極其工"的妙境，正從《蘭亭序》草稿發揮。又，張晏跋之云：

告不如書簡，書簡不如起草。蓋以告是官作，雖端楷終爲繩約；書簡出于一時之意興，則頗能放縱矣；而起草又出于無心，是其心手兩忘，其妙見于此矣。

以"無心"而入"心手兩忘"之境，妙筆乃生。其實，最先闡發此道理的是蘇軾。其《評草書》云：

書初無意于佳乃佳耳。草書雖是積學乃成，然要是出于欲速。古人云："匆匆不及草書。"此語非是。若匆匆不及，乃是平時亦有意于學，此弊之極，遂至于周越、仲翼，無足怪者。吾書雖不佳，然自出新意，不踐古人，是一快也。

"無意于佳乃佳"，與《蘭亭序》《祭侄文稿》的書寫狀態契合，後者被譽爲"天下第二行書"，即緣乎此。"有意于學"，易爲取法之形質所累，轉

而入俗。"不踐古人",指學古而體貌不似,古法已神化爲我矣,并非師心自用、閉門造車者所能擬議。又,黄庭堅《跋蔡君謨書》云:

君謨《渴墨帖》仿佛晋宋間人書,乃因倉卒忘其善書名天下,故能工耳。

蔡襄書負盛名,向來是有意于佳,而果然如是,似是内心拘執于成法者;一旦忘其所以,恣肆其筆,即便逸筆草草,而真性情見矣,以是能工。蘇軾曾歷烏臺九死一生,被貶黄州之後,已能超然于生死榮辱,作《黄州寒食詩帖》草稿,感慨繫之,無意于佳,反而成就"天下第三行書"。自右軍、魯公至于東坡,皆以傑作傳世而不朽,是則經典之話語權,不言而自彰也。

其三,《蘭亭序》既爲"天下第一行書",則學之者莫不取以爲法,風議皆以承學《蘭亭序》標榜正宗"取法乎上",以得于形似爲榮,此則經典不言而勝于有言。更有甚者,唐人始取此帖首字演繹而成"永字八法",乃至有以八法賅萬法之説。韓方明《授筆要説》云:

……至張旭始弘八法,次演五勢,更備九用,則萬字無不該于此,墨道之妙,無不由之以成也。

文前尚有"方明傳之于清河公,問八法起于隸字之始,後漢崔子玉歷鍾、王以下,傳授至于永禪師"語,"隸字之始",即楷書之始,晋唐皆呼楷爲隸。崔瑗乃草書名家,與楷法不涉,應爲鍾繇、王羲之、智永得傳楷法,至張旭乃條理而備八法。傳張懷瓘《玉堂禁經》之《用筆法》言"大凡筆法,點畫八體,備于永字",并圖示八法名稱,後附具體説解,云云,尤爲詳盡。李華《二字訣·截拽》稱"鍾、王之法悉而備矣,近世虞世南深得其體,別有婉媚之態,凡云八法,學者悉善",雖未名言"永字八法",而傳承綫條已備。黄庭堅《題絳本法帖》云:

承學之人,更用《蘭亭》"永"字,以開字中眼目,能使學家多拘忌,成一種俗氣。

此可佐證"永字八法"在宋代的傳承和影響,以至于物極必反,"成一種俗氣"。又,《蘭亭序》二十餘"之"字,意態各異,李嗣真《書後品》廣之云"元常每點多異,羲之萬字不同",以此成爲指導後學務求變化,以及書法審美與批評量説優劣的一種標準,至今依然。

其四，因被禊雅集而有《蘭亭序》，則其事其文亦皆附于其書而傳，推蔚而有"蘭亭文化""蘭亭學術研究"之類，皆右軍不曾夢及者。即以今日書法爲言，其得益于《蘭亭序》者正多，而書法經典之話語權，歷千餘載而彌新，爲藝如是，足以不朽。

書法經典的話語權是一種普遍的存在。當其被傳説、被引據、被審美追加之後，即會變成歷史的、社會化的力量，在書法傳承的方方面面，持續地發揮作用。再如張芝的"臨池學書，池水盡墨""匆匆不暇草書"與"下筆必爲楷則"，王羲之書寫祝版的"入木三分"[4]、書《道德經》各兩章與道士換鵝故事，張旭書法的"力透紙背"[5]，等等，此類記叙頗多，不贅。

二、書法經典話語權的溢出效應

在古代書論中，有很多僞託于書法經典的篇什内容，其中有些雖經辨僞，但以其傳習者衆，依然得以流布于世。時至今日，學者尚不能盡明其僞，遂使議論近乎虚妄或以訛傳訛。也許，在世人的心目中，更願意相信這些篇什内容，有某種莫名的心理依賴。以其存在牽涉書法經典，且容易混淆視聽，故爾不得不辨。例如，宋陳思《書苑菁華》所收《秦漢魏四朝用筆法》述李斯、蕭何、蔡邕、鍾繇四篇用筆法的文字皆出于淺人僞託，其中所謂蔡邕《筆論》及另一僞篇《九勢》均被《歷代書法論文選》置于趙壹《非草書》之後蔡邕名下，被一些撰著書法理論史、書法美學史的學者視之爲真，而加以闡釋發揮，造成學術上的錯亂，貽誤後學。再如其文述鍾繇事云：

魏鍾繇少時，隨劉勝入抱犢山學書三年，還與太祖、邯鄲淳、韋誕、孫子荆、關枇杷等議用筆法。繇忽見蔡伯喈筆法于韋誕坐上，自捶胸三日，其胸盡青，因嘔血。太祖以五靈丹救之，乃活，繇苦求不與。及誕死，繇陰令人盗開其墓，遂得之。故知多力豐筋者聖，無力無筋者病，一一從其消息而用之，由是更妙。

此事荒誕不經。一則鍾繇年長韋誕二十八歲，待韋誕學書有成，可以與名家討論用筆法時，鍾繇已年過知命，書法名滿天下；鍾繇早于韋誕二十三年

[4]《太平廣記》卷二七〇《王羲之》記載："晋帝時，祭北郊文更祝版，工人削之，筆入木三分。"後廣泛稱用，已爲成語。
[5] 傳顔真卿《述張長史筆法十二意》記張旭語云："當其用筆，常欲使其透過紙背。"

卒，如何盜後生之墓？二則"多力豐筋者聖"數語，與傳衛夫人《筆陣圖》所言相同，後者乃唐時閭里塾師之流所增，[6]而此文之出，或在《筆陣圖》全本之後。

漢晉隋唐時期，引領書法潮流的名家精英，大都出自門閥士族的家法師承，若非親炙，很難升堂入室爲世所重。正因爲如此，世人莫不企慕高風，神秘筆法，即便祇是傳説，或是僞託，亦不免樂與聞焉。又，傳王羲之《題衛夫人〈筆陣圖〉後》，同樣出自僞託，其中有段内容即僞託自王羲之《筆勢論十二章并序》的創臨、啓心二章，與《書譜》所言的十章不同。此再以《題衛夫人〈筆陣圖〉後》爲例：

予少學衛夫人書，將謂大能。及渡江北游名山，見李斯、曹喜等書；又之許下，見鍾繇、梁鵠書；又之洛下，見蔡邕《石經》三體書；又于從兄洽處，見張昶《華嶽碑》，始知學衛夫人書，徒費年華耳。遂改本師，仍于衆碑學習焉。

李斯、曹喜乃秦漢篆書名家，《四體書勢》述之。許昌多鍾、梁二家八分銘石之碑碣，《四體書勢》《書品》及《書後品》皆有載記。"蔡邕《石經》三體書"，史載蔡邕奉詔領銜所刊乃一體《熹平石經》，而以古文、小篆、隸書三體所刊乃三國曹魏《正始石經》，若右軍往觀，斷不致混淆二者。又，東晉與五胡十六國隔江相望，所述名山名家勝迹多在敵國。讀王羲之《喪亂帖》可知，永嘉亂後，王氏家族隨晉室渡江，"喪亂之極，先墓再離（罹）荼毒""雖即修復，未獲奔赴，哀毒蓋深"云云，連修復祖塋之大事都無法親返祭拜，又豈能從容北上優游訪碑？再則，文中所述之碑乃古文、小篆、八分隸書三體，與師從衛夫人等并賴以成名的近體楷、行、草不涉。書家兼善諸體，承自漢代以秦書八體取士之制，而以近體兼備衆美，昉于唐人孫過庭《書譜》"必亦傍通二篆，俯貫八分，包括篇章，涵泳飛白"的審美理想，亦或出于張懷瓘《評書藥石論》論書法的"復本"思想，"上則注于自然，次則歸乎篆籀，又其次者，師于鍾、王"，兩者或即俗子杜撰右軍北上訪碑，"仍于衆碑學習焉"所本。後人不察，乃因循其説，爲經典徒增紛擾。黄庭堅《題范氏模〈蘭亭叙〉》云：

右軍自言見秦篆及漢石經正書，書乃大進，故知局促轅下者，不知輪扁斫輪

[6] 孫過庭《書譜》述"代有《筆陣圖》七行，中畫執筆三手"云云，知今所見該篇文本前後内容均爲唐人增入，揆其語氣，似爲閭里塾師啓蒙教學所用，而託名右軍，或衛夫人所作。

有不傳之妙。王氏以來，惟顏魯公、楊少師得《蘭亭》用筆意。

正書，乃八分隸書之誤，以訛傳訛。顯然，黃氏據偽篇坐實右軍北上訪碑、《蘭亭序》有篆隸"不傳之妙"，後世惟顏真卿、楊凝式二家得此筆法奧妙。依黃氏的才學識見，尚有此失，而經典話語權的溢出效應，可見一般。又，黃庭堅《跋〈贈元師此君軒詩〉》云：

近時士大夫罕得古法，但弄筆左右纏繞，遂號爲草書耳，不知與科斗、篆、隸同法同意。數百年來，惟張長史、永州僧懷素及余三人悟此法耳。

觀此，不能不令人懷疑黃氏乃于偽篇中獲得靈感妙悟，其《評書》稱"余觀漢時石刻篆隸，頗得楷法"亦然。"科斗"，即《正始石經》中的古文，而草書與古文、小篆、八分隸書的"同法同意"，實黃氏出于崇尚右軍，連帶及于偽篇推導而來，成爲具有普遍意義的技法理論。此外，在宋人眼中，凡近體美感與篆隸相關聯者，徑呼曰"篆籀氣"，實則從刻帖、傳拓的觀摩印象中得來，蓋其鋒芒漸殺故也。試觀刻帖之宋拓定武本《蘭亭序》，即不難想見山谷議論之所由也。又，黃氏《跋翟公巽所藏石刻》云：

石鼓文筆法，如圭璋特達，非後人所能贗作。熟觀此書，可得正書、行、草法，非老夫臆說，蓋王右軍亦云爾。

按，前面偽託王羲之所作之文并未言及石鼓文，黃氏所謂"王右軍亦云"或爲誤記，或據李斯小篆上溯，可以視爲并無依據的推衍。石鼓文至初唐始重見天日，右軍緣何得見而爲之說？況且近體楷、行、草之中鋒特出者可以"篆籀氣"言之，而此類風格于晉唐書法中并不多見，黃氏之意，或爲己書張目耶？平心而論，若以篆籀通于黃氏諸體，或容有是理，若取以施及右軍，則萬萬不可。究其原委，是經典話語權已深入人心，見則神而明之，信而推闡之，不待辨其真偽，也與古人習慣于法先王、法先聖先賢的文化傳統緊密相關。

又，傳說東晉初年有紫真仙人于天台山修道，亦名"天台丈人""白雲先生"，工書法，王羲之曾前往從其學書。此或因王氏家族信奉五斗米教，後世乃附會爲説，以此神化右軍之書。傳世有偽託王羲之《記白雲先生書訣》一篇，義理頗佳，若用于啓蒙，或能使人以道進技，若言其乃白雲先生爲提升右軍之書而作，則絕無可能。其文首言："天台紫真謂予曰：'子雖至矣，而未善也。'"末言："言訖，真隱子遂鐫石以爲陳迹。維永和九年三月六日右將

軍王羲之記。"時間緊銜"天下第一行書"《蘭亭序》之後，王書已然登峰造極，豈可言"未善"！析其語義，或自《論語·八佾》所謂西周《武》樂"盡美矣，未盡善也"之義化出，與唐太宗《王羲之傳論》評王書"盡善盡美"不無關係，當屬唐人手筆。晚唐釋亞栖《論書》認為"凡書通即變，王變白雲體，歐變右軍體"云云，視右軍書法自白雲先生體勢變化而出，看似言之鑿鑿，實乃無稽之談，而其講論書法變通的義理，仍有可取。由此可見，考察書法經典話語權的溢出效應，不必皆欲求實，要在能求其是，明其所以，有助益于學術便可。

又，米芾《海岳名言》評顏書云："與郭知運《爭座位帖》有篆籀氣，顏傑思也。"所謂"篆籀氣"，名雖始見于米芾評書，而其發軔頗為久遠，後世復加以推廣論說，已不限于考察近體楷、行、草的風格美感，所涉義理尤廣。其實，近體書法與篆籀的關聯有明顯的歷史沉積感，從觀念到書寫實踐與審美認知，靡不備具，經米芾首度以"篆籀氣"之名用在顏真卿《爭座位帖》的評說上，以顏、米兩個書法經典的疊加，遂成為後世書論中一個經久的話題，而其中存在的問題，至今無人察覺，唯見因循推廣而已。

漢唐時期，國家都有明確的文字政策以及相應的制度規範，吏民一體遵循。其中很重要的一項內容就是古今書體并重并行，各司其職，全其功用。據《唐六典》《唐令拾遺》所載，唐人極重字學，書學生課業之石經三體書，限三年成讀，《說文》限兩年，《字林》一年。前兩者重在古體，包括古文、大篆、小篆、隸書，《字林》重在近體楷書規範及釋讀；科舉要求"楷法遒美"，書學生還要在通會字學、古體之外，兼試草、行等雜體。在尚書政策及其社會功利的氛圍中，書家例能兼善古今書體，且以此稱能為榮。同時，古體之美再度被發掘，被運用到近體書法當中。孫過庭《書譜》雖然專論楷、草，卻明確提出諸體兼善的思想：

……草不兼真，殆于專謹；真不通草，殊非翰札。真以點畫為形質，使轉為情性；草以點畫為情性，使轉為形質。草乖使轉，不能成字；真虧點畫，猶可記文。回互雖殊，大體相涉。故亦傍通二篆，俯貫八分，包括篇章，涵泳飛白。

況書之為妙，近取諸身。假令運用未周，尚虧工于秘奧；而波瀾之際，已濬發于靈臺。必能傍通點畫之情，博究始終之理，鎔鑄蟲、篆，陶均草、隸。體五材之并用，儀形不極；象八音之迭起，感會無方。

"二篆"，謂大、小篆；"八分"，即八分隸書；"篇章"，指《急就篇》章草；"飛白"，本為"八分之輕者"，後使其法泛化施于各種書體。

"蟲、篆"，與"二篆"前後呼應換言，狹義的"蟲"指古文科斗，"篆"爲小篆；"隸"，與"真"換言，均謂楷書。"五材"，金、木、水、火、土，古人指化育天地萬物的基本物質，亦曰"五行"；"八音"，謂匏、土、革、木、石、金、絲、竹八大類樂器，取之合奏，則美妙不可言也。這種諸體兼善、集衆美于楷、草一身的觀點，既是一種古今融合的書寫實踐，也可以理解爲一種化古爲新，以豐富近體書法美感的理想境界。較之早期的諸體兼善、各成其用的單純而各自獨立的技能儲備有了質的飛躍，期之以使書體演進流變的歷史綫索重新結構于同一平面，集衆美而于楷、草筆下盡發之，其理論的和實踐的積極意義自不待言。又，傳衛夫人《筆陣圖》述楷法七種點畫要領之後，稱"又有六種用筆"云：

結構圓備如篆法，飄颺灑落如章草，兇險可畏如八分，窈窕出入如飛白，耿介特立如鶴頭，鬱拔縱橫如古隸。

"鶴頭"，即鶴頭書，乃漢代以小篆字形爲基礎的鳥蟲書省簡退化的狀態，如褚遂良《大字陰符經》直畫起筆像之。"古隸"其名始見于顏之推《顏氏家訓・書證》，指秦權量詔銘方廣無波挑，而有篆書孑遺的書體樣式。此段文字係唐人竄入，有明顯之因襲《書譜》觀點的迹象，而勝在比較具體地言明兼備衆美的風格領要，具有可行性。

宋代科舉廢除以"書判取士"之制，古體書法遂告衰落，但代表字學源流的篆隸古體之精神還在，也許是可望而不可即，反而增添了些許念茲在茲般的眷戀。前言黃庭堅借助僞託的王羲之《題衛夫人〈筆陣圖〉後》所記北游名山勝地探訪篆隸古迹之事以證己之草書獨存古法的論議，即是生動的事例。姜夔《續書譜・總論》云：

真、行、草書之法，其源出于蟲篆、八分、飛白、章草等。圓勁古淡，則出于蟲篆；畫點波發，則出于八分；轉換向背，則出于飛白；簡便痛快，則出于章草。

顯然，姜氏是在《書譜》《筆陣圖》的基礎上，再加推衍，使之更爲具體。表面上看，似已言之鑿鑿，實則很難經受推敲，正其因襲前人觀點之過。此前，朱長文《墨池編・神品》評顏書云：

……而魯公《中興》以後，筆迹迥與前異者，豈非年彌高而學愈精耶？以此質之，則公于柔媚圓熟，非不能也，恥而不爲也。自秦行篆籀，漢用分隸，字有

義理，法貴謹嚴，魏、晉而下，始減損筆畫以就字勢，惟公合篆籀之義理，得分隸之謹嚴，放而不流，拘而不拙，善之至也。

"篆籀之義理"，謂顏書行草能全字形，符合造字"六書"義理，不似魏晉以降肆意省簡字形筆畫以屈從字勢的做法；楷書"得分隸之謹嚴"，與豐碑巨製相得益彰。也可以說，朱氏所言之篆籀義理與諸體兼善、備集衆美并無關係，抑其從俗，有意牽強爲說，亦未可知。

對米芾而言，觀顏書正多，爲何獨賞《爭座位帖》，且以"篆籀氣"名之，實屬偶然。其在《寶章待訪錄》中云：

右楮紙真迹，用先豐縣先天廣德中牒起草，秃筆。字字意相連屬飛動，詭形異狀，得于意外也。世之顏行第一書也。

據斯言可知，米芾是就《爭座位帖》真迹有感而發，其曾有臨本傳世，後亦不知所終。所描述之作品風格狀態，與傳世之石刻臨本大體相合，在米芾眼中，刻本不過"粗存梗概"，則冥想真迹之妙，尤能令人心馳神往。其中關捩所在，亦即被世人忽略處，乃"秃筆"二字。《爭座位帖》本係草稿，隨手取秃筆疾書，正如米芾《書史》所述"此帖在顏最爲傑思，想其忠義憤發，頓挫鬱屈，意不在字，天真罄露，在于此書"的書寫狀態。既用秃筆疾書，則勢多轉曲，縱然或有提按頓挫，亦難成棱角，觀之則與"篆引"[7]筆法不二，今所見傳世之石刻本亦可佐證，而"篆籀氣"已躍然帖中矣。准此，或可明瞭米芾何以對"天下第二行書"《祭侄文稿》《劉中使帖》等不以"篆籀氣"爲名。同時，石刻帖本字口鋒芒易殺，自方而圓的情況在在可見，而草行之體本多轉曲，也容易予人以"篆籀氣"的印象，米芾觀李太師所收晉賢十四帖，于武帝、王戎、謝安、陸雲等草書用"篆籀氣象""法如篆籀"之類爲評，或緣乎此。

後人尊重顏書，因循米說，遂使論顏書多見以"篆籀"爲評的現象，此拓展經典話語權之典型事例，而"秃筆"之于作品風格之本源反被遺忘。例如，鄭杓《衍極》評顏書劉有定注云：

蓋古書法，晉唐以降，日趨姿媚，至徐、沈輩，幾于掃地矣。而魯公蔚然雄厚蠲雅，有先秦科斗、篆隸之遺思焉。

[7] 詳見叢文俊《中國書法史·先秦秦代卷》第三章第二節，江蘇教育出版社，2007年版。

唐顏真卿《顏家廟碑》（局部）

此雖增加"科斗"，但與朱長文所謂"篆籀義理"和"分隸謹嚴"近似，至于"遺思"，全憑審美者想象去取，又可與米芾"篆籀氣"相通。既有厚古薄今之意，也是在借古以刻意抬高顏書，主觀好惡輕重，不爲的評。當然，後人也不會止于重複先賢之語，推擴發揮也必不可免。例如，豐坊《書訣》云：

古大家之書，必通篆籀，然後結構淳古，使轉遒逸，伯喈以下皆然。米元章稱謝安石《中郎帖》、顏魯公《爭座書》有篆籀氣象，乃其證也。

前面推擴發揮，後乃以米說取證，至于是否合乎史實與書法藝術的客觀規律，是否忠實于米說原意，并不在慮中。"伯喈"，東漢蔡邕之字，竇臮《述書賦》評其工"八分二篆"三體。又，王世貞《弇州山人稿》云：

余嘗評顏魯公《家廟碑》，以爲今隸中有玉箸體者。風華骨格，莊密挺秀，真書家至寶。

(《裴將軍詩》)書兼正行體,古拙處幾若篆籀,而筆勢雄强勁逸,有一掣萬鈞之力,所謂印印泥、錐畫沙、折釵股、屋漏痕,蓋兼得之矣。

"玉箸",小篆別名,特指唐宋以降綫條粗細匀一的風格樣式;以"玉箸體"評《顔家廟碑》,表明"篆籀氣"已從行、草拓展至楷書。評《裴將軍詩》用"幾若篆籀",而其《藝苑卮言》作"筆出分篆","篆籀"與"分篆"義固不同,以"古拙"形容篆籀亦有未安,但明人的認知水準如此,論書有明顯的隨意性也就不奇怪了。文末更以"印印泥"等名言警語附會爲説,有似是而非之嫌。又,張應文《清閟藏》跋此帖云"兼正行分篆體",因循之迹甚明。又,王澍《虛舟題跋》云:

評者議魯公書真不及草,草不及稿,以太方嚴爲魯公病。豈知寧樸無華,寧拙無巧,故是篆籀正法。

王澍明確取"樸""拙"爲"篆籀正法",屬意與王世貞的"古拙"近同,不無想當然的意味。清代金石學大盛,書家多觀銹蝕損泐的金石文字拓本,尚未究其深意,據印象立言,然則雖不中,亦不遠矣。又,劉墉《跋〈裴將軍詩〉》云:

縱横豪宕,獨闢異境,所書如篆如隸,如真如草,如神龍之變化,如雲鶴之翀天。萬象集于手下,百體見之毫端,神乎技矣。

就《裴將軍詩》觀之,"如真如草",尚有形質可以仿佛;"如篆如隸",則不無誇張和想象,傍附前賢觀點,不爲灼見。又,何紹基《跋〈裴將軍詩〉》云:

此碑篆隸并列,真草相兼。觀其提挈頓挫處,有如虎嘯龍騰之妙。

何評從劉墉敷衍而來,以"篆隸并列"坐實帖字,不爲真知。如果從馮班《鈍吟書要》之説,"顔行如篆如籀",亦未嘗不可。他如梁巘《承晋齋積聞録》評《顔家廟碑》"乃晚年書,静穆有古意,偏則取勢,圓帶篆法",具體而言之有物,議論雖有剿襲因循先賢之意,而畢竟出于個人所得,諸如此類,皆書法經典話語權之餘波,不贅。

劉熙載《藝概·書概》亦曾涉及近體書法中的篆籀問題,論言的角度與前

唐顏真卿《裴將軍詩帖》

人或有不同。其論唐人書法有云：

 論唐人書者，別歐、褚爲北派，虞爲南派。蓋謂北派本隸，欲以此尊歐、褚也。然虞正自有篆之玉箸意，特主張北書者不肯道耳。

 清人始言書法分南、北二派，欲以北碑與南帖分庭抗禮，以方圓、骨韵之異爲論。大潮之下，劉氏亦不能免俗，因取虞書筆圓韵勝而徑向上推説其"有篆之玉箸意"，則泛化篆籀技法、美感，使之無限外延，反而無益。實際上，倡碑者在理論、實踐、審美與批評表達等諸多方面都存在問題和缺陷，劉氏置身其中，爲樹障目，不見森林，也在情理之中。劉氏又云：

 學草書者，探本于分隸、二篆，自以爲不可尚矣。張長史得之古鐘鼎銘科斗篆，却不以觭見之。以其視彼也，不猶海若之于河伯耶？

 自黃庭堅以降，學草書者受僞托王羲之《題衛夫人〈筆陣圖〉後》及黃氏自述的影響，多以探本溯源于漢碑分隸、三代與秦之大小篆或古文、篆籀，競言其中奧義，實則有明顯的誤區，而所得百不足一，正是過猶不及之意。劉氏稱張旭曾得古鐘鼎文字，却不以怪異奇奧尊尚其書，而其草書亦能出神入化。以張旭方之後世學草書者，不啻北海之神"海若"與自視宏大的"河伯"之比，足令後者汗顏。言外之意，學草書者，但能深究其理，務于精熟，即可入妙通靈，不必盲目以分隸、二篆張其旗幟，不思其迂遠也。應該説，這是罕見的對黃、米之書法經典話語權的質疑，值得肯定。據此重新審視上引諸家評説顏書的見解，其盲從經典與種種失誤歷歷在目，看似高深，實則不堪一擊。若能留心米芾之"禿筆"二字與是帖真迹風格之原委，何至于此！若非隨意推擴敷衍，限其初衷，自當別成蹊徑，有助于學書及審美。

 又，顏真卿《草篆帖》云："真卿自南朝來，上祖多以草隸篆籀爲當代所

稱，及至小子，斯道大喪。但曾見張長史，頗示少糟粕，自恨無分，遂不能佳耳。真卿白。"或以此稱其家學淵源，尤長于小學和篆籀書法，顏氏近體書法有"篆籀氣"是自然而然的。據朱關田《思微室顏真卿研究》蒐討考述，顏真卿書碑并篆額有《東方朔畫像贊》《馬承光碑》《張景佚碑》三種，別有"永興寺額"篆書一種，但其工篆書并不能使他體盡顯"篆籀氣"。其中最典型的例子，如《畫贊》楷書抑揚頓挫，棱角分明，看不到篆籀的影響。其他大量的碑刻墓志莫不如是。而後人推重顏書有"篆籀氣"者，不過《元次山碑》《顏家廟碑》和《爭座位帖》《劉中使帖》《裴將軍詩》三種，在其傳世作品中是極少數。如是，則需考慮"禿筆"、泐損鋒殺等因素所造成的偶然性。也就是說，家學淵源、工篆都不是產生"篆籀氣"的必然條件，兼善古體也不能保證使其美感風格自然滲透到楷、行、草書法當中。古今書體差異巨大，兼善眾美要有技法和審美認知上的綜合保障，一廂情願的理想化傾向必出舛誤。

三、書法經典話語權與文化傳統

在書法史上，書法經典話語權，不單純看藝術水準，或是有無論書言語，更多的是依附于文化的綜合考量。庾元威《論書》云：

王延之有言曰："勿欺數行尺牘，即表三種人身。"豈非一者學書得法，二者作字得體，三者輕重得宜？

把"三種人身"歸之于單純的書寫技法，恐非王延之本意。周必大《益公題跋·又跋歐、蘇及諸貴公帖》云：

尺牘傳世者三：德、爵、藝也，而兼之實難，若歐、蘇二先生，所謂"毫髮無遺恨者"，自當行于百世。

縱觀漢晉唐宋書法史和書論，當以此說與王延之本意最近，旁證甚多，觀覽頗易得之，不贅。德，道德、名節、品格、胸次、器識等；爵，門第、官職、爵位；藝，經藝、詩文辭賦、文采、翰墨。"三種人身"，猶謂士大夫立身的三種必備條件，王延之出身名門琅邪王氏，爲王廙五世孫，官至齊尚書左僕射，文采、翰墨亦皆稱能，所言當屬意于此。魏晉南朝之世，王氏一門前有王導、王廙、羲獻父子、王洽、王珉，後有王僧虔、王延之，皆聲高名重、位尊業顯、領袖群倫而能占盡風流的英傑，其書廣被傳習和弄藏寶愛，雖帝王亦不得不屈尊膜拜，以"三種人身"概言其尺牘書迹的象徵意義，當矣。例外的是，"三種人身"并不適用于寒門士人，僅一"寒門"出身即足以令世人輕賤。《顏氏家訓·慕賢》云：

梁孝元前在荆州，有丁覘者，洪亭民耳。頗善屬文，殊工草、隸，孝元書記，一皆使之。軍府輕賤，多未之重，恥令子弟以爲楷法，時云："丁君十紙，不敵王褒數字。"吾雅愛其手迹，常所寶持。孝元嘗遣典簽惠編送文章示蕭祭酒，祭酒問云："君王比賜書翰及寫詩筆，殊爲佳手，姓名爲誰？那得都無聲問？"編以實答。子雲嘆曰："此人後生無比，遂不爲世所稱，亦是奇事。"于是聞者稍復刮目。

丁覘文采、翰墨皆佳，爲時翹楚，却遭"軍府輕賤""恥令子弟以爲楷法"，以是藉藉無聞。及至偶然得到蕭子雲的賞識，"聞者稍復刮目"，但對其改變命運并無裨益。由此可見，"三種人身"只是門閥士族自高自重、視翰墨足以引領潮流的真實寫照，是政治、文化精英群體書法價值觀的真實反映，殆時勢使然。

檢古代書論，鍾、張、二王首次被虞龢《論書表》共尊并列，評曰"同爲終古之獨絕"，期許爲"百代之楷式"。其中祇有張芝爲布衣之身，但早在漢代，趙壹《非草書》即稱其爲"有道張君"，讀其《與朱使君書》，稱"正氣可以消邪，人無其釁，妖不自作。誠可謂通道抱真，知命樂天者也"之語及譽評；羊欣《采古來能書人名》稱其"高尚不仕"，即高士隱者之流；《書斷·神品》評曰"然張勁骨豐肌，德冠諸賢之首"，是其不獨爲"草聖"也。張安國《論書》云：

字學至唐最勝，雖經生亦可觀。其傳者以人，不以書也。褚、薛、歐、虞皆太宗之名臣，魯公之忠義，公權之筆諫，雖不能書，若人如何哉！

宋蘇軾《渡海帖》

斯言表明,書家之傳與否,首重德義賢能,乃儒家思想文化在書法價值觀念上的轉化和選擇,只有德、藝俱佳者可以傳習百代,成爲書法經典。至于經典之話語權,無論顯隱都會成爲誘導後學的客觀存在,其人、其事、其言、其書都會以無窮的魅力,吸引着一代又一代後學的目光和脚步,使書法成爲傳統文化之絶佳的符號化象徵。歐陽脩《筆説·學書静中至樂説》云:

有暇即學書,非以求藝之精,直勝勞心于他事爾。以此知不寓心于物者,直所謂至人也;寓于有益者,君子也;寓于伐性汩情而爲害者,愚惑之人也。學書不能不勞,獨不害性情耳,要得静中之樂者,惟此耳。

至人不假外物而有守于内,乃聖賢高致;以學書寓心于有益,可謂君子,如能技進乎道,則有助于修身而爲物所樂。斯語與蘇東坡《題筆陣圖》觀點近似:"筆墨之迹託于有形,有形則有弊,苟不至于無。而自樂于一時,聊寓其心,忘憂晚歲,則猶賢于博弈也。雖然,不假外物有守于内者,聖賢之高致也,惟顏子得之。"師生間可謂同聲相應、同氣相求了。又歐氏《世人作肥字

說》云：

　　古之人皆能書，獨其人之賢者，傳遂遠。然後世不推此，但務于書，不知前日工書，隨與紙墨泥棄者，不可勝數也。使顔公書雖不佳，後世見者必寶也。楊凝式以直言諫其父，其節見于艱危。李建中清慎溫雅，愛其書者兼取其爲人也。豈有其實，然後存之久耶？非自古賢哲必能書也，唯賢者能存爾，其餘泯泯，不復見爾。

　　歐氏此說具有普遍意義，可以視爲"三種人身"的絕佳補充，如果人皆向君子、賢者看齊，則學書之功偉矣，其言語之外的教化意義也不難體會。黄庭堅《跋富鄭公與潞公書》云：

　　富鄭公可謂盛德之士矣，所謂可以託六尺之孤，可以寄百里之命，臨大節而不可奪者也。觀此書，猶有凛然可敬之風采，其言論風旨，百世之大臣也。

　　觀富弼一紙尺牘，得出如許議論，比之王延之的"三種人身"，尤堪敬畏，入人之深，猶有過之。知人論書，此其典刑。又其《書繒卷後》云：

　　學書要須胸中有道義，又廣之以聖哲之學，書乃可貴。若其靈府無程，政使筆墨不減元常、逸少，只是俗人耳。余嘗爲少年言，士大夫處世可以百爲，惟不可俗，俗便不可醫也。

　　"道義""聖哲之學"皆與德、藝相關，得此兩者，書乃可貴，自當傳之後世。"靈府"，心也，心意、心志、胸次之謂；"程"，謂立身、言行準則，君子之基本素質所在，俗則失之，斯言較之歐說，已更加完善，與時推移，又能與"三種人身"離而契合也。又其《跋秦氏所置法帖》云：

　　風俗以道術爲根源，其波瀾枝葉乃有所依而建立。古之能書者多矣，磨滅不可勝計，其傳者必有大過于人者。

　　"道"言道德、操行，"術"謂聖哲之經義，此皆立身立言之本。有道術作爲根本，詩文、書法等各種枝葉纔能依存而有所成就，古之能書者眾，其傳世者必有更多的書法之外的優勝之處。對蘇、黄二家而言，其"道"與"術"皆"大過于人"，書法"乃有所依而建立"，傳百世至今，深得後人愛重，成

爲書法經典。換言之，無論書法經典，抑其他名家名迹，能傳百世的背後，都有其"大過于人者"，此正書法遠非純爲欣賞之技藝的根本原因所在，也是由傳統文化的特質所決定的。與此相關，"心畫"説、字如其人、人品即書品、書卷氣等等，先後成爲以儒家思想爲根基和審美與批評的新視角，在宋以後成爲書法藝術之核心價值觀所在，書法傳統與文化傳統緊密契合。

　　清流士大夫書家强調書法的文化屬性與種種審美追加的意義，遠則祖述西周禮樂文化和儒家思想觀念，邇則標榜清高以圖自振，縱然時移事異，而這一基本的價值觀不變。《周禮·保氏》"養國子以道，乃教之六藝"，謂以六藝教授培養學生；《論語·述而》子曰"志于道，據于德，依于仁，游于藝"，以此成爲儒家培養學生的方針，《禮記·學記》釋其義理曰"不興其藝，不能樂學。故君子之于學也，藏焉，修焉，息焉，游焉"。後人視書法爲君子之藝的思想，即權輿于此。張懷瓘《評書藥石論》首言君子、小人書法異同云：

　　故小人甘以壞，君子淡以成。耀俗之書，甘而易入，乍觀肥滿，則悦心開目，亦猶鄭聲之在聽也。

　　關于讀書人中間的君子、小人之别，本于儒家學説，《論語·雍也》所謂"女（汝）爲君子儒，無爲小人儒"即是。君子自當有理想抱負、個性操守，不會以功利趨俗媚俗，《論語·子路》"故君子名之必可言也，言之必可行也"，《荀子·勸學》"故君子結于一也"，均其義。又，朱長文《續書斷·妙品》評蔡襄云：

　　《詩》云："抑抑威儀，維德之隅"，可以况其書矣。

　　"抑抑威儀，維德之隅"語出《詩經·大雅·抑》，此以"威儀"屬之于德，以况蔡襄書法，應視爲"三種人身"標準的沿用。其後又云：

　　御製《元舅隴西王碑》文，君謨書之。及學士撰《温成皇后碑》文，敕書之，君謨辭不肯書，曰："此待詔職也。"儒者之工書，所以自游息焉而已，豈若一技夫役役哉。古今能自重其書者，惟王獻之與君謨耳。

　　皇帝所撰碑文，蔡襄書之，學士爲皇后撰碑文，蔡襄則辭上命拒書，言明其當爲翰林待詔職事，能清高自守如此，堪稱君子儒之典型，有王獻之遺風。又，自《書譜》提出"五乖五合"説之後，書寫之即時性場景條件、書家

心態及種種介入因素，都成爲量説作品佳否的關注點。[8]及至明清之世，由于商品經濟發達，書畫市場亦盛，而面對世俗需求，書家既要鬻書自給，又想標榜清高，不得不在雅文化與市井間徘徊委蛇。費瀚《大書長語·乘興》云：

天下清事，須乘興趣，乃克臻妙耳。書者，舒也。襟懷抒散時于清幽明爽之處，紙墨精佳，役者便慧，乘興一揮，自有瀟灑出塵之趣。倘牽俗累，情景不佳，即有仲將之手，難遑徑丈之勢。是故善書者風雨晦暝不書，精神恍惚不書，服役不給不書，几案不整潔不書，紙墨不妍妙不書，匾名不雅不書，意違勢絀不書，對俗客不書，非興到不書。

其中多數内容見于唐宋名賢書論，但"匾名不雅不書"，涉及文辭雅俗，係針對商賈店肆匾額、富貴者顔其居室之請而言；"對俗客不書"，指商賈恃財而成市民新貴，其胸無點墨、俗態可掬，又要附庸風雅，書家鬻書却不願面對此等富豪潤例揮毫，而請者爲防他人代筆，往往面逼，是彼此立場、觀念皆不相同，有此尷尬實屬必然。學者或專題研究應酬書法，而大都繫之于明清，古風難再，遂使書法復增以市民思想文化一條綫索，可以視爲傳統主流文化、亦即雅文化的一個分支。此可視爲權變，無傷大雅。

司馬遷《史記·太史公自序》有"儒者以六藝爲法"語，亦後世讀書人稟遵奉行者。"六藝"，大六藝謂《詩》《書》《禮》《樂》《易》《春秋》六經，小六藝爲禮、樂、射、御、書、數六種技能，後者施行于小學，前者授業于大學，漢以後增之以《論語》《孟子》，大體相當于後世所謂之"四書、五經"（《樂經》失傳）。在以儒家思想道統爲圭臬的兩千餘年書法長河中，如歐陽修所謂能够傳承久遠的"賢者"，或得聖賢高致，或爲道德君子，亦即書法經典中的多數。黄庭堅《書繒卷後》所謂"學書要須胸中有道義"，是以德爲本；又廣之以聖哲之學，猶言儒家經典之學與用。如此，書法之于己可以修身志道，入世則人皆傾慕而取以爲楷式。此雖非人人可想而致者，但以之爲理想、爲鞭策，其積極意義值得肯定。即使有不能奉行者，也不會明目張膽地予以反對抨擊，而經典話語權的權威性，很容易使之立于不敗之地，進而引發共鳴，廣而化之，成爲後人認識和評説書法的啓蒙與佐證。

中國文化有法先王、法先聖、法先賢的傳統，即使改朝换代、情隨事遷，人們也總是能從聖哲之學中找到思想方法，用以作爲小則個人之言行，大到國家政治的原則、依據，乃至于精神依託。在書法史上，後世不斷地借助書法經

[8] 詳見叢文俊《古代書法的"合作"問題及其介入因素》，《中國書法》2006年第9、10期。

典之人與事、作品風格與書法見解,以作爲學書之楷式,取捨之價值標準,藉之以闡明對書法之種種見解,以及自己的立場觀點。其或爲宏揚書道,或爲立身立言,或爲品藻評騭,或爲開悟後學,不一而足。如此,則使書法經典不斷地被審美追加,不斷地爲其增加話語權,書法經典的意義也被不斷地放大并實現歷史性的延伸。其中,書法經典的意義除其自身之美的特質外,還有很多的內容、包括文化價值觀等,都是由後人持續增入的。儘管時或有間言微辭,却無法干擾主流認知,而書法傳承大統也因之逐漸明晰而深入人心。

再具體一點來講,文化首先是社會生產生活、行爲方式、思想觀念、道德倫理,其次是知識與經驗傳承,而後是文學藝術審美與追求,涵概了物質和精神的方方面面。文字是語言交流的工具,也是一種文化符號;書法附着于文字而行,是對文字形體的顏飾,屬于全社會的公器,任何個性的審美追求和個性出新都必須納入此前提之下,纔能體現其價值。作爲書法經典,首先在其滿足文字之社會化的楷模需求;次則在于藝術美感與個性風格的傑出,并能喚起大多數人的審美共鳴,自覺地仿效借鑒;再次在于經典之超乎尋常的凝聚力而無可替代,總是能令後人自覺地去親和、去持續地做出闡發和審美追加,以此賦予其强大的話語權。書法經典這種主觀的與被動的、有形與無形的話語權,可以視爲一種特殊的"黏合劑",把書法史上各種相互關聯的現象,無論小大遠近,都黏合在一起,進而形成堅固、强大而持久的傳承大統,至今還在發揮着積極的作用。如果缺少後人的持續闡發和審美追加,書法名家即無法成其爲經典,也就無所謂話語權,書法傳統能否有序地形成,或者是何種狀態,實不能想象。再則,書法經典的闡發和審美追加,在逐漸遠離其原生態及固有意義的同時,也是一種與時俱進的拓展,而不斷的拓展必然增益、豐富了經典的意義,凝聚昇華而成爲一種近乎完美的中國書法藝術精神,以此造就書法傳統的包容性和足以實現自我延伸的强大活力。[9]

叢文俊:吉林大學古籍研究所

(編輯:孫稼阜)

[9] 關于中國書法傳統問題,筆者曾在《中國書法史·總論》中初次提出并加以論證,後來對《總論》內容稍加擴充,成爲《書法史鑒》一書單行,而近年先後所作《書法史與書法經典》《書法經典的闡釋與審美追加》《書法經典的話語權》三篇系列文章,都涉及書法史和書法傳統研究的諸多理論問題,感興趣的讀者可以比觀,或許會更深入、全面一些。參閱叢文俊《中國書法史·先秦秦代卷·總論》,江蘇教育出版社,2002年版;《書法史鑒》,上海書畫出版社,2009年版;《書法研究》2021年第3期、2022年第1期。

《墨池編》的學理分類和古典"書學"知識譜系的生成

陳志平

内容提要:

朱長文的《墨池編》凝聚了他對于宋代及以前書法學術的深入思考,該書提出并回應了書法史上的一些重要議題,第一次清晰系統地展示了古典"書學"的基本内涵、組成方式和發展脉絡,不愧是書法學術史上的劃時代之作。在"書學"不斷演進的過程中,朱長文的《墨池編》站在時代和歷史的立場上,一方面沿襲晉唐以來對于"書學"一詞的基本理解,同時又以"墨池"的大概念來擴展和豐富傳統"書學"的内涵,通過《墨池編》的學理分類,爲古典"書學"知識譜系的生成做出了極爲重要的貢獻,同時也爲"書學"當代性格的形成奠定了基礎。

關鍵詞:

《墨池編》 書學 知識譜系

"書學"一詞,其内涵在清代以前經過了多次演變,[1]經過不斷轉型、拓展,纔漸漸發展出當代的含義而與"書法學"趨于融合。[2]朱長文編撰的《墨

[1] 清代以前"書學"的七種含義分別指:其一,指讀書學文,包括書寫;其二,指《尚書》之學;其三,指隋唐時期官方設置的機構,五代至宋,書學時興時廢;其四,隋唐至宋,指學書有成,精通八法,略同于"書法";其五,元明時期,主要指"六書之學""字學",同時包括刻符摹印;其六,指對書家和書法作品及相關問題的理論研究;其七,對書寫實踐及相關理論研究的總概括,清代以來出現此一用法。參見陳志平《書學史料學》緒論部分,人民美術出版社,2010年版。
[2] "書法學"一詞,最早出場似乎是近代沈子善《中國書法學述略》一文。該文指出:關于中國文字學理的研究,屬于"書學"範圍。至于寫字方法及技術的研究,則屬于"書法"範圍。這兩部分總括起來,我們可以姑且名之爲"書法學"。内容包括:一、中國文字源流的研究;二、中國文字書體的研究;三、歷代書法的研究;四、歷代書家的研究;五、書法教材教法的研究;六、書法工具的研究。"書法學"與民國時期流行的"書學"概念一樣,是爲了適應現代教育的興起以及對于短時間内窮盡一門學科的方方面面、建立全面但不求甚解的知識體系,且適用于課堂講授的各種"教材"的需要而出現的,旨在通過一種體系、概論的形式研究書法,由于受到西

池編》中多次提到"書學"一詞,與唐宋時期主流的用法基本一致,即指學習書法的實踐而言。但從朱長文編撰《墨池編》的實際做法來看,與書法有關的實踐與理論都是書之爲"學"的内容,包括與書法有關的行爲、觀念、理論、實物以及周邊知識等,已經很逼近我們現在對於"書學"的界定了。

本文試圖從書法學術發展的歷史和朱長文對於相關問題的思考兩方面切入,探討"書學"從古到今的衍化,揭示在這一進程中《墨池編》所具有的學術價值,以及中國書學發展的主要階段特徵和基本歷史走向。

一、"字學"與"書學"

(一)"字學"與"書學"的分合

南朝以前,"書學"主要内容是指當時的儒家經籍。[3]這種含義的"書學"之"書"主要指文獻經典,但它内在地含有書寫之意。"書"的本義是書寫。《説文解字·聿部》云:"書,箸也。"徐灝注箋:"書從聿,當以作字爲本義。"[4]書籍之義是後起的。《説文解字序》云:"著于竹帛謂之書。"[5]清王筠《説文句讀·聿部》云:"自《易傳》'《易》之爲書也不可遠',始爲典籍之通稱。"[6]東漢王符《潛夫論》卷一《贊學第一》云:"夫道成于學而藏于書。"[7]南朝以前"書學"一詞皆取此義。

唐代以前,"字學"與"書學"基本上不分,班固《漢書·藝文志·六藝略》有"小學"一類,録有《史籀篇》《倉頡篇》《凡將篇》《急就篇》等字書。"小學"類中又有《八體六技》一篇,基本上可確定是書體類的著作。[8]後世史志目録往往將"書學"著作録入"小學",《漢書·藝文志》實際上已啓其源。

魏晋時期,書法史的發展由書體的演進逐漸轉變爲書法風格的變遷,這時

學的影響而與傳統的"書學"均大異其趣。參見祝帥《從西學東漸到書學轉型》,故宫出版社,2014年版,第124頁。

[3] 王學雷《南朝史書中書學一詞考》所考證南朝史書中"書學"一詞,均爲此一種用法,載《書法研究》1998年第1期。

[4] [清]徐灝《説文解字注箋》,《續修四庫全書》第225册,上海古籍出版社,2002年版,第353頁。

[5] [宋]朱長文《墨池編》卷一,許慎《説文解字序》,清雍正就閑堂刊本,該卷第1頁。

[6] [清]王筠《説文句讀》第1册,上海古籍書店,1983年版,第354頁。

[7] [漢]王符《潛夫論》,《叢書集成初編》第531册,中華書局,1985年版,第4頁。

[8] 據王應麟《漢藝文志考證》卷四《八體六技》,所謂"八體",是指"秦書八體",即大篆、小篆、刻符、蟲書、摹印、署書、殳書、隸書;而"所謂六技者疑即亡新六書",即古文、奇字、篆書、佐書、繆篆、鳥蟲書。《四庫提要著録叢書》第265册,北京出版社,2015年版,第318—319頁。

湧現了大量的"書學"著作，可惜由于戰亂頻繁，文獻散佚，具體著錄情況不得而知。隋唐之際，"書學"内部出現分化，在《隋書·經籍志》中，史游《急就章》、衛恒《四體書勢》、釋正度《雜體書》等關于字學和書體的著作列入《經部·小學篇》，《隋大業正御書目錄》、虞龢《法書目錄》、庾肩吾《書品》等記録收藏法書目録及品題書家的著作列入《史部·簿録篇》，虞龢《論書表》[9]爲叙述書家逸事，記録搜訪收藏情况的章表，則列入《集部·總集篇》。這説明"書學"的發展呈現出多樣化的趨勢，但是"書學"與"字學"的緊密關係依然不變，仍舊以"經部·小學類"爲歸，《舊唐書·經籍志》《新唐書·藝文志》莫不如此，至宋王堯臣《崇文總目》録《評書》《書品》等"書學"著作十七種，亦列入《經部·小學類》，仍沿襲《漢書·藝文志》以來的體例。

中國書法的發展，至魏晉一變，"鍾張二王"成爲唐代以前最爲偉大的書法家，"四賢"的出現也標志着書法藝術真正的"自覺"。"張芝經奇，鍾繇特絶，逸少鼎能，獻之冠世。四賢共類，洪芳不滅"[10]，孫過庭《書譜》亦云："彼之四賢，古今特絶。"[11]隨着"四賢"經典地位的確立，"書學"也漸漸從原本與之合一的"字學"中掙脱出來，走上了"藝術化"的發展道路。張懷瓘指出："字之與書，理亦歸一，因文爲用，相須而成"，"其後能者，加之以玄妙，故有翰墨之道光焉"。[12]"翰墨之道光焉"，正是對"書學"從"字學"中剥離出來的精當概括，"翰墨之道"的發生，標志着書法作爲獨立的藝術門類登上歷史的舞臺，但是在傳統經學思維的歷史背景下，"翰墨之道"并没有受到應有的重視，相反，從一開始就受到正統儒家的質疑。《非草書》云："徒善字既不達于政，而拙草無損于治。推斯言之，豈不細哉？"[13]後世書爲"小道"即與此有關。另一方面，以"鍾張二王"爲代表的書家也因爲片面發展"書學"而忽視"字學"之本原，也在事實上造成了書法藝術的短板。《顔氏家訓》卷七《雜藝第十九》對晉、宋以來書家忽視"字學"的弊端痛下針砭：

晉、宋以來，多能書者。故其時俗，遞相染尚，所有部帙，楷正可觀，不無

[9] [唐]魏徵等《隋書》卷三十五，《經籍志》，臺灣商務印書館，2010年版，第487頁。
[10] [唐]張彦遠《法書要録》卷二，袁昂《古今書評》，范祥雍點校，人民美術出版社，1984年版，第76頁。
[11] [唐]孫過庭《書譜》，《中國碑帖名品》（52），上海書畫出版社，2015年版，第3頁。
[12] 張彦遠《法書要録》卷四，張懷瓘《文字論》，范祥雍點校，第158頁。
[13] 張彦遠《法書要録》卷一，趙壹《非草書》，范祥雍點校，第4頁。

俗字，非爲大損。至梁天監之間，斯風未變；大同之末，訛替滋生。蕭子雲改易字體，邵陵王頗行偽字。朝野翕然，以爲楷式。畫虎不成，多所傷敗……[14]

然而這種"畫虎不成，多所傷敗"的現象非但沒有銷聲匿迹，反而在後世變本加厲。南宋陳振孫《直齋書録解題》卷一四《〈法書撮要〉十卷》：

吳興蔡耑山父撰。以書家事實，分門條類，亦無所發明。淳熙中人，云紹聖御史之孫，吾鄉不聞有此人也。當考。然其名耑，而字山父，"耑"者，物之初生，從"屮"，不從"山"也。偏旁之未審，何取其爲"法書"？余于小學家黜書法于雜藝，有以也。[15]

有鑒于書壇盛行蔡耑父"偏旁之未審"之流的淺薄，"書學"的學術地位必然受到質疑和挑戰。然而晚至南宋，學者纔對此一現象採取了實質性的行動。最早對"書學"著作的歸類進行調整的是南宋尤袤的《遂初堂書目》，其中《法書要録》等十三種著作皆録入《子部·雜藝類》。陳振孫《直齋書録解題》繼之而起，録"書學"著作二十六種，其中宋人著作有周越《法書苑》、米芾《書史》等十五種，亦録入《子部·雜藝類》。《直齋書録解題》卷三《小學類》云："自劉歆以小學入《六藝略》，後世因之，以爲文字訓詁有關于經藝故也。至《唐志》所載《書品》《書斷》之類，亦廁其中，則龐矣。蓋其所論書法之工拙，正與射、御同科，今并削之，而列于雜藝類，不入經録。"[16] "書學"著作從以前歸入《經部·小學類》一變而歸入《子部·雜藝類》，這表明傳統"書學"的地位一落千丈，究其原因，正是"書學"與"字學"分途的必然結果。

然而，《遂初堂書目》《直齋書録解題》的分類方法并不爲後來所有目録學著作所認可，趙希弁《郡齋讀書後志》、馬端臨《文獻通考·經籍考》《宋史·藝文志》、錢曾《讀書敏求記》等就承襲《新唐書·藝文志》的體例，將"書學"著作録入《經部·小學類》，而不列入《子部·藝術類》。《文獻通考·經籍考》云：

以字書入小學門，自《漢志》已然，歷代史志從之。至陳直齋所著《書録解

[14] [北齊]顏之推《顏氏家訓》（附傳補遺補正）卷七《雜藝第十九》，趙曦明注，盧文弨補注，《叢書集成初編》第973册，第181頁。
[15] [宋]陳振孫《直齋書録解題》，《叢書集成初編》第47册，第392—393頁。
[16] 同上，第81頁。

題》則以爲《書品》《書斷》之類，所論書法之工拙，正與射、御同科，特削之，俾列于《雜藝》，不以入《經錄》。夫書雖至于鍾、王，乃游藝之末者，非所以爲學，削之誠是也。然六經皆本于字，字則必有真、行、草、篆之殊矣。且均一字也，屬乎偏旁、音韻者則入于小學，屬乎真、行、草、篆者則入于《雜藝》，一書而析爲二門，于義亦無所當矣。故今并以入《小學門》，仍前史之舊云。[17]

馬端臨表面上是從實際操作層面認爲"一書而析爲二門，于義亦無所當矣"，但在實際上，是因爲宋元之際"字學"統貫"書學"的趨勢在增强，"書學"與"字學"由分而合的緣故。元劉因《静修先生文集》卷二《篆隸偏傍正訛序》云："小學之廢尚矣，後世以書學爲小學者，豈以書古之小學，六藝之一乎？"[18]所謂"小學"，主要是指文字之學，以"書學"爲"小學"，實際上就是指"書學"和"小學"的合流。元楊桓撰《六書統自序》："愚自童幼讀書，既冠，即知游心書學，曉述文字之本原，見古文、篆籀、石刻輒做玩不置手。"[19]朱彝尊《曝書亭集》卷六五《揚州府儀真縣重修儒學記》云："書學以考篆籀分隸真草章行。"[20]錢謙益《牧齋初學集》卷八五《題詹希元楷書千文》："書學亡而書法亦弊。"[21]這些都是以"書學"爲"小學"的注脚。元明之際，篆隸盛行，刻符摹印蔚爲風尚。因篆刻與文字之學相近故而列名書學。《國朝文類》卷三三熊朋來《鐘鼎篆韵序》："或曰鐘鼎篆韵之作，以備篆刻字文爾。刻符摹印亦書學之一家。"[22]

然而，以"書學"爲"小學"忽視了實用和審美、學術與藝術的區别，最終没有阻擋住"書學"與"字學"分開的歷史趨勢。《明史·藝文志》《四庫全書總目》又將"書學"著作與小學著作分開，列入《子部·藝術類》，與《遂初堂書目》《直齋書録解題》相同。《四庫全書總目》卷一一二《子部藝術類一》小序云："古言六書，後明八法，于是字學、書品爲二事。"[23]所謂"六書"，指的是構字法則，屬于小學範疇；所謂"八法"，指的是書寫技法，屬于"書學"範疇，兩者之間有着明確的界綫。四庫館臣對于將"書學"

[17] [元]馬端臨《文獻通考》卷一九〇，中華書局，2011年版，第5548頁。
[18] [元]劉因《静修先生文集》第1冊，中華書局，1985年版，第25頁。
[19] [元]楊桓《六書統》，《四庫提要著録叢書》第110冊，第54頁。
[20] [清]朱彝尊《曝書亭集》，《四部叢刊初編》集部第412冊，中國書店，2016年版，第1983頁。
[21] [清]錢謙益《牧齋初學集》，沈雲龍主編《近代中國史料叢刊三編》第86冊，臺北文海出版社，1986年版，第1788頁。
[22] [元]蘇天爵《國朝文類》卷三十三，熊朋來《鐘鼎篆韵序》，中華再造善本《金元編·國朝文類》第16冊，北京圖書館出版社，2006年版，第9頁。
[23] [清]永瑢等《四庫全書總目》，中華書局，1965年版，第952頁。

與"小學"混爲一談的做法深感不滿,《四庫全書總目》卷八七《讀書敏求記》提要云:"又如書法、數書,本藝術而入經,種藝、蓁養,本農家而入史,皆配隸無緒。"[24]最終《四庫全書總目》將書畫著作合錄,既體現了書畫之間的密切關係,也一錘定音地解決了"書學"著作的歸類問題。

(二)朱長文對"書學"與"字學"分離趨勢的彌縫

朱長文在《墨池編》卷五中收錄有數篇唐宋人文章,提到書法格局日趨逼仄、學術地位驟然下降的歷史事實。劉禹錫《論書》:"所謂中道而言,書何處之?文章之下,六博之上。材鈞而善者,得以加譽;過鈞而善者,得以議能。"[25]柳宗元《報崔黯秀才書》:"凡人好辭工書者,皆病癖也,吾不幸早得二病。學道以來,日思砭針攻熨,卒不能去。"[26]此二文皆秉持傳統的視書法爲"小道"的立場。歐陽脩《與石守道推官書二首》提到石介作書"始見之,駭然不可識;徐而視定,辨其點畫,乃可漸通",石介這樣做的動因在于"特欲與世異而已"[27],將書法視爲近乎玩世不恭的遊戲。朱長文與歐陽脩同時而稍晚,他將此三篇文章編入《墨池編》,表現出不以爲然的態度,正是他企圖以復興"字學"來挽救"書學"下衰趨勢的理論和現實依據。

朱長文在《墨池編》卷一的按語中開篇明義地指出:

古之書者,志于義理而體勢存焉。《周官》教國子以"六書"者,惟其通于書之義理也。故措筆而知意,見文而察本,豈特點畫模刻而已!自秦滅古制,書學乃缺,刪繁去樸,以趨便易,然猶旨趣略存,至行草興而義理喪矣。鍾、張、羲、獻之輩,以奇筆倡士林,天下獨知有體勢,豈知有源本?後顏魯公作字,得其正爲多,雖與《説文》未盡合,蓋不欲大異時俗耳。[28]

首先必須指明,朱長文在這裏提到了"書學"一詞,實際就是指"字學"。因此也可以説,朱長文是"字學"與"書學"分離後,明確將兩者"混用"的第一人,這種混用,當是有意爲之。朱長文在《墨池編》中又有幾次提到"書學",其含義與唐宋之際普遍的用法(指八法之學,即書法)沒有二致。如《續書斷·系説》:"自天聖、景祐以來,天下之士,悉于書學者,稍

[24] 永瑢等《四庫全書總目》,第745頁。
[25] 朱長文《墨池編》卷五,該卷第15頁。
[26] 同上,該卷第16頁。
[27] 同上,該卷第18頁。
[28] 朱長文《墨池編》卷一,朱長文按語,該卷第28—29頁。

復興起。"[29]這一意義與《墨池編》收載《集古録》中的《啓法寺碑》"隋之晚年,書學尤盛"完全相同。[30]

朱長文站在學者的立場上,祭起"六書"的大旗,肯定了顔真卿正書合于篆籀的"得",批評了鍾、張、羲、獻行草書"以奇筆倡士林"的"失"。不僅從理論上闡明了"書學"務須以"字學"爲本原的必要性,同時也通過《墨池編》的學理歸類而體現出他彌縫"字學"與"書學"分離趨勢的努力。

朱長文另外撰有《續書斷》,列顔真卿爲神品第一,李陽冰爲神品第三,亦可見此中微妙。從藝術成就來看,朱長文認爲顔真卿"自羲、獻以來,未有如公者也",特別是歸本"字學",讓人印象深刻,"自秦行篆籀,漢用分隸,字有義理,法貴謹嚴。魏晋而下,始減損筆畫,以就字勢。惟公合篆籀之義理,得分隸之謹嚴,放而不流,拘而不拙,善之至也"。[31]朱長文在《續書斷》中將李陽冰列爲神品第三,也從"字學"着眼爲多。《續書斷·神品·李陽冰》:"歷兩漢魏晋至隋唐逾千載,學書者惟真草是攻,窮英擷華,浮功相尚,而曾不省其本根,由是篆學中廢。……自陽冰後,雖餘風所激,學者不墜,然未有能企及之者。"[32]至於張旭,其入選理由一方面是因爲其草書"技進乎道",同時也指出他傳承楷法的歷史貢獻:"後人論書,歐、虞、褚、陸皆有異論,惟君無間言。傳其法者,崔邈、顔真卿,世或以十二意謂君以傳顔者,是歟?非歟?"[33]

《墨池編》在卷一的《字學門》收録文獻是十一篇,分別是:許慎《説文序》、徐鉉《校定説文表》、江式《論書表》、王愔《文字志目録》、顔元孫《干禄字書序》、李陽冰《論古篆書》、唐玄度《十體書》、韋續《五十六種書》、林罕《小説序》、句中正《三字孝經序》、夢英《十八體書》。這十一篇文獻,基本涵蓋了當時字學研究的範圍,内容上務求其全。其中只有江式《論書表》、王愔《文字志目録》兩篇見於《法書要録》,其餘爲新增。在排列順序上,也可窺見朱長文對於書之"義理"的深入思考。

第一,以《説文序》開篇,極具象徵意義,這是全書重視"義理""源本""字學"的基調。唐宋之際,出於正定文字的需要,《説文》一度成爲顯學。李陽冰曾整理《説文》三十卷,對解説和篆法進行了大量改動。徐鉉《校訂説文表》批評李陽冰刊定的《説文》:"然頗排斥許氏,自爲臆説。夫以師

[29] 朱長文《墨池編》卷十,《續書斷·系説》,該卷第16—17頁。
[30] 朱長文《墨池編》卷十六,該卷第11頁。
[31] 朱長文《墨池編》卷九,《續書斷·神品·顔真卿》,該卷第7頁。
[32] 朱長文《墨池編》卷九,《續書斷·神品·李陽冰》,該卷第9—10頁。
[33] 朱長文《墨池編》卷九,《續書斷·神品·張旭》,該卷第9頁。

心之見，破先儒之祖述，豈聖人之意乎？"[34]朱長文與徐鉉的看法不同，他認爲："徐常侍處亂離之間，研精字學，適逢盛旦，遂成其志，可謂美矣。至其謂李陽冰'以師心之見，而破先儒之祖述'，何其拘邪！故其書多守許氏舊說，罕所更定者，以此也。"[35]如果説朱長文對顔真卿的重視兼具了"人品"和"字學"雙重因素的話，那麼他在《續書斷》中將李陽冰列爲"神品第三"則完全是因爲李陽冰的"篆學"成就使然，這一方面可以看出朱長文重視"字學"的一貫傾向，同時透過他對李陽冰"師心之見"的肯定，也彰顯了他對書法藝術"創造"的深切關懷。

第二，重視古今文字。唐代曾出土《古文孝經》，見于唐李士訓《記異》："大曆初（766），予帶經鉏瓜于灞水之上，得石函，中有絹素《古文孝經》一部，二十二章，壹仟捌伯柒拾弍言。初傳李太白，白授當塗令李陽冰。陽冰盡通其法，上皇太子焉。"[36]五代林罕的《字源偏旁小説》，是繼李騰《説文字源》之後又一部專門研究《説文》部首的書。宋初出現了"莫不考古之文，行秦之字，注漢之制，執唐之議"[37]的《三字孝經》。這些對於宋代文字學影響甚大，相關文獻皆被朱長文囊入《墨池編》。不僅如此，朱長文也收入了顔元孫《干禄字書序》，《干禄字書》一卷，以四聲隸字，又以二百六部排比字之後先。每字分正、俗、通三體，頗爲詳核，亦爲唐代字學著作的代表作。《干禄字書序》是《墨池編》卷一收録的唯一一篇有關楷書的文獻。當然，朱長文對於宋代及以前文字學的發展瞭然于心，由于文獻不足，他的構想并未完全實現，他說：

太宗嘗敕徐鉉校許慎書，仁廟申命篆《石經》于太學，欲矯僞而正。天下之士，苟安素習，不能奉明詔意。余素慕《石經》，顧未能致。竊欲歷考籀篆本旨，以古定隸，近古便今，又不得備見前代小學之説，未敢輕舉。今次是書，故以前儒論著及理者表于前，庶學者不忘其本旨。蓋字必有象，象必有意，此不備。[38]

這段話表明，朱長文有志于構建能夠呈現"篆籀本旨"的"字學"體系，以爲"書學"的健康發展提供進一步的參照。但據實而言，進則"歷考籀篆本

[34] 朱長文《墨池編》卷一，《校訂説文表》，該卷第5頁。
[35] 朱長文《墨池編》卷一，《校訂説文表》後朱長文按語，該卷第6頁。
[36] [清]倪濤《六藝之一録》卷一七九，《文津閣四庫全書》第275册，商務印書館，2005年版，第637頁。
[37] 朱長文《墨池編》卷一，《三字孝經序》，該卷第24頁。
[38] 朱長文《墨池編》卷一，朱長文按語，該卷第28—29頁。

旨,以古定隸,近古便今"可謂有所不足,但退則"以前儒論著及理者表于前,庶學者不忘其本旨"的目的無疑已經達到。

二、筆法理論

(一)"書學"的理論化

唐宋時期,"書學"的主要含義一是指官方的書法培訓機構,[39]二是指"八法"或者"書法研習",即書寫實踐本身。唐太宗《論書》云:"書學小道,初非急務,時或留心,猶勝棄日。凡諸藝業,未有學而不得也,病在精力懈怠,不能專精耳。"[40]《舊唐書》卷五一《列傳》第一《高祖太穆皇后竇氏》云:"善書學,類高祖之書,人不能辨。"[41]《舊唐書》卷一六五《列傳》一一五《柳公權》云:"公權志耽書學,不能治生。"[42]皆爲此義,瞭瞭分明。

與此同時,與書法有關的理論知識也逐漸豐富起來。特別是筆法論的勃興,這是書法史上一個特別令人矚目的現象。唐代以前,書法的傳承多以師徒間的授受爲主,具有私密性,很難形諸理論文獻。有三方面的原因。其一,視書爲小道,壯夫不爲。"然君子立身,務修其本。揚雄謂'詩賦小道,壯夫不爲'。況復溺思豪厘,淪精翰墨者也。"[43]其二,人們相信,藝之至精者如輪扁斲輪,不能以教其子。"夫心之所達,不易盡于名言;言之所通,尚難形于紙墨。"[44]第三,"善寫者""善鑒者""著述者"各自爲政,自閟通規。"善鑒者不寫,善寫者不鑒。"[45]孫過庭云:"著述者假其糟粕,藻鑒者挹其菁華。固義理之會歸,信賢達之兼善者矣。存精寓賞,豈徒然與。"[46]

就像禪宗首先從"不立文字"漸漸演變成"不離文字",最終走向正面肯

[39] 作爲官方設置的機構,漢靈帝時的"鴻都門學"是後世"書學"的前身。魏晋時,設"書博士"爲"書學"在隋唐的興起埋下了伏筆。隋唐之際,"書學"正式列入官方編制,并設書學博士。唐沿隋制,益重書學。唐永徽三年春,詔以書學隸蘭臺。并設書學博士二人,從九品下。五代至宋,書學時興時廢。職典書學,成爲一時榮耀,後周郭忠恕、宋初王著、楊南仲皆曾典職書學之有名者。大觀四年,并書學生入翰林書藝局。徽宗又置書學博士,米元章袠膺此職。自後書學益微。
[40] 朱長文《墨池編》卷二,該卷第18頁。原本作"學書",據諸本校改。
[41] [後晋]劉昫等《舊唐書》卷五十一,《高祖太穆皇后竇氏》,第572頁。按:中華書局版《舊唐書》斷句將"學"字屬下,誤。
[42] 劉昫等《舊唐書》卷一六五,《柳公權傳》,第1196頁。
[43] 孫過庭《書譜》,《中國碑帖名品》(52),第13頁。
[44] 同上,第32頁。
[45] 張彥遠《法書要錄》卷一,《晋衛夫人筆陣圖》,范祥雍點校,第6頁。
[46] 孫過庭《書譜》,《中國碑帖名品》(52),第14—15頁。

定語言文字一樣，書法著述特別是筆法理論也隨着書法的繁榮而被推到了歷史的前臺。張懷瓘《文字論》在討論作《書賦》的難度時引王翰云："書道亦大玄微，翰與蘇侍郎初并輕忽之，以爲賦不足言者。今始知其極難下語，不比于《文賦》，書道尤廣。"[47]考察唐代以前的書法理論文獻，主要集中在書法的周邊，包括詠書辭賦、書迹鑒藏、書家名錄等方面。至于筆法、議論和品藻類核心著述則較少，而且文獻散置，部居雜廁。逮至唐代，書法理論逐漸從周邊走向切近書法之本體，"善寫者"和"善鑒者"分頭發展又相互爲用，而且"著述者"也從外面包圍過來，從而共同營造了書法理論的繁榮局面。

　　隨着書法文獻的不斷增加，唐宋以降，"書學"漸漸轉向描述書法理論知識，如黃伯思論王著云："著雖號工草隸，然初不深書學，又昧古今，故秘閣《法帖》十卷中，瑤瑉雜糅，論次乖訛。"[48]黃伯思是書法史學者，他對王著"不深書學"的批評雖然主要是側重書寫水準而言，同時也指在書寫實踐中形成的書法鑒賞能力，但因爲王著編次《淳化閣帖》畢竟也是學術工作，因此這裏的"書學"也自然包括與鑒賞相關的周邊知識。目前所知最早以"書學"用作書名的是宋元之際袁裒的《書學纂要》，元蘇天爵編《元文類》卷三九袁裒《題書學纂要後》云："余既粹集書法，大略雖備，而古人工拙，則不在于此。"[49]此類著作還有元唐懷德《書學指南》，元繆貞《書學明辨》，其中《書學指南》居然有論墨的内容。[50]如果說以上三種著作主要是叙錄名家書法，大抵不離書寫實踐的話。那麼明黃瑜編《書學會編》四卷，收宋人論書著作四種：劉次莊《法帖釋文》、米芾《書史》、黃伯思《法帖刊誤》、曹士冕《法帖譜系》，則將"書學"一詞的内涵完全轉向了理論形態的書法學術了。逮至清代，這一義項得到進一步的發揮和強調并被凝定爲主流的表述。清代厲鶚《樊榭山房文集》卷第二《六藝之一錄序》對"書學"的内涵有精彩的界定：

　　自宋迄今，爲圖、爲評、爲編、爲譜、爲史、爲志、爲錄、爲略、爲目、爲記，粲然備矣。而吾里倪先生昆渠有歐公之好，而無其力，乃集諸家之所錄輯爲一編，名曰《六藝》，分別部類，發凡起例，凡爲六門，爲卷五百有奇。以金文石刻法帖爲經，以書論、書體、書譜爲緯。其用力可謂勤且肆矣。先生志抑而謙，

[47] 張彥遠《法書要錄》卷四，張懷瓘《文字論》，范祥雍點校，第160頁。
[48] [宋]黃伯思《東觀餘論》，李萍點校，人民美術出版社，2010年版，第1頁。
[49] [元]蘇天爵《元文類》卷三十九，袁裒《題書學纂要後》，商務印書館，1958年版，第518頁。
[50] [清]馮武《書法正傳·翰林要訣》引《書學指南》云："夫論墨之佳曰：'輕堅黝黑，入硯無聲。'"《萬有文庫》第一集第1册，商務印書館，1930年版，第8頁。

竊取直齋陳氏之旨，以爲《書品》《書斷》所論雖工至鍾王，正與射御同科，乃游藝之一耳。鶚披其書，上下千古，賅括朝野，則通于史；偏旁音訓，各有據依，則通于經；旁引曲證，不遺幽遐，則通于子與集。蓋合四庫之菁華，以成一家之書。而先生已當杖國之年，不假門生子弟之助，閱市借人，晨書暝寫，數易寒暑以成書學之巨觀。[51]

厲鶚指出作爲"六藝之一"的"書學"的內容"以金文石刻法帖爲經，以書論、書體、書譜爲緯"，前者指書法作品，這是書寫實踐的成果；後者指對書法相關問題的理論研究。同時涵蓋了理論和實踐兩個方面。大凡書法作品的品評賞鑒、考證甄別、文字音訓、著錄收藏、摹拓編撰、理論研討無不屬"書學"的範圍，概括起來就是書迹、書論、書體、書家四類。

在四類中，"書論"是最爲切近書法本體的核心文獻，相對而言，書迹、書體、書家則是"周邊"文獻。在"書論"文獻中，"筆法"無疑是最爲核心的，依次是"雜議""品藻"。朱長文在《墨池編》中，即以此三類分別部居。首先，這些文獻均爲理論形態，與書寫實踐有別，本不屬于唐宋之際"書學"的範圍。但是其中"筆法""雜議""品藻"正好對應着"善寫者""著述者""善鑒者"的各自所擅。三者的相對區分和一定程度上的融合正是唐宋之際"書學"理論化、學科化的突出表徵，也體現了正統道學通過"字""人""文""學"對於已經淪爲"藝"之"小道"的書法的補充和救贖。

與唐代一味強調書寫技法的神秘性而導致"鑒""寫"分離的趨勢相比，宋人對于理論的熱情明顯高于唐人。人文并舉，理論優先。如蘇軾云"吾雖不善書，曉書莫如我"[52]，在"善書"和"曉書"兩者之間，蘇軾更願意充當一個"曉書"者的角色，以此區別于唐代"善鑒者不寫"和孫過庭所言的"著述者假其糟粕"中對於"善鑒者""著述者"的消極描述。

朱長文似乎更願意將"善寫者""善鑒者"與"著述者"三種身份統一起來，并且以才（善書）、識（善鑒）、學（著述）三把尺子去衡量他的前輩張彥遠和張懷瓘。他批評張彥遠："彥遠之迹，存于山谷之碑陰，筆畫疎慢，能藏而不能學，乃好事之大弊也。"[53] 又批評張懷瓘："張懷瓘書，于唐無聞焉，至其論議識法，詳密如此。蓋唐之盛時，書學大盛，師師相承，皆有

[51] [清]厲鶚《樊榭山房文集》，沈雲龍主編《近代中國史料叢刊續編》第603冊，臺北文海出版社，1978年版，第846—847頁。
[52] [宋]蘇軾《蘇軾詩集》卷五，《次韵子由論書》，孔凡禮點校，中華書局，1982年版，第210頁。
[53] 朱長文《墨池編》卷十五，朱長文按語，清雍正就閑堂刊本，該卷第50頁。

考據，而不出于鑿也。……今雖閱其遺文，猶病繆戾，而使人難曉也。"[54]總之，在朱長文看來，二張的"才""識""學"皆有所不足。在他眼裏，張彥遠編撰《法書要錄》舛誤甚多，張懷瓘雖然"論議識法，詳密如此"，但是也存在"繆戾難曉"、聞見不廣的瑕疵。與他將"字學"與"書學"彌合的做法相似，他也企圖將"善寫者""善鑒者"和"著述者"三者兼于一身，這正是他歸納并對應書法理論的三個板塊"筆法""品藻""雜議"的内在理路。不過朱長文也承認自己"書多則勌，由是筆迹愈拙"[55]。因此，"鑒賞"和"著述"纔是《墨池編》的編撰主旨所在，在此一背景之下，"書學"走向"理論化"乃勢之必然。

（二）朱長文對于筆法文獻的清理

從《隋書·經籍志》開始，古代"書學"著作分錄于各類之中，"書學"著作呈現出"雜"的特點，從内容上看，涉及書體、技法、書史、書品、書評等，從形式上看，有表、啓、箋、奏、書、銘、詩、文、賦等。朱長文闢出"雜議"一類對宋代以前的"書學"著述進行分別部居。

"雜議"一類，分爲卷四"雜議一"、卷五"雜議二"兩卷。主要收錄趙壹、王羲之、王僧虔、陶隱居、梁武帝、虞龢、庾元威、蕭子雲、虞世南、張懷瓘、韓愈、劉禹錫、柳宗元、歐陽脩等對于書法進行正面闡述的文字，内容較爲駁雜，但這是書法理論的核心組成部分。因爲這部分内容古今多有，前後呈現出一貫性，兹不作申論。

朱長文在《墨池編》卷二的按語中道及他編撰筆法文獻的意旨："以技之至精者，父子所不能教；理之至妙者，文字所不能傳。蓋目擊而道存，志專而神凝，乃可以至矣。然則書法孰爲傳哉？吾將爲未悟者之筌蹄耳。世傳諸家筆法，其辭多不雅馴，蓋非其親作，乃後人祖述耳。然多識而博聞之，亦學者之所勉也。"[56]朱長文一方面指出書法精妙之處"不能教""不能傳"，又以"學者"自命，而願意"爲未悟者之筌蹄耳"。這與當時"文字禪"觀念"心之妙不可以語言傳而可以語言見"已經非常接近了。這也是朱長文對于理論著述充滿自信的内在原因。

朱長文編撰《墨池編》，分兩步完成。他説："予既編此書十卷，復得索靖、楊泉、劉邵、王僧虔賦，惜其非完篇也。張懷瓘、竇臮蓋亦未嘗見此。乃知古人論書之作甚多，而傳者鮮，吾徒可不爲之珍錄哉？"[57]從目前存世的

[54] 朱長文《墨池編》卷三，朱長文按語，該卷第12頁。
[55] 朱長文《墨池編》卷一，朱長文自序，該卷第1頁。
[56] 朱長文《墨池編》卷二，朱長文按語，該卷第38—39頁。
[57] 朱長文《墨池編》卷十一，朱長文按語，該卷第20頁。

唐褚遂良臨王獻之《飛鳥帖》

《墨池編》來看，前十卷分別是字學一卷、筆法二卷、雜議二卷、品藻五卷，可以說都是與書法有關的核心理論知識。至於後十卷，包括贊述三卷、寶藏三卷、碑刻二卷、器用二卷，皆屬于書法的周邊文獻。

有關談論書法技法的文獻，不知始于何時，《漢書·藝文志》有《八體六技》一篇，但據王應麟考證乃書體類，與後世所謂"技法"無涉。目前所知傳為李斯、蕭何、蔡邕、鍾繇等的書論，基本為偽託。

唐以前，言書法之技巧多用"筆勢"一詞，首見于《四體書勢》。傳王羲之《筆勢論十二章》，此篇雖為偽託，但是反映了唐以前人的書法觀念。此外唐釋希一輯《筆勢集》，成書時間應早于《法書要錄》。今傳安永十年（1781）抄本《筆勢集》包括八篇文獻：《用筆法》《王逸少筆陣圖論》《用筆陣圖法》《王羲之筆勢論》《評能書人名》《王獻之表》《觀鍾繇書法十二意》、庾肩吾《書品論》等，這些被唐人冠以"筆勢"的篇章除了《評能書人名》和庾肩吾《書品論》外，全部被朱長文《墨池編》納入"筆法"一類中，而且朱長文還把多涉及書體、字體的《四體書勢》也歸入"筆法類"。"筆勢"到"筆法"的轉換，完成于晚唐五代之時。

從目前的文獻考察，最早提到"用筆"的即是衛恒的《四體書勢》，但是此時的"用筆"非指"筆"的作用性，而是指筆的物理性，與"措筆""引筆""奮筆""下筆""絕筆"處于同一個層面。此後"用筆"一詞日漸流行，多見于唐人偽託唐前書論中，至唐代則達到鼎盛，皆就用筆技巧而言。

今天能見到的闡述書寫技法的文章，較早的當推梁武帝的《觀鍾繇書法十二意》一文。隋唐以來，有關書法技法類的文獻逐漸增多，晚唐張彥遠《法

書要錄》卷一收入《王右軍題衛夫人〈筆陣圖〉後》《王羲之教子敬筆論（不錄）》《晉衛夫人筆陣圖》《草書勢》等數篇，基本上不離"書聖"王羲之。此外尚有卷二《梁武帝觀鍾繇書法十二意》、卷三《唐徐浩論書》、卷四《唐朝叙書錄》，亦關涉書法"技法"。但《法書要錄》的編排以時間爲序，去取甚嚴，從現有篇目看，似乎不能反映唐代書法技法發展的全貌。

晚于《法書要錄》的《墨藪》對筆法類文獻的整理比較引人注目，相對《法書要錄》而言，不僅篇目增多，而且大致歸爲一類。在收羅範圍上，突破了以王羲之爲中心的局限，向上溯有李斯、蕭何、蔡邕、鍾繇、衛恒等，同時也收錄了唐太宗、虞世南等唐代人有關筆法的論述，範圍上較《筆勢集》有所突破。

朱長文編撰《墨池編》，用兩卷的篇幅收羅"筆法"類的文獻。涵蓋了《筆勢集》《法書要錄》《墨藪》之所載，又旁搜諸書，篇幅大大增加。現在很難考知朱長文是否參考了《筆勢集》之類的著作，但從將筆法類的文獻歸爲一類的體例來看，來自《墨藪》的啓發應無疑問。

書法發展至唐，各種字體都已出現并走向成熟，筆法技巧也登峰造極。晚唐五代是筆法類文獻噴涌的時期，開始出現了對歷史上筆法傳承進行集中清理的著作，這是字學勃興與尚法書風發展的必然結果。朱長文之所以對于書法技法予以重視，不排除有賡續傳統的努力。他在《續書斷》中分析了宋代書壇的現狀："自天聖、景祐以來，天下之士，悉于書學者，稍復興起。"[58] "……雖然，學者猶未及晉唐之間多且盛者，何也？蓋經五季之潰亂，而師法罕傳，就有得之，秘不相授。故雖志于書者，既無所宗，則復中止，是以然也。"[59] 所謂"師法"主要着眼點即是技法，朱長文對筆法類文獻的集中清理，即有存亡繼絕的考慮。

不過，對于朱長文而言，整理筆法類文獻并非易事，其難有三：其一，真偽雜糅；其二，繆戾難曉；其三，文獻不足。朱長文在《墨池編》卷二、卷三中收錄的二十七篇文獻，其中涉及真偽之辨的約有三分之一。朱長文并不盲從前人，往往據理而斷。全書二十卷共有按語二十五條，其中卷二就有六條，内容多爲研究心得和結論，或刪正《筆陣圖》中事理不通者，或質疑羲之著書言筆法，或論定《草書勢》必非右軍所作，或刊綴舊本《筆法十二意》之謬誤，這些都體現了朱長文作爲學者的嚴謹和博識。

圍繞唐代以來的筆法類文獻，有不少公案困擾世人。《墨池編》卷三收錄

[58] 朱長文《墨池編》卷十，《續書斷·系説》，該卷第16頁。
[59] 朱長文《墨池編》卷九，《續書斷·序》，該卷第1頁。

有《古今傳授筆法》一篇,《要錄三種》(《嘉錄》《王錄》《毛錄》)卷一(按:《吳錄》《戀錄》無此文)、《書苑菁華》卷八均錄此文,題作《傳授筆法人名》。由于《法書要錄》早于《墨池編》,世人遂以爲《法書要錄》中首載此文,其實大謬不然。

與《墨池編》相較,《法書要錄》和《書苑菁華》所載傳承譜系中多出崔瑗、陸柬之、陸彥遠三人,"十三訣"則無。何焯校記云:"此一條目錄所無,非愛賓原次,出後人附益也。"[60]今按,《古今傳授筆法》一文始見于《墨池編》,後爲《書苑菁華》所承襲,文字略有不同。《法書要錄》原無此篇,《吳錄》《戀錄》無此文即是明證。今傳明刻《要錄三種》經過後人改竄,轉從《書苑菁華》中抄入此篇,誤導後世數百年。朱長文將這樣一篇漏洞百出的文獻收入書中,其保存文獻的初衷無疑值得肯定,但也開了後世以訛傳訛之門。

傳褚遂良臨王獻之《飛鳥帖》有墨迹傳世,今藏臺北故宮博物院,《石渠寶笈初編》有著錄,其文即本篇。《佩文》卷五、《六藝》卷二七一據以收錄題作《晉王獻之自論書》,并在文末注明"飛鳥帖"。《墨池編》除清刻本外,諸傳本無此篇,明薛晨刻本和李時成刻本代之以《唐僧懷素草書歌行》,篇末注云:"此篇本藏真自作,駕名李太白,前人已有辯證。"[61]而《墨池編》復旦本兩篇皆無。筆者初疑此兩篇均非朱長文原書所有,或爲後人闌入。後讀《筆勢集》載有《王獻之表》,文字與此篇大同小異,乃悟此篇必爲《墨池編》原書所有者,不可以其内容荒誕而黜之也。蓋經朱長文據唐宋流傳版本整理筆削,乃成今貌。至于明薛晨刻本和李時成刻本代之以《唐僧懷素草書歌行》,從李白時代上不當置于唐太宗之前和朱長文《續書斷》論及懷素時不及此文一字以及此篇爲論書詩按照慣例當入"贊述門"可斷其妄,或爲薛晨濫入。

朱長文所收的筆法類文獻,按照時間先後編排,實際上爲讀者清晰地展現了他認可的筆法發展的簡史。不過也應該看到,朱長文并沒有囊括當時流傳的全部筆法類文獻,其中不排除文獻不足的原因。宋初書家周越曾撰《法書苑》,宋李彌遜《筠溪集》卷二一《跋周越書王龍圖〈柳枝辭〉後》云:"周氏《書苑》十卷,歷敘古文篆隸而降凡五十四種,古今能書四百九十餘人,筆法論叙二十餘家。字畫之變,略盡于此。"[62]從筆者收集此書的佚文來看,

[60] 張彥遠《法書要錄》卷一,《傳授筆法人名》題下校記,傅增湘錄何焯校本。
[61] 朱長文《墨池編》卷二,《唐僧懷素草書歌行》,薛晨刊本,第21頁。
[62] [宋]李彌遜《筠溪集》,《文津閣四庫全書》第377册,第733—734頁。

有不少筆法類的内容，有一定的參考價值。朱長文曾想羅致此書，但是"屢求之不能致，無以質疑云"[63]。徐浩嘗著《書譜》一卷，見于《新唐書·藝文志》，朱長文"恨未見之"[64]。此外，南宋陳思編撰的《書苑菁華》收錄唐宋筆法類文獻較多，《墨池編》有三十多種文獻不見于《書苑菁華》，《書苑菁華》有五十多種不見于《墨池編》。《書苑菁華》所載文獻數量遠超《墨池編》，其中僅討論執筆法的就有韓方明《授筆要說》、林韞《撥鐙序》、陸希聲《傳筆法》、李煜《書述》。除了陸希聲《傳筆法》，其餘數篇都被朱長文《墨池編》排除在外，這些都是常見文獻，并不難尋，極有可能是經朱長文淘汰所致，背後原委，則難以尋繹。

三、"人""文"蔚起

（一）書法的"人格化"和"文學化"

雖然有關書家史傳的著述出現較早，如王愔《文字志》，但是真正將書法背後"人"的因素推到前臺則要晚至唐宋時期。人的社會身份、品德性情、心理因素逐漸由外到内滲透進書法之中，成爲書法理論關注的焦點。

"以人喻書"早在魏晉時就已經出現，但是多以外貌比擬，這與以物象喻書本質上沒有什麽不同。袁昂《古今書評》："王右軍書，如謝家子弟，縱復不端正者，爽爽有一種風氣。""韋誕書，如龍威虎振，劍拔弩張。"[65]這種比擬側重于人物或者物象的整體面貌，較少涉及人的性情等心理層面，喻象與主體身份之間沒有必然聯繫。

中晚唐時期是儒學發生新變的重要歷史時期，以韓愈、柳宗元、劉禹錫、李翱爲代表，他們在理論上援佛融佛，構建新的道統論、心性論等，爲宋明理學開啓了新方向。"安史之亂"打破了唐王朝的昇平氣象，也使它無法依靠權力來維護社會秩序，便轉而收攏人心、重視教化，認爲"夫理亂之本，繫于人心"[66]，書法也逐漸開始從"尚法"轉向"師心"。

李嗣真《書品後》云："古之學者，皆有師法；今之學者，但任胸懷。無自然之逸氣，有師心之獨往。"[67]張懷瓘《文字論》："考其發意所由，從心

[63] 朱長文《墨池編》卷十，《續書斷·能品·周越》，該卷第15頁。
[64] 朱長文《墨池編》卷九，《續書斷·妙品·徐浩》，該卷第14頁。
[65] 張彦遠《法書要録》卷二，袁昂《古今書評》，范祥雍點校，第74—75頁。
[66] [宋]司馬光《資治通鑒》卷二二九，《四部叢刊初編》史部第41册，第8979頁。
[67] 張彦遠《法書要録》卷三，范祥雍點校，第109頁。

者爲上，從眼者爲下。"[68]晚唐張璪的名論"外師造化，中得心源"[69]和柳公權曾經對唐穆宗説"用筆在心，心正則筆正"[70]皆可作爲此一時期"師心説"的注脚。《墨池編》卷二載有《魏鍾繇筆法》一篇，中有"筆迹者界也，流美者人也"一句，《筆勢集》作"筆迹者天也，流美者人也"，《墨藪》《宋苑》《法書苑》作"豈知用筆而爲佳也，故用筆者天也，流美者地也"。《隸辨》卷八："《鍾繇筆法》見朱長文《墨池編》，不知何人所記。'筆迹者界也，流美者人也'陳思《書苑菁華》作'用筆者天也，流美者地也'，非是。"[71]結合唐宋之際相關書論來看，流美者"人"無疑應該是確解。

"師心"説的出現表明書法開始走上與作者本有性情相結合的道路，"書如其人"説也逐漸深入。司空圖云："人之格狀或峻，其心必勁。心勁，則視其筆迹，亦足見其人矣。"[72]釋晉光論書法："猶釋氏心印，發于心源，成于瞭悟，非口手所傳。"[73]書法與心性相結合直接導致了書法評論人格化的加深。

與書法"人格化"幾乎同步發生的另外一個趨勢就是書法的"文學化"。書法與文學的結合主要有外部和内部兩種方式，外部結合是指：（一）書法以文學爲書寫對象；（二）文學描述書法之美（詠書文學）；（三）文學闡發書法理論（論書詩）。所謂内部結合是指：（一）書法強調書卷氣；（二）書、文互發；（三）書法技巧與文學技巧的相互貫通。[74]

書法以文學作品爲書寫對象很早就出現了，如現在看到的《石鼓文》是成熟的四言詩，西漢《神烏賦》、王羲之書寫的《太師箴》《大雅吟》《樂毅論》《東方朔畫贊》、王獻之書寫的《洛神賦》等都是成熟的文學作品。文學描述書法之美可以追溯到漢代詠書辭賦如崔瑗的《草書勢》、東漢蔡邕的《篆勢》、三國楊泉的《草書賦》等。至于書論，當然是以語言文字的形態呈現，但這是就廣義的文學而言，狹義的論書文學主要是指論書詩。目前較早的論書詩是唐代岑文本和李嶠的詩作，這些表現爲文學與書法的外部結合。關于文學與書法的關係，唐代的書論家有所論述。

《法書要録》卷四《張懷瓘書議》："夫翰墨及文章，至妙者皆有深意，

[68] 張彥遠《法書要録》卷四，范祥雍點校，第159頁。
[69] 張彥遠《歷代名畫記》卷十"張璪"，《叢書集成初編》第1646册，第316頁。
[70] 劉昫等《舊唐書》卷一六五，《柳公權傳》，第1195頁。
[71] [清]顧藹吉《隸辨》卷八，中華書局，1986年版，第320頁。
[72] 朱長文《墨池編》卷十三，《書屏志》，該卷第12頁。
[73] [宋]蘇頌《蘇魏公文集》卷七十二，《題送·光序》，中華書局，1988年版，第1100頁。
[74] 書法與文學的内部結合有三個方面的表現，這三個方面最後在黃庭堅手中才真正完成，筆者于此有專論，見《筆中有詩——論文學因素對黃庭堅書法的影響》，載《文藝研究》2013年第11期。

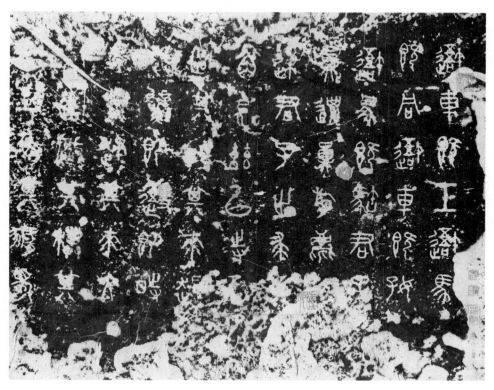

戰國《石鼓文》

以見其志。""論人才能,先文而後墨,羲獻等十九人皆兼文墨。"[75]《文字論》:"文則數言,乃成其意;書則一字,已見其心。""考其發意所由,從心者爲上,從眼者爲下。"[76]張懷瓘能從"志""心""意"等屬于人的心理層次立論,在肯定書法與文學并列關係的同時,提出"先文而後墨""從心者爲上,從眼者爲下"的主張,逐漸建立了"人"—"文"—"書"的主次和從屬的關係。

書法與文學最終走向深度結合要到宋代纔得以實現,這與整個思想文化背景由外向内的轉變有關。在唐代以前,人們對于藝術的認識,大都强調其政治教化功能,强調他們表現"天地之心"的一面。在漫長的實踐中,詩文取得了相對于書畫的優勢地位,這種地位是政治教化意義上的,所謂"經國之大業"主要是指文章而不包括書畫。就書和畫而言,書的地位也遠高于畫。唐代以前

[75] 張彦遠《法書要録》卷四,張懷瓘《書議》,范祥雍點校,第157—158頁。
[76] 張彦遠《法書要録》卷四,張懷瓘《文字論》,范祥雍點校,第159頁。

晋王羲之《樂毅論》

的畫史專家和畫論家爲了抬高繪畫的地位,便有意將畫攀附于書。如張彥遠云:"畫之臻妙,亦猶于書。"[77]這在邏輯上是以書的地位高于畫爲前提的。

中唐以後,由于禪宗思想的滲透,傳統儒學開始轉型,"天地之心"一變而成爲"人心",整個文化思潮由雄闊開放而變爲精緻內斂。北宋中葉,儒學接納禪學,從而形成理學,對"心性"問題的探討成爲時代的主要課題,傳達心之微妙成爲詩文書畫的共同選擇。就傳達主體情思的精微程度而言,詩書畫各有所宜。蘇軾的説法最能代表宋人所達到的理論高度:"與可之文,其德之糟粕。與可之詩,其文之毫末。詩不能盡,溢而爲書,變而爲畫,皆詩之餘。"[78]蘇軾建立的"德—文—詩—書—畫"相互隸屬關係正是承接前人的論述而來。在蘇軾看來,詩、書、畫的排列次序是不能顛倒的,繪畫因其有再現功能的限制,在傳達人性本真的一面遠没有書法來得簡易;書、畫對比詩而言,皆屬"有形"之迹,"有形則有弊"[79],因此,書畫的傳達功能也不及詩。于是在宋代,兩種趨勢得到了強調,一是畫向書靠近,更加強調用筆,有所謂繪畫書法化的傾向;其二是書畫向詩靠近,形成"字中有筆""畫中有詩"的傾向。另一方面,蘇軾結合張懷瓘的"德成而

[77] 張彥遠《歷代名畫記》卷二,《論名價品第》,《叢書集成初編》第1646册,第82—83頁。
[78] 蘇軾《蘇軾文集》卷二十一,《文與可畫墨竹屏風贊》,孔凡禮點校,第614頁。
[79] 蘇軾《蘇軾文集》卷六十九,《題筆陣圖》,孔凡禮點校,第2170頁。

上,藝成而下""先文而後墨"以及五代以來的書爲"心印"等思想,將"文""詩""書""畫"歸統于人的内心(德),真正從"心源"的層次上實現了詩、文、書、畫的一體化。

在書法與文學走向深度結合的過程中,中晚唐五代的一些書法名家從理論和實踐兩方面爲後人進行理論的總結提供了啓示。李白、杜甫的論書詩以一種獨特的方式展現了文學與書法結合的可能,李白、張籍、白居易、元稹、杜牧、韋莊等文士的書法創作體現了士氣、文氣的正面作用。晚唐五代宋初書壇層層相因的俗弊一方面與書學傳統的失墜有關,也與此期士風敗壞和書家文化修養不足有密切的關係。在宋人看來,去除俗氣的重要方法有兩個方面。誠如黄庭堅所云:"學書要須胸中有道義,又廣之以聖哲之學,書乃可貴。若其靈府無程,政使筆墨不減元常、逸少,只是俗人耳。"[80]增強道德和文化修養即是醫治"俗病"的不二法門,這一觀念正是"心性論"背景之下和書法"人格化"和"文學化"的顯證。

宋代以後,書法的"人格化"和"文學化"繼續向前,在書法評論和書法著述兩個方面體現得尤其明顯。書法評論方面強調書家的道德修爲和文化修養,延至今日,依然盛行;在書法著述方面則表現爲對書家傳記和論書文學的重視,這些班班可考,不再贅述。

(二)朱長文對于書法"人格化"和"文學化"的回應

唐宋之際,中國書法發生了一場大的變革,概括起來就是"歸本于人"和"先文後墨",這兩點在《墨池編》中也有鮮明的體現。

儘管《禮記》中早有"德成而上,藝成而下"的名論,但是按照道德標準來評書,似乎是從歐陽詢和虞世南的優劣比較開始的。張懷瓘云:"君子藏器,以虞爲優。"[81]《續書斷·妙品·虞世南》云:"雖歐、虞同稱,德義乃出詢右也。"[82]除了推崇虞世南之外,朱長文對于顔真卿的重視也出于同一立場。

朱長文在《續書斷》列出的"神品"三人,分別是顔真卿、張旭、李陽冰,三人皆出自唐代。朱長文貫徹的乃是道德、字學、書藝三個標準。在朱長文看來"德均則藝勝"[83],故顔真卿排第一。朱長文認爲顔真卿的傑出特立表現爲"其發于筆翰,則剛毅雄特,體嚴法備。如忠臣義士,正色立朝,

[80] [宋]黄庭堅《山谷題跋》卷五,《書繒卷後》,《叢書集成初編》第1564册,第47頁。
[81] 張彦遠《法書要錄》卷八,《書斷·妙品·虞世南》,范祥雍點校,第286頁。
[82] 朱長文《墨池編》卷九,《續書斷·妙品·虞世南》,該卷第11頁。
[83] 朱長文《墨池編》卷五,按語,該卷第20頁。

臨大節而不可奪也。揚子雲以書爲心畫，于魯公信矣"[84]，正是立足于"德義"而言。

朱長文撰《續書斷》"德義"爲本的立場，他又指出《書斷》的失當之處："又以趙高首妙品，不可以訓，故易以胡母敬，而傳高之事。"[85]在朱長文看來，趙高"指鹿爲馬"，又"譖誅李斯"，其人品自與胡母敬有別，于是將二人易位。

對于"德義"與書法的對應關係，朱長文有自己獨到的看法，他評價顏真卿云："故觀《中興頌》則閎偉發揚，狀其功德之盛；觀《家廟碑》則莊重篤實，見夫承家之謹；觀《仙壇記》則秀穎超舉，像其志氣之妙；觀《元次山銘》則淳涵深厚，見其業履之純。"[86]這段表述明顯來源于孫過庭《書譜》"寫《樂毅》則情多怫鬱，書《畫贊》則意涉瑰奇，《黃庭經》則怡懌虛無，《太師箴》又縱橫争折。暨乎蘭亭興集，思逸神超，私門誡誓，情拘志慘。所謂涉樂方笑，言哀已嘆"[87]。但是立足點已經將"文"置換成"人"了。蘇軾建立的"畫→書→詩→文→德"依次從屬的關係正是北宋以來將文藝歸本于人心（心印）的必然結果。不過，在朱長文編撰《墨池編》的時代，以蘇軾爲代表的元祐文人集團還没有登上歷史舞臺，因此朱長文的認識遠没有達到應該有的高度。

與朱長文重視"德義"的立場相聯繫，他在《續書斷》中對書家史傳的撰寫體例的創新也值得重視。書法品藻始于魏晉，與"九品中正制""骨相"等不無關係，南朝梁庾肩吾《書品》始以九品論書，唐代李嗣真繼而作《後書品》，書法品藻一門大備。至張懷瓘乃討論古今，爲神、妙、能三品，人爲一傳，將"品藻"一門推到高峰。然而在朱長文看來，諸書均有所不足，李嗣真《後書品》"太繁則亂，其昇降失中者多矣。其説止于題評譬喻，不求事實，虚言潤飾，孰爲準繩"，張懷瓘《書斷》"然其或失于折衷，或傷于鄙俚，而叙古人之行事未備，其猶病諸"[88]。朱長文採用張懷瓘《書斷》的撰述體例著《續書斷》也體現了他對于品藻一門的批判繼承，他突破前人的做法主要表現爲對于書家資料的收集重視"事實"和"行事"，并以"德義""字學""書藝"三條標準進行品藻，儘量摒棄"虚言潤飾"的語言。這一方面貫徹了"知人論世"的傳統，也爲書家傳的撰述提供了一

[84] 朱長文《墨池編》卷九，《續書斷·神品·顏真卿》，該卷第6頁。
[85] 朱長文《墨池編》卷七，《書斷上》按語，該卷第40頁。
[86] 朱長文《墨池編》卷九，《續書斷·神品·顏真卿》，該卷第7頁。
[87] 孫過庭《書譜》，《中國碑帖名品》（52），第37頁。
[88] 朱長文《墨池編》卷九，《續書斷·品書論》，該卷第3頁。

個新的範式。

書家史傳濫觴于漢魏，《漢書》《後漢書》多有"善史書"的記載，南齊王僧虔《答録古來能書人名》實開書家史傳之先河，唐代張懷瓘《書斷》繼之而起，將書家傳的體例進一步完善。北宋之前，此類著作甚少，《墨池編》沒有單獨立類，而與《叙二王書事》等記叙書家逸事的作品一并附于"雜議"之中。直到兩宋之際《宣和書譜》《書録》《書苑菁華》《書小史》等則蔚爲大備，而後成爲明清以來書法著述的重要内容。

《續書斷》中的書家傳有三個特點：第一，突出書家的德行和事功；第二，重點叙述與書法有關的逸事；第三，略作題品，但不虚言潤飾。不過，朱長文雖然以"鑒賞家"自命，但他分明是以"著述者"的立場行事，并且將唐人崇尚的對于書法作品的鑒賞轉换成對于人品與書品相統一的品評，難免會限于自言自語，這一傾向遭致後人的嚴厲批評。《法書苑》卷一二、卷一三著録《朱長文書品》，文末有王世貞按語云："潏溪《續書斷》自謂足以繼懷瓘而越嗣真，然其大意在尊本朝而薄唐德，中間殊有未公者。如顔魯公、張長史、李陽冰第爲神品，似矣。虞永興之虚和，歐陽率更之秀勁，褚河南晚節之超逸，豈在魯公下乎？素瘦旭肥，前賢定論，亦不肯爲軒輊也，猶之乎可也。蔡君謨習兼顔柳而未化，石曼卿習顔而失之俗，蘇子美習素而失之慺，此其于歐、虞尚隔劫也，今進而躋之乎妙，使同品。裴行儉、李邕、賀知章其書亦豈蘇、石倫也，何所見而抑之能品，俾與李西臺、宋宣獻班也。夫腕中無寶，則可目中無珠，而更易于持論如此哉。"[89] 不難看出，王世貞乃是以"賞鑒家"的立場來批評朱長文，顯然没有窺入朱長文的深意。不過也應該看到，朱長文《續書斷》也顯示了一位"著述者"的局限，如對于宋人一致推許的楊凝式不置一詞，不能説不是一個遺憾。

《墨池編》對于"先文後墨"也頗有會心。《墨池編》的一個重要創見在于列"贊述"一門，將歷代以來的詠書、論書、議書文學作品輯在一起。目前學界普遍認爲，最早對唐代書詩進行集中收集、著録、整理的是宋代陳思《書苑菁華》，該書卷一七著録唐代書歌（即以"歌"爲名的書詩）、書詩各十九首，共三十八首，今存重要書詩幾乎盡在其中。殊不知，在陳思之前的朱長文已經對書詩、書歌給予了足够的關注。"贊述"一門列于第十卷後，包括第十一卷至第十三卷。其中收有不少唐宋時期的論書詩，如杜甫《殿中楊監見示張長史草書圖》《李潮八分小篆歌》、韓愈《石鼓歌》、晉光大師《草書歌二首》、白賈《贈南嶽宣義詩》、尹師魯《題楊少師書後》、韓琦《謝杜丞相草

[89] [明]王世貞《法書苑》卷十二，《朱長文書品》文末按語，明王乾昌刻本。

書詩》、蘇軾《墨妙亭詩》等。

除了論書詩，還有不少詠書辭賦，載于《墨池編》卷一一。唐代以前的論書文字，有不少韵文學作品，如衛恒《四體書勢》、索靖《書勢》、楊泉《草書賦》、劉劭《飛白書勢》、唐代竇臮《述書賦》等無不如此。這些著作側重點各不相同，如《四體書勢》側重從書法審美的角度描述書體，而《述書賦》則以賦體的形式綜論歷代書家，從形式上都可以歸入"贊述"，但是朱長文將他們分開置放。朱長文提到編撰此類文獻的緣起："予既編此書十卷，復得索靖、楊泉、劉劭、王僧虔賦，惜其非完篇也。張懷瓘、竇臮蓋亦未嘗見此。乃知古人論書之作甚多，而傳者鮮，吾徒可不爲之珍錄哉？至于書啓所及，吾猶不忍棄也。竇臮之賦，雖風格非古，其勤博亦可尚已。"[90]朱長文之所以將本是"贊述"的《四體書勢》歸入"筆法"，而將索靖、楊泉、劉劭、王僧虔賦編入"贊述"，當是前編既成的緣故，同時也有內容重于形式的考慮。十卷之後的這些詠書文字爲朱長文收集遺逸所得，屬于"傳者鮮"的那部分，而且是《墨池編》主體既成後的續加，因此在朱長文心中，其重要程度要稍遜一籌。這也說明在書法"人格化"和"文學化"的過程中，因爲時代和認識所限，朱長文對于文學與書法關係的認識并沒有達到應有的高度，也爲後來的著述者完善此一課題留下了空間。

四、書迹之受重視

（一）書迹和書迹著錄

唐代以前，書法以金石和墨迹的形式流傳，至于甲骨簡帛載體要等到20世紀新材料的發現之後，纔刷新了人們對于既有書法史的認識。唐代張彥遠的《法書要錄》收錄書法鑒藏一類的文獻不多，基本以二王法書爲主，如《褚遂良右軍書目》《右軍書記》《何延之蘭亭記》《褚遂良搨本樂毅論記》等等，蓋其時金石法帖之學尚未登上歷史舞臺，二王墨迹稀少，流傳有限，研究止于賞鑒寶藏、釋文著錄、模搨傳承等，而且詳于敘事，而短于論述。

有關金石的研究，唐以前就已萌芽。秦刻石出現後，《史記》曾加以著錄。漢"石經"刻就後，《後漢書》《洛陽伽藍記》等曾予記載。北魏酈道元《水經注》引用漢、魏石刻資料達一百二十塊。南朝梁時更有集錄碑文之《碑英》一百二十卷問世，現雖不傳，實開石刻專著之先河。先秦《石鼓文》在唐代出土，記述與研究風氣大盛。宋代則形成專門學問"金石學"，《集古錄》

[90] 朱長文《墨池編》卷十一，朱長文按語，該卷第20頁。

《金石録》等著作不斷問世。元明時期整理研究工作雖未間斷，但成就平平。清代則有長足的發展，出現金石學研究的高潮，目録、通纂、概論之作，均有不俗的表現。

刻帖據説始于南唐的李煜，但千多年來，史籍仍乏確鑿的佐證。真正最早的刻帖，當以北宋淳化三年（992），宋太宗趙光義勅王著刻的《淳化閣帖》十卷最爲可信。《淳化閣帖》問世以來，據《淳化閣帖》再輯、再翻之帖不計其數。金、元兩代，刻帖較少，至明、清復盛。直至近代攝影、印刷術的高度發達，刻帖纔告終止。

宋代金石學的勃興與書學的關係密不可分，其起點即是名碑名帖的收藏鑒賞。目前一般都把歐陽脩當作北宋金石學的開山祖師，[91]但實際上并不確切。在北宋金石學走向復興的過程中，有兩個人物必須提及，一是歐陽脩之前的周越，二是稍晚于歐陽脩的朱長文，然而此二人因爲作爲藝術家和藝術史家的身份更廣爲人知，使得他們對于金石學的貢獻則完全爲學界所忽略。

周越曾撰有《法書苑》一書，研究表明，周越此書從體例到内容對歐陽脩《集古録》的成書具有明顯的影響。歐陽脩原先爲了防轉寫失真而採取"因其石本，軸而藏之"和"卷爲一通，標以緗紙"的做法極有可能是來自周越的啓示。周越在書中載有許多歷史上流傳下來的金石碑帖。如《樂毅論》《老子銘》《封禪碑》《唐李懷琳仿晋嵇康絶交書》《平淮西碑》《黄庭經》《洛神賦》等等，這些甚至爲後起之書所不及。宋施宿撰《會稽志》卷一六《碑刻·秦頌德碑》云："周越《法書苑》獨載《封禪碑》數十字而已，至歐陽公、趙德父集録天下金石遺文殆盡，亦不復有《秦望山碑》。"[92]周越的有些記載甚至成爲後人爭相引用的文字，如他記載的有關高紳學士收藏《樂毅論》之事，成爲研究《樂毅論》流傳的關鍵環節。其後歐陽脩、趙明誠對《樂毅論》的研究均承此而來。又如《老子銘》首先登載于周越書中，其後《集古録》《金石録》都有提及。[93]朱長文曾經想參考周越《法書苑》，但"屢求之不能致"，這從側面證明了該書的價值。

周越和歐陽脩都是朱長文的前輩，受其影響乃勢之必然。朱長文説："永叔于慶曆、嘉祐間，爲天下儒宗，歷諫垣外内制，力足以充其所好，故能裒集

[91] [清]李遇孫《金石學録》之《金石學録凡例》："金石至宋歐陽氏而始集其成，文忠以還，長睿、德甫、景伯、順伯諸公，無不專門名家，研精考究……自宋迄明，列爲一卷，已得百數十人，俱聞歐陽氏之風而興起者也。"載《金石學録三種》，浙江人民美術出版社，2017年版，第6頁。
[92] [宋]施宿等《會稽志》，明正德五年石存禮刻本，《四庫提要著録叢書》第36册，第308頁。
[93] 參見陳志平《周越〈古今法書苑〉考論》，載《北宋書家叢考》，上海書畫出版社，2014年版，第253—254頁。

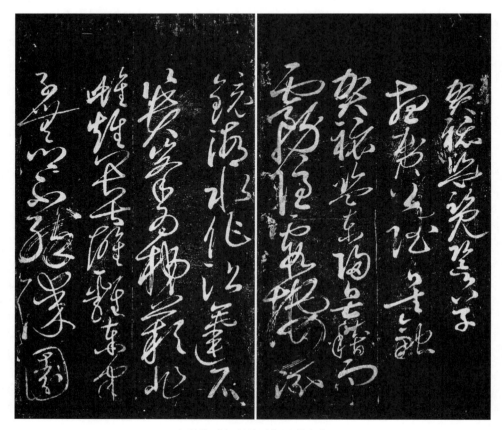

宋周越《賀秘監賦》（局部）

之多，余常恨不得游目于其間也。雖好與之并，而力輶如毛，不足以取。若窮者之思珍膳，終莫致焉。"[94]實際上，朱長文對于金石碑帖的收藏投入了巨大的熱情。朱長文曾撰集有《閱古叢編》五十卷，他自述該書緣起時說："自周穆王以來，下歷秦漢魏晋隋唐，至于本朝諸公之迹，莫不皆有。""蓋不獨取其墨妙，亦將以廣前代之異聞，正舊史之缺遺也。"[95]可見朱長文具有明確的史家意識和名山之想，既成考史之資，又作書迹之藏，與歐陽脩撰集《集古錄》的初衷并無二致，但是側重點稍有不同。歐陽脩是以碑帖證史，而朱長文明顯立足于書。

宋代金石學的勃興固然有著多方面的原因，但是書法史學者的介入是一個

[94] 朱長文《墨池編》卷十六，卷末按語。
[95] 朱長文《樂圃餘稿》卷七，《閱古叢編序》，《文津閣四庫全書》第374册，第111頁。

重要的方面。宋代的周越、蘇軾、朱長文、黄庭堅、秦觀、李公麟、米芾都對金石碑帖有着深入的研究，他們通過摸揭、收藏、著錄、鑒賞、題跋、臨摹金石法帖等形式，爲金石學的勃興注入了無窮的活力。就連史學家歐陽修在著錄金石碑帖之餘，也經常對于書法藝術發表精當的見解。《集古錄》中即有不少二王法帖，如《蘭亭序》《樂毅論》皆在其中。朱長文《墨池編》著錄金石碑帖，正是時風影響的産物，而且他明確表示："《集古跋》固多，不可全錄，其議論及書者則錄之"。[96]繼《墨池編》的《書苑菁華》不錄金石碑帖，作者陳思却另外撰成《寳刻叢編》一書，專錄古碑，可謂踵武《墨池編》而能光大者也。

　　金石碑帖在宋代作爲書迹受到書法史學者的關注已經成爲必然。與此同時，作爲書迹的金石法書也逐漸從"書學"的周邊走向中心。書迹題跋、考證、賞鑒、著錄成爲宋以後"書學"的主要内容。"書學"理論化、實物化、學科化的趨勢在進一步增强，其中一個顯著的標志就是明清書畫錄的興起和大型書學叢纂的出現。《法書苑》《古今圖書集成》《佩文》《六藝》等書，無不是將書迹和書家傳放在突出的地位，以書寫和筆法爲中心的時代已然消退。特别是《法書苑》和《六藝》，將"金石"中的"金"突出出來，更是對于宋代以來書迹研究走向歷史前臺大趨勢的推波助瀾。

　　朱長文在《墨池編》以兩卷專收碑帖，金器銘文衹有《韓城鼎銘》《張仲器銘》等數種。明代王世貞撰《法書苑》七十六卷，所錄書迹文獻分有"墨迹""金""石"三類。從整體上看，《法書苑》沿襲了《墨池編》的分類思路，衹是在具體名目上作了一些調整。"墨迹"爲《墨池編》之"寳藏"，"石"相當于"碑刻"，"金"則爲《法書苑》新立的門類，《墨池編》所無。

　　清倪濤《六藝》共四百零六卷，全書將所錄書學論著分爲"金器款識""石刻文字""法帖論述""古今書體""歷代書論""歷代書譜"等五類。其中"金器款識"包括鐘鼎、刀劍、錢、印譜等，對于《法書苑》有所增益。至于"石刻文字"和"法帖論述"不僅僅是簡單的著錄，更是融匯實物研究、文字著述和賞鑒于一體的綜合資料彙編。形成了"以金文石刻法帖爲經，以書論、書體、書譜爲緯"的全新著述體例，以突顯"書迹"的形式，出入古今，囊括百家，最終成爲明清以來"書學之巨觀"。

　　（二）朱長文對于書迹鑒賞、著錄和研究的貢獻

　　《墨池編》卷一四至卷一八是"寳藏"。卷一四收錄十篇文獻，爲隋唐時

[96] 朱長文《墨池編》卷十六，卷末按語，該卷第26頁。

期記録王羲之書迹流傳的著述，卷一五爲《二王書語》，這兩卷均採自《法書要録》。二王書迹的流傳，聚散無常，但爲歷代所寶，則無疑義。卷一四末尾有朱長文按語云：

> 天下之書，常聚于無事之世，而散于暴亂之日。當其聚也，惟其時君之好，而又得名臣之科簡別識，不以僞冒真，然後能成之耳。梁之虞龢，唐之褚遂良、徐浩，皆以自任。其所取未嘗不善，不幸旋復殘逸，可不惜哉。自太宗留神翰墨，用王著爲侍書，而李唐五代零落之餘，復得少集矣。余以微賤，不獲窺前人之墨迹，而又不得與道藝之士如數公者少論用筆之妙，誠可爲之嘆愾也。[97]

朱長文嘆愾無緣親自參與前代書迹的收藏整理，但是他將這些文獻彙集在一起的做法把"二王帖學"集中展示在世人面前，并將之與宋代的《淳化閣帖》相呼應，成爲宋代金石法帖之學的重要組成部分。

朱長文是較早運用《淳化閣帖》資料進行研究的學者之一。《墨池編》所載《二王書語》朱長文按語云："張彥遠唐室三相之孫，《唐史》稱其家聚書畫，侔秘府。今觀彥遠所録，信其多矣，然未必皆墨迹，蓋模搨者爾。所録書語，類多脱誤不倫，雖頗有改益，未得善本盡爲刊正，亦多闕闕疑之義也。今官法帖二王書頗多同此者，或即彥遠家所蓄，或唐世別本所傳，未可知也。故存其語，以備學者之討閱，而可以互考其謬焉。"[98]朱長文提到的"官法帖"就是《淳化閣帖》，其中二王帖占了一半的篇幅。朱長文自稱對于張彥遠所録"頗有改益"，即是援《閣帖》進行校勘。《閣帖》載有梁武帝《書評》，與其他典籍中所載文字頗不相同，朱長文整理合并梁武帝《書評》和袁昂《古今書評》時，就使用了《閣帖》的資料作參照。

概括起來，《墨池編》對于書迹著録的貢獻體現爲四個方面。

其一，繼承宋以前金石著録以録文爲主的傳統，對金石法帖文字予以充分的關注。朱長文對于碑帖文獻中有關書史和書論的文字予以收録，如顔元孫《干禄字書序》、懷素《自叙帖》、唐玄度《十體書》、夢英《十八體書》及《贈夢英詩碑》、鄭文寶《題嶧山碑》、句中正《三字孝經序》以及王獻之《飛鳥帖》和雷簡夫《聽江聲帖》等，這些都有碑刻或真迹傳世。《墨池編》所録與傳世的這些碑刻存在文字歧異現象，這可能與朱長文依據輯本收入有關。

[97] 朱長文《墨池編》卷十四，卷末按語，該卷第28頁。
[98] 朱長文《墨池編》卷十五，卷末按語，該卷第50頁。

其二，《墨池編》卷一六《集古目錄叙并跋》爲朱長文據歐陽脩《集古錄》選輯而成，具有重要的版本價值。《集古錄》原來以真迹的形式存在，後剔除真迹，編爲"集本"。《集古錄》原書"有卷帙次第而無時世之先後"，南宋周必大編輯歐集，參照"集本"和"真迹"，按年代先後重新編排，又于每卷之末，備存當時卷帙之次第。周本盛行而"集本"遂廢。朱長文《墨池編》始撰于治平三年（1066），逮至《續書斷》成書的熙寧七年（1074），上距歐陽脩編輯《集古錄》（《集古錄》題跋可考時間在嘉祐六年至熙寧五年之間）時間很近。在《墨池編》諸本中，明刻本據南宋周必大編輯的《集古錄》而來，篇目進行了重新編排，并增入《九成宫醴泉銘》一則，已失本來面目。而明抄本和清刻本篇目不按時間編排，順序與《集古錄》原序基本吻合，保存了歐陽脩《集古錄》"集本"的原貌，具有獨一無二的版本文獻價值。

其三，《墨池編》卷一七、卷一八所收碑刻，乃朱長文依據各種碑目輯錄而成，數量多達九百五十七種。朱長文云："石刻始于周而行于唐，今周秦之迹僅有存者。漢隸亦時見于郡國間，唐碑不可勝數矣，又不知千百世之後可遺者復幾何耶？予故據所聞見者，粗錄其名，以遺好事者，使可以求之也。然自古石刻不在錄中者蓋多矣，余不能悉知也。自五代至于皇朝，碑碣尚完，而衆聽所易聞，不必繁述云。"[99]朱長文所輯碑刻有不少超出《集古錄》之範圍，對于北宋趙明誠撰《金石錄》及後來的《寶刻類編》，有一定的啓發。清陸心源《儀顧堂題跋》卷五《寶刻類篇跋》云：

《寶刻類篇》八卷，不著編輯者姓氏，《永樂大典》傳抄本。是書藍本，于陳思《寶刻叢編》改頭換面，而以鄭夾漈《通志·金石略》、朱長文《墨池編》附益之，殊少心得。[100]

朱長文同時是一位卓越的方志學家，他對于碑刻的收集整理與這一身份頗有關係。如《墨池編》將唐碑分爲墓銘、贊述、佛家、道家、祠廟、宫宇、山水、題名、藝文、傳模十類，與《吴郡圖經續記》的分類有異曲同工之妙，朱長文的分類思想對于後世的碑刻類編之類的著作也產生了積極的影響。

其四，對書迹的關注加深了朱長文對書法史的認識和研究，從而推進了新的書學研究範式。唐以前的書學研究著作，書迹的參與度不高，書體、書勢、

[99] 朱長文《墨池編》卷十八，卷末按語，該卷第21頁。
[100] [清]陸心源《儀顧堂題跋》卷五，《寶刻類篇跋》，《宋元明清書目題跋叢刊》清代卷第3册，中華書局，2006年版，第61頁。

書品之作中涉及書法作品，基本是"類"的概念，即以印象式批評居多，一般不會有具體的指涉。唐代竇臮《述書賦》對於書法作品有特別關注，在書家題品之後一般會列出參考的書迹。張懷瓘《書斷》、李嗣真《書後品》繼之而起，或詳于史傳，或重在題評，但是書法作品的著錄的功績都遜於《述書賦》。朱長文對於《述書賦》中重視書迹這一點有較爲清醒的認識，他説："竇臮《賦》，多古人評品之所遺，觀之者知介善片能，亦有所取也。唐人好書，多藏以相矜，歷五季之亂，所存無幾，可爲之太息。"[101]

朱長文撰《續書斷》，乃續前代題品之作，他清理出的唐宋碑刻九百多方，正是該書評品的依據和史料的來源，其中既克服了李嗣真的"虛言潤飾"和張懷瓘"叙古人行事未備"的弊端，同時能將叙述評議與書家的具體作品結合起來，其後的《宣和書譜》在書家史傳和作品著錄兩方面，即受到《墨池編》的啓發。書迹研究在明清之際蔚爲大觀，特別是書畫錄一類的著作，當是書迹研究範式的最終完善。

五、雅尚文房

（一）文房器具與書法的關係

筆、硯、紙、墨與漢字的發明一樣，都是中華文明史上的重要事件。《文房四譜》之"筆譜上·一之叙事"："上古結繩而理，後世聖人易之以書契。蓋依類象形，始謂之文；形聲相益，故謂之字。孔子曰：'誰能出不由户。'揚雄曰：'孰有書不由筆。苟非書則天地之心、形聲之發，又何由而出哉？'是故知筆有大功于世也。"[102]至于硯，傳説始于黃帝，"昔黃帝得玉一紐，治爲墨海焉，其上篆文曰'帝鴻氏之硯'。"[103]李尤《硯銘》："書契既造，硯墨乃陳。篇籍永垂，記志功勳。"[104]紙張的發明要晚一些，《周禮》有"史官掌邦國，大事書于策，小事簡牘而已"的記載。漢興已有幡紙，代簡而未通用，至和帝時蔡倫字敬仲用樹皮及敝布魚網以爲紙，奏上，帝善其能，自是天下咸謂之蔡侯紙。墨始于石墨，乃自然生成，取而作書，合乎天數。《真誥》云："今書通用墨者何？蓋文章屬陰，墨，陰象也。自陰顯于陽也。"[105]

[101] 朱長文《墨池編》卷十二，卷末按語，該卷第11頁。
[102] [宋]蘇易簡《文房四譜》卷一，《叢書集成初編》第1493册，第1頁。
[103] 蘇易簡《文房四譜》卷三，《硯譜·一之叙事》，《叢書集成初編》第1493册，第35頁。
[104] 蘇易簡《文房四譜》卷三，《硯譜·四之辭賦》，《叢書集成初編》第1493册，第42頁。
[105] 蘇易簡《文房四譜》卷五，《墨譜·一之叙事》，《叢書集成初編》第1493册，第65頁。

文房器具本屬于工具材料的範疇，朱長文以前，相關文獻多見于類書之中，如《北堂書鈔》《藝文》《初學記》《御覽》《廣記》均有載錄，《四庫全書總目》稱蘇易簡撰《文房四譜》，"雖不免自類書之中轉相援引，其他徵引，則皆唐五代以前之舊籍，足以廣典據而資博聞。"[106]

歷代類書關注文房器具類文獻的角度并不相同，因此對其歸屬有不同的處理方式，歸納起來有兩種：一種是歸入"藝文部""文部"或"雜文部"，與經典、圖籍、文體等放在一起，如《北堂書鈔》《藝文》《初學記》《御覽》等；另一種則入雜器部，如《白孔六帖》卷一四，將筆硯紙墨與扇、梳篦、燈燭、幔、帳、屏風、几席、簟、裀褥、床、枕、案、杖、囊橐等雜器物放在一起。《玉海》據《文房四譜》摘抄部分條目入《雜器》内。這些歸置都與狹義的書法類文獻基本没有關係。《北堂書鈔》《藝文》没有書法類的文獻，自可不論。而《初學記》"文字第三"下錄與書法（書體）有關的内容，然後是"筆第六""紙第七敘事""硯第八敘事""墨第九敘事"，《御覽》卷六〇五《文部》二一《筆墨硯紙》，卷七四七至卷七四九《工藝部》四至六，錄與書法有關的文字三卷，均各自爲政，不相雜廁。不難看出，這些類書在歸置類別時多從"文化史"着眼，并没有把文房器具類文獻當成"書學"的專屬。

晚唐的《墨藪》本爲輯錄書法文獻而作，其中不少涉及文房器具類内容，如王逸少《筆勢圖》論及對于筆、墨、紙、硯的具體要求。《文房四譜》繼之而起，只輯錄有關文房器具一門，内容參考了《墨藪》。其序云："由是討其根源，紀其故實，參以古今之變，繼之賦頌之作，各從其類次而譜之。"[107]全書以筆硯紙墨分爲四部五卷（其中筆爲二卷），每部類分敘事、之造、雜説、辭賦四項，筆部多"筆勢"一類。蘇易簡特別强調説："老子曰：'鑿户牖以爲室，當其無，有室之用。'夫四譜之作，其用者在于書而已矣，故《筆勢》一篇附之。"[108]蘇易簡編撰此書，其本意不是爲書法而作，"吾見其決洩古先之道，發揚翰墨之精"[109]，至于書法乃是題中應有之義。"筆勢"一類單獨析出，可見蘇易簡對于書法與文房器物關係的特別關注。

朱長文説："余偶讀蘇大參《文房四譜》，因取其事有裨于書者，勒成兩卷，贅于《墨池編》之末，以貽後學云。"[110]朱長文是以一位書學著述者的立場來觀照《文房四譜》，他的這一做法敏鋭地捕捉了時代的先聲，第一次將

[106] 永瑢等《四庫全書總目》卷一一五，《文房四譜》，第984頁。
[107] 蘇易簡《文房四譜》卷首徐鉉序，《叢書集成初編》第1493册，第1頁。
[108] 蘇易簡《文房四譜》卷一，《筆譜·三之筆勢》，《叢書集成初編》第1493册，第10頁。
[109] 蘇易簡《文房四譜》卷末，蘇易簡《文房四譜後序》，《叢書集成初編》第1493册，第80頁。
[110] 朱長文《墨池編》卷二十，卷末按語，該卷第12頁。

文房器具類文獻納入"墨池"之中,爲後來文房器具進入"書學"的視野鋪平了道路。

宋代以後的類書在著錄文房器具文獻時,和書法放在一起,遂成爲慣例,如宋祝穆撰《古今事文類聚別集》卷一二和卷一三分別是《書法部》,而接下來的卷一四則是《文房四友部》。宋潘自牧撰《記纂淵海》卷八二《字學部》按照字體分類錄入書法類文獻,接着將硯、筆、墨、紙、箋、筆架、水滴、界方筆槽類文獻錄入。宋葉廷珪撰《海錄碎事》卷一九《文學部下》將詩門、賦門、筆門、墨門、紙門、硯門、書札門、庠序門、書檄門、應舉門、樂府門、碑碣門放在一起。至于《古今圖書集成·理學彙編·字學典》下將筆、墨、紙、硯和筆格、水注、鎮紙、書尺、文房雜器等收入其中,與法帖部、書法部、書家部并列。《六藝》卷三○七至卷三一○《歷代書論》四卷中赫然錄入筆、硯、紙、墨四譜。這些都要追溯到《文房四譜》和《墨池編》的淵源。

筆、硯、紙、墨四者順序排列,本無定説,但筆居于首,似約定俗成。蔡邕《筆賦序》曰:"昔蒼頡創業,翰墨作用,書契興焉。夫制作上書,則憲者莫先乎筆。"[111]後漢李尤《墨銘》:"書契既遠,研墨乃陳。烟石相附,筆疏以伸。"[112]《北堂書鈔》和《初學記》的排列順序是"筆紙硯墨",《御覽》"筆墨硯紙",《白孔六帖》"筆硯紙墨"。蘇易簡撰《文房四譜》,將順序擬定爲"筆硯紙墨",與《白孔六帖》一致。

然而亦有特例者。《藝文類聚》沒有"墨",只有"紙筆硯",且順序不同尋常,不知何故。高濂撰《遵生八箋》卷一五《論研》:"高子曰:'研爲文房最要之具,古人以端硯爲首。'"[113]陳元龍撰《格致鏡原》卷三八《文具類二·硯》:"蘇易簡《文房譜》:'四寶硯爲首,筆墨紙皆可隨時收索,可與終身俱者,唯硯而已。'"[114]按,此論實爲訛誤,不足爲訓。宋胡仔撰《漁隱叢話後集》卷二九《東坡四》:"苕溪漁隱曰:《遯齋閑覽》云:'蘇易簡作《文房四譜》,以硯爲首務,謂紙、筆、墨皆可隨時搜索,其可與終身俱者,惟硯而已。'此語極當,余以《文房四譜》徧尋,初無此語。惟《硯錄》云:'余生十五六歲,即篤喜硯、墨、紙、筆,四者之好皆均,若墨、紙、筆,居常求之,必得其精者,任取用之不乏,至于可與終身俱者,獨研

[111] 蘇易簡《文房四譜》卷二,《筆譜下·五之辭賦》,《叢書集成初編》第1493册,第23頁。
[112] 蘇易簡《文房四譜》卷五,《墨譜·四之辭賦》,《叢書集成初編》第1493册,第73頁。
[113] [明]高濂《遵生八箋》卷十五,《論研》,《文津閣四庫全書》第288册,第618頁。
[114] [清]陳元龍《格致鏡原》卷三十八,《文具類二·硯》,《四庫提要著錄叢書》第109册,第426頁。

而已。'則知遞齋所云誤也。"[115]今按,唐詢《硯録》首載于朱長文《墨池編》,蘇易簡死後八年,唐詢纔出生,《文房四譜》不可能有《硯録》。後世以《硯録》中語爲蘇易簡者,乃據朱長文《墨池編》而致誤耳。胡仔的辯證極是,但也能説明《墨池編》中所載的文房四寶的文字已經在北宋和南宋之間發生了實質的影響,這種影響甚至超越了專門之書《文房四譜》。

(二)朱長文對于文房器具類文獻的歸置

考察書家對文房的重視,大約始于漢魏之際,《書斷》記載韋誕的故事:"蔡邕自矜能書,兼斯、喜之法,非流紈體素,不妄下筆。夫工欲善其事,必先利其器。若用張芝筆、左伯紙及臣墨,兼此三具,又得臣手,然後可以建徑丈之勢,方寸千言。"[116]類似的言論此後不斷增多,大多圍繞名家如王羲之、歐陽詢、柳公權等,而傳説王羲之有《筆經》,論及中山兔毫和煎涸新石,其實皆爲唐人僞託。

與朱長文同時而稍後,北宋出現了一大批文房器具類的研究專著,如蔡襄的《墨譜》、米芾的《硯史》,這種歷史研究的介入不僅僅關涉文房器具,同時旁及其他器物,如朱長文撰有《琴史》,這當然與北宋文化整體上走向精緻内斂并在此基礎上形成的探究物理的科學精神有關。徐鉉《文房四譜序》中指出蘇易簡撰寫《文房四譜》的目的是"爲學所資"。另一方面,文房器具在文人士大夫的參與下也平添了幾分雅趣。歐陽脩《學書爲樂》載蘇子美嘗言:"明窗净几,筆、硯、紙、墨皆極精良,亦自是人生一樂。"[117]不僅如此,以文房用具爲物件的詩文題詠層出不窮,進一步促進了宋代文房文化的繁榮興盛。

書法家重視筆、硯、紙、墨,這是書法藝術走向自覺的表現。唐代以來的筆法論,其實很多都與器具有關。但是對于器物本身的藝術欣賞没有受到應有的重視。唐張彦遠《歷代名畫記》卷二《論鑒識收藏購求閲玩》:"或曰終日爲無益之事,竟何補哉。既而嘆曰:'若復不爲無益之事,則安能悦有涯之生。'是以愛好愈篤,近于成癖。每清晨閒景,竹窗松軒,以千乘爲輕,以一瓢爲倦,身外之累,且無長物,唯書與畫,猶未忘情。"[118]張彦遠揭示了書畫悦生的重要審美價值,但是没有提到與之相關的文房清玩娱悦作用。宋代趙希鵠《洞天清録原序》:

[115] [宋]胡仔《苕溪漁隱叢話後集》卷二十九,《東坡四》,《叢書集成初編》第2568册,第632頁。
[116] 張彦遠《法書要録》卷八,《書斷·妙品·韋誕》,范祥雍點校,第273頁。
[117] [宋]歐陽脩《歐陽脩全集》卷一三〇,《學書爲樂》,李逸安點校,中華書局,2001年版,第1977頁。
[118] 張彦遠《歷代名畫記》卷二,《論鑒識收藏購求閲玩》,《叢書集成初編》第1646册,第88頁。

唐張彥遠作《閒居受用》，至首載齋閣應用，而旁及醯醢脯羞之屬。噫！是乃大老姥總督米鹽細務者之爲，誰謂君子受用，如斯而已乎……悦目初不在色，盈耳初不在聲。嘗見前輩諸老先生，多蓄法書、名畫、古琴、舊研，良以是也。明窗淨几，羅列布置，篆香居中，佳客玉立相映。時取古人妙迹，以觀鳥篆蝸書，奇峰遠水，摩挲鐘鼎，親見商周。端研涌巖泉，焦桐鳴玉佩。不知身居人世，所謂受用清福，孰有踰此者乎？[119]

文房清玩成爲宋人怡情的重要選擇與整個文化背景走向內傾有關，文人士大夫在追求內在超越的同時，通過"寓意于物"的方式感受世間清景的美好。誠如黃庭堅云"天下清景，初不擇賢愚而與之遇，然吾特疑端爲我輩設"[120]，正是這種思想文化背景之下，筆、硯、紙、墨與書畫藝術一起進入文人士大夫的視野，成爲藝術審美的重要組成部分。

朱長文對于《文房四譜》的整理著録，一是刪節，二是移出，三是增入。《文房四譜》取材于《墨藪》，其中"筆譜"之"三之筆勢"多録筆法類文字，來自《法書要録》《書斷》《墨藪》等書，朱長文對此進行了刪節。朱長文對于《文房四譜》進行過整理，移出其中有關筆法的文字，另爲專論，如《墨池編》卷三《李陽冰筆法》："夫點不變謂之布棋，畫不變謂之布算，方不變謂之斗，圓不變謂之環。"[121]此文首見于《文房四譜》卷一，題作"李陽冰云"。又見于《宋苑》卷一九《變通異訣》："點不變謂之布棋，畫不變謂之布算，方不變謂之斗，圓不變謂之環，此則書之大病，學者切宜慎之。"[122]無作者。《法書考》卷六《方圓》引《變通異訣》云："方以圓成，圓由方得。舍方求圓，則骨氣莫全；捨圓求方，則神氣不潤。方不變謂之斗，圓不變謂之環，此書之大病也。"[123]則知《墨池編》所録或爲節選。《墨池編》卷二載《唐太宗筆法》一篇："初書之時，收視反聽……爲波必磔，貴三折而遣毫。"[124]此文與《文房四譜》卷一"筆譜"上"三之筆勢"所載略同，疑源出于該書。《書苑菁華》卷一九、《法書苑》卷四作《唐太宗筆法訣》，但比此文多出三百來字，知此文乃節選，明清類書多據《書苑菁

[119] [宋]趙希鵠《洞天清録原序》，《叢書集成初編》第1552册，第1頁。
[120] [宋]釋惠洪《冷齋夜話》卷三，《荆公鍾山東坡餘杭詩》，《叢書集成初編》第2549册，第15頁。
[121] 朱長文《墨池編》卷三，《李陽冰筆法》，該卷第8頁。
[122] [宋]陳思輯《書苑菁華》卷十九，《變通異訣》，宋刻本，該卷第3頁。
[123] [元]盛熙明《法書考》卷六，《方圓》，《四部叢刊續編》第66册，第115頁。
[124] 朱長文《墨池編》卷二，《唐太宗筆法》，該卷第18頁。

華》收録。

朱長文明確指出，對于《文房四譜》并不是全録，而是"取其事有裨于書者，勒成兩卷"。《文房四譜》原書五卷，朱長文删其大半。這與他對于《集古録》的節選有異曲同工之妙。從現存《墨池編》的版本看，删除部分可從《文房四譜》中尋得蹤迹，但筆者發現《墨池編》的傳本闌入了後世如黄伯思《東觀餘論》和王邁《臞軒筆銘》中的文字。按，黄伯思比朱長文晚生四十年。王邁，字實之，號臞軒，爲南宋人。《墨池編》原本無存，今傳各本均遭後人改竄，其中最爲荒謬之處是明薛晨增入宋元明碑刻法帖數百種。當然，這從側面證明了朱長文《墨池編》發凡起例的價值。另外，朱長文的後人在編刻《墨池編》時，另附《印典》一書，這更是遵循了朱長文重視文房的學術思路，可以看作是朱長文學術分類思想的延續和重光。

餘論

朱長文是北宋中後期的著名學者，因爲病足而仕途受阻，遂潜心著述。他的著作除了《墨池編》二十卷外，還有《春秋通志》二十卷、《書贊》一卷、《詩説》一卷、《易解》一卷、《禮記》一卷、《中庸解》一卷、《琴臺志》一卷、《琴史》六卷、《吴郡圖經續記》三卷、又有《樂圃文集》一百卷（亦作二百卷），編撰《吴門總集》二十卷，《閲古叢編》五十卷，經史子集，無不通貫，其中不乏首開風氣之舉。如《吴郡圖經續記》（元豐元年二十八歲開始），四庫館臣評云："州郡志書，五代以前無聞，北宋以來，未有古于《長安志》及是記者矣。"[125]又如《琴史》（元豐七年四十四歲），朱長文自謂："嘗謂書畫之事，古人猶多編述，而琴獨未備，竊用嘅然。因疏其所記，作《琴史》。"[126]

作爲一位貫通文史經藝的學者，朱長文的《墨池編》凝聚了他對于宋代及以前書法學術的深入思考，該書發凡起例，述作并舉，通過編撰古人成書的方式，洞察歷史煙塵，把握時代脉搏，切中"書學"本體，真正意義上對古典"書學"進行了一次全方位的巡禮和反思，提出并回應了書法史上的一些重要議題。第一次清晰系統地展示了古典"書學"的基本内涵、組成方式和發展脉絡，不愧是書法學術史上的劃時代之作。

不難看出，魏晉以來，"書學"在廣闊的範圍内展開：一方面自身系統以

[125] 永瑢等撰《四庫全書總目》卷六十八，《吴郡圖經續記》，第597頁。
[126] 朱長文《樂圃餘稿》卷七，《琴史序》，《文津閣四庫全書》集部第374册，第12頁。

内的知識在積纍；另一方面周邊的學科也在介入，内外勾連，上下貫通，由此鑄就了古典"書學"的複雜品性。書學的"藝術化"蕴含着"小學化"，"理論化"伴隨着"人文化"，"實物化"催生了"學科化"。逮至晚清民國之際，西學東漸，書學的"學科化"問題被推到歷史的前臺，古典"書學"最終完成了現代的蜕變，其學術品性得到前所未有的彰顯，正是基于這樣的背景，本文從《墨池編》出發而擴展至對整個中國書法學術史的探討，其價值和意義便顯得并非可有可無了。

　　本文爲教育部重大攻關項目《中國歷代書法資料整理研究與資料庫建設》的階段性成果，項目批准號：21JZD044。

<div style="text-align:right">陳志平：暨南大學書法研究所
（編輯：李劍鋒）</div>

方外與俗世：社會互動視角下的北宋禪僧書法生態

蔡志偉

内容提要：

北宋時期的禪僧書法生態處于一種"方外—俗世"的張力結構之中。主要表現在以下三方面：其一，禪僧書風相當多元，其生成模式可歸納爲"唐法""時尚""師傳"三者，并且無一不受到皇家、士人兩大趣尚陣營的直接影響或間接滲透；其二，爲士、僧所共用的"援禪入書"話語，包含并指向于在他們彼此間構築"雅"的趣味身份認同，以及在他們與書法職官、皇家貴胄之間進行"雅/俗"的趣味身份區隔；其三，禪僧書家的文化形象是一種社會化産物，由自我呈現與他者形塑共同構成，後者的作用一般而言要遠大于前者的效力。

關鍵詞：

禪僧書法 社會互動 多元風格 趣味身份 文化形象

北宋時期，禪宗一脉走向了全面興盛。這一方面與宋廷總體上對佛教採取的扶持政策直接相關，另一方面也與晚唐、五代以來禪林的文人化以及士人的好禪風氣密切關聯。隨着與皇家、士人的社會互動日益頻繁，一種雙重角色屬性在北宋禪僧身上表現得愈發鮮明——他們既是方外人，又是俗世的一分子。而這種雙重角色屬性，則也同構并貫穿于他們的書法活動之中。

關于北宋書法與禪的相關議題，學界已進行了深入探討并取得了重要成果。這些研究概可分爲兩類：一類是以禪僧爲主體展開的"書法評傳式"考察，主要旨在梳理禪僧書家的生平、作品、風格等問題；[1]一類是以士人爲主

[1] 代表性研究有胡建明《東傳日本的宋代禪宗高僧墨迹研究》，南京藝術學院2006年博士學位論文；王卓《宋代僧人書法初探》，河北大學2009年碩士學位論文；江静《日藏宋元禪僧墨迹綜考》，《甘肅社會科學》2010年第5期，第99—102頁。

體展開的"書法思想史"考察，主要旨在闡發士人書學對禪宗思想的吸收與利用。[2]

這兩類研究的側重點雖有所不同，但基本都持有一種相同的美學預設。即，由于禪的存在及作用，無論是禪僧的書法活動，還是士人"援禪入書"的觀念及其實踐，皆富于一種超世俗的形而上品質。這種觀點固然有其深刻性與闡釋力，然而却在一定程度上忽略甚至遮蔽了某些客觀實際與現實內容。立足社會互動視角，本文嘗試論證并指出：一、北宋禪僧書風深受皇家、士人趣尚影響，并不具有風格的統一性與獨立性；二、爲士、僧所共用的"援禪入書"話語，具備實現趣味身份認同和區隔的意圖與功能；三、禪僧書家的文化形象是一種社會化產物，由自我呈現與他者形塑所共同構成。

一、唐法·時尚·師傳：禪僧書法的多元風貌及其生成

熙寧七年（1074），朱長文撰寫完成了《續書斷》。書中提及，由于師法對象各有不同，故而當時禪僧書家的書法風貌相當多元：

> 釋夢英，衡州人，效十八體書，尤工玉箸……廬山僧顥彬學王，關右僧夢正學柳，浙東僧宛基學顏，亦爲時人所稱。[3]

對于瞭解北宋禪僧書風而言，這則記載僅祇提供了一個大致的史實輪廓。此外，在某種程度上，它甚至還可能誘導我們將當時禪僧書法的多元風貌，簡單歸結爲是由個體選擇的不同所致。這裏將要指出，由于禪僧并非彼時書壇風尚的主導群體，因此他們的書風取向實則深受皇家、士人兩大趣尚陣營的影響與左右。從社會互動視角探討北宋禪僧書風，將更有利于理解、把握其歷史生成的複雜性與整體態勢。

通過檢索《北京圖書館藏中國歷代石刻拓本彙編》（第三十七册至第四十二册）、《西安碑林全集》（二十五卷至二十九卷）、《日藏宋元禪僧墨迹選編》，共統計到四十五件書于北宋時期的禪僧書法作品（不計僅碑額爲禪僧所書者）。鑒于樣本數量有限，且以石刻形制爲主，故而這裏另將圓悟克勤、大慧宗杲書于南宋初年的十件墨迹也納入考察範圍。

[2] 代表性研究有陳中浙《蘇軾書畫藝術與佛教》，商務印書館，2004年版；陳志平《黃庭堅書學研究》，中華書局，2006年版。
[3] [宋]朱長文《墨池編》，盧輔聖主編《中國書畫全書》第1册，上海書畫出版社，1993年版，第288頁。

在對這五十五件作品的主體師法來源進行分析整理後,我們將北宋禪僧書風的生成模式歸納爲三種——"唐法""時尚""師傳"。需要說明的是,這三種生成模式間并非始終是涇渭分明的,相反在某些情況下時或是交織重疊的。

(一)"唐法"

北宋禪僧書家多以"唐法"爲宗,所涉包括歐陽詢、褚遂良、李邕、李陽冰、張旭、顔真卿、柳公權及集王行書、唐代隸書等多種對象。現各擇一件代表作品,依創作年代先後製表如下:

北宋禪僧"唐法"書作舉隅

序號	作品	形制	年代	書者	書體	主體風格來源
1	龍興寺鑄像修閣記	石刻	乾德元年(963)	僧惠演	楷書	柳公權
2	篆書千字文碑	石刻	乾德三年(965)	僧夢英	篆書	李陽冰
3	張仲荀抄高僧傳序	石刻	乾德六年(968)	僧夢英	行書	李邕
4	新譯三藏聖教序	石刻	端拱元年(988)	僧雲勝	隸書	唐代隸書
5	多心經序	石刻	大中祥符二年(1009)	僧省言	行楷	褚遂良
6	靈巖塔院尊勝經幢	石刻	天聖二年(1024)	僧重皓	楷書	歐陽詢
7	玉兔净居詩刻	石刻	明道二年(1033)	僧静萬	行書	集王行書
8	僧彦修草書	石刻	嘉祐三年(1058)	僧彦修	草書	張旭
9	千佛殿碑	石刻	嘉祐六年(1061)	僧神俊	楷書	顔真卿

在北宋書壇,師法唐人乃是一種普遍的書學觀念。其筆始者與主力軍并非禪僧群體,而是皇家、士人兩大趣尚陣營。朱長文《續書斷·宸翰述》有述:"是時(太宗朝)禁庭書詔,筆迹丕變,割五代之蕪而追盛唐之舊法。"[4]蔡襄也曾聲稱:"唐初,二王筆迹猶多,當時學者莫不依仿……然觀歐、虞、褚、柳號爲名書,其結約字法皆出王家父子。"[5]由此可見,當時禪僧書法多有唐人面目,呼應着追摹晋唐這一由皇家、士人所主導和建構的書學潮流。

從另一種角度來看,宗"唐法"有時就是逐"時尚"的一種特殊化形態,這尤其表現在當時禪僧書家對集王行書、顔真卿書風的學習和使用中。這兩種書風雖與歐、虞、褚、柳同屬"唐法"範疇,但却并非是趙宋立國以來,就存在于禪僧書法中的,而是分別于真宗朝、仁宗朝,方纔爲禪僧書家所效法的。這一説法似乎有些草率,因爲留存至今的樣本數量太過有限。但是更多相關資

[4] 朱長文《墨池編》,盧輔聖主編《中國書畫全書》第1册,第278頁。
[5] [宋]蔡襄《蔡襄集》,上海古籍出版社,1996年版,第625—626頁。

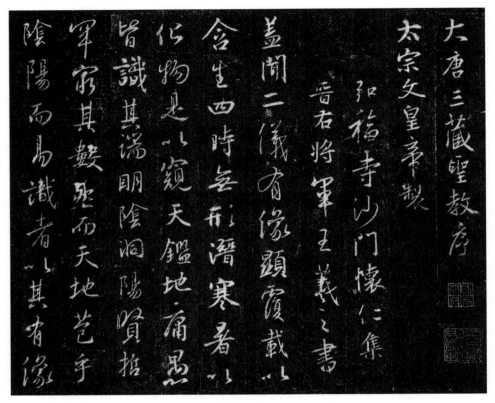

唐懷仁《集王羲之聖教序》（局部）

料顯示，這一說法與史實基本吻合。

北宋時期，以《唐懷仁集王羲之聖教序》爲代表的集王行書，被視爲是學習王書的必由途徑。《宣和書譜》"釋懷仁"條目寫道："模仿羲之之書，必自懷仁始。"[6]以現存作品爲據，這種觀念的形成應源于真宗對集王行書的推崇。在他的主導下，遲至大中祥符年間，集王行書風格石刻盛行一時。如有真宗大中祥符元年（1008）御筆親書的《文宣王贊碑》《至聖文宣王贊并加封號詔》，書法職官尹熙古所書的《天貺殿碑》（大中祥符二年，1009），裴瑀所書的《濟瀆廟頌碑》（大中祥符九年，1016）等等。現存最早的北宋禪僧集王行書作品——僧善雋的《普濟禪寺碑》（大中祥符九年，1010）正是在此期間所書。這有力地表明，當時禪僧書家師法集王行書，與皇家趣尚之間存在密切

[6] [宋]《宣和書譜》，盧輔聖主編《中國書畫全書》第2冊，第32頁。

關聯。[7]

而禪僧書家對顏真卿書風的效法，則是受到"顏真卿熱"這一士人書學趣尚的鼓動。這一士人書學趣尚的出現，素被認爲是歐陽脩、韓琦、蔡襄等人的功績。他們一方面爲顏真卿建構了"字畫剛勁獨立，不襲前迹，挺然奇偉，有似其爲人"[8]的歷史形象；另一方面則身體力行，師法顏真卿書風，相關作品如有韓琦皇祐二年（1050）所書之《北嶽廟碑》，蔡襄嘉祐五年（1060）所書之《萬安橋記》等等。現存最早的北宋禪僧顏楷風格作品——僧神俊嘉祐六年（1061）所書之《千佛殿碑》《靈巖寺詩刻》，恰出現于歐、蔡等人主盟書壇之際。這解釋了顏真卿雖與歐、虞、褚、柳同爲唐代名家，爲何在宋初三朝時并未進入禪僧書家的學習視野，而是直至北宋中後期方纔逐漸被禪僧書家作爲師法對象。

（二）"時尚"

在北宋禪僧書法中，"時尚"更爲鮮明的表現無疑是對士人尚意書風的效仿。其中，蘇軾作爲尚意書風兼"援禪入書"的代表性人物，獲得了衆多的禪門追隨者，其中以道潛最爲人所熟知。關于二人的交往事迹，學界已有考述，在此不另贅言。[9]值得一提的是，二人相見是在元符二年（1099），然而道潛書于元祐年間的《與叔通教授尺牘》就已經是蘇家面貌。由此可見，他對蘇軾書風的欽慕早在二人相見之前就已形成。除道潛外，另有不少禪僧書家也追隨了蘇軾書風，相關例證作品有僧慈受的《披雲臺頌》（宣和元年，1119）、僧祖英的《海會塔記》（宣和五年，1123）、僧智清的《滿公幢記》（靖康二年，1127）等。

圓悟克勤與張商英書風的關聯，則是禪僧書家受到次一等級尚意書家影響的例證。關于二人的往來交游，胡建明已進行了相關考述。[10]但胡文在分析圓悟克勤《與虎丘紹隆印可狀》的風格來源時，却并未提及張商英對其書風的影響，而是僅認定該作"深得初唐虞世南、褚遂良兩家遺韵，也兼得同時代米芾

[7] 畢羅（Pietro De Laurentis）認爲，《集王聖教序》的刊刻，是唐高宗時期僧侣集團在官方崇道的政治壓力下，"尊右軍以翼聖教"的産物。參見[意]畢羅（Pietro De Laurentis）《尊右軍以翼聖教》，四川人民出版社，2020年版，第64—79頁。高明一認爲，集王行書在唐、宋兩代皆存有佛教與宫廷兩系，并指出佛教一系在宋哲宗朝以後基本消失。參見高明一《没落的典範："集王行書"在北宋的流傳與改變》，《美術史研究集刊》第二十三期，第81—115頁。基于上述研究成果可知，以《集王聖教序》爲代表的唐宋佛門集王行書，同時具備政治、宗教、藝術三重意義。通過迎合皇家書法趣尚，這一書風在佛門尋求政治庇佑方面扮演着重要角色。

[8] [宋]歐陽脩《歐陽脩全集》，中華書局，2001年版，第2261頁。

[9] 參見陳中浙《蘇軾書畫藝術與佛教》，第48—53頁。

[10] 參見胡建明《東傳日本的宋代禪宗高僧墨迹研究》，第18—20頁。

行書之雅致"[11]，這一說法或可商榷。從筆法風格上看，該作更近于顏真卿行書，而距虞世南、褚遂良稍遠；更爲重要的是，該作對顏氏行書的取法方式，與史載張商英"法顏而自運爲多"[12]的尚意理路如出一轍。加之張商英年長圓悟克勤二十歲，故可推知在書學方面，後者從前者那裏獲益良多。

（三）"師傳"

"師傳"模式既根植于佛門師徒關係，又同時與"唐法""時尚"兩種模式存在隱含交集。"師傳"與"唐法"相交集的例證，是僧靜已對僧夢英的師承。明代趙崡《石墨鐫華·宋僧靜已書偈語碑》記載："行草甚類英太師，疑二碑同時建。靜已，英之徒也。"[13]從現存僧夢英《張仲荀抄高僧傳序》與僧靜已《□□禪師偈語》兩件行書石刻來看，趙氏所謂"行草甚類"的評語頗爲中肯。僧夢英的行書主要學習的是唐代李邕，而僧靜已行書中的李邕面貌，與其說是直接師于李邕，毋寧說是通過其師間接師法所得。

"師傳"與"時尚"相交集的例證，是圓悟克勤與大慧宗杲間的師承。圓悟克勤對顏真卿行書的師法，如上所述是受到了張商英的影響；同時，師法顏真卿又是北宋中後期士人書家所掀起的"時尚"。從這一角度來看，大慧宗杲承續其師的過程，也就間接包含了對"時尚"的吸收。而其《法語墨迹》（建炎二年，1128）、《與無相居士尺牘》（紹興二十年，1150）等作品中明顯呈現的米芾書風，則說明他在經由"師傳"連接"法顏"這一"時尚"之外，還直接追隨了風行一時的一流尚意名家書風。

綜上所述，北宋禪僧書法的多元風貌，生成于"唐法""時尚""師傳"三種互有不同却又相互交錯的模式之中。因此，并不存在一種獨爲禪僧所有、而與皇家、士人迥異的書風樣式。簡而言之，當時禪僧的書風取向從未立于方外，反而是與俗世趣尚緊密相連的。

二、趣味身份建構：爲士、僧所共用的"援禪入書"話語

儘管北宋禪僧書家在書風方面并不具有獨立性，爲皇家、士人兩大趣尚陣營所影響與滲透，但是不宜就此認定他們的書法活動全然處于一種被動狀態之中。至少在加入何者陣營這一問題上，他們可以也需要進行自主選擇。這決定了他們的書法趣味將會贏得哪一方的認可與支持，更決定了他們的趣味身份將

[11] 胡建明《東傳日本的宋代禪宗高僧墨迹研究》，第22頁。
[12] [清]孫岳頒等《御定佩文齋書畫譜》，《文淵閣四庫全書》第820册，臺灣商務印書館，1986年版，第395頁。
[13] [明]趙崡《石墨鐫華》，《文淵閣四庫全書》第683册，第502頁。

會與哪一方聯繫并捆綁起來。

總體來看，宋初三朝的禪僧書家相對更願博得皇家青睞，書法乃是他們謀求政治殊榮的方便法門。譬如，太祖曾向兼善諸體的僧夢英頒賜紫服；[14]太宗也曾爲善寫八分的僧省欽頒賜紫服；[15]僧清潤、僧寶欽則分别被太宗、真宗召爲御書院祗候。[16]然至北宋中期，尤是北宋後期之時，隨着士人書家的全面崛起，及其書學體系的確立成熟，禪僧書家明顯更傾向于融入士人書法圈。在此期間，他們一方面如前所述，或是主動效法士人推重的晉唐名家書風，或是追隨漸次勃興的士人尚意書風；另一方面則是與士人共用"援禪入書"話語，進一步牢固彼此的文化與社會關係。僧惠洪的書法題跋爲考察後一方面現象提供了典型材料。出于主旨所需，以下論述的重點并不在于闡析這些話語的美學內涵，而是力圖對之進行一番社會學還原，以揭示它們是如何被用來實現趣味身份的認同和區隔的。

（一）翰墨游戲：指向趣味身份的書法創作話語

在士、僧間，"以筆墨爲佛事"是書法與禪學最爲直白的交織形式之一，也是構成他們趣味身份認同的話語媒介之一。且看僧惠洪的兩則書法題跋：

秦少游絕愛政黄牛書，問其筆法。政曰："書，心畫，地作意，則不妙耳。故喜求兒童字，觀其純氣。昭默自卧疾後無他嗜好，以翰墨爲佛事。"（《題昭默自筆小參》）

覺思示山谷在華光時筆。此翁以筆墨爲佛事，處處稱贊般若，于教門非無力者也。（《跋山谷筆古德二偈》）[17]

一般認爲，"以筆墨爲佛事"基于且體現了禪宗"體用不二"的觀念與"不立文字，不離文字"的教義。而從社會互動視角來看，"以筆墨爲佛事"實則是爲士、僧開展文化交往提供了一種雙向可逆路徑。這一路徑在士人處的運行方式是"筆墨→佛事"，即書寫禪林文字爲士人顯示思想傾向，進而結交禪林中人提供了一種便捷的文化資本。在禪僧處的運行方式則反轉爲"佛事

[14] 據朱長文《續書斷》載，僧夢英獲賜紫服是在太宗朝，但經當代學者考證應發生于太祖朝。參見成海明、翟晴晴《宋初雜體篆書的發展與釋夢英書法行迹的考察》，《中國書法·書學》2017年第5期，第122—125頁。
[15] [宋]王禹偁《小畜集》，《文淵閣四庫全書》第1086册，第113—114頁。
[16] 參見[清]徐松《宋會要輯稿》第7册，劉琳、刁忠民、舒大剛校點，上海古籍出版社，2014年版，第3954頁。亦可參閱張典友《宋代書制論稿》，文物出版社，2012年版，第173頁。
[17] [宋]釋惠洪《石門文字禪》，《文淵閣四庫全書》第1116册，第497、516頁。

→筆墨", 即從事書法創作既被作爲一種禪門修行手段, 也可由此引發士人關注, 并融入其文化圈中。

如果説"以筆墨爲佛事"是一種書法與禪學的表層交織, 那麽"翰墨游戲"則代表着兩者間所展開的更進一步的深層交融。繼續來看僧惠洪的兩則相關書法題跋:

公雖游戲翰墨, 而持律甚嚴, 與道標、皎然齊名。(《題徹公石刻》)

昭默老人, 道大德博, 爲叢林所宗仰。雖其片言隻偈, 翰墨游戲, 學者爭秘之。非以其書詞之美也, 尊其道師之德耳。(《題昭默遺墨》)[18]

援引禪宗"游戲三昧"之説, 將書法或繪畫創作稱之爲"翰墨游戲", 最初并非是由禪僧所提出的, 而是由蘇軾、黃庭堅等士人所發明的。利用這一話語, 士人爲他們自己的書畫創作賦予了超離形式、直指内心、自適自足等美學品格。總而言之, 是爲宣稱, 他們之于書畫創作始終抱有一種無功利的取向與態度。

其實, 早在蘇、黃之前, 歐陽脩、蔡襄等人就已將士人的書法創作定義爲一種無功利性的日常閑餘活動。他們將之稱爲"學書爲樂", 并從"可以消日""何較工拙""要于自適"三個方面進行了系統闡發。[19]從"學書爲樂"到"翰墨游戲", 雖話語形式有所不同, 但實質内容并無改變, 仍然圍繞"至樂""適意"[20]、"不當問工拙"[21]等内容展開。不妨説, "翰墨游戲"是對"學書爲樂"所進行的一種禪學式再表達, 其爲彰顯士人書法創作的無功利性, 制定了一種新的言説形式與思想文化背書。

從歐、蔡到蘇、黃, 北宋中後期士人爲何一再強調他們書法創作的無功利性? 一個關鍵動因是, 他們力圖與當時書壇的另一書家群體——書法職官建立趣味身份區隔。其標志性事件爲, 皇祐六年(1054), 蔡襄以"此待詔職也"爲由, 拒爲仁宗書刻《温成皇后碑》。[22]對于蔡襄此舉, 朱長文在《續書斷》中給出了高度贊譽, 認爲這體現了"儒者之工書, 所以自游息焉而已, 豈

[18] 釋惠洪《石門文字禪》,《文淵閣四庫全書》第1116册, 第495、497頁。
[19] 參見蔡志偉《北宋文士玩好風尚: 古典審美生活範型》, 南開大學2021年博士學位論文, 第163—168頁。
[20] [宋]蘇軾《蘇軾全集校注》(詩集), 張志烈等校注, 河北人民出版社, 2010年版, 第481頁。
[21] [宋]米芾《寶晉英光集》,《文淵閣四庫全書》第1116册, 第106頁。
[22] [宋]朱熹、李幼武《宋名臣言行録》,《文淵閣四庫全書》第449册, 第182頁。

若一技夫役役哉。"[23]而當蘇、黃等人領銜書壇之際，士人書家與書法職官的"雅/俗"之別，則被更進一步地凸顯出來。在他們筆下，書法職官屢被描寫爲"有意于學"的庸俗之輩，[24]而與他們"翰墨游戲"的取向與態度形成鮮明對比。

明晰以上所述，"翰墨游戲"一語之于禪僧書家的社會功能就顯而易見了。對此話語的使用及實踐，意味着他們與士人書家同屬于一個"雅書"陣營，亦即與書法職官所代表的"俗書"陣營相區界。除此之外，這一由士人"援禪入書"所製造的話語，也爲身爲方外人的他們，解釋自身何以熱衷書法這一俗世領域的藝術文化活動，提供了一個原生態概念和一種合理化説詞。

（二）論書以韵：指向趣味身份的書法品評話語

在"人品即書品"的傳統品評模式下，歐陽脩等人曾主張"論書當兼論平生"；此後蘇軾等人進一步發展了這一話語，將政治道德人格與文化修養人格加以整合，聲稱高尚的"胸次"能賦予書法作品以一種"餘味"——"韵"。

這些話語不僅爲士人所使用，也影響了禪僧的書法品評活動。僧惠洪《題黄龍南和尚手抄後三首》篇末寫道：

> 歐陽文忠公曰："論書當兼論平生，借使顔魯公書不工，世必珍之。"蘇東坡亦曰："字畫大率如其爲人，君子雖不工，其韵自勝，小人反此也。"老黄龍非其以筆墨傳世者也，而其書終亦秀發，乃知歐、蘇之言，蓋理之固然。[25]

在僧惠洪這裏，歐陽脩的"論書當兼論平生"與蘇軾的"論書以韵"雖是相互承接并有功能一致性的，皆指向在書法中進行"君子/小人"的倫理—美學判斷，但結合他的其他幾則書法題跋來看，兩者在意涵側重與具體應用上似乎略有差別。前者常被用于描述一種儒家式的人格—書法風貌，如其《跋東坡、山谷帖二首》寫道："王羲之、顔平原皆直道立朝，剛而有禮，故筆迹至今天下寶之者，此也。"[26]後者則更多被用來描述一種禪宗式的人格—書法風貌，如其《題徹公石刻》寫道："徹上人……字雖不工，有勝韵，想其風度清散。"《題昭默墨迹》寫道："其純美之韵，如水成文，出于自然。"[27]

抑或由于身在禪林，僧惠洪儘管對于儒、禪兩種人格—書法風貌皆持褒

[23] 朱長文《墨池編》，盧輔聖主編《中國書畫全集》第1冊，第283頁。
[24] 蘇軾《蘇軾文集》，[明]茅維編，孔凡禮點校，第2183頁。
[25] 釋惠洪《石門文字禪》，《文淵閣四庫全書》第1116册，第494頁。
[26] 同上，第512頁。
[27] 同上，第495、497頁。

譽態度，但是相對而言更加看重後者。在《跋東坡書簡》中，他先是指出王羲之、顏真卿"皆有立朝大節，而後世以字畫稱"，隨後則是聲稱"東坡之于王、顏，又其逸群絕塵者，其法權極可寶秘"[28]。由此可說，富于禪學化色彩、指向超越性人格的"韵"，爲士、僧展開趣味身份認同提供了一種更加合適的書法話語媒介。

與"翰墨游戲"一般，蘇軾等人"論書以韵"也直接作用于建立趣味身份區隔。黄庭堅的兩則著名題跋頗能説明問題：

王著臨《蘭亭序》《樂毅論》，補永禪師、周散騎《千字》皆妙絕，同時極善用筆，若使胸中有書數千卷，不隨世磌磌，則書不病韵，自勝李西臺、林和靖矣。蓋美而病韵者王著，勁而病韵者周越，皆渠儂胸次之罪，非學者不盡功也。（《跋周子發帖》）

往時在都下，駙馬都尉王晋卿時時送書畫來作題品，輒貶剥令一錢不直，晋卿以爲過。某曰："書畫以韵爲主，足下囊中物，無不以千金購取，所病者韵耳。"收書畫者觀予此語，三十年後當少識書畫矣。（《題北齊校書圖後》）[29]

這裏明確顯示，士人以"韵"爲中心，區界了其與書法職官、皇族貴胄的"雅/俗"之别。在此，"韵"絕非僅是一個單純的品評話語，其内部存在着一種倫理性的二元人格劃分：士人書家與書法職官的對立——高修養的斯文者/低修養的伎術官；士人藏家與貴胄藏家的對立——無功利的賞鑒家/功利性的好事者。在這種趣味身份區隔下，禪僧追隨士人"論書以韵"，無疑是爲了融入士人書法圈，以顯示彼此同屬于一個"雅"的文化共同體。

需要繼續討論的是，"論書以韵"何以具有如此强大的區隔效力，并被接受爲是理所當然的？如前所述，"論書以韵"根植于"人品即書品"的傳統品評模式。這裏的"人品"不單僅指道德品質，而是一種以道德爲主導的，包含生理氣質、文化修養在内的多層次結構；其作爲一種"先天"的禀賦（實則更有賴于"後天"的塑就），被古人，尤其北宋士人視爲决定書法格調高下的關鍵因素。[30]若對書學中的"人品"概念進行一次社會學還原，那麽它與布迪厄（Pierre Bourdieu）[31]所謂的"習性"（habitus）是具有某種功能相似

[28] 釋惠洪《石門文字禪》，《文淵閣四庫全書》第1116册，第514頁。
[29] [宋]黄庭堅《山谷集》，《文淵閣四庫全書》第1113册，第309、636頁。
[30] 參見樊波《中國書畫美學史》，榮寶齋出版社，2021年版，第158—162頁、第502—504頁。
[31] "Bourdieu"的中文譯名現有多種，如布迪厄、布爾迪厄等。本文在行文中使用"布迪厄"的譯名，在引用參考書目時則遵循各譯者、作者的譯法。

性的，可解讀爲一種在"個體的主體性與社會的客觀性相互滲透"下所形成的"可持續的、可變換的傾向系統"。[32]布氏指出："習性作爲一個發生公式……既對可分類的實踐和產品又對本身被分類的判斷進行解釋，這些判斷將這些實踐和作品變成區分符號系統。"[33]而這種符號權力的實現，則依賴于對之合法性的"誤識"（mis-recognize）。[34]以該學說爲理論參照可見，"論書以韵"就是將"人品"（"習性"）作爲"一個發生公式"，賦予"韵"這一審美價值標準以看似無可爭議的合法性，以此構成公衆對該審美價值標準的"誤識"，從而獲取符號權力并且實施趣味區隔。儘管"論書以韵"的宣導者也曾指出，"韵"是可以在持續的自我文化培養中被逐漸領會與掌握的。但這種說法却通過將"韵"的獲得解釋爲"習性"的漫長產物，悖論式地宣告了某些群體注定與之無緣，而將對其的合法占有局限于一個有限的群體之内。從實際情況來看，這個"韵"的合法群體通常祇面向士人與禪僧敞開（道士抑或也可被納入其中），其他群體的介入行爲則往往被譏諷爲附庸風雅。

三、自我呈現與他者形塑：禪僧書家文化形象的社會化構成

正如北宋禪僧的書法風貌及其使用的書法話語，始終與其他社會群體存在互動關聯一般，他們的文化形象也不僅基于自我呈現，同時還來自于他者形塑。如考慮到禪僧書家在話語權方面并不居于主導位置，那麽在其文化形象的構成過程中，他者形塑的作用實際上要遠大于自我呈現的效力。僧夢英對其書法生涯的自我呈現，以及他在宋初與北宋中後期所獲得的截然不同的他者形塑，爲考察禪僧書家文化形象的社會化構成提供了一個典型的案例與綫索。

咸平二年（999），五十九歲的僧夢英將《説文偏旁字源》刊石，并以一篇自序向公衆呈現了他的書學歷程：

自陽冰之後，篆書之法，世絕人工。唯汾陽郭忠恕，共余繼李監之美。于夏之日，冬之夜，未嘗不揮毫染素，乃至千百幅，反正無下筆之所，方可捨諸，及手肘胼胝，了無倦色。考三代之文，窮六書之法，俱落筆無滯，縱橫得宜。大者

[32] 關于布迪厄"習性"概念的闡析，參見[美]斯沃茨（Swartz.D）《文化與權力：布爾迪厄的社會學》，陶東風譯，上海譯文出版社，2012年版，第116—135頁。
[33] [法]皮埃爾·布爾迪厄（Pierre Bourdieu）《區分：判斷力的社會批判》，劉暉譯，商務印書館，2015年版，第268頁。
[34] 關于布迪厄"符號權力"邏輯的闡析，參見朱國華《權力的文化邏輯：布迪厄的社會學詩學》，上海人民出版社，2016年版，第190—192頁。

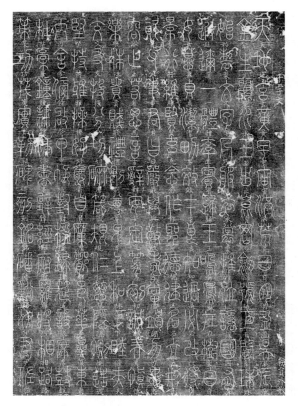

宋夢英《篆書千字文碑》（局部）

縮其勢而漏其白，小者均其勢而引其畫，伸而無倚，撓而無折，其鳥獸草木之象，山川蟲魚之形者，如飛走動，植于竹之上矣，蓋言象形字也。今依刊定《說文》，重書偏旁字原始目錄五百四十部，貞石于長安故都文宣王廟，使千載之後，知余振古風、明籀篆，引工學者取法于茲也。[35]

自十九歲因書藝出衆而獲太祖賜紫之後，僧夢英的人生軌迹就在方外與俗世之間來回游弋。[36]這點在其隨後幾年創作的一系列碑刻作品中獲得了某種反映。他先是在乾德三年（965）書寫了面向古文字學的《篆書千字文碑》，而後則在乾德五年（967）、六年（968）分別書寫了紀念禪林事迹的《擬惠休上人詩》和《張仲荀抄高僧傳序》。

隨着年歲日長，僧夢英似乎更願將自己與儒家文化、肇振斯文相關聯。他在三十七歲書寫《夫子廟堂碑》一事，多少暗示了其想要與儒家文化建立更多聯繫——爲了刊刻此碑，他可能不惜讓人磨去了原石上的唐代佛經遺迹。[37]而上引序文作爲一種自我呈現，則明確佐證了這一轉向確實存在。序文中，僧夢英并未提及他的任何禪林經歷或事迹，反而着力通過記述以下五個方面——繼承篆書之法、學書不知疲倦、考究古文字學、研習書法之美、傳播字學正宗，從而將自己描繪爲一位以"振古風、明籀篆"爲己任的儒家斯文傳續者。儘管

[35] 轉引自路遠《夢英事迹考述——以碑林藏贈夢英詩刻石爲綫索》，《碑林集刊》（13），陝西人民美術出版社，2008年版，第285頁。
[36] 關于僧夢英的生平及書法行迹，參見成海明、翟晴晴《宋初雜體篆書的發展與釋夢英書法行迹的考察》。
[37] 參見路遠《夢英事迹考述——以碑林藏贈夢英詩刻石爲綫索》，第270頁。

不能就此以爲僧夢英拋棄了自己的禪僧身份，但是無可否認，他更加希望向世人呈現的是，自己如同一名士人書家一般，在書學、字學方面做出了努力、成就與貢獻。

事實上，僧夢英的自我呈現與同時期的他者形塑是相互聯動的。僧夢英在世時，最具影響的他者形塑乃是兩次贈詩事件。一次發生于他書寫《擬惠休上人詩》之際，共有二十九位官員爲其贈詩，贈詩與其書作被一同刊刻上石；一次發生于咸平元年（998），共有三十三位官員參與其中，參與者及詩作與前一次有部分重複，贈詩由僧正蒙匯刻爲《贈夢英大師詩刻石》。[38]

如果將這些贈詩納入一個"方外—俗世"的二元結構框架中來審視，則會發現所有贈詩儘管無一例外地都提及了僧夢英的方外活動，主要涉及研究禪理（"禪關悟解忘塵世"）和山水雲游（"聞說終南欲深隱"）。但是相對而言，對其俗世活動的記述占據了更多也更主要的篇幅，主要包括獲賜紫服（"御前猶惹賜衣香"）、奉命書石（"感陶承旨撰碑陰"）、交游士人（"論交多半是公卿"）、性好飲酒（"混俗何妨酒百觴"）、學習儒學（"清詞古學儒生業"）、精于書學（"陽冰沒後誰復生，大宋有僧曰夢英""隸外攻虞又攻褚，率更行體兼而有。別得張顛草聖才，筆頭燦爛龍蛇走"）。[39]就此而言，在這些他者形塑中，僧夢英的方外活動即便沒有被忽視，但至少也在對其俗世活動的多角度反復記述中被冲淡和稀釋了。易而言之，他者意爲這位禪僧書家打造的，不是一副獨立方外的文化形象，而是一副涉世極深的文化形象，特別是他通過書學、字學在俗世中所取得的成就與名聲。

值得一提的是，所有這些贈詩的落款皆完整包含了作者的官勛。這意味着贈詩活動可能并非僅是出于私交，更有可能是由朝廷所主持與發起的。倘若如此，那麼這些詩作與其説代表了彼時士人的風評意見，毋寧説彰顯着當時皇家的統治意志。對于宋初朝廷而言，在文治日起的政治語境下，推舉僧夢英這樣一位有多重身份背景且書學造詣不凡之人無疑是合適的。他在書學、字學方面的造詣與貢獻，象徵着一個特殊社會群體已被儒家斯文深深吸納進來。從這種意義上來看，僧夢英一定程度上是在他者的"期待"中，來謀劃自己的書法生涯與呈現自己的文化形象的。

饒有意味的是，與宋初時朝野上下對僧夢英的一致褒譽大相徑庭，他在北宋中後期書壇却一再遭到批評與貶低，昔日"振古風、明籀篆"的文化形象被

[38] 關于兩次贈詩的詳細情況考析，參見路遠《夢英事迹考述——以碑林藏贈夢英詩刻石爲綫索》，第270—282頁。

[39] 以上所涉詩句，皆轉引自路遠《夢英事迹考述——以碑林藏贈夢英詩刻石爲綫索》，第270—281頁。

逐步消解而蕩然無存。熙寧年間，朱長文在爲僧夢英所著"十八體書"撰寫按語時，暗中對其進行了一番批評。朱氏按語宣稱，"古之書者，志于義理而體式存焉"，"惟其通于書之義理也，故措筆而知意，見文而察本，豈特點畫模刻而已！"隨後，他將此前古文字學的發展成就，歸功給了太宗敕命徐鉉勘定《說文》以及仁宗"申命篆石經于太學"，却隻字未提條目主人公僧夢英。[40]這就暗示，在朱氏眼中，僧夢英并未對古文字學做出重要貢獻，相反乃是徒知"點畫模刻"罷了。與此呼應，朱氏的《續書斷》也僅將僧夢英置于"能品"行列，并未將之視爲一位篆書傳續的關鍵人物。[41]

較之朱長文，米芾《書史》對僧夢英的批評更加直白、更加激烈，甚至還順帶諷刺了爲其贈詩之人：

夢英諸家篆，皆非古失實，一時人又從而贈詩，使人愧笑。[42]

《宣和書譜》也對僧夢英做出了類似評價。這意味着他在皇家、士人兩大趣尚陣營中都失去了認可與支持：

若夢英之徒，爲種種形似，遠取名以流後世，如所謂仙人務光偓佺之篆，是皆不經語，學者羞之，兹故不錄。[43]

在北宋中後期書壇，僧夢英的文化形象何以從"振古風、明籀篆"轉捩爲"皆非古失實""爲種種形似"？應與金石學文化的正式確立存在因果關係，包括客觀、主觀兩個層面。

從客觀層面來看，隨着從宋初這一"前金石學的時代"邁進了北宋中後期這一"金石學興起的時代"，古文字學水準發生了跨越式提高。[44]因此，僧夢英雖在其生活的年代，稱得上是精于字學的名家，但當古文字學水準獲得普遍提高以後，其自身及時代的局限性自然就顯露出來。正是這一歷史發展的客觀進程，使得對其形象的他者形塑由褒轉貶。

[40] 朱長文《墨池編》，盧輔聖主編《中國書畫全集》第1册，第215頁。
[41] 同上，第288頁。
[42] 米芾《書史》，米芾《寶章待訪錄》（外五種），韓雅慧點校，浙江人民美術出版社，2018年版，第53頁。
[43]《宣和書譜》，盧輔聖主編《中國書畫全集》第2册，第10頁。
[44] 關于北宋金石學的時代分期，參見李零《鑠古鑄今：考古發現和復古藝術》，生活·讀書·新知三聯書店，2007年版，第64—99頁。

就主觀層面而言，由于金石學在北宋中後期被明確賦予了"補經傳之闕亡，正諸儒之謬誤"[45]的文化含義，亦即被更加自覺地作爲通往儒家禮法、確證斯文傳續的重要文化媒介，故而一個文化與身份的對應匹配問題就浮現出來：哪些人對之享有天然且合法的文化所有權？毫無疑問，有且衹有兩個階層享有這份特權。一個是作爲儒家斯文唯一代表的士人，另一個是用儒家斯文進行統治的皇家。

毫不誇張地説，北宋中晚期以來，通過對僧夢英篆書的批判和貶低，士人、皇家從文化與身份的對應匹配層面聯合宣告了，禪僧不是古文字學這一儒家斯文載體的合法傳續者，他們的文化形象也不應由此獲得合法形塑。需要説明的是，這一活動是在觀念層面展開的，絕不意味着禪僧在現實中不再能接觸古文字或進行篆籀創作。

那麼，對北宋中後期的士人和皇家而言，禪僧書家以何種文化形象示人是合理而恰當的？換言之，這些他者"期待"禪僧書家進行怎樣的自我呈現？回答是，在書法中呈現自身的方外色彩。

就現有史料來看，這種方外色彩通常以如下兩組元素爲標志。一、抄寫佛經與信仰虔誠。作爲《宣和書譜》唯一載錄的北宋禪僧書家，僧法暉之所以入選，主要是因爲他在政和二年（1112）將十部佛教典籍以"半芝麻粒"大小的"細書"抄成經塔樣式獻于朝廷，這件作品的完成被視爲是"誠其心則有是耶"的體現。[46]二、工于草書與禪學修爲。儘管宋初以來就有禪僧擅長草書，但是直至北宋中後期，一種有關禪僧與草書的文化性聯繫纔被建構起來。一方面，爲士人稱贊的禪僧書家大多善于草書，如蘇軾作有《六觀堂老人草書詩》、米芾作有《智訥草書》等。這些詩文往往以拋却成法、筆隨心動來描述禪僧書家的草書創作，并將其作的審美品質與他們的禪修境界相聯繫。另一方面，《宣和書譜》"草書七"通過羅列唐、五代時期的八位禪僧書家，建立了一條禪僧草書譜系，暗示了草書在禪僧中有着歷史傳統。概而言之，此時的皇家、士人爲禪僧書家勾勒的是一種更爲純粹的方外文化形象。這與前述僧夢英在宋初獲得的他者形塑迥然不同，禪僧不再被"期待"爲儒家斯文做出任何貢獻，而是被"期待"是其應所是、爲其應所爲。

在這種"期待"中，禪僧書家也相應改變了自我呈現策略。且看僧惠洪記述的兩則禪僧書家事迹：

[45] [宋]吕大臨《考古圖》，吕大臨等《考古圖》（外五種），廖蓮婷整理校點，上海書店出版社，2019年版，第2頁。
[46] 《宣和書譜》，盧輔聖主編《中國書畫全集》第2册，第22頁。

坡移守東徐，潛往訪之，館于逍遙堂，士大夫爭欲識面……東坡遣一妓前乞詩，潛援筆而成曰："寄語巫山窈窕娘，好將魂夢惱襄王，禪心已作沾泥絮，不逐春風上下狂。"一座大驚，自是名聞海內。（《冷齋夜話·東坡稱賞道潛詩》）[47]

政黃牛者……工書，筆法勝絶，如晉宋間風流人。嘗笑學者臨法帖曰："彼皆知翰墨爲貴者，其工皆有意。今童子書畫多純筆，可法也。"秦少游見政字畫，必收畜之。有問者曰："師以禪師名，乃不談禪，何也？"曰："徒費言語……"（《禪林僧寶傳·餘杭政禪師》）[48]

如果說僧夢英的自我呈現代表了宋初禪僧書家的入世策略，一種借由書法將自己與儒家斯文相連，進而以此博得俗世認可的文化路徑；那麼如道潛、政禪師等北宋中後期禪僧書家則採取了另外一種方式，更多基於"禪本位"展示、闡發自身及其書法的獨特性與文化價值，以保證他們在深入俗世之際依舊顯現出一抹濃厚的方外屬性。這一自我呈現方式的轉向，契合着當時士人"援禪入書"的思潮，也滿足了該思潮下他者對禪僧書家的"期待"。

結語

從開篇起，我們就懸置了對北宋禪僧書法的藝術美學闡析，而以一種社會互動視角，考察、分析他們多元書風的生成模式、趣味身份的話語建構以及文化形象的社會化構成。即便其中涉及某些與禪學思想相關的書法美學觀念，也都被"不恰當"地解釋爲非思想性的身份或形象標識。之所以說這種解釋是"不恰當"的，是因爲社會學視角的"闖入"，祛魅和還原了某些被固守的藝術價值理念。正如布迪厄所曾指出的：

社會學和藝術不是好夥伴……藝術的世界是一個信仰的世界，相信天賦，相信自存創造者的獨特性，而試圖理解、解釋、說明他所發現的東西的社會學家的闖入，則是醜聞的來源。它意味着祛魅、還原論，總之，意味着庸俗或褻瀆（這相當於同一件事）。[49]

[47] 釋惠洪《冷齋夜話》，《文淵閣四庫全書》第863冊，第263頁。
[48] 釋惠洪《禪林寶僧傳》，《文淵閣四庫全書》第1052冊，第725頁。
[49] 皮埃爾·布迪厄《社會學的問題》，曹金羽譯，上海文藝出版社，2022年版，第281頁。

儘管藝術社會學的考察，存在着將藝術庸俗化的危險，但它在一定程度上却有利于我們從一種新的視角更爲立體地觀察藝術活動的歷史上下文（context），對傳統研究理路下給出的固有結論，以及由此形成的思維定式，予以反思性的解構與重建。

具體在北宋禪僧書家議題上就是，藝術社會學的考察將有助於打破這一并不完全符合史實的固有結論與思維定式——不假反思地、去歷史化地將禪僧的書法活動與禪的思想、禪的境界相勾連，將之全然解釋爲無功利性的、具有形而上意味的。與此不同，我們立足社會互動視角力圖揭示，這一時期的禪僧書法生態呈現出一種"方外—俗世"的張力結構。首先，禪僧群體的多元書風生成於"唐法""時尚""師傳"三種模式下，這些生成模式與皇家、士人兩大俗世趣尚陣營皆有直接或間接關聯。其次，爲士、僧共用的"援禪入書"話語，一方面主要是由士人建構的，禪僧更多僅是其分享者；另一方面，這些話語也具備在俗世中構建趣味身份"雅/俗"之别的意圖與功能。最後，作爲一種社會化産物，禪僧書家的文化形象在自我呈現與他者形塑中徘徊于儒、禪兩極間；并且無論他們的自我定位是近儒還是近禪，都呼應并受制于他者的"期待"。

本文係國家社科基金重大專案"中國近世書畫文學文獻整理和研究"（19ZDA275）子課題"中國近世書畫文學編年史和專題研究"的階段性成果。

蔡志偉：南開大學藝術與美學研究院

（編輯：李劍鋒）

宋代心畫書學觀念的演變

楊開飛

內容提要：

　　心畫觀念是宋代書學領域的核心價值觀念。宋人"心畫說"與揚雄的"心畫說"貌合神離，内涵發生了巨大變化。宋代心畫書學觀念的演變與范仲淹的慶曆新政桴鼓相應，心畫的内涵演變爲手迹文稿、書法、文字字體、心靈和理性本體。宋人評書理念發生了兩個重要變化，一方面突出對"爲人"的品評，另一方面突出心的主體地位。宋代心畫書學觀念唯心爲上；心畫所尚之心乃修己救世之心，具有深刻的思想内涵。宋代心畫書學觀念的演變是理學發展的必然産物。

關鍵詞：

　　宋代　心畫　演變　理學

　　漢代儒家學者揚雄提出："書，心畫也。""心畫"學說從漢魏至隋唐的近千年時間寂寞無聞；進入宋代，學者們在重建儒家思想權威的過程中，格外推崇心畫學說。以《四庫全書》所藏文獻典籍爲例，宋代以前共有一百四十八種文獻使用了"心畫"一詞，這一百四十八種文獻分散在經、史、子、集四部當中，其中經部有三種，史部有九種，子部有三十二種，集部有一百零四種。在這一百四十八種文獻中，除漢代《揚子法言》以外，其餘一百四十七種均屬于宋代。宋代心畫書學觀念在内涵上發生了哪些變化？宋代評書理念發生了哪些重要變化？心畫觀念大量出現在宋代書論中，其原因何在？目前學界對這些問題研究甚少，本文圍繞宋代心畫書學觀念的演變着重探討四個問題。

一、宋代心畫書學觀念的内涵演變

　　宋初八十年，"心畫"一仍其舊，遵循揚雄本意，心畫主要指的是語言或言辭，并未演變爲書學觀念。李昉（925—996）《太平御覽》説：

蓋聖賢言辭總爲之書。書之爲體，主言者也。揚雄曰：言，心聲也；書，心畫也。聲畫形，君子小人見矣。故書者，舒也，舒布其言，陳之簡牘，取象乎史，貴在明決而已。[1]

宋太宗命大臣修《太平御覽》實有爲往聖繼絶學的意義，《太平御覽》收録漢代儒學家揚雄的言論，確實爲心畫書學觀念在宋代的崛起做了有益鋪墊。不過由于當時儒學謹守漢唐章句訓詁之學，心畫内涵仍保留原來的意思，主要指語言或言辭，所謂"蓋聖賢言辭總爲之書"，"書之爲體，主言者也"。心畫從北宋慶曆之際開始推陳出新，從"主言者也"的言辭逐漸演變成爲重要的書學觀念。就《四庫全書》所收宋代文獻來看，宋代心畫書學觀念在内涵上發生了四點變化。

（一）心畫主要指的是手迹文稿或書法。宋人用心畫稱道書法主要有兩種方式。其一，引用揚雄的觀點。司馬光在元豐三年（1080）三月十日作《先公遺文記》説：

揚子曰："書，心畫也。"今之人親没則畫像而事之，畫像外貌也，豈若心畫手澤之爲深切哉。今集先公遺文手書及碑志行狀，共爲一櫝置諸影堂，子子孫孫永祗保之。"[2]

司馬光與理學的淵源很深，"元祐黨禁"中與程頤同時被貶。朱熹將他與邵雍、周敦頤、張載、二程合稱"六先生"，并稱贊道："溫公所謂智仁勇。他那治國救世處，是甚次第；其規模稍大，又有學問，其人嚴而正。"[3]司馬光對儒家心性論用意頗多，他説："小人治迹，君子治心。"他對治心十分關切。司馬光借揚雄心畫指代手迹文稿。其二，直接用心畫指代書法。謝逸（？—1113）《游寶應寺分詠古迹探得顔魯公戒壇碑以壇字爲韵》云：

魯公虹氣胸中蟠，發爲心畫妙筆端。嚴如禮樂陳太廟，肅若朝會羅千官。想見誚杞叱希烈，不憂米罄無晨餐。[4]

謝逸與北宋理學家程頤亦有一定的聯繫。謝逸出河南滎陽吕希哲門下，吕

[1] [宋]李昉等《太平御覽》卷五九五，《文淵閣四庫全書》，上海古籍出版社，2014年版。
[2] [宋]司馬光《傳家集》卷七十一，《文淵閣四庫全書》，第347頁。
[3] [清]黄宗羲著，[清]全祖望補修《宋元學案》，中華書局，1986年版，第347頁。
[4] [宋]謝逸《溪堂集》卷三，《文淵閣四庫全書》。

希哲與程頤俱學于胡安定，年齒相當，後來吕希哲欽佩伊川學問，遂拜其爲師。從此詩來看，謝逸所處的時代，人們已經把"心畫"作爲書法的雅稱。

（二）心畫主要指的是心靈。吕大鈞元豐三年（1080）八月《上神宗答詔論彗星上三説九宜》云："臣伏讀詔書，寅畏天變，引過罪己，數求美言，以新盛德，誠意惻怛發于心畫。"[5]吕大鈞與其兄大忠、弟大臨俱游學于張載、程頤之門，吕大鈞與張載爲同年友，好其學問，遂執弟子禮。范育表其墓志銘曰："唯君明善志學，性之所得者盡之心，心之所知者踐之身。"[6]吕大鈞的心畫觀念與理學心性論一脉相承。《宣和書譜》品評唐代元稹的書法云：

其楷字，蓋自有風流藴藉，俠才子之氣而動人眉睫也。要之詩中有筆，筆中有詩，而心畫使之然耳。[7]

在宋人眼裏，元稹的詩歌與書法之美無疑出自其不凡的心靈，"心畫使之然耳"。劉摯（1030—1098）詩云："世言書字出心畫，體制類彼人所爲。"[8]以器識爲先，"通聖人經意爲多"的劉摯，與理學程頤同遭"元祐黨禁"，他口中的心畫亦指心靈。

（三）心畫主要指的是文字或字體。梁克家在《祠廟》中説：

閩之東，舊有鱔溪分三潭，神實居之，雨暘禱必應。今帥守侍郎可齋陳公，以旱親謁于上潭之石壇，精忱洞徹，疑其稱謂之訛，遂捨魚而取諸善。善，嘉號也；心，善淵也；字，心畫也。兹非善者見之謂之善乎？[9]

梁克家與朱熹爲福建同鄉，對朱熹的學問人品很是推崇，并向孝宗皇帝多次舉薦。[10]梁克家思想深受理學心性論陶染，他視文字爲心畫，提出"心，善淵也；字，心畫也"。深得二程要旨的理學家楊龜山亦有類似的看法。他在《復古編後序》中説：

孔子曰："河出圖，洛出書。"聖人則之，則圖書之文，天實兆之，非人私智

[5] [宋]趙汝愚《宋名臣奏議》卷四十三，《文淵閣四庫全書》。
[6] 黄宗羲著，全祖望補修《宋元學案》，第1097頁。
[7] [宋]《宣和書譜》，潘運告主編，湖南美術出版社，1999年版，第12頁。
[8] [宋]劉摯《忠肅集》，宋集珍本叢刊，綫裝書局，2004年版。
[9] [宋]梁克家《淳熙三山志》，《文淵閣四庫全書》。
[10] 黄宗羲著，全祖望補修《宋元學案》，第1524頁。

所能爲也。秦人以吏爲師，嚴是古之禁，盡滅先王之籍。漢興，去秦未遠也，科斗書世已無能知者，況泯泯數千載之後乎。揚子曰，言，心聲也；書，心畫也。世傳小篆，蓋李斯趙高之徒以反古逆亂之心爲之，其淵源可知矣。[11]

龜山先生透過小篆看到李斯、趙高之流的反古逆亂之心，他把小篆文字視爲心畫。

（四）心畫主要指的是精神本體，或理性本體，具有哲學本體論的性質。有宋一代士人，以《周易》爲治經之首務。周敦頤、張載、二程等理學大家正是利用《周易》與"四書"建立了理學的學術思想體系。南宋學者馮椅説：

大抵易者理學之宗，而乾坤者，又易學之宗也。子思孟氏言誠者天之道，而先儒亦每言誠敬，其源實出于此。李子思曰，乾之畫一，一則誠，坤之畫中虛，虛則生敬。故乾之九二言誠，坤六二言敬，誠敬二字，蓋始于包犧之心畫，而天地自然之理見于形象者也。[12]

淳熙年間，馮椅執經拜見朱熹，行朱門正修弟子禮。朱子感其誠，堅持以朋友禮待之，相互切磋，領悟經義，探討治學之道。馮椅這裏所言心畫實指精神本體或理性本體，天地自然之理集中于心畫之中。雖然不能把書法之心畫完全等同于周易之心畫，但書法之心畫與周易之心畫應有相通之理，理學家們將書法當作體現天地自然之理的一種心畫。

上述對《四庫全書》所集宋代文獻的梳理，可以得出如下結論。1.揚雄雖是心畫説的首領，但揚雄的心畫實難與宋人的心畫相埒。宋人的心畫説内涵豐富，并且隨語境不同而發生了巨大變化。2.揚雄所言心畫僅指語言或言辭，而宋代心畫演變爲手迹文稿、書法、文字字體、心靈和理性本體。心畫成爲宋代書學領域的核心價值觀念。3.揚雄的心畫祇具有形而下的内容，宋人心畫書學觀念具有本原性和哲理性。4.揚雄的心畫論具有漢代儒學的時代特徵，而宋人心畫論具有宋代理學心性論的思想烙印。正是宋代理學纔使得心畫書學理論發生了如此巨大的變化。

[11] [宋]楊時《龜山集》卷二十五，《文淵閣四庫全書》。
[12] [宋]馮椅《厚齋易學》卷四十八，《文淵閣四庫全書》。

二、宋代心畫書學觀念特別重視對"爲人"的品評

北宋慶曆之際，義理之學漸興，宋代心畫書學觀念在評書理念上隨之發生演變。歐陽脩首先在書論中對"爲人"這一問題特別究心，從此"爲人"成爲：

學書勞力，可以寓心，亦所謂賢于博弈者也。昔人以此垂名後世者，蓋愛其爲人，因以貴之爾。吾家率更以顏柳皆節行高出當世，就令書不甚佳，後世尤以爲寶也。[13]

歐陽脩對書法"垂名後世者"發表了自己的獨見：1.歷史上能夠以書法垂名後世者，皆因其爲人受人尊敬；2.祇要"節行高出當世"，不管書法如何，後人都會保重愛惜。歐陽脩強調"爲人"和"節行"，一方面想説明人最本質的東西，其實就是人的道德節操；另一方面爲人節操是書法的必要條件和首要條件。由此引出一個有趣的問題，就是宋人普遍把書法看作爲人的符號。宋人手捧前賢遺稿手迹，他們看重的是"爲人"的道德節操，"蓋愛其爲人"而愛其書，有種"愛屋及烏"的意思，故"爲人"成爲書法的頭等大事。宋人把"爲人"放在至高無上的位置，書法的全部問題都由"爲人"來決定。歐陽脩品評書法總是不由自主地直指爲人，直指道德節操。他反復推崇顏真卿的"爲人"：

宋歐陽脩《灼艾帖》

惟其笔畫奇偉，非顏魯公不能書也。公忠義之節，明若日月，而堅若金石，自可以光後世，傳無窮，不待其書然後不朽。[14]

斯人忠義出于天性，故其字畫剛

[13] [宋]歐陽脩《歐陽脩全集》，中華書局，2001年版，第2576頁。
[14] 歐陽脩《歐陽脩全集》，第2259頁。

勁獨立，不襲前迹，挺然奇偉，有似其爲人。[15]
　　顏公忠義之節，皎如日月，其爲人尊嚴剛勁，象其筆畫。[16]

　　歐陽脩把顏真卿的"爲人"視爲典型，着重謳歌其"爲人"的"忠義之節"；歐陽脩論書并不在乎書法本身，而在乎爲人節操。他進一步認爲"古之人皆能書，獨其人之賢者傳遂遠"。他想告訴人們，真正的書者并不在書法上爭高下，而應在"爲人"上較短長。
　　在歐陽脩的帶動下，"蓋愛其爲人"頗爲流行。蘇軾積極回應，主張論書必論其"爲人"，他説：

　　古之論書者，兼論其平生，苟非其人，雖工不貴也。[17]
　　觀其書，有以得其爲人。[18]
　　凡書象其爲人。[19]

　　蘇軾光大乃師之論，并提出了一些具體的措施。其一，"論書者，兼論其平生"，將"愛其爲人"落在實處。"論其平生"的重點在論，論的意義就在于表彰其"爲人"。蘇軾在"爲人"問題上一票否決，"苟非其人，雖工不貴"。其二，觀其書可以得其爲人。儘管這種觀察爲人的方式，受到人們的詬病和質疑，但宋人寧可信其有，不願信其無。他們觀照書法就是爲了品評爲人，見書如見其"爲人"。
　　以歐陽脩、蘇軾爲先導，終宋之世，"書如其人（爲人）"大行其道。"爲人"成爲宋人書學普遍關切的議題。試看以下四則題跋：

　　世南貌儒謹，外若不勝衣，而學術淵博，議論持正，無少阿徇，其中抗烈，不可奪也。故其爲書，氣秀色潤，意和筆調，然而含合剛特，謹守法度，柔而莫瀆，如其爲人。[20]
　　魯公草書摹傳于世者多矣，與柳冕帖尤奇，雖筆勢屈折如盤鋼刻玉，勁峭之

[15] 歐陽脩《歐陽脩全集》，第2261頁。
[16] 同上，第2241頁。
[17] [宋]蘇軾《蘇軾文集》，中華書局，1986年版，第2206頁。
[18] 同上，第2177頁。
[19] 同上，第2206頁。
[20] [宋]朱長文《墨池編》，《中國書畫全書》第1冊，上海書畫出版社，1993年版，第277頁。

宋蘇軾《李白仙詩卷》

氣不少變,蓋類其爲人。[21]

　　了齋剛正而不容奸,道鄉清介而不受汙,觀其字想見其爲人。[22]

　　杜公以草書名家,而其楷法清勁,亦自可愛,諦玩心畫,如見其人。[23]

　　宋人論書必論爲人,觀書必觀"爲人"。朱長文的"如其爲人",李綱的"蓋類其爲人",陳淵的"觀其字想見其爲人",朱熹的"如見其人",統統離不開人或爲人。宋人對爲人的品評貫穿於書學理論之中,意在改變人心,轉移風俗,敦促教化,以拯救社稷國家。

　　慶曆以降,宋人論書推崇爲人,有其深層的現實原因。一方面宋代之初養

[21] [宋]李綱《梁溪集》,《文淵閣四庫全書》。
[22] [宋]陳淵《默堂集》,《文淵閣四庫全書》。
[23] [宋]朱熹《晦庵集》卷八十四,《文淵閣四庫全書》。

成守舊沉默,不思進取的社會風氣。陳亮説:"天下之士,不以進取爲能,不以利口爲賢,歷三朝,而士之善論時政是非利害者,百不一二也。"[24]按,"歷三朝"指的就是太祖、太宗、仁宗三朝。此時爲人隨遇而安,沉默寡言。另一方面國家面臨深重的災難。歐陽脩説:"從來所患者夷狄,今夷狄叛矣;所惡者盜賊,今盜賊起矣;所憂者水旱,今水旱作矣;所賴者民力,今民力困矣;所需者財用,今財用乏矣。"現實萎靡,國無寧日。以范仲淹爲首的改革派一躍而起,大聲疾呼,力挽頹勢,得到歐陽脩等一大批士人的回應和支持。陳傅良高度評價了范仲淹的功績,他説:

范子始與其徒抗之以名節,天下靡然從之,人人恥無以自見也。[25]

[24] [宋]陳亮《陳亮集》卷十一,《銓選資格》,中華書局,1974年版,第126頁。
[25] [宋]陳傅良《止齋先生文集》卷三十九,《溫州學田記》,《文淵閣四庫全書》。

宋范仲淹《邊事帖》

范仲淹每感論天下事，以天下爲己任的"爲人"，令天下士人"靡然從之"。對此宋人多有嘉評。黃庭堅云："范文正公在當時諸公間第一品人也。故余每于人家見尺牘寸紙，未嘗不愛賞彌日，想見其人。"[26]理學集大成者朱熹對范仲淹的爲人節操則贊不絕口。[27]范仲淹先人後己，先憂後樂，慷慨直言的"爲人"，"盡去五季之陋。"[28]余英時認爲范仲淹確立了一個新的"士"的規範，并很快在宋代新儒家之間產生了巨大的反響。[29]

歐陽脩論書重視"爲人"的品評其實反映了時代的呼聲，社會風氣的轉變，其後蘇軾、朱長文、李綱、陳淵、朱熹等無數儒家士人都大力推崇書家的"爲人"，于是重視對"爲人"的品評形成一種廣泛的社會共識。宋人將"爲人"與"書法"的關係融會貫通，"書如其人""凡書象其爲人"形成一種思維定勢，蘊含着宋代儒家學者共同的精神訴求。宋人論書對"爲人"的品評不僅反映了廣大士人積極參與社會改革的強烈願望，而且體現了士大夫在危機面

[26] [宋]黃庭堅《豫章黃先生文集》卷三十，《跋范文正公詩》，《四部叢刊初編》，中國書店，2016年版。
[27] [宋]黎靖德《朱子語類》卷九十一，中華書局，1986年版，第3086—3089頁。
[28] [元]脫脫等《宋史》，中華書局，1977年版。
[29] 余英時《士與中國文化》，上海人民出版社，2003年版，第501—504頁。

前的主動擔當和責任意識。

三、宋代心畫書學觀念突出了心的主體地位

宋人從"書法即人"逐漸向"書法（畫）即心"的評書理念演變。觀書的根本目的重在觀其爲人，這是慶曆之際的儒家士大夫在追求理想人格的理學思潮的席捲下的理性選擇。顯然"書法即人"重在強調爲人的道德節操。進入南宋，理學家們對爲人與書法的關係進一步提煉加工，"書法即人"一變而爲"書法（畫）即心"。于是觀書的目的轉變爲"觀心"。慶元戊午（1198）八月，周必大跋《曾氏兄弟帖》云：

蓋將對手澤而思永君子之澤，即心畫而推廣前人之心，濟美象賢，寧有既耶。[30]

南宋理學家苦心孤詣，將書法看作"心畫"，唯一的目的就是要盡可能地"推廣前人之心"。周必大在慶元戊午五月的一則題跋《跋張忠獻公與外舅帖》中說：

張忠獻公忠君憂國勸學爲善之心，造次顛沛，未嘗稍忘，凡見于手書者皆是也。近世浮詞繆敬，盈于尺牘，觀此得不見賢思齊乎？[31]

張忠獻是南宋抗金名將。周必大透過張忠獻的手書墨迹，看到的不是書法，而是張忠獻"造次顛沛，未嘗稍忘"的"忠君憂國勸學爲善之心"。南宋的理學家們特別喜歡"即心畫而推廣前人之心"。譬如：

成都西樓下有汪聖錫所刻東坡帖三十卷……是時，時事已可知矣。公不以一身禍福易其憂國之心，千載之下，生氣凛然，忠臣烈士所當取法也。[32]

自肖厥象，遺其子孫以示必死。此心皦如白日，陵烏乎？然余之反覆公之心畫，雖惜其不死，重矜其區區之心，故書之以慰其子孫之思云。[33]

歐陽公道德文章，百世之師表也。……昔公爲《集古錄》，上起周穆，下

[30] [宋]周必大《文忠集》，上海古籍出版社，1987年版，第313頁。
[31] 同上。
[32] [宋]陸游《放翁題跋》，中華書局，1985年版，第28頁。
[33] [宋]魏了翁《鶴山題跋》，中華書局，1985年版，第7頁。

迄五代，雖仙釋詭怪，平時力辟而不語者，苟一字畫可取，一事迹可記，莫不咸在。既軸而藏之，又從而發揚之，惟恐其泯沒無聞于世。嗚呼！公之存心可謂仁也已矣。[34]

予獨探其心，表而出之。[35]

從陸游、魏了翁、朱熹、文天祥的題跋中十分明確地感受到宋人"觀書即觀心"的共同審美趨向。"書法（畫）即心"表明了人們面對書法重在體認聖賢之心。在理學家的法眼中，書（畫）可觀心，書（畫）可見心。陸游品鑒蘇軾書法，看到的是蘇軾的"憂國之心"；魏了翁看到王崧家書，"重矜其區區之心"；朱熹觀賞自刻六一帖，重在表彰歐陽公的"仁心"；文天祥看到李龍庚手書，"獨探其心，表而出之"。很顯然，宋人觀書其實是一種"觀心"活動。

宋代心畫書學觀念重點突出心的主體地位，儒家士人對心的功能和作用作了全面深入的研究。圍繞"學至聖人"這一主題，發明了一套完整的心性論和功夫論。宋人心性哲學認爲，心具有認知功能、主宰功能和統攝功能。

（一）心具有認知功能。程顥説："吾學雖有所受，'天理'二字却是自家體貼出來。"[36]朱熹亦説："宇宙之間，一理而已。"[37]作爲本體論的"理"是一種抽象的存在，人們所要做的就是用心來認知它，領悟它，即所謂格物窮理。祇有心纔能體認感知事物之理，故理學家往往重内輕外。程顥説："學者不必遠求，近取諸身，祇明天理，敬而已矣。"[38]所謂"近取諸身，"其實就是用心去體認"天理"。天理的體認正是心的職能所在。物有物理，書亦有書理，明白了書法即心，書法就能成爲表彰聖賢之心的理想工具。心祇有認知天理，書理自在其中。

（二）心具有主宰功能。朱熹説："心，主宰之謂也。動靜皆主宰，非是靜時無所用，及至動時方有主宰也。"[39]士大夫在"學爲聖人"的過程中，除了要體認天理，同時還要反躬求己，做到知行合一，明體達用。在如何從內聖而達外王的問題上，心除了認知，更要發揮主宰的功能，反身求己。文天祥

[34] [宋]文天祥《文山題跋》，中華書局，1985年版，第13頁。
[35] 同上，第26頁。
[36] 朱熹《河南程氏外書》卷十二，《傳經堂》，清光緒十八年刻本。
[37] 朱熹《朱文公文集》卷七，《讀大紀》，臺北故宮博物院藏本。
[38] [宋]程顥、[宋]程頤《河南程氏遺書》，中華書局，1997年版，第18頁。
[39] 黃宗羲著，全祖望補修《宋元學案》，第1524頁。

説："男兒不朽事，祇在自身心。"[40]宋代士人"自任以天下之重"，"樂以天下，憂以天下"，他們在實現人生理想的奮鬥中，自覺地以理調心，以心宰身。士人們自覺投身于治國安邦的偉大實踐中，普遍十分重視"治心養氣"。治就是要充分發揮心的主宰功能。

（三）心具有統攝功能。北宋理學先驅張載説："大其心，則能體天下之物；物有未體，則心爲有外。世人之心，止于聞見之狹；聖人盡性，不以見聞梏其心，其視天下，無一物非我，孟子謂盡心則知性知天以此。天大無外，故有外之心不足以合天心。"[41]理學家們認爲"心包萬理，萬理具于一心"[42]。摒棄見聞之知，保持德性之知，心就可以統攝一切。故理學家魏了翁説："心者，人之太極，而人心者又天地之太極。……此心之外，別有所謂天地神明者乎？"[43]宋人喜言"心畫"，透過書法他們可以看到一顆廣大無垠的心靈。永嘉學者薛季宣説："字學從前小藝林，誰論終古可傳心。"[44]書法所傳之心乃聖賢之心，節操之心，道德之心；書法所尚之心廣大而精微，寬裕而密察，可以範圍天地，出入古今。

宋代心畫書學觀念以心爲上，正是看重心所具有的認知功能、主宰功能和統攝功能。畫源于心，心決定畫。正如理學家陳淵所言："欲知神合處，始悟畫由心。"《宣和書譜》説：

大抵人心不同，書亦如之。顏真卿之筆凜然如社稷臣，虞世南之筆卓乎如廊廟之器，以至王僧虔之字若王謝家子弟，是豈獨有升入之學？其性以成之也，固有自矣。[45]

在畫與心之間，心始終是畫之源。"人心不同，書亦如之。"重視心性修養，突出心的主體地位，這是理學家們將書法稱之爲心畫的真實意圖。"即心畫以推廣前人之心"，對于心靈主體地位的推崇，使得宋代心畫書學觀念具有極其深刻的精神内涵。

[40] 文天祥《文山題跋》，第26頁。
[41] [宋]張載《張載集》，中華書局，1978年版，第24頁。
[42] 黎靖德《朱子語類》卷九十一，第2089頁。
[43] 魏了翁《鶴山題跋》，第7頁。
[44] 北京大學古文獻研究所編《全宋詩》，北京大學出版社，1991年版。
[45] 《宣和書譜》，潘運告主編，第314頁。

四、宋代心畫書學觀念的演變是理學發展的必然產物

　　宋代心畫書學觀念源自揚雄，又不同于揚雄。心畫觀念自誕生以來到唐末五代，一直無問津者，進入宋代却有了蓬勃的發展。宋代心畫書學觀念的演變是理學發展的必然產物。

　　宋代理學具有三個鮮明特徵。其一，懷疑和批判精神。宋代新儒學從批判章句訓詁的舊儒學起步。慶曆之際士人對漢唐經學產生了強烈不滿，開啓了義理解經的新風氣。陸游説：

　　唐及國初，學者不敢議孔安國、鄭康成，況聖人乎？自慶曆後，諸儒發明經旨，非前人之所及；然排《繫辭》，毀《周禮》，疑《孟子》，譏《書》之《胤征》《顧命》，黜《詩》之序，不難于議經，況傳注乎！[46]

　　漢唐經學"不敢議孔安國、鄭康成，況聖人乎"？宋代經學"排《繫辭》，毀《周禮》，疑《孟子》，譏《書》之《胤征》《顧命》，黜《詩》之序，不難于議經，況傳注乎"！宋代諸儒發明經旨，驚世駭俗。漢唐經學在宋代士人懷疑批判的呐喊聲中轟然倒地，代之而起的是以己意解經的義理之學不脛而走。漢唐"曾經聖人手，議論安敢到"[47]的時代已經一去不復返。理學的懷疑批判精神，帶來學風和士風的轉變。理學家們不願墨守揚雄陳説，借揚雄酒杯，澆自己塊壘，使得宋代心畫書學觀念脱離揚雄本義，而賦予全新的内涵。

　　其二，開拓創新精神。理學從義理發展到性理，由慶曆到熙寧，從北宋五子到南宋朱熹，學術思想上的開拓創新從未止步，并有愈演愈烈之勢。宋初八十年，思想界謹慎保守，以前人之是非爲是非。義理之學興起以後，士人們用自己的標準作爲評判尺度，敢于議論，長于説理，勇于創新，提倡"自得"和"獨見"。歐陽脩從年輕時就喜歡獨立思考問題，自稱"少無師傳而學出己見"。"學出己見"的義理之學，在宋初三先生胡瑗、孫復、石介身上均有體現。針對慶曆以後的學術創新，王應麟説：

　　自漢儒至于慶曆間，談經者守訓詁而不鑿。《七經小傳》出而稍尚新奇矣。至《三經義》行，視漢儒之學爲土梗。[48]

[46] [清]皮錫瑞《經學歷史》，中華書局，1959年版，第220頁。
[47] [唐]韓愈《薦士》，《全唐詩》，中華書局，1960年版。
[48] [宋]王應麟《困學紀聞》，《文淵閣四庫全書》。

慶曆之際《七經小傳》"稍尚新奇"，熙寧變法《三經新義》頒行，標志着舊儒學的終結，學術創新的全面展開。王安石"網羅六藝之遺文，斷以己意，糠秕百家之陳迹，作新斯人"。二程與王安石雖政見不合，但在學術創新上氣味相投，王安石的《易解》被程頤列爲弟子的必讀書目。二程對于學術創新情有獨鍾，并説：

　　君子之學必日新。日新者，日進也；不日新者，必日退也。未有不進而不退者。[49]

　　理學在創新中產生，并在創新中不斷發展成熟。可以説正是這種不斷開拓創新的時代精神，推動宋代心畫書學觀念不斷發展，衍生出嶄新的思想內涵和異于前人的評書理念。
　　其三，理學對于心性論的重視。宋代初期儒學面臨佛道二教的挑戰，失去其在學術界的統治地位。陳善《捫虱新話》記載了張方平與王安石的一段對話：

　　王荆公嘗問張文定："孔子去世百年生孟子亞聖，後絕無人，何也？"文定言："豈無又有過于孔子者？"公問："是誰？"文定言："江南馬大師、汾陽無業禪師、雷峰、巖頭、丹霞、雲門是也。儒門淡薄，收拾不住，皆歸釋氏耳。"荆公嘆服。[50]

　　宋代佛教實力長勢迅猛，致使"儒門淡薄，收拾不住，皆歸釋氏"。歐陽修提出"修其本以勝之"[51]的學術主張，張載、二程、王安石、蘇軾等一大批儒家學者紛紛研討佛學，試圖找到戰勝佛學的靈丹妙藥。小程子自謂："某嘗讀《華嚴經》。"[52]程頤在《明道先生行狀》中説："（大程）出入于釋老者幾十年，返求諸六經而後得之。"[53]理學大家朱熹亦喜佛經，他在科舉考試的途中隨身攜帶一卷《大慧宗杲禪師語錄》。理學家們雖然公開排擠佛教，但暗地裏却吸收佛教的心性學説，從而建立儒家心性論，重新奪回儒家的思想領地。朱熹曾有"伊川偷佛説爲己用"之語，其實他自己又何嘗不是如此。葉適説：

[49] 程顥、程頤《二程集》，中華書局，1981年版，第325頁。
[50] [宋]陳善《捫虱新語》，四部叢刊本。
[51] 歐陽修《歐陽修全集》，第122頁。
[52] 程顥、程頤《二程集》，第198頁。
[53] 朱熹、[宋]呂祖謙編《近思錄》，中華書局，2017年版，第198頁。

本朝承平時，禪説尤熾，儒釋共駕，異端會同，其間豪傑之士有欲修明吾説以勝之者，而周、張、二程出焉，自謂出入于老、佛甚久，已而曰："吾道固有之矣。"……大抵欲抑浮屠之鋒鋭，而示吾所有之道若此。[54]

事實上，理學家採取以佛攻佛的策略，成功地創建了理學心性論，不僅可以"抑浮屠之鋒鋭"，而且把心性論滲透到書學領域，爲宋代心畫書學觀念突出心的主體地位打下了堅實的思想基礎。

結語

通過對四庫全書所收宋代"心畫"文獻的整理研究，深入揭示宋代心畫書學觀念的演變。揚雄雖是心畫説的首領，但揚雄的心畫僅指語言或言辭，宋人將心畫演變爲手迹文稿、書法、文字字體、心靈和理性本體。心畫觀念是宋代書學領域的核心價值觀念。宋人論書重視對"爲人"的品評，將"爲人"與"書法"高度融合，體現了士人對理想人格的執着追求；同時宋人心畫書學觀念突出了心的主體地位，具有非常豐富的精神內涵。宋人論書前期側重"爲人"的品評，後來逐漸側重"觀心"，宋人所好之心乃修身治國的擔當之心。

朱熹的得意門生陳淳説："心雖不過方寸大，然萬化皆從此出，正是源頭處。"[55]宋人以心爲上，借畫觀心。宋人有云："公心遠可此書鑒，體不姿媚一以淳。"[56]"吟詩寫字非難事，字畫是心詩是志。"[57]理學心性論爲宋代心畫書學觀念的演變提供了充足的思想資源和智力支持。需要説明的是宋代心畫書學觀念并非局限於程朱理學領域，它帶有理學心性論的氣息，適用於儒家諸學派；雖然陸王以心學著名，然而他們極少談論書法。

<div style="text-align:right">楊開飛：寧夏大學美術學院
（編輯：李劍鋒）</div>

[54] [宋]葉適《習學記言序目》下册，中華書局，1977年版，第740頁。
[55] [宋]陳淳《北溪字義》，中華書局，1983年版，第12頁。
[56] [宋]强至《祠部集》，光緒二十五年廣雅書局重刊本。
[57] 姚勉《姚勉集》，曹詣珍、陳偉文校點，上海古籍出版社，2012年版，第221頁。

理學家于書法的悖論
——以朱熹評蘇軾、黃庭堅書法爲中心的研究

宋曉希　黃　博

内容提要：

在理學理論體系中，書法是細枝末節的技術，儒士耽于書法會有礙于求"道"。朱熹批判"字被蘇黃胡亂寫壞了"，認爲蘇黃等人在書法藝術上求好求新是追求"私欲"。書法與人之德性相關，蘇黃等人追求崇尚己意的書風是縱氣敗德。以朱熹爲代表的理學家認爲讀書人在書法上做到遵守法度、滿足基本書寫要求即可，他們在書法上樹立的典範是以蔡襄爲代表的"端人正士"的書法風格。但另一方面，朱熹面對蘇黃書法法帖時，又無法自拔地欣賞他們突破陳法、追求己意的風格，朱熹很難把追求"痛快"的人欲和追求"天之正理"的人之德性統合起來。理學家面對書法的這種矛盾，在理論上和實踐上都無法解決，書法的獨特價值在理學家的理論體系中没有得到圓融的解釋。

關鍵詞：

理學家　書法　朱熹　蘇軾　黃庭堅

蘇軾、黃庭堅的書法成就常被視爲宋代書法藝術的高峰，他們在唐代書法"尚法"的基礎上闖出了"尚意"的新路。[1]他們這種被後人普遍認可的至高成就，却頗不入宋代程朱理學家們的法眼，如朱熹評點宋代書法，最有名的斷語便是"字被蘇黃胡亂寫壞了"。[2]而有趣的是，理學家一方面批評以蘇黃爲代表的

[1] 相關研究參閱陳振濂《尚意書風鄒視》，載《歷届書法專業碩士學位論文選》第1卷，榮寶齋出版社，2007年版，第69—166頁；張曉林《北宋"尚意"書風以及代表書家述略》，《中國書法》2008年第11期；曹寶麟《中國書法史·宋遼金卷》，江蘇教育出版社，2015年版，第97—202頁。

[2] [宋]黎靖德《朱子語類》卷一四〇，《論文下》，王星賢點校，中華書局，1986年版，第3336頁。學者們大多認爲理學對于宋代書法的影響是負面的，認爲朱熹爲代表的理學家顛倒了書法品評的是非，抑制了"尚意"書風在南宋的進一步發展。參見曹寶麟《中國書法史·宋遼金卷》，第6—7頁；邱世鴻《試論朱熹理學書論的二重性及其價值》，《南京藝術學院學報》（美術與設

宋蘇軾《新歲展慶帖》

尚意書家，另一方面，又不吝誇獎蘇黃的書法藝術水準，如朱熹在《跋東坡帖》中稱贊"東坡筆力雄健，不能居人後"[3]，在《跋山谷宜州帖》中又説"山谷宜州書最爲老筆，自不當以工拙論"[4]。這前後的態度頗爲矛盾，以朱熹爲代表的程朱理學家們究竟對書法秉持何種態度？理學家是否真的就認爲書法藝術"害道"，他們從理論上到實踐上是否始終言行一致？本文以朱熹對蘇、黃等書家的品評入手，對理學與書法的關係加以探討。[5]文章從朱熹的整個哲學思想體系去

計版）2007年第2期。

[3] [宋]朱熹《跋東坡帖》，曾棗莊主編《宋代序跋全編》卷一五四，齊魯書社，2015年版，第4381頁。

[4] 朱熹《跋山谷宜州帖》，《宋代序跋全編》卷一五四，第4381頁。

[5] 程朱理學與書法的關係，哲學界的學者其實不大關心，他們一般探討程朱理學家的文道觀念。藝術學界的學者對程朱理學與書法關係的論題很熱衷，一般認爲程朱理學家的書法美學理論是構成理學思想體系的一個部分。其中，有學者探討過朱熹對以蘇黃爲代表的尚意書家的批評態度。近年來，有很多學者注意到了朱熹晚年對蘇黃書法態度由原來的批判轉變爲欣賞，學者們將朱熹這種態度轉變解釋爲朱熹晚年的政治逆境以及對書法藝術認識的提高。其實，單從政治環境變化的角度來解釋朱熹對蘇黃書法藝術的這種矛盾性態度恐怕還不夠全面，還應當把這一問題放入朱熹的理學思想體系中進行分析。參見朱軍《理學與宋元時期文道關係的演變》，《中國哲學史》2018年第4期；邱世鴻《理學影響下的宋代書論研究》，南京藝術學院2006年博士學位論文；張雷《朱熹書法批評理論鈎沉——以〈晦庵論書〉爲例》，《中國書法·書學》2017年第11期；郭紅全、柳悦霄《朱熹藝術哲學中的書法美學本體論》，《中國書法·書學》2019年第12期；趙輝、楊剛《朱熹之好惡與宋四家的歷史遭遇研究》，《文藝評論》2013年第6期；張進《朱熹對蘇軾的批評與接受》，《唐

談朱熹對蘇軾、黃庭堅的藝術批評和矛盾態度，有別于以往從藝術角度和政治文化的角度；并將朱熹的書法藝術觀念納入理學思想體系下，以便全面認識朱熹的書法藝術觀念，從而更好地解釋他的書法藝術觀念的矛盾性。

一、無助于求"道"：理學家對書法的否定

在理學家眼中，藝術的地位從來不高，書法在理學體系中的地位更是無足輕重。二程就認爲好玩書法會令人玩物喪志，"子弟凡百玩好皆奪志。至于書札，于儒者事最近，然一向好著，亦自喪志"[6]。在二程看來，儒家子弟不能耽于書札藝事，書法藝事容易讓人迷失志向。而書札藝事爲何會有這種阻礙作用，二程又說："如王、虞、顏、柳輩，誠爲好人則有之。曾見有善書者知道否？"[7]在二程看來，王羲之、虞世南、顏真卿和柳公權等晋唐名家雖然人品貴重、書藝精湛，但他們沒有求道的志向，不知儒家義理。所以二程得出了"平生精力一用于此，非惟徒廢時日，于道便有妨處，足知喪志也"的結論。[8]在二程眼中，書法不過是一種小道技藝，讀書人如果在書法技藝上徒廢時間、沉迷其中就是一種喪志的表現。因爲理學家的人生追求應是"知道"，而不是成爲一個書法家。

朱熹雖然從小學習書法，却常常在書法題跋中說自己不善書法，更不會多花精力在書法上。如他在《跋程沙隨帖》中說："余少嘗學書，而病于腕弱，不能立筆，遂絕去，不復爲。"[9]朱熹認爲自己在書法上沒有天賦，從而不再花功夫鑽研，有時甚至不惜自揭其短，"予舊嘗好書法，然引筆行墨，輒不能有毫髮象似，因遂懶廢"[10]。事實上，朱熹的書法水準并非"不能立筆"，他的書法既有家學淵源，又有自己獨特的風格。朱熹書法根本魏晉、取法顏真卿，又相容蔡襄、王安石等名家，其成就甚至被譽爲"南宋四家"之一。[11]後

都學刊》2008年第2期；張怡《論朱熹晚年對蘇軾書法的接受》，《中國書法》2020年第2期；豐俊青《邇議南宋書家對蘇軾的接受——以陸游、朱熹、范成大爲例》，《大學書法》2020年第2期；方愛龍《朱熹與馬一浮：書法史上的"理學雙璧"》，《書法》2020年第5期。
[6] [宋]程顥、[宋]程頤《二程集》卷一，《端伯傳師說》，王孝魚點校，中華書局，2004年版，第8頁。
[7] 同上。
[8] 同上。
[9] 朱熹《跋程沙隨帖》，《宋代序跋全編》卷一五四，第4379頁。
[10] 朱熹《題法書》，《宋代序跋全編》卷一五二，第4326頁。
[11] 參閱朱競生《略論朱熹的書法風格及其書法思想》，《南京藝術學院學報》（美術與設計版）2004年第2期；方愛龍《南宋書法史》"理學大師朱熹的書法"一節，上海古籍出版社，2008年版，第175頁。

宋黄庭堅《松風閣詩卷》

人對朱熹書法多有贊譽，如明人陶宗儀評朱熹，"善行、草，尤善大字，下筆沉着典雅。雖片縑寸楮，人争珍秘"[12]。

朱熹之所以强調自己不善書和他在書法練習上的"懶廢"，其實是爲了向世人宣示自己志不在此：一個真正的儒者的人生追求應該是"知道"，而不是"善書"。在理學家的眼裏，爲什麽"善書者"很難做到"知道"？因爲立志于"知道"，又立志于"善書"便是一心多用。朱熹在跟弟子們討論孟子的名言"養心莫善于寡欲"時把這個問題説得最爲明白，朱熹提出養心不是完全無欲，即"未是説無，祗減少"，當欲望減少以後"便可漸存得此心"。在朱熹看來，養心就不應有太多的貪欲，"若事事貪，要這個，又要那個"的結果祇會是"便將本心都紛雜了"。[13]將養心寡欲的道理推及讀書寫字上面時，也是同樣如此。"且如秀才要讀書，要讀這一件，又要讀那一件，又要學寫字，又要學作詩，這心一齊都出外去。"[14]讀書需要專一，切忌分散心神，而耽于寫字作詩這些具有娛樂性的文藝之事容易讓人心神潰散。因爲"人祇有一個心"，如果被寫字作文這些閑事分散，也就無法專心求道了，"且看從古作爲文章之士，可以傳之不朽者，今看來那個唤做知道？"[15]在理學家看來，"文章之士"都没有一人能够"知道"。同理，一個真正的儒者若用力于書法，更是在"閑處用心"，也就自然會在"本來底"的求道之事上"都不得力"。

[12] [明]陶宗儀《題朱文公與侄六十郎帖》，徐永明、楊光輝整理《陶宗儀集》，浙江人民出版社，2005年版，第91頁。
[13] 黎靖德《朱子語類》卷六十一，《孟子十一·盡心下·養心莫善于寡欲章》，王星賢點校，第1475頁。
[14] 同上。
[15] 同上。

朱熹闡釋"養心莫善于寡欲"的理論時還批評了蘇軾的"君子可以寓意于物，不可以留意于物"的觀點，"東坡云：'君子可以寓意于物，不可以留意于物。'這說得不是。纔說寓意，便不得"。[16]蘇軾的這一觀點是爲士大夫的藝術愛好而發，他認爲士大夫可以擁有藝術愛好，但不能過于執着而喪"知道"之志。書畫是士大夫最喜歡的兩種愛好，所謂"足以悅人而不足以移人者，莫若書與畫"，但如果對於書畫"留意而不釋，則其禍有不可勝言者"。[17]蘇軾也曾反省自己對於書畫的癡迷，也試着用"煙雲之過眼"的心態來對待書畫的愛好，讓書畫"常爲吾樂，而不能爲吾病"。[18]這種境界已超越尋常附庸風雅之輩，故而頗得時人贊許。但朱熹對於蘇軾"君子可以寓意于物，不可以留意于物"的高論，直說是謬論，"這說得不是。纔說寓意，便不得"。[19]在朱熹的觀念裏，"寓意"和"留意"并無差別，起了"意"便是多了"欲"。他以書畫爲例闡述道："人好寫字，見壁間有碑軸，便須要看別是非；好畫，見掛畫軸，便須要識美惡，這都是欲，這皆足以爲心病。"[20]朱熹認爲一個真正的儒者對書法繪畫這些閑處功夫起了"別是非""識美惡"的心，就已經犯了"養心莫善于寡欲"的大忌，因爲"如夏葛冬裘，渴飲饑食，此理所當然。纔是葛必欲精細，食必求飽美，這便是欲"。[21]在理學家看來，吃飯穿衣是理所當然，但講究好吃好喝，這

[16] 黎靖德《朱子語類》卷六十一，王星賢點校，第1476頁。
[17] [宋]蘇軾《蘇軾文集編年箋注》卷十一，《寶繪堂記》，李之亮箋注，巴蜀書社，2011年版，第129頁。
[18] 同上。
[19] 黎靖德《朱子語類》卷六十一，王星賢點校，第1476頁。
[20] 同上。
[21] 同上。

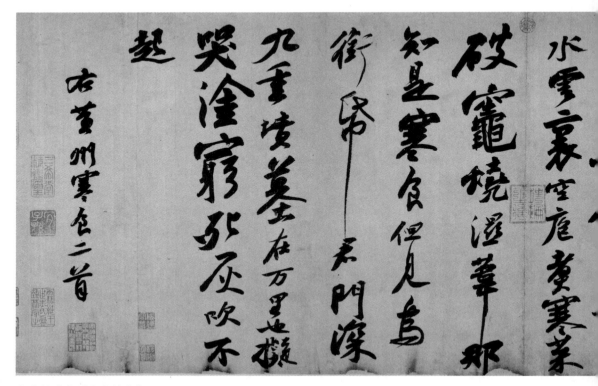

宋蘇軾《黃州寒食詩帖》

便是欲，便有害于道了。張載、二程和朱熹都并不反對人追求正常欲望，他們都反對過度追求欲望，認爲"人欲"有礙于追求"道心"。[22]朱熹認爲"人欲中自有天理"[23]，所以又將"人欲"又分爲了"公共之欲"和"私意之欲"，"從公欲的層面來說，人欲就是天理，值得提倡；從私欲的層面來說，人欲是惡，應該遏止"。[24]所以，對于士大夫而言，最好的"書法"就是能夠滿足"寫字"的基本需求，一旦想要求工求好（即是立志做書法家），便是從"公共之欲"滑向了"私意之欲"。朱熹說"寫字不要好時，却好"[25]正是這個意思。因爲寫字對于士大夫來說是基本素養，是一種公欲，但寫字求好便是起了私欲。朱熹此論跟蘇軾的名言"書初無意于佳，乃

[22] 潘斌《論宋儒"理欲觀"之異同及本質》，《哲學與文化》2018年第11期，第153—166頁。
[23] 黎靖德《朱子語類》卷十三，《學七·力行》，王星賢點校，第224頁。
[24] 潘斌《論宋儒"理欲觀"之異同及本質》，第157—158頁。
[25] 黎靖德《朱子語類》一四〇，《論文下》，王星賢點校，第3337頁。

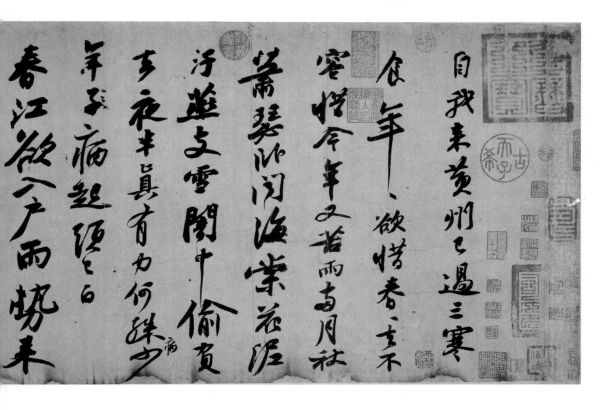

佳爾"[26]的意趣全然不同。蘇軾雖然認爲書法不應該刻意求好,要"無意于佳"率意而爲,但本質上還是要追求藝術的進步和美感。他代表着書法家理所當然的追求,即書法本身的價值就是要在"寫字"之上求好、求佳,可謂與理學家不求好的追求格格不入。

二、關乎"德性":理學家對書法的肯定

書法既然是玩物喪志、無助于道,那理學家們棄之不顧便可,他們又何必在蘇黃的書法藝術問題上進行探討?實際上,這與宋代理學家的價值取向有關,他們不但要構建抽象的本體世界,也要對現實社會秩序的建構進行觀照,他們既有理論的探討,也有對現實社會的關懷。正如余英時所説:"宋代理學

[26] 蘇軾《蘇軾文集》卷六十九,《評草書》,[明]茅維編,孔凡禮點校,中華書局,1986年版,第2183頁。

有兩項最突出的特點：一是建構了一個形而上的'理'的世界；二是發展了種種關于精神修養的理論和方法，指點人如何'成聖成賢'。這兩點毫無疑問都屬于'內聖'的領域。但深一層觀察，這兩條開拓'內聖'的道路，同是爲了通過'治道'以導向人間秩序的重建。"[27]在書法藝術方面，理學家們的着眼點便是這樣一門技藝對于社會風尚的引導、世道人心的維護。蘇、黃的書法名揚天下，他們的志趣對于時代風尚有極大的引領作用。理學家看到了這一點，他們在南宋"蘇、黃、米芾書盛行"的情形下，[28]對于蘇、黃書法藝術的討論，與他們的理學取向是密切關聯的。

在理學家看來，書法一方面是無足輕重的技術末節；另一方面，書法又在儒者求道的過程中事關大局。書法雖然是"細事"，却"于人之德性相關"。[29]而德性的問題，却在"知道"與"求道"的過程中最爲重要。朱熹曾用王安石和韓琦的書法來作比較，他非常贊同張栻對王安石書法"皆如大忙中寫，不知公安得有如許忙事"的評價，張栻話"實切中其病"。[30]而反觀韓琦的書迹，"雖與親戚卑幼，亦皆端嚴謹重，略與此同，未嘗一筆作行草勢"[31]。在朱熹看來，從二人寫字的態度中能體味到他們的"德性"：韓琦端莊的書風與其"安静詳密，雍容和豫"的爲人相輔相成，王安石在繁忙中作字的風格便是他"操擾急迫"性格的寫照。因此，朱熹也得出"書札細事，而于人之德性其相關有如此者"的結論。[32]

在理學體系中，"人之德性"就是人之性，即天理，"性即理也"是理學家重要的立論基礎。朱熹説："德性者，吾所受于天之正理。"[33]性即理，即性本善，正是一個人"知道"與"求道"的基礎。性即理、性本善決定了人人皆可以爲聖賢，"性者，人所稟于天以生之理也，渾然至善，未嘗有惡。人與堯舜初無少異"。[34]但人之德性本善，并不意味着人人都是聖賢，"蓋天之生物，其理固無差別，但人物所稟形氣不同，故其心有明暗之殊，而性有全不全之異耳"。[35]顯然，人的德性雖然都是依據與生俱來的天之正理，但個體所稟

[27] 余英時《宋明理學與政治文化》自序，吉林出版集團，2008年版，第5頁。
[28] [宋]陸游《跋蔡君謨帖》，《宋代序跋全編》卷一四一，第4003頁。
[29] 朱熹《跋韓魏公與歐陽文忠公帖》，《宋代序跋全編》卷一五四，第4377頁。
[30] 同上。
[31] 同上。
[32] 同上。
[33] 朱熹《四書章句集注》，《中庸章句》，中華書局，1983年版，第35頁。
[34] 朱熹《四書章句集注》，《孟子集注》卷五，《滕文公章句上》，第251頁。
[35] 朱熹《朱熹集》卷五十八，《答徐子融》，郭齊、尹波點校，四川教育出版社，1996年版，第2962頁。

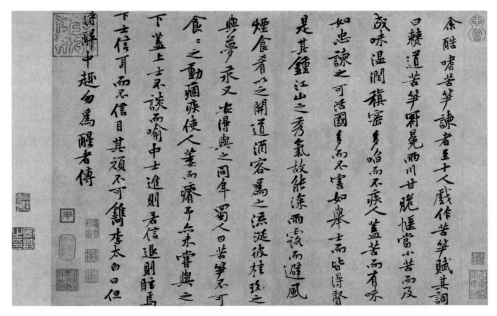

宋黃庭堅《苦筍賦》

藉的"形氣"有差別，所以也會導致德性顯現的差別。在理學家看來，王安石爲人行事操擾急迫，這種氣稟反映到書法上就是"皆如大忙中寫"。人的氣稟與人的德性之間的關係，張載曾説："德不勝氣，性命于氣。德勝于氣，性命于德。"[36]朱熹申論曰："德性若不勝那氣，則性命祇由那氣。德性能勝其氣，則性命都是那德。"[37]從書風上可以看出王安石就是所謂"德不勝氣，性命于氣"者。相反，韓琦胸中安静詳密、雍容和豫，體現在書法上就是"端嚴謹重"，顯然屬"德勝于氣，性命于德"者。

　　從理學家的德性理論的角度來看，蘇黃等書家追求放縱己意的尚意書風是大錯特錯，朱熹所説的"字被蘇黃胡亂寫壞了"正是因此而發。蘇軾宣稱"我書意造本無法，點畫信手煩推求"[38]，又説"吾書雖不甚佳，然自出新意，不踐古人，是一快也"[39]。他不但不注重唐人建立的書寫法度，而且還刻意求好求新，通過個性的張揚來獲得"快意"。黃庭堅更是主張"隨人作

[36] [宋]張載《張載集》，《正蒙·誠明篇第六》，章錫琛點校，中華書局，1978年版，第23頁。
[37] 黎靖德《朱子語類》卷九十八，《張子之書一》，王星賢點校，第2516頁。
[38] 蘇軾《蘇軾文集編年箋注》，附錄一《石蒼舒醉墨堂》，李之亮箋注，第26頁。
[39] 蘇軾《蘇軾文集》卷六十九，《評草書》，茅維編，孔凡禮點校，第2183頁。

計終後人，自成一家始逼真"[40]，不肯追隨前人法度，要自成一格。朱熹也批評黃庭堅"非不知端楷爲是，但自要如此寫，亦非不知做人誠實端愨爲是，但自要恁地放縱"[41]。朱熹認爲蘇黃并非做不到寫字端正，而是故意爭奇出新、故作姿態，"至于蘇、米，而欹傾側媚、狂怪怒張之勢極矣"[42]，蘇軾、黃庭堅、米芾等書家主動放棄了從天所受正理的德性，從而放縱自己的氣稟以逞一時之快。如果說王安石的書法體現的衹是德不勝氣的話，蘇黃的尚意書風就是縱氣敗德。朱熹對蘇黃米等人的批判相當犀利，"及至米、蘇、黃諸人出來便不肯恁地，要之，這便是世態衰下，其爲人亦然"[43]。從理學家的立場來看，蘇黃所引導的這種書法風氣對社會有相當大的危害性。特別是南宋時期，蘇黃等書法家有大批的追隨者，名揚天下的名氣使他們對社會的危害比一般人更大。[44]那麽，既然朱熹認爲蘇黃的書法不值得效仿，又有誰可以成爲士人效法的標杆呢？朱熹提出，"今本朝如蔡忠惠以前，皆有典則"[45]，他認爲蔡襄的書法最有法則，值得效仿："字被蘇黃胡亂寫壞了。近見蔡君謨一帖，字字有法度，如端人正士，方是字。"[46]朱熹把蔡襄作爲書法典範的重要標準就是其字法遵守法度，猶如正人君子，非常符合理學家的道德要求。朱熹將書品上昇到了人品的層面，以人論書，這種評價標準體現的是朱熹重視日常涵養功夫的哲學思想。蔡襄"字字有法度"，正是"端人正士"所該做的"平日涵養底工夫"。朱熹認爲"灑掃應對進退之間，便是做涵養底工夫了"[47]，寫字是士大夫最爲平常的日用功夫，故而也最見修爲之功。程頤以爲"涵養須用敬"，所以寫字當然也不能亂寫，明道先生曰："某書字時甚敬，非是要字好，衹此是學。"[48]他強調要把修爲之功放到日常書寫之中。朱熹也說："握管濡毫，伸紙行墨。一在其中，點點畫畫，放意則荒，取妍則惑。必有事焉，神明厥德。"[49]朱熹此言道盡了理學家的寫字道理。理學家把寫字時的"敬"看得最重，朱熹曾說："故敬

[40] [宋]黃庭堅《題〈樂毅論〉後》，《宋代序跋全編》卷十二，第3139頁。
[41] 黎靖德《朱子語類》卷一四〇，《論文下》，王星賢點校，第3338頁。
[42] 朱熹《跋朱、喻二公法帖》，曾棗莊主編《宋代序跋全編》卷一五二，第4328頁。
[43] 黎靖德《朱子語類》卷一四〇，《論文下》，王星賢點校，第3338頁。
[44] 方愛龍《南宋書法史》"南宋書法的北宋遺蹤"一節，第40—55頁。
[45] 黎靖德《朱子語類》卷一四〇，《論文下》，王星賢點校，第3338頁。
[46] 同上，第3336頁。
[47] 朱熹《晦庵先生朱文公文集》卷四十三，《答林擇之》，朱傑人、嚴佐之、劉永翔主編《朱子全書》第22冊，上海古籍出版社、安徽教育出版社，2002年版，第1980頁。
[48] 朱熹《晦庵先生朱文公文集》卷八十五，《書字銘》，《朱子全書》第24冊，第3993頁。
[49] 同上。

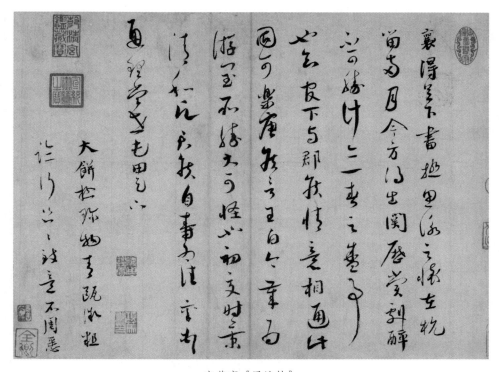

宋蔡襄《思詠帖》

者學之終始,所謂徹上徹下之道。"[50]理學家所謂的敬,其中一說就是"主一","祇是便去下工夫,不要放肆,不要戲慢,整齊嚴肅,便是主一,便是敬"[51]。那麼,持敬主一的功夫具體到書法上該怎麼做呢?王安石平生寫字"皆如大忙中寫",即是心無所主,做一事未了又想着做別事,恰與理學家所主張的"敬字工夫"相悖;蘇、黃、米的書法又皆尚意,狂怪怒張、不持敬一的書寫態度,與理學家追求的理想狀態背道而馳;韓琦、邵雍、程頤等人的書法雖然得到張栻、朱熹等人的極力推揚,但畢竟"書名"不彰。相比之下,唯有蔡襄重視法度,其字"如端人正士",蔡襄就是理學家在書法上樹立的典型。因此朱熹稱贊蔡襄并非僅僅是後世所謂"書如其人"之意,而是因爲"字字有法度",正是"端人正士"所該做的"平日涵養底工夫"。

[50] 朱熹《晦庵先生朱文公集》卷三十二,《答張敬夫問目》,《朱子全書》第21册,第1398頁。
[51] 黎靖德《朱子語類》卷一一六,《朱子十三·訓門人四》,王星賢點校,第2788頁。

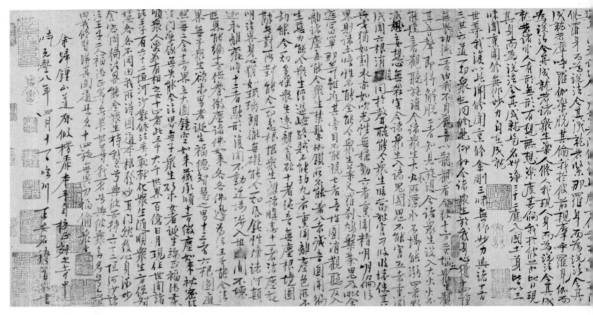

宋王安石《楞嚴經旨要卷》

三、"求道"與"痛快"：理學家對待書法的言行矛盾

如前所述，以朱熹爲代表的理學家對蘇黃的書法進行批判是從兩個維度展開的，即從理學家的立場批評他們寫字"求好"是彰顯私欲而無助於"求道"，以及從讀書人"持敬"的基本涵養批評他們"求新""縱意"會破壞德性。那麼，理學家對蘇黃書法是否就完全鄙棄，當他們直面蘇黃書法時是否能做到"不動心"？

事實上，當理學家直面蘇黃書法時是贊不絕口的，甚至對他們彰顯己意的書法風格還由衷地欣賞。如朱熹稱贊"東坡筆力雄健"，"英風逸韻高視古人"，他在看到蘇軾的一張成都講堂畫像的法帖之後發出了"故是得右軍之筆"的感慨，贊其得王羲之真傳。[52]在《跋米元章帖》中稱道："米老書如天馬脫銜，追風逐電，雖不可範以馳驅之節，要自不妨痛快。"[53]朱熹以"天馬脫銜，追風逐電"來評米芾的書法，可謂深得"尚意"書風之神髓。他也曾感

[52] 朱熹《跋東坡帖》，《宋代序跋全編》卷一五四，第4381頁。
[53] 朱熹《跋米元章帖》，《宋代序跋全編》卷一五二，第4329頁。

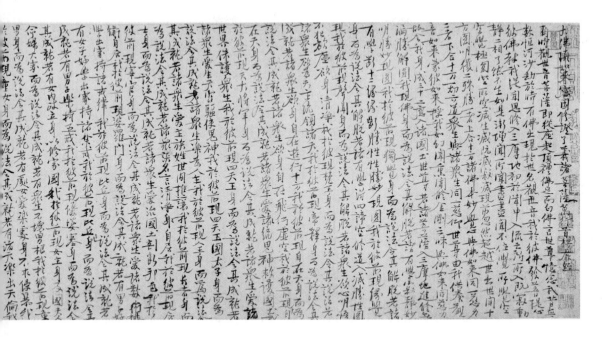

慨"山谷宜州書最爲老筆,自不當以工拙論"[54],這些都表明朱熹對宋人喜好的尚意書風的體會和把握是相當到位的。可見,在品評蘇、黃、米等人的書法時,朱熹完全拋開了他之前"字被蘇黃胡亂寫壞了"的結論,甚至認爲黃庭堅書法不應計較字法工整與否,又說蘇軾書法"不可以形似較量"[55],這兩種態度看起來前後似乎頗爲矛盾,但實際上,這兩者的態度也有相通之處。

朱熹一方面強調書法藝術對于求道是無助的,告誡學人要專注讀書,另一方面又毫不掩飾地欣賞蘇黃等人的書法;他一面極力地批評蘇黃等人的書風對字法、對德性以及對社會的破壞作用,又一面誇贊這種放縱己意的尚意書風,甚至放棄自己提出的寫字要字法端正的品評標準。這種矛盾性通常被解釋爲朱熹晚年在慶元黨禁的政治逆境中領會到蘇黃等人尤其是蘇軾的人格魅力,也受到時人推崇蘇軾的影響。因此朱熹對蘇軾的書法藝術的認識并非一成不變,其看似前後矛盾的觀點,正是他對蘇軾書法認識的不斷改變的寫照。[56]這種解釋

[54] 朱熹《跋山谷宜州帖》,《宋代序跋全編》卷一五四,第4381頁。
[55] 朱熹《跋東坡帖》,《宋代序跋全編》卷一五四,第4381頁。
[56] 參閱豐俊青《邇議南宋書家對蘇軾的接受——以陸游、朱熹、范成大爲例》,《大學書法》2020年第2期,第122—123頁;方愛龍《朱熹與馬一浮:書法史上的"理學雙璧"》,《書法》2020年第5期,第46頁。

其實并不全面，因爲朱熹并不是隨着時間的推移纔對蘇黃書法的認識逐步提高，他對這種表現自我、逸氣縱橫的書法風格很早就開始關注和欣賞。這一點表現在朱熹對王安石書法的欣賞上。朱熹父子對王安石書法深爲喜歡，其父朱松"自少好學荊公書"，朱熹受其影響，對王安石的書法也有相當的鑒賞水準，"家藏遺墨數紙，其僞作者率能辨之"[57]。朱熹在談到王安石書法的時候也不惜贊辭，稱其"有跨越古今開闢宇宙之氣"[58]。王安石的書法風格其實也是不講古法、抒發意氣，與蘇黃的追求相一致。可見，朱熹向來都非常欣賞這種突破陳法、自出胸臆的風格，正如他在《跋〈十七帖〉》中所說的，"不與法縛，不求法脱，真所謂——從自己胸襟流出者"[59]，所以在品評書法時能夠完全進入到藝術的語境之中。

朱熹從道學家的立場出發，想要把書法藝術降低到"寫字"的狀態，主張士大夫寫字能滿足日常書寫的基本要求便可。但從實際層面來看，他又很難不把寫字上昇到藝術的層面。寫字時要有法度，但書法創作時則可以不被法度所束縛，好的書法應該表現書寫者的情感和情趣。理學家作爲文人士大夫，一輩子都在跟文字書寫打交道。正所謂"至于書札，于儒者事最近"[60]，一方面理學家要時時警惕自己滑向求好求新的藝術之欲中，另一方面又無法自拔地自覺求好求新。"字字有法度"的"寫字"是枯燥乏味的，但"天馬脱銜，追風逐電"的書法却是"痛快"的。文人士大夫在習字過程中，自然就會培養起一定的書法欣賞能力，即便是理學家，很多時候也是很難把追求"痛快"的人欲和追求"天之正理"的人之德性統合起來。雖然在理論上理學家提出了以心統性情的主張，如朱熹說："大抵仁、義、禮、智，性也；惻隱、羞惡、是非、辭遜，情也。心則統乎性情者也。"[61]但"人心"有知覺有嗜欲，在"感物而動"的過程中，天理、人欲之間的分際就很難把握了。朱熹認爲："人心是此身有知覺，有嗜欲者，如所謂'我欲仁'，'從心所欲'，'性之欲也，感于物而動'，此豈能無！"[62]而文人士大夫日常生活中文字書寫最爲習見，也最容易培養出所謂的嗜欲，"明窗净几，筆硯紙墨皆極精良，亦自是人生一樂"[63]，正是歐陽脩所謂的文人樂

[57] 朱熹《題荊公帖》，《宋代序跋全編》卷一五二，第4325頁。
[58] 朱熹《跋〈鄞侯遺事奏稿〉》，《宋代序跋全編》卷一四七，第4177頁。
[59] 朱熹《跋〈十七帖〉》，《宋代序跋全編》卷一五三，第4373頁。
[60] 程顥、程頤《二程集》卷一，《端伯傳師說》，王孝魚點校，第8頁。
[61] 朱熹《晦庵先生朱文公文集》卷五十六，《答方賓王》，《朱子全書》第23冊，第2659頁。
[62] 黎靖德《朱子語類》卷六十二，《中庸一·章句序》，王星賢點校，第1488頁。
[63] 歐陽脩《歐陽脩全集》卷一三〇，《學書爲樂》，李逸安點校，第1977頁。

事。朱熹在與友人的交游、信札往來中也常常會討論金石拓片、欣賞書法墨寶，[64]在日常生活中，書法是最貼近他們生活的娛樂方式。所以，從理論上講，理學家不應喜歡書法，但他們在長年纍月的日常書寫中，往往又無法自拔地喜歡上了書法，因爲他們是離不開文字書寫的，于是朱熹纔會一方面在"寫字"的角度説蘇黄把字寫壞了，另一方面又從書法的角度贊許蘇黄尚意書風的成就。

　　朱熹的這種説法和做法之間的矛盾還不止于此，他在晚年回憶説："余少時曾學此表，時劉共父方學顔書《鹿脯帖》，余以字畫古今誚之。共父謂予：'我所學者唐之忠臣，公所學者漢之篡賊耳！'時予默然亡以應。今觀此謂'天道禍淫，不終厥命'者，益有感于共父之言云。"[65]從二人的對話語境中看，朱熹説的"漢之篡賊"應該指的是篡漢的曹操，[66]理學家品鑒和學習書法時相當看重書法家的人品德性，朱熹竟然學習"漢之篡賊"曹操的字，這種"説法"和"做法"之間看起來頗爲矛盾。其實，朱熹自然地選擇學習曹字應該是從藝術的角度出發，選擇比唐宋更爲高古的魏晉古法。朱熹常説"書學莫盛于唐"，鼓勵宋人多學習唐人楷法，但唐代書法的出現却是以"漢、魏之楷法遂廢"爲代價的。[67]所以朱熹是取法了比唐人更高古的漢魏古法，在法度上比劉共父站得更高。同理，朱熹父親朱松也學習王安石的書法，王安石在南宋初年也是被視爲導致北宋滅亡的"奸臣"。而朱熹同朱父都不自覺地選擇了"奸臣"的字，這些都説明書法有其自身的獨特價值，是能夠超越人品、德性而存在的價值。雖然理學家們一直試圖通過把書法降低到"寫字"的程度，以此來消解書法在理學體系中的價值，但實際上書法藝術的價值和意義無法被解構。

[64] 朱熹《送黄子衡序》，《宋代序跋全編》卷七十六，第2080頁。
[65] 朱熹《題曹操帖》，《宋代序跋全編》卷一五二，第4327頁。
[66] 關于這段對話中的"此表"是否爲曹操的法帖，學界有不同看法，方愛龍認爲這是一個訛誤，此表應當爲鍾繇的《賀捷表》，因爲"天道禍淫，不終厥命"語出《賀捷表》，參見方愛龍《學書當學顔：南宋士大夫陸游與朱熹的書法觀——兼談論題思考的書法史基點》，《書法研究》2019年第2期，第126頁。清人張照認爲："門人既不知'天道禍淫，不終厥命'爲《賀捷表》中語，亦不思鍾繇亦可稱漢賊，遂標目曰'跋曹操帖'，貽誤後人。"[清]震鈞《清朝書人輯略》卷三《張照》，蔣遠橋點校，上海書畫出版社，2020年版，第108頁。結合諸觀點來看，此帖應該是鍾繇的《賀捷表》，可能是朱熹或者其門人誤會所致。但"漢賊"與"篡賊"有本質區別，"篡漢"者祇可能是曹操，不會是鍾繇。所以從原話的語境中來看，朱熹和劉共父對話中二人都指的是學曹操的字。筆者取朱熹原本的語意來闡述。
[67] 朱熹《跋朱、喻二公法帖》，《宋代序跋全編》卷一五二，第4328頁。

結語

　　在理學的理論體系中，書法是細枝末節的小道技藝，專心于書藝則對于儒者求道有阻礙作用。儒者應該做到養心寡欲專心讀書，不應該執着于書法的藝術追求。儒者的書寫水準祇要達到寫字端正嚴謹，在字法中能够體現端正的人品便可。進一步追求藝術創新、求新求好都是從公欲滑向私欲，也不利于修養德性。所以，以朱熹爲代表的程朱理學家極力批判蘇軾、黄庭堅和米芾等突破唐法、崇尚己意的個性書家，推崇作字做人都端正嚴謹的蔡襄的書法，這都是從道學家的立場和理學體系出發。朱熹極力想把讀書人的書寫標準降低到僅僅滿足寫字的基本要求的程度，對蘇黄等人的批判，也是想解構掉書法本身的藝術價值。但在實際的踐行中，朱熹無法做到這一點，甚至自己也無意識地在欣賞蘇黄等人的書法藝術，而且他的這種贊賞態度也絶不是隨着書法認識水準的提高纔轉變的。可以説，書法本身就是張揚藝術的直覺，這和理學講求的恪守規矩祇追求法度的主張本就相互矛盾，朱熹自己也無法實踐。書法作爲日用之學，是文人士大夫們無法摒棄的。理學家可以抛棄聲色犬馬的生活，可以在生活中克制自己；也可以放棄追求辭采華麗的流行的文學套路，開掘充滿哲理性表達的文學範式，但是他們在書法上無法僅僅恪守端敬嚴正的作字方式，他們更無法發明出一種能够既符合理學標準又抒發心性的書法風格，當下筆作字和品評書法時，會不自覺地欣賞逸氣縱横的書寫風格。可見，理學家規定的價值和書法本身的價值之間有落差。朱熹并没有對理學與書法的這種矛盾性進行解釋，也没有揭示如何處理這種矛盾性。理學家對理學與書法的關係的討論和建構并不圓滿，書法藝術自身的獨特價值，理學的解釋也并不完整。

<div style="text-align: right;">
宋曉希：西南財經大學人文與藝術學院

黄博：四川大學歷史文化學院

（編輯：李劍鋒）
</div>

碰撞與滲透："理"與宋代"尚意"書風

王 琪

內容提要：

在宋代書法史的研究中，通常認為宋代理學對書法，尤其是對"尚意"書法產生消極影響。本文首先從"蜀洛之爭"與"尚意"書風的建立入手，探究"意"與"理"兩種看似水火不容的觀念在宋代的關係。進而發現，"理""意"兩種觀念并不完全對立：理學家承認"意"的合理性，"尚意"書風的出現也正是宋代書家重"理"的結果。而"意"，則是"尚意"書家集體發現并認同的"理"。

關鍵詞：

窮理 尚意 蘇軾

董其昌對不同時代的書法取向有過概括："晋人書取韵，唐人書取法，宋人書取意。"[1]清人梁巘在此基礎上進一步總結："晋尚韵，唐尚法，宋尚意，元、明尚態。"[2]在"尚意"書風的形成過程中，蘇軾導其先，黃庭堅、米芾等人繼其後，共同開拓了有宋一代書法藝術的獨特面貌。在哲學領域，理學雖在南宋後期纔成就其自身的官學地位，[3]但理學家對於他們學術體系的建立與思想的傳播却從未停下脚步。宋代學術以"理"著稱，足見"理"在宋代儒學中的重要地位。宋人治學，多打破學科之間的壁壘，不獨專精一藝，以博見長。比如蘇軾、黃庭堅等人，既是文壇盟主，又執藝林牛耳。"理"與"意"雖在被提出時分屬不同領域，但其實早已融入宋代文化的大背景中，被

[1] [明]董其昌《容臺集·別集》卷二，邵海清點校，西泠印社出版社，2012年版，第598頁。
[2] [清]梁巘《評書帖》，《承晋齋積聞録》，上海圖書館藏民國國學圖書館抄本。
[3] 李娟《宋代程朱理學官學地位研究》認爲："理宗時期，國家在政治上確認程朱理學樹立的道統內容，結束了從北宋中期以來有關學術正邪的道統之爭，理學得以上昇爲獨尊地位。宋理宗對朱熹《四書集注》與其他著作的肯定和推崇，樹立了理學的官方哲學的地位。"東北師範大學出版社，2009年版，第176—177頁。

不同的文人所接納、運用,從而形成不同的文藝觀念。"理"與"意"看似相互對立,實則相互影響、吸收。對"理"與"意"之關係的研究,其實也是厘清理學與書法之間關係的必經之路。

一、"蜀洛之爭"與"尚意"書風形成的思想淵源

以三蘇爲代表的蜀學與以二程爲代表的洛學是宋代歷史上兩個非常重要的學術流派。從哲學角度講,蜀學雖不及洛學影響深遠,但也有其獨特的思想見解,帶動過一時思潮。在對于王安石新法的態度上,蜀黨和洛黨站在統一戰綫,予以抨擊反對。然而在這條戰綫內部,蜀黨與洛黨實際上也互相抗衡,勢如水火。漆俠認爲,蜀洛之爭的本質是權力之爭,但表現爲思想領域蜀學和洛學的矛盾。[4]

蘇軾與程頤交惡是"蜀洛之爭"最直觀的體現。據史料記載,他們結怨的起源是因爲司馬光的喪事:

> 明堂降赦,臣僚稱賀訖,兩省官欲往奠司馬光。是時,程頤言曰:"子于是日哭,則不歌,豈可賀赦才了,却往吊喪?"坐客有難之曰:"孔子言:'哭則不歌。'即不言'歌則不哭'。今已賀赦了,却往吊喪,于禮無害。"蘇軾遂戲程頤云:"此乃枉死市叔孫通所制禮也。"衆皆大笑,其結怨之端,蓋自此始。[5]

蘇軾譏諷程頤在吊唁司馬光一事上,死守禮制,不知變通。程頤是宋代理學體系的建立者,本人亦尊師重理,嚴謹認真,一絲不苟。而蘇軾則瀟灑超然、放曠不羈,有"詩酒趁年華"的生活態度。程頤一貫奉行的作風——"衣雖綢素,冠襟必整;食雖簡儉,蔬飯必潔"[6]——在蘇軾眼中也是"形于言色"[7]的裝腔作勢。

蘇、程二人性格上的截然相反,必然導致其處世方式與觀念的不同。在文

[4] 參見漆俠《宋學的發展和演變》,人民出版社,2011年版,第435頁。
[5] [宋]李燾《續資治通鑒長編》卷三九三,《文淵閣四庫全書》,上海古籍出版社,2014年版。
[6] [宋]朱熹《伊洛淵源錄》,朱傑人、嚴佐之、劉永翔主編《朱子全書》第12冊,上海古籍出版社、安徽教育出版社,2002年版,第972頁。
[7] 蘇軾云:"而事有難盡言者,臣與賈易本無嫌怨,祇因臣素疾程頤之奸,形于言色,此臣剛褊之罪也。"[宋]蘇軾《蘇軾全集校注》,張志烈、馬得富、周裕鍇主編,河北人民出版社,2010年版,第3409頁。

學方面,二程强調"實"。二程認爲"有本必有末,有實必有文"[8],"實"爲本,"文"爲末。接着二程説明:"理者,實也,本也。文者,華也,末也。"[9]所以説,二程的文學思想以"實",也就是"理"爲主導,文爲"理"服務。在這一前提下,文有其存在的價值。但是一旦本末倒置,"華"衝擊到"實"的地位,那文章就會阻礙道的發展:"以博聞强記、巧文麗辭爲工,榮華其言,鮮有至于道者。"[10]進而,二程認爲作文害道:

凡爲文,不專意則不工,若專意則志局于此,又安能與天地同其大也?《書》曰"玩物喪志",爲文亦玩物也。[11]

程頤認爲讀書本無過,但讀書的目的是"觀聖人所以作經之意,與聖人所以爲聖人,而吾之所以未至者,求聖人之心,而吾之所以未得焉"[12]。總而言之,讀書要爲明"道"來服務。讀書作文在他眼裏是明道的工具,太注重作爲工具的文,而忽視道的做法,是他完全無法容忍的。没有限制地作詩作詞不但對道無益,反而容易玩物喪志,進而害道。所以程頤把"溺于文章"歸納爲當時學者的"三弊"[13],足可見其對"專務作文"者的鄙夷。顯然,身爲文壇盟主的蘇軾對于"文"的態度不符合程頤的要求。洛黨以此爲理由,對蘇軾展開攻擊:

其借而喻今者,乃是王莽、曹操等篡國之難易,縉紳見之,莫不驚駭。軾習爲輕浮,貪好權力,不通先王性命道德之意,專慕戰國縱横捭闔之術,是故見于行事者,多非義理之中,發爲文章者,多出法度之外。……臣見軾胸中頗僻,學術不正,長于辭華,而暗于義理,若使久在朝廷,則必立異妄作,以爲進取之姿,巧謀害物,以快喜怒之氣,朝廷或未欲深罪軾,即宜且與一郡,稍爲輕浮躁競之戒。[14]

王覿的這段話有三層意思:一是認爲蘇軾"習爲輕浮"、行事不合義理、

[8] [宋]程顥、[宋]程頤《二程集》,中華書局,1981年,第908頁。
[9] 同上,第1177頁。
[10] [元]脱脱等《宋史·程頤傳》,中華書局,1977年版,第12719頁。
[11] 程顥、程頤《二程集》,第239頁。
[12] 同上,第322頁。
[13] 子云:"今之學者有三弊:溺于文章,牽于訓詁,惑于異端。苟無是三者,則將安歸?必趨于聖人之道矣。"參見程顥、程頤《二程集》,第187頁。
[14] 李燾《續資治通鑒長編》卷四〇八,《文淵閣四庫全書》。

文章没有法度；二是把以上弊病全都歸結爲蘇軾的"學術不正"；三是解釋何爲"學術不正"——"長于辭華，而暗于義理"。總之，王覿認爲捨本求末，顛倒文道的先後順序，導致了蘇軾處世行事的種種不合時宜。

蘇、程二人文道觀的不合，從對王安石變法的態度中亦可窺探。雖然蘇、程總體上對荆公變法持否定態度，但就其中一條，二人產生了分歧。王安石以《乞改科條制札子》上書仁宗皇帝：

今欲追復古制以革其弊，則患于無漸，宜先除去對偶聲病之文，使學者得以專意經義，以俟朝廷興建學校，講求三代所以教育選舉之法，施于天下。[15]

王安石主張以義理之學代替注疏之學，注重士子對古代經文義理的理解與闡釋。他提出的這項改革措施與程頤作文害道、重視義理的觀念不謀而合。但蘇軾對此提出強烈的反對：

雖復古之制，臣以爲不足矣。夫時有可否，物有興廢，使三代聖人復生于今，其選舉亦必有道，何必由學乎。……至于貢舉，或曰鄉舉德行而略文章，或曰專取策論而罷詩賦，或欲舉唐故事，兼採譽望而罷封彌，或欲變經生樸學，不用帖墨而考大義，此皆知其一未知其二者也。夫欲興德行，在于君人者修身以格物，審好惡以表俗，若欲設科立名以取之，則是教天下相率而爲僞也。……自文章而言之，則策論爲有用，詩賦爲無益，自政事言之，則詩賦策論，均爲無用矣。雖知其無用，然自祖宗以來，莫之廢者，以爲設法取士，不過如此也。近世文章華麗，無過楊億，使億尚在，則忠清鯁亮之士也；通經學古，無如孫復、石介，使復、介尚在，則迂闊誕謾之士也。矧自唐至今，以詩賦爲名臣者，不可勝數，何負于天下，而必欲廢之？[16]

蘇軾認爲古今以詩詞爲名者，其品格亦爲人稱道。一個人的德行，在于其本人修身是否得當，而與其是否擅長作文沒有任何關係。在蘇軾的立場來看，理學家不通文理，不懂文道，死守教條，食古不化，給文學強加一個"莫須有"的罪名，是對文學本身的詆毀。

爲打破理學家對文學的偏見，蘇軾從"敬"字入手，對理學進行批判。據朱熹記載：

[15] [宋]王安石《臨川先生文集》，王水照主編，復旦大學出版社，2017年版，第809頁。
[16] 蘇軾《蘇軾全集校注》，張志烈、馬得富、周裕鍇主編，第8922頁。

祇看東坡所記云："幾時得與他打破這個'敬'字！"看這說話，祇要奮手捋臂，放意肆志，無所不爲便是。祇看這處，是非曲直易見。論來若説爭，祇爭個是非。[17]

蘇軾把握住"敬"字，猶如抓住理學之"三寸"。"敬"是二程提出的一種修養方法，在其哲學體系中有着重要的地位。二程以後，謝良佐、朱熹等人也繼承發展了"敬"的觀念。"敬"的觀念的影響還波及到宋代乃至明清的書院教育，不可謂不深遠。蘇軾建立了一套自己的理論，這套理論在文藝方面的體現，就是蘇軾建立起了與"敬"相對的"尚意"的文藝觀。單就書法領域而言，蘇軾被認爲是"對'尚意'進行竭力鼓吹并建立起比較完整的理論體系的人"[18]。

在蘇軾提出"尚意"書風之前，關於"意"的理論已經在文藝領域占有重要地位。"意"，《說文解字》中言："志也。"[19]段玉裁解釋："志即識。心所識也。"[20]在南朝劉勰之前，"意"雖屢被提及，如"立象以盡意"[21]、"得意忘象"[22]等，但尚未形成系統的概念。至劉勰在《文心雕龍》中提出"意象"[23]，"意"便與"象"組合，成爲一個重要的美學範疇。"意象"表現在書法上，一般指"對書法藝術外部形態的感性審美體驗與籠統觀照"[24]。如衛夫人"點，如高峰墜石，磕磕然實如崩也"[25]。到唐代，王昌齡在《詩格》中提出"境"，并認爲"境"應該包括三方面，分別是"物境""情境""意境"。[26]葉朗認爲王昌齡所說的"意境"是指內心意識的境界。但與我們今天所說的"意境"還有所不同。直至司空圖《二十四詩品》，纔明確

[17] 朱熹《朱子語類》，朱傑人、嚴佐之、劉永翔主編《朱子全書》第18册，第4051頁。
[18] 曹寶麟《中國書法史·宋遼金卷》，江蘇教育出版社，2009年版，第110頁。
[19] [漢]許慎《說文解字》，[宋]徐鉉校定，中華書局，2013年版，第216頁。
[20] [清]段玉裁《說文解字注》，上海古籍出版社，1981年版，第502頁。
[21] "子曰：書不盡言，言不盡意。然則，聖人之意，其不可見乎？子曰：聖人立象以盡意，設卦以盡情僞，系辭焉以盡其言，變而通之以盡利，鼓之舞之以盡神。"參見《周易·繫辭上傳》，楊天才譯注，中華書局，2016年版，第361頁。
[22] "夫象者，出意者也。言者，明象者也。盡意莫若象，盡象莫若言。言出于象，故可尋言以觀象；象生于意，故可尋象以觀意。意以盡象，象以言著。故言者所以明象，得意而忘言；象者所以存意，得意而忘象。"[魏]王弼《周易略例·明象》，[唐]邢璹注，《文淵閣四庫全書》。
[23] "獨照之匠，窺意象而運斤"被認爲是"意象"的濫觴。[南朝梁]劉勰《文心雕龍·神思》，王志彬譯注，中華書局，2012年版，第320頁。
[24] 王世征主編《中國書法理論綱要》，首都師範大學出版社，2003年版，第60頁。
[25] [唐]張彥遠《法書要錄》卷一，《晉衛夫人筆陣圖》，中華書局，1985年版，第3頁。
[26] 參見[唐]王昌齡《詩格》，《王昌齡編年集校注》，胡文濤、羅琴校注，巴蜀書社，2000年版，第318頁。

了"意境"的美學本質，即表現虛實結合的"境"，是"象外之象""景外之景"。[27]不同的"意象"組成了"意境"，但"意境"不是"意象"簡單疊加，它還包括了許多"意象"以外的東西。比如，寫字之前的"默坐静思，隨意所適"[28]；寫字之時的"神怡務閑""感惠徇知""時和氣潤""紙墨相發""偶然欲書"[29]；書者的性情以及文化修養，這些都對意境的營造產生有至關重要的作用。

從"意象"到"意境"的流變，大體已經搭建起"意"的發展脉絡，但蘇軾爲"意"在書法領域的發展又添上了濃墨重彩的一筆。蘇軾掀起的"尚意"書風，一方面是提倡建立與前代不同的書法風格。宋開國之初，書法并無可爲人稱道的成績，"書學之弊，無如本朝"[30]是對當時狀况的客觀描述。爲改變現狀，衝破已經被唐人推至極致的"法"的束縛，蘇軾提出"自出新意，不踐古人"[31]的創作觀點。另一方面，蘇軾强調書寫者個人的主觀感情。不同于理學家的自我克制，蘇軾把文藝當作宣洩情感的一種方式。這種宣洩，有時是作者本人不可控制的，正如蘇軾評價自己的文章："吾文如萬斛泉源，不擇地皆可出。在平地滔滔汩汩，雖一日千里無難。及其與山石曲折，隨物賦形而不可知也。所可知者，常行于所當行，常止于不可不止，如是而已矣。"[32]而這種超出理性範圍的不可控，常常使藝術臻于妙境，于書法而言亦是如此。蘇軾曾言："我書意造本無法，點畫信手煩推求。"[33]點畫的"信手煩推求"便如其文之"不可止"，注重個人意趣發揮的作用。其書"意造""無法"則體現蘇軾的創作時"無意于佳"的心態。

蘇軾之後，黄庭堅高舉"隨人作計終後人，自成一家始逼真"的大旗，以"韵"爲中心，繼續對"尚意"書風進行探索，并注入新的内涵。緊接着，米芾的"意足我自足，放筆一戲空"更是把"尚意"書風推向高潮。同時，蘇、黄、米三人也代表了宋代書法的最高成就，宋代書法"尚意"的傾向也在此時確定下來。

綜觀本節可見，"尚意"書風從產生之時起，就似乎肩負起對抗"理"的使命。"理"的觀念與"尚意"書風本爲相互對立、抗衡之勢。但如果拋去黨

[27] 參見葉朗《中國美學史大綱》，上海人民出版社，1985年版，第267—276頁。
[28] [漢]蔡邕《筆論》，載于[唐]韋續《墨藪》，中華書局，1985年版，第27頁。
[29] [唐]孫過庭《書譜》，中華書局，1985年版，第3頁。
[30] [宋]趙構《翰墨志》，中華書局，1985年版，第4頁。
[31] 蘇軾《蘇軾全集校注》，張志烈、馬得富、周裕鍇主編，第7814頁。
[32] 同上，第7422頁。
[33] 同上，第481頁。

争和個人恩怨等外在因素,純粹從這兩種思想本身來看,"理"與"意"的關係,不僅没有勢如水火,相反,還相互融合與貫通。這就要從"尚意"書家與理學家之間的誤解與共識説起。

二、"尚意"書家與理學家之間的誤解與共識

"理"與"意",這兩個看似水火不容的觀念同時在宋代盛行,這并不是巧合。"尚意"書家與理學家之間的相互排斥,容易給後學造成"意""理"不相容的印象。且不論在黨爭嚴重的宋代,"尚意"書家與理學家的矛盾究竟是否全由學術所致,就在宋代同樣的社會環境中,爲何孕育出"理"與"意"兩個看似相反的觀念,就值得深思。凡所存在,都有其必然性。這兩個觀念并不是如煙花般稍縱即逝,而是對有宋一代乃至元、明、清都有深遠的影響,以至于後人用"意"與"理"來概括宋代文藝與學術的特點。這就説明,至少在宋代,這兩個觀念并不是完全不相容,它們之間是存在聯繫并相互貫通的。

(一) 理學家對"意"的承認

自二程始,成體系的理學開始建立。南宋朱熹爲理學的集大成者,朱熹與二程的理論并不完全相同,但不可否認,朱熹的理學思想是以二程的理學思想爲基礎的。朱熹把二程的理論進行揚棄,所以説在南宋承認爲官學的理學其實是經朱熹加工整合後的理學。既然可被確立爲官學,説明經朱熹整合後的理學更適應統治的需要,也即對人欲、性情的控制更爲嚴格。但是,在理學建立之初,并没有抹殺人的主觀欲望與情感。

要想明晰理學家觀念中"意"的成分,就要先瞭解理學體系中"理"的內涵。首先,理學家認爲理是普遍存在于天地萬物間的,這種理大致分爲兩種。事物本身所具備的理,叫作"物理"。如二程所説:"天下物皆可理照,有物必有則,一物須有一理。"[34]"凡眼前無非是物,物物皆有理。如火之所以熱,水之所以寒。"[35]天地間所存在的理,二程稱爲"天理",也就是朱熹所講的"太極"。"總天地萬物之理,便是太極。"[36]

"意"在廣義上講其實就是人的主觀意願、感受。周敦頤認爲"萬物生生而變化無窮焉,惟人也得其秀而最靈"[37],肯定了人的地位。二程在周敦

[34] 程顥、程頤《二程集》,第193頁。
[35] 同上,第247頁。
[36] 朱熹《朱子語類》,朱傑人、嚴佐之、劉永翔主編《朱子全書》第18册,第3127—3128頁。
[37] [宋]周敦頤《周濂溪集》,中華書局,1985年版,第2頁。

頤的基礎上，承認了人情感的合理性，進而提出不可"盡絶"人的情感的觀點："人之有喜怒哀樂者，亦其性之自然，今强曰必盡絶，爲得天真，是所謂喪天真也。"[38]"情"爲"性之自然"，在二程的理學思想中，"性"就是"理"，"在天爲命，在義爲理，在人爲性，主于身爲心，其實一也。"[39]簡而言之，"情"存在于"性"中，而"性"就是"理"。[40]這就説明二程并不否認人的主觀情感，也即"意"所包含的情感，只不過這些情感要受"禮"的約束。[41]在"禮"的範圍内，情感可以自由表達，這也成爲理學家的共識。

　　理學家們認爲，對于可以表情達意的文藝，可以爲用，但前提必須是讓文藝承載傳道的作用，張載的"文以載道"觀就是據此而提出。其實，理學家并不抹殺主觀情感，也不是阻止情感的表達，他們衹不過是希望情感在一定的度中表達，遵循"發乎情，止乎禮"的準則，是一種含蓄温和的表達方式。對于藝術，他們更希望其可以發揮一定的社會功用，以另一種方式來教化人心。這種觀念是秉承儒家傳統，宋經五代紛亂之後，士大夫的忠義之氣不復從前，變化殆盡，[42]理學家所肩負的恢復道統的責任更重。再加上宋代"外强中乾"大環境帶給士大夫階層的憂患意識，理學家的這種希冀更可以被理解。

　　（二）"尚意"書家"意"中之"理"——以蘇軾爲中心

　　宋代"尚意"書家并没有完全抛棄"理"去追求"意"，在他們心中，"理"正是"意"的基礎，是"尚意"書風得以建立的保障。

　　蘇軾作爲"尚意"書風的開拓者，對"理"有着不懈的追求。他同理學家一樣，認爲通過對事物外在形態、現象的把握，是可以得到主導事物發展變化的理的。這一點從蘇軾對書品與人品的論斷中便可以看出：

　　　　觀其書，有以得其爲人，則君子小人必見于書。是殆不然。以貌取人，且猶

[38] 程顥、程頤《二程集》，第24頁。
[39] 同上，第204頁。
[40] 二程把"性"分爲"天命之性"與"稟受之性"。"天命之性"就是義理之信，"稟受之性"是人或物天生而來的性，是"天命之性"的具體體現。參見蔡方鹿《程顥程頤與中國文化》，貴州人民出版社，1996年版，第94—95頁。
[41] "情既熾而益蕩，其性鑿矣。是故覺者約其情使合于中，正其心，養其性，故曰性其情；愚者則不知制之，縱其情而至于邪僻，梏其性而亡之，故曰情其性。凡學之道，正其心，養其性而已。""視聽言動，非禮不爲，即是禮，禮即是理也。"程顥、程頤《二程集》，第577、144頁。
[42] 《宋史·忠義傳》云："士大夫忠義之氣，至于五代變化殆盡。"中華書局，1977年版，第13149頁。

不可，而况乎書乎？吾觀顔公書，未嘗不想見其風采，非徒得其爲人而已。凜乎若見其詬盧杞而叱希烈，何也？其理與韓非竊斧之說無異。然人之字畫工拙之外，蓋皆有趣，亦有以見其爲人邪正之粗云。[43]

人貌有好醜，而君子小人之態不可掩也。言有辯訥，而君子小人之氣不可欺也。書有工拙，而君子小人之心不可亂也。錢公雖不學書，然觀其書，知其爲人挺然忠信禮義人也。[44]

蘇軾通過書法作品呈現出的風格，來推想作者的體貌以及人品，這種思想體現出一種探索精神，即通過表象來分析事物的内在道理。這與理學家所宣導的"格物"的精神内涵是一致的。而"格物"，正如二程所說，就是"窮理"。[45]蘇軾嘲笑祇懂得模仿表面現象，而不懂通過表象探求真理的人：

世人見古德有見桃花悟者，便爭頌桃花，便將桃花作飯吃，吃此飯五十年，轉没交涉。正如張長史見擔夫與公主爭路，而得草書之法。欲學長史書，日就擔夫求之，豈可得哉？[46]

經過格物後所得到的理，蘇軾認爲應當遵循它。而這種"理"不是孤立的，與二程一樣，蘇軾認同"物物皆有理"，但必有一個統領之"理"。這個作爲統領的"理"是唯一的，但可以體現在萬事萬物中，這就是"理一分殊"[47]的觀點。其實也是整體與部分、一般與個別的辯證關係，是"一"與"萬"的相互轉換關係。所以在蘇軾的觀念當中，祇要有"理"作爲保障，學

[43] 蘇軾《蘇軾全集校注》，張志烈、馬得富、周裕鍇主編，第7794頁。
[44] 同上，第7829頁。
[45] 二程認爲"格物"就是"窮理"。"格猶窮也，物猶理也，猶曰窮其理而已也。"程顥、程頤《二程集》，第316頁。
[46] 蘇軾《蘇軾全集校注》，張志烈、馬得富、周裕鍇主編，第7872頁。
[47] "理一分殊"的思想淵源可追溯至佛教華嚴宗。華嚴宗立"四法界"，其中便有"理事無礙法界"與"事事無礙法界"。前者說明理、事融通無礙，後者闡述事事融通無礙，即"一攝一切，一切攝一"。也就是說，一理可以通其他事理，一理也可體現在其他事理中。宋時，張載作《西銘》，着重強調萬物一體，但于"分殊"這一點則没有交代清楚。後程頤回答楊時對《西銘》的質疑時，首次提出"理一分殊"。他說："《西銘》明理一而分殊，墨氏則二本而無分。"程頤自己解釋"理一分殊"的内涵時說："天下之理一也，塗雖殊而其歸則同，慮雖百而其致則一。雖物有萬殊，事有萬變，統之以一，則無能違也。""理一分殊"的觀點被朱熹以及其他理學家所接受，得到進一步的發展。參見勞思光《新編中國哲學史》二卷，廣西師範大學出版社，2005年版，第258—259頁；《新編中國哲學史》三卷上，第131頁；程顥、程頤《二程集》，第609頁；程顥、程頤《二程集》，第858頁。

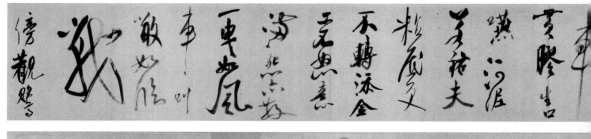
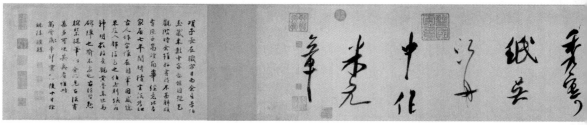

宋米芾《吴江舟中詩卷》

科間的壁壘是可以打通的：

> 物一理也，通其意，則無適而不可。分科而醫，醫之衰也。占色而畫，畫之陋也。和、緩之醫，不知老少，曹、吳之畫，不擇人物。謂彼長于是則可也，曰能是不能是則不可。世之書篆不兼隸，行不及草，殆未能通其意者也。如君謨真、行、草、隸，無不如意，其遺力餘意，變爲飛白，可愛而不可學，非通其意，能如此乎？[48]

秉承這一觀念，蘇軾在畫論、文論當中亦重視"理"。畫論方面，蘇軾遵循物理。作墨竹時"從地一直起至頂"，不逐節分。米芾以爲奇怪，蘇軾反問："竹生時何嘗逐節生耶？"[49]在《净因院畫記》中，蘇軾有系統地論述"理"在繪畫中的重要性：

> 余嘗論畫，以爲人禽、宮室、器用皆有常形。至于山石竹木、水波煙雲，雖無常形，而有常理。常形之失，人皆知之；常理不當，雖曉畫者有不知。故凡可以欺世而取名者，必託于無常形者也。雖然，常形之失止于所失，而不能病其全；若常理之不當，則舉廢之矣。以其形之無常，是以其理不可不謹也。

[48] 蘇軾《蘇軾全集校注》，張志烈、馬得富、周裕鍇主編，第7808頁。
[49] [宋]米芾《畫史》，中華書局，1985年版，第41頁。

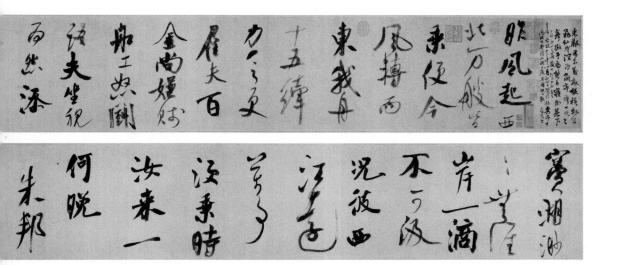

世之工人，或能盡曲盡其形，而至于理，非高人逸才不能辨。與可之于竹石枯木，真可謂得其理者矣。如是而生，如是而死，如是而攣拳瘠蹙，如是而條達暢茂。根莖節葉，牙角脈縷，千變萬化，未始相襲，而各當其處，合于天造，厭于人意。[50]

從中可窺探，蘇軾的觀念中，"理"是繪畫作品的好壞的決定性因素。他用"形"與"理"來進行類比，認爲無"常形"的事物必有"常理"。"常形"之失尚無大礙，但失了"常理"，"則舉廢之矣"。顯然，"理"位于"形"之上。文論方面，蘇軾用奔流不止的泉水比喻自己的文章。泉水一旦湧出，因地勢的高低不同，或急或緩，不可人爲干預，這是泉水之理。既然蘇軾作此比喻，一方面表示其文章宣洩情感的功用，另一方面，也説明了平日他對物理的研究與尊重。蘇軾在《石鼓歌》中感慨："興亡百變物自閑，富貴一朝名不朽。細思物理坐嘆息，人生安得如汝壽。"[51]從中可知，蘇軾對物理的研究并不是心血來潮式的淺嘗輒止，而是一直貫穿在他日常生活中的一種思維方式。所以，他纔會有"物固有是理，患不知之，知之患不能達之于口與手"[52]的感悟，并以可否"達于理"作爲準繩來要求自己。無疑，在後人眼中，蘇文

[50] 蘇軾《蘇軾全集校注》，張志烈、馬得富、周裕鍇主編，第1159頁。
[51] 同上，第299頁。
[52] 同上，第6493頁。

對于理的追求是取得了成功的。釋惠洪評價蘇文時説：

> 歐陽文忠公以文章宗一世，讀其書，其病在理不通。以理不通，故心多不能平，以是後世之卓絶穎脱而出者皆目笑之。東坡蓋五祖戒禪師之後身，以其理通，故其文涣然如水之質，漫衍浩蕩，則其波亦自然而成文，蓋非語言文字也，皆理故也。自非從般若中來，其何以臻此？[53]

從"蜀洛之爭"我們可以推斷出，不論是書論、畫論還是文論，在這一時期，并不完全是受理學的影響。因爲，在宋初三先生、周敦頤、邵雍等人的努力下，宋代雖有儒學復興的迹象，但成體系的理學，也就是二程所建立的理學體系，還在孕育萌芽之際。其理論體系經二程之後的理學家，直至朱熹等人的不斷深化、發展、傳播後，在南宋及元、明、清纔開始産生大範圍的影響。因此，以蘇軾的書論、畫論、文論爲代表的文藝理論中出現的這種由表象到本質的提煉歸納、對理的重視，之所以與當時理學家所提倡的理學觀念相符合，是因爲這是宋代文人所共有的一種思維方式。他們在對文藝的探討中會不自覺地運用這種方式。袛不過到二程開始，纔把它提煉出來，作爲理學的主要支撑，這也是"理"的觀念由暗至明的一種變化。

這種思維方式産生的原因，與宋代的社會環境不無關係。唐宋時代爲中國歷史上的一個轉型時期。"唐代屬于中世的末端，而宋代則是近世的發端"，在唐中期以前，中國屬于貴族政治時代，唐末五代以後，中國則屬于君主獨裁政治。[54]這就意味着，從宋代開始，中國社會的各個方面都會發生一些轉變。在宋代的政治文化中，士大夫這一階層發揮着重要的作用。士大夫主體意識的提昇使他們不懈追求與君主"共治天下"，"以天下爲己任"成爲士大夫階層共同且普遍的意識與信條。[55]

士大夫們對宋代所處的環境有清醒的認識，他們明白，城市的繁華、經濟

[53] 釋惠洪《石門文字禪》卷二十七，《文淵閣四庫全書》。
[54] 但也有學者對此認爲宋代爲"近世"發端的説法不妥。"雖然，内藤湖南以來把唐宋的社會歷史變遷概括爲'近代化'，即認爲中國自唐宋之交已進入近代化，這一提法可能失之過急，因爲，一般所理解的近代化的經濟基礎——工業資本主義尚未出現……它雖然不是以工業文明和近代科學爲基礎的近代化，但可以將其理解爲一個擺脱了類似西方中世紀精神的一個進步，一種'亞近代的理性化'，中唐開始而在北宋穩定確立的文化轉向乃是這一亞近代過程的有機部分。"參見[日]内藤湖南《概括性的唐宋時代觀》，載于《東洋文化史研究》，復旦大學出版社，2016年版，第104—111頁；陳來《宋明理學》，華東師範大學出版社，2003年版，第8頁。
[55] 參見余英時《朱熹的歷史世界——宋代士大夫政治文化的研究》，生活·讀書·新知三聯書店，2011年版，第9頁、第218—219頁。

與文化的發展掩蓋不了積貧積弱的本質。作爲政治的主體，他們有義務爲國家尋找出路。這種尋找就是一種探索，探索一個可以改變國家現狀，而且推之四海皆準的"理"。對"理"的追求，體現在社會的不同方面，比如，在儒學方面，宋代儒學家們主張復古，接受不同派別的思想，創立了帶有時代特徵的新的儒學體系，後人稱之爲新儒學。那麽，在書法方面，多數書法家也屬于士大夫階層，他們對書法也有着同樣的探索。以此來説，"尚意"書風的開拓，可以看作是書家在書法領域所尋找到的出路。

換言之，"尚意"書家所追求的"意"，正是他們在書法領域集體發現并認同的"理"。祇要遵循這個"理"，宋代書法就可以突破前朝，在書法史上獲得容身之地。所以説，宋代書家推崇"意"的做法，在某種層面上來講，正是循"理"的結果。

蘇軾有言："吾雖不善書，曉書莫如我。苟能通其意，常謂不學可。"[56] 這裏的"意"與"物一理也，通其意，則無適而不可"中的"意"含義相同，可以理解爲書法中的"理"。如果可以通曉書法中的這個"理"，便"不須臨池更苦學"。對于書法中的"理"，其他"尚意"書家也有自己的理解和追求。黃庭堅重視"用筆"，認爲"字中有筆，如禪家句中有眼，直須具此眼者，乃能知之。凡學書，欲先學用筆"[57]。黃庭堅提倡書法應"拙多于巧"："凡書要拙多于巧，近世少年作字，如新婦子梳妝，百種點綴，終無烈婦態也。"[58]這與程頤"凡讀史，不徒要記事迹，須要識治亂安危興廢存亡之理"[59]的觀點一致。體現了黃庭堅對書法本質的關注，而不祇是留意筆畫形態外在的妍媚。米芾也注重書法的"平淡""天真"，認爲"天真自然不可預想"，強調己意的自然流露。但他對這種風格的追求是建立在一定的基礎之上的，這個基礎就是對古人筆法的精通。米芾有極強的臨摹功力，他自己也對此引以爲豪。"人謂吾書爲'集古字'，蓋取諸長處，總而成之。既老，始自成家。人見之，不知以何爲祖也。"[60] "米芾之所以能超越晋代名家而形成自己的風格，一個主要的原因是他善于向不同時期不同風格的不同書家學習。"[61] 米芾善于學習古人，取法古人，在這個取法的過程中，就是對書法之"理"的

[56] 蘇軾《蘇軾全集校注》，張志烈、馬得富、周裕鍇主編，第426頁。
[57] [宋]黃庭堅《黃庭堅全集》，劉琳、李勇先、王蓉貴點校，四川大學出版社，2001年版，第713頁。
[58] 同上，第1407頁。
[59] 程顥、程頤《二程集》，第232頁。
[60] 米芾《海岳名言》，中華書局，1985年版，第1頁。
[61] [德]雷德侯《米芾與中國書法的古典傳統》，許亞民譯，畢斐校，中國美術學院出版社，2008年，第112頁。

梳理與總結。

　　但值得注意的一點是，不論是蘇軾還是黃庭堅、米芾，他們所説的"理"，多指事物的規律以及理性的思考方式，只是二程所强調的"理"的一部分，并不完全等同于理學家所講之"理"。

　　總而言之，"理"與"意"在産生之初并不是對立的關係，它們是可以同時存在的。理學家没有否定"意"，"尚意"書家也没有漠視"理"。而且正是因爲"尚意"書家對書法之"理"的不懈追求，纔創造出宋代獨特的"尚意"書風。

　　　　　　　　　　　王琪：西南大學文學院中國書法研究所
　　　　　　　　　　　　　　　　　　　（編輯：孫稼阜）

收藏家安師文與顔真卿書法在北宋的傳播

吴嘉茵

内容提要：

安師文是北宋著名的收藏家，收藏顔真卿書迹至夥，是書法鑒藏史上不可忽視的人物。本文立足于史料，從三方面展開論述：一是根據新材料考證"安汾叟"即是安師文；二是考證安師文與李公麟、張舜民、蘇軾、黄庭堅、米芾等人的書畫交游；三是重點發掘安師文與長安藍田吕氏"四賢"以及范育的交往，以期從更廣闊的時空背景中勾勒和還原安師文收藏顔書的歷史情境。

關鍵詞：

安師文　顔真卿　宋代書法

顔真卿書法在唐五代時期，雖偶爲人所提及，然而不及至高楷模的地位，南唐後主李煜甚至譏之爲"田舍漢"[1]。迨至宋代，顔書藴含的倫理價值得到了宋代士人的重新闡發與極力推揚，其書史地位也因此而飆昇。其中，評鑒家們如何經眼顔書，成爲關鍵環節，與蘇、黄、米有密切交往的收藏家安師文扮演了不可忽視的重要角色。宋人葉夢得在其著作《避暑録話》中記載：

　　顔魯公真迹，宣和間存者猶可數十本，其最著者《與郭英乂論坐位書》，在永興安師文家，《祭侄季明文》《病妻乞鹿脯帖》在李觀察士衡家，《乞米帖》在天章閣待制王質家，《寒食帖》在錢穆甫家，其餘《蔡明遠帖》《盧八倉曹帖》《送劉太真序》等不知在誰氏，皆有石本。《坐位帖》安氏初析居分爲二，人多見其前段，師文後乃并得之。相繼皆入内府，世間無復遺矣。[2]

[1] [宋]魏泰《東軒筆録》卷十五，《叢書集成初編》第2761册，中華書局，1985年版，第108頁。
[2] [宋]葉夢得《石林燕語·避暑録話》，上海古籍出版社，2012年版，第176頁。

唐顏真卿《乞米帖》

這是北宋時期顏真卿書迹存世的基本情況。"其最著者《與郭英乂論坐位書》，在永興安師文家"。《與郭英乂論坐位書》即《争座位帖》，被米芾視爲"顏書第一"[3]，是顏書的代表作。安氏家族是北宋時期收藏顏真卿書法最多的家族，除了《争座位帖》，據米芾、黃庭堅的記載，安氏還收藏過顏真卿的《祭侄季明文》《病妻乞鹿脯帖》《責峽州別駕帖》《祭叔濠州使君文》，[4]總共五件顏真卿作品。另外，顏真卿的《乞米帖》，似乎也曾爲安氏所收藏。[5]顏書之外，包括懷素的《藏真帖》《律公二帖》等在内的著名書帖真迹也盡藏于安府之中，黃庭堅云"翰墨之美，盡在安氏，藏古書于今爲第一"[6]。

安師文，《宋史》《續資治通鑒長編》有零星記載，生卒年不詳，宋神宗、哲宗時人。近年來甘肅省華亭縣《宋故清河張君墓志銘并序》（即《張龏墓

[3] [宋]米芾《寶章待訪錄》，《叢書集成初編》第1592册，中華書局，1985年版，第42頁。

[4] 藝術品處于流動之中，常有易主。《祭侄季明文》《病妻乞鹿脯帖》本在李觀察士衡家，後爲安師文所藏，米芾、黃庭堅皆有記載。如米芾《寶章待訪錄》記載"安自云《季明文》《鹿脯帖》在其家"；黃庭堅記載"昨見雍人安汾叟家所藏顏魯公書數卷，《祭濠州刺史文》《與郭英乂論魚開府坐席書》《祭兄子泉明文》《峽州別駕與李勉太保書》《爲病妻乞鹿脯帖》"。

[5] 米芾在《寶章待訪錄》中言："唐太師顏真卿《乞米帖》，右真迹楮紙，在朝請郎蘇澥處，度支郎中舜元子也，得于關中安氏。"此處的"關中安氏"，極可能是指安師文家族。見米芾《寶章待訪錄》，《叢書集成初編》第1592册，第29頁。

[6] [宋]黃庭堅《跋王立之諸家書》，《黃庭堅全集》，劉琳、李勇先、王蓉貴點校，四川大學出版社，2001年版，第768頁。

志》）的面世，是安師文書法作品的首次被發現。"藏古書于今爲第一"的安師文，學界對之研究極少，目前可見的有日本學者藤原有仁的《安師文考》、牛時兵《北宋〈張龏墓志〉考略》一文中有"書丹者安師文其人"的研究部分，主要對安師文的官階遷轉做了考證。本文從以下幾個方面展開論述。

一、"安汾叟"即安師文小考

北宋李公麟繪有《陽關圖》一畫并賦詩《小詩并畫卷奉送汾叟同年機宜奉議赴熙河幕府》。[7]就筆者所見，前人的研究一直不清楚李公麟所繪的《陽關圖》贈送之人"汾叟"爲何人，無論是清代王昶《金石萃編》[8]，還是近年來研究《陽關圖》的學術論文，[9]亦或者是四川大學出版社2001年出版的《黄庭堅全集》中人名檢索部分也未將"安汾叟"與"安師文"聯繫在一起。近年來出土的《張龏墓志》中安師文的身份介紹對於明確"安師文"即爲"安汾叟"是一個强有力的補充證據。

黄庭堅、李公麟都曾經眼安氏收藏，且有文字記録。黄庭堅第一次見到安師文所藏"顔魯公書數卷"的時候，告知好友王直方：

昨見雍人安汾叟家所藏顔魯公書數卷，《祭濠州刺史文》《與郭英乂論魚開府坐席書》《祭兄子泉明文》《峽州別駕與李勉太保書》《爲病妻乞鹿脯帖》，乃知翰墨之美，盡在安氏，藏古書于今爲第一。（《跋王立之諸家書》）[10]

此段話中的"安汾叟"應當是安師文而非安氏家族他人。黄庭堅在他處稱

[7] 北京大學古文獻研究所編《全宋詩》第18册，北京大學出版社，1991年版，第12162頁。
[8] 清王昶《金石萃編》根據張耒與李公麟詩畫同時所作《京兆安汾叟赴臨洮幕府，南舒李君自畫〈陽關圖〉并詩送行，浮休居士爲繼其後》考證《陽關圖》作于元豐五年（1082），主要理由是認爲此詩的寫作背景是安汾叟與李伯時、張舜民同在高遵裕幕府，送行安汾叟赴王韶之辟將行，因此作畫賦詩。事實上，王韶是神宗朝的熙河路帥臣，元豐四年（1081）已經去世。而李公麟是否在高幕，無史料可考。安汾叟即安師文是在熙河蘭岷路安撫使范育幕府，此時是哲宗當政。《續資治通鑑長編》卷四九〇記載曾布對宋哲宗言："范熙（即范育）在西，論邊事多中理，師文此時乃在幕府。"可以佐證之。王兆鵬《〈陽關圖〉與〈送元二使安西〉的圖畫傳播》一文也對王昶一説表示懷疑，但其根據《續資治通鑑長編》卷三一八載高遵裕幕下有人名安鼎，從而推測安鼎可能就是安汾叟。
[9] 參見王兆鵬《〈陽關圖〉與〈送元二使安西〉的圖畫傳播》，《中國韵文學刊》2011年第2期；張高評《同題競作與宋詩之遺妍開發——以〈陽關圖〉〈續麗人行〉爲例》，《文與哲》2006年第9期。
[10] 黄庭堅《跋王立之諸家書》，《黄庭堅全集》，第768頁。

唐顔真卿《争座位帖》

"近見安師文有《祭濠州刺史伯父文》"[11]，可作爲證據之一。證據之二，結合近年來出土的《張龔墓志》中的書丹者"左奉議郎管勾熙河蘭岷路經略安撫都總管司機宜文字安師文"，可知安師文在當時是熙河蘭岷路安撫使范育幕府的機宜文字官，與李公麟詩題中"汾叟同年機宜奉議赴熙河幕府"的身份吻合。"安汾叟"即是安師文，應當確鑿無疑。

根據李詩，可知安師文與李公麟同爲神宗熙寧三年進士（1070）。爲安師文送行所畫的《陽關圖》是李公麟的代表作之一，此畫化用唐代詩人王維《送元二使安西》詩意。李公麟作此圖送行安師文十分巧妙，王維詩中所提及的"渭城朝雨浥輕塵""西出陽關無故人"，"渭城"（即咸陽）對應安師文故鄉長安，"陽關"（在今甘肅敦煌西南）對應的是安師文即將前往的熙河路，行政中心位于熙州（今甘肅臨洮）。除了送別情形，李畫中還刻畫了一個"漁樵"形象，寄寓甘于寂寞、不慕名利的深意。《陽關圖》體現了李公麟"作詩體制而移于畫"[12]的能力。

在李公麟創作《陽關圖》之後，張舜民也作詩《京兆安汾叟赴辟臨洮幕府南舒李君自畫〈陽關圖〉并詩以送行浮休居士爲繼其後》相贈。[13]從李公麟作畫的用心程度（巧設主題，妙造圖像，所使用的材料澄心古紙）以及張舜民所作三百五十二字七言律詩，可推知安師文是李公麟、張舜民很重要的朋友。《宋史》卷三四七《張舜民傳》謂其爲邠州人。邠州屬陝西路之永興軍，與安師文同爲關中人。張詩中言："紅蓮幕府盡奇才，家近南山紫翠堆。烜赫朱門

[11] 黄庭堅《跋王立之諸家書》，《黄庭堅全集》，第1430頁。
[12] [宋]《宣和畫譜》卷七，《叢書集成初編》第1652册，中華書局，1985年版，第199頁。
[13] 北京大學古文獻研究所編《全宋詩》第14册，第9670頁。

當巷陌,潺潺流水繞亭臺。當軒怪石人稀見,夾道長松手自栽。静鎖園林鶯對語,密穿堂户燕驚回。"安師文家境煊赫,園林盛景,盡顯于此。

二、安師文與北宋名家的翰墨交游

(一)蘇軾

早在宋英宗治平元年(1064)正月,章惇率安師孟(安師文兄弟)、蘇旦自長安到關中終南縣拜會蘇軾。[14]在此期間,章惇與蘇軾同游仙游潭,且有題書。《石墨鐫華》卷六《宋蘇軾仙游塔題字》云:"(子瞻)雖用卧筆,而時作渴筆,甚有素師《藏真》《律公》二帖意,比公他書不同。"[15]《蘇軾文集》卷四十九《答安師孟書》中言"師孟'以美才積學取榮名于當時'",《蘇軾年譜》認爲或作于鳳翔時期。

在同一年,治平元年(1064),蘇軾于鳳翔任期結束,解官歸京師。離開鳳翔之後,蘇軾赴長安,在長安見到安師文,并爲其跋所藏顏魯公書草。此時的安師文尚未中進士,可能年齡也尚小,安氏兄弟未分家,蘇軾得以見到完整版的《争座位帖》:

昨日,長安安師文出所藏顏魯公《與定襄郡書》草數紙,比公他書殊更奇特,信手自然,動有姿態。乃知瓦注賢于黄金,雖公猶未免也。[16]

[14] 孔凡禮《蘇軾年譜》卷六,中華書局,2021年版,第122頁。
[15] [明]趙崡《石墨鐫華》卷六,《叢書集成初編》第1607册,中華書局,1985年版,第70頁。
[16] [宋]蘇軾《東坡題跋》,浙江人民美術出版社,2019年版,第134頁。

蘇軾手拓完整的《争座位帖》數十本大行于世，元代袁桷曾見蘇東坡手拓本，其《清容居士集》謂"無纖毫失真，旁有眉陽蘇氏及趙郡蘇軾印記"[17]。

（二）黃庭堅

黃庭堅有《題〈陽關圖〉二首》[18]，一般認爲黃庭堅所題之《陽關圖》爲李公麟送行安師文所畫，黃庭堅題畫時間爲元祐二年（1087），因此李公麟的《陽關圖》大概作于此前不久。根據黃的記載推知，此圖有正、草兩本，正本贈送給安師文，崇寧元年（1102）五月，黃庭堅見草本于趙昇叔家。[19]但黃庭堅所作《題〈陽關圖〉二首》詩中并沒有提及安汾叟（或安師文）。在詩中提及安汾叟，固非應有之義，但或許可以推測元祐初年，黃庭堅到京師不久，與安師文并不相熟。黃庭堅題字《陽關圖》是由李公麟所促成。黃庭堅曾提及"元祐中，余在京師，始從安師文借得後三紙，遂合爲一"，因此，黃庭堅與安師文相熟，時間上可能得推遲到元祐中。

黃氏有前後四次提及安師文的收藏，除前文所録一次外，另外三次如下：

余極喜顔魯公書，時時意想爲之，筆下似有風氣，然不逮子瞻遠甚，子瞻昨爲余臨寫魯公十數紙，乃如人家子孫雖老少不類，皆有祖父氣骨，近見安師文有《祭濠州刺史伯父文》，學其妙處，所謂"毫髮無遺恨，波瀾獨老成"也。（《雜書》）

此書草三紙在長安安師文家，其後兩紙別在師文弟師楊家，故江南石刻但有前三紙。予頃在京師，盡借得此五紙，合爲一軸。令妙工以墨錦標，飾以玉軸，極可觀矣。安家又有魯公《祭伯父濠州刺史文》《祭侄季明文》，皆天下奇書也。（《跋書草卷》）

魯公與郭令公書，論魚軍容坐席，凡七紙，而長安安氏兄弟異財時，以前四紙作一分，後三紙及《乞鹿脯帖》作一分，以故人間但傳至"不願與軍容爲佞柔之友"而止。元祐中，余在京師，始從安師文借得後三紙，遂合爲一。此書雖特奇，猶不及《祭濠州刺史文》之妙，蓋一紙半書，而真行草法皆備也。（《跋翟公巽所藏石刻》）[20]

在黃庭堅的這些題跋文字中，寫作時間最早的當是《跋王立之諸家書》，次之是《雜書》與《跋書草卷》，最後是《跋翟公巽所藏石刻》。前

[17] [元]袁桷《清容居士集》卷四十六，《叢書集成初編》第2074册，中華書局，1985年版，第779頁。
[18] 北京大學古文獻研究所編《全宋詩》第17册，第11570頁。
[19] 黃庭堅《黃庭堅全集輯校編年》，鄭永曉整理，江西人民出版社，2008年版，第1148—1149頁。
[20] 黃庭堅《黃庭堅全集》，第1430頁、第2308頁、第763頁。

三則應該寫于黃庭堅元祐間任館職時期，此時黃庭堅、蘇軾皆在京師，安師文偶來京師，遂得見安氏翰墨之美。《跋王立之諸家書》云"乃知翰墨之美，盡在安氏"，"乃"字表明，這是黃庭堅第一次見到安氏藏品。根據現存史料，黃氏與王立之通信可確定的最早時間爲元祐三年（1088），此後二人來往密切。因此黃氏見到安氏作品的時間可能不早于元祐三年。黃庭堅《跋書草卷》提及"此書草三紙在長安安師文家，其後兩紙別在師文弟師楊家"，可得知安師文有弟名曰安師楊，其名不顯，更廣爲人知的是安師文的兄弟名曰安師孟，如《爭座位帖》前四紙就在安師孟手中。黃庭堅在京師與安師文共見過幾次不得而知，根據"昨見雍人安汾叟家所藏顏魯公書數卷""予頃在京師盡借得此五紙""近見安師文有《祭濮州刺史伯父文》""元祐中，余在京師，始從安師文借得後三紙，遂合爲一"，從四次題跋的文字分析，黃氏與安氏的往來應當不止一次。

安氏收藏書帖豐富，後由于安氏兄弟分家析財，將完整的書帖平分，此種做法遭到部分士人非議，認爲是不識文雅的做法。安氏兄弟也將書帖刻石，但由于割裂的原因，出現書帖祇有部分流傳的局面。如上述黃庭堅所跋不知名書草，共五紙，前三紙在安師文處，江南石刻有傳，後兩紙在安師楊處，黃庭堅輾轉纔集全五紙。《爭座位帖》前四紙在安師文兄弟處，坊間有流傳石本，後三紙在安師文處，不宣于人。後來從安師文借得後三紙，方得以完璧。儘管黃庭堅所得到的是摹拓本，但他依然十分珍視，"令妙工以墨錦褾，飾以玉軸，極可觀矣"[21]。

（三）米芾

嗜好書畫的米芾自然對安氏收藏多有關注，文獻中提及安氏共有五次，其中《寶章待訪錄》提及三次，《書史》出現兩次。《寶章待訪錄》提及時，安師文還是宣教郎，八品，爲解州鹽池勾當官（在今山西運城一帶）。勾當官，北宋置，勾當公事別稱，爲主管某事務的官員。安氏掌解州池鹽生產、銷售事宜。當時解州鹽業的財利，是國家經濟收入的重要來源。有文章認爲："安氏可能是具有鹽商色彩的亦官亦商的家族，家產豐厚而社會地位并不高。"[22]米芾在《寶章待訪錄》中共記載安師文三次：

（顏魯公郭定襄爭坐位第一帖）右楮紙，真迹，用先豐縣先天廣德中牒起草，禿筆，字字意相連屬飛動，詭形異狀，得于意外也。世之顏行第一書也。

[21] 黃庭堅《黃庭堅全集》，第2308頁。
[22] 路遠《西安碑林藏石研究三題》，《碑林集刊》（11），陝西人民美術出版社，2006年版。

唐懷素《藏真帖》《律公帖》

縫有"顏氏守一圖書"字印。在宣教郎安師文處，長安大姓也，為解鹽池勾當官。攜入京，欲背，予得見之。安自云："《季明文》《鹿脯帖》在其家。"

（顏真卿祭叔濠州使君文）右真迹，楮紙書，改抹多，在長安，安氏子師文攜至京。

（唐太師顏真卿乞米帖）右真迹，楮紙，在朝請郎蘇澥處。度支郎中舜元子也，得于關中安氏。士人多有臨拓本。此卷古玉軸，縫有"舜元"字印，范仲淹而下題跋。某嘗十餘閱。[23]

從《寶章待訪錄》的記錄中可知，安氏攜帶藏品入京師打算裱褙，因此米芾得見藏品，由于《寶章待訪錄》成書于元祐元年（1086），因此在元祐之前，米芾已見安氏藏品。至少晚十五年成書的《書史》，即1101年後，米芾又兩次提到安師文：

唐太師顏真卿《不審》《乞米》二帖在蘇澥處，背縫有吏部尚書銓印，與安師文家《爭坐位帖》《貴峽州別駕帖》縫印一同。

懷素絹帖，第一帖《胸中刺痛》，第二帖《恨不識顏尚書》，第三帖《律公好事》，是懷素老筆，并在安師文處，元祐戊辰歲安公攜至留吾家月餘，臨學乃還，後有呂汲公大

[23] 米芾《寶章待訪錄》，《叢書集成初編》第1592冊，第42頁、第46頁、第29頁。

防已下題，今歸章公惇。[24]

元祐戊辰（1088），安師文攜《懷素三帖》留米芾家月餘。是年米芾在淮南東路長官謝景溫幕府，在江南一帶游歷。安師文留懷素帖于米芾家之久，說明安、米之間的交情不錯，對米芾也頗爲信任。《懷素三帖》後來歸章惇所有，《四庫全書總目提要》也提及懷素帖的流轉：

《懷素三帖》，此書謂見于安師文家，而《書史》則謂元祐戊辰安公攜至留吾家月餘，今歸章公惇云云。驗其歲月，皆當在此書既成之後，知《書史》晚出，故視此更爲詳備也。[25]

章惇如何得到《懷素三帖》，不得而知。在米芾《書史》中多次提到章惇，有兩次提及王羲之帖的時候，皆云章惇"借去不歸"[26]，有巧取豪奪之意味。除此之外，章惇還藏有懷素《千字文》絹本真迹、張旭《虎兒》等三帖、唐李邕四帖，籠晋唐法帖于一室。紹聖元年（1094），章惇、章楶向哲宗舉薦安師文。後來章惇由于推薦安師文，被蔡京指責。安師文作爲舊黨呂大防的親黨，能得到新黨人士章惇如此推舉，可見關係非比尋常。《懷素三帖》流轉到章惇手中，是否有絲絲關聯呢？不得而知，但不妨作爲一種聯想。

除蘇、米、黃三家之外，出身于貴冑世家的錢勰也曾經眼安師文收藏。錢穆父收藏頗豐，顔真卿《寒食帖》爲其所收藏。元祐九年（1094）四月，錢勰在開封跋安氏所藏顔帖，云"長安安氏富蓄法書顔帖數種"，可見安師文收藏之富，在當時足有影響力。

三、"關學"背景影響下的安師文身份探賾

米芾在《寶章待訪錄》中言及安師文云"長安大姓也"，安師文出身于京兆，後爲熙河蘭岷路安撫使范育的幕僚，曾布謂"此人……必熟陝西事"[27]，因此安師文受關中文化圈影響頗多。同爲長安望族的"藍田呂氏"，與安氏家族多有往來。安師文是"呂氏四賢"之一的呂大防夫人安氏

[24] 米芾《書史》，《叢書集成初編》第1593册，第9—10頁。
[25] [清]永瑢等《四庫全書總目》，中華書局，1965年版。
[26] 如"羲之行書帖，在王珪禹玉家，後爲章惇子厚借去不歸""王右軍筆陣圖……趙竦得之于一道人，章惇借去不歸"。
[27] [宋]李燾《續資治通鑒長編》卷四九〇，中華書局，2004年版。

的遠親。"呂氏四賢"呂大忠、呂大防、呂大鈞、呂大臨在政治、學術等方面皆有建樹，并爲一代名士。宋哲宗期間，新黨官員章棨向哲宗舉薦安師文爲涇原路沿邊新弓箭手官，然宋哲宗認爲安師文是呂大防親黨，始終對安氏懷有戒心。哲宗言："此章惇所喜，然正是呂大防親黨。""若非親黨及其所喜，豈肯辟爲山陵箋奏？""章惇云安師文云是大防門下士，兼極尋常。"[28]從宋哲宗的懷疑與顧慮中，可推知安師文與舊黨宰相呂大防的關係非同一般。

"呂氏四賢"爲親兄弟，其父爲比部郎中呂蕡。長子呂大忠，字進伯。元祐二年（1087），任陝西運轉副使期間，大力興學，借興學建校之契機，將《石臺孝經》《開成石經》等碑石移至府學之北墉，被視爲是西安碑林的開創者。安師文參與了呂大忠發起的西安碑林的建設，并將顏真卿《爭座位帖》行草書刻于石上，流傳于世。元祐八年（1093），安師文的兄弟安師孟也將懷素的帖《藏真帖》《律公帖》刻于石上，成爲西安碑林的一部分。

呂大防，字微仲，是王安石變法時期保守派的代表人物。元祐三年（1088）呂大防擔任宰相，任職期間公正不阿，頗有政績。元祐八年因黨爭失勢，貶至嶺南。安師文被視爲是"大防門下士"，與呂大防關係親近。根據米芾《書史》記載，呂大防還曾在安師文所藏的《懷素三帖》（第一帖《胸中刺痛》，第二帖《恨不識顏尚書》，第三帖《律公好事》）上題跋，[29]可知安師文與呂大防也有書畫交流。

呂大臨，字與叔，通六經，崇古重禮，當時有"關中言'禮學'者推呂氏"之稱。呂大臨又是金石學家，成書于元祐七年（1092）的《考古圖》是現存最早且有系統的古器圖錄，收錄商代到漢代、私人及皇室收藏的青銅、玉器，并有詳細描述與繪圖，是北宋金石學研究的重要著作。《考古圖》中雖不見安氏收藏，但可以想見安師文也置身于崇尚金石的風潮之中。

在思想上，"呂氏四賢"均受北宋理學大家張載的影響，黃宗羲在《宋元學案》中稱"呂氏爲關中學派藍田系"。有學者認爲，張載爲關學的領袖及思想支柱，而藍田諸呂則是關學的政治經濟支柱，對關學的發展壯大有關鍵影響。[30]張載評價當時學者，言："今之學者大率爲應舉壞之，入仕則事

[28] 李燾《續資治通鑒長編》卷四九八，中華書局，2004年版。
[29] 據米芾《書史》記錄，元祐三年時安師文攜《懷素三帖》，還將其留于米芾家月餘。在元祐八年，懷素《藏真帖》《律公帖》刻石于西安碑林上時，根據跋文可知，懷素帖爲安師孟所藏。
[30] 呂大臨同時是張載弟弟張戩的女婿，在張載去世後于元豐二年（1079）轉爲二程的學生，雖轉師二程，并成爲程門高足，但呂大臨并不放棄"關學"的基本思想宗旨，"不背其師（張載）"，成爲"關學"最有力的捍衛者。對此，二程就一再申明"呂與叔守橫渠學甚固"。

官業，無暇及此（引者按：指道學）。由此觀之，則呂、范過人遠矣。"[31] 橫渠所褒言"呂、范"二人，呂是指呂大臨，范則是指范育。安師文在長安時是在范育幕府，與范育關係密切。范育，字巽之，邠州三水（今陝西彬縣、旬邑一帶）人。在熙寧、元祐年間的宋夏戰爭中，曾知河中、鳳翔等府，諳熟邊事，對學問關心。范育與呂大臨二人為關學的重要代表人物，分別為其師張載《正蒙》書寫前後序跋。現存有《張載答范育書》三則。《宋史》對范育有所載：

　　育，字巽之，舉進士為涇陽令，以養親謁歸，從張載學，有薦之者，召見授崇文校書、監察御史裏行，神宗喻之曰，《書》稱聖謨洋洋，此朕任御史之意也。育請用《大學》誠意正心以治天下國家，因薦載等數人……高宗紹興中，採其抗論棄地及進築之策，贈寶文閣學士。[32]

　　西安市文物保護考古所現藏有《宋故朝奉虞部員外郎騎都尉緋魚袋宋府君墓誌銘》，由張載撰，范育所書，刊刻于熙寧四年（1071），墓誌主人為宋壽昌，史不載其人。從墓誌可得知，范育楷書體勢寬博，骨力遒勁，在風格上絕類顏真卿的《多寶塔碑》《顏氏家廟碑》，可見學顏之深。宋壽昌夫人《宋故清河縣君張氏夫人墓誌》，北宋元祐五年（1090）刊刻，則由呂大臨撰文，游師雄書丹。本文開篇所提及的《宋故清河張君墓誌銘并序》由郭載所撰，安師文書丹，墓主人葬于元祐七年（1092）。這幾方具有代表性的墓誌展現了北宋元祐年間關中一帶的墓誌書風。安師文書法學習唐人，取法以歐陽詢、顏真卿為主，又受時人如蘇軾"尚意"書風的影響，于平正中見險絕，于規矩中見飄逸。《張龔墓誌》為安師文所書，可知安師文素有書名。

　　安師文既在范育幕府之中，與"呂氏四賢"有各種關係，"范、呂"又皆為"關學"代表人物。"關學之盛，不下洛學"，處于"關學"文化圈中，安氏在思想上也理應受到"關中士人宗師"張載的影響。因此基本可以推斷安師文的思想是以"關學"為底色。"關學"之根本在于"天道性命相貫通"，同時鑒照滋乳"關學"生長的這方水土人物，周秦漢唐立國于斯的歷史根基，土厚水深所化育的尚氣質直、厚重樸敦的士風，[33]在更大的視野中觀照安氏的生活背景及其思想坐標。

[31] [宋]張載《張載集》，《張子語錄·語錄下》，中華書局，1978年版，第329頁。
[32] [元]脫脫等《宋史》卷三三〇，中華書局，1985年版，第7139頁。
[33] 王其禕、周曉薇《"關學"領袖張載家族人物新史料——〈宋故清河縣君張氏夫人墓誌〉研讀》，《碑林集刊》（14），陝西人民美術出版社，2009年版，第70—83頁。

餘論

據西安碑林中懷素石刻跋文中所説"自五代以來，爲予亡友安師孟家藏……近歲復歸于安氏"推知，[34]安氏家族的收藏，至少部分承五代而來。長安爲唐朝舊都，底蘊深厚，又爲顏真卿故地，因此魯公書作相對易得。與北宋時其他藏家收藏多樣化不同，安氏家族的收藏以顏書爲主，另有懷素帖，除此之外不見其他書家作品。安師文所收藏顏書五帖中，《祭侄季明文》《病妻乞鹿脯帖》本爲李士衡所藏，後流入安氏手中，可推測安師文有心建立以顏書爲主的收藏體系。

安師文對于顏真卿書法的情有獨鍾可能主要是受到北宋崇尚顏書的時代風尚的影響，但也不排除與個人的趣尚有關，他受"關學"影響和作爲"武將"的身份可以使人對他推崇顏真卿的原因做出別樣的解讀。

由于安師文出身關中，在范育幕府，熟悉陝西事。紹聖元年起，受章楶、章惇推舉，參與到熙河蘭岷邊防事中。熙河路是北宋新收復之地，是臨近西夏的重要邊防區域。宋神宗熙寧四年（1071）二月，戍守北宋西北重鎮慶州的士卒發動了"慶州兵變"，此次兵變雖然規模不大，但與宋夏戰争存在一定關聯。此後北宋皇帝對西北邊境多有防范，安師文作爲吕大防親黨，在宋朝的西北邊防中能起到一定的作用。

朱平一文中對安師文的軍事主張有所介紹，認爲安師文是有軍事才能之將："安師文曾經向朝廷上疏建議，依據吐蕃、羌戎等少數民族嚮往中原文化，願意與中原經商，進行茶葉絲綢貿易，應恩威并舉，實行招撫與打擊相結合的策略，大膽啓用番將番兵與漢將漢兵共同戍邊，用茶葉、絲綢貿易穩定邊疆，并以此引誘少數民族政權歸順于宋。他的這些策略和建議，對于當時的熙河蘭岷路所面臨的和番（與吐蕃的關係）、拒夏（抗擊西夏騷擾）、通西域三大任務，以及堅守臨夏、蘭州、會寧邊防安全的戰略，應該是正確合理的。"[35]此外，對于邊防建設，安師文建議招募大量弓箭手，屯田守邊，既減輕朝廷負擔，又發揮民間武裝力量。紹聖元年（1094），安師文初以朝奉郎論熙河蘭岷邊事。章楶向哲宗舉薦朝奉郎安師文爲提舉涇原路沿邊新弓箭手官，上從之。提舉弓箭手，宋神宗時置，掌陝西、河東沿邊各路弓箭手名籍及其組織、訓練、賞罰事務。[36]元符三年（1100），提舉涇原路弓

[34] [清]毛鳳枝《毛鳳枝金石學著作三種》，三秦出版社，2017年版，第106頁。
[35] 朱平《北宋書法大師落墨留痕》，《金石萃珍：平涼歷代碑刻金文選》，人民文學出版社，2018年版，第55頁。
[36] 俞鹿年《中國官制大辭典》（上册），黑龍江人民出版社，1992年版，第672頁。

箭手安師文知涇州，罷提舉弓箭手司。崇寧元年（1102）九月，任命安師文爲鄜延路負責招募弓箭手的提舉司官。崇寧二年（1103）十一月，安師文又被特授左朝議大夫官職。

安師文文武兼資，上馬戍邊，下馬書翰。顏書的另一位收藏家李士衡（曾收藏《祭侄季明文》《病妻乞鹿脯帖》），與安師文一樣是屬于西北一帶人，且都是儒將。李士衡曾平定王均叛亂，卓有政績。以安師文、李士衡馳騁沙場的身份，面對忠烈的魯公書作，應該會有一種別樣的情懷吧。

本文爲教育部重大攻關項目"中國歷代書法資料整理研究與資料庫建設"的階段性成果，項目批准號：21JZD044。

吴嘉茵：中山大學哲學系
（編輯：孫稼阜）

新見王鐸手稿署銜禮部左侍郎考

張穎昌　劉　豔

內容提要：

山東博物館藏王鐸《奏爲劇病日深，曠職是懼，懇乞天恩，賜臣回籍調理微軀事》手稿真迹，此前未經發布，具有重要的文物和史料價值。手稿署銜"禮部左侍郎"，情況屬實而史籍漏載。本文由此入手，考論確定了王鐸任此職的時間區間，并進一步確定了手稿的起草時間，可補史料之闕；王鐸屢次奏請歸養，是病患遷延、家庭變故和對仕途倦怠合力的結果，本文依此觀照王鐸在此間的心境思慮，盡可能還原歷史真實，力圖發掘出文物背後的深層文化價值。

關鍵詞：

王鐸　手稿　書法文化　文物研究

山東博物館藏王鐸《奏爲劇病日深，曠職是懼，懇乞天恩，賜臣回籍調理微軀事》手稿（見封三、封底，以下簡稱"手稿"），署銜"禮部左侍郎兼翰林院侍讀學士"，紙本墨書，裝裱時裁爲三紙，每紙縱約20厘米，橫約15厘米。詳審手稿書迹，此作小楷整飭端嚴，有臺閣之風，然筆意拘謹細弱，當爲他人代書者。稿中圈點修改處的行草書逸筆草草，筆意沉雄飛動，則爲王鐸真迹無疑。王鐸手書"王書班抄本"，故抄寫人當爲王書班。王鐸有五言排律《病數月口占授侍書者書》一詩，所述情境即與此稿無二致，亦可知"王書班"的準確稱謂當爲侍書者或侍書人。

手稿此前未經發布，文獻未錄，可補史料闕如。

一、手稿錄文

依據手稿錄文，王鐸手書修改處均在"（ ）"中標出，刪去文字不錄，手稿轉行處以"／"標示：

禮部左侍郎兼翰林院侍讀學士臣王鐸謹／奏，爲劇病日深，曠職是懼，懇乞／天恩（賜臣回籍）調理（微軀）事。臣以愚蒙，不即捐棄，／沾被／（浩）蕩之澤，白首竭力，（何敢自恤），此臣夙夜自矢也。然臣丙子瘧疾九月，丁丑血痢八月，因致怔忡之病。不／意（八）月（初十）日（夜），口吐血水，昏迷不省人事，次／日稍蘇，心動目眩，晝夜不寐，飲食不進。延（醫生）趙、／（陳）診脉，皆謂臣（病後）過勞心血，濕氣、冷氣深入骨髓，（頗）有性命／之憂，必需（數年）靜養，非旦夕所能療也。伏念臣何才何能，／奚足比數仰荷／皇上洪恩，漸歷今職，即捐糜一身不足報答。臣略知誦讀，未報尤／分之一，何敢自恤？但臣病在骨髓，痰火不斷，四肢浮腫，伏枕呻／吟，如坐炊甑，以溝壑不保之命喘息待盡，煢煢邸中。／若復不知自止，恐朝露之軀不得遂首丘之願。不惟仰／負皇上作養深仁，無以效于犬馬，少展尺寸，（曠職良多），真一夕不能自安也，臣死有餘愧矣。部／事繁雜，非庸臣可以高枕，禄餼空叨，又非奄忽病體所／可竭蹶而從事。臣自度性命莫保，而又徘徊一官，是臣／務圖報之名，而陰行其戀位之實也，慕位忘身，臣／何人斯！／皇上安用此（性命不恤）、嗜位貪禄之臣爲乎！是以不得不哀鳴于／君父之前，伏惟／皇上俯憐（積勞）之（病），曲垂帷蓋之仁，／（賜臣致仕，臣得家園調理。儻臣餘）生得以苟延，或可詠歌聖化；不幸遂填溝壑，或圖報于異世，（啣／恩無地）矣。臣無任激切懇乞之至。

二、王鐸任"禮部左侍郎"考

　　明天啓二年（1622）壬戌科賜進士及第，王鐸成爲孟津雙槐里王氏家族的第一位進士，三個月後，被選爲庶吉士，正式步入政壇。如果以崇禎十七年（1644）"甲申國變"爲時間下限，王鐸在明王朝的政治生涯有二十二年之久。崇禎十七年三月八日，丁憂期滿的王鐸被擢爲禮部尚書，但此時他避亂漂泊未聞任命，十一天後崇禎皇帝就自縊于煤山了。

　　作爲崇禎朝重臣，王鐸的仕宦履歷多見諸史書，有據可查。薛龍春《王鐸年譜長編》于文獻爬梳詳盡，他在該書《前言》中談到王鐸的履歷："崇禎間歷任右諭德、南京翰林院掌院、詹事府詹事協理詹事府事、禮部右侍郎兼翰林院侍讀學士，十三年遷南京禮部尚書，以丁艱未赴……"但未提及王鐸曾任禮部左侍郎一職。

　　其實，關于王鐸任禮部左侍郎，其資訊已多隱藏在相關文獻當中，祇是因爲正史未記，并没能引起學界的特别關注。兹略述數條如下：

　　（一）崇禎十三年庚辰（1640）九月，王鐸應同年李紹賢之請，爲其父母撰

書《李養質夫婦合傳》册，[1]題爲《同卿慕劬公泪夫人合傳》，款識云："崇禎十三年九月一日，賜進士、通議大夫、禮部左侍郎兼翰林院侍讀學士……年家晚生孟津王鐸頓首拜撰。"册中署銜"禮部左侍郎"，可知此時王鐸已任此職。

（二）沁陽博物館藏王鐸撰書刻石二種，俱刻入《延香館帖》。其一爲楷書《創柏香鎮善建城碑銘》，款識云："崇禎十四年仲冬，賜進士、資政大夫、南禮部尚書、前春坊諭德、右庶子、少正詹士、禮部左右侍郎、掌南北翰林院纂修、實錄撰文、詔對講官、記注、會典副總裁、東宮侍班孟津王鐸撰書。"其二爲行書《楊公景歐生祠碑》，款識云："崇禎十五年三月吉日，賜進士、資政大夫、南京禮部尚書……禮部左右侍郎……東宮侍班孟津王鐸撰并書。"兩石均書于王鐸丁憂期間，時間相隔不過三四個月。兩石款識相同，相當于完整回顧了崇禎十五年之前王鐸的仕途履歷，其中均提到"禮部左右侍郎"，可證他曾任"禮部左侍郎"一職爲實。

（三）兗州博物館藏《兗州范廷弼墓志》殘石，王鐸楷書，結銜爲："……禮部左侍郎兼翰林院侍讀學士……東宮講習侍班、經筵講官孟津王鐸書。"原碑已殘，碑主范廷弼卒年亦失，據《范氏族譜》所記推知范廷弼去世當在崇禎十一年（1638）戊寅冬天以後。王鐸書此碑又當在此時間以後，時在禮部左侍郎任上。

上引數例，王鐸結銜均有"禮部左侍郎"一職。而手稿中王鐸的結銜亦作"禮部左侍郎兼翰林院侍讀學士"，手稿雖爲侍書人代擬，但我們不可輕易將其認定爲筆誤，甚或徑直否定草稿的真實：一者，詳審手稿書迹，圈改者爲王鐸真迹無疑；二者，官職稱謂事關重大，誤書的可能性極小；三者，草稿經王鐸審閱批改，如果是筆誤也不會不予以修改。綜上述，王鐸曾任"禮部左侍郎"一職屬實，史書漏記。

按：明代禮部的職能是主管國家的吉凶大典、教育考試、宴勞功臣等，設有禮部尚書（正二品）一名，禮部左右侍郎（正三品）兩名。明初改制，令百官禮儀尚左，故明代官員常有由"右職"轉"左"的情況。禮部左、右侍郎的級別相同，王鐸由"右"轉"左"并不是職務上的晉祗，祗能算是任職職位上的重用而已，史書未記或漏記也就在情理之中了。

當然，我們不必過多討論王鐸任左、右侍郎在職權上的差異，但却可以循"尚左"之例來確定他任禮部左侍郎的大致時間。據《國榷》卷九十六："（崇禎十一年戊寅五月二十七日）己丑：詹事姚明恭、王鐸爲禮部右侍郎，教習官員。"卷九十七："（崇禎十三年九月二十二日）庚子，王鐸爲南京禮

[1] [明]王鐸《李養質夫婦合傳》册，小楷，絹本，計二十三開，今藏香港中文大學文物館。

部尚書。"禮部左侍郎是在禮部右侍郎和南京禮部尚書中間的過渡職位，可知王鐸任此職就在這一時間區間內。

另，崇禎十二年（1639）己卯五月十二日，王鐸爲張縉彦父親七十之壽作《張心翁榮壽貤封序》，結銜尚題作："賜進士第、通議大夫、禮部右侍郎兼翰林院侍讀學士……眷年侄王鐸頓首拜撰。"這是目前可知王鐸署"禮部右侍郎"最爲晚近的一件書迹。據此可以確定，崇禎十二年（1639）五月十二日撰《張心翁榮壽貤封序》爲時間上限，崇禎十三年（1640）九月二十二日被命署南京禮部尚書爲時間下限，在這一年多的時間內，王鐸曾擔任"禮部左侍郎"一職。

三、王鐸身病之困及手稿的時間

手稿言"然臣丙子瘧疾九月，丁丑血痢八月，因致怔忡之病。不意八月初十日夜，口吐血水，昏迷不省人事，次日稍蘇，心動目眩，晝夜不寐，飲食不進"，提到了王鐸的三次患病。前兩次患病均有明確的年月記載，第三次患病即是手稿奏請歸養的原由，年份未詳。因關係到手稿的時間斷代，有必要簡略梳理王鐸的患病經過。

崇禎九年丙子（1636）五月，四十五歲的王鐸在南京翰林院任上病瘧，病程遷延數月之久。崇禎十年（1637）丁丑二月二十六日，王鐸攜家北渡，赴北京任詹士府詹士，途中先返回孟津老家。延至八月，王鐸方纔繼續北行。十月二十二日，爲東宮侍班。這一期間，王鐸再次患病，其《醫者對》記曰："丁丑，北畿之秋冬，予感癉，下血淋漓，晝夜數十起。"[2]此次感癉又遷延八個月方纔漸愈。崇禎十一年（1638）戊寅，清軍過長城襲擾，京師戒嚴，王鐸自十月至次年二月晨守大明門，雨雪風霜所致，忽暴血淋漓。其間王鐸兩次上疏請求致仕歸鄉養病。

其一爲《臣疾復發放歸事》：

> 經筵講官、禮部右侍郎……臣王鐸，奏爲臣疾復發，餌藥罔效，乞恩放歸，以樂餘年事。……臣自任秣陵，瘧病九閱月始差。入北都，血滯八閱月始差。因臣守城禦寇，雨雪風霜之所致，今忽暴血淋漓。……注籍養病，動輒數月，閉門不安，作夢亦苦。……臣惟言邁丘園急爲調攝而已。臣父、臣母書至，淚漬思臣成疾，責臣以義，臣愈踦脊，飲食難啖。況臣有一書室，結構山中……醫士稱之曰此全生修真之所。而庸碌如臣，所願依之爲藏拙延年之地也。伏乞皇上憐臣，下血之病

[2] 王鐸《擬山園選集》，載《清代詩文集彙編》（六），上海古籍出版社，2010年版，第607頁。

與尋常小恙不同,病在骨髓,藥餌之效祗在胃腸,賜臣歸山。……[3]

其二爲《雙親壽望八事》:

經筵講官、禮部右侍郎……臣王鐸,奏爲雙親望八,臣心滋亂,臣病日劇,上肯天恩賜臣終養事……沉屙久嬰,以八閲月血痢之故,每行,心輒怔悸跳動,氣以消弱,非一藥可療也。……今臣親老病篤,臣身自許智不如魚,夜不交睫,一字一血,四肢無心,皇上放臣終養,不學鮑龍跪石而吟,惟有不愛髮膚,永矢頂踵于終身而已矣。[4]

這兩次上疏在崇禎十一年(1638)冬,王鐸的結銜爲禮部右侍郎。王鐸在上疏中言及身病之重和雙親年高盼歸,儘管如此,仍不忘侃侃于養生之道,殷殷于進諫之心。身病雖有尚不至致仕歸田,兩次上疏之請均未得到批准。

手稿所言此次患病不同以往,"不意八月初十日夜,口吐血水,昏迷不省人事,次日稍蘇,心動目眩,晝夜不寐,飲食不進",延醫診脉的結論是"頗有性命之憂,必需數年静養"。手稿提到此次患病始于八月初十日夜,次日纔稍稍蘇醒,又言"曠職是懼",可知此奏摺至早擬于"八月十二日"或稍後。但究竟是哪一年却無明確資訊,需要我們通過考論來確定。

上文已將王鐸任禮部左侍郎的時段,大致確定在崇禎十二年(1639)五月十二日到崇禎十三年(1640)九月二十二日之間。在這一時間區間裏有兩個"八月十二日",究竟孰是?我們還是依據文物隱藏的綫索來理清。

(一)日本福岡教育大學藏王鐸臨《淳化閣帖》,卷三臨王凝之《八月廿九日帖》的款識云:"擬晋王凝之書。庚辰八月十一日夜月下,孟津王鐸。""庚辰"即崇禎十三年(1640)。試想,如果在"稍蘇醒、心動目眩"的狀態下即揮毫作書,于情理是難通的,故可排除手稿書于此年。(二)崇禎十二年(1639)八月十四日,王鐸有行書《京北玄真廟》軸,款識云:"深甫趙老親家教之。己卯八月望前一日,王鐸具草……"[5]重病之後第四天作書則完全有可能;同年九月九日,皇上賜宴,王鐸夜登普同庵佛樓,[6]這應該是他重病之後首次參加的重要活動。綜合上述材料可知:崇禎十二年(1639)八月初

[3] 王鐸《擬山園選集》,載《清代詩文集彙編》(六),第499頁。
[4] 同上,第503頁。
[5] [日]村上三島《王鐸の書法》,日本二玄社,1992年版。
[6] 王鐸《擬山園初集》卷十四《己卯九日夜登普同庵佛樓》,以及卷十五《己卯重陽賜宴》《己卯九日尋僧》,可知此日王鐸行迹。河南省圖書館藏明崇禎刻本。

十夜，王鐸"口吐血水，昏迷不省人事，次日稍蘇"，此手稿當擬于八月十二日至九月九日之間。又言"曠職是懼"事，此間曠職養病，也完全符合史實。

手稿極言病情嚴重，不再談"煙霞游息，著書悠然"之願，更不願"嗜位貪祿"，唯有哀鳴于君父之前，但求速速歸養。其言辭哀切如此，但仍然沒有得到允許，其中必有緣由。考慮到王鐸雖然自稱有性命之憂，且時時曠職，但依然爲人作書、赴宴登樓，誇大病情的成分當在所難免。而他三番上疏、哀鳴懇求，身病雖有尚不至于急切如此，心病恐怕纔是最主要的因素吧。

四、家事之痛

手稿哀鳴致仕的兩年前，即崇禎十年（1637）丁丑八月，王鐸離開老家回京赴任。兩年來，一直游宦京城的王鐸接連遭家事變故的打擊。

崇禎十年八月，王鐸在返京途中聽到五弟王鐔、侄王無驕去世的噩耗。弟、侄相繼隕落，父母年事已高又因家庭變故而病勢加重，"甘冒死罪，不敢背親"，這讓千里之外的王鐸爲之憂心牽念。

崇禎十一年（1638）戊寅冬，王鐸又連喪兩女：十一月十七日，第四女王佐以痘殤，年五歲；十二月二十二日，次女王相卒，年十六歲。這給王鐸造成了巨大的心理創傷。

王鐸在《女佐壙碣》中云："女年五歲，醫人曰受駭深矣，方死猶怖。……是年月王鐸上疏言邊不當款，中貴傳言廷杖，一時危疑，家人奴僕俱驚哭，其乳母亦哭，受震驚。……三月八日煙焰突起，地室撼動，乳母拉女出，顛跆大驚。先是秣陵歸，昏渡鞏黑石關，女之輈一輪平一輪墜崖泥中，大驚，其受懼也非一日矣。予三子四女，皆不如佐之慧。……予年四十六，濡滯功名，不能早退。……予爲父之失也。"[7]在王鐸的三子四女之中，王佐最爲聰慧，也最受他的喜愛。王佐五歲而卒，在她短短的生命中，就多次受到過驚嚇，"醫人曰（王佐）受駭深矣，方死猶怖"。而這一切都是身爲父親的王鐸濡滯功名、宦途漂泊所帶來的，他又如何能于自責愧疚中自拔？

接著又是次女王相去世，一月之隔，痛失兩女，這是何等的悲痛！《女相墓誌銘》云："……女死崇禎戊寅十二月二十二日，年十六，將歸張氏子而夭……數從予之洛之宋之金陵之燕。……嗚呼，女不夭也，婿將禦輪，予滯于祿，而逢金戈之齬，摽梅愆期，未共牢……"[8]次女王相幼年時就已經許字張

[7] 王鐸《擬山園選集》，載《清代詩文集彙編》（七），第380頁。
[8] 同上，第422頁。

鼎延的次子，這是由父輩們結就的良緣。王相本已到了出嫁的年齡，却因隨王鐸宦海漂泊、阻于戰亂而遷延未果。"非予宦不致此，予之尤之憾，其何釋與？"這又讓王鐸難以釋懷。王相"臨死作一詩，握予手曰命也"，此情此景又如何不讓王鐸痛貫心肝、自責深嘆？

距離兩個女兒的相繼亡故已有九個多月了，王鐸的心頭依然哀戚綿長、愧疚難遣。本年十二月，王鐸作《思二女》："……舊衣不欲觀，舊言猶在耳。入庭似汝在，呼之則誤矣。……汝埋孟津原，汝魂安所倚。"其情之哀切令人淚目。

五、國事之憂

王鐸三番上疏哀請歸養還有一個深層原因，那就是他已對國事產生了強烈的憂患和倦怠之情。

王鐸是農家子弟，以苦讀考取了功名。學而優則仕，能加官進爵、光耀門楣的期望一直深植于他的內心。在他得中進士寫給大舅陳燿的報喜信中，就表達了自己驅馳仕路的雄心。但是，他的滿懷壯志很快就被現實所擊垮。

王鐸步入仕途之時，黨爭之勢蔓延朝野、愈演愈烈，明王朝已處于風雨飄搖之中。王鐸雖非黨人、以清流自居，但周旋于黨爭紛紜的政壇，謹慎處之也難脫被裹挾的命運。他處心積慮謀得了南京翰林院事這一閑職，暫時脫離了北廷的政治漩渦。自崇禎八年（1635）底至崇禎十年（1637）二月，在南京這一年多，是王鐸仕宦生涯最爲愜意的時光。他遍游金陵名勝，多方結納南中官員，飲酒揮毫、詩文唱酬，還整理印行了自己的詩文集，可謂意興盎然，悠游快哉。

但快意的時光是短暫的。崇禎十年（1637）二月，王鐸北渡赴京任職。他先返回孟津家中盤桓，并築崝嶸山房以備閑居，對仕途的倦意與日俱增。幾近半年後他方纔繼續北行。此番回到北京，王鐸對時局的憂慮開始表現爲行爲上強烈的激憤。

崇禎十一年（1638）春，王鐸于經筵上講《中庸》，數説反語，言時事又有白骨如麻等語，遭到崇禎帝的怒責；七月十九日，"上吏以撫餌邊，楊嗣昌、方一藻數遣周元忠諸人往還。乃上疏言邊不可撫，事關宗社，爲禍甚大，懍懍數千言，楊嗾中璫，欲廷杖之，上亦不加罪焉"[9]。八月，王鐸又因奏劾楊嗣昌而遭降三級；九月，清軍過長城襲擾，京師戒嚴，王鐸晨守大明門，抱病枕戈，他在《崝嶸山房賦》中言"……晨大明門，見仕宦之多海大魚也。余

[9] 王鐸《擬山園選集》，載《清代詩文集彙編》（七），第533頁。

有山心焉。"[10]時事離亂、抱病枕戈，見京城仕宦之多如海魚、螻蟻，愈發襯托出自己的卑微弱小，這深深刺痛着王鐸敏感而疲憊的神經。此際戰亂頻仍，友宦死于戰亂者衆，感時傷逝之餘，王鐸倦意深重。

崇禎十二年（1639）正月，宿仇東林黨的薛國觀取代劉宇亮成爲首輔，再掀派系黨爭，王鐸憤而指斥，《與薛韓城牘》言："……恐天下傳之，謂三百年舊制敗壞決裂，自韓城始。……僕實羞死。願爲深山之農，不願爲韓城之鷹鸇也。"[11]其言辭之激烈侃直，深爲薛氏黨羽所嫉恨；并有詩《與弟》言"我髮二三白，用事心已衰"[12]等等，都反映出此際王鐸倦怠彷徨的心境。内憂外患國勢衰微，而朝野黨爭又無止無休，朝臣被廷杖、削級、下獄、處决亦爲尋常之事，王鐸的内心時時被悲涼所籠罩。

對政局心灰意懶的王鐸"曠職良多"，病體不堪其位衹是個託詞。在政治爭鬥的漩渦中，王鐸深感進退無門。屢屢請辭，或許也不乏他以退爲進的策略在：崇禎十一年五月，王鐸任禮部右侍郎，八月就因奏劾楊嗣昌而被"降三級，照舊管事"，而大概一年之後，他就被擢爲禮部左侍郎。即便如此，他還是繼續奏請致仕，又是一年之後，他就被任命爲南京禮部尚書了。

結語

手稿擬于王鐸的禮部左侍郎任上，時間當在崇禎十二年（1639）八九月間，王鐸時年四十八歲。這是他兩年間的第三次奏請歸養。

王鐸在南京翰林院事任上病瘁，病勢綿延數年，未能痊癒，這是他數次奏請歸養的直接理由；家庭接連變故，又讓他的心理備受打擊；國勢飄搖、黨爭無休無止，對國事的倦怠與憂患之心日趨強烈，是他三次請求歸養的深層原因。這正是手稿所反映出的真實心境。然屢奏均未得允，王鐸内心對仕途的希冀也并未泯滅。明清鼎革將近，裹挾于時代的巨輪中，等待他的將是更大的榮辱昇沉。

<div style="text-align:right">

張穎昌：山東博物館
劉豔：山東博物館
（編輯：夏雨婷）

</div>

[10] 王鐸《崝嶸山房賦》，《擬山園選集》卷二，中國國家圖書館藏清順治十年刻本。
[11] 王鐸《擬山園選集》，載《清代詩文集彙編》（六），第575頁。
[12] 王鐸《與弟》，《擬山園初集》卷十一，河南省圖書館藏明崇禎刻本。

被矯飾的形象
——王鐸在南明野史中的形象考辨

葉煉勇

內容提要：

本文圍繞王鐸在南明弘光朝一年發生的"李清爲倪元璐請謚""預投降書""僞太子案"等事件中，不同史料所展現出的王鐸歷史形象進行考辨，分析不同史家與王鐸的關係及政見之異同，指出東林、復社黨人的歷史著作不可避免地帶有門户之見；遺民史家因身份和文化心理因素，會主動傾向貶斥降臣；清中期以後的史家漸漸淡化反清色彩，立場與官方史書趨向一致。諸多南明野史關于王鐸的史料真僞不一、褒貶各異，研究引用時要詳加辨別。

關鍵詞：

王鐸　倪元璐　預投降書　太子案　南明野史　歷史形象

　　王鐸作爲明末清初重要書法家，其歷史形象在降清前後截然相異，其形象崩毀的關鍵時期乃是在南明弘光朝一年間（1644年5月至1645年6月）。明末遺民所著諸南明野史中，作者大多與王鐸生平有交集，或政見不一，或互有齟齬，未必盡爲公正持平之論。史家朱希祖説："余于南明史事，凡東林、復社中人所撰著，必當推察至隱，不敢輕于置信。讀史者當以至公至大之見，衡其得失，勿徒震于鴻儒碩學而有所蔽焉。"[1]清乾隆年間官修正史將王鐸列入《貳臣傳》，對其在南明史迹掩善諱書。乾隆以後所修南明史籍，或沿襲清初舊説，或受《貳臣傳》的定調影響，苛貶更甚。

　　部分當代研究王鐸的論文中所引史料，不加細辨，或前後相抵，所得結論的客觀性自然削弱。本文圍繞王鐸在弘光朝一年發生的"李清爲倪元璐請謚""預投降書""僞太子案"等事件中，對不同史料所展現出的王鐸歷史形

[1] 朱希祖《明季史料題跋·弘光實錄鈔跋》，遼寧教育出版社，1998年版，第34頁。

象進行考辨，并分析不同史家與王鐸的關係與政見之異同，嘗試從史料中探析著史者的主觀態度，以助于日後研究時釐清經過史家主觀因素所矯飾過的歷史形象，還原人物本來的歷史真實。

一、"李清爲倪元璐請謚"事件體現出王鐸"忘君事仇之先兆"？

李清在《三垣筆記·附識下》載：

> 王輔鐸與倪宗伯元璐同籍同官，稱莫逆交。及元璐殉難，予持乃弟揭，以謚文正爲言，鐸拂然曰："倪年兄以身殉國，不謚亦足不朽，何必文正？予已言之儀部矣。"言雖正而實薄，此即忘君事仇之先兆也。[2]

弘光朝出于團結人心的需要，大量追贈明代名臣烈士謚號。諸舊臣子孫紛紛請謚。倪元璐在北京城陷之際自縊殉國。倪元璐弟持行狀託請時任工科給事中的李清游説王鐸，要求追贈倪元璐"文正"謚號。王鐸與倪元璐私交篤，然而聞言"拂然"（注意這是李清用的形容詞），李清竟將此事視爲王鐸"忘君事仇"的先兆。研究者引用此條時，一般是用來證明王鐸與倪元璐的交情由篤轉淡，這事大體符合實情；或是沿襲李清的觀點，試圖證明王鐸降清出于預謀，却未必符合事實。

倪元璐（1593—1644），字玉汝，號鴻寶，浙江上虞人。明天啓二年（1622），王鐸、倪元璐、黃道周同登進士，三人以文章節義見著，士人以争得一字爲珍，時人將三人并稱爲"三株樹"。天啓三年（1623）元宵佳節，王鐸與倪元璐等同游燈市，王鐸有詩紀之。崇禎七年（1634），[3]王鐸請倪元璐爲《擬山園選集》作序，倪元璐以五言古詩爲之代序。倪元璐在詩中稱"喜君過我廬，披襟而莫逆"，并云"瓊翰共珍秘，如食雲母屑……珪璋泂大器，表表文章伯"等盛贊其詩文；崇禎八年（1635），倪元璐《代言選》付梓，請王鐸爲之作序。王鐸亦以五言詩爲之代序。《擬山圖詩集》卷四《寄鴻寶》云："非君惜知音，孤劭有獨聞。"[4]由兩人的詩文交往中，可以得知兩人早期的交情甚厚。但情况

[2] [明]李清《三垣筆記·附識·弘光》，見薛龍春《王鐸年譜長編》（中），中華書局，2019年版，第832頁。

[3] [明]倪元璐《五言代序》云"我明洪灝氣，二百六十六"，可知此序作于明崇禎七年。王鐸《擬山園選集》，李根柱點校，河南人民出版社，2013年版，第36頁。

[4] [明]王鐸《擬山園選集》，李根柱點校，第86頁。

明王鐸《憶過中條山語》軸

在王鐸求南司成一職時有所轉變。

崇禎八年（1635）夏，王鐸因受權臣溫體仁排斥，故請調南司成一職，結果調爲南京翰林院事。翌年，倪元璐得知王鐸在求調任過程中的情狀，寫信給文震孟云："孟津兄總求南司成，庶子、掌院非其所屑。其意唯恐人不據之也。數日來始知此兄營求可恥之狀，不忍言之。"[5]

王鐸在求調職過程中有哪些"可恥之狀"？我們可以從一則史料側面印證：王鐸於該年八月十四日致書先到南京任光祿寺卿的張鏡心，求薦其四弟王鑅。稱鑅"幹足以一縣之宰"，求張鏡心"薦疏中，或開單送之銓部，生成之恩……必圖報于終身"[6]，并以舉薦張鏡心之子弟作爲交換條件。這樣的事件當然不光彩，以倪元璐容不下小人的性格，當然看不起。這事的確讓倪元璐對王鐸改觀，但直到崇禎十六年（1642），王鐸南下避亂還一直打聽倪元璐消息，得知在高郵擦肩而過後，還寫信《致鴻寶》歷訴離亂多年慘痛經歷及抗清之心，[7] 由此可以推測多年未與倪元璐相見的王鐸未必就知道倪元璐已對自己生厭，猶企望互訴心跡。

既然王鐸并未疏遠倪元璐，但爲何李清爲倪元璐請謚，王鐸會"拂然"？筆者看來原因有三：一是私請"文正"謚號爲最高美謚，終明之世罕有，事關重大王鐸不能輕諾；二是王鐸希望杜絕大臣子孫私請謚號的風氣。擬謚之職權與隸屬工部的李清無關，而李清屢爲人請謚的做法與王鐸意見相悖，王鐸不滿李清而非針對倪元璐。

[5] 倪元璐《致文震孟札》，《有明名賢遺翰》光緒丁亥文淵書局刻本，見薛龍春《王鐸年譜長編》（上），第304頁。

[6] 王鐸《與張鏡心書》，故宮博物院藏，見薛龍春《王鐸年譜長編》（上），第304頁。

[7] 薛龍春《明末"三株樹"考論》，《新美術》2010年第4期，第28—41頁。

三是李清把王鐸表現出的不滿,誤以爲王鐸對倪元璐不滿,并推測王鐸會阻撓爲倪元璐請謚,因此遷怒于王鐸。并于王鐸降清後追思,把此事聯想爲"忘君事仇先兆"。

要分析其中曲直,先要瞭解明代謚法制度。明代謚法承前代之制而有所損益,大體爲:(一)將字數不定之謚,定爲"皇帝十七字,皇后十三字,皇妃、東宫、東宫妃二字,親王一字,郡王二字,文武大臣二字"[8];(二)規定三品以上官員給謚號,品級低者如有死節、諫言、理學成就突出等,也給予謚號,但比例很低;(三)取消惡謚,僅賜美謚。由于取消惡謚,是否得謚號就成了朝廷是否肯定該官員一生的獎懲手段。時人以不得謚爲辱。[9]倪元璐在明官至太保(正一品)、吏部尚書(正二品),又有死節之舉。因此按制度一定可以得到美謚。如大臣該得謚而不得,則反而成了禮部與内閣失職。

明代擬謚的流程如下:(1)逝世官員的子孫或同僚向禮部提出申請;(2)禮部向皇帝提出爲逝世官員擬謚;(3)皇帝裁准是否賜謚;(4)皇帝批准後,由吏部(負責文官)、兵部(負責武官)考核逝者生平業績,報送禮部;(5)禮部據報送的結果定爲上、中、下三等,報送翰林院;(6)翰林院爲逝者擬定兩個謚號,且做出謚議,報送禮部;(7)禮部復議,無異議者再呈内閣;(8)内閣大學士折衷取捨後,即具揭呈遞給皇帝裁決;(9)皇帝從

[8] [清]龍文彬《明會要》卷十九,中華書局,1956年版,第308頁。
[9] 田冰《明代官員謚號研究》,河南大學2009年博士學位論文。

明倪元璐《山行即事五言詩》軸

兩個謚號中擇一，頒敕詔告臣民。[10]由此可見，擬謚由禮部、吏部、兵部、翰林院、內閣等國家多個重要部門共同執行，其中禮部是最主要的負責機構。雖內閣有折衷權，但最終的決定權掌握在皇帝手中。但李清所屬的工部，是不屬于擬謚的相關機構的。

　　明初規定擬謚需由朝廷公舉。自成化以後，子孫或地方官爲當地已故名流請謚的越來越多，并且比照官品生平相當的已謚官員作爲請謚的理由，不顧官方的公論，妄加比例，造成賜謚混亂。明代朝中官員注重爲同鄉官員請謚、改謚和保護同鄉官員既得的謚號，使明代官員謚號打上地域政治集團的印記，[11]成爲朋黨勾結的手段。因此，在弘治、萬曆朝都曾多次下詔杜絕子孫私請。《大明會典》明確規定："若不係公舉，子孫自陳乞補謚者，不行。"

　　在丟失半壁江山，內外交困的局面下，南明政權利用擬謚這一手段意圖重振士氣，激起反抗的鬥志，因此大量追贈明代功臣名將謚號。在弘光一年所追贈謚號者達二百○四人。而明洪武至崇禎朝二百七十六年間總共得謚者才九百八十一人。[12]弘光一年幾乎等于整個明朝獲謚人數的五分之一。在這大量的擬謚活動當中，"諸臣子孫紛紛請贈謚"，鬧出了很多褒貶予奪不合慣例的事情。主要原因在于大臣子孫私請紊亂謚法，更助長朋黨勾結之風，王鐸認爲"駁之則自絕矣"，故多駁斥之；而馬士英"不曉此制"但却又常常把王鐸已駁回的請謚又允准，兩人因此還產生了矛盾。李清認爲"一蔭而允駁殊，一贈而予奪迥，其顛謬乃矣"[13]，對把關過嚴的王鐸和過寬的馬士英都有不滿。

　　李清身爲工科給事中，請謚非其職責範圍。李清在這次請謚潮中頗像"好事者"，樂此不疲，多次上疏宣導"盛典"，彌補歷朝之缺。溫睿臨在《南疆逸史》中諷刺李清："時廟堂無報仇討賊之志，但修文法，飾太平，而（李）清于其間，亦請追謚開國名臣及武、熹兩朝忠諫諸臣……然人譏其所言非急務也。"[14]而他"好事者"的態度，多次越俎代庖爲請謚奔走、上疏的行徑，與王鐸嚴駁請謚以絕私請的做法相悖，故亦招王鐸不滿。王鐸"拂然"而怒，似乎是針對李清，而不爲倪元璐。

　　更何況"文正"乃歷朝最高之美謚，司馬光認爲"文正是謚之極美，無以復加"。歷代皇帝從不輕易把此謚號贈人。宋代有范仲淹、司馬光等九人；元代有耶律楚材等六人；明代崇禎前近三百年祇有李東陽、謝遷二人。太師禮部

[10] 田冰《明代官員謚號研究》，河南大學2009年博士學位論文。
[11] 同上。
[12] 同上。
[13] 李清《三垣筆記·弘光》，見薛龍春《王鐸年譜長編》（中），第823頁。
[14] [清]溫睿臨《南疆逸史》卷二十一，《李清傳》，中華書局，1959年版，第199頁。

尚書兼華蓋殿大學士李東陽，臨死前得知贈諡爲"文正"，激動得在病床中挣扎而起連忙叩首，可見"文正"在文官中的分量與難得。

這事事關重大，最終決定權掌握在皇帝手裏。即使王鐸與倪元璐私交再好，也没辦法事先應允。祇能答"倪年兄以身殉國，不諡亦足不朽，何必文正？予已言之儀部矣。"李清却因此言以及王鐸的表情，認爲王鐸有意推却，懷恨于鐸。

但據《明季南略·北京殉難諸臣諡》載：

九月初三日（戊子），賜北京殉難文臣二十一人、勛臣二人，咸臣一人祭葬、贈蔭、祠諡有差：閣臣范景文諡"文貞"，户部尚書倪元璐諡"文正"……[15]

由此可知，王鐸説"已言之儀部"的確是實情，作爲有擬諡折衷權的内閣輔臣王鐸，應該是在倪元璐定諡爲"文正"的事件中發揮了積極作用的。李清對王鐸的誤會應當在結果頒布後消解。然而李清的《三垣筆記》成書在清初，却依然固執己見，并把它拔高到"忘君事仇先兆"的程度。既言"忘君事仇"，此條記載定寫于入清後，明顯并非當時事發後記下而錄入書中忘記删改。李清是在明知倪元璐被弘光朝諡爲"文正"的情況下，仍以事後諸葛的態度，把對王鐸的不滿帶入書中，其態度不甚公允。

二、王鐸指證"南來太子"爲僞，是迎馬士英之意？

王鐸初入仕時被視爲清流，他敢于對抗閹黨，并且直諫獲斥，時人與倪元璐、黄道周并稱爲"三株樹"。因此王鐸在弘光元年以前的形象都比較正面。但在弘光朝一年時間内形象急轉直下。造成其形象崩潰的事件主要有兩個，一是有人傳言王鐸預先向清朝暗中投降，二是他在審訊"南來太子案"中指證"太子"爲僞。

先討論向清朝暗中投降一事。此記載出自顧苓《金陵野錄》，已降清的前明官員李明睿被清廷革職回到南京後，跟人説他在清禮部任職時，親自接收了一份王鐸的降書。筆者在《王鐸"預投降書"真僞考》（下文簡稱"《真僞考》"）中指出王鐸預投降書的種種不合理，并排除了李明睿誣陷

[15] [清]計六奇《明季南略》卷五，《北京殉難諸臣諡》，《續修四庫全書》第443册，上海古籍出版社，2002年版，第144頁。

王鐸的可能性。[16]因此大膽提出推論：此事應是清廷爲配合軍事打擊而設的反間計。李明睿在不知情的情況下接受了一份并非由王鐸所寫的"降書"，并因"參拜不恭"的小理由開除，放其回到南明傳播了這則假消息，達到離間南明君臣的目的。

後來筆者又從清代張岱的《石匱書後集》中找到更直接的證據："陳洪範私自請降，并進錢謙益、王鐸降表。"[17]陳洪範是南明派往清廷的和談使臣之一。後來叛變，并主動提出潛回策反南明將領，多爾袞"許以世爵酬之"。後來他回南明策反不成則以流言構陷對方，後世人稱其爲"活秦檜"。使團在1644年七月出發。《真僞考》中已詳細論證了王鐸在該年十一月前投降的不合理性。陳洪範投降在十月底至十一月初之間，李明睿被革職是十一月。事件的前因後果相當明顯：陳洪範僞造了錢、王二人的降書，清廷派李明睿接收降書後再將其革退。《真僞考》中的推論基本能證實。做史料研究本來對這類有疑點的證據應細辯真僞，但不少研究者在引用時竟不加細究。

其次討論"僞太子案"。弘光派王鐸辨太子真僞，王鐸最堅決地指證爲僞，一時輿論譁然。"民間傳言，馬士英、王鐸共戕謀害太子"[18]，甚至有民謠唱道"射人先身馬（士英），擒賊先擒王（鐸）"[19]，"閭巷小民，亦至泣下，欲生食王鐸、方拱乾之肉"[20]。

太子的真僞問題關係到弘光得位的合法性問題，成爲不同政治力量爭鬥的焦點。馬士英一派的權力來源自定策，因此必然傾向維護弘光而指"太子"爲僞；而與弘光（福王一系）有世仇的東林則希望太子爲真以推翻弘光；民意則因對前明的感情及對弘光昏庸無道的不滿，希望太子爲真。幾方勢力的角逐已超出事件真僞本身，而上昇爲意氣之爭。此時王鐸指證"太子"爲僞則必然成爲了東林黨和民情攻擊的目標。相當一部分史書作者歸罪于王鐸，如查慎行《人海記》："如（士英）但設三疑端以迎合上意。而首斥其僞者王鐸也。"《國榷》："時馬士英迎上旨主僞。大學士王鐸先侍東宮，附和士英，如出一口，中外悲之。"[21]錢秉鐙（澄之）《藏山閣文存》卷六《南渡三疑案》："北來太子一案……而首斥其僞者王鐸也。鐸不過效鞏雋不疑，以自附于通經

[16] 葉煉勇《王鐸"預投降書"真僞考》，《書法研究》2020年第2期，第111—123頁。
[17] [明]張岱《石匱書後集》卷二十九，臺灣文獻叢刊。
[18] [明]顧炎武《聖安本紀下》，臺灣文獻叢刊。
[19] [清]談遷《棗林雜俎》，見張昇《王鐸年譜》，上海書畫出版社，2007年版，第179頁。《纖言》《國榷》《甲乙事案》有相似記載。
[20] [清]黄宗羲《弘光實錄鈔》卷四，見薛龍春《王鐸年譜長編》（中），第857頁。
[21] 談遷《國榷》卷一〇四，見張昇《王鐸年譜》，第178頁。

足用者耳。"[22]與王鐸一生交好又身爲東林黨人的黃道周説:"(王鐸)丁難已五六年,無由別東朝長少儀表也。……孟律以不辨天子宰相,喪其鬘鬣,今爲唐世同文之所憤笑。"[23]他也不認爲"太子"爲真,這似爲王鐸辯解,又有幾分迎合東林黨人的譏諷意味。

後來弘光出逃,王鐸被南京群衆圍毆抄家,并投之于獄。對當時王鐸自辯的情形,史書有兩種不同的記載。一是"非幹我,馬士英所教也"[24],則指王鐸勾結馬士英作僞證;二是"此馬士英所爲,我不與,士英秦檜,我岳飛,若曹無認飛爲檜也"[25],此則王鐸否認與馬士英相關,指僞實出己意。

如何辨別哪一種説法更接近歷史真實,問題的關鍵首先在于太子的真僞。當時幾乎同時發生兩起太子案,一在北京,一在南京,又分別稱"北太子案"和"南太子案"。兩太子案的真僞歷來爭訟不休,至孟森《明烈皇殉國後紀》中《清世祖殺故明太子》中提出有力的證據,證明北太子爲真,而南太子爲僞,幾乎成爲定讞而爲史學界所普遍接受。何修齡的《太子慈烺和北南兩太子案——紀念孟森先生誕生140周年、逝世70周年》在繼承孟森觀點的前提下,對幾種不同的説法進行了嚴密的考證。

能證明北太子爲真比較有力的證據如下。

(一)太子投外祖周奎家。長平公主相見抱泣。太子在周奎家住四日始獻給清廷。如果公主與太子并非認識,何至抱泣。如果來者爲冒認,定會立刻舉報,周奎何必留其住家數日才獻出。周奎乃是在親情舊恩與生死利害之間搖擺不定,猶豫數日後,最終纔决定出賣外孫。多爾袞主審時,多數官員迎合上意指出太子爲假,"復令宮主認之。宮主見太子淚下,周奎掌其頰,宮主驚走,亦言不是"[26]。當時纔十多歲的長平公主依然不想説太子是假,在清廷强壓和外公掌摑下纔被迫説僞。

(二)清廷又召崇禎帝的"袁妃"作證指太子爲僞。然孟森指出袁妃已在崇禎十七年三月十八日晚,被崇禎賜自盡,又以劍補刺之。"一時假袁妃之名以欺國人","蓋證太子之假冒者袁妃,其實袁妃乃假冒也","任妃爲(魏)忠賢養女,入清後求媚新朝,何所不至,决不足以證太子之假冒,而其

[22] 鄒漪《明季遺聞》同此。
[23] [明]黃道周《黃漳浦文集》,臺灣文獻叢刊。
[24] [明]陸圻《纖言》,見薛龍春《王鐸年譜長編》(中),第866頁。李天根《爝火錄》略同,"(鐸曰)'非于我事,皆馬士英所使。'百姓曰:'汝舌在士英口中耶?'"
[25] 李清《三垣筆記》,見張昇《王鐸年譜》,第183頁。
[26] 張岱《石匱書後集》卷三,上海古籍出版社,2007年版,第45頁。

假冒袁妃則無疑也"[27]。

（三）南明北上使臣左懋第派人暗中偵訪被囚的太子下落，看守的八旗獄卒透露"此真崇禎太子，故加防閑，供應不缺"[28]。

（四）順治元年十二月，清廷對指證太子爲僞的馮銓、謝陞、洪承疇等封賞有加。而對指證太子爲真的錢鳳覽絞死，李時蔭、楊博、楊時茂、常進節、楊玉等十餘人各斬決。[29]又把爲太子抗爭而繫獄的士民全部殺害。[30]《清史稿》引用《清世祖實錄》所載的北太子案有關記載時又作了大量刪改。這些極具傾向的措施更表明清廷先急于把太子定性爲冒認，以消除政治威脅的心態。

而能佐證南太子爲僞的證據如下。

（一）談遷《國榷》說"南太子"從吳三桂軍中逃脫，自天津航海而南下。[31]關于太子落在吳三桂之手的說法，何修齡在《太子慈烺和北南兩太子案》中有詳細的辨僞。理由大致如下：（1）太子的政治影響太大，李自成挾其東征，沒理由輕易拱手交給吳三桂。（2）吳三桂已降清，沒有理由再把太子收藏在軍中并帶回北京"擁立"，而清廷却不猜忌。（3）何修齡在《吳三桂擁立太子的謠傳是掩護多爾袞進占京師的計謀補證》中指出，吳三桂入京前打的是"擁立東宮"的名義，吳三桂手下散布"借清兵送太子至"的言論。1644年五月初二，多爾袞入城，向士民說"我攝政王也，太子隨後至"。顯然，多爾袞是知道吳三桂所謂"擁立東宮"的籌劃，更有可能就是他們合謀下配合唱的雙簧，以兵不血刃，士民跪迎的方式便入主了北京。（4）入京後，因爲并沒有真正獲得太子，便又對外宣稱太子在回京途中逃脫。此說法在民間流布很廣。"南太子"對朱慈烺在破宮後的種種行迹并不甚瞭解，可能就是根據這些民間傳言說自己逃脫于吳軍。上述所舉如談遷、計六奇、陸圻、文秉等史家都相信太子從吳軍中逃脫的說法。

（二）"南太子"逃亂六七個月後，仍著龍紋內衣。[32]更于元夕觀燈浩

[27] 孟森《明烈皇殉國後紀》，《明清史論著集刊》上册，中華書局，2006年版，第30頁、第32頁、第33頁。

[28] 佚名《使臣碧血錄》，《南明史料》（八種），江蘇古籍出版社，1999年版，第761頁。《燼火錄》卷九、《甲申朝事小紀》四編卷二有相同記載。

[29] [清]抱陽生《甲申朝事小紀》四編卷一，書目文獻出版社，1987年版，第706頁。

[30] [清]佚名《鹿樵紀聞》卷上，參見何修齡《太子慈烺和北南兩太子案》，《中國史研究》2008年第1期，第121—138頁。《甲申朝事小紀》亦有記載。

[31] 有相同記載的史書有計六奇《明季北略》《明季南略》，陸圻《纖言》。文秉《甲乙事案》認爲李自成戰敗到永平後，太子不知下落，後來不加說明而重新露面，由鴻臚寺序班高夢箕挾之渡江南下。

[32] 李清《三垣筆記》，第124頁。

嘆，路人竊指。[33]這不像是隱姓埋然逃難，倒是像故意引人注意。

（三）"南太子"除了認得方拱乾外，似乎對劉正宗等其他講官并不認識。對講經的地點、細節多有出錯。據王鐸所回憶太子容貌與"南太子"不符。

（四）一官審問"公主今何在？"對曰："不知，想必死矣！"又問："公主同宮女叩周國舅門。""南太子"却又說："同宮女叩周國舅門者，即我也。"[34]這兩個回答首先自相矛盾。其次，訪周奎家的"太子"被獻于清廷，審訊處死。如果"南太子"與訪周奎家者爲同一人，如何又能現身南京。此足以證明南太子爲假。

綜上所述，北太子爲真，南太子爲假。則排除了王鐸説真爲偽的可能性。至于王鐸真認爲太子是偽，而不計後果堅持説出真相，還是認不出或是爲迎合馬士英説偽。筆者認爲是出于前者。雖然自王鐸自崇禎十一年底丁憂以來，已六七年未見太子，太子已由一小兒成長爲少年，王鐸已經未必全然能從容貌判別。但此時王鐸與馬士英已經不和，迎合之説可能性不大。

早在崇禎九年，王鐸就與馬士英交游往來頗多，對馬士英的印象還不錯。王鐸有《得梅瑶草齋中》《和馬瑶草小菊花用原韵》等詩。弘光元年，王鐸得入閣爲次輔，一方面由于王鐸家曾救濟南逃的福王家族；二者與馬士英也有些舊交情；三者王鐸素有清流之名，亦爲東林所接受。首次舉薦東閣大學士止姜曰廣一人，弘光以不合祖制命吏部再推，乃將姜、王同時推入內閣。王鐸能入閣乃是由于同時得到弘光、東林及馬士英等不同勢力的認可，能夠居中調和。入閣初的王鐸也表現出主張調和黨争，共同對外的傾向。但隨着東林與馬士英的鬥争越趨激烈。王鐸的居中調和的角色越來越受到兩方面政治勢力的不滿。

1644年六月十九日，湖廣巡按御史黃澍（東林）彈劾馬士英，言辭激切。王鐸勸黃澍復冠。這是第一次引起馬士英不快。

七月二十六日，馬士英指使貢生朱統彈劾高弘圖（東林）。王鐸助弘圖辯誣。這是第二次衝突。

十月至十一月，因請謚的問題王鐸與馬士英產生了第三次矛盾。李清（東林）在《三垣筆記》中説："往例，閣中票擬，必諸裁首輔，故鮮矛盾，馬士英爲首輔，終不曉此制。如諸舊臣子孫紛請贈送，王輔鐸以爲杜其蔭則自絶，故多駁，乃馬士英又票允。"[35]

十一月初，王鐸請視師江北。馬士英俱其奪兵權，終不允。十二月王鐸復

[33] 計六奇《明季南略》卷六，《續修四庫全書》第443册，第161頁。
[34] 同上，第163頁。
[35] 李清《三垣筆記》卷中，參見張昇《王鐸年譜》，第166頁。

請視師江北，以復國仇。不允。

1645年正月十一日，刑部尚書解學龍（支持東林）上"從賊六等罪"。馬士英素來主張把投降大順的人，歸爲"順案"，不問情節輕重一律處死。他的目的在于對東林黨把歸附魏忠賢的"逆案"進行報復。在當時的環境下激化黨爭無疑不利團結抗清。因此王鐸趁馬士英注籍之際呈上解學龍的奏疏，評其"説慎平允"。此舉大大激怒了馬士英，馬士英削解學龍籍，而留王鐸不問。[36]王鐸上《急宜行仁事》自辯，又上《用刑當慎飲酒當節事》説："吾數救武愫、周鐘等，由是興謗逐臣，凶鋒陰布，更欲殺臣。"[37]可見馬士英幾欲致王鐸于死地。二月三日却有上諭宣王鐸入閣票擬"從賊"之罪，王鐸因此備受御史左光斗（東林）的攻擊。不得以一日三往調停。[38]這是否爲馬士英迫使王鐸"站隊"而刻意安排？最終王鐸無奈數次上疏請辭。"臣一腐儒耳，數忤權奸，了無依傍……蓋日之所慟心疾首，怨以爲壞我國家，凶如毒藥，暴如猛獸。"[39]"臣通廿四年，平素與人忍讓退處，無隙無怨，亦何負于人乎？"[40]

面對清廷大兵壓境，左良玉以救太子爲名起兵叛變。王鐸主張抗清爲主，修詔勸左罷兵；而馬士英則認爲北兵來可以議和，竟抽調長江上防守兵力去防左良玉。四月，王鐸上《爲江上防兵最急，急以兵柄授臣，前赴防守事》："金山一帶，西至龍潭，兵不滿七百，樞臣飾以爲數十萬。……樞臣晝夜以兵環衛其私宅，控弦被銷，廂房書室中暗爲衷甲，意欲何爲？……臣數請師不行，必有權奸內讒者共誤國家。"[41]王鐸揭露了馬士英虛報江防，私擁强兵的罪惡行徑，直斥"權奸""意欲何爲"，雙方的矛盾已公開化，不可調和。

馬士英于五月十一日，抛棄弘光，"率領川兵捆載珠寶斫關出逃"[42]。王鐸在《訴南北畿城隍神文》中深刻地揭露馬士英的罪行，稱其爲"奸臣""逆賊""司馬昭"。王鐸于馬士英出逃當天被士民圍毆抄家投獄，此時之前王、馬二人勢同水火，豈會串通誣陷太子。因此"皆馬士英所使"的説法當爲臆測。指證南太子爲僞是王鐸的本意。

[36] 李清《三垣筆記》卷中，參見張昇《王鐸年譜》，第170頁。
[37] 王鐸《擬山園選集》卷十二，李根柱點校，第94頁。
[38] 李清《南渡錄》卷四，參見張昇《王鐸年譜》第171頁。《三垣筆記》同此。
[39] 王鐸《擬山園選集》卷十，李根柱點校，第80頁。
[40] 王鐸《擬山園選集》卷十一，李根柱點校，第90頁。
[41] 王鐸《擬山園選集》卷十二，李根柱點校，第95頁。
[42] 王鐸《擬山園選集》卷四，李根柱點校，第29頁。關于馬士英出逃時間，不同史籍記載的日期各有出入。此處取王鐸的説法。

三、南明野史對王鐸評價的立場分析

最後我們總結一下各種南明野史對王鐸的事迹記載并分析一下他們的主觀立場。復社文人黃宗羲《弘光實錄鈔》："（王鐸）尤言其僞，上特稱之……天下之人無不愈疑，即閭巷小民亦至泣下，欲生食王鐸、方拱乾肉。"黃宗羲認爲南太子是真，"上特稱之"暗示王鐸是迎合弘光作僞證。黃氏身爲東林後裔，其深重的門戶之見也在該書中有所體現。在同時期發生的"童妃案"及弘光是否是真的一事上，黃宗羲、錢秉澄等人對弘光身份有質疑，而且對弘光的私生活有不實和誇張的記述。黃宗羲《弘光實錄鈔》對史可法調停"勳臣殿爭"的事也有明顯的竄改處理。東林黨人在弘光繼統大局已定的情況下有相當一部分人在行動上轉投弘光，上書勸進，行爲十分露骨，但是作爲東林後裔的黃氏等人并未給予揭露。因此黃宗羲對主張調和黨爭大膽起用不同派系官員的王鐸不可能沒有諷詞。

同爲復社中人的錢秉鐙《藏山閣文存》卷六《南波三疑案》："北來太子一案……而首斥其僞者王鐸也。鐸不過效顰隼不疑，以自附于通經足用者耳。"他對王鐸這條記載隱隱然有歸罪王鐸爲指太子僞的"元兇"。關于王鐸還是劉正宗誰最先指出太子爲僞，諸多南明野史日期不盡相同，[43]不必深究。但既然南太子爲僞，則王鐸無非説了實話而已，便談不上首罪！

查慎行《人海記》："（士英）但設三疑端以迎合上意。而首斥其僞者王鐸也。鐸不過欲效隼不疑以自附通經足用者耳。……方拱乾時方從北來，掛名從賊之案，待命吳門，一旦召入都，許其湔雪，有不奉馬阮之意旨者乎。"查慎行受教于黃宗羲，又與錢秉鐙有詩集相贈，立場也多相同。查慎行認爲馬士英對太子的質疑是迎合上意。馬士英的確主觀上希望太子爲假，但他提出的三個疑點却十分有力，不能因人廢言。查慎行對王鐸指證太子動機的猜測看法基本與黃宗羲、錢秉鐙一致。

復社人陸圻《纖言》預設立場地認爲太子爲真。他在立身行事、爲人處世上表現出强烈的追隨東林黨的色彩。他對弘光十分敵視，描寫其殘忍淫惡不遺餘力。他在書中記載弘光派兩個小太監去見太子，相抱而哭。弘光遂殺兩太監。此事談遷《國榷》《棗林雜俎》、計六奇《明季南略》沿用，其他書則不見記載。他因多鐸禮遇南太子以此認爲南太子爲真。計六奇的史料和觀點很多沿襲陸圻。

[43] 關于第一次審訊南太子的武英殿會審，《擬山園集》《國榷》《南疆逸史》記在三月初二乙酉；《弘光實錄鈔》"丙申"爲三月十三日。疑爲初二"丙戌"之誤。《南渡錄》記在初四丁亥；《金陵野鈔》記在初五戊子。

計六奇的《明季南略》就太子案一事評價王鐸："穆虎真義士，馬、王輩不如僕隸遠矣……至王鐸身爲大臣，敢云'承任'；真鄙夫、妄人也哉……夢箕至死不認，烈丈夫也。陳以瑞一疏，可云婉而直。"計六奇認爲南太子爲真，認爲王鐸指僞太子是鄙夫、妄人。他記載1644年十一月馬士英派人追殺南太子的事，其他史書未見記載。計六奇襲用陸圻《纖言》弘光誅二宦事，又將弘光對南京士民公開聽審太子且不加刑的懷柔手段視爲太子爲真的證據。北太子冒險至周奎府訪公主的事，被《明季南略》竄改成永王訪公主，國丈周奎府變爲老中書周玄振家。目的在證明北太子實爲永王，南太子爲真。然而北太子訪周奎家之事，人所共知，諸史共記。當時士人抗爭的文書原件至今猶存，鐵證如山。[44]計六奇造僞明矣。計六奇評價王鐸道："王鐸不認太子，罪可斬矣。而太子止其毆，仍以爲相，其度量必有大過人者。惜乎全軀保妻子之臣之衆也。使鐸清夜自思，其知愧否？"時有內閣傳言弘光即將出逃，王鐸申斥內閣，并請示講學日期。想必此舉是王鐸爲穩定人心之計：既然連常規講學都能正常排期，那麼可以消除外界對皇帝出逃的顧慮，以起到安定人心的作用。當然弘光意欲潛逃不是空穴來風，但此時王鐸并不知情。因此纔有弘光、馬士英出逃，王鐸得知之始欲遁逃而被圍毆的事情。而計六奇却譏笑道："是時，清兵渡江甚急，王鐸身爲大臣，而無一言死守京城以待援兵至計，豈欲賦詩退敵耶？抑欲戎服講老子耶？這都是不知死活人。國家用若輩爲輔臣，不亡何時！"[45]回顧史料可知，王鐸并非沒有請兵出戰。而是弘光無意出戰，馬士英終不肯給兵權，數次請纓無果。計六奇有意忽視這些史實，因而此評價實不客觀。

　　《國権》《棗林雜俎》的作者談遷曾對人説："王安石爲翰林學士則有餘，爲宰相則不足，孟津是也。"談遷曾爲高弘圖（東林）幕僚，亦受姜曰廣（東林）器重，入清後以"江左遺民"自居。面對漢族淪爲少數民數統治的現實，顧炎武等遺民思想家視之爲比一朝一姓的興亡更嚴重的"亡天下"，士大夫有殉國、當遺民和投降三種抉擇。對於漢族文人士大夫來説，沒能爲國殉節，其生存的意義與方式就成爲對內心的拷問與煎熬。相較殉國之人，不能選擇赴死殉節的遺民道德的完美性也是"有虧"的，因此他們需要通過貶斥"大節有虧"的降臣，標榜自我"不事二姓"的節操，以及彰顯繼續號召反抗的精神，纔能使自我在易代中選擇存活找到充分的道德理由。因此清初以遺民身份著述的南明史，大多都是在褒揚忠烈、鞭撻降臣、緬懷故國和號召反抗的歷史

[44] 何修齡《太子慈烺和北南兩太子案——紀念孟森先生誕生140周年、逝世70周年》，《中國史研究》2018年第1期，第121—138頁。
[45] 計六奇《明季南略》，魏得、任道斌點校，中華書局，1984年版，第192頁。

語境中叙事的。

東林黨人李清《三垣筆記》批評破格拔擢官員的風氣由王鐸始；譏其票議用"爾"字尤多；[46]李清爲倪元璐請諡，王鐸拂然，李清視其爲"忘君事仇先兆"。李清在南太子案的看法上并沒有盲目跟隨當時東林或民間的看法，李清認同文秉在《甲乙事案》中提出南太子可能是清廷派來的間諜的看法。[47]因此他沒有跟隨陸圻"皆馬士英所使"的説法。《三垣筆記》是被史學界認爲客觀度較高的一本史籍，但也因請諡問題跟王鐸有過齟齬，爲此在一些小節上也不無譏諷。可見求治史之客觀尤難。

乾隆時的李天根《爝火錄》載："（衆人圍毆王鐸）鐸辨：'非于我事，皆馬士英所使。'百姓曰；'汝舌在士英口中耶？'復毆之，鬚髮俱盡。"《爝火錄》成書于乾隆十三年，李天根表示要盡力做到客觀，力求"無一字出之于己"，因此在存在異説的情況下并錄收之。這條記錄顯然也是沿用陸圻《纖言》的資料而來。作者對忠節者高度贊揚，而對喪節者諸多斥責和嘲諷。這其中難免或多或少、無意中有實現清朝統治者藉由歷史書寫爲萬世植綱常的目的。

清中後期的徐鼒在《小腆紀年》中説："王鐸、錢謙益之跪降，而終以小璫乞兒殉節，不禁廢書嘆也……而鐸與謙益又以聲華炫俗，脂韋取容且晝牿亡之久，而天良遂漸滅于無何有之鄉，其初心豈若是哉？"徐鼒的著書目的是宣揚忠臣之士，抨擊叛主降敵之人，給清王朝培養忠良賢臣。此書以封建綱常名教爲體系，對南明歷史的主要記述和評價均帶有維護清統治的鮮明的政治傾向。因此必然會對王鐸這些貳臣往負面方向寫。

東林、復社人身份的史家大多難以完全摒除門户之見。王鐸指南太子爲僞，與東林、復社人以此事件推倒弘光的鬥爭目的衝突，成爲東林們攻擊的矢垛。外省官員和百姓不明實情，東林、復社人士散布的謠言達到了"弘光朝廷越説是假，遠近越疑其真"的效果。[48]因此王鐸也難爲憤怒民衆所饒，最終被陷圍毆抄家投獄的境地。

入清以後的遺民史家，一般又需要貶撻降臣，標舉"不事二主"的氣節以釋解在易代中不能殉節赴死的心理壓力。褒揚忠烈，鞭撻降臣是他們一般所採用的叙事立場。

[46]《南渡錄》《爝火錄》同。案：明代習慣用"爾"呼宦官，故王鐸被譏。王鐸引《尚書》語例反駁。

[47] 文秉《甲乙事案》云："（南太子）是北朝之諜也，藉以搖惑人心，俾中朝自起爭端，同室互鬥，起承其弊，此下莊子之術也。"薛正興主編《南明史料八種》，江蘇古籍出版社，1997年版，第530頁。

[48] 顧誠《南明史》，光明日報出版社，2011年版，第114頁。

清中期以後，以徐鼒爲代表的史家，已無故國情愫的困擾，身份認同上已純然是清人。故著史立場已站在承認清朝正統、維護封建綱常的立場。此時對王鐸的態度便和官方列其入《貳臣傳》的立場高度一致。

　　雖然諸位史家無不在序言中表達"欲爲信史"的願望，希望自己的著作能盡可能符合客觀歷史真實。但不可避免的是，由于學者受個人立場、資料來源等因素的影響，往往不同著述之間互相指摘，對人物品評態度或截然相反。除了明確標榜以史爲褒貶，或以史爲武器向社會樹立某種價值觀的歷史著作外，有不少史家都以接近"零態度"地客觀描述歷史真實作爲治史理想。然而人總不能完全跳出客觀條件、個人思想、階級和時代的局限，做到"零態度"僅是一種不可能完全達到的理想狀態。諸種南明野史是正史的補充，成爲研究南明歷史繞不開的著作。我們不能否認這些史家的價值和貢獻，但落實到具體史實問題的擷取時必須綜合比較，去僞存真。

結語

　　本文比較了南明諸史對王鐸在弘光朝一年中"李清爲倪元璐請謚""預投降書""僞太子案"等事件的不同評價，認爲：（1）李清爲倪元璐請謚，王鐸對李清越俎代庖的做法不滿，而非針對倪元璐。倪元璐確被弘光朝謚爲"文正"，王鐸應該是發揮了積極作用的。李清卻將此事視爲王鐸"忘君事仇先兆"，并不符合歷史真實。（2）顧苓《金陵野錄》中有記載王鐸預先向清廷投送降書的傳言，這其實是降臣陳洪範及清廷共同捏造的假消息，目的在于離間南明君臣以配合軍事攻勢。（3）南太子爲僞冒。王鐸指南太子爲僞是出于其本意，而非迎合馬士英的唆使。

　　由此圍繞關于王鐸的記載，展開論述諸種南明野史對王鐸的評價及其所持主觀立場，指出東林、復社黨人的歷史著作不能避免地帶有門户之見；遺民史家會因身份和心理認同，自動選擇貶斥降臣；清中期以後的史家漸漸淡化反清色彩，立場與官方趨向一致。

　　諸位史家希望自己的著作能盡可能符合客觀歷史真實。但客觀條件、個人思想、階級和時代的局限不可避免，并非總能符合歷史真實。諸多南明野史的價值和貢獻不容否定，但落實到具體史實問題的擷取時必須綜合比較，去僞存真。因此關于王鐸的史料真僞不一、褒貶各異，研究引用時要詳加辨別。

<div style="text-align:right">葉煉勇：肇慶學院文學院書法系
（編輯：夏雨婷）</div>

漢代西域書法人物考略

毛秋瑾

内容提要：

在早期絲綢之路開拓階段，漢王朝派往西域的將領、使者中，多有擅長書法之人。本文根據傳世文獻和新近的考古材料，探討馮嫽、傅介子、李陵、班超、徐幹、班固諸位在書法史上留名的原因及其擅長的書體，以此管窺書法在西域早期傳播的情況，并爲絲綢之路書法史的研究提供一種觀察視角。

關鍵詞：

漢代　西域　書法

自從"絲綢之路"于1877年被德國地理學家李希霍芬命名以來，這一指稱古代聯繫東西方交通道路的名稱及其含義就備受關注，也有各種引申出來的説法。譬如，關心政治、經濟、宗教的學者將其稱爲信仰之路、基督之路、變革之路、黄金之路、白銀之路、帝國之路、危機之路、戰争之路，等等；[1]研究物質文化的學者將其稱爲天馬之路、苜蓿之路、葡萄之路、金錢之路、白銀之路、香藥之路、法寶之路、書籍之路、寫本之路，等等。[2]誠如王素先生所指出的，絲綢之路的各種研究不斷湧現，可惜未見有人提出書法之路。[3]然而，絲綢之路沿綫發現的書法文字材料如此豐富，爲書法史的研究提供了非常重要的素材，因而構建絲綢之路書法史極有必要。

當我們追尋絲綢之路早期書法發展的歷史時，不由會將目光聚焦在絲綢之路開拓者的身上。這些由漢王朝派往西域的使者中，是否有擅長書法的人，他

[1] [英]彼得·弗蘭科潘《絲綢之路：一部全新的世界史》，邵旭東、孫芳譯，徐文堪審校，浙江大學出版社，2016年版。參看本書目録。
[2] 張永强《從長安到敦煌——古代絲綢之路書法圖典》，西泠印社出版社，2020年版。參看王素爲此書所寫序言。
[3] 同上。

們所到之處，是否會留下中原地區或個人的書法風貌？換言之，絲綢之路的開拓與西北邊陲書法藝術的發展是否有什麽關聯？一方面，我們要從史籍記載中尋找相關記録；另一方面，我們要對一百多年來甘肅、新疆考古出土材料保持高度敏感，也許能發現相關綫索。

　　王乃棟在《絲綢之路與中國書法藝術——西域書法史綱》一書中寫道："自從張騫鑿空西域，漢武帝爲了確保西北邊疆的安定，決定聯合烏孫等西域各國共同抗擊匈奴。漢王朝先後嫁公主細君、解憂到烏孫部落，建立了漢烏姻親關係，實質上結成了政治聯盟，穩定了西域局勢。在漢代經營西域，開通絲綢之路的著名先驅中，可以發現一種很有意思的現象：很多人都是書史上有名的書法家。"[4]他在書中列舉了馮嫽、傅介子、陳湯、李陵、班超、徐幹這六位漢代活動于西域的外交家、將領，他們同時又是書法家，各有擅長的書體。[5]仲嘉亮《瀚海拾墨——西域古代漢文字書法淺探》一書第七章標題爲《西域書法的代表人物》，列出李陵、班超、徐幹這三位漢代書家。[6]也有其他著述論及這幾位書家[7]，但均未結合考古材料進行考索。

　　筆者近些年關注絲路沿綫考古出土的簡牘等新材料，發現和以上書家相關的內容。雖然不是書家親筆書寫的墨迹，但對瞭解當時的歷史重大事件至關重要。此外，2017年，在蒙古國杭愛山又發現《封燕然山銘》摩崖石刻，這是東漢班固跟隨竇憲打敗匈奴後所刻，整篇銘文收入《後漢書》，是中國歷史上勒石記功傳統的源頭。[8]本文以傳世文獻爲主，結合考古材料，探討這些在書法史上赫然在列的和西域有關的漢代書法家的基本情況。

　　關于"西域"一詞，《漢書》和《後漢書》中均有《西域傳》，指玉門關、陽關以西地區。榮新江先生指出，現代地理概念上的"新疆"，約略相當于中國古代的"西域"。"西域"有狹義和廣義兩種。狹義的西域是"新疆"的核心部分，而廣義的西域所指，大多數也在新疆的地理範圍內。[9]本文"西

[4] 王乃棟《絲綢之路與中國書法藝術——西域書法史綱》，新疆人民出版社，1991年版，第13頁。
[5] 同上，第13—20頁。書中所列人名提供了重要綫索，但文獻均無出處，也有附會之處，譬如陳湯并無善書的史料記載，也遺漏了曾赴西域的重要書家，如班固。
[6] 仲嘉亮《瀚海拾墨——西域古代漢文字書法淺探》，光明日報出版社，2015年版，第349—351頁。
[7] 如陳雲華、史曉明《新疆古代書法史》將李陵作爲有文字記載的在西域留有書法墨迹的第一人。轉引自仲嘉亮《瀚海拾墨——西域古代漢文字書法淺探》，第350頁。
[8] 齊木德道爾吉、高建國《蒙古國〈封燕然山銘〉摩崖調查記》，《文史知識》2017年第12期，第17—26頁。有關紀功碑的研究參看朱玉麒《漢唐西域紀功碑考述》，《文史》2005年第4輯，第125—148頁；收入朱玉麒《瀚海零縑：西域文獻研究一集》，中華書局，2019年版，第1—32頁。
[9] 榮新江《絲綢之路與古代新疆》，原載祁小山、王博編《絲綢之路‧新疆古代文化》，新疆人民出版社，2008年版，第298—303頁。收入榮新江《絲綢之路與東西文化交流》，北京大學出版社，2015年版，第3—11頁。

域"的概念基本等同于"新疆",還涉及蒙古國。

一、馮嫽

《漢書·西域傳》記載:"初,楚主侍者馮嫽能史書,習事,嘗持漢書爲公主使,行賞賜于城郭諸國,敬信之,號曰馮夫人。"[10]此處所説馮夫人即馮嫽(生卒年不詳),她是西漢著名女政治家、外交家,曾前後三次出使西域。漢武帝太初四年(前101),她作爲侍女隨和親公主劉解憂遠嫁到烏孫國。由于馮嫽多才多智,成爲劉解憂的得力助手。她在協助劉解憂加强漢朝同西域諸國之間的友好關係方面,作出很大貢獻,深得西域各國人民的敬服,因此尊稱她爲馮夫人。《資治通鑒》"宣帝甘露元年""宣帝甘露三年"條目下,也記載了馮嫽的事迹,内容和《漢書》大致相同。[11]清康熙年間官修的書畫藝術類書《佩文齋書畫譜》將馮嫽作爲古代書法家收入書家傳中。[12]其實馮嫽的生平事迹史書上都衹有簡略的描述,將其作爲書法家,主要還是依據"能史書"這一點,"史書"在漢代指的是普遍使用的隸書,《漢書》中還有其他"善史書"的例子。[13]馮嫽作爲侍女能寫隸書,在西漢社會整體讀寫能力都極爲低下的情況下,實屬難得。[14]"能史書"和"善史書"應當還有區别,前者衹是具備寫隸書的能力,後者纔是擅長寫隸書。馮嫽有讀寫能力已屬不易,被書畫著録收入書家傳,應當是看重她在中國歷史上作出的功績,雖有附會的成分,卻也可以理解和接受。馮嫽的書迹早已不存,但新疆還有很多墓葬未經發掘,其中應有烏孫墓葬,墓中是否還能找到她的手迹呢?這是值得期待的。

考古發現已有和馮嫽有關的内容,在懸泉漢簡中,已發現記載馮嫽的漢簡文書有兩例。一例(出土編號:ⅡⅠ90DXT0115③:96)記載:"甘露二年二月庚辰朔丙戌,魚離置嗇夫禹移縣(懸)泉置,遣佐光持傳馬十匹,爲馮夫人柱,廩穈麥小卅二石七半,又荛廿五石二鈞。今寫券墨移書到,受薄(簿)

[10] [漢]班固《漢書》卷九十六下,《西域傳》第六十六下,中華書局,1962年版,第3907頁。
[11] [宋]司馬光《資治通鑒》卷二十七,中華書局,1956年版,第883頁。
[12] [清]王原祁等《佩文齋書畫譜》卷二十二,中國書店,1984年版,第537頁。
[13] 如《漢書·元帝紀》有"元帝多才藝,善史書",第227頁;《漢書·外戚傳》有"孝成許皇后……后聰慧,善史書",第3973頁;《漢書·酷吏傳》有"嚴延年字次卿……善史書",第3645頁。華人德先生指出,史書即當時文史記事書寫的隸書。見《中國書法史·兩漢卷》,江蘇教育出版社,1999年版,第178頁。
[14] 根據邢義田的研究,西漢晚期較嚴格定義下的男性識字率應約不低於總人口0.2%,占男性人口的0.4%。參看邢義田《秦漢平民的讀寫能力》,收入邢義田《今塵集:秦漢時代的簡牘、畫像與文化傳播》上册,中西書局,2019年版,第6頁。

入,三月報,毋令繆(謬),如律令。"這是當時懸泉置留下的賬簿,所列時間"甘露二年"爲西漢宣帝年號,是公元前52年。"爲馮夫人柱","柱"在懸泉漢簡中是專門備用的意思。事由爲相鄰的魚離置和懸泉置[15]就關于接待馮夫人時使用馬匹和開銷草料的賬目如何上報核銷的問題來往商洽。[16]另外一例漢簡記載:"甘露二年四月庚申朔丁丑,樂涫令充敢言之:詔書以騎馬助傳馬,送破羌將軍、穿渠校尉、使者馮夫人。軍吏遠者至敦煌郡。軍吏晨夜行,吏禦逐馬前後不相及,馬罷㞢,或道棄,逐索未得,謹遣騎士張世等以物色逐各如牒,唯府告部、縣、官、旁郡,有得此馬者以與世等。敢言之。"這件文書是酒泉郡一名叫充的樂涫縣令上報查找走失馬匹的情況。涉及破羌將軍、穿渠校尉、使者馮夫人等重要人物,其中馮夫人正是馮嫽,時間也是公元前52年。[17]這兩種漢簡均爲1990年出土于敦煌懸泉置,現藏甘肅簡牘博物館。目前《懸泉漢簡》(壹)(貳)已經出版,還未收錄此二簡,期待這兩種漢簡的清晰圖版早日問世。

二、傅介子

《漢書》卷七十記載:"傅介子,北地人也,以從軍爲官。先是,龜兹、樓蘭皆嘗殺漢使者,語在《西域傳》。至元鳳中,介子以駿馬監求使大宛,因詔令責樓蘭、龜兹國。"[18]從這段文字及後面的叙述可以知道,傅介子(前115—前65)爲北地(今甘肅慶陽市)人,因參軍而當官。當時由于西域的龜兹、樓蘭國王勾結匈奴,殺死漢朝使者,傅介子奉命以賞賜爲名,攜帶黃金、錦綉赴樓蘭,用計刺死了樓蘭王,穩定了西域局勢,被封爲義陽侯。由此可見傅介子是一位傑出的外交家,他的書法事迹見于傳爲漢代劉歆撰、東晉葛洪輯

[15] 懸泉置全稱爲"敦煌郡效穀縣懸泉置",是西漢敦煌郡在絲綢之路上設置的九個驛站之一。懸泉置遺址坐落在今瓜州、敦煌交界處,功能和職責主要是傳遞朝廷公文和軍情急報,接待過往官員和西域使者。據漢簡記載,當時敦煌郡東西三百公里交通綫上分布着淵泉置、廣至置、效穀置、魚離置、懸泉置、遮要置、龍勒置等九個驛站,每三十公里一處。魚離置正是漢朝使者由東往西到達懸泉置的前一站。參看黃建強《懸泉漢簡隱傳奇,史上第一位女外交家馮嫽》,《蘭州晨報》2020年4月30日B06版。

[16] 參看甘肅簡牘博物館微信公衆號2022年3月9日推文《甘肅簡牘之西域往事:馮夫人錦車持節》。

[17] 參看胡平生、張德芳《敦煌懸泉漢簡釋粹》,上海古籍出版社,2001年版,第141—142頁、第239—241頁。另可參看袁延勝《懸泉漢簡所見漢代烏孫的幾個年代問題》,《西域研究》2005年第4期,第9—15頁;何海龍《從敦煌懸泉漢簡談西漢與烏孫的關係》,《求索》2006年第3期,第209—211頁。

[18] 班固《漢書》卷七十,《傅常鄭甘陳段傳第四十》,第3001頁。

抄的《西京雜記》："傅介子年十四，好學書。嘗棄觚而嘆曰：'大丈夫當立功絶域，何能坐事散儒。'"馬宗霍（1897—1976）《書林紀事》卷二有相同記載。[19]這句話說明傅介子年少時愛好書法，但并不願意以筆墨之事終其一生，而是有着爲國效力、建功邊陲的遠大志向。他最終成就了功業，在書法史上也留下了一筆。文獻記載中祇有短短幾個字"年十四，好學書"，并未說明他學習何種書體。所幸我們能從上下文知道，他是在觚上練習書法。懸泉置遺址曾出土木觚一枚（簡號I90DXT0209③：28），有三面，書寫兩面，每面一行，共十四字。此觚爲習字所用，内容爲漢代童蒙讀物《蒼頡篇》。（圖1）從圖片中能看出"倉頡作"字迹端方，筆力勁挺。還有多個"尚"字，似在練習。表現了漢代官吏習字的内容，是漢簡隸書的代表之作。[20]由此可知，"觚"在當時經常被作爲練字的載體。傅介子在漢代有很大影響，東漢班超就曾以他爲楷模而投筆從戎，下文將述及。

圖1

三、李陵

李陵（前134—前74）字少卿，隴西成紀（今甘肅省秦安縣）人，西漢名將、文學家，是抗擊匈奴有功的"飛將軍"李廣之孫。天漢二年（前99），跟隨貳師將軍李廣利出征匈奴，率五千步兵

[19] [漢]劉歆撰、[晋]葛洪輯《西京雜記》，中華書局，1998年版。馬宗霍輯《書林藻鑒·書林紀事》，文物出版社，1984年版，第291頁。關于《書林紀事》的資料來源，可參看陳碩《馬宗霍〈書林藻鑒〉〈書林紀事〉研究》，中國美術學院2016年碩士學位論文。
[20] 參看甘肅簡牘博物館微信公衆號2021年12月15日推文《一件來自懸泉的習字本：細雨朔風寒揮毫墨未幹》。

與八萬匈奴兵戰于浚稽山，終因寡不敵衆兵敗投降，之後終老于匈奴。[21]《宋史·高昌國傳》載："次厯阿墩族，經馬駿山望鄉嶺，嶺上石龕有李陵題字處。"[22]關于馬駿山的具體地點，《佩文齋書畫譜》卷二十二書家傳一轉引此文時在"望鄉嶺"下注説："楊慎《法帖神品目》云在哈密。"[23]明代楊慎（1488—1559）又在《墨池璊録》中説："李陵題字入神品。"[24]據此可推斷，李陵的題字明代楊慎一定見過，所以評爲"神品"。查閲資料，可知馬駿山位于甘肅省，在今日新疆的哈密和内蒙古的阿拉善中間，屬于邊塞前沿。這片區域現稱馬鬃山（約等于北山），古稱馬駿山或普城山，是位于游牧帝國和中央王朝之間的前綫陣地。由于此地緊鄰河西四郡西部兩大重要的水源地，其東北部臨居延海，西南部臨冥澤（五代十國的甘州回鶻時期大部已消失），戰略地位頗爲重要。如果中央王朝失去這一片開闊地，不僅會將冥澤與居延海更大幅度地直接暴露在北方匈奴等游牧民族面前，也會導致玉門關、陽關與匈奴的勢力範圍進一步接近。可以説這一片地區是整個河西四郡西部的屏障與緩衝地帶。[25]當年李陵率兵打仗時，必定經過此地，還在望鄉嶺上的石龕留下題字。不知現在"望鄉嶺"的名稱有没有變化，李陵的題字是否還在，需要實地考察纔能一探究竟。

四、班超

《後漢書·班梁列傳》記載："班超字仲昇，扶風平陵人，徐令彪之少子也。爲人有大志，不修細節。然内孝謹，居家常執勤苦，不恥勞辱。有口辯，而涉獵書傳。永平五年，兄固被召詣校書郎。超與母隨至洛陽。家貧，常爲官傭書以供養。久勞苦，嘗輟業投筆嘆曰：'大丈夫無它志略，猶當效傅介子、張騫立功異域，以取封侯，安能久事筆硯間乎？'左右皆笑之。超曰：'小子安知壯士志哉！'其後行詣相者，曰：'祭酒，布衣諸生耳，而當封侯萬里之外。'超問其狀。相者指曰：'生燕頷虎頸，飛而食肉，此萬里侯相也。'久之，顯宗問固'卿弟安在'，固對'爲官寫書，受直以養老母'。帝乃除超爲

[21] 班固《漢書》卷五十四，第2439頁。
[22] [元]脱脱等《宋史·外國傳六·高昌國傳》，中華書局，1977年版，第14111頁。
[23] 王原祁等《佩文齋書畫譜》卷二十二，第534頁。
[24] 參看祝嘉《書學史》，古舊書店，1978年，第20頁；馬宗霍《書林藻鑒·書林紀事》，第33頁。
[25] 參看微信公衆號"地球知識局"2019年4月14日發布托爲《新疆與内蒙古之間，怎麽隔着一塊甘肅》。另可參看楊鐮《黑戈壁》，北京航空航天大學出版社，2011年版；康建國、翟禹、吕文利《草原絲綢之路推動人類文明發展》，《中國社會科學報》2018年11月20日第八版。

蘭臺令史,後坐事免官。"[26]

　　班超(32—102)字仲昇,扶風郡平陵縣(今陝西咸陽)人,東漢名將、外交使節,史學家班彪的幼子,其長兄班固、妹妹班昭也是著名史學家。"投筆從戎"的典故即來源于《後漢書》的這段記載。班超早年由于家貧而傭書爲業,之後在西域立下顯赫功勛,被封爲"定遠侯",實現了年輕時的抱負。在漢代,文字學和書法與利禄掛鈎。東漢的制度是:能通《倉頡》《史篇》,可補蘭臺令史,滿一年補尚書令史,再滿一年,可當尚書郎。"能書"是文吏必修的一項技能,有些武職吏也兼修這一技能。[27]班超曾"爲官寫書",又做過"蘭臺令史","蘭臺令史"是漢代主持整理圖書及掌理書奏的長官。[28]班超的經歷說明他擅長書法,能寫一手好字。後來他經營西域三十餘年,曾任假司馬、將兵長史、西域都護等職,必定會親自揮筆書寫奏章公文,西陲出土的漢簡中或許會有班超的手迹。現藏新疆博物館、唐貞觀十四年(640)所立《姜行本紀功碑》,據《舊唐書·姜行本傳》記載是在《班超紀功碑》石刻上磨去原文後再刻,"其處有班超紀功碑,行本磨去其文,更刻頌,陳國威德而去"[29]。如今已無法獲睹《班超紀功碑》的風采,這是非常遺憾的事。

五、徐幹

　　在《後漢書·班梁列傳》中,還記載有一位與班超同赴西域、建立功勛的同鄉好友及得力助手徐幹的事迹。"平陵人徐幹素與超同志,上疏願奮身佐超。五年,遂以幹爲假司馬,將馳刑及義從千人就超。"[30]徐幹字伯章(亦作伯張),扶風平陵人,生卒年不詳。《資治通鑒》漢紀三十八也有相關記載。[31]徐幹的書藝成就被多種古代書論文獻著録。北魏書家、書法評論家王愔(生平事迹不詳)《古今文字志目》(原書早已失傳,今僅存目録)在"中

[26] [南朝宋]范曄《後漢書》卷四十七,中華書局,1965年版,第1571頁。
[27] 華人德《中國書法史·兩漢卷》,第19頁。
[28] 范曄《後漢書》卷四十七,第1572頁,注引《續漢志》:"蘭臺令史六人,秩百石,掌書劾奏及印主文書。"另可參看葛立斌《"蘭臺令史"淵源考》,《蘭臺世界》2008年第8期,第45—46頁。漢朝時,皇宮内建有藏書的石室,作爲中央檔案典籍庫,稱爲蘭臺,由御史中丞管轄,置蘭臺令史,史官在此修史。兩漢之際,蘭臺令史被賦予典校與著述的新職能。
[29] [後晉]劉昫《舊唐書》卷五十九,中華書局,1975年版,第2334頁。
[30] 范曄《後漢書》卷四十七,第1576頁。
[31] 司馬光《資治通鑒》載,"平陵徐幹上疏,願奮身佐超,帝以幹爲假司馬,將弛刑及義從千人就超",第1488頁。

卷秦、漢、吳五十九人"的名單裏，就收有徐幹之名。[32]唐張懷瓘在《書斷》"能品"章草十五人中列有徐幹之名，又記載："徐幹字伯張，扶風平陵人。官至班超軍司馬。善章草書。班固《與超書》稱之曰：'得伯張書稿，勢殊工，知識讀之，莫不嘆息。'實亦藝由己立，名自人成。"[33]意思是徐幹的章草書法體勢非常工整，受到當時讀書人的贊賞。班固也是書法史上留下名望的重要書家，他的評語很能説明徐幹的書藝水準。上文所述《班超紀功碑》很有可能是班超或徐幹書寫。古人有了卓越的文治武功以後，姓名和事迹不但被載入史册，而且被鎸刻在金石上永傳後世。因此，"勒碑刻銘"是極爲隆重之事，多爲名人或善書者所書。如此重要的碑銘，非班超親自書寫不足以相配，而徐幹之名爲書學文獻著録，其書藝水準應當在班超之上，作爲班超的好友及下屬，這塊紀功碑由他來書寫也極有可能。當然，徐幹擅長的是章草，而碑銘文字需要用莊重典雅甚至古老的書體寫就，不可能用當時興起時間不長的章草。無論如何，這塊紀功碑文字已被唐代姜行本磨去，石碑還在，但文字書法已永遠淹没在歷史中。

六、班固

班超兄長班固（32—92）在《後漢書·班彪列傳》[34]中有詳細記載，他字孟堅，扶風安陵（今陝西咸陽市）人。東漢著名史學家、文學家，與司馬遷並稱"班馬"。班固年少時即聰明好學，九歲能寫文章，誦讀詩詞歌賦；十六歲選入太學，博覽群書。曾任蘭臺令史、校書郎中、玄武司馬等低品級官，從事修史的工作。他始終有建功立業的抱負。永元元年（89），班固五十八歲時，跟從大將軍竇憲北伐匈奴，出任中護軍、左中郎將，參議軍機大事，大敗北單于，撰下《封燕然山銘》，在燕然山（今蒙古國境内的杭愛山）南麓勒石銘刻紀功。這篇摩崖文字全文收録于《後漢書·竇融列傳附竇憲》[35]和《文選》[36]兩個系統中，主要頌揚漢軍出塞三千里，奔襲北匈奴，破軍斬將的赫赫戰績，爲後世留下"燕然勒功"的典故。

2017年8月15日，蒙古國成吉思汗大學宣布，在蒙古國中戈壁省發現的一處摩崖石刻，被中蒙兩國聯合考察隊確認爲班固所作《封燕然山銘》，内容與

[32] [北朝]王愔《古今文字志目》，《歷代書法論文選》，上海書畫出版社，1979年版，第39—42頁。
[33] [唐]張懷瓘《書斷》，《歷代書法論文選》，第194頁。
[34] 范曄《後漢書》卷四十，第1330—1331頁。
[35] 范曄《後漢書》卷二十三，第815—817頁。
[36] [南朝梁]蕭統《文選》卷五十六，上海古籍出版社，1998年版，第465頁。

圖2

史籍記載一致。[37]這篇銘文爲班固所撰,是否班固所書,文獻史料和銘文中均未提及,但極有可能是班固本人,他的名字被書論文獻所著錄。張懷瓘《書斷》記載:"後漢班固字孟堅,扶風安陵人。官至中郎將。工篆,李斯、曹喜之法,悉能究之。昔李斯作《蒼頡篇》、趙高作《爰歷篇》、胡毋敬作《博學篇》。漢興,閭里書私合之,相謂《蒼頡篇》,斷六十字爲一章,凡五十五章。至平帝元始中,徵天下通小學者以百數,各令記字于未央庭中,揚雄取其有用者作《訓纂篇》二十四章,以纂續《蒼頡》也;孟堅乃復續十三章。和帝永元中,賈魴又撰《異字》,取固所續章而廣之,爲三十四章,用《訓纂》之末字以爲篇目,故曰《滂喜篇》,言滂沱大盛也,凡百二十三章,文字備矣。明帝使孟堅成父彪所述《漢書》,永平初受詔,至章帝建初二十五年而成。以竇憲賓客繫于洛陽獄,卒年六十有三。大小篆入能。"[38]從這段内容來看,班固奉漢明帝之命繼承父親班彪未竟的著述事業修成《漢書》,他還擅長文字學

[37] 可參看齊木德道爾吉、高建國《蒙古國〈封燕然山銘〉摩崖調查記》,《文史知識》2017年第12期,第17—26頁;齊木德道爾吉、高建國《有關〈封燕然山銘〉摩崖的三個問題》,《西北民族研究》2019年第1期,第108—118頁。
[38] 張懷瓘《書斷》,《歷代書法論文選》,第193—194頁。

和大小篆書，能明瞭李斯、曹喜擅長的書體，因此被張懷瓘列入"能品"大篆五人、小篆十二人的名單中。

《封燕然山銘》（圖2）以隸書寫就，東漢初年隸書已經通行，擅長篆書的班固會寫隸書是很自然的事情，因此他撰文以後親自書丹，再由刻工於崖壁之上依字鑿刻，是合乎情理的。收藏這件銘文拓片的學者張弛對其書法有如下評價："雖然我們已無法看到《燕然山銘》初刻時的狀態，但窺一斑而知全豹，從殘存的文字看，其書法，屬漢隸方整寬綽一路。結體取方正體勢，樸茂質重，四周平滿。點畫空間平均分布，體現出秦小篆的結體特色。細審其筆法，以篆為隸。多以方筆起勢，轉為中鋒行筆，收筆圓轉回鋒，方起圓收，笔畫平直，轉折多方折，間帶圓闊，篆意明顯，少數笔畫收筆逸宕而出，極少波挑。"[39]應當是熟悉篆書之人所書。

上文根據傳世文獻和出土資料勾勒了漢代在新疆、內蒙古等西域地區活動過的漢代外交家、將領，他們以自身卓越的功績在中國歷史上留下了濃墨重彩的一筆。他們不以書法聞名，但也在書法史上有着一席之地，特別是近些年隨著考古的深入和相關資料的刊布，他們在西域的活動蹤跡顯得尤其重要。對相關史料的梳理能夠幫助我們更好地瞭解這些人物擅長的書體，更加細緻地辨析出土材料與當時書家的關聯。

<div style="text-align:right">

毛秋瑾：蘇州大學藝術學院

（編輯：孫稼阜）

</div>

[39] 參看張弛《〈燕然山銘〉摩崖刻石綴考》，《西泠藝叢》2020年第6期，第66—73頁。

關于"破體"的幾個問題

張公者

內容提要:

　　"破體"緣起于王羲之、王獻之書法。"破體"一詞,從書法學、文字學,由動詞而名詞,并逐漸被文學等多個領域使用。當代書法界對"破體"一詞的理解似有含糊、誤解之處。而今人常引用的所謂張懷瓘的"王獻之'破體書'"句,今本張懷瓘《書斷》并無此句。

關鍵詞:

　　破體　破體書　《書斷》　王羲之　王獻之

　　"破體"一詞最早見于唐代書論及詩歌中。并逐漸用于文字學、文學等其他領域中。
　　"破體書"一詞則出現在明人的書論中。
　　在書法學、文字學範疇中,破體一詞到了清代多爲文字學的術語,在書法學領域則很少使用。

一、"小（大）令破體"

唐徐浩《論書》:

　　程邈變隸體,邯鄲傳楷法,事則樸略,未有功能。厥後鍾善真書,張稱草聖。右軍行法,小令破體,皆一時之妙。[1]

唐李頎《詠張諲山水》:

[1] [唐]張彥遠《法書要錄》卷三,徐浩《論書》,人民美術出版社,1964年版,第116頁。

小王破體閑支策，落日梨花照空壁。書堪記室妒風流，畫與將軍作勁敵。[2]

唐戴叔倫《懷素上人草書歌》：

楚僧懷素工草書，古法盡能新有餘。神清骨竦意真率，醉來爲我揮健筆。始從破體變風姿，一一花開春景遲。忽爲壯麗就枯澀，龍蛇騰盤獸屹立。馳毫驟墨劇奔駟，滿坐失聲看不及。心手相師勢轉奇，詭形怪狀翻合宜。人（一作有）人細（一作若）問此中妙，懷素自言初不知。[3]

李頎、戴叔倫詩歌中用了"破體"一詞。詩中雖然提到作爲書家的王獻之、懷素與破體的關聯，但還是不能作爲書論來對待。李、戴之詩也不是爲論破體而作。

詩歌表情言志爲要，無法用于充分準確地來研論書法。蘇東坡、趙孟頫雖然有論書詩名句傳世，但并不是普遍現象，更不是慣例。論書詩不屬于嚴格意義上的書論，論書不宜以論書詩爲論。

徐浩《論書》中"小令破體"，從上下文看"小令"當指王獻之。[4]

徐浩所說的"小令破體"，是指王獻之打破原有字體、創造出新體，從"王獻之的行爲"來理解更準確。

明楊慎《墨池瑣録》：

李頎贈張諲詩"小王破體咸支策"，人皆不解"破體"爲何語。按徐浩云："鍾善真書，張稱草聖，右軍行法，小王破體，皆一時之妙。"破體謂行書小縱繩墨，破右軍之體也。夫以小王去右軍不大相遠，已號"破體"。今世解學士之畫圈如鎮宅之符，張東海之顫筆如風癱之手，蓋王氏家奴所不爲。一世囂然稱之，字學至此掃地矣。[5]

[2] 張彥遠《歷代名畫記》，俞劍華注釋，上海人民美術出版社，1964年版，第195頁。（《全唐詩》作"文策"）

[3] [清]彭定求等《全唐詩》，中華書局，1960年版，第3070頁。

[4] 世人稱王獻之爲"大令"，但張懷瓘《書斷》云："或謂小王爲小令，非也。子敬爲中書令，太康十一年卒于官，年四十三。族弟珉代居之，至十三年而卒，年三十八。時謂子敬爲大令，珉爲小令。"（《四庫全書》作"珉爲小令"，責編注）張彥遠《法書要録》卷八，張懷瓘《書斷》中，洪丕謨點校，上海書畫出版社，1986年版，第214頁。

[5] [明]楊慎《墨池瑣録》，楊成寅主編、邊平恕、金菊愛評注《中國歷代書法理論評注》明代卷，杭州出版社，2019年版，第163頁。

楊慎説"人皆不解'破體'爲何語",而没有説"人皆不解'破體'爲何體"。并引用徐浩的話而解釋説:"破體謂行書小縱繩墨,破右軍之體也。"楊慎對破體的解釋還是指向王獻之的行爲。

王獻之曾勸説王羲之改體[6],破體與"改體"的詞性當相同。

王羲之《用筆賦》:

或改變駐筆,破真成草;養德儼如,威而不猛。[7]

唐竇臮撰、竇蒙注定的《述書賦》上:

幼子子敬,創草破正。[8]

破體與"破真""破正"的詞性亦當相同。

因此説,"王獻之破體"主要是强調王獻之突破王羲之的字體而另創新體,把破體理解爲行爲動詞似更準確。

唐代張彦遠評論王維繪畫時,也曾使用過"破"字——"破墨山水"。"破墨"也是指行爲,"破墨山水"則是名詞。[9]

當然,把破體理解爲王獻之所創造的新體,即破體作爲名詞也不是不可以。

而把破體不折不扣認定爲字體、書體,是唐代韋續《墨藪》中提到的"王羲之破體"。

[6] 張懷瓘《書議》載:"子敬年十五六時,嘗白其父云:'古之章草,未能宏逸。今窮僞略之理,極草縱之致,不若槀行之間,于往法固殊,大人宜改體。且法既不定,事貴變通,然古法亦局而執。'"張懷瓘《書議》,《歷代書法論文選》,第148—149頁。張懷瓘《書估》亦録此段。《書估》:"子敬年十五六時,嘗白逸少云:'古之章草,未能宏逸,頗異諸體。今窮僞略之理,極草縱之致,不若槀行之間,于往法固殊,大人宜改體。'逸少笑而不答。"張彦遠《法書要録》卷四,張懷瓘《書斷》中,第112—113頁。

[7] [晋]王羲之《用筆賦》,[宋]朱長文《墨池編》,盧輔聖主編《中國書畫全書》第1册,上海書畫出版社,2009年版,第221頁。

[8] [唐]竇臮撰、[唐]竇蒙注定《述書賦》上,張彦遠《法書要録》卷五,盧輔聖主編《中國書畫全書》第1册,第69頁。

[9] 張彦遠《歷代名畫記》:"王維,字摩詰,太原人。年十九進士擢第,與弟縉并以詞學知名,官至尚書右丞。有高致,信佛理,藍田南置别業,以水木琴書自娱。工畫山水,體涉今古。人家所蓄,多是右丞指揮工人布色,原野簇成,遠樹過于樸拙,復務細巧,翻更失真。清源寺壁上畫《輞川》,筆力雄壯。常自製詩曰:'當世謬詞客,前身應畫師。不能捨餘習,偶被時人知。'誠哉是言也。余曾見破墨山水,筆迹勁爽。"張彦遠《歷代名畫記》,第192頁。

二、"王羲之破體"

唐韋續《墨藪》之《續書品》第四：

上品上六人
張芝 章草　鍾繇 真正隸八分　羲之 破體。以上三人開悟。獻之　程邈　崔瑗。[10]

　　韋續《墨藪·續書品》所錄的王羲之破體指的是王羲之的行書。這也是把破體確切作爲字體、書體專用名詞的目前所看到的最早記載，是用在王羲之身上。
　　北宋黄公孝也是把王羲之的破體看作行書。南宋吳曾在《能改齋漫錄》卷十四《記文類對》：

黄公孝師右軍筆法
　　仁宗時，太常博士黄公孝先有詩名，尤工字學。嘗師右軍筆法，深得其妙。每曰：學書當先務真楷，端正勻停，而後饒得破體，破體而後饒得顛草。凡字之爲體，緩不如緊，闊不如密，斜不如正，濁不如清。右欲重，左欲輕。考之古人蹤迹，其言不妄也。[11]

　　或許是"破體"用于王羲之時作爲名詞使用的原因，人們也"理所當然"地把破體的名詞屬性用在王獻之身上。從而把王獻之的"破體行爲"混同于王羲之的"破體之名"。到了明代，纔把"破體"準確到"破體書"。

三、《書斷》所云"破體書"

　　時人常引用的所謂張懷瓘的"王獻之'破體書'"句，今本張懷瓘《書斷》并無此句，而是出自明代何良俊。明何良俊在《四友齋書論》中說：

《書斷》云：王獻之變右軍行書，號曰"破體書"。由此觀之，世稱鍾、王，不知王之書法已非鍾矣；又稱二王，不知獻之書法已非右軍矣。[12]

[10] [唐]韋續《墨藪》，盧輔聖主編《中國書畫全書》第1冊，第13頁。
[11] [宋]吳曾《能改齋漫錄》，上海古籍出版社，1979年版，第401—402頁。
[12] [明]何良俊《四友齋書論》，《中國歷代書法理論評注》明代卷，第132頁。

此段話在另一位明人楊慎《書品》中，也曾引用。[13]《四友齋書論》中所謂"《書斷》云"，可能是何良俊自己對張懷瓘《書斷》及張懷瓘評論王獻之所創新體的理解并綜合前人觀點之後的表述。張懷瓘《書議》：

子敬才高識遠，行草之外，更開一門。夫行書，非草非真，離方遁圓，在乎季、孟之間。兼真者，謂之真行；帶草者，謂之行草。子敬之法，非草非行，流便于行，草又處其中間。無藉因循，寧拘制則；挺然秀出，務于簡易；情馳神縱，超逸優游；臨事制宜，從意適便。有若風行雨散，潤色開花，筆法體勢之中，最爲風流者也。[14]

唐李嗣真《書品後》：

逸品五人
李斯 小篆
右小篆之精，古今絶妙。秦望諸山及皇帝玉璽，猶夫千鈞強弩，萬石洪鐘。豈徒學者之宗匠，亦是傳國之遺寶。
張芝 草　　鍾繇 正　　王羲之 三體及飛白
王獻之 草書、行書、半草 [15]

張懷瓘評論王獻之的新體爲"非草非真"，李嗣真説是"半草"。但都没有使用"破體"及"破體書"。

從以上資料中也可以看出破體一詞用在王羲之、王獻之時，指的是兩種書體。由此看來破體并不是王獻之的"專利"。《四友齋書論》所説的"書斷云：王獻之變右軍行書，號曰'破體書'。"可以標點爲"《書斷》云：王獻之變右軍行書。號曰'破體書'。""破體書"無疑是名詞，"破體"則可動可名。但是今天"破體"與"破體書"之間的概念已經"混淆"了。破體被理解成名詞性的破體書，而遺忘了破體的動詞性。破體的動詞性纔具有本原性。

<div style="text-align: right;">張公者：《中華書畫家》雜志</div>
<div style="text-align: right;">（編輯：孫稼阜）</div>

[13] [明]楊慎《書品》，《中國歷代書法理論評注》明代卷，第169頁。
[14] 張懷瓘《書議》，張彦遠《法書要録》卷四，第124頁。
[15] [唐]李嗣真《書品後》，張彦遠《法書要録》卷三，第80頁。

北朝後期造像碑書法風格考察
——以河東地區爲例

冉令江

内容提要：

造像碑是融合外來佛教造像和本土傳統碑刻而形成的集雕塑、書法、繪畫（綫刻畫）于一身的一種民間石刻藝術形式。北朝時造像碑盛極一時，在中國雕塑和書法藝術發展史上具有重要的價值和研究意義。河東地區作爲北朝後期造像碑發展的重鎮，在碑刻形制和藝術風格上具有獨特的地域性特徵。本文以造像碑興起的時代背景，對河東地區造像碑的分布、形制、題記内容和書法風格進行考察、分析後，認爲河東地區造像碑書法以楷書、隸楷和楷隸三種書體爲主，表現出"斜畫緊結"的方峻典雅之風、"平畫寬結"的横闊峻朗之風、"筆方勢圓"的古拙宕逸之風三種風格面貌。

關鍵詞：

北朝　造像碑　題記　書法風格

　　隨着佛教在中國的傳播，南北朝時期佛教藝術在中原的發展呈現極盛之勢，受中國傳統"碑碣"形制的影響，"造像碑"這種新的藝術形式開始在中原形成并盛極一時。[1]作爲外來佛教與本土文化、草原文化與農耕文化融合的産物，造像碑不僅是此時期民族融合的産物和見證，更是雕塑和書法藝術發展過程中的重要組成部分。

　　《説文解字》曰："碑，竪石也。"造像碑，是指雕刻有佛、道圖像的竪式碑石。南北朝時受佛教造像藝術的影響，集雕塑、書法、繪畫（綫刻畫）于

[1] 中國的造像碑目前所見最早出現于公元5世紀，興盛于6世紀，7世紀基本消失，持續了兩個世紀的時間。造像碑在北方地區普遍使用，尤其是陝西、山西、河南和甘肅、寧夏等區域，同時也流行于四川。參見王静芬《中國石碑：一種象徵形式在佛教傳入之前與之後的運用》，毛秋瑾譯，商務印書館，2011年版，第14頁。

一身的造像碑，成爲興起并盛行于民間的一種新的綜合藝術形式，在中國石刻藝術發展史上具有不容忽視的重要價值。

一、造像碑興起的時代背景

造像碑興起于兩晉十六國，[2]至北朝後期尤爲盛行。其不同于石窟造像及其題記，屬于單體"碑"的形制範疇，其題記常刻于造像之下或碑陰、碑側。造像碑的興起，與北朝胡漢民族融合的歷史文化背景和佛教及其藝術的興盛有着直接的關聯。

（一）胡漢融合：北朝的歷史文化背景

北朝是中國歷史上最爲動盪的時期，但也是一個極其開放、多元，民族大遷徙、大融合的歷史時期。民族融合是此時期發展的歷史大趨勢和"主旋律"，是中國少數民族，特別是拓跋鮮卑政權"漢化""封建化"的重要時期，也是西來佛教及其藝術中國化、世俗化的關鍵時期。

自北魏太武帝拓跋燾滅北涼統一北方，到北周隋國公楊堅奪取北周政權建立隋朝，鮮卑和鮮卑化漢人統治的北方，在民族的碰撞、衝突與融合中經歷了由仿漢建制到漢化改制再到胡化與漢化交織的曲折融合發展歷程。[3]即從最初拓跋鮮卑堅守自身的文化傳統，選擇性的接受漢文化，到孝文帝拓跋宏放棄鮮卑文化傳統進行漢化改革，全面徹底的融入漢文化，再到高氏、宇文氏重拾鮮卑文化傳統，對漢文化進行反動，北朝的漢化與胡化相伴而生，交替潛動。文化形態也因此呈現出由"胡漢雜糅"到"一派漢風"再到"胡風漢體"的三次轉型。在這樣的歷史轉型中，漢文化不但没有式微，反而不斷在與少數民族和外來文化的碰撞中吸收新的元素，注入了鮮活的生命力，使漢文化的內容更加豐富。受中原傳統祭祀儀式、習俗和佛教雕塑藝術的影響，以傳統碑的形制而興起的造像碑，無疑是胡漢民族融合過程中產生的文化藝術新事物。

（二）佛教及其藝術的興盛

佛教自東漢依託道術傳入中國，經魏晉醞釀，勃興于十六國，至南北朝進入鼎盛。其中五胡十六國時期的民族大遷徙，爲佛教在中國的傳播創造了歷史的機緣。北朝時期，在鮮卑統治者的支持和尊崇下，佛教中心從西域轉入中

[2] 文獻所記最早的造像碑是趙明誠《金石錄》記載的十六國前趙光初五年（322）佛圖澄造釋迦像碑。

[3] 東魏北齊、西魏北周一度出現了反漢化和胡化逆流，但"胡化和漢化既是'交替'的，也是'交織'的，同一事象，往往兼具胡化、漢化的雙重意義"。參見閻步克《波峰與波谷——秦漢魏晉南北朝的政治文明》，商務印書館，2017年版，第183—184頁。

原，佛教也一度成爲"國教"。不論是皇室、貴族、高級官吏還是下層民衆皆篤信佛教，[4]使佛教出現了前所未有的興盛，開窟造像、大修佛寺蔚然成風。在此期間雖然出現了北魏太武帝和北周武帝的滅佛事件，但并沒有阻礙佛教的傳播和發展，反而加快了佛教的"中國化"進程，不斷把興佛之風推向新的高潮。北朝時不僅設立有道人統或沙門統來管理中央和地方佛教事務，建立國家佛教體制，[5]而且民間也以佛教造像活動爲中心形成了義、邑義、義邑、法義等佛教社邑團體、組織。

北朝時期的民間結邑是在一定的區域之内，由某一家族或幾個家族、某一村落或幾個村落的人們因相同的信仰組織起來，這種組織被稱爲"邑""合邑""邑義""邑會""法義"等。後來稱爲"邑社"或"社邑"，是屬民間私社的一種。……邑義一般由僧人、施主、邑官及邑子組成。[6]這種民間的佛教組織，將不同姓族的佛教信徒結合在一起共同從事造像、禮拜等佛事活動。它們不僅直接促使了佛教藝術的繁榮和造像碑的興起，而且也弱化了民族之間的界綫與差異。如北魏正光四年（523）翟興祖等人造像、孝昌三年（527）法義等九十人造像、永熙二年（533）邑主儁蒙娥合邑子卅一人造像等，都是典型的漢人與少數民族共同造像的活動記録。因此，佛教在緩解民族矛盾，消泯民族界綫，促進民族融合方面起到了積極的推動作用。

佛教又稱"像教"，伴隨着佛教在北朝的興盛，佛教藝術也迎來了其發展的鼎盛期，成爲北朝燦爛輝煌審美文化的歷史見證。佛教藝術在沿絲綢之路自西向東向中原傳播的過程中，與漢文化不斷進行碰撞與融合，不僅逐漸走向"中國化"的道路，而且也促使了新藝術形式的産生和中國傳統藝術風格的轉變。北朝時不僅出現了雲岡、龍門、響堂山、天龍山等官方營造的規模宏大、雕飾華美的著名石窟造像，而且在民間佛教社邑組織的影響下，還興起了佛教造像與中國傳統碑刻相結合的藝術形式——造像碑，并成爲北朝民間佛教造像的流行樣式，在中國造像藝術和書法藝術發展史上具有重要的價值。

[4] 據統計，魏正光年間僧尼就有二百萬，北齊時達三百萬之衆，占到了當時全國户籍人口的十分之一，北周時也有二百萬之衆。參見曹文柱《魏晋南北朝史論合集》，商務印書館，2008年版，第98—100頁。
[5] 中央設沙門統（道人統）和副職都維那管理中央和地方佛教事務，地方有州統、州都，郡統、郡維那及縣維那分別管理地方各級的僧尼和日常佛教事務。參見李力、楊泓《魏晋南北朝文化史》，新世界出版社，2018年版，第241—242頁。
[6] 陝西省耀縣藥王山博物館等編《北朝佛道造像碑精選》，天津古籍出版社，1996年版，序言。

二、河東地區造像碑的分布、形制與題記內容

公元537年，東魏高歡兵分三路發起了對西魏宇文泰的圍攻，但在首戰潼關的小關東魏竇泰部被宇文泰圍殲，宇文泰乘勢從風陵渡渡河追擊高歡并奪取了今運城垣曲、新絳西南等地。隨後又在沙苑（今陝西大荔南）之戰後占據河東地區（今山西運城）。所以，河東地區所發現的北朝後期（東魏北齊、西魏北周時期）造像碑，主要是宇文泰軍事集團所控制的地區，而且從這些造像碑題記來看也多爲西魏北周年號。

（一）分布

根據河東地區目前所發現的造像碑來看，主要集中在芮城、鹽湖區、稷山、聞喜等地，其中以芮城造像碑數量最多，據不完全統計已發現北朝後期造像碑有十餘方（見附表），而且多爲道教造像碑。如《蔡洪造老君像碑》（548）、《焦神興率邑造像碑》（560）、《彩霞村造像碑》（563）、《壇道造像碑》（567）、《李元海兄弟七人造像碑》（572）等都是著名的道教造像碑，由此也反映出北朝後期芮城道教之興盛以及佛道之融合。而在距芮城二百公里的今陝西藥王山，早在北魏初期的始光元年（424）就出現了佛道融合的造像碑——《魏文朗造像碑》，這也是我國現存最早一通佛道融合的造像碑。

（二）形制

根據目前所發現的北朝造像碑來看，其形制主要有四方體、方形扁體、螭首碑體和四方柱體等。[7]從現存早期的造像碑來看，主要爲四方體和方形扁體造像碑兩類。四方體造像碑碑體較小，爲四面造像的塔形造像碑，應源于十六國時期的造像石塔。如北魏天安元年（466）曹天度造九層石佛塔（圖1）就源于早期的石窟佛塔，在九層佛塔上開龕雕刻千佛、供養比丘、護法獅子和造像題記等。今天我們從山西沁縣的南涅水石刻館就可以看到大量北朝時期的此類塔型造像碑。這種塔形造像碑在發展過程中，塔節逐漸消失就形成了四方體和四方柱體形式的造像碑，如北魏延昌四年（515）郭曇勝造像碑（圖2）就是一方四面雕造龕像的四方柱體造像碑。而運城發現的西魏大統十三年（547）陳神姜造像碑（圖3），雖塔節已經消失，但還保留有塔頂的四面柱體。

北魏晚期受塔式造像碑和漢魏傳統碑碣的影響，碑體普遍變薄，呈現出方形扁體和螭首碑的形式。由于方形扁體碑變薄，故祇能在正面開龕造像，其餘三面或減地綫刻供養人像，或刻造像題記。[8]這種類型的造像碑形制在北朝後

[7] 王景荃《試論北朝佛教造像碑》，《中原文物》2000年第6期，第36頁。
[8] 王景荃《試論北朝佛教造像碑》，第38頁。

圖1　曹天度造九層石佛塔，臺北歷史博物館藏　　圖2　郭曇勝造像碑，銅川藥王山博物館藏　　圖3　陳神姜造像碑，故宮博物院藏　　圖4　蔡洪造老君像碑，山西芮城永樂宮藏

期較爲常見，河東地區所發現的北朝晚期造像碑也多數爲方形扁體和螭首碑的形制。如芮城發現的西魏大統十四年（548）蔡洪造老君像碑（圖4），碑高359厘米，寬93厘米，厚30厘米；爲三重螭首，四面各開一龕；碑陽上部爲一道二脅侍的主龕，龕兩側刻供養人名題記；龕下爲發願文，碑底刻有供養人名題記；碑陰碑額處造一鋪三尊像，碑身刻供養人名題記；碑兩側上部開龕，右側龕下刻有供養人名題記。

（三）題記内容

北朝造像碑題記一般位于碑陽、碑陰、碑側像龕的下部或底部，以及像龕的兩側。内容主要有發願文、所造之像、供養人名、出資情況、侍佛時間等等。清人王昶在《金石萃編·北魏造像諸碑總論》中曾言："綜觀造像諸記，其祈禱之詞，上及國家，下及父子，以至來生，願望甚賒。"[9]近代金石學家馬衡進一步詳述："記文則記其所造之像（釋迦、彌勒像爲多）及求福之事，上及君國，下及眷屬，甚至一切衆生，莫不該括。"而"作記者不必皆文士，有極鄙俚者，有上下文辭不相屬者，有闕造作之人姓名以補刻者，有修造舊像更刻記于其後者。其題名稱謂之繁，不勝枚舉"。[10]

發願文作爲北朝造像碑的主要題記内容，其文字内容繁雜且有長有短，主

[9] [清]王昶《北魏造像諸碑總論》，《金石萃編》卷三十九，清嘉慶十年經訓堂刊本。
[10] 馬衡《凡將齋金石叢稿》，中華書局，1977年版，第71—72頁。

要包括造像立碑的時間、佛教術語、捐資團體的領導者、石碑樹立場所及目的、邑義成員的集體誓願、造像的頌詞、佛教教義再生等等。根據題記文字的長短，鐫刻的內容也不盡相同。如西魏大統四年（538）《合邑四十人造像碑》題記：

> 仰爲皇帝國主建崇四面天宮石像一區，逮及師僧父母、七世所生、因緣眷屬、香火邑義，生生世世值佛聞法，彌勒現世，願登先首，邊地衆生，普同正□，□登正果。[11]

這則題記中，就包含了佛教術語、石碑樹立目的、誓願、造像頌詞等內容。

三、河東地區北朝後期造像碑書法藝術風格

北朝佛教重禪修且無禁碑之限，因此北朝較南朝開窟造像和碑刻之風更盛行。造像碑作爲外來佛教藝術和中國傳統碑刻藝術融合而產生的藝術形式，因造像之風應運而生，在北朝石刻藝術史上具有重要的價值。在碑刻、墓志、摩崖、造像題記等諸北朝刻石中，作爲造像題記之一的造像碑題記，以其獨特的藝術趣味也成爲魏碑楷書的典型之一。

北朝後期河東地區的造像碑書法在承續"洛陽體"魏碑楷書的基礎上，受復古之風、王褒入關，以及刻工的影響，呈現出楷書、隸楷和楷隸三種書體和"斜畫緊結"的方峻典雅之風、"平畫寬結"的橫闊峻朗之風、"筆方勢圓"的古拙宕逸之風三種風格面貌。

（一）斜畫緊結：方峻典雅之風

河東地區緊鄰文化腹地洛陽，書法上自然受北魏"洛陽體"影響較深，西魏、北周初期的造像碑書法延續龍門造像題記"洛陽體"書風之餘緒，表現爲"斜畫緊結"的方峻典雅之風。如北魏永安二年（529）造像碑、魏普泰二年（532）《薛鳳規造像碑》（圖5）、西魏大統六年（540）《巨始光造像碑》（圖6）、東魏武定二年（544）《比丘僧纂造釋迦多寶佛碑》、西魏大統十四年（548）《蔡洪造老君像碑》等。

西魏大統六年（540）《巨始光造像碑》，爲蟠螭頂形制的四面造像碑。碑通高270.5厘米，寬98.8厘米，碑身厚30厘米；碑陽碑額處開龕，碑身上部開主龕，龕下刻發願文和供養人題名；碑陰碑額處開龕，碑身中央開主

[11] 侯旭《東佛陀相佑：造像記所見北朝民衆信仰》，社會科學文獻出版社，第2018年版，第226頁。

图5 薛鳳規造像碑拓片，中國國家博物館藏　　圖6 巨始光造像碑拓片，中國國家博物館藏

龕，兩側開小佛龕，碑底刻供養人題名，碑兩側上開小佛列龕，下刻供養人題名。此碑題記與"龍門二十品"中的《牛橛造像記》（圖7）、《始平公造像記》《孫秋生造像記》《高樹造像記》《賀蘭汗造像記》《太妃侯造像記》《楊大眼造像記》《魏靈藏造像記》等皆爲擺脫隸書遺意、斜畫緊結的典型"洛陽體"魏碑楷書。其用筆方峻雄峭，橫畫起筆多作側鋒斜入，點成三角，捺畫波勢銳利，轉折處凌厲果斷，棱角分明；體勢峻拔方整，字形結構方整緊密，"骨血峻宕，拙厚中皆存異態"[12]，呈現出方峻拔峭、整飭端嚴、意境高古的風格特徵。

（二）平畫寬結：橫闊峻朗之風

北朝後期在文化藝術上出現了尊崇古體的復古潮流。此時期的書法開始打破孝文帝遷洛以來成熟的"洛陽體"魏碑在碑刻書法領域一枝獨秀的局面，代之而來的是一股恢復漢晋"銘石書"傳統和篆隸的復古潮流。這成爲中國石刻書法發展史上自北魏由隸到楷，魏碑體楷書發展至高潮之後，突然出現由楷入隸，隸楷交混甚至雜有篆書、古文，由"斜畫緊結"復歸"平畫寬結"的第一次復古回潮，呈現出復歸隸意的橫闊峻朗之風。正如黃惇所說："北魏楷書進

[12] 康有爲《廣藝舟雙楫》，《歷代書法論文選》，上海書畫出版社，1979年版，第827頁。

圖7　《牛橛造像記》拓片　　　　圖8　《陳神姜造像碑》拓片（局部），
中國國家博物館藏

入高潮以後，又出現了楷隸交混甚至摻入古文字的復古回潮，貌似北朝初期隸不隸、楷不楷的作品，祇要仔細鑒別一下，它那種故意追求隸書波挑而捨棄楷書用筆方法的復古意識，便可一目了然。"[13]如西魏大統十三年（547）《陳神姜造像碑》、北周武成二年（560）《焦神興率邑造像碑》、北周保定二年（562）《衛秦王造像碑》《衛超王造像碑》《陳海龍造像碑》等。

西魏大統十三年（547）《陳神姜造像碑》（圖8），發願文題記刻於碑陽之碑底，楷書十六行，滿行七字。此題記用筆以方筆為主，筆畫瘦硬勁健且多含隸意，特別是橫畫的用筆多取隸書之平逆筆勢，且收筆處仍保留有濃重的西晉銘石書"折刀頭"的點畫特徵。如"區""真""等""苦"等字的長橫畫。

[13] 黃惇《秦漢魏晉南北朝書法史》，江蘇美術出版社，2009年版，第330頁。

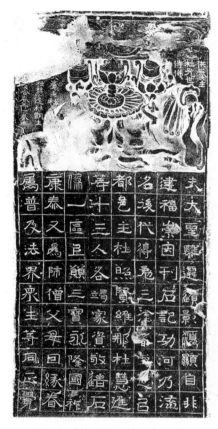

圖9 《杜照賢造像記》拓片

而河南禹城發現的與其同年的《杜照賢造像記》（圖9），就是以橫闊峻朗的隸書體風格鎸刻，由此也體現出了復古之風在此時期造像碑中的反映。此外，《陳神姜造像碑》在點畫上還出現了因連筆而具有行書筆意的點畫。如"然""化""次"等字的"點"筆畫極具流動性，打破了魏碑三角形的點畫特徵，特別是"終"字兩點的處理直接以行書的連筆爲之。正如黃惇所說："東、西魏至北齊的多處造像題記與北魏《龍門造像題記》中典型特徵最大的不同，是表現爲點畫多見聯筆……并看成是北朝石刻中很難見到的'行書'作品。"[14]而且，此造像碑題記方折之中不乏圓轉，以結構平闊寬綽爲主，但也不乏内斂而多含稚趣的處理；題記雖有界格，但整體布局不受界格所限，大小參差，疏朗天成，宕逸峻健。

（三）筆方勢圓：古拙宕逸之風

公元554年，西魏攻破南梁都城江陵，王褒與王克、宗懍等數十江南文士被俘入長安。在書法上促使西魏北周興起了"貴游等翕然并學褒書"[15]的潮流，使北方擅長楷、隸碑榜的代表書家趙文淵（深）"遂被遐棄"，也迫不得已而改學"褒書"，北方因此也興起了效慕南朝書法的第二次高潮。[16]然而，北周翕然所學的"褒書"與北魏洛陽時期流行的宋、齊之南朝王獻之"新妍"的尺牘行、楷書書風有異，應爲偏于鍾繇、王羲之的"古質"之風。這是因爲王褒書法師從其姑父蕭子雲，而"（蕭）子雲善草隸，爲時楷法，自云善效鍾元常、王逸少，而微變字體"[17]。加之碑刻題記受民間刻工所限，使北朝後期造像碑書法在趙文淵楷、隸碑榜書的基礎上，受王褒之影響而呈現出古拙宕逸的書法風貌。如北周天和元年（566）《龍頭

[14] 黃惇《從北魏造像題記看魏體楷書的寫刻與形成》，《中國書法》2012年第3期，第73頁。
[15] [唐]令狐德棻等《周書》卷四十七，《趙文深傳》，中華書局，1971年版，第849頁。
[16] 劉濤《北魏書法之變》，《文匯學人·學林》2017年4月7日，第15版。
[17] [唐]李延壽《南史》卷四十二，《蕭子雲傳》，中華書局，1975年版，第1075頁。

城趙和造像碑》、北周天和二年（567）《壇道造像碑》、北周天和五年（570）《曹恪碑》、北周建德元年（572）《篤信士王崇等造像》等。

北周天和元年（566）《龍頭城趙和造像碑》爲蟠螭圓拱頂碑。碑陽正中開一龕，龕內刻一佛二弟子二菩薩五尊像，碑底蓮花型底座刻楷書發願文；碑陰正中開一龕，龕內刻一佛二弟子二菩薩二緣覺七尊像，下有供養人題名。蓮花底座發願文題記（圖10），有界格，高32厘米，寬60厘米，題記文31行，滿行16字，共385字。此題記用筆以方筆爲主，筆勢圓暢，轉折多以圓轉爲主，點畫方整之中盡顯圓渾樸厚；結構疏朗，意態古拙宕逸。

圖10 《龍頭城造趙和造像碑》發願文題記及局部，筆者攝於山西聞喜縣龍堡村

北周天和五年（570）《曹恪碑》（圖11），原存安邑縣（今運城鹽湖區）石碑莊，現存山西古建築博物館（太原純陽宮）碑廊內。碑高190厘米，寬74厘米，厚16厘米；爲六螭紋碑額，碑額中間開龕，龕下刻楷隸書26行，滿行51字。碑文記載了西漢丞相曹參後裔、西魏譙郡太守曹恪的世冑、生平業績和死後葬於鳴條崗的緣由。此碑題記用筆多取平勢，雖無隸書之波挑之筆，但點畫平直方峻多含隸意。正如楊震方在《碑帖叙錄》中所評："頗含隸意而古拙。"結構上，此碑題記疏朗平整，但不失欹斜跌宕之姿，樸拙奇崛，一派疏宕古樸之風。楊守敬贊曰："《曹恪碑》用筆如斬釘截鐵，結體尤古，皆命世

之英。"[18]

結語

造像碑作爲一種外來佛教造像藝術與本土傳統碑刻藝術相結合而產生的新藝術形式，因佛教和造像之風的盛行應運而生，在北朝佛教造像和書法藝術史上具有重要的價值和地位。其產生、發展及其藝術風格，直接受到北朝民族融合過程中歷史文化進程和佛教傳播的影響，但作爲以民間爲主的造像碑，其工匠的優劣及其承傳系統也是不可忽視的重要因素。正如沙孟海先生在談及魏碑楷書時所說："有些北碑戈戟森然，實由刻手拙劣，信刀切鑿，決不是毛筆書丹便如此（刻石者左手拿小鑿，對準字畫，右手用小錘擊送。鑿刃斜入斜削，自然筆筆起梭角，祇有好手纔能刻出圓筆來）。"[19]

北朝後期，河東地區是造像碑藝術發展的重鎮，具有獨特的藝術特色和地位。其造像碑書法在延續北魏"洛陽體"風格的基礎上，受關中地區和北朝後期復古潮流、王褒書風的影響，以楷書、隸楷和楷隸三種書體，表現出"斜畫緊結"的方峻典雅之風、"平畫寬結"的橫闊峻朗之風、"筆方勢圓"的古拙宕逸之風三種風格面貌。

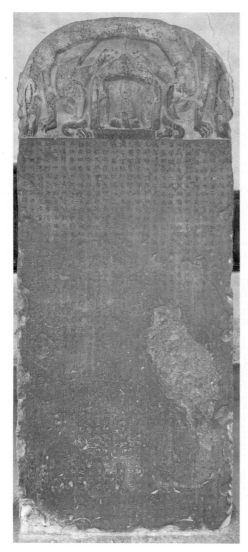

圖11 《曹恪碑》，筆者攝于山西古建築博物館

[18] [清]楊守敬《學書邇言》，崔爾平選編、校點《歷代書法論文選續編》，上海書畫出版社，1993年版，第717頁。

[19] 沙孟海《沙孟海論藝》，上海書畫出版社，2010年版，第56頁。

附表：河東地區發現的北朝後期主要造像碑統計

紀年	作品名稱	藝術樣式	發現地	現藏地	材質、尺寸、題材、風格等有關情況	作者、主事者	備注
北魏永安二年（529）	永安二年造像碑	石雕碑刻	山西西南部（不詳）	美國波士頓美術館	石灰石質；六螭四面造像碑，刊刻題材爲佛本行、佛因緣故事；碑陽爲螭紋的側面浮雕，螭尾下正中間爲一小龕，龕内爲佛本行故事《九龍浴太子》；碑身分爲三部分，上部爲忍冬紋圍護的主尊佛像，中部是佛傳故事和供養人，下部陰刻造像碑文；主尊佛像結跏趺坐于碑中間的圓拱形佛龕内，主尊左右站立二弟子，佛龕周圍爲小佛像、垂龍、飛天、力士、樂器等；佛龕下依次爲減地綫刻比丘、疊羅漢和供養人騎馬出行圖；碑身下部爲題記。碑陰龕内爲一結跏趺坐施禪定印坐佛，上下七行，左右四列，界格内減地平雕人物畫像、騎馬出行儀仗圖等。碑左右各分層刻有佛龕、坐佛、騎馬出行儀仗圖、題記，高蹺、幢伎爲敬佛禮佛的樂舞内容等題記28行，足行7字，凡155字；楷書；遒勁挺健，跌宕散逸	邑師比丘法藏、扶像主杜延勝、開明主杜延、邑子李晏標、維那李僧光等42人造	劉連香《美國波士頓美術館藏北魏永安二年造像碑考》，《考古與文物》2017年第2期
北魏普泰二年（532）	薛鳳規造像碑	石雕題記	山西稷山	中國國家博物館	石質；高225厘米，寬90厘米，厚30厘米；蟠螭頂，碑陽碑額處開一尖楣圓拱龕，龕内雕一佛二菩薩；碑身上部開一尖楣圓拱龕，龕内雕一背依舟形背光佛和二菩薩，龕兩側各爲一力士；碑底爲發願文；碑陰碑額處開一尖楣圓拱龕，龕内爲釋迦多寶二佛并坐；龕下開一列、七小佛龕，龕下刻供養人名題記；碑兩側上部各開二并列小佛龕，左側四層、右側三層佛龕，龕下皆刻供養人名題記	薛鳳規等	周錚《北魏薛鳳規造像碑考》，《文物》1990年第8期

（續表）

紀年	作品名稱	藝術樣式	發現地	現藏地	材質、尺寸、題材、風格等有關情況	作者、主事者	備注
東魏天平三年（536）	比丘尼法徹造像碑	石雕綫刻題記	山西芮城	山西沁源縣文博館	石質；屋頂碑，碑殘高80厘米，寬70厘米，厚20厘米；碑陽上部開一龕，龕內雕一佛四菩薩，佛像著雙領下垂式袈裟，衣擺疊澀覆座，衣紋以陰綫刻畫，衣擺呈階梯狀向兩側展開；龕兩側爲供養人名題記，龕下刻發願文，碑底刻供養人名題記	比丘尼法徹等	胡春濤《山西五至八世紀造像碑的圖像志研究》，廣西美術出版社，2017年
西魏大統四年（538）	合邑四十人造像碑	石雕題記	山西芮城	故宮博物院	石質；屋形碑，碑高80厘米，寬43厘米；碑陽上部開尖拱尖楣龕，龕內雕一佛二菩薩二弟子，佛像衣紋呈階梯狀分布；菩薩身體細長，裙擺向後飄舉；龕下爲供養人像；碑陰上部開尖拱尖楣龕，龕下爲發願文，碑座爲供養人名題記；碑兩側上部分別開龕，下部及碑座爲佛傳故事圖和深山修行圖	合邑四十人	胡春濤《山西五至八世紀造像碑的圖像志研究》
西魏大統六年（540）	巨始光造像碑	石雕題記	山西稷山	中國國家博物院	石質；蟠螭頂碑；高225厘米，寬100厘米，厚30厘米；碑陽碑額處開龕，碑身上部開主龕，龕下刻楷書發願文39行，行17字和供養人題名39行；碑陰碑額處開龕，碑身中央開主龕，兩側開小佛龕，碑底刻供養人題名，碑兩側上開小佛列龕，下刻供養人題名	巨始光等	胡春濤《山西五至八世紀造像碑的圖像志研究》

（續表）

紀年	作品名稱	藝術樣式	發現地	現藏地	材質、尺寸、題材、風格等有關情況	作者、主事者	備注
東魏武定二年（544）	比丘僧纂造釋迦多寶佛碑	石雕綫刻畫題記	山西新絳縣樊村徵集	山西博物院	石質；六螭四面造像碑，碑高116.8厘米，寬37.5厘米，厚22厘米；碑首呈半圓形，高浮雕六螭首交蟠；兩龍尾下部爲高浮雕單瓣覆蓮座上置一橢圓形臺座，上立佛位於中間；碑身上部開一圓拱尖楣龕，內雕一佛二菩薩；佛龕下刻發願文；碑陰盤龍中釋迦多寶二佛并坐，其下開龕，龕內一佛二菩薩；佛龕下刻造像者姓名，碑身兩側各有一尊坐佛，其下綫刻三層供養人形象并銘刻；碑兩側佛龕下爲綫刻供養者像及銘文，碑陽發願銘文16行，足19字，有方欄界格，楷書；略含隸意，雄健遒勁，方勁古拙；碑陰、碑側銘文，粗糙拙劣，大小不一	比丘僧纂、延昌寺主比丘尼曇□、清新女李向要、邑主範寄、邑子王孟和等64人造像	秦豔蘭《"比丘僧纂造釋迦多寶碑"考釋》，《文物世界》2009年第6期
西魏大統十三年（547）	陳神姜造像碑	石雕題記	山西運城	故宮博物院	石質；塔頂四面造像碑，高134厘米，寬50厘米，厚40厘米；碑陽上下開二龕，上龕爲釋迦多寶二佛并坐，左右各立一菩薩；下龕爲一佛二菩薩，龕左右各站一力士；下龕下左右附有小龕；碑底爲發願文，文16行，行7字，楷書，瘦硬勁健，多含隸意；碑陰上部開龕，龕下開小佛列龕，碑底爲供養人名。碑兩側上部各開一龕，龕下開小佛列龕	陳神姜等	胡春濤《山西五至八世紀造像碑的圖像志研究》
西魏大統十四年（548）	蔡洪造老君像碑/蔡興伯碑/劉曜碑	石雕題記	山西芮城鄭家村老子祠	山西芮城永樂宮	石質；道教造像碑，碑高359厘米，寬93厘米，厚30厘米；三重螭首，四面各開一龕；碑陽上部爲一道二脅侍的主龕，龕內中間坐一戴高冠、蓄長鬚、着交領寬袖衣的老君，左右各一頭戴高冠侍者立于蓮花上，龕兩側約供養人名題記；龕下爲發願文，碑底刻有供養人名題記；碑陰碑額處造一鋪三尊像，碑身刻供養人名題記；碑兩側上部開龕，右側龕下刻有供養人名題記	豫州刺史太尉蔡洪等120餘人造	胡春濤《山西五至八世紀造像碑的圖像志研究》

（續表）

紀年	作品名稱	藝術樣式	發現地	現藏地	材質、尺寸、題材、風格等有關情況	作者、主事者	備注
北齊天保四年（553）	佛弟子張祖造像碑	石雕題記	山西聞喜	不詳	石質；圓拱頂碑，高48厘米，寬47厘米；碑陽中上部開一尖拱尖楣龕，龕下刻發願文；碑陰上部開龕，龕下刻供養人題名，碑兩側上部開小佛龕，下刻供養人題名	佛弟子張祖等	胡春濤《山西五至八世紀造像碑的圖像志研究》
西魏恭帝元年（554）	造像碑	石雕	山西臨猗	臨猗縣文廟博物館	石質；圓拱頂碑，高96厘米，寬38厘米，厚17厘米；碑陽上部開二龕并列，下部開一大龕；碑陰上部開二龕并列，下開二龕；碑側開上下二龕，以一佛二弟子、一佛二菩薩、一佛二弟子二菩薩二力士、維摩詰與文殊菩薩、涅槃故事圖爲題材；佛像高肉髻，面相飽滿，袈裟衣紋以陰刻綫表現，衣擺下垂，無疊澀	不詳	胡春濤《山西五至八世紀造像碑的圖像志研究》
西魏恭帝元年（554）	薛山俱二百他人造像	石雕題記		流失海外	石質；高270.5厘米，寬100.2厘米，厚23.4厘米。碑陽五層：第一層題記正書17行，行12字，記右題6行，左7行；上方陽刻篆額2行，行2字；左右石佛像并題記1行，上俱造像；第二層題名4行；第三層2行，又2列；第四層2列；第五層尚缺無字，又兩緣題名，各1長行，均楷書；碑陰侍佛像并題名7列，每列17人，又左、右緣各1長列	薛山俱、薛季訓、鄉宿等二百人	《魯迅輯校石刻手稿》第二《造象》，上海書畫出版社，1987年
西魏恭帝四年（557）	張始孫造像碑	石雕題記	山西夏縣	不詳	石質；原拓片長33.5厘米，寬30厘米；碑陽開一龕，龕内雕一佛四弟子，主尊佛坐于蓮花臺座上，龕下爲發願文，龕兩側爲供養人名題記；碑陰開一龕，龕内雕二佛并坐，佛下中間爲香爐，兩側爲供養人像；碑側各開兩龕，龕内各一坐佛，龕下皆有題記	張始孫等	李陽洪等主編《張祖翼經典藏拓系列：西魏張始孫造四面像》，重慶出版社，2009年

（續表）

紀年	作品名稱	藝術樣式	發現地	現藏地	材質、尺寸、題材、風格等有關情況	作者、主事者	備注
西魏、北周間	吕安族等造像碑	石雕題記	山西夏縣	山西夏縣房公祠	石質；殘高93厘米，寬38厘米，厚19厘米；碑陽上面一龕殘存5個蓮座，中間一龕爲帶天蓋的五尊龕，中央爲坐佛，左右上方爲呈半結跏思維狀菩薩像，五尊像後面排列8位蓮上化生像；龕下别有一區，内雕捧舉香爐的昆侖奴、獅子和金剛力士，香爐兩側爲化生童子像；碑底爲大部分文字殘損的造像記；碑兩側上部皆爲5尊坐佛龕，右側中間爲涅槃像龕，下爲比丘尼法敬等題名；左側中間是以香爐、獅子爲中心的供養人像，下面爲邑字吕安族等吕氏題名	吕安族等	水野清一等著《山西古迹志》，山西古籍出版社，1993年
北周武成二年（560）	焦神興率邑造像碑	石雕題記	山西風陵渡前北曲村	芮城縣博物館	石質；圓拱頂、扁體道教造像碑；高170厘米，寬66—70厘米，厚19—22厘米；碑陽上部開一帳形龕，龕下爲供養人題名和發願文；碑陰上部開一龕；碑兩側上部各開一龕，下刻供養人題名；題材爲一主尊二脅侍、一主尊四脅侍；主尊下巴似有鬚，着雙領下垂式袍，内着右衽裳，手及下部殘泐，坐于束腰蓮臺上；左右兩側各有脅侍二，整體造型平直，身着雙領下垂式袍，内着右衽衣裳，足踏雲頭履	焦神興等	胡春濤《山西五至八世紀造像碑的圖像志研究》
北周保定二年（562）	衛秦王造像碑	石雕題記	山西運城解州徵集	山西博物院	石質；高117厘米，寬43厘米，厚40厘米；四面柱狀碑，碑首已失，四面開龕，龕内多雕刻一佛二弟子二菩薩二天王，龕上裝飾飛天、龍等，下部雕刻華蓋之下的供養人禮佛	衛秦王等	

（續表）

紀年	作品名稱	藝術樣式	發現地	現藏地	材質、尺寸、題材、風格等有關情況	作者、主事者	備注
北周保定二年（562）	衛超王造像碑	石雕題記	山西運城解州徵集	山西博物院	石質；高117厘米，寬58厘米，厚25厘米；平頂碑，碑四面造龕，正面開一大龕，上部刻一佛二弟子二菩薩，身後還有兩尊脅侍菩薩和兩位化生童子，脅侍菩薩螺旋形髮髻，龕下部爲兩尊天王，天王旁側各有一株蓮花，從蓮花和化生童子可知此龕表現的是西方極樂世界；下部爲造像主碑記；背面一大龕內雕一佛二弟子二菩薩，大龕周邊及側面雕千佛小龕54個，內雕小佛像	衛超王等	
北周保定二年（562）	比丘尼法藏造像碑	石雕題記	山西鹽湖區上郭鄉邵村	山西博物院	石質；圓拱形碑，高120厘米，寬56.5厘米，厚18厘米；碑陽、碑陰中央從上至下開三龕，龕兩側開小佛列龕；碑兩側從上至下開六龕，龕形主要爲尖拱尖眉龕、帳形龕、屋宇形龕；題材爲一佛二弟子二菩薩、一佛二弟子二菩薩二天王、九龍浴太子、維摩詰和文殊菩薩像；佛像高肉髻，面相長圓；弟子體態修長	比丘尼法藏等	胡春濤《山西五至八世紀造像碑的圖像志研究》
北周保定二年（562）	陳海龍造像碑	石雕題記	山西省運城徵集	山西博物院	石質；碑身兩面雕刻複雜，正面開三龕，兩側雕刻諸佛，背面也是三龕，多爲一佛二弟子二菩薩，人物身材修長，背面最上龕兩尊菩薩身形婀娜	陳海龍	
北周保定三年（563）	彩霞村造像碑	石雕題記	山西芮城永樂鎮彩霞村	芮城縣博物館	石質；圓拱頂、扁體道教造像碑，高136厘米，寬59厘米，厚20厘米；碑陽上部開一龕，龕下爲發願文及供養人像、題名；碑兩側上部各開一龕，龕下刻供養人題名；碑陰爲清代重刻碑文；龕形有帳形龕、尖拱尖楣龕；題材爲一道二脅侍、一道像；造像主尊頭戴道冠，着雙領下垂式道袍，內着右衽衣，結跏趺坐于須彌座上；脅侍亦戴冠，着雙領下垂式寬袖袍，拱手立于覆蓮臺上	不詳	胡春濤《山西五至八世紀造像碑的圖像志研究》

（續表）

紀年	作品名稱	藝術樣式	發現地	現藏地	材質、尺寸、題材、風格等有關情況	作者、主事者	備注
北周保定三年（563）	曇響杜延和合邑七百人造像碑	石雕題記	山西萬榮縣東社村	山西古建築博物館（純陽宮）	石質；圓拱頂碑，高330厘米，寬72厘米，厚30厘米；碑陽自上至下開四龕，碑底刻供養人名題記；碑兩側從上至下開五龕，碑底爲供養人名題；碑陰自上至下開三龕，碑底爲發願文和供養人題名；龕形爲尖拱形龕、帳形龕；題材爲三佛二弟子二菩薩、一佛二弟子四菩薩、一立佛二弟子、一佛二菩薩、一菩薩二弟子二脅侍菩薩、維摩詰和文殊菩薩	曇響杜延等七百人	胡春濤《山西五至八世紀造像碑的圖像志研究》
北周天和元年（566）	龍頭城趙和造像碑	石雕題記	山西聞喜龍頭堡村	山西聞喜龍頭堡村	石質；蟠螭圓拱頂碑；碑陽正中開一龕，龕內刻一佛二弟子二菩薩五尊像，碑底爲蓮花型，底座爲發願文；碑陰正中開一龕，龕內刻一佛二弟子二菩薩二緣覺七尊像，下有供養人題名發願文題記高32厘米，寬60厘米；文31行，足行16字，凡385字；楷書，圓渾樸厚，意態奇逸	軍主趙和一十人敬造	胡俊樂《天和元年龍頭城造像題記》，《書法賞評》2010年第5期
北周天和元年（566）	陳氏合村造像碑	石雕題記	山西芮城西陌村崇聖寺	不詳	石質；圭頂碑，高157厘米，寬65厘米，厚25厘米；碑陽開上下二龕，龕下爲供養人名，碑底刻發願文；碑陰開上下二龕，碑底雕涅槃圖；碑兩側分別開上下三龕，龕形有帳形龕、屋宇形龕、平頂龕；題材爲一佛二弟子二菩薩、一佛、三佛、涅槃圖、一佛二弟子		胡春濤《山西五至八世紀造像碑的圖像志研究》
北周天和二年（567）	壇道造像碑	石雕題記	山西芮城陌南鎮壇道村	芮城縣博物館	石質；圓拱柱狀道教造像碑，高185厘米，寬37—51厘米，厚39—45厘米；碑陽上下開四帳形龕，龕下刻供養人像及供養人題名；碑陰、碑兩側上下開三龕，碑底爲供養人題名；題材爲一主尊多脅侍、五老主，主尊頭戴道冠，着對領袍，坐于方形高座上，雙手撫腹前三足憑几，跣足		胡春濤《山西五至八世紀造像碑的圖像志研究》

（續表）

紀年	作品名稱	藝術樣式	發現地	現藏地	材質、尺寸、題材、風格等有關情況	作者、主事者	備註
北周天和五年（570）	曹恪碑	碑刻	山西運城石碑莊	山西古建築博物館（純陽宮）	青石質；碑高210厘米，寬85厘米，厚27.5厘米；爲六螭紋碑額，碑額中間開龕，龕下刻文26行，行51字；楷隸，方峻樸茂，寬綽奇崛	碑主曹恪	山西古建築博物館
北周建德元年（572）	李元海兄弟七人造像碑	石雕題記綫刻畫	山西芮城縣曹家村	美國華盛頓弗利爾美術館	石質；盝頂道教造像碑，高152.4厘米，寬58.5厘米，厚15.9厘米；碑陽上部開一龕，下刻供養人像，碑底刻發願文；碑陰上部開一龕，龕下刻供養人像及供養人題名；碑兩側上部分別開一龕，龕下爲供養人像及供養人題名；題材爲元始天尊六天尊、一天尊二脅侍；元始天尊，頭戴高冠，蓄鬚，左手扶三足憑几，右手舉塵尾，坐于束腰高座；供養人像以綫刻畫	李元海兄弟七人	胡春濤《山西五至八世紀造像碑的圖像志研究》
北周建德元年（572）	篤信士王崇等造像	石雕題記	山西夏縣	山西夏縣房公祠	石質；殘高79厘米，寬58厘米，厚18厘米；碑陽中心是五尊坐佛龕，并刻有力士、供養人和獅子；下面爲三佛并坐像，左右爲侍立比丘僧，左右兩邊分別雕刻修道者坐像小龕；碑底爲造像題記；碑左右兩次各雕兩個坐佛龕，下刻有邑子題名	信士王崇、王興隆，比丘尼明燦等	水野清一等著《山西古迹志》

本文係山西省藝術科學規劃項目"民族融合視域下北魏平城書畫藝術譜系研究"（項目編號：2021F019）和2021年山西省高等學校教學改革創新項目"山西高校書法專業《石刻文獻與書法研究》課程體系構建與探索"（項目編號：J2021050）的階段性成果。

冉令江：山西大學美術學院

（編輯：夏雨婷）

《書法研究》徵稿啟事

一、本刊歡迎有關書法史、書法理論、書法技法、書法教育、書法鑒藏以及書家、書迹、書體等各個方面的研究文章。內容暫不涉及當代書風、書家創作評述。

二、提倡文章標題醒目簡潔，行文規範，主旨明確，言之有物，篇幅在萬字左右為宜，特殊文稿視需要可接受三萬字以内長文。

三、論文須提供内容提要（300—500字）和關鍵字（3—5個）。

四、使用規範化的名詞術語，不用非公知公用的符號和術語。不生造新術語，如尚無合適漢文術語的，應括弧注明。

五、相關成果引用務必注明來源；引文須采用加引號方式直接引用，并在注釋中注明出處。

六、注釋應符合本刊要求，統一用"脚注"。具體格式為：

1.文獻標明順序：作者、書名、出版社、出版年份、卷數、頁碼；或作者、篇名、期刊名、期數（出版時間）、頁碼。如：項穆《書法雅言》，《歷代書法論文選》，上海書畫出版社，1979年版，第512頁；尹一梅《簡牘書法與刻帖中的鍾繇書》，《書法叢刊》2007年第2期，第19頁。

2.中國古代人物人名，首次出現前冠朝代名，如：[宋]蘇軾。

3.外國人名，首次出現前冠國籍，用方括號標明，如：[美]方聞。

4.中國古代紀年及人物生卒年，使用年號後括注公曆，如：清光緒二年（1876）；蘇軾（1037—1101）。

5.論文無特殊需要，不再專列參考文獻。

七、縮略語、略稱、代號，在首次出現時必須加以説明。

八、來稿請附簡介（包括姓名、出生年月、性別、單位、職稱、學位、研究方向以及電話號碼、電郵地址、聯絡地址、郵政編碼）。如果是國家專項項目，請注明項目來源和批準文號。

九、本刊實行匿名評審制，堅決反對抄襲之作或一稿多投。無論錄用否，來稿三個月内將給予回復。一經使用，即付稿酬，并贈送兩册樣刊。

十、本刊保留對稿件的編輯、删改權利，如作者有特殊需求，請在稿件上説明。

十一、凡被錄用的文章，其電子版權、網絡版權等同時授予本刊。

十二、來稿請提供電子文本，文中插圖請另附圖片格式原圖，黑白圖片像素在600萬以上，彩色圖片在300萬以上（JPG格式或TIF格式）。

特此布達，敬請賜稿。

《書法研究》編輯部

獨立思想　開放視野　嚴謹學風　昌明書學

中文社會科學引文索引CSSCI擴展版來源期刊
國家新聞出版廣電總局認定學術期刊

2023年《書法研究》
開始徵訂　敬請關注

國內定價：人民幣　45.00圓
海外定價：美　圓　16.00圓

掃官方微店二維碼
訂閱雜志

掃中國郵政二維碼
訂閱雜志

《書法研究》（季刊）創刊于1979年，是中國第一本書法類純學術刊物，是中文社會科學引文索引CSSCI擴展版來源期刊、國家新聞出版廣電總局認定的學術期刊。《書法研究》以"獨立思想，開放視野，嚴謹學風，昌明書學"爲辦刊宗旨，以書法（包括篆刻）學科建設爲框架，研究物件舉凡書法史、書法理論、書法技法、書法教育、書法鑒藏等各個方面，從當前研究背景和學術趨勢的新條件新形勢出發，全方位構建書法研究的新格局、體現新內容。雜志注重海外最新研究成果的推介，宣導與相關學科研究融合，重點關注學術前沿。同時，《書法研究》努力爲青年學者發表優秀學術論文搭建平臺。

本刊地址：上海市閔行區號景路159號A座
編輯部電話：021-53203889　　郵購部電話：021-53203939

丹楓閣記

廣衍九月夢與古冠裳者數人步屨昭餘郭外忽變易回顧無復曩所至山崖臨合沓楓林殿積飛泉翕欻其間如雲氣練側睇青壁

清傅山行書《丹楓閣記》冊　私人藏

構如其夢莊生之書曰有大覺而後知此其大夢也或生還之曰覺苟非覺夢且了矣靈有大夢而後知其大覺也同或生之言去曰是豈非寱語如是其言如夢車馬而喜黃夢也

千伊如削貝殺為靠也
其上長松容舉而松本
攫孔蘭摧如巢鳥頼日
丹楓此篆北隸蕨空窗
憶當閣迤而蜂繞瓷織
扃五扇古美俄而風水合
注塊然佪所遂經於閣栈

人之知入吾夢者如其人
之知夢即予之入吾之夢
吾之入其夢又安知彼
之不夢我之入其夢也
苟精識之不通超忽之又而
習在哉生之夢不能擇
此寧廓笑

閉而喜夢華穢而喜者
若覺而去之寢䊗為事
其夢之北而可畝鳴魄
出之期間而志也之大邑
而可以入吾夢又寔是以
入吾閣中於藏書藏畫
藏骨董葬 藏茶 藏酒䇹待

清傅山行書《丹楓閣記》册　私人藏

去觀誰說夢共吹唯談
世間擾擾之人之中之觀
境之變化世之人于夢而又
人之夢即他世之幻耀
又能形容萬一丈章如浣
山家夢如不可思議美極
仲冲先甚好人老去而能如又而珎

昨讀咸廷珪記楓佛園人生忽忽記園而老記園首其園而忘記園首其夢記首其園誰家瞥之飄然當夢紀果後居老去云云

清傅山行書《丹楓閣記》冊　私人藏

清傅山行書《丹楓閣記》册　私人藏

書法研究

CHINESE CALLIGRAPHY STUDIES

中文社會科學引文索引CSSCI擴展版來源期刊
國家新聞出版廣電總局認定學術期刊

二〇二二年 第二期

創刊于一九七九年·總第一六六期

上海書畫出版社

學術顧問（按年齡序次）

傅　申　李剛田　曹寶麟
邱振中　華人德　黃　惇
王連起　叢文俊　盧輔聖
白謙慎　張子寧　陳振濂
劉　恒

主　　編　王立翔
副 主 編　孫稼阜
編　　審　李偉國
責任編輯　李劍鋒
編　　輯　夏雨婷

責任校對　郭曉霞
技術編輯　顧　傑
整體設計　王　崢
圖版攝影　李　爍

中文社會科學引文索引CSSCI擴展版來源期刊
國家新聞出版廣電總局認定學術期刊

主管 | 上海世紀出版（集團）有限公司　**主辦** | 上海中西書局有限公司　上海書畫出版社有限公司
出版 | 上海書畫出版社有限公司　**編輯** |《書法研究》編輯部
地址 | 上海市閔行區號景路159弄A座426F　**郵政編碼** | 201101
編輯部電話 | 021-53203889　**郵購電話** | 021-53203939
信箱 | shufayanjiu2015@163.com　**網址** | www.shshuhua.com　**微信公眾號** | shufayanjiu1979

印刷 | 上海華頓書刊印刷有限公司　**發行** | 上海市報刊發行局　**發行範圍** | 公開
國際標準連續出版物號 | ISSN1000-6044　**國內統一連續出版物號** | CN31-2115/J
全國各地郵局訂購　郵發代號 | 4-914　**海外總發行** | 中國國際圖書貿易集團有限公司　**國外發行代號** | C9273

季刊 出版日期：2022年6月5日
國內定價：人民幣 45.00圓　海外定價：美圓 16.00圓

目 錄

當代書法研究中的方法論問題 | 邱振中 | 5

傅山草書《壽王錫予六十于海陵》中"用予""錫予"考 | 姚國瑾 | 46
傅山"尚奇"書學思想考論 | 劉瑞鵬 | 58
傅山書法美學思想尋繹 | 薛珠峰 | 76

從漢簡論《急就章》"與"字章草構形 | 韓立平 | 87
南朝書法批評中的"述而不評"與"評而不述" | 張 函 | 92
張駿書法辨偽——張駿書法系列研究之三 | 張金梁 | 105
明末清初徽州古書畫收藏的家族性——以吳其貞《書畫記》爲中心 | 劉亞剛 | 119
明末骨董商王越石及其書畫居間行銷策略考述 | 宋吉昊 | 139
秦祖永輯《金農印跋》辨偽 | 朱天曙 | 152
詩痕與印迹——袁枚與清代印人的交游 | 朱 琪 | 165
孔廟國子監、文廟碑刻俗字考
　　——以乾隆《集石鼓所有文成十章製鼓重刻序》二碑爲例 | 劉照劍 | 189

聲　明：
1.凡向本刊投稿，一經使用，即視爲授權本刊，包括但不限于紙質版權、電子版信息網絡傳播權、無綫增值業務權及其轉授權利；本刊支付的稿費已包括上述使用方式的稿費。如有异議，請在投稿時聲明。
2.本刊中所登載的文、圖稿件，用于學術交流和傳遞信息之目的，不代表本刊編輯部贊同其觀點，相關著作權問題也由内容提供者自負。
3.本刊所有圖文資料，如出于學術研究需要，可以適當引用，但引用時請注明引自本刊。
4.本刊如有印裝問題，請寄回本刊，由編輯部負責聯繫調换。

當代書法研究中的方法論問題[1]

邱振中

內容提要：

本文介紹作者九篇論文的觀點和使用的方法，九篇論文包括發生學、美學、文化學、社會學、語言分析與圖形分析等不同方向。書法研究已成爲當代學術中一個具有獨特價值的領域，同時它們形成了一個書法研究的現代方法體系。與美術研究的比較，顯示出這一方法體系的特點。

關鍵詞：

 書法研究 書法理論 當代學術 人文科學方法論 圖形分析 語言分析

一、解題

 這個講座原定的題目，是海報上的兩行詩"撩亂邊愁聽不盡，高高秋月照長城"，副標題是"當代書法研究中的方法論問題"。

 爲什麽是"邊愁"？書法是我們今天幾乎所有人的"鄉愁"——因爲與我們深處的關聯，同時也是"邊愁"。什麽叫"邊愁"？邊塞之愁。爲什麽叫邊塞？因爲離中原、離中心地區很遠，所以叫邊疆、邊塞。今天的書法，正是藝術和人文學科的邊緣地帶，書法即是我們的"邊愁"。——但是我們一想到書法的現狀，書法中的各種觀點、各種聲音，蕪雜、糾結，何去何從？按誰的方法去臨寫、去深究？按誰的建議去改造、提昇我們的趣味？——"撩亂邊愁聽不盡"。

 我在考慮講座的題目時，這個詞一直揮之不去：繚亂。還不是混亂，是混雜、雜亂。但是有沒有一種辦法，能夠讓一切變得清晰、澄明？——"撩亂邊

[1] 本文據作者2019年6月在復旦大學哲學學院所作同名講座整理。

愁聽不盡"，突然間一抬頭"高高秋月照長城"。——高天之上，雲層之外，有沒有這樣的一輪秋月？這就是我們今天要討論的主題。

我挑選了我的九篇論文作爲案例。

二、討論方法之前

討論當代書法研究中的方法論問題之前，對相關問題作一簡單的陳述。

（一）書法的文化特徵

1.書法與文字、語言的關係

書法要書寫漢字，它與文字相關，是一個明顯的事實，但人們往往強調書法與文字的關係而忽略了書法與語言的關係。

文字不等于語言，文字是語言的材料。從文字的發生到書法成熟，所記載、遺存的書迹，書寫的全部是組織好的語言。可以説，書法是語言的藝術，衹不過文學利用的是文字的音、義，而書法利用的是文字的形。

20世紀學術的一個重要特點，是所謂的"語言轉向"，幾乎所有學科都獲益于對語言的深究。任何學術問題都必須首先對它所包含的陳述問題進行審視。這種審視帶來20世紀學術的重要進展。

可以説，書法與語言的關係比任何學科都更爲密切。

書法由于它悠久的歷史，至少有兩點提供了從語言角度進行反思的綫索：其一，通過書寫文字、語言而帶來的一系列現象；其二，對書法現象進行描述、思考所引出的語言問題。當代學術中通過與語言視覺形式有關的現象而思考語言問題，從未經見，這裏有可能引出一些新的、重要的思想。例如書法起源的問題，思考的重點從文字轉向語言，轉向中華民族的語言觀。這一新的視角，帶來對書法、對語言新的認識。再如書法理論中的陳述問題。由于書法源自對語言陳述的不滿，書法文獻中的陳述帶有自己明顯的特點。它將我們引向對書法理論——以至中國文獻中陳述方式的討論。[2]

2.書法是一種視覺圖形

圖形研究受到學界廣泛的關注。

圖形是語言之外重要的符號系統，它隱藏着語言所從未揭示或從未充分揭示的含義。

人們都認爲書法寫的是"字"，但换一個角度，它可以看作是由綫和空間

[2] 邱振中《書法理論中的語言問題》，載邱振中《神居何所》，生活·讀書·新知三聯書店，2022年版。

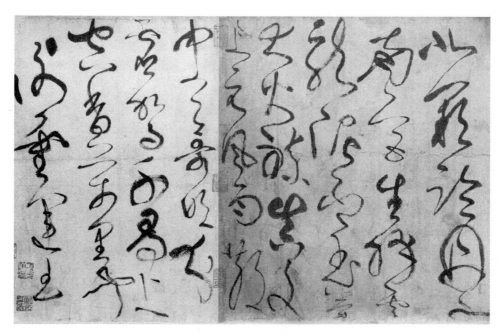

圖1　（傳）唐張旭《古詩四帖》（局部）

組成的圖形。（圖1）這成爲觀察書寫的一個新的視角。人們認爲這樣做忽略了書法所蘊含的文化資訊，不對。書寫的文化内涵可以同時在另一層面上展開，例如我們下面將要談到的一些研究的個案。它們不僅在傳統含義的層面展開，而且開闢了新的視角，提供了新的思考方向。

　　柔軟的筆頭和精妙的控制帶來綫的内部運動的無窮變化，書法成爲世界上最複雜的徒手綫的集合。書法圖形具有難以描述的複雜性。它爲複雜含義的表現提供了可能。

　　書法作爲圖形，具有許多特殊的性質：在時間中展開、一次性完成、時—空共生、空間的隨機生成等。此外，它在悠久的歷史中所積存的技巧和經驗，對中華民族感覺—思維結構産生了重要影響；它突出而鮮明的時空特徵，使得人們常常自覺或不自覺地把自己從事的工作與書法進行比較。[3]

3.複雜的意義系統

　　書法文獻中説到，書法能表現宇宙規則、社會興衰，以及個體的氣質、性格、情感、教養、命運等。

[3] 邱振中《綫的藝術》《書法作品中的運動與空間》《在第三維與第四維之間》，載邱振中《書法的形態與闡釋》，生活·讀書·新知三聯書店，2022年版。

書法中含義的擴展沒有任何限制。出自彌補語言表達的不足等多種原因，人們對含義的擴展特別寬容。書法中含義的輸入不需要任何證明。在漫長的書法史中，這項工作一直在進行中。這造成了一個龐大的含義系統。它幾乎包容了存在的一切。

　　書法中含義的讀取是需要準備的。除去形式本身的張力、節奏所帶來的感受，其他含義都必須通過學習而存儲在觀賞者的記憶中。要在作品中讀出這些含義，觀賞者需要掌握這些內容，并且在引導下建立視覺和內容的聯繫，積纍一定的觀賞經驗。

　　書法中的某些內涵難以令人信服，但也沒有辦法證否。如書法對社會興衰、個體命運的反映。它們被默認、傳抄，世代沿襲，成爲意義系統中重要的組成部分。

　　這些未經證明的含義如何在文化史中產生作用，是我們關心的問題。不能輕易否定它們，因爲它們進入含義系統後，成爲其中重要的內容，不斷產生影響。書法的含義系統中這種東西不在少數。

　　我把這種憑藉傳抄、轉錄而被默認的現象稱爲"歷史證言"。其所言未必都是僞命題，它們祇是未經證明或永遠無法證明而已。[4]

　　歷史證言的研究，將解釋中國文化史上一些難以理解的現象，也對不同文化之間的差異給出一個思考的路徑。

　　書法是中國文化中意義生成的典型。對書法意義系統研究的進展，將對中國文化中的含義問題、意義生成問題獲得更深入的認識。[5]

4.書法與人的關係

　　中國文化史中，書法具有特殊的地位，其中一個重要的原因，就是書法除了表現宇宙、社會、歷史的各種內涵外，還能表現一個完整的"人"。因此有"人書俱老""書如其人"等命題，并產生廣泛的影響。人的表現內涵，修養、氣質、教養、人格、命運等無所不備。

　　在學術上要證明這一切，異常困難，但書法史積纍了豐富的經驗，也留下了許多樸素的陳述，如果當代理論在這一問題上有所建樹，那既是觀念史的推進，亦是當代哲學、美學的推進。

[4] "歷史證言"指文獻中的某些觀念（如"人書俱老"）沒有得到證明，但由于各種原因，人們樂于傳播。雖然人們通常對它們不置可否，但這種傳播客觀上成爲一種肯定。長久的、反復的轉述，有時甚至達到家喻戶曉的程度。如果承認當代學術的邏輯原則，是難以接受這些陳述的，但它們在歷史中的作用又使人不能輕易否定它們。它們在整個中國文化史上無處不在。我把有關的觀念和現象稱作"歷史證言"。

[5] 邱振中《書法的表現特徵與當代文化中的書法藝術》，載邱振中《書法的形態與闡釋》。

在書法發展的歷史中，文字語言、視覺圖形、意義闡釋、心性修煉四個方面就這樣糅合在一起，密不可分。書法史上所積纍的豐富的技巧，無以數計的綫與空間構成的圖形，成爲表現複雜内涵的保證。

其他民族文字的書寫，也産生出書寫的藝術，但最後都偏于裝飾性，接近我們所說的"美術字"。祇有中國書法，雖然在歷史中形式、内涵都在不斷變化，但基本的文化特徵不變。由于它的日常性、應用性，許多文化批評者都忽視了這個領域。

書法的大衆參與、日常書寫，使有關特點滲透在民族性格的深處。[6]

（二）宗白華與徐復觀

20世紀，出現了一些從新的立場出發對書法進行研究的文章。它們區别于以往的論述，主要有兩點：以新的知識、理論爲基礎，有邏輯的論證。

其中最重要的兩位學者是宗白華、徐復觀。一位是美學家，一位是思想史家。

宗白華20世紀30年代至60年代寫過幾篇關于書法的重要文章，對書法的美學特徵進行了獨到的詮釋。[7]

徐復觀在《中國藝術精神》一書中對書法的論述雖然簡短，但出自對中國藝術整體的思考之上，加上思想史家的身份，言說有其思想和知識的成因。他說，書法"在技巧上的精約凝斂的性格，及由這種性格而來的趣味，可能高于繪畫，但從精神可以活動的範圍上來説，則恐怕反而不及繪畫，即是，筆墨的技巧，書法大于繪畫；而精神的境界，則繪畫大于書法"[8]。

這與徐復觀的思想史方法有關。他認爲思想史上有價值的思想，一定要有若干核心概念，而所有思想則圍繞核心概念展開。前人書論，多爲經驗、感想，即使是長篇論著，如項穆的《書法雅言》、康有爲的《廣藝舟雙楫》，也没有意識到要去編造一個周密的概念系統。古代書論中根本就没有這樣的核心概念，用這種方法無法從書法文獻中讀出有價值的思想。[9]

這是徐復觀執着于文獻思想結構的一面。如果徐復觀能够補充對視覺圖形的感受，能够從作品中有所發現，可以在相當程度上彌補其不足，但他恰恰又是個僅僅憑信文獻的人——如《中國藝術精神》一書，依據的主要是《莊子》《老子》和歷代畫論，但對作品不置一詞。

當代學術告訴我們，視覺圖形的含義根本不是語言所能够窮盡的，文獻精

[6] 邱振中《書法》第一章，生活·讀書·新知三聯書店，2021年版。
[7] 宗白華《美學散步》，上海人民出版社，1981年版。
[8] 徐復觀《中國藝術精神》，春風文藝出版社，1987年版，第5頁。
[9] 邱振中《筆法與章法》前言，江西美術出版社，2012年版。

彩,但仍然逃不出這一原則:作品中一定存在大量文獻所沒有揭示的内容。

徐復觀的觀念中隱藏着一個方法論的錯誤。文獻的構成與圖形的含義,是兩個不同性質的問題。

以上是截止于20世紀60年代,對書法進行現代思考的背景。

三、研究個案(一)

爲了討論研究中使用的方法,首先介紹我的若干研究個案。

第一組六篇,是對書法的哲學、語言、社會、心理與表現内涵等方面的研究;第二組是圖形分析,包括筆法、章法與字結構理論等三篇。

以下簡略介紹論文的觀點、思路和結論。

(一)《書法藝術的哲學基礎》[10]

本文從書法與語言的關係出發,考察書法的起源。

一般認爲書法的起因有兩點,一是漢字始于象形,結構繁複,且有各種生成新字的方法(象形、指事、會意、形聲等),帶來了造型上的豐富變化;其次是毛筆筆頭柔軟,可以呈現出綫的各種變化。[11]這是兩個必要條件,但是僅僅有這兩點還不夠,心理動機和思維方式是書法産生更深處的原因。

從文字的發軔期到書法的高度成熟,所有書迹都是實用性文辭,它們都被組織成語言的形式。書法是在語言的實際使用中發展起來的。

中華民族有一個關于語言的重要觀念:"言不盡意。"它盛行于魏晋時期,反映了中華民族對語言背後不可表達的生存感受的重視。《易傳·繫辭》"言不盡意","立象以盡意"。這反映了人們試圖把握語言之外意藴的努力:創製一種圖像來幫助表達。與此有關的圖象有兩種:其一,卦象;其二,書法——文字書寫的視覺形式。漢字有音、形、義三個要素,書法利用的是漢字的"形"。

由于圖像的創製是協助表達的需要,圖像中意藴的擴展受到人們的重視,兩種圖像不斷被注入新的含義。"易象"含義的擴展,《四庫全書總目提要》有簡要的表述,"書法"中含義的擴展,在書法文獻中有大量記錄。

當人們逐漸接受了這些觀念,并學着這樣去觀察字迹,在書寫時關注自己的精神生活,觀看、書寫、感受便形成一種關聯,這種關聯逐漸變成不言而喻的約定,成爲人們書寫的背景,成爲文化中的共識。

[10] 邱振中《書法藝術的哲學基礎》,載邱振中《書法的形態與闡釋》。
[11] 宗白華《美學散步》,第137頁。

語言觀成爲書法發生中深層的原因。

書法與語言的關係一旦確立，當代學術中關于語言的研究便成爲討論書法有關問題的思想背景。書法與哲學、心理學、社會學的關係得以確立，書法中隱含的感覺方式、思維方式的討論得以展開。

本文通過書法與語言的關係的討論，描述了書法中自覺意識的發展過程。

書法研究通過語言學、語言哲學而與整個當代學術有了溝通的可能。例如運用語言分析的方法，對書法表現內容的擴展進行梳理，呈現書法史中自覺意識發展的過程。

將易象與書法視覺圖形的收納性質進行比較，顯示出兩者內涵的差異：一個偏重哲理，一個偏重個體精神生活。

此外，本文通過書法與語言的關係，建立了語言、書法與思維方式三者之間的密切聯繫。

書法的發生，證明中國人與事物接觸時的具體感受是最重要的，它影響到表達方式和對表達手段的選擇；書法由于與語言的切近，成爲中國語言之外最重要的輔助表達手段；書法—圖形作爲生存感受的載體，含義的豐富和穩定成爲書法的重要特徵。

書法是一種綜合了直覺（視覺圖形）和語言陳述（含義）的表達手段。這很好地解釋了中國哲學與藝術融合的心理機制。這種交融，影響到中國一切文化領域。書法成爲中華民族感覺—思維方式的重要表徵。

（二）《藝術的泛化——從書法看中國藝術的一個重要特徵》[12]

本文討論書法的廣泛參與（泛化）對書法深層性質的影響。

書法的廣泛參與是個簡單的事實，但是它所具有的意義從來沒有被認真思考過。

泛化對書法的影響，主要表現在以下幾個方面：日常書寫、修養和陳述方式。它們不僅影響到書法史的進程，而且與中國藝術、中國文化的某些重要特徵息息相關。

書法從發生到成熟階段，始終與文字的日常使用連在一起。這種聯繫對書法所帶來的影響，一直保持在書法史中。

日常書寫，指的是爲生活中的實際事務而進行的書寫，通常不具審美的訴求（有時潛意識中具有審美的因素）。（圖2）日常書寫帶來不可窮盡的形態變化，每個人每次書寫都不相同。這使書寫造成數量龐大而且絕不重復的形態，從而獲得能與日常內心狀態相匹配的複雜性與不重復性。這爲書法看似無

[12] 邱振中《藝術的泛化——從書法看中國藝術的一個重要特徵》，載邱振中《書法的形態與闡釋》。

圖2　唐《專當官攝縣丞李仙牒》（局部）

限的表現力提供了來自視覺圖形的支持。

　　修養是中國文化對"人"的一項基本要求，也是中國藝術、中國文化中特別強調的一種素質。為什麼會產生這種情況，它為中國藝術帶來了什麼，王國維從審美的角度給出了一種解釋（與中國文學中的"古雅"密切相關），我們從泛化出發，對此作出了新的解釋。由于書法對表現的需要，它必須以日常書寫為基礎，為了適應絕大多數人的狀況，人們為書法找到一個普適的機制：從事書法的首要條件不是才華，而是修養。它從深處影響了書寫標準和審美規範的確立。

　　陳述方式是泛化帶來的最重要的論題。本文從泛化帶來的言說者、接受者、參與者三者身份的界定和關聯，闡述它對書法交流與感覺陳述方式的決定性影響。

　　一般見到的對陳述問題的討論，祇與語義的傳達有關，最多說到語法的層面，從不曾涉及包含交流主體在內的陳述的內部結構，更不曾涉及陳述機制形成的原因。

　　泛化使書法的闡釋者同時是書法活動的參與者，這兩重身份的合一，使闡釋和閱讀不需要以嚴格的邏輯來維繫，"而可以更多地依賴于感覺中的默契——以實際體驗為基礎的悠然心會"。

　　這帶來陳述的三個重要特徵：

　　（1）交流中祇要求最低限度的陳述。最低限度陳述，指的是用于交流的語言語法最簡單、用詞最少。如王國維在《人間詞話》中所說："馮延巳句秀，韋莊骨秀，李後主神秀。"他用的語言幾乎是簡略的極致，人們不但欣然接受，甚至激賞。原因在于人們閱讀這些作品時有相同的感受作為基礎，王國維祇要說出一個詞——感覺的最低限度陳述，對方就已心領神會。

　　這裏反映的是中國藝術中交流的一種機制。它決定了中國文化中陳述的某些特徵。

　　這是中國文藝批評簡潔、含蓄，多採用點評式、語錄式的根本原因。

（2）由于書法領域不要求闡釋中的證明，含義的擴展便極爲便利。人們不斷往書法中添加表現內容，但沒有清除不合理含義的機制，含義不斷纍積，逐漸形成一個龐大的意義系統。

（3）失去改進的動因。藝術活動中，感覺的表達非常困難，一般來說人們會去不斷尋找更好、更充分的表達方式，改進陳述，但由于交流祇要求以參與者的感受爲基礎，人們沒有改進表述的要求。這種特點，一直影響到今天的藝術批評。

這是中國書法中"言說"的基本特徵。它對于中國文本具有普遍的意義。

（三）《感覺的陳述——對古代書論中一種語言現象的研究》[13]

本文討論書法文獻中的陳述方式與中國文化中的相關問題。

前文從闡釋者、接受者、參與者三者的關係入手，解析中國書法文獻中陳述的深層結構。本文從句法結構的角度，討論書法文獻中的陳述問題。

對藝術作品形式的陳述以及對形式的感覺的陳述，是藝術理論的基礎部分，它們成爲藝術理論推進的支點。其中所隱含的思維方式，更是與一種理論所能到達的深度密切相關。

簡單描寫句（如"虞世南蕭散灑落"）是書法文獻中對感覺的陳述最常見，也是最常用的句式。簡單描寫句以人名做主語，形容詞做謂語，描述主體對作品的感受。

中國古代文獻中，大量存在這種句型。對于這一類文獻材料，人們認爲無法利用，因爲那些形容詞的"義界"沒法準確地把握，現代研究者無法據此建立一種令人信服的風格與作品的聯繫。但是前人大量使用這種句式，必然有其原因。

我們從語言結構的分析入手。

簡單描寫句是感覺陳述的極簡形式，它同時是一種成熟的句型，這種句型用于感覺的陳述，必然有一個形成、演化的過程。

人們開始是用比喻來進行描述的，經過一段時間，纔能夠用少數形容詞來表述自己的感受。簡單描寫句的使用，是審美感受深入的標志。但是隨着時間的流逝，書家數量越來越多，而中古以後漢語中很少出現新字，形容詞很快就不敷應用。

在唐代，人們便已經感到這種危機。竇臮在《述書賦》中評論了兩百多位書家，文章中使用了大量的簡單描寫句。由于擔心這種表述不足以傳達對作品風格的感受，竇蒙寫了一篇"語詞例格"，對文章中使用的部分詞語進行解

[13] 邱振中《感覺的陳述——對古代書論中一種語言現象的研究》，載邱振中《書法的形態與闡釋》。

釋，比如説"肥"是"藏而不露"，"古"是"除去常情"。這些解釋不能起到設想的作用。

人們一直沒有找到從根本上解決問題的辦法。這種陳述方式一直影響到今天的理論與批評。

簡單描寫句的結構中隱含着一種思維方式。可以從對簡單描寫句的結構分析中找到改進的思路。

簡單描寫句的主語部分代指一位書家的作品，它對作品的描述缺少細節，對形式構成的深究是改進理論的一個重要的方面。簡單描寫句的謂語部分是陳述者對作品的感覺，它長期停留在使用形容詞來表達的階段。應該不斷尋找感覺深入的辦法，不斷調整感覺與語言的關係，擴充表達感覺的概念，并在一個時代的學術中盡力尋求對新的概念的支持。明清以來，敏感的理論家便已開始了這項工作，清代學者如包世臣，現代學者如宗白華，對此都有重要貢獻。

這樣，我們從一個大量存在，但是大家又視而不見的現象（簡單陳述句）出發，進入對一個重大問題的討論：漢語表達感覺的方式、局限性以及改進陳述的辦法。

語言分析是所有領域深入的必經階段。書法中的語言沒有經歷過這樣一個階段。

簡單描寫句的研究開啓了一種思路：中國文化中所有未曾經過語言分析的領域，都可能由此而找到深入的契機。

（四）《"人書俱老"：融"險絶"于"平正"》[14]

此文通過人生體悟融入晚年書寫的現象考察書法中"人"與書寫的關係。

書法史上"人"與作品的關係備受關注。書法能夠表現完整的"人"，成爲書法有别于其他藝術的重要的人文特徵。

"人書俱老"由孫過庭在《書譜》中提出，説的是一位出色的書家到了晚年，人生的經歷、感悟都會反映在他的書寫中。它與"書如其人"一起成爲書法的特殊性、深刻性與人性深度的標志。

《書譜》中關于這個命題留下了一些綫索。

孫過庭説："運用之方，雖由己出，規模所設，信屬目前。""運用之方，雖由己出"，你使用的各種技巧，都是從你的手中流出，都是你通過刻苦訓練而掌握，源于你自身；但是"規模所設，信屬目前"，這件作品最後呈現出什麽樣子，取决于你書寫時的狀態。

孫過庭舉出的唯一的例子是王羲之。（圖3）我們首先從《書譜》中梳理

[14] 邱振中《"人書俱老"：融"險絶"于"平正"》，《書法研究》2017年第1期，第22—25頁。

出孫過庭對理想的書寫者技術上的要求。這種要求之高、之全面，爲歷代書論中僅見。這是孫過庭心中一流的書家必須達到的要求。晚年的王羲之，應該做到了這些。

王羲之由此出發，做到了創作中他人所没有的豐富性、複雜性。嚴苛的技術標準，是做到"人書俱老"的必要條件。

接下來，通過對"兼通"一詞的語義分析，區別開有意識的（長期的）技術訓練與没有技術意識的（晚年）創作。這是深入書家創作心理關鍵的一步。它在歷來含混不明的訓練、習作、創作中爲理想的創作劃出了一條清晰的界綫。

隨後討論理想創作中複雜性的由來。如此複雜而絕不重復的構成，背後并没有追求技術上細微變化的渴望（遠離技術意識），生存的永不重復的即時狀態成爲唯一的支點。

人書俱老，意味着創作與即時生存狀態合爲一體。精湛的技術是不可缺少的基礎，但它已沉入潛意識中，這時的創作呈現極大的豐富性、複雜性和唯一性——與他人、與自己的作品都不重復。"這種'目前—瞬間—唯一性'使書寫始終處于與即時生存狀態互動的過程中，同時永遠有出現意外的、新的構成可能。"

圖3　東晋王羲之《孔侍中帖》

當人們書寫的自覺意識不斷發展，越來越清楚地感覺到書寫獨立的價值，書寫與生命存在的現場漸漸疏遠，以至完全分離。

後世没有辦法做到"人書俱老"，但又認爲整個"人"必須與書法融合在一起，于是找到了一種新的"人"與書法聯繫的方式：書如其人。書寫依附于"人"，如果"人"被認可，書法即被認可。

"人書俱老"，人與書必須成爲一體；"書如其人"，人和書是分開的兩種事物。這裏便埋下了一道伏筆：如果"人"達到標準，書法不管怎樣去寫都應當被認可。它不需要作者以生命狀態來作爲書寫的保證。

這種書寫與《祭侄稿》或《喪亂帖》有質的區別。當然，作品中也有人的映射，但這種映射與王羲之的映射完全不同。

以前都把"人書俱老"與"書如其人"看作解説人書關係的重要命題，祇是認爲一個是講述生命的終極狀態，一個是講述人的修煉與書寫之間的關係，它們是同一命題的兩面。但是對這一問題的深入思考，揭示了它們含義的差異。它們標志着書法史上兩個不同的階段、兩種不同的表現機制。

區分兩種書寫機制，爲中國書法提供了一條新的思想路綫。

（五）《神居何所》[15]

本文是討論藝術作品形神關係系列論文的第一篇：關于神的存在問題。

"形神關係"是中國藝術史、美學史上最重要的命題之一。它説的是視覺元素與精神層面的最高藴含的關係。但是自從南朝提出形神關係的命題後，除了神、形主次位置的辯説，没有本質的推進。

"神"與"形"各有存在、感知和陳述三個方面。例如"神"的存在問題。"神"到底是不是存在？存在何處？以什麼方式存在？怎麼證明它的存在？其次，"神"如果存在的話，我們怎麼去感知一件書法作品中的"神"？感知的條件是什麼？是否準確，如何檢驗？——這些都是與感知有關的問題。

此外，"神"還有一個陳述問題。當我們感知到"神"以後，要證明、傳達，便要進行描述，而對"神"的描述所使用的詞語有什麼特點？所使用的語言結構有什麼特點？它們在歷史上有過怎樣的變化？

再説"形"的存在、感知與陳述。"形"的存在看起來很簡單，作品放在眼前，一覽無遺，但是現代心理學告訴我們，同一件作品，每個人受到不同情況的制約，能看見的細節是不一樣的。教育、敏感、觀念等，都會影響到一個人的所見，這就是説，"形"的存在在相當程度上依賴于觀察的主體。此外，"形"的存在，祇能利用已有的所有對"形"的陳述，加以綜合，因爲細節總有補充的可能，因此永遠不存在一個對"形"的最終描述；其次，"形"的存在如此嚴重地依賴對形的"感知"和"陳述"——這三者的關係注定了"形"的複雜性。

把"神"和"形"的存在、感知、陳述依次列出，可以發現"神"與"形"的關係是這六個概念之間關係的總和。"神"與"形"各自的三個方面就包括煩瑣的清理工作，而"神"與"形"的每一方面又都有複雜的交織，祇要其中有一個方面、一組關係不能得到證明，"神"與"形"的關係便無法成爲邏輯上自洽的命題。

從現代觀點來看，"神"是一個典型的可感而不可説的概念。可以作一推理：如果有"神"這種事物存在，它不可能存在于虛無中，它與主體的敏感、

[15] 邱振中《神居何所》，載邱振中《神居何所》。

儲備有關，但也一定與"形"的構成有關——否則主體有關的感覺無從觸發，祇是我們無法指出那些與"神"有關的確切的細節。我們假設那種細節是存在的，并把它命名爲"微形式"。

當我們開始思考"微形式"的性質時，對這種虛擬的中介不斷增加新的認識。"微形式"不是一種可見的細節，它是一種關係，由所有細節構成的一種關係（由作者經由他所有的生活和勞作而形成），這種關係需要長時間的磨合，它是意識與意識之外所有習慣、動作、姿態融合而成的結果，因此對傑作不管怎樣忠實地模仿，但總有某些關係的細節無法重現，"神"即因此不復存在。

這也解釋了本雅明所說的作品"光暈"的脆弱易失。這種"光暈"亦爲所有細節之間的一種關係。

微形式使"神"有了一個暫時的居所，而對微形式的討論，揭示了形式構成中某些從未被說過，也不可能被說到的特質。

微形式的本質，是在無法論證事物之間的關聯時，設想某種介質的存在（承認其性質不明），然後再從已知的條件一點一點推想介質的性質，最後達到認識事物之間關係的目的。

文章雖然祇是闡釋整個形神關係的第一步（"神"的存在），但這幾乎是最困難的一個環節。它證明了這是一項有可能推進的工作。

中國文化中的重要命題，在當代學術中大多處于無法證明或證僞的狀態，形神關係的討論爲這一類命題的推進開闢了一條道路。

（六）《形式與表現》[16]

本文討論書法史上含義（意義）的產生、接受和轉化。

書法產生的深層原因是對語言表達的補充，因此在書法含義產生的問題上，人們表現出極大的熱情。

書法中含義的添加幾乎不需要任何證明。一種含義出現，很快便得到人們的回應。

傳寫、複製，成爲擴展内涵的重要手段。例如對生命狀態的反映，是個無法證實的問題，但人們選擇相信。李待問這個人很傲氣，每見有董其昌的題字，一定要在旁邊題上幾行。董其昌看了他的字，說："字果佳，但有殺氣。"人們記下此事，但在後面添了一句："後李果以起義陣亡。"一種審美範疇的判斷，在傳播中變成書法與人的命運關係的證據。

意義的不斷生長、膨脹，最終形成一個龐大的意義系統：無所不包。這與易象含義的不斷擴展十分相似，沒有任何限制。不過到今天，我們感到，易象

[16] 邱振中《形式與表現》，載邱振中《書法的形態與闡釋》。

中反映的哲理、書法中反映的關于情感、氣質、性格的部分,更容易被人接受。反對如此擴張的聲音也是有的,但極爲微弱,人們聽而不聞。

文章逐項討論表現的具體內容以及它們輸入的歷史過程,然後把這些內容加以分類:

（1）作品形式構成張力的變化所暗示的情感活動;

（2）作者的氣質、修養、性格等;

（3）作品所反映的時代特徵、民族性格、哲學思想、美學觀念等。

第一點可以憑藉藝術訓練和直覺而感知,但其他內容的接受沒有任何生理結構的支持,就是說,這些內容的感知是文化影響的結果。

人們必須經過學習,掌握已有的意義系統,纔能夠在作品中讀出後面那些含義,并根據經驗的積纍建立起作品—含義—心理之間的聯繫。正是這一點,使書法在漫長的時間裏保持穩定的文化性質。

在書法活動中,一般情況下對形式所帶來的感受和文化帶來的感受混合在一起,無法區分。

意義系統有其積極作用,它能夠引導後來者建立視覺、操作和文化內涵之間的聯繫。

由于表現內容（意義）是由文化、由歷史决定的,它有確定的內涵,不是一位闡釋者所能修正和添加的,內容的調整需要群體的傳播和接受,需要漫長的時間。

書法創作中當代內涵的加入變得非常困難,它不是改變作品的文辭便能實現的。有書法修養的觀衆,他心中有一個意義的儲存,其中沒有現當代的內容;而能夠不帶成見地接受現代含義的觀衆,又很可能沒有做好欣賞書法的準備。

四、研究個案（二）

第二組論文爲形式構成研究個案,共三篇。

形式構成研究是當代書法研究的第一層面。它是書法的心理學、藝術史、社會學、哲學、美學研究展開的基礎。一旦這些學科中的研究追溯到作品,構成理論可以提供支持。

書法傳統中,祇有對某種字體書寫經驗的記錄,沒有系統的關于構成的理論。

當代形式研究對深入傳統的可能性、觀察、操作與思辨的關係,以及表達思想成果的邏輯和可證明性,都提出了前所未有的要求。

今天的構成理論已經不再是一種簡單的書寫經驗的歸納,它的推進是藉

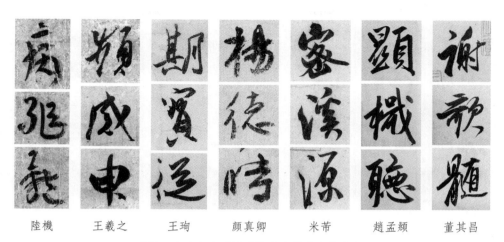

陸機　　王羲之　　王珣　　顏真卿　　米芾　　趙孟頫　　董其昌

圖4　書法史上不同時期代表性書家的字迹

鑒、運用現代各學科成就（如方法論、認識論、規約論等）的結果。它建立了自己的方法論原則。

（一）《關于筆法演變的若干問題》[17]

通過對筆法的運動分析，本文得出一切筆法都爲三種基本運動形式不同組合的結論，利用這一結論分析書法史上筆法的變遷，以及筆法與章法消長的契機。

筆法是書法最複雜的技法，它決定了書法作品中綫（筆觸、筆畫）的形狀和質地。

筆法被認爲是書法中最神秘、最難以把握的技巧。筆法的傳承成爲書法史上許多傳說的題材。

其實筆法與其他技法一樣，都是歷史的產物，例如所舉七位不同時代的代表書家，他們的作品清晰地呈現出筆法在書法史上的變化，最初由簡單變爲複雜，然後又逐漸簡化。（圖4）

任何筆法都由三種基本的運動組合而成：平動、提按、絞轉。書法史上，最早的筆法是擺動（圖5）；書寫熟練以後，發展爲連續擺動。連續擺動時，筆鋒在點畫內部始終在做曲綫運動，幾乎沒有任何直綫軌迹。連續擺動帶來筆畫外廓的複雜變化。

行書的興起使連續擺動獲得充分發展的機會。漢簡中影響到筆畫S形變化的連續擺動的動作，逐漸隱退到點畫內部，從外面看不出行筆的路綫，但點畫內部仍然是S形軌迹，這便是我們所說的"絞轉"。這種轉筆與後世的轉筆不

[17] 邱振中《關于筆法演變的若干問題》，載邱振中《書法的形態與闡釋》。

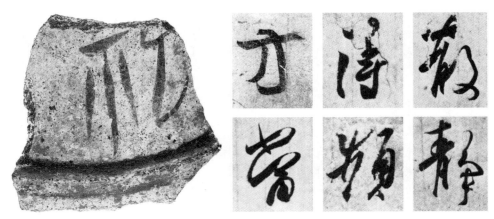

圖5　商代陶片　　　　　　　圖6　王羲之書法選字

同,書寫時筆毫錐體在紙面滾動,所書寫的筆畫有強烈的立體感。

　　王羲之行、草書作品中的筆畫是絞轉筆法傑出的成就,他作品中的某些筆畫,是書法史上所有作品中邊廓最複雜的筆畫。（圖6）

　　隨着楷書的興起,逐漸發展出以提按爲主導的筆法。在唐代楷書中,這種筆法完全成熟,并最大限度强調了提、按的對比;對筆鋒的控制轉移到筆畫的起點、彎折和結束處,而在其他地方一帶而過,以至最後形成"中怯"的弊病。

　　楷書確立後,漢字書體不再變化,唐代楷書的筆法影響了此後所有時代、所有書體的書寫。（圖7）

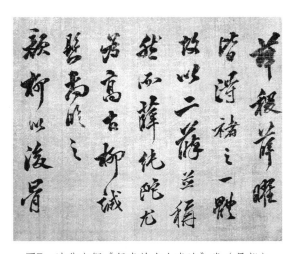

圖7　清翁方綱《行書論古人書法》卷（局部）

　　這樣,我們便獲得了一部清晰的筆法演變的歷史。

　　研究中大致包括這樣幾個要點。

　　首先,是仔細清點文獻中前人對筆法的陳述,盡可能用通行的概念列出一份清單。

　　其次,是對書法史上重要作品儘可能細緻地觀察。明清時期人們的觀察已經越來越精細,但我們的觀察比這要求更爲苛刻。當我們從中發現點畫關鍵的形狀的變化,則由此設

法還原書寫的動作。姜夔説："觀古人法書，如見前人揮運之時。"這種想象力是觀賞書法，也是研究書法必須具備的前提。這樣的還原，是很複雜的工作，有的要探索很長的時間。

當我們把觀察、體驗的重點放在運動上時，研究的支點其實已經從文獻、經驗轉移到了現象學和運動學。現象學決定了我們觀察和思考的起點，而運動學是對空間物體運動研究的集合。任何運動都在運動學原理的包含中。

把筆法運動確定爲三種基本運動的組合，在運動學關于空間運動的原理中得到支持。

書法技法研究開始離開傳統的經驗的途徑，在一切可能的領域尋找支持，獲得結論以後，再以書法史上的各種現象進行校驗。

筆法研究確立了一種觀察、思考和描述中國藝術中複雜技巧的方法，它爲中國藝術中對綫的研究提供了一種新的工具。

（二）《章法的構成》[18]

《章法的構成》是書法史上第一部關于章法的理論著作，同時對章法演變的歷史作出陳述。

章法指書法作品中結構的組織。書法作品中的結構包括單字結構和單字組織兩部分。《章法的構成》討論單字組織，《字結構研究》討論單字結構。

書法文獻中，有關章法的概念屈指可數，如結字、間架、行氣、行列、布白、布置等，關于章法的論述亦字數寥寥。章法一直停留在人們的感覺和經驗中。人們在章法上祇能自己去摸索，每一代人都是從頭開始自己的積纍。這在很大程度上制約了章法的發展。

新的章法理論是從對《蘭亭序》的思考開始的。《蘭亭序》各字的銜接不可端倪。學習《蘭亭序》，即使字結構有幾分相似，而單字的連接、各行之間的呼應，仍無從入手。

我們從考察每個字結構的欹側開始。在每一字結構上都做出一條軸綫，它把一個字分成分量相同的兩半，同時表示字結構傾斜的角度。把每個字的軸綫連起來就成爲這一行的軸綫；做出各行的軸綫，便得到作品的軸綫圖。軸綫圖清晰地反映了單字結構之間的關係。例如《蘭亭序》每一行的軸綫，幾乎都是不規則的折綫，這就是説，每個字的承接都帶有擺動、飄蕩的意味；而行軸綫之間的關係更是微妙，既相關，又有變化，幾行下來，與初始的形狀便相去很遠了。

一條軸綫，幫助我們把感覺到的作品中字結構的關係變成一種陳述。書法

[18] 邱振中《章法的構成》，載邱振中《書法的形態與闡釋》。

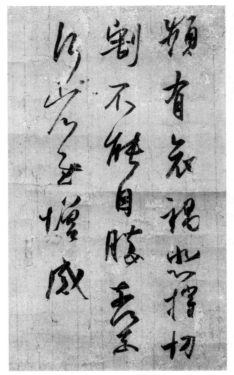

圖8　東晉王羲之《頻有哀禍帖》　　圖9　唐懷素《苦筍帖》

史中章法的成就，藉此而得以呈現。如王羲之《頻有哀禍帖》（圖8）祇有三行，但是它的軸綫圖變化豐富而微妙，後世許多章法技巧都源自這件作品。

作出書法史上重要作品的軸綫圖，便可以據此描述整個章法演變的歷史。

書法史上有兩種章法形態：軸綫連接和分組綫連接。

軸綫連接用于單字分立的作品，作品中每一字有獨立的軸綫，單字軸綫再連綴成行。

在狂草作品中，有時幾個字連成一片，單字的界綫消失，無法作出每一字的軸綫。這時我們把連成一片的結構作爲一個組合，作出各組合的軸綫，然後再做章法的分析。這時形成的章法形態叫"分組綫連接"。（圖9）

當軸綫連接運用于甲骨文章法時，我們發現單字軸綫無法反映甲骨文的連接狀態。（圖10）這是因爲當時人們對漢字還没有形成牢固的單字結構的概念。他們對字結構的整體意識淡薄，書寫時不能預先設想完整的字結構，祇能用自己能顧及的筆畫和局部實現與上一字的對接。于是便出現了圖中所示的情況。這幾種連接方式涵蓋了甲骨文單字銜接的全部狀況。

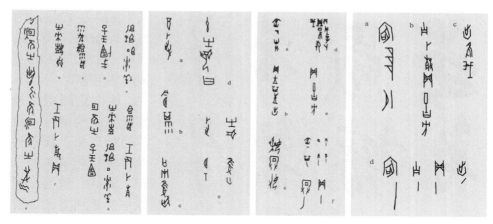

圖10　甲骨文中的奇異連接

我把這個時期稱作前軸綫時期，把這種連接方式稱作"奇異連接"。

我們用軸綫連接和分組綫連接，再加上一個輔助系統（前軸綫時期的奇異連接），概括了書法史上全部作品的章法。

軸綫的概念成爲整個章法理論的核心。

（三）《字結構研究》[19]

關于字結構，書法史上大多是對楷書書寫經驗的歸納，其他的片言隻語，散落于各處。

《字結構研究》把書法史上的字結構技巧看作一個整體，考察各種技巧在書法史上演變的歷史和規律。

這一研究對象極爲複雜，其中有字體的演變、有書寫者個人風格的不同，還有人們每一次書寫的變異。

我們對字結構技法進行分類，用四個概念完成對字結構技法的分類和命名。這四個概念是：綫型、距離、平行與平行漸變。其中平行與平行漸變密切相關，可視作一組。

1.綫型

書法是綫的藝術，綫型是書法構成中最基本的問題。

書法中關于綫型的問題很多，這一節研究有關綫型的三個問題：早期書寫中由弧形筆畫向直綫筆畫的演變、風格化綫型和單字軸綫形式的變化。

弧形筆畫與直綫筆畫。人們都以爲直綫簡單，曲綫複雜，直綫的出現早于曲綫。其實書法史上最早出現的筆畫都是曲綫。曲綫能够憑本能做出，但直綫

[19] 邱振中《字結構研究》，待刊。

圖11　王鐸書法的單字軸綫

單字軸綫一般爲直綫，但在某些書家筆下，變化出多種形態，如折綫、帶中斷點的綫段等。

是要仔細去控制的。書寫從曲綫演變到直綫的過程，揭示了字結構構成的某些規律。

風格化綫型。風格是字結構研究中繞不過的環節。我們通過對風格化筆畫的分類、歸納，改變了對風格的描述方式，并影響到對風格的認知和把握。

軸綫。在字結構上作出一條綫，把字結構分成分量相等的兩部分，同時反映字結構傾斜的狀況。這條綫被稱作字軸綫。通過做出每一字的軸綫，我們可以得到作品的軸綫圖。軸綫圖是研究作品結構重要的輔助手段。

字軸綫一般爲直綫，但在某些書家筆下，變化出多種形態，如折綫、帶中斷點的綫段等。（圖11）軸綫是單字連接的基礎，也是作品整體結構的"分子"，軸綫多出一種形式，作品的整體結構就可能衍生出許多變化。

對軸綫形式的創造，是章法構成的一種基礎性的創造。對字軸綫形式的考察，成爲評價作品結構變化的重要環節。

2.距離

這裏説的是書法史早期書寫中（大約爲商周時期），人們控制字結構的一種方法。

那時人們對一個字的結構還没有形成確定的印象，每落下一筆，根據的是我們所不熟悉的一種原則。

一個字完成後，書寫者怎樣確定下一字第一筆落點與已完成

圖12　西周《散氏盤》銘文拓片（局部）

圖13　《散氏盤》銘文中"散"字的不同形態

部分的距離？（1）他不可能隨意處理這個落點；（2）他會把處理的原則貫徹到所有筆畫、所有字的連接中；（3）這一定是一個非常簡單的原則。有了這三條原則，不難發現，這個距離與上一字已經完成部分的某個尺度相關。（圖12）需要說明的是，"某個尺度"，可以是某個筆畫的長度，可以是某個筆畫之間的距離——能够作爲尺度暗示的所有要素；此外，它不可能達到精確的程度，祇是一個意向，但對于確定的個體來說，有其一致性。

這就是說，即時的距離感成爲影響字結構生成最重要的因素。這裏所指的不僅是兩個字之間的距離，它是書寫時所有筆畫落筆的原則。它揭示了整個字結構的生成機制。

這種書寫的本質，是書寫之前沒有結構的預設，每一筆都是根據某個原則做出。完成的結構不曾預計，亦不可預計。

從《散氏盤》銘文與《九成宮醴泉銘》中同一字的不同形態可以說明，它們不同的感覺模式、構成原理帶來的結構的差異。"散"字風格統一但圖形完全不同（圖13），"宮"字的結構

圖14　《九成宮醴泉銘》中"宮"字的不同形態

圖15　東漢《張遷碑》碑額拓片

極爲相似（圖14）。

這爲觀察、解析書寫增加了一個新的、重要的維度。

3.平行與平行漸變

字結構中的平行綫，人們說得很多，平行漸變是一個新的概念。

平行漸變，指的是當一組綫的距離、形狀或位置發生有規律的變化時所生成的狀態。（圖15）

平行在小篆、隸書、楷書中比較多，其他字體中很少出現。行書、草書中人們不會去着意追求平行的效果。例如行書，人們不會致力去保持嚴格的平行，但由于動作的慣性，筆畫會圍繞一種接近平行而又不是嚴格平行的關係飄移，這便造成漸變的效果。它往往決定了一個字結構的秩序。通常，字結構中最容易觀察到的關係成爲秩序感的核心，而平行與平行漸變是結構中最顯著的特徵。

論文對控制平行與平行漸變的歷史進行了詳細的考察。它如何形成，何時成熟，何時達到精確；接着是唐代楷書影響的擴展，使平行與平行漸變成爲各種書體字結構構成的核心；此後，利用平行和避開平行如何成爲風格的要素。

一種技巧在書法史上的展開，幫助我們從一種全新的角度去觀察書法中的結構。

4.空間

在字結構研究中，空間是與結構平行的一個概念。結構是字結構中實際存在的部分，空間是結構中被筆畫所切分的空白。我們把切分後的獨立空間稱作單元空間。

與結構分析類似，空間分析的對象包含空間構成的各種技巧，那是一項獨立的研究。在本文中，空間分析作爲結構分析的一種補充，祇討論空間構成的幾項基本原則：空間構成基礎、分布原則和空間的開放性。

對單元空間的觀察成爲字結構空間分析的出發點。

空間分布的基本方式是均布，這一構成原則，在王羲之的作品中高度成熟。這是行草書發展的第一個高峰。這一階段延續至五代。

第二階段，從北宋到清代，特點是強調空間的對比，後來發展爲執意壓縮部分空間，以彰顯個人的風格。王鐸是這一階段的集大成者，他在保持空間對比的同時，強調所有空間的開放性。（圖16）

第三階段，以弘一爲發端，他自稱對結構的控制遵循美術中構圖的原則。（圖17）這個階段以手島右卿、井上有一等人的創作爲代表，他們的作品根據現代構成的要求重新組織空間，《崩壞》《愚徹》（圖18）《無我》等爲其代表作。

20世紀70年代以後，對觀念的輸入成爲創作的必要條件，空間與觀念的融合成爲評價作品的一個標志。一部分強調構成的作品由于缺少觀念的融合，仍然屬于第三階段。

今天的藝術研究，對作品的關注越來越淡薄，除了文化研究轉向的影響，一個重要的原因，是圖形和技法研究中缺少新的重要的發現。

書法缺少現代意義上的圖形研究，這是一個藝術領域的研究中繞不過的階段。這個階段如果缺失，遲早是要補上的。這三篇文章帶來對書法圖形新的認識。

這三篇文章已經不是過去意義上的"技術理論"。它們包含着新的方法與思想。

圖16　明王鐸《臨張芝草書》軸

五、書法研究中的方法論問題

以上論文構成我對書法的現代闡釋。它們包含不同方向的主題。

書法是一個典型的傳統文化領域，歷史悠久，着手現代研究，首先是對現象的觀察、清理，研究的主題便從書法現象中生長出來。

對方法的討論，我們首先從問題與現象的方向展開。

（一）問題的由來
1.從現象出發

上述論文中提出的問題，都不在人們通常思考的範圍內。

常規的問題來自已有的知識，祇有一個領域的現象，纔是源源不斷產生新的問題的淵藪。

現象一詞含義寬泛，但我所說的現象，首先是書法領域基本的事實，如作品、書寫者、書寫狀態、文獻、書法活動等。當代學術也是"現象"的一部分，我的研究中也多有涉及，但它們從不曾成為我選擇一個課題的起點。

判斷一篇文章中對現象的把握并不困難，祇要列舉一個領域現有研究中所涉及的全部細節，再與一篇新著中把握現象的狀況做出比較。

對現象的把握看起來祇是簡單的事實，但它反映了研究者觀察所到達的深度。新現象的發現，往往具有特殊的意義。例如顏真卿《祭侄稿》中"受"字右下角長點，邊廓下方中部有一段向外凸出，而正是邊廓這一微小的變異，與其他細節一起，成為發現失傳的筆法（"絞轉"）的契機。（圖19）

圖17　弘一法師《常護恒塗》五言聯

強調從現象出發，能避免對當代理論的套用。研究應該爲解決書法的切實問題而設立。例如語言結構與思維方式密切相關，是語言科學精彩的論斷，但是如果不是從古代書論中大量使用簡單描寫句的事實出發，不可能深入到中國書法文獻中所隱藏的思維方式和心理機制。

　　深入現象，必須做到以下幾點。

　　（1）無微不至的觀察、閱讀與分析。如筆法研究中的邊廓觀察法（對筆畫邊廓作盡可能細微的考察），由此導致"内部運動""第二類空間"的發現——它們成爲現代筆法理論的基礎。[20]此外，對《書譜》中關鍵字語的解讀[21]、揭示黄庭堅"偶人"比喻中所包含的創作方法質的改變[22]、黄賓虹對書法觀念的重視與他筆法技巧來源的矛盾等[23]，都顯示出細緻的文本閱讀與語言分析對于書法研究的意義。

　　（2）敏感。這裏有對視覺圖形的敏感，如奇異連接、二重軸綫[24]、"綫透視"[25]、碑刻不同位置字結構的優劣等[26]；也有對社會心理與其他書法現象的敏感，如簡單描寫句的大量使用、[27]黄賓虹在不同情境中書寫心理的差

圖18　日本井上有一《愚徹》

圖19　唐顔真卿《祭侄稿》中的"受"字

[20] 邱振中《書法作品中的運動與空間》，載邱振中《書法的形態與闡釋》。
[21] 邱振中《"人書俱老"：融"險絶"于"平正"》，《書法研究》2017年第1期，第22—25頁。
[22] [宋]黄庭堅《書家弟幼安作草後》："幼安弟喜作草，攜筆東西家，動輒龍蛇滿壁，草聖之聲，欲滿江西。來求法于老夫。老夫之書，本無法也，但觀世間萬緣如蚊蚋聚散，未嘗一事横于胸中，故不擇筆墨，遇紙則書，紙盡則已，亦不計較工拙與人之品藻譏彈。譬如木人，舞中節拍，人嘆其工，舞罷則又蕭然矣。幼安然吾言乎？"黄庭堅《黄庭堅全集》，劉琳、李勇先、王蓉貴點校，四川大學出版社，2001年版，第687頁。
[23] 邱振中《黄賓虹書法與繪畫作品筆法的比較研究》第三節，載邱振中《書法的形態與闡釋》。
[24] 邱振中《章法的構成》，載邱振中《書法的形態與闡釋》，第106—112頁、第131—133頁。
[25] 邱振中《在第三維與第四維之間》，載邱振中《書法的形態與闡釋》，第166—170頁。
[26] 邱振中《從〈元彬墓志〉〈元緒墓志〉看刻工對作品的"誤讀"》，載邱振中《神居何所》。
[27] 邱振中《感覺的陳述》，載邱振中《書法的形態與闡釋》，第327—328頁。

異[28]、書法與語言而不僅是與文字的關係[29]、書法中的廣泛參與等[30]。

（3）耐心。書法歷史悠久，許多細節都經過無數代人反復摩挲，今天重要的發現，有時是由于視角的變換，前人渾然不覺的，現代人洞若觀火；也有一些細節隱藏在若干世紀以來的慣習之下，被所有人忽略，例如筆法與字結構某些特殊的細節雖然不時觸動我們的神經，但是難以形成一組有關聯的現象。這時就要有耐心，盯住那些細節，搜集、歸納、思考，找到問題，找到問題的癥結，一步一步推進。我的筆法理論從選題到定稿，大約花了七年，章法五年，字結構理論在二十年以上。

（4）不迷信定見與成説。書法領域有很多沿襲已久的定見，經驗與迷信雜糅，研究者必須做好徹底清理的準備，真偽取捨，都要經過自己透徹的思考，否則不知道從哪里開始自己的工作。此外，對近代以來各領域權威學者的觀點，也必須進行反思。如王國維對修養與"古雅"關係的論説，真有見地，但我們從"泛化"出發，作出了新的解釋。[31]對宗白華書法起因説（毛筆與漢字）的深一層思考[32]、楷書意義的重新檢討[33]等，都出自對書法觀念徹底進行清理的決心。它是新的思想產生的前提。

2.邏輯問題

研究工作的起點，通常是一種直覺：你察覺到某種可能性，或者是意義、關係或機制，然後去證明。起點祇是一個朦朧的感覺，從這裏出發到提出問題，還有一段路程。

皮亞傑討論過一種狀態——"開始意識到"。[34]"開始意識到"，可以看作從直覺到"問題出現"之間的一個點。在發現問題的整個過程中，必須進行嚴格的審視。

人文科學中的邏輯與自然科學不同。波利亞在《數學與猜想》中説到推理的兩種方式：論證推理與合情推理。[35]論證推理運用嚴格的邏輯，但許多領域無法做到，如法學、史學等，這時便要使用所謂的"合情推理"。"合情推

[28] 邱振中《黃賓虹書法與繪畫中筆法的比較研究》，載邱振中《書法的形態與闡釋》，第201—203頁。
[29] 邱振中《書法藝術的哲學基礎》第一、第二節，載邱振中《書法的形態與闡釋》。
[30] 邱振中《藝術的泛化》第一節，載邱振中《書法的形態與闡釋》。
[31] 邱振中《藝術的泛化》第四節，載邱振中《書法的形態與闡釋》。
[32] 邱振中《書法藝術的哲學基礎》第一、第二節，載邱振中《書法的形態與闡釋》。
[33] 邱振中《關於筆法演變的若干問題》第四節，載邱振中《書法的形態與闡釋》。
[34] [瑞士]皮亞傑《結構主義》，倪連生、王琳譯，商務印書館，1984年版，第99頁。另見陳孝禪等譯《皮亞傑學説及其發展》，湖南教育出版社，1983年版，第47頁。
[35] [美]波利亞《數學與猜想》序言，李心燦、王日爽、李志堯譯，科學出版社，1984年版。

理"在邏輯不那麼牢靠的地方爭取讀者的同情。

波利亞没有説到藝術理論和美學,其實這是最多用到"合情推理"的地方。

書法研究者面對的,是對傳統有着偏愛的讀者,是根本不準備原諒你的讀者。在提出問題的階段便要有十二分的警惕,把合情推理壓縮到最小的空間,祗要可能用邏輯來校驗的地方,就絶不用合情推理來搪塞。

這給研究者帶來很大的困難。它提高了思維的難度,增加了許多新的要求,但是也給論文帶來力量和深度。例如,漢字在楷書之後還會不會出現新的字體?在字體變化期,每三四百年字體就改變一次,楷書確立後,將近一千五百年没有新的字體出現。憑直覺,你知道漢字不會再出現新的字體——這是合情推理,但是有没有可靠的證明?

在這種質問和辯析中,會把研究者推到現象的末端和問題的末端。

所謂"末端",包括兩重含義:一是人們的觀察和思考從未到達過的位置;二是自我追問所到達的極限。如《感覺的陳述》中説到的,用形容詞來描述書家的風格,當書家的數量越來越多,而形容詞的數量不再增加時,人們是否發現了問題而心中不安?沿着歷史檢索,很快發現唐代竇蒙爲竇臮《述書賦》而作的一篇《語詞例格》,它爲《述書賦》所使用的部分形容詞和短語加以解釋。這是人們很少關注的一個文本,但它證明了作者對形容詞表達能力的懷疑。——有了《語詞例格》這樣一篇文章,我們對簡單描寫句的疑問在唐人那裏得到了印證。感覺陳述的歷史補充了一份重要的材料。這便是現象"末端"的一個例子。它處于有關現象中最邊遠的地帶。[36]

問題的"末端",還可以説到對"表現"一詞含義的追問。一些研究中,將中國和西方對表現問題的認識進行比較,無法深入。漢語中的"表現"是一個新詞,當我們把古漢語中相對應的辭彙列出,即發現它們與"expression"(表現,英語與法語)一詞的含義有很大的區别。在這種語義分析的基礎上,纔可能對所謂的"表現説"展開討論。[37]

再如書法的起源,有宗白華的結論在前(書法的兩個起因:毛筆與漢字),但追問下來,很快發現新的現象:書寫的起源與人們"言不盡意"的語言觀息息相關;書法不是關于漢字的藝術,而是關于漢語言的藝術——早期書迹幾乎全部是語言材料。[38]

在這樣追問的過程中,必須遵循嚴格的邏輯規則。人文研究中一直有强調

[36] 邱振中《感覺的陳述》,載邱振中《書法的形態與闡釋》。
[37] 邱振中《書法的表現特徵與當代文化中的書法藝術》,載邱振中《書法的形態與闡釋》,第239—242頁。
[38] 邱振中《藝術的泛化》,載邱振中《書法的形態與闡釋》,第296—297頁。

譜系、權威的傳統，引一段名言，接着便直接推出結論——引用的那些話其實是需要證明的。但這種引用已經成爲慣例，層層套疊，亟待清理。本雅明論傳統的斷裂，其中就包含這樣一重意思：以前所默認的一切，現在受到了挑戰。

艾爾文·古德納《知識分子的未來與新階級的興起》一書中說，"從隨意言說的方式轉變成反思的言說方式"，"它使所有以權威爲依據的主張潛在地成爲問題"。"反思的言說方式"即包含對邏輯更嚴格的要求。[39]

事件發生的時刻，邏輯因素也可能被複雜的現象所遮蔽，但事後的反思是另一件事情，是來自另一個方向的審視，這時邏輯很可能是通向起因和真相的唯一通道。

3.超越學科的界限

一個時代的研究方法，不過是根據具體情況而生成的應對之策，再偉大的學術、再出色的方法，都是語境與情勢的產物，有其必然性和時效性。認清這一點，便不會有迷信，也不會有盲目的拒斥。今天提出的問題，是今天知識和感覺基礎之上的問題，它與當代學術、思想一定有關聯。

一個現代課題，目標總在于兩點：其一，怎樣超越本領域已有的思考，獲得前所未有的認識；其二，尋找它與當代學術、當代思想的聯繫，探尋它可能做出的思想上的貢獻。

前者在很大程度上依賴于當代學術給予的支持。後者不會成爲每一位研究者、每一個課題的目標，但它必須成爲一個專業領域的目標。

兩者都要求研究者盡可能對當代學術有充分的關注，并能從中取得所需的藉鑒。

取用有時是無形的。例如，我們在運動層面上對書寫做過各種分析，能不能再深入一層？這難以從作品和已有的文獻中找到綫索。豐富的書寫的直覺成爲審察的對象。每個人書寫時微妙的速度和力量的變化總是存在的，但是怎樣纔能把這種細微的感覺的差異納入思考的範圍？我反復體會自己每一次書寫的差別，設想他人書寫時潛意識對書寫的控制，決定先對這種狀態進行命名——"動力形式"，然後利用每人的自省能力，讓他們去體察、設想節奏和力量分布的差異。"動力形式"概念的提出，使我們對書寫的思考深入了一個層次。在這裏，心理分析成爲重要的支點。

《感覺的陳述》一文中說到，由于泛化，參與者、陳述者與閱讀者合一，人們以體驗爲交流的基礎，不再提出改進陳述結構的要求，影響到藝術理論的深

[39] [美]艾爾文·古德納《知識分子的未來與新階級的興起》，顧曉輝、蔡嶸譯，江蘇人民出版社，2006年版，第4頁。

層結構。[40]没有結構主義、語言學與語言分析的背景，是無法得出這一結論的。

當代研究還有一個原則：研究所涉及的事物（如"筆法運動"），要到層次更高的範疇（如"運動"）中去尋求支持。

祇要説到"書寫"，筆法演變的理論與歷史便成爲論述的基礎；祇要説到"語言"，語言學和語言哲學便成爲思考的基礎；祇要説到"運動"，運動學就成爲思考的基礎。對它們可以質疑、補充，但那首先是對哲學、運動學和語言學的挑戰。這些學科集中了一個時代對運動、語言、筆觸充分的考察與思考。在這裏，不是它制約你，而是它幫助你，讓你充分思考研究對象的所有方面。它們成爲思考一個個具體問題的基礎。這是當代研究的便利之處，也是當代研究中一個不能缺失的環節。

但能不能做到這點，與研究者的知識背景有關。例如一位對運動學缺少瞭解的研究者，不會因爲研究筆法運動而去翻檢理論力學著作。當然，更大的可能是，他根本不會從運動的角度去思考筆法問題。[41]

人們祇能在自己的知識背景中進行選擇，因此需要廣泛的閱讀和知識的儲備。這是在研究之前的，與課題無關的閱讀。

對現象的沉潛，對當代學術的洞見，以及對一切方法的包容——已經爲研究準備了這個時代最先進的工具。如果問題還是無法解決，那麼可以去尋找這個問題當下無法推進的原因，有關思考很可能就是這個領域目前最重要的思想成果。

（二）新的概念
1.新概念的必然性

研究的起端是微妙的感覺和直覺，但進入思考的階段，越是新穎的思想，越是積存豐厚，便越是感到表述的困難。已有的術語、文獻、論述成爲無形的藩籬。很多無名的感覺聚集在一起，没有辦法道出。這時一個新的概念出現，往往使情況突然産生變化。例如行草書作品中字結構銜接緊密，變化無常，你感覺到其中有一種東西在控制着各字的關係，不管字結構怎樣扭動，那種内在的聯繫一點不受影響。但你除了描述内心的感覺，説不出更多的東西，直到你想到一個辦法，用一條綫來顯示一個字傾側的狀態，腦海中纔突然一閃：把這條骨骼之綫、傾側之綫連起來，不就是這一行結構狀態形象的概括嗎？"軸綫"二字隨即出現。接着，"單字軸綫""行軸綫""軸綫圖"等概念應聲而

[40] 邱振中《藝術的泛化》《感覺的陳述》，載邱振中《書法的形態與闡釋》，第317—319頁、第345—348頁。
[41] 邱振中《關于筆法演變的若干問題》，載邱振中《書法的形態與闡釋》，第97—98頁。

出。"軸綫"成爲章法理論中的核心詞,圍繞它而構成章法理論最初的整體方案。[42] "軸綫"的概念在章法理論的誕生中起到至關重要的作用。

再如"動力形式",指的是人們書寫時力量、速度分布的方式,熟練的書寫者都有自己的動力形式。動力形式是一個無法觀察,祇能靠反省而進行思考的存在,但是它非常重要,如果沒有這個概念,我們根本無法思考個體細微的書寫特徵,有了動力形式這個概念,可以根據它的某些性質(如動力形式的不可重現),對審美、教學等做進一步的探討。《中國書法:167個練習》即闢有一章專門討論動力形式的問題。[43]

其他新的概念還有:邊廓、絞轉、字内空間、字外空間、奇異連接、分組綫、平行漸變、微形式、泛化、參與者、日常書寫、楷前行書與楷後行書等。[44]

2.使用新概念的原則

使用新概念不外兩種情況:指稱從未被闡釋過的内容(如泛化、最低限度陳述、微形式),原有概念深入到另一層次(如筆法中的平動、提按和絞轉)。

前者又包含:新發現的概念(動力形式、邊廓);現象的區分(第一類空間、第二類空間、楷前行書、楷後行書)等。[45]

新概念的使用必須十分謹慎,使用前一定要經過長時間的嚴格的審視。

如果原有的概念重新定義後,能準確地表達新的思想,就要儘量使用原有的概念。這與思想的推進有關,也與閱讀的心理有關。新的思想是在既有的思想中生長的,許多新的含義與原有的含義保持千絲萬縷的聯繫,使用原有的概念,更容易讓人感覺到新舊含義之間的聯繫。此外,接受一個新的概念,有一過程,使用原有的概念,能够縮短這個過程。

3.虛擬的概念

研究中,有關的現象、感覺和思想逐漸蘊積,新概念水到渠成。

還有一種情況,感覺積存已到一定程度,但在某個環節上被卡住,無法推進。你察覺到事物之間隱秘的聯繫,但沒有辦法把它說出來。這時你假定那個起到聯繫作用的事物已經存在,然後藉助已知的條件,對它的性質進行討論,在獲得新的認識以後,思考得以推進。那個中介是一個不存在的虛擬之物,性質不明,但它把你思考的對象緊緊聯繫在一起。

[42] 邱振中《章法的構成》,載邱振中《書法的形態與闡釋》,第103—106頁。
[43] 邱振中《神居何所》第四節,載邱振中《神居何所》;另見邱振中《中國書法:167個練習》第四部分,生活·讀書·新知三聯書店,2021年版。
[44] 參見邱振中《書法的形態與闡釋》《神居何所》兩書中有關文章。
[45] 同上。

在《神居何所》中，我給那個虛擬之物取了一個名字"微形式"。[46]

醫學中常見以"微"命名的概念（如"微血管""微循環"），用來指稱那些隱微而不易觀察的生理現象。但我的"微形式"不是構成形式的實體部分（不可能用放大的方法去查驗），它祇是作品所有細節之間的關係。當兩種事物（現象）之間無法連接時，設想一個可能把它們聯繫起來的事物（概念）——賦予它一種性質：必須連接兩端的事物，并討論、設想這一概念應有的性質，推進被連接事物的關係的討論。在這一過程中，不僅事物的聯繫逐步呈現，中介的性質也一步步清晰起來。

"微形式"在論證"神"與"形"的關係時，起到的就是這種作用。

如果沒有"微形式"這一虛擬之物，論文中所獲得的一切認識皆不存在。"微形式"的命名、討論，成為推進思想關鍵的環節。

由此我們知道，作品中的宏觀關係可臨寫、可複製，但所有細節的總體關係不在意識和技巧的控制之中。這是一個重要的結論。

"思想實驗"是自然科學中常用的方法，人文研究也能借助於中介與想象，是我們沒有想到的。人文科學與自然科學在方法上沒有一道分明的界綫。在任何一種研究中，想象都是不可缺少的要素。

4.含義的拓展

不論是新的概念還是原有的概念，拓展它的含義是一項重要的工作。

（1）充分利用語義分析方法，列舉一個概念所有可能的含義。——對現象反覆觀察，置身于其中，對每一部分進行仔細的檢查，不令其有遺漏。

如"空間"概念，點畫對作品的分割，可以把作品劃分為外部空間與內部空間，其中外部空間又分為字內空間、字外空間，其中字外空間可以再分為字間空間、行間空間；如果按點畫的立體感來區分，則分為第一類空間（紙平面上的二維空間）和第二類空間（由于筆毫的三維運動而使觀衆對筆畫產生三維空間的幻覺）。[47]

又如筆法中"運動"的概念，根據空間物體運動定理，任何物體的空間運動都可以看作平動、提按、絞轉三種基本運動的組合，它囊括了筆毫部分可能的全部運動形式。[48]

分析看似煩瑣，但盡其可能堵塞了書法作品中空間與運動概念之間的縫隙。[49]以後即使需要補充，也非常方便。

[46] 邱振中《神居何所》，載邱振中《神居何所》，第215頁。
[47] 邱振中《書法作品中的運動與空間》，載邱振中《書法的形態與闡釋》。
[48] 邱振中《關于筆法演變的若干問題》，載邱振中《書法的形態與闡釋》，第65—69頁、第98頁。
[49] 參見邱振中《書寫與觀照》正文與注釋，中國人民大學出版社，2005年版，第225頁。

（2）盡可能列舉相關問題

用來定義概念的現象祇證明現象的存在，它們往往不足以證明概念的必要性。例如"泛化"的定義："藝術活動與其他人類活動的充分融合。"從這個定義根本看不出"泛化"的概念有何種重要性。要確立一個新的概念，需要在若干方面展現這個概念的含義與意義。

窮盡一個人文概念、藝術概念的意義幾乎是不可能的（如"泛化"），但必須盡力羅列所有的現象、特徵、影響，與鄰近領域可能的關聯，以及與哲學、思想、學術重要的範疇、概念之間可能的聯繫。然後從中挑選若干問題進行討論。祇有當這些問題構成一個具有重要意義的集合并由概念的創立者給予解答時，概念纔有可能成立。

如《藝術的泛化》，即對"泛化"一詞從美學史、藝術史、語言分析、文化學等方面提出問題進行討論；[50]如《神居何所》，文中對"微形式"概念從四個方面進行了闡述：可感而不可說的性質、它是作品中所有細節構成的一種關係、與中國書法不可修改的性質相關、動力形式是微形式在操作上的對應物等，它在若干重要的問題上把"微形式"的意義做了一個鋪陳。[51]

（3）把思想推到極致

在一項研究中，應該把結論推到盡可能遠的地方。沒有誰來規定它的起點，也沒有人規定它的終點。在某些課題中，你能不斷地提出問題：已經覺察到這些問題的重要性，但還沒有找到解決的辦法。——要不要做下去？

這裏便牽涉到問題的性質、研究者興趣的大小，亦關乎研究者的個性：是否有把思想推向極限的決心。例如，在筆法史的研究中，我們提出了一個問題：爲什麽在楷書之後漢字不再出現新的字體？這似乎是一個既成的事實：楷書確立之前的一千五百年間，每隔三四百年就出現一種新的字體，楷書確立後，一千五百餘年沒有出現新的字體。

僅僅憑靠直覺，我們也能斷定，楷書之後不可能出現新的字體，但從邏輯上來說不嚴密。

我不願放棄對它的證明。當我找到基本運動與字體的對應關係後，終于得出結論：每一種基本運動方式都對應一種字體，基本運動方式的終結便決定了字體發展的終結。——毛筆的空間運動方式有三種：平動、絞轉和提按，它們分別對應篆書、隸書和楷書（行書和草書是後面兩種字體使用中的變化）。

這是一個推到極點的例子。它成爲運用筆法基本理論來解決問題的個案。

[50] 邱振中《藝術的泛化》，載邱振中《書法的形態與闡釋》。
[51] 邱振中《神居何所》，載邱振中《神居何所》。

它讓一個直覺的判斷，變成被證明的書法史上的結論。[52]

下面這個例子亦可説明"極點"的含義。

書寫在文字演變中的作用，一直不明確。筆法理論描述了一個書寫演化的歷史，文字演變的歷史鑲嵌于其中。在隸書形成這個至關重要的節點上，我們利用筆法理論，解釋了隸書形成時爲什麽會帶來横畫中誇張的"飄尾"。原來普遍認爲隸書誇張的"飄尾"是"美化"的結果。

我們在考察筆法演變的過程時，發現從原始的"擺動"到"連續擺動"，逐漸形成了隸書的基本筆法（順時針弧綫與逆時針弧綫的交替）。由于運動路綫和手腕構造的特點，兩個方向的弧綫交替時誇張的"飄尾"使積蓄的勢能得以釋放，并且使接下來的動作更爲流暢、輕鬆。隸書的"飄尾"不是所謂"美化"的產物，而是筆法演變的必然結果。

這使隸書出現"飄尾"的解釋有了質的變化。這種解釋可以追究到一個可證明的起點。[53]

還有一個關于表現機制的例子。確定人類審美活動中最初接受的是形式還是情感，是一個在美學中一直没有最後結論的問題。這個問題得不到解答，書法中的審美接受就永遠是一個懸案。

人們討論得最多的是音樂美學。一派認爲音樂表現感情，一派認爲音樂祇是樂音的組織，感情的生發出自另一種機制。把樂音换成綫條、筆觸，書法與音樂面臨同樣的問題。

問題的解決是由于細胞生理學的進展。細胞生理學告訴我們，視網膜中的杆體細胞和錐體細胞祇能感受光綫的明度和色相。主體接受的僅僅是作品的物理性質。

剩下的問題祇是説明視覺的反應和情感的反應之間的關係。

我在審美接受中劃分出形式層和語義層，并留出形式層和語義層之間的通道。[54]

以上的例子，説明了"極點"的含義：對習見的觀點、已有的結論提出反對的意見，并給出證明，同時也給出了證僞的可能。這時由感覺來維繫的觀念，變成了可以證僞的結論，研究產生了質的變化。

科學和現代學術的進展，不斷把藝術理論推向陌生的地帶。

書法理論有可能發展成一門更爲嚴謹的學科。

[52] 邱振中《關于筆法演變的若干問題》，載邱振中《書法的形態與闡釋》，第96—98頁。
[53] 同上，第73—74頁。
[54] 邱振中《形式與表現》，載邱振中《書法的形態與闡釋》，第215—224頁。

（三）形式構成研究中的方法問題

關于筆法、章法和字結構的三篇文章構成了對書法形態的陳述。

三者面臨的對象都很複雜。它們各自的境況不同，但是在研究方法上仍有某些共同之處：清理現象、分類、命名、梳理概念內涵變遷的歷史。這是幾個不可或缺的步驟。

有些方法已經在前文中講述，沒有說到的，在這裏作一補充。

1.歸納法：面對經驗和感覺

字結構研究中，風格是個棘手的問題。它與技巧的歷史演變是兩個相對獨立的問題。

字結構的風格過于複雜。

筆法、章法技巧主要在潛意識中發展，風格的演變與技巧的發展往往融為一體，因此我可以把風格問題放在一邊，祇考慮技巧變遷的脉絡，但字結構風格繁複，在人們的印象中，它完全淹沒了字結構歷史的演變。

不排除風格的遮蔽，無法進行字結構構成的歷史研究。

風格研究情況複雜。它在相當程度上依賴對形式的理論研究——可以使用描述、分類、構成分析、動力形式分析等方法來處理每一種風格，但工作量巨大，而且未必能獲得具有實際意義的結果。坦率地說，採用分析方法目前還看不到任何希望。它可能是一項耗費時日的工作，但是我希望在今天的字結構研究中給讀者一個交待。我決定採用一種新的方法：用歸納法直接處理字結構圖形。

一位成熟書家的字結構，每一筆畫都有自己的特點，但是最有個性的筆畫祇是其中一部分，大部分筆畫與其他人的筆畫相差不大，很多時候甚至無法區分。因此祇要在作品中挑選一些風格强烈的筆畫，進行細緻的分析，已能揭示書寫的動作與形態特徵。根據大量分析的結果，一位書家，這種風格化的筆畫在三到六種之間，而且每一種筆畫中，祇需要對其中一個詳加分析，即能概括其風格特徵。

提取方式：首先對一件作品儘量列舉有特徵的筆畫（一般在二十種以上），然後進行歸并。歸并後筆畫的類別不會超過十種。這十種筆畫中有的具有强烈的個人特徵，如顏真卿楷書的捺筆、米芾行書底部向右凸出的豎鈎等，如果把筆畫按個人特徵的强度進行排列，排在序號後面的筆畫，與其他人的同類筆畫區別就很小了，即使形狀有差別，但據此已經很難判斷它們歸屬哪位作者，因此我們祇需要在前面的序號中選擇幾種，即可作為一種風格的代表。至于具體數量，取決于作者風格强烈的程度，一般四到五種便已足夠完備；我們把數量定在三到六種，這樣在風格的譜表上便包含了書法史上幾乎所有值得討論的作品。

它可以算作本文理論研究目標之外的一個問題、一個附件，但它帶來了一

種處理複雜圖像素材的方法。

2. 歷史方法

書法悠久的歷史、短暫的"現代",決定了構成研究的絕大部分材料取自書法史,因此不論筆法、章法還是字結構研究中,歷史方法如此重要,以至在某種程度上可以把它們看作一種歷史研究。

書法構成理論生成的重要方式,是回到書法史。

字結構研究中,進行分類、提出概念後,我們發現祇有一些樸素的現象的集合,還不能稱其爲理論。

理論需要揭示現象各種要素之間的關係,以及這種關係所具有的普遍的意義。

于是我們回到書法史,搜集所有有關的現象,仔細觀察,記錄所有細節,進行比勘;逐漸顯示出各種技巧形成、成熟、演變的豐富内容;把這些加以歸納,最後形成一份内容豐富的陳述。例如平行。平行是一種并不複雜的技巧,先秦時期人們便有良好的把握;在漢代碑刻中,平行筆畫間距離的控制已經成熟;南朝時期已非常熟練,但總是伴隨着輕微的反抗;唐代初期,在歐陽詢的作品中平行達到精確的程度,各組平行綫之間亦呈現前所未有的複雜組合;其後唐代楷書的影響無孔不入,分化出對平行巧妙利用和避開平行兩種思路,一直影響到今天。——這裏首先是歷史,但其中包含着對一個範疇的闡釋。[55]

這是形態研究中典型的狀況。

對歷史連續性的信任使我們相信,字結構技法與其他技法一樣,是歷史連續發展的過程。過去都把字結構技法看作書寫某種字體的能力,忽略了一種技法超越字體的演變。對各種字體的綜合考察使字結構技法超越成見,成爲一個連續不斷的歷史過程。

書法史中除了一種技法的生成,還有技法、形式的興替。

書法史中,有些技法由于種種原因而退場,如筆法中的"絞轉"。"絞轉"的本質是行筆時筆鋒在點畫内部不停地做曲綫運動,但楷書的出現使用筆的重心逐漸移到筆畫的端點和彎折處,"絞轉"失去了憑靠的基礎;隨着唐代楷書影響的擴展,"絞轉"逐漸退出歷史舞臺。此後,提按成爲筆法的核心,影響延續至今。

此外,一種業已退場的技法,在歷史的某個時刻亦有可能重現。如字結構中的距離控制,在字結構的整字控制意識成熟後,便逐漸退出了書法史,但是它與天真爛漫的結構之間有一種默契,因緣際會,又會突然現身于世。

[55] 邱振中《字結構研究》第三章,待刊。

图20 东汉《刘夬墓志》

（图20）王铎草书中奇异连接和二重轴线连接的出现，情况与此相似。

3.实验方法

研究字结构的连接时，可以用纸片把下面的字挡起来，按照可能的笔顺，露出第一笔的起点，研究它与周围空间的关系。

当时的书写并没有严格的笔顺，第一笔可以有不同的选择。对有可能作为第一笔的笔画一一考察，把最符合情理的那个笔画作为初始笔画。此后每一笔的书写，大体上也是按照这样的原则。

我把这种方法称作"覆盖法"，它属于实验方法的范畴。其目的是回到书写的初始状态，检查落笔的心理依据。

这个方法我用过两次：一次发现了甲骨文中的"奇异连接"，一次发现了西周金文结构的距离控制原则。

例如奇异连接的发现。

在章法研究中，确立轴线连接的理论后，把它运用到甲骨文，发现完全不符合这一理论。问题出在哪里？是对象，还是方法？检查下来，发现是人们对文字缺少整体意识。

甲骨文时期，人们还没有建立完整的单字结构概念，对于由若干偏旁组成的字，他们书写时只有一个个偏旁的概念，写完一部分，再想起另一部分；因此它们只是利用下一字的部分结构与上一字对接，再加上另一部分，整个结构与上一字就对接不上了。书法史上这样的时间并不长，人们很快建立了融合一字各个部分的整字概念。

我们把这种书法史前期的不规整连接称作"奇异连接"。"奇异连接"与随后出现的轴线连接、分组线连接一起，成为章法的三种连接方式之一。[56]

[56] 邱振中《章法的构成》第二节，载邱振中《书法的形态与阐释》。

再如西周銘文中距離控制的發現。

閱讀《散氏盤》銘文時，有一種直覺：書寫者與我們控制字結構的感覺不一樣。

我想到我在書寫巨幅作品時的感覺：站在巨大的白紙上，周圍白茫茫一片，在哪里落筆，成爲一個從來沒有遇見過的問題。平時書寫，落筆位置早已由經驗所決定，祇有在這種時候，我纔感覺到還有一個"落筆位置"的問題。先民大概由于對書寫的陌生，也有類似的問題。

面對前人書迹，我們見到的是最後的結果，這往往使人不知道怎樣往下進行思考。如果我們把字迹擋住，還原前人書寫的順序，嘗試著露出不同筆畫的端部，這樣便可以挑選出最合情理的筆畫落點。

當人們還沒有建立清晰的字結構整體感覺之前，落筆位置取決于它與已完成結構鄰近部位的距離：筆畫長度、筆畫間距等。這當然不是一個精確的、可以量度的尺寸，每一次書寫、每一個字的書寫或許都會出現偏差，但這個原則保持不變。而且一個筆畫的長度、下一筆畫的落點，大體上也是按照這個原則實行，直到完成整篇文字。它帶來的結果，是一篇文字中相同的字，結構有很大的差異，但風格高度統一。這是後世的書寫中不會出現的現象。[57]

覆蓋法把心理學與書寫實踐結合在一起，解決了前人書寫中一個看來根本無法回答的問題：書寫者靠什麽來控制字結構的構成？

在心理上與前人的會通是一件神秘的事情，準確與否難以驗證，但後來者要進入作品的感覺狀態，能支持你的東西不多，任何方法都不妨一試。如何保證論證的準確性，祇能靠設身處地的能力，靠嚴格的審視，以及每一步推進的邏輯。雖然書寫時人們肯定不是靠邏輯的引導，但檢驗理論的價值時，對邏輯肯定有苛刻的要求。

六、結語

當代書法研究從書法現象出發，同時受惠于當代學術的進展，其中美術史研究成爲書法研究重要的參考和比照。

20世紀西方美術史研究，以瓦爾堡、潘諾夫斯基、貢布里希等人爲代表，以對作品題材的深入考察爲契機，把藝術作品與人文、社會、哲學的當代成果聯繫在一起，使美術研究成爲當代人文研究的重鎮，成爲融貫當代學術成就的

[57] 邱振中《字結構研究》第二章，待刊。

重要領域。圖像學、符號學等學科影響所及，匯成當代藝術研究的主潮。[58]中國當代美術研究深受此影響。

當代美術研究對書法的啟發是，一個領域對作品性質、含義的認識不能局限於既有的范圍，書法研究必須找到在這個時代深入并持續推進的辦法。

題材是當代美術研究的出發點，當代書法研究無法沿襲美術研究的進路。這裏的原因是，如果把文詞作為書法作品的題材，對題材的深究祇能引向語言和文學研究，無法觸及書法的深層性質，因此必須為書法研究找到新的深入的支點。

書法研究的目標，是對書法的性質和作品不斷深入地闡釋，并且在與當代學術聯繫的廣度和深刻性上不斷取得進展。如果做不到這一點，書法研究無法成為當代學術的組成部分，無法參與當代思想的交流。

與視覺研究有關的資料來自兩個方面：文本與圖形。

（一）文本

與書法有關的文本包括作品文詞和歷史文獻兩部分。

美術研究中的文獻一般都作為史料來使用，有語義的推究，但不涉及語言的性質、結構、用法等語言學和語言哲學的問題，然而書法中的情況不同。

書法作品中的文詞能起到的作用有限，除了揭示一個時代書法作品取材的特點，提供有限的作者個人資訊，對它的深究祇能導向語文或文學的內涵。書法研究中對語言材料的利用，必須繞過語義層面，在語言的其他層面上找到與書法的關聯。

這種思考，不僅是對語言材料，同時也是對語言本身的追究。

我們在語言現象（簡單描寫句的大量運用）、語言結構（用於感覺陳述的結構演變的過程）和語言觀（對書法發生的影響）等方面尋找與書法的關聯，由此而有《藝術的泛化》（書法與語言結構的關係）、《書法藝術的哲學基礎》（書法藝術的哲學基礎）、《感覺的陳述》（書法與現代語言學、語言哲學的關係）等文章。[59]

它們與美術史研究中對文獻、文本的利用有質的不同。而且，由於這些角度、層面，從來沒有被關注過，由此而引出的思考，往往出人意想，同時也常常具有更普遍的人文的意義。如對書法文獻中陳述方式的討論（《感覺的陳述》），實際上已涉及音樂、文學，甚至哲學文本陳述方式的有關問題。

[58] [美]歐文·潘諾夫斯基《圖像學研究：文藝復興時期藝術的人文主題》，中譯本序，上海三聯書店，2011年版。

[59] 參見邱振中《書法藝術的哲學基礎》《藝術的泛化——從書法看中國藝術的一個重要特徵》《感覺的陳述——對古代書論中一種語言現象的研究》，載邱振中《書法的形態與闡釋》。

通過這些研究，我們發現，從書法文獻出發而融入當代思想、學術，前提有三點：一，對文獻進行無限細緻的閱讀，特別是早期文獻，數量極少，必須一字一字反復琢磨，在所有方位、層面上發掘語言的細微特徵，如果有可能，一個字掰成十八瓣，再一瓣一瓣仔細考察；二，時移世易，人們對思維的認識、要求已有質的變化，任何已有的結論都必須重新經過嚴格的檢驗；三，把關注的範圍擴大到語言學、語言哲學，這樣便能使材料進入整體人文的範疇中，并因此而得到整個當代學術的支持，在處理材料時有更多的選擇。

這種融合，不僅對于書法研究具有重要意義，當代人文學術也將因書法研究而豐富自己的內涵。

（二）圖形

對任何圖形的觀察，祇要做到不斷的細微化，一定會發現從未被關注過的細節，而思考即可以從這些細節開始。在這一點上書法與美術作品沒有任何區別，但是美術研究很早便已放棄了對圖形構成機制的關注。

20世紀以來，美術研究有幾次明顯的轉向：形式構成—風格—社會與文化。每一次轉向的原因中都有一條：前一類型的研究不再有重要的發現。實際上對構成的敏感和原創性始終是藝術家才能的重要標志，祇是它被排除在理論家的視野之外。藝術家的心得，多保存在他們的訪談與回憶錄中。

書法領域的情況更爲特殊。首先，它沒有現代意義上的圖形研究。圖形分析是視覺藝術研究中不可缺少的階段。缺少這個階段，對作品的感受、描述、徵引祇能停留在傳統的樸素的感覺中，個體的感受無法通過陳述而交流，一個時代在形式感受方面的收穫無法彙聚，社會、人文的闡釋在構成上找不到可靠的支持和落點。當代意義上的討論實際上是無法進行的。這是書法研究必須彌補圖形分析的第一個理由。

其次，書法由于自己特殊的時空性質，它無法更多地藉鑒美術領域圖形分析的經驗。雖然美術理論中關于構成元素（點、綫、面）的理論是重要的參考，但研究一旦深入，書法便要求有自己一套特殊的解析方法。

我們努力建立了一套書法形態理論，這就是關于筆法、章法、字結構研究的理論，我們并由此創建了一種分析複雜圖形的方法。在整個美術領域圖形分析停滯不前的情況下，我們推動了這項工作。它爲書法的人文闡釋提供了基礎。

我們提出"内部運動""三種基本運動方式""動力形式""軸綫"以及"單字連接方式"等一系列概念。它們成爲書法圖形分析的核心。當然，這裏不能不說到，書法本身的特徵（如時—空融合、書寫的時序等）對圖形理論的

創立提供了特殊的便利。[60]

　　藉助于這些理論，我們對書法與繪畫構成上的關係進行了討論，對中國繪畫的基本性質提出了我們的見解。

　　我們對中國畫中二維與三維的關係、繪畫中時間特徵的意義、繪畫中的圖形動機（基本形）的來源、綫與三維幻象的關係等問題，給出了解釋。[61]

　　此外，在《八大山人書法與繪畫作品空間特徵的比較研究》《黄賓虹書法與繪畫作品筆法的比較研究》中，通過對八大山人和黄賓虹兩位畫家書法與繪畫作品中細節的比較，討論了繪畫與書法在構成和創作心理上的異同，不僅對兩者的關係獲得新的認識，對書法與繪畫各自的深層性質，認識亦有推進。如兩類作品中空間形狀和空間分布的同質性，書法與繪畫中空間主導動機產生的機制，畫家日常書寫與書法創作的不同心態、書法與繪畫中空間情致會合的條件，畫家與書法家感覺與才能發展的不同方向等，都是人們極少關注或從來不曾關注的問題。[62]

　　書畫比較研究帶來的對繪畫深層性質的討論，是書法領域圖形分析深入的結果。

　　這或許證明了一點，圖形分析的深入，帶來的不僅是對書法本身的認識，由于分析所處的較深的層位，它可能得到更爲廣泛的應用。

（三）圖形分析與語言分析

　　美術史家的研究，通過題材而展開，不論圖像學還是其他學派，起點都是題材。晚近的研究涉及的範圍廣闊，但始終不曾離開這個原點。

　　書法研究無法得到題材的支持，對作品的圖形分析自然成爲從作品尋求綫索時重要的，甚至是唯一的支點。這很好地解釋了圖形分析對于書法研究的特殊意義。

　　這也決定了書法研究中圖形分析與語言分析的關係。

　　歷史研究中發展出"以圖證史"的概念，説的是利用圖形（圖像）作爲歷史陳述中的證據。在這裏，圖形作爲證據（史料、史實）進入歷史中。[63]

[60] 邱振中《書法作品中的運動與空間》《在第三維與第四維之間》《關于筆法演變的若干問題》《章法的構成》，載邱振中《書法的形態與闡釋》。

[61] 邱振中《在第三維與第四維之間》《八大山人書法與繪畫作品空間特徵的比較研究》，載邱振中《書法的形態與闡釋》。

[62] 邱振中《八大山人書法與繪畫作品空間特徵的比較研究》《黄賓虹書法與繪畫作品筆法的比較研究》，載邱振中《書法的形態與闡釋》。

[63] [英]彼得·伯克《圖像證史》，楊豫譯，北京大學出版社，2008年版，第30頁。美術史對圖像的利用，可參閲[英]弗朗西斯·哈斯克爾《歷史及其圖像——藝術及對往昔的解析》，孔令偉譯，商務印書館，2018年版。

美術史研究早已離開了圖形分析的階段，且有題材的支持，深入時已經不再關心圖形的問題。但由于書法史早期文獻的貧乏，研究某些問題時（如"人書俱老"），缺少足夠的文獻的支持，而不得不把重心轉向作品和書法圖形理論。例如"人書俱老"研究，從《書譜》文本以及所有可能找到的文獻中根本無法獲取證明"人書俱老"得以成立的材料，祇是我們把圖形與文本放在一起，把圖形作爲構思的某些環節時，論證纔得以實現。圖形在整個論文開始構思時便參與其中，它不是作爲證據，而是作爲思辨的材料，作爲論證的邏輯環節而存在。撤去這些圖形，"人書俱老"的論證根本不可能被提上日程。[64]

美術史家將圖像作爲證據來使用，而我們的目的是揭示某一類圖像產生時隱秘的過程。研究中我們用圖形來彌縫那些用文獻無法填補的縫隙。儘管我們的論述結束時，似乎也勾畫出一道歷史的風景，但繪製的動機、過程，與美術史家對歷史的描繪完全不同。

在"人書俱老"的研究中，圖形與文本共同成爲思想推進的支點。這改變了視覺研究中圖形的作用方式。圖形在視覺研究中，不僅是被研究的對象，或者僅僅具有史料價值，它在某些時刻，起到推進思想的決定性的作用。

邱振中：中央美術學院
（編輯：孫稼阜）

[64] 邱振中《"人書俱老"：融"險絕"于"平正"》，《書法研究》2017年第1期。

傅山草書《壽王錫予六十于海陵》中"用予""錫予"考

姚國瑾

內容提要：

　　草書《壽王錫予六十于海陵》十二條屏作爲傅山書法作品中內容較長的代表作，自20世紀60年代始歸藏山西博物院，但此作內容、創作時間、贈予人及人物關係却鮮有人論及。本文通過相關地方史志，厘清了傅山此作內容的文獻著録、創作背景、受贈人王錫予及相關人物關係，爲傅山相關研究提供了一定的史料依據。

關鍵詞：

　　傅山　王錫予　《太平縣志》　創作背景　人物關係

　　20世紀60年代初，李宗仁由美國回國前，先期捐獻一批書畫。這批書畫從美國抵達中國香港，再由香港轉回内地，其中就有傅山草書《壽王錫予六十于海陵》十二條屏。該作畫心高200厘米，寬51厘米，綾本，白色。背爲白綾，四邊由藍綾前後縫接，屬于軟裝作品。作品歸國後，當時中央打電話給山西省委書記處書記、副省長鄭林，要將此作劃給山西省博物館，鄭林連夜派人專程從北京取回。[1]此作現藏于山西博物院。

　　據記載此作乃李宗仁購買于美國，與其他所捐之文物共花費十多萬美元。但此作如何流傳到美國，至今記載不明。從此作題簽"五福堂珍藏"及簽後印"五福堂"和最後一屏左下角兩方白文印"黄紹齋家珍藏""紹齋六十後所得"中可以看出，此作原爲黄紹齋所藏。黄紹齋即黄國梁，字少濟，號紹齋，又曰"五福堂"。生于清光緒九年（1883），原籍陝西洋縣，居于太原。清末，爲山西新軍八十五標標統。辛亥革命後，爲山西軍政府參謀部長。1923

[1] 此事由鄭林之子鄭江豹陳述，亦見于《鄭林書法集》李元茂文。

年，黎元洪任大總統，北洋政府任命其爲將軍府平威將軍。1926年，復任命其爲銳威將軍。南京政府時，任軍事委員會委員，陸軍中將。中華人民共和國成立後，任山西省政協委員。1958年1月卒于北京，終年七十六歲。其愛好集郵，喜收藏，爲民國年間集郵大家之一。此作既鈐有"紹齋六十後所得"，以虛齡計算，其收藏此作當在1942年以後。所以說，這件作品曾一度藏于黃紹齋之府。至于後來輾轉流失境外，應該是1949年前的事。

此作在早期遞藏過程中，並未被整理傅山文集的道咸以前諸家所注意，祗是到了咸豐初年，内容中長詩部分，纔被壽陽劉霑所刊刻的《霜紅龕集備存》錄入，標記爲"補"。詩在卷七《五言排律》，題作《爲王庭唐詩爲王重自作古詩》，並附有後記：

二十年前，余于陽曲袁休徵處，見《太平縣志》中有此詩，未及抄而休徵記玉樓矣。嗣後徵來皆新志，詩已删去。客歲，謄兹編甫畢，而太平高君日午以舊志寄。題不解，未注。詩有存疑字。愚謂先生詩有費解者，不僅此篇也，因以備存名編。癸丑正月望日，劉霑謹記。[2]

由此得知，此詩記錄最早見于《太平縣志》，可見作品的受贈者與太平縣有着一定的關係。宣統時，山西巡撫丁寶銓重刊《霜紅龕集》，删掉了劉霑的後記，僅存的一點資訊也因而失去，這首詩的前因後果、來龍去脉更無從得知。

原作的出現，不僅讓人們對傅山的書法有了更直觀的認識，更重要的是爲此作的研究提供了可靠的第一手資料，其中流傳各本俱未錄文的前《序》後《跋》，及所含有的資訊使研究者逐漸撥開了迷霧。原作《序》云：

王季子用予衝寒破浪，壽賢仲六十于海陵，屬友兄令器徵字。老夫瞠乎村僑，鈔謄無策，感天倫之盛事，嘆友誼之無窮，即事漫書，得四十韵。[3]

書後《跋》曰：

老臂作痛，焚研文矣。喜好友子弟見過，敷道高誼如雲，感嘆無喻，遂不覺欲枯之臂頓輕。篇中用事，皆用予爲龍門文子之雅，不能忘之，遂并三致意焉。

[2] [清]傅山《霜紅龕集備存》卷七《爲王庭唐詩爲王重自作古詩》，咸豐三年劉霑刊本，山西古籍出版社，2004年版。
[3] 山西博物院藏傅山草書《壽王錫予六十于海陵》十二條屏之第一屏。

清傅山草書《壽王錫予六十于海陵》十二條屏

是足爲錫予詞丈發噱滿引者耶！松僑老人真山書。[4]

《序》《跋》中提到的王錫予和劉霑所刊《霜紅龕集備存》卷七《爲王庭唐詩爲王重自作古詩》中所提到的人名究竟是何種關係，則有待梳理。

劉霑當年所見者爲雍正三年（1725）知太平縣事三韓劉崇元所刻的《太平縣志》，簡稱《（雍正）太平縣志》。其實，早在康熙五十八年（1719）時任太平知縣宛平張學都已在組織編撰，稿成未刻而離任。劉崇元任知縣後取其成稿，略有增補，遂成此志。劉霑當時所見《太平縣志》中傅山的詩，因爲編撰《霜紅龕集備存》的緣故，祇專注于傅山詩文的收錄，而未對志書中相關的問題予以留意，并作進一步的探討，所以就留下了許多懸案。

劉刊《霜紅龕集備存》卷七《爲王庭唐詩爲王重自作古詩》，錄自雍正三年版《太平縣志》卷八《藝文志》，其"國朝徵士傅山書"條下有："太原

[4] 山西博物院藏傅山草書《壽王錫予六十于海陵》十二條屏之第十一屏至十二屏。

人，爲王庭唐詩。爲王重自作古詩：'蝸結丹崖老，鵁棲翠柏旁。……風雲通興會，吟詠更飛揚。'"原志中"爲王庭唐詩"與"爲王重自作古詩"中間留一空格，這就有可能"爲王庭唐詩"與"爲王重自作古詩"是記錄的兩幅作品，屬於兩個問題，并無關聯。其一是傅山爲一位名叫王庭的人寫了一幅唐詩，其二是傅山爲王重自作了一首賀壽的古詩。因爲古詩是傅山自作，所以收錄在《太平縣志》中，而唐詩則無此必要。爲什麽與王庭書唐詩一事也予以記錄，這是因爲王庭也是太平的一位名士。

《（雍正）太平縣志》卷六《人物志·孝義》記：

王庭，字必揚，德化坊人。遙授貢士。幼嗜學，直而好禮。遇人過，輒面規之，然無後言，人以是信其爲人。順治間，邑修廟學，推董其役，因捐資助工，多方繕葺，宮墻大爲改觀。晚教諸子孫成名，誡以小心爲善，一時家法冠

平水。著《易林彙纂》《村居紀聞》等書。[5]

同書同卷《人物志·耆碩》也收録了此段文字，祇不過把"德化坊人"改爲"西曹路人"。德化坊在太平縣城裏，西曹路在縣城北十里。

《（雍正）太平縣志》卷五《選造志·舉人》康熙二年（1663）癸卯科載：

王履浩，字子克，號則蒼。德化坊人，居西曹路。貢士庭子。[6]

王履浩是王庭的兒子，字子克，號則蒼，中康熙二年舉人。王履浩的兒子王夋曾，字元亮，號思順，得中康熙十五年（1676）丙辰科進士。官湖廣道監察御史。故王庭一門在太平縣，乃至在平水一帶都有着極高的聲譽，這也和太平王氏家族，即德化坊王氏、西曹路王氏、牛席王氏有着一定的關係。從王庭的年齡推斷，也應當是崇禎年間三立書院的學生。所以，傅山寫字與王庭是極有可能的。

如此，《爲王重自作古詩》就好理解了，它和山西博物院藏草書《壽王錫予六十于海陵》的關係就可以吻合。

《（雍正）太平縣志》卷五《選造志·歲貢》"康熙"條下載：

王任，字用予，牛席人。廩貢。[7]

同書同卷《選造志·例貢》"國朝"下載：

王重，字錫予，牛席人。
王者煌，重子。
王者基，字恬蒼，牛席人。重子。
王恪，字儼若，牛席人。者基子。
王陛鵬，牛席人。者基孫。候選州同。
王陛雁，牛席人。者基孫。候選州同。[8]

由此可知，山西博物院藏傅山草書《壽王錫予六十于海陵》十二屏中的王

[5] [清]劉崇元纂修《太平縣志》卷五《選造志》，雍正三年刻本。
[6] 同上。
[7] 同上。
[8] 同上。

季子用予即是《（雍正）太平縣志》中的王任，錫予便是《（雍正）太平縣志》中的王重，他們都是順治初年的貢生，祇不過王任是正式考選入國子監的歲貢，王重是不由考選而通過援例捐納稱爲國子監生員的例貢。

王重、王任兄弟出身于亦儒亦商的家庭，其先世經營鹽業，頗有貲財。晋南一地因爲有解州鹽池，所以富甲天下者不少。太平縣雖然與解州相距二百餘里，然經營鹽業者所在多有。《（雍正）太平縣志》卷三《賦則志·鹽政》記：

　　明，本縣食鹽鈔六千一十四錠二貫。國朝額定食鹽每年繳引四千三百張。[9]

《（雍正）太平縣志》卷八中所載《爲王庭唐詩爲王重自作古詩》

唐博發表于《財經國家週刊》上的一篇文章《一張字片引發的醜聞》引乾隆三十三年（1768）兩淮鹽政尤拔世給朝廷的一份奏摺：

　　上年普福請預提戊子（乾隆三十三年）綱引，仍令各商每引繳銀三兩，以備公用，貢繳貯運庫銀二十七萬八千有奇。[10]

按"每引繳銀三兩"，四千三百張鹽引就是一萬二千九百兩。看來清初的鹽税一點也不少。太平縣的鹽税大，與太平縣的鹽商多有很大的關係。

儘管志書列有王重及子孫之名，然無事跡。這是因爲王重雖以例貢可讀書國子監，但不肯"狃于章句聲偶之文"，而以先世之業，行走江淮。王猷定《四照堂集》卷三《賀王錫予壽序》記有其行狀：

[9] 劉崇元纂修《太平縣志》卷三《賦則志·鹽政》，雍正三年刻本。
[10] 唐博《一張字片引發的醜聞》，《財經國家週刊》2014年第25期。

《（雍正）太平縣志》卷五中所載王重與王任

　　士苟可以淑躬而濟物，使孝友睦姻之化成于閭黨而達諸朝廷，翕然興感于一時，非世所稱賢豪間者耶！吾友平陽王錫予先生卓犖不群，少讀書輒勤苦有聲庠序，不肯碌碌以爲功名可致立。既見天下多故，諸儒狃于章句聲偶之文，無異見遽取組綬誇耀于鄉里以忘其國恤，其咕嗶之徒幾倖富貴，訑訑冲冲，至于窮老，而乃笑治生者之鄙賤。彼其志，誠不屑與。無擊鐘連騎之才，而甘席門蔾食之辱，又素封游俠之所羞也。兩者君竊笑之。于是奮身走江淮、綜鹽筴，以世其先業。斯豈易得者哉！予慨天下財賦竭于西北，而江楚又時時見告，一二專財小己之夫，日夜痛心疾首憂之，至于毀形瘠骨，爲之減車從、廢飲食，遇有朋故舊，伺其緩急，先隱匿避去，謝不敢通者，比比是也。君生平恂恂孝謹，及遇族黨婚嫁殯葬，以至四方窮阨之士，輒義動肝脾，傾己應之，于以慰薦其心者，無所不至，而復不矜其名。太史公謂朱家郭解之流，宰相得之，隱若一敵國；以君當之，可無愧也。今年爲君懸弧之辰，君之戚友丐余爲文以壽之。余讀《管子》之書，見其上請于公使行賈于齊魯者，立芻菽五養之等，以示獎勵。及崢丘之役，表君子之假貸于鄉者，式閭以聘之。是以布衣之雄，皆得以表見于時。君雖不樂于邀上之榮，而振人不給，以待聖天子子惠元元之治，必將有表其閭而聘者矣。[11]

[11] [明]王猷定《四照堂集》卷三，載胡思敬輯刻《明季六遺老集》，江西省高校古籍整理領導小組整理《豫章叢書·集部十一》，江西教育出版社，2007年版。王猷定之文在與白謙慎交談中被提醒，因而引起筆者關注。

這裏所説的"平陽王錫予"就是太平縣王重。太平縣即民國時期的汾城縣，20世紀50年代和襄陵縣合成今襄汾縣。太平縣唐宋屬絳州，元代中葉改歸平陽府，明清因之。故從府州而言，當屬平陽。

王猷定《四照堂集》卷一又有《賀王錫予令郎入學序》：

王氏之族甲天下，其系出太原爲最盛。古今以來自王侯將相以去記卿士大夫勛名道德之隆，學術才藝之美，萃忠孝于一家，歷數朝如一日，未有如王氏者也。蓋嘗言之周靈王子晉，而後王陵定諸呂之亂。世分茅土，王霸建南陽之策，賜爵雲臺，兩漢勛名之所重也。翁儒、子陽輩相繼以道德顯于時。逮典午中微，隋唐易祚。故家大族流離變姓者，不知凡幾。而諸王之子孫赫奕江左間，右軍才藝，河汾學術，其最著者。未易更僕也。乃挾佐命之才以安晉者，非猛乎？北伐以定中原，繼猛而封萬户侯者，非鎮惡乎？至于宋而文正立朝，帝書老臣之碑，沂公作相，志絶溫飽之念。一家之盛，數朝之久，未有如王氏者也。錫予先生以太原世閥，其讀書取青紫如拾芥，棄而不爲，而教其子朝夕詩書之業。今乃入學爲諸生矣，其戚友相率丐余言爲賀，因告之曰：古者十五入大學，升于司徒司馬而爵命焉。其人才之效見于勛名道德之隆、學術才藝之美者，史籍可考也。子其爲陵霸之定諸呂、策南陽乎？其爲翁孺之活萬人、子陽之昌三世乎？學術之似河汾乎？才藝之似右軍乎？挾佐命之才以安社稷如猛之與鎮惡者乎？若是者皆子之所能爲也。子能爲文正之立朝、沂公之作相乎？一家所盛數朝之久，子之所能爲而不能爲，亦勉之而已矣。夫入學者功名之所始而品行之所由分也。錫予先生克自砥礪，以孝弟聞于宗族鄉黨，而又輕財好施以來四方之譽。苟極其才之所至，侯王將相安往而不可得，乃棄其功名致身禺筴之間。而今令嗣一稍擴其氣，天之報人，何其不爽若是也。王氏之名甲天下，其在今日，知必從太原始矣。吾聞錫予客歲寓廣陵，復生子。噫嘻！吾向者之説殆驗矣。王氏之業又豈獨在太原也哉？[12]

"太原世閥"是針對天下王氏出太原而言，屬于頌詞。王重作爲清初的例貢，雖棄文經商，長居江淮，但對後輩的教育并無絲毫怠慢，故有此贊。正如王猷定所言："錫予先生以太原世閥，其讀書取青紫如拾芥，棄而不爲，而教其子朝夕詩書之業。"所以，當其兒子入學爲諸生時，親朋好友，賀者如雲。"錫予先生克自砥礪，以孝弟聞于宗族鄉黨，而又輕財好施以來四方之譽。苟

[12] 王猷定《四照堂集》卷一，載胡思敬輯刻《明季六遺老集》，江西省高校古籍整理領導小組整理《豫章叢書·集部十一》。

王猷定《四照堂文集》卷一

極其才之所至,侯王將相安往而不可得,乃棄其功名致身禹筴之間。而今令嗣一稍攄其氣,天之報人,何其不爽若是也。"至少從王猷定看來,這是繼承了魏晉時期太原王氏門閥的傳統,因爲晉南的王氏都是由太原王氏衍生的。

王重在江淮的寓居,不是僑居,而是定居。作爲鹽商,他在揚州、泰州、儀徵都有龐大的産業,并爲當地的文化、教育做了很多的捐獻。他在儀徵建"半灣園",廣交遺民名士,成爲薈聚之所。紀映鍾《半灣垂釣園記》有載:

大江之水流入真州,自運河穿城東。出城内三四里,深得利濟澣汲之便。近南,亭館錯落,有小秦淮之稱。秦淮自改革後,荒殘未復轉,遂此衣帶一泓,可以溯洄憑覽。煙朝月夕,竹木翳然,往往動瀰渺之思焉。

中道一曲,有老樹中流,如渴虹連蜷,下飲于河。河内有名園,芳池、綺閣、奇石、嘉卉,爲一邑之冠。題曰:半灣。

我友錫予王先生,芃裘也。錫予宿負文藻,名走海内。中年憩此,樂善養屙,賦詩垂釣,清風奕奕。令人可想而不可及也。今即九京不作,其真懷厚氣,事法古人,爲荒歲穀,爲九州被,爲菰廬之僑胗,爲同人之廚俊者四十年。身術離南岡,不肯獨善,使享耆之齡。當一面之寄,必能搏挽波流,砥柱于百一,或未至顛頷,若今日之甚耳。

韓子曰:"天將雨,水氣上,無擇于澗溪川澤之高下,然則澤之道,其亦有施乎?亦有待于彼者與?"錫予之謂也。

余長爲真州老民,非上塚不忍復至秦淮間。自寢處啓户,一葦杭之,晌息便至"半灣",殿臣兄、弟時則飲予,紀群風誼宛然,庚謝清言未泯,尚不減錫予之時。醉則感慨流連,不能已已。嗚呼!世風日下,人情見于籩豆,肝膽流爲楚越,龍門漆園已豫傷百世之上矣!何幸當吾世而見之、友之。覽此一圖,可勝浩嘆哉?

至錫予行事，備見殿臣排纘繪事，予不他及。[13]

除紀映鍾外，周亮工和宋犖也是半灣園的座上客。

周亮工，明末清初文學家、篆刻家、收藏家，字元亮，號陶庵、櫟園等。江西金溪人。明崇禎十三年（1640）進士，官至浙江道監察御史。入清後，歷任鹽法道、兵備道、布政使、左副都御使、戶部右侍郎等。著有《賴古堂集》《讀畫錄》等。半灣園的"半灣"二字門匾就是由其書寫的。

宋犖，字牧仲，號漫堂，河南商丘人，清初詩人，官至江蘇巡撫、吏部尚書。他也曾游覽半灣園，寫下《雨中游半灣園留飲》詩三首：

微雨乘輕屐，名園取次看。花深開徑好，苔滑振衣難。小院幽禽下，空亭積露寒。池荷青且翠，新水正彌漫。

泉聲來遠近，鳥語聽西東。無復塵埃氣，正同造化功。林花樓可摘，水榭棹能通。四月櫻桃熟，雕欄顆顆紅。

何須曾會面，看竹到君家。丘壑存吾道，壺觴對物華。高歌堪永日，久客頓忘嗟。向夕前溪去，輕鷗引釣艖。[14]

此外，康熙三十二年（1693）馬章玉增修《儀真縣志》卷十《藝文志》載有王重《恭頌真州崑鵠胡明府纂修邑乘》：

吏畏神君在，民歌召父來。江城融景麗，芳甸喜春回。胥浦波澄月，東閣客種梅。批圖淪久迹，采勝煥新裁。指掌人文備，掀髯故典開。志興珍百代，懷德誦三臺。慚予稱旅士，仰止睇崔嵬。[15]

儀真就是儀徵，古稱真州。胡明府即胡崇倫，字崑鵠，山陰（今浙江紹興）人。康熙三年（1664）任儀真知縣。任上與教諭舒文燦主持重修《儀真縣志》，康熙七年（1668）刊刻。纂修縣志對當地的士紳來說，是流傳千秋的功德。王重既能爲胡崇倫寫下這首稱頌的詩，也說明他不僅是僑居於此善於經營的商賈，而且還是一位頗有話語權的士紳。

[13] [清]紀映鍾《半灣垂釣園記》，載《文瀹初編》卷十二，康熙年間錢肅潤刊本。此文獻由北京農學院植物科學技術學院王建文提供，王建文因爲研究園林而注意到了"半灣園"。
[14] [清]王檢心修，[清]劉文淇、[清]張安保纂《（道光）重修儀徵縣志》卷六，江蘇古籍出版社，1991年版，第90頁。
[15] [清]馬章玉增修《儀真縣志》卷十《藝文志》，康熙三十二年刻本。

《儀真縣志》卷四《學校志》亦記有："二十八年，知縣馬章玉、教諭縱閎中同蠲俸，合鄉紳鄭爲旭、許松齡、恒齡、王復衡、吳允森、馬承烈、鄭士炳、汪有培、王者埕、者垣、蕭長祚等，共銀一千五百五十兩，徽商共銀一千六百兩，重建聖殿五間。"

康熙二十八年（1689），爲儀徵縣學校的聖殿（大成殿）捐款的鄉紳，已經是王重的兒子王者埕、王者垣，大概王重已經過世了。

嘉慶年間，顏希源、邵光鈐纂修《儀徵縣續志》十卷，其卷二《建置志·城池》：

"東敵臺"。康熙初，知縣胡崇倫命僧如秀葺敵臺三楹，并關帝神像。雍正乙卯年（作者按，此處應爲康熙乙卯之誤，即康熙十四年，1675），汾水王重重葺，扁曰"山高水長"。[16]

"敵臺"俗稱"擋軍樓"，分東西兩座。橫十八丈，高二丈二尺，制如城。上建敵樓三間，下爲郭門。嘉靖三十七年（1558）創建。康熙初，知縣胡崇倫見其年久破敗，予以修葺。從《儀徵縣續志》中可以看到，王重應該是捐了款項的。

同書卷六《名迹志·園》亦記載：

"花港漁墅"，在水香村墅東，王殿臣者埕手題，後歸潘氏，今廢。[17]

殿臣是王者埕的字，他和其父爲當地城池樓臺和友人的園林別墅分別捐款、題署，不僅説明太平王重一門作爲晉商富甲淮揚，具有一定的經濟地位，而且因爲出身太原士族，重視文教，故在僑居地的士紳中也具有極高的聲望。

王重作爲鹽商的富足在傅山爲其寫的壽詩裏也有所體現：

斗僻離山國，朝宗狎海王。龍蛇紛變化，天地見圓方。都會趨三俗，牢盆試一匡。高才賦積雪，投筆驚蚩霜。千丈連船白，差強用穀量。[18]

[16] [清]顏希源、[清]邵光鈐纂修《儀徵縣續志》卷二《建置志·城池》。
[17] 顏希源、邵光鈐纂修《儀徵縣續志》卷六《名迹志·園》。
[18] 傅山《霜紅龕集備存》卷七《爲王庭唐詩爲王重自作古詩》，咸豐三年劉霦刊本。

此處所描述的正是當年兩淮鹽業繁盛的景象。煮鹽的工廠星羅棋布，江河的運鹽船隻川流不息。王重由儒而商，但文化心結仍在。不僅爲當地教育熱心捐納，而且願意爲前朝遺民提供幫助。前面曾爲王重寫過文章的王猷定、紀映鍾就是其中的代表。

　　王猷定，字于一，號軫石，江西南昌人。生于明萬曆二十六年（1598），卒于清康熙元年（1662）。明太僕卿王止子，貢生。他和曾爲山西提學使的袁繼咸是兒女親家。當袁繼咸順治三年（1646）就義京師、袁子一藻聞變奔赴道死亂兵之後，其女兒帶着外孫顛沛流離十多年。順治十四年（1657）丁酉，王猷定纔得友人書知女兒和外孫情況，寫下了《外孫袁子制義序》。傅山是袁繼咸在三立書院的學生，曾爲袁繼咸被誣"伏闕訟冤"，被士流激賞。故此二人應當互有耳聞。

　　紀映鍾，字伯紫，號戇叟，江蘇南京人。生于萬曆三十七年（1609），卒于康熙二十年（1681）。明諸生，曾主金陵復社事，後入天台山爲僧。還俗後，客寓左都御史龔鼎孳處十餘年。傅山"朱衣道人"案，龔鼎孳多有回護，紀映鍾從中斡旋，出力不少，稱爲知音。瞿源洙《傅壽毛先生傳》："甲午歲，徵君以飛語繫太原獄，先生亦羈陽曲縣倉。金陵紀伯紫、合肥尚書龔公救之力，事白得釋。"龔鼎孳康熙十二年（1673）去世後，紀映鍾南歸，移家儀徵，成爲王錫予座上客。

　　士林交往，互通聲氣。傅山自崇禎十年（1637）爲師"伏闕訟冤"後，便飲譽士林。順治十一年（1654）後，傅山遺民情懷更爲世人所知。學問、詩文、書法、繪畫，由此越加爲人所重。仕宦、商賈，多有請求；同學、友人，相互唱和。傅山草書《壽王錫予六十于海陵》十二屏就是在這樣一種狀態下而書寫的一幅巨作。

　　特別感謝浙江大學藝術與考古學院白謙慎先生、北京農學院植物科學學院王建文先生爲本研究所提供的幫助！

<div style="text-align:right">姚國瑾：山西大學美術學院
（編輯：李劍鋒）</div>

傅山"尚奇"書學思想考論

劉瑞鵬

内容提要：

在晚明備受推崇的異端思想和勢如洪水的解放思潮的衝擊之下，書法藝術從擬古主義書風逐漸轉爲浪漫主義書風，晚明書家的書學思想及書法風格無一不受晚明個性解放思潮的影響。明末清初的傅山"尚奇"書學思想更是在此社會背景下逐漸形成的，其作爲晚明"尚奇"時風的極力追隨者從不墨守陳規，當然，此亦爲其能夠卓然成家的根本原因。并且，傅山受考據學的影響，使其由早年追求"奇異"之風逐漸轉向"奇正"之路，但以一"奇"字貫穿始終。本文旨在探索，傅山"尚奇"書學思想的生成原因以及從"奇異"到"奇正"的演變歷程。

關鍵詞：

傅山　尚奇　書學思想

引言

明萬曆前後，美學思想發生了極大變革，其間先是王陽明心學的出現。明沈德符《萬曆野獲編》有語："至我明，姚江（王陽明）出以良知之説，變動宇内，士人靡然從之……程、朱之學幾于不振。"[1]陽明之學對明代前期占據統治地位的程、朱理學是沉重打擊并極力批判，繼而又有泰州學派興起及李贄"童心説"出現，將明代強調個人的"異端"思想推向高潮，這一現象亦成爲封建統治下中國思想史上一顆璀璨明珠，照亮了整個晚明時代。

其中，泰州學派和李贄思想均受到當時廣爲流行的禪宗思想的影響，在這一解放思潮的衝擊之下，書法領域亦受到強烈震蕩，一轉明代前期的擬古主義書風爲後期的浪漫主義書風。而書學思想的革新變化，從明代中期吴門書派的

[1] [明]沈德符《萬曆野獲編》（下），文化藝術出版社，1998年版，第739頁。

代表祝允明即初現端倪，至萬曆年間享有大名的董其昌"以禪入書"，追求簡淡空靈，表現出強烈的個性解放意識。還有徐渭、張瑞圖、黃道周、倪元璐、王鐸、傅山等，他們的書學思想及書法風格均不同程度地受到晚明個性解放思潮的影響。在晚明浪漫主義大潮中出現一批變革書家，確爲全國各地多元文化的綜合反映，一洗明代中期之後的陳規陋習，這一情況在中國書法史上實屬罕見。而傅山"尚奇"書學思想便是在這一變革思潮中逐漸形成，本文主要探討其生成原因及從"奇異"到"奇正"的演變歷程。

一、傅山"尚奇"書學觀成因考論

清戴夢熊《傅徵君傳》載，傅山曾與三立書院同學赴京爲其師袁繼咸聲辯訟冤，"海内因是無不知有傅山其人矣"[2]。傅山的學識見解被衆多名士輯入文集中，其獨樹一幟的書畫被清趙執信在《飴山堂集》中大加稱贊，并推爲"清初第一"。此外，閻若璩、戴廷栻亦有對傅山的相關論述、評價。關于傅山的論述主要有二：一爲"行事奇"，二爲"學問奇"。這"奇"的特點亦深刻影響到傅山的書學思想。對傅山的思想有兩種不同評價：正統理學家持貶斥的態度，清李光地詆毀其"學問粗淺駁雜"[3]，清何焯説其"發口鄙穢"[4]；一些學者持褒揚的態度，清孫奇逢在《貞髦君墓志》中稱其"輕世肆志之人"[5]，清張廷鑒在《傅徵君贊》中説其"不傍古賢，獨行其是"[6]。

（一）明末"尚奇"之風的影響作用

晚明"李贄以激進的方式，把王陽明和羅汝芳的學説推向極端……徐世溥所列舉的戲劇家湯顯祖和書畫家董其昌，皆與李贄有交往，而且贊賞他的學説，這應該不衹是巧合"[7]，而人如何纔能達到自我實現？李贄通過著書、講學來深入闡發"童心説"理論，因爲自我可能隱晦不明，故需要去探尋、發現。白謙慎在《傅山的世界》中解讀李贄"童心説"理論時言："頓悟可能達到，一個大徹大悟的人……使真實的自我獲得顯現……李贄的理論便鼓勵人

[2] [清]戴夢熊《傅徵君傳》，尹協理主編《傅山全書》第二十册，山西人民出版社，2016年版，第39頁。
[3] [清]李光地《榕村語録續集》卷九，清光緒傅氏藏園刻本。
[4] [清]何焯《義門先生集》卷四，清道光三十年姑蘇刻本。
[5] [清]孫奇逢《夏峰先生集》卷十，清道光二十五年大樑書院刻本。
[6] [清]張廷鑒《傅徵君贊》，尹協理主編《傅山全書》第二十册，第152頁。
[7] 白謙慎《傅山的世界——十七世紀中國書法的嬗變》，生活·讀書·新知三聯書店，2006年版，第14頁。

們（包括藝術家在內）在直覺的引導下，實現并表達其真實的自我。"[8]在晚明，李贄思想廣泛傳播并被接受，把個性解放思潮推向一個新的高度，思想、文學、藝術等領域無不涉及。一種文化思想之所以能形成一時風氣，不僅需要宣導者著書立説大力鼓吹，而且也需要追隨者大肆宣揚、奔走相告，湯顯祖、袁宏道和董其昌正是李贄思想在文化領域之傳播者、踐行者。

　　湯顯祖在爲邱兆麟之文集所作《合奇序》中言："予謂文章之妙不在步趨形似之間。自然靈氣，恍惚而來，不思而至。怪怪奇奇，莫可名狀，非物尋常得以合之。"[9]湯顯祖認爲優秀文章（可泛指所有藝術作品）不應是"步趨形似"的簡單模仿，而應是"不思而至"的自然表現，然後實現"怪怪奇奇"的信手偶得，最終將藝術的真諦落脚在一"奇"字上。其在另一篇序中又言："天下文章所以有生氣者，全在奇士……如意則可以無所不如。"[10]在此，湯顯祖認爲文章之妙在于"怪怪奇奇，莫可名狀"，其創作者"全在奇士"，這一理論明顯受到李贄"童心説"的影響。李贄在《焚書》中言："天下之至文，未有不出于童心焉者也。"[11]湯顯祖作爲李贄的追隨者，顯然同意其"童心説"理論，文中所提及之"奇士"自然就是童心未泯之人。這一時期，湯顯祖與李贄的友人，亦是"公安派"的代表人物袁宏道也有關于"奇"之論述，言："文章新奇，無定格式……一一從自己胸中流出，此真新奇也。"[12]袁宏道強調文章應以新奇爲要，與湯顯祖觀點及李贄理論異曲同工。而湯氏理論看似雄辯，實爲直觀情感的自由表達，自身邏輯推理存有潛在危機，循環論證方式出現明顯漏洞，但這一追求"奇"之理論在當時具有積極意義，是原創力的代稱。

　　董其昌自稱與李贄爲莫逆之交，并直接受其教誨，當朝廷將李贄視爲妖逆并下獄問死時，董氏仍對其初心不改，愈加崇拜。但董其昌不以狂怪恣肆來抒發情感，而是以別樣的形式在書法上追求風清雲淡之美，表現出強烈之個性解放意識，亦爲晚明"尚奇"的又一門徑。受禪宗思想的影響，董其昌書法一生追求清淡，且"淡"爲其書法審美的核心所在。董其昌曾言："作書與詩文同一關捩，大抵傳與不傳，在淡與不淡耳。極才人之致，可以無所不能，而淡之玄味，必繇天骨，非鑽仰之力、澄練之功所可强入……蘇子瞻曰：'筆勢崢嶸，辭采絢爛，漸老漸熟，乃造平淡，實非平淡，絢爛之極。'猶未得十分，

[8] 白謙慎《傅山的世界——十七世紀中國書法的嬗變》，第15頁。
[9] 劉德清、劉宗彬編注《湯顯祖小品》，上海三聯書店，2008年版，第279頁。
[10] 同上，第282頁。
[11] [明]李贄《焚書·續焚書》，岳麓書社，1990年版，第98頁。
[12] [明]袁宏道《中國古代十大散文家精品全集·袁宏道》，大連出版社，1998年版，第162頁。

圖1　清傅山行草《臨帖册》册頁（局部）　山西博物院藏

謂若可學而能耳。《畫史》云：'若其氣韵，必在生知。'可爲篤論矣。"[13]董氏認爲詩書之"淡"與繪畫之"氣韵"實爲一途，是"必繇天骨""必在生知"，絶非後天"鑽仰之力、澄練之功"可强入，而引用蘇軾之語能看出其亦受到莊子美學思想的影響。董其昌所强調的"淡"的境界，實乃人格精神的追求，亦是自由情性的表現，而"淡"又不失爲晚明"尚奇"風氣下一種新的審美取向。

晚明李贄等人在思想界掀起的個性解放思潮，在當時及之後文人中廣爲傳

[13] [明]董其昌《容臺集》（下），西泠印社出版社，2012年版，第592頁。

播,并影響到思想、文化、藝術等各個領域,風靡一時,波及較廣,而在書法上亦將"奇"作爲創作之歸宿,白謙慎在《傅山的世界》中有詳細闡發。白謙慎提及,"由于文化知識界領袖人物的鼓吹宣導,'奇'成爲晚明文藝批評中最爲重要的概念和品評標準……"[14]這種觀念在書法藝術中的表現有二。一爲"臆造性臨書"。"書者通過……'文字游戲'……在看似漫不經心、瀟灑的'臨書'中,出人意料的花樣層出不窮"[15],創作者以游戲的方式對待古代經典法帖并盡情發揮,通過"臨書"將旁觀者引入自己的游戲中,而觀者却在耐心追尋書者的取法淵源,認真解讀"改造、肢解、拼凑、假託"之文字游戲,竭力挖掘、開發自身潛力和智力,爲整個閱讀和賞析過程蒙上了奇譎色彩。二爲"載酒問奇字"。"在晚明的文人活動中,'奇字'共欣賞,疑義相與析,也是一種時尚。茶餘酒後,文人們一邊欣賞書作,一邊談論異體字的字源,好奇、炫博之心因此獲得滿足"[16],文人間"載酒問奇字"之學術探討實爲具有知識性的娛樂游戲,古體、異體字在書法作品中廣泛使用,并成爲晚明社會中一種奇特現象。(圖1)

(二)明清甲申之變的强化作用

崇禎十七年(1644),亦即順治元年,明朝覆亡,清朝廷入主中原。傅山生于明萬曆三十五年(1607),值甲申之變時其三十八歲,是年"正月,李自成稱王于西安,國號大順,建元永昌。二月,李自成入山西,連破蒲汾,下太原,俘晋王朱求桂。三月,李自成至大同、宣府、居庸關,守將多降,遂入北京,十九日,崇禎帝自縊。四月,清睿親王多爾衮適吴三桂請兵……自成敗還北京,即皇帝位,翌日撤兵回陝。五月,多爾衮入北京,清政府下薙髮令。明福王朱由崧在南京即皇帝位,改明年元爲弘光。七月,清軍調兵會剿李自成山西駐軍。九月,清世祖福臨自瀋陽入北京。十月,清福臨祭告天地,即皇帝位……"[17]一年内,從崇禎帝自縊至李自成稱帝再到福臨即帝位,可謂風雲變幻。經此世變,傅山在明朝的生活狀態一去不復返,鼎革入清後其甘爲遺民,特立獨行,與清廷長期對抗之心理難以平息。在傅山七十八年的人生歷程中,甲申之變約居中間,前半生在明朝度過,而後半生在清代生活,前後思想、生活之重大轉變對其"尚奇"書學思想起到了促進作用。

晚明社會看似蓬勃發展,實則危機四伏,除了曠日持久的黨争之外,起

[14] 白謙慎《傅山的世界——十七世紀中國書法的嬗變》,第18頁。
[15] 同上,第52頁。
[16] 同上,第81頁。
[17] 姚國瑾《傅山年表》,林鵬主編《中國書法全集·傅山卷》,榮寶齋出版社,1996年版,第412頁。

圖2　清傅山《太原段帖》拓本（局部）　臺灣何創時書法藝術基金會藏

決定作用的經濟基礎出現動搖，以農業爲主的傳統經濟模式發生變化，這一點白謙慎在《傅山的世界》中已有論述。再者，因明朝軍户制度積弊日顯，軍事力量加速萎縮，内憂外患日漸嚴重。晚明社會危機緊迫深重，對如傅山這樣的傳統士子定有影響，這一影響應更多源于文人内心的憂患意識和責任擔當。

　　就傅山書法而言，從其臨池自述看，其早年學習"二王"一系諸如《黄庭經》《曹娥碑》等帖學範本，之後下及《破邪論》，最後臨習顔真卿《顔家廟碑》《争座位帖》，進而學習《蘭亭序》，并未涉獵漢魏石刻。（圖2）傅山存世最早作品爲《上蘭五龍祠場圃記》之石刻拓本，林鵬在《丹崖書論》中指

出："這件拓片充分地表現着他初期的，即明亡以前的書法風格……每一字，每一筆，都非常流利、瀟灑、佃儻，甚至有點'軟軟妹妹'的感覺。"[18]該作通篇字之起收含蓄、使轉自如，只有最後一字"也"略顯波瀾，其他并無豪放之筆。在作品末尾有兩行隸書銘贊，書寫較爲隨意，橫畫和捺畫收筆時略微誇張，但傳統筆意顯而易見，與其入清後之恣肆"尚奇"書風差別較大。

傅山在甲申這一年參與了抵抗李自成的行動，并與山西巡撫蔡懋德以王國泰、黎大安之名義編造童謠在坊間傳播，以削弱李自成支持者在山西的影響。後李自成經山西進入北京，崇禎皇帝自縊，清軍以討伐亂黨爲名攻占北京，同年十月，太原淪陷。自此，傅山開始了長年流離的生活，當年三四月赴平定、壽陽，八月出家爲道士。清軍入關後幾年内，傅山旅居山西各地，足迹遍布孟縣、武鄉、曲沃、壽陽、平定、汾陽等地，其間亦回太原和陽曲。傅山的道士身份可以掩飾其反清活動，亦能回避清廷强制推行的薙髮，其在汾陽居住時間最長，并有好友王如金和薛宗周。順治二年（1945）袁繼咸（傅山在三立書院時的老師）被清軍俘虜，其斷然拒絶仕清，兩個月後被押送北京。袁繼咸在北京曾托清吏部郎中衛錫珽（三立書院學生）將一首詩和一封信帶給傅山，詩中言："獨子同憂患，于今乃別離。乾坤留古道，生死見心知。"[19]之後不久，袁被殺，在行刑前，又托人捎信至傅山，言："晋士惟門下知我最深……"[20]據載，傅山見信後曰："……吾亦安敢負公哉！"[21]

在入清前幾年，傅山所作詩句充滿對政治軍事的關心和對覆亡故國的哀思，并且多次提到其母親，諸如"避居寓吾母"[22]，"飛灰不奉先朝主，拜節因于老母遲"[23]。可見，傅山作爲一個孝子對老母贍養責任之義不容辭，也顯示出其忠孝難以兩全的内心苦楚。而清初很多遺民正是以年邁父母需要服侍來爲自己苟且偷生開脱，故傅山曾以"臣母老矣"[24]來祈求前朝君王的寬宥。入清後，傅山生活每況愈下，失去了最基本的生活保障，行醫遂成傅山主要收入來源之一，再者就是靠友朋鬻書賣畫貼補家用。能以書畫謀生固然幸運，但傅山認爲此舉顔面掃地，曾言："……吾家爲此者，一連六七代矣，然皆不爲人役，至我始苦應接。"[25]

[18] 林鵬《丹崖書論》，山西人民出版社，2003年版，第47頁。
[19] [清]袁繼咸《鐵城寄傅青主》，尹協理主編《傅山全書》第二十册，第1頁。
[20] [清]全祖望《陽曲傅先生事略》，尹協理主編《傅山全書》第二十册，第52頁。
[21] [清]趙爾巽等《清史稿》第四十五册，中華書局，1977年版，第13855頁。
[22] [清]丁寶銓《傅青主先生年譜》，傅山《霜紅龕集》年譜，第1318頁。
[23] [清]傅山《乙酉十一月次右玄》，尹協理主編《傅山全書》第一册，第241頁。
[24] 丁寶銓《傅青主先生年譜》，傅山《霜紅龕集》年譜，第1332頁。
[25] 傅山《霜紅龕集》卷四十，第1149頁。

以上爲傅山由明入清的生活掠影,從顯赫一時之高門望族到窮困潦倒之平民家庭,可清晰勾勒出其甲申之變前後的生活軌迹,而心路歷程的轉變即在其片言隻語中一次次呈現,總能讀出其坎坷不平的人生際遇和對異族統治的對抗心理。當其他明代遺民諸如黃宗羲、顧炎武之子弟和弟子均選擇北上仕清時,傅山却義無反顧地選擇了父子遺民,將種種難言之隱咽下,默默傾泄于藝術創作之中。傅山將晚明之"尚奇"思想激發出來,并進一步使之强化,在其書學思想中主要表現爲"奇異"和"奇正"兩個層面。

二、傅山"尚奇"書學觀之"奇異"

晚明"尚奇"美學觀波及到文人生活的各個層面,這一時期"奇"的含義更多爲作者抒發自己情感、刻意追求創新以引起人們關注的"新奇""好奇",即"奇異",以直射内心的不平心態,但也不能排除嘩衆取寵之嫌。(圖3)所以,"奇"作爲晚明文藝作品審美的品評標準,當時文學藝術家均以"奇"來評價文藝作品,從晚明大量使用"奇"字的現象可看出這一概念在文學藝術界和日常生活中是十分時髦、頗有影響的。加之西方傳教士造訪中國,使晚明人對異國之地理、人種、文化、習俗、物産、科技等産生了濃厚興趣,并激發了其强烈之好奇心。晚明皇室、精英階層以及普通民衆看到利瑪竇等傳教士帶到中國的世界地圖、日晷、鐘錶等物品時,引起了巨大好奇心。這一現象在利瑪竇、金尼閣所編《利瑪竇中國劄記》一書中有載,故"海外諸奇"進一步推進了晚明"尚奇"美學思想,將"奇異"的觀念發揮到極致。在傅山書學思想中,其"奇異"的審美觀念主要表現爲"楷法篆隸,出新生奇"與"雜體兼施,彰顯奇異"。

(一)楷法篆隸,出新生奇

明清之際的文學家、藝術家關於"奇異"的相關論述不勝枚舉,而這一

圖3 清傅山草書《錄李夢陽詩》軸 臺灣何創時書法藝術基金會藏

圖4　清傅山《文昌帝君陰騭文》册頁（局部）
　　　　山西博物院藏

圖5　清傅山《霜紅餘韵》册頁（局部）
　　　山西博物院藏

時期的董其昌，在"奇異"觀念的影響下，找到了自己的藝術語言，建構了自己的書學體系，認爲："畫與字各有門庭，字可生，畫不可（不）熟……"[26]所以，"生"是董氏"尚奇"書學理論的核心概念，其將趙孟頫視爲自己的競争對手，定要與古人争一高下。董其昌承認其技法的純熟程度不如趙氏，言："吾于書似可直接趙文敏，第少生耳……惟不能多書，以此讓吴興一籌。"[27]董其昌于崇禎九年（1636）所書《自書敕告册》，是以謹嚴楷書抄録官方文書，依然留下多處生澀痕迹，而在其草書大作中亦經常會有意外之筆。董其昌書法中，"生"與率意、直覺息息相關，因此具有"奇異"之特質，當然也是晚明"尚奇"思想的發揮。董氏清醒地意識到一個重大變革正在發生，曾言"書法至余，亦復一變"[28]，其生澀奇異的審美理想啓發了晚明更多書家。

就生澀奇異的審美理念而言，傅山在明末清初書家中有過之而無不及，其敢于打破常規、推陳出新，提出"楷法篆隸"的主張，實爲"尚奇"作用的結果，也"清楚地揭示了楷書的真正源出和古妙之處在于篆隸筆法，亦即使轉筆

[26]　董其昌《容臺集》（下），第674頁。
[27]　董其昌《畫禪室隨筆》，《歷代書法論文選》，上海書畫出版社，1979年版，第544頁。
[28]　董其昌《容臺集》（下），第614頁。

法，并認爲'古籀真行草隸，本無差別'"[29]。傅山曾云："楷書不知篆隸之變，任寫到妙境，終是俗格……"[30]此論顛覆了常規意義上的唐楷筆法，鍾王之高妙處全在深得篆隸之法，并且一"變"字實爲靈魂之所在，亦是傅山追求"奇異"的心得。（圖4、圖5）其又言："三復《淳于長碑》，而悟篆、隸、楷一法……"[31]文中《淳于長碑》，即《淳于長夏承碑》，傅山以此漢碑爲例說明隸書婉轉而有篆書筆意，并與楷書筆法相通，其以篆隸筆法打破楷法定局，追求新意。

時代使然，傅山在尚奇求異的道路上堅持不懈，其將顏真卿書法作爲重要取法對象，同時還上溯顏氏晚年所取法的北朝石刻文字，其《嗇廬妙翰》之楷書部分即爲明證。通過對傅山《丹崖墨翰》分析可知，其在順治七年（1650）左右師法顏書風格已十分成熟。其中，傅山的兩件小楷册頁，明顯帶有顏書影子：一爲抄錄《禮記》卷十九《曾子問》一節，二爲節錄《莊子》中《逍遥游》篇。前者爲十足的顏書《麻姑仙壇記》特徵，後者亦爲正宗的顏體成熟楷書風格。傅山對顏書之臨習至老不衰，常學常新，深刻認識到顏書具有濃厚的篆籀氣息，并與其宣導的"楷法篆隸"相吻合。而顏真卿書法取法北朝石刻，尤其晚期作品《顏勤禮碑》《顏氏家廟碑》等北碑風格甚爲突出，與北齊《水牛山文書般若經碑》和山東泰山經石峪《金剛經》風格相似，可能顏氏并未見過此碑，但不能否認曾受到此類石刻書風的影響。明末清初的山西，依然有較多北碑石刻遺存，而關于傅山探訪北齊石刻之事，在清朱彝尊《曝書亭集》中有載。傅山這一書風的形成，應該是受到此類北朝石刻中隸書特徵尚未完全蜕化的書風啓發。

關于楷書出自篆隸這一命題，傅山又說："楷書不自篆隸八分來，即奴態不足觀矣。此意老索即得，看《急就》大瞭然。所謂篆隸八分，不但形相，全在運筆轉折活潑處論之。俗字全用人力擺列，而天機自然之妙，竟以安頓失之。"[32]傅山再次强調若要擺脱楷書的奴態，就應知曉筆法自篆隸八分而來，這一問題西晉時期索靖即已明瞭，以篆隸筆意作楷，在追求形似的基礎上更要注重運筆。傅山還談道："按他古篆隸落筆，渾不知如何布置。若大散亂，而終不能代爲整理也。"[33]此即從筆法問題轉爲字法、章法問題，衹有"不知如

[29] 劉維東《由傅山論二王看其書學思想》，李才旺主編《傅山書法學術研討會論文集》，北嶽文藝出版社，2007年版，第137頁。
[30] 傅山《霜紅龕集》卷三十七，第1053頁。
[31] 傅山《霜紅龕集》卷四十，第1142—1143頁。
[32] 傅山《霜紅龕集》卷二十五，第710—711頁。
[33] 同上，第711頁。

何布置"之"大散亂",纔能進入"天機自然之妙"的佳境。傅山作楷時一直在追求非同凡響的新奇變化,故大發"寫字不到變化處不見妙"[34]的感慨。徐利明說:"其(傅山)真書、行書多隸意,而偏旁結構常參以篆法。"[35]此語進一步驗證了傅山認爲楷法出于篆隸,并且身體力行、親自實踐而爲之,這一理念在其書作中一目瞭然。而史載傅山曾墮入崩崖觀摩石經一事,據推測其所觀石經應是現今所見之"四山摩崖",爲其楷書創作中所摻入北朝石刻書風來源多了一例證。同時,北朝石刻書風亦爲傅山所宣導的"楷法篆隸"的新奇書風注入了活力,并與顏真卿書風一脉相傳。

(二)雜體兼施,彰顯奇異

傅山在入清後的幾年內所作詩歌、書法,明顯流露出對明朝亡國之哀痛和拒不仕清的態度。傅山在順治五年(1648)寫給好友陳謐的《草書詩冊》中,作品內容更多反映明亡之痛,情緒異常波動,而其書法風格較爲平和,可見內容與風格會有所差異,作品內容可以突變,但書法風格却是漸變的。而傅山是一個對政治環境極爲清醒且非常敏感的人,常會有意識地根據政治取向來調整書法風格,但其在從趙孟頫書風截然轉向顏真卿書風後,轉變亦頗費時日,更不用說徹底擺脫舊有書風。所以,改朝換代對一個書家之書法風格而言,雖可見較清晰的界綫,但也有一個漸變的過程。甲申之後對傅山書風影響作用較大者除顏真卿之外,另一因素即爲晚明文化遺風。

傅山受晚明文化遺風持續影響的作品爲《雜書卷冊》,此一"雜"字意指不同書體且不同文本在同一卷冊中并存。《雜書卷冊》這一書寫形式濫觴于何時還有待進一步考證,但可推測其應該與《三體石經》《六體千字文》等有一定關係。而明初宋克以不同書體寫就《趙孟頫蘭亭十三跋》,即是對一種新書寫形式進行的嘗試,再至明中葉祝允明以不同書體書寫卷冊,與祝同時期的李東陽以篆、草、楷三體書寫《種竹詩》,可見這一書寫形式未曾間斷,并一直在發展、演進。到晚明,更多書家對"雜書卷冊"這一形式青睞有加,均以不同方式來發泄內心情感和表達生活情趣。但真正意義上的雜體創作,并非所有晚明書家均可完成,如董其昌一生作書主要以楷、行、草居多,對篆、隸書體涉略較少,反而局限其書寫"雜書卷冊"。董其昌友人李日華所書《行楷六硯齋筆記》內容十分繁雜,但書體較爲單調,只是行楷一體,可視爲晚明創作"雜書卷冊"的先聲。

隨着萬曆年間《曹全碑》出土,加之這一時期文人篆刻興起,篆隸逐步被

[34] 傅山《霜紅龕集》卷二十五,第711頁。
[35] 徐利明《"篆隸筆意"與四百年書法流變》,中國社會出版社,2002年版,第52頁。

圖6　清傅山雜體《嗇廬妙翰》卷（局部）　臺灣何創時書法藝術基金會藏

人們接受并激賞，這爲書寫"雜書卷册"提供了更大可能，故"雜書卷册"大約在崇禎年間開始流行。晚明書家王鐸，有較多"雜書卷册"傳世，其中除楷、行、草書之外，還有隸書和章草。并且，王鐸一生喜臨《閣帖》，常將歷代書家之不同作品（當然書體不盡相同，内容亦互不關聯）臨寫在同一手卷上，此舉亦與"雜書卷册"相類似。與王鐸相較，傅山學術涉獵範圍更廣，書體涉及種類更多，因此其亦成爲明清之際書寫"雜書卷册"最爲重要之書家。傅山雜體兼施、追求奇異，將"雜書卷册"推向極致，而《嗇廬妙翰》文本複雜、書體繁多，可視爲這一書法形式的代表作。

《嗇廬妙翰》（圖6）中有二十六段文字，内容繁雜，其中有諸子選段摘抄及評注、傅山本人筆記和藥方等。該作在書體上更爲多樣，并非是傳統意義上篆、隸、草、行、真五體按文本内容獨立使用，而是五體在同一文本中交叉兼用。同時，《嗇廬妙翰》中還間雜傅山自創混合體，《嗇廬妙翰》

之所以"雜",不祇是作者使用五種書體寫就,而是書寫時往往將各體界限打破、特徵模糊,讓觀者不好辨識屬于何種書體。再者,《嗇廬妙翰》中出現很多異體字,傅山不僅從《玉篇》《集韵》《廣韵》等歷代字書和韵書中取用異體字,還將許慎《説文解字》和薛尚功《歷代鐘鼎彝器款識法帖》所收録的古文篆書雜用于其行書中,并且有時會用多種篆書的不同寫法來書寫同一個字。傅山這一時期書作也因使用異體字過多,致使觀者難以辨認,在《嗇廬妙翰》中曾抄有一段内容共二十一字,其中古體字和異體字就多達十字,還有一些較難識讀者。

傅山不僅較多使用異體字和古體字,更有甚者還自己造字,極盡所能將奇異觀念推向高潮,這一問題在其旁批中亦有論述。而傅山最早造字可能出于無意,但習慣成自然後直接頻繁使用,并對自己這一創造頗爲得意。傅山深知古代異體字、生僻字也是由當時人發明而來的,且有一類是因書者文化欠佳導致的錯誤,結果將錯就錯被後人收入字書并接受。對于傅山而言,古人可以造字,今人又何嘗不可?而在晚明"尚奇"思想的影響下,傅山不僅做了還要説出來,這一舉動使很多人不能理解,反而這纔是其"奇異"之本心所在。

另外,傅山在《嗇廬妙翰》中有很多批點,此乃明末清初"尚奇"文化背景下,批點文章之風氣在書法領域之延伸。批點之風在晚明達到極盛,而此時之批點是無所不批。傅山當然也不例外,其有很多論述是在批點的形式下流傳下來的,諸如批注《莊子》《荀子》《淮南子》等。而批點之言大多爲本人對所批文章的認識,并欲通過批點來引導觀者讀懂其藝術內涵。其中有一現象引人注意,傅山的批點書體均以小行楷爲之,可見其想借批點之語消除觀者的閱讀障礙,爲自己苦心經營的生僻字、異體字尋覓知音。

《嗇廬妙翰》中有幾段批點值得思考,實乃傅山極端怪異書法的有力注解,略舉一二以説明問題。一者:"字原有真好真賴,真好者人定不知好,真賴者人定不知賴。得好名者定賴。亦須數十百年後有尚論之人而始定。"[36]在此,傅山爲自己怪異新奇之書風立論,對不認可其書作者給予强有力的證據,即"真好者人定不知好",而對社會主流書風定義爲"得好名者定賴",究竟是好是賴,應由後人去評説。二者:"吾看畫,看文章詩賦,與古今書法,自謂别具神眼⋯⋯此識真正敢謂千古獨步,若呶呶焉,近于病狂。然不呶呶焉亦狂,而却自知所造不逮所覺。"[37]傅山固然有自知之明,其深知自己所寫"奇異"之字不被時人接受,遂極力宣言"真好者"往往不被認爲好書,可以説

[36] 傅山《莊子解》,尹協理主編《傅山全書》第四册,第129頁。
[37] 同上。

此段"近于病狂"的自負批點實爲其自我標榜和自我肯定。以上所述之批點內容,確與傅山極力塑造的奇異書風同爲一調,相輔相成。

明清鼎革,導致連年征戰、江河易色,嚴重影響到傅山等一批文人的物質和精神生活,"于是乎,晚明文人的生活方式便成爲清初許多文人向往的理想和懷舊的情結所在"[38]。《嗇廬妙翰》雖作于清初之際,但以傅山的思想趨向和文化性情可推斷其在明亡之前應有類似作品,祇是不存或未發現而已。同時,通過分析《嗇廬妙翰》可知,晚明文化在清初政治變革後仍有餘音,包括對奇異之追求、對異體之鍾愛以及對"雜書卷册"之傳承,這一審美取向在傅山的推波助瀾下走向新的高度。這是傅山受晚明"尚奇"文化風氣的影響,在書法上做出的直接反映,其主要通過刻意表現奇異之舉來發洩情緒、奪人眼球。但隨着清廷穩定、復明無望,傅山開始逐漸接受現實,在內心深處發生本質變化,思想輾轉,回歸平正。并且,傅山之前在書法上之"奇異"觀念逐漸轉爲"奇正",這一問題將在下文重點探討。

三、傅山"尚奇"書學觀之"奇正"

傅山作爲晚明"尚奇"時風的極力追隨者,并不墨守陳規,這是其能夠卓然成家的根本原因。并且,傅山受考據學的影響,使其由早年追求"奇異"之風逐漸轉向"奇正"之路,但以一"奇"字貫穿始終。同時,傅山亦認識到古法的重要性,因爲"古""正"本爲一途,這一理念將其"尚奇"書學觀臻于佳境,曾言:"字與文不同者,字一筆不似古人,即不成字。"[39]在傅山看來,追求古法平正是作字的前提,只有"正極"纔能"奇生"。

(一)"志正體直",回歸古法

傅山經過了"奇異"的初級審美歷程,而後上昇至"正"的審美高度,所以萌生了回歸古法的觀念,然後一反常規以追求"志正體直"。這一"正"字,實際上包括了傅山在內的一切有理想抱負和社會責任的文人士大夫的哲學觀念、審美理想和價值評判,雖然每個歷史時期都有各自的內涵和外延,但亦體現出其共同的考量標準。傅山書論之"正",不出儒家"正心誠意"的個人道德修養,即爲人處事心要端正,與柳公權"心正則筆正"之意一脉相承,將人品與書品視爲一理。傅山曾言:"論畫人物,點睛如能左右顧者,祇是點得最正,即能爾……寫字之妙,亦不過一正。然正不是板,不是死,祇是古

[38] 白謙慎《傅山的世界——十七世紀中國書法的嬗變》,第186—187頁。
[39] 傅山《霜紅龕集》卷二十五,第716頁。

法……如勒橫畫，信手畫去則一，加心要平則不一矣。難說此便是正耶！"[40]傅山通過"人物點睛"來傳神說明若要做到字之靈活自如、顧盼有致，"正"這一"古法"最爲重要，這樣方可達到佳妙之境。傅山力主爲人正，學問正，行爲正，作字正，強調要以平常心去書，不爲取悦于人而書。

寫字含蓄内斂爲傅山所宣導，言："寫字祇在不放肆，一筆一畫，平平穩穩，結構得去，有甚行不得……静光頗學此筆法，而青于藍矣……"[41]其指出"一筆一畫""平平穩穩"爲作字的基本原則，如能得此筆法，則"青于藍矣"，文中道出書法的學習規律，但求平穩，不可放縱。并且，傅山認爲"俗字"全因極力造作、人力擺布、矯揉刻意而成，都是緣于没有"正入"、未得古法。其又言："寫字不到變化處不見妙，然變化亦何可易到！不自正入，不能變出……但能正入，自無婢賤野俗之氣。然筆不熟不靈，而又忌褻，熟則近于褻矣。志正體直，書法通于射也。元陽之射，而鍾老竟不知。此不褻之道也，不可不知。"[42]傅山在談到寫字求變的問題時，仍然強調"正入"爲"變出"之前提，祇有做到"正入"纔能達到創作的"妙"。同時，有了"正"之基礎，就不會出現"婢賤野俗之氣"，不過寫字需要相當熟練纔能達到預期效果。而且，用筆不熟則不靈，但是太熟亦可能轉向"褻"（俗之意），傅山通過繪畫作品《元陽之射》來説明書法應與魏時徐邈之畫一樣傳神，以免落入俗格。

書之"正入"出于"志正體直"，與同爲六藝之"射"一樣，均被賦予教化功能，而"射"并非簡單尚武的技藝訓練。在《禮記·射義》中曰："古者諸侯之射也，必先行燕禮……故射者，進退周還必中禮。内志正，外體直，然後持弓矢審固……此可以觀德行矣。"[43]傅山"書法通于射"之語，其意甚明，就"内志正，外體直"而言，書射相通。傅山認爲書法之"正"有二，即用筆和結構。書法用筆之"正"并非絕對意義上的橫平豎直，而是能够自然書寫即爲"正"。而書法結構的"正"還要講求平衡穩定、從容自如，堅實端正的結構是書寫的基礎，而狂怪之字形實不可取，應寫"正直"之字。

傅山曾言："作字先作人，人奇字自古。綱常叛周孔，筆墨不可補。誠懸有至論，筆力不專主。……平原氣在中，毛穎足吞虜。"[44]傅山論書法拈出一"正"字，可知"四寧四毋"之美學理論爲其"作字先作人，人奇字自古"的

[40] 傅山《霜紅龕集》卷二十五，第693頁。
[41] 同上，第694頁。
[42] 同上，第711頁。
[43] 《禮記·射義》，孔丘等《四書五經》，吉林大學出版社，2004年版，第354—355頁。
[44] 傅山《霜紅龕集》卷四，第106—107頁。

有力注脚，與其"古法""正入"等理論相統一。傅山認爲趙孟頫書法"淺俗""無骨"，且鑒于康熙帝推崇董其昌書法，傅氏意在通過貶斥趙、董書法來含蓄地表達其政治立場。傅山無力在政治和軍事上與清廷構對抗，但可以借助書論主張在意識形態上進行反抗。所以，傅山通過褒揚顔真卿書法來表明自己的政治理想，纔是其真正要傳達的弦外之音。傅山在詩中還提到"誠懸有至論，筆力不專主"，以柳公權語"用筆在心，心正則筆正"來印證其人品决定書品的觀點。傅山并未説明其從何時開始將趙孟頫書風轉化爲顔真卿書風，但從"平原氣在中，毛穎足吞虜"可推斷該詩應作于清軍入關之後。在傅山詩文中，呈現出一種對抗意識，顯然具有敵視情緒，這一點亦是其書風轉變的動力所在。

傅山强調"志正體直，回歸古法"爲書法的關鍵，實際上解决了書法革新之取法方向和實踐方法。具體到書法本體而言，傅山認爲鍾王小楷之所以氣息高古，是因二賢小楷中存有篆隸筆意，其極力推崇篆隸的動機主要在于試圖開古出新，擺脱晚明書法過分追求"奇異"的審美觀念。傅山最爲看重的是篆隸書體中所藴含之"古法"意味，以古化今，目的是衝破舊制藩籬，從低俗粗陋轉爲高古大雅。而俗人寫俗字，是因缺乏文化修養及創造意識，篆隸高古樸拙的自然韵味恰好消解晚明流俗之既定模式，傅山堅守的"志正體直"，即"正不是板，不是死，衹是古法"。傅山高明之處在于學古爲新，很多書者窮其一生難以自我突破，而其在書法道路上次次超越。傅山認爲學書之初貴在不摻雜己意，能以古法爲尚，久之發生變化并不會有野俗之弊，這樣即可通向另一層"正極奇生""大巧若拙"的更高境界。

（二）"正極奇生"，"大巧若拙"

傅山對"古法"極力提倡，認爲書法創作不可刻意追求"奇巧"，若使書法體勢摇曳生姿，就要處理好"正"和"奇"之關係。傅山有言："寫字無奇巧，只有正拙。正極奇生，歸于大巧若拙已矣……"[45]"奇正"之説，自古有之。老子有語："以正治國，以奇用兵，以無事取天下。"[46]老子是將"奇正"思想用于軍事領域；而《孫子兵法》在軍事用兵方面將"奇正"哲學發揮得更加充分、廣泛，有言："三軍之衆，可使必受敵而無敗者，奇正是也。"[47]在老子和孫子看來，"正"與"奇"是出兵致勝的思想法寶，是進退攻守的軍事智慧。而傅山亦用"奇正"之學來建構自己的書法美學體系，以達到"大巧若

[45] 傅山《霜紅龕集》卷二十五，第694—695頁。
[46] [東周]老子《道德經·五十七章》，[魏]王弼注《老子道德經注校釋》，樓宇烈校釋，中華書局，2016年版，第149頁。
[47] [東周]孫武《孫子兵法》，綫裝書局，2017年版，第343頁。

拙"之藝術效果。（圖7）

傅山認爲學習書法，必須根"正"，纔能出"奇"，此即爲其所倡的"正極奇生"。傅山明確反對投機取"巧"、專嗜獵"奇"之風，并認爲"正"字有兩重含義：一爲"正入"，取法秦漢；二爲"下苦"，用工要勤。關于取法秦漢以回歸古法前文已有論述，而就"用功要勤"之觀點，傅山説："此實笨事，有何巧妙？專精下苦，久久自成古人矣！"[48]認爲學習書法是"笨事"，若想偷懶或者投機都難有大成業。在談到寫小楷時又説："寫《黄庭》數千過了……久久從右天柱湧起，然後可語奇正之變。"[49]文中形象地告誡讀者，祇有下足功夫，勤于學古，方可悟知"奇正之變"，而"拙"爲"正極奇生"所追求的效果。

其實，回顧傅山書學思想中的"奇正"，核心落脚點在一"正"上，更多研究者在關注"奇"的同時反而忽略了"正"，或是把"正"字範圍縮小，往往局限于道德人品等倫理之内，并未從藝術層面去解讀"正"字。通過梳理傅山書論，其所言"正"既有道德人品之倫理綱常，又包含着書法藝術的美學原則，而後者正是傅山書學思想的哲學基礎，并構成了其書法理論的文化基石。傅山作爲一學識淵博的學者，兼通經史，熟讀諸子，對古代典籍圈點評注，獨抒己見，其所主張的"正"是從更高遠的層面、更廣闊的視角來發論，是對中國書法理論的不朽貢獻。傅山之"奇正"書學思想，實際上爲學書者提供了一"正入"之法，這一方法論意義深遠。史京品在《疏"正"——傅山書學思想芻議》一文中言："正是由于普遍地追尋古法而在中國的書學傳統中形成了不可遏制的復古主義傾向。這與文藝復興時期義大利和歐美諸國向古希臘藝術

圖7　清傅山行草《書自作詩〈不覺二首〉之一》軸　山西博物院藏

[48] 傅山《霜紅龕集》卷二十五，第715—716頁。
[49] 同上，第693—694頁。

復歸、尋找生命之源那樣有着同樣的歷史根據。"[50]傅山所倡之回歸古法即爲復古主義,其復古傾向并非重蹈保守、腐朽之思想,而是堅持改革、進步之思潮,他法宗秦漢的"正入",其原因就在于此。

　　書法發展至清初時,活力漸失。傅山之"正入"回答了這一問題,其言"書法于今,此道甚難"[51],書法的出路在于"正入",又言"寫字之妙,亦不過一正",然"正"不是死板,而是"古法"。那麼,"古法"之源頭何在?即在秦漢書法中,傅山言:"漢隸之不可思議處,只是硬拙,初無布置等當之意……"[52]從上文可知,漢隸中最爲佳妙者即是"硬拙",是"初無布置等當"的自然趣味,其實傅山極力主張"正入",其所要追求的目標即爲"一派天機"的藝術境界。在傅山書論中,對秦漢書迹表達了太多期許和神往,認爲"不自正入,不能變出",要想從書法困境中突圍,必須取法秦漢,纔能別開生路。所以,傅山對秦漢書法贊不絕口,説"奇奥不可言"[53],"中而忽出奇古"[54]。

　　傅山主張書法要上追秦漢,這一思想開清代碑學之先河,具有創新理論的前瞻性、引領潮流的先進性及針砭時弊的戰鬥性,也是其政治啓蒙思想中反對奴性的一種表現。傅山遂在《作字示兒孫》中言:"爾輩慎之。毫厘千里,何莫非然……足以回臨池既倒之狂瀾矣!"[55]其又在《喜宗智寫經》中説:"是書也,不敢犷活一畫……如老實漢走路,步步踏實,不左右顧,不跳躍趨。"[56]可知,傅山所追求的"步步踏實,不左右顧,不跳躍趨"是一種古樸、渾厚之自然美,正是對"大巧若拙"的有力詮釋,同時將"正極奇生"的最高境界歸于"大巧若拙",實乃至論也。

<div style="text-align: right;">劉瑞鵬:山西大學美術學院
(編輯:孫稼阜)</div>

[50] 史京品《疏"正"——傅山書學思想芻議》,李才旺主編《傅山書法學術研討會論文集》,第218頁。
[51] 傅山《書法于今》,尹協理主編《傅山全書》第三册,第330頁。
[52] 傅山《霜紅龕集》卷三十八,第1072頁。
[53] 傅山《霜紅龕集》卷四十,第1135頁。
[54] 同上,第1135頁。
[55] 傅山《霜紅龕集》卷四,第108頁。
[56] 傅山《霜紅龕集》卷二十二,第635頁。

傅山書法美學思想尋繹

薛珠峰

内容提要：

本文以傅山所處時代的思想啓蒙背景爲立足點，在探究其學書變遷的基礎上，通過對其書學文獻分類爬梳和考釋，尋繹其書法美學思想。在傅山的書法美學思想中，"作字先做人，人奇字自古"的書學倫理觀提倡的是道德與人的統一；"四寧四毋"的審美觀講求超越于表面的審美，審美要通過表象看本質；"法本法無法"的習古觀，以強烈批判精神，反對擬古不化，主張活學活用，并強調學書要追本溯源。

關鍵詞：

傅山　美學思想　書學倫理觀　審美觀　習古觀

傅山（1607—1684），太原府陽曲縣（今太原市）人，字青竹，後改字青主，號公它、公之它、朱衣道人、石道人、嗇廬、僑黄、僑松等。傅山博通經史諸子，兼工詩文、書畫及醫學。對于傅山書法，《清史稿》有言："自明清之際，工書者，河北以王鐸、傅山爲冠。"[1]清趙執信認爲"山書爲國朝第一"，包世臣稱傅山"草書能品上"，馬宗霍稱其草書"宕逸渾脱，可與石齋（黄道周）、覺斯（王鐸）伯仲"[2]。而今人衛俊秀撰《傅山論書法》，林鵬撰《丹崖書論》，均于傅山書論、書法多有發明。

傅山是明末清初進步思潮的中堅力量，其學問文章具有強烈的進步思想。他對明末具有革命精神、被明朝統治者視作洪水猛獸的"心學"，以及劉辰翁、楊慎等節高和寡之士的文風多加贊揚，于明末的政治腐敗與官場齷齪敢于直面反抗。清軍入關後，傅山一反清初以經學爲中心的學術主流，而轉向鍾于子學，衝破了宋明以來重理學的學術舊習和羈絆，開拓了新的研究領域，成爲

[1] [清]趙爾巽等撰《清史稿》，中華書局，1977年版，第13888頁。
[2] 馬宗霍《書林藻鑒》，臺灣明文書局印行，1985年版，第86頁。

清以降研治先秦諸子之學的開山鼻祖。而且，傅山在東周學術研究方面也多有建樹。而對于文學藝術，傅山以"氣節"爲重，特别在詩文上繼承了屈原、杜甫以來的愛國主義傳統，以是否有利于國家和民族爲衡量標準。傅山一生著述頗豐，留存于世的有《霜紅龕集》十二卷和《兩漢人名韵》兩部等，關于書法美學思想的言論也主要收録于其《霜紅龕集》之中。

一、思想啓蒙背景下的傅山學書之變遷

崇尚儒學、尊孔子爲師一直是中國傳統文化的核心，宋代以後又是程朱理學一統天下，至晚明纔出現中國歷史上少有的多元化思潮并存、百家争鳴的局面。明中葉王陽明的"心學"就開始啓發人們注重良知，解放思想，反對權威，獨立思考，突出個性。加之晚明以來市場的繁榮、市民文化的活躍和西方文明的介入，使人們的好奇心態達到了前所未有的程度，在思想上開始由中庸典雅的古典之美走向近代市民階層的生活之美。

晚明的書法已明顯出現了表現主義的强烈傾向，即尚奇書風的盛行，其實質就是抒發性靈、表現自我，更講究形式的創新，把藝術的視覺效果直接同人的内心世界聯繫起來，也就是通過書法的直接書寫把書法家自身的情感和思想情緒强烈地釋放出來。面對黑暗、醜陋、腐敗的社會，弱冠之年的傅山就開始尋求經世致用、報效國家的方法，于是在系統學習儒家經典之外，用心研究歷史、宗教、諸子百家以及其他學術思想，在書法上也一脉相承地表現出重批判的啓蒙主義。

傅山出生于儒學世家，在書學上啓蒙較早，一生的學書大抵可分兩個階段。首先是遵循當時書法學習的傳統，系統地臨摹、研究晋代的王羲之、王獻之，唐朝的顔真卿、柳公權，宋朝的蘇軾、黄庭堅，元代的趙孟頫以及明代中晚期的祝允明、米萬鍾等人的書法，深入領會其精神，并將之融入自己的風格，這一階段爲他打下了堅實的傳統書法根基。正如傅山所述：

吾八九歲即臨元常，不似。少長，如黄庭、曹娥、樂毅論、東方贊、十三行洛神，下及破邪論，無所不臨，而無一近似者。最後寫魯公家廟，略得其支離。又溯而臨争座，頗欲似之。又進而臨蘭亭，雖不得其神情，漸欲知此技之大概矣。[3]

[3] [清]傅山著，陳鑒先批注《陳批霜紅龕集》，山西古籍出版社，2007年版，第695—696頁。

傅山由鍾繇入手，遍習諸家，十幾歲時就已"漸欲知此技之大概矣"。但真正進入自覺、系統的研究階段，則是在二十歲左右。《霜紅龕集》卷四《作字示兒孫》言："貧道二十歲左右，于先世所傳晉唐楷書法，無所不臨，而不能略肖。偶得趙子昂香光詩墨迹，愛其圓轉流麗，遂臨之，不數過而欲亂真。"[4]然而，在後期傅山對趙孟頫的批判中，認識到早期書法取法的問題，逐漸發生了變化。

在求"奇"的社會風氣之下，傅山以自身獨特的藝術追求把目光投向先秦、秦、漢、魏的碑版，上追書法源頭，雜臨諸體，在古法中取法。他的這一取向雖然明顯與當時以帖學爲尚的主流道路有別，却使他獲得了前所未有、別開生面的書學感悟，爲其書法的獨創性，特別是對其所創之"草篆"奠定了扎實的基礎。

傅山依靠自身深厚的文字學素養和對金文、秦篆、漢隸等的不斷積纍與領會[5]，同時引篆隸入楷草，以楷草之法書篆隸之字，創造出了別出心裁的書體"草篆"。其書法中所表現出的高古意蘊，正是得益于其對先秦古文字及其漢魏碑刻的研習。而且，隨着研習的深入他逐漸形成了一系列頗具創見的認識。他在隸書的研習過程中，通過漢隸與唐隸的對比來闡釋漢隸爲隸書之宗，"至于漢隸一法，三世皆能造奧，每秘而不肯見諸人，妙在人不知此法之醜拙古樸也。吾幼習唐隸，稍變其肥扁，又似非蔡李之類，既一宗漢法，回視昔書，真足唾棄。眉得蕩陰令梁鵠方勁璽法，蓮和尚則獨得《淳于長碑》之妙，而參之《百石卒史》《孔宙》，雖帶森秀，其實無一筆唐氣雜之其中，信足自娛，難與人言也"[6]。其中所謂"醜拙古樸"，實際上正是其天真可愛處，而唐隸肥扁的字形與格調不高的氣息實實地應該摒棄。"無一筆唐氣雜其中"，雖然此話有些偏激，但足見傅山主動地摒棄舊法而取法于古，以先秦、秦漢碑版爲尚之風範。傅山也因此將自己的書法創作帶進一個新的更高的發展階段。

"所謂篆隸八分，不但形象，全在運筆轉折活潑處論之。俗字全用人力擺列，而天機自然之妙，竟以安頓失之。按他古篆隸，落筆渾不知如何布置，若大散亂，而終不能代爲整理也。"[7]書法是書家個人心靈與情緒的抒發，筆由意達、自然爲之，不能刻意安排，若安排則古板僵化。當然這種追求自然之

[4] 傅山著，陳監先批注《陳批霜紅龕集》，第91頁。
[5] 傅山深入鑽研古文字學和金石學，《廣韻》《説文解字》《釋名》《集韻》《爾雅》等幾乎所有的字書、韻書，并且對古代的碑版文字甚至某些傳抄資料也進行有益的探討，這使他積澱了非常深厚的文字學素養。
[6] 傅山著，陳監先批注《陳批霜紅龕集》，第1044—1045頁。
[7] 同上，第694—695頁。

妙的意趣必須建立在深厚的書學基礎之上，不可能一開始就拋開傳統法度信筆亂書。他還提到篆隸的書寫不但要注意字的外形，還要特別注意字中轉折之處，字的生動活潑全體現在運筆的提按頓挫之上。而對于楷書，傅山主張：

楷書不自篆隸八分來，即奴書不足觀矣。[8]

楷書不知篆隸之變，任寫到妙境，終是俗格。鍾王之不可測處，全得自阿堵，老夫實實看破，地工夫不能純至耳，故不能得心應手。若其偶合，亦有不減古人分厘處。及其篆隸得意，真足籲駭，覺古籀真行草隸，本無差別。[9]

傅山認爲，楷書應從篆隸中取法，不能棄"源"學"流"，祇有從更高的角度去理解楷書的書寫本質，格調纔能高遠。

傅山有意追求秦漢的古拙，顏魯公的勁挺、柳公權的瘦硬都是傅山心慕手追的對象。其《即事戲題》詩云："亂嚷吾書好，吾書好在那。點波人應盡，分數自知多。漢隸中郎想，唐真魯國科。相如頌布濩，老腕一雙摩。"[10]《索居無筆偶折柳枝作書輒成奇字率意二首》其二云："腕掘（拙）臨池不曾柔，鋒枝禿硬獨相求。公權骨力生來足，張緒風流老漸收。隸餓嚴家却蕭

清傅山草書臨王羲之《旃罽帖》
無錫博物院藏

[8] 傅山著，陳監先批注《陳批霜紅龕集》，第694頁。
[9] 同上，第1037頁。
[10] 同上，第165頁。

散,樹枯冬月突顛由。插花舞女當嫌醜,乞米顏公青許留。"[11]《村居雜詩》其八云:"饕餮蚩尤婉轉歌,顛三倒四眼橫波。兒童不解霜翁語,書到先秦吊詭多。"[12]這些詩不僅直接表明了傅山力求達到前輩的骨力風神與精神氣質,而且點明了在書法創作中要很好地將秦、漢、晉、唐諸種古法辯證地融爲一體,領會其精神實質,從而創作出自己獨特的書法面貌。

"先生少年篤好書畫,古今圖籍,莫不博覽,得其用筆之妙,興之所到,聊一爲之,純以己意,不類前人。"戴廷栻在《題傅道翁僑梓畫册》中對傅山書法的這一評價,正是反映了傅山區別於他人的獨特書法藝術風格。

二、傅山書法美學思想尋繹

傅山書法之所以遠遠地超越了古人,是因爲他站在了時代變革的視野之上。他數量龐大的各體書作爲世人展示出一幅空前壯觀的畫卷,也爲自己建造出一座高聳入雲的書法豐碑。再加上他那獨創的書法理論,在書法史上完全可以與先賢并駕齊驅。甚至在書法的某些領域,傅山則已遠遠超越了前代以及同時代的書法家。傅山的書法美學思想博大精深,大致可以概括爲以下三個方面。

(一)書法倫理觀:作字先作人,人奇字自古

傅山認爲書法作品貴在表現人的個性與率真之情,提出"作字先作人,人奇字自古"的書學主張。《霜紅龕集》卷四《作字示兒孫》云:

作字先作人,人奇字自古。綱常叛周孔,筆墨不可補。誠懸有至論,筆力不專主。一臂加五指,乾卦六爻睹。誰爲用九者,心與腕是取。永真溯羲文,不易柳公語。未習魯公書,先觀魯公詁。平原氣在中,毛穎足吞虜。[13]

這首詩明確闡述了"作人"與"作字"的關係,是傅山藝術價值觀的集中體現。他認爲"字古"的基礎是"人奇",充分強調了"作人"的重要意義。按照他的觀點,書法不單純是筆墨技巧的藝術,更重要的是書家精神品質的體現。他堅持衡量藝術優劣的首要標準是一個人的品格高低,并希望通過書法的一切審美因素去表現書家的純真本性和高尚人格。并以顏真卿爲例,來說明爲

[11] 傅山著,陳鑒先批注《陳批霜紅龕集》,第273—274頁。
[12] 同上,第344頁。
[13] 同上,第90—91頁。

人正氣凛然，則書法底氣十足、剛健雄强，印證了"人奇字自古"的主張。書法作品在筆法、章法、氣韵等方面具有獨特的審美特徵，其中凝聚着書法家自身特定的審美判斷、思想感情以及精神氣質，而其更深層次的則是基于個人的社會閲歷所形成的道德修養、文化素質與人品性格。作書如作人，格調品位全在于作者爲人處事的取向，在傅山身上就有着一種令人肅然起敬、堂堂正正的氣質。

　　傳統書法評價歷來强調"書以人名，字以人貴"。傅山先生修養既高，又有學識，人品更高。在他的筆墨間，不僅凸顯着深厚的書法功力與純熟的筆墨技巧，更藴藏着深邃的思想和獨特的個性，因此，他的書法具有多重價值，被人們廣泛的珍視也是情理之中的事情。在他的書法思想中，始終强調的是作人的標準，即爲主，不爲奴。他説："字亦何與人事，正復恐其帶奴俗氣，若得無奴俗習，乃可與論風期日上耳，不惟字"。[14]"奴"主要指墨守成規，缺失靈性，被前人成法拘禁束縛，不敢越雷池一步，難以進取創新的精神狀態。"奴"性讀書，就是"奴書生"；"奴"性作字，就是"奴態不足觀"。所謂"俗"，就是取媚流俗，膚淺無根，裝腔作勢，缺乏個性與獨創精神。"奴俗氣"合起來也就是人們常説的"奴顔媚骨"，這種主張的提出與傅山處在明末清初的特定政治環境下始終堅持高尚的氣節和獨特的個性是密不可分的。

　　在人品與書品比較之後，傅山極力熱愛"忠臣"顔真卿，鄙薄"二臣"趙孟頫。顔真卿是歷史上著名的耿介之臣，大義凛然，視死如歸，其人品是中國歷史上人臣、君子的典範，其書法剛健雄宏、正氣凛然，有盛唐氣象。其書法的格調也被極力推崇，對于顔真卿，傅山充滿了無限的崇敬之情，不止一次地稱揚："作字如作人，亦惡帶奴貌。試看魯公書，心畫自孤傲。生死不可迴，豈爲亂逆要。"[15]作爲宋皇室後裔的趙孟頫在南宋滅亡後則投降元朝，作了貳臺之臣。固然其書畫水準極高，但其人品却始終不能被傅山所認同，并由鄙視趙的奴顔媚骨而輕視他的書法。正如傅山所説："予極不喜趙子昂，薄其人遂惡其書，近細視之，亦無可厚非。熟媚綽約，自是賤態；潤秀圓轉，尚屬正脉。蓋自《蘭亭》内稍變而至此。"[16]傅山曾臨摹趙字，後從價值判斷而改學顔字，并多次告誡兒孫不要學趙字。傅山的楷書對聯"性定會心自遠，身閑樂事偏多""竹雨松風琴韵，茶煙梧月書聲"，雄渾樸厚、剛勁挺拔、嚴峻中正、筆底生風，精、氣、神俱佳，得顔真卿書法之神，其推崇顔魯公的感情，

[14] 傅山著，陳監先批注《陳批霜紅龕集》，第701頁。
[15] 同上，第141頁。
[16] 同上，第679頁。

盡現于毫端紙上。

傅山的《作字示兒孫》是對"書法"與"人"關係的深入闡述，是其書論重要觀點，可以明顯感受到傅山對于趙字的批評。從"作字先作人"的思想來看，傅山的書學思想是根植于儒家思想，并且以剛健正大的顏真卿、柳公權爲崇尚的對象，提倡"作字先作人"的書學倫理觀念，亦即"人品即書品""書者如也"，也是指導其一生書法藝術實踐的理念。

（二）書法審美觀：四寧四毋

在審美觀上，傅山提出了著名的"四寧四毋"說。這是對晉唐以來重流美典雅、溫和質麗的傳統審美觀念發展至末流的反思，在書法美學上作了重大開拓。

> 寧拙毋巧，寧醜毋媚，寧支離毋輕滑，寧真率毋安排，足以回臨池既倒之狂瀾矣。[17]

"四寧四毋"理論是傅山在特定的歷史條件下提出的，"四寧四毋"表面上要求作書寧追求古拙而不追求華巧，應追求一種大巧若拙的藝術境界；寧可寫得醜些甚或亂頭粗服，也不能有取悅于人、奴顏婢膝之態，應尋求內在的美；寧追求鬆散參差、崩崖老樹，也不能有輕佻浮滑，自然蕭疏之趣遠勝品性輕浮之相；寧信筆直書、無需顧慮，也不要描眉畫鬢，裝飾點綴，有搔首弄姿之嫌。巧、媚、輕滑、安排歷來都是作書之大忌。傅山提出"四寧四毋"，明確否定柔骨、媚態，主張拙樸開張的雄健之美；極力反對刻意與安排，力推天真爛漫的自然美；鄙視奴態、淺俗，激賞張揚個性的意境美。

傅山不僅把"拙醜、支離、真率"當作一種高層次的審美理想，他還在這種審美思想的直接指導下創作出了大量的"奇"書。傅山的書法作品，尤其是草書，常常打破常規，信筆直書，任情恣肆，抒寫性靈。其篆書與隸書則直接繼承秦漢古法，支離率意，天真爛漫。其楷書擺脫了"烏""方""光"的臺閣體、館閣體審美趣味，由晉唐而六朝，粗獷剛健，具有端正開闊之美。因此，他的作品不論是擘窠榜書，還是蠅頭小楷，自己的心境自然揮灑，不僅神韻超逸，而且意境高遠。

應該説，傅山用怪厲、支離、破碎的藝術手法把醜引入審美範疇，并賦予它更加深刻的社會內涵；他把醜和美放在一起比較，進行熔煉，使人們對美與醜有了更爲具體的認識。他那醜拙、支離、破碎的筆觸讓我們看到了一位書法

[17] 傅山著，陳監先批注《陳批霜紅龕集》，第92頁。

巨匠的良苦用心，他是在用這些不對稱、不和諧、不均衡的表現方式，來表達他內心激烈的矛盾衝突，他在以崇高悲壯的豪情向世人訴説一種不屈而堅韌的反抗精神。

從根本上説，傅山并非提倡"醜""拙"，其意在于超越美醜，超越巧拙，"拙"無疑也是一種"巧"，"醜"更是另外一種"美"，在書寫中，符合天性，符合自己的性情，無疑纔是最重要的。此中觀念根植于老莊思想，老子《道德經》云："大成若缺，其用不弊；大盈若冲，其用不窮。大直若屈，大巧若拙，大辯若訥。躁勝寒，静勝熱，清静爲天下正。"[18]王弼注之曰："大巧因自然以成器，不造爲異端，故若拙也。"從成闕、盈冲、直屈、巧拙、辯訥的對舉來看，都是爲"清静"爲"天下正"作鋪墊，而這些辯證的思想，如"巧拙"都是可以相互轉化的例證。

傅山云：

寫字無奇巧，祇有正拙。正極奇生，歸于大巧若拙已矣。不信時，但于落筆時先萌一意，我要使此爲何如一勢，及成字後，與意之結構全乖，亦可以知此中天倪造作不得矣。[19]

這裏引用到"大巧若拙"，從"正拙"之變尋找書法變化之端倪，但最終以"天倪"爲最高之境界。"天倪"即是自然，即"造作不得"。在傅山的世界中，自然的論斷占到很多的筆墨。古人講"道法自然"，講"師法造化"，就是强調從"自然而然"。傅山所追求的是"天倪"的境界，是精神超脱而"天人合一"的一種狀態。而"拙""醜""支離""直率"都是傅山追求的自然狀態，而"巧""媚""輕滑""安排"正是造作的不自然狀態。因此，自然觀是傅山書學審美思想之根本。又：

吾極知書法佳境，第始欲如此而不得如此者，心手紙筆主客互有乖左之故也。期于如此而能如此者，工也。不期如此而能如此者，天也。一行有一行之天，一字有一字之天。神至而筆至，天也，筆不至而神至，天也。至與不至，莫非天也。[20]

[18] [魏]王弼撰，樓宇烈校釋《老子道德經注校釋》，中華書局，2008年版，第122—123頁。
[19] 傅山著，陳監先批注《陳批霜紅龕集》，第678—679頁。
[20] 同上，第679—680頁。

此爲"字中之天"的思想，正是傅山崇尚"自然"的一種表現，也是一種趣味與"天倪"。又有：

俗字全用人力擺列，而天機自然之妙，竟以安頓失之。按他古篆隸，落筆渾不知如何布置，若大散亂，而終不能代爲整理也。[21]

傅山反對造作，反對"人力擺列"，主張"天機自然之妙"，不可有意爲之。在《老子》《莊子》中有此思想，但是平心而論，排除"四寧四毋"中的政治、倫理因素，從風格美學的視角來看，這種揚此抑彼，是一種矯枉過正的激烈表現，以一種取向代替另一種取向。非持平之論，也不利于藝術風格的多元化發展，但歷史地看，物極必反，一種風格經過長期盛行，必然會走向它的反面。傅山不滿于趙孟頫、董其昌爲代表的柔媚書風，遂以"四寧四毋"的鮮明觀點，表達出以"醜拙"代替柔媚的美學追求，他的這一美學追求又是從時代的審美走向中汲取而來，又成爲清代碑學的先聲。可以說，"四寧四毋"實際上是推崇自然，而超越外在的皮相，不是直接提倡"醜""拙""支離""直率"，而是要超越這些外在的表象的東西，追求精神的自由。這正是傅山子學思想在書法實踐上的具體體現。

（三）書法習古觀：法本法無法

在傳統書法技法學習上，傅山反對擬古不化，主張活學活用。同時強調學書要追本溯源，認爲"楷書不知篆隸之變，任寫到妙境，終是俗格。"正如傅山在《哭子詩》中所云：

法本法無法，吾家文所來。法家謂之野，不野胡爲哉！[22]

可見，傅山一開始就從其家學傳統中汲取了不迷信古人、重批判繼承的精神。

"法"，作爲一種法則和規範不是僵死的教條，而是具體的、靈活的、科學的、有規律可循的。因此，應客觀的去看待"法"，突破法的束縛，對法活學活用。傅山始終尊奉"法無定法"的原則，并不斷地進行實踐創新。在明末清初的書壇，傅山絕對可以算是一意孤行的異端分子，他不顧一切地衝破傳統書學的牢籠，力圖在中國的書法史上開闢出一片嶄新的天地。尤其是在書法藝

[21] 傅山著，陳監先批注《陳批霜紅龕集》，第694—695頁。
[22] 同上，第383頁。

術的學習中，他以一生之力遍學古代名家法帖，融會貫通，并且不爲陳法所囿，破舊立新，終成爲中國書法史上既有書法理論又以書法實踐驗證自己理論的藝術大師。

傅山追求真情、率意的人格，最瞧不起泥古不化"作印板"的"書奴"，認爲祇重踏古人的脚印是絕沒有前途的，提倡對傳統書法精華的活學活用。傅山認爲將古人書法的優點很好地化入自己的書法之中，形成特有的面貌，在繼承傳統基礎上的創新，就是個性化的風格。在傅山的書法作品中，無一幅重走古人老路，亦無一幅不神奇天真。這無疑充分表明傅山既善于大量地吸收，又敢于大膽地擺脫。因此傅山的書法即廣博又氣象萬千，顯示出一種自由的張力。

"楷書不知篆隸之變，任寫到妙境，終是俗格。……及其篆隸得意，真足籲駭，覺古籀真行草隸，本無差別。"[23] "楷書不自篆隸八分來，即奴書不足觀矣。"[24] "不知篆籀從來，而講字學書法，皆瘝也。"[25]傅山認爲秦漢的篆隸之法是學書法的重要源頭，必須十分認真地研究和吸收。即使傅山的草書也是將篆籀、漢隸等諸多元素融入其中，使其草書面貌焕然一新。

傅山對于篆、隸、楷諸體的書寫之法及内在規律深有參悟。傅山的楷書，注重筆畫的勁挺和章法結構的變化，强調恢宏的氣勢。他的楷書從不局限于什麼"永字八法""三十六法""八十四法"等僵化的教條。他學顏真卿也不是在筆畫上精雕細刻、描頭畫脚，而是學習顏真卿的精神氣質和内在意藴，再以嚴謹的法度和豐富多變的點畫書寫出來，不僅體勢雄健、振奮人心，而且情韵優美、神明焕發。

傅山能够大膽地挑戰舊有的陳法與觀念，發現和創立新規律與新規則。這不僅直接源自于他對書法藝術的深刻理解和系統研究，更間接得益于他那高尚的人格和深厚廣博的學識。傅山一生重氣節，惡保守，倡創新，所以他的書法珍視中正樸拙，崇尚天真自然，運筆力求剛健而雄奇宕逸，圓轉流便而遲速應心，結構不衫不履而超逸挺拔，氣韵生動、蕩人心神。當代書法凸顯兩極分化，一是盲目的書法創新，二是一味地固守傳統，所需要的正是傅山這種"法本法無法"的書法習古理念。

[23] 傅山著，陳監先批注《陳批霜紅龕集》，第694—695頁。
[24] 同上，第694頁。
[25] 同上，第1058頁。

結語

　　縱觀傅山一生，他在極度痛苦、憤怒、困惑中反思，又在反思中深刻覺醒，而這種覺醒是基于批判已陷于將死之境的程朱理學。傅山不但在覺醒，而且這種覺醒在他的書法藝術中幻化成了特有的藝術形象，使其書法藝術具有了深刻的思想内涵和崇高的人格力量。不論在明清之際的書壇，還是在整個書法史上，傅山都有着崇高的地位。不論是其奇崛恣縱、一往無前的大草，頗具創悟、開宗立派的草篆，還是高古典雅、淳厚沉静的小楷，承古彌新、圓勁峻逸的隸書，無一不精，并能融會貫通。

　　傅山曾在《始衰示眉、仁》中回憶到"念我弱冠年，命藝少舊襲"，這就不難理解爲什麽傅山一生一直處于鬥爭之中了。傅山的一生，是以"繼承—反思—批判—重構—開拓"爲主綫，在主觀上以批判爲主要手段，客觀上則以人性的覺醒爲旨歸。傅山開創性地把不平衡、不協調、不對稱、不統一的理念明確地引入書法審美範疇，并使之與中國的傳統文化相融合、滲透，從而賦予其新的深刻内涵；他把對明亡的義憤與對不平命運的抗争孕育在其書法作品中，揭露、批判現實的罪惡、痛苦、悲慘；他以極其開放的心態來迎接、包容一個多元化的時代，敏鋭地洞察、跟隨歷史的潮流，清楚認識到程朱理學對國民思想、人性的禁錮已使國家民族的健康處于崩潰的邊緣。因此傅山激烈地批判理學而另闢蹊徑去研究諸子百家，這種做法使傅山具備了更多、更深層次的美學智慧；再加上傅山生性孤傲、不拘成法，常在無拘無束、隨心所欲的意態下揮毫潑墨，因而他的真性、真情便得以完全展現，爲後人留下了可資研究與繼承的富貴精神財富。

<div style="text-align:right">薛珠峰：晋中學院
（編輯：孫稼阜）</div>

從漢簡論《急就章》"與"字章草構形

韓立平

内容提要：

《急就章》中"與"字的構形原理，是章草字形研究中的難點，沈曾植、卓定謀、高二適等前賢皆有論析，然尚存有疑竇。本文通過參稽漢簡文獻材料，依循草書對稱結構的簡化原理，發現《急就章》"與"字章草構形，并非源自丟掉"臼"部件的"與"古文字形，而恰是源自對稱結構的"臼"部件。

關鍵詞：

急就章　漢簡　"與"　章草構形

《急就章》（又稱《急就篇》），西漢元帝時黃門令史游所作，是書"羅列諸物姓名字""分別部居""類而韵之"，是唐前重要的蒙學教材，亦可謂小型百科全書。鍾繇、皇象、衛夫人、王羲之等皆曾書之，今所存者唯皇象碑本。皇象所書《急就章》，"規摹簡古""氣象沉遠"，被譽爲"字學之宗源"。北宋葉夢得以摹本勒石，明吉水楊政據葉刻拓本覆刊于松江，復以宋克所書者補其缺字，是爲"松江本"《急就章》。

皇象書《急就章》爲公認章草典範。章草"存字之梗概，損隸之規矩"，其簡化、構形原理，有覿而易知者，亦有複雜難明者。其中，"與"（ ）字章草構形原理，近現代以來，從沈曾植、卓定謀到高二適，皆有所辨析，然仍未盡如人意。筆者于此亦有所管見，乃以"松江本"《急就章》爲對象，參稽漢簡材料，并依循草書簡化原理，試作考辨，以求正于方家。

沈曾植（1850—1922）《海日樓題跋》卷二《鬱岡齋墨妙蕭子雲書月儀帖跋》云：

《月儀》二月章，"與時贊宜"，舊釋作"及時"。竊疑當釋作"與時"，《急就》"與"字兩見，均作" "，省變所由不可識，爲傳刻舛誤無疑。若依此

作"※",則與八分"與"相近,而後來草家"與"作"※",亦可得其所出矣。[1]

沈曾植此條札記,被卓定謀(1884—1965)迻錄于其所著《章草考》第八章"章草參考材料"中。卓定謀在1930年出版了《章草考》,被學界譽爲"自有章草以來,千九百年,始睹此作"[2]。其書分緒論、名稱、字體、源流、省便方法、書家小傳、收藏等九章,資料翔實,結撰系統,是近現代章草研究的重要著作。與沈曾植斷定"與"字章草爲"傳刻舛誤"不同,卓定謀在《章草考》第五章"章草之省變方法"中考釋了"與"字章草的來由:

"與",《説文解字》作❇,從舁從與,㠯,古文與,章草作※,從古文省与爲❇,省二❇形爲一❇,易篆筆圓折而徑直之,故成义形。[3]

1964年,高二適(1903—1977)完成了《新定急就章及考證》第五次校補定稿,1982年由上海古籍出版社出版,2018年人民美術出版社重據手稿原大雙色影印出版。該書廣搜《急就章》歷代注本、考異本、漢隸殘簡、碑帖、字書等,考校辨正,是《急就章》及章草研究史上一部學術巨制。高二適對《急就章》"與"字章草考釋,所持觀點與卓定謀一致,即認爲章草"與"字是從古文"㠯"變化而來:

※,説文❇,從舁從與,又㠯,古文與,此草※從古文。省与爲❇,省❇爲❇,易篆筆圓折而徑直之,故作义,合❇成※,此古文之存于草者。(原注:古文久廢,而草獨存,章草難識在此耳)此字葉(夢得)釋作"與",無補識字功夫,定本改作"舁",與古文"㠯"合,今草《淳化閣·大王書》作"※",不一見,從章來也。[4]

高二適還對沈曾植不識章草頗爲感喟,書中寫道:

憶昔壬辰,余在滬,于閩詩人李宣龔墨巢席上,偶與人論書體之遷變,有林君志均見告:沈曾植寫章草,不識"※與"字,其題《月儀帖》"二月章",謂

[1] 沈曾植《海日樓題跋》卷二《鬱岡齋墨妙蕭子雲書月儀帖跋》,遼寧教育出版社,1998年版,第411頁。
[2] 林志均《〈章草考〉序》,見卓定謀《章草考》,浙江人民美術出版社,2018年版,第3頁。
[3] 卓定謀《章草考》,浙江人民美術出版社,2018年版,第15頁。
[4] 高二適《新定急就章及考證》,人民美術出版社,2018年版,第12頁。

"與"字作"☒"，其聲變所由，不可識，爲傳刻舛誤無疑等語。余聞而異之，項見有《章草考》一書，第六節辨誤，載《寐叟題跋》，信然有此，蓋不考章法之過耳。又此條并載最近新印之《寐叟書叢》中，沈氏不識造草之由，反稱傳刻舛誤，信可戒世矣。[5]

除了"與"之外，高二適分析其他含"與"部件的字，也持同樣看法，如《急就章》第廿五章"超擢推舉白黑分"之"舉"字，高二適分析道：

草"舉"（☒），解去"白"，省"与"爲☒，與章第一"與"作☒上半形相同，移"八"于下☒左右，故作☒。[6]

又如第廿九章"乏興猥逮詞諒求"之"興"，高二適分析道：

草"興"（☒）省去"白"，變"同"爲"☒"，與"与"省略同。[7]

卓定謀、高二適之外，王秋湄（1884—1944）先生遺著《章草例·移字例字形表》（出版時更名《章草辨異手冊》），[8]崔自默《章草藝術》等著作，[9]亦持相同觀點。

以章草☒來源于古文☒，筆者認爲還是可以商榷的。首先，我們來看《銀雀山漢墓竹簡》中的"與"：

☒ ☒

無疑，這兩個"與"字明顯出自古文"與"（☒），已將"與"字上部的"臼"丟棄，可以楷化爲☒，但這與章草還存在距離。"與"在漢簡中還有另一種簡化方式，我們接下來看《居延漢簡甲乙編》中的字：[10]

☒ ☒ ☒

這是"與"字簡化的另一種路徑，它沒有將"臼"部件扔掉，而是將整個上部結合在一起進行簡化。在敦煌漢簡中，我們還能看到更接近索靖《月儀帖》的"與"字寫法：

[5] 高二適《新定急就章及考證》，第13—14頁。
[6] 同上，第356頁。
[7] 同上，第397頁。
[8] 王秋湄《章草辨異手冊》，上海書畫出版社，2000年版，第84頁。
[9] 崔自默《章草藝術》第三章，人民美術出版社，2010年版，第133頁。
[10] 陸錫興《漢代簡牘草字編》，上海辭書出版社，1989年版，第51頁。

此外，敦煌漢簡"舉"字上部[11]，也可以供我們參考：

而陸機《平復帖》中的"舉"，與敦煌漢簡的差異，祇在於將"與"字的"八"移到下面：

綜合以上對漢簡"與"字的考察，我們似不宜徑直分析"🔲"，而應思考一下《急就章》"🔲"與漢簡"彡"之間的先後關係。在筆者看來，《急就章》是一種規範化的章草，在時間上要比漢簡章草來得晚一些。故"🔲"很可能是對"彡"的再處理，將已經草化、連筆的"彡"再次斷開而形成"🔲"，至於首次作這種處理的是史游還是皇象，已無從考證了。但可以肯定的是，在已出土的漢晉簡牘中，我們幾乎找不到一例"🔲"這樣的寫法，難怪沈曾植要視之爲"傳刻舛誤"的結果。"🔲"很可能是脫離了漢代實際書寫情形的一個字，是章草《急就章》書寫者個人化的一種處理方式。

因此，與其分析"🔲"的構形，不如分析"彡"的構形。去掉下面的"八"，上部的"乙"最爲關鍵。卓定謀、高二適都認爲這個符號是"与"的簡化，筆者認爲不夠確切。其實，"乙"這個符號，在中國草書裏出現得較多，它常常用來表示左右對稱結構。關於這一點，民國時期于右任《標準草書》中已有明確的歸納。

于右任在《標準草書凡例》中對"代表符號"有過系統探討，他將"凡代表二個以上部首之符號"稱爲"代表符號"。其中"雜例"一項提出"對稱符"，即"凡字內對稱部分皆可以符號代之"，"對稱ⅴ、⌒，應用最廣，無論字之左、右、上、下、中，苟有對稱狀態，皆可以代"。又説："ⅴ式，古人草書亦有作乙者，而以作ⅴ、乙者爲最多，後者尤爲便利，如'卒'🔲、'家'🔲等字。"[12]于右任列舉了很多對稱部分簡化的字，如：

[11] 程同根編著《漢晉草書大字典》，江西美術出版社，2017年版，第324頁。
[12] 于右任《標準草書》，上海書店，1983年版，第50頁。

其中，和"與"字構形相似的"興"，上部草作"⁻⊃"。這種"⁻⊃"符號，在《急就章》裏也有出現，即第廿三節中的"礜"[13]：

"礜"字上部的"與"并沒有寫成"🈀"，而是寫成了"🈁"，使用了"⁻⊃"這種代表對稱結構的符號。"⁻⊃"書寫得快一些形成連筆，就產生了"己"；那麼"🈁"書寫得快一些形成連筆，不就產生"彡"了嗎？這樣的連筆處理，在草書中很普遍，如"心"可草化爲三點，三點更可以連寫成一橫。

能够支撑筆者這一觀點的，還有一則敦煌馬圈灣木簡中的材料：[14]

這個"舉"字上部的"與"，有一個較明顯的起筆停頓再連寫成"彡"的過程。

綜上所述，筆者認爲"彡"并非來源于省略了"臼"的古文"帚"，恰恰相反，由"🈁"連筆書寫而形成的"彡"，其上部正是來源于左右結構對稱的"臼"。《急就章》的"🈀"是對漢簡"彡"的一種斷筆處理，却無意中遮蔽了"與"字章草的實際書寫情形。卓定謀、高二適等前輩學者對"與"的構形分析，沒有追溯漢簡字形，因而存有疏誤。

韓立平：華東師範大學中文系

（編輯：孫稼阜）

[13] 松江本《急就章》，西泠印社出版社，2010年版，第29頁。
[14] 《章草全集》，河北美術出版社，2018年版，第42頁。

南朝書法批評中的"述而不評"與"評而不述"

張　函

內容提要：

南朝時期的書法批評主要包括了書評和書品兩種類型。從內容上看，又可分爲"述而不評"和"評而不述"兩種，前者延續着史傳式方式，後者延續着評論式方式。無論哪一種批評方式，其目的都是爲了明確書法的藝術特點、確立書法的名家形象、構建書法的傳承秩序而展開批評。南朝書法批評對于唐代尊王起到重要作用。

關鍵詞：

南朝書法批評　述而不評　評而不述

書法理論發展至南朝時期出現了專門的書法批評論著，如羊欣《采古來能書人名》、王愔《文字志》、王僧虔《論書》、梁武帝《評書》、袁昂《古今書評》、庾肩吾《書品》等。這些書法批評論著不僅甄選出了古今善書的書家，還對這些書家的書法進行評論，別優劣，分等級。現代學者把南朝時期書法批評論著分爲個人品評彙集型、書家專題批評、史論兼具綜合批評三類，其中個人品評彙集型又分爲"述而不評""評而不述""述評合一"三種。[1]南朝書法批評把書法藝術從文字觀中剥離出來，納入書法觀之中，把書法具有的政教功能與緣情功能調合在一起，把四賢書法從衆多書家群體之中凸顯出來，爲唐代的尊王做了鋪墊，把書法的社會風俗引導到書法的群體秩序中來。南朝書法批評真正起到了針砭時弊、引導發展的作用。

一、南朝書法批評論著概述

以今天流傳的王愔、羊欣、王僧虔、梁武帝、袁昂、庾肩吾等人的書法批

[1] 陳振濂主編《中國書法批評史》，中國美術學院出版社，1997年版，第86—87頁。

評論著來看，從南朝宋開始直到南朝梁陳時期書法批評風氣濃郁，士人討論書法，品評書法的熱情較高。宋、齊、梁是書法批評最爲興盛的時期，書法批評也從宋時期的"述而不評"發展到了梁陳時期"評而不述"階段，前期以王愔、羊欣爲代表，後期以袁昂、庾肩吾爲代表。

王愔，南朝宋時期人，生平不詳。王愔作爲南朝宋時期人，在唐宋時期并無異議。[2]元代陶宗儀記曰："王愔，魏平北將軍乂之子，善行草。"[3]故而有學者誤把王愔當成是北朝時期人物。[4]據《世說新語》引《王乂別傳》稱"乂，字叔元，琅琊臨沂人，平北將軍"。劉孝標注以爲王乂爲王衍之父，事見《晉書·王衍傳》。[5]陶宗儀所記王乂爲魏平北將軍，不確。如果王乂仕宦北魏，絕不能有"平北將軍"之稱。王愔與王乂的關係仍需考證。可知陶宗儀所記有誤。王愔所撰《文字志》三卷最早見載于唐代張彥遠《法書要錄》，記曰："未見此書，唯見其目。"[6]被李嗣真視爲"議論品藻"的第一部論著。王愔《文字志》三卷在南朝及唐代仍有流傳。其一，南朝宋劉義慶《世說新語》中曾引用《文字志》十二條，雖未曾說明是王愔所著，但是至少說明《文字志》在南朝宋時期已經流傳。而後晉劉昫等所著《舊唐書·經籍志》中記載有王愔《文字志》三卷，可知王愔撰《文字志》確在東晉至南朝宋期間。其二，唐代徐堅《初學記》卷二十一中轉引王愔《文字志》中"懸針""倒薤書""金錯書""垂露書"四條內容。張懷瓘《書斷》中引用王愔語六條，雖未注明是《文字志》內容，但說明張懷瓘時候仍然能見到《文字志》的具體內容。其三，張彥遠《法書要錄》中記載"中卷目秦吳六十人""下卷目魏宋六十人"，與實際有出入，說明張彥遠輯錄《法書要錄》時，王愔《文字志》已被竄改，且原文佚失。其四，朱長文《墨池編》中所錄爲《文字志目錄》，陳思《書苑菁華》所錄爲《古今文字志目》，又改成"中卷秦漢吳""下卷魏晉"，顯然宋代以來篇名有所改動。今天，王愔《文字志》三卷雖祇存書家姓

[2] 日本學者中田勇次郎仍遵從王愔爲宋時人，參見[日]中田勇次郎《中國書法理論史》，盧永璘譯，天津古籍出版社，1987年版，第9頁。張天弓認爲王愔爲南朝時期齊時人，參見張天弓《秦漢魏六朝隋主要書學文獻一覽表》，載張天弓《張天弓先唐書學考辨文集》，榮寶齋出版社，2009年版，第403頁。
[3] [元]陶宗儀《書史會要》，盧輔聖主編《中國書畫全書》，上海書畫出版社，1999年版。
[4] 《歷代書法論文選》中解題作"北朝書家"。王鎮遠《中國書法理論史》、袁濟喜等《中國藝術批評通史·魏晉南北朝卷》都把王愔誤爲北朝人物。王鎮遠《中國書法理論史》，黃山書社，1996年版。袁濟喜、何世劍、黎臻《中國藝術批評通史·魏晉南北朝卷》，安徽教育出版社，2015年版。
[5] [南朝宋]劉義慶《世說新語校箋》，徐震堮校箋，中華書局，1999年版，第15—16頁。
[6] [南朝宋]王愔《文字志》，載張彥遠《法書要錄》，范祥雍點校，上海古籍出版社，2013年版，第18頁。

名,但仍被輯佚出二十三條,可作窺豹之效。[7]

羊欣(370—442),字敬元,泰山南城(今山東費縣西)人。少静默,無競于人。泛覽經籍,尤長隸書。十二歲時,王獻之爲吳興太守,對羊欣關愛有加。東晉時爲輔國參軍。南朝宋時爲新安太守,在郡游山玩水。好黃老,善醫術。所撰《采古來能書人名》最早見載于唐代張彥遠《法書要録》,曾爲王僧虔所有,《南齊書·王僧虔傳》記:

齊太祖善書,及即位,篤好不已。……示僧虔古迹十一裹,就求能書人名。僧虔得民間所有,裹中所無者……十二卷奏之。又上羊欣所撰《能書人名》一卷。[8]

又《采古來能書人名》起首記:

臣僧虔啓:昨奉勅,須古來能書人名。臣所知局狹,不辨廣悉,輒條疏上呈羊欣所撰録一卷,尋案未得,續更呈聞。謹啓。[9]

獲知羊欣此文曾被王僧虔呈獻給齊太祖。

王僧虔(426—485),琅琊臨沂(今屬山東)人。王僧綽弟。晉王羲之四世族孫。宋初爲秘書郎,歷吳興、會稽太守,以得罪權貴免官,纍遷至吏部尚書、中書令、尚書令。入齊,歷丹陽尹、湘州刺史。好文史,解音律,尤善書法。王僧虔所撰《論書》最早收録在梁蕭子顯《南齊書·王僧虔傳》中,内容與《法書要録》的内容略有不同。《法書要録》中王僧虔《論書》一文較長,中間夾有王僧虔《答竟陵王蕭子良書》一節,[10]朱長文《墨池編》、陳思《書苑菁華》單獨列出稱爲《又論書》。

袁昂(461—540),字千里,陳郡陽夏(今河南太康)人。仕齊爲王儉鎮軍府功曹史,纍遷御史中丞,劾奏不憚權豪。齊末爲吳興太守,蕭衍起兵,拒境不受命,建康城平,方隻身歸朝廷。梁歷吳郡太守,尋遷尚書令。在朝時正直敢言,雅有人鑒,入其門者號"登龍門"。所撰《古今書評》最早見于唐代張彥遠

[7] 張天弓《王愔〈文字志〉輯佚》,載張天弓《張天弓先唐書學考辨文集》,榮寶齋出版社,2009年版,第191—194頁。本文所用王愔材料均出自張天弓此文,不再一一注出。
[8] [南朝梁]蕭子顯《南齊書》,中華書局,2008年版,第596頁。
[9] [南朝宋]羊欣《采古來能書人名》,載張彥遠《法書要録》,第7—8頁。
[10] 叢文俊《王僧虔〈論書〉考》,載叢文俊《揭示古典的真實——叢文俊書學學術研究論集》,中州古籍出版社,2003年版,第289—293頁。

《法書要錄》,并被張懷瓘《書斷》引用。此書不見于宋書、《隋書》、兩唐書著錄,而載入南宋陳思《書苑菁華》。陳振孫《直齋書錄解題》亦有記載。

庾肩吾(487—約553),字子慎,南陽新野(今河南新野)人。八歲能賦詩。初爲晉安王蕭綱(簡文帝)常侍,奉命與劉孝威等抄撰衆籍,號"高齋學士"。驟遷太子率更令、中庶子。梁簡文帝即位,爲度支尚書。善爲文,爲宮體詩代表作家之一。工書法。所撰《書品》最早見載于唐代張彥遠《法書要錄》。

南朝書法批評論著流傳至今,僅存數篇,内容雖有出入,但經學人不斷考證,仍然是研究南朝書法批評的重要依據。綜合比較這些批評論著可以發現,南朝書法批評有着從群體意識向個體觀念的轉變過程,一方面突顯了批評者具有很高的書法審美品鑒能力,另一方面也表現了批評者持有界定書法藝術範圍的强烈意願。

二、南朝書法批評中的"述而不評"

由王愔、羊欣的書法批評來看,最初的批評採用了歷史人物傳記的方式,記述書家的郡望官職和人物品藻較多,論及書法較少。這種方式是延續漢晉以來史家著史方式,具有傳統學術淵源。古人記敘人物往往把人名、郡望以及世系并在一處。司馬遷《史記》敘帝王本紀、諸侯世家、人臣列傳,所述人物以姓名、郡望、世系起首,如:

黃帝者,少典之子,姓公孫,名曰軒轅。

虞舜者,名曰重華。重華父曰瞽叟,瞽叟父曰橋牛,橋牛父曰句望,句望父曰敬康,敬康父曰窮蟬,窮蟬父曰帝顓頊,顓頊父曰昌意:以至舜七世矣。自從窮蟬以至帝舜,皆微爲庶人。

夏禹,名曰文命。禹之父曰鯀,鯀之父曰帝顓頊,顓頊之父曰昌意,昌意之父曰黃帝。禹者,黃帝之玄孫而帝顓頊之孫也。

蘇秦者,東周雒陽人也。東事師于齊,而習之于鬼谷先生。

扁鵲者,勃海郡鄭人也,姓秦氏,名越人。

司馬相如者,蜀郡成都人也,字長卿。少時好讀書,學擊劍,故其親名之曰犬子。相如既學,慕藺相如之爲人,更名相如。

司馬遷列人物姓氏、郡望、世系,原因在于"姓氏與郡望相屬,乃知宗派

所出"[11]。對于古代"姓氏"，顧炎武《日知錄》云："言姓者，本于五帝，見于《春秋》者得二十有二。……自戰國以下之人，以氏爲姓，而五帝以來之姓亡矣。……姓氏之稱，自太史公始混而爲一。本紀于秦始皇則曰姓趙氏，于漢高祖則曰姓劉氏。"之後班固撰《漢書》亦延續了這種記錄方式。這種稱頌人物的方法，實際上根源于古代姓氏譜系之法，是史學的一種方法。對于人物譜系，《隋書·經籍志》曰：

氏姓之書，其所由來遠矣。《書》稱："別生分類。"《傳》曰："天子建德，因生以賜姓。"周家小史定系世，辨昭穆，則亦史之職也。秦兼天下，剗除舊迹，公侯子孫，失其本系。漢初，得世本，叙黃帝已來祖世所出。而漢又有《帝王年譜》，後漢有《鄧氏官譜》。晋世，摯虞作《族姓昭穆記》十卷，齊、梁之間，其書轉廣。……其中國士人，則第其門閥，有四海大姓、郡姓、州姓、縣姓。及周太祖入關，諸姓子孫有功者，并令爲其宗長，仍撰譜錄，紀其所承。又以關內諸州，爲其本望。[12]

譜學在于稱述本源，以此別婚姻，重本始，以厚民俗。

魏晋南北朝時期門閥世族尤重譜學，"九品中正制度"就包括人物履歷的內容。因此，古代稱頌記叙人物均詳列郡望、世系。南朝齊時期，賈淵"世傳譜學。晋太元中，朝廷給（淵祖）弼之令史書吏，撰定繕寫，藏秘閣及左民曹。淵父及淵三世傳學，凡十八州士族譜，合百帙七百餘卷，該究精悉，當世莫比。（淵）撰氏族要狀及人名書，并行于世"[13]。"氏族要狀"與"人名"構成個人資訊的簡單檔案。以史學方式記述人物，開啓後來各學科記叙人物的先河。在這樣的學術風氣下，南朝宋時期的書法批評均採用了這樣的方式，如王愔《文字志》：

王恬字敬豫，導次子也。少卓犖不羈，疾學尚武，不爲導所重。至中軍將軍。多才藝，善隸書，與濟陽江彪以善奕聞。

謝安字安石，奕弟也。世有學行，安弘粹通遠，溫雅融暢。桓彝見其四歲時，稱之曰："此兒風神秀徹，當繼踪王東海。"善行書。纍遷太保、錄尚書事。贈太傅。

[11] [清]孫星衍《元和姓纂》序，唐林寶《元和姓纂》，金陵書局，光緒六年。
[12] [唐]魏徵等《隋書·經籍志》，中華書局，1973年版，第990頁。
[13] [南朝梁]蕭子顯《南齊書·文學》，中華書局，2008年版，第907頁。

刘劭，字彦祖，彭城丛亭人。祖讷，司隶校尉。父松，成皋令。劭博识好学，多艺能，善草隶。初仕领军参军，太傅出东，劭谓京洛必危，乃单马奔扬州。历侍中、豫章太守。

王羲之字逸少，琅邪临沂人。父旷，淮南太守。羲之少朗拔，为叔父廙所赏。善草隶，累迁江州刺史、右军将军、会稽内史。

李廞字宗子，江夏钟武人。祖康，秦州刺史。父重，平阳太守。世有名望。廞好学，善草隶，与兄式齐名。躄疾不能行坐，常仰卧，弹琴、读诵不辍。河间王辟太尉掾，以疾不赴。后避难，随兄南渡，司徒王导复辟之。廞曰："茂弘乃复以一爵加人！"永和中卒。廞尝为二府辟，故号李公府也。式字景则，廞长兄也。思理儒隐，有平素之誉。渡江，累迁临海太守、侍中。年五十四而卒。[14]

王愔对书家描述，仍遵守史学方式，所列郡望族系突出家学家世，特别是家族的仕宦关系与社会影响，所举人物典故多为人物品藻，尤重当时社会有声望之人的评价。相反，王愔对于书法仅指出善何种书，对于书法的师承渊源、艺术风格、社会影响均没有提及。由此可见，王愔所作《文字志》一方面仍然遵从文字发展的视角看待书法，从所列李斯、程邈、胡毋敬、赵高、司马相如、张敞等人来看，书法的文字观仍居主导。另一方面王愔本人或许并不善书，而客观记载书家最好的方式就是史学撰写方法。

与王愔略有不同，羊欣《采古来能书人名》记载书家时云：

陈留邯郸淳，为魏临淄侯文学。得次仲法，名在鹄后。毛弘，鹄弟子。今秘书八分，皆传弘法。又有左子邑，与淳小异。

京兆杜度为魏齐相，始有草名。

安平崔瑗，后汉济北相，亦善草书。平苻坚，得摹崔瑗书，王子敬云："极似张伯英。"瑗子寔，官至尚书，亦能草书。

弘农张芝，高尚不仕。善草书，精劲绝伦。家之衣帛，必先书而后练；临池学书，池水尽墨。每书，云"匆匆不暇草书"。人谓为"草圣"。芝弟昶，汉黄门侍郎，亦能草，今世云芝草者，多是昶作也。

羊欣虽列人物姓氏于郡望之后，但是不再叙述人物世系，特别是家族的仕宦履历，弱化了政治影响力。对于书家记录则着眼于书家的书法典故。与王愔相同的是仍然以客观记载为主，很少掺杂个人的主观意见，即便是记录书法典

[14] [南朝宋]刘义庆《世说新语校笺》，第18、20、63、68、357页。

故也是依據相傳已久的事情。與王愔不同的是這個時候的文字觀開始弱化，如記秦代書家時曰：

秦丞相李斯。
秦中車府令趙高。右二人善大篆。

羊欣祇選了李斯、趙高二人，且僅評"善大篆"三字，不再描述生平仕宦。即便是書名一是文字，一是能書，前者着眼文字觀，後者着眼書法觀。這是南朝宋齊時期，書法批評的一種發展與改變。羊欣在全文中並非沒有評價，對張芝、衛覬、王羲之、王獻之四人都有評論：

弘農張芝，高尚不仕，善草書，精勁絶倫。
河東衛覬字伯儒，魏尚書僕射，善草及古文，略盡其妙。草體微瘦，而筆迹精熟。
王羲之，晉右將軍、會稽內史，博精群法，特善草隸。
王獻之，晉中書令，善隸、藁，骨勢不及父，而媚趣過之。

羊欣對四人書法都做了風格批評，或許緣于四人善草書，都爲當世名家，尤其是對王獻之的批評尤爲準確。
從王愔、羊欣的書法批評中，可以發現這個時期主要是從歷史人物中選錄善書的書法家，特別是從文字觀視角下，在篆書之外，選擇善隸書、行書、草書、楷書的書家，這是一個認定哪些人是書法家的時期。書法批評的重點在于"選"和解釋"選"的原因，即"述"。

三、南朝書法批評中的"評而不述"

南朝宋齊時期，書法批評的重點在于對善書人的郡望族系及書法的家學淵源、師承關係做一敘述說明，重點在于書法家的人物資訊。從王僧虔開始書法批評出現新變化，減少人物資訊，增加書法藝術的評價，如《論書》云：

張芝、索靖、韋誕、鍾會、二衛並得名前代，無以辨其優劣，唯見其筆力驚異耳。
張澄書，當時亦呼有意。
郗愔章草，亞于右軍。

李式書，右軍云："是平南之流，可比庾翼；王濛書，亦可比庾翼。"
郗超草書。亞于二王，緊媚過其父，骨力不及也。
孔琳之書，天然絶逸，極有筆力，規矩恐在羊欣後。
蕭思話全法羊欣，風流趣好，殆當不減，而筆力恨弱。
謝綜書，其舅云："緊潔生起。"實爲得賞。至不重羊欣，欣亦憚之。書法有力，恨少媚好。[15]

與王愔、羊欣相比較，王僧虔在論書中把書法批評的重點放在書家書法風格以及社會影響方面，減少了書家的郡望族系和仕宦履歷，圍繞書法藝術的批評增加了。王僧虔作爲王氏家族後人，書法上有較好的家學淵源，眼力和書法都有很高造詣。庾元威稱學草書要以張融、王僧虔爲楷模，能夠"體用得法"[16]，即指出王僧虔書法具有的示範效果和社會影響。同時，王僧虔同帝王討論書法，同蕭子良討論書法，準確評價書家書法藝術等活動都是很重要的事情。王僧虔在這樣一個討論書法風氣較盛的環境中把"述"轉變成"評"是非常有必要的。然而王僧虔還有兩個方面未能徹底進入書法批評的自由狀態，一是所論書家并未徹底放棄生平，且引用他人評價較多；二是選評書家多以羊欣爲參照，缺少穩定的藝術標準。這兩方面不如袁昂、庾肩吾等人徹底。

袁昂奉梁武帝旨意撰寫古今書家評論完成《古今書評》，所選錄的書家人數并不多，共計二十八人，且以古、今劃分，南朝以前的書家十六人，爲古；同屬南朝時代的書家有十二人，爲今；所選齊梁以來書家人數較多，很多人與袁昂同朝爲官。袁昂評曰：

王右軍書如謝家子弟，縱複不端正者，爽爽有一種風氣。
王子敬書如河、洛間少年，雖皆充悅，而舉體遝拖，殊不可耐。
羊欣書如大家婢爲夫人，雖處其位，而舉止羞澀，終不似真。
徐淮南書如南岡士大夫，徒好尚風範，終不免寒乞。
……
張伯英書如漢武帝愛道，憑虛欲仙。
……
李斯書世爲冠蓋，不易施平。
張芝驚奇，鍾繇特絶，逸少鼎能，獻之冠世，四賢共類，洪芳不減。羊真孔

[15] [南朝宋]王僧虔《論書》，載張彥遠《法書要錄》，第13—16頁。
[16] [南朝梁]庾元威《論書》，載張彥遠《法書要錄》，第37頁。

草、蕭行范篆,各一時絕妙。

　　右二十五人,自古及今,皆善能書。……臣謂鍾繇書意氣密麗,若飛鴻戲海,舞鶴游天,行間茂密,實亦難過。蕭思話書走墨連綿,字勢屈強,若龍跳天門,虎卧鳳闕。薄紹之書字勢蹉跎,如舞女低腰,仙人嘯樹,乃至揮豪振紙,有疾閃飛動之勢。臣淺見無聞,暗于明滅,寧敢謬量山海;以聖命自天,不得斟酌,過失是非,如獲湯炭。[17]

　　袁昂的書法批評與王愔、羊欣、王僧虔有很大不同。一是書家批評完全建立在人物品藻的方式方法上,批評自由和書如其人的傾向較明顯。二是"四賢"凸顯。羊欣的論書中王氏一門因善書,多人被選入,到了王僧虔則減少到六人,而羊、李、衛、郄、庾、謝等子弟均已不見蹤迹,到了袁昂,于兩晉祗取索靖、衛恒、二王四人,并且明確提出"四賢共類,洪芳不滅"。三是書法的風格特徵通過"形象喻知"的批評方法進行,優劣之別不是書家之間的比較,而變成書家個人的書法藝術特徵問題,完全是"人名"加上"比擬"式的評語,連書家書事都變得隱晦不那麼直接了,完全側重于書法風格的評論。袁昂的書法批評完成了"評而不述"的轉變,祗是缺少了一個劃分等級的"公共標準"。與袁昂同時期的庾肩吾則把"天然""工夫"作爲劃分等級的"公共標準",採用了"九品法"和"評而不述"的方式進一步確立鍾繇、張芝、王羲之三賢書法地位。

　　南朝書法批評從"述而不評"發展到"評而不述"主要有三個原因。

　　一是,帝王參與書法批評,要求越來越高。南朝宋時期,虞龢曾給宋明帝一份衛恒《古來能書人錄》。到了南朝齊時期,王僧虔不僅進呈羊欣的《采古來能書人名》,而且還把韋誕、張芝等人書法進呈給帝王。到了南朝梁時期,袁昂則奉旨評價古今書家。從這樣一個發展來看,最初帝王祗是想要瞭解哪些人是書家,到後來帝王想要瞭解書家的藝術風格及優劣差異,這對書家書法評價的要求是越來越具體,越來越專業。

　　二是,從書法發展過程中由論群賢到論四賢,四賢書法的藝術特點及高下亟需界定。王愔、羊欣的書法批評是從古代衆多士人中找出善書的人,即書法家,界定的標準是師承關係以及學書淵源,即善某種書體。到了王僧虔、袁昂的書法批評則是從衆多善書的書家中分出各自的書法特點以及書法優劣,特別是四賢書法的藝術特徵如何界定。到了庾肩吾則是把鍾、張、王三賢的歷史坐標完全建立起來,爲最終尊王提供一個前期鋪墊。

[17] [南朝梁]袁昂《古今書評》,載張彥遠《法書要錄》,第49—51頁。

三是，魏晋以來人物品藻風氣，特別是"清談"的延續與南朝興盛的文學相結合，形成了南朝獨特的書法批評方式。王僧虔、袁昂、庾肩吾都是清談的重要人物，其中王僧虔在《誡子書》中明確"談士"所要具有的條件以及清談帶來的影響巨大，表明了南朝時期清談風氣仍然盛行，且士人仍需謹慎對待清談之事。[18]再如袁昂對于品鑒人物具有較大的話語權，庾肩吾不僅是人物品藻的重要參與者，而且也是齊梁時期文學的主要參與者。這些士族名流以文藝的視角，結合清談的方式，具有鮮明的時代特徵的書法批評模式。

四、南朝書法批評的多重標準

通觀整個南朝書法批評可以發現，標準是多元的，既有以某位書家爲衡量標準如羊欣，也有以具體的風格爲標準如媚趣，還有以字內功和字外功爲劃分標準如天然和功夫，等等。這些標準的出現說明南朝書法批評正處于從多角度去審視書法藝術的階段，其目的是能夠接近書法藝術的核心內容。

首先，師承關係是一個衡量標準。漢晋以來，書法名家眾多，各種書體都出現了名重于世的人物。人們學習書法一方面來自于家學傳承，另一方面就是師法傳承，能否恪守師法，成爲書家衡量學書得法、傳承正統的一個標準，如：

> 安定梁鵠，後漢人，官至選部尚書。得師宜官法，魏武重之。（羊欣）
> 陳留邯鄲淳，爲魏臨淄侯文學。得次仲法，名在鵠後。（羊欣）
> 姜詡、梁宣、田彥和及司徒韋誕，皆英弟子，并善草。（羊欣）
> 潁川鍾繇，魏太尉；同郡胡昭，公車徵。二子俱學于德昇，而胡書肥，鍾書瘦。（羊欣）
> 羊欣、邱道護并親授于子敬。（王僧虔）
> 康昕學右軍草，亦欲亂真。（王僧虔）
> 衛瓘采張芝草法，取父書參之，更爲草藁，世傳其善。（王僧虔）

這種以師承淵源來衡量書法，不僅代表了漢晋以來的學術傳統，也是衡量書家書法學習最直接的方式之一。因而，南朝書法批評中會直接把書家的書法與師承相比較，直觀有效。

其次，以某位書家作爲衡量標準。這種批評主要圍繞羊欣書法展開：

[18] [南朝梁]蕭子顯《南齊書·文學》，第598—599頁。

宋文帝書,自謂不減王子敬。時議者云:"天然勝羊欣,功夫不及欣。"
孔琳之書,天然絕逸,極有筆力,規矩恐在羊欣後。
邱道護與羊欣皆面授子敬,故當在欣後,邱殊在羊欣前。

羊欣書法師承王獻之,在南朝宋時期有很大的影響,學習書法的人既可以直接師承羊欣,也可以拿羊欣書法作比較。除了羊欣外,王僧虔評李式書記曰:右軍云"是平南之流,可比庾翼;王濛書,亦可比庾翼。"庾翼也作爲標準。這種以某人爲標準的批評,僅限于南朝宋齊時期,主要是因爲"比世皆尚子敬書",羊欣作爲王獻之的親傳弟子,見重當時,時人把羊欣作爲書法批評的標準也在情理之中。這個時期,以師承關係和某位書家爲標準的批評,僅限于同一門派或統一風格下的比較批評,高下之分明顯,傳承特徵清晰。但是,對于不同風格或者是不同流派的批評則很難有比較,難以區分高下。即便是到了唐代尊王以後,以王羲之爲絕對標準的批評形成,在很多方面也要兼顧各個流派風格的特點進行比較。

再次,以力、骨等技術標準爲衡量標準。力和骨是漢晋以來書法批評的基本技術標準,由力、骨產生的審美感知是豐富多樣的。南朝書法批評着眼于力、骨帶來的美感,產生了很多語詞,如骨勢、媚趣、精勁、沉着、痛快等等。[19]與力、骨相關聯的還有表現速度的放縱、快利等。一種是直接用力、骨作爲批評標準,如王僧虔評張芝、索靖、韋誕、鍾會、二衛書法"并得名前代,古今既異,無以辨其優劣,惟見筆力驚絕耳",評孔琳之書"天然絕逸,極有筆力",而評郗超草書"亞于二王,緊媚過其父,骨力不及也",着眼于骨等等。還有一種是力和骨衍生出的美感經驗,如羊欣評張芝書法"精勁絕倫",就是着眼于力;評皇象"沉着痛快",着眼于力量和速度。此後,梁武帝評王羲之書法"字勢雄逸",評蔡邕書法"骨氣洞達",袁昂評陶弘景書法"骨體駿快",評蕭思話書法"字勢屈強",評薄紹之書法"字勢蹉跎"等等,都是基于力和骨的美感經驗進行批評。這種以力和骨爲基礎的審美批評,會隨着時代的發展而改變語詞的含義,具有時代特徵。而且,這種批評所衍生的詞語很難固定下來,無法成爲穩定的批評標準。唐代竇臮《述書賦》是這種批評的濫觴。

這種語詞的批評涉及書法的技術美感和風格特徵,突破了以師承關係和某位書家爲標準的批評局限,把批評的内容都納入到一個或多個標準中來進行比

[19] 叢文俊《傳統書法批評詞語的詞義系統與詞群結構初探》,載叢文俊《揭示古典的真實——叢文俊書學學術研究論集》,第343—353頁。

較區分。同時，這種比較能够兼顧書家的個人藝術特點，也能觸及書法的本質問題。需要强調的是，語詞的批評難度較大，對于批評者而言，要想掌握這些語詞：一是要有良好的書法認知和審美經驗，二是要具有良好的文學修養，三是要熟悉魏晋以來人物品藻的思想和方法，四是具有公正客觀的修養，五是要有一定的書寫經驗和參與批評的熱情。這種批評是古代書法批評中最爲多見的一種方式，也是標準最多樣的一種方式。

最後，以自然或天然、功夫或積習爲衡量標準。這種批評是圍繞着字内功和字外功進行的。最早王羲之評張芝書法"精熟過人，臨池學書，池水盡墨。若吾耽之若此，未必謝之"[20]。南朝羊欣評張芝書法"字形不及右軍，自然不如小王"[21]。王僧虔評宋文帝書引時人評"天然勝羊欣，功夫不及欣"。到了庾肩吾《書品》則以此來評價鍾繇、張芝、王羲之三人書法。工夫指勤奮刻苦，自然或天然則很難有統一理解，或認爲是魏晋玄學的一個範疇，自然而然[22]，或指書家得自天賦才能。[23]如果從書法技法上理解，自然是筆法簡單，用筆一拓直下，字形結構自然天成，即梁武帝所指的"畫短意長"。除了技法之外，自然是人書俱老的一種表現，不激不厲，風規自遠，是一種字内功。功夫與之相反，屬于字外功。把書法歸結爲天然或功夫是一種總結性批評，從批評的功能上講有折中性傾向而且後置，并不是好的書法批評，對學習書法人而言，祇是提供了努力的一種指向，而缺少藝術指導。這種批評標準避開了藝術風格的多樣化，具有穩定性，是古代書法批評的通用標準。

需要說明的是南朝書法批評不僅僅就這四種標準，還有虞龢提出的"古質今妍"、羊欣的"肥瘦"、王僧虔的"神采形質"、庾肩吾提出的"文情"等等其他標準。批評標準多樣化體現了南朝書法批評的廣度與深度。這些標準的出現表明：一是南朝書法批評非常重視傳承，重視淵源，這是維繫古代書法傳統的主要因素；二是士人對于書法的認識與理解越來越深入，問題也越來越具體；三是在一個群賢畢至的時期，人們對于楷模有瞭解和學習上的需要。

總之，漢晋以後南朝書法批評圍繞着以鍾繇、張芝、王羲之、王獻之爲代表的漢晋名家，儘管出現了宋齊之際王獻之書法的風行，但是多樣化的書法發展無法提供穩定的書法秩序和書法崇尚。對漢晋書法的總結以及各取所需的書法發展成爲南朝書法批評的重要問題。南朝書法批評既處于魏晋清談

[20] [東晋]王羲之《自論書》，載張彦遠《法書要錄》，第4頁。
[21] [南朝宋]虞龢《論書表》，載張彦遠《法書要錄》，第24頁。
[22] 甘中流《中國書法批評史》，人民美術出版社，2016年版，第77—78頁。
[23] 王鎮遠《中國書法理論史》，黃山書社，1996年版，第73頁。

的延續之中，清談内容擴大，[24]也處于文學發展和儒學重啓的時期，更有着上至帝王下至群臣廣泛參與的群體條件。尤其是二王開創了書法新風，南朝成爲第一個受益的時期。諸多因素使得這個時期的批評最活躍、最具特點，從"述而不評"到"評而不述"，南朝書法批評向秩序發展，從區分特點到區分優劣是向藝術的品質發展。儘管唐宋以來書法批評有所發展與突破，但是批評的思想與方式未能突破南朝書法批評形成的範式。這一現象直到清代碑學出現後纔有所改變。

張函：聊城大學美術與設計學院

（編輯：孫稼阜）

[24] 唐翼明《魏晉清談》，天地出版社，2018年版，第269頁。

張駿書法辨僞
——張駿書法系列研究之三

張金梁

内容提要：

　　明代書法家張駿作品存世較少，而贋品尤多。今將署名爲張駿的草書《桂宫仙詩》《思補堂詩》《自作七絶》軸及行楷書《和唐人詩》册數件作品，從張駿仕事經歷到所用印章及書法風格等方面進行考辨，證明其皆爲後世書畫作僞者爲了謀取利益而精心打造之贋品，從而也能看出作僞者的一貫伎倆，以期爲張駿書法辨僞提供一定的參考作用。

關鍵詞：

　　張駿　書法　考證　贋品

　　張駿作爲明代中期著名的書家，其書法作品流傳至今者極鮮，其中又真僞摻雜，阻礙了其書法研究的深入，甚至得出錯誤的結論。今就流傳于世且公開發表的部分張駿書法作品加以考證辨僞，并請諸方家教正。

一、草書《思補堂詩》《桂宫仙詩》辨僞

　　《書法研究》2018年第1期刊發了高明一《明代中期松江狂草的樞紐——張駿〈桂宫仙詩〉〈思補堂詩〉軸》一文（以下簡稱"高文"）[1]，對兩件署名張駿的草書作品不但稱之爲真迹，還認定是"松江一地草書風格的傳承與轉换的樞紐"而進行不遺餘力的贊揚推介。在該文的"内容提要"中作者述説了其考證方法："首先，考證張駿的生卒年及爲官經歷，作爲推斷傳世書迹書寫

[1] 高明一《明代中期松江狂草的樞紐——張駿〈桂宫仙詩〉〈思補堂詩〉軸》，《書法研究》2018年第1期，第34—57頁。以下所引高文内容皆出自此，不再另行出注。

的依據,并分析香港近墨堂書法研究基金會所藏兩件張駿草書立軸,其四十歲前後所書的《桂宮仙詩》軸……五十二歲所書《思補堂詩》軸";"其次,張駿傳世書迹多落有'文華殿直'頭銜,文華殿爲天子與太子讀書之所,當時被視爲'天子近臣'。"從中我們知道了所謂張駿草書《桂宮仙詩》《思補堂詩》,爲香港近墨堂所購藏。因高文先入爲主不加分析,認定這兩幅作品爲真迹,然後所有的文字皆圍繞這兩幅"真迹"論説,其中推理及最終結論皆出現了非常嚴重的失誤,應予以糾正。

（一）草書《思補堂詩》軸

署名張駿草書《思補堂詩》軸（圖1）,其内容爲:"未老先裁薜荔衣,秋風一櫂決然歸。陶潛自愛黄花好,伯玉驚看白髮稀。夢入九重思湛露,必存寸草答春暉。青山茅屋生涯外,閑看孤雲感鶴飛。成化十五年秋八月廿日夜,文華殿直中書、進階奉訓大夫、吏部尚書員外郎華亭張駿書。"其中不論是官職稱謂,還是所用之印以及書法風格,皆存在着諸多問題。

1.所署職官問題

草書《思補堂詩》軸署款爲"成化十五年秋八月廿日夜,文華殿直中書、進階奉訓大夫、吏部尚書員外郎",高文在論及此作品落款時云:

圖1　（傳）張駿《思補堂詩》軸

張駿款書"成化十五年秋八月廿日夜,文華殿直中書、進階奉訓大夫、吏部尚書員外郎",時年五十二歲,鈐有"天官大夫"印。"天官"是吏部的别稱,"大夫"在明代是指尚書省六部諸司官員,張駿在成化十一年（1475）昇吏部驗封員外郎,是該司的副主官。"奉訓大夫"爲從五品文散官階,有此官階,纔能授相應的官職。明初朱元璋廢宰相,設吏、户、禮、兵、刑、工六部尚書,六部直達皇帝,下設諸司,分成郎中、員外郎（副

郎）、主事等三個階級，爲事務官，郎中等同于現今的司長，員外郎等同副司長。因此張駿款書"文華殿直中書、進階奉訓大夫、吏部尚書員外郎"的官銜，要理解成雖是擔任吏部驗封司副主管，但主要還是在文華殿工作。

從高文論述可以看出，其對明代朝廷制度不够熟悉，由此而產生了諸多失誤，如其所謂"'大夫'在明代是指尚書省六部諸司官員"即是一例。明代的官員有職官、散官、勳、爵等名稱，"大夫"屬于散官名稱，明代的職官從正一品到從九品共有十八個級別，根據此級別朝廷再授予其散官稱號。《明會典》云："自榮禄大夫至將仕佐郎，凡九等十八級，所餘官員合得散官，照依定制，奏聞給授。"[2]也就是説每個級別的職官，皆有與其相對應的散官。從明代的情况看，職官爲正一品至從五品的官員，合格者皆授予不同名稱的"大夫"稱號，且根據不同的資歷，有相應的變化，如"正一品，初授特進榮禄大夫，昇授特進光禄大夫"；"從五品，初授奉訓大夫，昇授奉直大夫"。自正六品至從九品，皆授予不同名號的"郎"，如"正六品，初授承直郎，昇授承德郎"；"從九品，初授將仕佐郎，昇授登仕佐郎"。[3]所有文官皆按職官級別及資歷授予（武職官員另有職官與散官稱號），根本不看其是否在京城、六部、地方等什麽衙門爲官。如《明故處士介軒劉君墓志銘》，撰文者郭灌"賜進士出身、中順大夫、知寧波府事"；再如《明故止齋蕭處士墓志銘》，書篆者王時槐"賜進士出身、奉政大夫、四川按察司僉事"。[4]知府（正四品）與按察司僉事（正五品），他們雖然皆爲地方官，但因職官級別都是從五品以上，所以所授散官皆在"大夫"行列。而六部諸司官員中，正六品以下者没有資格授予"大夫"，按制度衹能授予"郎"銜的散官，如《誥封蔣母滕氏大宜人墓志銘》，書丹者彭道"封承直郎、禮部主事"[5]，雖然彭氏在禮部爲官，但因主事爲正六品，所以不能授"大夫"系列的散官。以上事例充分證明高明一所謂"'大夫'在明代是指尚書省六部諸司官員"的説法是錯誤的。另外，高文還顛倒了職官與散官的關係，謂"有此官階，纔能授相應的官職"，以及不清楚"帶銜辦事"衹享受職銜不涉及官事，而錯誤地認爲張駿"'吏部尚書員外郎'的官銜要理解成雖是擔任吏部驗封司副主管，但主要還是在文華殿工作"。因上述問題在拙文《張駿仕事研究——張駿書法系列研究之一》中已有

[2]《明會典》卷八，《景印文淵閣四庫全書》第617册，臺灣商務印書館，1983年版，第81頁。
[3] 同上，第81—82頁。
[4] 高立人主編《廬陵古碑録》，江西人民出版社，2007年版，第157頁、第174頁。
[5] 同上，第139頁。

詳細的論辨，[6]此不贅述。

在這裏重點説一下草書《思補堂詩》軸之落款中張駿職官"吏部尚書員外郎"的問題。這個官名非常奇怪，不知指的是吏部尚書還是吏部員外郎，不但明朝没設此種職銜，歷史上也從來没有這樣的稱謂。張駿于成化元年（1465）選授中書舍人，次年便直文華殿，頗受皇帝信任。何三畏《雲間志略》謂其"以九年滿考，昇驗封副郎，供事如故"[7]，也就是説成化十年（1474）後張駿的官職便昇爲吏部驗封司員外郎了。那爲什麽在此書爲"吏部尚書員外郎"呢？顯然是作僞者不懂明代職官制度，并誤會了有關張駿的署官資料所致，問題的關鍵是對"尚書"一詞的内涵不清楚。唐代中央機構分爲中書省、門下省、尚書省，分别管理朝中事務，其中尚書省主要是管理行政六部的中央機構。明初朝廷設立中書省，合三省之職能于其中。洪武十三年（1380）撤銷中書省廢除丞相制，由皇帝直接領導六部。明代文人尚古，在署官職時多有賣弄之意，常在六部之前加上"尚書"二字以示古雅，張駿便經常如此。如其于弘治十三年（1500）十月書丹的《勅賜圓通禪寺重修碑》，署銜爲"尚書吏部驗封郎、晋階朝請大夫、贊治少尹、直文華殿、特昇太常寺少卿"；再如《勅賜法華寺碑》，署爲"弘治十七年龍舍甲子潤四月十八日，尚書吏部郎、進階大中大夫、光禄寺卿、直文華殿、前京闈進士、中書舍人、奉勅提督纂修事雲間張駿撰文、書丹并篆額"。[8]由此我們非常清楚地看到，張駿爲了顯示自己的淵博才學，有在其官職"吏部郎"前面加"尚書"二字的習慣，而此"尚書"是"尚書省"的簡稱。作僞者造假時查看到了張駿在諸多碑志上有這樣的奇怪落款，又不懂張駿所署"尚書"是"尚書省"的真實用途，而誤認爲"尚書"是官銜，應該放在吏部下面纔對，于是纔出現了"吏部尚書員外郎"這一不倫不類的職官名稱，弄巧成拙露出破綻。

2.印章問題

在傳世的張駿書法作品中，學界確認爲真迹且没有争議的是《李成〈茂林遠岫圖〉題跋》。[9]李成是北宋著名山水畫家，存世的《茂林遠岫圖》傳爲其代表作，在歷史上影響頗大。此畫流傳有緒，曾被賈似道、鮮于樞等收藏，後有南宋向冰、元末明初倪瓚題跋，明代中期爲太監吳用誠所有，并請張駿爲

[6] 張金梁《張駿仕事研究——張駿書法系列研究之一》，《書法研究》2021年第3期，第51—73頁。
[7] [明]何三畏《雲間志略》卷八《張宗伯南山公傳》，《四庫禁毁書叢刊》第8册，北京出版社，1997年版，第317頁。
[8] 《北京圖書館藏中國歷代碑刻拓本彙編》第53册，中州古籍出版社，1997年版，第78頁、第107頁。
[9] 《遼寧省博物館藏書畫著録·繪畫卷》，遼寧美術出版社，1999年版，第9頁。

之題跋。清初經梁清標之手，後入內府，特受乾隆帝喜愛，曾兩度爲此題詩。清末被溥儀帶到長春僞皇宮，現藏于遼寧省博物館。張駿《〈茂林遠岫圖〉題跋》異常珍貴，成爲我們認識張駿書法及辨别世上流傳張駿其他作品真僞的重要標準依據。此題跋尾部，鈐有張駿兩方非常清晰的印章：一是"天官大夫"，係指其帶銜吏部官職；另一爲"華亭張天駿父"，是指籍貫和字號，自然也成爲衡量張駿其他傳世作品中印章的重要參考資料。（圖2）而恰好在草書《思補堂詩》軸上也有此兩方印章（圖3），若進行勘對，即可看出個中端倪。"天官大夫"印，真印綫條粗壯，轉

圖2　張駿跋《茂林遠岫圖》中"天官大夫""華亭張天駿父"印

圖3　（傳）張駿草書《思補堂詩》中"天官大夫""華亭張天駿父"印

折方整、結構緊密，莊嚴規矩如同古代官印。而草書《思補堂詩》軸之印則綫條輕細，轉折柔弱无力，結構松散；印文用字上也有很大區别，"天"字真印用古字體；而《思補堂詩》軸之印則由摹仿者從《説文解字》小篆中簡單摹寫而來，下部中間兩竪空曠之大令人難以矚目，"大""夫"與"天"字形相同如同兒戲，水平極爲拙劣。作僞者所摹"華亭張天駿父"印下了很大功夫，與《〈茂林遠岫圖〉題跋》真迹之印字體結構及章法布局非常相近，需仔細觀察認真比較，纔能揭開其作僞面目。從氣息上看，《〈茂林遠岫圖〉題跋》上真印之綫條細勁立體挺拔，婉轉流暢生動靈活；而草書《思補堂詩》軸上者綫條整體粗細如一，生硬板滯没有變化韵味。在筆畫處理上也有幾處明顯差異：一是真印"華"中筆粗而變化，摹仿者則粗細如一；二是真印"亭"字最上之首部，真印左右筆畫自然彎曲向上，作僞者則全爲斜直，無勢可言；三是真印"張"之右部上第二横，下彎與"華"左部筆畫相接，作僞者則離之頗遠；四是"駿父"二字，真印綫條粗細變化豐富，而僞作綫條毫無變化。真印"父"字首筆上細下粗，與上字"駿"右下部左畫彎勢相接，作僞者則將"父"之筆畫細短無勢。另外，從印章邊欄看，真印邊欄雖寬厚，但圓轉自然、虛實相生；僞印邊欄則一味寬實、呆板氣悶。從而可知，此印章是作僞者從張駿印章真迹上摹刻而來，力追印文結構相似，而綫條變化難以顧及。從材料上分析，作僞印章很可能用既方便又經濟的硬木仿製，因此與玉石印章之綫條及意味自然產生巨大差别。

3. 草書《思補堂詩》軸的草法與體勢

筆者曾總結了張駿草書特點："一是其草書在體勢上大都取縱勢，以求上下連貫流暢；二是在結構上不求勻稱平均，喜歡用大開大合來體現個性；三是綫條以中鋒細畫爲主，在不少字的細筆中突然加一粗壯點畫，形成明顯的粗細對比，有時顯得不太協調；四是將一些字的結構點畫如同繪畫一樣的設置處理，故意使牽連筆畫及圓圈增加，有明顯的增強圖案性的花字特徵；五是有怪異現象，諸如筆順顛倒、結體移位以及部首點畫的誇張、省略、合并、挪移、繪畫等，造成了異常奇特的形態和狂怪的體勢。"[10]這對于辨別張駿草書的真僞有一定的參考價值。從《思補堂詩》軸的草書看，沒有"大開大合""連續流暢"等優點，更沒有"疏處可以走馬，密處不使透風"的對比，大都將其缺點不足加以誇張表現。一是在字勢上，採取了左下取勢的形態，如遇風之偃草，一派萎靡斜氣；二是點畫筆力不足，牽絲細弱，轉折生硬，功力淺薄；三是結字牽强，想快速書寫以求狂怪，但草法不熟，字形生澀；四是字與字之間，沒有疏密變化，緊連密接，氣息沉悶；五是草字形態斜方獨立，雖字字緊密而承接不暢，筆連勢斷，行氣不足；六是書寫似在荒亂時完成，沒有閒雅之意。如此種種，若對比張駿草書《貧交行》，更能看出其氣象狹小，是一幅有一定草書功力但藝術水準不太高的草書僞作。

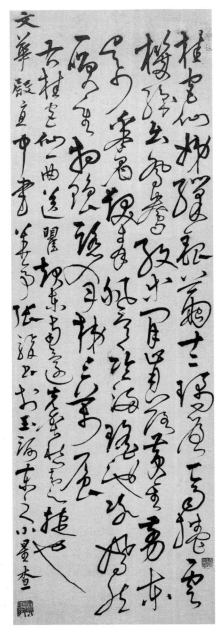

圖4　（傳）張駿草書《桂宮仙詩》軸

[10] 張金梁《張駿書法研究——張駿書法研究系列之二》，《書法研究》2021年第4期，第184頁。

（二）草書《桂宮仙詩》軸

傳張駿草書《桂宮仙詩》軸（圖4），其文字内容曰："桂宮仙姊繅銀繭，十二璃簾一齊捲。雲機織出鴛鴦紋，等閑肯落黄金剪。東吴少年眉髮青，肌骨冷滿瑶池冰。嫣然一笑重相贈，踏入丹梯三萬層。右桂宮仙一曲，送瞿起東南還，先賀秋闈之捷也。文華殿直中書，華亭張駿書于玉河東之小星查。"高文認爲：

款書所寫的官銜爲"文華殿直中書"，即是中書舍人在文華殿當值，書寫時間上限爲成化二年（1466）入值文華殿，由于并未寫上其他官銜，所以成化十一年（1475）五品吏部驗封司員外郎爲書寫時間的下限，此時的張駿三十八歲至四十六歲。受贈者"瞿起東"，目前尚無可考，款書中知道要回到南方，張駿"先賀秋闈之捷"，"秋闈"即是鄉試，由南、北直隸和各布政使司舉行的地方考試，每三年一次，逢子、卯、午、酉年舉行，考期在秋季八月，故又稱秋闈。秋闈後次年春闈，即是上京城考取進士，定在二月，逢丑、辰、未、戌舉行。《桂宮仙詩》内容可判斷瞿起東北上考進士，没中，準備回南方，于是此書迹書寫年代可斷在成化二年、五年、八年這三個時間點。

高明一對《桂宮仙詩》的落款内容進行了認真的分析，由于其所掌握資料不足，推理又太武斷，結論與事實大都南轅北轍，反而爲證明所謂張駿《桂宮仙詩》墨迹爲贋品提供了證據。

1.關于瞿起東

草書《桂宮仙詩》軸的落款有"送瞿起東南還，先賀秋闈之捷也。文華殿直中書，華亭張駿書于玉河東之小星查"，若如内容所説，則《桂宮仙詩》是瞿起東考取了舉人，接着來京會試未中，南還歸家時老鄉張駿贈之詩書。高文認爲受贈者瞿起東"尚無可考"，所以給確定書寫時間帶來難度，于是便從作品上的"文華殿直中書"入手，先找出張駿成化二年至十一年爲"中書舍人"官職的時間，然後再尋找相對應的鄉試時間，得出了草書《桂宮仙詩》軸書于"成化二年、五年、八年這三個時間點"的結論。并進一步聯想，草書《桂宮仙詩》軸"是其擔任中書舍人之時所書，求書者是同鄉之人，書名或還不顯"，由此暗指被贈書者瞿起東也應是一個無名之輩，故史料缺乏記載而"尚無可考"。

事實并非如此。關于瞿起東，《松江府志》中便有記載："瞿霆，字起東，上海人。登成化庚子科，選授順天府判。"[11]後歷任左府經歷，官至廣

[11]《（崇禎）松江府志》，《日本藏中國罕見地方志叢刊》，書目文獻出版社，1991年版，第1003頁。

圖5　（傳）張駿《桂宮仙詩》中"小星槎""綉衣孫子""天駿"印

南太守等。瞿氏是以舉人的身份被選入仕，其得中鄉試的時間是成化庚子（十六年，1480），《江南通志·選舉志·舉人志》"成化十六年庚子科"條下亦有瞿霆之名。[12]如此可以確定瞿起東到北京參加會試的時間是成化十七年（1481），其沒有考中而"南還"也應在此時，則張駿若作《桂宮仙詩》并書之送給瞿氏，亦在是年。如此則高明一用了很大力氣推出的書于成化二年、五年、八年的結論自然是不攻自破了。另外，我們已經知道，張駿成化十年之後已官至吏部員外郎，而成化十七年書寫的《桂宮仙詩》軸仍然書"中書"之職，顯然不符合現實，更增加了其爲贗品的籌碼。

2.所用印章

再看草書《桂宮仙詩》軸上三枚陽文印章，起首章"小星槎"，右下處爲"綉衣孫子"，左下結尾處爲"天駿"。（圖5）

起首章"小星槎"一印，與《思補堂詩》軸相同，應是同一枚印所鈐，前文已考證《思補堂詩》軸爲贗品，則此印章之真僞就不必多言了。

右下的"綉衣孫子"與結尾處名章"天駿"，印面悶滿，綫條波浪起伏如同顫抖筆法，以求藝術性和金石味，混濁俗氣充滿其中。明代嘉靖之前，皆以玉、骨、金屬等篆製印章，所以綫條皆精緻入微。自文徵明之子文彭以花乳石刻印後，纔興起用石刻印。初亦追求精細，後來纔出現了如同大寫意畫般的表現樣式。"綉衣孫子"與"天駿"之印的風格作派，説明作印者已明顯具有"碑學"意識，時間當爲乾嘉之後。此二印與《思補堂詩》軸上的"華亭張天駿父"一樣，可能用木頭製作，故而生硬無韵味。

3.《桂宮仙詩》與《思補堂詩》係一人作僞

若將《桂宮仙詩》《思補堂詩》兩幅草書加以對比，用的是一樣的灑金紙，品相形式相同，更重要的是兩幅作品上皆鈐有相同的起首章"小星槎"。從圖片上看，紙的紋理頗新，墨色上浮，無多少歲月古意可言，可以斷定是同一時期同一個人作僞。作僞者非常聰明，想方設法使兩幅作品儘量避免雷同，

[12]《江南通志》卷一百二十六，《景印文淵閣四庫全書》第510册，第733頁。

于是在書寫的章法上進行了一定的變化，特別是對人們特別關注的落款官職形式加以改變，豈不知更容易出現漏洞。另外在印章上大做文章，除了鈐印的位置不同外，在印章的樣式內容上也動了腦筋。但不論作僞者如何聰明，贋品總是會在各方面露出馬脚的，祇要細心就不會被蒙蔽。

二、博物館藏張駿書作贋品舉隅

我們再來看一下博物館所藏的兩件比較有名的張駿的書法作品，一件是草書《自作七絶》軸，另一件是行楷書《和唐人詩》册。

（一）草書《自作七絶》軸

故宫博物院所藏張駿作品，除草書杜甫《貧交行》軸外，還有一幅草書《自作七絶》軸（圖6），文字內容爲："試得霜毫下玉墀，輞川風雨憶王維。澹雲斜日青天外，寫出無聲一卷詩。天駿詩書，文華殿直書于光禄之後堂，癸酉冬月也。"此幅作品，劉九庵認爲是張駿的真迹，著錄於《宋元明清書畫家傳世作品年表》之中，[13]《中國法書圖鑒》卷三也收錄并刊登了此作。[14]

此幅作品的字形結構與《貧交行》軸非常接近，形象意趣也有相似處。所不同的是，《貧交行》軸中雖然有不少字形極其誇張變化，但皆在草書法度基礎上發揮而來的。若從草字的結構上分析，其輪廓是符合草字體勢，狂怪之處是在用筆揮灑過程中，綫條的環繞、反復、越位、簡化、聚縮等更加情緒化，超出了規範範圍，不仔細分析難以讓人識讀。也就是說，雖然表面混亂，但字體草法皆有來歷出處，甚至對草法嫻熟纔能爲之。再看《自作七絶》軸，其中較多的狂怪之字，如

圖6　（傳）張駿草書《自作七絶》軸

[13] 劉九庵《宋元明清書畫家傳世作品年表》，上海書畫出版社，1997年版，第177頁。
[14]《中國法書圖鑒》卷三，山東美術出版社，2013年版，第223頁。

"埛""輖""風雨"等，隨便揮灑沒有規矩，特別如"無聲"等字，則無半點依據可言，純屬信筆亂畫而成。是在草法基礎上的狂放，還是沒有草法規矩的亂來，是判斷張駿草書作品真偽的重要依據。若從綫條上看，《自作七絕》軸有一定臨池經驗和筆墨功夫，能從大體上表現出張駿草書的環繞規律和綫條特色，但認真觀察草字之牽絲、末筆等細微處，則往往能看到有强弩之末力度軟弱處。最明顯者莫如最後的題款"天駿詩書"及"文華殿直，書于光禄之後堂，癸酉冬月也"暴露出對毛筆駕馭能力的低下，可以看出其心有餘而力不足之困窘。還有"川""斜"中的兩個竪筆，皆用斜如直撇的形式表現，"川"下掩蓋"風雨"，而"斜"字之竪斜直貫左下掩蓋"青天"，如同兒戲一般，皆暴露出作偽者的有意爲怪，而缺少張駿對章法及行氣的調節能力。

《自作七絕》軸末行落款曰："天駿詩書。文華殿直，書于光禄之後堂，癸酉冬月也。"其中文句、官職及紀年，皆出現了諸多錯誤。首先"文華殿直"，并不是官職，祇是說明在那裏當差而已。因爲明代朝廷以書寫服務于朝廷內閣及禁中各殿的書辦類別較多，以"中書舍人"爲例，有中書科中書舍人、內閣東西房中書舍人、文華殿中書舍人、武英殿中書舍人等區別。因明初洪武時祇有中書科中書舍人十人，永樂初成立了內閣，將能幹的中低級官員授爲五品的大學士聚集于其中，作爲皇帝的政務顧問，幫助處理國家大事。于是內閣成爲朝廷之中樞，需要謄錄秘書人員服務，因此將中書科中書舍人增加到二十人，選派數人輪换入內閣值班服務。後因內閣中有國家機秘，人員交接班很可能會誤事，所以後來選能書人員授中書舍人直接在內閣服務，稱之爲"內閣中書舍人"，不受中書科管轄。後來文華殿、武英殿等主要的殿閣爲了辦事方便，也設中書舍人爲書辦服務。此處"直"就是"當值"服務的意思，但是在文華殿、武英殿等是直接爲皇帝服務，人們便覺得非常尊貴，故書辦官員書寫落款時，經常將當值的地點寫上，以示與一般書辦人員之不同。如張駿所書碑志的落款有：

文華殿直、吏部驗封清吏司員外郎、階奉直大夫、協正庶尹。[15]
尚書吏部驗封郎、晋階朝請大夫、贊治少尹、直文華殿、特升太常寺少卿。[16]
尚書吏部郎、進階大中大夫、光禄寺卿、直文華殿、前京闈進士、中書舍人、奉勅提督纂修事、雲間張駿撰文、書丹并篆額。[17]

[15]《北京圖書館藏中國歷代碑刻拓本彙編》第52册，第195頁。
[16]《北京圖書館藏中國歷代碑刻拓本彙編》第53册，第78頁。
[17] 同上，第107頁。

上述落款複雜煩瑣讓人眼花繚亂，但對于瞭解當事人的官職經歷等，提供了非常重要的資訊資料，特別是證明了"文華殿直"與官職的級別沒有關係。上面的三個落款爲張駿不同時期所爲，可以看出其曾帶銜爲"員外郎"（從五品）、"太常寺少卿"（正四品）、"光禄寺卿"（從三品）三個不同級別的官職，但其皆不忘相應書上"文華殿直"或"直文華殿"字樣，目的是炫耀仍然在"文華殿"皇帝身邊當值，充分說明了"文華殿直"專指辦公地點而不是官職。因此說《自作七絶》軸落款所署官職僅書"文華殿直"，是與明代職官制度相悖的。弘治三年秋八月張駿曾爲宋李成《茂林遠岫圖》作跋，其落款爲"文華殿直之暇，雲間張天駿"[18]。此落款亦非常簡練，首先説了此跋是在文華殿當直的閑暇時間所作，最後書上籍貫和名字，非常講究。而《自作七絶》軸雖與之有相似之處，但語義却大相徑庭。

《自作七絶》軸落款接着説"書于光禄之後堂"，更爲胡亂編造，顯然不知張駿官職的性質。作僞者原想把作假的作品定在張駿的晚年，又知道其晚年曾任光禄卿之職，于是便把書寫地點編造到與其官職有聯繫的光禄寺中。從地理位置上看，文華殿在大内的奉天殿之左，而光禄寺却在皇城的東華門附近，兩處略有距離。更重要的是，張駿的光禄寺卿是"帶銜辦事"，正如其曾爲山東參議祇享受奉禄而不用到山東任職一樣，"光禄寺卿"也是祇享受這個級別的待遇，既沒有光禄寺卿的權力，也不用到光禄寺辦公。作僞者錯誤地認爲張駿官職光禄卿，必定在此辦公，因此在作僞時將書寫的地點定在此處，目的是讓人更加相信其爲真迹，豈不知又是聰明反被聰明誤，露出了馬脚。

在《自作七絶》軸落款的末端，時間記爲"癸酉"歲。然在張駿一生中祇經歷過一個"癸酉"年，即是景泰四年（1453）鄉試得中之歲，此時張駿二十七歲，没有步入仕途，顯然不符合落款中的身份條件，那麽祇能是六十年後的正德八年之"癸酉"（1513）了。《明武宗實録》載："正德四年（1509）秋七月戊申，禮部尚書致仕張駿卒。"[19]顯然張駿不能去世四年後再作書，《自作七絶》軸之真僞便不言而喻了。

（二）行楷書《和唐人詩》册

署名爲張駿的行楷書墨迹《和唐人詩》册（圖7），現藏于天津博物館，《中國法書全集》予以全篇刊載，内容爲張駿書和唐人《早朝》詩四首：

[18]《遼寧省博物館藏書畫著録・繪畫卷》，第9—10頁。
[19]《〈明實録〉類纂・人物傳記卷》，武漢出版社，1990年版，第857頁。

圖7　（傳）張駿《和唐人詩》冊之一、之九

和唐早朝

　　曉聽玉漏傳宮箭，煖向瑤堦種碧桃。劍履星辰天闕近，衣冠霄漢日輪高。殿中霑醉辭丹扆，座上賡歌命紫毫。自幸一官清似鶴，笑看么鳳綠生毛。右杜子美韵。

　　海屋年添第幾籌，春風煖透紫貂裘。門前不著三千履，殿上常瞻十二旒。干羽舞來紅日麗，簫韶吹徹綵雲浮。詞臣弭筆清華地，金帶橫腰立上頭。右王摩詰韵。

　　列炬光中曉不寒，黃金爲殿玉爲闌。龍飛天子多皇子，虎拜文官雜武官。望隔宮花紅霧濕，須來詔草紫泥乾。崇階峻級須珍重，自古明良際遇難。右岑參韵。

　　玉堤東畔柳絲長，躍馬趨朝佩水蒼。千載風雲開禮樂，九天日月煥文章。青鸞白鶴當階舞，瑞草靈芝繞殿香。淺薄自緣無可報，祗將芹曝獻吾王。右賈至韵。

　　唐人《早朝》詩四首，三尺童子皆能誦之，但寫之者多而和之者少，僕欲步武一二，未暇及也。己未春正月，從行慶成禮，上御奉天殿，賜坐而宴，醉飽之餘，遂諧其韵。歸于私第，易數字云。文華殿直大光禄卿駿謹識。[20]

　　此書册共九頁，前七頁半是正文，後一頁半是跋語。《中國法書全集》評之曰："此行書骨格清奇，以拙見美，書家之追求可見于字裏行間。"[21]此書

[20] 中國古代書畫鑒定組編《中國法書全集》（13），文物出版社，2009年版，第289—293頁。
[21] 中國古代書畫鑒定組編《中國法書全集》（13）後附《圖版説明》，第70頁。

圖8　張駿《跋李成〈茂林遠岫圖〉》

基本上以楷書結構爲主，不時行筆快速而點畫相聯，故而顯得楷行相間。與張駿《跋李成〈茂林遠岫圖〉》（圖8）及《遣子畢姻札卷》中的行楷字相比，此作之體勢有諸多生硬鬆懈處，還有不少字的結體不規範欠講究，整體風格也不太和諧統一，行筆勉強，精神散亂。特別是點畫的綫條品質較低，内涵蒼白軟弱無力，大的筆畫如捺、竪彎鈎、戈鈎等，行筆勉強，心有餘而力不足。《和唐人詩》册的最後爲章草題跋，與正文的行楷一樣，字法草率勉強，綫條柔弱，功力淺薄，意象狹小，字勢疏散，缺乏神采。《中國法書全集》針對册頁中書法不規矩及生硬等弊病，贊之爲"以拙見美"，顯然是將現代人的審美強加于古人。明代朝廷書法以當年宣宗稱沈度書"豐腴温潤"[22]爲標準，這也是"中書體"共同追求的準則，其一直陪伴着明朝廷直到改朝换代。從實際情况看，朝廷書家有一個共同的特點就是書寫嫻熟精到，他們没有將"拙"納入書寫意識之中，現代人將"拙"納入書法的審美範疇，也是受清代碑學興盛影響所至。因此説，若見有所謂的張駿行楷書法中出現生疏拙陋的情况，則其中就會有問題，一定不是張駿故意追求的個性效果，大都是僞劣的贗品，因作僞

[22] 張金梁《〈續書史會要〉補證》，河南美術出版社，1998年版，第63—64頁。

者功力不深、筆墨不精所致。

更爲重要的是，册頁最後的跋語謂"己未春正月……文華殿直大光禄卿駿謹識"，出現了明顯的仕事錯誤，是從文獻角度來斷定此爲僞作的重要依據。按，"己未"年是明孝宗弘治十二年（1499），《明孝宗實録》"弘治十二年十月丙辰"條載：

> 文華殿書辦、山東布政司右參議張駿，乞昇京職致仕。吏科參其假以乞休爲名，既得京職，心復夤緣奔競，爲不准致之謀。吏部復奏："駿未經九年考稱，難以加昇，止宜令照原職致仕。"上曰："張駿不准致仕，昇太常寺（少）卿，仍舊辦事。"[23]

可知張駿于弘治十二年十月帶銜官職爲山東右參議（從四品），爲了謀取京城之職，甚至提出了致仕的請求。吏部等主管官員認爲，其職任山東右參議尚不足九年，不能昇遷京官，應該以原職致仕。孝宗皇帝對張駿比較重視，没有聽此建議，而昇其爲太常寺少卿（正四品），仍然在文華殿辦事。兩年之後，弘治"十四年十一月張駿升光禄寺卿（從三品）"。[24]顯然《和唐人詩》册後所謂"己未春正月……文華殿直大光禄卿駿謹識"與《孝宗實録》所載大相徑庭。更爲荒謬的是，在此還出現了非常可笑的"大光禄卿"官職，明顯帶有民間世俗稱呼意味。此或是作僞者爲了突出張駿的官職而增加作品的分量故意爲之，不想反而成爲人們證明其爲贗品的重要綫索。

總之，張駿存世書法作品較少，而贗品頗多，應特別注意鑒別。或有私家收藏及流傳于世而没有正式發表者，在此不加鑒別評論，衹對公開發表的數件作品進行考證，望諸方家批評指正。

<div style="text-align: right;">張金梁：吉林大學古籍研究所
（編輯：李劍鋒）</div>

[23]《明孝宗實録》卷一五五，北平圖書館紅格抄本，第2785頁。
[24]《明孝宗實録》卷一八三，北平圖書館紅格抄本，第3345頁。

明末清初徽州古書畫收藏的家族性
——以吴其貞《書畫記》爲中心

劉亞剛

内容提要：

　　本文以吴其貞《書畫記》爲中心，通過考察以汪道昆家族、溪南吴氏、叢睦坊汪氏、商山吴氏、榆村程氏等爲代表的徽州家族的古書畫鑒藏活動，認爲徽州的古書畫收藏在明代所呈現出的顯著的家族性與當地看待儒與商的觀念，以及廣泛的儒商互動密切相關，但隨着明清易代，儘管鑒藏氛圍依舊濃厚，但隨着家族的没落，他們的藏品也開始散佚。

關鍵詞：

　　吴其貞　《書畫記》　徽商　書畫鑒藏

　　晚明時期的江南一帶是當之無愧的古書畫鑒藏重鎮。余紹宋曾注意到，成書于康熙三十一年（1692）的《平生壯觀》，儘管其作者顧復自稱"未嘗南渡錢唐，北越長淮"，但吴昇《大觀録》、安岐《墨緣彙觀》，甚至後來清乾隆年間由内府組織編纂的《石渠寶笈》中所收録的書畫，顧復大都曾經見過。余紹宋因此而感嘆道："足知明末清初東南一隅收藏之富。"[1]在這一明顯帶有地域性特徵的現象中，徽州的古書畫收藏是格外耀眼的。按照明末清初活動于東南一帶的徽州休寧古書畫商人吴其貞的説法，徽州收藏古書畫之盛尤以休寧和歙縣爲最。他曾這樣感嘆道：

　　憶昔我徽之盛，莫如休、歙二縣。而雅俗之分，在于古玩之有無，故不惜重值，争而收入。時四方貨玩者聞風奔至，行商于外者搜尋而歸，因此所得甚多。其風始開于汪司馬兄弟，行于溪南吴氏、叢睦坊汪氏，繼之余鄉商山吴

[1] 余紹宋《書畫書録解題》，北京圖書館出版社，2003年版，第445頁。

氏、休邑朱氏、居安黄氏、榆村程氏，所得皆爲海内名器。[2]

　　當代學者范金民應是注意到了吳其貞的此段論述，對溪南吳氏、叢睦坊汪氏、商山吳氏、居安黄氏、榆村程氏等家族在古書畫鑒藏領域的代表性人物有比較詳細的考述。[3]除了探討這幾個家族在古書畫鑒藏方面的代表人物、收藏情況之外，我們還應該注意到明末清初徽州古書畫收藏的家族性。吳其貞提到的溪南吳氏、叢睦坊汪氏、商山吳氏、休邑朱氏、居安黄氏、榆村程氏均爲歙縣和休寧兩地望族，固然這些家族在當時有突出的代表性人物，但他們的成就均建立在他們家族的基石之上。在吳其貞所處的崇禎、順治和康熙時期，他明顯感覺到這些家族的没落，而家族的没落也必然導致族人所收藏的古書畫的散佚。對吳其貞個人而言，一方面，徽州早期雄厚的古書畫收藏基礎爲他在徽州境内經營古書畫提供了契機；另一方面，徽州收藏的没落也迫使他于順治八年（1651）踏出徽州，遠赴杭州、蘇州、揚州一帶行商。

　　本文試圖圍繞這一家族性的特點，探討爲何會在這一時期的徽州出現這樣的現象，以及明清易代之際，儘管鑒藏的氛圍依舊濃厚，却因家族的没落造成藏品的散佚。

一、徽州家族式古書畫收藏的社會基礎

　　我們首先要討論的問題是，明末清初的徽州出現家族式收藏的基礎是什麽？其中既有物質的基礎，又有思想觀念方面的基礎。本文將從徽州家族的仕、商兩途和廣泛的儒商互動兩個方面論述這個問題。

（一）徽州家族的仕、商兩途

　　吳其貞《書畫記》所收録的是宋元及更早期的名家書畫。可想而知，想要收藏此類藏品，没有足夠的經濟實力是辦不到的。但經濟實力衹是其中的一個充分非必要條件，藏家本人對書畫鑒藏的熱忱、廣泛的交際圈、一定的文化素養和鑒賞能力，都是其中必不可少的基礎條件。徽州休寧一帶受制于地理環境，土地貧瘠，農業條件不佳，出仕與從商便成爲當地人最佳的兩條人生發展方向。因而，我們常常會發現這樣的現象：在同一個家族内有一部分人選擇了從商，而另一部分人則選擇學儒，或是先輩從商，待積纍了一定的財富之後則令後代學儒。從商可積纍財富，學儒出仕則可以光宗耀祖，爲家族贏得更受尊

[2] [明]吳其貞《書畫記》，邵彦點校，遼寧教育出版社，2000年版，第62頁。
[3] 范金民《斌斌風雅——明後期徽州商人的書畫收藏》，《中國社會經濟史研究》2013年第1期。

崇的社會地位。在經過數代人的積纍之後，當地的望族在同一時期的同一個家族內既有成功的商人，又有通過科舉并獲得職位的官員。這爲徽州古書畫鑒藏活動的繁盛打下了良好的基礎。吳其貞提到的徽州幾大家族內聲名赫赫的鑒藏家，正當其家族頗爲強盛之際。

我們首先以吳其貞提到的歙縣汪道昆家族爲例。在吳其貞看來，汪道昆與其胞弟汪道貫是徽州古書畫鑒藏的開風氣之先者。世代務農的汪家從汪道昆的祖父汪守義這一輩開始經商，受其岳父的資助，[4]以鹽筴起家，成爲當地頗有影響力的富商。汪道昆在爲其祖父所寫的行狀中這樣寫道："新安少田賦，以賈代耕。曾大父務什一方田，亡資斧，公聚三月糧，客燕代，遂起鹽筴，客東海諸郡中。于是諸昆弟子姓十餘曹皆受賈，凡出入，必公決策然後行。"[5]汪道昆的父親汪良彬在從商的同時又習醫，在鄉間頗有威望。[6]

通過經商致富之後的汪家在汪道昆的時代達到了一個新高度。汪道昆科舉順遂，六歲發蒙，十九歲爲縣諸生，嘉靖二十五年（1546）爲舉人，次年會試高中，年僅二十三。[7]汪道昆在當時的文壇享有很高的聲譽，《（康熙）徽州府志》說他主盟文壇，并將他與蘇州太倉的王世貞并稱爲"南北兩司馬"。[8]汪道昆爲官時，因助力戚繼光招兵抗倭而頗有功業。顯著的文名與功業讓他備受鄉人尊重。汪道昆對徽州文藝活動的發展所起的作用很大，他生平遭到兩次罷官，第一次在嘉靖四十五年（1566），居鄉近四年，在此期間他組織成立了"豐幹詩社"；第二次在萬曆三年（1575），因他與張居正的意見不和而陳情終養，直至去世，居鄉十八年，成爲聲名顯赫的"文壇領袖"，并帶動了徽州當地的文雅之風。朱彝尊曾提到，汪道昆在居鄉期間的名聲甚至超越了王世貞，因求他詩文的人太多，到了需要發放號牌排隊的地步。[9]吳其貞所說的徽州收藏古書畫之風始于汪道昆兄弟，這與汪道昆兩次罷官并長期居住在家鄉是分不開的。同族之中，胞弟汪道貫、從弟汪道會是汪道昆的得力助手。汪道貫，字仲淹，比汪道昆小十九歲。汪道昆認爲汪道貫與自己相比，才華、學

[4] [明]汪道昆《先大母狀》，《太函集》卷四十三，胡益民、余國慶點校，黃山書社，2004年版，第922頁。
[5] 汪道昆《先大父狀》，《太函集》卷四十三，第919頁。
[6] 汪道昆《先府君狀》，《太函集》卷四十三，第938頁。
[7] 胡益民、余國慶《太函集·點校前言》，黃山書社，2004年版。
[8] [清]丁廷楗修、[清]趙吉士纂《徽州府志》，《中國方志叢書·華中地方》第237號，成文出版社，1975年版，第1683頁。
[9] [清]朱彝尊《静志居詩話》卷十三。轉引自陳智超《美國哈佛大學哈佛燕京圖書館藏明代徽州方氏親友手札七百通考釋》，安徽大學出版社，2001年版，第32頁。

業、狂簡和高明都在伯仲之間。[10]人們也習慣上將汪道貫稱爲"小司馬"。[11]據汪道昆所記，汪道貫"詩學枚、學曹、學杜，屬辭學太史遷，'六書'學李丞相、王右軍，其清狂學嵇、阮，恬恢學孫登、陶元亮，勁直學陳太丘、王彥方"[12]。汪道會，字仲嘉，是汪道昆叔父汪良植的次子，也常跟隨汪道昆兄弟左右。[13]

我們再以吳其貞提到的叢睦坊汪氏爲例。叢睦坊汪氏在書畫鑒藏領域名聲最爲顯著的人物是汪汝謙。汪汝謙，字然明。據錢謙益爲他所作墓志銘可知，汪氏世代務農，汪汝謙曾祖父從商，祖父汪珣官周府審理，父親汪可覺爲萬曆四年（1576）舉人，長子汪玉立以子貴贈文林郎、翰林院庶吉士，次子汪繼昌任湖廣按察司副使。明正德年間，戴冠寫道："蘇徽古吳越地，今俱直隸爲鄰封，故徽之客于蘇者，甚衆且久，且歷幾星霜，忘歸者，必其山川人物，可嘉而可樂歟。"[14]據《（康熙）徽州府志》記載，徽州有富人移家外地的風俗，"今則徽之富民盡家于儀、揚、蘇、松、淮安、蕪湖、杭湖諸郡，以及江西之南昌、湖廣之漢口，遠如北京，亦復挈其家屬而去，甚且輿其祖父骸骨葬于他鄉，不少顧惜，而徽之本土僅貧寠而不能出者耳"[15]。汪汝謙移居杭州西湖，築春心堂，并"製畫舫于西湖，曰'不繫園'、曰'隨喜庵'，其小者曰'團瓢'、曰'觀葉'、曰'雨絲風片'，又建白蘇閣，葺湖心、放鶴二亭及甘園水仙王廟"[16]。汪汝謙當日的財力由此可見一斑。順治八年（1651），吳其貞首次踏出徽州境內赴杭州經商，首先便選擇去拜訪了汪汝謙。吳其貞對他的記述是："子登甲榜，爲人風雅，多才藝，交識滿天下，士林多推重之。"[17]

我們再來看吳其貞提到的榆村程氏的情況。明天啓年間曹嗣軒所撰《休寧名族志》這樣描寫榆村程氏："榆村在邑東四十里，由黃泥遷今居。代有聞人，至石崗公諱琨者生三子，長曰紀，次曰璁，次曰綉，俱倜儻不羈，大創其家，而子孫冠蓋甚盛一時，列贊宫者、晉辟雍者、拜內史者、職鴻臚光祿者凡數十人，交游盡名公巨卿，姻戚咸登鼎第，無有弗顯者。"[18]程綉字叔文，號

[10] 汪道昆《仲弟仲淹狀》，《太函集》卷四十四，第944頁。
[11] 同上。
[12] 同上，第946頁。
[13] 汪道會也參與古書畫鑒藏活動。[清]顧復《平生壯觀》載元高克恭《墨竹卷》，有"汪道會、謝陛、汪一渭、戚伯堅同觀"的記錄。見顧復《平生壯觀》，上海古籍出版社，2011年版，第304頁。
[14] [明]汪珂玉《珊瑚網》，成都古籍書店，1985年版，第332頁。
[15] 《（康熙）徽州府志》，第437頁。
[16] 《春星堂集·小傳》，《叢睦坊遺書》，道光十二年重刊本。
[17] 吳其貞《書畫記》，第89頁。
[18] [明]曹嗣軒《休寧名族志》，胡中生、王燮點校，黃山書社，2007年版，第92頁。

梅軒，生平豁達大度，能識人。許國尚在諸生時，程綉就斷言其爲臺輔之才，并折節與之相交。程綉子程爵，號少軒，任光禄丞，將榆村程氏家業發揚光大。現佇立在榆村的青峰塔，據傳即爲程爵所修。榆村程氏在書畫鑒藏領域聲名最爲突出的是程季白。程季白，名夢庚，僑居嘉興，築飛霞閣，落成之日邀請李日華、汪珂玉等在古書畫鑒藏方面頗有名望的人士參觀，看其新得漢玉圖章約三百方、文同《晚靄橫看卷》。[19]天啓二年（1622）正月十三日，程季白邀請李日華、汪珂玉、徐潤卿等人雅集，于坐中鑒賞北宋王詵《煙江叠嶂圖》。[20]據吳其貞《書畫記》所記，程季白曾經手懷素《自叙帖》，"此帖向藏項墨林家，爲法書墨迹第一卷，程季白以千金得之，尋歸姚漢臣"[21]。李日華《紫桃軒雜綴》稱其爲歙友。[22]汪珂玉稱程季白藏有唐王維《江山雪霽圖》，因自己與程季白相善，故有機會獲睹其珍。[23]可見，程季白在當時的財力和他在東南一帶鑒藏家群體中的影響力非同一般。

除了汪道昆家族、叢睦坊汪氏、榆村程氏之外，吳其貞提到的溪南吳氏、休邑朱氏、居安黃氏，以及吳其貞自己所在的商山吳氏，都有着類似的特點，此處不再一一舉證。從《書畫記》所記錄的内容來看，吳其貞與休邑朱氏和居安黃氏的往來不多，而關于他與溪南吳氏和商山吳氏的情況下文將會述及。

陳寶良《明代社會生活史》認爲，儘管商居士、農、工、商"四民"之末，且于明初制定了一套嚴苛的"互知丁業法"來使百姓各守其業，但自明代中後期，"隨着農村賦税徭役的加重，以及商業化的加速，不但在農村出現了一股'棄農'之風，而且導致了'棄儒就賈'現象的出現，甚至士、商互動"[24]。徽州多出商賈，在這樣的社會環境之下本該崇商之風更甚，但事實上在當地人的觀念中"以儒爲先"的觀念依然很强烈。徽州出身的士大夫們也在反復論證着儒與商的關係，汪道昆就在他的文章中多次從理論上論證儒商之間"一張一弛"的關係：

夫賈爲厚利，儒爲名高。夫人畢事儒不效，則弛儒而張賈。既則身饗其利矣，及爲子孫計，寧弛賈而張儒。一弛一張，迭相爲用。不萬鍾則千駟，猶之

[19] 汪珂玉《珊瑚網》，第776頁。
[20] 同上，第799頁。
[21] 吳其貞《書畫記》，第148頁。
[22] [明]李日華《紫桃軒雜綴》，薛維源點校，鳳凰出版社，2010年版，第294頁。
[23] 汪珂玉《珊瑚網》，第795頁。
[24] 陳寶良《明代社會生活史》，中國社會科學出版社，2004年版，第110頁。

轉轂相巡。[25]

　　汪道昆明確主張，爲子孫計，一個家族可在經商與學儒之間交相轉換，可先經商獲利，待獲利之後再讓子孫學儒。"不萬鍾則千駟"代表了學儒至仕和從商致富兩條不同的道路。在諸多的事例中，休寧人詹景鳳的故事尤爲典型：詹景鳳的父親在福建、湖陰（今安徽蕪湖）一帶從商，其母"督誨二子爲賈、爲儒，謂賈任父勞，儒當顯名亢宗"[26]。十歲能詩的詹景鳳便在其母的引導下選擇了學儒之路，而他的兄弟則繼承父業，選擇了從商之路。

　　儘管有着儒能"顯名亢宗"的觀念，但徽州的儒士并不排斥商賈，許多徽州籍成名的士大夫與當地的商賈之間保持着密切的聯繫。詹景鳳在母親的教誨下走了學儒之路，但他與當地的商人也保持着緊密的往來。詹景鳳擅草書，能畫竹，常以書畫作爲禮品與當地商賈活絡感情。例如，在一封寫給歙縣岩寺商人方用彬的信中，詹景鳳這樣寫道："佳册二、佳紙四俱如教完奉。又長紙四幅、中長紙六帖，聽兄作人事送人可也，幸勿訝。"[27]

　　汪道昆也與方用彬多有往來，曾爲其作《贈方生序》，勸勉他"與其從里俗爲富家翁子，無寧折節爲儒"[28]。汪道昆的勸勉即表露出當地以儒爲先的觀念。對于方用彬聽聞此建議的反應，汪道昆稱其聞言"灑然有慨于中矣"[29]。汪道昆也樂于爲商人作傳，并將這些傳記收入他的文集《太函集》。《太函集》全書共收錄235篇傳記，其中爲商賈所作傳記便有72篇。[30]這成爲中國文化史上一道頗爲靚麗的風景，也成爲後世研究徽商的重要文獻。

　　既有儒商之間的這種觀念和傳統，加之明代官員薪俸低微，徽州又以山地居多，田地貧瘠，徽州出身的士大夫們往往對骨董的收藏與買賣投入較多。積極參與古書畫鑒藏活動，一方面可以滿足其風雅之好，另一方面又可以通過買賣古書畫獲得一定的經濟利益。而徽州選擇從商的另一部分人，在有了一定的財力之後，也積極投身于古書畫鑒藏活動。所以，正如吳其貞所注意到的，在汪道昆等人開風氣之先後，當地士大夫、富商紛紛投身書畫鑒藏活動，致使徽州古書畫收藏之風漸盛。

[25] 汪道昆《海陽處士金仲翁暨配戴氏合葬墓志銘》，《太函集》，第1099頁。
[26] [明]吳國倫《明詹母吳孺人墓志銘》，《甔甀洞續稿》文部卷二。
[27] 陳智超《美國哈佛大學哈佛燕京圖書館藏明代徽州方氏親友手札七百通考釋》，第137頁。
[28] 汪道昆《贈方生序》，《太函集》，第72頁。
[29] 同上。
[30] 胡益民、余國慶《太函集·點校前言》，第14頁。

（二）廣泛的儒商互動

地處深山封閉環境的徽州商人注意同外界建立廣泛的交游，有意識地與全國各地的文人士大夫建立聯繫。以方用彬爲例，他自稱："余昔弱冠，志在四方，蓋欲縱觀山水，廣結英俊。"[31]據當代學者陳智超考證，方氏萬曆元年（1573）冬赴北京入國子監，至少停留到次年春天；萬曆三年（1575）再次到北京，停留不到一年；萬曆七年（1579）秋天到南京；萬曆十年（1582）到廣州；萬曆十三年（1585）到南京；萬曆十六年（1588）到南昌；萬曆二十四年（1576）前後到湖廣麻城；此外，他還到過寧國、涇縣、旌德、揚州、儀真、開封等地。這樣廣闊的行程花費巨大，方用彬便通過買賣一些墨、硯、書籍、書畫、瓷器骨董，以及通過借貸、典當等方式賺取錢財，以此來貼補他的交游。但即便如此，他也常常入不敷出，使他原本富饒的家境走向貧窮和沒落。[32]哈佛大學燕京圖書館藏有方用彬親友700通書信，這批書信絕大多數的收信人都是方用彬本人。據陳智超研究，這些與方用彬通信的人群，包括53名方氏族人、150名徽州鄉人、25名徽州地方官員。[33]作爲一個普通的商人，是如何建構起這樣一個龐大的交際圈的呢？陳智超認爲："除了他自身的條件和努力，如外出游學、經商等以外，他的宗族關係也給了他許多接觸外界的機會。"[34]

晚明在書畫鑒藏界聞名者如董其昌、李日華、馮夢禎、張丑、汪珂玉等人與吳其貞所提及的幾個家族中人多有往來。如萬曆十五年（1587）七月二十四日，馮夢禎在其日記中記下收到汪道昆、汪道貫兄弟來信。[35]萬曆十七年（1689）七月十一日，又記云："周叔宗自新安歸，見過。得司馬、仲淹、汪座主三書。"[36]

叢睦坊的汪汝謙早在少年時期就廣游蘇州、上海、揚州等地，他曾描述過自己少年時交游的廣泛：

記余少年游屢矣。吳閶淞泖間，酒壚詞社，獲逢名公縉紳，高流翰墨之盛，而廣陵、白門托迹尤多。時觀里瓊花、橋邊明月，洎秦淮桃葉小姬家，無不三五踏歌，十千買醉……

[31] 方用彬《方氏親友手札識語》，陳智超《美國哈佛大學哈佛燕京圖書館藏明代徽州方氏親友手札七百通考釋》，第1頁。
[32] 陳智超《美國哈佛大學哈佛燕京圖書館藏明代徽州方氏親友手札七百通考釋》，第7—10頁。
[33] 除少數人與方用彬關係密切之外，多數衹限于名刺。
[34] 陳智超《美國哈佛大學哈佛燕京圖書館藏明代徽州方氏親友手札七百通考釋》，第28頁。
[35] [明]馮夢禎《快雪堂日記》，丁小明點校，鳳凰出版社，2010年版，第5頁。
[36] 同上，第42頁。

汪汝謙的交游不乏當時的名流，陳繼儒、董其昌等人都是他的坐上賓。郭嵩燾曾這樣描寫汪汝謙的交游："所交游若陳眉公、董思伯、黃貞父，[37]皆矩人明德，相泛湖山觴詠之會，窮極歡娛。"[38]汪汝謙在杭州居住的春心堂，其中，"夢草齋""聽雪軒"係由董其昌題匾，而"攝臺"則由陳繼儒題匾。[39]天啓三年（1623），汪汝謙在杭州西湖修建畫舫"不繫園"，"計長六丈二尺，廣五之一。入門數武，堪貯百壺；次進方丈，足布兩席；曲藏斗室，可供卧吟；側掩壁廚，俾收醉墨。出轉爲廊，廊升爲臺，臺上張幔，花晨月夕，如乘彩霞而登碧落。若遇驚飆蹴浪、欹樹平橋，則卸欄卷幔，猶然一蜻蜓艇耳。中置家僮二三，擅紅牙者俾佐黃頭，以司茶酒。客來斯舟可以禦風，可以永夕。遠追先輩之風流，近寓太平之清賞"[40]。建成之後，"年來寄迹在湖山，野衲名流日往還"[41]。汪汝謙自稱："余昔構不繫園，非徒湖山狎主，實爲名士來賓。"[42]天啓二年（1622），董其昌爲其詩集《猗詠》作序并寄汪汝謙，寫道：

吾友汪然明，陸機所謂豪士，伶元所謂慧男子也。每笑素封都君築銅陵，擁金穴，水種千石魚，澤量千足彘，歲收千畝黍、千甕酒，此白癡小兒豪舉耳，曾得名姝一笑、名流一盼乎？然明去新安跳而之西湖，造樓船，讀書其中，知有西子湖便當有佳人才子，知有佳人才子便當有觴詠翰墨，有觴詠翰墨便當有寓公客卿相與約束鶯花，平章風月。[43]

汪汝謙與米萬鍾、馮夢禎也有交往，在《猗詠》中收錄了汪汝謙爲米萬鍾作壽所寫的"四奇"詩，分別以米家園、米家燈、米家石和米家童爲題。[44]馮夢禎去世後，汪汝謙落寞地寫道："當年羅綺嬌歌舞，今日空留石上華。"[45]汪汝謙在杭州所交游者多爲縉紳，他曾自豪地寫道："縉紳先生如馮開之司成、徐茂吴司李、黃貞父學憲主盟騷壇，而四方韵士隨之。二三女校書焚香擘箋，以詩畫映帶左右，而余以黃衫人傲睨其間。"[46]"以黃衫人傲睨其間"道

[37] 陳眉公指陳繼儒，董宗伯指董其昌，黃貞父指黃汝亨。
[38] [清]郭嵩燾《叢睦汪氏遺書·序》，光緒十二年重刊本。
[39] [明]汪汝謙《春星堂集·小傳》，《叢睦汪氏遺書》，光緒十二年重刊本。
[40] 汪汝謙《不繫園記》，《叢睦汪氏遺書》，光緒十二年重刊本。
[41] 汪汝謙《作不繫園》，《叢睦汪氏遺書》，光緒十二年重刊本。
[42] 汪汝謙《不繫園集·題詞》，《叢睦汪氏遺書》，光緒十二年重刊本。
[43] [明]董其昌《猗詠·小序》，《叢睦汪氏遺書》，光緒十二年重刊本。
[44] 汪汝謙《薛千仞賦四奇詩以壽米友石大參遂步其韵》，《叢睦汪氏遺書》，光緒十二年重刊本。
[45] 汪汝謙《早春同吳太寧胡仲修探梅過快雪堂》，《叢睦汪氏遺書》，光緒十二年重刊本。
[46] 汪汝謙《重修水仙王廟記》，《叢睦汪氏遺書》，光緒十二年重刊本。

出了汪汝謙在與士大夫交流時不以自身商人的身份而自卑,這代表了明末清初部分徽商在與士大夫群體相處時不卑不亢的心態。

不僅商人群體的心態如此,士大夫群體對待商人、百工的心態也在這一時期發生着轉變。張岱《陶庵夢憶》曾記"諸工"云:"竹與漆與銅與窯,賤工也。嘉興之臘竹,王二之漆竹,蘇州姜華雨之筲籙竹,嘉興洪漆之漆,張銅之銅,徽州吳明官之窯,皆以竹與漆與銅與窯名家起家,而其人與縉紳先生列坐抗禮焉。則天下何物不足以貴人,特人自賤之耳。"[47]張岱在針對這些在固有的觀念中本爲賤工的人與縉紳先生列坐抗禮的現象,提出"天下何物不足以貴人,特人自賤之耳"這樣的觀點,代表了當時士大夫群體中部分有識之士的看法。

徽商似乎對廣結天下名士存有執念,我們在汪道昆《太函集》爲徽州商賈所作的傳記中經常能夠看到類似的情況,如《查八十傳》寫一位家在休寧北門名叫查鼒的人,其祖父以商賈起家,他本人也從父兄入行商賈。查鼒善琵琶,托身商賈雲游天下,至吳門,被祝允明、王寵、唐寅、文徵明等人引爲布衣之交。[48]有的徽商如方用彬一般,即使散盡家財也要廣結名士,并且了無遺憾。

這樣的現象與徽州以儒爲先的傳統觀念有關。休寧商人戴思端,其子戴昭在吳門游學之際與沈周、祝允明、文徵明、唐寅、朱存理等人多有交往。戴昭將還鄉科考之時,包括沈、祝、文、唐等共35人作詩送別,并由時任浙江紹興府儒學訓導的戴冠作序,詩序成一卷《諸名賢垂虹別意詩并叙》。戴冠在序中介紹道:

休寧宗弟戴生昭,年富質美。予教授紹興府學時,與其父思端有同譜之好,往來情意甚篤。思端業賈,什九在外,不能内顧昭。恐昭廢學負所稟,因挈來游于吳,訪可爲師者師之,初從唐子畏治詩,又恐不知一言以蔽之之義,乃去從薛世奇治易,世奇仕去,繼從雷雲東以卒業。昭爲人,言動謙密,親賢好士,故沈石田、楊君謙、祝希哲輩,皆吳中名士,昭悉得與交,交輒忘年忘情。[49]

戴冠在這篇序文中表達了自己對學儒和從商的看法:

丈夫立身,莫先于學,不則縱富且貴,不過血肉之軀耳。富則敗禮亂俗,貴則政屬下,富貴則安用哉,死則人皆唾詈不已,其所過之地,如孤鴻雪泥,指爪

[47] [明]張岱《陶庵夢憶 西湖尋夢》,上海古籍出版社,2001年版,第77頁。
[48] 汪道昆《查八十傳》,《太函集》卷二十八,第601—603頁。
[49] 汪珂玉《珊瑚網》,第327頁。

易滅，人亦不齒也，惟人幼而能進于學，以明其理，以修其身，故能入孝出弟，行謹言信，窮則善家厚俗，出則忠君澤民，生則人化之，死則人思之，所歷之地人皆稱述而歌詠之，非私也，人心之公道也，古今之直道也。……昭歸，以予言諗諸父兄宗族，當必以予言爲然。[50]

本文所提到的這些徽商在廣泛交游時有一個顯著的特點，即他們喜歡與當時著名的文人雅士來往，其背後所揭示的是當時儒商互動的現象。沈周、祝允明、文徵明、唐寅、董其昌、朱存理、汪珂玉、李日華、馮夢禎、張丑等人或是在當日就享有盛譽的文人畫家，或是在古書畫鑒藏方面卓有成就的人物，這爲徽州古書畫鑒藏風氣的興盛起了關鍵的作用。

二、徽州家族式的古書畫收藏

一些向讀者介紹如何鑒藏骨董的書籍在這一時期廣受歡迎，如元代夏文彥所撰《圖繪寶鑒》，明代中晚期出現的文震亨《長物志》、屠隆《考槃餘事》等。這些書籍旨在指導人如何鑒藏雅玩，如何提高自身的生活品位，使得許多沒有鑒藏基礎的人通過這些書籍獲得了一定的路徑。例如，萬木春注意到，"馮夢禎缺乏鑒別經驗，遇到難題時臨時查閱書本。在南京時，有人携來一張署名顧望之的竹。馮夢禎在日記中記道：'望之。吳仲圭齊名。畫竹師文與可，見《圖繪寶鑒》。'可能他爲搞清顧望之是誰，查閱了《圖繪寶鑒》。"[51]類似這樣的例子，萬木春在列舉了幾件之後得出結論："由此可見，馮夢禎一邊靠學習書本，一邊建立起自己的收藏。他在這麼短的時間里收到了包括李思訓、王維、黃筌這些大名頭的作品，其真僞是很值得懷疑的。"[52]爲什麼像馮夢禎這樣的人在缺乏鑒藏經驗的情況下急需構建起自己的藏品呢？又爲什麼在這一時期會涌現出多種像《長物志》《考槃餘事》等這樣指導士紳提昇生活品位的書籍呢？

關于這兩個問題的答案，有政治、經濟、文化等多方面的原因，此前已有不少學者給出了自己的解釋。其中，通過類似的書籍重新定義士紳階層的説法，值得我們關注。加拿大漢學家卜正民注意到，于1388年在南京刊布的曹昭

[50] 汪珂玉《珊瑚網》，第327頁。
[51] 萬木春《味水軒里裏閑居者：萬曆末年嘉興的書畫世界》，中國美術學院出版社，2008年版，第57頁。
[52] 同上。

《格古要論》[53]，"重新界定了士紳的身份，從生來就是士紳的人們那裏，轉移到了那些有錢購買但尚需學習應當買些什麽的人當中。一旦這種知識以昂貴書籍的面目出版、流通，所有渴望獲取士紳身份的人都可以找到攀登的門徑"[54]。考慮到這一層原因，鑒藏骨董便不僅僅是士紳階層消遣的雅事。對于像馮夢禎一樣新進躋身于士紳之列者，以及像汪汝謙這樣傲睨于縉紳之列的富商，鑒藏骨董便成了他們從精神上完成自我確認，以及被他人認可爲士紳階層的一條有效的途徑。

這樣的氛圍進一步促進了以骨董交易爲紐帶的儒商互動。在儒商互動之時，既是風雅之物又能作爲謀利手段的古書畫便成了士大夫群體與商人群體最容易產生的交集之一。綿延數代的當地望族，在這時凸顯出自己的力量，使這一時期的徽州古書畫收藏呈現出非常顯著的家族性特點。

在徽州剛開始掀起收藏之風的階段，他們在古書畫收藏方面的名聲并不好。沈德符《萬曆野獲編》提到徽州人喜歡附庸風雅，但鑒賞能力不高：

比來則徽人爲政，以臨邛程卓之貲，高談宣和博古，圖書畫譜。鍾家兄弟之僞書，米海岳之假帖，澠水燕談之唐琴，往往珍爲異寶。[55]

經過一段時期的積纍之後，徽州家族式的古書畫收藏逐漸贏得了良好的聲譽。清初黃崇惺《草心樓讀畫集》稱："休歙名族，乃程氏銅鼓齋、鮑氏安素軒、汪氏涵星研齋、程氏尋樂草堂，皆百年巨室，多蓄宋元書籍法帖、名墨佳硯、奇香珍藥，與夫尊彝、圭璧、盆盎之屬，每出一物，皆歷來賞鑒家所津津稱道者，而卷册之藏，尤爲極盛。"[56]

詹景鳳走上仕途之後，在古書畫鑒藏方面也投入很多的精力，《（康熙）休寧縣志》稱詹景鳳"風流文藻，東南士歸之"，"雅好恢諧，抵掌古今成敗，歷歷可數。人言癖古如倪元鎮，博洽如桑民懌，書法如祝希哲，繪畫如文徵仲"。[57]李維楨曾這樣評價詹景鳳的收藏："以蓄古迹，則爲鼎彝、敦罍、鐘磬、劍削、名畫、法書、越窯、宋绣。金石之勒，寶玉之器，遠者夏商，近者宣嘉，光怪燭天，連城同價，通人韻士，昇堂入室，欣然若窺帝之册

[53] 此書于15世紀50年代由王佐增補。
[54] [加]卜正民《縱樂的困惑——明代的商業與文化》，方駿、王秀麗、羅天佑譯，廣西師範大學出版社，2016年版，第89頁。
[55] [明]沈德符《萬曆野獲編》，中華書局，1959年，第654頁。
[56] [清]黃崇惺《草心樓讀畫集》，《美術叢書》初集第一輯，江蘇古籍出版社，1997年版，第32頁。
[57] 《（康熙）休寧縣志》卷十二。

府。"[58]詹景鳳的收藏也與他的家族有着密切的關係,他曾在一段文字中提及他們家族對于宋、元、明三朝書畫的收藏情況:

> 吾族世蓄古書畫。往時吾新安所尚,畫則宋馬、夏、孫、劉、郭熙、范寬,元彥秋月、趙子昂、國朝戴進、吳偉、呂紀、林良、邊景昭、陶孟學、夏仲昭、汪肇、程達,每一軸價重至二十餘金不吝也。而不言王叔明、倪元鎮,間及沈啓南,價亦不滿二三金。又尚册而不尚卷,尚成堂四軸而不尚單軸。[59]

吳其貞《書畫記》記録了許多歙縣溪南吳氏家族的收藏。查《溪南吳氏世譜》,唐貞觀十四年(640),豫章人吳義方于歙州講學而移居此地,後子孫散居六邑。咸通年間(860—874),吳光一支由休寧遷入歙西溪南,被尊爲溪南吳氏始祖。[60]溪南吳氏發展至晚明出現了吳廷這樣收藏有許多重要的古書畫作品的商人。吳廷的古書畫收藏規模龐大,有"清大内所藏書畫,其尤佳者半爲清廷舊藏,有其印識"[61]的説法,他的重要藏品包括顔真卿《祭侄文稿》、米芾《蜀素帖》、摹本《樂毅論》等。崇禎十二年(1639)四月三日至四月十四日,吳其貞在溪南逗留了12天,拜訪了溪南吳氏族人吳本文、吳元定、吳琮生、吳象成、汪三益、吳可權、汪天錫、吳國瑞、宋元仲、吳從雲、吳瑞生、吳汝晋、吳修遠、吳文長、吳子祥、吳永言、程元胤等人,收獲頗豐。對這12天,吳其貞的感受是:"余至溪南借觀吳氏玩物,十有二日,應接不暇,如走馬看花,抑何多也!"[62]即使這樣,吳氏門人汪三益告訴吳其貞,這已經是吳氏收藏在没落之後僅存十分之四的情況了。[63]由此可見溪南吳氏的古書畫收藏規模之大。

從吳其貞《書畫記》中的記述,我們能瞭解到崇禎年間溪南吳氏家族古書畫收藏的一些情況。吳其貞在崇禎十二年(1639)四月三日拜訪了吳本文,見到曹霸《牧馬圖》、王齊翰《江山隱居圖》、李景道《仕女圖》、顔真卿《朱巨川告》[64]、顧愷之《洛神圖》、陶淵明《雪賦》殘本。吳其貞對吳本文的印象是:"本文鑒賞書畫,目力爲吳氏白眉。是日所見元人墨迹,宋元名畫頗多,皆爲絶妙者。"[65]次日,吳其貞接着拜訪了吳本文的表兄弟吳元定,見到

[58] [明]李維楨《通判平樂府事詹公墓志銘》,《大泌山房集》卷八三。
[59] [明]詹景鳳《詹氏小辨》,《四庫全書存目叢書》第112册,齊魯書社,1995年版,第574頁。
[60] 《新安歙西溪南吳氏世譜》,上海圖書館藏手鈔本。
[61] 《豐南志·士林》。
[62] [清]吳其貞《書畫記》,第62頁。
[63] 同上。
[64] 吳其貞稱此帖係刻入《停雲館帖》者。
[65] 吳其貞《書畫記》,第49頁。

元定所藏黃公望《鐵崖圖》、唐人臨本《東方朔畫贊》（後有米芾等數人題識），除此之外，"是日所見有仇十洲《前赤壁圖》卷、唐六如《香山圖》卷、祝枝山《蘭亭圖》、徐幼文《獅子林圖》，皆精妙無出于右者。又有青綠腰花尊一隻，有蓋金花觶一隻、小金花交牙彜一隻，其色皆爲青翠瑩潤，幾欲滴下，爲周銅器皿之尤物也"[66]。四月四日，吳其貞在見過吳元定後，又訪吳琮生，見到其所藏楊凝式《夏熱帖》[67]、趙千里《桃源圖》、王羲之《平安帖》[68]。據吳其貞所記，"琮生諱家鳳，乃巨富賞鑒吳新宇第五子。弟兄五人行皆'鳳'字，故時人呼之爲'五鳳'。皆好古玩，各有青綠子父鼎，可見其盛也。琮生善能詩畫"[69]。吳其貞還見了吳象成，"象成是伯昌長子也。當日收藏頗多，爲魏璫之害，皆散去"[70]。當日，吳其貞所見有倪瓚《景物清新圖》、李營丘《飛雪沽酒圖》、王蒙《竹石圖》和趙孟頫《士馬圖》。

吳其貞本人所在的商山吳氏至明代人才輩出，曹嗣軒《休寧名族志》稱：

> 入皇明，丁指漸繁，哲人挺出：有以理學而鬱爲世瑞者，有以文翰而見稱時流者，或以孝友名，或以忠節著，或隱逸于山林，或敦尚于風雅，科第時作，人才間生。或俠慕原嘗貽礁原而不朽，或奮發武圍耳龍沙而獨步，種種奇行，概不乏人，次而論之益百多人，炳然與唐宋同風。[71]

若將視野擴展到更大的範圍，可以看出吳其貞整個家族都有好古之風。汪道昆《明故太學生吳用良墓志銘》是爲商山吳繼佐所作。繼佐表字用良，其祖父贈中書舍人，父親吳源授光祿寺監事，"兩世以巨萬傾縣"[72]。但吳繼佐不喜學儒，又不喜從商，"至其出入吳會，游諸名家，購古圖畫尊彜，一當意而賈什倍。自言出百金而內千古，直將與古爲徒，何不用也"[73]。吳道錡，"嗜古，好陳設。係收藏天寶鼎主人伯生兄季子也。性好友，有乃翁風"[74]。其兄吳道鉉，"爲人恬靜，一生未見喜愠之色"[75]。吳其貞從吳道錡處購得王

[66] 吳其貞《書畫記》，第49頁。
[67] 吳其貞斷爲宋人填廓本。
[68] 書在硬黃紙上，爲唐人填廓本，有柯九思印章，係刻入《停雲館帖》者。
[69] 吳其貞《書畫記》，第150頁。
[70] 同上，第51頁。
[71] [明]曹嗣軒《休寧名族志》，黃山書社，2007年版，第426頁。
[72] 汪道昆《明故太學生吳用良墓志銘》。
[73] 同上。
[74] 吳其貞《書畫記》，第2頁。
[75] 同上，第4頁。

蒙《竹石圖》，從吳道鉉處見宋徽宗行書《春辭》。吳明宸，"能臨池，好古玩"[76]。吳明本，"自幼持齋樓上，供奉佛像，皆度金烏思藏者，大小不計其數，惟准提像爲新鑄，係萬曆年間藏經内檢出，始行于世"[77]。此外，據吳其貞稱："余鄉八、九月，四方皆集售于龍宮寺中。"[78]崇禎十二年（1639）汪綏之持方從義《金鵝曉日圖》、王蒙《秋林覓句圖》、倪瓚《松亭山色圖》、趙孟堅《幽蘭圖》四幅赴龍宮寺，金虎臣持倪瓚《紫芝山房圖》、唐子華《捕魚圖》、王蒙《杉溪圖》、馬文璧《山水圖》、董其昌跋黃公望橫張紙畫册十二頁、李公麟僞本《九歌圖》赴龍宮寺。[79]另據其他史料來看，當時還有不少商山吳氏的族人也雅好書畫，如吳應科，字孟舉，"好藏書，嗜古"。[80]吳道墾，字去蒙，善書法。[81]吳元樂，字振之，"善鼓琴，詩畫咸名家，有《寂寥居稿》"。[82]吳繼仕，字公信，"善草書，造二王之妙，時人秘之"。[83]吳懷保，字仁伯，"多書畫，積書四萬餘卷，爲園曰'素園'，與騷客吟詠其中"。[84]吳明珍，字季重，"工于臨池"。[85]吳懷侃，字司直，"好文辭，善詩畫，摹仿秦漢印章"。[86]吳天民，字再尹，"治公車暇，旁涉詞場，書畫精妙"。[87]吳懷賢仲子吳道璋，字仲闇，"工書法"；[88]三子吳道傳，字待先，"善丹青，好風雅"。[89]吳明寅，字叔虎，"好摹素師帖"。[90]吳明瑞，字德符，"工繪事，酷肖梅花道人"。[91]吳懷真，字若渝，"嗜詩書，善繪事"。[92]吳懷上，字臨之，"善篆書，得趙凡夫之派"。[93]吳元才，字以德，

[76] 吳其貞《書畫記》，第5頁。
[77] 同上，第6頁。
[78] 同上，第65頁。
[79] 同上，第66頁。
[80] 曹嗣軒《休寧名族志》，黃山書社，2007年版，第427頁。
[81] 同上，第428頁。
[82] 同上，第429頁。
[83] 同上。
[84] 同上，第430頁。
[85] 同上。
[86] 同上，第431頁。
[87] 同上。
[88] 同上。
[89] 同上。
[90] 同上，第433頁。
[91] 同上，第436頁。
[92] 同上。
[93] 同上。

元黃公望《富春山居圖》上有吳其貞印章

"游藝于詞垣畫苑,所著有《禪悅餘草》"。[94]吳元嘉,字樂善,"工文詞,善丹青,而棲心方外"。[95]吳繼寬,字警弦,"善絲桐、藻繪"。[96]吳明瑞,字德符,"早游太學,博物鑒古。海內諸名家,與朱蘭嵎太史(朱之蕃)、李九疑太常(李日華)常交之最密。蒔花訪石,爲小圃。兼善詩畫、臨池。九疑先生著《紫桃軒》諸刻,志之于高士籍中"。[97]

吳其貞《書畫記》提到的商山吳氏的族人,有的直言其從事古董行業,如吳在竹,"蓋業骨董也"[98],吳其貞從其手中購買宋無名氏《貨籃擔圖》。族人吳佛齊,"以業骨董見稱于時"[99],吳其貞從其處得見徐崇嗣《藥苗秋茄圖》、唐希雅《秋葵圖》[100]。有的雖有功名,但從其行跡能推測出來他們也頻繁地參與古書畫的鑒藏和買賣。如吳其貞多次提到的吳聞詩和吳聞禮兄弟,二人是吳其貞的侄孫。吳聞詩字子含,吳其貞稱其"坦衷直諒,高節自持,與人交始終不渝。幼能文,舉筆千言立就。若辨古玩真贗,一見洞然"[101]。吳聞禮字去非,吳其貞形容道:"美容儀,翩翩然有才子之風,讀書之暇,

[94] 曹嗣軒《休寧名族志》,第436頁。
[95] 同上,第437頁。
[96] 同上。
[97] 同上。
[98] 吳其貞《書畫記》,第15頁。
[99] 同上,第6頁。
[100] 吳其貞判斷其爲元人臨元代畫家王若水之作。
[101] 吳其貞《書畫記》,第26頁。

好臨池，玩賞古器，目力超邁，余亦服膺之。"[102]據《（道光）休寧縣志》顯示，吳聞禮爲崇禎十六年（1643）進士。[103]兩人爲吳祚之子，在鄉里享有能鑒古董的盛名，"時里中競以好古相尚，而昆仲二人爲尤著云"[104]。吳聞詩經常從吳其貞處購買書畫，如崇禎十二年（1693）吳其貞從溪南吳本文處購得宋徽宗《大白蝶圖》，轉手就售賣于吳聞詩。[105]另一本由林君《江南八景圖》八張扇面改裝的冊頁，爲净慈寺的傳代之物。此圖爲吳聞詩得之，後吳其貞又從于通三手中購入。這中間所發生的轉賣，證明吳聞詩也參與了古書畫的買賣。有關吳聞禮，《書畫記》也有類似的記載，如崇禎十五年（1642）六月七日，吳其貞從榆村程季白之子程明詔家人處購得《三朝翰墨》一本，包括宋代米友仁、元代虞集、明代解縉等人書法，計十餘則。當吳其貞回家之後，正好碰到吳聞禮。吳聞禮一見即愛不釋手，強奪而去，并因此與吳其貞避而不見。這不禁讓吳其貞想起薛道祖強奪米芾研山石的典故，記下"憶昔薛道祖奪去寶晉齋研山石，不肯與原主復見，以爲千古忍心人，今去非亦然"[106]的怨言。事實上，在當時如吳聞詩和吳聞禮這樣雖不是職業的骨董商人，但頻繁參與古書畫買賣并從中牟利者也非常常見。

三、家族的没落與藏品的散佚

吳其貞所處的明末清初，已經是徽州古書畫鑒藏走向没落之時。對于溪南吳氏的收藏，吳其貞聽溪南吳氏的門人汪三益講："吳氏藏物十散有六矣。"[107]直到康熙五年（1666）三月一日，吳其貞在揚州得見溪南吳氏族人吳能遠。據吳其貞所記，吳能遠與"五鳳"爲兄弟，于崇禎年間移居蘇州閶門，"凡溪南人携古玩出賣，皆寓能遠家，故所得甚多，盡售于吳下"[108]。可見，吳能遠儼然已經成了溪南吳氏家族在杭州售賣藏品的代言人。吳其貞當日在吳能遠處見其趙孟頫《歸去來圖》、周曾《寒塘秋色圖》、宋無名氏《奇石圖》、倪瓚《竹石春柯圖》、馬和之《山莊圖》等五件藏品。

榆村程氏家族著名的鑒藏家程季白卒于天啓六年（1626），吳其貞没有留

[102] 吳其貞《書畫記》，第48頁。
[103] 《（道光）休寧縣志》，《中國地方志集成》，江蘇古籍出版社，1998年版，第150頁。
[104] 吳其貞《書畫記》，第26頁。
[105] 同上，第112頁。
[106] 同上，第77頁。
[107] 同上，第62頁。
[108] 同上，第208頁。

下與程季白謀面的記録，但他自稱與程季白的兒子程明詔爲莫逆之交。吴其貞記述了程季白死後家族敗落、藏品四散的景象：

 正言諱明詔，季白之子也。季白篤好古玩，辨博高明，識見過人，賞鑒家稱焉。所得物皆選拔，名尤遽。居中翰，因吴伯昌遭遇璫禍連及，喪身亡家于天啓六年。子正言遂不能守父故物，多售于世，然奢豪與父同風。善臨池，摹倪迂，呶呶逼真。與予爲莫逆交。觀其銅器，有姜望方鼎、方觚；窯器則官窯彝、白定彝；漢玉器、項氏所集圖章百方，皆各值千金者；又雙鳩鎮紙，雌雄各一，雄者可棲雌背，雌者則塌下，可見漢人工巧耳；又有大眼珙、寶環、歪頭勾、厭勝，皆漢器之著名者。余物精巧不勝計。[109]

 吴其貞的族兄吴懷賢，本是一位收藏頗豐的藏家。《休寧名族志》稱"吴懷賢，字齊仲，善蘭竹"[110]。與程季白的遭遇相似，吴懷賢被捲入楊漣一案，被魏忠賢禍害致死。吴其貞《書畫記》中曾多次提到從吴懷賢之子吴道昇處得見古書畫，這批藏品應該就是吴懷賢的遺産。雖爲同族，但吴其貞這樣的職業商人多次拜訪吴道昇，無疑與當時吴家的變故有關。吴懷賢的這批藏品不乏流傳有緒的名作，如周文矩《文會圖》、李公麟《楞嚴變相圖》、顔真卿《劉中使帖》等，具體情況如下表：

吴懷賢收藏古書畫統計

藏品名稱	藏品情況	吴其貞所見時間
周景玄《宫女摘花圖》	長約二尺，丹墨絹質佳，鈐有印璽，副絹有宋徽宗題跋。吴其貞定爲"神品"。	失記
李公麟《楞嚴變相圖》	高尺餘，長約三丈，紙墨精彩。畫法不工不簡，隨類寫形。吴其貞稱"誠爲神品"，"此卷膾炙人口，爲龍眠名畫，宋時已價重千金矣"。有"宣和"小璽、項元汴印章。	
揚無咎《梅花三叠圖》	氣色尚佳。每則題詞一首。副紙有元宋元禧等四人題詠，有明王伯谷跋。	
錢選《蘭亭圖》	丹墨紙色如新，卷後有董其昌跋。	

[109] 吴其貞《書畫記》，第30—31頁。
[110] 曹嗣軒《休寧名族志》，第431頁。

續表

藏品名稱	藏品情况	吴其貞所見時間
李公麟《擊球圖》	長不過三尺，氣色頗佳。吴其貞判斷"筆法秀嫩，與《楞嚴變相》迥異"。卷後有傅著、董其昌、吴乾等人題跋。	失記
趙孟頫《桐陰高士圖》	長約三尺，絹質丹墨粲然，有"趙氏子昂"印，卷後副紙有饒介、倪瓚、王蒙等人題跋。	
錢選《江村捕魚圖》	有元明二十多人題詠。吴其貞判斷："法與《蘭亭圖》同，體效趙千里，而雅趣氣色皆爲不及。"	
顔真卿《劉中使帖》	藍箋紙，紙墨尚佳。吴其貞判爲"超妙入神之書"。吴懷賢題："如力士舉鼎，莊重有儀。"上有兩宋内府小璽，卷後有元王英孫、鮮于樞、張彦清、白湛淵、田師孟等人題跋，有明文徵明、董其昌、吴懷賢等人題跋。又附文徵明一帖。	
蘇軾《昆陽城賦》	花箋，紙墨尚佳。吴其貞稱："此卷古今賞鑒者多載于記録中，故膾炙人口。"	
蔡卞《赴朝帖》	粉箋，精彩尚佳。吴其貞定爲"超妙入神之作"。	
唐宋元小畫圖册二本計四十八頁，包括宋徽宗《蠟梅銅嘴圖》、黄筌《秋葵圖》、劉寀《戲魚圖》、劉松年《松亭圖》等。	吴其貞稱宋徽宗、黄筌、劉寀、劉松年作品"皆超等入神妙筆"，其餘皆爲宋畫院中物。	
僧傳古《戲水龍圖》	有"宣和"小璽，賈似道"長"字印。	
謝安《近問帖》	白麻紙，有"宣和"小璽。吴其貞判斷其爲唐人廓填。	
馬遠小畫圖册子計十六頁	大小不等，吴其貞判斷："蓋好事者集成也，内中元人張可觀、劉曜卿、沈月溪皆有之，畫法未臻神妙。"	

續表

藏品名稱	藏品情況	吳其貞所見時間
王蒙《所性齋圖》	畫法鬆秀，氣色亦佳。下段中央有一塊缺失，由時人補全。	崇禎九年（1636）九月二十日
沈月溪《溪山松陰圖》	紙墨齷齪。	
孫位《三教圖》	有兩宋小璽。蘇剥太過。	
黃公望《秋山訪友圖》	氣色佳，識"大癡"。吳其貞判斷爲"神品"。	
陳惟允《仙山圖》	長三尺餘，殘破一大塊，見載于《名家記傳》中。吳其貞判斷爲"無上神品"。	
趙昌《芙蓉圖》	絹，剥落無全。	
關仝《關山積雪圖》	澄心堂紙，氣色尚佳，有董其昌題識。	崇禎十一年（1638）六月三日
王蒙《徑山圖》	畫法尚佳，紙齷齪。	
童貫《古木寒林圖》	絹本，不滿三尺，氣色佳，有元錢惟善、明汪南溟題跋。	崇禎十一年（1638）十二月二日
柯九思《竹譜圖》紙畫大册子一本計三十六頁	紙墨如新，缺二頁，由夏仲昭所補。有明初蔣之忠等四人題跋，有明末董其昌題跋及項元汴、吳新宇等人印章。	崇禎十二年（1639）正月十八日
王蒙《水渦圖》	氣色尚佳，上無題識，卷後有自題及他人題識。	
周文矩《文會圖》	絹素剥落，精彩猶存，有宋徽宗七言絶句、"天水"畫押、"御書"小璽，蔡京題和。	崇禎十二年（1639）二月十五日
蘇軾《禱雨帖》	蠟箋，紙墨如新。吳其貞判斷："爲東坡超妙入神之書。"	
米芾《修廠帖》	粉箋，紙剥墨落，精神不旺，有鄭元祐、文徵明題跋。	

除了如程季白、吳懷賢，一般遭遇橫禍致使家族走向没落、藏品四散之外，明清易代之際如戰争等不確定因素也會造成這種影響。由于戰亂的原因，叢睦坊汪氏家族也走向了没落，平生所藏古書畫付之劫灰。崇禎十四年（1642）十一月十五日，吳其貞在見到汪莩敬後，記云："莩敬族中富貴，多人皆尚古玩，所收名物，不亞溪南，今已散去八九。是日見有漢玉張牙露爪辟邪鎮紙，琢法精工，惜玉質不佳耳。"[111]在汪汝謙的詩集也透露出丁卯武林

[111] 吳其貞《書畫記》，第73頁。

郁攸爲虐，其生平所藏書畫付之劫灰。[112]

從順治八年（1651）八月起，一直在徽州境內做古書畫生意的吳其貞放棄徽州境內的熟人環境，遠走他鄉，在杭州、揚州、蘇州一帶繼續他的行商之旅。他的這種選擇顯然與徽州家族沒落、古書畫四散有關。

結語

本文以古書畫商人吳其貞《書畫記》爲中心，探討明末清初徽州古書畫收藏所呈現出的家族性特點，對形成這一現象的原因給出解釋，并關注了隨着家族的沒落這些家族所收藏的古書畫的散佚。徽州特殊的地理環境迫使當地人以賈代耕，經商與至仕成爲明末清初的徽州人可選的兩條人生發展方向，經商以獲利，學儒以顯宗，徽州人在商與儒之間一張一弛。經過數代人的積纍，當地的望族出現在一個家族中成功的商人與在科舉和功業方面取得成就的士大夫并存的現象。儘管當時帶有着以儒爲先的觀念，但儒商互動却廣泛發生，許多徽商開始廣泛地結交文人雅士。于是在汪道昆等人開風氣之先後，許多當地的文人士大夫和商人紛紛投身其中，使徽州的古書畫收藏呈現出顯著的家族性特點。易代之際，儘管古書畫鑒藏的氛圍依舊濃厚，但隨着這些家族的沒落，他們的藏品也開始四散。

本文爲中國博士後科學基金第68批面上資助階段性成果，專案編號：2020M680465。本成果受北京語言大學校級科研項目（中央高校基本科研業務專項資金）資助，項目批准號：19YNN23。

<div style="text-align:right">劉亞剛：北京語言大學
（編輯：李劍鋒）</div>

[112] 汪汝謙《余自丁卯武林郁攸爲虐生平書畫付之劫灰今歸故園所喜花竹宜人悠然自適因拈雜詠凡十六章》，《叢睦汪氏遺書》，光緒十二年重刊本。

明末骨董商王越石及其書畫居間行銷策略考述

宋吉昊

內容提要:

在李日華、董其昌、張丑和吳其貞等明末清初人的文獻資料中都提到過一個叫王越石的骨董商。王氏正史無名,一門數代販賣骨董,并提供書畫居間服務,與明末清初時期多宗影響深遠的書畫交易有緊密聯繫。本文通過梳理和連綴明清文獻資料中關于王越石的零散資訊,力求更全面地還原王越石的身份資訊及其在明末清初時期書畫骨董交易中所發揮的作用。

關鍵詞:

明末清初　骨董商　王越石　行銷　居間

近年來,學界關于明末骨董商王越石有較爲深入的研究,相關史料的梳理也比較扎實和細緻。如張長虹通過梳理以王越石爲代表的這樣一批書畫交易參與者的活動,來研究明清時期的徽州商人與書畫市場之間的關係;[1]范金民通過王越石與董其昌、李日華等收藏家的書畫交流,來分析明清時期文人鑒藏家與骨董商群體之間的關係;[2]葉康寧通過書畫交易中的各種參與者,特別是王越石等骨董商群體的視角和活動,去深入探究明代江南地區以書畫消費爲代表的社會文化生活的發展與變遷。[3]同一個人,類似的史料,不同學科背景的研究都取得了高學術價值的成果。本文主要從經濟學的角度入手,通過王越石的骨董商和居間人[4]身份去探究明清時期書畫居間人在書畫市場上的行銷和居間服務。

[1] 張長虹《品鑒與經營——明末清初徽商藝術贊助研究》,北京大學出版社,2010年版。
[2] 范金民《商人與文人——明末徽州書畫商王越石與鑒藏家的交往》,《石河子大學學報》(哲學社會科學版) 2018年第8期,第4頁。
[3] 葉康寧《風雅之好——明代嘉萬年間的書畫消費》,商務印書館,2017年版。
[4] 參閱宋吉昊《明代書畫居間人研究》,首都師範大學2016年博士學位論文。居間人是在書畫骨董交易過程中,爲買賣雙方提供尋找貨源、鑒定真僞、商定交易地點和價格等服務的中介群體。

一、王越石其人

在董其昌、李日華、汪珂玉、吳其貞、姜紹書[5]、詹景鳳和張丑等明末清初時期多位文人士大夫和書畫收藏家的筆記中都提到過王越石，并與之有過書畫方面的交流。崇禎壬午（1642）五月十六日，吳其貞在《書畫記》中記載了他第一次見到王越石的情形：

> 唐宋元人小畫册二本計四十八頁……展子虔春山游騎圖絹畫一小幀……王叔明破窗風雨圖紙畫一卷……以上三圖觀于王越石。
>
> 越石，居安人，與黄黄石爲姑表兄弟，係（王）顯若親叔也。一門數代皆貨骨董，目力過人，惟越石名著天下，士莫不服膺。客游二十年始歸，特携諸玩物訪余怡春堂，盤桓三日而返。時壬午五月既望日。[6]

如往常一樣，吳其貞在筆記中記録了三天所見的珍貴書畫作品，還補記了携帶這些書畫的骨董商的資訊。王越石，居安人，古董商黄黄石的姑表兄弟，[7]還是古董商王顯若的親叔叔，客游在外二十年，剛剛返鄉就携帶書畫作品來怡春堂拜訪自己。王越石家族數代人從事骨董買賣，且都眼力過人，但祇有王越石名聞天下。

姜紹書《韵石齋筆談》中指出，王越石，原名廷珸，越石是他的字，是個善于囤積居奇的骨董商。[8]張丑《清河書畫舫》中的兩處記載也證實王廷珸就是王越石：

> 王廷珸携示雲林《倪居城東圖》小幀，青緑滿幅，全師董源。[9]
> 越石舟中瞻對着色《倪居城東圖》，是雲林絶品，爲之喜而不寐。[10]

[5] 姜紹書（？—1680），字二酉，號晏如居士，明末清初藏書家、學者。江蘇丹陽（今鎮江）人。崇禎三年（1630）曾擔任參中府軍事，崇禎十五年（1642）曾爲南京工部郎。
[6] [明]吳其貞《書畫記》卷二，人民美術出版社，2006年版，第144頁。
[7] [清]姜紹書《定窯鼎記》云："黄石名正賓，以貨郎建言，廷珸。憑藉聲氣，游于縉紳，頗蓄鼎彝書畫，與廷珸同籍徽州，稱中表，互博易骨董以爲娱。"《無聲詩史·韵石齋筆談》，印曉峰點校，華東師範大學出版社，2009年版。
[8] 姜紹書《定窯鼎記》云："王廷珸者，字越石，慣居奇貨，以博刀錐。"《無聲詩史·韵石齋筆談》，第187頁。
[9] [清]張丑《清河書畫舫·緑字型大小》，《中國書畫全書》（第四册），上海書畫出版社，2009年版，第352頁。
[10] 張丑《清河書畫舫·緑字型大小》，《中國書畫全書》（第四册），第354頁。

吴其貞和姜紹書都跟王越石的家人有過骨董書畫方面的交流，《書畫記》和《韵石齋筆談》中有不少記錄：

此圖得于王弼卿、紫玉家，二人越石弟也。[11]

予使一漢玉璋，轉于王媧若。媧若居安人，三世皆業骨董，目力過人，爲人溫雅，余一見便爲莫逆交。[12]

此在揚州王晋公寓舍觀之。晋公，越石之侄，鑒賞書畫得于家傳。[13]

以上書卷在杭城觀于王君政手。君政，越石從侄，亦業骨董。[14]

有歙人王君正（政）求見（王仲和[15]），備陳賀氏之鼎，願效居間。[16]

由上史料可知：王越石本名王廷珸，字越石，以字行于江湖，王氏家族三代都是骨董商，有一定名號的兩個弟弟是王弼卿和王紫玉；三個侄子分別是王媧若（親侄子）、王晋公（親侄子）、王君政（從侄）。

二、王越石的行銷與居間策略

王越石一門三代經營骨董，就連其因"大禮議"事件[17]被貶官爲民的表兄弟黄正賓（黄黄石）也以經營骨董和書畫爲業。根據李日華、汪珂玉、姜紹書和吴其貞等人的筆記資料可知，王越石的經營範圍比較廣泛，從徽州到杭州、揚州、嘉興、南京。如此廣闊的地域範圍，在古代交通工具極不發達的情況下，王越石如何纔能輾轉于這些城市之間，他們採取了什麼樣的經營策略纔能將生意做得比較成功呢？

（一）王越石的出行工具

自古以來江南地區水網縱橫密布，明代江浙地區的水路交通四通八達，乘

[11] 吴其貞《書畫記》卷二，《倪雲林竹梢圖小紙畫一幅》，第117頁。
[12] 吴其貞《書畫記》卷一，《陸天游草堂小紙畫一幅》，第6頁。
[13] 吴其貞《書畫記》卷四，《李唐夜游圖大絹畫一卷》，第261頁。
[14] 吴其貞《書畫記》卷三，《陸放翁七言梅花詩二首一卷》，第172頁。
[15] 王仲和即王鑰，字仲和，號虎邱。王鑰早于王鐸降清，1648年昇浙江金衢嚴道右參議。姜紹書《韵石齋筆談》中記錄的是王鑰1647年上任途中過訪自己時的見聞。參見薛龍春《孟津王氏的收藏活動與觀念》，《中國書畫》2009年第8期。
[16] 姜紹書《文王鼎附彝爐、雷紋觚》，《無聲詩史·韵石齋筆談》，第181頁。
[17] 户華爲《重聲氣輕是非的晚明清議》認爲："晚明愈演愈烈的清議風氣中，也不乏一些沽名釣譽之徒出于逢迎清議動機而大膽投機。如黄正賓，'以貲爲舍人，直武英殿。耻由貲入官，思樹奇節'，遂抗疏力詆首輔申時行，雖然遭到'下獄拷訊，斥爲民'的懲罰，但"至是遂見推清議。後李三才、顧憲成咸與游，益有聲士大夫間。"《光明日報》2006年4月4日第11版。

船走水路不僅價錢便宜且安穩，還可以欣賞江南大好河山美景。黃汴《一統路程圖記》卷七列有"江南水路"，詳細介紹了通貫江南的各條水路。

　　錢塘江口。萬松嶺。鳳山門。朝天門。吳山。共二十里武林驛。……四十五里武林港。西北百里至湖州府。……北二十里嘉興府。東去松江百二十里。……三十里平望。西去湖州府。……五里蘇州府閶門。十里楓橋。寒山寺。二十里滸墅關。……北十里高橋。出夏港。……出孟河，七十里至江口。北二十里呂城。……北二十里鎮江府。北渡江，十里至瓜洲……西二百里至南京。浙江杭州府至鎮江，平水隨風逐流，古稱平江，船户良善，河岸若街，牽船可穿鞋襪，船皆楠柏，裝油米不用鋪倉，緩則用游山船，漫漫游去；急則夜船可行百里。秋無剥淺之勞，冬無步水之涉，是處可宿，晝夜無風。盗之患惟盤門、五龍橋、八測、王江涇、大船坊、唐棲小河多，凶年有盗，船無慮，早晚勿行。蘇州聚貨，段匹外難以盡述，凡人一身、諸行日用物件，從其所欲皆有。水多，諸港有船，二文能搭二十里程，一人可代十人勞。御史朱寔昌，瑞州府人，嘉靖七年奏定門攤客貨不税，蘇、松、常、鎮四府皆然，于是商賈益聚于蘇州，而杭州次之。[18]

　　陳繼儒説："住山須一小舟，朱欄碧幄，明欞短帆，舟中雜置圖史鼎彝，酒漿餚脯，近則峰泖而止，遠則北至京口，南至錢塘而止，風利道便，移訪故人。有見留者，不妨一夜話，十日飲。"[19]袁宏道説要把書畫船作爲自己的修行之所，"擬將船舫作庵居，載月憑風信所如"[20]。不僅文人士大夫有資財者會購買游船和畫舫作爲交通工具。部分財力雄厚的骨董商人也會購買船隻來往江南各地，推銷兜售骨董和書畫。對于他們而言，書畫船既是流動的家，也是流動的攤肆。王越石家族也不例外，他與侄兒王君政都是依靠船隻周游四方，船隻不僅是他們的交通工具，還是進行書畫交易的理想場所。[21]王越石爲向别人展示自己的書畫經營實力和藏品質量，也曾將自家的書畫船自詡爲"米家書畫船"。[22]《珊瑚網》中不僅留下了汪珂玉關于王越石的書畫船的記載，還記録下了曹瞻明在王越石的書畫船裏購買朱忠禧家流散出來的書畫作品時的題跋：

[18] 楊正泰《明代驛站考》附録《一統路程圖記‧士商類要》，上海古籍出版社，1994年版，第203頁。
[19] [明]陳繼儒《巖棲幽事》，《四庫全書存目叢書》第118册，齊魯書社，1993年版，第702—703頁。
[20] [明]袁宏道《瀟碧堂集》卷四《新買得畫舫將以爲庵因作舟居詩》，《續修四庫全書》第1367册，上海古籍出版社，2002年版，第345頁。
[21] 吴其貞《書畫記》卷三《倪雲林臨王淡游竹梢圖》云："遇王君政，于舟中得之。"第113頁；又卷四《宋徽宗雪江歸棹圖》云："觀于丹陽王君政舟中，未幾于張範我家觀之。"第145頁。
[22] 參見[明]汪珂玉《珊瑚網》卷二十，《中國書畫全書》（第五册），第1182頁。

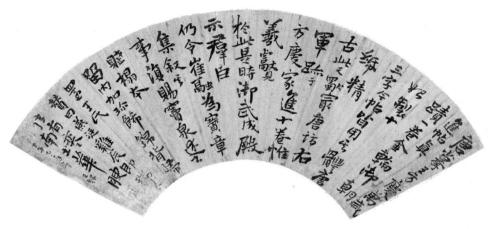

明王鐸《題萬歲通天帖》　臺灣何創時藝術基金會藏

　　此册舊爲朱忠禧物，後爲談嶽山參軍名志伊字思重者得之。後又轉入汪景辰家。今年秋，王越石舫中見之，余極愛劉無言、吴居父、葉水心三札，遂易得之。……崇禎甲戌年秋九月，閑止居士曹函光書。[23]

（二）王越石的居間行銷策略

　　王越石的骨董書畫經營主要分爲兩部分，一是買賣骨董書畫，二是擔任居間人。他的主營業務就是通過積極行銷去買進和賣出書畫和瓷器等骨董，以賺取差價收入。從大量明末清初時期收藏家和鑒賞家的筆記中可以發現，王越石在居間行銷書畫骨董時所採取的策略靈活多變。

1.合作共贏

　　王越石與明末清初時期知名的鑒賞和收藏家都保持着頻繁的書畫交流，并維持着較好的朋友關係。憑藉與收藏和鑒賞家們良好的合作關係，他既可以獲得直接上門推銷骨董的機會，還可以請鑒定名家爲自己藏品提供權威鑒定，特別是後者，能夠得到董其昌和李日華等明代最爲知名的鑒賞家和收藏家提供的鑒定，任何藏品都會價增百倍，即孫過庭所謂的"憑附增價"。[24]

　　李日華與王越石一直保持着不錯的合作關係。《恬致堂集》中有兩則爲王越石藏畫寫的題跋；[25]反映李日華天啟、崇禎年間活動的《六硯齋筆記》中關

[23] 汪珂玉《珊瑚網》卷五，《中國書畫全書》（第五册），第771頁。
[24] 參見宋吉昊《憑附增價——古代書畫題跋的市場價值》，《書法》2016年第3期。
[25] [明]李日華《恬致堂集》，趙杏根整理，上海古籍出版社，2012年版，第1358—1359頁。

于王越石的記録有四次之多。戊辰（崇禎元年，1628）三月，王越石携帶書畫卷軸去拜訪在金陵西察院任職的李日華，[26]此時李日華恰在南京辦理公事。[27]王越石在李日華收藏傳爲王維《江山霽雪圖》的過程中發揮了非常重要的作用。李日華《恬致堂集》收録了一首懷念王越石的詩：

購得王摩詰《江山雪霽圖》，裝潢就，因懷書畫友王越石在金陵，時自九月至長至不雨，溪流皆涸，爲之悵然。

君舟何處買虹月，吾室悄然凝席塵。買得輞川千嶺雪，未經君眼照粼峋。呼鷗遠隔蒼茫外，控鯉難逢汗漫人。一發枯流頻悵望，五湖春浪幾時新。[28]

《味水軒日記》中記載有很多骨董商帶着書畫作品請李日華掌眼，甚至可以長期留在李日華家裏供他仔細鑒賞。比如與李日華關係比較緊密的骨董商胡雅竹在萬曆四十二年（1614）就多次直接登門請李日華鑒賞他手中的骨董和書畫藏品，有的直接就請李日華題跋，對於一時無法看清的作品，可以留下來仔細分析：

二月十六日，胡雅竹携示王叔明《秋山讀書圖》。[29]

二月十八日，胡雅竹又持二卷來求跋。其一，子昂畫老君像……又子昂朱書《觀自在冥感偈》，管仲姬畫菩薩像……[30]

二月十九日，胡雅竹又導常熟人持卷軸來看，有沈石田長卷《溪山雲靄》……[31]

三月二十日，胡雅竹携示趙子昂書《文賦》……[32]

三月二十二日，胡雅竹以唐人青緑山水長卷見示。余因携至高如晦齋中同玩。沙水樹法數十種，俱奇。後有虞伯生跋，不真。有潘履仲文圖書記，乃上海潘氏物也。如晦自出觀宋無款重林疊嶂掛幅一，紙如桑皮。樹法崢嶸，森聳細裂，筋節盡露，老氣逼人。余斷爲荆浩筆。又馬遠枯柳水牛二，妙。又方幅，細

[26] 李日華《六硯齋二筆》卷二，《文淵閣四庫全書》第867册，上海古籍出版社，2003年版，第604頁。
[27] [明]譚貞默《明中議大夫太僕寺少卿李九疑先生行狀》云："受事五閲月，璫焰日熾，先生……亟乞沐黔國葬差出都……越三載，戊辰，遇今上龍飛……先生説，時清日明，可出矣。乃之留都，將黔國葬事畢。"《四庫禁毀書叢刊》第64册，北京出版社，1997年版。
[28] 李日華《恬致堂集》卷六，第300頁。
[29] 李日華《味水軒日記》卷六，屠友祥校注，上海遠東出版社，1996年版，第371頁。
[30] 同上，第372頁。
[31] 同上，第373頁。
[32] 同上，第378頁。

絹地，沙柳雲山，如晦舊題爲燕文貴，余斷爲夏圭。[33]

八月十六日，胡雅竹携石田《秋渚圖》來看，樹石仿梅沙彌。[34]

王越石也不例外，曾于丙寅（天啓六年，1626）二月帶着四册破爛不堪的古帖求李日華鑒賞，李日華抬筆就給他寫了評定。

歙友王越石以斷爛長沙帖四册索余評定，余爲走筆報之。[35]

張丑對王越石的評價是"有才無行"，但兩者的書畫交流却并未受到影響。張丑曾見過周昉的《揮扇仕女圖》，這幅被他看作奇迹的作品後來被王越石收購。

周昉《文會圖》，又名《揮扇仕女圖》，原在蘇州翰林韓世能家……奇迹也……近爲新都王廷珸購去，摹本至今猶存。[36]

萬曆四十五年（1617）三月，王越石携帶倪瓚《儗居城東圖》和《雨後空林生白煙》拜訪張丑：

（《儗居城東圖》）畫青綠滿幅，全師董源，其上小楷詩題極精，無能識者……特定爲天下倪畫第一，即舉世非之不顧也……爲之喜而不寐。[37]
（《雨後空林生白煙》）縱橫滿紙，層叠無窮，且設色脱化，較《城東水竹居》小景，尤覺漸近自然。當爲迂翁晚年第一名品。本身後有張雨、袁華、陸顒、周南老等題詠，其錢仲益、顧祿、王達、張樞等絹素詩頭，亦楚楚可愛。[38]

看過這兩幅作品以後，張丑因而大生感慨，稱生平所見倪畫，指不多屈，但從未有如此精絶者。王越石還曾向張丑出示過吳道子《旃檀神像》，絹本，大着色，前有宋徽宗瘦金書標題、雙龍方璽并"宣和""內府"等印，"雖破碎而神明焕然"。此幅曾被嘉靖後期大學士嚴嵩收藏過，張丑將其列爲"神品"。

[33] 李日華《味水軒日記》卷六，第379頁。
[34] 同上，第406頁。
[35] 李日華《六硯齋二筆》卷四，《文淵閣四庫全書》（第867册），第634頁。
[36] 張丑《清河書畫舫》，《中國書畫全書》（第四册），第208—209頁。
[37] 同上，第556—562頁。
[38] 同上，第562—563頁。

2.把握"商機"

商人的天性就是追求利益最大化,有時甚至是不擇手段。王越石就曾趁汪珂玉準備賣掉古董爲親人辦喪事的時機去收購汪氏的藏品,這被汪珂玉記錄在筆記裏。崇禎元年(1628),汪珂玉爲父母籌集喪葬費,依靠賣去大批珍貴藏品來"易貲襄事",多年以後,還對其中"古繪兩函,猶時在念也"。

> 至甲戌秋,黃(王)越石忽持前二冊來,云得之留都俞鳳毛,已售去十餘幅……時越石欲余貫休《應真卷》,爲宋王才翁題偈;馬和之《破斧圖》、思陵楷《毛詩》、吳仲圭寫《明聖湖十景册》及本朝諸名公畫二十幅,文沈《落花圖詠》長卷,青緑商鼎、漢玉厒鎮諸件。余遂聽之易我故物。[39]

汪珂玉爲親人辦理喪事,幾近散盡家財和書畫收藏。汪珂玉和王越石的書畫交易一直持續不斷,直到崇禎七年(1634),兩人還有多筆書畫交易發生:

> 崇禎甲戌重九日,歙友黃(王)越石携是冊(《勝國十二名家册》)至余家,留閲再宿,并示白定小鼎,質瑩如玉,花紋粗細相壓,雲□蟬翅,蕉葉俱備,兩耳亦作盤螭,圓腹三足,爐頂用宋作白玉鸂鶒,烏木底。……越石云:項子京一生賞鑒,以不得此物爲恨。索價三千金,吾里有償之五百不肯售。真希世之寶也!其掛幅有李營丘《雪景》,什襲珍重殊甚。然視吾家《山水寒林》,猶偫父也。米敷文《雲山茅屋》太模糊,王叔明《一梧圖》亦贋物,《南村草堂圖》更惡甚。惟文徵仲《仿小米鍾山景大軸》有氣韵……[40]

"崇禎甲戌年(1634)秋九月",汪珂玉與王越石交易前後,曹瞻明于"王越石舫中"見《宋賢札子十七帖》,因"極愛劉無言、吳居父、葉水心三札,遂易得之"[41]。

崇禎十年(1637),《珊瑚網》中最晚一次提到王越石,其時,汪珂玉以仇英《南極呈祥圖》及宋版《國策》一部易得王越石所持馬遠《鶴荒山水圖》。[42]1628年、1634年、1637年,汪珂玉都與王越石有過書畫交易活動。這意味着,王越石避難期間還在經營古董書畫商品。

[39] 汪珂玉《珊瑚網》卷十九,《中國書畫全書》(第五册),第1171頁。
[40] 汪珂玉《珊瑚網》卷二十,《中國書畫全書》(第五册),第1182頁。
[41] 汪珂玉《珊瑚網》卷五,《中國書畫全書》(第五册),第771頁。
[42] 同上,第1034頁。

3. 囤積居奇

商人的天性就是追求利潤，他們最常用的盈利手段之一就是囤積居奇，來謀取暴利。王越石也不例外，他曾經利用富有資財而眼力不濟的收藏家強烈的收藏宋代定窯爐的心理，將類似的藏品全都收到自己手裏，張網以待。

> 有王廷珸者，字越石，慣居奇貨，以博刀錐。睏杜生游平康，以八百金供纏頭費，逆料其無以償，且示意不欲酬金，而欲得爐也，爐竟歸之，詭稱其值萬金，求售于徐六嶽。徐惡其譎，拒不納，乃轉質于人，十餘年間，旋質旋贖，紛如舉棋。又求其族屬之相肖者方圓數種，并置篋中，多方壟斷。泰興季因是企慕唐爐，廷珸乃以一方者誑之，售直五百，季君以爲名物，而愉快焉。[43]

王越石回到老家徽州後，進一步發揮了其家族經營的優勢，將書畫古董生意進一步發展壯大。他們曾用一千二百緡的價格共同購入白定圓鼎爐一隻，以幾倍于此的價格轉售給地方貴族。

> 一身完全無瑕疵，精好與程季白家彝爐無異，惟白色稍亞之，世無二出。越石兄弟叔侄共使一千二百緡購入，後來售于璐藩，得值加倍。[44]

汪珂玉也曾提及王越石囤積的瓷器和青銅器物：

> 時越石欲余齋頭靈壁爲漫興，中名聽經鵝者，以文畫相易。余不割捨，渠謂米家書畫船不可少此物，遂强持去。復示我宋拓《閣帖》、朱綉白端硯、坡仙雪浪齋綠端硯、哥窯彝及乳爐種種。曰：此皆定鼎之縢也。噫！昔沈不疑寓金陵杏花村，有破定彝，朱蘭嵎宗伯因名其齋曰"寶定"。今越石之舟，亦可名"寶定"。[45]

（三）王越石的居間服務

明代書畫市場異常繁盛，但交易雙方却常常因爲藏品資訊掌控不對稱、礙于身份和文人恥于言利的古訓等各種原因無法親自參與交易，不得不雇用居間人來完成交易。居間人可以替雇主去解決鑒定真僞、商談價格和確定交易方式等書畫交易中的關鍵問題。王越石擁有扎實過人的眼力，與知名的收藏家和鑒

[43] 姜紹書《無聲詩史·韵石齋筆談》，第187頁。
[44] 吳其貞《書畫記》卷二，第76頁。
[45] 汪珂玉《珊瑚網》卷二十，《中國書畫全書》（第五册），第1182頁。

賞家保持了良好的關係，隨時能夠拿出靈活多變的應對策略，也經常爲藏家充當居間人，賺取居間收入。

明末清初揚州經濟發達，王越石的侄兒王晋公就在那裏經營古董書畫，因此也是王越石的常至之地。當時有一位福建商人陳以謂在揚州經商，此人重信譽，講俠義，在揚州大量收購法書名畫，不僅見解獨到，而且不惜財力。不到一年的時間，當地的優秀書畫作品就被他收購一空。[46]

吳其貞在探訪陳以謂[47]的書畫收藏時，發現陳的大量書畫藏品都曾經是王越石的藏品。"有俠氣，以千金應人之諾，在揚州雅興飆起，大收法書名畫。既獨具特識，復不惜重價，曾不一載，江左名物幾爲網盡……多越石物……"[48]范金民認爲王越石此時可能已經去世，後人已經無法守住藏品。但筆者認爲，王越石很可能像吳其貞一樣，晚年是在爲江浙地區的大收藏家提供收購書畫的居間服務，陳以謂就是合作對象之一。能夠身兼骨董商和居間人雙重身份者往往都具備不俗的實力，吳其貞曾常年受託於江孟明[49]和吳能遠[50]等名滿江南的巨富大賈。他在《書畫記》中詳細記錄了康熙七年（1668）接受揚州通判王廷賓委託，擔任其古玩居間人的故事。

公諱廷賓，字師臣……官至山東臬司，降揚州通判……忽一日對余曰："我欲大收古玩，非爾不能爲我爭先，肯則望將近日所得諸物及疇昔宅中者，先讓與我，以後所見他處者，仍浼圖之，其值一一如命，尊意若何？"余曰："唯唯。"于是未幾一周所得之物，皆爲超等，遂成南北鑒賞大名。[51]

[46] 吳其貞《書畫記》卷五云，其人"有俠氣，以千金應人之諾，在揚州雅興飆起，大收法書名畫。既獨具特識，復不惜重價，曾不一載，江左名物幾爲網盡"。第221頁。

[47] 據陸昱華《〈書畫記〉人名考》和周小英《煙客信札小疏——關于錢曾、陳定、張先三和唐光》考證，陳定字以禦，故陳以謂應爲陳以禦。

[48] 吳其貞《書畫記》卷二載："楊少師《韭花帖》一卷……宋元詩翰五十則爲二本……宋元小畫冊二冊計五十則，此係王越石得于汪氏……僧巨然《蕭翼賺蘭亭圖》小絹畫一幅……觀于揚州陳以謂家。陳，閩人，好書畫，所得皆越石物……時壬辰六月八日。"第196—198頁。

[49] 吳其貞《書畫記》卷三《高士謙竹石圖小紙畫一幅》云："此十二種書畫過維揚江孟明家觀之。江，歙之南溪人，兩淮大商也，篤好古玩，家多收藏。時壬辰六月五日。"第196頁。又，卷四："吳忠惠雜詩一十二首爲一卷……在宜興觀于吳子文家。後予爲江孟明得之。"第270頁。"《洪容齋七言絶一首》……後并倪雲林《江岸望山》、陳惟允《仙山圖》、趙松雪《六簡》歸之江孟明。"第318頁。

[50] 吳其貞《書畫記》卷五《馬和之設色山莊圖卷畫一卷》云："五圖在揚州觀于吳能遠手。能遠，歙之西溪南人，與五鳳屬爲兄弟。崇禎年間家于閶門，凡溪南人携古玩出賣，皆寓能遠家，固所得甚多，盡售于吳下。"第392頁。

[51] 吳其貞《書畫記》卷五《胡廷輝金碧山水圖絹畫一大幅》，第440—441頁。

崇禎元年（1628）三月，王越石攜帶書畫作品過訪李日華，[52]作品中有《宋元小畫圖》二册計五十則，是王越石從汪珂玉家裏買來的。[53]可見，汪珂玉因爲料理父母的喪事而出手的大量藏品在明末已經散失，後經書畫居間人之手流入到揚州地區。

　　上文提到的王越石從侄王君政就曾毛遂自薦去做王鑛的居間人，替他去買賀日獻收藏的文王鼎，起初并不順利，但他一直在等待時機，并在賀日獻去世的第一時間去賀家尋求交易，最後居然將賀日獻家裏所有的瓷器和青銅器一并收購完畢。姜紹書《韵石齋筆談》中記載了這個故事：

> 韓太史遇王憲副仲和于燕邸，贊述此鼎……仲和心儀之。憲副乃覺斯先生弟……戊子（1648）嘉平月，赴任金衢，停驂過晤，兼詢鼎藏何所。……有歙人王君正求見，備陳賀氏之鼎，願效居間。斯時歲聿云暮，風雨載途，賀既抱病杜門，王亦徵書期迫，各分手河梁。未幾，日獻云亡，君正聞訃，遄報仲和，請圖此鼎。仲和命之齎金懸購，而鼎與舸俱屬金衢矣。[54]

三、王越石品行

　　姜紹書在《韵石齋筆談》中記錄的王越石就是一個狡猾世故的古董商，劣迹斑斑。王越石用八百兩白銀買了一個假鼎，他對買家謊稱此鼎價值萬兩白銀，買家熟知他的過往，拒之不收。王越石此後十年不斷地將贋鼎質押在骨董藏家或居停主手裏，并每次都及時贖回。他又陸續收進與贋鼎類似的鼎，形成壟斷的假象。待藏家向他求購時，他就將另外一個方鼎以五百兩的高價賣給了對方。事情敗露後，王越石抱頭鼠竄，用其他古董抵償纔過了關。[55]

　　黄正賓，字黄石，是王越石的中表兄弟。因"大禮議"事件被貶官爲民，便從事骨董謀生。起初黄王二人還能"互博易古董以爲娱"，後來因王越石欲吞没黄正賓托其銷售的倪瓚作品而起衝突，兩兄弟大打出手，王越石把黄黄石的肋骨撞傷。黄黄石因"大禮議"事件中遭受過廷杖酷刑和貶官爲民的雙重打擊，虚

[52] 李日華《六硯齋二筆》卷四，《文淵閣四庫全書》（第867册），第634頁。卷二又談到此事：戊辰（崇禎元年）三月，"在金陵西察院，王越石攜卷軸過我"。第604頁。
[53] 吴其貞《書畫記》卷三云："係王越石得于汪氏，本以李伯時《西園雅集圖》米元章記爲首幅者。"第198頁。
[54] 姜紹書《無聲詩史·韵石齋筆談》，第188頁。
[55] 同上。

弱的身體又添新傷，不久傷重離世。[56]王越石因此潛藏杭州[57]達二十年之久。[58]

就算是在王越石潛逃期間，他也沒有改變坑蒙拐騙的本性。"廷琦宵遁，潛蹤于杭。爾時潞藩寓杭，聞定爐名，遣奉承俞啓雲諮訪。遇廷琦于湖上，出贗鼎誇耀，把臂甚歡，恨相見晚。引謁潞藩，酬以二千金。奉承私得四百，以千六百金畀廷琦。"[59]姜紹書的上述記載恰好可以完美解釋吳其貞在《書畫記》中提到的王越石客游二十年纔回鄉一事。

張丑與王越石在古玩書畫上多有交流，《清河書畫舫》評價王越石：

> 越石爲人有才無行，生平專以説騙爲事，詐僞百出，而頗有真見。余故誤與之游，亦雞鳴狗盜之流亞也。[60]

汪珂玉曾在《珊瑚網·名畫題跋》中提到王越石市儈的一面：

> 第六爲雲林筆，自題云：曠遠蒼蒼天氣清，空山人靜畫冥冥。長風忽度楓林杪，時送秋聲到野亭。壬子七月十又六日寫于楓林亭中，東海農倪瓚。畫間層山四摺中露曠地，外繞七樹向水纖浄淡，得未曾有。時余展玩此幅不已，越石云，可折易也，余瞿然曰："若是則風雅罪人。"[61]

結語

萬曆三十七年到萬曆四十四年（1609—1616），大量攜帶着書畫作品的骨董商絡繹不絕地到"味水軒"去探訪賦閑在家的李日華，都被記入到《味水軒日記》。萬曆四十四年到康熙十年（1616—1637），張丑撰寫完成了他的《清河書畫舫》，[62]書中也有大批書畫商和居間人攜帶作品來拜訪他的記録。崇禎八年到康熙十六年（1635—1677），兼有骨董商和居間人雙重身份的吳其貞在《書畫記》裏詳細記録了他幾十年間探訪到的優秀書畫作品及相關資訊。從明

[56] 姜紹書《無聲詩史·韵石齋筆談》，第189—190頁。
[57] 同上，第190頁。
[58] 吳其貞《書畫記》卷二，第75頁。
[59] 姜紹書《無聲詩史·韵石齋筆談》，第190頁。
[60] 張丑《清河書畫舫》，《中國書畫全書》（第四册），第355頁。
[61] 汪珂玉《珊瑚網》卷二十，《中國書畫全書》（第五册），第1180頁。
[62] 《清河書畫舫》的成書時間，有學者認爲是萬曆四十四年（1616），紀學豔《明代張丑書畫著録特點及成書時間考辨》提出張丑是從1616年開始撰寫，最早到1637年纔完成，本文支持這一觀點。

中後期到清初這百年的時間裏,骨董書畫市場異常繁盛,參與者衆多,王越石祇是衆多骨董書畫市場參與者中的一員。李日華買到被董其昌稱爲王維畫作標準器的《江山霽雪圖》時,專門作詩懷念王越石;張丑説王越石有才無行;吴其貞稱王越石"一門數代,皆貨骨董,目力過人。惟越石名著天下,士庶莫不服膺"。他們都不曾否認的是王越石過人的專業能力和在骨董書畫行裏的影響力。研究者可以通過合作者視野觀察到王越石狡猾的行銷策略和積極的居間活動,通過他的這些經營策略可以爲梳理研究明清時期書畫市場的運營模式和經營機制提供案例和文獻支援。

本文爲2019年教育部人文社科項目"居間人:明代書畫中介群體研究"的階段性成果之一,項目編號:19YJC760085。

宋吉昊:青島農業大學藝術學院

(編輯:李劍鋒)

秦祖永輯《金農印跋》辨僞

朱天曙

内容提要：

清代秦祖永輯《金農印跋》作爲《七家印跋》中的一種，一直爲學界廣泛使用。本文通過對《金農印跋》中二十三方印章跋文的具體考訂，指出《金農印跋》中的跋文或摘取金農題畫中的句子，或僞作跋文，冒充跋語，拼湊而成，假託秦祖永之名而抄録傳世，是一部僞書。

關鍵詞：

《金農印跋》 跋文 辨僞

署名爲清人秦祖永（1825—1884）所輯《金農印跋》作爲《七家印跋》（即丁敬、金農、鄭燮、黃易、奚岡、蔣仁、陳鴻壽）中的一種，收録在黃賓虹、鄧實所編《美術叢書》的第二集第三輯中，成爲研究者常用的文獻。[1]傅抱石在論鄭板橋時，認爲："《桐陰論畫》的作者秦祖永曾把丁敬、金農、鄭燮、黃易、奚岡、蔣仁、陳鴻壽七人的印章邊款題跋輯爲《七家印跋》，板橋的印跋纔得以流傳下來。七家中除板橋、冬心外，五家都是浙派大家。"[2]又在論丁敬時説："踵丁者有蔣仁、奚岡、金農、鄭燮、黃易、陳鴻壽，是爲光緒間秦祖永所稱的七家。"[3]傅抱石在文章中肯定了《七家印跋》一書。鄧散木《篆刻學》一書還從《七家印跋》中的各家進一步發揮成"雍嘉七子"之説。[4]顧麟文編《揚州八家史料》[5]和張郁明《金農

[1] 黃賓虹、鄧實編《美術叢書》第一册，江蘇古籍出版社，1997年版，第844—846頁。
[2] 《鄭板橋集》前言，上海古籍出版社，1962年版，第16頁。
[3] 傅抱石《中國篆刻史述略》，《傅抱石美術文集》，江蘇文藝出版社，1986年版，第269頁。
[4] 鄧散木《篆刻學》上編，人民美術出版社，1979年版，第56頁。
[5] 顧麟文《揚州八家史料》一書多次引用《七家印跋》的内容，上海人民美術出版社，1962年版，第39—58頁。

《美術叢書》收錄的《七家印跋》首頁　　《美術叢書》收錄的《七家印跋》中的《金農印跋》

年譜》[6]也收錄和運用了《金農印跋》。陳傳席在介紹《金農印跋》時說："《金農印跋》爲金農治印的印跋集。有的很長，内容也很豐富，清末咸豐時期鑒賞家魏稼孫對《七家印跋》頗有微詞，然考其原文多有出處，且廣爲研究家們所徵用。"[7]《西泠藝叢》雜志還就《七家印跋》的真僞發表過爭鳴文章，進行討論，[8]可見學界前輩中很多人對《七家印跋》是肯定的。江蘇美術出版社1996年版《揚州八怪詩文集・金農詩文集》和西泠印社出版社2012年版《冬心先生集》均收錄了這部分内容。

《金農印跋》作爲《七家印跋》中的一種，共收錄金農印章二十三方，這些印章和印跋内容是否爲金農所作？金農傳世書畫作品中，未見金農鈐有這些内容，研究後發現此書跋語存在不少問題。《美術叢書》收錄《七家印跋》時

[6] 張郁明在《金農年譜》中，把《金農印跋》作爲繫年的重要内容。見卞孝萱主編《揚州八怪年譜》上册，江蘇美術出版社，1990年版。

[7] 張郁明等編《揚州八怪詩文集・金農詩文集》，江蘇美術出版社，1996年版，第6頁。

[8] 見夷平《關于〈七家印跋〉及其他》，《西泠藝叢》1983年第7期；張郁明《論秦輯〈七家印跋〉及其他》，《西泠藝叢》1987年第15期。

注明"依稿本刊","梁溪秦祖永輯",今未見此稿本,是否爲"秦祖永輯"也是問題。卞孝萱曾指出《七家印跋》中的《板橋印跋》爲僞作,并懷疑此書是假託秦祖永之名。[9]魏稼孫(?—1882)在《〈硯林印款〉書後》曾指出《七家印跋》傳本的不可靠問題:"近見傳抄丁、黃、蔣、奚、板橋、冬心、曼生印譜一册,面文皆閑散語,款則紕繆支離,并諸家時代先後,交游蹤跡,未稍加考證,妄人所爲。"[10]他說的"面文皆閑散語,款則紕繆支離"是有道理的,可惜是泛泛論之,未能逐一考辨,其論《七家印跋》也未提到此書是秦祖永所輯。金農是否能刻印?文獻中并沒有明確的記載,黃易曾於印款中稱"冬心先生名印,乃龍泓、巢林、西唐諸前輩手製,無一不佳",并未提到金農刻印。從金農傳世給汪士慎的詩序中提到"近人先生爲予篆刻姓氏私記,深得兩京遺法,因追憶舊時所蓄漢印"[11]來看,金農也請汪士慎爲他刻印,自己收藏漢印,也未提到自己能刻印。蔣寶齡(1781—1840)在《墨林今話》中稱"亦精篆刻,所作甚少"[12],這裏所說的"亦精篆刻"也無根據。秦祖永《桐陰論畫》稱其"印章擺脫文何,浸淫秦漢"[13],此泛泛之論,也不能說明金農能篆刻。而《金農印跋》中不斷出現"自篆""作此印""篆""刻此印""刊此印""自製"等語氣,并不符合金農創作的實際情況。

《金農印跋》中的二十三方印跋內容未見前人詳加討論,現逐一加以考辨。

吉人之辭

甚矣,多言之必失也。古者金人有戒,白圭有詩,樞機所發,榮辱所關,言甫啓於其唇,尤已來於旋踵,可不慎乎?吾友西園老人,性情恬淡,寡言語,與坐終日,不出一言,著爲文章,簡而不繁,洵詩所謂藹藹吉人也。因作是印以贈。稽留山民志。[14]

今未見金農有"吉人之辭"印傳世和著錄。跋中"西園"即高鳳翰(1683—1749),山東膠州人,"揚州八怪"之一。跋文首句"甚矣,多言之必失也"少見用於跋文開頭。此跋文未見金農其他作品和文集中。高鳳翰《硯

[9] 卞孝萱《秦祖永輯〈板橋印跋〉考辨》,《故宮博物院院刊》1983年第4期。後收入卞孝萱《鄭板橋叢考》,遼海出版社,2003年版,第208—219頁。
[10] [清]魏錫曾《〈硯林印款〉書後》,《歷代印學論文選》上册,西泠印社出版社,1999年版,第380頁。
[11] [清]金農《冬心詩拾遺》,《揚州八怪詩文集·金農詩文集》,第142頁。
[12] [清]蔣寶齡《墨林今話》卷二《冬心詩畫》,黃山書社,1992年版,第61頁。
[13] [清]秦祖永《桐陰論畫》下卷,中國書店,1983年版,第34—35頁。
[14] 黃賓虹、鄧實編《美術叢書》第一册。以下印跋均引自此書,不再一一出注。

史》載其于乾隆四年（1739）曾作《壽門硯》贈長城君，稱："鑿壽門，銘南村，誰其用者長城君。卓哉五字策詩勗。南阜山人左手銘。"[15]鄭板橋《絶句二十三首》詠高鳳翰中也有"西園左筆壽門書"句，[16]他們兩人應該是相互知道的。但遍檢金農的詩集、題記等著作，却無與高鳳翰相關的記載，金農的傳世作品中也無與高鳳翰相關的内容，很有可能兩人并無往來，跋文中説"與坐終日，不出一言"并無根據。臺灣學者莊素娥曾對高鳳翰的交游及與揚州畫家的關係作詳細考察，也提出金農與高鳳翰應該認識而無直接交往。[17]

墨三昧

西園畫梅，能用淡墨，必分五色，余近日作畫亦喜爲之。然終不及白玉蟾之濃淡得宜也。作此印奉貽，亦可謂得此中三昧矣。金農并記。

今未見金農有"墨三昧"印傳世和著録。高鳳翰在雍正十三年（1735）所作《梅花》上有云："梅花之妙最在蕭散。鐵幹卧虬、新枝抽玉，正如林下美人、山中高士，疏疏落落處，愈見丰致耳。"可見高鳳翰畫梅重蕭散疏落之美，墨色雅淡。存世有上海博物館藏其乾隆十二年（1747）的《梅花册》和乾隆十三年（1748）的《古雪清豔圖》等。

白玉蟾（1134—1229）爲南宋道士、詩人、書畫家，善畫梅。金農《冬心先生自寫真題記》中稱"宋白玉蟾善畫梅，予嘗用其法作横斜瘦枝，玉蟾自寫真，予亦自圖形貌，不求同其同，而相契合于同也。"[18]故宫博物院藏金農乾隆二十六年（1761）所作《墨梅》又稱："宋白玉蟾善畫梅，梅枝戌削，幾類荆棘，着花甚繁，寒葩凍萼，不知有世上人。"金農學梅多取法白玉蟾。不光如此，金農别號也學其法，自稱"遥遥相契于千載"。[19]

關于高鳳翰、白玉蟾畫梅墨色問題，未見金農有專門討論，"墨三昧"一印的跋文，很可能是作僞者根據金農學梅取法白玉蟾和高鳳翰擅作"蕭散"之梅而弄出一個關于"淡墨"的問題來。從文中來看，古人有"墨分五色"語，北宋郭熙《林泉高致》中的《畫訣》一篇提到用墨之法有淡墨、濃墨、焦墨、宿墨、退墨、埃墨等，也未見有"能用淡墨"而"必分五色"之説。

[15] [清]高鳳翰《硯史》摹本第九十八，上海書店出版社，1995年版，第224頁。
[16] [清]鄭板橋《板橋集·板橋詩鈔》，見卞孝萱編《鄭板橋全集》，齊魯書社，1985年版，第98頁。
[17] 莊素娥《高鳳翰繪畫研究》，藝術家出版社，1996年版，第85—86頁。
[18] 金農《冬心先生自寫真題記》，《冬心先生集》，西泠印社出版社，2012年版，第227頁。
[19] 關于金農取法白玉蟾的討論，參見朱天曙、程玉兒《涉古即古：金農取法宋元畫家例説》，《榮寶齋》2022年第1期。

残煤秃管

以诗贽游吾门者有二士焉，罗生聘、项生均，皆习体物之诗。聘得余风华七字之长，均得余幽微五字之工。二生无日不追随几席，执业相亲也。暇时见余画，复学之。聘放胆作大干，极横斜之妙；均小心画瘦枝，尽萧闲之能，可谓冰雪聪明，异乎流俗之趋向也。今均出佳石求刻，因叙二生之始末，以博传之久远云尔。乾隆二年丁巳夏五月昔耶居士篆。（余于此印，别来七阅寒暑矣。石美，刻甚佳。余既重其人，吾尤重贞石之能，爱是印也。丁鼎。）

今未见金农有"残煤秃管"印传世和著录。此段跋文取自《冬心先生画梅题记》，原文中的"二生盛年耽吟勿辍，无日不追随杖履，执业相亲也。二生见余画，又复学之"一句在印跋中改为"二生无日不追随几席，执业相亲也。暇时见余画，复学之"。原文后面的"今均袖纸一番，请予画暗香疏影图，因就其所欲而画之，天空如洗，鹭立寒汀可比拟也"在印跋中改为"今均出佳石求刻，因叙二生之始末，以博传之久远云尔"。又加上"乾隆二年丁巳夏五月昔耶居士篆"语。因而此段跋文为拼凑删改金农题记文字而成。

布衣雄世

余初画梅竹，以梅竹为师，转而画马、画佛，时时见于梦寐中。三年之久，积而成卷。门人罗聘为余编次。恐余八十衰翁，至后失传，乃请吾友董浦太史序予文，其用心亦良苦矣。因刻"布衣雄世"自怡。昔耶居士。

今未见金农有"布衣雄世"印传世和著录。这段跋文取自《冬心先生画佛题记》："予初画竹，以竹为师，继又画江路野梅，不知世有丁野堂，又画东骨利国马之大者，转而画诸佛，时时见于梦寐中。三年之久，遂成画佛题记一卷，计二十七篇，语多放诞，不可以考工氏绳尺拟之也。广陵执业门人罗聘，为予编次之，惧予八十衰翁，恐后失传，乃请吾友杭董浦太史序予文，并刊藏朱草诗林，其用心亦良苦矣。乾隆二十七年，岁在壬午七月七日，前荐举博学鸿词杭郡金农漫述。"印跋取其中的内容加以简化和拼凑，去掉时间和落款，加上"因刻'布衣雄世'自怡。昔耶居士"。

砚田翁

予平昔无他嗜好，惟与砚为侣，贫不能致，必至损衣缩食以购之，自谓合乎岁寒不渝之盟焉。石材之良楛美恶，亦颇具识辨，若亲德人而远薄夫也。黄君松石，所藏甚夥，不下百余品，亦可称砚田富翁。今以黄云砚属铭，并索作私记，

因志數語于石側。金農。

今未見金農有"硯田翁"印傳世和著錄。金農《真書畫竹題記冊》有朱文"百硯翁"一印，金農又有"百二硯田富翁"號，此印名或由此而來。這段跋文取自《冬心齋研銘》雍正十一年（1733）金農自序："予平昔無他嗜好，惟與硯爲侶，貧不能致，必至損衣縮食以迎來之，自謂合乎歲寒不渝之盟焉。石材之良楛美惡，亦頗具識辨，若親德人而遠薄夫也。"印跋後"黃君松石"至"金農"一段爲作偽者所加，"亦可稱硯田富翁"語明顯來自金農"百二硯田富翁"的別號。

不可居無竹
居無竹，食無肉，無竹長俗也，無肉長瘦也。是日西廊分種七竿，適有人餉豚蹄者，余得飽肉坐竹中，刻此印居然不俗不瘦之人矣。稽留山民農。

今未見金農有"不可居無竹"印傳世和著錄。"不可居無竹"出自蘇軾《於潛僧綠筠軒》中的句子。這段跋文取自《冬心先生畫竹題記》，文字稍有出入。原文"居無竹長俗也，食無肉長瘦也"，印跋中少了"居"和"食"兩字。原文"分種"後有"修篁"二字，印跋無。原文"居然"之前無"刻此印"三字，印跋加此三字，又加"稽留山民農"款。

竹深留客處
永夏草堂静，古木常繞屋。新梢更出墻，清風來修竹。主人雅好客，談笑多不俗。余亦愛其幽，作此酬綠籜。
高人所居，每愛修竹。仲夏新篁遮日，清風徐來，佳客淹留，渾忘其熱。余喜其能却暑，故取少陵句爲印，并賦一詩。昔耶居士。

今未見金農有"竹深留客處"印傳世和著錄。"竹深留客處"出自唐代杜甫《陪諸貴公子丈八溝携妓納涼晚際遇雨二首》中"竹深留客處，荷净納涼時"中的句子，遍檢金農《冬心先生集》《冬心先生續集》和《冬心集拾遺》，均未見跋中這首詩。"取少陵句爲印，并賦一詩"語不可信。

逸情雲上
張君月川，與竹初錢丈同里。性耽禪，喜畫山水，今卜居白下之棲霞山，築草堂一椽，曰"幽居"。雲菘觀察屬作此印寄月川。壬子八月錢塘金農漫識。

今未見金農有"逸情雲上"印傳世和著錄。"逸情雲上"出自《後漢書·逸民傳贊》："遠性風疎，逸情雲上。""雲菘觀察"當指清代詩人、史學家趙翼（1727—1810）。趙翼，字雲菘，號甌北，其詩與袁枚、蔣士銓齊名，時稱"江左三大家"。趙翼比金農小四十歲，"壬子"爲雍正十年（1732），趙翼纔六歲，不可能屬金農"作此印寄月川"。

學至皮骨換思深鬼神啓
　　妙思驚天地，風雪變態殊。伐毛還洗髓，啓瞶亦開愚。不倩金丹換，時聞碧落呼。聰明誠莫測，盎睟更難摹。流水高山共，清風明月俱。施君真可畏，絶藝更通儒。
　　結如施丈，工文善畫，每一下筆，若有神助，用作此印奉贈。金農跋。

今未見金農"學至皮骨換思深鬼神啓"印傳世和著錄。遍檢金農《冬心先生集》《冬心先生續集》和《冬心集拾遺》，均未見有此詩句。考察金農生平，也未見金農與畫家施丈交往的記載。詩中"妙思驚天地，風雪變態殊""流水高山共，清風明月俱"等詩句平庸，不太可能出自詩人金農之筆。

望湖樓
　　昔蘇玉局《望湖樓》詩云："黑雲翻墨未遮山，白雨跳珠亂入船。捲地風來忽吹散，望湖樓下水如天。"今吾友孟莊僑居白下之後湖，其樓亦名"望湖"，屬刊是印，即以眉山句移贈，孟莊以爲何如？乾隆丙寅三月，錢塘金農篆于邗上寓齋。曼生曾觀。

今未見金農有"望湖樓"印傳世和著錄。考查金農身世，未見與孟莊的交游。乾隆丙寅年爲乾隆十一年（1746），據張郁明編《金農年譜》載，此年閏三月三日，杭州太守鄂敏修禊于西湖，與會者六十一人，金農也在杭州西湖參與詩會，并效蘭亭體作四言詩和五言詩。其友人厲鶚亦有《閏三月三日同人集湖上續修禊效蘭亭詩體二首》。[20]此年三月，金農當在杭州，跋中稱其"篆于邗上寓齋"，與金農行迹不合。

百二硯田富翁
　　宣城櫧崖沈叟畫松，破墨皴動，欲師其意，不可得也。余今年畫梅，眼兼事

[20] 張郁明《金農年譜》，第229頁。

石刻，悟其篆法、刀法，宜似沈叟畫松雙管齊下也。時乾隆廿二年五月八日，昔耶居士金農作此爲染翰之需。

金農有"百二硯田富翁"的別號，但未見有"百二硯田富翁"印傳世和著錄。《冬心先生畫竹題記》中論宣城沈叟樗崖畫松時有"每見叟破墨皴動，欲師其雙管齊下，生枝枯枿之妙，不可得也"句，印跋改爲"宣城樗崖沈叟畫松，破墨皴動，欲師其意，不可得也"。原文中"予今年學畫竹，竹之品與松同"改爲"余今年畫梅，暇兼事石刻，悟其篆法、刀法，宜似沈叟畫松雙管齊下也"，并加上款"時乾隆廿二年五月八日，昔耶居士金農作此爲染翰之需"一語。金農一生刻硯，未見事石刻，也沒有討論篆法和刀法的文字傳世。

"百二硯田富翁"爲金農晚年常用名號，《冬心先生自寫真題記》稱："自寫百二硯田富翁小像畢，喑喑申言之。富翁者，田舍郎之美稱也。觀予骨相貧寠，安得有此謂乎？賴家傳一硯，終身筆耗墨楮，又游食四方，歲收不薄，硯亦遂多；一而十，十而百有二矣。乃笑顧曰：'不啻洛陽二頃也。'署號百二硯田富翁，宜哉！"[21] "百二硯田富翁"一方面説明金農藏有硯臺的約數，另一方面，也和他的名字"農"聯繫，以耕硯爲謀生。金農作品中多次以"百二硯田富翁"署款，[22]但未見使用"百二硯田富翁"印，傳世《真書畫竹題記册》中有一方"百研翁"朱文與金農藏硯有關，爲浙派印風。印跋内容記沈氏畫松，與"百二硯田富翁"印文無涉。

大墨
環山方君，籍係新安，僑居邗上，爲馬氏玲瓏山館上客。工詩畫。近日詩人有五君詠，蓋指環山、樊榭諸君也。山水受學黄尊古，吾喜其有出藍之美，因作此印奉貽。金農并跋。

今未見金農有"大墨"印傳世和著録。方環山即清初畫家方士庶（1692—1751），安徽歙縣人，住揚州。樊榭指金農好友詩人厲鶚（1692—1752）。南朝時期，顏延之（384—456）有五君詠詩，後人不斷模仿。此跋内容與印文無涉。

冷香
余舟屨往來蕪城，計三十年矣。得交近人汪君，喜其畫繁枝，千花萬蕊，管

[21] 金農《冬心先生自寫真題記》，見《揚州八怪詩文集·金農詩文集》，第180頁。
[22] 朱天曙《金農書畫作品中的別號》，《榮寶齋》2021年第6期。

領冷香。今畫長卷貽予，因作"冷香"二字奉報。農刊。

今未見金農有"冷香"印傳世和著錄。這段跋文取自《冬心先生畫竹題記》，原文爲"舟屐往來蕪城，幾三十年，畫梅之妙得二友焉。汪士慎巢林，高翔西唐，人品皆是揚補之、丁野堂之流。巢林畫繁枝，千花萬蕊，管領冷香……"印跋加以改動，首句加上"余"，"幾三十年"改爲"計三十年矣"。中間一段改爲"得交近人汪君，喜其畫繁枝"，并在段末加上"今畫長卷貽予，因作'冷香'二字奉報。農刊"一句拼凑而成。

明月入懷
余近得《國山》及《天發神讖》兩碑，字法奇古，截取毫端，作擘窠大字，今刊是印即用兩碑法，爲小山屬。金農并記。

今未見金農有"明月入懷"印傳世和著錄。金農詩文集中未見這段跋文內容。《冬心先生三體詩》中論楊法的詩中提到"漢啓母廟石闕，吳禪國山殘碑"[23]，這可能是後人誤將《國山碑》作爲金農取法的內容。晚清蔣寶齡在《墨林今話》中評金農"書工八分，小變漢人法，後又師《國山》及《天發神讖》兩碑，截毫端作擘窠大字，甚奇"[24]。"明月入懷"印款內容正取自于此。乾隆年間王昶《蒲褐山房詩話》中即有金農書法"本之《國山》及《天發神讖》兩碑"的説法，蔣寶齡説金農取此兩碑或來源于此。金農傳世未見篆書，"截毫"説也不可信，已見學者討論。[25]印跋中"明月入懷"這段內容被《清史稿》列傳、《清史列傳》卷七十一以及後人廣爲引用，實不可信。

竹師
余比歲沉痾頓起，輒事畫竹，然無所師承。每當幽篁解籜時，乞靈于此君，可謂目中無人，不求形似，出乎町畦之外也。乾隆十二年三月，冬心先生作此自賞。

今未見金農有"竹師"印傳世和著錄。這段跋文取自《冬心先生畫竹題記》，原文爲："予比歲沉痾頓起，輒事畫竹，然無所師從。每當幽篁解籜

[23] 金農《冬心先生三體詩》，《揚州八怪詩文集·金農詩文集》，第222頁。
[24] 蔣寶齡《墨林今話》卷二《冬心詩畫》，第61頁。
[25] 參見黃惇《金農書法評傳》一文的討論，《中國書法全集·金農、鄭燮卷》，榮寶齋出版社，1997年版，第16—18頁。

時，乞靈于此君。李超兒墨日供揮灑，嘗爲二友稱賞。賞予目無古人，不求形似，出乎町畦之外也。"印跋刪去原文中"李超兒墨日供揮灑，嘗爲二友稱賞"一句，將"賞予"改爲"可謂"，又加上"乾隆十二年三月，冬心先生作此自賞"一句拼湊而成。

丹青不知老將至
　　既去仍來，覺年華之多事，有書有畫，方歲月之虛無，則是天不能老，地必無憂。曾何頃刻之離，竟何桑榆之態，惟此丹青挽回造化。動筆則青山如笑，寫意則秋月堪誇。片箋寸楮，有長春之草；臨池染翰，多不謝之花。以此自娛，不知老之將至也。冬心先生自製。葆楮庵藏。

　　今未見金農有"丹青不知老將至"印傳世和著錄。"丹青不知老將至"語出自唐杜甫《丹青引贈曹將軍霸》中"丹青不知老將至，富貴于我如浮雲"語。此跋未見金農傳世作品和文集中，當爲作偽者所爲。

得句先呈佛
　　唐賈島詩云"得句先呈佛"，其奉西方聖人可知矣。蕭齋無事，偶摘此句作印，并書四大菩薩、十六羅漢諸像，亦必施入金繩界地中以充供養，爲善之樂，與衆共之。雍正十一年癸丑二月，金農自篆。

　　今未見金農有"得句先呈佛"印傳世和著錄。這段跋文取自《冬心先生題畫記》，原文爲："予年逾七十，乃我佛如來最小之弟也。唐賈島詩云'得句先呈佛'，其奉西方聖人可知矣。予近畫佛及四大菩薩、十六羅漢諸像，亦必施入金繩界地中以充供養。爲善之樂，與衆共之。"印跋將"予近畫佛及"一段的開頭改爲"蕭齋無事，偶摘此句作印，并書"一段，并加上"雍正十一年癸丑二月，金農自篆"一句。遍檢金農齋號，未見用"蕭齋"者，"金農自篆"一般指自作篆書，而篆刻一般不用，當爲作偽者自擬。

讀畫
　　雍正癸丑秋九月，予從邗上歸訪吳興尺鳧。入門寂無人，惟見桐花落徑，石池澄碧，松竹交陰。適丁處士相與論古，見予至，各出漢印數枚，內有塗金獅鈕，文曰"青世"。予見之不覺心醉。尺鳧曰："可割愛，君當畫梅竹、篆刻易之。"予先作此印奉報。金農漫志。

今未見金農有"讀畫"印傳世和著錄。印跋内容與"讀畫"印不符，亦未見于金農傳世作品和文集中。雍正癸丑爲雍正十一年（1733），時金農四十七歲。據張郁明《金農年譜》載，此年秋日，金農在揚州作《廣陵秋日雜作三首寄一二舊友》，十月又在廣陵般若庵雕刻新編《冬心先生集》，[26]似無可能"從邗上歸訪吳興尺鳬"。跋文中尺鳬"可割愛，君當畫梅竹、篆刻易之""予先作此印奉報"等語氣亦非出自金農之筆。

雙魚
客從遠方來，遺吾雙鯉魚。呼僮烹鯉魚，中有尺素書。上言加餐飯，下言長相思。古詩如是，後人因製雙魚式。余謂"雙魚"與"桑榆"同音，桑梓枌榆，游人念切。蓋有此印于尺書，益見鄉關之長相思耳，則謂魚腹傳書之實有其事也可。金農。

今未見金農有"雙魚"印傳世和著錄。跋文内容亦未見金農傳世文集。

君以目爲耳吾以手代口
吳山迢遞，嘆覯面之艱。煙水蒼茫，悵知音之遠。溯伊人于秋水，渺渺予懷。慨游子之長征，欲言不盡。爰有雁帛魚書，藉申積悃。既手談之達意，亦目擊而心怡。兩地睽違，宛如一室。萬端心緒，片紙堪陳。又何離別之堪悲，出門之惘惘也哉。因作此印，以慰相思。壽門農并記。

今未見金農有此印傳世和著錄。"君以目爲耳吾以手代口"印文出自宋代蘇軾的《游沙湖》，原文爲"余以手爲口，君以眼爲耳，皆一時異人也"。印文在原文基礎上稍作改動而成。跋文内容亦未見金農傳世文集。

惜花人
天地間，致足惜者，莫花若也。色香附枝甚暫，體質極柔，昔人所寄慨無窮。余性惜花，每當衆芳争放，輒徘徊不忍去。綠章夜奏，乞取春陰，當不減放翁之情癡也。壽門自製。

今未見金農有"惜花人"印傳世和著錄。金農自稱"仙壇掃花人"，《冬心畫梅題記》有詩云："野梅如棘漫紅津，別有風光不愛春。畫畢自看還自

[26] 卞孝萱主編《揚州八怪年譜》上册，第213頁。

惜，問花到底贈誰人？"可知金農是位惜花人，有絕塵之想。然遍檢金農存世作品，未見有"惜花人"別號。跋文內容亦未見金農傳世文集。

試墨

兩峰貽余唐墨一枚，今日几淨窗明，取宣和玉帶硯一試之，古色盎然。蓋熊魚自古不能兼，余何幸如之。金農。

今未見金農有"試墨"一印傳世和著錄。跋中"兩峰"即指羅聘（1733—1799），金農弟子，學問淹雅，工詩善畫。金農傳世文集中均未見跋文內容。遍檢金農詩文集和羅聘《香葉草堂詩存》《白下集》，未見有此事的記載。

臨池

環山先生以書法名蕪城，行楷結構嚴密，純學思翁。臨池之暇，間寫山水小幅，拈毫濡墨，灑然出塵，亦有華亭意趣，故作印貽之。金農。

張郁明編著《揚州八怪書法印章選》收錄有"臨池"白文竹根印一方，[27] 但印風與金農其他作品上的風格完全不同，也未見有金農"臨池"印鈐于作品和著錄。跋中環山即清初畫家方士庶。方士庶以畫名世，跋中稱其"以書法名蕪城"非爲事實。跋文內容與"臨池"亦不甚合。

從金農的著作流傳來看，清雍正十一年（1733）刻本《冬心先生集》、乾隆十七年（1752）序刻本《冬心先生續集》中都未見《金農印跋》中所提到的詩。乾隆刻本《巾箱小品》收錄金農著作六種，包括《冬心先生畫竹題記》《冬心先生畫梅題記》《冬心畫馬題記》《冬心畫佛題記》《冬心自寫真題記》《冬心齋研銘》，未見《金農印跋》。嘉慶種榆仙館所刊《冬心先生雜著》内容與《巾箱小品》近，也沒有收錄《金農印跋》。清同治、光緒間錢塘丁丙當歸草堂刻《西泠五布衣遺著》，收錄杭州籍五布衣吳穎芳、丁敬、金農、魏之琇、奚岡的詩文集，其中金農的著作包括《冬心先生集》四卷、《冬心先生續集》一卷、《冬心先生集拾遺》一卷、《冬心先生三體詩》一卷、《冬心先生自度曲》一卷、《冬心先生雜著》六卷，《冬心先生雜著》内收入《研銘》《畫竹題記》《畫梅題記》《畫馬題記》《畫佛題記》《自寫真題記》《冬心先生隨筆》七種。當歸草堂本是金農著作最爲完備的本子，其中也未見《金農印跋》。

[27] 張郁明編著《揚州八怪書法印章選》，江蘇美術出版社，1993年版，第178頁。

綜合上述分析，《金農印跋》當爲晚清光緒之後的人或摘取金農題畫中的句子，或僞作跋文，冒充印跋，拼湊而成。很可能因秦祖永《桐陰論畫》中曾提到金農會刻印，因而假託秦祖永之名而抄錄。比較《七家印跋》之一的鄭燮《板橋印跋》所收的十二方印"留伴煙霞""硯田生計""修竹吾廬""活人一術""桃花潭""更一點銷磨未盡愛花成癖""恬然自適""花蘿綠映衫""大吉祥""明月前身""茶煙琴韻書聲""思古"，發現其印面多是常見成語或翰墨用語，如"明月""硯田"等，內容有很大的相似性。卞孝萱曾指出《板橋印跋》"多是摘取《板橋詩鈔》《板橋詞鈔》《板橋題畫》中的句子冒充跋語拼湊而成，還抄錯、抄漏若干字，弄得文理不通。特別是加添的一些內容，與鄭板橋的生平不合，露出了作僞的馬腳"[28]。《金農印跋》一書的作僞方法也是如此，印跋和印文不符，都有拼湊、抄漏的情況，加添了一些內容，與金農的生平和口氣不合。《七家印跋》中其他印跋也有類似的情況，是同一作僞者所爲。

　　《金農印跋》在後代流傳很廣，有作僞者據此文本刻成印譜流傳。河北大學圖書館藏有題爲"七家名人圖章"的小冊子，內有題爲"稽留山民印譜"的內容，此六字爲光緒二十七年（1901）伊立勛（1856—1940）用篆書所題。伊立勛爲伊秉綬的後人，民國時期寓居上海以賣字爲生。印譜內文紙有"七家名人印譜""小長蘆館拓"字樣。這本印譜應該就是根據署名秦祖永輯《金農印跋》的內容作僞的。《金農印跋》稿本流傳後，1913年黃賓虹、鄧實編輯出版《美術叢書》時未加考辨，直接按稿本"秦祖永輯"收入，這是最早收錄《金農印跋》的叢書。後人引用此書，也多據此本所錄。

<div style="text-align:right">朱天曙：北京語言大學中國書法篆刻研究所
（編輯：李劍鋒）</div>

[28] 卞孝萱《秦祖永輯〈板橋印跋〉考辨》，《故宮博物院院刊》1983年第4期。後收入卞孝萱《鄭板橋叢考》，第219頁。

詩痕與印迹
——袁枚與清代印人的交游

朱 琪

内容提要:

 清代是文人篆刻藝術發展的高峰期,袁枚是清代文人中交流活躍的代表。本文以袁枚與沈鳳的交游爲重點展開考察,揭開清代中期文人與印人交往的原生狀態,并就其中所涉印事與印史現象進行評議;兼對袁枚與桂馥、董洵、鄧石如、黃易、巴慰祖、黎簡等文人篆刻家的藝文交往展開研討,進一步拓展篆刻史研究的社會學與文學邊界。

關鍵詞:

 袁枚 沈鳳 清代篆刻史 文學 印人

一、袁枚與沈鳳的交游及相關印事

 袁枚(1716—1798),字子才,號簡齋、存齋,因居江寧(今南京)小倉山之隨園,故自號倉山居士、倉山叟、隨園主人、隨園老人,世稱"隨園先生"。錢塘(今浙江杭州)人,祖籍浙江慈溪。袁枚是清代著名文學家、文學評論家。在文學上宣導"性靈説",與趙翼、蔣士銓合稱爲"乾嘉三大家",又與趙翼、張問陶并稱"性靈派三大家",爲"清代駢文八大家"之一。主要傳世的著作有《小倉山房文集》《隨園詩話》《隨園食單》《子不語》等。

 袁枚執掌江南文壇多年,一生所結交印人不在少數,其中最長最契者,非沈鳳莫屬。沈鳳(1685—1755),字凡民,號補蘿,又有飄溟、樊溟、帆溟、髯仙、髯翁、廷儀、凡翁、謙齋、補蘿散人、補蘿外史、桐君、芙蓉江上漁郎、白髯老農、石壽老人、沈叔子等別號。江蘇江陰人。書法受業于王澍,淹通博鑒,工鐵筆,善山水。袁枚極重之,隨園聯額皆其手書。有《謙齋印譜》。卒年七十一。

康熙四十年（1701）沈家遭到火灾，屋室蕩然，當時沈鳳年僅十六歲。沈鳳總角之年即與王澍交好，康熙四十三年（1704）受知王澍于淮安程從龍處，[1]廣覽程氏所藏金石碑帖。康熙五十年（1711）至京師，與張照等人交游。沈鳳五十歲前人生經歷以游藝爲主，書法得王澍真傳，餘事篆刻，游京師、酒泉時，公卿爭相求其篆刻。五十歲後沈鳳開始步入宦途，雍正十二年（1734）王澍携沈鳳拜訪江南河道總督高斌，雍正十三年（1735）以國學生效力南河。乾隆二年（1737）署江寧南捕通判，再署徽州同知。乾隆三年（1738）以選擇赴上江補用。歷攝宣城、靈璧、舒城、建德、盱眙、涇縣等縣篆，治理有聲。乾隆十六年（1751）乞病金陵，[2]鄉民遮道攀留，擁車不去，又立去思碑以紀其澤惠，仕途全始全終。

乾隆九年（1744）沈鳳署涇縣縣令，公事之餘登西郊文明樓，起故園之思，作《登魁閣遠眺寫景自序》："甲子長夏，署篆涇縣，登文明樓，見四圍山色嵯峨，蔥翠欲滴，皆入圖畫，時起故園之想。拈得此山景，頗近黃子久筆意。題二絕句于後云：四望雲山萬叠高，山中那復有塵囂。雲山如此不歸去，辜負滄州水一篙。山中何者是神仙，消受風光不記年。活火（水）烹茶栗子飯，興來把卷倦時眠。"[3]

袁枚與沈鳳相識于乾隆十年（1745）以後，爲忘年交。據袁枚所述，沈鳳"薄唇廣顙，鼻隆然高，白髭貫兩頤，長尺許，雜爲毫毛，沿頸而下，覆其身幾滿"；袁樹說他"虹髯古貌，廣顙方頤，望而知爲古君子"[4]；高斌也形容他"相貌魁梧，而丰神清逸，文采風流"。諸人皆有類似的詳細記述，可見其相貌的確出衆，并具一副豪壯不羈的氣概。

沈鳳平日傾心翰墨，雖未必盡善于吏事，但仍甚受上司器重。黃廷桂督江南，吏治甚嚴，"官三品以下膝行，無敢闌語。先生入，褒衣博袑，強曳一足跪，吶吶然，唾與言俱。黃爲霽威談笑，賜坐賜食。人皆驚且羨，轉相告語。而先生亦不知其所以然"[5]。乾隆十三年（1748）正月初三，其有題畫詩自陳其曠澹心迹，已流露出逃離宦網之意（圖1）：

[1] 程從龍，字荔江，又字振華，江蘇甘泉人。乾隆三年（1738）輯自藏古印爲《師意齋秦漢印譜》（又名《程荔江印譜》）。

[2] 鄭幸據王箴輿《喜沈補蘿官歸》詩（《夢亭詩集》卷四）作于乾隆十七年（1752），將沈鳳歸官繫于乾隆十七年（1752），見《袁枚年譜新編》，上海古籍出版社，2011年版，第236頁。今據高斌《謙齋印譜》序，可得沈鳳歸官準確時間。

[3] [清]胡承譜《隻塵譚》卷下"沈補蘿"，《叢書集成新編》第89册，臺北新文豐出版公司，1985年版，第345頁。

[4] [清]袁樹《哭沈補蘿先生》，《紅豆村人詩稿》卷三，清隨園刻本。

[5] [清]袁枚《補蘿先生墓志銘》，《小倉山房文集》卷五，清乾隆年間刊本。

我本山中人，築室依澗岡。世故驅我來，緇塵滿衣裳。見此山中景，我思更深長。老樹何離離，瘦石何蒼蒼。借問此何時，天寒雁南翔。西風有搖落，蘭桂含幽芳。[6]

乾隆十六年（1751）沈鳳乞病回金陵後，與袁枚、李方膺爲朝夕過從的密友，談諧論畫，人稱"三君"[7]，又稱"三仙"[8]。沈鳳性好談謔，常至隨園，袁枚回憶："朝夕過從，聽談三朝典故，及前輩流風，如上陽官人説開元遺事。燈炧酒闌，諧謔雜作，誦俳優小説數千言，聽者傾靡欲絶；而先生語益緩，色益莊，若不解笑者。"[9]鄭幸認爲後來袁枚著《子不語》，或許也受到沈鳳的影響，[10]甚有見地。

乾隆十六年（1751）十一月，沈鳳自建德來江寧，携《蘭亭》卷請袁枚題跋，袁枚作《題沈凡民蘭亭卷子有序》：

凡民與王虚舟、裘魯清交最狎，沈、王故工楷法，五十二歲時各臨《蘭亭》一本，互角精能。畫者作流觴曲水，貌三人于其中。亡何，魯清死；又數年，虚舟死。凡民每哭一人，則跋數語于卷尾。乾隆十六年十一月，凡民來白下，出圖命題。余生晚，不獲見裘、王兩先生。而其時凡民之官建德，余又將赴長安。感三友之多情，逢兩人之將別，磨墨愴然，不能自已。

圖1　沈鳳繪《澗岡築室圖》

[6] [清]沈鳳《澗岡築室圖》，天津博物館藏。
[7] 袁枚《送李晴江還通州》，《小倉山房詩集》卷十一，清乾隆刻增修本。
[8] 黄學圯《東皋印人傳》卷下，西泠印社活字排印本。
[9] 袁枚《補蘿先生墓志銘》，《小倉山房文集》卷五，清乾隆年間刊本。
[10] 鄭幸《袁枚年譜新編》，第252頁。

先生垂老淚星星，行篋常攜感舊銘。一代交情存筆墨，三人顏色付丹青。酒杯白社秋來憶，玉笛山陽雨後聽。五十二年鴻爪在，昭陵風雪滿《蘭亭》。

浮生難抱魯靈光，風義羊求事渺茫。兩晉書亡王內史，六朝人剩沈東陽。金仙次第辭西漢，宮女伊誰說上皇。惆悵鍾期來海畔，斷琴彈落一天霜。

衰草殘雲逐歲新，梅花何忍住紅塵。黃粱入夢剛三鼓，白首同歸又二人。再拜未消寒食恨，九原應記永和春。酒壚近日蒼涼甚，不望河山也愴神。

冬郎江上未生時，醉殺微之與牧之。名士散場君太老，繁華到眼我偏遲。事如流水都陳迹，人是相知易別離。珍重斜陽行色晚，石頭城下望歸期。[11]

乾隆十八年（1753）正月初七，袁枚初得隨園，陶鏞納袁枚侍女阿招爲妾，沈鳳、方世俊、王箴輿、朱卉等人于隨園相賀，諸名士爲其行吉儀，沈鳳爲其簪花。[12]七月，袁枚以千金整治隨園，沈鳳等載酒相賀，匾題皆出其手，兩江總督尹繼善過隨園，笑曰："何滿山皆沈鳳書耶？"[13]袁枚有《初得隨園王孟亭沈補蘿商寶意載酒爲賀得園字》。[14]八月二十九日，同沈鳳、潘乙震、李方膺探桂隱仙庵，夜宿古林寺，有詩《八月廿九日同補蘿晴江探桂隱仙庵歸憩古林寺》。

是年四月，沈鳳再訪高斌于河署，高斌記其樣貌"鬢鬚雖已蒼蒼，而雙眸炯炯，瀟灑精健，不減壯時"，沈鳳并出《謙齋印譜》屬序。高斌贊其"風神如舊，宦途全始全終"，十分爲故人高興。

乾隆十九年（1754）八月九日，袁枚獨處隨園，作《秋夜雜詩》懷沈鳳，序云："八月九日雨涔涔不絕，桂無留花，交好沈李二公愛而不見，燈下寒螿蕭瑟，逼我書懷。"詩曰："我愛沈補蘿，巍然松柏蒼。手摩盤古頂，髮帶麻姑霜。置身元氣上，浮世等粃糠。畫筆爭顧陸，書法追鍾王。時扶綠玉杖，來飲花間觴。子訓摩銅狄，宮人說上皇。竹石爲君古，杯盤爲君涼。但須聞談笑，何必閱滄桑。天若憐吾曹，爲君駐頹光。"[15]乾隆十九年（1754），袁枚作《題程廣川載鶴圖送姚小坡牧景州》（之一）：

誰能爲此圖，補蘿沈東陽。墨妙追昔賢，其人鬚眉蒼。頻年感遠離，涕下霑衣裳。刻我佐麾下，恩好隆中腸。兒時羊酒地，南部煙花場。三春幽夢醒，萬斛

[11] 袁枚《小倉山房詩集》卷七，清乾隆刻增修本。
[12] 袁枚《折花詞爲陶西圃作》，《小倉山房詩集》卷九，清乾隆刻增修本。
[13] 袁枚《補蘿先生墓誌銘》，《小倉山房文集》卷五，清乾隆年間刊本。
[14] 袁枚《小倉山房詩集》卷五，清乾隆刻增修本。
[15] 袁枚《小倉山房詩集》卷十，清乾隆刻增修本。

西風涼。回首長相思,如何不盡觴。[16]

乾隆二十二年(1757)春夏之交,沈鳳以貧卒,年七十一。得知沈鳳喪信,袁枚作《哭沈補蘿》:

八法書亡索幼安,《蘭亭》雖在酒壚寒。欲知太古先看面,從未朝天盡作官。垂死交情秋握手,半生家難老傳餐。(公貌奇古,七攝縣令,從未入都,老病寄膳以終)誰云遺墨千年貴,我是同時得已難。

傷心張耳鬢如絲,曾見夷門大會時。四海耆英今日盡,三朝遺事夕陽知。風摧漢代靈光殿,名重蕭梁老婢師。最晚逢君偏早別,淚痕空灑白楊枝。[17]

袁枚爲其營葬于江寧南門外湯家窰,并作《補蘿先生墓志銘》。沈鳳有二子恒、慄,俱早卒。孫夢蘭隨寡母僑寓廬州,得胡承譜資助。沈鳳逝後,袁枚年年爲沈鳳祭掃,垂四十餘年,在他後來所作有關沈鳳詩歌中不時流露出傷悼懷緬之情。

乾隆二十五年(1760)二月二十八日,沈鳳兒子去世,袁枚代檢所藏書畫,檢得舊日贈沈鳳的高克明神駿一幅,悲痛不已,題詩其上:"記贈東陽畫,星霜未十年。今朝重過眼,兩世已黃泉。題墨痕猶濕,知音客盡捐。郎君纔九歲,交付倍淒然。"[18]畫仍歸沈鳳之孫沈夢蘭處。

乾隆三十六年(1771)[19]袁枚作《題〈黃樓春望圖〉寄懷小坡觀察》云:"陶潛(西圃)兒長大,沈約(補蘿)墓荒凉。嘆逝增惆悵,懷人剩老狂。山雖容我隱,身尚學公忙。"[20]此時沈鳳已下世十餘年,袁枚猶念念未忘。乾隆三十九年(1774),作《沈凡民葬南門外湯家窰,因其無兒爲權墦祭,傷宰樹日盛,而予年日衰,書此以告凡民》:

君葬十三年,我來如一日。君墳松益青,我頭髮愈白。離離束芻陳,脉脉紙錢焚。從來友朋意,轉比子孫真。一事君知否,我年五十九。再來恐不多,多斟

[16] 袁枚《小倉山房詩集》卷十,清乾隆刻增修本。
[17] 袁枚《小倉山房詩集》卷十三,清乾隆刻增修本。
[18] 袁枚《題畫(有序)》,《小倉山房詩集》補遺卷二,清乾隆刻增修本。序云:"庚辰(1760)二月二十八日唁東陽公子之喪,代檢所藏書畫,得余舊贈補蘿高克明神駿一幅,未及十年,哭及兩世,不禁人琴之痛。爲題數語,仍付童孫夢蘭收之。"
[19] 鄭幸《袁枚年譜新編》,第385頁。
[20] 袁枚《小倉山房詩集》卷二十二,清乾隆刻增修本。

一杯酒。酒滴棠梨花，驚飛雙老鴉。似代君作答，向我啼啞啞。[21]

乾隆六十年（1795），袁枚作《〈自壽〉詩亦嫌有未盡者再賦四首》中有"空王殿上香煙少，故友墳邊麥飯多（補蘿先生墓代祭四十年矣）"[22]之句。嘉慶元年（1796）重陽，袁枚祭沈鳳墓，自感來日無多，愴然賦詩云：

過來兩個十三春，依舊儂來祭墓門。宰樹有情應識我，故人來享也消魂。離離秋草澆三爵，嫋嫋香煙散一村。此後袁翁難再到，定將此事付兒孫。[23]

沈鳳性精于古器物賞鑒，酷喜篆刻。自言生平篆刻第一，畫次之，字又次之。王澍說他"少時輒坐卧《延陵季子之碑》"[24]，可見自幼好古嗜古。後至齊魯、燕、秦、京師，廣搜秦漢遺碣、晋唐金石刻，手拓以歸。沈鳳有拓藏金石文字之癖，"京師爲萬國之會，凡三代後鐘彝尊罍、卣鼎甗鬲，及一切奇石怪物，輦來自四方者，往往而有，凡民一見，輒撫弄不去手，遇有款識，雖一兩字，無不精心摹拓"[25]。後又拓得秦漢印章三千品，[26]朝夕浸淫，篆刻益工。

汪士鋐評析沈鳳篆刻云："江陰沈君凡民有志于書，先學篆刻之法，故于史籀、秦相之書，《說文》字源及漢唐碑刻、印章無不通貫。顧其作之也，以刀而不以筆，而其得心應手之妙亦如以筆成之。其法用中鋒而不用側筆，其往復起止，皆如其次第而不亂。其筆不復不欠，皆真得書家秘奧。"[27]藉筆法論述篆刻刀法，道出沈鳳使刀如筆、善用中鋒，刀法精準的特點。"中""正"思想所代表的倫理道德正統性，影響至書論、印論中，正體現爲"中鋒"的觀念。清代刀法的"中鋒論"，雖然藉鑒自書法理論，但又體現出普遍的美學價值。[28]

沈鳳輯有《謙齋印譜》（圖2），丁仁《八千卷樓書目》："《謙齋印

[21] 袁枚《小倉山房詩集》卷二十四，清乾隆刻增修本。
[22] 袁枚《小倉山房詩集》卷三十六，清乾隆刻增修本。
[23] 袁枚《重九日爲凡民先生掃墓余年逾八十來日大難祭畢愴然賦詩與訣因甲午年詩有君葬十三年我來如一日之語故起句首及之》，《小倉山房詩集》卷三十六，清乾隆刻增修本。
[24] 《延陵季子碑》在今江蘇丹陽市延陵鎮，上書"嗚呼有吳延陵君子之墓"十字古篆，故又稱"十字碑"，爲明正德六年（1511）六月重摹上石。
[25] [清]王澍《謙齋印譜序》，沈鳳《謙齋印譜》，乾隆十八年鈐刻本。
[26] 這批印章主體應爲程從龍師意齋藏品。
[27] [清]汪士鋐《沈凡民印譜序》，《秋泉居士集》卷二，清乾隆刻本。
[28] 朱琪《清代篆刻創作理論研究與批評》，南京藝術學院2019年博士學位論文。

圖2 《謙齋印譜》內頁

譜》一卷,國朝沈鳳撰,刊本。"[29]《謙齋印譜》爲沈鳳輯自刻印而成,有康熙五十三年(1714)二卷四册本。上卷收印一百十三方,下卷收印三百三十四方,共存印四百四十七方。多爲姓名、文句印,有釋文。有汪士鋐、王澍序及沈氏自序。另西泠印社藏乾隆十八年(1753)重鈐《謙齋印譜》二册,載王澍、汪士鋐、高斌序及沈氏自序。

沈鳳《謙齋印譜》有自序一篇(圖3),交代輯譜由來甚詳:

鳳少時即喜篆籀,遇石無佳惡,輒刻之。顧窮巷罕儔侶,又貧下,無秦漢金石遺文可考鏡,私心以爲恨。長而游于四方,遇有古刻必摹拓以歸。二十年來,四至京師,一抵酒泉,所至必搜訪古今名迹,捆載而南者,凡數十百種。虛舟王奉直,鳳之摯友也,學探斯、喜,鳳總角時,即與交好,于今三十年,未嘗

[29] [清]丁仁《八千卷樓書目》卷十一子部,1923年丁氏聚珍。

圖3 《謙齋印譜》沈鳳序（局部）

廢離，每商榷篆法，往往多所裨益。前年同舟渡揚子，舟中極論篆籀，上自《岣嶁》《石鼓》，下迄《泰山》《琅琊》《之罘》《會稽》及一切金石刻，指畫如掌。張帆以北，竟不知風之急、浪之雄也。三十年來，鳳所爲人篆刻者，布滿一世，然傾吾橐，一無所有，虛舟亦以爲言。爰覓佳石，于興到時輒鎸一二方，非取自詡于人，蓋聊爲良友塞責。經年譜成，以示虛舟，虛舟躍然曰：可哉！亟爲余引其首。余因叙其大略，以繫于後。補蘿散人沈鳳書。[30]

沈鳳自述"三十年來，鳳所爲人篆刻者，布滿一世"，一生篆刻數量應不在少數，但自己從不留片石，故王澍囑其輯存刊刻印譜時，他竟無作品可堪鈐錄。王澍言"公卿大夫，知凡民者如麻列，索刻者相屬于道，得其一二即藏弄之以爲幸。凡民無所屑意。遇所欲爲，雖多不厭；不則揮而去之不少顧"[31]，體現出沈鳳灑脫不羈之個性。沈鳳爲袁枚篆刻印章亦應有不少，但袁枚傳世印迹甚多，已經很難分辨孰爲沈鳳篆刻者。據袁枚記載，沈鳳"晚年不肯刻石作畫而肯書"，應是衰年目力與精力不濟的原因。這在乾隆八年（1743）沈鳳自題《水仙圖》時所云"年未六十，目昏手戰"[32]已反映出來。

乾隆二十年（1755）二月，袁枚爲沈鳳《謙齋印譜》題詩。袁枚雖不通篆

[30] 沈鳳《謙齋印譜》，乾隆十八年鈐刻本。
[31] 王澍《謙齋印譜序》，沈鳳《謙齋印譜》，乾隆十八年鈐刻本。
[32] 沈鳳《水仙圖》，天津博物館藏。

刻,但以長詩叙述印史典故,氣勢不小,詩才亦高。詩云:

《謙齋印譜》古所稀,譜成命我一歌之。我作才語非阿私,爲古混沌書其眉。先生古貌清且奇,領頤折額毛鬖鬖。東搨西摩靡不爲,佉盧沮誦笑且窺。穆王所刻宣王垂,周秦盉鬲商尊罍。三符六鳥鼉與龜,速狼躘鹿《爾雅》詞。以井爲闌墨作池,以指畫肚窮孜孜。先將六體探其微,後以萬本驅其疵。青石觸手成秦碑,一刀初落追李斯。二刀再入掃張芝,三刀四刀萬馬馳。太阿斬斷珊瑚枝,神龍摩却千熊羆。翾翾鴻鵠行且飛,芃芃黍稷紛離披。縱者欲懸横者低,肥或如瓠瘦如歌。唐印如筯宋印絲,惟公兼之孰與媲。我聞竟陵王所疑,刻符摹印無分歧。楚金非之作《繫辭》,部居別白窮銖錙。今之私印古所治,龜頭左顧孔愉嗤。犬字外向伏波悲,昔人于此爭毫釐。《三倉》《爰歷》書無涯,皇皇炎漢嚴其儀。尉律太史擁皋比,九千籀試公卿兒。曹瞞老奸何所知,猶懸鵠書帳中嬉。惜哉先生不遇時,無人薦之軒與羲。刻劃金石追龍威,泰山琅琊空巍巍。所逢公卿多穿鍾,新羅國人來又遲。立本呼作老畫師,櫥空笑殺長康癡。鐫勒使者非所司,凌雲閣上誰相思。煢煢白髮江之湄,嚴家餓隸苦欲飢。愧我《説文》讀若迷,斷碑爛鼎堆階墀。口稱艾艾呼期期,見公之譜涎滿頤。捧出銅玉光離離,索公一字酒一卮。仲春填篆花作媒,願公壽考永不遺。[33]

除《謙齋印譜》之外,汪啓淑編輯的《飛鴻堂印譜》收録沈鳳印作二十方,另還有《四鳳樓印譜》輯録沈鳳篆刻。此譜黄學圮幼時曾于維揚市中見之,據云"竹木交錯,石章亦少,晶玉皆無,不過十餘頁"[34]。"四鳳"得名,除江陰沈凡民鳳外,還有膠州高西園鳳翰、天台潘桐岡西鳳、江都高翔鳳岡,以四人名中皆有"鳳"字,故有此稱。是譜經張郁明考證,《四鳳樓印譜》即《鄭板橋先生印册》,記載了曾爲鄭板橋刻過印的十九位印人及簡要傳記。其中沈鳳所刻爲"所南翁後"朱文長方印。(圖4)但張郁明將"四鳳"結派,命名爲"四鳳派",其實并不是從藝術風格進行的歸類,因此這種分派并没有什麽道理。[35]

圖4　沈鳳爲鄭板橋刻"所南翁後"

[33] 袁枚《謙齋印譜歌》,《小倉山房詩集》卷十一,清乾隆刻增修本。
[34] 黄學圮《東皋印人傳》卷下,西泠印社活字排印本。
[35] 張郁明《論徽宗之構成及其藝術風格之嬗變》,《清代徽宗印風》(上),重慶出版社,1999年版,第12頁。

沈鳳爲鄭板橋刻印頗多，黃學圮云"板橋道人圖章多出凡民手"，阮元也說"鄭板橋圖章，皆出沈凡民鳳、高西園鳳翰之手"[36]，當非虛言。從篆刻藝術面貌來看，沈鳳篆刻是以秦漢印築基，但在刀法和取意上，偏向于"拙"的一面，因此合于"古"。即使一些富于巧思、形式也很工穩的印，綫條的表現依然是偏重渾厚質樸的。王澍曾將自己的篆刻與沈鳳對比，認爲自己"朴拙有餘，精蘊或減"，應該正是爲了突出沈鳳篆刻渾穆與精緻融合無間的靈蘊，并贊其"無所用意，應手虛落，自然入古"，是"取精多而用物宏者"。

關于這種古拙之意，與沈鳳同時代的清代書法理論家梁巘認爲與其善用"鈍刀"之法有關："鈍刀不過取古拙，求灑落，沈凡民嘗用之，然亦不廢此一法，未嘗專尚此也。"[37]篆刻理論中的"鈍刀"，本指使用不鋒利的刻刀進行篆刻，本意是追求古樸的印章風格審美。[38]可見"鈍刀"是沈鳳常用的篆刻技法之一，其目的是達到"古拙""灑落""脫化"的藝術境界。

袁穀芳[39]在爲項懷述《伊蔚齋印譜》所作序言中，記錄了一段他與沈鳳的對話，生動地傳達了沈鳳的藝術觀：

予昔歲客于前輩沈丈凡民之家，時凡民印譜適成，謂予曰："子曷不序我以言乎？"予對以不知，妄作不敢。凡民曰："子不知篆隸學，子獨不知文章耶？文章有源流，有正變。無本之水，溝澮也；不根之談，市井也。故予爲之也，先之以考據，次之以鑒別，而一字之來歷明，而各家之真贋辨，然後規矩準繩無不軌于正，而神明匠巧又必自得于冥搜靜照之中。其布置也，整齊而參差，此非子文章之所謂間架者耶？其鎔鑄也，渾融而變化，此非子文章之所謂句調者耶？有骨力以主之，有神氣以運之，蒼勁如古柏，秀媚如時花，活潑如泉之流，嚴正如山之峙，此非子文章之所謂無美不備者耶？而吾于奏刀之下，尤有悟于砥礪廉隅、磨礱圭角之旨，而持身涉世之道，又非特欲自附于文士之末已也。然則序吾印譜者，第言吾技焉而已，而于吾之所以用心與文章之道相默契者，則未有能言之者也。子奈何以不知辭爲？"[40]

沈鳳以文章之道喻篆刻之道，進而將篆刻之道上升到持身涉世之道，將篆刻之"用心"與文章、道德的默契之處一一言明，堪稱清代中期典型的"技道

[36] [清]阮元《廣陵詩事》卷九，清嘉慶六年浙江節署刻本。又見[清]阮充《雲莊印話》，民國間吳隱《遯盦印學叢書》西泠印社活字排印本。
[39] 乾隆三十九年（1774）袁穀芳來江寧訪隨園，相與往復半月。袁枚擬刊《小倉山房文集》，囑袁穀芳作序。見袁穀芳《小倉文集後序》，《秋草文隨》卷一，清乾隆五十六年刊刻。
[40] 袁穀芳《伊蔚齋印譜序》，項懷述《伊蔚齋印譜》，道光丁末芸香閣鈐刻本。

圖5　沈鳳刻"竹丈人"竹印　　　圖6　沈鳳刻"紙窗竹屋燈火青熒"

論"代表。

今存沈鳳篆刻實物，重要者有"竹丈人"朱文竹印（原石朵雲軒藏，圖5），行草書款："竹丈人三字，篆奉瀚如學兄正。沈鳳作。"又有"紙窗竹屋燈火青熒"白文青田石印（原石朵雲軒藏，圖6），有王澍補款："蓉江沈凡民臨周笠園。此印凡四，一贈吾師彭南昌先生，一贈僕，一贈新建好友裘魯青，而自留其一，屬澍書其事。甲午立夏一日記于京師。"

綜合來看，沈鳳的篆刻成功之道，一方面與他廣泛搜集金石文字并加以浸淫體悟有關；另一方面，長年的游宦生涯，以及與王澍、高斌、汪士鋐、袁枚、鄭燮這樣的高爵名士的密切交游，也給他帶來較大的社會影響，鞏固了他的藝術地位。故袁穀芳的總結十分貼近："仕宦數十年，購古今金石文甚夥，而其時又有貴顯大力者，以與之游，揚與其間，故其技愈精而傳愈遠。"[41]

[41] [清]袁穀芳《伊蔚齋印譜序》，項懷述《伊蔚齋印譜》，道光丁未芸香閣鈐刻本。

沈鳳工繪事，擅山水，師法王蒙、黃公望等。多用乾筆，瀟灑縱逸。嘗臨倪瓚小幅，鑒者莫辨。沈鳳繪畫今存不多，文獻記載曾爲袁枚繪《隨園圖》，爲裘魯青作《雨中勸農圖》，[42]爲程廣川作《載鶴圖》等，俱不傳。又曾爲王澍繪《竹雲圖》，《虛舟題跋》記：

雍正丙午夏四月，余以假南還，道經淮陰，友人邊蘆雁招余飲，邊蘆雁者，字頤公，以善畫蘆雁世因目爲邊蘆雁者也。既酒酣，掉小艇子出珠湖，仰見天際白雲如竹可數十百根，枝葉、根柯皆具，下有微雲數片，狀若怪石隱現斷續，良久不變，儼然畫圖。停船玩視，不忍捨去。凡民曰：此先生退老之徵也。爲余刻印文曰"竹雲"。越二年，凡民過余九龍山齋，乃爲余作《竹雲圖》。[43]

圖7　沈鳳刻"竹雲"

沈鳳爲王澍所刻"竹雲"印及《竹雲圖》，當屬體現二人交往之重要物證，今檢日本昭和年間惺堂居士選《印粹》，恰有"竹雲"一印（圖7），墨筆標注邊款爲"凡民作"，可謂重要印證，而原印或已流落異邦亦未可知。

袁枚從弟袁樹（香亭）曾從沈鳳學畫。其《哭沈補蘿先生》序云："先生江陰人，名鳳，字凡民，又號芙蓉江上漁郎。虹髯古貌，廣顙方頤，望而知爲古君子。宰建德年餘，引疾歸居金陵。淹通博鑒，尤長書畫及篆籀鐵筆。"又"腕底煙雲留畫譜，筵前魁蟹愧門生"詩句下注云："樹侍先生爲畫弟子，而陸陸賓士。五年來，未嘗一日親承几案。"[44]據此可知，袁樹曾從沈鳳學畫。又有嵇承浚，字導昆，嵇璜（1711—1794）從子。沈鳳曾以所揭漢銅印稿三千餘紙贈之，嵇導昆昕夕摹仿，又得華淞（半江）授以鈍刀中鋒訣，篆刻乃大進。[45]或可算是師從沈鳳篆刻的學生。此外，徽州印人項懷述亦服膺沈鳳，自述"少年時即喜爲凡民之所爲者，而自恨未得一日與凡民聚晤以互證其所學也"[46]，或可算作私淑弟子。

[42] 王澍《書裘魯青雨中勸農圖後》，《虛舟題跋》卷十，清乾隆溫純刻本。
[43] 王澍《虛舟題跋》卷十，清乾隆溫純刻本。
[44] 袁樹《哭沈補蘿先生》，《紅豆村人詩稿》卷三，清隨園刻本。
[45] [清]汪啓淑《嵇導昆傳》，《續印人傳》卷五，清道光二十年海虞顧氏刻本。
[46] 袁穀芳《伊蔚齋印譜序》，項懷述《伊蔚齋印譜》，道光丁末芸香閣鈐刻本。

二、袁枚與其他印人之交游

(一) 桂馥

桂馥（1736—1805），字未谷，號冬卉、老苔、瀆門，別署瀆井復民、蕭然物外史。山東曲阜人。乾隆五十五年（1790）進士。年輕時即治小學，精六書，稽考八體源流，并寄興篆刻（圖8），遠師秦漢，不染時俗。亦喜蓄印。有慨時流刻印篆法乖謬極多，因著《繆篆分韵》《續三十五舉》《再續三十五舉》《說文義證》等書欲匡正之，另輯有《古印集成》。

袁枚與桂馥曾同寓東陽官舍。乾隆四十七年（1782），袁枚爲桂馥所輯《繆篆分韵》一書作序。《繆篆分韵》爲較早收集繆篆文字的字書，全書五卷，補遺一卷。博采秦漢以下官私符印，以及宋元諸家之譜錄所存繆篆文字，仿《漢隸字原》編成，成書于嘉慶元年（1796）。有袁枚、盛百二、陳鱣序，桂馥自跋。正文五卷收單字1962個，重文7020，共8383字，字下注明出處，兼作考證。袁枚序云：

圖8　桂馥刻"未谷"

　　秦厘八體，五曰摹印；漢定六書，五曰繆篆。繆篆即摹印所用也。古文二篆，繁簡不同，而結構皆圓。以篆刻印，宜循印體，則變圓而方，分朱布白，屈曲密填，有綢繆之象焉。作篆韵者，于鐘鼎則有王楚、薛尚功，于《說文解字》則有徐鍇。此外，聊蒼紫宙，有録無書，而繆篆尤無專本。曲阜桂君未谷，好篆隸學，尤工摹印，所制皆極淳古。又嘗博采秦漢而下官私符印，以及宋元諸家之譜，編類其文爲《繆篆分韵》五卷。藉自然之聲音，考當然之點畫，可以分部就班，開卷有得。嘗與余同寓東陽官舍，見其菲枕圖史，手不停披，除食飲外，無一刻不與殘碑缺甎精神往來，所謂古之人歟？古之人也。昔舒元輿稱李監不聞外獎，躬入篆室，能隔一千年而與秦斯相見。方我陳谷，又何讓焉？乾隆壬寅除夕前一日，錢唐袁枚。[47]

[47] [清]桂馥《繆篆分韵》，嘉慶元年刊本。

另據桂馥《未谷詩集》，有《題"桂"字銅印册子》絕句三首：

遺文繆篆苦搜求，桂炅佺同吞炔收。(《廣韵》"桂炅吞炔"四字同姓，余編《繆篆分韵》亦全收此四字)。今見朱文單字印，吾宗姓氏喜長留。

鷗波引首單文趙（松雪有"趙"字朱文印），此例傳來便可援。卷軸它年認真迹，猩紅小印在頭番。

司馬從來推漢法，金元小鈕亦關心。簡齋托我雙銅印，便欲裁書報武林（隨園得二銅印，皆"簡齋"二字）。[48]

此詩記載桂馥得到金元時期"桂"字小銅印，恰與其姓氏符合，喜不自禁。其中第三首詩提到袁枚曾得到兩枚"簡齋"銅印之事。考乾隆三十九年（1774），袁枚有《"簡齋"印有序》詩：

湖州淘井得銅印，鐫"簡齋"二字，陽文，深一寸許。宋蒙泉明府以余字偶同，遠寄相遺，按《宋史》陳與義字簡齋，曾刺湖州，此印當是陳公故物，喜紀以詩。

我非長卿才，敢冒相如字。或者蔡雍生，即張衡轉世。先生銅篆文，向我肘後存。較勝王半山，突然爭一墩。篆古銅沁綠，逢箋押滿幅。竊馬與盜符，何由知非僕。頗疑先生靈，有意留贈我。不信請觀詩，心心相印可。[49]

由此詩可知，乾隆三十九年（1774），袁枚五十九歲時所得到的"簡齋"銅印，是宋弼所贈，爲湖州淘井所獲。從詩中描述印章文字與"陽文，深一寸許"來看，符合宋印特徵。袁枚認爲此印是宋詩人陳與義（1090—1138）遺物，從時代來看也是符合的。陳與義，字去非，號簡齋，是宋代著名詩人，人稱"詩俊"。袁枚得到前代詩人相同齋號遺印，十分得意，故有"頗疑先生靈，有意留贈我。不信請觀詩，心心相印可"之句自矜。

桂馥詩提到"簡齋托我雙銅印，便欲裁書報武林"，應與袁枚有關於印章

[48] 桂馥《未谷詩集》卷二《老箈剩稿》，清道光二十一年刻本。另馮雲鵬有《中元日題桂字銅印册子贈桂樸堂》詩："桂氏珍藏桂字印，本是小松司馬贈。兩耳凹中方四分，一字朱文圓且勁。金耶元耶時莫知，姓也名也渾難定。瀆井復民有夙緣，翻似前人鑄今姓。主人篆刻精漢章，藉此比作銅苻信（未谷先生自刻"瀆井復民"印，亦時以此桂字印押諸卷首）。一時題詠燦雲霞，傳之後裔如懷瑾。我亦留題附末光，烏絲欄上珊瑚映。"《掃紅亭吟稿》卷九古近體詩，清道光十年寫刻本。
[49] 袁枚《小倉山房詩集》卷二十四，清乾隆刻增修本。

圖9　葉恭綽藏"簡齋"銅印

之交流，然具體内容未詳。另桂馥説袁枚得到兩方"簡齋"銅印，但袁枚詩集提及者僅此一方，不知另一枚"簡齋"銅印詳情如何。後見《遐庵談藝録》著録葉恭綽1944年于上海所得"簡齋"銅印（圖9），認爲"即袁簡齋《詩話》所紀之陳簡齋印也"[50]，葉氏所言當有所本，印蜕亦合于時代，惜不得見鈕式，附此以供參考。

（二）董洵

董洵（1740—1812後），字企泉，號小池、念巢。山陰（今浙江紹興）人。官四川南充主簿。工詩，善寫蘭竹。去職後，蕭然攜琴書遍游蜀中名勝，詩益宏放，畫更雄奇。又工篆隸，精篆刻。（圖10）治印上師秦漢，旁通唐宋，以及明清諸家，尤服膺丁敬，嘗私淑之。所作清雋絶俗，款識亦蒼古勁拔。後落拓京師，以鐵筆自給。又與蔣仁、黄易、余集、黄鉞、蘊端、瑛寶、董元鏡、趙佩德等人交好。[51]著有《小池詩鈔》《多野齋印説》。刻印輯有《董氏印式》，另有《董洵摹宋元印譜》（亦名《石壽軒宋元印譜》）。

乾隆五十九年（1794）二月至五月間，袁枚由金陵啓程，至蘇州、杭州，復還金陵。二月十五日，袁枚避壽舟行鎮江，是日日記記載"伯海同董小池來見，高青士亦來"[52]。又乾隆六十年（1795），袁枚往如皋，二月初一啓行，二十九日至儀徵。《日記》記二月初四，行至准提庵，"董小池來見，隨同香嚴到董公樓上小飲，粥甚佳，菜亦不惡。"[53]由兩册日記可知袁枚與董洵有交往，董洵當時所居在鎮江、儀徵一帶。

（三）鄧石如

鄧石如（1743—1805），初名琰，字石如，因避清仁宗嘉慶帝顒琰諱，遂以字行，後更字頑伯，

圖10　董洵刻"小琅嬛"

[50] 葉恭綽《遐庵談藝録》，香港太平書局，1961年版，第89頁。
[51] 關于董洵與蔣仁等人的交往，可進一步參閱朱琪《真水無香：蔣仁與清代浙派篆刻研究》，浙江人民美術出版社，2018年版，第100—108頁。
[52] 王英志整理《手抄本〈袁枚日記〉》（一），《古典文學知識》，2009年第1期。
[53] 王英志整理《手抄本〈袁枚日記〉》（五），《古典文學知識》，2009年第5期。

圖11　鄧石如刻"袁枚之印"

圖12　鄧石如刻"子才父"

號笈游道人、完白山人、鳳水漁長、龍山樵長等。安徽懷寧人。精篆刻，爲皖派（又稱"鄧派"）篆刻開創者。工真、草、篆、隸四體書，尤精篆書，宗法李斯、李陽冰，後稍參隸意，稱爲神品。性廉介，以書刻自給。布衣終身，喜游名山水。有《完白山人篆刻偶存》印譜行世。

袁枚與鄧石如的交往未見文字記載，但鄧石如印譜中有"袁枚之印"朱文印（圖11）與"子才父"白文印（圖12），可知兩人應有交往，他們很可能是通過梅鏐相識的。鄧石如早年曾客金陵梅鏐家八載，梅鏐"家多弆藏金石善本，盡出示之，爲具衣食楮墨使專肆習"[54]。

梅鏐字既美，號石居，安徽宣城人，梅文鼎曾孫，梅轂（珏）成第五子，早歲隨父移籍江寧。《（道光）上元縣志》："鏐性孝友，不慕榮利，不爲俗學。……兄鈴，字二如，亦字式堂。乾隆戊午科副榜舉人，有文行，早卒。病革時，鏐輒夜禱神請代，卒不起。鏐痛兄學成而未顯以没，遂不應科舉，閉門絶客。時人後生無識其面者。通小學，工八分，有古文一卷，自以才不及兄，常晦匿之，未嘗示人。"[55]

鄧石如在梅家的八年中，得以系統學習秦漢碑刻，極大地開闊了眼界，并從中奠定了以篆、隸爲根基的碑派書法基調。[56]此外，江寧學宫《天發神讖碑》久斷爲三截，梅鏐曾親爲監督將斷碑綴合，又與鄧石如邀請趙紹祖一同考訂辨識字形，刻其釋文，鄧石如亦有跋文于釋文之後。袁枚與梅鏐皆長居金陵，自然相識。嘉慶二年（1797）五月，袁枚有《王韨亭太僕梅石居士同日訃來俱年未六十感而有賦》，[57]可證兩人交往。

（四）黄易

黄易（1744—1802），字大易，號小松、秋盦等，錢塘人。詩、古文、

[54]《鄧石如傳》，載《清史稿》第一百二十三册，藝術傳二。轉引自穆孝天、許佳瓊編著《鄧石如研究資料》，人民美術出版社，1988年版，第228頁。

[55] [清]武念祖修、[清]陳栻纂《（道光）上元縣志》卷二十"寓賢"，清道光四年刻本。

[56] 參閱朱琪《鄧石如與黄易交游新證——兼論清中期皖派與浙派的篆刻交流》，《中國美術》2018年第4期。

[57] 袁枚《小倉山房詩集》卷三十七，清嘉慶刻增修本。

詞皆精通，長于金石之學，與錢大昕、翁方綱、孫星衍、王昶并稱"金石五家"。又工書，善繪事，尤精于篆刻（圖13），後人將之與丁敬、蔣仁、奚岡、陳豫鍾、陳鴻壽、趙之琛、錢松并稱爲"西泠八家"。其著作有《小蓬萊閣金石文字》《小蓬萊閣金石目》《秋盦遺稿》等，另輯有《黃氏秦漢印譜》《種德堂集印》等印譜。

袁枚與黃易兩人性情皆好交游，自然有不少共同的朋友，例如和琳、梁肯堂、羅聘等等。今見兩者最直接的交往證據，是乾隆五十九年（1794）袁枚所作《再寄和希齋尚書有序》一詩，其序云"運河司馬黃小松録司空與渠札見示，云袁簡齋盛世才人，琳久思立雪。客中携《小倉山房詩稿》朝夕諷誦，虔等梵經，如親丰采云云。余讀之感深次骨，且知前寄答詩尚未收到，而公已總督四川，故呈二章兼以墨寄。"[58]

黃易與和琳交好，乾隆四十三年（1778）春，和琳巡視山東，黃易即有《春夜即事和巡使和希齋命作》《和希齋大人新拜閣學觀察率丞牧于南池奉觴時方上巳又值清明希齋首倡麗句敬步二首》等詩。由袁詩可知他與和琳曾通過黃易爲介投贈詩信。和琳爲和珅之弟，性喜文墨，久慕袁枚詩才，

圖13　黃易刻"漢畫室"

袁枚贈詩答謝，又贈其自製墨三十螺。從詩意與贈墨之舉來看，袁氏誠意答謝之情固然有之，但亦不乏奉承之意。

（五）巴慰祖

巴慰祖（1744—1793），字予藉，又字子安、雋堂、號晋堂、魚槻，又號蓮舫。安徽歙縣人，祖籍四川巴縣（今重慶）。少讀書，弈棋、馳馬、度曲、雕鏤，無所不能。弄藏法書名畫，鐘鼎尊彝甚多。工山水花鳥。尤工篆隸，隸書勁險飛動，有建寧、延熹遺意。精篆刻，曾得金榜贈明顧汝修《集古印譜》墨渡原譜，選至精者摹成《四香堂摹印》。所作雅致近汪關而益趨自在，渾穆近程邃而益趨精整，娟秀中透露古茂氣象。（圖14）後出游，與羅聘交善。卒于揚州。世人將其與程邃、汪肇龍、胡唐并稱"歙四子"。輯有《四香堂印

[58] 袁枚《小倉山房詩集》卷三十五，清乾隆刻增修本。

餘》《百壽圖印譜》。另著有《雋堂詩集》。

乾隆四十八年（1783）四月，袁枚携劉志鵬同游黃山。途經安徽和州、采石，抵新安雄村，在雄村流連數日，與曹城、黃世壋、何素峰、巴慰祖等人過從。五月二日抵湯口，入山七日而還，後取道太平縣，往安徽九華山游玩。袁枚有《何素峰居士招飲仇樹汪園座中黃甘泉巴雋堂汪漁村等十一人各賦一詩》記此盛會：

何遜風騷主，招為野外吟。引涼高樹早，聞笛老懷深。美酒出金穀，群賢聚竹林。新詩歸各詠，漢上續題襟。[59]

圖14　巴慰祖刻
"己卯優貢辛巳學廉"

黃山游畢，袁枚于去程中作《太平道上寄懷巴雋堂中翰》，由此詩可知袁枚曾留宿巴慰祖家秉燭夜談。詩云：

我游黃山無主人，黃山為主我為賓。誰知尚有主中主，巴君軒軒更霞舉。去年早欲來訪君，人言君看瀟湘雲。今年無心忽相見，春水可剪情難分。呼僮急掃陸機屋，留我陳蕃榻上宿。晨起摩松露氣清，夜深說鬼燈光綠。崔籙雞碑無不有，天生兩隻摩崖手。藏得蘭亭字數行，此碑不向昭陵朽。誰云考據無詞章，君獨兩家兼擅長。高歌七言長短句，天風海水音琅琅。山靈促我縛蠟屐，欲行不行留七日。君更依依送出城，下車握手難為情。轉瞬丹臺游已過，漸漸九華山又大。掉頭煙裏苦相思，三十六峰人一個。[60]

此外《隨園詩話》亦收錄關于巴慰祖詩話一則：

金姬小妹鳳齡，幼鬻吳門作婢，余為贖歸年十四矣。明眸巧笑，其姊勸留為箸室，鳳齡意亦欣然。余自傷年老，不欲為枯楊之梯，因別嫁隋氏，為大妻所虐，雉經而亡。祭哭以詩，一時和者甚多。新安巴雋堂中翰云：粉蛾貼悼塵霑

[59] 袁枚《小倉山房詩集》卷二十九，清乾隆刻增修本。
[60] 同上。

幕,綽約佳人嗟命薄。惱鴉打鳳海難填,桃葉離根淚珠落。往事泥中善說詩,吳音嬌軟含春姿。因情割愛反成悔,締非其偶尤堪悲。駑材詎足親仙骨,獅子何曾憐委髢。風傳柑果味全殊,雨暗合歡花不發。鋤蘭門內影玲瓏,傷哉逝水難歸瓶。芳魂仍返倉山早,虛廊簌簌鳴幽篠。[61]

(六)黎簡

黎簡(1747—1799),字簡民,又字未裁,號二樵、狂簡,別號石鼎道士。廣東順德人。乾隆三十年(1765)拔貢。早慧,勤學不倦。工詩詞,善畫山水。書法晉人,兼及李北海,晚歲亦作蘇、黃之體,隸書參《熹平石經》意。又擅篆刻,所作以漢人為旨歸,古拙蒼秀。為人清狂,常與酒徒醉于市,曾自刻一印文曰"小子狂簡"(圖15),刀法峻拔。黎簡居百花村,有氣虛之疾,足不逾嶺。海內詞人想望丰采,凡名流來粵者,咸折節下之,而黎簡自慎,不輕作應酬。著有《五百四峰堂詩鈔》《藥煙閣詞鈔》《芙蓉亭樂府》。

圖15 黎簡刻"小子狂簡"

乾隆四十九年(1784)二月,袁枚應袁樹之招,與劉志鵬作嶺南之行。四月抵廣州,曾往訪黎簡,黎簡未見。此事在《順德縣志》、蘇文擢《黎簡先生年譜》、方濬師《隨園先生年譜》、李長榮《芳洲詩話》、錢仲聯《清詩紀事》、鄭幸《袁枚年譜新編》等書中皆有詳細記載。錢仲聯《清詩紀事》轉引蘇文擢《黎簡先生年譜》乾隆四十九年條云:"四月,袁子才至粵,造門欲見先生,先生卻之。按:《順德縣志》先生列傳載:浙人某,負當代盛名,以探羅浮至,介所素習者招于鄉,簡遽答書,摘其平日詩傷忠孝語,力卻之。據《清史列傳》載,浙人某,即袁枚,字子才,當時所稱隨園老人也。檢方濬師《隨園先生年譜》:乾隆四十九年甲辰,年六十九歲月,由贛入粵,以四月抵廣州。是子才之欲見二樵,正在二樵喪妻前後。"[62]鄭幸認為,黎簡未見袁枚,實因村居未遇之故,而非卻之。[63]

(七)樊紹堂

樊紹堂(1761—1794),字硯雲,一字簽香。長洲(今江蘇蘇州)人,居楓橋鎮之漁舠巷。曾祖天溥,任河南汝寧府別駕;祖世楷,蘇州府學官弟

[61] 袁枚《隨園詩話》卷十四,清乾隆十四年刻本。
[62] 錢仲聯《清詩紀事》,鳳凰出版社,2004年版,第1282頁。
[63] 鄭幸《袁枚年譜新編》,上海古籍出版社,2011年版,第503頁。

圖16　羅聘繪《丁敬畫像》

子；父質煌，國學生。出生時骨格清癯，手有方印紋，父母異之，戲謂是老道士輪回者。性聰穎，十五歲習製舉文字而能無時習。曾隨父航海去日本，遇風漂至南洋。喜賦詩，又善繪畫，間亦篆刻。與吳霽（竹堂）、袁廷檮、潘奕雋等游。

袁枚在吳門時賞其詩，收爲門下士，採其詩入《詩話》。有《別隨園》一絕云："西向倉山謁我師，離魂渺渺有誰知。真空悟徹三千界，待索靈根再學詩。"另據袁枚乾隆五十九年（1794）日記："三月初三，山塘，午拜張止原，帶印譜及樊紹堂印譜入撫臺署，與主人及盧湘槎、林遠峰談，至三更纔睡。"[64]他曾携樊紹堂印譜至蘇州巡撫處觀賞，亦可見對其篆刻十分推重。紹堂羸弱，乾隆五十九年（1794）秋微疾時預作《慰別詩》十二絕，以不獲終養其父爲憾。其餘師友皆有詩句留別，惻愴纏綿，字字從至性流出。七月十八日臨《曹娥碑》貽室人，書寫錯字猶令人洗刷重書，書訖語曰"樊硯雲逝矣"，遂兀坐而逝，年僅三十四。[65]

汪啓淑曾于吳霽處見樊紹堂所刻印章，繼于袁枚府中讀其詩，後于林蘋洲太守席間識其人。嘉慶元年（1796）重游金閶訪之，則已逝矣。其父樊質煌（耕蘭）以樊紹堂所刻數印贈汪啓淑，汪啓淑嘆曰"硯雲有才無命，良可惜也"[66]，并爲之傳。

除上述印人外，乾隆四十六年（1781）八月，羅聘來江寧，袁枚爲其所畫《丁敬身先生像》（圖16）題詩："古極龍泓像，描來影欲飛。看碑伸鶴頸，

[64] 王英志整理《手抄本〈袁枚日記〉》（二），《古典文學知識》2009年第2期。
[65] [清]潘奕雋《樊處士硯雲傳略》，《三松堂文集》卷四，清嘉慶刻本。
[66] 汪啓淑《樊紹堂傳》，《續印人傳》卷八，清道光二十年海虞顧氏刻本。

拄杖坐苔磯。世外隱君子，人間大布衣。似尋科斗字，蒼頡廟中歸。"[67]丁敬（1695—1765）爲浙派篆刻"西泠八家"開派宗師，也是"浙派"詩歌最重要的人物之一。此畫像作于丁敬生前，但袁枚題詩時丁敬已下世十餘年，兩人未必有所交往，姑附記于此。事實上，袁枚"性靈説"詩歌主張與崇宋的"浙派"詩歌多有不合，曾多有批判。[68]

此外袁枚還與一些或富于藏印，或精于印史考證，亦偶爾治印的名賢有所交往，如汪啓淑、瞿中溶[69]等，本文不再贅述。

結語

袁枚生活于康熙後期至嘉慶初年，連同中間的雍正、乾隆兩朝，共歷四朝。身處"康乾盛世"的社會經濟背景下，袁枚是清代文人中最具有代表性的活躍典型，他不僅留下許多詩、文、雜著，更以樂于交游著稱，因此對以袁枚爲中心的印學史考察具有社會學、文學與藝術史的多重屬性與特質。

袁枚早年雖曾歷任溧水、江浦、沭陽、江寧等地知縣，但時間都不甚長，三十七歲即致仕，此後在南京小倉山隨園優游自適四十餘年，直到嘉慶二年（1798）以八十二歲高齡去世。其生活軌迹主要在以南京、杭州、蘇州爲中心的江南一帶，而彼時作爲鹽業中心的揚州，雖地處長江以北，也是清代重要的經濟文化中心，同在袁枚活動影響的輻射圈内。這些地區商品經濟蓬勃發展，城市化急速展開，各種文化藝術活動也十分豐富，有學者將袁枚定義爲"前近代城市知識分子"[70]，是十分具有遠見的。袁枚身上體現着清代中上層文人階層的多重面相：以詩文爲中心的"文"，以考據爲重心的"學"[71]，以及以諸種藝事爲輔佐的"藝"。而袁枚與以上諸多印人的結緣，無疑屬于他藝術面相的印證，差可説明以下方面的問題。

一、印人與文人的交往，首先是以文化階層爲基礎，這是清代篆刻從"工

[67] 袁枚《題羅兩峰畫丁敬身像》，《小倉山房詩集》卷二十七，清乾隆刻增修本。羅聘所繪《丁敬畫像》今藏浙江省博物館，近人吴隱又摹刻于杭州孤山西泠印社仰賢亭壁。
[68] 參閲王英志《袁枚批評浙派》，《浙江大學學報》（人文社會科學版）2003年第3期。
[69] 袁枚乙卯年閏二月往杭日記多次記録瞿中溶，及與瞿家交往。王英志整理《手抄本〈袁枚日記〉》（十三、十四），《古典文學知識》2011年第1、2期。
[70] 參閲王標《城市知識分子的社會形態——袁枚及其交游網路的研究》，上海三聯書店，2008年版，第6頁。
[71] 袁枚"性靈説"雖輕視考據，且與經學家惠棟有過激烈論戰，但他自身却長期參與考據實踐，并在清代士人間具有一定影響，《隨園隨筆》即是明證。更多論述可參閲閻超凡《袁枚與考據》（《傳統中國研究集刊》第18輯）等相關論文。

"藝"向"文化"的品格演進。

　　正如上文所揭示的，文人階層所具有的面相往往是多元的，袁枚所結交的印人中，并無一人是所謂的"職業印人"。沈鳳、黃易是官員，桂馥主要是學者身份，巴慰祖、董洵也都有候補、棄官的經歷，其他如黎簡爲貢生，鄧石如爲幕友，樊紹堂係袁枚入室詩弟子。他們的社會身份首先是文人，其次方爲書畫家、印人等。而他們之所以能與袁枚結緣，首先是由於文緣、地緣、學緣等關係，然後纔能論及藝事其餘，而民間刻字匠人顯然是無法觸及袁枚這一階層的，這一點已與晚明清初周亮工著《印人傳》時產生了較大的不同。在與書畫家、印人的交游互動過程中，袁枚獲得了除"文""學"之外藝術"風雅"的聲名；而印人與書畫家，則藉由與袁枚的交游得以鞏固其藝術地位，并得到"文雅"的形象。這種雙方面的互惠，使彼此均能穩固與擴大其社會聲望。當然，這種帶有功利化的解讀，首先是建立在交往雙方人格與才藝惺惺相惜的基礎之上，正如所謂的"士之志遠，先器識，後文藝"。

　　此外，袁枚所交往的印人，從地域上看，主要分布在江南與徽州地區，遠則涉及嶺南地區，鑒於袁枚以江南與隨園爲游、居生活之中心來看，其交游更多是以地緣爲基礎的。這些交往的印人中，風格流派歸屬也很廣，如沈鳳爲清代初中期"四鳳派"中堅，丁敬、黃易、董洵爲"浙派"[72]，鄧石如爲"皖派"，巴慰祖係"歙四子"之一，此外桂馥在山左，黎簡居嶺南，樊紹堂屬吳門，其篆刻風格必然各受時代、地域與師承之影響，他們爲袁枚所作的印章如能一一厘清，不啻爲清代文人篆刻的生動標本。

　　二、篆刻與印章，是清代文人生活中重要的身份憑信與文化媒介。

　　中國印章自誕生以來，就帶有憑信功能，又長期作爲權力象徵的制度之器演繹了三千年。清代文人用印雖然身份憑信的功能大大減弱，但文人將其作爲自身存在的一種方式，興趣却益顯濃烈。正如葉秀山所論："一方面，凡有鈐記的物品，表示一種'所有權'，即使是'閑章'，也表示'我'與這件'物品'的一種'關係'；另一方面，'印章'本身也有了一種獨立的藝術價值，的確在一定範圍内'象徵'着'我'與'世界'的關係。'我''存在'在'這個世界中'，'這'是'我的''印記'。"[73]

　　自古以來，中國知識階層重視文字，"金石"本身具有的知識性成爲文人階層特有的趣味。結合傳統"金石"與"篆刻"的印章，亦成爲與書畫結伴而

[72] 董洵篆刻風格應歸屬于"浙派"，參閱朱琪《真水無香——蔣仁與清代浙派篆刻研究》，浙江人民美術出版社，2018年版，第108頁。
[73] 葉秀山《説"寫字"：葉秀山書法談叢》，中國人民大學出版社，2013年版，第94頁。

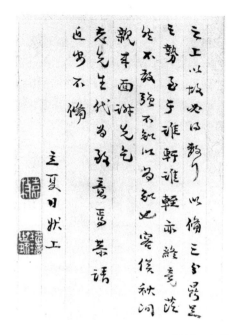

圖19　袁枚致西崖書札

行的獨立藝術樣式。篆刻所融合的"刀""石"交鋒與合力，體現着中國文人一貫以來對"金石"的觀賞玩味態度。它所體現出的文字之美，則具有美術構圖的意味，清代篆刻藝術的發展達到高峰，從字法到章法、刀法都具有全新的發展，也使得這種藝術形式具有更加豐富的審美內涵。

　　自帝王而下，無論達官顯貴還是民間普通文人，印章成爲他們不可或缺的文房用品。清初碩儒黃宗羲曾云："圖章則鏤晶剖玉，選象齒，鋸貞瑉，非篆之極其工且精者勿貴也。自王公大人以下，有事于文翰者，必資之。人不一方，鐫不一手，嗜求所好，有不惜金幣徵四方之能者，纍日月而爲之，或百計，或數十計，愛俘奇珍，潤之以金泥，用之于箋幅、罘罳、屬軸之上，以爲輝光，莫不然也。"[74]道出明末清初文人用印紛繁的狀況，表明文人用印在此際普遍脫離表徵憑信的實用目的，而成爲爭奇鬥豔式的雅玩文化與藝術追求。[75]

　　這一風氣至清代中葉更達到極盛的地步，乾嘉時期路德云："余有花乳之

[74] [清]黃宗羲《長嘯齋摹古小技序》，郁重今編纂《歷代印譜序跋彙編》，西泠印社出版社，2008年版，第198頁。
[75] 朱琪《明代王錫爵墓出土印章及其相關印學思考》，《中國書法》2018年第6期。

石，願以切玉之刀琢之鏤之，藏諸紫檀之櫝，印以丹砂之泥，使吾案上圖書頓增聲價。"[76]彰顯出清代中後期文人對印章這一雅玩文化的全方位追求，而這種追求又以文脉最盛的江南地區爲中心。袁枚在紀游江浙一帶的日記中多次提及沿途友人以印石（材）、印章、印譜爲贄來訪，他去朋友家也以賞玩田黃、青田等佳石爲樂，這些事例無不反映出印章在文人社會生活中的重要性。

　　袁枚雖不善書法、繪畫，但作爲詩壇舉足輕重的人物，各方應酬文字的數量是巨大的，而這些題跋、信札、題字等日常性文字書寫都離不開印章的使用（圖19），因此今天所能看到的袁枚印迹數量也十分豐富，其中常用者多達六七十方。本文所述的，祇是袁枚與當時印壇較爲活躍印人的交游事迹，他們以詩文、篆刻互相酬酢，成爲清代藝文交往中一道獨特的風景。印章也因此成爲與詩文、書畫同樣重要的媒介，在文人群體、文化圈層甚至官場之中起到了增强聯繫與情感交流的重要作用。

　　本文爲江蘇省高校哲學社會科學研究基金一般項目"黃易金石藝術文獻整理與研究"的階段性研究成果，項目編號：2021SJA0492。

<div style="text-align:right">朱琪：南京曉莊學院美術學院</div>
<div style="text-align:right">（編輯：夏雨婷）</div>

[76] [清]路德《青芙蓉室印譜序》，《檉華館文集》卷二，清光緒七年解梁刻本。

孔廟國子監、文廟碑刻俗字考
——以乾隆《集石鼓所有文成十章製鼓重刻序》二碑爲例

劉照劍

內容提要：

古代碑刻中存在大量的俗字，包括音近更代、古文異體、隸定古文等諸多現象。研究俗文字是一項系統而又複雜的工程，俗字在漢字發展的過程中，起着十分重要的作用。碑刻及經卷中，俗字占了相當比例，這與歷代的用字標準和書寫者有很大的關係。碑碣使用正字更爲允當。但以上諸多文字問題，在廟堂之上的豐碑大碣中亦多有出現，説明俗字一直是和正字并行的。本文就孔廟和國子監《集石鼓所有文成十章製鼓重刻序》二碑中文字問題作一考證，以探尋俗字在皇家豐碑大碣中的使用狀況。

關鍵詞：

石鼓文　錯字　音近更代　古文異體　俗書　簡化　俗字

著名學者唐蘭先生曾説：“石鼓是我國最早的刻石，是篆書之祖，是三百篇之外以十首爲一組的組詩，無論在歷史考古方面，在文學史上，在文字發展史上，在書法藝術史上都占十分重要的地位。”[1] “石鼓”因其形似“鼓”而得名，唐初出土即爲後世所重。

對它的保護與研究綿延千年，至今不絶。貞觀時，吏部侍郎蘇勖認爲石鼓文爲史籀留存之迹，他説：“世咸言筆迹存者，李斯最古，不知史籀之迹，近在關中。”到了開元年間，書法家張懷瓘在《書斷》中評述“籀文”時贊曰：“體象卓然，殊今異古；蒼頡之嗣，小篆之祖。”并將史籀書列爲神品。韓愈

[1] 唐蘭《唐蘭全集・石鼓年代考》，上海古籍出版社，2015年版，第1017頁。

以他特有的詩人、文學家、史學家的敏感，預見到石鼓對研究古代歷史的重要意義，認爲應從荒野遷入太學，以供"諸生講解得切磋"，便寫下長詩《石鼓歌》以爲呼吁。對于石鼓流傳、石鼓文文字、訓釋的研究歷代不絕，在蘇勗、張懷瓘、韓愈之後，石鼓文的藝術光彩似乎比學術光彩要黯淡得多。這種情況的改觀一直要到清代，這不得不歸功于清高宗——乾隆。

　　乾隆十四年，乾隆他三十九歲時，在國子監看到石鼓與元人潘迪撰寫的《石鼓文音訓碑》，便對深奧難懂的石鼓文字產生了研究興趣。到乾隆四十八年，七十三歲編修《四庫全書》時，找到了當時石鼓文最早的拓本——元代拓本十頁，後附趙孟頫音釋，抄錄了唐張懷瓘贊語，韓愈、韋應物詩，宋蘇軾、周越詩文，元周伯琦等人的題跋與詩共六頁。乾隆將元拓本與十四年拓本逐字進行比對，發現元拓本存有356字，十四年拓本存310字，已少46字。乾隆五十四年，他七十九歲時，再度關注石鼓文，對刻石年代、前後次序進行研究，并籌備重刻石鼓。乾隆五十五年，八十歲時，正月十五日，頒《集石鼓所有文成十章製鼓重刻序》。從這篇序文裏可以看出，乾隆對石鼓的保護非常重視，他認爲石鼓宜置國學，成爲萬世讀書人治學的門徑，但要考慮石鼓的保護以及古文字的傳承。便用石鼓所存310字，依照原來詩意，重編鼓文十章，命趙秉冲篆書鐫刻于新鼓鼓面，把舊鼓加置木栅保護。新鼓與舊鼓并列國子監大成門下，以公天下，惠後儒。這篇序文不僅綜括了乾隆對石鼓的考證，還確定了保護複製和安置石鼓的辦法。新鼓一式兩套，一套置于國子監大成門下，另一套置於熱河避暑山莊文廟。同時將乾隆的製鼓重刻序與張照書韓愈《石鼓歌》分別刻作兩碑，樹立在石鼓旁邊，以示典重，曉天下。

　　乾隆這個"十全老人"，不僅在軍事上有"十全武功"，于文史和藝術也博學多能，涉足石鼓研究并不奇怪，而下如此大功夫、鄭重其事，自然有其中的深意。《集石鼓所有文成十章製鼓重刻序》一碑，兩處碑序文內容相同，但文字使用皆有俗字，然也不盡相同。碑文近千字，其中孔廟碑俗字16個，文廟碑俗字14個，兩碑重複俗字12個。兩碑御製石鼓文中隸定古文字共74個。從歷代的文字獄來看，使用俗字，輕則罷官，重則有滅門之災。乾隆朝文字之禍達一百三十餘起，是順治至雍正三朝的四倍有餘。在對于文字使用尤爲苛刻的清代，乾隆皇帝却在最高學府孔廟國子監的大成門下碑中使用諸多俗字，究竟爲何不得而知，但對俗字的發展和研究有重要意義。

　　碑文釋文：

　　集石鼓所有文成十章製鼓重刻序。
　　凡舉大事者，必有其會與其時，而總賴昭明天貺，以成其功。武成九次，

無論矣。即如《四庫全書》及以國書譯漢藏經，皆始于予六旬之後。自癸巳年蒐輯海內遺書，并于《永樂大典》內採輯散編，命館臣依經史子集，督繕《四庫全書》四分。又佛經本出厄訥特克，一譯而爲唐古特之番，再譯而爲震旦之漢。其蒙古經，則康熙及乾隆年陸續譯成。而未有國書之佛經，先于三十七年，亦命開館譯定。茲二事卷帙浩繁，俱非易于觀成者，乃皆在于六旬後始命舉行，初亦不覺其遲也。既而悔之，以爲舉事已晚，恐難觀其成。越十餘載，《四庫全書》則早參考裝潢畢，以貯之閣。而所譯漢藏，茲亦將告畢就。此非天恩垂祐，俾予雖老而善成此二事乎。近因閱石鼓文，惜其歲久漫漶，所存不及半。夫以國學興賢述古之爲，使千萬年之後，并此僅存者胥歸無何有之鄉。有治世之責者，視之而弗救，予且不成爲讀書之人矣！斯事體大。千古讀書人所不能任，亦從無道及者，予故不怍不文，及此未至耄耋智昏，爰藏此事。蓋石鼓之爲宣王時作，與夫宜置國學，爲萬世讀書者之津逮，自以韓昌黎之見爲正，車攻吉日之章，班班可考也。後人議論紛出，如董迪、程大昌，據《左傳》成有岐陽之蒐，以爲成王鼓。鄭樵據"毆丞"二字見秦斤秦權，以爲秦鼓。馬定國據《後周書》以爲宇文鼓。陸友仁據《北史》以爲元魏鼓。至楊慎之僞作全文，爲尤謬甚。總不若韓愈之見爲正。蓋即本鼓之文，取證《小雅》，可信也。若歐陽脩《集古錄》云：韋應物以爲文王鼓，宣王刻。今應物《石鼓歌》具存，明以爲宣王，何曾有文王之說。近者尚悞，況與論三代以上哉。

夫昌黎有其見而無其力，且未思及存其詩。則予較昌黎爲勝矣。茲用幸翰苑之例乾隆九年，重修翰林院落成，親臨錫宴。以張說《東壁圖書府》五律四十字爲韻，予賦東字及末音字二韻，其餘勒諸臣各分一韻賦詩。親定首章，截其長以補後數章之短。即用文中字，并成末章。自第二至第九，命彭元瑞按餘字各補成章。非因難以見巧，實述古以傳今。于是石鼓之文，仍在十鼓，井井有條而不紊矣。舊鼓舊文，爲千古重器，不可輕動。但置木柵，蔽其風雨，以永萬世。而新爲十鼓，以刻十章，并列國學，以公天下，惠後儒，則仍周宣之文也。熱河文廟爲歲歲惠遠詰武之地，則亦命置之，以詔來世。庶乎宣王中興之烈不泯，宣聖牖世之道恒昭。而予及耄耋之年，尚得藏此崇文之舉，孰非會之萃時之合，深蒙昊貺之所致哉。希周家卜世之久，邠皇清重道之規，後世子孫尚慎念之。是爲序。

▨（吾）車既工，▨（吾）馬既同，▨（吾）車既好，▨（吾）馬既駴（駓），君子員員，獵獵其祛。▨（麀）鹿速速，君子之求。右一，凡八句二十九字，重文三。

▨（蒲、廓、廊、雝）獻音（合、晤）衞（道），允蒇（熾）佳寶（宣），天子謂公，辶（徒）我其㠯（以），囗（囿）簡辶（徒）連（徇），衆除衘（道）具，駕歐（驅）▨（吾）駿（馭），其亞帥▨（吾）弓其射。右二，凡八句三十五字。

亞車趯趯（趯趯），甫（首）車遺遺（遺遺），左驂駴駴（駴駴），右驂駴駴（駴駴），其旂夒夒（夔夔），其㫃（旃、紳、陳）潘潘，君子其來，導▨

（吾）鳴鑾。右三，凡八句二十六字，重文六。

▨（驅）車▨▨（趡趡），欶馬▨▨（趩趩），導及（彼）▨（盩）▨（邍、原），隮及（彼）大陕（陸），彤矢▨▨（族族），卤（鹵）弓炱炱，其斿▨▨（䱷䱷），君子其來。右四，凡八句二十七字，重文五。

遄來▨▨（驖驖），寺余世（世）里，余射鹿于兹，六轡寫止出，勿▨（憂）微▨（霏），或以時雨，▨（邍、原）▨（淫、濕）陰陽，▨（霝）帛▨（華、苹）▨（避），天子之所。右五，凡九句三十七字，重文一。

其淵▨（殹）孔，深帛淖▨▨（瀚瀚），滔滔沔沔，溥之一方，其魚不識，▨▨（丞丞）佳▨（鰋、鱨），▨（鯊）▨（魴）▨（鮊），又極又▨（罟）。右六，凡八句二十九字，重文四。

其▨（阪）又多，樹爲▨（櫟）▨（柏）▨（梜、柞）樸楊柳，及▨（蘽）既氏，既柞如▨（茟、草、莽），如箬及▨（荨），及碩禽▨（鷸）▨（逌、迺、攸），以寺而乍。右七，凡八句三十四字。

其▨（邍、原）孔庶，獸▨（逌、迺、攸）寧處，麋豕▨（貊）蜀，▨（麃）鹿雉兔，▨▨（趡趡）其（吳），（憲憲）其虎，左驂馬執之大，黃弓射之。右八，凡八句三十二字，重文二。

既鹿又奔，搏▨（麃）又真，鮮▨（菹）時旨，異胡（豆、景、脃）是申，如天之▨（嘉、喜），秀▨執員乍，徽徽（徽徽）趯趯 ▨▨（庸庸），即以寫樂。右九，凡八句三十字，重文二。

▨（徒）▨（馭）既射，▨（吾）馬載止，用賢孔庶，康康敕▨（治），田車既安，日佳丙申，用各爲章，▨（害）不永寧。右十，凡八句三十一字，重文一。

乾隆五十有五年，歲次庚戌正月上元丙申日御製并書。

下面就孔廟、文廟碑中的用字問題進行梳理、考辨：

一、音近更代

【搜】—【蒐】：孔廟碑▨，文廟碑▨。會意字。從草，從鬼。本義是一種草名，即茜草。"搜"在古書中有時通"獀"，指打獵。但"蒐"同"獀"，《玉篇》犬部："獀，秋獵也，亦作蒐。""蒐"與"獀"音義相通，而"獀"與"搜"同從"叟"旁得聲，所以可以依常用字"搜"來理解罕見字"獀""蒐"。"蒐"又表示隱匿；又有春天打獵、搜集、尋求、檢閱、聚集等含義。這些含義如今規範化用"搜"來表示。《重訂直音篇》："蒐，音搜，春獵，又茅蒐草。"

二、古文異體

【總】—【縂】：孔廟碑▨。形聲字。從系，悤聲。聚束也。本義是聚

束、繫札。"囪"草寫成"匆",故字亦作"怱"。心中急促,多爲假借字。《集韵》:"怱,古作悤。"見《集韵》:"古作悤,俗作揔。"《廣韵》:悤。《重訂直音篇》:悤。《異體字表》:悤。

【考】—【攷】:孔廟碑、文廟碑均寫爲攷。《説文》:"考,老也。從老省,丂聲。"甲骨文考,與老字同。"攷",形聲字。從攴,丂聲。形旁攴爲手持器械擊打之狀。古初以丂爲攷,最早見于戰國古文字材料中,《説文》本義爲敂,即扣擊。此義古借考。用"攷"代"考",同音替代也是原因之一。《字學三正》:"攷爲考,以上周禮,體制上,古文異體。"《玉篇》:攷。《龍龕手鏡》:攷。

三、俗書簡畫

【總】—【緫】:文廟碑緫。《字源》:"緫乃總之簡化字。"《隸辨》:"樊敏碑,緫。"《匯音寶鑒》:緫。《宋體母稿異體字》:緫。《廣碑別字》:緫。《宋元以來俗字譜》:"《嶺南記事》作'緫'。"

【番】—【畨】:孔廟碑、文廟碑均寫爲畨。番,象形字,獸足謂之番,從釆從田。《重訂直音篇》:"畨爲俗字,字當從釆,今俗皆從米者誤耳。"《隸辨》:畨。

【恐】—【恐】:孔廟碑、文廟碑均寫爲恐。從心,巩聲。寫作恐。本義恐懼、驚恐。《字學三正》:"恐,俗作恐,體制上,俗書簡畫。"《乙瑛碑》:恐。《漢隸字源》:恐。《復民租碑》:恐。《龍龕手鏡》:恐。《玉篇》:恐。《集韵考正》:恐。《四聲篇海》:恐。《石臺孝經》:恐。

【藏】—【藏】:孔廟碑、文廟碑均寫爲藏。形聲字。從草,臧聲。本義是指收藏、儲藏。俗字。《隸辨》:"《孔耽神祠碑》藏。"《龍龕手鏡》:藏。《四聲篇海》:藏。《宋體母稿異體字》:藏。

【萃】—【萃】—【莘】:孔廟碑萃,文廟碑莘。形聲字。從草,卒聲。本義是指草叢生貌。《金石文字辨異》:"唐東方朔像贊萃。"《重訂直音篇·艸部》:萃。《異體字表·艸部》:萃、萃。《四聲篇海·艸部》:莘。

四、俗字

【于】—【扵】:孔廟碑、文廟碑均寫爲扵。《干禄字書》:"扵上通下正。"《新加九經字樣》:"于,本是烏鳥。字象形。古文作㒁,篆文作亏,隸變作亏,本非從扵,作者扵譌。"《金石文字辨異》:扵。《四聲篇海》:扵。《字彙》:"扵,俗字。"

【參】—【叅】:孔廟碑叅。形聲字。金文參像一個跪着的人頭頂三星之冠形。從參之字諸碑或變作众,如珍變爲玙,輖爲輪之類甚多,故參亦作叅。方言"叅,分也",注云"叅,古本作參",則叅即參字,非以叅爲參也。俗專

以参為参商之参，而以▨謀，隸釋蓋為俗所惑耳。《隸辨》："因宜堂法帖，▨。"《龍龕手鏡》：▨。《四聲篇海》：▨。

【歸】—【歸】：文廟碑歸。歸，女嫁也，從止，從婦省，𠂤聲，有返回、依附之義。《字彙》："歸俗作歸。"《正字通》："歸俗作歸。與歸小異。"

【昏】—【昬】：孔廟碑、文廟碑均寫為昬：會意字。甲骨文▨。初文從日，從氐或從氏，古文氐、氏本為一字。昏古音與民相近，故也從民得聲。《俗書刊誤》："昏，俗作昬。"《字彙》："昬，俗昏字。"《匯音寶鑒》："昏，俗古婚姻。"《隸辨》："《劉熊碑》《尹宙碑》作昬。"《宋體母稿異體字》：昬。《異體字表》：昬。

【歲】—【歲】：孔廟碑、文廟碑均寫為歲。歲，木星也。從步，戌聲，有時光、年齡之義。《干祿字書》：▨"上俗中通下正。"《正字通》："歲，俗作歲。"

五、相同字

【裝】—【裹】：孔廟碑、文廟碑均寫為裹。形聲字。從衣，壯聲。本義指包裹。《字彙》："裹，衣部，與裝同。"《正字通》："裹，衣部，與裝同。"《匯音寶鑒》："裹，衣部，與裝同。"《重訂直音篇》："裹，衣部，與裝同。"《異體字表》："裹，衣部，與裝同。"

【誤】—【悮】：孔廟碑、文廟碑均寫為悮。悮，同誤，謬也。從言，吳聲。《正字通》："悮同誤。"《字彙》："誤，五故切，音晤謬也。"《六書證訛》："別作悮。"

六、隸定古文

本文結合歷史上專家對石鼓文的考釋，在某些字上新增證據，提出其他字說。

【吾】—【▨】：即吾字。明焦竑《俗書刊誤·略記字始》："▨，同吾。"《古文字詁林》："薛尚功、趙古則、楊昇庵均釋作我。張德容《金石聚》引嚴可均說云即吾字。"

【䮓】—【駓】：從馬，缶聲𠂤同。《正字通》："駓，䮓字之訛。與《詩》：䮓鐵孔𠂤之𠂤通，言馬肥大也……石鼓本作䮓，俗作駓。"

【獵】—【▨】：即獵字。《郭沫若全集·考古篇》《石鼓文研究》釋為"獵"。《字學三正》："▨，體制上，古文異體。"《古文字詁林》："假▨為獵。"

【麀】—【麀】：即麀字。本義為牝鹿，泛指牝獸。《古文字詁林》："麀牡即牝牡。"《說文》："牝鹿也。從鹿，從牝省。"

【蒲、鄜、鄘、雍】—【▨】：郭沫若《石鼓文研究》："▨即蒲穀之鄉

之蒲，蒲之本字。唐蘭《石鼓年代考》："▇，應該讀爲敷，就是'鄜衍'或'鄜時'的'鄜'。"馬叙倫《跋石鼓文研究》釋爲鄜，鄜字《說文》不錄，王國維釋爲"雍"。

【合】—【▇】：薛尚功作合。《俗書刊誤》："▇作晤，卷七·略記字始（石鼓字）。"

【道】—【▇】：古道字。《漢語大字典》："▇，同道。"《廣韵》："▇，道的古文。"《康熙字典》："▇，古文道。"

【熾】—【▇】：古熾字。鄧散木《石鼓校釋》："《說文》'熾，盛也'。古文作▇。"《古籀彙編》："盛也，從火戠聲，古文熾字。"郭沫若《石鼓文研究》："▇，爲戠字不敢斷言，近是也。"

【宣】—【▇】：即宣字，見《詛楚文》。字義有周遍、普遍、表達、發揚侈大、宣階等。郭沫若釋爲宣。《字彙》："▇，古文宣字。"《重定直音篇》："古文同宣。"

【以】—【▇】：古以字。《古籀彙編》："▇，古以字，《散氏盤》中有。"《古文字詁林》："▇爲用具，故古文借爲以字，以，用也。"

【囿】—【▇】：古囿字。《說文·口部》："▇，籀文囿。"《集韵·屋韵》："囿，籀從田中四木。"《古文字詁林》："殷人好田獵，往往在一些草木茂盛禽獸出沒之地狩獵，故囿從口從草木。"

【徇】—【▇】：《古籀彙編》："▇，石鼓讀作徇。"鄧散木《石鼓校釋》："舊釋徇、釋申，吾丘衍定爲陳是也，《說文》'陳，從𨸏從木'，申聲，本國名，與陳通，引申爲行列之義，故從走從申。"《漢語大字典》："徇，巡視、巡行。"《廣雅》釋言："徇，巡也。"王念孫《疏證》："徇、巡，古同聲通用。"顏師古注："徇，巡也。"

【道】—【▇】：即道字。《古文字詁林》："余謂▇、道、導三字原爲一字"。鄧散木《石鼓校釋》："行，古作▇，象四達之，衢人所行也，此增人所行也，此增人作▇，是象形兼會意字，卜辭作▇。"

【驅】—【▇】：古文驅字，其義驅趕，快跑。《古文字詁林》："《說文》古文驅從攴。"《廣韵》："▇，古文驅也。"《集韵》："▇，疾行也。"

【馭】—【▇】：同馭、御。鄧散木《石鼓校釋》："《說文》作馭，從又從馬，又手也。"有駕馭馬車，統率、控制之意。

【趍】—【▇】：即趍字。《古文字詁林》："商承祚：'趍'乃正字"。《康熙字典》："《廣韵》'直離切，音馳'，又《廣韵》'趍，俗趨字'。《詩·齊風》：巧趨蹌兮。釋文：趨，本亦作趍。"

【酉】—【▇】：即酉字。《古文字詁林》："羅振玉：▇象酒盈尊，殆

許書之酉字。"

【遱】—【遱】：即遱字。《説文》："遱，媟遱也，從辵，婁聲，徒穀切。"《玉篇》："徒鹿切，數也，遺也，亦爲媟遱字。"《字彙》："遱同嬻。"

【騶】—【騶】：同鶩。《説文·馬部》："騶，駿馬。"《玉篇》："騶作鶩。"《正字通》："鶩……本作騶。騶同鶩，見石鼓文，音敖。"

【䮛】—【䮛】：音同速。《康熙字典·馬部》："本作䮛，從矢，矢有急意。"乾隆重刻石鼓文隸定古文爲䮛，右部首從"欠"欠妥。從石鼓文原石看，右部應爲"矢"。

【狋】—【狋】：《康熙字典》："《玉篇》'生冀切，音試'。獸，似狸，與狋異音同字。"

【旗、紳、陳】—【旗】：鄧散木《石鼓校釋》："鄭云今作紳，馮承輝云當是陳字，陳古文作𨸏"。《康熙字典》："鄭作紳，潘云未詳。"

【趞】—【趞】：即趞字。《字源》："形聲字，從走，異聲，本義指行走聲。"《説文》："行聲也。一曰不行皃。從走，異聲。讀若敕。"

【欶】—【欶】：即欶字。《説文》："欶，吮也。從欠束聲。所角切。"《説文解字詁林》："徐鍇曰'漱，邀字，從此，與嗽同……嗽本亦作欶。'"

【趚】—【趚】：即趚字。《説文·走部》："動也，從走，樂聲，郎擊切。"《正字通》："郎敵切，音力，《説文》'動也，與躒通，沂原省'。"

【彼】—【彼】：即彼字。《古文字詁林》："作彼。不從彳。皮字。"《説文》："往，有所加也。從彳，皮聲。補委切。"

【盩】—【盩】：即盩字。乾隆重刻石鼓文隸定古文爲盩，欠妥。《説文》："引擊也。从幸、攴，見血也。扶風有盩厔縣。"

【邍、原】—【邍】：即邍字。郭沫若《石鼓文研究》校爲"原"。《字源》："《説文》以爲從录，录乃象之形變。邍字經傳多寫作'原'，義爲高平之野。"

【陸】—【陸】：即陸字。鄧散木《石鼓校釋》："舊釋作陕，作阮，作陸，作坴，案《説文》陸，籀文作𨽰，金文或省作𡴎陸，此石所從之𡴎與𡴎介微異，或其變體耳。"《古文字詁林》："讀作陸爲是。"

【族】—【族】：與《康熙字典》"族"字古文略有不同。郭沫若《石鼓文研究》："從矢，𠂤聲……疑是矰之異文。"

【𢎺】—【𢎺】：郭作𢎺，即庚弓也。《周官》庚弓以授射犴侯鳥獸者。《初學記》："王弓、弧弓，以授射甲革椹質者；夾弓、庚弓，以授射犴侯鳥獸者。"

【炱】—【炱】：即炱字。《字源》："從火，臺聲。本義指煙氣凝結成

的灰煙。"《説文》："灸，灰灸，煤也。"

【氉】—【氋】：即氉字。《古文字詁林》："羅振玉云：'白帛爲一字，則氉氋亦一字也。'"《康熙字典》："《字彙》同氉。"

【�】—【騵】：即騵字。鄧散木《石鼓校釋》："《爾雅》'騵，駽馬黃脊'，或云紀偃反，壯健貌。"

【卋】—【卋】：即卅字。《字彙》："同世，三十年爲一世，故從卅，從一。"《廣韻》："世，代也。"《俗書刊誤》："世俗作卋。"

【憂】—【憂】：即憂字。鄧散木《石鼓校釋》："薛作憂，鄭作夒，錢竹汀作偃，案此爲憂之籀文。《説文》璿作軽，可證。憂優通，段字游憂即優游。"

【霾】—【霾】：即霾字。《正字通》："舊注見石鼓文。薛作霾，籀文'霾'字，《爾雅》'風而雨土爲霾'。"

【淫、濕】—【濕】：即濕字。《康熙字典》："幽淫也，或作濕。"

【霝】—【霝】：即霝字。《説文》："雨零也，從雨，皿象雾形。"《玉篇》："霝，力丁切，落也。"《正字通》："同靈，省，又與零通。"

【華、華】—【華】：薛作華。鄧散木《石鼓校釋》："《説文》'華，疾也，乎骨切'。金文以此为貴。"

【殹】—【殹】：即殹字，見《詛楚文》與秦斤。古文中虛詞，音翳。《石鼓釋存》："'殹'讀如系，家。錢竹汀曰：秦斤以殹爲當也字。按汧，殹字兩見，尋繹石上下文，當是水名，不應作虛字訓疑，即古池字，《春秋》曲池亦作驅蛇，池、蛇古通用。"

【汧、洋、瀚】—【汪】：《字彙》："汪，見周宣王石鼓文，郭云：籀文洋字。"《中華字海》："瀚的異體字汪。"《正字通》："汪，釋作瀚，古借汧，舊本訛作汧非。"

【漫】—【漫】：即漫字。《字彙》："鄭云即漫字。"鄧散木《石鼓校釋》："《説文》砅或作'濿'，案勉勵、麗、蚌蠣字，《説文》并從萬，則知漫即濿矣，漫淺水也。"

【丞】—【丞】：同丞。《石鼓校釋》："《説文》'丞，翊也'，郭鼎堂説丞進也。"《説文》："丞，翊也。從廾，從卩，從山。山高奉承之義。"

【鱬】—【鱬】：《字彙》："象呂切，音序。似魴厚而頭大，或謂之鱸。"

【鯊】—【鯊】：即鯊字。《俗書刊誤》："鯊作鯊，卷七·略記字史（石鼓字）。"《爾雅》："鯊鮀，注：今吹沙小魚。"

【鮞、鱧】—【鱬】：《康熙字典》："鱬，黃帛即鱬，鄭氏云：鱬即鱧字。"鮞、鱧，鄧散木《石鼓校釋》："籀文鮞，《説文》鮞，鮮蚌也。"

【鯆】—【▦】：即鯆字。《說文》魚名。鄧散木《石鼓校釋》："▦，各本皆作▦，鄭釋鯆，音坿。郭鼎堂以爲右上石華偶合，訂正爲鰟、魴，案下有家鯾佳鯉句，則郭説是。"

【鮊】—【▦】：即鮊字。鄧散木《石鼓校釋》："《説文》鮊，海魚也，此當爲鮊之籀文"。郭沫若《石鼓文研究》注："音綿（元部）。"

【罟】—【▦】：即罟字。《字源》："形聲字，從網，古聲。意符本爲網，春秋時期秦國大篆（石鼓文）中'罟'的意符；'網'作'岡'是一種簡略的寫法。"

【阪】—【▦】：即阪字。潘迪釋爲"阪"。《爾雅》："陂者曰阪。"《説文》："阪，坡者曰阪。"

【櫻】—【▦】：《説文》："作櫻，栟櫚也，木名。"《康熙字典》："石鼓文，俗作椶。"

【柏、掬、柏】—【▦】：《正字通》："柏，俗作▦"。《説文》："▦，木也，同掬、柏。"

【棫、柞】—【▦】：《説文》："白桵也，從木，或聲，于逼切。"《古文字詁林》："棫即柞也。"

【櫐】—【▦】：古栗字。《康熙字典》："古文栗櫐櫐"《説文》："作栗，從木，其實下垂，故從卣。"

【莽、草、莾】—【▦】：郭云恐是莽。鄧散木《石鼓校釋》："薛作莽，鄭作莫，張德容以爲草之籀文是也。"《字彙》："▦，見《周宣王石鼓文》，或作草。"

【雩】—【▦】：薛尚功作華，鐘鼎文作▦小異。《說文》："榮也，從艸，從雩。凡華之屬皆從華。"段玉裁注："華與雩音義皆同。"

【翰、翰】—【▦】：古翰字。《説文》："天鷄赤羽也。從羽，倝聲。"《俗書刊誤》："翰同翰。"《正字通》："同翰。"

【卣、迺、攸】—【▦】：《字源》："卣和卤本是一字。薛作迺，鄭作攸。"鄧散木《石鼓校釋》："古攸字。"

【庶】—【▦】：庶本字。屋下衆也。從廣炗。炗，古文光字。《字彙補》："▦，庶本字。"《廣韵》："▦，《周禮》有庶氏掌除毒蟲，又音恕。"

【豜】—【▦】：或作豣，或音豚，《小爾雅》：▦自曰豚。鄧散木《石鼓校釋》："豜，《玉篇》以爲豣之或體。"《説文》豣三歲，豕肩相及者也。《詩》曰"并驅從兩豜兮"。今《詩·齊風》作肩。《毛傳》云"獸三歲爲肩"，又《邠風》"獻豜于公"，傳云"三歲曰肩"；《周禮·大司馬》注引作肩，先鄭云四歲爲肩，即豜渻歲無論其三四，蓋部限于豕也。"

【趄】—【趄】：即趄字。鄭云直離反，潘云子亦反，聲即，側行也。《玉篇》："行越趄也。"《正字通》："趄，俗赾字。"

【昊】—【昊】：即昊字。鄧散木《石鼓校釋》："《玉篇》昊，徒來切，音臺，日光也，《玉篇》海音影，大也。"《字彙》："唐來切，音臺，日光也；又于丙切音影，大也。"

【憲】—【趰】：《俗書刊誤》："趰作憲，卷七·略記字史（石鼓字）"。《說文》："趰，走意。"《集韻》："趰，走貌。"

【葅】—【盬】：即葅字。《漢語大字典》："葅同盬。"郭沫若《石鼓文研究》："盬字舊或作釋葅，或釋筵，又或釋涎，均側重食魚一面着想，不知此石通體所叙者乃游魚之樂，非食魚之樂也。郭昌宗釋盜，至確……意謂小魚正水中盜食，狀甚鮮明。"鄧散木《石鼓校釋》："盬，薛作益，錢竹汀作筵，王國維作次，是也，《說文》次，慕欲口液也，從欠從水。籀文作𣄰，此從正與之合，從竹，從皿者，罾罟之意。謂見淵魚之响而垂涎欲致，以罾罟也。"

【豆、景、胫】—【朝】：郭沫若《石鼓文研究》："朝字，從立從月，……余疑古景字……言人對月而立生景也，今作影。"《字彙補》："與胫同。"鄭、施具作豆。

【嘉、喜】—【𩝹】：潘作嘉，朱彝尊、施宿作喜，《說文》："嘉，美也，從喜，加聲。"

【執】—【𢪔】：即執字。鄧散木《石鼓校釋》："籀文𢪔，應爲執弓之意。"《古籀彙編》："𢪔，種也，從丮，持木種入土也，小篆作𣂺，許氏説從𡈼、丮，𧰼持種之，《書》曰"我𢪔黍稷"。古文從木，從土，其義較長。"

【徽、𢾙】—【徽】：徽，蘇勖及薛皆釋爲徽，《前漢書·百官表》顏注："𢾙，遮繞也。"《漢語大字典》："徽，𢾙（𢾙）的訛字。"郭沫若《石鼓文研究》："徽當即説文𢾙字之異，讀如秩，《詩·小雅·巧言》秩秩大猷，《説文》引作'𢾙𢾙大猷'，其證也。"

【庸】—【𢈻】：邁、庸。鄭作邁。《漢語大字典》："𢈻，甫（祇）的訛字。"《字彙》："甫，見《周宣王石鼓文》，薛作庸，鄭云未詳音義。"《說文》："庸，用也。從用從庚。"

【徒】—【辻】：即徒字。《說文》："辻，步行也。段玉裁注：'隸變作徒'。"《玉篇·辵部》："辻，今作徒。"《正字通》："徒本字。"

【亂、嗣、治、𤔲】—【𤔲】：《孝經》爲"亂"，老子作𤔲，小異，義同。《漢語大字典》："亂，同治，《集韻·至韻》治，古作亂。"鄧散木《石鼓校釋》："薛作嗣，鄭作治，治古文。《孝經》作𤔲，與此小異。案《說文》辭，籀文作嗣，金文司亦多以嗣爲之是，𤔲、司故一字。"

结语

通過对《集石鼓所有文成十章製鼓重刻序》碑中俗字分析，乾隆皇帝筆下出現了錯字、音近更代、古文異體、俗書簡化、俗字、相同字等。一塊碑中俗字頻現，也說明了俗字在清代依然有强大的生命力，并逐漸得到官方的認同。中國的文字形體處于不斷的發展變化中，不同時代的文字，雖說有着繼承性，可以尋繹其遞嬗之迹，但形體上的差異，異代的文字，不可能是通行的文字。能够辨認識讀異代文字形體的，祇能是少數受過專門訓練的人員。所以，推行使用正字一直是歷代官方的職責所在。

<div style="text-align:right">劉照劍：山東藝術學院書法學院
（編輯：夏雨婷）</div>

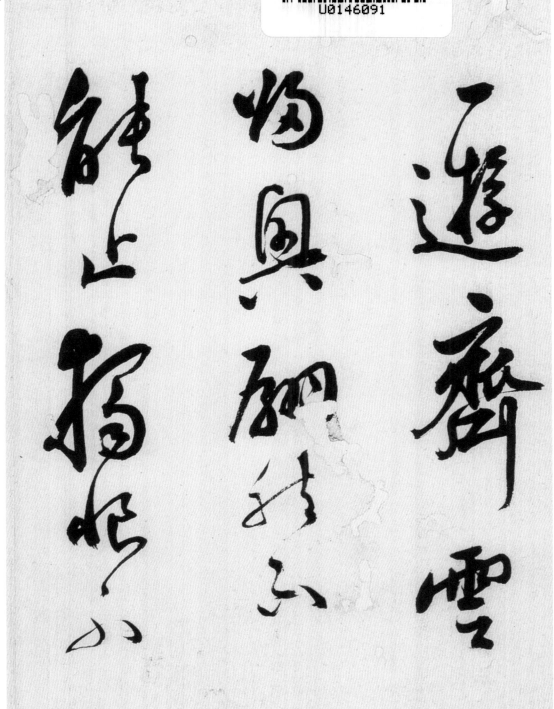

明莫是龍《致子虛病叟社丈札》　臺北故宮博物院藏

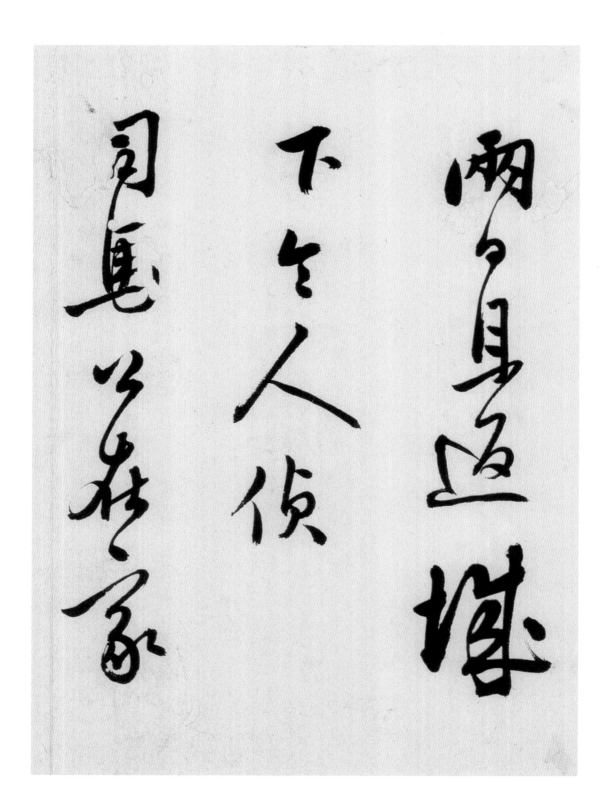

明莫是龍《致子虛病叟社丈札》　臺北故宮博物院藏

早灘為令來所留田戲為聖師

明莫是龍《致子虛病叟社丈札》　臺北故宮博物院藏

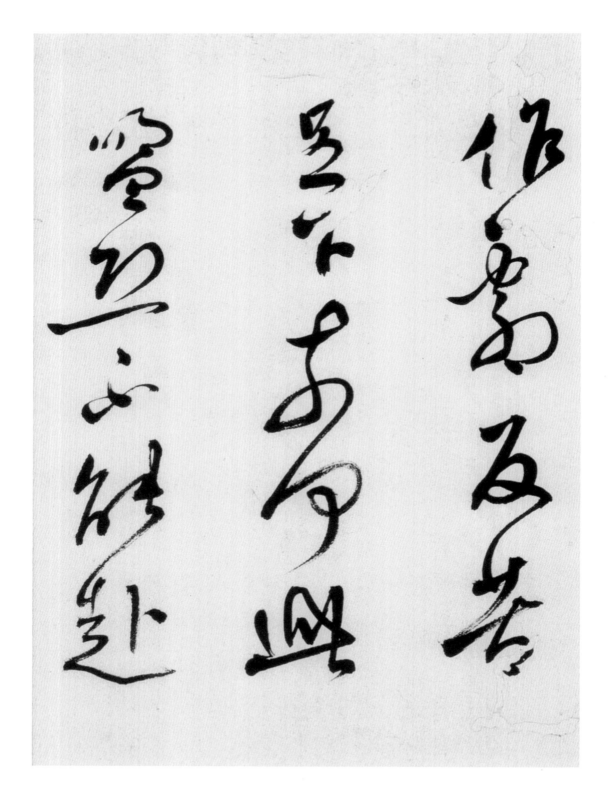

明莫是龍《致子虛病叟社丈札》　臺北故宮博物院藏

不仲淹表一语便无矣昂下走之福中

明莫是龍《致子虛病叟社丈札》 臺北故宮博物院藏

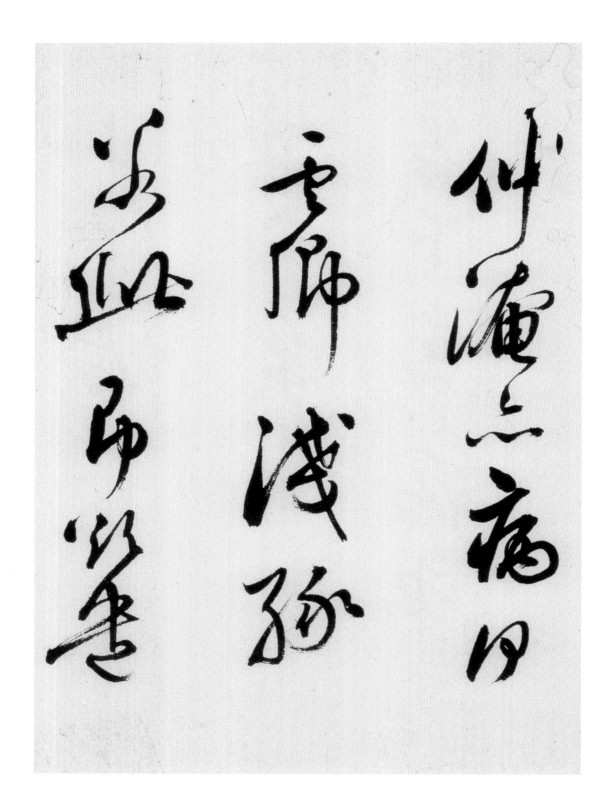

明莫是龍《致子虛病叟社丈札》　臺北故宮博物院藏

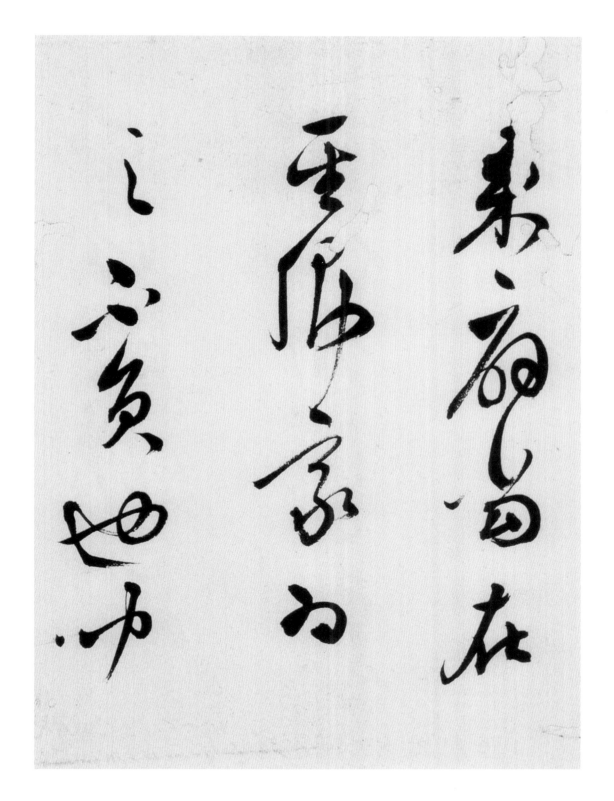

明莫是龍《致子虛病叟社丈札》 臺北故宮博物院藏

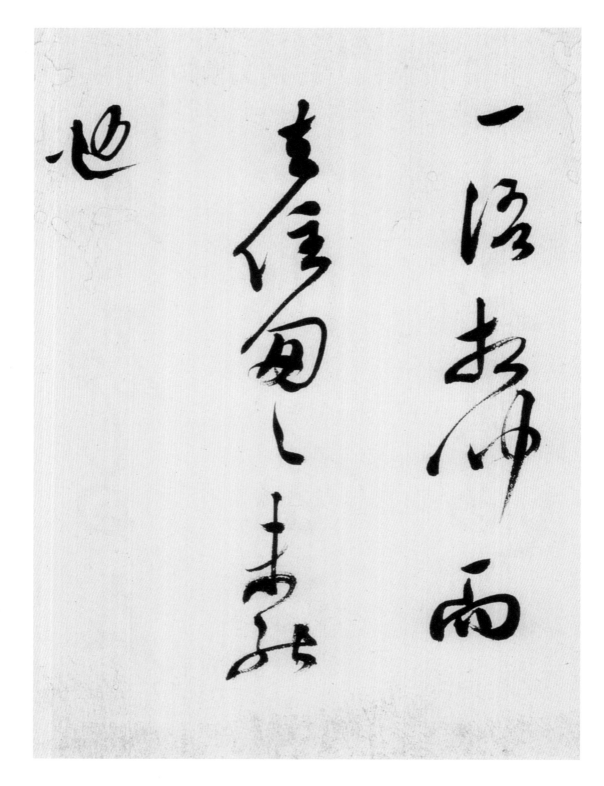

明莫是龍《致子虛病叟社丈札》 臺北故宮博物院藏

中文社會科學引文索引CSSCI擴展版來源期刊
國家新聞出版廣電總局認定學術期刊

書法研究

CHINESE CALLIGRAPHY STUDIES
二〇二二年 第四期

創刊于一九七九年·總第一六八期

上海書畫出版社

學術顧問（按年齡序次）

傅　申　李剛田　曹寶麟
邱振中　華人德　黃　惇
王連起　叢文俊　盧輔聖
白謙慎　張子寧　陳振濂
劉　恒

主　　編　王立翔
副 主 編　孫稼阜
編　　審　李偉國
責任編輯　李劍鋒
編　　輯　夏雨婷

責任校對　郭曉霞
技術編輯　顧　傑
整體設計　王　崢
圖版攝影　李　爍

中文社會科學引文索引CSSCI擴展版來源期刊
國家新聞出版廣電總局認定學術期刊

主管 | 上海世紀出版（集團）有限公司　**主辦** | 上海中西書局有限公司　上海書畫出版社有限公司
出版 | 上海書畫出版社有限公司　**編輯** |《書法研究》編輯部
地址 | 上海市閔行區號景路159弄A座426室　**郵政編碼** | 201101
編輯部電話 | 021-53203889　**郵購電話** | 021-53203939
信箱 | shufayanjiu2015@163.com　**網址** | www.shshuhua.com　**微信公衆號** | shufayanjiu1979

印刷 | 上海盛隆印務有限公司　**發行** | 上海市報刊發行局　**發行範圍** | 公開
國際標準連續出版物號 | ISSN1000-6044　**國内統一連續出版物號** | CN31-2115/J
全國各地郵局訂購　郵發代號 | 4-914　**海外總發行** | 中國國際圖書貿易集團有限公司　**國外發行代號** | C9273

季刊　出版日期：2022年12月5日
國内定價：人民幣 45.00圓　海外定價：美圓 16.00圓

目　録

釋"草聖" | 黄　惇 | 5
《喬元龍草書題壁碑》考訂及"草聖"釋義 | 馬躍明 | 14

《集王聖教序》在明代中後期的復興 | 高明一 | 23
《書法》雜志所刊莫是龍書法作品四種合考 | 陳根民 | 41
唐寅《落花詩》墨迹研究 | 唐楷之　董澤衡 | 59
明代孫鑛古璽印鑒藏及其《印譜釋考》研究 | 孫志强 | 73
《印藪》傳播與晚明印學審美嬗變 | 宋　立 | 92

"法書""法書目録"與"法書目録學"詮解 | 祝　童 | 106
《赤壁懷古》詞蘇軾自書與黄庭堅書石刻辨僞 | 盛大林 | 135
書法："已然之迹"及"其所以然"
　　——對"法度""人本"及其關係的考辨與蠡測 | 周勛君 | 148
圖像轉譯中的書史叙述 | 張紅軍 | 166
尋求現代化：晚清民國書法的身份轉變 | 莊謙之 | 185

《書法研究》徵稿啓事 | 199
《書法研究》訂閱啓事 | 200

聲　明：
1.凡向本刊投稿，一經使用，即視爲授權本刊，包括但不限于紙質版權、電子版信息網絡傳播權、無綫增值業務權及其轉授權利；本刊支付的稿費已包括上述使用方式的稿費。如有异議，請在投稿時聲明。
2.本刊中所登載的文、圖稿件，用于學術交流和傳遞信息之目的，不代表本刊編輯部贊同其觀點，相關著作權問題也由内容提供者自負。
3.本刊所有圖文資料，如出于學術研究需要，可以適當引用，但引用時請注明引自本刊。
4.本刊如有印裝問題，請寄回本刊，由編輯部負責聯繫調换。

釋"草聖"

黄　惇

内容提要：

　　古今名物之詞常有變化，在中國書法史的發展歷程中，此類名詞亦有相當數量。本文選取"草聖"一詞在中國書法史上意義的歷史變化，對該詞在歷代書論、史料中的詞義演變進行微觀闡述，揭示其古今意義之變。

關鍵詞：

　　草聖　詞義變化

　　草聖一詞，今日之讀者大約都知道是草書書家的尊稱。漢末的張芝因擅長草書，身後被尊爲草聖。如同書聖王羲之、畫聖吳道子、詩聖杜甫，在文化史上已成常識。古之人精通一事者，亦謂之聖。故聖之本意是指人，而非其他。唐代的張旭號張顛，懷素號狂素，擅長狂草，後世也稱爲草聖，不過，旭、素是怎樣被稱爲草聖的呢？細細分析，真還有點意思。

　　"草聖"，典出西晉衛恒《四體書勢》中：

　　弘農張伯英者，因而轉精甚巧，凡家之衣帛，必先書而後練之。臨池學書，池水盡黑。下筆必爲楷則，常曰："匆匆不暇草書。"寸紙不見遺，至今世尤寶其書。韋仲將謂之"草聖"。[1]

　　伯英是張芝的字，仲將是韋誕的字。按衛恒《四體書勢》說，韋誕是張芝弟子。弟子伏膺先生，故有此贊譽。因此可以說，"草聖"一詞之本義即是賦予草書家的最高美稱。

　　然而，到了後代，"草聖"的詞義及用法發生了變化。南梁時，王愔有

[1] [晉]衛恒《四體書勢》，《歷代書法論文選》，上海書畫出版社，1979年版，第19頁。

（傳）東漢張芝《冠軍帖》

《文字志》一篇。據宋代任廣（徽宗時人）《書叙指南》卷三《字畫筆翰》所記，有"草書曰草聖（王愔《文字志》）"[2]一句。然《文字志》唐時已佚，故任廣所記，今已無法與南朝遺留文獻對照而確認其真實性。任廣當然未見王愔《文字志》，顯然也是轉抄而來。然若此則材料不誤，則說明南梁時"草聖"一詞已與其本義有變。

我們再來讀幾段唐初的文字。

虞世南《書旨述》云：

伯英重以省繁，飾之銛利，加之奮逸，時言草聖。[3]

《三藏法師傳》云：

銘石章程，八分行隸，古人互有短長，不能兼美。至如漢元稱善史書，魏武工于草行，鍾繇閑于三體，王仲妙于八分。劉邵、張弘，發譽于飛白；伯英、子玉，流名于草聖。唯中郎、右軍，稍兼衆美，亦不能盡也。[4]

[2] [宋]任廣《書叙指南》卷三《字畫筆翰》，《文淵閣四庫全書》，上海古籍出版社，1987年版。
[3] [唐]虞世南《書旨述》，《歷代書法論文選》，第114頁。
[4] [唐]慧立、[唐]彦悰《大慈恩寺三藏法師傳》卷九《起顯慶元年三月謝慈恩寺碑成，終二年十一月法師謝敕問病表》，孫毓堂、謝方點校，中華書局，2000年版，第191頁。

又孫過庭《書譜》有云:

至如鍾繇隸奇,張芝草聖,此乃專精一體,以致絕倫。[5]

以上三則中,前一則的句式爲"言草聖",與衛恒《四體書勢》中"謂之草聖"結構相同,其義必指向書家。第二則中,草行、三體、八分、飛白、草聖各書體并舉,是知此處"草聖"亦爲書體;第三則《書譜》,文爲駢體,"鍾繇隸奇,張芝草聖"需基本對仗,所以這裏的"草聖"是對應前面的"隸奇"。又"此乃專精一體"説得很明白,是説鍾善隸而張善草,各精一種書體。故後二則中的"草聖"之義皆非指向書家之美稱,而是指向書體——草書。

故大約至初唐或早至南朝,"草聖"本義已發生改變。或言因張芝爲草聖,便將"草聖"引伸爲了草書。由此可知"草聖"在初唐已有了兩個義項,第一指向書家,第二指向草書。

唐代的書史告訴我們,初唐諸家主要成就不在草書。盛唐時張旭、懷素先後登場,因將王羲之以後的今草加以發展,遂以狂草著稱于世。董其昌曾説,

[5] [唐]孫過庭《書譜》,《歷代書法論文選》,第124頁。

唐張旭《肚痛帖》

"狂草始于伯高"[6]，其意是説在張旭（伯高）之前没有擅狂草的書家。所以在張旭馳名于世之前，在唐代文獻中若出現"草聖"一詞，而又不指向書家，則其所指書體只能章草和今草而非狂草。晚唐受顛張、狂素影響，又出現了高閑、亞栖、晉光等狂草書家，故其時詩人在贊譽狂草書家時，高頻次地使用了"草聖"一詞。然而，這些"草聖"，究竟是何義？却值得討論。

如杜甫《飲中八仙歌》中有名句："張旭三杯草聖傳，脱帽露頂王公前，揮毫落紙如雲煙。"[7]後世解讀似有以此爲張旭草聖美譽之由來。其實詩中"脱帽露頂王公前"是寫張旭之顛狀，而"揮毫落紙如雲煙"乃描寫狂草之意象。粗觀之"草聖"似指向草書家，而細察之所傳"草聖"乃指向狂草書作。也就是説，首句可釋爲：張旭酒後作狂草，于是狂草名聲得以傳播。

杜甫另有《殿中楊監見示張旭草書圖》，首句便云："斯人已云亡，草聖秘難得，及兹煩見示，滿目一凄側。"[8]所謂"草聖秘難得"，指的就是楊監所秘藏的張旭草書。故此"草聖"，必指狂草書。

[6] [明]董其昌《跋古詩四帖》，據《古詩四帖》原迹影印本，原迹今藏遼寧省博物館。
[7] [唐]杜甫《飲中八仙歌》，《杜詩詳注》卷二，[清]仇兆鰲注，中華書局，1979年版，第84頁。
[8] 杜甫《殿中楊監見示張旭草書圖》，《杜詩詳注》卷十五，第1339頁。

關于懷素狂草的評述，"草聖"也不會缺席。例如顏真卿《懷素上人草書歌序》云："開士懷素，僧中之英。氣概通疏，性靈豁暢。精心草聖，積有歲時。江嶺之間，其名大著。"[9]其意猶說懷素專精于狂草，積累有多年了。很顯然此處"草聖"也并非指向草書家美稱的義項。唐李肇《唐國史補》有《草聖三昧》一則云："長沙僧懷素好草書，自言得草聖三昧。"[10]毫無疑問懷素不會自稱草聖。他心中很清楚，所謂"得草聖三昧"，即得狂草之奧秘也！

晚唐的吳融有《贈晉光上人草書歌》，開篇云："篆書樸、隸書俗，草聖貴在無羈束。江南有僧名晉光，紫毫一管能顛狂。"[11]這裏的草聖也清晰也指向狂草一體。于是中晚唐以來中"草聖"幾乎成了狂草的代詞。

或問，在唐代的文獻中，有"草聖"的本義是明確指向張旭、懷素的嗎？這是必須回答的問題。下面兩例讀來很像，但須辨證。其一，竇臮《懷素上人草書歌》末句云："連城之璧不可量，五百年知草聖當。"[12]"草聖當"，即"當草聖"，這是在對懷素的贊譽中提到的。"五百年知草聖當"，若是虛指的時間，五百年前指的正是張芝，而絕不是懷素。如果看作是五百年後懷素亦可當草聖，則將懷素所師之張旭忽略了，顯然不合情理。其二，蘇渙《贈零陵僧》："張顛沒在二十年，爲言草聖無人傳。零陵沙門繼其後，新書大字大如斗。"[13]詩中所謂"言草聖"，按句式似應指向書家，然實應理解爲張旭"狂草"無人傳而懷素繼之。

其實在唐代被實指草聖的書家，還真有其人。武平一《徐氏法書記》云："豫州刺史東海徐公嶠之，懷才蘊藝，依仁踐禮，自許筆精，人稱草聖。"[14]徐嶠之乃徐浩之父，有時名，但他活動于張旭之前，所擅之草書必不是狂草，在《徐氏法書記》中亦未見爲什麼"人稱草聖"的原因。故這位草聖恐早已埋沒于歷史塵埃，若不是其子徐浩與顏真卿并名于天下，後世也不會記住他的名字。

然而，畢竟在武平一的筆下對徐嶠之記有"人稱草聖"的文字，按情理論，不是也應該有史籍記載旭、素這二位草聖嗎？我甚不解的是，史載失闕了。那麼，有無可能唐人眼裏的草聖只是張芝，而唐人從未將顛張、狂素冠上

[9] [唐]顏真卿《怀素上人草书歌序》，[清]董誥等《全唐文》卷三三七，中華書局，1983年版，第3416頁。
[10] [唐]李肇《唐國史補校注》卷中，聶清風校注，中華書局，2021年版，第161頁。
[11] [唐]吳融《贈晉光上人草書歌》，[清]彭定求等《全唐詩》卷六八七，中華書局，1960年版，第7899頁。
[12] [唐]竇臮《懷素上人草書歌》，彭定求等《全唐詩》卷二四〇，第2134頁。
[13] [唐]蘇渙《贈零陵僧》，彭定求等《全唐詩》卷二五五，第2867頁。
[14] [唐]武平一《徐氏法書記》，董誥等《全唐文》卷二六八，第2725頁。

"草聖"的美名呢？我想此中消息，北宋人不會不知。

于是，關注宋四家如何使用"草聖"一詞，當很關鍵。

蔡襄嘗云："張長史正書甚謹嚴，至于草聖，出入有無，風雲飛動，勢非筆力可到，可謂雄俊不常者耶！"[15]很顯然，草聖是指狂草書。蘇軾有《觀子玉郎中草聖》詩，[16]此詩題是說觀看子玉寫的草書。黃庭堅有《觀王熙叔唐本草書歌》詩云："少時草聖學鍾王，意氣欲齊韋與張。家藏古本數十百，千奇萬怪常搜索。"[17]又《題絳本法帖》云："張長史《郎官廳壁記》，唐人正書無能出其右者，故草聖度越諸家，無轍跡可尋。"[18]黃庭堅筆下的草聖當然還是指草書。至于米芾《書史》云："歐陽詢碧箋草聖四幅，在故相齊賢孫張公直清處。"[19]其所言更是指向草書的作品。

以上數例，"草聖"無一不指向草書，至于是章草、今草，還是唐代才出現的狂草，無所謂了。然在宋四家的文字中，却沒有找到將"草聖"作爲旭、素美譽的痕跡，他們竟都不知前朝有這兩位草聖。

常識告訴我們，若旭、素在唐已被公認爲草聖，大抵當爲後世尊重。而蘇軾竟斥二位云："顛張醉素兩禿翁，追逐世好稱書工。何曾夢見王與鍾，妄自粉飾欺盲聾。"[20]而米芾也曾稱"張顛俗子，變亂古法"[21]。這二位北宋大家，是否對前朝草聖太不恭敬了？

歷史弄人，我以爲蘇軾、米芾不至于此。其實蘇軾、米芾筆下也有對旭、素的正面評價，只是他們知道唐人筆下的草聖是什麼意思，他們不會將指向張芝的"草聖"與指向狂章的"草聖"混爲一談。其實，歷史上名人的尊稱大都爲後世追加，張芝生前不知自己是草聖，同樣張旭和懷素生前也不知道。在懷素自書的《自敘帖》中，那些贊美他狂草和描述他張狂的詩句，多出自當時詩人們爲他所寫的許多《懷素上人草書歌》，這在當時幾乎成了"流行歌曲"，其中不乏"草聖"二字。難道懷素會以爲自己是"草聖"嗎？

至此，我驚詫地發現，今日連"百度"上都寫着張旭和懷素被尊爲"草

[15] [宋]蔡襄《評書》，曾棗莊、劉琳主編《全宋文》第47冊，上海辭書出版社、安徽教育出版社，2006年版，第163頁。

[16] [宋]蘇軾《觀子玉郎中草聖》，《蘇軾詩集》卷十一，[清]王文誥輯注，孔凡禮點校，中華書局，1982年版，第527頁。

[17] [宋]黃庭堅《觀王熙叔唐本草書歌》，《黃庭堅全集》，劉琳等點校，中華書局，2021年版，第1134頁。

[18] 黃庭堅《題絳本法帖》，《黃庭堅全集》，劉琳等點校，第680頁。

[19] [宋]米芾《書史》，吳曉琴、湯勤福整理《全宋筆記》第20冊，大象出版社，2019年版，第153頁。

[20] 蘇軾《題王逸少帖》，《蘇軾詩集》卷二十五，第1342頁。

[21] 米芾《論草書》，曾棗莊、劉琳主編《全宋文》第121冊，第25頁。

唐張旭《晚復帖》

聖"的文字，竟然是個歷史的疑案！

唐人以詩贊美旭、素多矣，却未見一位精英有實實在在的"草聖"推崇。宋人有否？蘇軾、米芾不論了，我注意到在宋四家中，僅黄庭堅一人擅狂草，亦僅其一人對旭、素無間言。他曾有如下一段話將旭、素推至頂端：

> 懷素草，暮年乃不減長史，蓋張妙于肥，藏真妙于瘦，此兩人者，一代草書之冠冕也。[22]

黄庭堅并没有將張旭、懷素冠冕"草聖"，然"一代草書之冠冕"，其意近矣！精英的推崇，促使社會的認同，這是歷史上所有經典成功和得以傳播的規律。張旭、懷素之爲草聖，也離不開這一規律。因此，在"草聖"本義與引申義的轉换中，在詞義兩可之間的誤讀中，加上宋代文人精英的推崇，這大約應是旭、素漸漸"坐實"草聖的原因！

[22] 黄庭堅《題絳本法帖》，《黄庭堅全集》，劉琳等點校，第680頁。

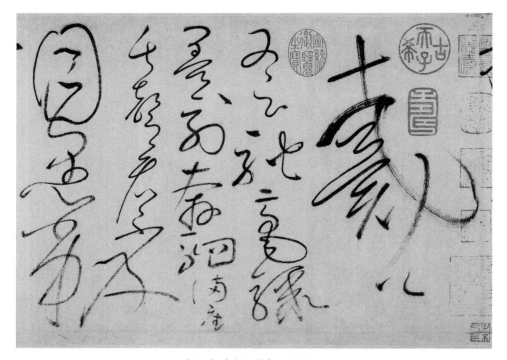

唐懷素《自敘帖》（局部）

南宋宋光宗時代的孫奕有《示兒編》，其卷十六中有《聖》一條，讀之似乎可以找到答案。其云：

董貝《易》聖（唐）。張芝、鍾繇、衛協、張墨書聖。張旭草聖（唐）。楊子華畫聖（北齊）。阮簡、嚴子卿、馬浮明（《抱樸子》）棋聖（晋）。李白醉聖。張衡、馬忠木聖。（《抱樸子》云："善木剌之巧，故曰木聖。"）[23]

《示兒編》應是蒙童的讀物，當然談不上嚴謹，文中例舉之聖人，乃精通一事而他人莫能及者。張芝他説是書聖，張旭他稱爲草聖。文中雖未及懷素，然説明南宋時已有將張旭、懷素尊爲草聖的説法。此外，稍晚於孫奕的岳珂，在其《寶真齋法書贊》中有《唐張顛春草詩》一則，其按語云："長史以草聖得名，蓋其天真爛漫，妙入神品。而非槖籥步武者。"[24] "長史以草聖得

[23] [宋]孫奕《新刊履齋示兒編》卷十七《聖》，唐子恒點校，鳳凰出版社，2017年版，第228頁。
[24] [宋]岳珂《唐張顛春草詩》，《寶真齋法書贊》卷五，盧輔聖主編《中國書畫全書》第2冊，上海書畫出版社，1993年版，第202頁。

名",當然既可釋爲以"草聖"得名,也可釋爲以"狂草"得名。儘管在似是而非之間,然草聖冠冕于旭、素,當已成爲當時社會的認知。

"草聖"的兩個義項,在古漢語中,一直存在着,當然被誤讀的可能也一直存在着。宋以下的文獻中,"草聖"代指草書已成習慣,于是凡書家有草書之迹流傳,似乎都沾了"草聖"的光。然而這些書家都没有張旭、懷素的待遇而被冠冕爲"草聖"。此也可見,草聖不是誰説了算的,而必須經得起歷史的檢驗。

近代南京書家高二適,因20世紀60年代的"蘭亭論辨"著稱于世。其擅章草,曾著有《新定急就章考證》,對歷史上章草流變、字體訛誤研究甚深。高二適請人刻有三方閑章,曰"草聖平生""證草聖齋""草聖吾廬",鈐于自己書作上。瞭解上述"草聖"本義與引申義之變化,可知高二適閑章中的"草聖"即"草書"之意,而因其平生專攻章草,所以其實是指章草。後人不曉其意,以爲其自詡狂語,竟誤解了這位將學問刻入印章的老人。

<div align="right">黄惇:南京藝術學院
(編輯:李劍鋒)</div>

《喬元龍草書題壁碑》考訂及"草聖"釋義

馬躍明

内容提要：

本文從一件書法史上并不出名的北宋元符三年庚辰（1100）草書碑刻《喬元龍草書題壁》入手，首先對該碑的歷史資訊作出簡要考訂，然後結合歷代書論着重解訓了該碑附刻北宋題記所提到的"草聖"一詞的幾種書法史含義：一、草書藝術，指草書作品中的精彩絶倫者；二、草書名家，對在草書藝術上取得卓越成就的人的美稱；三、草書書體，特指今草藝術中的狂草、一筆書之類的書迹；四、狂草筆法，整體指代部分的修辭手法。闡論的相關結論，可以補正工具書，有利于古代書論的解讀與書法史相關問題的厘清。

關鍵詞：

《喬元龍草書題壁》 草聖 釋義

近年來，書學研究中的史學類成果相對豐碩，既有學術傳統積澱的因素，也有史料披露日漸豐富與文獻檢索日益方便的原因。但是，這同樣對後續的書學史論研究提出了新高度與新要求，尤其是對新材料、新方法的要求更爲迫切。傳統意義上的文獻爬梳剔抉將不再是考量學問功夫的第一要義，如何在海量資訊甚至大量處于叠加層面的非有效資訊的資料中做出更爲簡明有效、科學合理的闡釋，既顯現利用傳統資源的學術功底，又展示出拓展研究路徑與方法的學術前沿，顯得格外重要。换言之，延續學術傳統的精准化闡釋是學術之路的新法門。

本文從一件書法史上并不出名且不常見的北宋草書碑刻《喬元龍草書題壁》入手，首先對該碑的歷史資訊作出簡要考訂，然後結合歷代書論著重解訓了該碑附刻的北宋人題記中所提到的"草聖"一詞的幾種書法史含義。闡論所得出的解釋，可以補正工具書，對解讀古代書論和討論書法史相關問題，當有補益。

陝西臨潼驪山北麓華清池（華清宮）內御湯池遺址博物館保存有一塊兩面刊刻的宋金碑石，圓首，高130厘米，寬67厘米。一面是《喬元龍草書題壁碑》（圖1），爲大草書迹，凡三行二十字："少華喬元龍、趙亮功同登朝元，氣象豁然，因題于壁。"另一面是《驪山靈泉觀凝真大師成道記》（圖2），篆額十二字，額下碑身分三欄刊刻，上欄爲綫刻靈泉觀平面圖，中欄爲王鎬撰《驪山靈泉觀凝真大師成道記》，下欄爲靈泉觀山林水磨田土基。此碑在歷代金石著錄中鮮見記載，中國國家圖書館也未見藏拓。近年，華清池管理處編制《華清池志》"文物篇"第四章第一節有著錄。[1]

考此碑兩面拓本，筆者發現《華清池志》有關此碑資訊的表述存在諸多訛誤之處。茲加考察，訂誤如下。

一、《華清池志》以《驪山靈泉觀凝真大師成道記》爲"宋"刻，且爲此石"碑陽"，均不確。《驪山靈泉觀凝真大師成道記》，明確署名："大定丙申四月初五日，渭南王鎬記，李輔書，南圭刊。"可知此面并非宋代刻碑，而是金代大定十六年丙申（1176）靈泉觀所刊立。其刊《喬元龍草書題壁碑》，才應該是碑陽。

二、《華清池志》將《喬元龍草書題壁碑》命題爲《爲宋喬元龍書龍蛇草》，作爲《驪山靈泉觀凝真大師成道記》的"碑陰"加以著錄。其訂喬元龍草書爲"宋"刻，不誤，但未能進一步明確年代。其命名喬元龍草書爲"龍蛇草"，也值得商榷。[2]據《喬元龍草書題壁碑》的文字內容可知，其爲少華（今屬陝西華縣）人喬元龍與趙亮功同登驪山"朝元閣"時的感懷題名。"朝元閣"曾是唐代華清宮的主體建築，遺址在今西綉嶺老君殿。此面左下方有元符三年庚辰（1100）的三行楷書小字題跋："少華党元之率鄉人喬子堅、楊質夫登朝元，于壁間見元龍草聖，惜其漫滅，遂書于後。元符庚辰中秋日，質夫題。"作爲少華同鄉的楊質夫等人明確認定這是"（喬）元龍草聖"，他們當年看到并加題名的是喬元龍的草書題壁書迹。而此面左側另有一行楷書小字題記："靈泉觀主姚有祥、上座蘇有志、直歲馬思元重陽日立石，安延年刊。"據此可知存世《喬元龍草書題壁碑》的刊刻時間爲元符三年庚辰（1100）重陽日，是由當時的長安著名刻工安延年上石刊成的。因此，《喬元龍草書題壁碑》刊刻時間早于《驪山靈泉觀凝真大師成道

[1] 華清池管理處編《華清池志》"文物篇"，西安地圖出版社，1992年版，第154—155頁。
[2] 所謂"龍蛇草"云云，其指筆勢蜿蜒盤曲的大草（狂草）書法，取其筆走龍蛇之態勢。但是，這是一個生造詞，并未見諸古人書論。古代書論中，有"龍草書""蛇草書"之名，最早見于南朝梁庾元威《論書》中的"百體書"之"十二時（辰）書"。參見[唐]張彥遠《法書要錄》卷二，上海書畫出版社，1986年版，第47—48頁。

圖1　《喬元龍草書題壁碑》　　　圖2　《驪山靈泉觀凝真大師成道記》

記》，它才應該是這塊碑石的碑陽。

三、《華清池志》關於此《喬元龍草書題壁碑》及其題記的釋文，偶見舛誤與奪字，重要者如誤"趙亮功"爲"趙覓功"。按，據金人宋九嘉（字飛卿，？—1233）《集种師道趙天祐馮叔獻諸作勒石序》記載：喬元龍由宋入金，曾與鄉人趙亮功、左先之游汴梁太學，"當時謂之'少華三先生'"，"忽一日醉中，亮功高誦《春秋》，而元龍草聖于壁上。一舍皆驚"。[3]

《喬元龍草書題壁碑》及其宋人題記所涉及的"元龍草聖"云云是本節討

[3] [金]宋九嘉《集种師道趙天祐馮叔獻諸作勒石序》，李修生編《全元文》第59冊，鳳凰出版社，2004年版，第325—326頁。據張立敏《〈全元文〉誤收重收三則》一文考訂，宋九嘉乃金人，其序系《全元文》誤收之例。參見《淮南師範學院學報》2008年第1期，第21—22頁。

論的另一重點。這裏涉及北宋晚期與金代前期活動于長安（西安）、汴梁（開封）一帶、以擅長大草（狂草）而受人推許的一位書法家——喬元龍。前述已明，喬元龍是陝西少華（今華縣）人，活動于北宋晚期與金代前期。惜其生卒年月未詳，大約在970年至1140年之間。除卻叢帖傳刻，純粹的兩宋草書碑刻書迹并不多見，喬元龍更是在舊有的書法史著述中籍籍無名。然而，《喬元龍草書題壁碑》所展現的藝術水準，以及同時代人對喬元龍草書的推許，是值得書史關照的。

前述《喬元龍草書題壁碑》中的北宋楊質夫題記、金人宋九嘉《集種師道趙天祐馮叔獻諸作勒石序》兩處，均使用了"元龍草聖"一語來描述喬元龍的草書。方愛龍認爲："此處的'草聖'一詞是兩宋時代的習語，是指取法唐代'顛張（旭）、醉（懷）素'狂草一類的草書之法。"[4]這是大致正確的論述，即"草聖"在此并非類似"書聖"結構的"對在草書藝術上有卓越成就的人的美稱"[5]，而是指向草書的書體名詞，或者説是"草書作品之佳者"[6]。因此，從書學研究的立場來説，歷代書論中的"草聖"概念值得重新厘定，以補正《漢語大詞典》《中國書法大辭典》等工具書相關條目之不足。

兹就歷代書論中的"草聖"一詞的義項解訓如下。

一、草書藝術。指草書作品中的精彩絕倫者，以區別于技藝普通的草書。聖，音近相通，猶勝也，即超凡脱俗、超越一般之意，[7]"草聖"一詞就構成"草書中的杰出作品"之意。西晉衛恒《四體書勢》有云："漢興而有草書……弘農張伯英者因而轉精其巧，凡家之衣帛，必先書而後練之。臨池學書，池水盡墨。下筆必爲楷則，常曰：'匆匆不暇草書。'寸紙不見遺，至今世尤寶其書，韋仲將謂之'草聖'。"[8]這裏的"草聖"一詞，韋誕顯然不是稱呼張芝其人，而是稱譽張芝"精其巧""下筆必爲楷則"而爲世人所寶的"其書"（草書作品）。唐蔡希綜《法書論》有云："張伯英……每與人書，下筆必爲楷則，云：'匆匆不暇草書。'何者？若不以靜思閑雅發于中慮，

[4] 方愛龍《兩宋石刻文字拓本要録·喬元龍草書題壁碑》，《杭州師範大學學報》（社會科學版）2017年第4期，封二。

[5] 羅竹風主編《漢語大詞典》第9册，"草聖"條，漢語大詞典出版社，1992年版，第374頁。此詞典中的"草書"條目僅有這一個義項的表述，顯然失當。

[6] 梁披雲主編《中國書法大辭典》上册，"草聖"條，香港書譜出版社、廣東人民出版社，1987年版，第198頁。此辭典中的"草書"條目有兩個義項的表述，一是指"善草書者"，二是指"草書作品之佳者"。義項表述較《漢語大詞典》更爲全面。

[7] 參見羅竹風主編《漢語大詞典》第8册，"聖"字義項，漢語大詞典出版社，1991年版，第664頁。

[8] [晉]衛恒《四體書勢》，《歷代書法論文選》，上海書畫出版社，1979年版，第16頁。

則失其妙用矣。以此言之，草法尤難。仲將每見伯英書，稱爲'草聖'。"[9]因此，宋釋適之《金壺記》"草聖"條非常明確地解説道："魏韋誕字仲將，以張伯英書謂之'草聖'。"[10]因爲諸體中草法尤難，張芝草書對此有重大貢獻，堪稱典則，所以後人稱其草書爲"草聖"。誠如唐孫過庭《書譜》所論："故亦旁通二篆，俯貫八分，包括篇章，涵泳飛白……至如鍾繇隸奇，張芝草聖，此乃專精一體，以致絶倫。"[11]《書譜》"鍾繇隸奇，張芝草聖"云實本陶弘景《與梁武帝論書啓》："伯英既稱草聖，元常實自隸絶，論旨所謂殆同一璣神，實曠世莫繼。"[12]

更爲明確的是，唐代大量歌咏張旭、懷素的"草書歌"幾乎都用"草聖"來指代他們的狂草藝術，例如，魯收《懷素上人草書歌》有句："身上藝能無不通，就中草聖最天縱。"蘇涣《懷素上人草書歌》有句："張顛没來二十年，謂言草聖無人傳。"權德輿《馬秀才草書歌》有句："伯英草聖稱絶倫，後來學者無其人。"[13]此類句式比比皆是，恕不贅引。

又，傳歐陽詢與楊駙馬書章草《千文》批後有云："張芝草聖，皇象八絶，并是章草，西晉悉然。迨乎東晉，王逸少與從弟洽，變章草爲今草，韵媚婉轉，大行于世，章草幾將絶矣。"[14]唐韋續《五十六種書》："章草書，漢齊相杜伯度援稿所作。因章帝所好，名焉。韋誕謂之草聖。"[15]此處的"草聖"也指向東漢杜度（伯度）創新而受到漢章帝推許的草書（章草）而非韋誕稱譽杜度其人。因此宋釋適之《金壺記》爲避免歧義，乾脆分列"章草""聖字"兩條，于"聖字"條稱："杜伯度章草，時稱聖字焉。"[16]

二、草書名家。對在草書藝術上取得卓越成就的人的美稱，是對前一義項

[9] [唐]蔡希綜《法書論》，《歷代書法論文選》，第273頁。此本標點爲"下筆必爲楷，則云'匆匆不暇草書'"，將"楷則"一詞斷開，當誤，兹改。至于蔡希綜所説的"張伯英偏工于章草，代莫過之"，牽涉到張芝是否創今草（一筆書），是書法史研究的另一個重要問題，筆者在此無暇展開。

[10] [宋]釋適之《金壺記》卷上，盧輔聖主編《中國書畫全書》第2册，上海書畫出版社，1993年版，第657頁。

[11] [唐]孫過庭《書譜》，《歷代書法論文選》，第126頁。

[12] [南朝梁]陶弘景《與梁武帝論書啓》，《歷代書法論文選》，第69—70頁。"論旨所謂殆同一璣神，實曠世莫繼"一句，一本作"論旨所謂，殆同璿機神寶，曠世以來莫繼"，見張彦遠《法書要録》卷二，第41頁。"璿機"，《中國書畫全書》作"璿璣"。

[13] 魯收、蘇涣、權德輿三詩，見[宋]陳思《書苑菁華》卷十七，盧輔聖主編《中國書畫全書》第2册，第514—515頁。

[14] [唐]張懷瓘《書斷》，"草書"條。對此，張懷瓘加"案"語對歐説進行了辨正："右軍之前，能今草者，不可勝數，諸君之説一何孟浪。"《歷代書法論文選》，第166頁。

[15] [唐]韋續《五十六種書》，"章草書"條，《歷代書法論文選》，第305頁。

[16] 釋適之《金壺記》卷上，盧輔聖主編《中國書畫全書》第2册，第655頁。

的人格轉換。中國書法史上，主要指代東漢的張芝（伯英）。南朝劉宋羊欣《采古來能書人名》："弘農張芝，高尚不仕，善草書，精勁絕倫……人謂爲草聖。"[17]唐張懷瓘《書斷》："張芝字伯英……創爲今草……精熟神妙，冠絕古今，則百世不易之法式，不可以智識，不可以勤求，若達士游乎沉默之鄉，鷙鳳翔乎太荒之野，韋仲將謂之'草聖'，豈徒言哉。"[18]顯然，羊欣、張懷瓘等人已經用"草聖"指稱張芝其人了。聖的本義（初義）是聽覺官能非常敏銳，後引申訓爲通達，又引申爲聖賢之義。[19]草聖指代人，當然是取其聖賢之義。宋《宣和書譜》卷十三"草書一·漢·張芝"條關于張芝草書的描述內容雖然幾乎本自衛恒《四體書勢》，但其所述"故于草書尤工，世所寶藏，寸紙不弃，韋仲將謂之'草聖'。其筆力飛動，神變無極……"[20]定語"草書"移置于後，"草聖"之謂也就形成人格轉換，成了對其人的美稱。

　　後世論書，更出于修辭的需要而擴大範圍，歷代皆有善草書者被稱譽爲"草聖"，包括東晋王羲之、王獻之父子和盛唐"顛張（旭）、醉（懷）素"，故元郝經《叙書》云："草，漢魏以來，盡變真行。張芝、二王造微入妙，號稱草書。晋宋六朝諸書帖，唐以來張旭、僧懷素、楊凝式，宋以來蔡襄、蘇軾、黃庭堅、米芾，金源氏趙渢、趙秉文，皆稱草聖。"[21]直至近現代，于右任、林散之等也曾獲"草聖"之譽。

　　三、草書書體。特指今草藝術中的狂草、一筆書之類的書迹，它們往往是取法張芝、王獻之、張旭、懷素一路的連綿大草，以區別于古草（章草）和字字相對獨立的小草書迹。這是自張旭、懷素狂草藝術盛名流傳以來頗爲流行的用語。在古代書論中，這一用法也非常廣泛，以往多被誤解爲是對善草書者的美稱（尊稱），其實從語言表述（句型句式）的角度稍加分析，就可以得出往往特指大草（狂草）書體的結論。例如，唐徐浩《論書》有云："書之源流，其來尚矣。程邈變隸體，邯鄲傳楷法……厥後鍾善真書，張稱草聖，右軍行法，小令破體，皆一時之妙。"[22]此處"草聖"與隸體、楷法、真書、行法、破體等書體名稱相對舉，顯然是指草書書體。懷素《自叙帖》所引顏真卿"開

[17] [南朝宋]羊欣《采古來能書人名》，《歷代書法論文選》，第45頁。
[18] 張懷瓘《書斷》，《歷代書法論文選》，第177頁。
[19] 參見李孝定《甲骨文字集釋》"聖"字條："（甲骨文）象人上着大耳，從口，會意。聖之初誼爲聽覺官能之敏銳，故引申訓'通'；聖賢之義，又其引申也。"《漢語大字典》第4册，湖北辭書出版社、四川辭書出版社，1988年版，第2789頁。
[20] [宋]《宣和書譜》卷十三，盧輔聖主編《中國書畫全書》第2册，第38頁。
[21] [元]郝經《叙書》，崔爾平選編點校《歷代書法論文選續編》，上海書畫出版社，1993年版，第172頁。本處引用時，標點略有改動。
[22] [唐]徐浩《論書》，張彥遠《法書要録》卷三，第92頁。

士懷素，僧中之英……精心草聖，積有歲時"[23]句，即以"草聖"指代懷素的狂草藝術。傳世《懷素自叙帖》墨迹本（臺北故宫博物院藏本）卷後兩宋文人題跋也有以"草聖"指稱懷素的狂草藝術者，如北宋至和元年甲午（1054）杜衍《題懷素自叙卷後》有"狂僧草聖繼張顛"句，南宋紹興二年壬子（1132）宋暎（字景晋）題跋云："藏真草聖所閱多矣，未有如《自叙》之精妙，筆法走龍蛇，悉具于此。"

　　宋代文人書家論書，尤其喜好用"草聖"一詞指代狂草書體。蘇軾《題文與可墨竹》："斯人定何人，游戲得自在。詩鳴草聖餘，兼入竹三昧。"[24]此處用懷素自言得草書筆法三昧之典，"草聖"云云當指文與可的"草書"；蘇軾另一首《書文與可墨竹》詩序"亡友文與可有四絶：詩一，楚辭二，草聖三，畫四"[25]之説，正是"詩鳴草聖餘，兼入竹三昧"的注脚。又，蘇軾《與米元章書》云："某兩日病不能動，口亦不能言，但困卧爾。承示太宗草聖及謝帖，皆不敢于病中草草題跋，謹具馳納，竢少愈也。"[26]其中"太宗草聖"當指某種太宗草書名迹。或指李世民草書《屏風帖》。黄庭堅《山谷題跋》："張長史《郎官廳壁記》，唐人正書無能出其右者，故草聖度越諸家，無轍迹可尋；懷素見顔尚書道張長史書意，故獨入筆墨三昧。"[27]岳珂《寶真齋法書贊》卷二十一《宋名人真迹·張文忠草書韓退之桃源圖詩帖》後題記云："右《張文忠草書唐韓愈桃源詩真迹》一卷。本朝草聖代有名人，如公不以書稱而偉特軒騫如此。"又，"贊曰：太平宰相張天覺，草聖之神何卓犖"[28]魏了翁（鶴山翁）《〈書苑菁華〉序》云："雖張顛草聖、阿買八分，猶爲不識字也。"[29]此句，以張旭"草聖"與阿買"八分"對舉，顯然是指書體（草書）。

　　元明文人，依然沿用"草聖"一詞指代草書藝術書體或狂草藝術的這一習慣。例如，元人鄭杓《衍極》"若夫魯直之瑰變，劉濤諸人所不能及……"

[23] 此句出自顔真卿《懷素上人草書歌序》，顔序全文見宋李昉等奉敕編纂的《文苑英華》卷七三七。鄔肜，通行本多誤作"鄔彤"，有論者已辨之。
[24] [宋]蘇軾《題文與可墨竹并叙》，《蘇軾詩集》第五册，王文誥輯注，孔凡禮點校，中華書局，1982年版，第1439頁。
[25] 同上，第1392頁。
[26] 蘇軾《與米元章二十八首》第二十三，《蘇軾文集》第五册，孔凡禮點校，中華書局，1986年版，第1782頁。按，"承示太宗草聖及謝帖"云，"太宗"一本作"文皇"或作"太皇"，當指唐太宗李世民。
[27] 黄庭堅《山谷題跋》，盧輔聖主編《中國書畫全書》第1册，第683頁。
[28] 岳珂《寶真齋法書贊》卷二十一，盧輔聖主編《中國書畫全書》第2册，第306頁。按，張文忠即張商英（1043—1121），字天覺，徽宗朝丞相，入元祐黨籍，南宋紹興年間賜謚文忠。
[29] 陳思《書苑菁華》，魏了翁序，盧輔聖主編《中國書畫全書》第2册，第427頁。按，"阿買八分"用韓愈《醉贈張秘書》"阿買不識字，頗知八分書"句典，"阿買"是韓愈子侄輩人物的小字。

句下，劉有定注有云："劉濤，溫陵人，以草書名世，時稱'草聖翁'。"[30]草聖翁即草書翁也。明人張丑《南陽法書表》敘記："篆隸之用日微，而書始分爲三體矣。三體維何？一曰正書，始于王次仲，而鍾繇造其極……二曰行狎，起于劉德昇，而羲、獻父子窮其奧……三曰草聖，創法于杜度，而張芝、皇象得其神，遞變而爲索（靖）、庾（翼）、蕭（子雲）、阮（研），以迄乎旭（張伯高）、素（僧藏真）、楊（凝式）、趙（孟頫）。"[31]非常明確地用"草聖"作爲三體之一來稱呼"草書"。明詹景鳳《東圖玄覽編》卷三云："承旨（趙孟頫）當時惟稱鮮于草聖，必行書少讓草耳。"[32]是將"草聖"與"行書"對舉，指向草書。明人豐坊《童學書程·論次第》云："學書之序……學草書者，先習章草，知偏旁來歷，然後變化爲草聖。"[33]是將"草聖"和"章草"對舉，則是指向大草（狂草）。明人王彝《〈唐張長史春草帖〉跋》云："少陵觀張旭草聖，極歎其妙。"[34]則是指向狂草藝術。

唐宋以後所形成的"善（工）+草聖"的句式結構，是以"草聖"指代草書（狂草）的典型用法。陶宗儀《書史會要》："釋曉巒（曉一作楚），前蜀人，工草聖，學張芝。"[35]又，《書史會要補遺》："釋净師，住杭州臨平廣嚴院，善草聖，圓熟有法。"[36]這兩例表述所指向的書家群體，完全符合晚唐五代以來僧人學懷素、高閑輩而酷愛草書的時代風氣。

四、狂草筆法。有時也存在整體指代部分的修辭手法，用"草聖"指代狂草筆法。這也是自中晚唐至兩宋時代頗爲流行的用法。例如，唐人陸羽《唐僧懷素傳》記載了鄔彤對懷素所說的一段話："（謂懷素曰：）草書古勢多矣……張旭長史又嘗私謂彤曰：'孤蓬自振，驚沙坐飛，余師而爲書，故得奇怪。'凡草聖盡于此。懷素不復應對，但連呼叫數十聲曰：'得之矣！'經歲餘辭之去。"[37]其中的"草聖盡于此"顯然是指狂草筆法常常是師法自然之所悟。最爲典型的闡論，來自雷簡夫《江聲帖》："噫！鳥迹之始，乃書法之

[30] [元]鄭枃、[元]劉有定《衍極并注》，《歷代書法論文選》，第459頁。按，鄭枃字子經，其名當作枃，《歷代書法論文選》等通行本多誤作"鄭杓"。《廣雅·釋器》："經樹謂之枃。"四庫館臣早有考訂，但近人沿誤仍多，特此説明。

[31] [明]張丑《張氏四種·南陽法書表》，盧輔聖主編《中國書畫全書》第4册，第122頁。

[32] [明]詹景鳳《東圖玄覽編》卷三，"鮮于伯機御史箴一卷"條，盧輔聖主編《中國書畫全書》第4册，第37頁。

[33] [明]豐坊《童學書程》，盧輔聖主編《中國書畫全書》第3册，第855頁。

[34] [明]朱存理《鐵網珊瑚·書品會一》王彝跋，盧輔聖主編《中國書畫全書》第3册，第481頁。

[35] [明]陶宗儀《書史會要》卷五，盧輔聖主編《中國書畫全書》第3册，第42頁。

[36] 陶宗儀《書史會要》卷十《補遺》，盧輔聖主編《中國書畫全書》第3册，第87頁。

[37] [唐]陸羽《唐僧懷素傳》，陳思《書苑菁華》卷十八，盧輔聖主編《中國書畫全書》第2册，第522頁。

宗皆有狀也。唐張顛觀飛蓬驚沙、孫姬舞劍，懷素觀雲隨風變化，顏公謂竪牽法似釵股不如壁漏痕，斯師法之外皆有自得者也。予聽江聲亦有所得，乃知斯說不專爲草聖，但通論筆法已。"[38]更令人驚奇的是，宋代郭熙、郭思父子在畫學著作《林泉高致·山水訓》中也采用了"草聖"意象來闡論畫旨，是書畫同源的絕好注釋："歷歷羅列于胸中，而目不見絹素，手不知筆墨，磊磊落落，杳杳漠漠，莫若吾畫。此懷素夜聞嘉陵江水聲而草聖益佳，張顛見公孫大娘舞劍器而筆勢益俊者也。"[39]

綜上所論，歷代文獻的"草聖"一詞并非簡單地僅僅指其人或其書，更不能狹隘地理解爲類似"書聖"一詞的性質的最高贊譽。從具體的語境出發，尊重古代漢語特有句式和多樣靈活的用法，不僅能夠很好地解訓古代書論，而且能夠有效貫通中國書法史上的某些現象。

資訊時代的學術研究，大資料（互聯網）檢索技術顯然是一把"雙刃劍"：一方面它是一種了不起的工具，能迅速地爲我們提供豐富的文獻與資料；另一方面它又僅僅是一項新型技術，往往會把我們所要的知識淹沒在龐大的資料之中。如何正確地理解與使用這些文獻與資料，表達出知識的濯舊來新，無疑是當今學術研究所面臨的新問題。書學研究領域亦然。

<div style="text-align:right">

馬躍明：《今日浙江》雜志
（編輯：孫稼阜）

</div>

[38] [宋]雷簡夫《江聲帖》，[宋]朱長文《墨池編》卷三，盧輔聖主編《中國書畫全書》第1冊，第230頁。

[39] [宋]郭熙、[宋]郭思《林泉高致》，盧輔聖主編《中國書畫全書》第1冊，第499頁。按，此處"懷素夜聞嘉陵江水聲而草聖益佳"的典故，與雷簡夫《江聲帖》自敘其"晝卧郡閣，因聞平羌江暴漲聲……遽起作書，則心中之想盡出筆下矣"，有相同之處，唯有"夜聞"與"晝聞"之別，不知是否是雷簡夫受到懷素的影響，還是郭氏父子纂用了同時代人雷簡夫的意象。

《集王聖教序》在明代中後期的復興

高明一

内容提要：

《集王聖教序》自唐代立石以來，在北宋末年後地位頓衰。明嘉靖時期，豐坊將此石刻書迹與《蘭亭序》同列爲學習王羲之行書的法帖。明萬曆前期，《集王聖教序》的地位僅次於《蘭亭序》。萬曆中後期，《集王聖教序》已然流行，有觀點認爲它是王羲之法帖之冠。但董其昌將《集王聖教序》視爲懷仁自運，除不認同時人的臨書外，也以自家筆法詮釋此石刻書迹。此時，《集王聖教序》已成爲王羲之代表法帖，不再呈現北宋末年之後的頹勢，這是明代中後期書壇對此法帖復興的貢獻。

關鍵詞：

《集王聖教序》 祝允明 豐坊 王世貞 董其昌

一、前言

現今以懷仁《集王羲之書聖教序》與《蘭亭序》爲王羲之傳世行書的代表，後者作爲唐太宗的陪葬物而不見于世，所傳爲少數王公大臣所收藏的摹本。《集王羲之書聖教序》亦稱《集王聖教序》，其在唐高宗時期于京城長安弘福寺立石，是大衆可以看到王羲之行書面貌的主要來源。唐玄宗時，《集王聖教序》形成習書風潮，中晚唐又出現于皇室墓誌銘。[1]宋太宗設立御書院，王羲之的後人王著將《集王聖教序》書風帶入御書院，在宋真宗朝形成"院體"。[2]宋哲宗以後，"院體"在結字上雖依循《集王聖教序》，但整體變成

[1] 關于《集王聖教序》的緣起、製作過程、形製、文本内容、損壞現況，見羅豐《懷仁〈集王羲之聖教序碑〉：一個王字傳統的構建與流行》，《唐研究》第23卷，北京大學出版社，2017年版，第1—105頁。

[2] 高明一《選擇的書史：北宋真宗朝的"院體"與李建中行書新體》，《從書迹還原書史：北宋新風在明代松江的遙傳》，臺北新文豐出版，2020年版，第69—98頁。

圖1　《司馬伋告身》卷

另一風貌，以臺北故宮博物院藏宋哲宗元祐元年（1086）《司馬光拜左僕射告身》爲代表，此種書風延續至宋徽宗時期。"院體"書家實爲伎術官，地位不高，須通過出職才能轉成文、武官。宋真宗以後，僅能轉成武官。宋神宗的官制改革，斷絕了"院體"書家的出職，使得他們終身爲伎術官。北宋前期，官方"院體"碑版的書者尚有"翰林待詔"頭銜，以及出職後的官職名稱。宋神宗以後，官方"院體"碑版很少見書者姓名。由于北宋後期的"院體"被士大夫視爲俗書，《集王聖教序》受此累而地位陡衰。[3]

《集王聖教序》現今被視爲王羲之行書典範，可見北宋末年之後，有再度興起的過程。以臺北故宮博物院收藏爲例，與《集王聖教序》相關的書迹有明董其昌《仿古册之仿懷仁聖教序》、清沈荃《仿聖教序軸》、清張照《臨縮本聖教序册》、清汪由敦《臨縮本聖教序册》、清高宗《御臨聖教序册》，時間上限在晚明的董其昌，多數集中在清代。現存《集王聖教序》拓本之後的題跋，故宮博物院藏有《集王聖教序》北宋早期烏金拓本，有董其昌、張雪峰二家題跋。臺北故宮博物院亦藏有所謂宋拓《集王聖教序》，題跋者最早爲王鞏題于康熙四十八年（1709），其次是王澍題于雍正十三年（1735）。[4]從王壯弘《崇善樓筆記》的整理來看，歸于宋拓本的題跋以董其昌出現次數較多，時間也較早。[5]若據題跋來討論《集王聖教序》的流行，上限也僅能從萬曆時期開始。

浙江大學藝術與考古博物館于2021年5月舉辦的"三吳墨妙展"中，有三件展品與《集王聖教序》有關，分別是祝允明書于正德十五年（1520）的《臨集王心經卷》、豐坊書于嘉靖中期的《中峰祖師行脚歌軸》、董其昌書于萬曆

[3] 高明一《没落的典範："集王行書"在北宋的流傳與改變》，《台灣大學美術史研究所集刊》第23期，2007年，第81—136頁。

[4] 關于臺北故宮博物院所藏的《集字聖教序》，見何炎泉《略論院藏〈集字聖教序〉及其相關問題》，《故宮文物月刊》第307期，第78—87頁。

[5] 王壯弘《崇善樓筆記》（十九），《書法研究》1989年第1期，第97—99頁。

三十九年（1611）的《樂志論册》。這三件作品的書寫時間，總體早於前述博物館所藏《集王聖教序》相關題跋與臨寫的時間，爲研究《集王聖教序》在明代的復興提供了新的契機。本文陳述在南宋以後，"院體"和《集王聖教序》的關聯脫鈎情況，以及晚明董其昌是如何詮釋《集王聖教序》的。

二、《集王聖教序》在南宋與明代前期狀況

《集王聖教序》在北宋末年地位陡衰之後，南宋趙孟堅《論書法》亦有相關的負評：

> 又識破懷仁《聖教》之流入院體也，其逸筆處，世謂之"小王書"。此書官告體，《蘭亭》《玉潤》《霜寒》諸帖，即無此逸筆，不知懷仁從何取入？使後人未仿羲之帖，先爲此態，觀之可惡。[6]

趙孟堅所云的"小王書"，較早的南宋光宗紹熙元年（1190）進士陳槱著《負暄野錄》卷上"小王書"條云"世稱'小王書'，蓋稱太宗皇帝時王著也"，即是宋太宗時期將《集王聖教序》帶入御書院的王著。又云：

> 黃長睿《志》及《書苑》云："僧懷仁集右軍書、唐文皇製《聖教序》，近世翰林侍書輩學此，目曰'院體'，自唐世吳通微兄弟已有斯目。"今中都習書詰勅者，悉規仿著字，謂之"小王書"，亦曰"院體"。[7]

陳槱從南宋"院體"來推想王著帶入的書風，所引用的北宋末年黃伯思關

[6] [明]唐順之《荊川稗編》，《文瀾閣四庫全書》第954册，杭州出版社，2015年版，第754頁。
[7] [宋]陳槱《負暄野錄》，《歷代書法論文選》上册，上海書畫出版社，1997年版，第378頁。

圖2　明祝允明書《般若波羅蜜多心經》

于《集王聖教序》和"院體"關係的引文，寫于宋徽宗政和時期。是針對前言所云北宋哲宗元祐元年（1086）《司馬光拜左僕射告身》以降，這類"院體"行書，有感而發。陳櫟此處"中都"指首都，爲南宋的臨安。陳櫟所評論的南宋院體，時間上與之接近，以上海龍美術館所藏宋孝宗乾道二年（1165）《司馬伋告身卷》爲代表。司馬伋爲司馬光之兄司馬旦的曾孫，南宋高宗紹興八年（1138），司馬伋受詔，以司馬光族曾孫爲右承務郎，嗣爲司馬光之後。南宋《司馬伋告身》卷與北宋《司馬光拜左僕射告身》的時間相差五十二年，然書風大體接近。（圖1）《司馬伋》與《司馬光》這二件告身的書風，與《集王聖教序》差異甚大。然而受"院體"之累，直到南宋末年的趙孟堅，仍從"院體"的角度，對《集王聖教序》的評價保持惡劣。

　　趙孟堅之後，意識到《集王聖教序》的重要性，應始于元代的趙孟頫。虞集在論述趙孟頫的書法淵源時云：

　　趙松雪書，筆既流利，學亦淵深。觀其書，得心應手，會意成文，楷法深得《洛神賦》而攬其標，行書詣《聖教序》而入其室，至于草書飽《十七帖》而變其形。可謂書之兼學力、天資、精奧神化而不可及矣。[8]

　　若從虞集陳述，會以爲趙孟頫重視《集王聖教序》。臺北故宮博物院藏趙孟頫于元世祖至元二十八年（1291）以小楷抄錄南宋姜夔所著的《禊帖源流考》，首云："《蘭亭》真迹隱，臨本行于世。臨本少，石本行于世。石本雜，定武本行于世。"[9]可見在南宋時，是以《定武蘭亭》石刻拓本作爲

[8] [明]郁逢慶《書畫題跋記》卷九，《子昂臨智永千文》，《文淵閣四庫全書》第816册，臺北商務印書館，1986年版，第718—719頁。
[9] 關于趙孟頫書寫《禊帖源流考》的時間，見趙華《趙孟頫禊帖源流考小楷卷書寫時間及受贈人野翁小考》，《故宫文物月刊》第390期，第42—73頁。

王羲之的行書典範。《定武蘭亭》石刻于北宋仁宗慶曆元年（1041）于河北定武州發現，直到元代，仍然是王羲之的行書典範。臺北故宫博物院藏《定武蘭亭》拓本，有趙孟頫于元武宗至大二年（1309）題跋云："《定武蘭亭》，余舊有數本，散之親友間，久乃令人惜之。今見仲山兄所藏，與余家僅存者，無毫髮差也。"據此可見，對趙孟頫而言，《定武蘭亭》的分量遠超過《集王聖教序》。

趙孟頫對《集王聖教序》的見識，并未對明初書風産生影響，形成一波學習風尚。《集王聖教序》見于楊士奇編的《文淵閣書目》。永樂十九年（1421），取南京藏書，送北京左順門北廊，又命禮部尚書鄭賜四處購求。正統六年（1441），楊士奇奉聖旨，將藏書移貯于文淵閣東閣，并編纂書目。《文淵閣書目》卷三《法帖》有"《聖教序》一部一册"，記録有四，表示藏有四部。前後法帖有《蘭亭帖》《蘭亭行書》《十七帖》《羲之帖》等。[10]可見《集王聖教序》在明代擺脱了宋代"院體"之累，作爲王羲之的法帖之一來看待。此時，學習《集王聖教序》的不多，除有天順年間舉人、嘉定人徐忭的記録外，[11]尚未見到重要書家的臨寫。

三、《集王聖教序》在明代中期的被關注

目前傳世與《集王聖教序》相關的明代書迹，可見較早的有香港近墨堂書法研究基金會所藏，祝允明書于正德十五年（1520）的行書《般若波羅蜜多心經》。其款識云：

[10] [明]楊士奇《文淵閣書目》，《文淵閣四庫全書》第675册，第182頁。
[11] [明]朱謀垔《續書史會要》，《文瀾閣四庫全書》第833册，第842頁。

偶得經箋一卷，將書詩詞，則嫌于褻；或書文，則吾儒之緒餘，又于釋典不同道。故對摹《聖教序》之《般若經》一過，庶幾其以類而相從矣，至于筆畫之毫分不肖，無暇計也。正德庚辰歲春日，吳郡祝允明書于句曲之崇明僧舍。（圖2）

緣由是祝允明發現"大宋端拱元年戊子歲二月日雕印"的《金光明經》，此版本同于江蘇江陰縣北宋瑞昌縣君孫四娘子墓所出土的端拱元年漢文刊本《金光明經》。[12]在此時期，蘇州文人始使用藏經紙來寫字，藏經紙一般是指浙江海鹽金粟寺抄寫佛藏用箋，又稱金粟山藏經紙，約造于北宋治平年間（1064—1067）。[13]祝允明發現早于金粟山藏經紙的佛經，非常高興，欲書于佛經背面，認爲書寫詩詞則有褻瀆佛經之嫌，又或書寫文章，則儒家與釋典不同道，于是祝氏對摹《聖教序》之《般若經》一過，大概可以以類相從。這"《聖教序》之《般若經》"即是《集字聖教序》後附的僧玄奘翻譯的《心經》。（圖3）

現藏故宮博物院、祝允明書于去世前一年嘉靖四年（1525）的《楷書臨米、趙千文、清净經冊》款識云：

吾性疏體倦，筆墨素懶，雖幼承內外二祖懷膝，長侍婦翁几杖，俱令習晉唐法書，而宋元時帖殊不令學也。然僕每觀米、趙二公書，則又未嘗不臨文欣羨，及援筆試步，亦頗得形似焉。[14]

引文提到祝氏書法最初承受祖父祝顥、外祖父徐有貞以及岳父李應禎的教導，專學晉唐法帖，諸長輩去世後，始涉及宋元書迹。諸長輩中，李應禎卒于弘治六年（1493），祝氏三十四歲，臺北故宮博物院藏有祝氏書于弘治三年（1490）的《祖允暉慶誕記》，明顯有北宋黃庭堅風貌。以此爲準，則祝氏三十歲前專主晉唐，三十歲後始涉及宋元。相較于祝允明《楷書臨米、趙千文、清净經冊》款識所云，自己每次觀賞米芾、趙孟頫的書迹，不未嘗臨文欣羨，等到自己提筆臨寫，亦頗得形似，這樣的自負之態，不見于祝氏書《集王聖教序心經》。由于寫于佛經上，故祝氏心情敬慎，特意對摹，謙說"至于筆畫之毫分不肖，無暇計也"。雖然《集王聖教序》就時代上歸于晉唐一路，由

[12] 蘇州博物館、江陰縣文化館《江陰北宋瑞昌縣君孫四娘子墓》，《文物》1982年第12期，第28—35頁。

[13] 何炎泉《澄心堂紙與乾隆皇帝：兼論其對古代箋紙的鑒賞觀》，《故宮學術季刊》第32卷第1期，第344—346頁。

[14] 中國古代書畫鑒定組編《中國法書全集》第13冊，文物出版社，2009年版，第52頁。

圖3　《般若波羅蜜多心經》（局部）

于此帖不是祝允明平日所習，此處謙辭可當真實語。

祝允明書《般若波羅蜜多心經》的地點在崇明僧舍，祝氏又云"對摹《聖教序》之《般若經》一過"，表示有《集王聖教序》在旁對看。僧舍收藏《集王聖教序》，合乎情理。《集王聖教序》的緣起，本是玄奘請唐太宗，爲翻譯完成的佛教諸經論賜頒《三藏聖教序》一文。同時，玄奘在請皇太子李治寫《述三藏聖記》外，自己又新譯《般若波羅蜜多心經》。唐太宗賜序、皇太子文章，與新譯《心經》，一同放在新譯的佛教諸經論卷首。此外，玄奘翻譯佛經的地點在弘福寺，寺主圓定請將前述文章和《心經》立石，獲准。寺僧懷仁依據文章與經文內容，集王羲之字而成石刻書迹。[15]祝允明在僧舍發現宋初的藏經紙，恰好僧舍收藏《集王聖教序》，正符合唐代孫過庭《書譜》所云"五合"中的"紙墨相發"和"偶然欲書"。于是，就有了祝允明書《集王聖教序心經》的出現。

祝允明之後，王世貞對于文徵明的書法學習來源，見于《天下書法歸吾吳》條云：

待詔小楷師"二王"，精工之甚，唯少尖耳，亦有作率更者。少年草師懷素，行筆仿蘇、黃、米及《聖教》，晚歲取《聖教》損益之，加以蒼老，遂自成一家，唯絕不做草耳。[16]

[15] 羅豐《懷仁〈集王羲之聖教序碑〉：一個王字傳統的構建與流行》，第42—60頁。
[16] [明]王世貞《弇州山人四部稿》卷一五四，《文津閣四庫全書》第1285册，第347頁。

這是指文徵明爲人所熟知的小行草的來源。然現今多傳世文氏所書《蘭亭序》，未見書《集王聖教序》傳世。王世貞認爲文徵明書風學自《集王聖教序》，是自己的觀察，還是耳聞目睹，不得而知。

活動于嘉靖時期，與文徵明有交游的豐坊所書《中峰祖師行脚歌軸》，款識"豐道生敬書"，無年款，從書風判斷寫于二十世紀四十年代。嘉靖十九年（1540）以後，"豐道生"的落款取代了"豐坊"。[17]（圖4）《中峰祖師行脚歌》軸字在行楷之間，列舉其中的"觸""處""無""雙""識""本""賢""機"等字來看，其結字方式，都可以在《集王聖教序》找到相同的或近似的字形。此外，整幅作品又不難見得"二王"刻帖、趙孟頫、宋克的影子，但諸家體勢又十分協調地統一于腕下。[18]

豐坊有《童學書程》一文，強調學習書法的次第，八歲至十歲先學大字顔真卿楷書，十餘歲學歐陽詢楷書，之後學鍾繇、王羲之小楷。楷書既成，在十七至二十歲乃學行書；行書既成，二十一歲至二十五歲學草書。草書先習章草，知偏旁來歷，然後學王羲之草書，後再學狂草。行書部分，豐坊強調"凡行書必先小而後大，欲其專法二王，不可遽放也"，標定十七、十八歲學《蘭亭序》以及《開皇蘭亭》，十九歲至二十歲學《聖教序》《陰符經》、王獻之諸帖。[19]這是一個鮮明的證據，

圖4　明豐坊《中峰祖師行脚歌》軸

[17] 陳斐蓉《豐坊存世書迹叢考》，浙江大學出版社，2018年版，第22—23頁、第157—158頁。

[18] 薛龍春《明代江南的文人與書法》，《三吳墨妙：近墨堂藏明代江南書法》上册，浙江大學出版社，2020年版，第37頁。

[19] [明]豐坊《童學書程》，崔爾平選編點校《明清書法論

豐坊承認《集王聖教序》足以爲王羲之的行書典範外，亦標定先學《蘭亭序》《開皇蘭亭》而後學《聖教序》。豐坊曾摹刻《蘭亭序》，又《開皇蘭亭》爲定武石刻本系統。可見豐坊將《蘭亭序》一系作爲王羲之的基本型，《集王聖教序》是之後的變化型。

四、《集王聖教序》在晚明的流行

在晚明，王世貞對《集王聖教序》評價甚高，有二條文字云：

《聖教序》雖沙門懷仁所集書，然從高宗内府借右軍行筆摹出，備極八法之妙，真墨池之龍象，蘭亭之羽翼也。余平生所見凡數十百本，無逾於此者，其波拂鈎磔處與真迹無兩，當是唐時本耳。去歲嘉平臘得此本，今年伏中復得《定武蘭亭》，爲自快自賞者久之。窮措大餘生一何多幸耶。

《聖教序》未裂本予往往得之，多爲人乞去，而留其頗佳者，此亦其一也。懷仁既善書，又從文皇借得真迹摹出，以故雖不無偏旁輳合，而不失意。他集右軍書者，未盡爾也。[20]

這兩段引文反映出王世貞活動時代的《聖教序》拓本甚多，僅王氏一人即見過"數十百本"，從這拓本流傳的數量來看，《集王聖教序》已經普遍流行了。王世貞又往往得到年代較早的"未裂本"，目前西安碑林的《集王聖教序》石刻上方有一道由右上往左下明顯裂開的痕迹，斷裂時間諸家之説不一，目前認爲在元明間正式斷裂，[21]（圖5）故"未裂本"可視作北宋本，王世貞珍重其收藏而説是唐本。王氏認爲《集王聖教序》雖有"偏旁輳合"之嫌，但不失原來的書寫之意，可直稱爲"墨池龍象，蘭亭羽翼"，地位僅次于《蘭亭序》。

萬曆二年（1574）進士孫鑛所著的《書畫跋跋》續卷一《章藻摹琅琊法書墨迹十卷》云：

僧懷仁集《聖教序記》及《心經》，雖不無偏傍輳合，或不必盡本筆，而字體行模精整雅潔，遂爲法書之冠，臨池者至今利賴之。[22]

文選》，上海書店出版社，1995年版，第100—101頁。
[20] 王世貞《弇州山人四部續稿》卷一六六，《文津閣四庫全書》第1288册，第300頁。
[21] 仲威《中國碑拓鑒別圖典》，文物出版社，2010年版，第570頁。
[22] [明]孫鑛《書畫跋跋》續卷一，《文淵閣四庫全書本》第816册，第131頁。

孫鑛《書畫跋跋》卷二《聖教序》云：

> 此帖乃行世法書第一石刻也。右軍真迹存世者少矣，即有之，亦在傳疑，又寥寥數字，展玩不飽，惟賴此碑尚稍存筆意。緣彼時所蓄右軍名迹甚多，又摹手、刻手皆一時絕技。視真迹真可謂毫髮無遺恨。今觀之，無但意態生動，點點畫畫皆如鳥驚石墜，而內擫法緊，筆筆無不藏筋蘊鐵，轉折處筆鋒宛然，與手寫者無异。[23]

圖5　《集王聖教序》拓本

《書畫跋跋》是孫鑛續王世貞《書畫跋》而成的著作，孫鑛後任南京兵部尚書，卒於萬曆四十一年（1613），該題跋反映在萬曆朝中後期有一類的觀點認爲《集王聖教序》已然爲法書之冠而成爲學書者依賴的法帖。

項元汴長子項穆著有《書法雅言》，前有支大綸的萬曆二十八年（1600）序，《書法雅言·取捨》云：

如前賢真迹，未易得見，擇其善帖，精專臨仿，十年之後，方以元章參看，庶知其短而取其長矣。若逸少《聖教序記》，非有二十年精進之功不能知其妙，

[23] 孫鑛《書畫跋跋》卷二，第65—66頁。

亦不能下一筆，宜乎學者寥寥也。此可與知者道之。[24]

大體是將《集王聖教序》作爲欣賞爲多，專主學習則少，然將此帖的地位置于米芾之上。

晚明安鳳世的《墨林快事》卷四收有從萬曆三十八年（1610）到天啟五年（1625）之間的《殘宋拓聖教序》《古拓不缺聖教》《聖教序李本》《徐本聖教序》《宋拓藏序》諸題跋，[25]已可見不同拓本之多。在此可以王鐸爲例，萬曆三十四年（1606），王鐸十五歲時始學《集王聖教序》。王鐸在天啟二年（1622），三十一歲成進士，現今見到王鐸最早臨《集王聖教序》書迹爲天啟五年（1625）八月所書，現藏遼寧省博物館。（圖6）天啟五年十一月，始見臨《蘭亭序》。[26]可見，王鐸是以《集王聖教序》作爲入手帖的。後來的幾十年間，王鐸多次臨習《集王聖教序》，并在多册宋拓本題跋中明示其字迹來源以《集王聖教序》以及之後的集王字諸碑爲模樣。[27]

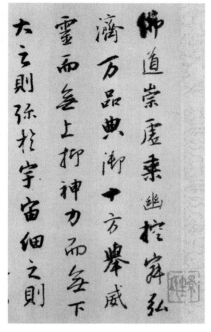

圖6　明王鐸臨《集王聖教序》（局部）

五、董其昌對《集王聖教序》的詮釋

從萬曆到天啟年間，《集王聖教序》普遍流行，并成爲學習的範本。香港近墨堂書法研究基金會藏有董其昌于萬曆三十九年（1611）書《樂志論》，其款識云："沈商丞歸思甚急，運筆如飛，不能詳謹，以爲學《聖教序》，誰能信者。"（圖7）董其昌自云學《集王聖教序》，然而總體觀之，却是標準的董氏行草書。要如何解釋董其昌以何方式來詮釋《集王聖教序》，爲此節的重心。

[24] [明]項穆《書法雅言》，《歷代書法論文選》下册，第495頁。
[25] [明]安鳳世《墨林快事》卷四，《四庫全書存目叢書》第118册，齊魯書社，1997年版，第293—294頁。
[26] 薛龍春《王鐸年譜長編》第1册，中華書局，2020年版，第45、64、93、98頁。
[27] 薛龍春《王鐸與〈蘭亭序〉〈聖教序〉》，《中國書畫》2012年第7期，第64—69頁。

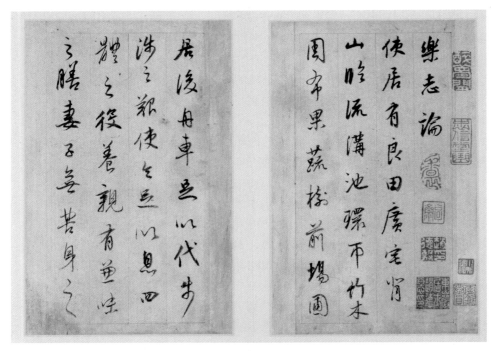

圖7　明董其昌《樂志論》册（局部）

此件書迹的受贈者爲沈商丞，此人見于董其昌《容臺集·別集》卷二云：

> 今日寫各體書，煩熇未平，對客拈筆，每仿一種不能百字，僅嘗一臠，似窮五技。然使紙有餘地，凉風噓之，當不止此。商丞百里見訪，不孤其意，未知得如賈耘老换羊書否？偶背臨鍾、王楷書各一種，失其文句，不能與原本相合。[28]

可知董其昌曾爲沈商丞背臨鍾、王楷書。沈商丞住處距離董其昌住所有百里之遥，呼應與《樂志論》所云歸思甚急，故書贈以滿足求索之意。"换羊書"典故見宋趙令畤《侯鯖録》卷一："魯直戲東坡曰：'昔王右軍字爲换鵝書，韓宗儒性饕餮，每得公一帖，于殿帥姚麟許换羊肉十數斤，可名二丈書爲换羊書矣。'坡大笑。"[29]董其昌亦知沈商丞求書目的是出售得利，于是用典故戲謔。董氏誤植典故的人物，爲蘇軾朋友賈收。董其昌的題跋，亦可向購藏者證明是親筆所書。故董、沈二人交往，不算生疏。

[28] [明]董其昌《容臺集·別集》卷二，邵海清點校，西泠印社出版社，第619頁。
[29] [宋]趙令畤《侯鯖録》，孔凡禮點校，中華書局，2002年版，第51頁。

董、沈二人交往，亦可見萬曆四十五年（1617）二月，董其昌携《宋元寶繪册》至嘉興，汪砢玉同項德新、項聖謨過舟中觀看。翌日，董其昌又與雷仁甫、沈商丞至汪砢玉家齋中，携黄公望畫二十册與汪砢玉之父汪愛荆同觀，并觀看汪家藏品。[30]沈商丞的身分，見汪砢玉萬曆四十八年（1620）立秋日跋《吾子行書古文篆韵二帙》云：

吾禾沈叔雅弘嘉、望子商丞，工篆隸八分，所往還多名流。董氏《戲鴻堂帖》，其手摹勒石也。與余交有年矣。叔雅垂盡時，以是書授余曰"此吾一生得力處也"。余即酬而閲之，豁然心目焉。蓋篆既分韵，可檢每體各書字文所出爲：古《孝經》、石經《周易》、古《毛詩》、古《尚書》、古《周禮》、古《禮記》、古《春秋》、古《論語》、古《爾雅》《周書》《陰符經》《道德經》、古《老子》、古《莊子》、古《漢書》；碧落文、籀文、古文、雜古文、説文、演説文、荆山文、石郭文、開元文、牧子文、澄裕古文；古《世本》、古《月令》、古《樂章》《乂雲章》《汗簡》《鳳栖紀》《茅君傳》《天台經幢》《南岳碑》《華岳碑》《三方碑》《雲臺碑》《彌勒傳碑》《王庶子碑》《樊先生碑》《貝丘長碑》《陳逸人碑》《比干墓銘》《季札墨銘》；趙琬璋《古字略》、李商隱《字略》、衛宏《字説》、郭招卿《字指》、庚儼《字書》、朱育《集字》、李宗吉《釋字》、王存乂《切韵》、祝尚《書韵》、崔希裕《略古》、顔黄門説、張庭珪《劍名》、裴光遠《集綴》；《濟南集》《楊天夫集》《徐邈集》《張楫集》《李彤集》《孫彊集》《馬日集》《林宜集》。諸書觀止矣！無以復加矣！乃叔雅故，今之子行也，不但伎俪相當，品行亦相若。惜其父子相次作古，無有繼之者哉。[31]

題跋云沈商丞爲嘉興人，與其父沈弘嘉工篆隸八分。沈弘嘉去世前，授與汪砢玉畢生撰集之書，汪砢玉出資購買。此書以現在的角度而言，即是"篆書分韵字典"，此書采集歷代碑刻與諸家所集字書頗多。既爲篆書字典，故字型的描摹要精準，不可臆造失真。沈商丞繼承其父絶學外，二人亦同爲萬曆三十一年（1603）董其昌刊行《戲鴻堂法帖》的摹刻者。沈弘嘉、商丞父子二人在萬曆四十八年以前，均謝世。

董其昌對《集王聖教序》的收藏，最早爲萬曆二十一年（1593）收有唐拓懷仁《集王聖教序》。[32]萬曆二十六年（1598），董其昌以翰林編修辭官

[30] [明]汪砢玉《珊瑚網》卷四十三，《文津閣四庫全書》第821册，第572—573頁。
[31] 汪砢玉《珊瑚網》卷十，《文津閣四庫全書》第820册，第759—760頁。
[32] 李玉珉《董其昌的書畫鑒藏》，李玉珉、何炎泉、邱士華編《妙合神離：董其昌書畫特展》，臺北故宫博物院，2016年，第366頁。

歸鄉後，于萬曆三十一年（1603）刊行《戲鴻堂法帖》。法帖卷六收有董其昌自藏懷仁《集王聖教序》，内容爲李治作《三藏述聖記》的一部分。（圖8）同卷尚刻有褚遂良書《樂志論》《帝京篇》《文皇哀册》《枯樹賦》、虞世南《汝南公主墓志》、懷仁《集王羲之書蘭亭詩後序》、陸柬之《五言蘭亭詩》等書迹。在懷仁《集王聖教序》真迹後，董其昌有二跋云：

圖8　《戲鴻堂法帖》卷六摹刻《集王聖教序》（局部）

　　古人摹書用硬黄，自運用絹素。此卷首有宋徽宗金書縹字，與《内景經》同一黄素，知爲懷仁一筆自書無疑。《書苑》所云"雜取碑字，右軍劇迹，咸萃其中"，非也。黄長睿書家董狐，亦以《書苑》爲據，恨其不見真迹，輒隨人言下轉耳。董其昌。

　　此書視陝碑特爲姿媚，唐時稱爲"小王書"。若非懷仁自運，即不當命之小王也。吾家有宋《舍利塔碑》云："習王右軍書。""集"之爲"習"正合，余因此自信有會。董其昌。[33]

　　董其昌收藏的《集王聖教序》爲絹本，字數僅一百四十三字，題簽爲宋徽宗泥金縹字，董氏斷爲懷仁自運。董其昌對《集王聖教序》爲懷仁摹集的看法，極力反駁，并舉出自己所收藏的北宋仁宗景祐三年（1036）《大宋河陽濟源縣龍潭延慶禪院新修舍利塔記》，其款書"楊虚己習晋右將軍王羲之書"來證明。（圖9）將"集"字理解爲"習"字，于是認爲《集王聖教序》爲懷仁的自運真迹，并認爲自家收藏的絹本"視陝本特爲姿媚"，此"陝本"即是現

[33] 董其昌《容臺集·别集》卷二，邵海清點校，第623—624頁。

圖9 《大宋河陽濟源縣龍潭延慶禪院新修舍利塔記》（局部）

藏于西安碑林的《集王聖教序》石刻。

成書于萬曆四十四年（1616）的張丑《清河書畫舫》卷二云："唐釋懷仁《集王書聖教序》真本尚存，今在董太史玄宰家。點畫結構，富于法度。"[34]董氏在泰昌元年（1620）修禊日《臨聖教序》款識云："懷仁真迹在余家一紀餘，未嘗展觀。今乃臨石本，政如漢元殺毛延壽。"[35]"一紀"在時間上一般爲十二年。董其昌用漢元帝殺畫工毛延壽的典故來比喻。毛延壽是漢元帝的御用畫工，元帝後宮多，不得常見，乃使圖形，案圖召幸。諸宮人皆賄賂毛延壽，獨王嬙（王昭君）不肯，遂不得見。後匈奴求婚，元帝按圖召王昭君和婚。及召見，貌美而舉止閑雅。元帝悔之，然重信而不換人。于是窮案其事，畫工皆弃市。董其昌藉此來比喻《集王聖教序》絹本才是真容，石刻本摹寫失真。

董其昌對《集王聖教序》絹本印象深刻，于崇禎七年（1634）跋《集王聖

[34] [明]張丑《清河書畫舫》卷二，《文津閣四庫全書》第820册，第63頁。
[35] 任道斌《董其昌繫年》，文物出版社，1988年版，第171—172頁。

教序》云：

　　絹本《聖教序》墨迹，昔爲余藏數年，經年不三四發篋展玩，頗意其劍去爲刻舟者所寶耳。蓋唐時謂之小王書，乃懷仁一筆摹擬，不盡出于右軍，即右軍劇迹有大小肥瘦不類者，懷仁亦置弗摹。以《蘭亭》相較，其不合者多矣。今觀宋拓《閣帖》《絳帖》《潭帖》《戲魚堂》等刻右軍書，率意數行，天真自遠，何能一一束縛入此定法中耶。自唐至勝國數百年，其以小王書名世者寥寥，足鏡矣。然書家鮮有不家置一册者，而宋拓特罕見。此本是南宋所拓，故少五字，"紛""糾""何""以"，及"内出""出"字，如《禊帖》之有損本，或五字，或七字，買王得羊，不失所望耳。[36]

　　從跋文可確定，《集王聖教序》絹本在此時已經讓出。除了認爲是懷仁擬王羲之書外，亦有己意，然而天真處不及王羲之傳世尺牘。當時書家，很少有不家置一册，即表示《集王聖教序》已全然普及。又以"紛""糾""何""以""出"等五字的殘缺與完整，來作爲北宋本與南宋本的判斷標準。

　　從董其昌于萬曆二十一年到崇禎七年，這四十年間其關于《集王聖教序》的收藏與題跋，反映出《集王聖教序》在晚明的盛行。董其昌對時人學《集王聖教序》的方式，評價不高，見《容臺集・別集》卷二、卷三等諸記錄云：

　　今人學《懷仁聖教序》《十七帖》尤謬，其自信不謬者，去書道轉遠。

　　邇來學《黃庭經》《聖教序》者，不得其解，遂成一種俗書。彼倚藉古人，自謂合轍，雜毒人心，如油入面，帶累前代諸公不少。余故爲一一拈出，使知書家自有正法眼藏也。

　　《懷仁聖教序》書有蹊徑，不甚臨仿，欲用虞永興法爲之，方于碑刻習氣有异。[37]

　　董氏反對從刻帖入手，臨得越像反而離書道越遠，批評時人自信在外形上學《集王聖教序》愈像，其學到碑刻習氣愈深而成俗書，終身無法脱去。董其昌提供一種破解的方式，則是用虞世南的筆法來寫《集王聖教序》，虞世南學智永，而智永是王羲之七世孫，有所謂筆法的傳承。

[36] 趙力光主編《西安碑林名碑精粹：集王羲之聖教序碑》，上海古籍出版社，2012年版，第2—5頁。
[37] 分別見董其昌《容臺集・別集》，邵海清點校，第623、653、658頁。

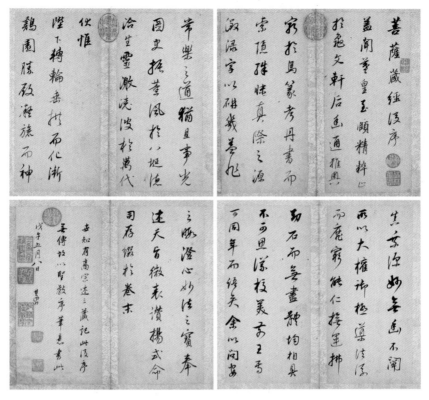

圖10　明董其昌《菩薩藏經後序》（局部）

董其昌書《樂志論》款識提到學《集王聖教序》，誰能信者。整體書風確與《聖教序》不類，全是董氏書風。藏于臺北故宮博物院，董其昌書于萬曆四十六年（1618）的《菩薩藏經後序》款識云："世知有高宗《述三藏記》，此後序無傳，故以《聖教序》筆意書此。"（圖10）《菩薩藏經後序》出自《大唐大慈恩寺三藏法師傳》卷七。玄奘進呈所譯《菩薩藏經》，時李治爲太子，奉唐太宗敕命撰序。然此序無碑刻傳世，董其昌遂以《集王聖教序》風格書之。《藏經後序》與《樂志論》書風大體一致，《藏經後序》隨年歲增而顯老辣，然可確定董氏有自認爲詮釋《聖教序》的方式。元代趙孟頫《蘭亭十三跋》之第七跋有云："書法以用筆爲上，而結字亦須用功，蓋結字因時而傳，用筆千古不易。"此爲影響後世的名言。一位具有自家風格面貌的書家，用筆與結字爲一體二面。董其昌的慧詰處，在于將用筆與結字分開處理，以自家的用筆方法隨機選取臨帖的字形特徵來書寫。所以，在外形上不像所臨之帖。董其昌所書《樂志論》，外形頗不類《集王聖教序》。舉若干字來看細看其結字，例如

"無""儀""綜""地""體""有""高""則"等字，方理解是學《集王聖教序》。沈商丞專長在摹刻，故尚形似。然臨帖形似，對董氏而言爲俗書。故藉臨寫《集王聖教序》，對沈氏示範師其意而不類其形的正法眼藏。

結語

　　《集王聖教序》自唐高宗立石以來，直到北宋中期，被視爲王羲之的行書代表。北宋的官方"院體"行書，源于《集王聖教序》。在北宋中後期，"院體"另成風貌，被士大夫鄙視。由于《集王聖教序》和"院體"的聯繫緊密，形成固定印象，因而受累，不被重視，直到南宋滅亡。所幸"院體"行書止于宋代，此後與《集王聖教序》無所關聯。元代趙孟頫雖有學習《集王聖教序》的記錄，然而趙氏所重視的是《定武蘭亭》。明代皇家圖書館文淵閣，《集王聖教序》爲所藏之書，此時已爲王羲之法帖之一。在明代前中期，尚未有名書家學習《集王聖教序》的記錄。

　　嘉靖時期，《集王聖教序》已被重視，文徵明與豐坊都有學習的記錄。豐坊除有與《集王聖教序》相關的書迹傳世之外，更將《集王聖教序》與《蘭亭序》并列爲童蒙學習行書的代表法帖。萬曆前期，可以確定《集王聖教序》已經流行，地位甚高而僅次于《蘭亭序》。然而似乎是收藏爲重，學習較少。萬曆中期之後，學《集王聖教序》已然流行。甚至有一種觀點出現，認爲是王羲之法帖之冠，臨書者至今頗爲依賴。晚明的書法大家王鐸，年輕時亦是以《集王聖教序》作爲入門法帖。在《集王聖教序》盛行的風氣之下，董其昌認爲此石刻書迹是懷仁的自運，同時也認爲此書迹的天真處不如王羲之其他諸帖。對于時人以逼真來臨學《集王聖教序》，董其昌持否定的態度。現今傳世董其昌在款識中云以《集王聖教序》方式來書寫的作品，實爲自家用筆方式，實際上在結字則是取法《集王聖教序》。這是董其昌個人的神悟。

　　之後直至清初，尚能見到書家臨《集王聖教序》的作品傳世。然就收藏而言，《集王聖教序》作爲王羲之代表法帖，地位已然不可撼動，不再出現北宋末年賞玩絶少、評價甚劣的狀況，這是明代中後期書壇對《集王聖教序》復興的歷史貢獻。

高明一：臺北藝術大學美術學系

（編輯：孫稼阜）

《書法》雜志所刊莫是龍書法作品四種合考

陳根民

內容提要：

本文針對《書法》2021年第5期所出現的莫是龍書法釋文訛誤，逐一作了指陳與勘正。同時，重點就其中的兩件書法作了進一步考證，初步認定臺北故宫博物院藏《草書七絶詩》軸或非莫是龍真迹。關于臺北故宫博物院藏《草書册頁》所涉及的時間、人物、寫作背景及其他相關史實，本文也進行了比較詳盡的查證與考訂。本文還對其餘兩件莫是龍書法《行書詩扇面》《二日帖子》作了釋文錯誤糾正或其他方面的更正與説明，以期有助于明代書法史的研究。

關鍵詞：

莫是龍　釋文　手札　考證

《書法》雜志2021年第5期的彩頁部分刊載了明代松江書法家莫是龍的四件書法作品《草書七絶詩》軸、《草書册頁》《行書詩扇面》《二日帖子》，并且輔以彭燁峰《莫是龍與雲間書派》一文，從宏觀的角度對莫是龍書法的價值與意義作了明確定位。不過，筆者意外發現，本期《書法》雜志的作品釋文存在多處值得商榷之處。因草此短文，一方面對釋文中所出現的較明顯的訛誤予以糾正，另一方面，對此四件作品所涉及的諸多問題提出一些個人意見，敬請專家指正。

一、《草書七絶詩》軸

《書法》雜志所刊《草書七絶詩》軸（見封面），紙本，縱133.5厘米，横53.7厘米，正上方居中鈐"乾隆御覽之寶"朱文方印，臺北故宫博物院藏。曾刊于《故宫歷代法書全集》《中國歷代法書墨迹大觀》等大型藝術類圖

籍，[1]向來被視爲莫是龍書法代表作品而廣爲流布。就釋文而言，對此作的正確釋讀應該是："揮手寒原日欲西，霜禽向客有情啼。空山搖落無相贈，獨與春風送馬頭。雲卿書。"後鈐"莫氏廷韓"白文方印、"興與墨飛"白文方印。《書法》雜誌將其中的"向"字釋讀爲"問"，顯誤。

不過在筆者看來，此處的一字之誤仍屬癬癬之癢，病癥還不算太嚴重。查莫是龍《石秀齋集》卷十可知，此詩原爲《送方翚甫北上》中的第一首。詩題中的"方翚甫"，是明方應選的字，別號明齋，江蘇華亭（今上海松江）人，明萬曆十一年（1583）癸未科進士，官至盧龍兵備副使、福建提學副使等。方應選也是當時著名詩人，著有《方翚甫集》等，清《四庫全書總目提要》稱其"古體頗清麗，文筆亦勁健"云云。莫是龍與他是同籍，除了《送方翚甫北上》之外，《石秀齋集》中尚有《與殷無美、方翚甫、吳次仲、馮子潛、劉聖與集范太僕嘯園觀菊，得雲字》《爲友人賦待捷，詰朝，得翚甫、無美報》等，其中均涉及此人。

再看《送方翚甫北上》其一中的最後一句，莫是龍《石秀齋集》作"但借春風送馬蹄"，其中有三個字與文集有出入。自古以來，文人所作詩稿或書法之類與其文集之間存在不同程度的文字之異，原本屬于司空見慣之事。何況，將"但借"換作"獨與"亦未嘗不可，并不妨礙閱讀。即使以格律詩較爲嚴格的平仄要求來衡量，也是無可厚非的，因爲這四個字都屬于仄聲，完全符合要求。筆者比較在意的是，將此句的末尾二字"馬蹄"書寫作"馬頭"，其實無論就何種角度而言，都是難以自圓其説的。

方應選此次"北上"的目的爲何？雖然莫是龍詩題中并未就此予以説明，但對于古代大多數文人而言，進京參加科舉考試，無疑是最爲尋常也是至爲重要之事。其實，《送方翚甫北上》中的第四首，已經充分傳遞出了這方面的信息，可以成爲第一首詩的有力注脚。其詩曰："上林仙杏傍雲栽，祇競毫端五色間。九陌風烟迎望美，驕蹄何處逐春來。"其中的意思不言自明。

説起來，莫是龍自己就曾多次北上參加應試，雖然每次都是鎩羽而歸，但并不妨礙他對每次游歷所留下的深刻甚至是美好的記憶。比如他在北京鑒賞過不少傳世名作，在故宮博物院藏唐柳公權書《蘭亭詩》的題跋中，他就曾明確交代作于"甲戌仲秋之望，雲間莫是龍得觀于長安客舍"[2]。而在天津藝術博物館藏明陳淳《自書詩卷》後也有"莫雲卿觀于燕山客舍題此"的字

[1] 參見臺北故宮博物院編輯委員會編《故宮歷代法書全集》（三十），日本東京堂，1976—1979年。謝稚柳主編《中國歷代法書墨迹大觀》（十三），上海書店，1993年6月，第68頁。
[2] 故宮博物院編《唐柳公權書〈蘭亭詩〉》，文物出版社，1963年版。

樣，[3]等等。聯繫唐孟郊《登科後》中家喻户曉的名句"春風得意馬蹄疾，一日看遍長安花"，讀者自不難理解莫是龍原詩中"馬蹄"所藴含的真正用意了。

反之，倘若將"蹄"篡改成"頭"，一則"頭"字屬于"十一尤"部，而"西"與"蹄"二字均隸屬于"八齊"部，雙方根本無從押韵；二者，此舉相當程度上違背了作者的初心與祈願。這樣的情況出現在一位相對"專業"、幾乎視詩歌格律爲"天條"的詩人身上，顯然是一件十分離奇突兀之事。雖説古代書法家寫作書法時，出現個别錯字或漏字的情形亦在所難免，但類似這樣的低級錯誤、如此罕見的悖謬舉動，實在令人匪夷所思。

筆者注意到，莫是龍嘗不止一次地書寫這首七絶詩，迄今傳世的書作至少有兩件，一爲立軸，紙本，縱137厘米，横28.7厘米，藏于遼寧省博物館，著録于《中國古代書畫圖目》《中國書法全集》等。[4]（圖1）另一爲手卷，紙本，縱28厘米，横620厘米，藏于故宫博物院，刊載于《中國法書全集》。[5]（圖2）從上述作品來考察，末句的"蹄"字均與文集毫無二致，這也可以從一個角度反襯出臺北故宫博物院《七絶詩》軸的做法頗爲奇葩詭異。

除了"蹄"字訛作"頭"這樣不可思議的硬傷之外，再看其書法，臺北故宫博物院的這件藏品也難以令人稱善。但見其用筆十分單一，有些地方遲疑拘攣，顯得猶豫不决。整件作品筆畫繚繞過甚，

[3] 許洪流等主編《陳道復自書詩》，浙江人民美術出版社，2003年版，第33—37頁。
[4] 參見《中國古代書畫圖目》（十五），文物出版社，1999年版，第105頁。劉正成主編《中國書法全集》（52），榮寶齋出版社，2005年版，第202頁。
[5] 啓功主編《中國法書全集》（14），文物出版社，2009年版，第237—239頁。

圖1　明莫是龍《草書七絶詩》軸

图2　明莫是龙《草书七绝诗》卷（局部）

索然寡味。举例来说，第一行"手"字起笔过重，涨如墨猪；"寒原"二字上下之间毫无照应；第二行"客"字形乖张，不合草书矩度；"情啼"二字的左右完全脱节，"啼"字左半部分的"口"字偏旁涨墨丑陋，不知从何而来；第三行"无"字亦不合草法，"独"字尤其显得扭曲变形；就是最后一行中的"云卿"二字署名也值得商榷，等等。总之，若论书法艺术水准，此件书作中的疑点实在不胜觑缕，很难想象会出自莫是龙这样的名家之手。

当代书画鉴定家徐邦达《古书画鉴定概论》云：

在旧社会中，有一种迷信思想，认为作坏事会受"阴司"的谴责，降给祸殃；但他们为了追求私利，又不肯不做坏事，于是在"避讳"字方面，有时也反映出这种可笑的矛盾心理来。作伪者故意在上面露一点破绽……由此表示：我原是告诉你们这是伪本，不是我有意骗你，看不出来，那是你自己的糊涂，与我无涉，以为这样就可以避免"阴谴"。我们应该懂得旧社会中那种可笑的心理，才不致于莫名其妙。类此的例子所见尚多，可见不是偶然性的失误。[6]

徐邦达的此番言论，虽然是针对"避讳"这一话题而设的，但笔者以为，此处"蹄""头"一字之差，或许也是属于所谓的"赝记"，似乎可以用来作为鉴定《七绝诗》轴真伪的依据之一。笔者的初步意见是此作恐非莫是龙真迹，至于是否为临本之类，则另当别论。

[6] 徐邦达《古书画鉴定概论》，文物出版社，1981年版，第25页。

二、《草書册頁》

《書法》雜志所刊《草書册頁》,紙本,凡八開,共四十九行,每開縱18厘米,橫30厘米左右,通常稱之爲《致子虛病叟社丈札》,藏于臺北故宫博物院,著録于《石渠寶笈三編》。此作字形較大,屬于莫是龍傳世手札類作品中的佼佼者。兹釋文如下:

一游齊雲,歸興翩然不能止,獨恨不得與吾二三兄弟爲物外烟霞之盟,覺山靈笑人耳。頃即欲東發,早復爲令君所留。因暫過聖卿,兩日且返城下,令人偵司馬公在家,與仲淹、嘉一語便去矣。足下在病中……作劇,反苦足下,奈何。此盟恐不能赴,來扇當在聖卿家爲之,不負也。聞仲淹亦病,何雲卿淺緣若此!即欲遣一語相聞,而去住匆匆,未能也。足下相去不數舍,且爲我一致言,尋當自報矣。友弟莫雲卿頓首頓首。敬復子虛病叟社丈足下。十七日臨發,草草。無圖書,亦無倫脊,可笑。

首先需要指出的是,《書法》雜志所印並非全璧,其中有六行付之闕如,(圖3)其釋文爲:"乃能念我,顧莫生無枚生著發之才,既復不得令病者有起色,恐相見。"此處所謂"莫生",即爲作者自稱。他在其他信札中也有同樣的表述,如天津藝術博物館藏《致雅山札》:"倘與同心命觴時,高呼莫生共之也。"[7]而"枚生著發之才"指的是西漢著名辭賦家枚乘創作《七發》以銷楚太子之憂并令其身體平復安健的典故。同樣,莫是龍在其他多件信札中也有幾乎完全一致的表述,如《一病經春札》:"頗好奇書,一快讀之,便有枚生《七發》之助。"[8]

其次,《書法》雜志的釋文"今君"爲"令君"之誤。"令"是縣令的意思,詳見下文考證。

第三,"二日且返城下,令人偵司馬公在家,與仲淹、嘉一語便去矣"一句,《書法》雜志的句讀不合理,且將"去"誤讀爲"知"。按:此字的誤讀較爲普遍,非但《書法》雜志而已。此外,這個"去"字的意思,與札中"十七日臨發"中的"發"當屬同一意義,即此次薄游結束,行將告辭離去的意思。

第四,"……作劇,反苦足下,奈何""聞仲淹亦病,何雲卿淺緣若此"

[7] 《天津市藝術博物館藏法書作品選》,天津人民美術出版社,1989年版,第52頁。
[8] 劉正成主編《中國書法全集》(52),榮寶齋出版社,1993年版,第212—213頁。

圖3 明莫是龍《草書册頁》（局部）

等句的斷句，《書法》雜誌亦存在形形色色的訛誤，需加以勘正。就中的"作劇"二字，相當于今天"叨擾、折騰對方"的意思，例如唐李白《長干行》（其一）中的名句："妾髮初覆額，折花門前劇。"

第五，"且爲我一致言，尋當自報矣"中的"言"誤讀爲"欲"，且中間須加上一逗號。

第六，末句"無圖書，亦無倫脊，可笑"中的"書"誤作"出"。按：此處"圖書"指的是印章。而所謂"倫脊"是就信札的條理而言，作者謙稱自己的信札寫得語無倫次，缺少章法。

此札的受信者"子虛"，即程本中，安徽歙縣人，曾參與由當地名望汪道昆主持的豐干社、白榆社等，還是豐幹社骨幹即所謂"七君子"之一。在他辭世後，汪道昆爲撰《程子虛傳》，收入汪氏《太函集》卷三十五中。其文大略云："歙儒童程本中……年十九，受博士詩，即籍諸生……從二仲及諸子社豐干……既入南太學，數奇如初……亡何病……歸就舍旁，築一室爲閑居。"到了明萬曆十二年（1584），"迄于季秋，子虛即世。于是，余季仲嘉爲狀。仲仲淹將爲誄，而病未遑。方子及爲志、爲銘，屬余爲傳"。可見，汪道貫原本要爲其作誄文，但因病而未果。莫是龍給程本中的信中不止一次提到程本中已

經病重，此札即稱對方爲"病叟社丈"，且汪道貫亦在病患之中，這一點可以兩相印證。

汪道昆在此傳記中，還進一步介紹了程本中的交游情況，并且開列出了一張較長的"花名單"，曰"其所交游，大率以著論顯。里社則方思善、吳虎臣、陳仲魚、方君在、方羽仲、謝少連、潘景升、吳會則、何元朗、莫子良、朱象玄、袁履善、莫廷韓、黃淳父、殷無美；四明則屠長卿、余君房；留都則張肖甫、李惟寅、沈君典、歐楨伯、劉長欽、吳公擇、佘宗漢、何和仲，而方思善、方子及尤爲莫逆"等等，真可謂名士翩翩，勝友如雲，而莫是龍即赫然在列。查莫是龍《石秀齋集》卷五有《答程子虛以詩見投》，詩曰："吾愛程夫子，清風邂逅間。新聲兼白雪，舊草半青山。彈劍看行色，銜杯照別顔。憐君難得意，策馬度江關。"據此，可以進一步證明二人之間曾有過筆墨交往的歷史。

結合汪道昆《程子虛傳》，可以考訂莫是龍《致子虛病叟社丈札》的創作時間應該是在明萬曆十二年（1584），且不會晚於本年的九月。至於《中國書法全集》所附"年表"，將此札歸于明萬曆九年（1581），筆者實不敢苟同。[9]

此札"令人偵司馬公在家"中的"司馬公"，指的是汪道昆，字玉卿，更字伯玉，安徽歙縣人。明嘉靖二十六年（1547）丁未科進士，與張居正、王世貞同年，且文名與王世貞埒。歷任義烏（今屬浙江金華）知縣、户部主事、兵部員外郎、襄陽（今屬湖北襄陽）知府、福建按察副使、按察使、福建巡撫等，嘉靖四十五年（1566）六月罷歸；明隆慶四年（1570）以原職任鄖陽巡撫，五年調任湖廣巡撫，隆慶六年（1572）入爲兵部右侍郎，明萬曆三年（1575）六月因人言請告歸里。此外，札内兩度提及的"仲淹"是汪道貫的字，爲汪道昆的胞弟，其名因汪道昆而顯，著有《汪次公集》，傳詳見汪道昆《太函集》卷四十四之《仲弟仲淹狀》。而"仲嘉"，是汪道會的字，爲汪道昆、汪道貫的叔父仲子，與汪道貫時稱"二仲"。爲邑諸生，舍之，入國學，屢入省闈而不第。傳詳見明李維楨《大泌山房集》卷一百十四之《文學汪次公行狀》。

此札所謂"令君"，指的是當地的縣令，即丁應泰，字元甫，湖北武昌江夏（今屬湖北武漢）人，明萬曆十一年（1583）癸未科進士，當年即任安徽休寧縣知縣，任期共六年，後陞任給事中。莫是龍與丁應泰交往始於何時已不可考，檢莫氏《石秀齋集》卷五收有《過海陽，投丁元甫使君短歌》

[9] 劉正成主編《中國書法全集》（52），第332頁。

一詩。至于此次安徽之行，莫是龍在《致仲淹老兄蘭契札》中提道："丁元甫作貴人面目，不肖寓數行，不爲答。向故擬爲黄白、齊雲勝游，今興味索然矣。"[10]據信札中所言，莫是龍此前曾寫信給丁應泰，計劃同游休寧齊雲山，但丁未曾回復，遂令莫感到失落委屈，甚至覺得游興索然。但莫是龍最終依然如約前往，并與丁應泰見面，且相談歡洽。聯繫臺北故宫博物院藏莫是龍《致子虛社丈先生札》（見下文）中有"兩日與之飲別"一語，意味着這幾日，他將接受丁應泰的餞行。很顯然，莫是龍的齊雲之游還是得到了丁應泰的熱情接待。

故宫博物院藏有明丁應泰的一封信札《致明公札》，察其語氣，似乎與諸如莫是龍一干人的此次出游存在着某種關聯。（圖4）由於作者未曾于副啓之上出具對方的名款，所以，此札的關鍵信息缺損較多。但筆者依然覺得，其巨大的參考價值絕非其他文獻資料所能比擬與取代的，因而一并移録于此：

通家侍教生丁應泰頓首拜啓。向者明公不遠千里而儼然臨之，不佞徒以官守爲累，一切疏略，不獲少致情曲也。矧明公歸舟於越，翩翩乎之游，洗尊于湖上，曳屐于峰頭，雲烟滿目，簫鼓盈耳，縱逸湖山之間，睥睨天地之外。以不佞視之，明公真神仙中人矣，何樂如之！不佞實美慕明公也。乃辱明公書貺惠答，藹然情語，慰諭惓切，種種藏在腹心，自非肉骨，烏能有此？人之相知，貴相知心，其明公之謂矣，不佞實何修焉？敢不黽勉從事？夫過高唐者效王豹之謳，游瀾澳者學藻繪之采，不佞竊嘗習之矣，况在明命乎？雖然，第未審當道何以處我丁生？而丁生之志，固如此也。一笑。便附此復，據案不盡所懷。南風多便，惟時惠德音。是願！是願！三月既望日，應泰又頓首。[11]

身爲一縣之長官，丁應泰平日處理之事務甚是繁多，友朋知己前來，偶有接待不周亦是情理中事。此札言辭剴切，情感充沛，字字全自肺腑中來，足令對方動容感懷。品讀其中"歸舟於越（浙江古稱"於越"——引者），翩翩乎之游，洗尊于湖上，曳屐于峰頭，雲烟滿目，簫鼓盈耳，縱逸湖山之間，睥睨天地之外"諸語，再從"通家侍教生丁應泰"的這一名款來看，似乎這位被作者尊稱爲"明公"的受信人，就是類似莫是龍或屠隆這樣身份的人。雖然具體寫給何人已不可考，但此札仍給後人留下了巨大的想象空間。莫是龍一開始説

[10]《三吴墨妙——近墨堂藏明代江南書法》，浙江大學出版社，2020年版，第247頁。
[11] 張魯泉、傅鴻展主編《故宫藏明清名人書札墨迹選·明代》，榮寶齋出版社，1993年版，第296—299頁。

圖4　明丁應泰《致明公札》（局部）

　　"丁元甫作貴人面目，不肖寓數行，不爲答"，其後又與丁應泰相處晏然，這期間是否也存在過與上述手札一樣的尺牘？莫是龍在飽覽齊雲山的美景之餘，是否也取道新安江—富春江—錢塘江一綫，游覽過杭州西湖？目前尚無可信的材料支撑，有待進一步證實。

　　莫是龍札中屢屢提及的"聖卿"究爲何許人也？此前似乎從未有人考證與揭櫫過。筆者通過查閱清康熙《休寧縣志》卷六，獲知以下一條重要資訊："程尚賢，字聖卿，蟾溪人。善屬文，善書，手摹鍾、王墨迹幾遍。嘗彙集皇明正書，自洪武至萬曆六十餘人及古今書法論行于世。授州別駕。父程珊，善騎射任俠，解千金爲友償負。胡中丞徵之，不就，賢能承志焉。"又檢明吳文奎《蓀堂集》卷八發現《莫雲卿〈送春賦〉跋》一則，此跋對于確定莫是龍札中"聖卿"就是程尚賢而言至關重要，因而移録于下：

　　　　余曩浪游楚黄，僦居武穴，友人詹淑正過訪，與之飲酒江上，出行李中屠、

吴諸贈言觀余，最後得莫雲卿楷書一賦，風流自賞，翩翩多致。余展玩不忍釋手，淑正曰："廉者不求，貪者不與。胡不攜旅邸摹之？"因示兒鏡摹數紙。憶程聖卿雅習莫，少小萍聚白下時，以所書楷筌示人，沾沾自喜。余輩爭欲購之，不可得。今三十年許，書者、賞者、摹者俱化爲异物矣。噫！癸卯夏六月，兒輩陳篋拈出，姑識其始末如此。

　　《送春賦》是莫是龍的辭賦代表作，甚得當時名流如王世貞、王世懋、王穉登、俞允文、梁辰魚、歐大任、皇甫汸等人的推挹好評。而吳文奎跋中所謂"憶程聖卿雅習莫，少小萍聚白下時，以所書楷筌示人，沾沾自喜"一語則足以證明"聖卿"就是程尚賢，兩人年輕的時候在白下（即當時的留都南京）即有了交往。雖然此題跋所言莫是龍爲程尚賢所作的楷書扇面似未見流傳，不過，今藏上海博物館的書法《論畫》軸（圖5）卻是莫是龍特意爲程氏創作的。此作紙本，縱202厘米，橫39.7厘米。其內容爲："善畫者，畫意不畫形；善詩者，道意不道名。如賦山中之景，不言山深，而意中見其深。松陰行不盡，疏雨下無時。不言住山之久，而意中見其久。養雛成大鶴，種子作高松。又不曾離隱處，那得世人逢？不言閑逸，而意自見。乘興每獨往，勝事空自知。行至水窮處，坐看雲起時。莫雲卿爲聖卿兄書。"下鈐"莫雲卿印""廷韓"兩枚白文方印。[12]察此軸內容，似屬《陳眉公先生小品》一類文字，或當出于莫是龍之手，具體待考。

　　此外，筆者另見故宮博物院藏有丁雲鵬《致聖卿札》，上款爲"聖卿親家詞伯名□"，下款爲"通家眷侍教生丁雲鵬頓首"。[13]丁雲鵬，字南

[12] 劉正成主編《中國書法全集》（52），第204頁。
[13] 張魯泉、傅鴻展主編《故宮藏明清名人書札墨迹選·明代》，第278—279頁。

圖5　明莫是龍行書《論畫》軸

羽,號聖華居士,安徽休寧人,明代著名畫家。丁雲鵬與莫是龍關係密切,莫氏《石秀齋集》中屢有提及,如《五城歌贈丁南羽》《與徐長吉、丁南羽、劉聖與、畢與權集徐文卿館》《丁南羽、張仲文元日訪梅嘉樹林,折枝相贈》等等,故筆者基本認定丁札中的"聖卿"與莫札中的"聖卿"當爲同一人。且從丁札可以得知,程尚賢與丁雲鵬屬于兒女姻親關係。

以上,筆者對《致子虛病叟社丈札》作了比較詳細的分析解讀。特別值得一提的是,《致子虛札》并非孤案,與之同時傳世的還有其姊妹篇——《致子虛詞丈先生札》。此册頁紙本,凡五開,共三十六行,每開縱18厘米,橫30厘米左右,臺北故宮博物院藏。(圖6)兹作釋文如下:

昨從聖卿家復入邑中,而令君已之郡。計其歸,當在明晚。弟以兩日了筆墨逋,兩日與之飲別,便可入郡城,尋足下及二仲,爲信宿之歡也。住此不半月,而足下遣訊三至,何多情若是!讀筆頭新詩,無論詞雋格高,委宛衷肝,真如對面。足下病耶?何來怏人語也?畫扇即未可便完。其一扇當于枕上勉和,書呈覽正耳。游齊雲得二詩,恐不免爲山靈所笑,聊書附使者。雲卿弟頓首。子虛詞丈先生足下。[14]

從内容來考察,此札應是其初來後不久所作,較之《書法》所刊之手札,寫作時間則更早。其中的"令君"同樣是丁應泰。"二仲"即汪道會、汪道貫。"足下病耶?何來怏人語也"中的"怏",不少著作釋讀爲"快",實誤。"怏"有抑鬱不樂之意,且從草書的角度來判析,此字亦必當是"怏"字。從此札中的"足下病耶?何來怏人語也"一句,到另一札中稱呼對方爲"病叟",自不難看出其間的先後關係。

另外,莫是龍《致子虛詞丈先生札》中"游齊雲得二詩"一句并非虛言,查《石秀齋集》卷九刊載其所作《登齊雲山》二首。詩云:"漸出雲巒眺望舒,山靈都遣俗情除。丹梯百折排青嶂,絳闕雙懸切紫虛。天表神居纏太乙,岳中香氣拱扶輿。不知身到群仙宅,汗漫蓬萊問鶴書。""夢想靈源一度尋,紫霞成障石成林。倒看日月天門小,下聽風雷洞壑深。投杖山光生起伏,傍衣雲氣生晴陰。從來海岳襟期闊,到此彌長出世心。"齊雲山爲海内的著名道教名勝,莫是龍的此次安徽之行,屬于其人生里程中的重要節點之一,應該印象極爲深刻,難免會對其後來的藝文創作帶來較大的影響。

[14] 劉正成主編《中國書法全集》(52),第198—199頁。

圖6　明莫是龍《致子虚詞丈先生札》（局部）

三、《行書詩扇面》《二日帖子》

《書法》雜志所刊《行書詩扇面》《二日帖子》，考慮到此二件作品的規模相對較小，故本文將其歸于一處。與此前的兩件書法作品一樣，先對釋文方面的錯誤作釐正，再對其内容略加討論。

（一）《行書詩扇面》

此作紙本，尺寸不詳，藏于上海博物館，曾于2020年12月至2021年3月，在由上海市董其昌藝術博物館舉辦的"雲間三友　逸筆丹青——董其昌、陳繼儒、莫是龍書畫藝術特展"中展出。值得一提的是，據筆者所知，此扇之前似從未公開展示過，亦未見《中國古代書畫圖目》《中國古代書畫目録》等圖籍著録，《書法》雜志所刊尚屬首次。（圖7）兹對此釋文："一劍縱横絶塞行，雲山三晋馬頭生。家貧足可依劉表，遊倦何曾异長卿。舊隱滄江垂釣穩，浮名濁世舉杯輕。看君自挾清狂去，不遣諸公厭禰衡。雲卿。"後鈐"莫氏廷韓"白文方印、"秋水"白文方印。

首先，《書法》雜志將此扇歸于莫是龍之父莫如忠的名下，且將末句"不遣諸公厭禰衡"中"禰衡"的"禰"釋作"彌"，均屬顯而易見的失誤，必須予以糾正。

此詩收入《石秀齋集》卷九，題爲《送寇巨源訪張助甫中丞，因歸楚中》。詩題中的"寇巨源"，即寇學海，湖北黄州廣濟（今屬湖北黄岡武穴）人。據明王兆雲《皇明詞林人物考》卷十二曰："寇山人，名學海，字巨源，楚之廣濟人也。苦志騷雅，曾削髮入盤山中。槿户數載，研究詩家妙旨，大有

圖7　明莫是龍《行書詩扇面》

所得。而後畜髮出……生平磊落慷慨，不拘拘小節。游道方廣，而一疾歿矣，詞場每爲之惋惜。"查明吴文奎《蓀堂集》卷十有《與寇巨源山人書》，對于瞭解寇巨源等人的情况頗爲關鍵，因全文過録于此：

 不佞與公自天地間畸人，雅志經綸，不中摯綫，所謂無用以成其大用者也。俗眼見白，惟大雅君子始急才而推赤心，吴、張二先生其人耶？扁舟下雉，何日歸來？疇昔雖屢相逢于狹邪，播弄群娾子以自愉快，乃竟不得杯酒論心，信宿定交。長者縱不督過，我獨不内恧乎？清貺先施，益增感愧。俟春夏之交，游匡廬、黄梅且遍，當具拙草，擁周、馬諸紅顔痛飲花間，少償夙願也。不佞志狹宇宙，身困籬落，頃以壯齒，謝去制科。昔長卿游梁，猶非其好，奈何謂章縫天游之夫，日混屠酤，能不心煩鬱紆耶？賴二三兄弟慰藉天涯，放浪自憐，良以快矣。《江上草》色澤、神理、氣格、音響，俱不失盛唐步武。惟乏五七言古，當構二體，以待懸書國門。雨窗信筆，不盡欲言。外有不腆微儀，將好也，匪以爲報，幸麾入之。

 上文"惟大雅君子始急才而推赤心，吴、張二先生其人耶"中的"吴"，當指吴國倫。緊隨其後的一句即所謂"扁舟下雉"中的"下雉"，亦指吴國倫。按，吴國倫，字明卿，號惟楚山人、南岳山人等，湖北武昌府興國州（今屬湖北黄石陽新）人，明嘉靖二十九年（1550）庚戌科進士。明嘉靖、萬曆年間著名文學家，與李攀龍、王世貞、謝榛、宗臣、梁有譽、徐中行等并稱"後七子"。查明李維楨《大泌山房集》卷二十一《寇巨源詩序》曰："下雉吴先生及沔二三君子以寇山人巨源來，山人盡出其詩爲贄，海内所指名諸文章家稱

其人與詩者參半。"而前引吳文奎手札中所謂的"張"，應指張步雲，字子龍，湖北廣濟（今屬湖北黃岡武穴）人，嘉靖四十年（1561）辛酉舉人，曾任廣西太平府（今廣西崇左）知府。又據清乾隆《廣濟縣志》卷九曰："張太守步雲嘗云：寇巨源詩、趙克章書畫可稱雙絕。"然而，寇巨源雖然一生致力詩歌，遍游各地，最終却卒老荒江之濱，無人殮殯。直到數十年之後，桐城劉胤昌來廣濟任職，爲之營葬。後世文人至此憑吊，不勝唏噓，并留下了大量相關詩文作品。

莫是龍詩題中的"張助甫"，即張九一，字助甫，號周田，河南新蔡縣（今屬河南新蔡）人。明嘉靖三十二年（1553）癸丑科進士，官湖廣參議，累至山西右布政使、右僉都御史巡撫寧夏。題中所謂"中丞"，即指"右僉都御史"而言。考張九一任右僉都御史巡撫寧夏的時間是在明萬曆十一年（1583），故此詩包括此扇面之書法，必當作于本年之後。

再看莫是龍此詩，其首聯曰："一劍縱橫絶塞行，雲山三晋馬頭生。"由于張九一在升任右僉都御史之前，擔任的是山西右布政使，故寇巨源前往三晋之地干謁張九一，應該是在明萬曆十一年（1583）之前。只有掌握與洞悉這一背景材料，方能對此聯作出準確合理的解讀。

按照七律詩的規則矩度，頷聯、頸聯必須要求對仗。此處"家貧足可依劉表，游倦何曾异長卿""舊隱滄江垂釣穩，浮名濁世舉杯輕"二聯，對仗極爲工整，且每句都運用了歷史典故。莫是龍在詩中將寇巨源比作三國時期曾經投奔劉表的著名詩人、辭賦家王粲，又把他比作爲曾經愁困潦倒的西漢時期大辭賦家司馬相如。這與吳文奎《與寇巨源山人書》中所謂"昔長卿遊梁，猶非其好"之説不謀而合。而其中"浮名濁世舉杯輕"一句，也相當于對吳札中所隱約透露的過去二人常出入狹邪之地、擁姬狂飲、醉于花下的放浪生活作了委婉表達。

尾聯"看君自挾清狂去，不遣諸公厭禰衡"，正契合了題中的"因歸楚中"四字。莫是龍在詩中將寇巨源比作三國時期所謂"三大名士"之一的禰衡，認定寇氏亦屬于"清狂"之輩。不過，在筆者看來，此句詩似有某種潜在的意思在內。或許由于寇巨源天性使然，他在山西并未受張中丞之待見，落落寡合，因而此次要回歸湖北，亦不無可能。同時，此詩也寄托了莫是龍對寇巨源的未來人生的美好希冀，願他在自己的家鄉過得比禰衡如意順遂，且暗示對方應以禰衡爲前車之鑒，防止像他那樣因恃才狂傲而招致不測。

在這首詩中，有關王粲、禰衡的掌故均運用得恰到好處，因爲此二典故均發生在寇巨源的家鄉湖北。王粲在荆州作《登樓賦》，後來過早地病逝；禰衡在江夏作《鸚鵡賦》，後竟被太守黃祖所殺，莫是龍不可能不知道這樣

的歷史。不過，他可能忽略了一點，寇巨源在自己的故鄉廣濟，遇到了格外賞識他的太守張步雲諸人，亦屬萬幸之事。其所作詩歌作品，正如吳文奎《與寇巨源山人書》所言："《江上草》色澤、神理、氣格、音響，俱不失盛唐步武。"儘管寇巨源的結局并不完滿，但似此知遇之恩，也并不是輕易發生在每一位文人身上的。

再來看書法作品本身，筆者注意到，此《行書詩扇面》除了"雲卿"二字窮款另加鈐印之外，再無其他任何說明，所以筆者大膽地推測，此扇極有可能就是書贈寇巨源本人的。另外，在此扇左下部位，鈐有一枚"虛齋藏扇"朱文方印，證明此物曾經的藏主乃是近代海上收藏家龐萊臣。

（二）《二日帖子》

此作紙本，尺寸不詳，帖名一作《致原正大雅先生札》，臺北何創時書法藝術基金會藏。（圖8）茲釋文曰："承惠名箋，種種奇絕！第愧惡書，不足當公雅意耳。日尚未清閑，何由面語？展此馳往。是龍頓首頓首。原正大雅先生。真書愈杰隽，青于藍，果然矣。一笑。二日帖子。"後鈐"莫是龍印"白文方印、"雲卿父"白文方印。

《書法》雜志在釋文中將"第愧惡書，不足當公雅意耳"中的"第"，特地加以括弧，注明爲"弟"。而在筆者看來其實大可不必。首先，就書法的角度來考察，莫是龍在此所書者原本就是"第"字。何況在古漢語中，"第""弟"二字完全可以通用，不必強行軒輊。這方面的例子眾多，就是莫是龍手札中也是多次出現，不勝枚舉。其次，就此尺牘而言，作者想要表達的意思也并非是"兄弟"的意思，而只是表示一種讓步，"第"應當解釋作"只是"，屬于副詞。因爲對方寄來了特別好的箋紙，作者覺得自己的"惡書"不能與之匹配，有負于朋友的一番好意，這固然是一種文人之間委婉客套的說辭而已。

受信人"原正"爲誰？臺北何創時書法藝術基金會將此札定名爲《與董原正札》。

關于董原正與董其昌的關係，目前所知的古代典籍中存在着兩個版本，一說是董其昌的從子，一說是董其昌的從兄。首先，據董其昌《容臺別集》卷三題跋曰：

家侄原正，又字伯長，廷評兄之冢子，少有逸才，臨池特妙，此書當在年十八九時，二十一天矣。書多臨摹之功，與莫廷韓同時，風骨高華，已度驊騮前，其王子安之流耶？閱之一過，感慨無限。

上引董其昌題跋，對于確定雙方係叔侄關係而言至關重要。原正是董傳緒

圖8　明莫是龍《二日帖子》

的字，一字伯長。據董其昌《容臺文集》卷六所收《漸川兄傳》曰："公（即漸川——引者）有二子，長傳緒，次九皋……傳緒垂髫時，游郡庠，高文在漢唐之際……其昌于宗人中，尤辱先生白眉之畜。本與先生長子伯長所謂傳緒者同起童子科，鉛槧徵逐，形影相附，中道而伯長夭殁，余殆不復鼓琴，每思之，未嘗不泪沾襟也。志欲采伯長遺文，序行于世。"考董其昌伯父爲静軒翁，静軒翁傳董廷評（志學），而董原正是董廷評（志學）長子，善古文書法，與董其昌情誼深厚，可惜去世太早，故董其昌《容臺别集》卷三題跋曰："余侄原正少余一歲，有异才，同游泮宫，以詩翰相激揚，猶如形影。已復同學畫，不四五載，遂以夭殁。此其遺迹也，覽之，如聽山陽笛、廣陵散，不勝凄斷。"二人雖説是叔侄關係，但實際只相差了一歲，事實上就屬于髮小，故感情之深，自非常人可比。此外，董原正之父董廷評與莫家關係也非同一般，

查莫是龍之父莫如忠《崇蘭館集》卷六有《秋夜同陸宗伯、范囧卿、馮京兆飲董廷評宅，和宗伯韵》一詩，可見，莫、董兩家堪稱是世交，怪不得董其昌説董原正"與莫廷韓同時"了，實際上若以年齒計，董原正還相差很遠。

查清倪濤《六藝之一録》卷三百七十二曰："按《容臺集》，董原正，字伯長（其昌從子）。少有逸才，臨池特妙，與莫廷韓同時，風骨高華，已度驊騮前。"倪濤的這一記載與董其昌的文字高度吻合，亦與清康熙《佩文齋書畫譜》卷四十四的記載完全一致，故"侄子"之説對後世的影響比較廣泛，比如，當代梁披雲主編《中國書法大辭典》即從此説。[15]

不過，明汪砢玉《珊瑚網》卷二十四的説法則有所不同，其曰："松江董原正爲玄宰先生從兄，工翰墨，而蚤世。人皆知有玄宰，而董氏書法開山肇自原正，罕知之者。有雙勾宋本《十七帖》，在吾禾（即嘉興——引者）高公玄家。"此段文字也被完整過録于清卞永譽《式古堂書畫彙考》卷二中。[16]汪砢玉是明末時期人物，儘管時間上更接近于董其昌，但現在看來，他所記載的董原正爲董其昌"從兄"的説法其實并不可靠，不足爲信。不過，汪砢玉的説法雖不能成立，但其所言董原正書法影響了董其昌，且前者曾還在嘉興作雙勾宋本《十七帖》之類文字，倒不失爲明代書法史上的一條頗有價值的資訊。

董其昌只比董原正大了一歲，而後者享年僅二十一。據鄭威編著《董其昌年譜》可知，董其昌生于明嘉靖三十四年（1555）丙辰，則可考知董原正去世之年爲明萬曆四年（1576）丙子。[17]換言之，倘若此札果真是莫是龍爲董原正所作的話，必當作于明萬曆四年（1576）之前。

不過，關于"原正"爲誰的話題仍未結束。筆者在綜合了明崇禎《吳縣志》卷十五、清乾隆《鄞縣志》卷十一等方志後，還注意到同時代的另一位人物張文奇。按：張文奇，字原正，江蘇長洲人（今江蘇蘇州），明萬曆五年（1577）丁丑科進士，初任歷副使。萬曆十五年（1587）任浙江寧波知府，後轉任廣西副使等職，主持重刊《治水筌蹄》，成爲古代興修水利、治理水患的傳世典籍。莫是龍與張文奇同一時代，且松江與蘇州，二地又近在咫尺，故而筆者以爲，此札致于此人的可能性也并非絕對沒有。姑繫于此，讀者諸君幸莫以畫蛇添足視之。

鑒于古人字、號全同的情況比較普遍的事實，故筆者的意見傾向于，暫勿將受札之人坐實爲董原正，仍徑將該札稱作《致原正札》，這是比較審慎穩妥

[15] 梁披雲主編《中國書法大辭典》，香港書譜出版社、廣東人民出版社，1984年版，第796頁。
[16] 盧輔聖主編《中國書畫全書》第6册，上海書畫出版社，1994年版，第71頁。
[17] 鄭威《董其昌年譜》，上海書畫出版社，1989年版，第10頁。

的做法。

　　此札之末"真書愈杰隽，青于藍，果然矣。一笑。二日帖子"兩行，一般解讀爲作者稱贊對方的楷書大有進步，甚至已經超越了師傅。但由于措辭過于簡潔，已很難確定究竟意味着什麼。而且此處特地改用小楷來書寫，與前文明顯格格不入，是否某種程度上也暗含着莫是龍的自我稱許之意，就更不得而知了。

<div style="text-align:right">陳根民：杭州師範大學人文學院
（編輯：孫稼阜）</div>

唐寅《落花詩》墨迹研究

唐楷之　董澤衡

内容提要：

　　明代中期，吴中文人沈周、文徵明、唐寅與友人之間，以"落花"爲題作詩書畫，其時産生了多件名品。沈周作爲"落花"主題的發起人，于弘治甲子（1504）撰《落花詩》七律十首，并傳于文徵明。徵明又與諸友作詩唱和，廣流于吴中文人。唐寅與吴中文人關係頗緊密，亦少不了以"落花"爲題和詩唱賦。唐寅與沈周和詩三十首，并多次以《落花詩》作書，其内容各有不同。據文獻著録，唐寅作詩近六百餘首，其中以《落花詩》爲題的占據了相當部分。至唐寅晚年，仍改補《落花詩》，貫穿其生命藝術。存世唐寅《落花詩》版本多種，真僞至今仍有争論，本文僅簡梳真僞，不深究考證問題。對比唐寅作品中鈐蓋"南京解元"印章，斯印與《落花詩》無疑象徵了他特殊的兩種截然不同的心境。

關鍵詞：

　　唐寅　落花詩　南京解元

一、《落花詩》溯源

　　明成祖時，以"理學"爲主導的社會背景和境遇中，鉗制時人文化與思想，表現在文學和書法上同時出現了"台閣體"。至明中葉，隨着商業經濟的發展解放了人們思想觀念的枷鎖，吴中文人墨客開始關注自我情感，善于在文藝創作中表達個性，不囿于繁文縟節并逐漸擺脱舊思想的束縛。商品經濟的發展和書畫市場的勃興爲知識分子帶來難得的機遇，同時，人們在物質與精神方面獲得了一定的滿足感。唐寅《姑蘇雜咏》中描寫時態情景：

　　萬方珍貨街充集，四牡皇華日同會。市河到處堪摇櫓，街巷通宵不絶人。[1]

[1] [明]唐寅《唐伯虎全集》卷二，中國書店出版社，1985年版，第28頁。

明唐寅行書《和沈周落花詩》卷　遼寧省博物館藏

 正是緣于多重因素的合力，明四家"沈文唐仇"繼往開來、引領文人書畫，成其時代發展之必然，煥發文人心性的一代新潮。
 沈周作爲"吳派"肇始者，七十七歲時因病彌月，借"落花"隱喻生命若此，于《落花詩意圖》畫跋中記以命題之緣由：

 誦張季鷹"群物從大化，孤英將奈何"，惟是老人感之爲切，少年當未知此。人從老年坐于無聊，須春時玩弄物華，以爲性情之悅，而忘老之所至，少之所達，爲恡耳。予自弘治乙丑春，一病彌月，迨起，則林花净盡，紅白滿地，不偶其開而見其落，不能無悵然，觸物成咏，命爲《落花篇》，得十律。爲寫寄徵明知己，傳及九栢、太常，句連章見和，能超老拙腐爛之外多矣。姆母不自悔醜，强又答之，累三十首……

 弘治甲子（1504）沈周撰《落花詩》七律十首，并傳于文徵明，文徵明與諸友人作詩唱和，遂廣流于吳中文人之間。
 清陸時化《吳越所見書畫錄》卷三載：

明文待詔蠅頭小楷《落花詩冊》："弘治甲子之春，石田先生賦《落花》之詩十篇。首以示璧。璧與友人徐昌穀相與嘆豔，又屬而和之……是歲十月之吉，文徵明記。"[2]

清顧文彬《過雲樓書畫記·文待詔落花詩卷》載：

弘治甲子春，石田首倡《落花詩》，衡山、迪功和之。旋衡山隨計吏南都，又屬呂太常秉之再和。金春玉應，備極喝于之盛。石田又各有酬報，先後累至三十篇。是歲十月，衡山以精楷書之，都四家六十篇。自爲跋語。[3]

依文徵明《落花詩》卷所記，沈周所作《落花詩》始于弘治甲子（1504），傳于文徵明，文徵明與友人徐禎卿作詩唱和。由此即始，俱以"落花"爲題作

[2] 徐娟主編《中國歷代書畫藝術論著叢編》（第33冊），中國大百科全書出版社，1997年版，第385—401頁。
[3] 《中國古代書畫著作選刊》，上海古籍出版社，2011年版，第78頁。

詩唱和不斷，抒懷騁意，蔚然成風。作爲吳門核心的唐寅和詩三十首，抒發花榮枯之期遇暗合人生經歷，藉此多次書寫直至晚年。

二、唐寅書《落花詩》存世墨迹

（一）唐寅《落花詩》存世墨迹和成因

據現有資料統計唐寅書《落花詩》存世墨迹凡六本，其中部分版本確爲真迹，而仍有版本真偽存疑。明代書畫市場發達，書畫家之間關係亦相對豐富，因此，傳世唐寅書《落花詩》多種版本客觀原因存在作偽或應酬友人互贈等複雜現象。[4]

明代書畫市場的擴大，使得書畫作偽成爲一種既潛在而又"流行"的行業手段。蘇州等地出現了作偽群體，其仿製水準幾可亂真，具有一定的職業化、規模化特徵。《廣志繹》載："姑蘇人聰慧好古，亦善仿古法爲之，書畫之臨摹，鼎彝之冶淬，能令真贋不辨。"[5]

唐寅作爲"明四家"之一，後世學書畫者多師之，而慕名謀利之徒則以其書畫作偽行銷于世。張庚在《國朝畫徵錄》中記錄有專仿唐寅的畫家：

戴古岩，吳縣人。山水專摹唐六如筆，而未嘗自題其名，一生之畫皆托六如，以專厚值。余曾于友人齋見所藏六如手卷，小大計三卷，其兄亦藏有兩卷，形色頗類，甚異真迹太多，今乃知有戴氏臨摹也，收藏家當具慧眼辨之。然古人于法書有"買王得羊，不失所望"之謠，則買唐得戴，亦未爲大失也。[6]

因此，在作偽書畫市場具有專業性、職業性且規模化時，對于唐寅流傳至今的書作真偽則更加難以鑒定。"從北京故宮博物院藏唐寅的傳世之作看，唐寅的繪畫共有七十餘幅，其中偽作近三十，有的偽作還是清宮中的舊藏，畫中還鈐有乾隆、嘉慶、宣統的御印，說明這些偽作還曾經騙過了皇帝，可見作偽手段之高。"[7]

[4] 盛詩瀾《唐寅落花詩考》，《中國書法》2004年第11期。按：唐寅一生多次反復書寫《落花詩》，與當時的文人風骨有一定關係。一方面，明代中期的蘇州地區是文人雅士的聚集之地，意氣相投的師友彼此間往來唱和、互贈詩畫十分頻繁……唐寅傳世的書畫作品中，就有很多爲應邀而作，有些卷上即注明贈某人或爲某人所做。所以他多次書寫《落花詩》，有可能是分贈不同的友人。
[5] [明]王士性《廣志繹》，中華書局，1981年版，第33頁。
[6] [清]張庚、劉瑗《國朝畫征補錄》，祈晨越點校，浙江人民美術出版社，2011年版，第161—162頁。
[7] 潘深亮《唐寅的書畫藝術及其鑒定》，《榮寶齋》2006年第7期。

在明中葉發達的書畫藝術市場中，書畫作品被作爲"商品"流通，與物品交易、雅賄應酬等方面產生了緊密聯繫。白謙慎從藝術社會學角度以傅山的交往與應酬爲例，從側面分析應酬交往對書畫創作的一定影響。"我們在研究書法史時，應努力根據可能的條件來重構當時的情境，力圖瞭解一個書法家在創作中遇到了哪些社會的、文化的、審美的、技術的問題，而哪些因素制約着他采取何種方法來解決他遇

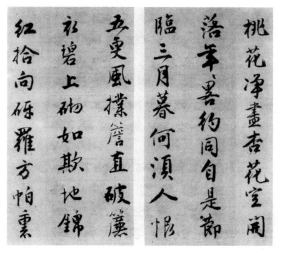

明唐寅行書《落花詩》（局部） 華叔和藏

到的問題。書法的創作又是在哪些因素的互相作用下，遵循其特有的邏輯展開的。"[8]與唐寅相似者亦有文徵明，求購書畫絡繹不絕，"四方乞詩文書畫者，接踵于道，而富貴人不易得片楮"。[9]

在應酬與交易之下，代筆現象應時而生。諸如唐寅、文徵明均有專人代筆之舉，雖與作僞性質不同，但造成了今天在古代名家書畫鑒定中的諸多難題。啓功先生認爲代筆原因不出此二："其一，自有本領而應酬過多，一人的力量不足供求索的衆多。其二，原無實詣，或爲名、或爲利，雇用別人爲幕後槍替。"唐寅書畫市場供不應求，姜紹書《無聲詩史》載："唐六如畫法受之東村，及六如以畫名世，或懶于酬應，每請東村代爲之。今伯虎流傳之畫，每多周筆，在具眼者辨之。"[10]唐寅在書畫藝術品市場享有盛譽，應足以生計之需。此時的畫家、贊助人、收藏家三者之間關係逐漸明確，唐寅作爲當時代表性的書畫大家，其作品在藝術品市場流轉熱銷，其《落花詩》書作從文學、藝術和社會關係諸方面都具有極高價值和影響力。從以上可見，唐寅或受贊助人所托，以"落花詩"爲題多幅書寫，以滿足市場和人情需求。

（二）唐寅書《落花詩》存世墨迹

唐寅詩輯中以"落花"爲題數量尤多，現存書迹中以《落花詩》最爲著

[8] 白謙慎《傅山的交往和應酬——藝術社會史的一項個案研究》，上海書畫出版社，2003年版，第137頁。

[9] 馬宗霍《書林紀事》卷二，文物出版社，1984年版，第315頁。

[10] [明]姜紹書《無聲詩史》，印曉峰點校，華東師範大學出版社，2009年版，第40頁。

名。唐寅書《落花詩》書法作品未有明確記錄數量，目前，所知歸其名下《落花詩》凡六，一些學者對部分墨迹的真偽尚存疑議。見下表：

表1

藏地	尺寸	所錄詩文數量
遼寧省博物館	26.6cm×406cm	七律十首
蘇州靈岩山寺	34開，每開27cm×30cm	七律三十首
華叔和	—	—
美國普林斯頓大學藝術博物館	25.1cm×649.2cm	七律二十一首
玉蓮齋	30.5cm×273.5cm	七律十首
中國美術館	23.5cm×445.3cm	七律十七首

　　綜上所述，國內外現存唐寅書《落花詩》墨迹六本（種），對其真偽及書寫時間還有爭議。因此《落花詩》墨迹真偽問題及書寫時間的考訂在此僅作梳理。關於真偽問題，王壯弘在《碑帖鑒別常識》一書中言："（明）唐寅落花詩册》行書文物出版社（偽）；後附說明：'以上僅舉一九八五年前影印者，未經影印者不錄。'"但并未對該本給予鑒偽依據。潘文協《唐寅的書法研究》一文中采納了王壯弘之觀點，并給予說明："值得一辯的是，現在《落花詩》全三十首流傳最廣的倒是蘇州靈岩山寺所藏册頁裝本，曾經文物出版社、古吴軒出版社影印，書法風格與中國美術館本類似，但通過比較相同的諸詩，即可發現中國美術館本高出很多，靈岩山寺本筆法無神，字字間牽帶顯見做作，當出後來臨仿。"[11]雖僅從筆法表現予以定論，難免牽强，可算一種觀點。在《中國古代書畫鑒實錄》一書中，[12]鑒爲真迹，依然未明確依據。在盛詩瀾《唐寅落花詩考》一文中，則認爲所存唐寅《落花詩》真迹共四本，即遼寧省博物館藏本、蘇州靈岩山寺藏本、中國美術館藏本和美國普林斯頓大學藝術博物館藏本。[13]

　　關於書寫時間的問題，除中國美術館墨迹本有款署爲嘉靖元年（1522），其餘墨迹本均因無款識而難以推斷書寫時間。在盛詩瀾《唐寅落花詩考》一文中論遼寧省博物館墨迹本："據《珊瑚網》記載，唐寅在正德十五年（1520）

[11] 潘文協《唐寅的書法研究》，《新美術》2016年第3期。
[12] 勞繼雄《中國古代書畫鑒定實錄》第四册，東方出版中心，2011年版，第999頁。
[13] 盛詩瀾《唐寅落花詩考》，《中國書法》2004年第11期。

曾作《落花圖咏》……但由于目前看不到原作，懷疑已佚。"[14]同時，該墨迹本書風近于中國美術館墨迹本，故推測遼寧省博物館墨迹本書寫時間當于正德十五年（1520）。潘文協在《唐寅的書法研究》考該書作于弘治甲子年（1504）和詩後不久，[15]所依唐寅作詩文尾聯韵腳與沈周首作十首韵腳相一致。上述盛文中亦提及楊仁愷推斷當寫于和詩那年，即弘治十七年（甲子，1504）。在盛文中提到蘇州靈岩山寺墨迹本與普林斯頓大學藝術博物館藏本具爲和詩後的修改稿，當在弘治甲子和詩之後不久。在江兆申《關于唐寅的研究》一書中"從書風近于顔"推測，華叔和藏墨迹本亦應作于弘治甲子和詩之後。由此推斷，目前已知數本唐寅書《落花詩》墨迹書寫時間或起于1504年和詩之後，終于1522年近晚歲，十八年間多次書寫。

（三）《落花詩》墨迹文本

《唐伯虎全集》録《和沈石田落花詩》三十首，"蔬香館法帖所刻落花詩共三十首，列朝詩集所録落花詩共二十首；中國古代書畫圖目一唐寅落花詩二十一首"。[16]在唐寅《落花詩》各墨迹本中，以蘇州靈岩山寺墨迹本收録數量爲最，共三十首。其餘諸本收録内容無异于蘇州靈岩山寺墨迹本，可以其作一比照。

蘇州靈岩山寺墨迹本唐寅《落花詩》三十首的内容，與《唐伯虎全集》中《和沈石田落花詩三十首》内容完全相同，間或隻字、兩句内改動合計十九首；詩文内容完全不同或兩句以上不同者計十一首。墨迹本的詩文在抄録時雖有不同變動，但對照《唐伯虎全集》與沈周《賦得落花詩》十首、《再和徵明、昌穀落花詩》十首與《三答太常吕公見和落花詩》十首，無論詩文内容如何改易，所用韵字及韵字的位置均一致，從中足見唐寅和詩才情高妙。

在各墨迹本中，内容均與蘇州靈岩山寺墨迹本内容相一致，或順序不同，或抄録數量不同，相同内容在各墨迹本中出現三次以上者計有九首。此九首多借春殘花落，時光消逝之景觀照自身，亦惜憐同情佳人之不幸際遇——"縱使金錢堆北斗，難饒風雨葬西施。"

玉蓮齋舊藏《落花詩》墨迹本十首，從内容與用韵情况均與他本相差甚遠。該作有潘伯鷹題簽："唐子畏自書《落花詩卷》。平羽先生鑒收，屬稚柳補圖，庚子夏日，伯鷹署。"後有羅振玉、謝稚柳、潘伯鷹、徐森玉題跋。

謝稚柳跋曰：

[14] 盛詩瀾《唐寅落花詩考》，《中國書法》2004年第11期。
[15] 潘文協《唐寅的書法研究》，《新美術》2016年第3期。
[16] 唐寅《唐寅集》，周道振、張月尊輯校，上海古籍出版社，2013年版，第77頁。

明唐寅行書《落花詩》卷（局部）　玉蓮齋藏

弘治十八年之春，沈石田卧病彌月，迨起見林花净盡，紅白滿地，自云："不偶其開而見其落，不能無恨然者。"因賦詩十首，命爲落花篇以示。文徵明、徐禎卿俱有和章，累至三十首。案《六如居士集》，并載有和石田詩三十首，此自書詩卷并爲賦落花之什共十首，當即與石田唱和三十首中者。弘治十八年，石田七十九歲，唐寅爲三十六，以論此卷筆勢瀟灑清狂，與此時書體亦正相合，惟卷中諸篇有異于集中所載者，此則後來當有所修改，正可與集中篇章校其更易之迹耳。平羽先生新得此卷，奉題，謝稚柳書。

謝稚柳題跋以落花詩唱和緣起于沈周，文徵明、徐禎卿和詩累至三十首，唐寅此作落花詩即爲與沈周和詩三十首其中的十首，并依和詩時間推以該作爲唐寅時年三十六所作，筆勢瀟灑清狂，文情相和。同時，提出了該作中諸篇均

與《六如居士集》中所載相異，故可按集校補。

潘伯鷹跋曰：

今世所傳《六如居士全集》乃嘉慶六年唐仲冕果克山房輯刻者也，其中有和沈石田《落花詩》三十首，取之此卷相校無一同者，則知子畏生平佚稿多矣，矧此中年詩句更而散落者耶。平羽先生清閟收此，欣得一見，羅謝二跋裹道其詳意者，不惟作書迹，觀他日錄子畏述作必有取焉。伯鷹就懦軒識。

潘伯鷹所跋該墨迹本收錄《落花詩》與《六如居士全集》中收錄三十首無一相同，唐寅詩稿遺失情況多見，該作書寫內容亦屬佚稿。

徐森玉跋曰：

唐子畏手寫《落花詩》八章，嘉靖間袁褧輯本及萬曆間沈思何大成輯本唐集均未收，豈編時未見耶？諸作清新婉約，較集中《和沈石田落花詩三十首》似勝一籌。乃不獲并刻亦有幸不寸矣。至其筆法之妙，則寬綽自然，得之不求工者。一九六零年六月，徐森玉觀并識。

徐森玉所跋與謝稚柳、潘伯鷹均提出該墨迹本與傳世集作收錄內容差異較大，認爲編錄集作者未見此作之疑。徐森玉評此作十首清新更勝于以往收錄的三十首。

玉蓮齋舊藏《落花詩》墨迹本所書詩作，與傳世集本內容相異，和詩韻字僅第一首與其餘墨迹本、傳世集作收錄內容相同。第二、五、九、十首與其餘墨迹本同一韻部，不同韻字。對比于唐寅其他《落花詩》，其韻字、韻部與沈周和詩完全一致，而該作僅合"落花"之題，文本詞韻謀思隨意。蘇州靈岩山寺墨迹本與普林斯頓大學藝術博物館墨迹本的尾詩末句有"和詩三十愁千萬，腸斷春風誰得知。"可知唐寅所作《落花詩》三十首實爲和沈周《落花詩》三十首。

（四）唐寅行書《落花詩》册蘇州靈岩山寺藏本題跋考

是册墨迹在形式上與其他《落花詩》墨迹有所不同，他本均爲長卷，此本裝爲册頁。該墨迹爲市面流行最廣之版本，曾多次影印出版。該本共抄錄《落花詩》三十首，十三首爲原集和沈周《落花詩》，十七首爲補輯所錄，是目前可見存唐寅《落花詩》數量最多的版本。該墨迹無書款識，僅鈐唐寅常用印"南京解元"與"唐居士"兩枚。册後有正德三年（1508）進士方豪題嘉靖丙戌跋，翁方綱題嘉慶二年（1797）跋。翁跋："……此六如三十首草稿，

明唐寅行書《落花詩》卷（局部）
普林斯頓大學藝術博物館藏

與集本多異，想屢自改歟？瑤田得此于都門，中闕二首。及南歸，晤江秋史，而秋史處恰有此二首，宛然適合……"

翁方綱題跋所描述該墨迹"自改"應屬"草稿"，程瑤田于京師得唐寅此本《落花詩》册，其中缺兩首，而遇江德量時，恰好補此二首。翁跋亦可補程瑤田交游與年譜軼事。

程瑤田最早應于乾隆四十五年（1780）左右從京師南歸時會于江德量并知此所缺二首。據程瑤田年譜所記，至京師時最早于乾隆二十二年（1757），時三十三歲。"在京師，開館于汪梧鳳家，推求准望之法。"[17]江德量時六歲。翁方綱題跋中，提及程瑤田"南歸，晤江秋史"。在程瑤田年譜中，于乾隆二十二年（1757）至乾隆五十九年（1793）之間從京師南歸有數次。其中江德量于乾隆四十四年（1779年）得進士。《清史稿》載：

乾隆四十四年一甲進士，授翰林院編修，改江西道御史。[18]

次年，程瑤田南歸至揚州，欲度歲。《程瑤田年譜》言："居京師，主同年友何季甄家……十月初一啓程南下，十一月中旬至揚州。"[19]

因此，程瑤田最早于乾隆四十五年（1780），江德量爲江西道御史時，二人會晤，并知江德量處恰有《落花詩》所缺二首。而程瑤田得此《落花詩》册應于乾隆二十二年（1757）與乾隆四十五年（1780）之間，後程瑤田或傳于翁方綱此本《落花詩》册，翁并于嘉慶二年（1797）題記。

[17] 陳冠明《程瑤田年譜》，《古籍研究》1996年第2期。
[18] 趙爾巽等《清史稿》卷四八一，中華書局，2020年版，第13216頁。
[19] 陳冠明《程瑤田年譜》，《古籍研究》1996年第2期。

三、唐寅《落花詩》藝術旨趣

（一）唐寅《落花詩》文學價值

在唐寅與沈周和詩三十首中，和詩量相同，詩韵也相一致，更顯詩賦才情高超。又因一生命運起落坎坷，所作詩文感懷身受、人心世態，後人評曰："奇麗自喜，晚節稍放格諧俚俗，冀托以風人之旨。其合者，猶能令人解頤。"[20]唐寅所作《落花詩》數量之多，反映了其傳奇而不尋常的人生經歷。一生跌宕起伏的命運，則暗合花期榮枯豔凋，及至晚年，仍作《落花詩》咏嘆感懷。《明史》載：

座主梁儲奇其文，還朝示學士程敏政，敏政亦奇之。未幾，敏政總裁會試，江陰富人徐經賄其家僮，得試題。事露，言者劾敏政，語連寅，下詔獄。謫為吏。

因科場舞弊案被累入獄，不但科場失意、仕願了絕，其後也波折不斷，荊棘塞途。故藉"落花"自喻，惜花憫己，從《落花詩》書法中情感的流露盡現悲摧無奈。科場案顯然成為唐寅一生揮之不去的夢魘，《落花詩》幾成其人生絕唱：

二十年餘別帝鄉，夜來忽夢下科場。雞蟲得失心尤悸，筆硯飄零業已荒。自分已無三品料，若為空惹一番忙。鐘聲敲破邯鄲景，依舊殘燈照半床。[21]

唐寅此詩《夢》作于明武宗正德十四年（1519），時距科場舞弊案已去二十年矣，此劫仍牽縈于心，身世催迫唯于詩歌書文中得以真切抒發。而後世每有與《落花詩》相關作品，無不令人聯想到唐寅，傾訴碎裂淒寒的心聲。清代畫家王武與文楠合作《落花詩圖》于卷末言："子畏先生落花諸作，為一時絕唱，惜乎，未見所圖為千古遺憾耳，茲當梅雨大作，方塘新漲，晚坐水筒，仿佛前人詩意，以破孤寂。"[22]

王夫之亦有《落花詩》正、續、廣、補等九十九首。"《落花詩》倡自石田，而莫惡于石田，拈湊俗媚，乃似酒令院謎。"[23]王夫之在對沈周所做《落

[20] 唐寅《唐寅集》，周道振、張月尊輯校，第546頁。
[21] 同上，第89頁。
[22] [明]汪砢玉《珊瑚網》卷四十，徐娟主編《中國歷代書畫藝術論著叢編》，第750頁。
[23] [明]王夫之《古詩評選》，上海古籍出版社，2011年版，第289頁。

明唐寅行書《落花詩》册（局部）
蘇州靈岩山寺藏

花詩》趨于俗媚基礎上，對唐寅所和"夕陽芳草笛悠悠"一詩後評："三四傳神寫照，足令無限咏落花人擱筆。世眼不慧，徒賞'五更風雨藏西施'耳。"錢謙益在《列朝詩集小傳》中認爲："伯虎詩少喜濃麗，學初唐；長好劉（禹錫）白（居易），多凄怨之詞；晚益自放，不計工拙，興寄爛漫，時復斐然。"[24] 祝允明評價唐寅詩歌："務達情勝而語終璀璨，佳者多與古合。"[25]

如此詩評更多體現出唐寅突破前人窠臼的曠世奇才，嘗自稱："言寡則可信，情真則可親。"[26] 將自身愁苦孤寂寄放詩情而騁于毫端，《落花詩》誠爲唐寅本色寫照。

（二）"南京解元"印與《落花詩》的回應

唐寅一生跌宕沉浮，《落花詩》作視同人生歷練的觀照，他的印章呈現點綴命運靈魂的光輝。在唐寅所用印中"江南第一風流才子"膾炙人口，亦有"龍虎榜中第一名，烟花隊裏醉千場"。《吴郡二科志》載："後復感激曰：'大丈夫雖不成名，要當慷慨，何乃效楚囚？'因圖其石曰'江南第一風流才子'。"這也是一種大難不死的資本與安慰。

《國朝圖書印譜》記：

伯虎領鄉薦第一後，試春官以題字見疑，卒被黜。有一圖書云"龍虎榜中名第一，烟花隊裏醉千場"，功名不終，兆是矣。[27]

"江南第一風流才子" "龍虎榜中第一名，烟花隊裏醉千場"與"南京解

[24] [清]錢謙益《列朝詩集小傳》丙集，上海古籍出版社，1983年版，第297頁。
[25] 郭頂衡選注《歷代文選·明文》，河北教育出版社，2000年版，第67頁。
[26] 唐寅《唐寅集》，周道振、張月尊輯校，第14頁。
[27] 唐寅《唐伯虎先生全集》，臺灣學生書局，1960年版，第258頁。

元"這三枚印文承載着唐寅人生起落,往日重現的望境。周應願《印説》記:"祝(枝山)有'吴下阿明'朱文印,空遠有韵";"唐伯虎寅罷黜後,每作畫輒印'南京解元'作記,意色凄慘"。"南京解元"印章,嘗鈐蓋于唐寅書畫作品中,或用于藏書印,"'南京解元'一印,屢見高鈐"。[28]"南京解元"印章鎸刻于弘治十一年(1498),唐寅中鄉試第一名解元。尹守衡《明史竊》載:"(梁)儲還京,言于詹事程敏政曰:'僕在南都得唐生,天下才也,請君物色之'。敏政曰:'君固聞之,寅故江南奇士也。'"[29]如今可見以"南京解元"爲印文的印章應有多方,以下爲五種情形:

表2

《嫦娥奔月圖》(臺北故宫博物院藏)	《南游圖》(美國弗利爾美術館藏)	行書《爲史君書舊作詩》卷(故宫博物院藏)	《吴門避暑詩》軸(遼寧省博物館藏)	行書《落花詩》册(蘇州靈巖山寺本)

"南京解元"印章在唐寅作品中出現頻率極高,文獻對其所中"解元"的描述,更多表現出自我肯定以及享譽社會認同等方面。在《題畫》詩中自言:"秋月攀仙桂,春風看杏花。一朝欣得意,聯步上京華。"[30]

唐寅曾數次鎸刻"南京解元"印,從風格形式上看并無太大變動,均爲長方形。若細心觀察,每一"南京解元"印僅將部分曲綫或直綫稍加轉换,一些字法也僅作細微變動。通常鎸刻同一内容的印人,更多的會設計變换不同印式、形制風格,以此來表現篆刻才能或區别不同境遇、不同用途的藝術要求。"南京解元"初看以爲一印一式,而每一印稍微變動,作者又當如何看待呢?首先應是認爲該形式已是得意之作,尤其對印文内容的表達,正合己意與功用,紀念并象徵着一生中最輝煌的光景。其次,這些印拓上細微的差别若不仔

[28] 啓功《論書絶句》,生活·讀書·新知三聯書店,2002年版,第165頁。
[29] [明]尹守衡《明史竊》,華世出版社,1978年版,第2187頁。
[30] 唐寅《唐寅集》,周道振、張月尊輯校,第102頁。

細觀察區分，或因鈐印效果，或因使用磨損等，導致些微變化，仍從總體上感覺是印獨此一方。唐寅并不希望讓外人所知多次翻刻這方印章，反映了其外表灑脫性情和掩飾內心憂鬱悲凉的矛盾。這方印成爲代表他的身份象徵和獨特個性化合的一個顯著標識。

　　唐寅《落花詩》蘇州靈岩山寺墨迹本與普林斯頓大學藝術博物館墨迹本均有鈐蓋此枚印章，其多次書寫《落花詩》，將命運的愁苦寄以"落花"，"多少好花空落盡，不曾遇着賞花人""花朵憑風着意吹，春光我意如遺"；《又漫興十首》"白面書生空鵬賦，黃金游客勝貂裘"等等。[31]西園公曾題唐寅《落花詩卷》評其詩："柔情綽態，如泣如訴。"[32]命運多舛而又無可奈何的心境，是唐寅內心深藏的夢魘。在不同階段的人生節點上多次書寫《落花詩》，每一次都是對命運、對人生的追問與嘆息。他在《桃花庵歌》中解嘲："世人笑我太瘋癲，我笑他人看不穿。""南京解元"印迹，見證了一個朝代，穿越時空而凝結成夢想。

　　明中"落花詩"傳吟至唐寅而令後世難以逾越，他用生命交集而多次書寫《落花詩》，書風并無跌宕錯落以反映顯而易見的甘苦，恰與之曠達不羈的性格相駁擾。唐寅將詩文與書畫分開表現，以詩文抒情，以書畫靜心。其《題目畫》詩云："焚香對坐渾無事，自與詩書結靜緣。"在看似平淡優雅的書寫過程中，則是人生的失意與輝煌矛盾複雜的情感交織。"十載鉛華夢一場，都將心事付蒼浪。"《落花詩》册不啻爲唐寅藝術人生的真實寫照，更反映了在歷史境遇巨變中，文人書畫家心靈安魂的一種寄望。

<div align="right">唐楷之：上海大學
董澤衡：雲南大學
（編輯：孫稼阜）</div>

[31] 唐寅《唐伯虎全集》，第83頁。
[32] 唐寅《唐伯虎全集》，第598頁。

明代孫楨古璽印鑒藏及其《印譜釋考》研究

孫志强

内容提要：

明代孫楨是嘉靖年間重要的古璽印鑒藏家。孫楨所藏古璽印數量在百餘方，嘉靖三十四年（1555）前後，孫楨據其藏印鈐拓成譜，該譜是目前所知早於上海顧氏《集古印譜》的一部原鈐印譜。孫楨所鈐原譜雖佚，但其所藏印章的内容、材質、紐制，以及其印譜之體例與考釋等得以保存在萬曆四十五年（1617）刊刻的《石雲先生印譜釋考》之中。《石雲先生印譜釋考》在編纂體例上先收録官印，後私印；私印按照沈約四聲排列，成爲後世大部分集古類印譜編纂體例的定則。嘉靖末，孫楨所藏古璽印轉售與上海顧從德家族，成爲顧氏之藏品，孫氏舊藏古璽印部分出現在隆慶六年（1572）之顧氏《集古印譜》中，半數以上出現在萬曆三年（1575）木刻本《印藪》中；并且在《印藪》一譜中，私印部分的編纂體例、印章考釋内容等借鑒了《石雲先生印譜釋考》一書。

關鍵詞：

孫楨　古璽印鑒藏　《石雲先生印譜釋考》　印譜編纂體例

隆慶（1567—1572）、萬曆（1573—1620）兩朝是明代印學知識生成與構建的關鍵時期，古璽印鑒藏之風與集古類印譜的編纂在此期間引人矚目。隆慶六年（1572），上海顧氏以其"三世五君"所藏古璽印鈐拓成《集古印譜》二十部；萬曆三年（1575），顧氏芸閣刻本的《印藪》亦得以行世。這兩部印譜對于後世集古、摹古類印譜的影響可謂深遠。尤其是《印藪》，因其流布廣泛、收印數目大，并且編排體例完善而成爲後世集古類印譜的典型。在探討顧氏《集古印譜》與《印藪》時，常容易被人忽略的是對其所收印章來源、編纂體例的探討。在顧氏兩種印譜成譜之前，明代是否已有相對完善的原鈐本的集古印譜？顧氏所編輯的印譜，尤其是《印藪》的編纂體例有没有借鑒之前的印譜？嘉、萬年間集古類印譜的編纂體例較前代有何種改進？顧氏藏印的來源途徑有哪些？這些問題的討論，無疑對明清印學史的研究具有重要意義。

對明代古璽印鑒藏與印譜編纂的研究，繞不開丹陽孫楨。嘉靖間，丹陽孫楨舊藏古璽印百餘方，并以此爲基礎，鈐拓成譜。雖然目前該譜已經佚失，但其内容體例、釋文考證却得以保留在《石雲先生印譜釋考》中（以下簡稱《印譜釋考》）。嘉靖末，孫楨舊藏古璽印爲上海顧從德家族所購去，成爲顧氏"三世五君"所搜集之古璽印一部分。同時，孫楨之《印譜釋考》的編纂也較顧氏《集古印譜》早二十年左右。故而，對丹陽孫楨之古璽印鑒藏情況、《印譜釋考》體例的討論將有助于深化明代印學史之研究。

一、丹陽孫楨及其古璽印鑒藏

孫楨，字志周，一字仲墻，號石雲，生于正德元年（1506），卒于嘉靖四十五年（1566），江蘇丹陽人，嘉靖間重要的收藏家。其"名畫法書，厚酬廣購，以聚所好，久之牙籤萬軸稱富矣"[1]。孫氏精鑒賞，"商彝周鼎、晋書唐畫，過目即辨其精粗真贗"。[2]孫楨曾對文徵明說過他"于古人書法亦無所不鑒別"[3]之語，後人亦將其看做"以鑒別自負者"[4]。

丹陽孫氏家族的藝術鑒藏至遲從孫楨祖父一輩即初具規模，至其父輩漸成氣候，趙宧光之子趙均追憶丹陽孫氏之鑒藏時云："蓋孫氏之祖仕宦燕邸，出入内庭，其所由來遠矣。"[5]孫楨之生父孫方，所居曰曲水山莊，世人稱其"孫曲水"，正德六年（1511）進士，官至御史。其叔父孫育，字思和，號七峰，官至中書舍人，因其無子，孫楨出繼孫育爲子。孫育亦以富收藏享譽吳中，陸深《七峰歌》云"觀國才華工好古，別啓圖書群玉府。黃鐘大鏞序殷周，太華長河儼賓主"[6]，孫育風雅之好，由此可窺一斑。

及至孫楨時代，丹陽孫氏之收藏日漸豐盈。孫楨的收藏範圍涉及字畫、碑帖、古璽印等，其重要的藏品如盧鴻《草堂十志圖》、[7]懷素《草書千字

[1] [明]姜寶《石雲居士孫君墓志銘》，[明]孫楨《石雲先生遺稿》，《明別集叢刊》第二輯第十三册，黃山書社，2016年版，第581頁。本文所引孫楨著作《石雲先生遺稿》《石雲先生印譜釋考》俱爲《明別集叢刊》本，下文僅標注頁碼。
[2] [明]孫雲翼《石雲先生遺稿序》，孫楨《石雲先生遺稿》，第537頁。
[3] 孫楨《與文徵仲》，《石雲先生遺稿》，第543頁。
[4] [明]何倬《義門先生集》卷八《跋夏承碑》，清道光三十年刻本。
[5] [清]倪濤《六藝之一録》卷一六六，趙靈均《寒山金石林》，《文淵閣四庫全書》。
[6] [明]陸深《儼山集》續集卷二《七峰歌》，《四庫提要著録叢書》第70册，北京出版社，2010年版，第589頁。
[7] [明]張丑《清河書畫舫》卷四，盧輔聖主編《中國書畫全書》第5册，上海書畫出版社，2009年版，第607頁。

文》、宋拓《大觀帖》二種、宋拓《十七帖》、宋代《阿彌陀經》《法寶壇經》卷、舊拓歐陽詢《九成宮醴泉銘》、虞世南《孔子廟堂碑》、李邕《雲麾將軍碑》、宋刻本薛尚功《歷代鐘鼎彝器款識法帖》二種、宋拓《夏承碑》等。此外，時人作品也是孫楨收藏的一部分，如其藏品中有祝允明、文徵明書法數件、唐寅《山莊圖》、徐有貞墨迹、劉基《蜀川圖》，尤其是劉基之畫作特爲珍重，作爲"明初詩文三大家"之一，劉基并不以畫名世，孫氏所藏劉基《蜀川圖》可補畫史之闕。[8]

　　蘇州是15至16世紀全國的藝術鑒藏中心。孫氏一族雖處丹陽，但與蘇州書畫圈來往密切。孫楨之父孫育與祝允明、文徵明、唐寅、王鏊、陸深等人關係十分密切，在以上各家文集中時常見到孫育之身影。姜紹書亦稱孫方、孫育昆仲"與楊文襄公（筆者注：楊一清）、文太史、祝京兆、唐解元稱莫逆"[9]。因父輩與吳門書畫圈之關係，孫楨得交祝允明、唐寅、王寵、文徵明等人。尤其是孫楨與文氏家族的交往頗引人矚目，從年齡上來看，孫楨與文彭、文嘉爲同輩人，孫楨時常至蘇州文氏家中，《石雲先生遺稿》中存有數封寄至文氏昆仲的信札，以及孫楨爲文氏刻帖所作的跋文數則。孫楨在《跋衡山手迹》中云：

　　余平生喜衡翁書，每至玉磬山房，見其手札，或因脫誤而弃置者，必攬取之，集而成帙，以供清閱。[10]

　　孫楨與文彭、文嘉兄弟往來信札中，談論主題無一例外都是有關于書畫、碑帖的鑒賞辨別。對于文氏兄弟在藝術鑒藏、法帖刊刻過程中的得失，孫楨都毫不諱言地指出，其曾批評過文嘉的失誤，也曾對文彭的善鑒多有贊賞，如《跋真賞齋帖》一文中，即肯定文彭摹刻《薦季直表》時審慎的態度：

　　余嘗見《季直表》真迹，是碧箋所書，其"關內侯""侯"字損處爲俗工粘入紙背。鄭、李、吳諸公誤爲"焦"字，文壽承模時用針脚挑出，完然"侯"字，故跋中"焦"字皆不刻耳。[11]

　　孫鑛《書畫跋跋》曾記載孫楨委托文嘉與刻工章簡甫將其所藏宋拓《大觀

[8] [明]姜紹書《無聲詩史》卷六，盧輔聖主編《中國書畫全書》第6册，第479頁。
[9] 姜紹書《韵石齋筆談》卷上《定窑鼎記》，中華書局，1985年版，第8頁。
[10] 孫楨《跋衡山手迹》，《石雲先生遺稿》，第551頁。
[11] 孫楨《跋真賞齋帖》，《石雲先生遺稿》，第584頁。

帖》第二卷摹刻于石上，這與孫鑛《跋雙勾太清樓帖》一文可以相互印證。[12] 孫鑛對待藏品之態度并非冀望于子孫永寶，其收藏過程中隨時可見射利行爲。孫鑛曾有一札寄與文彭，談到其鑒藏之心態：

> 僕齋中宋拓《十七帖》凡數本，輒已隨手散去，不存其一矣。物理聚散之固然，無足怪者。然見之實難，得之不易，想得者亦知所寶也。僕少時不能捨，未免較量，此亦一病，今已看徹矣，草草。[13]

嘉靖三十四年（1555）年，孫鑛遣僕携帶其藏品前往揚州一帶轉售，恰逢其時江北倭警日甚，姜鳳阿《石雲居士孫君墓志銘》云：

> 間出所餘畫遣僕持售維揚，僕既遣而適聞江以北有倭告。既而予兩人同避寇金壇，金壇士人者邀觀畫，即所亡宛然在。蓋僕實售而紿君耳。君但嘖嘖賞，無他言，他日歸亦不責及亡畫者。[14]

就目前史料來看，不排除孫鑛向吳門士人轉售收藏的可能性。已有的文獻表明，孫鑛之本生父孫方曾在書畫交易中充當定價人，孫鑛本人也曾數次轉售字畫。姜紹書曾記載其祖父姜士麟隨孫鑛在市肆購得天成太極圖璞玉一方，時人以"神物"目之。後此玉爲孫鑛之子孫龍池以百金售與楊一清之孫楊鶴慶，楊氏以此賄嚴嵩，嚴嵩籍末後充入內府。[15] 又如孫鑛《與祝希哲》（第三札）：

> 屢欲扁舟見過，未審何日，近復得一宋拓右軍帖，一硯，唐物，有貞觀年號，大堪賞識。更得道履，破我三徑，乃如古人聚會一堂也。望之。[16]

以孫鑛對于藏品態度揆之，且聯繫孫氏射利之行爲，孫氏此札的目的，很大可能是希望將所收之拓片、唐硯轉售祝允明。對於古董、書畫、碑帖收藏與交易的熟諳，或許是丹陽孫氏進入蘇州藝術核心圈的本錢。

至遲在嘉靖中期，孫鑛已收藏古璽印百餘方，目前通過其《印譜釋考》一

[12] [明]孫鑛《書畫跋跋》卷二上所記丹陽孫氏之姓名爲孫志新，應爲孫鑛之字"志周"之誤，盧輔聖主編《中國書畫全書》第5册，第74頁。
[13] 孫鑛《與文壽承》，《石雲先生遺稿》，第543頁。
[14] 姜寶《石雲居士孫君墓志銘》，《石雲先生遺稿》，第582頁。
[15] 姜紹書《韵石齋筆談》卷上《天成太極圖》，第1頁。
[16] 孫鑛《與祝希哲》，《石雲先生遺稿》，第543頁。

書可知,其藏品中至少包含官印二十五方,私印六十八方(含剛卯一),共計九十三方。這肯定不是孫氏藏印的全部,姜紹書、俞允文都曾分別記載孫氏的藏品有百餘方,其中不乏至精之品。以孫楨與文氏家族的交往來推測,文彭是有可能寓目這批古璽印的。孫楨曾與文彭討論商周古銅器,《與文壽承》一札云:"古來器物至商而精巧備矣,豈待周哉?當時範金合土,或以金銀爲之,文理平密,觀之湛然,摸之不覺,故名商嵌。"[17]此論雖然不是爲古璽印而發,但可以看做二人除書畫碑帖之外,在古器物鑒賞上互動的例證。嘉、萬年間文人之間互相賞鑒古璽印,已成爲極平常之事,如張鳳翼《致蘋野札》所記"何日携漢玉印過小園,當焚香煮茗賞之"[18]。又如與孫楨、文彭同時代的郎瑛,時見其以所藏古璽印贈與友人賞玩,《七修類稿》載郎瑛所藏"没椵丞印"一印,"中丞錢江樓愛而送之";"公孫弘印"一印,"送與松江曹郎中嗣榮處";"韓輔白記"一印,"色翠綠,豔豔可愛,今爲寶少卿物矣"[19]。以時代風氣與孫、文之交來推之,文彭當對孫楨舊藏之印十分熟悉。

雖然孫氏所收古璽印數量無法與萬曆間上海顧氏、嘉興項氏、寧波范氏相比,但其在嘉靖年間的意義却仍值得我們注意。首先是這批古璽印後轉售至上海顧從德家族,成爲顧氏藏印的一部分;其次是孫楨以這批藏品爲基礎鈐拓而成的印譜,爲顧氏印譜之編纂提供了借鑒。

二、《石雲先生印譜釋考》相關問題考

(一)《石雲先生印譜釋考》及其成譜時間考

孫楨一生著述頗多,生前并未刊刻,其從孫孫雲翼《石雲先生遺稿序》中云:

> 公之遺文,往往零落無能收拾之者,傾外弟姜氏伯仲特爲之補殘綴缺,刻而成編,其仲氏又搜匿剔隱,裒爲七種,《遺稿》其一也。[20]

孫雲翼所云"外弟姜氏伯仲"乃丹陽姜志魯、姜志鄒。姜氏兄弟的父親姜士麟乃孫楨之婿,姜志魯即爲《無聲詩史》作者姜紹書之父,因此種關係,姜

[17] 孫楨《與文壽承》,《石雲先生遺稿》,第543頁。
[18] [明]張鳳翼《致蘋野函》,《上海圖書館藏明代尺牘》第4冊,上海科學技術出版社,2002年版,第109頁。
[19] [明]郎瑛《七修類稿》卷四十二《古圖書》,明刻本,中國國家圖書館藏,索書號:善04683。
[20] [明]孫雲翼《石雲先生遺稿序》,《石雲先生遺稿》,第537頁。

紹書于明末清初屢次提及孫楨之收藏，其中包括孫氏所藏古壐印之流散情況。姜志魯、姜志鄒二人"補殘綴缺"刊印的孫楨遺稿爲萬曆三十六年（1608）的《孫石雲先生遺書》；[21]在《孫石雲先生遺書》完成之後，萬曆四十五年（1617）"其仲氏又搜匿剔隱，裒爲七種"，即姜志鄒又裒輯孫楨七種遺作，分別爲《石雲先生遺稿》一卷附錄一卷、《石雲先生印譜釋考》三卷、《江滸迂談》一卷、《淳化閣帖釋文考异》十卷、《校訂新安十七帖釋文音譯》一卷、《金石評考》一卷、《琅邪王羲之世系譜》二卷圖一卷別派一卷。目前所見，前三種有民國時期美國哈佛大學抄本，《明別集叢刊》所收者即爲此版本；後四種有萬曆四十五年（1617）刻本，中山大學圖書館與中國國家圖書館等皆有入藏。[22]

從孫楨以上著作内容來看，涉及面十分廣泛，尤其以書畫考評爲核心，其《墓志銘》所云"自六經、子史、天文、地理、兵法、字畫，以至古鐘鼎器物圖考、稗官小説，無不讀，讀則必考其時制之詳而究其義"非虚譽。對于篆刻史而言，孫楨以上著述中最爲重要的是《印譜釋考》一書。是書分上、中、下三卷，首列印文内容，次材質，次紐制，最後對該印進行考證，考證内容包括印主、用字正訛、用印制度等。卷上"官印式"收錄官印二十五方，始于"關内侯印"塗金龜紐銅印，止于"左將軍假司馬"印；卷中"私印式"收錄私印四十四方；卷下亦爲"私印式"，收錄私印二十四方（含剛卯一），三卷共計收錄古壐印九十三方。

對于該書，首先可以確定的是，是書的性質爲一部孫氏以其所藏原印鈐成的印譜。其次，是書的鈐印時間在嘉靖年間。從這兩點上來講，該書在明代篆刻史上的地位與意義即已相當重要。

先來談第一點。萬曆四十五年（1617）姜志鄒在重新整理孫楨這部著作時，書有一跋語明確談到是書的原始形態：

此譜舊有浮粘印文，年久脱落，不可復得，考之顧氏《印藪》，大略具載，故不復摹入。萬曆丁巳歲菊月，外孫姜道生拜手謹識。

[21] 吉林省圖書館藏有是書萬曆三十六年（1608）刻本，六册，索書號：善2169。
[22] 承杜志强先生告知，中山大學圖書館藏一部明萬曆四十五年（1617）姜道生刻本《印譜釋考》，僅見是本一頁，每半頁九行，行二十字，白魚尾，書口上署"印譜釋考卷中"，惜暫未見全本。檢《中山大學圖書館藏古籍善本書目》（增訂本）載是書簡目，據該書目可知，此本與《金石考評》一卷合刻，鈐"容庚之印"，爲容庚舊藏。又，中山大學圖書館另藏一種，爲容庚抄本。《中山大學圖書館藏古籍善本書目》（增訂本），廣西師範大學出版社，2014年版，第423—424頁。中國國家圖書館藏本索書號爲：FGPG156057。

"浮粘印文"表明《印譜釋考》中不僅僅是純文字的考釋,而是粘有印蜕,至姜氏重新整理是譜時,因年代久遠,所粘印蜕已經脱落不存。姜紹書《韵石齋筆談》卷上《秦漢印》云:

上海顧氏所藏漢銅玉印最多,有印譜行世,而實始于河莊之孫。嘉靖間,外大父石雲孫君好古博雅,藏漢玉印三十餘方,銅印七十餘方,其紐各異,有龜紐、駝紐、鼻紐,又有陽陰文子母等印。石雲于秦漢魏晉及六朝印文類能辨之。後爲上海顧氏購得,復次第購印三千有奇,蓋由孫氏始也。[23]

姜紹書生于萬曆二十三年十二月(1596年1月),[24]其叔父姜志鄒于萬曆四十五年(1617)整理孫楨《印譜釋考》時,姜紹書早已成年,對于丹陽孫氏的情況,姜紹書完全可以從其父輩,甚至祖父輩處得知。姜紹書明確提出"有印譜行世,而實始于河莊之孫"則更能説明孫楨原書的性質是一部原鈐印譜。萬曆四十五年(1617),姜志鄒曾將顧氏《印藪》與孫氏《印譜釋考》二者相互校讎比對,認爲《印譜釋考》中的印章《印藪》中"大略具載",故而姜氏僅僅將文字重新整理一過刊印,印蜕則"不復摹入"。在姜志鄒跋語之前尚有一跋,云:

孫仲墻考訂印譜,其秦漢官屬,當亦不遠,而吳季子之類,尤爲有見識者。毋徒謂其玩物爲也,展卷忻然敬服。吳臨頓里陸芝書于金陵旅次。[25]

關于這段文字,其作者自署"吳臨頓里陸芝"。臨頓里處蘇州古城東北,隸長洲縣,唐時陸龜蒙家此,爲陸氏聚居之地,查《(同治)蘇州府志》卷六十二載:

陸芝,幼靈,攸縣知縣,長洲,俱(筆者注:嘉靖)十一年。[26]

[23] 姜紹書《韵石齋筆談》卷上《秦漢印》,第11—12頁。
[24] 關于姜紹書生年的考證可參閱郭然《姜紹書與無聲詩史:若干歷史問題的考辨》,中國美術學院2019年碩士學位論文,第14頁。另,孫楨爲姜紹書之父姜志魯之外祖父,而非姜紹書之外祖父,姜紹書在其著作中幾次提到丹陽孫楨,以及孫楨之父孫育等,往往不加區別統稱之"外大父",這一點郭然亦曾指出,可參見郭文第12頁。
[25] 孫楨《石雲先生印譜釋考》,第570頁。
[26] 《(同治)蘇州府志》卷六二,《中國地方志集成·江蘇府縣志輯8》,江蘇古籍出版社,1991年版,第657頁。

從以上可知，跋語的作者陸芝，字幼靈，長洲人，嘉靖十一年（1532）貢生；又，《文氏五家集》卷七《博士詩集》上載文彭《送陸幼靈宰攸縣》云：

 丱角即相知，老大傷離別。離別未足惜，所悲在歲月，歲月不我待，種種已白髮。[27]

 從文彭此詩"丱角即相知"來看，陸芝年齡當與文彭相仿佛，嘉靖十九年（1540）文彭、文嘉兄弟曾與陸芝合作過《藥草山房圖》。[28]文彭、孫檖、陸芝爲同輩之人，從陸芝跋語中所云"孫仲牆考訂印譜""展卷忻然敬服"等語可以看出，陸芝所閱孫檖之印譜當爲孫氏原鈐之譜，這時的《印譜釋考》上仍有印蛻。文彭、孫檖、陸芝三人皆相互熟識，交往密切，這本原鈐印譜文彭是否同樣閱過，尚不得而知，但依孫檖與文氏家族族人之關係來看，文彭或已寓目也未可知。

 明晰了《印譜釋考》的性質之後，我們即要追問，這本印譜大致的成書時間。遺憾的是，陸芝所作跋語的時間已經無法考證出來。不過，我們可以通過孫氏藏品的散佚與孫檖文集中的文字推測出這本印譜的大致成書時間。前引姜紹書《韵石齋筆談》所言"孫于嘉靖間值倭變，產日益落，所蓄珍玩俱已轉徙"，通過姜紹書"所蓄珍玩俱已轉徙"一語可知孫氏所藏古璽印也極有可能在倭變中轉售。嘉靖年間倭患最爲嚴重的年份是嘉靖三十一年（1552）至嘉靖三十六年（1557）之間，達一百六十九次之多。[29]前引姜鳳阿《石雲居士孫君墓志銘》談到"間出所餘畫遣僕持售維揚，僕既遣而適聞江以北有倭告。既而予兩人同避寇金壇"，通過姜鳳阿所記"僕既遣而適聞江以北有倭告"一語來看，孫檖從遣僕售畫于揚州到其聽聞江北揚州倭警，這期間的時間間隔很短。又，孫雲翼《石雲先生遺稿序》："嘉靖乙卯（1555），翼從先人避倭金壇，受《尚書》于先舅王恭簡公，翁（筆者注：指孫檖）時過從恭簡，閱案間經課，輒撫卷稱善。"[30]結合姜鳳阿與孫雲翼二人所記，孫檖遣僕售畫、聞江北倭警、避倭金壇這一系列事件都應該發生在嘉靖三十四年（1555）年，而嘉靖三十五年（1556）年倭寇已經進犯至丹陽，非此，則避倭一事就無從談起。

 我們現在再來看姜紹書所說"孫于嘉靖間值倭變，產日益落，所蓄珍玩

[27]《文氏五家集》卷七《博士詩集》上，《文淵閣四庫全書》第1382冊，臺灣商務印書館，1983年版，第498頁。
[28] 上海博物館藏，見《中國古代書畫圖目》第3冊，第119—120頁。
[29] 范中義、全晰崗《明代倭寇史略》，中華書局，2004年版，第23頁。
[30] 孫雲翼《石雲先生遺稿序》，《石雲先生遺稿》，第537頁。

俱已轉徙"一語，即可知道孫楨"所蓄珍玩俱已轉徙"的時間也應當在嘉靖三十四年（1555），孫氏所藏古璽印的轉售也極有可能在此時。因之，嘉靖三十四年（1555），也極有可能是《印譜釋考》的成譜時間下限。

（二）《石雲先生印譜釋考》中"私印式"的體例

《印譜釋考》作爲比上海顧氏《集古印譜》成書更早的原鈐印譜，其意義不僅在于時間上的早，還在于是譜中印章編排體例已較前代幾種木刻印譜爲完善。北宋王俅《嘯堂集古錄》所收古印三十七方，印章排列并無規律可循，次序較爲隨意，不僅官私未分，其中所收吉語印"長宜子孫"一印，亦雜混于私印中間。[31]這種情況至元代已漸有改變。據元吾衍之《學古編》"三十五舉"云："僕有《古人印式》二册，一爲官印，一爲私印。"[32]可知其《古印式》所收印章已作官私之别；又浦城楊遵之《楊氏集古印譜》今已無存，據唐愚士《題楊氏手摹集古印譜後》一文所稱，楊氏之譜亦有官私之別，楊遵之譜分四册，前二册爲官印，後二册爲私印。[33]至于其官、私印兩部内部再如何分類，已無可稽考。

至于孫楨活動的嘉靖年間，我們可以將孫楨與郎瑛相較。二人卒年相同，所處時間幾乎完全重合。郎瑛《七修類稿》中《古圖書》一卷，録其舊藏印章六十七方。[34]據郎氏自稱，這些印章皆是其與友人王一槐所藏。雖然《古圖書》所收印章按照先官後私之分類排列，但其内部具體的載印次序較爲混亂，未見有明確的標準。如其官印部分未能像後世一樣按照職官之高低排列；私印部分尤爲雜亂，如先列吉語印"長利"一印，後列圖形印，姓名印中又夾雜如"吾丘壽王""軍司馬印"等官印。郎瑛《古圖書》中印章排列的混亂現象，在孫楨《印譜釋考》中已經得到改善。

萬曆時期的集古類印譜中對于私印的編排方式，一般按照沈約四聲次第，以印文首字的四聲順序作爲先後原則，這種編排方式在《印譜釋考》一書之中即已經基本成型。雖然《印譜釋考》"私印式"前并没有明確標示出這一原則，但是我們將其卷中、卷下所收全部姓氏私印逐一排列即可一目了然：

[31] [宋]王俅《嘯堂集古錄》，明刻本，中國國家圖書館藏。
[32] [元]吾衍《學古編》"三十五舉"之三十二舉，清乾隆四十二年（1777）竹素山房刻本，天津圖書館藏。
[33] [明]唐愚士《題楊氏手摹集古印譜後》，[明]顧從德《印藪》，萬曆三年（1575）顧氏芸閣木刻朱印本，日本東京國立博物館藏。
[34] 郎瑛《七修類稿》，明刻本，中國國家圖書館藏。

表1　《印譜釋考》所收私印順序表

卷中		
驫忘之印	十一尤（所屬平水韻韻部，下同）	
操安之印	四豪	
操乘之印	四豪	
周長卿印	十一尤	
劉偃之印	十一尤	
生臨私印	八庚	
丁宮	八庚	
王受私印	七陽	
劉旦白事（臣旦、劉旦白、劉君平、白記）	十一尤	
王安之印	七陽	
王子□□	七陽	
王戎	七陽	
桃	四豪	
張意其	七陽	
申徒朗	十一真	
王魋	七陽	
延陵季子	一先	
陰大人	十二侵	
高熊（臣熊、高熊印信、高熊言事、高季虎、白記）	四豪	
□慶私印	（慶）七陽	
刑明	九青	平
陳立	十一真	
張休私印	七陽	
侯宣私印	十一尤	
寒章	十四寒	
王術	七陽	
王章之印	七陽	
公孫弘印	一東	
司馬良印	四支	
王譚	七陽	
王豐	七陽	
張放	七陽	
王武	七陽	
周應	十一尤	
王壽	七陽	
王望之印	七陽	
王常私印	七陽	
韋順	五微	
劉勝私印	十一尤	
王賢私印	七陽	
王湯之印	七陽	
王買之印	七陽	
王尚私印	七陽	
王福	七陽	

（續表）

卷下		
每當時印	十賄	上
左期之印	二十哿	
左君	二十哿	
李朔之印	四紙	
李安	四紙	
李平	四紙譜	
許章之印	六語	
尹忠之印	十一軫	
惠王	八霽	去
召（邵）可之印	十八嘯	
炅宮之印		上
范政之印、范王孫	二十九賺	
傅彪	七遇	去
蔡遂	九泰	
捕衡私印	七遇	
趙放私印	十七筱	上
趙廣印信	十七筱	
趙融私印	十七筱	
鞠願之印	一屋	入
郭德之印	十藥	

　　從上表所列即可看出，《印譜釋考》在私印部分的排列中，以平聲開頭的印章與以上、去、入開頭的印章區分十分嚴格。又因爲以上、去、入三聲開頭的印章存印數量較少，故其在此三聲中未作嚴格劃分。這種按照四聲排列私印的做法，直至隆慶六年（1572）年，顧從德輯《集古印譜》時才得以明確地在凡例中提出，顧氏《集古印譜》凡例云："姓氏私印，從沈韵四聲之次第，蓋便檢閱。"[35]并且這個標準在萬曆三年（1575）年《印藪》中得以繼續保持。甚至可以說，萬曆年間的幾種較爲重要的集古類印譜大多數都按照這一方式進行私印的排列，如萬曆二十四年（1596）甘旸《集古印正》凡例云："私印分爲沈韵四聲，其單字、象形等印附之于後。"[36]萬曆三十四年（1606）王常《秦漢印統》凡例云："姓氏私印從沈韵四聲之次

[35] 顧從德《集古印譜》"凡例"，隆慶六年（1572）年墨鈐本，上海圖書館藏。
[36] [明]甘旸《集古印正》，萬曆二十四（1596）年鈐刻本，中國國家圖書館藏，索書號：善13612。

第，蓋爲檢閱。"[37]萬曆三十五年（1607）陸鑨《秦漢印範》凡例云："姓氏私印從沈韵四聲爲次第。"[38]《印譜釋考》中對于私印的這種排列次第，爲晚明絕大部分集古、摹古類印譜所承繼，成爲印譜編纂過程中的主流。[39]

此外，《印譜釋考》中將吉語印"世禄"、單字印"首"以及非印章的剛卯作爲附録，附于全書之最末。這種處理方式同樣也爲晚明集古類印譜所延續，成爲後世印譜編纂過程中的一個定例。

（三）《石雲先生印譜釋考》中印章的考釋方法

《印譜釋考》在考證所載印章時，較前代也有突破，前引陸芝之跋語云"孫仲墻考訂印譜，其秦漢官屬，當亦不遠"，并非諛詞。在考定時，孫氏較爲重視文字的考辨，而非單純僅僅依據史書强行對應印主，以下試舉幾例。

《印譜釋考》卷中"操安之印"一印，孫氏云：

> 操乘（筆者注："操乘"一印在爲"操安"印之後）從手，此從木，恐是二姓，如揚子雲，姓自是抑揚之揚，别爲一姓未可知也。《氏族書》有操而無樑。[40]

孫氏注意到"操安之印"的"操"字從木，而非從手，其舉揚雄爲例，來證明"操""樑"之不同，孫楨得出"恐是二姓"，但是由于史無樑姓，孫氏僅是慎重地提出疑問，未作定論。

又，《印譜釋考》卷下"惠王"一印，孫氏云：

> 凡篆書，王字上二筆相近爲王，三畫勻列爲玉。又，按王况，建武中爲陳留太守，師古注曰："王音宿，以聲諧之，恐亦玉字之轉也。"此"王"字中畫太肥，豈當讀曰"宿"耶？[41]

此印第二字孫氏釋作"王"，據其描述此字"字中畫太肥"，該印尚存于顧氏《印藪》中，顧從德徑直釋作"玉"。對于該印爲"王"，或"玉"，孫楨亦并未作出定論，其較《印藪》卷五徑直釋作"玉"亦審慎。

[37] [明]羅王常《秦漢印統》，萬曆三十六年（1608）新都吴氏樹滋堂木刻朱印本，德國巴伐利亞國家圖書館藏本。
[38] [明]潘雲傑、[明]陸鑨《秦漢印範》，萬曆三十五年（1607）鈐刻本，中國國家圖書館藏，索書號：善CBM1620。
[39] 需要指出的是，在晚明萬曆至崇禎年間，有極少數印譜未遵循這一方式，如張學禮之《考古正文印藪》按百家姓之先後次第收録私印。
[40] 孫楨《石雲先生印譜釋考》，第564頁。
[41] 孫楨《石雲先生印譜釋考》，第569頁。

對于"信印"與"印信"二詞的關係，孫楨也作出解釋，《印譜釋考》卷下"趙廣信印"一印，孫氏云：

趙廣，蜀將趙雲之次子也，隨姜維遝中戰死。又一人，見《隸續·米巫祭酒張普題字》。信印，猶言信印（筆者注：此處之"信印"應爲"印信"之誤），如《郊祀志》"使各佩其信印"；如《欣賞編》所載"周昌信印"；楊遵《集古印譜》所載"茅卿信印""王默信印""徐延年信印封完"之類是也。[42]

晚明時期，各類集古印譜中對于秦漢時期私印印主的考辨大多是經不起推敲的。史書中同姓同名之人屢見不鮮，據印面上的姓名，核檢史書，凡見同姓同名者即指定某某印爲某某人之物，終有附會之嫌。孫楨雖亦按此方法考釋印主，但是孫楨在確定一方印的印主身份時，其盡可能羅列多位歷史人物，且不下定論，如孫楨卷上"劉偃之印"下列出九人、"劉旦白事"一印下列出五人、"王璋之印"一印下列出五人、"劉勝私印"一印下列出五人、"公孫弘印"下列出三人；卷下"李平"一印下列出五人等等，其餘列出二人者居多。此類考證雖未必絕對準確，但較顧氏之譜僅列出一人更爲審慎合理。此外，孫楨在對"劉旦白事"多面印的考釋上指出"印却是六朝物"，無疑較爲符合歷史史實。諸如此類考釋，不乏真知灼見。

當然，孫楨在考釋印章時，囿于時代所限，也有誤處，如"延陵季子"一印下云："春秋吳季札稱延陵季子，彼時無印，且印文是李斯小篆，其非無疑……其爲宋物亦無疑也。"此類微瑕終不能掩瑜。

三、顧氏《印藪》與孫楨所藏古璽印及《印譜釋考》之關係

關于孫楨藏印的散佚去向，如果説姜紹書的記載可能來自于其父輩的轉述，那麼俞允文的記載則爲"眼見爲實"。俞允文（1513—1579）與孫楨有直接交往，二人年齡相差不足十歲，俞氏《仲蔚先生集》中多次提及孫氏，俞氏曾至丹陽孫家看過這批印章。在隆慶年間，或萬曆紀年的最初幾年裏，俞允文回憶道：

嘉靖間，余至丹陽，孫氏出所藏秦漢玉印三十餘紐，皆私印，銅鑄官私印七十餘紐。其紐各异，有龜紐、駝紐、鼻紐，又有陽陰文子母印。孫氏名楨，顧爲

[42] 孫楨《石雲先生印譜釋考》，第569頁。

博古，秦漢魏晉及六朝印文類能辨之。近上海顧氏已購得孫氏印及次第購得三千餘印。[43]

不論是姜志鄒、姜紹書叔侄二人，還是俞允文，在談到孫楨所藏古璽印的去向時，都直接指向了上海顧從德家族。尤爲值得注意的是，早在嘉靖二十年（1541），顧從德即與孫楨之本生父孫方有直接交往。是年冬，顧從德自蘇州古董商人黃樓處以五十金購得宋代趙士雷《湘鄉小景圖》，本次交易的中間定價人即爲孫方。[44]從孫、顧二家之關係來看，孫楨與顧從德之間已完全有直接交往的可能。

要想確定孫楨之藏品有多少成爲了顧氏的藏品，最好的辦法是將孫、顧二家之印譜相互比較。對比之前首先要指出一點，秦、漢、魏晉南北朝時期的官印名稱多有相同者，如"假司馬印"等官印往往會存世多方，爲了對比更加嚴謹，官印部分我們只保留職官名稱較爲特殊、重復率非常低的印章，即"中藏府印""稻農左長""沛祠祀長"三印，顧氏《印藪》中這三方印，可以確定是孫楨的舊藏，其他官印排除在外不作比較。以下爲孫、顧兩家印譜的比較情況：（表中空白處表示無此項內容）

表2　《印譜釋考》與《印藪》收印對比表

《石雲先生印譜釋考》			《印藪》		
印文	材質、紐制	所在卷數	印文	材質、紐制	所在卷數
驪忘之印	銅印鼻紐	卷中	驪忘之印	銅印鼻紐	卷三
操安之印	銅印鼻紐	卷中	操安之印	銅印鼻紐	卷五
操乘之印		卷中			
周長卿印	銅印龜紐	卷中	圉長卿印[45]	銅印龜紐	卷四
劉偃之印			劉偃之印	銅印鼻紐	卷三
生臨私印	銅印鼻紐	卷中	生臨私印		卷三
丁宮	銅印鼻紐	卷中	丁宮	銅印鼻紐	卷三
王受私印	銅印龜紐	卷中	王受私印	銅印龜紐	卷三

[43] [明]俞允文《仲蔚先生集》卷二十二《漢印說》，《續修四庫全書》第1354冊，上海古籍出版社，1995年版，第553頁。
[44] 趙士雷《湘鄉小景圖》後顧從德跋："嘉靖辛丑冬（1541），以五十金得之黃茂夫氏，丹陽孫曲水定價。顧從德記。"此後該作顧從德以原價轉售項元汴，項氏題跋云："宋徽宗御題宗室趙士雷《湘鄉小景》，明墨林山人項元汴真賞，用原價購于上海顧氏。"趙士雷《湘鄉小景圖》，今藏故宮博物院。
[45] 顧氏譜中釋作"圉"。

（續表）

《石雲先生印譜釋考》			《印藪》		
劉旦白事、臣旦、劉旦白、劉君平、白記		卷中	劉旦白事、臣旦、劉旦白、劉君平、白記	銅印	卷三
王安之印	銅印龜紐	卷中	王安之印	銅印龜紐	卷三
王子□□	白文	卷中	王子□□	玉印壇紐	卷三
王戎	黃玉印覆斗紐	卷中	王戎	黃玉印覆斗紐	卷三
桃		卷中			
張意其	乾黃玉印覆斗紐	卷中			
申徒朗	白玉印覆斗紐	卷中			
王□	古玉印覆斗紐	卷中			
延陵季子	玉印龜紐	卷中			
陰大人	玉印	卷中			
高熊、臣熊、高熊印信、高熊言事、高季虎、白記	六面印	卷中	高熊、臣熊、高熊印信、高熊言事、高季虎、白記	銅六面印	卷三
□慶私印	銅印	卷中			
刑明		卷中	刑明		卷三
陳立		卷中			
張休私印		卷中	張休私印		卷三
侯宣私印		卷中	侯宣私印		卷三
寒章		卷中			
王術	銅印	卷中			
王章之印		卷中			
公孫弘印		卷中	公孫弘印	銅印鼻紐	卷二
司馬良印	銅印鼻紐	卷中	司馬良印		卷二
王譚	銅印鼻紐	卷中			
王豐	銅印	卷中	王豐	銅印鼻紐	卷三
張放	銅印	卷中	張放私印		卷三
王武	銅印	卷中			
周應	銅印	卷中			
王壽	玉印	卷中	王壽	玉印	卷三
王望之印	銅印鼻紐	卷中			
王常私印		卷中	王常私印		卷三
韋順	銅印壇紐	卷中	韋順	銅印壇紐	卷二

（續表）

《石雲先生印譜釋考》			《印藪》		
劉勝私印	銅印龜紐	卷中			
王賢私印	銅印鼻紐	卷中			
王湯之印	銅印	卷中	王湯之印	銅印龜紐	卷三
王買之印	銅兩面印	卷中	王買之印、王游	銅兩面印	卷三
王尚私印	銅印鼻紐	卷中			
王福		卷中	王福		卷三
每當時印	銅印龜紐	卷下	每當時印	銅印龜紐	卷四
左期之印	黃玉印覆斗紐，變體臥蠶紋	卷下	左期之印	玉印壇紐，四面臥蠶文	卷四
左君		卷下	左君		卷四
李朔之印	銅印	卷下	李朔之印		卷四
李安	銅印	卷下	李安	銅印覆斗紐	卷四
李平		卷下	李平		卷四
許章之印		卷下	許章之印		卷四
尹忠之印	銅印鼻紐	卷下	尹忠之印	銅印鼻紐	卷四
惠王	銅印瓦紐	卷下	惠玉	銅印瓦紐	卷五
召（邵）可之印	玉印臺紐	卷下	召（邵）可之印	玉印臺紐	卷五
炅宮之印	銅印鼻紐	卷下	炅宮之印	銅印鼻紐	卷四
范政之印、范王孫	兩面印	卷下	范王孫		卷四
傅彪	白玉印鼻紐	卷下	傅彪	白玉印鼻紐	卷五
蔡遂	碧玉印覆斗紐，印心一路黑如墨	卷下	蔡遂	玉印覆斗紐	卷五
捕衡私印	銅印	卷下	捕衡私印		卷五
趙放私印	銅印龜紐	卷下	趙放私印	銅印龜紐	卷四
趙廣印信	銅印鼻紐	卷下	趙廣印信	銅印龜紐	卷四
趙融私印		卷下			
鞠願之印		卷下	鞠願之印		卷六
郭德之印		卷下	郭德之印		卷六

　　通過兩家印譜的對比，見存于顧氏《印藪》中的孫氏舊藏私印有四十四方，此外，尚有一方吉語印"世祿"，加上"中藏府印""稻農左長""沛祠祀長"三方官印，顧氏譜中存有孫氏舊藏印章在四十八方左右，如果將未做對比的官印加入進去，或稍多于此數目。

此外，經過對比兩家印譜後，還有一點需要特別指出，即顧氏在收得孫楨舊藏印章時，還極有可能同時收得了孫楨所鈐拓的印譜，并且顧氏所接觸的這部孫氏印譜是存有印蛻的。之所以有這樣的判斷，原因有二。首先，在《印譜釋考》中，有少部分印章未標注印材與紐制，這部分印章，在《印藪》中出現時，也恰好沒有標注印材與紐制（見上表），所以説，顧氏《印藪》中的這批印的源頭，應該是直接摹刻于《印譜釋考》之中的，這部分印章應當未被顧氏所得，所以顧從德等人無法判斷該印的材質與紐制。其次，在《印譜釋考》中，孫楨的印文考釋成果，直接被顧氏所采用，除了部分印章的考釋將孫氏成果删減之外，多方印章的考釋文字幾乎未做改動，僅有少數印章之下做個別字的調整，以下略舉幾例：

表3　孫、顧二家印章考釋對比舉隅

	孫楨《印譜釋考》	顧氏《印藪》
沛祠祀長	沛祠祀長，白文，銅印鼻紐。西漢景帝中元六年更名太祝爲祠祀；又，按《高帝紀》班固贊曰："高帝即位，置祠祀官"，則祠祀實高祖所置，而景帝特改太祝爲祠祀耳。又，《西漢志》"王國有祠祀長"，本注曰："主祠祀，比四百石。"又，《韋玄成傳》"高祖時，令諸侯王都皆立太上皇廟，至惠帝尊高帝廟爲太祖廟，景帝尊孝文廟爲太宗廟，行所嘗幸郡國，各立太祖太宗廟"云云，合六百七十所，沛固宜有此官也。（卷上）	沛祠祀長，銅印鼻紐。《西漢志》"王國有祠祀長"，本注曰："祠祀，比四百石。"又，《韋玄成傳》"高祖時，令諸侯王都皆立太上皇廟，至惠帝尊高帝爲太祖廟，景帝尊孝文爲太宗廟，行所嘗幸郡國，各立太祖太宗廟"，合六百七十所，沛固宜有此官也。又按，景帝中元六年更名太祝爲祠祀；《高帝紀》班固贊曰："高祖即位，置祠祀官。"則祠祀實高祖所置。（卷一）
中藏府印	《續漢志》曰："中藏府令一人，六百石，掌中幣帛金銀諸貨物，丞二人。"韋彪病篤，上大鴻臚印綬，遣太子舍人詣中藏府，受賜錢二十萬是也。（卷上）	東漢《百官志》："中藏府令一人，六百石。本注曰：掌中幣帛金銀諸貨物，丞二人。"
司馬良印	漢元帝爲皇太子時，愛幸其娣，後以病死，元帝遂至憂恚，發病者豈其人耶？（卷中）	漢元帝爲太子時，愛幸其娣，後以病死，元帝遂至憂恚發病。（卷二）
王常私印	王常，字顏卿，潁川武陽人也，光武功臣。官至横野大將軍，謚節侯。（卷中）	仕更始，封知命侯，歸光武拜左曹，封山桑侯。[46]

[46]《印譜釋考》與《印藪》所存文字雖全然不同，但二者所言"王常"乃同一人。二者文字皆出自《後漢書》卷十五《李王鄧來列傳》第五"王常傳"，僅就二書所選取文字來看，《印譜釋考》所選取之文字簡而概，而《印藪》僅選取了王常更始帝劉玄與劉秀封其山桑侯一事，《印譜釋考》所選或高出《印藪》多矣。[南朝宋]范曄《後漢書》卷十五，中華書局，1965年版，第578—581頁。

（續表）

	孫楨《印譜釋考》	顧氏《印藪》
王湯之印	閬中人，爲中部都郵，見《張納碑陰》。（卷中）	閬中人，爲中部都郵，見《張納碑陰》。（卷三）
王買之印	平安夷侯王舜之曾孫也。舜以皇太后兄侍中、中郎將；初元元年癸卯封千四百戶，買以元始五年紹封，王莽拜絕。（卷中）	安平夷侯王舜之曾孫，以元始五年紹封。[47]（卷三）
李朔之印	李朔以校尉三從大將軍擊匈奴，至右王庭得虜闋氏，功封軹侯。（卷下）	以校尉三從大將軍衛青擊單于，封涉軹侯。[48]（卷四）
許章之印	許章爲故齊王田廣守相，至韓信斬龍且定齊郡，爲曹參所獲，見參傳。又，侍中許章以外屬貴，幸奢淫，不奉法度云云，諸葛豐案劾之，見豐傳。（卷下）	爲齊王田廣守相，至韓信斬龍且定齊郡，爲曹參所獲。（卷四）
傅彪	傅彪爲中大夫，石勒命與賈蒲江軌，撰大將軍起居注，見勒傳。（卷下）	石勒命與賈蒲江軌，撰大將軍起居注。（卷五）
趙放私印	隨桃頃侯趙光之玄孫也，光以南粵蒼梧王聞漢兵至，降；元鼎六年四月癸酉封侯三千戶。放以元始五年紹封千戶，見前漢功臣表。又，"王尊傳"有長安宿豪大猾，箭張禁，酒趙放，蘇林謂爲作箭作酒之家，以時考之，或是一人，未可知也。（卷下）	西漢隨桃頃侯趙光之玄孫，元始五年紹封千戶。（卷四）
趙廣信印	趙廣，蜀將趙雲之次子也，隨姜維遝中戰死。又一人，見《隸續·米巫祭酒張普題字》。信印，猶言信印（筆者注：此處之"信印"應爲"印信"之誤），如《郊祀志》"使各佩其信印"；如《欣賞編》所載"周昌信印"；楊遵《集古印譜》所載"茅卿信印""王默信印""徐延年信印封完"之類是也。（卷下）	蜀趙雲次子，隨姜維遝中戰死。（卷四）

 通過上表，即可看出顧氏《印藪》對印文考釋時，幾乎沿用、刪減自孫楨的觀點，如"沛祠祀長"一印大段的考釋，顧、孫兩家基本完全相同，顧氏僅將語序略作調整。綜上所述，我們可以大致得出一個結論，即顧氏在收得孫氏舊藏印章時，同時參考了帶有印蛻與考釋的孫楨原譜。這也能印證顧氏《集古印譜》以及《印藪》中將私印按照四聲排列的編纂體例來源於孫楨

[47] 王舜所受封乃安平侯，《印譜釋考》誤。參見《漢書》卷九《元帝紀第九》。
[48] 孫楨譜中考釋稱李朔得封"軹侯"，實誤；顧氏雖對孫楨考釋略作調整，但其亦誤，查《漢書》卷五十五《衛青霍去病傳》第二十五載李朔封陟軹侯。

的推斷。從這個意義上來說，孫楨《印譜釋考》對晚明印學史的演進具有重要的推動意義。以孫楨《印譜釋考》及顧氏二譜爲代表的印譜編纂體例，其底層邏輯是傳統史學觀念，尤其是官印的排列方式，可以看做傳統史學對印學的影響。這類印譜編纂體例爲萬曆以降大多數集古、摹古類印譜確立了一種典範，影響至深。對于它的突破，要等到萬曆後期才得以實現。如萬曆三十三年（1605）陳鉅昌《古印選》前三卷所收印章按"白文上""白文中""白文下"之順序，第四卷則先列"朱文"，次列"陰陽文""有邊白文""古文雜篆""圓形條印等雜式""龍虎文""欹衺文"，即有突破的迹象。及至萬曆四十二年（1614），汪關《寶印齋印式》一譜，可以看做更進一步地突破，該譜所收印章按"漢印"與"元朱文印式"收錄，漢印之下復分"官印式""二字印式""三字四字印式""之印印式""私印印式""不識字印"類別，這類關注所收印章形式的分類方式，在朱簡的《印品》《印圖》中達到進一步細化。從孫楨與顧氏，到萬曆後期陳鉅昌、汪關、朱簡等人的轉變，可以看做印學知識變化與篆刻藝術進一步自覺的結果。如果説前者的體例受到史學的影響，後者則更多地是出于對篆刻藝術本身的思考而做出的分類。孫楨對印學史的影響不單單是他的古璽印鑒藏活動，更重要的是其《印譜釋考》之內容是構成嘉萬年間印學知識的重要一環，爲嘉萬以降的印學知識構建奠定了基礎。

結語

丹陽孫楨的古璽印收藏，可以看作嘉靖時期印章鑒藏風氣的一個縮影，其《印譜釋考》一譜是嘉靖年間最具代表性的印譜，雖然這部印譜目前已經缺失印蜕，但其在嘉、萬時期的影響并不能因此而被忽視。嘉、萬時期是印學知識譜系生成的關鍵時期，孫楨及其《印譜釋考》的意義，在于其是嘉、萬年間印學知識譜系生成過程中重要的一環。

孫志強：華僑大學美術學院、首都師範大學中國書法文化研究院

（編輯：孫稼阜）

《印藪》傳播與晚明印學審美嬗變

宋　立

內容提要：

　　《印藪》在晚明傳播具有持續時間長、影響範圍廣的特點。晚明《印藪》的傳播方式主要有：其一，翻刻傳播。晚明印人爲了獲取印章範本，或攫取財物，所以翻刻《印藪》現象層出不窮。其二，衍生傳播。晚明印人爲了完善《印藪》，便出現了該印譜的精挑選刻與補充完善等衍生形式。其三，取法傳播。以何震爲代表的晚明印人因取法《印藪》而著稱，在當時頗具影響。《印藪》廣泛傳播對晚明印學有一定的影響：一方面，《印藪》刊布前，晚明印學審美經歷了從取法唐宋的奇異之風，到追求秦漢古法的轉變；另一方面，《印藪》普及後，晚明印學審美經歷了從對古印外形的簡單描摹，到崇尚印章內在神理的變化。

關鍵詞：

　　《印藪》　晚明　印風　審美

　　隆慶六年（1572），顧從德將所藏秦漢原印硃鈐成《集古印譜》，至此部分明代印人得見古印之面貌。爲以廣流傳，萬曆三年（1575）通過王常編、顧從德修校，在《集古印譜》基礎上，以梨棗木板刻成《印藪》。關于《印藪》其名，顧從德《顧氏印藪引》中談道："譜刻成，友人王伯穀氏復加其名曰《印藪》，而未遑更焉。"[1]可見，《印藪》名爲王穉登所取，但顧從德出于謙虛，仍沿用《集古印譜》之名。正是如此，後世常常出現將《集古印譜》與《印藪》名稱相混淆的現象。《印藪》共六卷，收入秦漢印共三千四百餘方。其所收唐、宋、元諸印放入《印藪》續集。雖然《印藪》并非原印鈐蓋，但亦有其存在價值。正鑒于此，筆者將以此譜爲綫索來探討晚明印學相關問題。

[1] [明]顧從德《顧氏印藪引》，鬱重今編纂《歷代印譜序跋彙編》，西泠印社出版社，2008年版，第13頁。

一、晚明《印藪》傳播圍度

前代集古印譜傳至明代已經很難見到，至晚明顧從德《集古印譜》也僅二十本，對當時影響有限。巴慰祖《四香堂摹印自序》云："而《印藪》之先，顧氏嘗得秦、漢玉印百餘、金印千餘，爲《集古印譜》，尤可寶貴。而印行時，凡止二十本，流傳歲久，世不多覯。"[2]此處巴慰祖只是討論《集古印譜》在清初較爲少見，其實二十本印譜對整個晚明的影響也十分有限，而在其基礎上所刻《印藪》，則傳播效果較爲明顯。關于《印藪》在晚明的傳播情況，主要有兩方面的特點。

一方面，影響時間長。關于此譜在當時的傳播，董其昌《賀千秋印衡題詞三則》云：

> 吾松顧氏《印藪》出，其印學盛衰之繇乎。何言乎盛？三家之村不能見秦漢之制，得一《印藪》，遂可按籍洞然。漆書點畫，易摹也；鐵筆鋒稜，易衷也；覆紐位置，易循也。五十年來，承用之塗漸廣，而習者之門亦六通四闢，《崦嵝》《石鼓》可鞭箠驅矣，故曰盛。[3]

董其昌認爲晚明印學興盛，與《印藪》傳播普及有關。他還論及在《印藪》出現後五十年間用途較廣，説明此印譜在當時影響時間較長。又如，吳繼士《翰苑印林序》提道："萬曆初，上海顧從德與王常氏，集古官私印，本無錫欣賞篇之意，匯爲一編，名曰《印藪》，至于今六十餘年，而板已損闕，士大夫慕之者，無得見焉。"[4]可見，《印藪》在刊刻後六十年，刻板已有損壞，但當時印人依然對此保持了極大的興趣。由此看來，《印藪》傳播在晚明持續時間較長。

另一方面，影響範圍廣。《印藪》刊行後不僅在晚明影響時間較長，傳播範圍亦較廣。朱簡在晚明篆刻界頗具影響，其《印品自序》云："迨上海顧汝修《集古印譜》行世，則商、周、秦、漢雜宋、元出之，一時翕然向風，名流輩出。"[5]此處所云《集古印譜》包含宋、元印章，實際爲《印藪》。"翕然向風"説明當時對《印藪》較爲推崇，衆多篆刻名家無不受此影響。又如甘暘

[2] [清]巴慰祖《四香堂摹印自序》，黃惇編著《中國印論類編》（上），榮寶齋出版社，2010年版，第630頁。
[3] 嚴文儒、尹軍主編《董其昌全集》第1册，上海書畫出版社，2013年版，第104頁。
[4] [明]吳繼士《翰苑印林序》，鬱重今編纂《歷代印譜序跋彙編》，第179頁。
[5] [明]朱簡《印品自序》，黃惇編著《中國印論類編》（上），第605頁。

《甘氏印集自序》云："雲間顧從德搜古印爲譜，復并諸集，梓爲《印藪》，播傳海內。新安吳丘隅、何長卿以是名家。"[6]明代甘暘記錄了《印藪》在晚明傳播的盛況，當時取法此譜名家輩出，如吳丘隅、何長卿等皆是如此。

其實，《印藪》得以廣泛傳播的最大優勢在于其篆刻教材功用。明代篆刻資源十分有限，當《印藪》流行後，大多印人以此爲學習範本。趙宧光《金一甫印譜序》說過："顧氏譜流通邐邐，爾時家至戶到手一編，于是當代印家望漢有頂。"[7]"時家至戶到手一編"難免有誇張之嫌，但亦能說明此譜傳播範圍之廣。《印藪》普及，還與該譜作爲習篆刻者的參考書目有一定的聯繫，馮泌《印學集成》云："《印藪》《印正》《印選》諸書，斯道之規矩準繩也⋯⋯釁公吾師留心篆學，垂五十年，凡古石刻銅鑄，以及鐘鼎雜文，其有關于文字者，靡不廣搜詳討，以折衷于《藪》《正》諸書。"[8]馮泌認爲《印藪》爲當時篆刻學習的標準，同時也道出了秦釁公研究印章五十年常以此作爲重要參照。

由此可見，《印藪》在晚明傳播時間較長，一直持續到清初。同樣此印譜在當時作爲印人學習取法的重要範本，在當時地位較高。

二、《印藪》傳播方式

（一）翻刻

《印藪》成譜之後，衆多印人將此奉爲學習取法的對象。雖然刻板《印藪》相較于《集古印譜》更有利于傳播，但也遠遠不能滿足當時印壇的需求，相應在傳播過程中出現翻刻《印藪》的現象較多。據陳毓《虛白齋印厫小引》記載：

我明東海顧君好事，集古印千餘章，購索諸名家印，用硃砂印集成《藪》，便于鑒賞，亦自珍愛。第海內流傳不廣，欣賞者慕之不得，而吳下賈者用木板翻梓，遂失天真，良可嘆息。[9]

此處記錄了吳地商人用木板翻刻顧從德《印藪》的現象。不僅如此，由於《印藪》得到了晚明印人的認可，初刻《印藪》需求較大，價位亦較高。據朱簡《印經》云："迨歙人王延年將上海顧汝修、嘉興項子京兩家收藏銅玉印合

[6] [明]甘暘《甘氏印集自序》，黃惇編著《中國印論類編》（上），第273頁。
[7] [明]趙宧光《金一甫印譜序》，黃惇編著《中國印論類編》（下），第1119頁。
[8] [清]馮泌《印學集成》，黃惇編著《中國印論類編》（下），第1054頁。
[9] [清]陳毓《虛白齋印厫小引》，黃惇編著《中國印論類編》（下），第1010—1011頁。

前諸譜，木刻《印藪》，務博爲勝，殊無簡擇之功，詔人以近斲爲師，盲夫襲之，初刻價重洛陽，贗本盛灾梨棗。"[10]朱簡所云，不難發現顧氏芸閣所刻原本《印藪》價格甚高，相應以梨棗翻刻《印藪》之現象大量出現。正是如此，衆多好事者以翻刻來獲取利益。徐𤊹《序甘旭印正》載："武陵顧氏所刻《印藪》，搜羅殆盡，摹勒精工，稍存古人遺意。第流傳既廣，翻摹滋多，捨金石而用梨棗，其意徒以博錢刀耳。"[11]徐𤊹描述了當時以翻刻《印藪》方式來獲取錢物之風氣。又如俞彥《俞氏爰園印藪玉章自序》云：

昔上海顧氏世崇雅尚……萬曆初，自創新裁，刻爲《印藪》，篆朱字墨，成之惟艱，價亦不尠。甫得三百部，而不肖、有司日肆誅求，遂毀其板而藏印于家。四方文人雅士慕思無已，如慶雲甘露，一見之頃，形景滅没。于是復有集古印譜之刻，較前數頗溢。然印皆摹刻，一切工力率以省減，價廉易售，前所閱折，悉獲補賍。以故翻刻盗名字者所在蠭起，或鋟諸板，或臨木石，而依原式，印之不足觀也已。[12]

晚明俞彥詳細記錄了當時翻刻《印藪》的情形，當時原本《印藪》十分珍貴，不易得到。除了商人，相關品行不正的官吏通過强制徵收原印，并毁掉刻板，一定程度上也促使了翻刻《印藪》現象層出不窮。

（二）衍生

不僅翻刻，在晚明還存在以《印藪》爲基礎的衍生印譜，此類印譜主要有兩種成譜方式，或是《印藪》的精挑選刻，或是增補完善。

《印藪》搜集古印較多，但難免魚龍混雜，其優劣自然也有區別，這也引發了後世習印者的思考，便出現了以此爲基礎的精選印譜。如金光先《復古印選自序》云：

近世顧汝修家藏玉印一百六十，銅印一千六百，皆秦、漢故物。或墨或硃，印而譜之，爲《印藪》行于世，使人親見古人精神，實盛事也。……余故撮舉秦、漢之真迹，及顧氏《印藪》精妙者摹而成譜，章法、筆法、刀法，皆追古意，以明先賢之遺，而願同志者共焉。[13]

[10] 朱簡《印經》，黃惇編著《中國印論類編》（上），第608頁。
[11] [明]徐𤊹《序甘旭印正》，黃惇編著《中國印論類編》（上），第589頁。
[12] [明]俞彥《俞氏爰園印藪玉章自序》，黃惇編著《中國印論類編》（上），第613頁。
[13] [明]金光先《復古印選自序》，黃惇編著《中國印論類編》（上），第609頁。

不難發現，金光先《復古印選》是在《印藪》基礎上，挑選部分精妙者而成。李維楨《金一甫印譜序》也提及此事，有云："（金一甫）獨稱吾子行《三十五舉》說最善，而顧氏《印藪》不必皆精，取其精者摹而成譜，以吾氏編附焉。"[14]又如張所敬《潘氏集古印範序》云："予友潘源常先生病之，謀所以復古，始而垂後範，乃悉索好古家收藏古玉、古銅印章……且顧氏刻如'別部司馬'之類，有多至數章者，似爲床屋，今皆刪落，止擇精者存之，尤爲得體。而遺珠顧氏者，廣爲增入，用硃砂登之簡册。"[15]可見，潘源常《潘氏集古印範》亦是參照《印藪》而成。他根據顧從德所刻《印藪》，去掉重複印章，而留下精妙者，并在此基礎上對《印藪》進行擴充刻成《集古印範》。

還有陳懿卜《古印選》也是在《印藪》基礎上篩選而成，據董其昌《陳懿卜古印選引》云："余友陳懿卜得法于考功……先是吾郡有《印藪》行于世，懿卜所衷定，視之不及半，然彼若蛇足，而此如鳧脛，于是乎知懿卜之具眼云。"[16]陳懿卜對《印藪》中所收錄印章進行考訂挑選，取其中部分刻成《古印選》。

除了以上印譜，以《印藪》爲基礎的完善補充印譜在當時也比較常見。《印統》是晚明重要印譜之一，關于此譜，臧懋循《秦漢印統序》云："自雲間顧氏《印藪》行于世，一時摹印者咸自侈其法古，而猶撼其書之易竟也。于是太原王常氏遍購諸博古家，積若干稔，增廣若干册，以授新安吳元維氏合而刻之，命曰《印統》。蓋窮繆篆之變，視《印藪》益工且詳矣。"[17]可以發現，《印統》以《印藪》爲參照，在其基礎上更爲全面。俞安期《梁千秋印雋序》亦談及："然摹印章者，上海顧汝和《印藪》要其全，海陽吳伯張《印統》搜其闕，八代之文，亦云備矣。"[18]此處亦表明了《印統》對《印藪》進行了補充，其內容更爲豐富。

晚明周元與《秦漢遺章譜》亦如此，張重華《題吳門周元與秦漢遺章譜》云："我明嘉、隆間，海上顧汝修、汝由兄弟作《印藪》，凡一千七百餘種，梓播藝林，有光前代多矣。吳門周元與宗京者，公瑕天球之宗人也，卜隱五茸市上二十年，所一時文人長者，喜爲推轂……加以歲月，足成大觀，即顧《藪》倘有漏梓，元與其爲忠臣乎。"[19]周元與《秦漢遺章譜》受《印藪》影

[14] [明]李維楨《金一甫印譜序》，黃惇編著《中國印論類編》（上），第667頁。
[15] [明]張所敬《潘氏集古印範序》，黃惇編著《中國印論類編》（上），第600頁。
[16] 嚴文儒、尹軍主編《董其昌全集》第1册，第150頁。
[17] [明]臧懋循《秦漢印統序》，黃惇編著《中國印論類編》（上），第603頁。
[18] [明]俞安期《梁千秋印雋序》，黃惇編著《中國印論類編》（上），第277—278頁。
[19] [明]張重華《題吳門周元與秦漢遺章譜》，黃惇編著《中國印論類編》（上），第587頁。

響較大,是在此譜基礎上增補遺漏秦漢印章而成。還有如姜應甲《姓苑印章序》云:"自周秦以至勝國,由鐘鼎以蟲文,討論搜輯,名卷《姓苑印章》,其視太原《印藪》,可謂海無遺珠。"[20]記録了《姓苑印章》在《印藪》基礎上進一步完善。如此等等,皆是顧從德《印藪》的衍生印譜。

(三)取法

除了上文所述,當時印人的取法,也在一定程度上促進了《印藪》的傳播。何震作爲晚明篆刻史上的重要篆刻家之一,其印章受《印藪》影響較大。許令典《甘氏印集叙》云:"自雲間顧氏廣搜古印,彙輯爲譜,新安雪漁神而化之,祖秦、漢而亦孫宋、元,其文輕淺多致,止用凍石,而急就猶爲絶唱。"[21]此處談及何震學習顧從德印譜,從其論述宋、元印章來看,其所學對象應是《印藪》。關于何震取法《印藪》,董其昌《序吴亦步印印》也説過:"新都何長卿從後起,一以吾鄉顧氏《印藪》爲師,規規帖帖,如臨書摹畫,幾令文、許兩君子無處着脚。"[22]所以説,何震的篆刻成就與其師法《印藪》密不可分,而何震取法《印藪》的行爲爲當時篆刻界樹立了成功的典範。在晚明取法此印譜者較多,如晚明重要篆刻家金光先亦師法《印藪》,周亮工説過:"(金一甫)以故所爲印,皆歸于顧氏之《印藪》。"[23]他將《印藪》作爲重要取法對象。他自身在論印中也説過:"惟以史籀、李斯之篆爲本……習《印藪》中假借增損之法,稽考于後。"[24]金光先在論印章字法時,强調要取法《印藪》中字形的增减處理辦法。

不僅如此,晚明還有一些印人將《印藪》作爲理解印理的範本。如吴應箕《書筵弟篆刻圖後》云:"刻印一技耳,然非窮六書之藴,究秦漢以來所留傳之玉璽、銅章,不能得此中之仿佛。故雖技也,而理寓焉。往予尚在明昧閑,後得雲間顧氏《印藪》原本觀之,乃知其理。"[25]吴應箕領悟篆刻之理,受《印藪》影響較大。又如晚明入清印人秦爨公亦如此,他論及印章字法時云:"詳玩《印藪》,細省六書,自然有得。"[26]秦爨公十分推崇《印藪》,通過心摹把玩領會其中字法之理。其弟子馮泌《東里子論印》亦説過:"余初從先生游,竊自喜斯道得其途則甚易,及益深之而益知其難,近來究心《印藪》諸

[20] [明]姜應甲《姓苑印章序》,鬱重今編纂《歷代印譜序跋彙編》,第178頁。
[21] [明]許令典《甘氏印集叙》,黄惇編著《中國印論類編》(下),第989—990頁。
[22] [明]董其昌《序吴亦步印印》,黄惇編著《中國印論類編》(上),第677頁。
[23] [清]周亮工《印人傳》,韓天衡《歷代印學論文選》(上),西泠印社出版社,1999年版,第159頁。
[24] [明]金光先《金一甫印章論》,黄惇編著《中國印論類編》(下),1156頁。
[25] [明]吴應箕《樓山堂集》卷十九,清粤雅堂叢書本。
[26] [清]秦爨公《印指》,韓天衡《歷代印學論文選》(上),第168頁。

書,始嘆先生之學問有本。"[27]從馮泌所云亦能領會到秦爨公對《印藪》探究較深。

其實,晚明取法《印藪》的印人還有很多,雖然他們取法此譜的印章較難見到,但是後世相關文獻記載較爲豐富。如秦爨公《印指》所載晚明取法《印藪》的篆刻家較多,其中部分如下:

陳卧雲亦秦、漢大家也。刀法古健而稍帶俏意,絶無近代體格,可稱雅俗并賞。甘暘章法、字法俱佳,刀法老而有生趣。項養長老而滑,熟中亦有生趣者,俱從《印藪》中化而用之,進退有法,不出矩矱。[28]

胡愛察亦熟看《印藪》而學造其極者,第腕中稍弱耳,資性帶來,豈假强爲。[29]

張大木熟摹《印藪》而學造其極者,横竪方圓,無不中繩,所製鐵綫,無鐘鼎款制。[30]

洪德潤《印藪》未必熟亦自無差,章法、刀法却有一段生趣,清尖俏健,自能可人。鐘鼎刀法時有奇氣,道中人也。[31]

秦爨公所記載人物,如陳卧雲、甘暘、胡愛察、張大木、洪德潤等人皆是晚明印人,從《印指》所記録不難發現當時印人在篆刻實踐上,或是熟看、或是熟摹、或是旁涉《印藪》。總之,于印人取法有益,在一定程度上促進了傳播《印藪》風氣的盛行。

除以上所述,《印藪》在晚明還存在其他方式的傳播。如俞彥云:"余舊得原本(《印藪》)一部,寶若拱璧,辛丑居京師,家中縹緗之業,半爲一不才姻親竊去换羊,而《藪》亦在其中。每一觸念,悵怳累日。後聞顧氏所蓄俱已散在三吴七郡,無復妄想。"[32]從俞彥所述可知原本《印藪》在晚明十分珍貴,後被他人竊取换羊,此處便是《印藪》在晚明的交易現象。其實像此類現象還是比較常見的,限于篇幅筆者不再一一贅述。

[27] [清]馮泌《東里子論印》,韓天衡《歷代印學論文選》(上),第172頁。
[28] 秦爨公《印指》,韓天衡《歷代印學論文選》(上),第169頁。
[29] 同上。
[30] 同上。
[31] 同上。
[32] [明]俞彥《俞氏爰園印藪玉章自序》,黄惇編著《中國印論類編》(上),第613頁。

三、基于《印藪》傳播的晚明印學審美變化

（一）從"尚异好奇"到"復古秦漢"
1.《印藪》刊布前晚明印學生態

在《印藪》出現以前，明代所見宋元印章實物較多，而秦漢印章較少。正在這樣的氛圍裏，晚明印學環境頗具時代性，具體而言主要有兩方面。

一方面，時人疏于漢法。王穉登《蘇氏印略跋》云："《印藪》未出，刻者草昧，不知有漢、魏之高古。"[33]晚明在《印藪》普及前，大多印人不理解印章中的漢魏古樸氣息。還有鄒迪光《印説贈黄表聖》云："今人不知摹印、繆篆兩書爲何物，所目睹者，許氏《説文》及顧舍人《印藪》耳。"[34]從此可知，晚明對漢代入印書體摹印、繆篆不甚瞭解。不僅如此，晚明有些印人甚至不能區分時印與漢印之區別。如黄元會《承清館印譜續集序》云："予北游，將夜渡滹沱河，逆旅主人出所藏顧氏《集古印譜》，數之累累千七百有奇，并漢銅印廿餘。予不能辨，而因與主人論今印之不同于古者數端。"[35]黄元會不理解漢印之特點，所以論及漢印與其他印章區別時便茫然，晚明印壇風氣由此可見一斑。

另一方面，印壇有"尚异好奇"之取向。王猷定《印章續古序》云："予往見顧氏《印藪》一編，因嘆古之作者其技巧無不生于古法……吾友吴子大令游心古學，不爲時代所壓，恒語予曰：'此雖末技，心術形焉，近世多纖詭之習，吾欲力追秦漢，而世未有知者。'"[36]從此處不難發現王猷定好友不爲時風所圍，一語道出了當時印章取法有纖巧怪异的弊病。陳克恕亦描述過明代印章的好尚問題，他論及明人印章云：

明官印，文用九疊而朱，以屈曲平滿爲主，不類秦漢。惟將軍用柳葉文；虎紐玉璽，王府之寶，用玉箸文；監察御史用八疊篆，時日用七疊，品級之大小，以分寸別之，一二品用銀，以下皆銅。惟御史則用鐵印。私印本乎宋元正嘉之間，吴郡文壽承崛起復古，代興者爲徽郡何長卿，其應手處，卓有先民典型，而亦不無屈法。迨上海顧汝修集古印爲譜行之于世，印章之荒，自此破矣。好事者始知賞鑒秦漢印章，復宗其制度，其時《印藪》印譜疊出，急于射利，則又多寄之梨棗，且剞劂氏不知文義，有大同小异處，則一概鼓之于刀，豈不反爲之誤？

[33] [明]王穉登《蘇氏印略跋》，黄惇編著《中國印論類編》（上），第672頁。
[34] [明]鄒迪光《印説贈黄表聖》，黄惇編著《中國印論類編》（上），第268頁。
[35] [明]黄元會《承清館印譜續集序》，黄惇編著《中國印論類編》（上），第674頁。
[36] [清]王猷定《四照堂詩文集》文集卷一，清康熙二十二年刻本。

博古者知辨邪正，乃得秦漢之妙。[37]

　　陳克恕記載了明人印章崇尚屈曲繞動的九叠文、八叠文、七叠文、柳葉文等風氣，這些印風與秦漢印章區別較大，其實這些現象主要受唐宋印章的影響。他還論及此種風氣在顧從德《集古印譜》出現後有所變化，其實此種風氣的轉變應與以《集古印譜》爲基礎的《印藪》有關。雖然陳克恕對《印藪》頗有微辭，但此譜作爲普及秦漢印章的重要範本，其作用是不可忽視的。在《印藪》出現前，晚明印壇以文彭影響較大。沈德符《漢玉印》云："自顧氏《印藪》出，而漢印裒聚無遺，後學始盡識古人手腕之奇妙，然而文壽承博士以此技冠本朝，固在《印藪》前數十年也。近日則何雪漁所刻，聲價幾與文等似，得《印藪》力居多，然實不逮文正，如蘇長公誚章子厚日臨《蘭亭》，乃從門入者耳。"[38]可見，在《印藪》出現前十年，晚明印壇以文彭影響較大，在此譜出現後才對何震等人產生影響。其實，在時風影響下，文彭亦取法宋元印章。據李流芳云："吾吳有文三橋、王梧林，頗知追蹤秦、漢，然當其窮，不得不宋、元也。"[39]可見，文彭在印章實踐上也受到過宋元印風影響，相應文彭在追求宋元印風的同時，也有"尚异好奇"的取向。沈野曾說過："文國博刻石章完，必置之櫝中，令童子盡日搖之。"[40]這種故意做作的行爲，無不是時風影響下的怪异好尚。

2.《印藪》傳播中的復古之風

　　據上文所述，《印藪》傳播前，晚明印人對秦漢古印知之甚少，相應《印藪》的傳播爲時人瞭解古人印章奠定了基礎。潘茂弘《印章法序》云："至宋古法漸廢，元官私印亦用朱文，自趙子昂集《印史》、楊宗道《集古印譜》、王延年編《印藪》《印統》，庶後之人尚得親見古人印章之來，尚矣。"[41]《印藪》傳播對時人瞭解秦漢古印，并對改變崇尚宋元印章風氣有一定的幫助。關于此印譜的作用，郭宗昌《松談閣印史序》云："至武陵顧氏《印藪》始稱廣博，一時好古之士，翕然宗法，一洗唐宋陋習，直追秦漢，于斯爲盛。"[42]郭宗昌描述得更爲具體，可見《印藪》一出，大多印人開始學習古法，一改取法唐宋印章的陋習。

[37] [清]陳克恕《篆刻針度》卷一，清乾隆刻本。
[38] [明]沈德符《萬曆野獲編》卷二十六，清道光七年姚氏刻同治八年補修本。
[39] [明]李流芳《題汪杲叔印譜》，《歷代印學論文選》，第463頁。
[40] [明]沈野《印談》，《歷代印學論文選》，第64頁。
[41] [明]潘茂弘《印章法序》，鬱重今編纂《歷代印譜序跋彙編》，第106頁。
[42] [明]郭宗昌《松談閣印史序》，鬱重今編纂《歷代印譜序跋彙編》，第94頁。

不僅如此，《印藪》還爲當時的復古風氣提供了重要依據。張雲章《殷介持印譜序》有云："而又有顧氏《印藪》諸書具列其形模意制，有志復古者尚有所據。依而可講元之吾子行勝國之文三橋，何長卿最號能追蹤秦漢，皆通是意以得其宗。"[43]張雲章認爲《印藪》爲當時印人復古的依據，根據此譜可判斷印人水準之高下，并且還可以此來辨別印人是否取法秦漢。《印藪》傳播中的"復古"印風，主要體現在對秦漢古法的追求上。董其昌《董其昌論印》云："數十年，海上顧氏刻譜，洩漏西京家風。何雪漁始刻畫摹之，雖形模相肖，而豐神不足。"[44]"西京"指漢代，董其昌對顧從德《印藪》傳播漢印之風頗爲贊賞。又如劉世教《吳元定印譜序》談道："自《印藪》出，而人始知秦、漢遺法。于是，文氏之緒息，而新安何君主臣始張甚。"[45]自《印藪》傳播後，晚明印人便知曉秦漢之法，并對取法《印藪》的何震評價較高。

《印藪》刊行對晚明復古風氣的影響，還體現在收藏古印風氣的轉變上。婁堅《題汪杲叔印式後》云：

嘗竊嘆生乎百世之下，而得與古人接者，經史之外，獨有鐘鼎所鑄，碑碣所刻之遺文，然而秦漢以來之僅存者，欲一睹其遺，固已鮮矣，況其精神之寓于紙墨者乎。獨公私印章，尚有存者。而唐宋迄今，多不能高古。自刊行《印藪》一編，而好事者蓋多收藏古印，或玉，或金，水湮土蝕之遺，往往出于人間。其篤好而極力追仿之者，歙之汪君杲叔其尤也。[46]

可見，《印藪》之前，收藏古印之風主要體現在唐宋印章上，但《印藪》行世後，大家便能一睹秦漢古印之面貌，由此亦能領會到唐宋印章缺乏高古氣息。正因如此，收藏者便將目光轉向收藏唐宋以前的古印上。

綜上所述，《印藪》刊行前，晚明印壇在製印行爲與印風實踐上追求奇異之風，與傳統秦漢印章的古拙渾穆氣息相差甚遠。《印藪》傳播後，大多印人可以一睹秦漢印章的面貌，于是在晚明掀起了取法或收藏秦漢古印的復古風氣。

（二）從"以形求古"到"以神入古"
1.對《印藪》"外形"的描摹

《印藪》刊布之前晚明印風繼承唐宋，《印藪》流行後以復古秦漢爲指

[43] [清]張雲章《樸村文集》卷九，清康熙華希閔等刻本。
[44] 董其昌《董其昌論印》，黄惇編著《中國印論類編》（下），第867頁。
[45] [明]劉世教《吳元定印譜序》，黄惇編著《中國印論類編》（上），第255頁。
[46] [明]婁堅《學古緒言》卷二十五，《文淵閣四庫全書》第1295册，商務印書館，1986年版，第290頁。

歸。在"復古"風氣中，晚明印人所見秦漢實物較少，所以取法《印藪》時亦步亦趨，容易局限于對外形的描摹。如周亮工《印人傳·書金一甫印譜前》記載：

金一甫光先……嘗謂："刻印必先明筆法，而後論刀法。乃今人以訛缺爲主角者爲古，文又不究六書所自來，妄爲增損，不知漢印法平正方直，繁則損，減則增，若篆隸之相通而相爲用，此爲章法。筆法、章法得古人遺意矣，後以刀法運之，斲輪削鐻，知巧視其人，不可以口傳也。"以故，所爲印皆歸于顧氏之《印藪》。[47]

可見，在金一甫生活的晚明刻意模仿古印之圭角的現象較爲普遍，并認爲這是古意的體現。周亮工認爲此種風氣是取法《印藪》的結果。其實，圭角并非古人之初衷，這衹是印章在流傳過程中損傷所致。

在復古之風中，較爲普遍的便是取法漢印，而在師法漢印的審美追求中，當時追求《印藪》外形的風氣最爲凸顯。據張納陛《程彥明古今印則序》云：

夫漢印存世者，剝蝕之餘耳；摹印并其剝蝕以爲漢法，非法也。《藪》存，而印之事集；《藪》行，而印之理亡。吾友程彥明氏，悟運斤之妙，得不傳之秘，與予有獨知之契，而又病今刻之仿《藪》不知其原，蓋傷之。[48]

張納陛也記載了當時摹仿《印藪》漢印，僅僅限于對其印面剝蝕效果的追求。一般而言，漢印斑駁形態是多方面原因所造成的，與漢印本來面貌迥异。關于此種現象，高濂《論漢唐銅章》也說過：

今之刻擬漢章者，以漢篆刀筆自負。至有好奇，刻損邊傍，殘缺字畫，謂有古意，可發大噱。即《印藪》六帙內，無十數傷損印文。即有傷痕，乃入土久遠，水銹剝蝕，或貫泥沙，剔洗損傷，非古文有此。[49]

高濂在此記錄了時人之觀念，他們認爲故意損壞印面字畫可以達到漢印"古意"的目的。高濂對此種現象進行了嘲諷，并認爲漢印的殘破與氧化剝

[47] 周亮工《印人傳·書金一甫印譜前》，黃惇編著《中國印論類編》（上），第270頁。
[48] [明]張納陛《程彥明古今印則序》，黃惇編著《中國印論類編》（上），第597頁。
[49] [明]高濂《遵生八箋》，巴蜀書社，1988年版，第459頁。

蝕、人爲損傷有一定的聯繫。以上所論，皆是晚明復古風氣中，片面追求古印印面的效果，却未能深入理解古印印風的内在意藴。

2.對《印藪》"神采"的訴求

由于《印藪》爲木板所刻，翻刻印章與原印區别較大，在廣泛普及學習中，此譜之弊端逐漸凸顯，由此也引發了相關印人的思考。汪廷訥《甘氏集古印正序》云："武陵顧氏廣搜舊章，摹刻《印藪》，志則遠矣。然不以金石而以梨棗，其于古人神理則未也。"[50]汪廷訥便意識到棗木所刻《印藪》無金石味，與古人神理相差較遠。關于木刻缺乏神采的討論，又如張所敬《潘氏集古印範序》云：

> 吾邑顧鴻臚汝修氏所刻《印藪》，誠宇内一奇編也。第古者印章以玉、以銅，故其文遒勁中渾融寓焉，古樸中流麗寓焉，邈哉邈乎！不可及已！而汝修氏堇堇翻刻于梨棗，則氣象萎薾，渾融流麗之意無復存者。譬如優孟學孫叔敖，抵掌譚笑，非不儼然，乃神氣都盡，去古遠矣。[51]

張所敬認爲古印寓流麗于古樸之中，而《印藪》爲梨棗木所刻，徒有外形，缺乏神氣。就連親自爲《印藪》命名且作序的王穉登，看到此印譜普及效果與《印藪》刊刻初衷相違的情形亦感慨不已。他在《程彦明古今印則跋》説過："《印藪》未出，壞于俗法；《印藪》既出，壞于古法。"[52]王穉登道出了《印藪》刊行前後，晚明印風由"俗法"向"曲解古法"轉變。

正是《印藪》流行使當時對古法理解有了偏差，便有印人開始思考彌補《印藪》不足的辦法。如張納陛《程彦明古今印則序》云：

> 今之擬古，其迹可幾也，其神不可幾也。而今之法古，其神可師也，其迹不可師也。印而譜之，糾文于漢，此足以爲前茅矣。然第其迹耳，指《印藪》以爲漢，弗漢也，迹《藪》而行之，弗神也。[53]

張納陛針對當前擬古所存在的問題，提出了法古應取古人之神采，并反對對形迹簡單描摹。關于追求古印神采，屠隆談得更爲具體，他説道："欲求古

[50] [明]汪廷訥《甘氏集古印正序》，黄惇編著《中國印論類編》（上），第590頁。
[51] [明]張所敬《潘氏集古印範序》，黄惇編著《中國印論類編》（上），第599—600頁。
[52] 王穉登《程彦明古今印則跋》，黄惇編著《中國印論類編》（上），第597頁。
[53] [明]張納陛《程彦明古今印則序》，黄惇編著《中國印論類編》（上），第597頁。

意，何不法古篆法、刀法。"[54]屠隆認爲吸取古印之"古意"，應從篆法與刀法兩方面着手。

"字法"與當時書風緊密相聯，如秦印篆法與當時小篆寫法比較接近；而漢摹印篆則出現了方折用筆，受當時隸書影響。只有對篆法有深入瞭解，才能從根本上接近古人神采。《印藪》傳播過程中，關鍵問題便是篆法不古。趙宧光《符印部》説過："自顧氏《印藪》刊布大集，然後人人得睹漢人面目，然皮相而已，真境蔑如也。章法、刀法，世或稍窺，至于字法，全然不省。拘者束于《説文》，狂者逞其野俗。過猶不及，都成誕妄。"[55]趙宧光認爲《印藪》章法與刀法大體面貌尚可，而字法多有誕妄。一般而言，摹刻《印藪》需要晚明寫手摹寫古印這一程式，由于時代懸隔，晚明印人所見秦漢遺物不多，對古篆法理解便有出入，所以摹刻古印便與原印有了差距，只有深入瞭解前代文字，弄清字法意蘊，才能從神采上對印風有較好的把握。

除篆法之外，刀法也是理解印章神采的重要方面。一般印章載體爲金石，綫條容易表現出金石特有的意趣。相比較而言，棗木所刻綫條較爲光潔，其"金石"意味較難體現，相應印章古趣神采容易缺失。《印藪》普及過程中，較多印人開始關注其中的刀法意趣，如楊政德《范氏集古印譜序》云："近世雲間顧氏復刻有印譜，亦止一千六百有奇，且剞劂不工，古意頓失。"[56]"剞劂不工"即刀刻不精，這正是對《印藪》綫條趣味不古的感慨。又如沈野《印談》曾説過："今坊中所賣《印藪》，皆出木板，章法、字法雖在，而刀法則杳然矣。必得真古印玩閲，方知古人刀法之妙。"[57]可見，沈野亦認爲《印藪》刀法意趣不復存在，應取古時原印反復把玩才能領會其中意趣。關于此問題，徐上達《印法參同》看得更爲深入，他説過："然而刀法古意，却不徒有其形，要有其神，苟形勝而神索然，方不勝醜，尚何言古、言法。"[58]他主張應從神采上領悟印章刀法問題。這些論斷充分體現了晚明復古風氣中，對取法《印藪》外形的批判與反思。

以上所述，正是晚明印人從對《印藪》秦漢印章簡單的描摹，到追求原印篆法、刀法意趣的轉變。

[54] [明]屠隆《考盤餘事》卷三，明陳眉公訂正秘笈本。
[55] [明]趙宧光《符印部》，黄惇編著《中國印論類編》（上），第30頁。
[56] [明]楊政德《范氏集古印譜序》，黄惇編著《中國印論類編》（上），第596頁。
[57] 沈野《印談》，黄惇編著《中國印論類編》（下），第1260頁。
[58] [明]徐上達《印法參同》，郁重今《歷代印譜序跋匯編》，第39頁。

結語

綜上所述，晚明印章出土實物較少，秦漢古印成爲部分收藏者手中的至寶，密不示人。至《印藪》刊布，便備受晚明印人關注。從影響時間來看，《印藪》傳播幾乎貫穿整個晚明，并對清初産生影響；就影響範圍而言，該印譜在當時有着教科書式的地位，影響範圍較大。

關于《印藪》在晚明的傳播，主要途徑有三方面。其一，翻刻。因原本《印藪》不能滿足于晚明印壇的需求，于是出現了《印藪》的翻刻現象。又因原本《印藪》價格較高，在當時還存在翻刻《印藪》獲取錢物的情形。其二，衍生印譜。爲了進一步完善《印藪》，于是在當時衍生了以此爲基礎的其他印譜。一是對《印藪》的精挑細選，如《復古印選》《潘氏集古印範》《古印選》皆是如此。一是對《印藪》的增補完善，如《印統》《秦漢遺章》《姓苑印章》等印譜。其三，取法。晚明印人取法《印藪》者較多，他們或是師法印風，或是據此領會印理，如何震、甘旸、胡愛寮等人皆受此影響。

晚明《印藪》傳播，對當時印學審美有着一定的影響。以《印藪》爲綫索，可知晚明印學審美變化主要表現在四個方面。首先，《印藪》刊行前，大多晚明印人不懂漢印印風，他們在印章取法上追求唐宋叠篆之法，在製印行爲上亦有怪异傾向；其次，《印藪》刊布後，多數晚明印人得見古印面貌，于是在當時出現了復古秦漢的印章風氣；再次，由于晚明印人所見秦漢實物較少，在印章復古風氣中趨于對《印藪》外形的描摹；最後，當《印藪》廣泛流傳，相關印人充分認識到該印譜所存在的弊病，便考慮從篆法、刀法等層面來理解印章深層次内涵。

其實，關于晚明《印藪》傳播與影響研究，筆者并無意于誇大此印譜的藝術價值，只是基于晚明歷史之事實來看待相關問題。雖然從藝術角度而言，《印藪》本身具有一定的局限性。但從整個晚明影響來看，它對當時印學發展具有一定的促進作用是不能否認的事實。

本文爲江西省文化藝術規劃專案《翁方綱篆刻藝術研究》的階段性成果，項目編號：YG2020070。

宋立：福建師範大學美術學院

（編輯：李劍鋒）

"法書""法書目録"與"法書目録學"詮解

祝 童

内容提要：

　　所謂法書，是指具有一定書法藝術性的字迹。其具有藝術性、尊崇性和典藏性三個内涵特性，是當下學界所常用的"書法""書迹"等詞所無法替代者，更是"筆迹學""寫本學""手稿學""碑帖學"等學説所無法局囿者。相應地，所謂"法書目録"，即是目録學家對各類法書進行編目、説明從而形成的著作。其與古籍目録、圖畫目録、金石目録皆有着交錯重叠而又界域分明之關係。究其性質，則非圖書目録，而是造型目録；非綜合目録，而是專科目録。正因法書目録具有獨立的學術範疇，故而對其形成和發展、形式與内容展開研究，即形成一門文獻學和書法學的交叉學科——法書目録學。這門學問之價值所在，與法書目録本身摸清家底、辨章學術、考鏡源流等功用密不可分。而構建其學術體系，不獨能有效拓展古典目録學研究之界域，而且能大力推動法書文獻學體系之架構，爲進一步建設書法學學科打下扎實基礎。

關鍵詞：

　　法書　法書目録　法書目録學

　　歷代所遺數以千萬計之法書，是書法研究的基本對象。無論公私所藏，爲便摸清數量品質、考辨真僞優劣、研究書史正變，有必要對所藏法書進行編目性整理，即形成目録著作。據筆者初步統計，僅成書于1949年以前之法書目録，即已在六百種以上，可以説，當今海内外各大法書典藏機構所庋藏的大部分名品，都可在内覓其遺蹤。而在這些目録中，亦藴含了法書整理者具體的編目方法和鮮明的學術理念，是法書目録學得以構建的重要基礎。遺憾的是，儘管當今書法研究已漸呈熾熱之勢，但對這些基礎問題仍討論無多。如在法書研究中，常出現"書迹""書法"等各種易淆名目；在學科分支日益細化之背景下，"筆迹學""寫本學""手稿學""碑帖學"鱗次而出，看似盛繁，實多交叠累贅；法書目録與古籍目録、圖畫目録、金石目録之關係，亦需明辨。因此，欲對法書目

錄學乃至文獻學進行全面深入的研究，必須先對相關概念進行詮解。

一、釋"法書"

（一）"法書"的含義及其流變

法書一詞的廣義，涵蓋衆多。有指法令律科之類的書籍者，如焦贛《易林·乾之大畜》云："典策法書，藏在蘭臺。"[1]有指道教術法的書籍者，蒙煦《金華冲碧丹經秘旨傳》有記："余之家世西蜀孟君三世孫也。寓居峨嵋之西峰。生平酷嗜行持，而遍參雲水，游謁江湖，足迹半天下。偶于嘉定戊寅間，游于福之三山，參訪鶴林彭真士，所論行持。敘話間，深有所喜。一日，彭君携出玉蟾白真人所授傳法書數階。閱之，皆神靈秘典。于内忽挾帶出一書，急收之。余再拜請觀。彭云：'子夙有仙緣，令吾挾出。'展讀之，即號《金華冲碧丹經》。"[2]甚至有專指道教的紋、籙、符、篆等圖像者，如《高上神霄玉清真王紫書大法》，收道符甚夥，某圖後注："右法書，雷火歷黑符，用東陽桃木，長二寸闊二寸六分，變神步，罡取雷火，炁吹筆，書之訖，以咒敕之，安鎮中庭，鬼見雷火霹靂，疾走千里，永斷不祥也。"[3]

狹義的法書，指具有一定書法藝術性的字迹。這個概念在古近時期，運用極爲廣泛，但當今學界失于考辨，導致運用偏狹。從詞源學角度分析，"法書"在歷史上的淵源流變，大致經歷了三個階段：兩宋以前，多指墨迹；兩宋以後，涵蓋法帖類、銘刻類字迹；當代部分學人將其範疇神聖化、狹義化。

最早具有書法學意義的"法書"一詞，首見于虞龢《論書表》："桓玄愛重書法，每燕集，輒出法書示賓客。客有食寒具者，仍以手捉書，大點污。後出法書，輒令客洗手，兼除寒具。"[4]又江淹《梁江文通集》卷六《建平王謝賜石硯等啓》云："奉敕賜石硯及法書五卷。"[5]但皆未明具體。陶弘景《真誥》卷十九云："隱居昔見張道恩善别法書。"[6]卷二十云："時人今知摹二王法書，而永不悟摹真經。"[7]梁孝元帝蕭繹《金樓子·聚書篇》云："又就東林寺智表

[1] [漢]焦贛《易林》卷一，《四部叢刊》影元刻本，上海商務印書館，1919年，第二十六葉。
[2] [宋]白玉蟾《金華冲碧丹經秘旨》傳第一，明正統刻道藏本，上海商務印書館，第一葉。
[3] 佚名《高上神霄玉清真王紫書大法》，清光緒三十二年（1906）成都二仙庵刻賀龍驤氏編《重刊道藏輯要》本，第九十七葉。
[4] [南朝宋]虞龢《論書表》，載[唐]張彥遠《法書要録》卷二，明崇禎間虞山毛氏汲古閣刻清初匯印《津逮秘書》本，第八葉。
[5] [南朝梁]江淹《梁江文通集》卷六，《四部叢刊》影明翻宋本，上海商務印書館，1909年，第三葉。
[6] [南朝梁]陶弘景《真誥》卷十九，明正統刻道藏本，上海商務印書館，第六葉。
[7] 陶弘景《真誥》卷二十，第一葉。

法師寫得書法書，如初韋護軍教餉數卷，次又殷貞子鈞餉，爾後又遣范普市得法書，又使潘菩提市得法書，并是二王書也。"[8]皆提及二王父子。唐内府藏二王字迹甚多，李綽《尚書故實》云："太宗酷好法書，有大王真迹三千六百紙，率以一丈二尺爲一軸。"[9]又云："武后朝，宰相石泉公王方慶，琅邪王也。武后嘗御武成殿閲書畫，問方慶曰：'卿家舊法書存乎？'方慶遂集自右軍已下至僧虔、智永禪師等二十五人，各書一卷進上。後命崔融作序，謂爲《寶章集》，亦曰《王氏世寶》也。"[10]李延壽《北史·辛術傳》亦記其收藏曰："二王已下，法書數亦不少，俱不上王府，唯入私門。"[11]至于顔之推《顔氏家訓·雜藝》云："吾幼承門業，加性愛重，所見法書亦多，而玩習功夫頗至，遂不能佳者，良由無分故也。"[12]張彦遠《〈法書要録〉序》云："彦遠家傳法書名畫，自高祖河東公收藏珍秘。"[13]及武平一《徐氏法書記》、盧元卿《法書録》所記，多言説以二王爲代表的魏晉書家墨迹，這一點是可以確認的。

迨至趙宋，自歐、趙兩《録》發軔，金石學勃興，《淳化閣帖》啓先，帖學熾盛，此時的"法書"範疇，則擴大到金石簡牘法帖之屬。趙明誠《金石録》云："歐陽公集録金石遺文，自三代以來，法書皆備，獨無西漢文字。"[14]程洵《董府君墓表》云："縉雲公復篤好古法書，聚漢魏以降金石刻，埒歐陽氏《集古録》築室藏之，榜曰'博古'。"[15]則法書涵蓋金石遺迹，已成共識。米芾《書史》開篇即云："金匱石室，汗簡殺青，悉是傳録，河間古簡，爲法書祖。"又説："劉原父收周鼎篆一器，百字，刻迹焕然。所謂金石刻文，與孔氏上古書相表裏，字法有鳥迹自然之狀。宗室仲忽、李公麟收購亦多，余皆嘗賞閲。如楚鐘刻，字則端逸，遠高秦篆，咸可冠方今法書之首。"[16]則簡牘文字，亦爲納入其中。董史跋曹士冕《法帖譜系》云："余酷嗜古學，留意法書名迹幾卅年，頗以鑒賞自居。嘗集前賢文集、小説、法帖之説爲考一卷，以便檢閲。淳祐甲辰冬，因侍陶齋曹公，相與稽訂法書源流，多所未聞。他日出示《譜系》一編曰：'視子所記如何？'予曰：'博矣！'

[8] [南朝梁]孝元帝《金樓子》卷二，清長塘鮑氏《知不足齋叢書》本，第十六葉。
[9] [唐]李綽《尚書故實》，明萬曆秀水沈氏刻《寶顔堂秘笈》本，第一葉。
[10] 李綽《尚書故實》，第十六葉。
[11] [唐]李延壽《北史》卷五十《辛術傳》，百衲本二十四史影元大德刻本，商務印書館，1930年，第七葉。
[12] [南朝梁]顔之推《顔氏家訓》卷七，清乾隆五十七年（1792）謝氏刻《抱經堂叢書》本，第八葉。
[13] 張彦遠《法書要録》序，第一葉。
[14] [宋]趙明誠《金石録》卷三，清道光間湘陰蔣環刻《三長物齋叢書》本，第六葉。
[15] [宋]程洵《尊德性齋小集》卷三，清長塘鮑氏刻《知不足齋叢書》本，第三十一葉。
[16] [宋]米芾《書史》，武進陶氏景宋咸淳《百川學海》本，第一葉。

乃請而刻之梓。"[17]顯然，他們"相與稽訂"的"法書"，必然包括《淳化閣帖》《絳帖》等大興于宋的法帖範本。乃至在姜夔《絳帖平》中，對法帖的意義作了過分的闡述，其原序開篇云："小學既廢，流爲法書，法書又廢，唯存法帖。"[18]所謂由小學"流爲法書"，即舍其學術，取其藝術；所謂法書廢而"唯存法帖"，即以金石簡帛等爲載體之法書已難獲見，只有其中付諸棗梨，易于化身千百的法帖廣爲流傳。由此可見，"法書"概念涵蓋墨迹、法帖、銘刻三大範疇，在兩宋就已得到了正式確立。雖然在長達一千餘年的學術叙述當中，亦運用過其他與其内涵相近的辭彙，但"法書"作爲最基本的言説話語，并未受到取締和忽略。

但在現當代的表述習慣中，我們發現，法書一詞，正在被神聖化和狹義化，同時出現了一些不准確的替代詞，影響了書法學科的建設。

所謂神聖化，一方面主要是受到"取法乎上"的影響，過于强調法書之"法"的典範性，加上歷史有着將"法書"與"名畫"對舉的習慣，故越是去今未遠的、非名家所爲的、不曾爲前賢認可的字迹，越不敢輕易言作法書。《漢語大詞典》對"法書"定義有二，一是指"法令、律科一類的書籍"，二是指"名家的書法範本。亦以稱美别人的書法"。[19]對于"範本"的第二個定義，《漢語大詞典》引用了前引顏之推《顏氏家訓》"所見法書亦多"、張彦遠《法書要録》"家傳法書名畫"的話進行訓釋。事實上，顏、張之語，并未特指"名家"之迹，而詞典將"法書"視爲"名家的書法範本"這一解釋，很顯然没有認識到法書的特性，從而把範本局限于"名家"，而忽視了大量無名氏所書的具備藝術性的金石書迹，無形中把法書的範圍縮小了。至于另作"稱美"解，則是以名詞化用形容詞，實不必强爲釋解。梁披雲《中國書法大辭典》爲"法書"定義云："傳世著名書法作品之可爲楷模者，亦用對别人書法作品之敬稱。"[20]同《漢語大詞典》一樣，梁氏把注意力集中在"著名"和"楷模"上，而没認識到"書法作品"即是法書，這一定義爲四十年來的各類辭典所因襲沿用。另一方面是受到"文革"時"破四舊"運動的歷史影響，傳世法書爲國家機構所集中，一般士人對此談虎色變，而要想在市場上有所發見，亦往往因價昂而止步，最終爲學界附加了神秘光環。張中行説得很實在："書有二義，《四庫全書》之書，《書法正傳》之書，這裏當然是用後一義，就成品而言，應名爲'法書'。法書者，合法之書并值得效法之書也，不少人

[17] [宋]曹士冕《法帖譜系》跋，武進陶氏景宋咸淳《百川學海》本，第一葉。
[18] [宋]姜夔《絳帖平》原序，清光緒二十五年（1899）廣雅書局刻《武英殿聚珍版叢書》本，第一葉。
[19] 羅竹風主編《漢語大詞典》第5卷，漢語大詞典出版社，1990年版，第1043頁。
[20] 梁披雲主編《中國書法大辭典》，香港書譜出版社、廣東人民出版社，1984年版，第199頁。

願意看。進一步，這不少人還願意有。"[21] "合法""效法""願意看"是法書的藝術性，"願意有"是法書的典藏性。"且説自己有，昔日不很難（不是説某一件法書，如《張好好詩》，是説凡可以稱爲法書者均可），今日成爲大難，原因之一是除四舊之後的稀有，二是太貴，少則千八百，多則上萬。因爲有今昔的大异，有些年不高的法書迷，見到像我這樣也喜歡法書的老朽，就願意聽聽昔年閲市，多看而易得的舊事，以過慰情聊勝無之癮。"[22] "説買'法書'而不説買'名畫'，原因很簡單，是在舊時代，時間不很早、名頭不太大的，法書價很廉。"[23]新舊時代的變化和差异，對這一概念的歷史演變影響不可謂不深。

所謂狹義化，有的是受到宋元以後"法帖"多冠名"法書"的誤導，從而將二者混爲一談。元盛熙明有《法書考》一書，載歐陽玄、揭傒斯序二篇，即出現了比較奇特的現象。歐陽玄序云："小學廢，書學幾絶，聲音之學尤泯如也。周秦而下，體制迭盛。西晋以來華梵兼隆。唐人以書學取士，宋人臨拓，價逾千金，刻之秘閣，法書興矣。"[24]出姜夔之説，而將"法書"等同"法帖"，名義愈加狹窄。揭傒斯序云："法書，肇伏羲氏，愈變而愈降，遂與世道相隆。汗能考之古，猶難况復之乎？"[25]則祖米芾之説，直抵"法書"源流根脉。可以推知，其時距宋未遠，在法帖大行的話語環境下，學人往往失于考辨，"法書"一詞即出現了背道而馳的詮解。儘管歐陽玄之説，在歷史表述中并不占主流，但元明之後，以《戲鴻堂法書》《潑墨齋法書》啓首，清代《快雪堂法書》《式古堂法書》《翰香館法書》《秋碧堂法書》《古寶賢堂法書》《宗鑒堂法書》等以"法書"爲名的刻帖相繼踵武，本意是對所刻字迹藝術性、尊崇性、典藏性的認知而冠名，但却在一定程度上，賦予了本就收録金石字迹不多的刻帖對"法書"的"冠名權"，最終使二者對等的觀念得到一部分人的默認。而這種狹義化還表現在，有的人接受了法書在宋代以前多言"墨迹"的習慣，從而忽視了其他範疇。如啓功在《關于法書墨迹和碑帖》行文中，即是完全把法書視同于墨迹立論的。實際上，啓功主編過《中國美術分類全集》（書法類）的編纂工作，其將所收作品劃分成三大體系，成《中國法書全集》十八卷、《中國法帖全集》十六卷（另目録索引一卷）與《中國碑刻全集》六卷（啓功爲顧問，主編爲王靖憲），皇皇巨觀。而《中國法書全集》

[21] 張中行《張中行全集》第10卷，北方文藝出版社，2019年版，第246頁。
[22] 同上。
[23] 張中行《張中行全集》第14卷，第213頁。
[24] [元]盛熙明《法書考》歐陽玄序，清康熙四十五年（1706）揚州詩局刻棟亭藏書本，第一葉。
[25] 盛熙明《法書考》揭傒斯序，第二葉。

中，收錄的全部是自先秦迄清的墨迹作品。是書凡例有言："《中國法書全集》以中國古代書畫鑒定組在全國巡回鑒定中遴選的法書精品爲基礎"，"收錄以甲骨、銅器、玉石、磚陶、竹木簡牘、絹（含帛、綾）、紙等爲質地的中國古代法書作品"，而"各個歷史時期的碑刻、法帖等將分別另編全集。"[26] 把法書視爲墨迹，與碑刻、法帖鼎立而三。很顯然，作爲我國目前最全面的美術全集，這一觀點代表了相當一段時期内的權威意見。

雖然這些未經考辨的言論使當代學界有些混亂，但在一定範圍内，"法書"作爲"書法作品"的學術性表達，依然得到了有識之士的繼承。明清時期的王世貞《古今法書苑》、孫承澤《研山齋珍賞歷代名賢法書集覽》等目錄學名著固不論，上海書畫出版社20世紀70年代的《歷代法書萃英》、日本二玄社1987年至1990年的《中國法書選》等系列臨摹範本，除墨迹、法帖之外，還收錄了大量的銘刻類法書，而上海書畫出版社1989年的《馬叙倫先生法書選集》、榮寶齋出版社2012年的《鄭誦先法書精選》，則是專門的今人作品彙集。

根據以上考述，我們認爲，"法書"概念，涵蓋了傳統意義上的碑、帖兩大範疇，不僅不限于甲骨、金石、簡牘、縑帛、紙張等不同的物質載體，亦不限于銘刻、傳拓、臨摹、書寫等不同的製作方式，且不限于歷史上出現過的篆、隸、楷、行、草等不同的書體類型，更不限于其産生的時代。當然，概念中關於藝術性"一定"之限定，或因個人而異，或因時代而異，但從書法史來看，真正具備藝術性的字迹，已得到"法書學家"的認定，且基本能得到當時或後世學界之認同，因此其範圍是比較穩定的。爲便直觀，作圖如是：

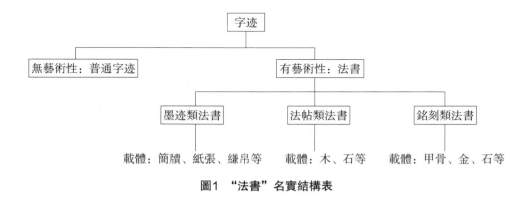

圖1 "法書"名實結構表

[26] 啓功主編《中國法書全集》，文物出版社，2009年版，凡例。

(二)"法書"内涵的三大特性

從法書的歷史淵源和語詞内涵來看，這一概念具有書法意義上的藝術性、人文意義上的尊崇性、文獻意義上的典藏性。

藝術性是法書的根本特性，這也是"法書"之"法"的基本内涵。從大量語料來考察，對某一法書或優或劣之評騭，其話語情境都是圍繞藝術性言説，不具備藝術性的字迹，只能是普通字迹。一方面，藝術性要求字迹具有取法之淵源或點畫之規矩，即法度。朱履貞《書學捷要》云："學書不辨八分，楷法難免庸俗，蓋八分實兼衆體之長，能悟此理，方是法書。"[27]馮武《書法正傳》云："作字之要，下筆須沉着，雖一點一畫之間，皆須三過期筆，方爲法書。"[28]笪重光《書筏》云："規矩有虧，難云法書矣。"[29]無法之書，必是俗書，非是法書。另一方面，具有藝術性的字迹，必然進一步爲學書者引爲模範。李林甫《大唐六典》卷八《門下省》"弘文館學生"條云："貞觀元年敕，見任京官文武職事五品以上有性愛學書及有書性者，聽于館内學書，其法書内出。其年有二十四人入館，敕虞世南、歐陽詢教示楷法。黄門侍郎王珪奏：'學生學書之暇，請置博士，兼肄業焉。'敕太學助教侯孝遵授其經典，著作郎許敬宗授以《史》《漢》。二年，珪入奏請爲學生置講經博士，考試經業，准試貢舉，兼學法書。"[30]趙宧光《寒山帚談》云："鑒賞法書之樂，聲色美好一不足以當之，玩好雖佳，無益于我，惟法書時時作我師範，不可斯須去身。"[31]需知，模範和典範有所不同。叢文俊《書法史鑒》云："典範在形式上，是規範與優美的結合，是能够作爲典型推而廣之的楷模；在内涵上，是唐太宗《王羲之傳論》提出的'盡善盡美'，是孫過庭《書譜》評王書的'不激不厲，而風規自遠'，是項穆《書法雅言》所總結的'中和'。"[32]依據這個觀點，古今具有典範性的字迹，恐怕無多。同時，藝術性本身就是變化着的，而典範性則過于强調法度，内涵幾乎是恒定的，尤其每一個在歷史上具有變革風氣的藝術形式和流派，都是對當時靡弱不振風氣的一種糾偏矯枉，而在這種風氣影響下的法書，或許因有"過枉"的成分而失去了法度上的典範性，不爲後世作爲取法範本，但對于書學理念的引領作用而言，這種風氣本身即

[27] [清]朱履貞《書學捷要》卷下，清長塘鮑氏刻《知不足齋叢書》本，第十二葉。
[28] [清]馮武《書法正傳》卷二《書法三昧》，日本東京書肆松山堂藏板刻本，第四葉。
[29] [清]笪重光《書筏》，載《歷代書法論文選》，上海書畫出版社，2012年版，第562頁。
[30] [唐]李林甫《大唐六典》卷八，明正德十年（1515）席書刻本，第十四葉。
[31] [明]趙宧光《寒山帚談》卷下，明崇禎刻本，第十八葉。
[32] 叢文俊《書法史鑒：古人眼中的書法和我們的認識》，上海書畫出版社，2003年版，第26頁。

是具有藝術模範價值的。[33]如在清代碑學思潮的左右下，出現了大量由"法書學家"編制的金石目錄，儘管其中不少法書，在此之前（或當今）人們的認識中，并不具備典範性，但時風所致，審美異遷，從而爲纂著者視爲藝術性極高的字迹，輯入目錄。從這個角度來看，或拔乎時勢之上，或順應圖囿之中，法書目錄都是考察纂著者學術水準最好之途徑。

　　尊崇性。前文談及"法書"一詞在當代被神聖化，是因爲忽略了"法書"在人文意義上的尊崇性，這裏就這個問題進一步補充說明。何謂"尊崇性"？權且從法書目錄編纂史來考察，其實在大部分私修目錄中，都表現出編纂者鄉曲私好的一面，也就是說，其所著錄對象儘管并不具備書法藝術性，也因帝王將相、忠臣列女、博學鴻儒、作者親友等各種傳統人文意義上的特殊身份，而爲其收入目錄。宋岳珂《寶真齋法書贊》作爲兩宋時期最具學術價值的輯錄體目錄，其"歷代帝王帖"中即收錄了兩宋帝王如哲宗、欽宗、寧宗的字迹，"宋名人真迹"收錄忠臣良將如劉摯、宗澤的字迹，博學碩儒如劉珏、龔原的字迹，末卷"鄂國傳家帖"收錄了其父親岳霖、母親大寧夫人、兄長岳甫的字迹。實際上，筆者所擇上述名人之片紙隻言，在今天來看都堪比黃金，但從學術角度出發，岳珂《寶真齋法書贊》因尊崇性而收的這些"書法家"，在書法史上名實難副，其字迹亦不見得有多高的藝術性。如岳珂在《劉忠肅候謁帖》條云："右元祐宰相觀文大學士劉忠肅公摯字莘老《候謁帖》真迹一卷，先君將指潼川，淳熙丙午歲四月，得于蜀士張箋家，手題而藏四十年，予既匯帖，執而嘆曰：'是帖也，先哲篤敬之風所由，寓有君子之道四焉：刺謁手書，敬以直内也；繁文之削，真情之尚，易則易親也；字同舍而伸交情，不諂不瀆也；敬以簡致，卑而不可逾也。又惡比夫後世脅肩造請、不避寒暑、蠅字繭紙、屑屑以爲恭者哉！'雖曰幅楮數字，以公名德之重，是可與荆璧齊琚比矣！"[34]這種書學史上的"人品論"，其實并不是岳珂的發明，但在數千年的法書典藏史和目錄編纂史上，却對此并不諱言。以啓功爲例，早在1942年，剛過而立的啓功就曾爲郭立志所編《雍睦堂法書》撰過目錄。《法書》收錄了自晉至清末三十九位書家的墨迹，最末收郭棻《樂毅論跋》、郭青螺書《像贊》，二位是出資印書人郭立志的祖輩，附于歷代法書之後，是爲了闡揚先人，以盡孝子之心。啓功《目錄》有云："雍睦堂主人影印古名人法書，俾作學者楷模，屬爲審定，辭不獲已，因略書管見，如右快庵小楷、岱瞻行書，

[33] 祝童《論倪元璐在書法史上之接受》，《西華師範大學學報》（哲學社會科學版）2022年第1期。

[34] [宋]岳珂《寶真齋法書贊》卷十六，清光緒二十五年（1899）廣雅書局刻《武英殿聚珍版叢書》本，第一葉。

皆清苑郭氏之先澤，而河北名賢之遺迹也，尤願得斯帖者，共珍焉。"[35]郭棻《樂毅論跋》條敘錄："棻字芝仙，號快庵，清苑人。順治進士，官至内閣學士。講求經世之務，在詞曹垂四十年。工詩善書，與沈繹堂齊名，有'南沈北郭'之號，卒謚文清。著有《學源堂集》等書。此小楷册，蓋跋《快雪堂本樂毅論》，楷法極精，韵致不減停雲，正恐繹堂不無遜色焉。"[36]郭青壂書《像贊》條敘錄："青壂，快庵之孫，字岱瞻，號香山老人，乾隆舉人。工詩善畫，書名尤著。此行書《文清像贊》，尤爲聚精會神之作也。"[37]實際上，郭棻、郭青壂傳世字迹無多，書名不著，除因《雍睦堂法書》所錄，而爲郭味蕖《宋元明清書畫家年表》所取外，實難證其藝術成就。而啓功在《關于法書墨迹和碑帖》一文中，對"法書"做過一點解釋："法書這個稱呼，是前代對于有名的好字迹而言。"[38]其中"前代""有名""好"的三個限定，從尊崇性角度來說，是不符合史實的。雖然如此，反過來看，在"人品論"的影響下，正因"法書"一詞特有其尊崇性，才使得其範疇有着相對靈活的特點，也爲這門學問外延的擴大化提供了可能。[39]

與圖書之實用性不同，法書既然屬于純藝術作品，其典藏特徵必然較圖書

[35] 啓功《雍睦堂法書目錄》，載《啓功全集》第四卷，北京師範大學出版社，2012年版，第11頁。
[36] 同上。
[37] 同上。
[38] 啓功《關于法書墨迹和碑帖》，載《啓功全集》第三卷，第243頁。
[39] 擴大化不是泛化。近年來，在書法研究中出現的一個重要趨勢是：立足于基本法書，而不斷取資于文獻、考古新近發現的、作者認定爲具有"藝術性"的字迹，從而進行綜合性研究。如殷憲在《北魏平城書迹研究》中，對許多傳世稀見或新近出土的磚文瓦迹進行了研究，是向"地下之實物"取資的典型（見商務印書館，2016年版）；又如祁小春在《古籍版刻書迹例説》中，直接運用了古籍中的字迹材料，是向"紙上之遺文"取資的典型，其自序有云："我常常發現，已經亡佚失傳的名人書家的書迹，有些却意外地在古籍中發現……如果對這些版刻書迹資料加以搜集整理，以書法史的角度而言，這無疑是一種書法新資料的發掘，也是一種新的研究領域的開拓，其意義不言自明。"（見浙江人民美術出版社，2018年版，第2頁）。這些從文獻、考古視角切入的書法研究，使得法書範圍不斷得到擴大，學習取資不斷得到豐富，具有重要的學術意義，在學術視野和研究方法上是極具啓示作用的，但對書學界帶來的影響也是直觀的：即無論室匱筆迹，還是鄉野遺字，只要是前人所未道及的字迹，根據研究者之認知和情結，皆可宣導，允爲法書，從而將法書的"尊崇性"泛化，走入另一種"民間書法"研究的極端，研究者亦不自覺地從藝術之家流入考據之家。如朱良津《黔墨石刻春秋——石頭記載的貴州書法》（《貴陽文史》2013年第6期）；梁驥《千山古洞刻石摩崖綜考》（《鞍山師範學院學報》2018年第20期）；曹念《中國清末民初契約書法藝術初探——以自貢鹽業歷史檔案契約中的書法藝術爲例》（《中國鹽文化》第十二輯，2019年12月）；孫彥波《西北地區契約文書的書法特徵及藝術價值》（《中國社會科學報》2020年6月16日）等，即是這一影響下的産物。實際上，這些研究中所涉字迹，是否皆能具備法書的根本特性——藝術性，尚有待書界深入研究。對此，筆者認爲，這種將法書的"尊崇性"予以泛化的成果，比較接近文獻學家或考古學家的研究範式，可納入下文所言"寫本學""碑刻學"之範疇。

有過之而無不及。張彥遠《歷代名畫記》："隋帝于東京觀文殿後起二臺，東曰'妙楷臺'，藏自古法書；西曰'寶迹臺'，收自古名畫。"[40]武平一《徐氏法書記》說徐浩："豫州刺史東海徐公嶠之季子浩，并有義、獻之妙，待詔金門，家多法書。"[41]是知無論公私，皆對法書的典藏性有着深切的認知。正如趙宧光《寒山帚談》，拎出一"玩"字，最得個中三昧："時書之于法書，分明別是一重世界；時帖之于古帖，分明別是一重世界；拓本之于真迹，分明別是一重世界；泛賞名家書于第一流書，分明別是一重世界。不寧惟是，即一人之作平時書于得意時書，分明別是一重世界。學者玩法書，必如是重重互案，等而上之，等而下之，無不燭照數計，始可以爲鑒賞之真。"[42]需要强調的是，這一典藏性當然并非墨迹之專利，前引文獻已證，不贅，這裏權舉一例補充説明。清人錢陳群《楊竹坡續刊竹雲題跋叙》云："康熙間翰林金壇王君竹雲（筆者按，王澍），工八法，酷嗜前賢遺墨，所得金石刻，一一勾稽真贗，手題掌録，必研密再三而後著于篇，往予見竹雲京邸，圖史左右，其積帙至梁栶間者，率古法書也。"[43]又記："予嘗惜，吾鄉曹倦圃先生（筆者按，曹溶）聚法書數十年，自大禹《岣嶁碑》以下凡八百七十餘卷，自爲表示後，迄今散佚不傳一字。囊曾舉似竹雲，竹雲顧不少懈。"[44]在這種金石雅玩風尚中，"法書學家"們不僅對墨迹、法帖之賞鑒達到前所未有的深度和高度，而且步出書齋，將視野投入荒野殘垣，從而在銘刻法書的研究上愈加細密，取得不少重大成果，較兩宋有過之而無不及，成爲清代書法史上最具特色的話題。要言之，正因爲"法書"特有的典藏性，使學界在法書著録之詳略、版本之精粗、文字之真僞的研討時，有了宏富的一手素材，成爲法書文獻學體系成功構建的第一推動力。

（三）"法書"相近通用詞考辨

可以看到，"法書"作爲"書法作品"的學術性稱謂，具有明確的範疇和特性，在古代的話語表達應用中也是比較廣泛的。但縱觀當今學界，一方面雜用"書法""書迹"等詞予以表述，雜亂無章，使得這一概念愈加模棱；另一方面"筆迹學""手稿學""碑帖學"等學說鱗次而出，各立山頭而又互疊交錯，而無法分辨法書文獻的學術界域，更無法體現書法學科"文獻、技法、歷

[40] 張彥遠《歷代名畫記》卷一，清嘉慶十年（1805）虞山張氏照曠閣刻《學津討原》本，第五葉。
[41] [唐]武平一《徐氏法書記》，載張彥遠《法書要録》卷三，第二十九葉。
[42] [明]趙宧光《寒山帚談》卷下，明崇禎刻本，第二十葉。
[43] [清]王澍《虛舟題跋》卷十錢陳群跋，清光緒十三年（1887）山陰宋氏刻《懺花盦叢書》本，第一葉。
[44] 同上。

史、美學"四維一體的研究特點。有鑒于此，不得不辨。

"書法"是接受面最爲普遍的用詞。事實上，二者所指，大有差異。前引虞龢《論書表》"桓玄愛重書法，每燕集，輒出法書示賓客"云云，其實就已明確反映出二者之間的區別。《漢語大詞典》定義"書法"一詞之含義有五，其二爲"文字的書寫藝術。亦指書法作品"，其三爲"漢字形體"。[45]也就是説，藝術視角的"書法"，依次涵蓋了書寫方法、文字形體、書法作品三層詞義。而我們討論的主要對象——"法書"，實際上只是其中的"書法作品"這一意義。如果由《漢語大詞典》的定義進一步推導，則"書法文獻"，除了包含既有的法書文獻外，還應包含書論文獻和文字學文獻，而後二者，本質上屬于傳統的圖書文獻，與造型文獻有着多方面的顯著區別。因此，如果不予深辨，而徑用"書法"一詞進行籠統的學術表達，勢必不能準確地指向法書文獻。同時，就本文所言法書目錄來講，歷代目錄除竇蒙注《述書賦》載梁傅昭撰有《書法目錄》（存目）之外，[46]皆未見有"書法目錄"之謂。直至今世，方有《曹容先生遺贈書法目錄》《鎮江市書法印章展覽目錄》諸種。可知古今學術，雅稱不復，流俗造就，已難致高古。

"書迹"一詞，在學術界運用頗廣，值得詳加辨析。《漢語大詞典》釋"書迹"其爲"筆迹；墨迹"[47]。但其"筆迹"當不含"畫迹"，而專指"字迹"，古文獻中大量例子皆可佐證這一點。白居易《祭弟文》："爾前後所著文章，吾自檢尋編次，勒成二十卷，題爲《白郎中集》。嗚呼，詞意書迹，無不宛然，唯是魂神，不知去處，每開一卷，刀攪肺腸，每讀一篇，血滴文字。"[48]光緒《永嘉縣志》云："孔壁蝌蚪古文，漢時已佚，無人見其書迹。"[49]當然，"書迹"作爲"字迹"解的時候，亦涵蓋金石銘刻之迹，但運用極鮮。姚華《弗堂類稿》云："書契既興，文字粗成，吉金貞卜始見殷商，虞夏書迹，雖不可見，然孔子删書，起于堯典，遺文垂世，照耀古今。"[50]黄任恒《遼代金石録》云："（泰安寺）有白石雕鏤佛、菩薩、天王諸像，甚精巧，多梵書迹，蓋遼、元時物。"[51]是知這一廣義下的概念，泛指古今一切文

[45] 羅竹風主編《漢語大詞典》第5卷，第718頁。
[46] [唐]竇臮撰，[唐]竇蒙注《述書賦》，載張彥遠《法書要録》卷六，第十葉。
[47] 羅竹風主編《漢語大詞典》第5卷，第724頁。
[48] [唐]白居易《白氏長慶集》卷六十，四部丛刊景日本元和間活字本，上海商務印書館，1919年，第十三葉。
[49] [清]張寶琳修，[清]王棻纂，[清]孫詒讓纂光緒《永嘉縣志》卷二十五藝文志"書古文訓"條，第十二葉。
[50] 姚華《弗堂類稿》卷一，排印本，1930年，第一葉。
[51] [清]黄任恒《遼代金石録》卷四，清光緒三十一年（1905）排印本，第四三葉。

字遺迹，亦無寫、刻、銘、鑄之别，但并不具備藝術性、尊崇性和典藏性。

另一方面，《漢語大詞典》釋"書迹"爲"墨迹"，則比較準確地揭示了"書迹"在書法史上的使用情况。而用"書迹"表達"墨迹"作品時，一般都暗含着藝術性。考"書迹"出處，最早本載南朝梁沈約《宋書·前廢帝紀》："帝幼而狷急，在東宫每爲世祖所責。世祖西巡，子業啓參承起居，書迹不謹，上詰讓之，子業啓事陳謝，上又答曰：'書不長進，此是一條耳。'"[52]"書迹不謹""書不長進"云云，即已顯示出"書迹"一詞與藝術之緊密關係。陶弘景《真誥》卷十九云："三君書迹，有非疏真嗳，或寫世間典籍，兼自記夢事，及相聞尺牘，皆不宜雜在《真誥》品中，既寶重筆墨，今并撰録。"[53]作爲學術史上最早的法書目録，陶弘景《真誥》對"書迹"範疇之認知，應該説是極具權威性的。他認爲，書迹包含抄本（"寫世間典籍"）、稿本（"自記夢事"）、手札（"相聞尺牘"）等各類字迹，通常情况下，這些字迹不盡具備著録價值（"非疏真嗳"），但因爲其所見乃是有着"筆墨"特徵的"三君書迹"，故而儘管内容與《真誥》主旨不合，亦爲其輯入目録。而顔之推《顔氏家訓》所言"書迹未堪以留愛玩"[54]，寶蒙注《述書賦》言王方慶"有累代祖父書迹"[55]、言趙文深"書迹爲時所重"[56]云云，即是承紹陶弘景之後，坐實了"書迹"是具有藝術性"墨迹"的内涵，至今猶是。

但并不是没有使用混亂的情况。如王世貞《古今法書苑》，是書七十六卷，列"述原書第一""述書體第二""述書法第三""述書品第四""述書評第五""述書估第七""述文第八""述詩第九""述書傳第十""述書迹第十一""述書迹之金第十二""述書迹之石第十三"，可謂"古今書法之淵藪盡于此"。[57]此十三類中，"書迹"部分作爲一部輯録體法書目録，即占三類累三十五卷，且細分爲墨迹十三卷、金十卷、石二十二卷，而所收則涵蓋了"法書"的三大類型，完全視"書迹"爲"法書"。而就在當代一些目録學著作中，如朱萬章《廣東傳世書迹知見録》，專收墨迹而排斥金石；梁披雲《中

[52] [南朝梁]沈約《宋書》卷七前廢帝本紀，百衲本二十四史景宋蜀大字本配補元明遞修本，上海商務印書館，1930年，第九葉。
[53] [南朝梁]陶弘景《真誥》卷十九，景明正統刻道藏本，上海商務印書館，第九葉。
[54] [南朝梁]顔之推《顔氏家訓》卷五，清乾隆五十七年（1792）謝氏刻《抱經堂叢書》本，第一葉。
[55] 竇臮撰，竇蒙注《述書賦》，載張彦遠《法書要録》卷六，明崇禎間虞山毛氏汲古閣刻清初匯印《津逮秘書》本，第一葉。
[56] 竇臮撰，竇蒙注《述書賦》，載張彦遠《法書要録》卷五，明崇禎間虞山毛氏汲古閣刻清初匯印《津逮秘書》本，第二十七葉。
[57] [明]王世貞《古今法書苑後跋》，盧輔聖主編《中國書畫全書》第5册，上海書畫出版社，2009年版，第712頁。

國書法大辭典》"書迹"部分和西林昭一、陳松長《新中國出土書迹》等,則不限類型。可以看到,"法書"和"書迹"二詞的表達史,有着相似的地方,前者範圍由小到大,而當今學界鮮少使用,後者一直指代"墨迹",而在近今範圍得到擴大,運用逐漸普遍。儘管如此,我們認爲,二者相比,"法書"一詞,能直觀地、準確地體現"書法作品"藝術性、尊崇性和典藏性的特點,是"書迹"一詞不易表現出來的。

再次,隨着學科分支之日益細化,立足于漢字之相關學術門類亦逐步得以建立,其中最近法書者,有"筆迹(學)""寫本(學)""手稿(學)""碑帖(學)"等,皆因研究視角或對象之不同而各具體系。"筆迹學"亦稱"筆相學",是研究書寫者心理特性和心理變化筆迹之學説。其本源于西方心理學,後廣泛運用于司法鑒定之中。而近年來,亦有學者援引其學術方法進行法書辨僞,如林霄在《重建祝允明書法標準——基于筆迹學的古代書法鑒定個案研究》中,即認爲,"'筆迹學'對于没有現場目擊證人,没有嚴格證據鏈條件下的古代書法鑒定,一樣具有'法律'認定的有效性"[58]。實爲跨學科研究之範式,乃是極具新穎之論。至于"寫本學"之研究對象"寫本","是指用軟筆或硬筆書寫在紙張上的古籍或文字資料"[59];"手稿學"之研究對象"手稿","是指作品形成之前一位作家書寫的一切形之于符號形態的原始的東西,包括文字、圖像等,其根本性質是原始記録性"[60]。考鏡本質,以上"寫本""手稿"等研究對象,也都是法書的不同表現形式而已,以此生成的兩種學説,研究方法亦較爲趨同。相比之下,法書既以藝術性爲第一特性,判斷一篇字迹是否爲法書,與研究者藝術品鑒能力息息相關,在概念指向上完全不拘門類而廣涉各類字迹,是這兩種學説所無法局囿者。而在此之中,與"法書"最爲相近的是"碑帖"一詞。仲威《碑帖鑒定概論》云:"碑帖其實是'碑類'和'帖類'的集合名稱。'碑類'包括碣石、摩崖、碑版、墓碑、墓志、塔銘、造像題記、經幢、石闕銘等數十個品種,這些石刻品種形式雖'五花八門',但其記録歷史事件、歷史人物、歷史文獻的載體功用却是一致的。'帖類'包括'叢帖''匯帖''單刻帖'等,其形式雖多爲統一的長條石,但其記録的内容却相當龐雜:諸如辭翰、詩稿、尺牘、文書、題跋、便簽等多種類別,其收

[58] 林霄《重建祝允明書法標準——基于筆迹學的古代書法鑒定個案研究》,《書法研究》2017年第2期,第57頁。
[59] 張涌泉《敦煌寫本文獻學》,甘肅教育出版社,2013年版,第4頁。
[60] 趙獻濤《民國文學研究:翻譯學、手稿學、魯迅學》,中國廣播電視出版社,2015年版,第95頁。

錄的標準，簡單地說，那就是文辭好和書法美。"[61]作者這裏雖然沒有討論學理的問題，實際上在"碑學""帖學"的表達語境中，即是完全從藝術角度出發予以言說的。但"碑學"（或曰"碑刻學"）的研究對象，仍然隸屬于傳統"金石學"，近于其中的"石"（即"銘刻類"中的"刻"[62]）；"帖學"的研究對象，則純粹是法帖研究範疇。也就是說，在研究範疇上，"碑帖"所指有限，并不能完全替代"法書"。

二、釋"法書目錄"

（一）"法書目錄"之名

古典目錄學中的"目錄"一詞，早有權威的論述，爲學界普遍接受。程千帆《校讎廣義》云："目即指一書的篇名或群書的書名；錄指叙錄，即對一篇詩文或一部書的内容所作的提要。兩者合在一起，就是目錄。"[63]基于"法書"之内涵和外延，相應地，所謂"法書目錄"，即是目錄學家對各類法書進行編目、説明從而形成的著作。當然，和古典目錄不同的是，法書目錄不存在"一書目錄"與"群書目錄"的分别，只不過就形式來看，簡目體接近"目"，解題體接近"錄"而已。[64]

因體制之不同，"目錄"一詞，歷史上本就曾出現過許多不同的稱謂，這些稱謂于法書目錄而言，大部分依然適用，而亦有創新之名。如"目錄"（《悦生所藏書畫别錄》《話雨樓碑帖目錄》《烟雲寶笈成扇目錄》）、"目"（《右軍書目》《朱卧庵藏書畫目》《法帖神品目》）、"錄"（《法書錄》《寶章待訪錄》《江村消夏錄》）、"記"（《釋二王札記》《玄牘記》《庚子消夏記》）、"考"（《閑者軒帖考》《蘇米齋蘭亭考》《甌缽羅室書畫過目考》）、"編"（《一角編》《湘管齋寓賞編》《眼福編》）、

[61] 仲威《碑帖鑒定概論》，上海古籍出版社，2014年版，第1頁。
[62] 黄永年認爲，碑刻"均已（以）石上刻有文字，供閲讀識别者爲限"。見黄永年《古文獻學講義》，中西書局，2014年版，第188頁。
[63] 程千帆、徐有富《校讎廣義·目錄編》，中華書局，2020年版，第1頁。
[64] 法書目錄據形式來分，可分爲簡目體、表目體、解題體、題跋體。簡目之體，即僅著錄法書名稱和作者等基本項。表目之體，則多以時代爲經，法書、書家、存藏等資訊爲緯，表而出之。較之于簡目，表目在形式上更爲直觀，著錄内容一般亦較爲詳細。解題體，則在基本項之外，或傳錄書家，或叙錄作品，或輯錄題跋，便于後人知真僞、優劣、遞藏，是法書目錄四種形式中最爲主流者，也是最具"辨章學術、考鏡源流"意義的目錄形式。題跋體亦當從屬解題之列，然其措辭之雅俗、行文之詳略、内容之偏正、評騭之好惡，都與編撰者之學術個性息息相關，乃至同一目錄學家在不同的法書中呈現的題跋風格都大不相同，堪爲最靈活的目錄形式，故單列一體，以明差异。參見祝童《論法書目錄之體制》，待刊本。

"略"（《寶穰室收藏書畫志略》《清宮古書畫記略》）、"譜"（《宣和書譜》《佩文齋書畫譜》）、"表"（《清河書畫表》《法書名畫見聞表》）、"簿"（《諸家藏書簿》）、"解題"（《書畫書錄解題》）、"提要"（《法帖提要》《大風堂所藏書畫目錄提要》）、"舉要"（《匯帖舉要》《碑帖舉要》）、"選"（《蘇齋唐碑選》《唐碑百選》）、"敘錄"（《廣東叢帖敘錄》）、"贊"（《寶真齋法書贊》）、"跋"（《賴古堂書畫跋》《頻羅庵書畫跋》）、"史"（《書史》《書畫史》）等等。甚或不著名目者，如陶弘景《真誥》、朱長文《碑刻》、王世貞《古今法書苑·書迹》、豐坊《書訣》、袁樹《烟雲供養》，雖無目錄之名，然有目錄之實。

（二）"法書目錄"之實

探究歷史所遺數百種法書目錄之基本性質，則非圖書目錄，而是造型目錄；非綜合目錄，而是專科目錄。何謂造型目錄？顧名思義，即是收錄造型作品的目錄。這些目錄包含法書目錄、圖畫目錄、金石目錄及各種圖錄等。對此就各類型目錄的内部關係作進一步考述。

其一，法書目錄與古籍目錄之關係。二者之根本區别，在于著錄對象之性質不同，前者爲造型目錄，後者爲圖書目錄。古籍目錄作爲傳統文獻學中目錄研究的主體，無論是著錄經、史、子、集諸部，乃至佛、道文獻，其著錄對象歷來皆以圖書爲主；而法書目錄之著錄對象——法書，除了與古籍一樣都是用漢字所記外，在産生、内容、用途、版本類别、裝幀形制、學術價值、評價標準、鑒定方法乃至庋藏方式等方面都與古籍有着明顯差異。需要注意的是，儘管歷史上很多古籍目錄仍然著錄了碑帖，但多視其爲古籍之一種特殊形制予以收錄。如陳第《世善堂藏書目錄》"金石法帖"類，即著錄"淳化帖十本（宋太宗）""東書堂集古法帖十本（永樂十四年）""孔廟十二碑十二本（自漢迄唐）""漢曹全碑一本（萬曆初始出，云是蔡中郎書）"等法書；[65]黃虞稷《千頃堂書目》在其小學類即著錄文征明《停雲館法帖》十二卷、董其昌《戲鴻堂法帖》十六卷、王肯堂《鬱岡齋法帖》十二卷等法書。[66]對這些古籍目錄之二級類目，當然可視爲一部法書目錄。同時，大部分古籍目錄，亦多將"法書目錄"本身，作爲一種論著予以收錄，對于這種古籍目錄，亦可視爲法書目錄之"目錄之目錄"類型。如《四庫全書總目》在其子部藝術類著錄《清河書畫舫》十二卷、《庚子消夏記》八

[65] 參見[明]陳第《世善堂藏書目錄》卷下，清長塘鮑氏刻《知不足齋叢書》本。
[66] [明]黃虞稷《千頃堂書目》卷三，烏程張氏刻《適園叢書》本，第三十九葉。

卷、《石渠寶笈》四十四卷等法書目録；[67]徐乾學《傳是樓書目》在其經部著録《廣川書跋》十卷、《宣和書譜》二十卷、《皇宋書録》三卷等法書目録，[68]皆是此例。此外，關于古籍精刻本（或活字本、石印本、鉛印本）中題名、扉頁、序跋、牌記等部分字迹的藝術性，雖版本學家對之早有斷見，然畢竟殘篇零帙，長期爲書家所失取，未能充分發揮其藝術傳承意義，故而古今法書目録多未見載；[69]至于名家稿抄本等善本書目之編纂，主要目的亦在于其文獻價值，次在其藝術價值，于茲不贅焉。

其二，法書目録與圖畫目録之關係。法書目録與圖畫目録、金石目録所收皆爲造型作品，與古籍目録都有着相似的區别，因此三者孿生最切，確需辨證。先説圖畫目録。一方面，從發展歷史來看。姚名達《中國目録學史》斷言："書畫漸興，宋齊遂有書畫之録。"[70]其中，法書目録始于"劉宋"，"圖畫之目，則始于南齊"[71]，基本屬實。而進一步從傳世文獻分析，法書目録以陶弘景《真誥》爲最早。是書乃著録了東晉上清經派道徒楊羲根據該派創始人魏華存（上真司命南岳魏夫人）的口述記録下來的"誥語"（簡稱"真誥"），同時也著録了陶弘景對楊羲所記"誥語"正文之注。從陶注來看，又搜列了東晉王導、王羲之、庾亮、恒温、謝安乃至其他道教書家大量的書法史料，并間雜不少史實考證和書藝評騭之辭，嚴謹客觀，正如余嘉錫所言"《真誥》雖不可信，而隱居之注，考據不苟，必有

[67] 參見[清]永瑢《四庫全書總目》卷一百十三，清乾隆五十四年（1789）武英殿刻本。
[68] [清]徐乾學《傳是樓書目》卷一，清道光八年（1828）味經書屋鈔本，第十八葉。
[69] 葉德輝在《書林清話》中説道："宋時刻書，多歐、柳、顏體字，故流傳至今，人爭寶藏。"見葉德輝《書林清話》卷六，長沙中國古書刻印社匯印《郋園先生全書》本，1935年，第十一葉。但實際上，鑒藏家僅視刻本的字迹精美與否作爲版本優劣的標準之一，如僅僅因"多歐、柳、顏體字"而耗巨資延藏宋刻，那當然是本末倒置；況且這些優秀法書零星散見于古籍之中，此前并未引起書法研究者重視，因此縱觀整個法書目録編纂史，没有一部專門收録古籍版刻法書。所幸的是，在前引祁小春《古籍版刻書迹例説》中對此投入了專門關注，正如劉恒爲是書作序云："古籍中的版刻書迹如果單獨來看，雖然有拾遺補闕的價值，但通常是個體的、零星的，而一旦將這些資料集中起來作全面考察，便可以發現這其實是一座書法'寶庫'。除了其中埋藏著許多不爲人知的書家、文人書迹，往往能令人有意外收穫之外，版刻書迹還與書法史上的碑刻、摹拓、刻帖等現象有着密切的聯繫，對其進行系統全面的梳理研究，可以大大補充有關書法史特别是書法複製傳播方式的認知。"見祁小春《古籍版刻書迹例説》劉恒序，浙江人民美術出版社，2018年版，第2頁。應該説，這是古籍與法書之間聯繫最爲緊密的地方。
[70] 姚名達《中國目録學史》，上海古籍出版社，2005年版，第240頁。
[71] 姚名達《中國目録學史》，第252頁。

所據"[72]云云，的然，不啻爲第一部真正意義上的輯錄體法書目錄。[73]圖畫目錄則以唐人裴孝源《公私貞觀畫史》爲最古，至于書畫合錄之風，要直到在文人深度參與詩、書、畫、印的一體性創作之後，在南宋周密《雲烟過眼錄》的開創下，方匯大流。要言之，法書目錄真正"僅次于文章志與佛經錄"[74]的悠久歷史，是奠定其具備專科目錄性質的重要基礎。另一方面，從目錄類型和體制來看。法書目錄根據不同的分類方式，可分爲二十三種類型，其解題類型中，又以釋錄原文、題跋、印章之輯錄體制最具特色。[75]而圖畫目錄因著錄對象之局限性，無法對其一一進行摹刻，將原作付諸棗梨，因此，在傳錄、叙錄、輯錄三種解題體制中，傳錄而外只能以叙錄之方式，通過文字予以提要鈎玄。也就是說，大多數依附于法書目錄爲"書畫合錄"的輯錄體制，都只能是徒有其表。以至于後世目錄學家每論圖畫目錄，往往捨體制不言，而斤斤于評騭辭章，可謂捨本逐末者耳。如近代署"深雲"者刊《論〈書畫記〉》曰："余喜批閱各種書畫記，而尤喜元和顧氏《過雲樓書畫記》。是書爲怡園主人顧子山先生所撰，不獨作畫、跋記之人一一考據，且將原畫景物描寫無遺，文筆高華典雅，直駕退谷《消夏錄》□上之。聞是書雖云是艮廬（子山別號）退宦後所著，實爲曹君□、費屺懷兩君手筆，故文章臻此妙境，非徒專研八法、六法者所能結撰也。"[76]實際上，平湖顧氏《過雲樓書畫記》之圖畫目錄學成就，要在總晚清叙錄體制之大成，而末流于此不察，豈唯論其"文筆"得以道盡哉？一言之，正因爲法書目錄在發展歷史和類型體制方面皆與圖畫目錄有着明顯不同，代表了學術發展細

[72] [南朝宋]劉義慶撰，[南朝梁]劉孝標注《世說新語箋疏》，余嘉錫箋疏，周祖謨等整理，上海古籍出版社，1989年版，第631頁。

[73] 姚名達《中國目錄學史》以唐褚遂良《右軍書目》爲最早，此後學者多沿襲之，不確，而當以陶弘景《真誥》爲先。參王玉池《〈真誥〉和〈顏氏家訓〉等著作中的書法史料》，載《中日書法史論研討會論文集》，文物出版社，1994年版，第175頁；張天弓《關于梁武帝陶弘景論書啓及其相關問題》，載《書法叢刊》2003年第4期，第79頁；王菡薇《試論陶弘景與書法史研究的關係》，載《藝術百家》2010年第35期，第201—205頁。筆者另有《論法書目錄之體制》一文，對此論述頗詳，待刊。

[74] 姚名達《中國目錄學史》，第240頁。

[75] 參見祝童《論法書目錄之體制》，待刊。筆者認爲，欲明法書目錄之種類，必先設置分類之標準。一、據法書時代分：通代目錄、斷代目錄。二、據法書地域分：全域目錄、局域目錄。三、據法書性質分：墨迹目錄、法帖目錄、銘刻目錄。四、據書家多寡分：群體目錄、一家目錄。五、據編撰主體分：官修目錄、私修目錄、史志目錄、商業目錄。六、據作者知見分：知目、見目。七、據內容特色分：版本目錄、辨偽目錄、舉要目錄、目錄之目錄。八、據目錄形式分：簡目體、表目體、解題體、題跋體。其中解題類型，是最能代表法書目錄編撰水準的類型，而由于目錄學家之學術取向有所不同，其解題又可分爲傳錄、叙錄、輯錄三種表現形式，功用亦各有差別。

[76] 雲深《論書畫記》，《晶報》1934年8月19日。

化的趨勢，是其得以開展獨立研究的必要條件。遺憾的是，今世學者不考淵源，失察差異，而徑以"書畫著錄"囊括二者，勢必難以反映各自獨立的學術特徵。[77]

其三，法書目錄與金石目錄之關係。衆所周知，金石目錄"源于趙宋"[78]，其著錄對象"最初僅限于器物及碑碣，其後乃漸及于瓦當磚甓之屬"[79]。可見，相對于法書目錄而言，其雖產生較晚，但著錄範圍亦廣，但不在"藝術性"的限制下，已然超出"法書"之範疇。換言之，以銘刻字迹爲主要著錄對象的金石目錄，也并非都屬于法書目錄，因爲這些字迹未必都具備法書的"藝術性"。前面說過，法書目錄是考察纂著者學術水準最好之途徑，所以，這些金石字迹是否堪爲法書、金石目錄是否堪爲法書目錄，不僅要通過今天的眼光予以審視，更需要借助目錄的具體編撰者予以認定，這就涉及傳統金石學研究之流派問題。王鼎爲《校碑隨筆》叙云："（金石學流派）究其大要，不外二宗：曰考據，曰賞鑒。考據派以述庵爲宗，其旨要在證經，而小學訓詁義例之屬隸焉。既繁俪以曲邑，亦竟委而窮源，其足以廣見聞、搜遺佚，洵學者之宗師也。賞鑒派以覃溪爲宗，其旨要在鑒古而辨別拓本，研究書法家派之屬附焉。以筆道認真贋、以紙墨別先後，其足以識古知奇，洵有所創獲也。自是以還，雖賢者并作，不過承其餘流，衍爲支庶，要不能越此二軌。從未有精心雠校，別開生面，簡切明瞭，自成家派如此書者也。"[80]又說："此書爲定海方藥雨先生所著，搜集秦漢以還歷代碑銘石刻，詳加考校，以闕字之多少，考定拓本之新舊，雖一字角之漫漶，一波磔之蝕泐，無不語焉獨詳……尤爲從來所未有，洵足于二派之外，特樹一金石校勘家之幟。"[81]王鼎所說，

[77] 實際上，自姚名達後，學界對其宣導的"藝術目錄""金石目錄"本就關注無多。在書畫領域，以"書畫著錄"爲題予以論述，更是一種普遍現象。如金維諾《書畫鑒定與書畫著錄》（《紫禁城》2001年第1期）、黃鼎《書畫收藏中的著錄問題》（《文藝研究》2012年第7期）、段偉《中國古代書畫著錄概説》（《圖書館學刊》2014年第1期）等文章，以及韓進2011年教育部人文社科青年項目"明代私家書畫目錄纂輯寫印史研究"、郭建平2014年國家社科藝術學項目"基于序跋及題跋整理上的中國古代書畫著錄版本學及校勘學研究"、李永2018年廣東社科項目"清以降嶺南書畫著錄整理與鑒藏研究"、荆琦2021年國家社科藝術學項目"中國古典書畫目錄研究"等專案，皆未曾將二者予以獨立研究。當然這與南宋以來書畫合錄之風有關，但學界長期以來對其學理研究不夠，也是造成這一現象的主要原因。
[78] 姚名達《中國目錄學史》，第240頁。
[79] 馬衡《凡將齋金石叢稿》，中華書局，1996年版，第2頁。
[80] 方若《校碑隨筆》王鼎叙，江蘇廣陵古籍刻印社影印鉛印本，第3頁。
[81] 方若《校碑隨筆》王鼎叙，第4頁。是叙言方若"足于二派之外特樹一金石校勘家之幟，而爲後學之津逮也。雖述庵、覃溪，其何能專美于前哉"？事實上，翁方綱在其著述中，即已涉及金石校勘，只是未成專書而已，參祝童《翁方綱書法文獻學研究》，江西師範大學2020年博士學位論文。

雖難免鄉曲之譽，但所分三派，亦是精見。以此爲基準，我們還可以援引翁方綱的現身說法。其《跋升仙碑陰》提到"考古學家"和"法書學家"的概念，極具參考意義："《升仙太子碑》，唐武氏爲張昌宗而作，其事無可論者，惟碑陰出于鍾、薛二家手迹，則考古之家及研究法書之家皆罕有知者。"[82]又《自題考訂金石圖後》説："夫學貴無自欺也，故凡考訂金石者不甘居于鑒賞書法，則必處處捃摭某條某條足訂史誤。"[83]可見其雖分金石學爲二派，而以"研究法書之家"自居自得。再引梁啓超《清代學術概論》云："顧（炎武）、錢（大昕）一派專務以金石考證經史之資料；同時有黄宗羲一派，從此中研究文史義例……别有翁方綱、黄易一派，專講鑒别，則其考證非以助經史矣。包世臣一派專講書勢，則美術的研究也。"[84]筆者據歷代學者所論，并綜合翁方綱"考古之家"和"研究法書之家"二派、王鼎"考據""賞鑒""校勘"三派、梁啓超"考證經史""研究文史義例""專講書勢""專講鑒别"四派，從而歸納金石學爲歷史學家、文字學家、法書學家三派。三派在金石字迹的著録目的和學術方法上皆有所不同，其中歷史學家關注金石形式（器物）和内容（文獻），文字學家以考釋文字爲核心，而法書學家則在二者之外，聚焦其書法藝術，個性鮮明，頗具特色。[85]換言之，法書學家從藝術性、尊崇性、典藏性出發對金石字迹編目、説明從而形成的著作，必然屬于法書目録，如歐陽修《集古録》、趙明誠《金石録》、趙均《寒山堂金石林時地考》、翁方綱《兩漢金石志》、繆荃孫《藝風堂金石文字目》等；而經歷史學家、文字學家編纂的金石目録，若收録了一定數量的具有藝術性的字迹，我們亦可認定爲法書目録，如薛尚功《鐘鼎彝器款識法帖》、洪適《隸釋》、鄭樵《通志·金石略》、褚峻摹圖牛運震集説《金石圖》、阮元《山左金石志》等。

其四，法書目録與法書圖録之關係。"圖録"，即有圖有録，作品和目録并行，圖文并茂，頗爲直觀。古籍圖録，一般選擇印製封面、扉頁、卷首、牌

[82] [清]翁方綱《復初齋文集》卷二十二，清光緒四年（1878）李彦章校刻本，第二十六葉。
[83] 翁方綱《復初齋文集》卷六，第十九葉。
[84] 梁啓超《清代學術概論》，上海古籍出版社，2005年版，第49頁。
[85] "法書學家"之謂，在古代與"書法家"近義。是詞最早見于岳珂《寶晉齋法書贊》，其卷三"光宗皇帝杜甫詩聯御書"條云："法書家作字，以戈發爲先，唐太宗嘗病其難工，使虞世南足而金之矣。"卷四"王獻之蘇氏寶帖"條云："大令襲芳名父，得法自心，書品入神，天真造妙，爲法書家傳付之祖，筆奇墨古，不可殫述。"雖然翁方綱自詡爲"研究法書之家"，但其實翁氏作爲當時的書壇盟主，書藝早爲世所重。也就是説，兩個詞分開使用，會存在着某人既爲書法家，亦爲"法書學家"的情況。雖是，在學科體系的構建中，使用帶有學術化色彩的"法書學家"一詞，相對而言更能準確地指向法書研究群體。對此，筆者另有《金石學流派論》一文深入討論，待刊。

記等內容,自1901年《留真譜初編》算起,至今亦不過百餘年歷史。[86]但在古籍目錄學中,對這種體制向來評價頗高,被認爲是"一種體例最爲完善的版本目錄"[87]。而法書圖錄則比較特殊,因爲法書作爲造型性作品,本身即具有圖像特徵;且一件法書,手札不逾平尺,巨幅亦可割裝,乃至晚清民國之世,石印、影印技術興起,法書縮印成爲主流,一本薄册欲完整地收錄數十件法書,并非難事。而因名求義,只要具備圖像、目錄兩個元素,即可謂法書圖錄。從這個角度講,法書圖錄可能是采用新式出版技術進行縮印的出版物(如《廣東歷代書法圖錄》),亦可能是叢帖拓本(如《淳化閣帖》)、群碑拓本(如《龍門二十品》),甚至可能是真迹彙編(如《十七帖》[88])、臨/摹彙編(如《小蓬萊閣金石文字》),只要在圖像之外,據各品擬定目錄即可。對于這些"圖錄",以"臨/摹彙編"類,最能體現編纂者的目錄學水準,必然屬于法書目錄。這類目錄,以金石目錄中最爲多見,其往往對篆隸法書依樣臨/摹,以存體勢,篆則附以釋文,隸則時見略之,考其目的,不衹在藝術資鑒,而亦在考經證史,如翁方綱《兩漢金石記》、阮元《積古齋鐘鼎彝器款識》、王昶《金石萃編》、羅振玉《漢晋石刻墨影》等,對這類"圖錄",完全可視爲解題體制中的"輯錄體"予以考察。正如學者有"錄文式"金石目錄之概念:"所謂錄文,即具錄金石碑刻全文,并對有些金石文字進行摹寫與考釋。"[89]即在移錄原文之外,把"摹寫"與"考釋"同樣作爲目錄的組成部分,可謂慧眼獨到。至于其他"圖錄"類型之"圖",當然是研究法書版本學、辨僞學、典藏學之第一手文獻,亦是目錄學研究之重要輔助,但其中的"錄",才是真正起到"辨章學術、考鏡源流"之關鍵,才是我們重點研究之對象。如容庚《頌齋書畫錄》《伏廬書畫錄》分"圖錄""考釋"兩部分,前者爲圖像縮印,後者爲解題文字,儘管張伯英序説"古無影照之法,記載雖甚詳明,筆妙終難寓目,附以攝影,得失不復可掩",從而肯定此書"合譜錄、傳記、收藏而一之"[90]的創新體例,但容庚目錄學成就,恐怕主要還是體現在解題部分;又如,前面説到,啓功早年爲郭志立《雍睦堂法書》叢帖作叙錄體《目錄》置于全書之前,晚年又編《中國法帖全集》,并由王靖憲作《叙錄》

[86] 參見莫俊《論古籍圖錄編纂出版的歷史特點及發展趨勢》,《大學圖書館學報》2015年第6期。
[87] 姚伯岳《中國圖書版本學》,北京大學出版社,2004年版,第198頁。
[88] 張彥遠《右軍書記》載《十七帖》墨迹匯集情况:"《十七帖》長一丈二尺,即貞觀中內本也,一百七行,九百四十三字,是煊赫著名帖也:太宗皇帝購求二王書,大王書有三千紙,率以一丈二尺爲卷,取其書迹與言語以類相從綴成卷。"見張彥遠《法書要錄》卷十,第一葉。
[89] 王記錄《中國史學思想通論·歷史文獻學思想卷》,福建人民出版社,2011年版,第274頁。
[90] 容庚《頌齋書畫錄》張伯英序,載《容庚學術著作全集》第15册,中華書局,2012年版,第5頁。

成册單行，其目録學成就當然亦主要體現在《目録》和《叙録》部分；再如，今世法書交易市場大興，拍賣圖録占據了法書目録編撰之半壁，爲便觀覽，印製愈加美善，但從法書文獻學角度出發，其精印之"圖像"源自衆家，當然可爲版本學、辨偽學、典藏學取資，而其分類、題名、解題等內容成於一手，這才是目録學予以重點關注之對象。

三、釋"法書目録學"

（一）"法書目録"之學術功用

從目録學角度對歷代法書目録展開研究，即形成一門交叉學科——法書目録學。具體來說，它是一門研究法書目録的形成和發展，探討法書目録形式和内容的科學。法書目録學是法書目録實踐活動的理論概況和總結，具有文獻學基礎科學和書法學專科科學之雙重屬性。欲深入認識這一點，有必要先行闡解法書目録之學術功用問題。

古今學者對目録功用有着精深見解。釋智昇《開元釋教録》序云："夫目録之興也，蓋所以別真偽，明是非，記人代之古今，標卷帙之多少，撮拾遺漏，删夷駢贅，提綱舉要，歷然可觀也。"[91]其對目録搜集、辨偽、查檢、分類等方面之功用揭櫫甚明，允推宗師。而章學誠"辨章學術，考鏡源流"，更是將目録之致用關捩一語道破，爲歷代目録學家所首肯和引用，堪爲不世之論。殆至近世，余嘉錫、來新夏等學人在此基礎上皆有發覆。實際上，從法書目録來看，根據其不同之類型，即具備其不同之功用。如一家目録（如黃本驥《顏書編年録》），可爲書家年譜之編撰提供直接史料，助益學術研究；舉要目録（如白蕉《楷正參考碑帖目録》），則對書法學習者而言，頗具指示門徑之功；目録之目録（如余紹宋《書畫書録解題》），更是法書文獻學研究之幽關，欲深耕此道，不可不精讀之。作爲一種特殊的造型性專科目録，法書目録在書法研究中的功用，集中表現在以下三個方面。

其一，摸清家底。一是法書數量。私修目録自不必講，就著録數量占據優勢地位的官修目録而言，《宣和書譜》收録北宋宣和時御府所藏歷代197人的1344件法書，按帝王及書體分類設卷；乾嘉之際，御敕編目，前後耗時近百年的《秘殿珠林》《石渠寶笈》，收録清宫書畫精品10415件（其中法書約占三分之二）；從1922年起，已遜位的末代皇帝溥儀以"賞溥傑"等爲名，將清宫舊藏的歷代書畫作品一千二百餘件偷運出宫，1926年，清室善後委員會印行

[91] [唐]釋智昇《開元釋教録》序，日本《大正新修大藏經》本，卷一第一葉。

《故宮已佚書籍書畫目錄》，分"賞溥杰書畫目""收到書畫目錄""諸位大人借去書籍字畫玩物等糙賬""外借字畫浮記簿"四種，其中法書合計占四分之一強；殆至20世紀80年代，由謝稚柳、啓功、徐邦達等組成的中國古代書畫鑒定組，歷時八年對全國二百餘家公私所藏六萬一千餘件法書名畫進行巡回鑒定，《中國古代書畫目錄》即是這項工作產生的最重要的成果，其中收錄法書約占三分之一強。可見無論是在鼎興還是易代之際，亦無論是出于何種目的，統計法書數量都是一件非常重要的工作。二是法書品質。所謂品質，其真偽、優劣當然是最重要的方面，而法書的裝幀、黴蝕、鼠噬、粘連、蟲蛀、絮化、撕裂、缺損、燼毀等庋藏狀況，也是在歷代法書目錄中常見的著錄內容。如孫鳳《孫氏書畫鈔》"唐歐陽率更鄱陽帖"條輯錄陳仁玉題跋："蟲蠹穿蝕殆盡，并跋後皆糜碎不可觸，命善工精加整理，僅乃可讀。"[92]王澍《古今法帖考》"鬱岡齋帖"條載："今本已蠹損不全，石猶完好。"[93]方若《校碑隨筆》"桐柏淮源廟碑"條記："帖估嘗割裱，去其前後題記，僞托漢刻，錢氏《潛研堂金石跋尾》揭破之。"[94]如是等等。要之，從法書目錄著錄的數量、品質情況，可以反映一家所藏之高下、一代所藏之盛衰，乃其最直接之功用。

其二，辨章學術。即通過目錄，能對素存爭議之相關問題進行考辨，從而還原法書之真實面貌。這其中最關書學價值者，在辨真偽、優劣二端，前者近辨偽學範疇，後者近版本學範疇。以清代最負盛名的私修輯錄體目錄——高士奇《江村消夏錄》爲例。輯錄體制，自陶弘景《真誥》發軔，唐有張彥遠《釋二王札記》，宋有岳珂《寶真齋法書贊》，或考釋原文，或題跋贊語，皆爲一時之選。明中晚期，孫鳳、朱存理等接續先賢，比肩而出，掀起一股輯錄高潮，而經過高士奇《江村消夏錄》之改良，"詳記其位置、行墨、長短、闊隘、題跋、圖章"[95]，此體遂完爲定式，堪作模範，在清中晚期目錄學史上影響廣遠，而在法書的真偽鑒別和版本審定方面，尤爲事家視爲寶笈秘典。朱彝尊爲高《錄》所作序中，即揭示了其法書辨偽學意義："江村退居柘湖，撰《消夏錄》，于古人書畫真迹爲卷、爲軸、爲箋、爲絹，必謹識其尺度、廣狹、斷續，及印記之多寡，跋尾之先後，而間以己意折衷甄綜之，評書畫者，至此而大備焉。今之作偽者，未嘗不仿尺度爲之，然或割裂跋尾印記，移真者附于偽，而以偽者雜于真，自此書出，稍損益之不可，雖有大騃鉅狡，伎將安

[92] [明]孫鳳《孫氏書畫鈔》卷一，上海商務印書館《涵芬樓秘笈》景舊鈔本，第三十五葉。
[93] [清]王澍《淳化秘閣法帖考證》卷十一《古今法帖考》，上海商務印書館《四部叢刊》三編景清雍正刻本，第三十六葉。
[94] 方若《校碑隨筆》，第52頁。
[95] [清]高士奇《江村書畫錄》自序，清乾隆劉氏修潔齋刻本，第二葉。

施哉?"[96]朱氏所言不虛,在高《錄》之後的法書鑒定實踐中,學人往往以其著錄內容,作爲判斷法書真僞的重要依據。敕纂《石渠寶笈》三編、端方《壬寅消夏錄》、顧文彬《過雲樓書畫記》、李佐賢《書畫鑒影》等,即多據以立論,可謂沾溉久遠。不僅如此,高士奇《江村消夏錄》亦爲清中葉以來的法書版本研究發揮了重要作用。如翁方綱鑒定"領字從山本"《蘭亭序》時,即旁徵法書目錄,排比梳理,認定此迹版本雖未佳,然米跋乃是從真迹摹出:"世所行著錄之書載此(米跋)者三焉:一則張丑米老《清河書畫舫》,二則高澹人《江村消夏錄》,三則卞令之《式古堂書畫匯考》。詳此三書所載,《清河書畫舫》于跋款下有'真迹'二字,而所錄却多訛字;卞令之所載款下有'楚國米芾'印,恐亦後人所加;惟高江村《消夏錄》所載止言小行書十八行,不言有米印,其所載前後諸印亦與此卷相合,是高江村實親見此卷而筆錄之,但未嘗入石耳。"[97]最終得出結論:"若此卷置其前帖弗論,而專取此跋勒石以傳,則褚臨真本雖不可見,而其品此本之真券猶存。"[98]以上所舉,雖言高《錄》,但事實上,考察歷代在法書辨僞學、版本學領域有所成就者,無不熟稔法書目錄并善于揮運發覆,而這也是法書目錄最基本的學術功用。

其三,考鏡源流。即通過法書目錄,能對書家、論著及法書之生成、接受和演進作出觀照稽考,是研究書法史正變之重要途徑。這其中,書家接受史、法書庋藏史赫然昭彰,自不必論。就書論發展史來說,歷代法書目錄之解題,對一迹、一家乃至一代書藝、書風之評述,精微而又宏闊,無疑是一座書法理論寶庫。俯拾作例,葛金烺《愛日吟廬書畫錄》、金梁《盛京故宮書畫錄》、孔廣陶《岳雪樓書畫錄》、裴景福《壯陶閣書畫錄》等墨迹法帖類目錄,及馮雲鵬《金石索》、黄叔璥《中州金石考》、李光映《金石文考略》、方朔《枕經堂金石跋》、顧燮光《夢碧簃石言》等銘刻類目錄,皆能立足法書本身,通過一篇篇解題,在書藝評騭、書風勾描方面,捨去陳說,自成體系。如孔廣陶《岳雪樓書畫記》"張即之佛遺教經"條:"溫夫書法之妙,前跋已詳言,家學淵源,寔祖安國,其骨格剛勁,意度調熟,又由顏、褚少變而自成一家,昔人斥爲惡札,毋乃偏倚!自二王爲八法正宗,則唐宋諸家如歐之剛、褚之柔、蘇之放、米之狂,無不法羲、獻而各立門戶者,皆得指而斥之耶?抑知孔門四科,具體而微,亦足千古。"[99]畢沅《中州金石記》"新修嵩岳中天王廟

[96] 高士奇《江村消夏錄》朱彝尊序,第一葉。
[97] 翁方綱《復初齋文集》卷二十七,第十四葉。
[98] 翁方綱《復初齋文集》卷二十七,第十五葉。
[99] [清]孔廣陶《岳雪樓書畫記》卷二,清光緒二十五年(1899)南海孔氏三十有三萬卷堂刻本,第四十五葉。

碑銘"條:"予觀宋初人書,尚有唐人風格,不似後來逞姿作勢,致臨書者未盡其長,先受其弊耳。"[100]皆爲上乘之言。實際上,如果對歷代所遺法書目錄之編撰主體進行審視,即可看出,無論是官修目錄(如徽宗御府《宣和書譜》,張照、梁詩正《石渠寶笈》)、私修目錄(如米芾《寶章待訪錄》,翁方綱《蘇齋唐碑選》)、史志目錄(如乾隆《上海縣志》中"歷代法書及重摹舊刻"目錄;[101]光緒《溧陽縣續志》卷二"輿地志"中"碑帖"目錄)[102],抑或是商業目錄(如《有正書局出版各種碑帖目錄提要》《國立北平故宮博物院書畫展覽會展品目錄》),其撰修者都必然是一名優秀之書法理論家。因爲無論是通人巨擘,還是佚名之輩,無論是事家自藏自撰,還是延聘他人執筆,成此一編,撰修者即已過眼法書無數,下筆立言,自具高格,非斤斤技法者所能比擬。而如果從目錄形式出發,就其中最具特色的輯錄式解題目錄來說,儘管其編纂方式以抄綴爲主,看似沒有技術含量,甚至不免"骨董家數"[103]之譏,但毫無疑問,輯錄法書文字、眾家題跋,在書學研究中本身就是一種極具輯佚價值的行爲。而遺憾的是,由于近今對法書目錄重視不夠,研究未深,這些由目錄學家自撰或輯錄的理論史料,長期爲書學界所忽視,難見載于《歷代書法論文選》《歷代筆記書論彙編》等常見的書論選本,而《美術叢書》《中國書畫全書》等叢書所收,也不過十一之數,從而造成書論文獻的一大闕如,也就致使中國書法理論史之研究,難以取得全面性突破。要言之,書法研究之書家、論著、法書三要素,都在歷代法書目錄中有着宏富蘊藏,是追溯書法源流絕不可繞過之重鎮,而這亦是法書目錄最重要的學術功用。

(二)"法書目錄學"之學理意義

正因爲法書目錄之多重功用,其成爲一門學問——"法書目錄學"之意義才能得到全方位之彰顯,而尤以其實用意義是其中最不可忽視者。自2007年"中華古籍保護計劃"實施以來,圖書文博界在古籍普查方面取得了諸多成果,同時也舉辦了多次碑帖傳拓、整理、編目培訓班,目的即在于爲各公私法書庋藏機構培養優秀的編目人員。但是,從目前面世的各類法書著錄成果來看,大部分在分類方式、著錄體例、學術品質等方面,較古代優秀目錄而言,尚有不小差距。因此,對歷代法書目錄進行全面深入之研究,并進一

[100] [清]畢沅《中州金石記》卷四,清畢氏刻《經訓堂叢書匯印》本,第十一葉。
[101] 參見[清]李文耀修,[清]葉承纂《上海縣志》卷十一,清乾隆十五年(1750)刻本。
[102] 參見[清]朱畯修,[清]馮煦纂《溧陽縣續志》卷二,清光緒二十三年(1897)刻本。
[103] [清]顧文彬《過雲樓書畫記》凡例,云:"自《江村消夏錄》後,于前代公私璽印,悉載無遺。甚至胡蘆、連珠,勾摹滿紙,余終嫌其骨董家數。且賞鑒之道不盡在是,何必合上下千百年作《集古印格》哉!"清光緒刻本,第一葉。

步總結其利弊得失，可直接爲各庋藏機構的法書編目工作提供歷史依據、理論支撐和操作方法，于歷史所遺數千萬品法書之深度保護，不啻具有重要的實用意義。而在學科分支日益細化的背景下，這一研究更具有以下兩個方面重要的學理意義。

一方面，對歷代法書目錄進行全面深入之研究，能推動"法書文獻學"版本、辨僞、典藏等其他基礎理論之研究，具有重要的書法學意義。

考察學界對"書法文獻"之界定，認爲其包含"論著"和"法書"兩部分，應該算是在本就爲數不多的成果中比較明朗的共識。但在這一詞具體使用的時候，絕大部分作者往往側重于論著，而忽視了法書，偶有二者并論的現象。[104]前已提及，從本質上講，"論著"屬于圖書文獻，盡可攬用傳統文獻學之研究方法；而"法書"屬于造型文獻，其研究方法必定與傳統文獻學有明顯區別。因此，從學術效用視角來說，"法書文獻學"才是所謂"書法文獻學"之學科根本和學術特色。首先，從學術研究門類來講，法書文獻學是文獻學的分支，如同文學文獻學、音樂文獻學一樣，屬于專科文獻之一。而文學文獻學早在1982年張君炎《中國文學文獻學》中即已進行了深入探討，1986年謝灼華《中國文學目錄學》、1997年劉躍進《中古文學文獻學》、2000年孫立《中國文學批評文獻學》等著作，業已呈現深入博大之趨勢；音樂文獻學早在1985年許勇三發表之《音樂文獻學之我見》一文中，就已正式提出建立這門新學科，2006年方寶璋《中國音樂文獻學》則以專著形

[104] 徐清《試論〈書畫書錄解題〉一書的書法文獻辨僞》[《南京藝術學院學報》（美術與設計版）2004年第3期]、由興波《唐宋書詩比況手法研究——兼論書法文獻的文學性解讀》（《新宋學》2015年）、杜綸渭《書法文獻研究的文本轉向與文本書寫研究運用——以唐宋書法文獻中筆法傳授人書寫爲例》（《中國書法》2017年第2期）、畢羅《略述書法文獻在中國目錄學中的演變——兼論古代書法之文化地位》（《書法研究》2020年第1期）、宋開金《〈四庫全書〉書法文獻提要考辨三則》（《書法》2020年第5期）等文，即是把書法文獻聚焦于書法論著文獻的典型文章，代表了學界的普遍認識。只有少數成果，把法書作爲書法文獻的重要組成部分予以立論，如許永福《〈黄庭堅書法全集〉和當代書法文獻整理》（《中國書法》2016年第8期）、楊玉鋒《書法文獻與〈全宋詩〉重出誤收關係發微》[《寧波大學學報》（人文社科版）2018年第3期]二文，前者"闡述了《黄庭堅書法全集》在材料收集和分類方法、文獻真僞系年考證、文獻解讀和綜合研究上的特點及所取得的突破"，後者重在討論"書畫作品中詩歌的書法題寫者與詩歌真實作者的關係"，視野都是比較開闊的。對此，劉啓林《"書法文獻"概念內涵界定芻言》（載劉啓林《書法研究論叢》，華藝出版社，2006年版，第182—185頁），就針對"長期以來，書法史界對'書法文獻'一詞的概念內涵缺乏明確界定，對有關書法的文物與'書法文獻'之關係混淆不清，致使在一些人對古代書法作品的研究常常拋開具有第一手'文獻'價值的作品本身而片面地注重有關對作品記載、評論、鑒賞的文字記錄"等情況，明確指出："'書法文獻'第一的對象便是作品本身，拋開作品這種'有知識的載體'不談，而旁徵博引有關作品的古賢時賢的評論、鑒定，同時是錯誤的研究方法，是捨本逐末。"這一十五年前振聾發聵的聲音，值得學界深思。

式面世，構建了嚴密之學術體系。至于書法文獻學，丁正1998年在《構建"書法文獻學"芻議》一文中，首次從傳統的文獻學研究方法視角出發，提出了相關概念。至今過去了二十多年，儘管學界發表了數篇論文對其進行學理探討，但人云亦云者衆，別具隻眼者寡，尤未見真正意義上的書法文獻學專著面世。[105]可見書法文獻學之理論研究，整體上落後于文學文獻學四十年，落後于音樂文獻學十五年。其次，從學術研究理路來講，法書文獻學又是書法學中的分支，如同書法歷史、書法美學、書法技法一樣，屬于書法學四大基礎研究之一。但是，通觀書法史之研究，近代已經呈現出現代學術特徵；書法美學之研究，20世紀80年代就已經如火如荼；書法技法之研究，更是從古至今未曾衰敗。而法書文獻學之研究，儘管在碑帖版本、個案鑒藏等方面取得了不少成果，但學理性的基礎研究仍然十分薄弱，目前尚未見專文討論。也正因如此，儘管文獻學堪當中國傳統學科研究之基礎，但在當前的書法研究中，法書文獻學未得到充分認識和足夠重視，甚至在當前各大高校書法專業課程的開設中，對此也不甚了了，最終使得書法歷史、書法美學、書法技法之教學研究無形中成爲無源之水、無本之木。

　　對此，筆者認爲，法書文獻學以目錄、版本、辨僞、典藏四大支柱爲學術體系，主要考察古近代文獻學家對法書進行的編目、鑒定、甄僞、庋藏等工作，歸納總結其學術理念與方法，爲當今學界對法書的整理和研究提供歷史參照和學術依據。簡單分而言之。其一，就法書版本來説。當前學術界開展的"寫本學""手稿學""古籍保護學"等研究，也涉及書寫手法、紙張、版本等問題。但是對于法書而言，除了書家之"寫本"外，尚有後人之勾摹本、填廓本、臨本、刻本、拓本、石印本、影印本等不同版本類別，而形制更是尚古成風、千奇百怪，同古籍裝幀以簡便實用爲準則的發展歷史大有異趣。其二，就法書辨僞來説。一部書法史，即可謂一部辨僞史。從二王的僞作累案，到唐宋勾摹臨仿家的大行、明清坊肆商賈群的興起，再到20世紀60年代的"蘭亭論辨"，這些辨僞學案可謂汗牛充棟。我們對某一法書，無意判定真僞，但梳理整個法書辨僞的歷史，總結古人的作僞方式、甄僞手段，歸納法書辨僞發展過程中所反映的時代性特徵，則是我們當下應該具備的學術使命。其三，就法書典藏來説。或重金購置，或四處訪拓；或勾補修繕，或割裱裝池；或師友題跋，或秘笈庋藏。旋遭兵燹戰亂、子孫變賣，最

[105] 1989年，潘樹廣《藝術文獻檢索與利用》由浙江美術學院出版社出版；2010年，陳志平《書學史料學》由人民美術出版社出版；2012年，楊海嶠《書法文獻檢索舉要》由中州古籍出版社出版；2018年，董占軍《中國藝術文獻學》由山東教育出版社出版。以上諸作，皆以圍繞史料的運用爲核心，鮮少對書法文獻學之學理性作出探討。

終散佚他方，又爲下一個藏家所有，如是周而復始，形成了獨具特色的法書典藏史。可以看出，目錄、版本、辨僞、典藏四個方面的研究，是極其緊密的環形關係，缺一不可。不過，前輩學人王鳴盛論述目錄之學爲"學中第一緊要事"[106]、余嘉錫論述目錄之學爲"讀書引導之資"[107]，這些目錄學史上膾炙人口之言說，于法書目錄學依然適用。而前文亦已闡明，法書目錄在版本、辨僞、典藏研究方面具有無可替代之學術功用，相應地，法書目錄學研究，亦自然成爲法書文獻學研究之首位。

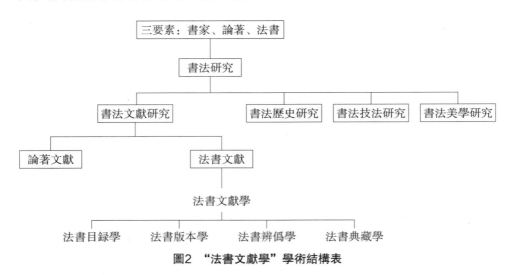

圖2 "法書文獻學"學術結構表

　　另一方面，對歷代法書目錄進行全面深入之研究，能擴大古典目錄學研究界域并完善其理論架構，具有重要的文獻學意義。如前所述，法書目錄作爲一種特殊的造型性專科目錄，因其在著錄對象、著錄方法、著述類型、產生背景、發展歷史、評價標準、學術體系等方面，都與古籍目錄有着顯著區別，因此常爲傳統文獻學領域主流的目錄學研究所忽視。《四庫全書總目》史部目錄類有一條按語，可以推想造型目錄的尷尬狀態："案，《隋志》以下，皆以法書名畫列入'目錄'，今書畫列入子部藝術類，惟記載金石者，無類可歸，仍入'目錄'。然別爲子目，不與經籍相參。蓋目錄皆爲經籍作，金石其附庸也。"[108] "不與經籍相參"，即點明與古籍目錄的區別，但"目錄皆爲經籍

[106]〔清〕王鳴盛《十七史商榷》卷一，番禺徐紹棨彙編重印清光緒廣雅書局刻本，1920年，第一葉。
[107] 余嘉錫《目錄學發微》，商務印書館，2011年版，第21頁。
[108] 永瑢《四庫全書總目》卷八十五，第二十二葉。

作，金石其附庸"這一亙古難變的"游藝"態度，顯然是造成這一現狀的重要原因。實際上，在古典目錄學中，無論是六分法、七分法、四分法，抑或各種因藏制宜的分類方式，都是以內容作爲分類標準，而不以形式作爲衡量要素，因此將造型目錄散分各部，自無足爲怪。遺憾的是，在近代學科體系逐漸分化之後，這一現狀亦未得到明顯改變。如劉咸炘《目錄學》（1928）、汪辟疆《目錄學研究》（1934）、余嘉錫《目錄學發微》（1942）、來新夏《古典目錄學淺說》（1981）、王重民《中國目錄學史論叢》（1984）、程千帆《校讎廣義·目錄編》（1988）等名著，都默認目錄即是古籍目錄；而就其他專科目錄而言，歷史目錄如陳秉才《中國歷史書籍目錄學》（1984），文學目錄如何新文《中國文學目錄學通論》（2001），音樂目錄如鄭俊暉2019年國家社科基金藝術學單項《清代音樂書目整理與研究》等，研究對象無疑都是以圖書爲主，只是基於其內容之不同，從而各成體系。可見，以圖書文獻爲中心而不涉造型文獻的古典目錄學研究，似乎已成爲學界顛撲不破的共識，而鮮見對其進行學理性的反思與重塑。在此學術語境中，有大量的目錄學理論並不適用於造型目錄，更遑論對法書目錄之内涵、類型、體制、功用進行研討，對法書目錄及其編纂理念之發展脉絡進行梳理，自然亦難以洞見法書目錄之本質、追溯法書目錄之歷史。可喜者，姚名達以其遠見卓識，在其《中國目錄學史》"專科目錄"一章，即單列"藝術目錄""金石目錄"二類，窺察到造型目錄之内核，于法書目錄關涉甚大，是本文得以立論之學術依據。是書初版于1936年，八十餘年來，附和者寡，幾成絕響，而今承紹先志，對法書目錄進行全面深入之研究，對推動古典目錄學研究界域從圖書目錄到造型目錄之擴展，必然具有重要之文獻學意義。

結語

近年來，人文社科界大力宣導基礎性研究，目的即在于夯實學術根底，解決一手問題，補齊理論短板，其中基本概念的再釐定和學理研究的再反思，當是第一切要。

書人、論著和書法作品，長期以來爲書法研究者視爲最重要的三個方面，但就"書法作品"這一再尋常不過的辭彙來說，依然有種衆多值得討論的問題。尤其在當今書法學學科建設重要性日益突出的背景下，學術用語的規範化工作，將是一段時期内書法界的首要任務。因此，爲便于學科建設，統一學術表達，我們經考辨話語淵源、厘清話語範疇，確立"法書"作爲古今一切具有藝術性字迹（即書法作品）的主要稱謂。文獻學是治中國傳統學術之基礎，

目録學則是基礎中的基礎。而作爲法書文獻學目録、版本、辨僞、典藏四大支柱體系之首，法書目録學亦最是明顯地表現出書法學和文獻學跨學科之學術特徵。本文爲引璞玉，先自抛磚，希望通過對"法書目録"和"法書目録學"基本概念内涵、外延之討論，能引導學界進一步從横向上關注法書目録之類型、體制，從縱向上梳理法書目録之淵源、演進，并期加强對法書目録學史上具有重大影響之學者及其著作進行專題性研究。相信通過這些工作，能充分發揮法書目録"辨章學術、考鏡源流"的學術功用，從而利于當今公私所藏法書之版本鑒定、真僞評斷、遞藏考源，并有效拓展古典目録學研究之界域，大力推動法書文獻學體系之架構，最終能爲進一步建設書法學學科打下扎實基礎。

　　本文爲國家社科基金藝術學青年項目"清代法書目録整理與研究"階段性研究成果，項目編號：2021CF03927。

<div style="text-align: right">祝童：四川師範大學文學院
（編輯：李劍鋒）</div>

《赤壁懷古》詞蘇軾自書與黃庭堅書石刻辨僞

盛大林

内容提要：

蘇軾自書《念奴嬌·赤壁懷古》和黃庭堅書蘇軾《念奴嬌·赤壁懷古》石刻尚存，碑拓亦有印行。雖然書法界早已認定它們爲僞迹，但文史界却不斷發表論文證明二碑爲真迹，并把碑文作爲《念奴嬌·赤壁懷古》異文考證的權威文本。書法界主要着眼于書法作品本身，徑下斷語，缺乏論證；文史界主要援引歷代文獻記載，長篇大論，貌似雄辯。兩個領域，究竟孰是孰非？細考文史學者所引文獻，要麽來源不明，要麽語焉不詳，要麽前後不合，并不足以證明石刻或碑帖的真實性。綜合考量，二石刻應爲僞迹。

關鍵詞：

蘇軾　黃庭堅　《赤壁懷古》　書法刻石　考證

自明清以來，蘇軾自書《念奴嬌·赤壁懷古》和黃庭堅書蘇軾《念奴嬌·赤壁懷古》墨迹及碑刻就流傳于世。雖然郭沫若早已斷言蘇軾自書《赤壁懷古》"毫無疑問是假造的"，《中國書法全集》也將黃庭堅書蘇軾《赤壁懷古》列爲"僞迹"，但都未作詳辨。而論證蘇軾自書和黃庭堅書蘇軾《赤壁懷古》詞爲真迹的論文却一再發表，兩個版本的碑帖也一直在印行。

郭沫若之後，關于蘇軾自書《赤壁懷古》詞和黃庭堅書蘇軾《赤壁懷古》詞的真僞存在兩個明顯的"平行世界"：書法界一致認爲屬于假造，文史界則都認爲當屬真迹。前者着眼于藝術本身，後者着眼于文本考證。因爲《念奴嬌·赤壁懷古》存在多處異文，比如"浪淘盡"有作"浪聲沉"，"穿空"有作"崩雲""穿雲"，"拍岸"有作"裂岸""掠岸"，"檣櫓"有作"强虜""狂虜"，"談笑間"有作"談笑處""笑談間"，"人生如夢"有作"人間如夢""人生如寄"，"多情應笑我早生華髮"有作"多情應是笑我生華髮"，"還酹"有作"還醉""還酬"等。認爲兩碑可信的論文主要有：馮

海恩的《〈念奴嬌·赤壁懷古〉版本、異文及斷句詳解》[1]、王德龍的《蘇軾〈念奴嬌·赤壁懷古〉版本考辨》[2]、王兆鵬的《山谷行書和東坡草書〈赤壁懷古〉詞石刻的真僞及文獻價值》[3]、李丹的《蘇軾〈念奴嬌·赤壁懷古〉刻石考略》[4]、張鳴的《宋金"十大曲"（樂）箋説》[5]、徐乃爲的《蘇軾〈念奴嬌·赤壁懷古〉五辨》[6]等。這些論文都認爲蘇軾自書《赤壁懷古》和黃庭堅書蘇軾《赤壁懷古》不是僞迹，《赤壁懷古》的文本當以碑刻爲准。而書法界却認爲它們均爲僞作無疑！

兩種聲音的存在，既造成了輿論上的混亂，也誤導了很多書法愛好者。爲正視聽，試作詳述。

一、黃庭堅書蘇軾《赤壁懷古》詞的真僞

黃庭堅書蘇軾《赤壁懷古》詞碑刻今存于山東省嘉祥縣武氏祠。其影印拓本見于《壯陶閣續帖》1922年裴景福刊本、1930年日本東京美術書院印本。江西省修水縣黃庭堅紀念館九曲回廊依《壯陶閣續帖》翻刻上石。此碑所書《赤壁懷古》的文字內容爲：

大江東去，浪淘盡，千古風流人物。故壘西邊，人道是，三國周郎赤壁。亂石穿空，驚濤拍岸，卷起千堆雪。江山如畫，一時多少豪傑。遙想公瑾當年，小喬初嫁了，雄姿英發。羽扇綸巾，笑談間，檣櫓灰飛煙滅。故國神游，多情應笑我，早生華髮。人間如夢，一樽還酹江月。

洪邁《容齋續筆》有一條題爲"詩詞改字"的筆記，其文曰："……向巨原云，元不伐家有魯直所書東坡《念奴嬌》，與今人歌不同者數處，如'浪淘盡'爲'浪聲沉'，'周郎赤壁'爲'孫吳赤壁'，'亂石穿空'爲'崩雲'，'驚濤拍岸'爲'掠岸'，'多情應笑我早生華髮'爲'多情應是笑我生華髮'，'人生如夢'爲'如寄'，不知此本今何在也。"[7]《容齋續筆》

[1] 馮海恩《〈念奴嬌·赤壁懷古〉版本、異文及斷句詳解》，《語文建設》2018年第12期。
[2] 王德龍《蘇軾〈念奴嬌·赤壁懷古〉版本考辨》，《語文學刊》2016年第6期。
[3] 王兆鵬《山谷行書和東坡草書〈赤壁懷古〉詞石刻的真僞及文獻價值》，《嶺南學報》2015年復刊號（第一、二輯合刊）。
[4] 李丹《蘇軾〈念奴嬌·赤壁懷古〉刻石考略》，《文物世界》2015年第2期。
[5] 張鳴《宋金"十大曲"（樂）箋説》，《文學遺産》2004年第1期。
[6] 徐乃爲《蘇軾〈念奴嬌·赤壁懷古〉五辨》，《文學遺産》1999年第6期。
[7] [宋]洪邁《容齋續筆》卷八，宋嘉定五年（1212）章貢郡齋刻本，第11頁。

有宋本存世。這是已知現存最早談及《赤壁懷古》文本之異的文獻及版本，但此中提到黃庭堅書蘇軾《赤壁懷古》中的幾處異文與現存碑刻全不吻合。

王世貞《弇州四部稿》載有題爲"山谷書東坡大江東去帖"的跋："銅將軍鐵著板唱'大江東去'，固也。然其詞跌宕感慨，有王處仲撾鼓意氣，旁若無人。魯直書莽莽，亦足相發磊塊。時閱之，以當阮公數斗酒。"[8]倪濤《六藝之一錄》轉載了這則文字。[9]筆者目力所及，這是繼《容齋續筆》之後，最早提及黃庭堅書蘇軾《赤壁懷古》的文獻之一，其間有三四百年的空白期。王氏語焉不詳，未知所謂"帖"是墨迹還是碑拓。按照一般的理解，碑帖的可能性大。王兆鵬推定爲"真迹"，未免太武斷了。此帖没有提及《赤壁懷古》詞的文本，無從判斷其與《容齋續筆》所記的關係。

孫鑛《書畫跋跋》也有一條"山谷書大江東去詞"，孫鑛在王世貞跋後再跋曰："蘇此詞、黃此書，俱非雅品，非當行，而皆磊落自肆，正是一派。真足當阮公數斗酒。余有此舊本，而失却首幅，不知刻石在何所，愧無從覓補。"[10]孫鑛所藏，顯然是碑拓。爲了彌補缺失之憾，他想知道碑在何處，却没想到去找王世貞，這意味着王世貞所藏可能也是碑帖，因爲如果能找到墨迹原本，就不必爲找不到碑刻而遺憾。孫鑛認爲，《赤壁懷古》詞和黃庭堅書"俱非雅品"，或許他所收藏的黃庭堅書就是贋品。

盛時泰《蒼潤軒碑跋紀》著錄有兩則黃庭堅書蘇軾詞的碑跋，第一則爲"宋黃魯直行書'缺月掛疏桐'詞"，碑跋文曰："右大字有豐神，涪翁書出色者，骨與肉兼到。"下一則爲"宋黃魯直行書'大江東去'詞"，碑跋文曰："右後有跋，已模糊。涪翁此書，不如'缺月掛疏桐'。"[11]所謂"缺月掛疏桐"，是蘇軾詞《卜運算元（黃州定惠院寓居作）》的首句，代指全詞。盛氏此著清抄本的最後刻有跋語："……是紀所著碑板于金陵六朝諸迹爲多，率皆借觀，于人非盡出，所自藏又多，但據墨本而不復詳考原石，即如孔廟《漢史晨碑》後有武周時諸人題字，乃疑爲于別刻得之，則并未見全碑。又如唐元和六年刻晋王羲之書周孝侯碑爲陸機文，陸機之文既不應羲之書，且其中于唐諸帝諱皆缺筆，其僞可不辨而明，而是紀乃信爲羲之所書，則于考證全疏矣。"這段跋語説得很清楚，此書疏于考證，很不可靠。

詹景鳳《詹氏玄覽編》載："韓敬老收山谷書坡翁大江東詞，字如拳大，鶴膝蜂腰，怪怪奇奇，筆若骨消，了無肌肉。後自題叙乃七言古詩，筆滋墨

[8] [清]王世貞《弇州四部稿》卷一三六，《文淵閣四庫全書》，上海古籍出版社，1987年版第13頁。
[9] [清]倪濤《六藝之一錄》卷三四三，《文淵閣四庫全書》，第26頁。
[10] [明]孫鑛《書畫跋跋》卷二下，《文淵閣四庫全書》，第40頁。
[11] [明]盛時泰《蒼潤軒碑跋紀》，舊抄本，第70頁。

腴，秀潤雅暢，字如《聖教序》大。觀題叙詩，乃知坡公大江東詞以題郭熙山水而作。"[12]此載面世的年代與《蒼潤軒碑跋紀》相若。既言"筆滋墨腴"，當爲墨迹紙本。細品此記，疑點多多：（一）在山水畫（又説爲《子瞻題郭熙秋山圖》，見下文）上題寫懷古詞，甚是不搭。（二）蘇軾詞作大多介紹寫作背景，如《水調歌頭·明月幾時有》題下注曰"丙辰中秋，歡飲達旦，大醉，作此篇，兼懷子由"，《定風波·莫聽穿林打葉聲》題下注曰"三月七日，沙湖道中遇雨，雨具先去，同行皆狼狽，余不覺。已而遂晴，故作此"。《念奴嬌》題下注爲"赤壁懷古"，《東坡樂府》元刻本即是如此。[13]雖然只有四字，却也明確説明這是一首覽物懷古之詞，其他文獻均依此説。題畫之説既晚，又爲孤證。（三）畫上題詩很正常，題詞却很少見。須知，長短句在宋時的地位很低，填詞只是寫詩之餘的文字游戲。蘇軾在别人的畫上題詞而不題詩的可能性很小，題寫百字長調的可能性更小，因爲畫面上留下題字的空白不會很多。再者，題寫的文字太多，也有喧賓奪主之嫌。

　　郭熙是北宋著名畫家，爲御畫院藝學，擅畫山水寒林。蘇軾曾在郭熙的《秋山圖》和《平遠圖》上分别題了一首詩，前詩爲"目盡孤鴻落照邊，遙知風雨不同川。此間有句風人見，送與襄陽孟浩然。"後詩爲："木落騷人已怨秋，不堪平遠發詩愁。要看萬壑争流處，他日終煩顧虎頭。"宋拓《成都西樓蘇帖》中有《郭熙秋山平遠二首詩帖》，書于元祐二年（1087），現存于天津藝術博物館。另外，蘇軾另有《郭熙畫秋山平遠》一首，前兩句爲："玉堂畫掩春日閑，中有郭熙畫春山。"未見蘇軾在郭熙畫上題寫《赤壁懷古》的記載。

　　張丑在《清河書畫舫》"黄庭堅"名下目録有"書東坡赤壁詞"，後有文曰："黄魯直年譜載，元祐丁卯歲行書《大江東去》詞，全仿《瘞鶴銘》法。後附《次韵子瞻題郭熙秋山圖》詩，小楷精緊。右帖高頭長卷，頗屬合作，惜紙墨不甚稱耳。今在韓太史存良家，余屢欲購之亦未得。本嚴分宜故物也。"[14]既言"紙墨不稱"，當爲紙本真迹。依照此説，此帖曾爲嚴嵩所有，後爲韓世能收藏。查《山谷年譜》"元祐二年丁卯"確有"次韵子瞻題郭熙畫秋山"，[15]但没有關于黄庭堅書蘇軾《赤壁懷古》的記載。"秋山"圖上題"大江"，不可信。"本嚴分宜故物"之説，也大可置疑。汪砢玉《珊瑚網》分門别類詳細著録了嚴嵩被抄家後登記的書畫藏品："分宜嚴氏書品掛軸目

[12] [明]詹景鳳《詹氏玄覽編》卷三，舊抄本，第22頁。
[13] [宋]蘇軾《東坡樂府》卷上，元延祐七年（1320）刻本，第9頁。
[14] [明]張丑《清河書畫舫》卷九，《文淵閣四庫全書》，第17頁。
[15] [宋]黄𥬇《山谷年譜》卷二十一，清摛藻堂四庫薈要本，第5頁。

（嘉靖四十四年籍）"條下有24件藏品，"嚴氏書品手卷目"下有22件藏品，"嚴氏書品册葉目"下有11件藏品，均不見黃庭堅書蘇軾《赤壁懷古》，[16]僅"嚴氏書品手卷目"下有"四大家書二卷"，未知是否包括黃庭堅書蘇軾《赤壁懷古》。吳允嘉《天水冰山錄》完整記錄了嚴嵩被抄家後籍没的金銀財寶、綾羅綢緞、名家字畫等所有財物，其中"石刻法帖墨迹"部分著錄共三百五十八軸册，其中涉及黃庭堅的只有"黃庭堅上座等帖（一十四軸）"和"蘇黃米蔡等帖（四軸）"，[17]後者四軸中應有一軸屬于黃庭堅，但在一軸中書寫百字赤壁詞的可能性不大。尤爲可疑的是，韓世能去世的時候，張丑才21歲。那麽，他向韓"屢欲購之"發生在什麽時候？一個弱冠書生，有足够的眼力和財力鑒定和購買名家書畫甚至著書立説嗎？雖然其父張應文是收藏家，但當時輪不上他當家。據考，他于萬曆二十三年（1595）著《瓶花譜》，萬曆二十四年（1596）著《朱砂魚譜》，萬曆四十三年（1615）得米芾《寶章待訪錄》真迹因號"米庵"，萬曆四十四年（1616）著《清河書畫舫》。從履歷看，他關于黃庭堅書蘇軾《赤壁懷古》的記載出于虛構的可能性極大。

孫岳頒《佩文齋書畫譜》云："黃魯直年譜載，元祐丁卯歲行書大江東去詞，全仿《瘞鶴銘》法。"[18]卞永譽《式古堂書畫彙考》亦有此説。[19]這些記載都轉自《清河書畫舫》。

《清河書畫舫》"趙孟頫"名下目錄也有"大江東去依魯直書（與質夫本四字不同）"等十幾種書畫作品。目錄之後，"小楷過秦論""行書秋興賦"等都有相關的述評，但"大江東去依魯直書"有題無文。《清河書畫舫》清文淵閣四庫全書本、清抄本均是如此。

李光映《金石文考略》著錄有"黃魯直七佛偈"，跋曰："米元章曾譏黃魯直是描字，今以《七佛偈》觀之，信然。如'缺月疏桐'之横放，'晚登快閣'之清勁，'大江東去'之轉折，則又種種臻妙……"[20]這裏提及黃庭堅書《大江東去》，説明李氏見過碑帖，但只是一筆帶過，也是語焉不詳。

到了近代，却有了非常詳細的記述，而且是墨迹重出江湖。裴景福在《壯陶閣書畫錄》中稱，他于1919年從一位老鄉的常賣鋪購得黃庭堅書蘇軾《赤壁懷古》真迹：

[16] [明]汪砢玉《珊瑚網》卷二十二，《文淵閣四庫全書》，第60—61頁。
[17] [清]吳允嘉《天水冰山錄》，清雍正六年（1728）知不足齋叢書本，第185頁。
[18] [清]孫岳頒等《佩文齋書畫譜》卷九十四，《文淵閣四庫全書》，第12頁。
[19] [清]卞永譽《式古堂書畫彙考》卷十一，清康熙二十一年（1682）刻本，第26頁。
[20] [清]李光映《金石文考略》卷十四，《文淵閣四庫全書》，第30頁。

宋黄山谷書東坡大江東詞卷，麻紙，色黄，高工尺九寸三分，四紙，長一丈六寸，無昔人藏印，殆割去也。每行三四字，楷行大草相間，卷尾用"黄氏庭堅"朱文、"山谷道人"白文二印。弇州山人跋已失去。

大江東（去、浪損）淘盡，千古風流人物。故壘西邊，人道是，三國周郎赤壁。亂石穿空，驚濤拍岸，卷起千堆雪。江山如畫，一時多少豪傑。遙想公瑾當年，小喬初嫁了，雄姿英發。羽扇綸巾，笑談間，檣櫓灰飛煙滅。故國神游，多情應笑我，早生華髮。人間如夢，一樽還酹江月。庭堅書。

……是卷既載《年譜》，屢見前人著錄，誠炫赫有名之迹。公至晚歲，恒眷眷于元祐間書，自謂不工。公自謂不工者，正後人之所謂工也。余所藏公大書《發願文》《觀音》《燒香》二贊、《華嚴疏》，以此卷校之，皆公五十後書。而元祐間唯《砥柱銘》一種健拔少頓挫，不及此卷遠矣。此卷雜以大草，原出藏真，自叙直同草篆，其楷法又出入《蘭亭》《鶴銘》之間，時以頓挫取妍媚，足與坡仙妙詞并峙千古。青父謂"紙墨不稱"，尚非篤論。此乃唐代冷金麻箋，與他宋紙白净不同。映日照視，其波拂鈎勒墨暈，濃淡輕重畢見，迥非鈎填能至，不得謂紙色黝暗，遂以"不稱"目之。此詞久有刻本。己未九月，吾鄉李姓常賣鋪持來求售，裝潢倒置，而索價頗昂，余一見驚嘆，磋磨久之，始肯割讓。此亦魯直元祐間一巨迹也。爲之狂喜，即寄吳門，付良工裝池并影照刊入《壯陶閣帖》，以垂不朽。景福識于蚌濱。[21]

　　尺幅、紙質、墨色、取法以及購買的經過，都介紹得很清楚，連《赤壁懷古》詞的全文都録出來了。但，裴氏却"忽略"了一點，那就是沒有追溯此帖的來路——你是從常賣鋪買來的，常賣鋪又是從哪裏來的？收藏家不可能不知道這一點的重要性。幾百年銷聲匿迹，突然重出江湖，這本身就很可疑，更有刨根問底的必要。書畫收藏講究轉承有迹，所謂"迹"主要就體現在收藏家的印章上。蘇軾書《寒食帖》、黃庭堅書《砥柱銘》等傳世名帖的真迹，無不蓋滿了歷代收藏家的印章。這些印章雖有"玷污"名作之嫌，却是傳承的見證。然而，所謂黃庭堅書蘇軾《赤壁懷古》的真迹上竟然"無昔人藏印"！裴氏解釋説"殆割去也"，此真可謂不察。一來，印章大都與字迹交錯，根本無法"割去"；二來，收藏印章是傳承之證，誰也不會割去。黃庭堅真迹，用的還是唐代的紙張，那簡直就是神物。在裴氏的驚嘆聲中，在收入《壯陶閣帖》後，一定會有很多名士前來懇求一睹，并且留下紀録，然而并沒有。更奇怪的是，這件神物竟然又不知所蹤了。既爲無價之寶，自然深藏嚴守，即使毀于戰

[21] 裴景福《壯陶閣書畫録》，學苑出版社，2006年版，第119—120頁。

火，也應有個交代。但所謂黃庭堅書蘇軾《赤壁懷古》却像蒸發了一樣，留下的只有傳説。

董其昌《容台別集》有載："此魯直書東坡詞，雖出焦山《鶴銘》，而有北海，有懷素，又自有魯直。"[22]這裏的"東坡詞"不知是不是《赤壁懷古》詞。王之望《漢濱集》有一條題爲"跋魯直書東坡卜運算元詞"的筆記，[23]知黃庭堅曾寫過蘇軾的卜運算元詞。張照《石渠寶笈》載有"明董其昌雜書一卷"，其記曰："朝鮮箋本行書，前書王安石《金陵懷古》詞一首，自識云："山谷嘗以本家筆書東坡赤壁詞，余以米海嶽書意爲之……"[24]據此載，董其昌也見過黃庭堅書蘇軾《赤壁懷古》，但不知是墨迹還是碑拓。董稱黃庭堅書蘇軾《赤壁懷古》是"以本家筆意"，可是，現存碑刻上的字迹完全看不到黃庭堅"長槍大戟、勁拔飛動"的書法特點。

水賚佑在《中國書法全集·黃庭堅卷》中將所謂"東坡大江東去詞"列爲僞迹。[25]卷首的《黃庭堅僞迹考叙》稱，史上黃庭堅書法的僞作甚多，傳世的僞作以拓本爲主，而且大部分爲清代所刻的叢帖。

但文史學界却頻頻發出不同意見。張鳴在論文中把此碑帖作爲校勘《赤壁懷古》的版本之一。王兆鵬的論文在列舉歷代文獻關於黃庭堅書蘇軾《赤壁懷古》的記載後認爲，"自南宋以來，既有原書真迹傳世，也有石刻拓本流傳，傳承有序，源流清晰"，甚至把此帖作爲校勘《赤壁懷古》最可靠的文本。實際上，今傳碑刻文本既與南宋洪邁的記載不同，也無其他證據證明二者的關聯。明代中期以後的記載，要麽語焉不詳，要麽疑點重重。尤其是近代出現的《壯陶閣帖》，既來路不明，又傳承無迹，完全不可信。而且，《壯陶閣帖》中的黃庭堅書蘇軾《赤壁懷古》與山東武氏祠石刻拓本中的字迹亦多有不同，其中"少""江""國""年""巾""人""多""應""笑我""早""夢""月"等點畫結構差異尤其明顯。卷末的兩枚鈐印，《壯陶閣帖》上爲長方形"黃氏庭堅"印，下爲正方形"山谷道人"印，下印較上印要小；而武氏祠石刻的鈐印正相反，上爲"山谷道人"印，下爲"黃氏庭堅"印。若與《壯陶閣帖》非出一源，武氏祠石刻的出處更是没有着落。

考察作品本身，是鑒定作品真僞最直接、最主要的方法之一。任何一個書法家的作品，都有其個人獨特的藝術風格及時代氣息。越是名家的作品，個

[22] [明]董其昌《容台別集》卷三，清刻本，第5頁。
[23] [宋]王之望《漢濱集》卷十五，《文淵閣四庫全書》，第1頁。
[24] [清]張照《石渠寶笈》卷三十一，《文淵閣四庫全書》，第23頁。
[25] 劉正成主編，水賚佑分卷主編《中國書法全集·黃庭堅卷》，榮寶齋出版社，2001年版，第22頁。

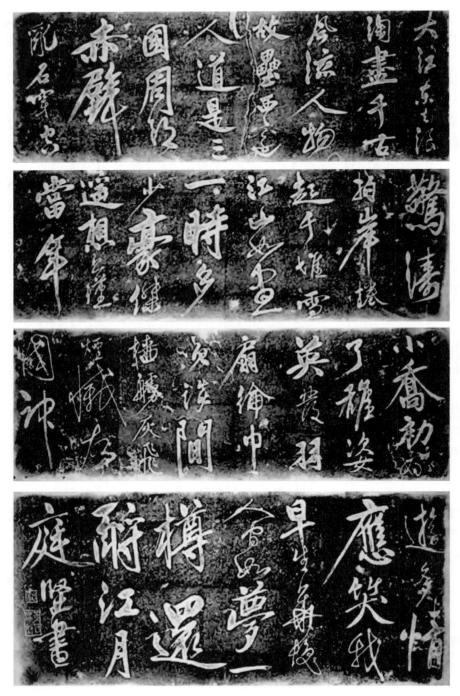

山東武氏祠《赤壁懷古》詞石刻拓本

性往往越明顯。這種特質是僞造者難以完全模仿的，尤其是在沒有真迹臨摹的情況下。所謂黃庭堅書蘇軾《赤壁懷古》石刻中的書法，雖然帶有一些黃書的特徵，比如很多字的筆畫伸展、呈放射狀，但神采全無且敗筆多多，比如"傑""公瑾""生華髮人間如"等字筆畫纏繞、軟弱無力，充滿了江湖氣，完全不是黃書的風格。王兆鵬的論文也透露，黃庭堅研究學者陳志平曾于2013年給他發電郵説："此件作品我曾在山東武氏祠親見過，從書風推斷，絶非山谷所作。"

二、蘇軾自書《赤壁懷古》詞的真僞

現有兩處存有稱爲蘇軾自書《赤壁懷古》的刻石。一是山西省太原市雙塔寺（又名永祚寺）的碑廊，爲清乾隆二十七年（1762）一個自稱爲西林鄂弼的人據家藏拓本而刻；一是湖北省黄州市的赤壁公園，爲清同治七年（1868）所鎸刻。孫丕廷輯刻的《至寶齋法帖》中收有此碑之拓。上海有正書局1918年影印劉鶚抱殘守闕齋藏本《宋拓蘇長公雪堂帖》中亦有《蘇長公大江東詞》。

兩處刻石中的蘇軾自書《赤壁懷古》文本無異，與黄庭堅書蘇軾《赤壁懷古》僅一字不同，即蘇軾書爲"人生如夢"，而黃庭堅書爲"人間如夢"。蘇軾自書和黃庭堅書均爲"笑談間"，此爲其他所有文獻所未見。

蘇軾自書《赤壁懷古》正文後有跋文云："久不作草書，適乘醉走筆，覺酒氣勃勃，似指端出也。"并署有"東坡醉筆"。但，兩處刻石的文字排列明顯不同：太原刻石分爲四通，每行4字左右，共30行；黄州刻石分爲兩通，每行5字左右，共21行。太原刻石的跋文爲8行，黄州刻石的跋文爲6行。另，太原石刻起首有一行小篆"蘇長公大江東詞"，黄州石刻没有這一行字。《宋拓蘇長公雪堂帖》中的《赤壁懷古》碑帖首行小篆亦爲"蘇長公大江東詞"，筆者所見"古韵山房"印行的《蘇軾書〈念奴嬌·赤壁懷古〉》碑帖首行小篆爲"蘇文忠公真迹"，《至寶齋法帖》的首行小篆則爲"至寶齋法帖"。兩處刻石的書法風格大體相似，但細節多有不同。這意味着兩處刻石可能非出一源。

據謝功肅《東坡赤壁藝文志》之"金石"載，黄州赤壁存有"宋蘇軾赤壁懷古念奴嬌詞石刻（并跋）"，跋曰："久不作草書，適乘醉走筆，覺酒氣勃勃，從指端出也。東坡醉筆。"後再跋曰："同治戊辰仲秋重刊，存坡仙亭。"此條之後，還有"宋蘇軾手書三詞石刻"，分別是：署爲"元祐六年十月二日眉山蘇軾書"的《滿庭芳·歸去來兮》、署爲"東坡居士書"的《臨江仙·九十日春光過了》、署爲"紹聖二年重九日眉山蘇軾書"的《行香子·清夜無塵》。後跋曰："石八方。同治戊辰翻刻，存坡仙亭。明郭鳳儀摹勒之，

《赤壁懷古》詞不同拓本帖首

原石尚存殘破者數方于雪堂。"[26]另據汪燊《黃州赤壁集》載，以上"四詞共石八方，明郭鳳儀重摹，經兵燹殘破，僅遺數片于雪堂，清同治戊辰又復翻刻"[27]。既然雪堂（蘇軾在黃州的住所）"僅遺數片"，即大都損毀，那麼，郭鳳儀何以能夠"重摹"？

《（光緒）黃州府志》著録有"東坡手書四詞石刻"，并援引方孝標《鈍齋文選》曰："赤壁堂三楹中祀坡公小像旁陷其手書四詞及竹石畫碣于壁"，還録有四首詞的全文。[28]筆者查閲《鈍齋文選》，方孝標在自序中説："故嘗有一人之文始不存而終存，當時不存而後世存。如……蘇眉山遭謗時，朝廷深惡其文，詔天下有藏其文一篇者，刑無赦。及理宗則深好之，詔天下有能獻其文一篇者，賞無吝。夫可端明之不幸于元祐，而幸于寶慶耶？"[29]但没有見到《黃州府志》所引的那句話。尤其可疑的是：所謂"手書四詞"在哪裏呢？如果真有這樣的意外發現，一定會被珍藏并傳諸後世，但没有任何其他的相關資訊。筆者查閲《（弘治）黃州府志》，并没有找到"東坡手書四詞石刻"，這些記載很可能是時任黃州知府、《（光緒）黃

[26] 謝功肅《東坡赤壁藝文志》卷五，正信印務館，1922年版，第11頁。
[27] 汪燊《黃州赤壁集》，王琳祥點校，華中師範大學出版社，2010年版，第304頁。
[28] [清]英啓等《黃州府志》卷三十八，清光緒十年（1884）刻本，第10頁。
[29] [清]方孝標《方孝標文集·鈍齋文選》，黃山書社，2007年版，第158頁。

府志》主編英啓加進去的。《東坡赤壁藝文志》中關于四詞石刻的記載，可能就源于《（光緒）黄州府志》。

蘇黄在世之時，就已名滿天下，蘇軾書畫爲時人所寶，被大量收藏。但在"元佑事件"之後，朝廷一再詔令銷毁蘇黄等人的詩文書畫。據《宋史》載，徽宗崇寧二年（1103），"詔毁刊行《唐鑒》并三蘇、秦、黄等文集"[30]。宣和六年（1124），"詔有收藏慣用蘇、黄之文者并令焚毁，犯者以大不恭論"[31]。雖然後來宋高宗恢復了蘇黄的名譽，但經過酷烈的禁毁，加之兵燹銷爍，蘇黄的墨迹在南宋就已十分罕見。王楙《野客叢書》稱"淮東將領王智夫言，嘗見東坡親染所制"[32]，這也説明南宋初年就已難得一見蘇軾自書《赤壁懷古》，當時距離蘇軾仙逝不過百年左右的時間。

劉詵《跋文信公和東坡赤壁詞後》曰："坡公此詞，妙絶百代，然恨鮮得其所自書者。信國文公所和，雄詞直氣不相上下，而真迹流落如新，尤可謂二美具矣。"[33]劉氏在見到文天祥自書的和蘇軾《赤壁懷古》手迹後，也爲不能見到蘇軾"自書"的《赤壁懷古》而大爲遺憾。

從南宋到元明，足足五百年，都没有任何關于苏轼自書《赤壁懷古》再現于世的記載，清初的方孝標却突然宣稱一下子發現了蘇軾自書的四首詞作。果有此事，一定轟動文壇，甚至驚動喜歡附庸風雅、也愛舞文弄墨的康熙帝、乾隆帝。然而，方孝標之外，其他人都没有記載此事，四首詞的墨迹也都没有留存下來，這太令人難以置信了。最大的可能是，所謂苏轼自書《赤壁懷古》子虛烏有。

所謂《宋拓蘇長公雪堂帖》以及《至寶齋法帖》中的苏轼自書《赤壁懷古》也都是無根無本而"横空出世"的。孫丕廷輯刻《至寶齋法帖》大約是受清人僞刻《寶晋齋法帖》的影響。宋咸淳五年（1269），曹之格在任無爲通判時依據米芾殘石及家藏的晋人名帖匯刻并集爲《寶晋堂法帖》，其中多系摹刻曹士冕《星鳳樓帖》等其他法帖，以真迹上石者極少。

郭沫若在《讀詩札記四則》中説："傳世有《至寶堂法帖》及《雪堂石刻》載有蘇軾醉筆《赤壁懷古》……毫無疑問是假造的。"[34]王兆鵬認爲，"郭沫若所言'僞造'，没有説明理據，應該是從字迹、書法風格作出的判斷。"作爲一名書法愛好者，筆者以爲僅從書法本身就足以作出判斷，因爲所

[30] [元]脱脱等《宋史》，中華書局，1977年版，第367頁。
[31] 同上，第404頁。
[32] [宋]王楙《野客叢書》卷二十四，明嘉靖四十一年（1562）長洲王氏重刊本，第7頁。
[33] [元]劉詵《桂隱文集》卷四，《文淵閣四庫全書》，第11頁。
[34] 郭沫若《讀詩札記四則》，《光明日報》1982年4月16日。

<p style="text-align:center">黄州赤壁公園《赤壁懷古》詞石刻拓本</p>

謂"東坡醉筆"用筆草率、粗俗不堪，完全沒有蘇書的影子，屬于典型的"一眼假"。

　　蘇軾是千年一出的大文豪，僞託仙名者不乏其人。今存的很多蘇軾書法都是僞造的，比如南昌滕王閣的蘇軾書王勃《滕王閣序》無疑也是僞造的。不僅蘇軾書法僞作多，而且蘇軾詩文的僞作也很多，比如《蘭亭考》載蘇軾稱王羲之《蘭亭叙》有幾字訛誤的題跋也是僞託的。[35]再如，《蘇東坡全集》中《艾子雜説》（一卷）、《格物粗談》（二卷）、《物類相感志》（一卷）、《問答録》（一卷）、《漁樵閑話録》（一卷）都被認爲是僞託之作。[36]

結語

　　洪邁只是聽説黄庭堅書蘇軾《赤壁懷古》與當時通行的版本多有不同，并

[35] 盛大林《考王羲之〈蘭亭序〉中的"錯字"》，《中國書法》2022年第1期。
[36] 蘇軾《蘇東坡全集》沈卓然序，大東書局，1927年版，第3頁。

未見到真迹，但《容齋續筆》的記載却揭開了《赤壁懷古》異文之爭的序幕。此後，王楙、孫宗鑒、張端義、何士信等宋元明文人都在持續關注并發表意見。如果《赤壁懷古》蘇軾自書或黃庭堅書重出江湖，一定會引起文壇的高度關注，因爲這既可以驗證洪邁所記是否屬實，也可以爲異文之爭畫上句號。而書法真迹本身的藝術價值，更不用説。然而，王世貞、盛時泰、孫鑛、詹景鳳、張丑、孫岳頒等一衆文人都隻字不提《容齋續筆》——他們都不知道洪邁關于黃庭堅書蘇軾《赤壁懷古》的記述嗎？不可能。與之形成鮮明對照的是，朱彝尊、萬樹、陳廷敬、先著、張思岩、錢裴仲等人就《赤壁懷古》中的異文及句讀爭論得熱火朝天，竟然也無一人提及蘇軾自書和黃庭堅書——他們都不知道蘇軾自書和黃庭堅書蘇軾《赤壁懷古》石刻及碑帖的存在嗎？也不可能。古代文人無不是墨客，上述人等大都既是文學家，也是書法家。但他們論書法時只説書法，論文學時只説文本，既不做縱向的比較，也不做橫向的參照，這實在令人費解。

綜上所述，所謂《赤壁懷古》詞蘇軾自書和黃庭堅書石刻，不僅沒有可靠的文獻記載，而且作品與二人的書風完全不符。就已知的史料判斷，應該認定它們爲僞迹。

盛大林：（澳門）絲路國際研究院
（編輯：孫稼阜）

書法："已然之迹"及"其所以然"
——對"法度""人本"及其關係的考辨與蠡測

周勛君

內容提要：

　　由書學史著錄可知，至少自北宋以來，歷代的"今人書"中均存在一種"描頭畫角"和對經典法書"神聖太過"的現象，它導致了"土偶""效顰""優孟衣冠"式的書寫。人們對這種書寫現象及其原因做出了討論，認爲關鍵在於，此類書者混淆了"法"與"法之迹"兩個概念，是謂僅窺法書的"已然之迹"，而不明"其所以然"。他們因而試圖對"法度"這個概念做出澄清，同時，從"其所以然"的角度提出了"以人爲本"的書寫概念。他們認爲，同最終可視的"用筆用墨"一樣，導致筆墨形成的"精神氣魄"，以及相應的"以人爲本"的書寫觀念，亦爲"法度"的詞中之義。于此，方可解釋中國的書法藝術何以生生不息并始終具有迷人的魅力。

關鍵詞：

　　法　法之迹　體　理　以人爲本

一、引子："今人書"與"已然之迹"

　　中國書法史首先無疑是一部流傳有緒的名家法書史，在這爲數不多的經典法書之外，一個時代內部整體的書寫究竟呈現出何種樣貌，後世難以盡知。雖然經由歷史的淘淬，每個時代已經沒有更豐足的書迹可供觀覽，歷代新見的書寫資料亦僅能填補些微認知的空白，但是，細揀時人的著述，借助他們之眼與之思，却也能捕捉到一些相關的資訊、觀念。

　　最早明確無誤地將話題對準"今人"，對所處時代普遍的書寫狀況作出觀察和描述的是唐人李嗣真。藉由他的文字，可以見出當時流行現象的一斑：

今人馳騖，去聖逾遠，徒識方圓，而迷點畫。[1]

今人都不聞師範，又自無鑒局，雖古迹昭然，永不覺悟，而執燕石以爲寶，玩楚鳳而稱珍，不亦謬哉？[2]

古之學者皆有規法，今之學者但任胸懷，無自然之逸氣，有師心之獨任。偶有能者，時見一斑，忽不悟者，終身瞑目，而欲乘款段，度越驊騮，斯亦難矣。[3]

文字間傳達的俱是對當時書寫狀況的憂慮、批判。大意是，人們對寫字缺乏真正的認識，沒有"師範""規法"，徒然追求時髦與個性，不懂得甄別優劣，寫得好的偶爾一見，多半則"終身瞑目"。

隨後，在北宋書畫鑒藏家董逌的筆下，大衆書寫呈現出的是兩個極端：

今人作字既無法，而論書之法又常過。[4]

這裏的"無法"者類似李嗣真所記的"不聞師範""但任胸懷"者，而看起來，在董逌所處的時代，人們以爲"論書之法又常過"者的隱患更大，因爲董逌對後者形諸了更多的筆墨：

後世論書法太嚴，尊逸少太過。如謂《黃庭》"清""濁"字爲三點勢，上勁側，中偃，下潛挫而趯鋒；《樂毅論》"燕"字謂之聯飛，左揭右入；《告誓文》"容"字一飛三動，上則左豎右揭。如此類者，豈復有書耶？又謂一合用，二兼，三解摵，四平分。如此論書，正可謂唐經生等所爲字。若盡求于此，雖逸少未必能合也。[5]

顯然，董逌對這種亦步亦趨、如"唐經生"似的書寫方式——他稱之爲"論書法太嚴，尊逸少太過"者——表示懷疑。

相應地，從略早黃庭堅對當時流行的"二王"之風表示不屑的言論中，也不難見出其時人們"尊逸少太過"的印迹："余書自不工，而喜論書。雖不能

[1] [唐]張彥遠《法書要錄》（一），中華書局，1985年版，第44頁。
[2] 同上。
[3] 張彥遠《法書要錄》（一），第48頁。
[4] [宋]董逌《廣川書跋》，浙江人民美術出版社，2016年版，第168頁。
[5] 同上。

如經生輩左規右矩，形容王氏，獨得其義味，曠百世而與之友。"[6]據黃庭堅的記錄，周圍"不無有筆類王家父子者"，但是，他説："然予不好也。"[7]以此表明與時俗的疏離。黃氏的"筆類王家父子""如經生輩左規右矩，形容王氏"與董逌描繪的"唐經生等所爲"無疑是同一類現象。

北宋似乎是一個分水嶺，這以後，在歷代書學著述中，批評家們對此類"論書法太嚴，尊逸少太過"而非没有"師範""無法"的現象給予了更多的關注與討論。原因大概在于，後者的弊端一望而知，前者却具有相當的迷惑性。[8]在論述者看來，"論書法太嚴，尊逸少太過"者深味前人法書的"形"與"貌"，至于其中"神氣""風骨"，則全無領悟。譬如，據南宋姜夔的觀察，"後學之士，隨所記憶，圖寫其形，未能涵容，皆支離而不相貫穿"[9]。趙構喜歡米芾的字，尤其關注當時學米書的現象。在他看來，"後世喜效其法者，不過得外貌，高視闊步，氣韵軒昂，殊不就其中本六朝妙處醖釀，風骨自然超逸也"[10]。而據明董其昌所見，一般習書者效仿顔真卿的方式，一如往時趙構所言時人效仿米書的狀况："後之學顔者，以觚棱斬截爲入門，所謂不參活句者也。"[11]

至清代，類似情况似乎更爲嚴峻，批評家的反應也愈發强烈、普遍：

今人止從外貌窺之，所以全不得其古健藴藉處。[12]
今人描取形狀爲得古意，失之遠矣。[13]
書俱描字樣，詩只打腔口，此弊不自今日爲然，而今日尤甚。[14]

由于這類書寫以"外貌""形狀""字樣"爲得"古意"，流于"描""畫"，没有"風骨""藴藉""神氣"可言，人們毫不客氣地諷之以

[6] [宋]黄庭堅《山谷題跋》，浙江人民美術出版社，2017年版，第78頁。
[7] 同上，第79頁。
[8] 這一"尊逸少太過"的現象，演繹到清末，引出了張之屏有關"神聖太過"的笑談："規模古人，不可視之太難。如果茫然不知其際者，亦盡可以不學。俗傳有某生，就術士求授役鬼術。術士曰：'役鬼耶，試看汝背後何物？'回顧，則一奇鬼。生駭絶。術士軒渠曰：'子休矣。見且畏之，尚言役鬼乎？'學者得一種碑帖，或師之，或友之，或奴隸之，即屬美書，亦不能處處完善，選擇去取，任我主張。若神聖太過，是由某生之見鬼也，當别求可以供我取裁者。"見張之屏《書法真詮》，張氏自刊本，1932年。
[9] [唐]孫過庭、[宋]姜夔《書譜·續書譜》，浙江人民美術出版社，2012年版，第154頁。
[10] [宋]趙構《翰墨志》，盧輔聖主編《中國書畫全書》第2册，上海書畫出版社，2009年版，第275頁。
[11] [明]董其昌《容臺集》（上），西泠印社出版社，2012年版，第628頁。
[12] [清]汪澐《書法管見》，《明清書法論文選》，上海書店出版社，1995年版，第761頁。
[13] [清]蔣和《學書雜論》，《書學集成·清》，河北美術出版社，2002年版，第387頁。
[14] [清]徐用錫《字學札記》，《明清書法論文選》，第515頁。

"土偶""泥塑""木人"等:

若夫摹戈繪點,寸分而銖較之,貌若似矣,神則茶爾,索然如施土偶以粉黛,而以珠玉紈綺被之,而曰人也。[15]

心無主見,膠柱鼓瑟,筆筆安排,筆筆端正,自以爲垂紳搢笏,不知已成泥塑。[16]

描頭畫角,泥塑木雕,書律不振。[17]

于是,歷代"今人書"普遍的現象之一十分清楚了——在態度上,"論書之法太嚴,尊逸少太過"[18]。在行爲上,"描頭畫角""俱描字樣"。結果則是"貌合神離""書律不振"。

可是,疑問也由此產生。難道從此"形""貌"入手的初衷、用心不正是爲了通過惟妙惟肖之"形""貌"來達到習書者所傾慕的古人之"神"與"氣"嗎?不從此可視的"形""貌"入手,如何實現對經典法書的傳承呢?故現象十分清楚了,而對于現象内部良好的初衷與其背道而馳的結果之間的關係,大部分批評家却并未論及,似乎這是不言自明的。

但是,也有人例外。首先試圖對這個問題做出辨析與澄清的仍然是董逌:

古人大妙處不在結構形體,在未有形體之先,故神明潛達,成于心而放乎技矣。其見于書者,托也。若求于方直、橫斜、點注、折旋盡合于古者,此先王法之迹爾,安知其所以法哉?[19]

在這裏,董逌提出并區分了一組概念:"法之迹"與"法"。于董逌看來,關捩點在于,"描頭畫角"和"尊逸少太過"者混同了"法之迹"與"法"這樣兩個概念。毫無疑問,"法",而非"法之迹",才是關鍵。什麽是"法",董逌在此表述并不明確。但是,其一,他闡明了何爲"法之迹",此即他句中的"見于書者",意指書迹可視的"結構形體",所謂"方直""橫斜""點注""折旋"等。其二,他指出,"法之迹"是"法"之所"托",并非"法",與"法"是兩回事;其三,"法"同書者内部的精神活

[15] [清]張照《天瓶齋書畫題跋補跋》,盧輔聖主編《中國書畫全書》第12冊,第444頁。
[16] [清]于令淓《方石書話》,《明清書法論文選》,第751頁。
[17] [清]何紹基《東洲草堂金石跋》,浙江人民美術出版社,2012年版,第118頁。
[18] 這裏的"逸少"實際已成爲經典法書、法度的代名詞,不獨指"逸少"一人而已。
[19] 董逌《廣川書跋》,第187頁。

動有關,所謂"神明潛達,成于心而放乎技"——它同時牽涉"神明潛達"和"技"兩個方面。

明人曾棨也察覺了這其中的關鍵所在:

近時學者徒見其已然之迹,臨鍾、王者曰,我師晉;臨歐、虞者曰,我師唐。非惟學者偃然當之,見之者亦從而曰:彼誠晉也,誠唐也。噫,是徒仿佛其體制之似,而不求其規矩繩墨,良可嘆哉![20]

曾棨使用了一個同"法之迹"類似的概念——"已然之迹"。早在唐開元年間,出于同曾棨類似的角度,"已然之迹"的概念已初見于唐人張懷瓘的著述,與之相應的是偶爾一現的人們對"其所以然"(類于董迪的"其所以法")的思考和一帶而過式的觀點表述。[21]可知在宋、明之前,雖無嚴肅的申辯與討論,至少自唐以來,在部分人中,相關的甄別意識、對書寫要害問題的觸及已經存在。

顯然,曾棨的"已然之迹"意同董迪的"法之迹","體制"意同董迪的"結構形體","規矩繩墨"亦通于董迪的"法"。雖然使用語彙不同,曾棨、董迪所要表明的觀點以及觀點内部的要素、邏輯關係并無兩樣。

同樣地,"已然之迹""體制之似"易于理解,"規矩繩墨"(董迪之"法"者)具體所指又是什麽呢?曾棨亦未加説明。情況類似的是清人王澍,他也透露出對這個問題的關注與思考。這一思考是通過品讀顏真卿《裴將軍詩》得來的:

此書詭异飛動,出《論坐》外。蓋自右軍來,未開此境,其心目中不欲復存右軍一筆,所謂善學柳下惠,莫如魯男子者也。然非有一段忠義鬱勃之氣,發于筆墨之外,未由臻此。不求其本,而但仿其面目,亦未善學者也。[22]

不難看出,王澍此處的"面目"即董迪的"結構形體"、曾棨的"體制",皆指書迹可視的形貌。與"面目"相對,王澍提出了一個"本"的概念。他的"本"與"一段忠義鬱勃之氣"密切相關。這"一段鬱勃之氣""發于筆墨之外",于是形成了客觀可視的"面目"。這一表述邏輯,與董迪在陳

[20] [明]曾棨《西墅集》,《歷代書法論文選續編》,上海書畫出版社,2003年版,第415頁。
[21] 參見張懷瓘《書斷》、[唐]李世民《指意》,[宋]朱長文《墨池編》(上),浙江人民美術出版社,2018年版,第263頁、第62頁。
[22] [清]王澍《虚舟題跋·竹雲題跋》,浙江人民美術出版社,2015年版,第140頁。

述"法之迹"和"其所以法"的關係時完全一致——董逌之"法",與"神明潛達"密切相關,經"神明潛達,成于心而放乎技",于是有了具體可視的點畫形態。那麼,王澍的"本"即董逌之"法"、曾棨之"規矩繩墨"嗎?

關于這個"本",王澍在跋唐褚遂良《倪寬贊》時有更爲明確的表達:

> 書法以人爲本,無其本而但效其書,縱使無筆不似,亦優孟衣冠耳。學其書而得其所以書,斯善學古人者矣。[23]

出乎意料,王澍沒有把"本"引向"法",而是直接將之歸于"人"。看起來,這觀點來得有點突兀,但結合他上一段引文,又很能找到其内部的契合點。在上一段引文中,如同已經分析過的,王澍的"本"與"一段忠義鬱勃之氣,發于筆墨之外"有關。這"一段忠義鬱勃之氣"無疑來自作爲書者的"人","發于筆墨之外"無疑也是書者作爲"人"的技術行爲。正是從這個角度,王澍把"本"直接歸于促使各種書寫面目形成的主體——"人"。

這段話裏,王澍還提到了與董逌"其所以法"類似的"其所以書"。結合兩段引文,在王澍的叙述關係裏,他的"其所以書"與"本"幾乎是一個同質的概念。同時,他再一次明確否定了混淆視聽的"但效其書"(上段引文中的"但仿其面目"者)。在跋《秦南沙太史臨曹全碑》中,基于相同觀點,王澍又重申了"襲其貌"的徒然,以及"其所以然"的本質性:

> 臨古人書須抉入一步,窺其所以然,而不襲其貌,方有悟入處。[24]

可以説,王澍的"其所以然""其所以書"在邏輯關係上正對應于董逌的"其所以法",亦是董逌"法之迹"、曾棨"已然之迹"的根本所在。那麼,關鍵如此的"其所以然""其所以法"指向的即王澍的"以人爲本"、曾棨的"規矩繩墨"嗎?"人本"與"規矩繩墨",以及"法",所指是否相同之物,或者説,它們之間究竟是什麼關係呢?

二、法度:"體"與"理""精神氣魄"與"用筆用墨"

"法"無疑是中國書學史中一個經典的話題。當對這一概念進行梳理時會

[23] 王澍《虛舟題跋·竹雲題跋》,第305頁。
[24] 同上,第196頁。

發現，作爲核心的書學概念之一，"法"在兩晋及南北朝時期從來没有引發人們的困惑。當時人們對"法"的理解十分具體，必同某位書家、某種字體、某一具體筆畫的書寫方式聯繫起來，并没有一個超乎這些具體情景之上的抽象的"法"。比如：

覬子瓘，字伯玉，爲晋太保，采張芝法，以覬法參之，更爲草藁。[25]
上古王次仲，後漢人，作八分楷法。[26]
鍾有三體：一曰銘石書，最妙者也；二曰章程書，世傳秘書，教小學者也；三曰形狎書，行書視也。三法皆世人所善。[27]
夫以屈脚之法，彎彎如角弓之張。[28]

脱離具體情景，把"法"作爲一個抽象的概念來談始見于唐人：

時議（衛瓘）放手流便過索，而法則不如之。[29]
古之學者皆有規法，今之學者但任胸懷。[30]
若執法不變，縱能入石三分，亦被號爲書奴，終非自立之體。[31]

而唐人對這一抽象之"法"的態度終以張懷瓘的四個字爲代表——"萬法無定"。其經典論斷如下：

聖人不凝滯于物，萬法無定，殊途同歸，神智無方而妙有用，得其法而不著，至于無法，可謂得矣，何必鍾、王、張、索而是規模？[32]
爲將之明，不必披圖講法，精在料敵制勝；爲書之妙，不必憑文按本，專在應變，無方皆能，遇事從宜，决之于度内者也。[33]
法本無體，貴乎會通。[34]

[25] 張彦遠《法書要録》（一），第6頁。
[26] 同上，第5頁。
[27] 同上，第11頁。
[28] [清]王原祁等《佩文齋書畫譜》（第2册），中國書店，1984年版，第129頁。
[29] 張彦遠《法書要録》（二），第123頁。
[30] 張彦遠《法書要録》（一），第48頁。
[31] 王原祁等《佩文齋書畫譜》（第2册），第151頁。
[32] 張懷瓘《張懷瓘書論》，湖南美術出版社，2004年版，第250頁。
[33] 張懷瓘《張懷瓘書論》，第262—263頁。
[34] 王原祁等《佩文齋書畫譜》（第2册），第147頁。

從中可以知道，在張懷瓘看來，"法本無體"，"法"的内部即蕴含"無法""應變""會通"之意，"無法"即是"得法"。

他給出了觀點，但在觀點的内部留下了一些待人揣摩的地方。比如，既然"萬法無定""法本無體"，那麼"法"提出的意義何在？何謂"無法"即"得法"，從"無法"到"得法"，其中連接點是什麼？甚而最基本的問題，他的"法"指的究竟是什麼？所謂"殊途同歸"之"殊途""同歸"指的又是什麼？不獨張懷瓘，同一時期或早或晚論及法度者也都没有對這一從具體情境中抽繹出來的抽象之"法"的所指給出任何解釋，而他們的相關觀點與張懷瓘又基本無二。

無論如何，唐人對待法度的這一開放精神爲宋人所繼承。同時，宋人邁進一步，開始質疑是否真的存在一個叫做"法度"的東西：

　　文字之學，傳自三代以來，其體隨時變易，轉相祖習，遂以名家，亦烏有定法耶。至魏晉以後，漸分真草，而羲獻父子爲一時所尚。後世言書者，非此二人皆不爲法。其藝誠爲精絶，然謂必爲法，則初何據？所謂天下孰知夫正法哉？[35]

這段話出自歐陽修。歐陽修通過對被奉爲法度代名詞的"羲獻父子""則初何據"的反詰來佐證了他所持有的"烏有定法"的觀點。

同一時期持此疑惑的還有黄庭堅。黄庭堅在替與他亦師亦友的蘇軾的書迹作辯護時也生發出類似的思考：

　　士大夫多譏東坡用筆不合"古法"，彼蓋不知"古法"從何而出？杜周云："三尺安出哉，前王所是以爲律，後王所是以爲令。"予嘗以此論書，而東坡絶倒也。往時柳子厚、劉禹錫譏評韓退之《平淮西碑》，當時道聽途説者亦多以爲然。今日觀之，果何如耶？[36]

那麼，照歐陽修、黄庭堅二人從根本上質疑、否定法度的説法，"法"這一概念的存在幾乎是没有意義的。

相形之下，隨後的董逌更多地體現出其理論家的氣質，他試圖沿着"法之迹"與"其所以法"的思路，對"法"這個概念做出學理上的辨析：

　　書貴得法，然以點畫論法者，皆蔽于書者也。求法者，當在體用備處，一

[35] [宋]歐陽修《六一題跋》（二），商務印書館，1937年版，第310—311頁。
[36] 黄庭堅《山谷題跋》，第78頁。

法不亡。濃纖健決，各當其意；然後結字不失，故應疏密合度而可以論書矣。薛稷于書，得歐虞、褚、陸遺墨備至，故于法可據。然其師承血脉，則于褚爲近。至于用筆纖瘦、結字疏通，又自別爲一家。然世或以其瘦快至到，又似不論于成法者也。劉德昇爲書家師祖，鍾繇、胡昭皆受其學，然昭肥繇瘦，各得其體，後世不謂昭不及繇者。觀其筆意，他可以不論也。[37]

　　這叙述費了一點周折。大意是，首先，所謂"法"，不在"點畫"的具體形態，在于筆意的變化協調（"濃纖健決，各當其意"者）、結字的疏密合度（"結字不失，故應疏密合度"者）。其次，董逌列舉薛稷、鍾繇、胡昭三人師法前人却各成一家的例子説明了一點："法"亦包含"不論于成法"之意，它可以"別爲一家""各得其體"，以此作爲對其"法度"概念的補充。于是，可以看出，董逌爲"法"前後辟出了兩層含義：前者應是從經典法書中抽繹出來的一種共性。在董逌之前，尚無人有意識地在"法"的概念之下對這一内容作出歸納；後者則可謂對前人"萬法無定""烏有定法""無法"即"得法"説的呼應和若干解釋。

　　這一看似尚不够明確，然而脉絡初現、嘗試剝離出法度内涵的舉動是前所未有的。

　　藉由董逌的辨析，前人常常論及但從未予以解釋的"殊途同歸"之"殊途"與"同歸"得到了一定程度的解答。此"同歸"應通乎董逌法度概念中的第一層含義，即有關共性的部分，所謂"濃纖健決，各當其意，然後結字不失，故應疏密合度"，以及"觀其筆意，他可以不論也"者——其核心當集中在"意"（"筆意"）和"結字"兩個概念上。即無論形貌如何千變萬化，合"法"之作皆具有用筆"濃纖健決，各當其意"、結字"疏密合度"的特點（而若要對"意""結字"兩者作出相較，則末尾一句"觀其筆意，他可以不論也"，似乎又把"筆意"的重要性推到了"結字"的前面）。此"殊途"，應通乎董逌法度概念中的第二層含義，諸家之"體"是可以千變萬化，各成一家的，無須拘守一格。

　　此外，聯繫本文第一部分董逌對"法"與"法之迹"的區分，這裏的"意"（"筆意"）當與他在彼處所説的"在未有形體之先，故神明潛達，成于心而放乎技矣"者所指隱約相通，皆指向行筆之際書者内在精神活動對筆墨的支配或者説互相生發的關係。在董逌的表述中，此一關係關乎"法"的要害所在，是爲"其所以法"者。那麽，照此推斷，此處的"意"也在"其所以法"之列，亦關乎"法"的要義了。

[37] 董逌《廣川書跋》，第134—135頁。

如果説董逌的表述囿于歷史的局限雖然初見脉絡但尚欠鮮明的話，那麽，類似觀點到元人韓性處，又有所推進了：

書果有則乎？書，心畫也，短長瘠肥，體人人殊，未可以一律拘也。書果無則乎？古之學者殫精神、糜歲月，臨模仿效，終老而不厭，亦必有其道矣。蓋書者聚一以成形，形質既具，性情見焉。异者其體，同者其理，可以爲則矣。[38]

韓性的"則"即通常所謂"法"。他以自問自答的方式表明了問題的複雜性：書法中到底"有則"，還是"無則"呢？如果説有，似乎很難給出一定的律令，畢竟書爲"心畫"，人不同，字必不同；可是，如果説没有，自古以來，人們日臨法書、終老不厭，從中求取的又是什麼呢？這其中，恐怕又還是有一個"道"的存在。之後，韓性給出了他的結論，這結論來得有點突然，然而擲地有聲。大意是，"則"有"體"和"理"兩面：表現爲"體"，每個書者都不一樣，"未可一律拘也"；表現爲"理"，又無有不同，即任何人寫字都是"聚一以成形"，且"形質既具，性情見焉"。有"异"有"同"，"體""理"合一，便是"則"了。

韓性的結論一方面當然可謂清晰有力，另一方面，從自問到結論的得出之間，亦存在些許邏輯上的跨越。他的"體"當然容易理解，即張懷瓘"法本無體"之"體"、歐陽修"其體隨時變易"之"體"，也即董逌的"點畫""結構形體""各得其體"之"體"（"法之迹"者），以及後來曾棨的"體制""已然之迹"、王澍的"面目"與"貌"，指的是既成書迹具體的形態、樣貌。至于"理"，則相對抽象。對于此"理"，韓性的核心句子是"聚一以成形，形質既具，性情見焉"，其中涉及兩個關鍵詞，"形質"與"性情"，以及它們相互之間的關係。韓性的意思是，無論"體"如何千變萬化，總不違背一點，即此"體"必須具備一定"形質"，且從這"形質"中能見出書者的"性情"，此即"體"中之"理"。聯繫董逌對法度内涵的甄别，他從書法萬變之"體"中剥離出來的共性——用筆"濃纖健决，各當其意"、結字"疏密合度"——突出的也是兩個方面，一爲結構形態，一爲"意"（"筆意"）。其中前者固然可以理解爲韓性的"形質"，後者呢？董逌的"意"（"筆意"）之所指是否亦同于或通于韓性所説的"性情見焉"者呢？

無論如何，經由董逌的努力，至韓性生活的元世祖到惠宗年間，中國書學中的"法"具有了兩層含義：一爲"體"（"形質"），"體"千變萬化，因人、因時、因地而异。這一層面的含義自唐以來，多爲人們所論及；一爲

[38] 王原祁等《佩文齋書畫譜》（第2册），第182頁。

"理",這"理"牽涉書者的"性情""意",以及"性情""意"與"形質"之間的關係,即無論"體"如何變化,終須"當其意""性情見"——這一層面的含義,在董逌、韓性之前,無人在"法"的範疇下予以討論過。

于是,回視歐陽修、黃庭堅之所以質疑"法"的存在,皆因他們只見歷代法書萬變之"體",未審其内中一貫之"理"("當其意""性情見"者)。前述董逌筆下"論書法太嚴""尊逸少太過"者以"描頭畫角""斤斤于心術"的方式求取法書形貌,則是深昧一家一時之"體",無視這"體"因人、因時、因地的千變萬化,更不及這萬變之體中的一貫之理。明人曾棨體現的則是對法"理"(他稱之爲"規矩繩墨")與法"體"("已然之迹""體制")的雙重直覺,故能同董逌一樣直指時人書寫的弊端。

繼董、韓二人之後,尤爲關鍵的是清人朱和羹。朱和羹對"法度"有一個直接的定義,一個間接的定義。這間接的定義即他所説的"傳習異同者":

傳習異同者,魏晉之書與唐宋各别:魏晉去漢未遠,故其書點畫絲轉自然,古意流露;索、衛屬"一臺二妙","二王"妙迹天骨開張;唐宋人雖由此出,畢竟氣味不同,前則歐、虞、褚、薛,後則米、蔡、蘇、黃,何嘗不各自成家?亦幾于父子不相承襲。知有異有同,有異而實同,有同而實異,方悟得千萬變化也。[39]

結合前文論述,可知他的"异"實通"法體","同"實通"法理"。如果説他對法度的這一間接定義已爲前人闡發,并無新意,那麽,他對法度的直接定義則不能不使人爲之振奮。

朱和羹對"法度"的直接定義可謂至簡至樸,然而,道破了前述學者、書學家們均已鮮明觸及却終于未能予以言明、定性的一層關係。他的直接定義是:

法度者,間架結構之類,以及精神氣魄寄于用筆用墨是也。[40]

此定義的前半句指向的是"形質",已爲前述諸家所論及,因而看似無奇,但是,後半句却是發前人所未發:其一,它道明了"精神氣魄"與"用筆用墨"之間共存的、缺一不可的關係;其二,在這重關係中,"精神氣魄"居先,處于支配地位;其三,由于"精神氣魄"乃是變動不居的,它又藴含了這樣一層含義——"用筆用墨"亦是可變的而非一律的。换言之,"法度"内涵

[39] [清]朱和羹《臨池心解》,黃賓虹、鄧實編《美術叢書》(第1册),第375頁。
[40] 同上。

的有關"法體"的萬法無定之義,實根源于書者"精神氣魄"的變動不居。[41]

法度的這一內涵與邏輯關係,董逌在甄別"法""法之迹"及"其所以法",王澍在甄別"書"與"其所以書"時,均已鮮明觸及。董逌說的是"神明潛達,成于心而放乎技矣",王澍說的是"然非有一段忠義鬱勃之氣,發于筆墨之外,未由臻此"。兩人的意思同于朱和羹的"精神氣魄寄于用筆用墨"之意——"技"也好,"筆墨"也好,如沒有特定的"神明潛達""忠義鬱勃之氣"(即"精神氣魄"者)的驅使,無法成其爲它們最終顯現的形貌。此外,董逌直接用以解釋"法"的核心句子("濃纖健決,各當其意,然後結字不失,故應疏密合度而可以論書矣。""觀其筆意,他可以不論也。")中有關"結字"的部分,正可對應于朱和羹的"法度者,間架結構之類",而所謂"意""筆意"之"筆"與"意"的關係,實與朱和羹"精神氣魄寄于用筆用墨"之"用筆用墨"與"精神氣魄"的關係暗通款曲。然而,雖然觸及了這一要害,董逌、王澍却未能對其予以充分地直視,也許出于審慎,他們迂回地把此問題轉向了對彼問題——"其所以法""其所以然"——的追問,從而將答案懸置于似是而非的境地。最終,惟有朱和羹明確地以書者內在的精神氣魄與筆墨之間此一關係定義"法度"。

無疑地,朱和羹對"法度"的判斷比前者果敢得多。而此前韓性論及法"理"時,所謂"形質既具,性情見焉"句在語言邏輯上的真空地帶,此時經由朱和羹的這一定義,也得以彌合——書寫時,書者將"精神氣魄"注入"用筆用墨",于是,從書迹中,可見出書者的性情。"性情見"同"精神氣魄寄于用筆用墨"一樣,強調的均實爲"形質""筆墨"與書者內在"精神氣魄"的關係。在他們的敘述中,無此一關係的體現,則無"法"可言。

此後對"法度"之"精神氣魄"與"用筆用墨"二者的內在關係做出過類似探討的還有晚近的曾國藩、鄭孝胥等人。[42]

[41] 依孫過庭的"五乖五合"來看,導致"萬法無定"的因素不止在書者的"精神氣魄",還有材料、氣候等因素。但孫過庭亦認爲:"得時不如得器,得器不如得志。"所謂"志",當是"情致""精神氣魄"一類,可見"精神氣魄"仍是左右書寫的主要因素。見孫過庭《書譜》,《佩文齋書畫譜》(第2冊),第141頁。

[42] 曾氏曾言:"因讀李太白、杜子美各大篇,悟作書之道亦須先有驚心動魄之處,乃能漸入證果。若一向由靈妙處着意,終不免描頭畫角伎俩。"鄭孝胥在論及時人書時,指出惟吳昌碩、何紹基得作書之道,其餘的人"特描畫而已",在他看來:"神理氣韻,形于筆墨,何必取勢爲能乎?"兩人言下之意,與董逌、王澍無異——人們最終看到的書迹,無不受書寫者"驚心動魄之處""神理氣韻"的驅使方得以形成,若不問這一根源,僅守成迹,則"終不免描頭畫角伎俩"。見[清]曾國藩《曾文正公全集》(一),中國書店,2019年版,第324頁;[清]鄭孝胥《海藏先生書法抉微》,生流出版社,1942年版,第45頁。

于是，由宋及清，可知所謂"神""氣""意"（朱和羹的"精神氣魄"、董迫的"神明潛達""各當其意"、王澍的"忠義鬱勃之氣"等）作爲生發出千變萬化的"筆墨"的根源，同最終可視的"間架結構""用筆用墨"一樣，都是"法度"這一概念的詞中之義。

　　與"法度"的這一層含義相關，晚清的徐謙明白無誤地將"意"納入了"法"的範疇：

　　書法之"法"大要有四：一用筆，二結體，三分布，四用意。[43]

　　對此處的"意"，徐謙作了這樣的解釋：

　　用意者，綜用筆、結體、分布，隨一時之意興而創成一體之法也。[44]
　　用意之妙，則隨境而遷，因時而异，變化無方，莫可言詮。[45]

　　顯然，徐謙對"意"的解釋與董迫、朱和羹等人，以及更早的張懷瓘，在圍繞"法度"所作的相關討論上，形成了思想、邏輯上的呼應之勢。

　　基于相同的出發點，有人提出，"意"即是"法"：

　　蓋書雖重法，然意乃法之所受命也。[46]
　　唐人用法謹嚴，晋人用法瀟灑，然未有無法者，意即是法。[47]

　　亦有人疑惑"法度"即"自然"：

　　書無定法，莫非自然之謂法？[48]
　　作字不可無法，然法無一定，到自然處便是法。譬如天地間以十二月定四時，以四時定歲，其一成不易處是天地法也。然氣機所到，自然生，自然長，自然斂藏，豈預設一生長收藏意見，次第出之？唐人歐、虞、顏、柳各自成家，各有法度，要其功力所到，自然法立，非先立一法度于意中，勉强就之者。學

[43] [清]徐謙《筆法探微》，《歷代書法論文選續編》，第776頁。
[44] 同上。
[45] 同上。
[46] [清]劉熙載《藝概》，浙江人民美術出版社，2018年版，第175頁。
[47] [清]馮班《鈍吟書要》，黃賓虹、鄧實編《美術叢書》（第1冊），第194頁。
[48] [清]姚孟起《字學憶參》，黃賓虹、鄧實編《美術叢書》（第2冊），第1131頁。

書不能得古人用筆之意，刻意形模，以爲其法在是，誤矣。[49]

　　書有自然之理，理之所在，學者則焉。[50]

　　這樣的疑惑與判斷有無道理呢？有的。當其出發點是書者的"精神氣魄"（所謂"神明潛達""忠義鬱勃之氣"等）與"用筆用墨"（所謂"技""結構形體"等）皆不可廢，而非摒弃或全無內在的"精神氣魄"，僅以"刻意形模"爲"其法在是"時。

　　換言之，以"意""自然"爲"法"者，實通"精神氣魄寄于用筆用墨"説之"精神氣魄"對"用筆用墨"的無常、活潑之作用，而非僅從既成的"形模"（"已然之迹"）一端來定義法度。

三、"其所以然"與"以人爲本"

　　回到人們對"其所以然""其所以書"與"其所以法"的根本性追問。

　　從前文可知，對這個問題的回答至少已引出了兩個話題，一即"法度"，二是書寫之"本"。

　　關于"法度"，前文已作了歷史的梳理與辨析。而對書寫之"本"的回答，王澍的觀點清晰無誤——"書法以人爲本"。[51]也有以"心""意"或"性情"爲書寫之"本"的：

　　書之妙道，果筆之所能盡耶？心爲本，而筆乃末矣。[52]
　　聖人作易，立象以盡意。意，先天，書之本也；象，後天，書之用也。[53]
　　通經學古，適性閑情，其本也。書之爲技，末之末也。[54]

　　但"心""意"終歸是"人"的心、意，"性情"終歸屬"人"之性情，故"心"本、"意"本或以"性情"爲本都可以歸爲"人本"。

　　接下來的問題是，當人們把書寫之本引向"人"以及與"人"相關的諸種

[49] [清]鄒方鍔《論書十則》，趙詒琛《藝海一勺》，上海書店出版社，1986年版，第23頁。
[50] [元]韓性《書則》，《佩文齋書畫譜》（第2册），第182頁。
[51] 圍繞"其所以然"而產生的對書寫之"本"的回答尚有另一個答案，此即"自然"。具體內容參見周勳君《"復天"：古代書學中的"自然"觀》，《書法研究》2021年第3期，第36—50頁。
[52] [明]王紱《書畫傳習錄》，盧輔聖主編《中國書畫全書》第4册，第21頁。
[53] 劉熙載《藝概》，第138頁。
[54] 王紱《書畫傳習錄》，盧輔聖主編《中國書畫全書》第4册，第21頁。

因素時，其内涵究竟是什麽？

拎出"以人爲本"這一概念、話題的人并沒有對這個問題直接作答，但他們以及書史上其他人的相關討論爲這個問題的釋疑提供了豐富的綫索。

例如，出于對"于點畫求肖"者、"貌似者"的對抗，人們討論了書者作爲"人"的"性靈""真情""自然之趣"及其與"真"相關的問題：

抛却自己性靈，而于點畫求肖，無論强類失形，即時或貌似，决無真情。虞舜與王莽皆重瞳，晋文與張儀皆駢脅，豈莽即虞舜而儀即晋文耶？[55]

無論隋唐以前專尚風骨，即宋元以來，凡著名者皆必筆力行空，各露自然之趣。與詩文一理，真者傳而貌似者不傳也。[56]

前代名家亦往往有臨仿各帖者，要不過偶然寄興，心師其意，一己之真面依然也。乃有人焉，忽作顏、柳之莊以健，忽作趙、董之和以柔，羌無定質，但因他人之好爲轉移。如此伶人獻伎，忠佞賢奸，頃刻百變，本無所謂真面目也。[57]

出于對"摹畫""形似""刻舟求劍"的抵制，人們討論了"人"之爲"我"（"己"），以及"我"與書之"生氣""變化""自成一家"的關係問題：

拘守成法，驅己從人，已落死灰，焉能隨機應變，生氣遠出？[58]

今人只是刻舟求劍，將古人書一一摹畫，如小兒寫仿本。就便形似，豈復有我？試看晋唐以來多少書家，有一似者否？羲獻父子不同，臨《蘭亭》者千家，各家不同，顏平原諸帖一帖一面貌，正是不知其然而然，非有一定繩尺。故李北海云，學我者死，似我者俗，正爲世之向木佛求舍利者痛下一針。[59]

人必各自立家，乃能與古人相抗。魏晋迄今，無有一家同者，匪獨風會遷流，亦緣規模自樹。[60]

同"我""自成一家"一樣，"變化"歷來爲書家所重。也由于這個原因，故作變化的現象歷代有之。早在北宋時期，書畫家米芾就針對這一現象，

[55] [清]于令淓《方石書話》，《明清書法論文選》，第748頁。
[56] [清]汪雲《書法管見》，《明清書法論文選》，第776頁。
[57] 張之屛《書法真詮》，張氏自刊本，1932年。
[58] 于令淓《方石書話》，《明清書法論文選》，第750頁。
[59] [清]梁同書《頻羅庵論書》，黃賓虹、鄧實編《美術叢書》（第1册），第254頁。
[60] 王澍《論書剩語》，《明清書法論文選》，第598頁。

對書寫中的"自然异"和"故作异"作出了區分。[61]他反對"安排費工"與"刻意做作",主張"平淡天成"。[62]原因在于"排算作字,非不調匀,全無生動之韵"。[63]王澍則提出"有意求變,即匪能變"的觀點。爲什麽呢?因爲祇要刻意求變,很快就會"變盡輒窮"。在王氏看來:"祥雲在霄,化工肖物,所以萬古不同者,無心于變也。作書但因時舒卷,即變化具足。何事研同較异,逐字推排,乃始爲變乎?"[64]劉熙載尤爲強調書家的"無爲之境",他以爲"作書當自天而來。不然,則所謂爲者敗之,持者失之也。昔人謂好詩必是拾得,書亦爾爾。"[65]而據董迫的解釋,所謂"天機","自是性中一事",實是書者性情的自然流露。[66]故而,在人們看來,書寫中真正無窮的變化實源于書者作爲"人"之自身:

字之變遷,時代爲之,而人之胸襟亦有關焉。……不獨人與人不同其氣概,即一人之身,所作之書亦有不同。[67]

情緒不同,書隨以异,所以直入神品。[68]

一生哀樂不同,書亦隨之而异。[69]

學問者,變化性情者也。性情既變化,字自隨之而變矣。[70]

字不求變,然筆之所如,興與意會,既定視之,自無同者。[71]

在論者看來,書者作爲"人"的"性情""學問""情緒"以及"興與意會"是用筆用墨産生莫測變化的天然源泉,取之不竭——前人是從這樣幽微的層面和漫長的時間跨度裏來理解和尋求"變化"的。

與之相關,相對"法體"的可視、可學、可傳,歷代人們一再論及"人"及其"性情""精神""資學"的莫可言傳及其與書寫的直接關係:

[61] [宋]米芾《自叙帖》(宋拓本),故宫博物院藏。
[62] 米芾《寶章待訪錄》(外五種),浙江人民美術出版社,2018年版,第110、115頁。
[63] 汪雲《書法管見》,《明清書法論文選》,第765頁。
[64] 王澍《虛舟題跋·竹雲題跋》,第352頁。
[65] 劉熙載《藝概》第193、197頁。
[66] 董迫《廣川書跋》,第114頁。
[67] 張宗祥《清代文學概述·書學源流論》(外五種),上海古籍出版社,2015年版,第76頁。
[68] 王澍《虛舟題跋·竹雲題跋》,第159頁。
[69] 張宗祥《清代文學概述·書學源流論》(外五種),第77頁。
[70] 同上。
[71] 王澍《虛舟題跋·竹雲題跋》,第353頁。

學書在法，而其妙在人。法可以人人而傳，而妙必其胸中之所獨得。書工筆吏，竭精神于日夜，盡得古人點畫之法而摹之，濃纖橫斜，毫髮必似，而古人之妙處已亡。[72]

　　法可以人人而傳，精神興會則人之所自致。無精神者，書法雖可觀，不能耐久索玩；無興會者，字體雖佳，僅稱字匠。[73]

　　書之法則，點畫攸同，形之楮墨，性情各異。猶同源分派，共樹殊枝者。何哉？資分高下，學別淺深。資學兼長，神融筆暢。苟非交善，詎得從心？[74]

　　上述所謂"真""我""變化"，以及相關之"神"或"妙"，無一不與書者作爲個體的"人"密切相關。

　　由此可以推言，對"人本"的强調，即爲對書寫中"真""我""變化"，以及"神"與"妙"的强調——"真"即是真"我"，并非刻意做作的、令人獻伎式的"我"；變化因"真"因"我"而自然産生；"神""妙"乃"真""我""變"之神、妙。人們傾向于認爲，正是這些打上"人"的烙印的諸種要素——它們導致了筆迹的形成及生動莫測的變化，而非"刻意形摹""描頭畫角"式的書寫，最終構成了書寫之本質。

　　于是，對所謂"人本"的强調，實則等同于前述"法度"對用筆用墨之"精神氣魄"（"性情見""當其意"等）的强調。區別僅在于，從"人本"出發，"人"的"性靈""性情""資學""興與意會"等這些作用于用筆用墨，與既成書迹呼吸與共的因素，能夠得到更爲鮮明、直接的彰顯。

　　從這一點上，"法度"與"人本"達成了共融。

結語

　　通過對書學史相關論述的索隱，大略可知，中國書法中所謂"法度"，當包含兩個層面的涵義：一爲法體，所謂"法之迹""已然之迹"者，指歷代法書具體可視的"體制""面目""點畫""結構形體"等，它們因時、因地、因人而異，如王澍所言"魏晉迄今，無有一家同者"。二爲法理，所謂"其所以法""其所以然"者，即無論諸家法體如何變化，在書寫時無不遵循"精神氣魄寄于用筆用墨"（"性情見""當其意"）且最終形成的筆墨皆具變化統

[72] [宋]晁補之《濟北晁先生雞肋集》（二），商務印書館，1912年版，第228頁。
[73] 蔣和《學書雜論》，王伯敏編《書學集成·清》，第387頁。
[74] [明]項穆《書法雅言》，浙江人民美術出版社，2012年版，第59頁。

一之理，如張懷瓘所言"殊途同歸"、朱和羹所言"有異而實同"者。在這一層之下，又蘊含了如下涵義：一來，個體獨特的"精神氣魄"是法度的詞中之意，"用筆用墨"亦爲法度詞中之意，二者相互生發，缺一不可；其次，由于"精神氣魄"乃是變動不居的，在其驅使下形成的"用筆用墨"，亦具莫測之生氣與變化，變化乃法度天然的内含之義。换言之，正因此法理的作用，法體變幻不定的性質方可得到解釋，"法度"一詞也才具有"法本無體""萬法無定"之説；再者，無論何時、何地、何人受何種"精神氣魄"與"性情"的驅使，最終形成的"用筆用墨"雖形貌各异，却都具有變化統一的原則，如董逌所言"（用筆）濃纖健决，各當其意，然後結字不失，故應疏密合度"。

"法度"在書學中的這一涵義，從文獻的呈現上來看，于唐張懷瓘時期初見雛形，至北宋董逌時期見出脉絡，經由元人韓性、明人曾棨的推進，至清代朱和羹、徐謙時期已經非常明晰。

從前人對"法度"這一概念的思考與定義，以及在此過程中，他們對"法之迹"與"法""已然之迹"及"其所以然"的區分、追問與辨析，可以見出，在中國書法中，對"法度"的尊崇，目的并非謹守某一法體的形貌，而在藉由已成經典的法體，探尋其中之"理"，結合書者自身獨特的"精神氣魄"與"性情"，創造出一家之"體"——創造出新的"法體"乃"法度"的應有之意。歷代"今人書"中"描頭畫角""尊逸少太過"者誤以"法之迹"爲"法"，實則僅觸摸到"法"的表層（法體），尚未抵達"法"的核心。而不達其"理"，形成新的法體，便終在"法度"之外。

在取法經典，探尋、創造新的法體的過程中，促使筆墨形成的"精神氣魄"——諸如"神明潜達""忠義鬱博之氣""一時之興意"等——實爲書寫的内在之本。正因不同個體"神""氣""意"的變動不居，才導致筆墨的莫測與變化，并且這變化不是僞裝的、故作的、模仿的，而是真實的、發乎書者性靈的，且是獨一無二的。與此一致，對"人本"的强調，即是對"真""我""變化"的强調。區别僅在于，藉由"人本"（而非"法度"）的角度，"人"之"性情""資學""興與意會"這類與書者"精神氣魄"密切相關的因素得到了更爲直接、突出的彰顯。换言之，"人本"説與"法度"之"精神氣魄"説名异而實同。由是，"以人爲本"或亦可視爲"法度"一詞的内含之義。

周勳君：天津美術學院

（編輯：李劍鋒）

圖像轉譯中的書史叙述

張紅軍

内容提要：

本文以書史叙述中的窮鄉兒女造像爲對象，從藝術圖像中的轉譯問題切入，對藝術作品的經典化問題進行了探討。任何一件現存的書迹都是歷史層累的結果，書法史的建構需要逐層還原歷史層累的過程。針對不同歷史時期的圖像，文本叙述很難不受歷史層累的影響。窮鄉兒女造像之所以被重構爲書法史上的經典，就在于歷史層累之後的北碑，成爲了新的經典範式。窮鄉兒女造像的經典化使得書史叙述由書家轉向了書迹，但從書迹向書家的回歸表明，無論文化如何變遷，都不可能逸出本民族固有的雅文化傳統。

關鍵詞：

圖像轉譯　窮鄉兒女造像　層累　文本　書史叙述

從藝術實踐而言，選擇的範本就是即時的圖像；從書史寫作而言，當我們把叙述的對象不加清理地以即時的圖像爲中心時，就會距離歷史真相越來越遠。經典作品往往是在藝術實踐與書史寫作的雙重視角中產生的，但要理清經典作品的本來面目與歷史層累，殊爲不易。由此，對經典作品本身該如何看待，更是值得進一步思考的問題。

一、歷史化的圖像

對于歷史，我們只能推測，由遺存下來的有限史迹推測。對于史迹，我們現今所能看到的，都經過後來歷史的淘洗和積澱，早已不是原本的模樣。也許這正是它的魅力所在，以一顆求知求真的心去探求永遠不可能還原的歷史本相。在不斷接近真相的過程中，我們會發現附着于真相的更多東西。歷史是需要追尋的，但因證據本身已非原貌，又難免令人生疑。因爲對既有歷史證據

的懷疑，近代曾興起一場古史辨運動，顧頡剛提出了"層累地造成的古史"之說。胡適稱此爲"剝皮主義"，并概括顧頡剛的研究方法爲：

（一）把每一件史事的種種傳説，依先後出現的次序，排列起來。
（二）研究這件史事在每一個時代有什麽樣子的傳説。
（三）研究這件史事的漸演進：由簡單變爲複雜，由陋野變爲雅馴，由地方的（局部的）變爲全國的，由神變爲人，由神話變爲史事，由寓言變爲事實。
（四）遇可能時，解釋每一次演變的原因。[1]

歷史事件在後世有着各種演繹，趨勢是由簡單變複雜。歷史研究的任務除了還原歷史原貌，還要揭示歷史每一次疊加的内容、原因和影響，直至探明爲何會形成我們當下所看到的模樣。歷史事件如此，歷史人物、遺迹也是如此。藝術史是歷史的一個分支，藝術家、藝術觀念、藝術作品等也都有這樣一個過程，而且時間越久遠，演進的過程越複雜。

學術者都難擺脱一個宿命，即歷史是在特定的時空内向前推進的，而我們只能立于某個點向前追溯，這便很容易采用"倒放電影"的方式，證明一個先驗的結論。同時，"無意中會'剪輯'掉一些看上去與結局關係不大的'枝節'。其結果是，我們重建出的歷史多呈不斷進步的綫性發展，而不是也許更接近實際歷史演變的那種多元紛呈的動態情景"[2]。所以，當我們逐漸剥離歷史的層累時，可以將被還原的歷史對象置入時空的序列中，依次演繹出我們所看到的模樣。其實，正是我們所看到的層累之後的歷史對我們發生着更大、更直接的影響。

在藝術史研究中，藝術圖像是構建藝術史的關鍵。藝術史需要構建，但既然有構建，就會有取捨，取捨本身就是對歷史的剪裁和累加。更爲重要的是，我們所取捨的藝術圖像本身都已經過歷史的層累。有的藝術史家稱此爲"轉譯"，并指出，在藝術品被定格于照片而爲藝術史家所使用時，會造成"兩大危險：一是不自覺地把一種藝術形式轉化爲另一種藝術形式；二是不自覺地把整體環境壓縮爲經過選擇的圖像"[3]。

當一件藝術品被拿來研究時，早已發生多種變化：一、脱離了原有的歷史場域；二、經過後來歷史的層累，已非我們所要研究的對象本身；三、如

[1] 胡適《古史討論的讀後感》，季羨林主編《胡適全集》（二），安徽教育出版社，2003年版，第105頁。
[2] 羅志田《民國史研究的"倒放電影"傾向》，北京師範大學出版社，2015年版，第225頁。
[3] 巫鴻《美術史十議》，生活·讀書·新知三聯書店，2008年版，第23頁。

果不能實地考察,藝術品會以照片、視頻等形式,被定格爲某一或某些視角,爲我們所用;四、選定圖像本身,就已是一種歷史剪裁;五、我們自身的藝術觀念也是歷史層累的結果,如何擺脱自身固有的成見,同情地探究藝術史,更爲關鍵。

藝術品以圖像的形式流傳于世,會有各種呈現方式,真迹、摹本、臨本、刻本、拓本等,形式不同,發生的變化也會迥異。就拿真迹來説,大概六年前,筆者曾到故宫博物院觀看歷代書畫展,當看到米芾《珊瑚帖》真迹時,頗爲震撼。因當時正在臨習米芾書法,對《珊瑚帖》臨習尤多。所用範本,多是高清掃描真迹,原色印刷,仿真度是極其高的。但當看到真迹時才發現,無論字帖印刷的如何精良,真迹中墨色的濃淡枯濕,鮮明的層次感,是印刷品無論如何也表現不出來的。回去之後,筆者特意翻開所買字帖,發現墨色皆呈烏黑狀,哪怕真迹中極爲輕淡處,字帖中也是烏黑一團。試想,當我們以這類圖版資料爲對象,去描述宋人如何崇晋,如何尚意,米芾書法如何"風檣陣馬,沉着痛快"時,我們的認知是否已經發生了偏離呢?

再退一步講,即便將真迹拿在手中,也不意味着我們就有了無可生疑的證據,因爲一件真迹,從它被創造出來開始,流傳至今,已經發生了不可逆的變化。巫鴻稱其爲"'歷史物質性'的轉换",并做了一個實驗:

我曾讓學生使用電腦把這類後加的成分從一幅古畫的影像中全部移去,然後再按照其年代先後一項項加入。其結果如同是一個動畫片,最先出現的是一幅突然變得空蕩蕩但又十分諧和的構圖,以後的"動畫"則越來越擁擠,越來越被各種碎品所充滿。奇怪的是,看慣了滿布大小印章和長短題跋的一幅古畫,忽然面對它喪失了這些歷史痕迹的原生態,一時真有些四顧茫然、不知所措的感覺。但是如果我們希望談論畫家對構圖、意境的考慮,那還真是需要克服這種歷史距離造成的茫然,重返作品的原點。接下去的一張張動畫則可以看成是對該畫歷史物質性的變化過程——對我們自身與作品原點之間的距離——的重構。[4]

沿着這一思路,張冰曾對《蘭亭序》中的印章和題跋做過類似的實驗,由此探討如何把握"原物"與"實物"的差異,并進一步拓展書法作品的圖像功能:

通過實驗,我們需要反思對書法作品圖像的利用。形式上帶來的新發現可以

[4] 巫鴻《美術史十議》,第48—49頁。

幫助我們更深入、更科學地從技巧層面分析作品；更進一步，如果能夠把這種還原應用到古代碑帖的技巧講解讀物中，會爲廣大的書法愛好者提供更大的便利。還原過程中那種鮮活的疊加過程和不斷層積的歷史意義正是構建了一部書法作品的接受史，在這一點上不斷深化，我們對《蘭亭序》《中秋帖》以及其他作品的認識還會得到充實。[5]

　　葉培貴曾說，如果把《蘭亭序》中的印章全部去掉的話，會發現第三行的章法是頗爲彆扭的，後世的鑒藏者恰好在第二行和第三行之間蓋上四方印章，彌補了這一視覺效果上的不足。[6]或許，可以做這樣一個推想，這正好說明《蘭亭序》是在悠游自在的狀態下信筆書寫而成的，倘若以書法學科化、純藝術化之後的創作意識去衡量的話，反而不是《蘭亭序》的真實語境。但魏晉時的"尺牘競勝"又說明，晉人尚韻，幷非對外在技巧不在意，形式上的不足可能是神龍本《蘭亭序》作爲定稿之前的無心之失。在去掉印章和題跋的基礎上，如果再把紙色調爲唐代勾摹時的原本之色的話，恐怕會進一步顛覆《蘭亭序》已有的經典形象。但可以肯定的是，被顛覆之後的《蘭亭序》，我們在對其進行魏晉書史視域中的描述時，才更接近歷史真實。

　　需要有所區別的是，魏晉時的書法家和歷代書家眼中的魏晉書法家形象是不同的，我們當下的認知恰恰是建立在歷代書家認知的基礎之上的。但經典的形成可以是歷代認知的層累，如王羲之書聖地位的形成；也可以是顛覆歷代認知後的重構，如清代碑學中的窮鄉兒女造像。

　　陳寅恪指出：

東西晉南北朝之天師道爲家世相傳之宗教，其書法亦往往爲家世相傳之藝術，如北魏之崔、盧，東晉之王、郗，是其最著之例。舊史所載奉道世家與善書世家二者之符會，雖或爲偶值之事，然藝術之發展多受宗教之影響。……至王右軍爲山陰道士寫經換鵝故事，無論右軍是否真有斯事，及其所書爲《道德經》或《黃庭經》？姑不深考。……然此流傳後世之物語既見于梁虞龢《論書表》，則必爲六朝人所造作可知，昔人亦疑鵝與書法筆勢有關，故右軍好之。……鵝之爲物，有解五臟丹毒之功用，既于本草列爲上品，則其重視可知。醫家與道家古代原不可分。故山陰道士之養鵝，與右軍之好鵝，其旨趣實相契合，非右軍高逸，而道士鄙俗也。道士之請右軍書道經，及右軍之爲之寫者，亦非道士僅爲愛好書

[5] 張冰《拓展書法作品的圖像功能研究》，《中國藝術報》2011年6月3日第5版。
[6] 此處文字爲葉培貴教授在讀書課上所講內容的轉錄。

法,及右軍喜此鵝鵝之群有合于執筆之姿勢也,實以道經非倩能書者寫之不可。寫經又爲宗教上之功德,故此段故事適足表示道士與右軍二人之行事皆有天師道信仰之關係存乎其間也。[7]

王羲之愛鵝,只是因爲愛吃鵝肉,以解丹毒,與書法筆勢全無關聯,但後世論書者却每每將右軍愛鵝與筆勢關聯起來,視之爲中國書法的至高境界。[8]在後來的叙事中,魏晉人灑脱,不拘一格,頗有風度,比較典型的例子便是王羲之的"坦腹東床"。堂堂名門望族之後,爲何要坦腹呢?從王羲之存世尺牘可知,王羲之喜歡服食五石散,爲了散毒,經常坦腹,是再平常不過的事。魯迅説:

現在由隋巢元方做的《諸病源候論》的裏面可以看到一些。據此書,可知吃這藥是非常麻煩的,窮人不能吃,假使吃了之後,一不小心,就會毒死。先吃下去的時候,倒不怎樣的,後來藥的效驗既顯,名曰"散發"。倘若没有"散發",就有弊而無利。因此吃了之後不能休息,非走路不可,因走路才能"散發",所以走路名曰"行散"。比方我們看六朝人的詩,有云"至城東行散",就是此意。後來做詩的人不知其故,以爲"行散"即步行之意,所以不服藥也以"行散"二字入詩,這是很笑話的。走了之後,全身發燒,發燒之後又發冷。普通發冷宜多穿衣,吃熱的東西。但吃藥後的發冷剛剛要相反:衣少,冷食,以冷水澆身。倘穿衣多而食熱物,那就非死不可。因此五石散一名寒食散。只有一樣不必冷吃的,就是酒。吃了散之後,衣服要脱掉,用冷水澆身;吃冷東西;飲熱酒。這樣看起來,五石散吃的人多,穿厚衣的人就少;比方在廣東提倡,一年以後,穿西裝的人就没有了。因爲皮肉發燒之故,不能穿窄衣。爲預防皮膚被衣服擦傷,就非穿寬大的衣服不可。[9]

服散之後,如不及時散熱,會有性命之憂,而魏晉士人多有服散惡習。寬

[7] 陳寅恪《天師道與濱海地域之關係》,《金明館叢稿初編》,生活·讀書·新知三聯書店,2011年版,第39、42、43頁。
[8] "'右軍鵝'正是對以王羲之爲代表的中國書法最高境界的概括和象徵。"見陳志平《"右軍鵝"與中國書法》,《文史知識》2006年第6期,第127頁。李永忠進一步闡釋説:"右軍鵝未必隱匿着什麽關于書法的幽微之義,如果有,也可能不比'黄庭堅蝸牛'更神秘。如果將其鎖定爲'中國書法'的經典綫索,就容易走向闡釋過度。"參見李永忠《也説"右軍鵝"》,《文史知識》2007年第9期,第119頁。
[9] 魯迅《魏晉風度及文章與藥及酒之關係》,《魯迅全集》(三),人民文學出版社,2005年版,第529—530頁。

衣緩帶，不受羈絆的魏晉風度，其實不是風度，而是一種病，一種空談之後的自我麻痹。叢文俊指出，"東晉以'意'論書，從來不用'韵'字"，"晉尚韵"是後人對宋代以"韵"來評晉人書法的誤解。[10]按照宋人的說法，"韵"是有餘不盡，需要靠多讀書來獲得，這顯然是宋以後文人追求書卷氣的集中體現。晉人論書尚停留在"立象盡意"，散發懷抱的階段，對書法韵味未曾涉及。如果我們在論述魏晉書法時，用"韵"來評述，顯然是受後來的書法觀念影響所致。從"韵"的角度來看，王珣的《伯遠帖》無疑更符合有餘不盡的標準。但在唐以前，王珣鮮被提及；唐代略有提及，但書名不顯；宋至清，書名漸顯，乃至"封神"。[11]

倘若我們以"韵"來概述魏晉書法，以魏晉風度、右軍鵝來闡釋魏晉書法之形成，所闡釋的無疑是層累之後的魏晉書法，對圖像的解讀更不可能接近其產生時的内在規律，而這却是以往書法史寫作中的通例。雖然後人誤解而成的"魏晉風度""晉尚韵"和"右軍鵝"不能用來解釋魏晉書法，却可以用來解釋後來書法觀念的演進和圖像的風格。[12]比如，董其昌尚淡，對晉韵頗爲推崇，這恰好可以用來解讀董其昌書法的審美風格。甚至可以說，經典的形成離不開這一歷史化的過程，圖像被提純，被誤讀，被反復重構，直至成爲藝術家理想中的經典形象。

二、圖像之層累

對于圖像，選與不選，都是一種歷史剪裁。如果所選擇的圖像發生了變化，就構成了對歷史的重構。隋唐至明，"二王"帖系書風居于主流，窮鄉兒女造像幾近沉寂。清代金石學興起之後，窮鄉兒女造像的登堂入室，揭開了書史重構的序幕。窮鄉兒女造像的被發掘，并非純藝術創變的需要，而是政治、社會、學術、藝術等發生了重要變革，窮鄉兒女造像被置入了新的歷史語境中。

[10] 叢文俊《"晉尚韵、唐尚法、宋尚意"辨》，《揭示古典的真實——叢文俊書學、學術研究論集》，中州古籍出版社，2003年版，第385—386頁。
[11] 關于王珣書法在歷代的接受情况，參見許春光《王珣與〈伯遠帖〉書史地位變遷述略》，《中國書法·書學》2019年第12期，第90—92頁。
[12] 正如陳寅恪所說："蓋僞材料亦有時與真材料同一可貴。如某種僞材料，若逕認爲所依托之時代及作者之真產物，固不可也。但能考出其作僞時代及作者，即據以說明此時代及作者之思想，則變爲一真材料矣。"見陳寅恪《馮友蘭中國哲學史上册審查報告》，《金明館叢稿二編》，生活·讀書·新知三聯書店，2011年版，第280頁。僞作體現出作僞者的動機和心態，所產生的誤解亦反映出誤解者的觀念。歷史的層累即是一個誤讀、過度闡釋和有意扭曲的過程，每一層累都是對應時代最真實的反映。

清代政治對學術變遷之影響，梁啓超論之尤詳，并指出，清初，明遺老支配學界，"所努力者，對于王學實行革命……而目的總在'經世致用'"；康熙二十年以後，遺老凋謝，後起之秀對新朝的仇恨減輕，尤其是幾次文字獄之後，加之社會安定和康熙的"右文"政策，學術"日趨于健實有條理"。[13]因政治影響，而轉入樸學，晚明的浪漫主義書風未能得到較好的延續，依托于樸學的篆隸代之而起，直接造成的便是審美風尚的轉變。當然，這種轉變有一個過程，從起初的譏諷北碑，到後來的欣賞、激賞和師法，[14]表明書法家對範本的選擇已然發生了改變。

　　在社會變遷方面，從魏晉南北朝到清代，無論是刻工、書法家，還是士人群體，都已發生了很大轉變，至爲顯著的，莫過于文人分化了。自明代開始，中國人口驟增，生員數量也隨之大增，但進士數量却被嚴格控制。[15]在傳統文人的觀念中，經世之學，方是大道，書法作爲末藝小道，是雅玩。科考時，無不以館閣爲尚，日常書寫中，又以"二王"帖學爲主，很少會有北碑的位置。但當大批文人無法通過科考進入仕途時，往往會將書畫作爲謀生手段，對于書法，也就有了純藝術追求上的努力，這種努力有時還帶有迎合商人趣尚的色彩。

　　在整個清代，碑學都面臨着這種尷尬的處境：一是，無論接觸多少北碑，無論在觀念上如何認同北碑，但凡還在爲科考而努力，但凡身居高位，很少有全力師法北碑者。像阮元，提出北碑、南帖，却無師法；翁同龢收藏有大量北碑，但既不賣字，也很少師法；何紹基與趙之謙都有一個從師法唐碑到逐漸轉向師法篆隸或北碑的過程——何紹基的情况還要更複雜一些，因其自稱北碑無所不臨，實際上臨習甚少，所臨主要是篆隸。[16]二是，即便北碑逐漸被奉爲書法史上的經典，但并未取代帖學的正統位置。只是在書法創變上，碑學比帖學表現出更新奇的特質，造就了一批晚清帖學無可比肩的碑派大家。三是，碑學創變雖取得了極大成功，但并不能爲北碑所獨享。晚清碑派大家多以篆隸爲本原，而篆隸同爲帖學所本；同時，碑派書家很少有不受唐楷影響的，甚至直接以唐楷，尤其是以顏楷爲根底，才實現的創變。從這個角度來説，北碑的經典性早已被規訓在傳統範疇之內了。

[13] 梁啓超《中國近三百年學術史》，岳麓書社，2009年版，第16—17頁。
[14] 王友貴《清代北碑書學觀研究》，中國美術學院2015年博士學位論文，第112—117頁。
[15] [美]何炳棣《明清社會史論》，徐泓譯注，臺灣聯經出版事業股份有限公司，2013年版，第223頁。
[16] 何紹基取徑唐碑之後，在進行晚年變法時，主要是通過大量臨習漢碑來實現的，參見錢松《何紹基年譜長編及書法研究》，南京藝術學院2008年博士學位論文，第272頁。

就學術而言，金石緣于學術，碑學緣于金石。碑學本身從未獨立于學術而成爲文人志尚。清代學人廣泛搜集金石碑刻，主要是爲碑文，書迹風格只是偶有涉及。清代樸學能够成爲一代之學術，與其方法之科學，成果之豐碩密不可分，乃至于形成了乾嘉學派，這未嘗不是一種經典化。正因爲如此，依托于清代學術的北碑已經具有了學術上的經典意味。加之，晚清帖學式微，碑學家從藝術創變的角度，對因學術而積澱起來的北碑進行了系統梳理和風格技法的闡釋，使得碑學作爲一種風格樣式傳播開來。

但是，需要警惕的是，當我們在撰寫魏晋南北朝書法史時，以清代以來發掘的北碑圖像來描述北朝書法史，是否合適？清代碑學賦予北碑的審美特徵能否用來概括北朝書迹？清代以來發掘的北碑圖像明顯有了相當複雜的歷史層累，將之作爲北朝書法史的配圖，如無必要的區分，又會否是對北朝書法的誤讀？當我們將北朝書法作爲重要的類型，同魏晋、南朝書法并置時，明顯是將清人賦予北碑的經典性複加到了北朝書法上，這樣的書史寫作又是否客觀？欲探明這些問題，需首先明確，北碑流傳至清，都有了怎樣的歷史層累。

佛像本身是一種宗教信仰，信徒出資建造佛像意在祈福，佛像周圍多會有造像題記，以記錄其事。相對于佛像而言，造像記只是附屬。尤其是在龍門石窟等大型造像群中，很少有人會專門留意造像記。即便放到今天，恐怕也只是關注書法的人才會專門觀覽。但在北朝，造像記并未進入書法的視野，從北朝到明代，造像之風多有延續，[17]但歷代書法論著中絕難見到造像記的踪影。

清代訪拓之風的盛行徹底改變了這一現狀，當造像記從石壁上被捶拓到宣紙上之後，造像記成了拓片的主角。無論一個學者是爲了拓片上的題記文字，還是其書法，造像記都已實現了角色轉換。同時，石壁上的造像記，無論刻工如何，風化程度嚴重與否，文字是否清晰，它的藝術特色在清代以前是很少有人會注意的，更不會有書法家坐在造像記前，專門臨摹其書法。捶拓到宣紙上之後，在書法家眼中，書迹就是最重要的部分，字口清晰者，哪怕刀刻效果明顯，反而更顯方厚峻利、茂密雄强。如若殘破嚴重，斑駁陸離，甚至字體不工，顛倒歪斜，又正好契合碑學新理异態、雜遝筆端的審美訴求。無論拓片呈現出的是什麽，當清代碑學家將其作爲書法看待時，總能從衆多審美語彙中找到一組適合于它的，就像康有爲以"十美"來概括南北朝碑，并説窮兒女造像無不佳一樣。[18]

[17] "造像記的刊刻在北朝後期最爲流行，此風一直延續到明代。"見華人德《論魏碑體》，《華人德書學文集》，榮寶齋出版社，2008年版，第73頁。
[18] 康有爲《廣藝舟雙楫》，《康有爲全集》（一），中國人民大學出版社，2007年版，第285頁。

我們所看到的北朝碑刻拓片，比之原石，乃至于墨書，早已發生多重轉譯，主要有：一、墨書上石之後，無論刻工精巧與否，都會發生很多變化。尤其是，刻工一般不識字，且相同方向的筆畫常一起刻，漏刻、錯刻很是常見，失形更是不可避免，像造像中的方筆就主要是由刻工所造成的；[19]二、從北朝至清，歷時千餘年，風化剝蝕等因素對造像記所造成的損壞，對書迹亦產生很大影響。清代碑學提倡篆隸古意，渾樸自然，石面的不平、自然的風化等都在拓片上有所體現；三、從墨迹上石，再從石刻到拓片，筆畫粗細、結構關係等，都會發生扭曲。這從那些真迹及其拓片并存于世的書迹對比中，就能發現，無論刻工多麼精良，發生的變化都是巨大的；四、拓片以黑底白字爲主，這種圖像本身，就與墨迹的審美迥然不同；五、當我們將拓片置于書齋把玩時，更是將造像記從原先的石窟造像場域中分離出來，成爲獨立的書法遺迹，審美視角也隨之改變。

　　清代碑學的建構便是以獨立出來的造像拓片爲對象的，窮鄉兒女造像的經典化是一個複雜的歷史層累過程。[20]當我們由此反觀北朝碑刻，并由拓片圖像來闡釋北朝書法時，如何更切近于當時語境，是頗爲重要的。我們目前所依據的，往往是被清代碑學家經典化之後的北朝造像拓片，這種層累之後的圖像祇能用來闡釋清代碑學的發展。

三、文本叙述中的造像

　　文本的形成離不開叙述者，叙述者有自己的立場和視角，對同一幅圖像可

[19] 華人德《論魏碑體》，《華人德書學文集》，第76—78頁。
[20] 書法學習歷來講求取法乎上，概括起來，就是要"高古"，即人品高，取法古。窮鄉兒女造像因多數没有書者名姓，即便有，學習北碑者也很少會去關心書者是誰，仿佛窮鄉兒女造像就是無名書迹，以人論書的標準也就不適用于北碑了，頂多進行一些書法風格與人格素養之間的比附。"古"的方面，北碑是切切實實具備了，這也是清代碑學家所極力建構的。在這個過程中，"窮鄉兒女造像"成了經典的代表，師法造像成了碑學取法乎上的必要選擇。對于書法家不學當代人"不規整"的書迹，白謙慎解釋説："這裏面可能有個古代的光環和'師出有名'的問題。……還有一個揮之不去的'經典'問題。但更重要的是，現存的社會體制不鼓勵這種學習。"見白謙慎《與古爲徒和娟娟髮屋：關于書法經典問題的思考》，廣西師範大學出版社，2016年版，第207頁。這是書法中比較常見的文化機制，在不規整書迹具有了窮鄉兒女造像的經典性之前，即便有人學了，多半也不會説。但同時，窮鄉兒女造像除了不規整的之外，還有規整的，如果碑學建構中北碑只有不規整的潦草書迹，也就很難成就出一大批碑派書家，造像也就不會成爲經典。再退一步講，從歷史層累的角度而言，北碑真迹與歷經千年之後斑駁陸離的拓片，其審美也是不一樣的，拓片本身的刀刻、殘損、斑駁等效果，其實是爲清代碑學的創新提供了新的契機的。所以，當下不規整的書迹與歷史層累之後規整和不規整書迹的拓片是有着不同的審美語境的。

能會做出截然相反的闡釋。很明顯，窮鄉兒女造像之所以能成爲經典，就在于敘述者打破了原本的建構理路，賦予造像以新的内涵。

在文人藝術的發展中，人品與書品被緊密關聯了起來。書法再好，若人品不行，也不會爲時所重。蘇軾説："古之論書者，兼論其平生，苟非其人，雖工不貴也。"[21]唐代以前，很少以人論書；宋代以後，頗爲常見。顔真卿在唐代，書名并不顯，但在宋代書法史家的建構中，儼然成了獨領唐代書風者，其中顏真卿人品與書品的統一是一要因。[22]另一形成巨大反差的書家是蔡京，關于"蘇、黄、米、蔡"中的"蔡"爲何人，爭論由來已久。其中一個理由就是，因惡蔡京爲人，而以蔡襄代之。[23]蘇軾認爲，人品高低，不能决定書之工拙，以人論書，猶以貌取人，是不可取的。但蘇軾仍主張從書法趣味中感悟書家爲人之邪正：

觀其書，有以得其爲人，則君子小人必見于書。是殆不然。以貌取人，且猶不可，而况書乎？吾觀顔公書，未嘗不想見其風采，非徒得其爲人而已，凛乎若見其誚盧杞而叱希烈，何也？其理與韓非竊斧之説無异。然人之字畫工拙之外，蓋皆有趣，亦有以見其爲人邪正之粗云。[24]

概括至爲明曉的是劉熙載，其《書概》有云："書，如也，如其學，如其才，如其志，總之曰如其人而已。"[25]劉熙載主張南北各有優長的辯證碑帖觀，但最終還是以帖學的士氣爲上："凡論書氣，以士氣爲上。若婦氣、兵氣、村氣、市氣、匠氣、腐氣、傖氣、俳氣、江湖氣、門客氣、酒肉氣、蔬笋氣，皆士之弃也。"[26]很明顯，劉熙載所論書法有文野之分，而文人的書卷氣是書法家的至高追求。

北朝碑刻很少能找到具體的書家，甚至被以民間書法、無名書迹稱之。[27]

[21] [宋]蘇軾《蘇軾文集》，孔凡禮點校，中華書局，1986年版，第2206頁。
[22] 葉培貴《北宋書法史家論顔真卿》，《中國書法》2000年第5期，第63—66頁。
[23] 關于"宋四家"排名的論辯，已有不少研究成果，可參見蔡顯良《從宋四家排名論辯看蘇黄米蔡對明代書法的影響》，《文藝研究》2010年第2期；朱國平《"蘇黄米蔡非蔡襄"之考辨》，《美術觀察》2020年第2期；朱國平《論"蘇黄米蔡"的形成——蔡襄、蔡京之争的關揆》，《學術探索》2011年第1期等。
[24] 蘇軾《蘇軾文集》，孔凡禮點校，第2177頁。
[25] 劉熙載《藝概》，上海古籍出版社，1978年版，第170頁。
[26] 劉熙載《藝概》，第167頁。
[27] "可以將帖書書派取法的對象定爲是名家書法。……有許多人將碑學書派取法的對象概稱之爲古代的民間書法，其實是不確切的。……唐代以前碑版并非皆民間書法。然而列有書家之名者僅極個別，故在碑學書派人的心目中只有某碑某器物，而非如帖學書派的人只有某書家、某書家之體，古代書家的權威意識對碑學書派的人來說是極其薄弱的，所以碑學書派的取法對象可以認爲

但在碑學的建構中，北碑仍被納入到了書如其人的雅文化體系中。就連高舉碑學大旗的康有爲也説："書若人然，須備筋骨血肉，血濃骨老，筋藏肉瑩，加之姿態奇逸，可謂美矣。"北碑中頗多不合書卷氣者，康有爲特別指出："六朝人書無露筋骨者，雍容和厚，禮樂之美，人道之文也。"[28]可見，無論康有爲多麽高蹈新理异態，所要實現的創新最終還是要回到書卷氣上來。晚清至民國，金石氣雖被特別提出來，但金石氣本身并不是斑駁糟雜、散亂扭曲，并不是將醜的東西扭曲到極致就算獲得大美了。其實，相對于文人而言，金石氣是以書卷氣爲基礎的，没有書卷氣就談不上金石氣。常有論者將"醜書"現象歸罪于康有爲對窮鄉兒女造像的過度提倡，但康有爲之所以提倡，是爲了以復古爲解放，并不是爲了醜拙。後人不取其髓，反襲其表，實與康有爲無關。康有爲也學窮鄉兒女造像，但看"康體"，就知康有爲在取法中對北碑的雅化。就此而言，碑學家對北碑的文本叙述是以文人的雅化傳統爲旨歸的。

在關于北碑的叙述中，另一個頗有爭議的問題就是書與刻的關係。墨迹上石，筆鋒的圓轉多爲刀鋒的刻板所代替。在臨習拓片時，是竭力模仿刀刻的效果，還是"透過刀鋒看筆鋒"，以及如何看出筆鋒來，是一個大難題。沙孟海説："清代後期，由于'金石學'大發展，古代碑刻大量被發現，學者厭弃舊帖，臨習碑版，形成新興的'碑學'，書風到此一大變。……但學習北魏楷書者，人數雖多，成就却不太大。記得康有爲曾對趙之謙、陶濬宣兩人有過批評，我們認爲原因就在當時書法界祇敬佩北魏碑版之峻拔雄放，構法新奇，没有想到刻手的優劣問題。"[29]刻手的問題主要有二：一是隨意刊刻，造成失形和崩壞；二是爲節省時間，單刀直衝，造成筆畫的板刻生硬。前一種恰好有助于打破平衡，表現出新理异態，是碑學所盛贊的趣味樸拙所在；後一種是北碑筆法有别于帖學的一個顯著特徵，方厚筆畫正適合題榜。但兩者如過度模擬，極易出現抖擻俗氣和刻板呆滯的弊端，此以李瑞清和張裕釗爲代表。對于學習北碑，沙孟海特別强調：

　　碑版文字，一般先寫後刻。歷來論書者都未將寫與刻分别對待。我們認爲

是非名家書法，這與帖學書派的取法對象是名家書法相對立的，這是兩派的本質區别。"見華人德《評帖學與碑學》，《華人德書學文集》，第217—219頁。碑派書法更偏向于實用性場合，故而很少有人將實用書寫者以書法家稱之。當清代人將北碑視之爲書法時，就已經將其從實用性語境中抽離出來，成爲獨立于"二王"之外的書法類型，即"二王之外有書"。見白謙慎《20世紀的考古發現與書法創作》，榮寶齋出版社，2010年版，第134頁。

[28] 康有爲《廣藝舟雙楫》，《康有爲全集》（一），第290頁。
[29] 沙孟海《〈中國書法史圖録下册〉分期概説》，朱關田選編《沙孟海論藝》，上海書畫出版社，2010年版，第92頁。

手寫有優劣,刻手也有優劣。就北碑論,《張猛龍》《根法師》《張玄》《高歸彥》寫手好,刻手也好。《嵩高靈廟》《爨龍顏》《李謀》《李超》寫手好,刻手不好。《鄭長猷》《廣武將軍》《賀屯植》,寫、刻都不好。康有爲將《鄭長猷》提得很高,就有偏見。北魏、北齊造像最多,其中一部分亂寫亂鑿,甚至不寫而鑿,字迹拙劣,我們不能一律認爲佳作。不過這些字迹多有天趣,可以取法,那是另一回事。這裏我們要指出一件事:我們學習書法必須注意刻手優劣問題。新疆出土高昌國《畫承夫婦碑志》(當西魏大統十二年,五四六年),前五行記畫承本人,書丹後已加刻,後三行記妻張氏,只書丹,未加刻。時間相隔三年,是否一個人書寫不可知。但後三行書丹運筆與我們今天所寫相同,前五行經過刀刻,便成筆筆方鈑,失去運筆迹象。這是很好的實例。我們用毛筆臨摹北碑,當然不可能全似。知道這個道理,就不會上當。[30]

 從書法學習的角度,沙孟海對刻工的優劣進行了詳細區分,就精細臨摹而言,寫、刻都不好者,自然不可師法,更做不到全似。沙孟海對北碑的判斷明顯跳出了碑學的衍説語境。近代以來,碑帖走向互融,論書者多能從學習書法的一般規律來審視北碑。這裏面有兩點值得進一步思考:一、寫刻都不好的,之所以仍爲碑學家所盛贊,正在于其意趣有助于突破帖學流媚之風。同時,清代碑學家已建立起屬于碑學的一套筆法系統,如萬毫齊力、澀筆等,不精確之處有可能就是碑學家筆法創新的給養。二、碑學家對寫、刻都不好的碑刻大加贊譽,可能有其特定的理論建構需要。就像沙孟海對康有爲"將《鄭長猷》提得很高,就有偏見"的批評,在《廣藝舟雙楫》中,《鄭長猷》共出現八次:

 去唐碑,去散隸,去六朝造像記,則六朝所存碑銘不過百餘,兼以秦、漢分書佳者數十本,通不過二百餘種,必盡求之,會通其源流,浸淫于心目,擇吾所愛,好者臨之,厭則去之。……今將南北朝碑目必當購者,錄如左。其碑多新出,爲金石諸書所未有者也,造像記佳者,亦附目,間下論焉。……《楊大眼造像》《魏靈藏造像》《鄭長猷造像》……(《購碑第三》)
 東漢之隸體,亦自然之變。然漢隸中有極近今真楷者如《高君闕》……若吳之《谷朗碑》,晉之《郭休碑》《枳陽府君碑》《爨寶子碑》,北魏之《靈廟碑》《吊比干文》《鞠彥雲志》《惠感》《鄭長猷》《靈藏造像》,皆在隸、楷之間,與漢碑之《是吾》《三公山》《尊楗閣》《永光閣道刻石》在篆、隸之間者正同,

[30] 沙孟海《略論兩晋南北朝隋代的書法》,朱關田主編《沙孟海全集》(五),西泠印社出版社,2010年版,第98頁。

皆轉變之漸至可見也。(《分變第五》)

南北朝碑莫不有漢分意,《李仲璇》《曹子建》等碑顯用篆筆者無論,若《谷朗》《郭休》《爨寶子》《靈廟碑》《鞠彥雲》《吊比干》,皆用隸體,《楊大眼》《惠感》《鄭長猷》《魏靈藏》,波磔極意駿屬,猶是隸筆。(《本漢第七》)

唐宋論書,絕無稱及北碑者。惟永叔《集古》乃曰:"南朝士人,氣尚卑弱,率以纖勁清媚爲佳。自隋以前,碑志文辭鄙淺,又多言浮屠,然其字畫往往工妙。"歐公多見北碑,故能作是語,此千年學者所不知也。北碑《楊大眼》《始平公》《鄭長猷》《魏靈藏》,氣象揮霍,體裁凝重,似《受禪碑》。《張猛龍》《楊翬》《賈思伯》《李憲》《張黑女》《高貞》《溫泉頌》等碑,皆其法裔。歐師北齊劉珉,顏師穆子容,亦其云來。(《傳衛第八》)

真楷之始,濫觴漢末。若《谷朗》《郭休》《爨寶子》《枳陽府君》《靈廟》《鞠彥雲》《吊比干》《高植》《鞏伏龍》《泰從》《趙𤩽》《鄭長猷造像》,皆上爲漢分之別子,下爲真書之鼻祖者也。(《體系第十三》)

《楊大眼》《始平公》《魏靈藏》《鄭長猷》諸碑,雄強厚密,導源《受禪》,殆衛氏嫡派。惟筆力橫絕,寡能承其緒者。(《體系第十三》)

魏碑大種有三:一曰《龍門造像》,一曰《雲峰石刻》,一曰《岡山尖山鐵山摩崖》,皆數十種同一體者。《龍門》爲方筆之極軌,《雲峰》爲圓筆之極軌,二種爭盟,可謂極盛。《四山摩崖》通隸、楷,備方、圓,高渾簡穆,爲壁窠之極軌也。《龍門二十品》中,自《法生》《北海》《優填》外,率皆雄拔。然約而分之,亦有數體。《楊大眼》《魏靈藏》《一弗》《惠感》《道匠》《孫秋生》《鄭長猷》,沉着勁重爲一體;《長樂王》《廣川王》《太妃侯》《高樹》,端方峻整爲一體;《解伯達》《齊郡王祐》,峻骨妙氣爲一體;《慈香》《安定王元燮》,峻蕩奇偉爲一體。總而名之,皆可謂之"龍門體"也。(《餘論第十九》)

求之古碑,《楊大眼》《魏靈藏》《始平公》《鄭長猷》《靈感》《張猛龍》《始興王》《雋修羅》《高貞》等碑,方筆也;《石門銘》《鄭文公》《瘞鶴銘》《刁遵》《高湛》《敬顯儁》《龍藏寺》等碑,圓筆也;《爨龍顏》《李超》《李仲璇》《解伯達》等碑,方圓并用之筆也。方圓之分,雖云導源篆、隸,然正書波磔,全出漢分。(《綴法第二十一》)[31]

在康有爲的論述中,《鄭長猷》之所以反復出現,是出于不同的衍説語境,概括起來有:一、清代碑學以篆隸爲本原,在康有爲的建構中,《鄭長猷》是有篆隸古意的,故而能傳古法;二、在溯源篆隸遺意時,《鄭長猷》是

[31] 康有爲《廣藝舟雙楫》,《康有爲全集》(一),第257、259、266、273、275—276、281、282、291、294頁。

由隸向楷過渡的代表，故能導源篆分；三、《鄭長猷》等，筆在隸、楷之間，是碑學兼融諸體的體現，無論工拙，對其師法，都會有所得；四、康有爲論唐碑，并不全然卑唐，而是給予"古意未漓者"以肯定，并指出，唐楷書家中不乏淵源北朝者，《鄭長猷》正是其所從來者之一；五、清代碑學建構中，龍門造像已被塑造爲一個方筆經典集群，《鄭長猷》即是造像中的方筆代表。

由上可知，清代對窮鄉兒女造像的建構，并不只是針對圖像的工拙本身而言，而是從古法、淵源、融通、師法、審美類型等方面，進行多維的系統闡釋。這種文本闡釋，既依托於圖像本身，又不局限於圖像的某一層面。當我們僅就書法師法問題，探討其工拙，并以此評判清代碑學的得失時，顯然會有失偏頗。所以，文本對圖像的闡釋，因爲視角的不同，有時會遠遠超出圖像本身，有時又會聚焦圖像的某一層面。兩者都可能造成闡釋的過度，理清文本意圖，才能明曉其得失。

四、從以書家爲中心到以書迹爲中心

自南朝始，厚古薄今觀念萌芽。初唐，以王羲之爲會古通今的代表，後來雖有尊古之意，但并無明顯的厚古薄今。宋代以後，"二王"成爲古法代表，崇古觀念益甚。直至清代，以篆隸爲發端的碑學興起，"二王"獨尊的局面才被逐漸打破。[32]可以説，在清代以前，學書要取法高古，而古的對象多是古代書法名家。唐代以前，以鍾、張、"二王"爲代表；唐代以後，尤其集中於"二王"。

在古代，口傳手授是筆法傳承的不二法門，而且"二王"及其書風傳承是這一譜系的關捩：

吴郡張旭言，自智永禪師過江，楷法隨渡。永禪師乃羲、獻之孫，得其家法，以授虞世南，虞傳陸柬之，陸傳子彦遠，彦遠僕之堂舅以授余。不然，何以知古人之詞云耳。攜按：永禪師從侄纂及孫渙皆善書，能繼世。張懷瓘《書斷》稱上官儀師法虞公，過于纂矣。張志遜又纂之亞。是則非獨專于陸也。王叔明《書後品》又云虞、褚同師于史陵。陵蓋隋人也。旭之傳法，蓋多其人，若韓太傅滉、徐吏部浩、顔魯公眞卿、魏仲犀。又傳蔣陸及從侄野奴二人。予所知者，又傳清河崔邈，邈傳褚長文、韓方明。徐吏部傳之皇甫閲。閲以柳宗元員外爲

[32] 張紅軍《天心來復：康有爲書學與晚清書法變遷》，中國文聯出版社，2020年版，第247—257頁。

入室，劉尚書禹錫爲及門者，言柳公常未許爲伍。柳傳方少卿直温，近代賀拔員外恭、寇司馬璋、李中丞戎，與方皆得名者。蓋書非口傳手授而云能知，未之見也。小子蒙昧，常有心焉。而良師不遇，歲月久矣，天機懵然，因取《翰林隱術》、右軍《筆勢論》、徐吏部《論書》、竇臮《字格》《永字八法勢論》，刪繁選要，以爲其篇。《繫辭》言智者觀其象辭，思過半矣。倘學者殫思于此，鍾繇、羲、獻，誠可見其心乎！[33]

不光如此，即便是在清代碑學理論的建構中，也是以名家書法傳承來界定南北書派的。阮元在《南北書派論》中説：

書法遷變，流派混淆，非溯其源，曷返于古。蓋由隸字變爲正書、行書，其轉移皆在漢末、魏、晉之間；而正書、行草之分爲南、北兩派者，則東晉、宋、齊、梁、陳爲南派，趙、燕、魏、齊、周、隋爲北派也。南派由鍾繇、衛瓘及王羲之、獻之、僧虔等，以至智永、虞世南；北派由鍾繇、衛瓘、索靖及崔悦、盧諶、高遵、沈馥、姚元標、趙文深、丁道護等，以至歐陽詢、褚遂良。南派不顯于隋，至貞觀始大顯，然歐、褚諸賢本出北派，洎唐永徽以後直至開成碑版石經，尚沿北派餘風焉。南派乃江左風流，疏放妍妙，長于啓牘，減筆至不可識，而篆、隸遺法，東晉已多改變，無論宋、齊矣。北派則是中原古法，拘謹拙陋，長于碑榜，而蔡邕、韋誕、邯鄲淳、衛覬、張芝、杜度篆、隸、八分、草書遺法，至隋末、唐初，猶有存者。兩派判若江河，南北世族，不相通習。至唐初太宗獨善王羲之書，虞世南最爲親近，始令王氏一家兼掩南北矣。然此時王派雖顯，繕楮無多，世間所習，猶爲北派。趙宋《閣帖》盛行，不重中原碑版，于是北派愈微矣。[34]

書法但凡分派，就會涉及流派沿革，叙述的中心就會落到書家身上，那些無名書迹自然會被邊緣化。從這個角度來説，阮元的碑學建構仍是在傳統書學框架内來説的。派分的目的本是爲鈎稽學術源流，故對碑派書法，尤其是無名書迹，阮元是絶少臨習的。康有爲在《廣藝舟雙楫》中説："阮文達亦作舊體者，然其爲《南北書派論》，深通此事，知帖學之大壞，碑學之當法，南北朝碑之可貴。此蓋通人達識，能審時宜、辨輕重也。"并對阮元南北分派提出異議道："故書可分派，南北不能分派，阮文達之爲是論，蓋見南碑猶少，未

[33] [唐]盧攜《臨池妙訣》，《書苑菁華》卷十九，《文淵閣四庫全書》第814册，第187—188頁。
[34] [清]阮元《揅經室集》三集卷一，中華書局，1993年版，第591—592頁。

能竟其源流，故妄以碑帖爲界，強分南北也。"[35]但若統觀康有爲《廣藝舟雙楫》的相關論述，以南北論書，隨處可見。康有爲之所以提出異議，是因爲南碑中也有可歸入碑學者，不宜將碑與北、帖與南簡單對應。但無論是南、北，還是碑、帖，都已突破了以名家爲中心的派分，大批無名書迹被歸入"北"或"碑"中。可以說，碑學的建構從以名家爲中心轉向了以書迹爲中心。

　　碑學以前的書論，常對書家進行總體品評，牽涉到具體作品，也是由作品論述到書家。就像孫過庭《書譜》對王羲之"盡善盡美"形象的建構一樣，對作品的闡釋是爲了塑造藝術家的某一形象。到了清代，大量無可歸屬的書迹進入書史叙述的視野，這些書迹多被稱爲民間書法或非名家書法，而命名本身其實很難精准。[36]但無論如何命名，它都是爲了與"文人書法""精英書法""名家書法"等區别開來，意味着一種新的藝術圖像樣式對已經建立起來的書法傳統形成了衝擊。

　　無名書迹之所以被推崇，在于它突破了規整、流媚、工巧，但這并不是爲了消解"法"，[37]而是要打破舊法，創立新法。對不規整書迹的師法，本身并不能説明什麽。正如有的學者所指出的，"值得取法者未必皆爲經典"，學書者可以師法古人，也可以師法造化。[38]"夏雲奇峰""公主擔夫争道""右軍

[35] 康有爲《廣藝舟雙楫》，《康有爲全集》（一），第255頁、第276頁。
[36] 關于"民間書法"，張傳維《"民間書法"概念認知的的變遷研究》一文，對其定名、使用和争議進行了歷時性梳理。"民間書法"概念的使用，很明顯是以階層來劃分的，但"民間"一詞雖有一定的階層指向，如非精英、非官方、非名家等，但"民間書法"的界限其實是很模糊的。哪怕就其審美而言，雖有不規整、稚拙、天然等特徵，但此并非民間書法的全部，北碑中規整、工穩、精妙的書迹數不勝數。將"民間書法"視爲與名家、精英書法對立的存在，是對既有歷史的簡單化處理。在古代，很少有人去刻意強調官方與民間、精英與平民、名家與非名家。因爲即便是書法名家，"書法家"這一稱號也并非就多麽高大、傲嬌。其實，"民間書法"更多的是一種追認，是清代碑學興起之後，一直延續至今，那些關注到非主流書迹，甚至師法不規整、稚拙、有意趣的書迹，并以此爲藝術追求的書法家所渴望建構起來的經典。師法這些書迹，并以稚拙爲追求的書家群體，不妨稱之爲民間書派（是否能構成"派"，還要回過頭來看其成就）。這可以算是清代碑學發展到現在的一個分支，但决不是全部。所以，筆者還是偏向于稱之爲碑派書家，相應書作可視之爲碑派書迹。參見張傳維《"民間書法"概念認知的的變遷研究》，浙江大學2012年碩士學位論文。
[37] 在關于民間書法的争論中，有論者提出民間書法要消解書法傳統的法，有學者曾撰文提出明確反對，如李庶民《"當下民間書法"烏托邦》一文，見《書法世界》2004年第5期，第25頁。這裏所牽涉到的關鍵問題是，任何一種藝術創新都無疑會牽涉到"法"的創新。清代碑學，在帖學的基礎上，亦在努力建構碑學的筆法系統，但這并不意味着"新法"與"舊法"的徹底决裂。當我們回過頭去審視，會發現，碑派之法與帖派之法的異曲同工之處。同者，是書法傳統的傳承、延續；異者，是書法傳統的新變、再造，以焕發新的生命力。同與異，新與舊，古與今，當辯證觀之。
[38] 參見鄧寶劍《當代書法界關于"民間書法"的争論及相關問題》，《藝術教育》2014年第1期，第17頁。另外，此觀點亦見于劉洪鎮《書法創作的民間取法》，《中國書法》2015年第9期，第79頁。經比對，後者與前者在遣詞造句上幾近完全一樣，可以判定爲赤裸之抄襲無疑。近年來，抄襲

鵝"等，都可以師法，古今不規整的書迹，乃至于當代初學者的歪斜之書，自然也可以師法。只是，能否構成經典，師法之後公開與否，多有一個歷史化的選擇問題。同時，"新法"與"舊法"并不構成本質上的對立。"新法"之所以新，是相對舊法而言的，"新"與"舊"是相對的，且不能作爲判定藝術經典的絕對標準。在"新"與"舊"的更迭中，原有的經典會被不斷重構，新的經典也在歷史的積澱中逐漸形成。在這個過程中，書法史會被不斷重構。[39]對于窮鄉兒女造像而言，這些書迹突破了傳統書法的視野。解構之後，新的典範確立，就此也重構了書法史。

　　這些書迹的創造者，在當時，很少有人把它當成書法。但清代人這樣做了，書法經典的標準也被極度泛化，但這并不意味着當代書法史就可以將精英與大衆、官方與民間、高雅與低俗并舉。任何藝術樣式都是有其特定的文化性、民族性的，脫離了本民族的固有文化，便不能稱其爲本民族的藝術。近代以來，西學東漸，在中西文化本位問題上，曾有過激進、保守與折衷的爭論。胡適説："文化變動有這些最普遍的現象：第一，文化本身是保守的。凡一種文化既成爲一個民族的文化，自然有他的絕大保守性，對内能抵抗新奇風氣的起來，對外能抵抗新奇方式的侵入。這是一切文化所公有的惰性，是不用人力去培養保護的。……文化各方面的激烈變動，終有一個大限度，就是終不能根本掃滅那固有文化的根本保守性。"[40]相對于幾千年來本民族文化所固有的東西，外來文化總是以挑戰者的身份，展現其新奇性。但新奇的作用是爲了促動本民族固有文化順應時勢，謀得進一步發展。但無論如何激烈變動。固有文化都不能被根本掃滅，也決不允許被根本掃滅——當固有文化被掃滅的時候，一

之風盛行，加之，治書法之學術者，向來祇注重引用古人原典性文獻，于今人已有之論，多選擇性漠視，甚至移花接木，稍加翻炒，就竊爲己有，實書學界一大毒瘤。引用之餘，偶然發現此問題，權記于此，聊以自警。

[39] 關于重寫書法史的問題，在早年關于"民間書法"的爭論中，就有學者明確指出，如張興成在《"重寫書法史"與藝術經典的泛化問題》中説："在當代'重寫書法史'潮流中，逐漸形成了一個主導性的趨勢：打破'經典書法史'，重寫'民間書法史'。……但仔細審視，所謂的'多元發展'并非事實，'重寫書法史'其實不知不覺變成了單純的'重寫群衆書法史''重寫民間書法史'，這種傾向正在取代傳統的經典書法史，成爲新的霸權。"見《文藝研究》2011年第8期，第110頁。在書法史的重寫中，最容易陷入的誤區是，將當代人的書法觀念强加給古代人，并以此來論述古代書迹的藝術性。需要留意的是，當代的書法觀念是在書法專業化、藝術化和書法視野極度泛化之後所形成的，倘若以此來重寫古書史，極易落入自説自話。同時，對于書法經典的問題，即便是以當代視角審視當代書迹，當代書法史是否就可以將精英與大衆、官方與民間、高雅與低俗毫無分别地并舉呢？筆者以爲，這裏還有一個書法藝術發展的文化走向問題，無論經典的標準如何變化，藝術的邊界如何泛化，作爲中國文化傳統所孕育出來的書法，都不可能脱離中國固有的雅文化傳統。

[40] 胡適《試評所謂"中國本位的文化建設"》，季羨林主編《胡適全集》（一），第580—581頁。

個民族也就不復存在。[41]自然生態的物種都需要保持多樣性，對于世界文化之林，更是如此。所以，與其說"文化本身是保守的"，不如說，每一文化都有其不可更易、彌足珍貴的獨特品性。而對于一民族所固有之文化，又必然有其邊緣與中心。就傳統而言，雅文化爲中心，俗文化爲邊緣；雅俗共賞中，俗文化會對雅文化形成滲透，但終究還是會被雅文化所規訓。文化如此，藝術圖像也是如此。試想，無論窮鄉兒女造像被如何經典化，書法史寫作給予其多高的定位，其中的任何一幅圖像，有可能取代或超越《蘭亭序》的地位嗎？顯然，絕無可能，這是由其邊緣與中心的文化定位所決定的。

由此審視窮鄉兒女造像的話，從帖學到碑學，有一從以書家爲中心到以書迹爲中心的轉向，但窮鄉兒女造像的取法者與建構者却都是書家，將窮鄉兒女造像推舉起來的同時，大批書家以碑學創變成就了自身，這就使得清代碑學的演進仍是以書家爲中心的，對碑學的建構又從以書迹爲中心轉向了以書家爲中心。這個過程，我們可以視之爲邊緣對中心形成衝擊的同時，亦被中心所規訓。

結語

每一件經典的形成都有一個歷史化的過程，要剥離歷史層累，殊爲不易。我們所能見到的藝術圖像是構建藝術史的關鍵，但無一不是歷史層累的結果。就像窮鄉兒女造像一樣，北朝碑刻原本并未進入書法史的視野，倘若我們以當下的藝術審美去評判，顯然與實際不符。清代碑學以造像拓本爲建構對象，明顯脱離了原境，而進行了再建構。雖然清人對北碑多有誤讀，或曰重新闡釋，但審視清代碑學，恰恰需要由此切入。窮鄉兒女造像之所以能夠被重構爲書法史上的經典，就在于歷史層累之後的北碑，成爲了新的經典範式。從無名書迹到碑學經典，絕不只是書史叙述的視角轉變所致，還有墨迹上石到石刻拓片的圖像轉譯。在這個過程中，回溯轉譯之前的圖像，有助于我們理解書史觀念的變遷和書法風格的轉向。

藝術史以藝術圖像爲基礎，但藝術史的建構終究還是要落實在文本叙述上。同一個對象，在不同歷史時期的描述，可能會大有不同。同一個對象，因爲叙述立場和視角的不同，評價甚至會截然相反。窮鄉兒女造像之所以會成爲經典，除了藝術審美風尚的轉變之外，書史叙述理路的轉變是爲關鍵。清代碑

[41] 關于文化與種族，陳寅恪説："……北朝胡漢之分不在種族，而在文化……"見陳寅恪《隋唐制度淵源略論稿·唐代政治史述論稿》，商務印書館，2011年版，第46頁。

學的建構并不僅僅針對書法的工拙而言,而是從"古"的重構、審美的轉向、歷史的淵源、筆法的演進等多個層面展開。正因爲如此,窮鄉兒女造像才得以衝破傳統帖學的評價標準,而步入書法經典的行列。倘若我們以帖學傳統來審視清代碑學,乃至否定窮鄉兒女造像,勢必會造成對清代碑學的誤讀。窮鄉兒女造像的登堂入室,似乎意味着書史叙述從以書家爲中心轉向了以書迹爲中心,但這只是針對北碑而言。清代碑學的演進,仍是以書家爲中心的。從這個角度來說,清代碑學又從未逸出傳統帖學的範疇。一民族有一民族固有之文化,無論中心受到邊緣怎樣的衝擊,都不可能逸出雅文化的範疇。無論窮鄉兒女造像如何被經典化,最終還是要融匯于雅文化的傳統之中。這是清代碑學發展的總體趨勢,也是近代以來書學變革的限度所在。

本文爲2021年度教育部人文社會科學研究青年基金專案《近代西學東漸背景下的康有爲晚年書學研究》的階段性研究成果,專案批准號:21YJC760103。

張紅軍:北京城市學院教育學部書法系

(編輯:夏雨婷)

尋求現代化：晚清民國書法的身份轉變

莊謙之

內容提要：

 在晚清民國時期書法的現代轉型中，書法從商業、科學和民族國家的發展中獲得新的生存基礎，并相應地被改造成更具客觀、科學、平民性格的書法，從而較爲徹底地改變其文弱萎靡的風貌。這一轉型折射出書法從"內容強制"走向"形式強制"的現代命運。

關鍵詞：

 晚清民國　士大夫　富强　科學　書法

 古代中國是一個書法的國度，這一點大概是沒有疑問的。當我們回首古代中國歷史文化的圖卷時，總不免會想到文人雅士的書法佳迹。在中國古代，書法作爲一種與士大夫相伴相生的、被士大夫用以謀取科舉功名和表達文人雅趣的書寫藝術，可以說是建基于士大夫的文化、道德權威之上的，因而也呈現出美國漢學家列文森（Joseph R. Levenson）所說的一種士大夫式的文人化、非職業化、道德化的特點。[1]然而，在中國的現代轉型中，特別是在清末科舉廢除之後，士大夫的社會地位以及文化權威受到了深層次的挑戰，與之相伴的書法文化也必然遭受轉型的危機。

 這一轉型是不可避免的。書法——這種基于中國士大夫社會政治地位之上的文化——必然伴隨着士大夫政治社會地位的改變而發生一種現代的轉型。并且，也只有通過這一種現代轉型，書法才能在新的時代政治和文化訴求下，改變其非職業化、文人化的內涵，進而展現出適應國家救亡圖存和科學發展的面相。這一轉型的結果及其發生機制究竟如何，需要從晚清民國的書法變革中找到解答。

[1] [美]列文森《儒教中國及其現代命運》，廣西師範大學出版社，2009年版，第13—37頁。

一、維繫地位：科舉制度下的書法與士大夫的審美

在科舉考試的制度下，古代中國誕生了一批又一批多才多藝的文人士大夫，其形象頗令人着迷：他們不僅熟習四書五經，還能吟詩作賦，甚至還精通琴棋書畫。然而，正如藝術史學者高居翰（James Cahill）所説[2]，中國士大夫展現出來的博學多才且優游自若的與西方騎士類似的迷人形象，是一種我們可以仰慕而無須繼續信服的神話——在看到士大夫們取得如此成就的同時，我們不能忘記他們還有一個極爲重要的身份，即他們在中舉之前，是爲科舉考試埋頭備考的書生，承受着巨大的經濟和心理壓力。人們耳熟能詳的范進中舉的故事，即反映了舉子在中舉前後的社會地位上的、心理上的巨大反差；又鼎鼎大名的狀元實業家張謇，在中舉之前實際上是落魄的書生，在科考場上奔波了二十餘年，期間"凡大小試百四十九日在場屋之中"[3]，在中舉後才成爲了朝廷大臣，一躍成爲引領風騷的風流人物。一方面，科舉考試的巨大難度造就了舉子應對考試和經濟的雙重壓力，另一方面，科考成功的巨大收益又造就了士大夫優游自若的生活狀態。[4]而書法，在士大夫參加科舉和出仕爲官的整個仕宦生涯中都充當着重要的文化資本，自然而然地也就與士大夫深度捆綁在一起。因此，由科舉考試選拔出來的士大夫，其人其書均有着謀取功名和表達雅趣的兩種不同的面相。這正是古代中國科舉制度下士大夫真實的生存"鏡像"。瞭解這一點，我們才能準確地理解與士大夫相伴而生的中國書法的内涵——書法這兩種截然不同的面相，從顯性和隱性兩個層面維繫着士大夫的社會地位。

書法之所以能在士大夫的仕宦生涯中充當起重要文化資本，關鍵在于書法是科舉考試的重要考察内容。這一書法與科舉考試的"聯姻"產生于唐代，在清代發展到了極致。唐代的科舉考試不論是貢舉還是銓選，均明確對舉子的書法提出要求，特别是吏部銓選的"身""言""書""判"四個標準中，"書"即要求楷法遒美，强調書寫的正確和美觀。到了明清時期，科舉考試對于書法，特别是小楷書法的要求，催生了臺閣體、館閣體書風。臺閣體指的是明朝時期以"二沈"也即是沈度和沈粲書法爲代表的一種端正工整，適應于科舉考試的書

[2] [美]高居翰《畫家生涯》，生活·讀書·新知三聯書店，2012年版，第2—3頁。
[3] 張謇《張謇全集》（六），江蘇古籍出版社，1994年版，第336頁。
[4] 美國學者艾爾曼指出，在所有舉子士人中，每一萬人中僅有八人能够成爲進士。據潘光旦和費孝通統計，科舉確實是一個有效的社會流動階梯，没有功名憑藉的平民子弟也又通過科舉上升到受人尊敬的階層的可能，而這就促使無數有讀書條件的人孜孜不倦地走上這條路。參見Benjamin A. Elman, *A Cultural History of Civil Examinations in Late Imperial China*, Berkeley and Los Angeles, California: University of California Press, 2000, pp.141—143, 662. 潘光旦、費孝通《科舉與社會流動》，劉海峰編《二十世紀科舉研究論文選編》，武漢大學出版社，2009年版，第91—103頁。

法。館閣體書法則多指清朝的臺閣體書法，以烏黑方光爲特點。對于清代的"館閣體"，清代洪亮吉《北江詩話》記載："今楷書之勻圓豐滿者，謂之'館閣體'，類皆千手雷同。"[5]可知，館閣體書法以勻圓豐滿爲風格特徵，書風的一致甚至到了"千手雷同"，沒有個人風格的地步，但卻具備了"干祿"即謀取功名的功能。

這種干祿功能，使得參加科考的舉子，可能因爲書法工整優美而得到賞識，也可能由于書法的薄弱而影響到科考成績。比如，康熙皇帝曾經因爲賞識高士奇書法端正，不拘一格提拔他，而與之相反，有些進士卻因爲"書法不堪"被趕出翰林院或者革職。不獨康熙，乾隆、道光皇帝都非常注重大臣們的書法，有時甚至挑剔大臣書法文字上的毛病。[6]在這種風氣之下，很多舉

清翁同龢行書《拄笻拂石》五言聯　朵雲軒藏

人都希望通過擅長書法而受人敬重。晚清舉人劉大鵬指出了書法的重要性有時甚至超過了經史詩詞這一現象，他說："寫字爲第一要緊事，其次則讀詩文，及詩賦，至于翻經閱史，則爲餘事也。"[7]饒有興味的是，這並非特殊現象，清代

[5] [清]洪亮吉《北江詩話》，陳邇冬校點，人民文學出版社，1998年版，第66頁。
[6] 許樹安《古代選舉及科舉制度概述》，天津人民出版社，1985年版，第176—177頁。
[7] 劉大鵬《退想齋日記》，山西人民出版社，1990年版，第40—41頁。

思想家龔自珍也"卒以楷法不中程、不列優等",只能考中進士。由此竟可以發現,在清代的科舉考試中,書法的優美與否有時竟比八股文和詩詞還要重要。因而,在清代的士人生活中,研習書法,特別是研習用於考試的館閣體小楷,已然成爲士人備考事務中的重要內容。

正因爲書法在科考中占有如此權重,士大夫在日常生活中不得不十分注重書法練習,甚至連已經獲得功名的士大夫,對此也没有絲毫的放鬆,還諄諄告誡子孫後輩不能有所鬆懈——由此便孕育出了近古中國士人對于習字的某種"癖好",一種潛移默化的文化習慣。晚清左宗棠曾經這樣教導他兒子:"每日取小楷帖臨摹寫三百字,一字要看清點畫間架,務求宛肖乃止。"[8]這種對小楷的研習要求達到了精緻入微、惟妙惟肖的程度。曾國藩曾説他"事務越來越多,但從無一日荒廢讀書,從無一天不曾練字",并説"每日習字不必多,作百字可耳,貴在有恒",告誡家族的後輩"不善寫則如身之無衣,山之無木",不論是對自己還是對家族的書法學習要求都十分嚴格。左、曾這兩位身居要職的大臣,在事務繁忙的情況下仍然每天堅持練習書法,顯然是沿襲了參加科考注重書法的學習習慣,而在這種習慣的基礎上,則又有着對于書法表達文人雅趣的追求。比如,左宗棠即曾明確指出練習書法并不僅僅是爲了干禄:

讀書不爲科名,然八股、試帖、小楷亦初學必由之道,豈有讀書人家子弟八股、試帖、小楷事事不如人而得爲佳子弟者?[9]

左宗棠説到八股、試帖和小楷是讀書的士人的基本學術訓練,即使不是爲了參加科舉考試,學習這幾項内容也是衡量一個士人文化水準高低的標準,是士人界定和維繫自身文化身份所不可或缺的。相似地,曾國藩也對自己的書法學習提出了"作書之道,寓沉雄于静穆之中","欲將柳誠懸、趙子昂兩家合爲一爐","若能含雄奇于淡遠之中,尤爲可貴"等美學要求,并將這一書法的要求貫穿到他日常生活中。[10]從這個角度上説,書法不僅是用于參加科考的工具,還具備了彰顯士人身份地位和文化修養、表達文人雅趣的功能,是士人用于界定自身、維繫地位的手段。

從士大夫的産生機制上看,書法的這一功能根源于科舉考試:科舉的選拔方式依賴于對文字的識讀、理解和書寫的能力考核,因此是否具備運用

[8] [清]左宗棠《左宗棠全集》,岳麓書社,2009年版,第32頁。
[9] 左宗棠《左宗棠全集》,第27—29頁。
[10] 崔爾平選編點校《明清書論集》,上海辭書出版社,2011年版,第1163頁、第1165頁。

文字的能力就成爲了士大夫群體的門檻。有關此點，漢學家費正清（John K. Fairbank）指出，由于中國漢字難以識讀且在古代社會的普及率很低，這直接造就了漢字掌握者的政治和文化特權，他説：

　　士紳家族之所以能不斷主宰農民，不僅靠其擁有土地，而且由於這樣一個事實：士紳中間主要産生出將來可以被選拔爲官吏的士大夫階級。而士紳之所以能够幾乎包辦學術，則又基于中國語文的性質。[11]

　　費正清説到，士大夫階級之所以能够統治和主宰農民階級，重要的原因在于士大夫壟斷了漢字的使用權和解釋權。無獨有偶，社會學家費孝通也重點提出士大夫以文字顯名的文化現象，并將其稱之爲"文字造下的階級"，他解釋道："文獻却不是大家可以得到的，文字也不是大家都識的，規範、傳統、文字結合了之後，社會上才有指導規範標準知識的特殊人物"，"文字是得到社會威權和受到政權保護的官僚地位的手段。"[12]可見，士大夫階級通過掌握文字，進一步掌握文獻，掌握有關社會規範的知識，從而也掌握了政治和文化層面上的權威地位。
　　值得注意的是，士大夫所確立的這種地位，既是一種政治上的地位，又是一種文化上的地位——士大夫一方面是需要處理政務的政府職員，一方面又是熟悉詩詞歌賦和琴棋書畫的文人藝術家。這就造成了士大夫式文化藝術的非職業性特點：作爲業餘的、非職業化的書法家和畫家，士大夫對于專業化的、職業化的書匠、畫匠及其書畫藝術有着天然的排斥。這一社會地位之區分傳導到藝術理念的差異上，即表現爲士大夫式的書畫所强調的文人之"業餘性"與寫意性，正好與職業書畫家（匠）所注重的專業性和技法性截然不同。正如列文森所言，士大夫"在社會學上對優雅的士大夫風度的愛好超過了對職業化的愛好"，并由此催生了文人的空泛的、玄思式的美學理想的出現。[13]這樣一種業餘式的、寫意式的文人美學理想和書法風貌，正好對應了19世紀以前的農業社會士大夫講求政治和文化權威、不講究專業化、技術化的社會生態，而在19世紀以來的西方文化侵入中國的語境下，這種主觀化的、脱離實踐的藝術不僅面臨着自身藝術形式"枯竭"的危機，也將隨着科舉考試的廢除及隨之而來的士大夫政治地位的重構而被剥離了其生存的社會基礎。

[11] [美]費正清《美國與中國》，張理京譯，世界知識出版社，1999年版，第38頁。
[12] 費孝通、吴晗等《皇權與紳權》，岳麓書社，2012年版，第15—16頁。
[13] 列文森《儒教中國及其現代命運》，第13—37頁。

二、尋求變革：國家富強訴求下的書法批判

在科舉制度下，館閣體呈現出一種勻圓豐滿、端正工整、注重楷法的藝術特質，乃至達到千人一面，沒有個人風格的地步。而館閣體背後的帖學書法體系，也呈現出相似的精雕細琢、柔媚婉麗的風格。在晚清民國追求國家富強的訴求下，這種一味追求工整流美、甚至帶有矯揉誇飾取向的書法風格，難免被予以因循守舊的、文弱萎靡、脫離實用的風格定性。針對這一風格上的弊病，清代的學者對之展開了批判，并提出了救濟書法積弊的方案。

早在館閣體盛行的清代中期，金石學家錢泳在其《履園叢話》中就已旗幟鮮明地對館閣體提出了批評：

凡應制詩文、箋奏、章疏等書，祇求文詞之妙，不求書法之精，祇要勻稱端正而已，與書家絕然相反。元章自叙云："古人書筆筆不同，各立面目；若一一相似，排如算子，則奴書也。"[14]

錢泳引用了宋代書法家米芾的書論，指出了館閣體"排如算子"是對於藝術精神的違背，也是沒有個性的、沒有書家主體性的"奴書"。錢泳的這種論述開啓了對于館閣體書法的批判。與錢泳立場相近的阮元，則在其"碑學"的代表性著作《南北書派論》中通過梳理書法的歷史，不僅批判了館閣體的弊端，還爲"振拔流俗"，糾正館閣體乃館閣體背後的整個帖學書法體系的積弊，[15]提出了一個切實可行的方案——取法漢魏碑刻"勁正遒秀"的書法。與之相似的，包世臣的《藝舟雙楫》則從書寫的具體技法如指法、結體、墨法等方面來探討如何規避"時俗應試書"也即是館閣體和帖學書法"爛漫""凋疏"的弊端，同樣也顯露出推崇北碑"氣滿""中實""雄厚樸恣肆"之藝術特質的傾向。[16]接續包氏的觀點，何紹基在推崇北碑書法的立場上，試圖以北碑的"雄強""質厚""使轉縱橫"來規避館閣體的"塗脂傅粉"風氣。[17]沿襲着包世臣等人的思路，康有爲撰寫的《廣藝舟雙楫》更標志着清代碑學運動的高峰，他同感于碑學書法"流敗既甚"，提倡書法變易之道，對於"體莊茂""力沉着""筆力

[14] 崔爾平選編點校《明清書論集》，第1032頁。
[15] 清代時期的館閣體，多以歐陽修、顏真卿、趙孟頫、董其昌等人的書法爲取法對象，而這幾人正是帖學書法的代表人物。因此，館閣體書法可說是帖學書法體系中的一個類別。
[16] 崔爾平選編點校《明清書論集》，第1088—1092頁。
[17] 崔爾平選編點校《明清書論集》，第1147頁。

峻拔而爽健，無靡弱之容"的碑學書法推崇備至。[18]從中不難看出，清朝中葉以來的學者紛紛意識到館閣體乃至帖學書法的弊病，指出了這種書法風格存在着"排如算子""塗脂傅粉""凋疏"之千篇一律、矯揉造作和文弱的弊端，甚至將之貶低爲"奴書""俗書"，進而試圖從書法風格取向上對此予以改進。進一步說，在當時中國內憂外患，尋求變法圖強的社會背景下，士人們對于中國政治社會國力靡弱、亟需變革的政治訴求遷移到書法上，難免會聯想到帖學書法古板而缺乏生氣的藝術風貌，正好是中國積弱局面的一種寫照。因而，碑學提倡者們試圖取法于武力強盛的漢魏時代，并推崇漢魏雄強、遒勁書法，來尋找一劑改變積弱、振拔流俗的良方——換言之，這一對碑學雄強書風的宣導，正寄寓了士大夫尋求富強的願望和訴求。

沈曾植行書《著書按軫》七言聯
上海博物館藏

館閣體書法文弱萎靡的藝術風貌折射了近代的文化危機，而在更根本的社會層面上，這一危機實際源于館閣體背後的科舉制度在人才選拔宗旨上的保守和落後——正是科舉制度的盛行，助長了文弱萎靡的書法風格。在清末的自強運動中，這一問題得到了更爲深入的暴露。

19世紀60年代以來，西方堅船利炮的衝擊以及一系列侵略戰爭的爆發，使得清政府的政治軍事乃至文化方面的弊端清晰地暴露出來，其中，對于人才選拔制度也即是科舉制度之有效性的質疑，也成爲自強運動的一個重要聚焦點。

[18] 崔爾平選編點校《明清書論集》，第1330頁、第1395頁。

自强運動的領袖李鴻章在1864年寫給恭親王的信中說：

> 中國士大夫沉浸于章句小楷之積習，武夫悍卒又多粗蠢而不加細心，以致用非所學，學非所用。無事則斥外國之利器為奇技淫巧，以為不必學，有事則驚外國之利器為變怪神奇，以為不能學。不知洋人視火器為身心性命之學者已數百年。

李鴻章這一段話直指中國士大夫的弊端：沉浸于"章句""小楷"一類無益于實際政事的事務，又對于外國"利器"即軍事機械不屑一顧，不知道洋人堅船利炮的厲害。與李鴻章相交好的另一位自強運動代表人物馮桂芬也提出了類似的看法："二三品之官，五六十之年，系眼鏡，習楷書，甚無謂也"，"聰明智巧之士，窮老盡氣，銷磨于時文、試帖、楷書無用之事。"[19]他認為只有改革科舉制度，才能習得西方的科學技術。無獨有偶，鄭觀應在《盛世危言·考試》中亦痛感科舉制度對于人才的埋沒甚至對于國事的不利，他說："雖豪杰之士亦不得不以有用之心力，消磨于無用之時文。即使字字精工、句句純熟，試問能以之又安國家乎？"[20]這些對于科舉制度的批判言論，都集中在科舉制度將舉子士人的時間精力、聰明才智消磨在無用的章句、楷書和試帖之中，埋沒人才，無法適應科學技術發展，無法為國家求得自強之上。從社會功能的角度上說，館閣體式、文人式的精雕細琢的書法，在内憂外患的局勢下，愈來愈凸顯出其與國家對自強和科學技術之追求的矛盾衝突之處。

然而，碑學運動、自強運動并沒有從根本上撼動館閣體的地位，也沒有從根本上改變這一文弱萎靡的書風。若要改變館閣體書法在藝術品格、實際功效上靡弱、無用局面，則需要從館閣體的生存基礎即科舉制度上進行變革。在西方列強侵略的壓力下，以及在改革和廢除科舉的呼聲中，科舉制度在1905年被廢除。在新興的新式學堂、私人學校和教會學校中，經學課程讓位于中西結合的課程，這些課程中不再將書法的工整勻稱作為考核指標，館閣體書法在失去科舉制度支持的情況，徹底失去了其生存基礎，書法在干祿方面的用途和功能也隨之消失。

書法干祿的功能由于科舉的廢除而失效，而書法體現士人文化修養、表達雅趣的功能，在救亡圖強的社會思潮中也受到了質疑。"戰國策派"學人林同濟在1942年的《論文人》一文中，集中批判了士大夫文化的弊端。他說中國

[19] [清]馮桂芬《校邠廬抗議》，上海書店出版社，2002年版，第39頁。
[20] [清]鄭觀應《盛世危言》，遼寧出版社，1994年版，第35—36頁、第50頁。

文人太過注重"文"而導致了"文弱""虛文",缺乏"武德",迷信"德化主義",乃至于有悖于現代"力的文明"的問題。[21]社會學家費孝通則在1948年説士大夫"在文字上費工夫,在藝技上求表現,但是和技術無關,中國文字是最不適宜表達技術知識的文字"[22],揭露了士大夫文化與技術化相違背的特徵。這種批判與上述李鴻章、馮桂芬、鄭觀應等人的觀點一樣,均是着眼于從國家富强和科學技術發展的角度,批判了書法之脱離實務、追求雅趣的藝術特質,并暗示出這一特質甚至構成了中國國力衰弱、科技落後局面的某種隱喻。

綜括言之,在晚清民國救亡圖存、學習西方科學技術的政治社會訴求之下,館閣體書法、帖學書法顯露出了文弱萎靡、脱離實務的弊病。針對此點,有一部分學者試圖以碑學的雄强峻健來對此實行挽救,然而這一主張并未能從根本的社會基礎即士大夫之生成方式上改變帖學書風。在國家積弱的歷史語境下,書法若要從根本上擺脱文弱的特質,適應科學技術的發展,無疑需要實現一種現代的改造。

三、現代改造:書法功能的轉化與內涵的重構

在晚清民國尋求富强、發展科學技術的訴求下,用以謀取功名和表達雅趣的士大夫書法之合法性遭受了前所未有的質疑,書法的存在基礎也遇到嚴重的挑戰和威脅。然而,即使是在國家富强、科學發達的今天,書法也并没有從中國的文化系統中消失——相反地,書法隨着國家的富强和科技的發達而焕發出新的生命力。那麽,在晚清民國時期,書法究竟發生了何種轉變,被予以了何種現代改造,使得它能夠在新的時代背景下延續其藝術生命呢?

隨着科舉制度的廢除和清王朝的覆滅,傳統士大夫的政治社會地位遭到了制度層面的解構,文化權威也面臨着失效的威脅。在民國時期新的政治語境下,這種遭受過質疑的、殘存的士大夫文化權威,并没有隨着舊政權的瓦解而立即消失殆盡,而是以不同的方式發揮着它的"餘熱"。舊的士大夫即使不再在朝廷出仕,但他們在目不識丁的民衆心中,仍舊具有某種文化上的優越性,這種知識階層對于普通民衆的優越性,一旦納入到商品市場的符號化運作中,甚至可以轉換成商業上的價值。在書法和繪畫商品化的進程中,許多士大夫借由其文化地位的餘威,成爲了或職業或半職業的書畫家。對此作家蕭乾寫道:

[21] 江沛、劉忠良《中國近代思想家文庫·雷海宗、林同濟卷》,中國人民大學出版社,2014年版,第623—628頁。
[22] 費孝通、吴晗等《皇權與紳權》,第17頁。

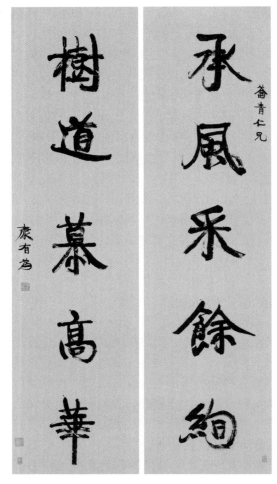

康有爲行書《承風樹道》五言聯
上海博物館藏

清廷科舉至1904年甲辰科而告終，七年後，辛亥革命，原翰林公星散，多以鬻字爲稻粱謀。當時各大城市都有書畫社及南紙箋扇商店，專營代客求購字畫生意，如北平的榮寶齋、天津的夢花室等，競相給書畫界名流印製"潤例"，通稱"筆單"，即價目表，匯訂成冊，置諸櫃檯，備顧客選訂。店鋪代訂代收，按件只加收二成，稱"墨費"，其利薄如此，所以生意十分興隆。這給翰林公賣字提供了方便之門。[23]

據蕭乾的記載，前清的翰林公由于科舉的廢除而轉行成爲"多以鬻字爲稻粱謀"的賣字爲生的職業書法家，甚至由於書法市場的廣闊，還催生了爲書法家和顧客之間提供服務的中介店鋪。事實上，許多前清士大夫由于清政府的倒臺，失去了生活來源，書法和繪畫反倒成爲了用以謀生的技能，他們中很多人都成爲職業或兼職書法家，以賣字畫爲生。比如，據《申報》所刊登的情況來看，前清狀元、實業家張謇，清朝遺老鄭孝胥、康有爲、沈曾植、章太炎、馬一浮等人，都在《申報》等報刊上刊登鬻字的廣告。[24]與此同時，海派的書畫家比如吳昌碩、任伯年更成爲了民國時期書法市場的主要人物，也成爲此時商業化、職業化程度較高的書畫家。

[23] 蕭乾《新編問世筆記叢書・津沽舊事》，上海書店出版社，1994年版，第129—130頁。
[24] 王超《淺談民國前期〈申報〉中書畫收藏潤例與書法消費主要人群（1912—1927）》，《美與時代》2009年第4期。

由此可見，士大夫借助其舊有的文化權威，促使書法在商品市場中獲得流通價值，并隨着書法商品的流通，擴展到民衆的日常生活中。

在延續文化權威、走進民衆生活的同時，書法的藝術文化特質也發生了一定程度的改造，這種改造集中體現爲書法的學科化和技術化。民國時期，由于西方學科體系的引入，在教育體系中也設立了美術學科，而許多學者也努力將書法納入美術這一門類之中。比如，梁啟超在其《書法指導》中指出書法的美術價值，他說"書法是最優美最便利的娛樂工具"，書法在美術上的價值體現在其"綫的美""光的美""力的美"以及"表現個性"上，接着，梁啟超還闡明了簡單明了的書法用筆要訣。[25]基于美術會産生科學之理念，[26]梁啟超這一對于綫、光、力、個性等分析要素的使用，折射了書法從一種士大夫式的文化知識向一種現代的美術、技術知識的轉變——書法的美學特質不是從抽象主觀的體驗如"靜穆""雄奇"進行描述，而被還原成可以分析的、客觀的綫條、力和個性等構成要素。而梁啟超對于書法美術化、娛樂化的強調，又折射出書法權威的下移——書法從一種士大夫獨占的知識轉變成平民化的、普通人都可以學習的知識。

與之類似的，著名的教育學家蔡元培也持有相似的觀點，認爲書法應具備與國畫一樣的學科地位："唯中國圖畫與書法爲緣，故善畫者，常善書，而畫家尤注意于筆力風韵之屬……增設書法專科，以助中國畫之發展。"[27]蔡元培認爲，當時美術改革的關鍵在于使之自然科學化，在于"用研究科學的方法貫注之，除去名士毫不經心之習"[28]。蔡元培的這一觀點，同樣凸顯了用科學方法來改造美術學科的取向。除此之外，還有弘一、黃賓虹、沈子善、沈尹默等人，均對書法技法作出了詳細的闡述，對于書法的技術分析儼然已經成爲了一種書法研究的潮流。民國時期這一借鑒西方美術理論，以科學方法分析書法的做法，使得書法得以從一種士大夫文化知識中脫離出來，進而轉變爲一種科學的、美術技術的知識。書法，在改變其傳統的士大夫文弱特性的同時，獲得了全新的現代科學的面相。正是通過這一科學化，或者說賦予科學和技術色彩的改造，書法的品鑒和分析變得更爲理性和清晰，書法變得更加注重分析性，更爲講究技法了。

[25] 鄭一增《民國書論精選》，西泠印社出版社，2011年版，第15—29頁。
[26] 郎紹君、水天中等《二十世紀中國美術文選》（上卷），上海書畫出版社，1999年版，第88—97頁。
[27] 蔡元培《在中國第一國立美術學校開學式之演說》，《蔡元培美學文選》，北京大學出版社，1983年版，第77頁。
[28] 蔡元培《在北大畫法研究會之演說詞》，《蔡元培美學文選》，第80—81頁。

在書法商品走進民衆生活，書法的風貌漸趨科學理性的同時，書法又隨着國家革命的推進，變得更爲大衆化和平民化。這要歸功于書法在革命年代號召群衆、宣傳革命的政治功能。民國時期的革命家，常常運用書法書寫簡明扼要、通俗易懂的政治理念和民族理想，宣揚其政治理念。比如，孫中山多次在不同場合書寫如"博愛""天下爲公"一類的政治口號，又比如蔡元培的"求實"、李大釗的"鐵肩擔道義"、于右任的"爲萬世開太平"、閻錫山的"科學救國"等書法，成爲了革命時期號召民衆、凝聚人心的强大精神旗幟。考慮到這類書法的書寫者又是極具影響力的政治家和學者，這則爲書法作品增添了某種"魅力"或曰感染力、號召力，使得書法內容及其藝術形式隨着革命的深入而深入人心。換言之，這一用書法宣揚政治理念和民族理想的做法，給書法賦予了一種承載民族訴求、宣揚革命理念、凝聚民族認同的功能，其在使書法適應民族國家構建要求的同時，也爲書法開拓了政治性的、平民化的生存領地。

　　至此可以看到的是，在清末民國時期，書法的謀求功名和表達雅趣的功能實現了一種現代的改造，這一改造使得書法改變了其有悖于國家富强和科學發展的文弱萎靡特質，進而獲得在商業的發展、現代科學的發達和民族國家的構建中，獲得了新的生存領地。書法的生存基礎由士大夫之文化權威轉向了商業、科學和政治的運作，書法的士大夫性格，也相應地轉變成爲一種職業的、理性的、平民的性格，變得更加具備客觀和科學的性格，以及更爲平民化。在這一進程中，書法實現了藝術功能的轉變和內涵的重構——換言之，實現了一種現代化轉變。

四、形式强制：書法的現代命運

　　晚清民國時期書法的現代轉型，是在整個中國社會轉型的大背景下發生的。這一轉型深刻地改變了書法的內涵和功能，促使書法走向了現代化。然而，這一現代轉型塑造了書法的何種命運？今天我們應該如何看待和檢討這一現代轉型帶來的後果？這即需要從傳統與現代兩種書法類型的生產機制上尋找解答。

　　在中國古代，作爲士大夫書寫藝術的書法，是誕生在皇權政治的人才選拔制度即科舉考試制度之下。更準確地説，書法的生產權力掌握在士大夫手中，而這種權力實際上是在皇權、科考學權以及土地權的權力交互與共振之下產生的。從積極的角度説，士大夫需要練習書法以在科考場上發揮才力，需要使用書法書寫文章以宣揚在儒林之聲名，還需要書法之研習來端正品格

與調節心境節奏。從消極的角度說，在士大夫遭遇官場或生活挫折時，書法又可以寄寓其退隱之意趣，尋求精神超脫。因此，由士大夫書寫的古代中國書法，更多的是一種"內容強制"的藝術，這即是說，它是一種源于社會現實、生活現實的藝術。

到了現代，這一書法藝術的生產機制變得截然有別。在今天的中國，提起書法，人們想到的已經不是士大夫，而是職業化、專業化的書法家，書法家們紛紛製造出爲普羅大衆所鑒賞、傳頌乃至臨摹的書法作品。在這背後，首先是國家，亦即是政治權力的一種"新"的在場——新的政治權力不再是通過科舉、官爵與土地之間的權力分配而發揮作用，而是通過對書法書寫者即"書法家"的身份賦予，以及與之相伴隨的經濟利益的賦予而發揮作用。這種政治權力運作的目的在于服務政治、經濟、文化的社會生產，在將這一社會生產的效果施之于普羅大衆，而這即造就了書法家的"職業化"——造就了對于專門的書法技術的強調。其次，書法家的經濟利益，則更爲直接地是通過

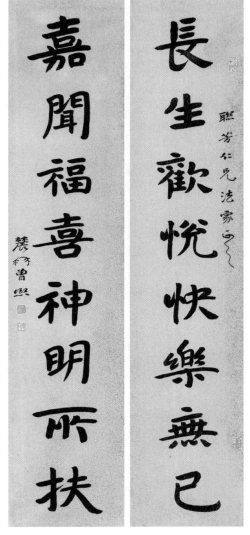

曾熙楷書《長生嘉聞》八言聯　朵雲軒藏

普羅大衆對于書法的"接受"來完成的，因此他們的創作就必須照顧普羅大衆的接受能力，這就直接導致了書法的"優美化"——更加準確地說，形式之通俗與優美化。在這政治與經濟的權力之籠罩下，由現代書法家所書寫的書法，就呈現出"形式強制"的藝術發生機制。

這一"形式強制"的藝術發生機制直接導致了古代書法文人意趣的淡化乃至消逝。如前所述，古代書法是一種皇權、科舉、官爵與地權交互之產

物，在這背後，隱含着古代士大夫一種積極進取的儒家精神，一種消極退隱但又堅忍不拔的道家精神——"莊嚴""中庸""豁達""不羈""豪放""隱逸"，乃是古代中國書法的內涵所在，這一內涵無以名之，強名之曰"文人意趣"。當書法步入現代語境而變成一種國家和商業主導的存在時，書法逐漸遠離了古代士大夫的儒家、道家精神和士大夫的生活內容，日益走向一種"形式之美"，走向了一種更少注重內容，而更多注重形式構成和藝術衝擊力的書法。

在這一"形式強制"籠罩之下的書法家，其生存境況無疑也受到國家和商業這兩種力量的制約和影響：一個現代的書法家，一方面需要加入各類書法家協會，或者讓自己與高等院校的書法專業攀上關係，以獲得一種國家權力認證的書法家身份；另一方面，又樂意將自己的書法作品製作、包裝成一件件迎合市場需要的商品，來獲得相應的經濟效益。這一書法家的生存境況，直接導致了當代書法文人業餘式意趣一定程度的式微，并在國家權力和商品經濟的直接主導下走向專業化軌道。

然而，這并非意味着書法生命力之消亡。從另一角度看，這同時也意味着書法新生命之誕生。伴隨着書法的書寫者即書法家的職業化，書法亦走向了一種與國家權力延伸之細膩化、深廣化相伴隨的藝術風貌之精密化。在社會分工日益精細化的今天，書法風格的發展也會變得愈來愈精專化。本來，現代性就是一種追求形式美、技術美，而在有意無意之間忽視內容的一個歷史趨勢，這個趨勢隨人類生產力的極大提高，隨着社會大生產對商品源源不斷的製造，似乎已是宿命般地不可逆轉了。當我們發出"美麗新世界""娛樂至死"等唏噓時，我們何嘗又不是樂在其中？雖然，我們已經不再需要被書法所感動了。

<div style="text-align: right">莊謙之：廣東工業大學馬克思主義學院
（編輯：夏雨婷）</div>

《書法研究》徵稿啓事

一、本刊歡迎有關書法史、書法理論、書法技法、書法教育、書法鑒藏以及書家、書迹、書體等各個方面的研究文章。内容暫不涉及當代書風、書家創作評述。

二、提倡文章標題醒目簡潔，行文規範，主旨明確，言之有物，篇幅在萬字左右爲宜，特殊文稿視需要可接受三萬字以内長文。

三、論文須提供内容提要（300—500字）和關鍵字（3—5個）。

四、使用規範化的名詞術語，不用非公知公用的符號和術語。不生造新術語，如尚無合適漢文術語的，應括弧注明。

五、相關成果引用務必注明來源；引文須采用加引號方式直接引用，并在注釋中注明出處。

六、注釋應符合本刊要求，統一用"脚注"。具體格式爲：

1.文獻標明順序：作者、書名、出版社、出版年份、卷數、頁碼；或作者、篇名、期刊名、期數（出版時間）、頁碼。如：項穆《書法雅言》，《歷代書法論文選》，上海書畫出版社，1979年版，第512頁；尹一梅《簡牘書法與刻帖中的鍾繇書》，《書法叢刊》2007年第2期，第19頁。

2.中國古代人物人名，首次出現前冠朝代名，如：[宋]蘇軾。

3.外國人名，首次出現前冠國籍，用方括號標明，如：[美]方聞。

4.中國古代紀年及人物生卒年，使用年號後括注公曆，如：清光緒二年（1876）；蘇軾（1037—1101）。

5.論文無特殊需要，不再專列參考文獻。

七、縮略語、略稱、代號，在首次出現時必須加以說明。

八、來稿請附簡介（包括姓名、出生年月、性別、單位、職稱、學位、研究方向以及電話號碼、電郵地址、聯絡地址、郵政編碼）。如果是國家專項項目，請注明項目來源和批准文號。

九、本刊實行匿名評審制，堅決反對抄襲之作或一稿多投。無論録用否，來稿三個月內將給予回復。一經使用，即付稿酬，并贈送兩冊樣刊。

十、本刊保留對稿件的編輯、删改權利，如作者有特殊需求，請在稿件上說明。

十一、凡被録用的文章，其電子版權、網絡版權等同時授予本刊。

十二、來稿請提供電子文本，文中插圖請另附圖片格式原圖，黑白圖片像素在600萬以上，彩色圖片在300萬以上（JPG格式或TIF格式）。

特此布達，敬請賜稿。

《書法研究》編輯部

獨立思想　開放視野　嚴謹學風　昌明書學

中文社會科學引文索引CSSCI擴展版來源期刊
國家新聞出版廣電總局認定學術期刊

2023年《書法研究》
開始徵訂　敬請關注

國內定價：人民幣 45.00圓
海外定價：美　圓 16.00圓

掃官方微店二維碼
訂閱雜誌

掃中國郵政二維碼
訂閱雜誌

　　《書法研究》（季刊）創刊于1979年，是中國第一本書法類純學術刊物，是中文社會科學引文索引CSSCI擴展版來源期刊、國家新聞出版廣電總局認定的學術期刊。《書法研究》以"獨立思想，開放視野，嚴謹學風，昌明書學"爲辦刊宗旨，以書法（包括篆刻）學科建設爲框架，研究物件舉凡書法史、書法理論、書法技法、書法教育、書法鑒藏等各個方面，從當前研究背景和學術趨勢的新條件新形勢出發，全方位構建書法研究的新格局、體現新內容。雜誌注重海外最新研究成果的推介，宣導與相關學科研究融合，重點關注學術前沿。同時，《書法研究》努力爲青年學者發表優秀學術論文搭建平臺。

本刊地址：上海市閔行區號景路159號A座
編輯部電話：021-53203889　　郵購部電話：021-53203939

壺月軒記

江陰李生恆字守道先世
漁于兵辟地上海之漁莊
以耕釣為業,脈穎讀書
效典故習法書名風家雖
竇不肯尚仕進著龜後
斗室築茅壺最程堂之
僑別構一軒郭曰壺月

月吾於南唐會記把畫吳
楊禎盧支蓋之雲雪古之挺
頗楊伐克陸畫沙鍾之也
就此致意
至京皆好書過文志遠
恐可副望一本張芳軒

阮青萎而好学尊师敬友
不远千里吴且见士学日進
清白的行日辞以清言有以
竹承源浏得而畜新安之
派則吾又尝と生鸿世谱题
曰李氏之壶谱也四方士大生
继壶月访繫于谱に之軒
を不杉負守乾矣之间裹三

小軒結搆敞雲的佳句漫容對客評玉兔
擣霜秋擾骨銀蟾出海牋舍精空生雲
白水初含光澈空青斗半橫最憂延平
明哲在孤枝奕瞳緊家群 賴善

壺月軒窻幽且潔虛明瑩徹貫中央山河動影
金波溢宇宙無塵玉露涼雪碗蔗漿寒欲凍
風簾桂子夜飄香李生表裏請如許絕似求
儕費長房
俞參

壺月軒中人垂清吾宗祖考繼家巖陰松銀漢潛神觀霸吐瑤臺顧兔坐臥白半閒含溫池即千里壎箎漉藏室多儀向淥歎湜何須世上名曰囊崇羲

孔壺如雪月如冰之子軒居怳
野情水占白雲秋萬頃乞閑清
鏡夜三更誦袍詩好蛟精泣玉
笛蘆高鶴夢齋家三嚥樓
雲儼君能來與子孫漚盟
西神山道士張樞

冰壺秋月清瑩比至尓名軒
雖祖風蕯共猶未摩玉府
夢魂糖入廣寒宮漨肰氣
火去窊下飄然天香沁骨
中茎苖生涯尖冫涘溪肰
心地自裏颣

董佐才

楊維楨《壺月軒記》冊　私人藏

中文社會科學引文索引CSSCI擴展版來源期刊

國家新聞出版廣電總局認定學術期刊

書法研究

CHINESE CALLIGRAPHY STUDIES

二〇二二年第一期

創刊于一九七九年·總第一六五期

上海書畫出版社

學術顧問（按年齡序次）

傅　申　李剛田　曹寶麟
邱振中　華人德　黃　惇
王連起　叢文俊　盧輔聖
白謙慎　張子寧　陳振濂
劉　恒

主　　編　王立翔
副 主 編　孫稼阜
編　　審　李偉國
責任編輯　李劍鋒
編　　輯　夏雨婷

責任校對　倪　凡
技術編輯　顧　傑
整體設計　王　崢
圖版攝影　李　爍

中文社會科學引文索引CSSCI擴展版來源期刊
國家新聞出版廣電總局認定學術期刊

主管 | 上海世紀出版（集團）有限公司　**主辦** | 上海中西書局有限公司　上海書畫出版社有限公司
出版 | 上海書畫出版社有限公司　**編輯** | 《書法研究》編輯部
地址 | 上海市閔行區號景路159弄A座426F　**郵政編碼** | 201101
編輯部電話 | 021—53203889　**郵購電話** | 021—53203939
信箱 | shufayanjiu2015@163.com　**網址** | www.shshuhua.com　**微信公衆號** | shufayanjiu1979

印刷 | 上海華頓書刊印刷有限公司　**發行** | 上海市報刊發行局　**發行範圍** | 公開
國際標準連續出版物號 | ISSN1000—6044　**國内統一連續出版物號** | CN31—2115/J
全國各地郵局訂購　郵發代號 | 4—914　**海外總發行** | 中國國際圖書貿易集團有限公司　**國外發行代號** | C9273

季刊　出版日期：2022年3月5日
國内定價：人民幣 45.00圓　海外定價：美圓 16.00圓

目 錄

書法經典的闡釋與審美追加——中國書法經典研究之二 | 叢文俊 | 5

楊維楨《壺月軒記》所附元人詩詠考證 | 顧　工 | 36
楊維楨《行書真鏡庵募緣疏卷》相關問題研究 | 施　錡 | 57

元刻《樂善堂帖》補論——以新見明拓殘本爲例 | 田振宇 | 72
好古擅書的清初詩人王士禄 | 董家鴻 | 95
孫星衍篆書藝術考論 | 楊　帆 | 108
李光映《觀妙齋藏金石文考略》考論及其書學觀念 | 王文超 | 128
吐魯番出土蒙學習字文書中的書法教育 | 石澍生 | 140
尉氏家族墓志研究 | 南　澤 | 157
樓鑰的考據與書學
　　——基于《攻媿題跋》的考察兼及樓氏家族相關碑志書風考 | 潘　捷 | 179

聲　明：
1.凡向本刊投稿，一經使用，即視爲授權本刊，包括但不限于紙質版權、電子版信息網絡傳播權、無綫增值業務權及其轉授權利；本刊支付的稿費已包括上述使用方式的稿費。如有异議，請在投稿時聲明。
2.本刊中所登載的文、圖稿件，用于學術交流和傳遞信息之目的，不代表本刊編輯部贊同其觀點，相關著作權問題也由内容提供者自負。
3.本刊所有圖文資料，如出于學術研究需要，可以適當引用，但引用時請注明引自本刊。
4.本刊如有印裝問題，請寄回本刊，由編輯部負責聯繫調换。

書法經典的闡釋與審美追加
——中國書法經典研究之二

叢文俊

內容提要：

　　書法經典的闡釋與審美追加初始于南朝，唐太宗尊王后則全面展開，并達到極致，後世因循，至今不衰。闡釋與追加，大都出自後人的理解與時尚需求，而內容則不斷地拓展延伸，逐漸與經典其人其書拉大距離、發生錯位，逐漸掩蓋其處于各種原生態中的經典及真實意義。其中最引人注意的是，在思想觀念、倫理道德、大文藝觀之觀照下的教化功能，最終歸結于傳統文化。如此，則使書家從平凡成為偉大，從真實到層層光彩的籠罩，成為世代推崇與傳習的經典。書法附于文字而行，天然地有其本源的文化屬性，而在經歷千百年持續的審美追加之後，書法之藝術精神與文化完全融合，使自身成為中國文化的表徵。

關鍵詞：

　　書法經典　審美追加　累積　大文藝觀　原生態　傳統文化

　　書法經典的形成因素具有多樣性，不可重復，也不以個人意志為轉移。書法經典大都兼具實用性與藝術性，但後者更為重要。歷代對經典的闡釋，都是開放而自由表達的，也是一個不斷增益、累積的審美追加過程。這裏，經典的風格樣式及其固有的涵義逐漸被弱化，後人往往會依據自身的社會存在和體驗，希望從經典中看到什麼，怎樣去描述他們，于是各種被追加的意義、被放大的光環使經典逐漸進入一種崇高而神化的境界。人們為經典賦予極高的權威性，并對這種被重新塑造的經典頂禮膜拜，使之成為近乎永恆、超然的審美理想與參照系，進而產生較為強大的社會向心力，持續地向後學傳達能夠助力維繫社會秩序、思想文化的藝術精神。就此而言，書法經典大都已非真實的故我，而成為不斷被後人借用以達成各種目標的特殊工具。或者說，書法史上從未有過單純的、祇供藝術欣賞與傳習的書法經典。如果能撥開種種歷史光環，

爲書法經典復原至固有狀態，對重新認識書法史與書法經典，將大有裨益。

一、經典意義的追加與累積

歷史上，書家以其傑出的藝術成就而得重名，以世人的趨效而成爲楷模，復以傳習的久遠而成爲經典，但大多數人往往身謝道衰，終至于泯泯無聞。影響到後世選擇的因素很多，惟其兼備趨時足用與高超的藝術個性且具有普適性價值者乃能傳習久遠。其中篆書雖遠離實用，而字學仍在，作爲文字根本的功用與觀念尚存；狂草雖不實用，却以其人皆畏難而又奉若神明的超然地位顯示其存在的價值。二者皆不可無，亦不可多，此則實用文字的書寫何以能具有强烈藝術特質的根源，表現出中國文化與書法傳統的博大和包容性。

對後世生活在書法時尚風氣中的人而言，如果所學爲二王，對其遺迹、風範將油然而生親和之感，尊尚古雅、取法正宗的思想觀念也會隨之清晰，審美與批評表達則會在二王與後學之間展開。如果所學爲智永，雖系二王家法嫡傳，而以其平淡無奇，善學者行將止于上溯二王階陛，或以失察爲其"疏淡"[1]所惑，再難進入二王藩籬；或爲其"半得右軍之肉"[2]所誤，傷于病弱。如果所學爲羊欣，則以欣書"如大家婢爲夫人，雖處其位，而舉止羞澀，終不似真"[3]而受到譏評。欣書雖得小王親炙，但風骨未贍，張懷瓘《書斷·妙品》稱"今大令書中風神怯者，往往是羊"，是其僅得形模而精神不副；米芾學欣書，薛紹彭戲譏其"公豈俗所謂重臺者耶？"猶謂婢之婢也。[4]事實也是如此，兼有取法乎上、僅得乎中，取法乎中、僅得乎下的觀念和心理。名家楷模不斷地向少數人集中，人或貴耳賤目，開口必稱右軍，至于所得幾何，罕見有人顧及。世風如此，則鑒賞與評價亦皆入時相隨，由是品流別異，高下得判，被後人所關注評説的名家多者愈多，寡者愈寡，書法史上盛衰涇渭分明，蓋出于此。仔細梳理古代書論，後世對書法經典的審美追加與積累過程清晰可辨，揭示其所以然，則大家與名家、正宗與旁流之成因歷歷在目。試以王羲之爲例析説之。

虞龢《論書表》云："羲之所書紫紙，多是少年臨川時迹，既不足觀，亦

[1] [宋]蘇軾《東坡題跋·書唐氏六家書後》評智永云："精能之至，反造疏淡。"屠友祥校注，上海遠東出版社，1996年版。
[2] [唐]張懷瓘《書斷·妙品》，載《歷代書法論文選》，上海書畫出版社，1979年版。後凡引文出自此書者，不再注出。
[3] [南朝梁]袁昂《古今書評》，載《歷代書法論文選》。
[4] [宋]趙構《翰墨志》，載《歷代書法論文選》。

無取焉。"又云："羲之書，在始未有奇殊，不勝庾翼、郗愔，待其末年，乃造其極。"未詳具體時間，陶弘景《論書啓》稱"逸少自吳興以前，諸書猶爲未稱。凡厥好迹，皆是向在會稽時、永和十許年中者"，晉穆帝永和凡十二年，至升平五年五十九歲卒，不過十六、七年，即大約在不惑之後，書乃漸入佳境。在書體演進序列中，近體楷、行、草前有鍾繇、衛瓘、索靖、王廙、衛夫人諸家爲楷模，後有子敬傳其法，逸少正當其中。繼承與創新勢在必然。此乃歷史定位，并非出自主觀意願。昔賢好以王書比于鍾、張，是因其貴越群品，能與二家聲名、歷史地位相埒，不意味王書新體直接源出二家之法而善爲變化的結果。張芝享譽書史，功在章草的楷則規範與草書本《急就章》字書經典傳承，後世稱其創制"一筆書"今草，謬矣。[5]張、王二家相隔百餘年，已多滄桑變化，章草對今草的演進固然會有所助益，却非父子關係，後世取二人比較評說，應僅限于歷史地位而言。又，據王僧虔《論書》載述，王廙"是右軍叔"，"書爲右軍法"；《書斷·妙品》稱衛夫人"隸書尤善，規矩鍾公""右軍少常師之"，又評王廙"祖述張、衛遺法，自過江，右軍之前，世將（王廙）書獨爲最"。以書體演進的客觀趨勢爲言，遠師鍾法而再爲出新，未若近師王廙、衛夫人更爲直接。以此可知，鍾、王書體演進相隔近百年諸多變遷，數代人的努力推動，評說二家，須以史實爲前提。庾肩吾《書品》云：

張工夫第一，天然次之，衣帛先書，稱爲"草聖"。鍾天然第一，工夫次之，妙盡許昌之碑，窮極鄴下之牘。王工夫不及張，天然過之；天然不及鍾，工夫過之。羊欣云："貴越群品，古今莫二。"兼撮衆法，備成一家，若孔門以書，三子入室矣。

以"天然""工夫"爲比較量說的標準，直接忽略書體演進之客觀存在的古今差異，乃此評短處；從三家抽繹出具有共性的美感以成己說，亦屬難能。所謂短處，張芝所善乃章草，王書爲今草，異時異質，比擬失倫。鍾、王皆善楷書，鍾成于初成之際，王妙于完備之時，二者猶椎輪、玉輅，朴華相對而各擅名其時，存在差異實屬正常。"天然"，竇臮《述書賦·語例字格》釋云"鴛鴻出水，更好容儀"，義猶本色，不假雕飾；"工夫"謂書寫自積功而至高超的技術水準。張芝草書"下筆必爲楷則"，自然"工夫"勝而少"天然"；鍾書初創，質樸無華，即"天然"勝而少"工夫"。王書今草亦在創立規模之初，比于張芝，理應"天然"勝而"工夫"遜之；王書楷法勢巧形密，

[5] 詳見叢文俊《章草及其相關問題考略》，載《中國書法》2008年10期。

鍾繇《宣示表》

比之鍾書,"工夫"勝之而"天然不及",此亦一定之理。《書譜》所謂"而淳醨一遷,質文三變,馳騖沿革,物理常然"之論,正宜參證庚評。庚評雖有瑕疵,却是近乎單純的藝術思考,而隨着時間的推移與改朝換代,書評亦逐漸進入到更大的文化背景當中,不再單純。

唐太宗好書,尊崇大王而貶斥小王,實則其字體縱畫長,有小王遺蹤。之所以一反南朝"比世皆尚子敬書,非惟不復知有元常,于逸少亦然"[6]的積習,或許別有所寄。唐太宗發動玄武門之變,殺兄弟、逐父皇,奪取帝位,乃人倫大喪,借小王自言書法勝父之失而刻意排斥,以示倫常之道。再則,《宣和書譜》評唐太宗好書尚書爲"粉飾治具",極是。唐太宗倡書尊王,務使教化集于一人;又科舉以書判取士,以"楷法遒美"爲標準,以同天下之習。諸般措施促使儒家經世致用思想、倫理道德標準迅速地進入書法審美取捨的標準當中,于潛移默化中誘導士人文化群體價值觀的形成。王定保《唐摭言·述進士》稱唐太宗:

嘗私幸端門,見新進士綴行而出,喜曰:"天下英雄入吾彀中矣。"

可謂異曲同工,用心一也。同時,唐太宗爲使己好名垂千古,親自參與《晋書》編撰,作《王羲之傳論》,文云:

書契之興,肇乎中古……伯英臨池之妙,無復余蹤,師宜懸帳之奇,罕有遺

[6] [南朝梁]陶弘景《與梁武帝論書啓》,載《歷代書法論文選》。

迹。逮乎鍾、王以降，略可言焉。鍾雖擅美一時，亦爲迥絶，論其盡善，或有所疑。……獻之雖有父風，殊非新巧。觀其字勢疏瘦，如隆冬之枯樹；覽其筆蹤拘束，若嚴家之餓隸。其枯樹也，雖槎枿而無屈伸；其餓隸也，則羈羸而不放縱。兼斯二者，固翰墨之病歟！子雲近世擅名江表，然僅得成書，無丈夫氣。行行若縈春蚓，字字如綰秋蛇，卧王濛于紙中，坐徐偃于筆下。……所以詳察古今，研精篆素，盡善盡美，其惟王逸少乎！觀其點曳之工，裁成之妙。煙霏露結，狀若斷而還連；鳳翥龍蟠，勢如斜而反直。玩之不覺爲倦，覽之莫識其端。心慕手追，此人而已，其餘區區之類，何足論哉。

　　貶斥小王，語似偏見，不足取信。"盡善盡美"，出《論語·八佾》，是孔子稱譽堯舜禪讓時的《韶》樂，代表了人世間最美好的仁愛和智慧，引申用以評説各種事物的完美無缺。美在于形式，善在于思想，由思想決定形式之美的價值與佳否。隨後列舉王書的點畫工美、結體妍妙以概其餘，以及藻飾王書的筆斷意連、取勢履險如夷，作爲點睛。依據史實，王羲之不過書體演進序列中的一位傑出書家，有玄學和魏晉風度的陶冶化育，家奉五斗米教，崇尚神仙，服食丹藥，其蕭散風流，與儒家思想關聯無多。這種出自後人主觀意願的解讀與追加并非王書所固有，却以此創開以倫理道德爲書法審美與評説的先河，而王書原生態所藴涵的藝術真諦，亦被後人蒙上一層面紗。

　　唐太宗之後，孫過庭撰《書譜》，進一步坐實子書不能勝父之事，并爲王書的達性抒情做出詳盡的闡發及理論概括。文云：

　　寫《樂毅》則情多怫鬱，書《畫贊》則意涉瑰奇，《黄庭經》則怡懌虚無，《太師箴》又縱横争折。暨乎蘭亭興集，思逸神超；私門誡誓，情拘志慘。所謂涉樂方笑，言哀已嘆。……雖目擊道存，尚或心迷義舛，莫不强名爲體，共習分區。豈知情動形言，取會風騷之意；陽舒陰慘，本乎天地之心。既失其情，理乖其實，原夫所致，安有體哉。

　　孫氏從王書的不同作品中，讀出作者之不同的心理活動與情感所系，而以《莊子》"目擊道存"爲説。實際上，孫氏祇是面對不同作品的文辭内容做出不同的聯想，據《詩經·大序》所做的進一步引申發揮，也是以己度人，但前四者同爲實用的小楷，作者在書寫時如何會有不同的情感活動并使之達于筆下？或者説，文辭内容將如何影響作者的書寫心態，使之自然轉化爲具體作品的美感風格，并能由鑒賞者準確地感知獲取？"蘭亭興集"指《蘭亭序》，"私門誡誓"謂《告誓文》。鑒賞者可以自由想像，而若以爲乃作品固有，實

孫過庭《書譜》

難求證。[7] "情動形言"出《詩經·大序》，是在以詩、歌、樂、舞之大文藝觀的"風騷之意"來概括書法之達性抒情的原理；"陽舒陰慘"，本于《周易》，"天地之心"是天人合一、天人感應，是人心的哲理化，人之所尚所欲直接進入到宇宙的大秩序當中，人與書法俱爲不朽。這種出於儒家經典的理論具有無上的權威，無可置疑，但以人之複雜的情感活動來對應作品，還有許多困難。後世書論回應者寥寥，亦可說明問題。再則，後世對經典的審美追加，多係個人之見，爲證成己說，往往會徵引權威觀點，試圖使之凸顯在更爲深刻的文化背景上。這種做法與讀書人立身立言的自覺行爲有關，并非作品所固有、所能辨識。如果所言具有普遍性，將會引起後人的共鳴，持續地發揮聯想和評說，做出更多的審美解讀與追加，反之，則會自然地沉寂在歷史長河中。在《書譜》之後，頗具影響的是李嗣真《書後品》，其分體評述王書云：

　　右軍正體如陰陽四時，寒暑調暢，岩廊宏敞，簪裾肅穆。其聲鳴也，則鏗鏘金石；其芬鬱也，則氤氳蘭麝；其難徵也，則飄渺而已仙；其可覿也，則昭彰而

[7] 參見叢文俊《古代書法的"合作"及其介入因素》，載《中國書法》2006年第9、10期。

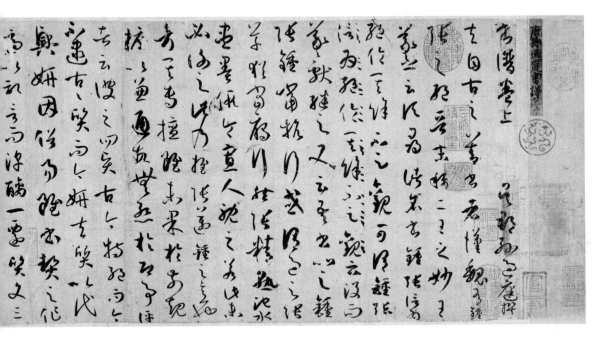

在目。可謂之書聖也。若草、行雜體,如清風出袖,明月入懷。瑾瑜爛而五色,黼繡擒其七采,故使離朱喪明,子期失聽,可謂草之聖也。其飛白也,猶夫霧縠卷舒,煙空照灼,長劍耿介而倚天,勁矢超騰而無地,可謂飛白之仙也。

是評對王書的審美聯想豐富超絕,氣度恢宏,極盡修辭之能事,雖得之在己,且有爲文而文之嫌,而人皆仰慕書聖,不以爲過,至于王書本色及具體作品的美感風格,已不在思慮之中。又,張懷瓘《書斷·神品》評王書云:

……備精諸體,自成一家法,千變萬化,得之神功,自非造化發靈,豈能登峰造極。然剖析張公之草,而濃纖折中,乃愧其精熟;損益鍾君之隸,雖運用增華,而古雅不逮。至研精體勢,則無所不工,亦猶鍾鼓云乎,《雅》《頌》得所。觀夫開襟應務,若養由之術,百發百中,飛名蓋世,獨映將來,其後風靡雲從,世所不易,可謂冥通合聖者也。

以鍾、張爲王書淵源,忽視中間書體演進的許多環節,與史不合,且僅以風格較説,難達宏旨,不無似是而非之意。"鐘鼓云乎",出于《論語》;"《雅》

《頌》得所"出于《詩經》，取之譬説，在于突出作品形式之外的思想性，與其《書斷·行書》評王書"簪裾禮樂"的用意近同。又其《書斷·評》云：

> 右軍開鑿通津，神模天巧，故能增損古法，裁成今體，進退憲章，耀文含質，推方履度，動必中庸，英氣絶倫，妙節孤峙。

所謂"推方履度，動必中庸"，可以視爲唐太宗評王書"盡善盡美"的延伸，與原生態中的王羲之其人其書均不相合。同時，此評亦可窺知儒家思想的深刻影響，正在改造人們對書法藝術的理解與審美評説，已經到了密合無間的程度。人們相信自己的能力和智慧，不曾想過原生態中的王書固有的個性含義，以誤解誤説持續地影響後人，乃至于形成正統而穩定的書法價值觀與審美認知方式。智者如張懷瓘及其書論著述，其見解影響一千多年，至今不衰，而其中謬誤疏失，却罕見有人指出。

後人的審美追加有兩種需求。一曰時需，以備"經世致用"；二曰陳述審美所得，而個人表達又往往與時尚需求有千絲萬縷的聯繫。這種審美追加一經問世，即已不限于時用，也會成爲後人學習書法經典的津梁，以及再爲追加的啓蒙與參照系。持續進行的審美追加可謂無處不在，在不斷充實、豐富經典意義的同時，也會造成許多誤解曲説。審美追加是書法經典的價值所在，誤讀亦無可避免，關鍵是後人看中的是能滿足時需而追加的意義，并不會考慮其原生態如何。由此造成的結果是，千百年來無人不知王羲之及其作品，臨習者無數，言之者無數，却與真實的王羲之相當隔膜，人們離書聖的精神世界越來越遠，遥不可及。項穆《書法雅言·書統》云：

> 然書之作也，帝王之經綸，聖賢之學術，至于玄文内典，百氏九流，詩歌之勸懲，碑銘之訓誡，不由斯字，何以紀辭。故書之爲功，同流天地，翼衛教經者也。夫投壺射矢，猶標觀德之名；作聖述明，本列入仙之品。宰我稱仲尼賢于堯、舜，余則謂逸少兼乎鍾、張，大統斯垂，萬世不易。

在理學思想的影響下，項氏以王羲之比類孔子，而爲"萬世不易"的書法大統。大統，一爲主流，二爲思想道統；垂，垂後，猶言王書爲後世傳習，萬世不替。從本質上看，項氏是在維護天理道統，而不是考慮書法如何健康發展；項氏很在意明代書法出現的種種問題，却衹想依賴王書來去俗除弊，堪稱理想主義者。同樣，早在盛唐之世，張懷瓘面對時尚中的"棱角"和"脂肉"俗弊，即開列出"復本"的醫治良方。其《評書藥石論》云：

夫物芸芸，各歸其根，復本謂也。書復于本，上則注于自然，次則歸乎篆籀，又其次者，師于鍾、王。

所謂"復本"，近乎重返經典，標志着以此爲始，師古以汰除俗病即成爲普遍的認知。宋高宗《翰墨志》所謂"前人作字煥然可觀者，以師古而無俗韵"，最爲明確。此外，恪守經典還有另一種用意。《續資治通鑒長編拾補》載宋徽宗崇寧三年尚書省奏事云：

竊以書之用于世久矣，先王爲之立學以教之，設官以達之，置史以諭之，蓋一道德，謹家法，以同天下之習。世道衰微，官失學廢，人自爲學，習尚非一，體畫各異，殆非所謂書同文之意。

有鑑于此，經典的審美追加不離時需，即可明瞭。統一思想道德，恪守經典傳承，同化天下學書楷模，與秦始皇"書同文字"同義。宋代科舉廢除以書判取士之制，書法隨之出現"人自爲學，習尚非一，體畫各異"的局面，對書法這種"治具"所代表的象徵意義而言，與國家時政治世不符，故上奏以聞。歷史上，基于國家文字政策、帝王好惡，對書法楷模、乃至于經典的取捨，對全社會知識群體或多或少都會有所影響，如果處于官場，則影響尤爲直接。至于影響的佳否，書法史皆不乏其例，倒是最終自楷模而能成爲經典者，乃優中選優、大浪淘沙使然。張懷瓘《評書藥石論》復言：

夫風者教也，風以動之，教以化之，故天下之風，一人之化，若不誨示，已謂得其元珠，瓦釜鐘鳴，布鼓雷吼。至若曲情順旨，必無過患，臣深知之，不忍爲也。

張氏秉承"詩教"傳統，引《詩經·大序》之語，以期引起玄宗皇帝的重視，以天子一人之威，成天下書法教化，移風易俗，促使人心復歸正途、書法返樸，與其後續言"臣以小學説君，道豈止乎書"呼應。此足以説明，張氏基于儒學正統觀念，以鍾、王經典爲審美參照系，以己説爲藥石，以醫時俗病患，始于京師，再爲天下取則，所言爲書，而所謀者大。至于是否合情入理，行之有效，却不在思慮之内。項穆《書法雅言·書統》"正書法，所以正人心也；正人心，所以閑聖道也"之言，堪稱張氏知音，道盡書法之所以被納入倫理道德的高度之原委。當然，這種觀念不能簡單地視爲開歷史倒車，而是書法的社會功用使然。

宋代以降，書論多爲筆記題跋，對經典的審美追加形式亦隨之改變，即使隻言片語，仍有可觀、可以玩味者。試以黃庭堅書論爲例。其《又跋〈蘭亭〉》云：

《蘭亭序草》，王右軍平生得意書也。反復觀之，略無一字一筆不可人意。摹寫或失之，肥瘦亦自成妍，要各存之，以心會其妙處爾。

這是從書寫技術與審美的層面進行追加，助力并神化"天下第一行書"的藝術造詣，以强化經典的價值所在。即使摹刻失真，也能各自成妍，需要以心會意其妙處。斯言與袁昂《古今書評》稱王書"如謝家子弟，縱復不端正者，爽爽有一種風氣"屬意近同，殆所謂"情眼出西施"，頗具主觀性。其《跋法帖》云：

余嘗以右軍父子草書比之文章，右軍似左氏，大令似莊周也。由晋以來，難得脱然都無風塵氣似二王者。

"左氏"，即左丘明，著《春秋左氏傳》，文辭雄深雅健，爲歷代法；"莊周"即莊子，《莊子》一書文思爛漫奇譎，不可方物。黃氏此評，非深識儒、道二家經典者難明其妙，可謂真知灼見。又其《題絳本法帖》云：

余嘗評書，字中有筆，如禪家句中有眼。至如右軍書，如《涅槃經》説，伊字具三眼也。此事要須人自體會得，不可見立論便興諍也。

《涅槃經》，北涼曇無讖所譯大乘佛學經典，具有法身、般若、解脱佛之三德，爲禪宗思想之源。取之以喻王書筆法之妙已至最高境界。眼，句中傳神精妙之處，詩有"詩眼"，禪佛語録中也有"句眼"；"字中有筆"，乃黃氏感悟筆法微妙處的重要見解，于其書論中多次出現，衆人聞之茫然，惟東坡稱之。三眼，言王書字中妙處之多，不限于三數。又其《跋〈蘭亭記〉》云：

此本以定州《蘭亭》土中所得石摹入棠梨板者，字雖肥，骨肉相稱。觀其筆意，右軍清真風流氣韵冠映一世，可想見也。今時論書者，憎肥而喜瘦，黨同而妒異，曾未夢見右軍脚汗氣，豈可言用筆法耶！

此乃黃氏跋定武本《蘭亭》殘石摹刻入板之拓本語，以"骨肉相稱"爲評，復從筆意思及王羲之其人性情品格與外在的風流氣韵，因書及人，主觀想

象的意味很濃，正是宋代書法審美與批評的時尚風氣。

在宋人心目中，二王所有，可謂晉人晉字的代表，從個性拓展至時尚與書家群體的共性，其中不乏精彩的評說。蔡襄《論書》云：

書法惟風韻難及。虞書多粗糙。晉人書，雖非名家，亦自奕奕有一種風流蘊藉之氣。緣當時人物，以清簡相尚，虛曠爲懷，修容發語，以韻相勝，散華落藻，自然可觀。可以精神解領，不可以言語求覓也。

這是在玄學與魏晉風度之整體的觀照下，對書家之人與文化、社會生活與書法藝術的通盤思考，書法雖然處于自然流溢的狀態，而莫不像其爲人，已經觸及到問題的根本。又，周必大《論書》亦云：

晉人風度不凡，于書亦然，右軍又晉人之龍虎也。觀其鋒藏勢逸，如萬兵銜枚，申令素定，摧堅陷陣，初不勞力。蓋胸中自無滯礙，故形于外者乃爾，非但積學可至也。

與蔡氏同一視角，而尤爲具體明瞭。這是宋代字如其人與"心畫"說的泛化運用；有諸中而形于外，是對魏晉風度中的人與書法做出的傳神式的概括，而原理却是昉自《詩經·大序》；非積學可至，意謂一代文化與書法藝術的繁華過後，很難通過努力再現其輝煌。這是把經典推向極致的一種追加，崇拜、神化、絕望兼而有之。又，蘇東坡《書黃子思詩集後》云：

予嘗論書，以謂鍾、王之迹，蕭散簡遠，妙在筆畫之外。至唐顏、柳，始集古今筆法而盡發之，極書之變，天下翕然以爲宗師，而鍾、王之法益微。

"妙在筆畫之外"，直抵鍾、王之書的美感深處，與梁武帝《觀鍾繇書法十二意》的"字外之奇"有異曲同工之妙。指出顏、柳二家"極書之變"，極有見地；而"鍾、王之法益微"，則道出此後千年，人多崇尚鍾、王經典，身心以赴，而苦求不得的尷尬。蘇、黃亦爲經典，其識見既高，影響亦大，後世論書，多屬景從。其中既有自家的遷想妙得、真知灼見，也不乏誇張溢美之辭，要在入人，自成公議。

此外，對經典還有一些具體而微的審美追加，頗爲執着的迷信和推衍，但觀所以，不問所由。例如，王羲之《蘭亭序》起首"永"字，本無深意，却被後世據以演繹而爲"永字八法"；二十餘"之"字，本爲草稿隨手而就，却被李嗣真《書

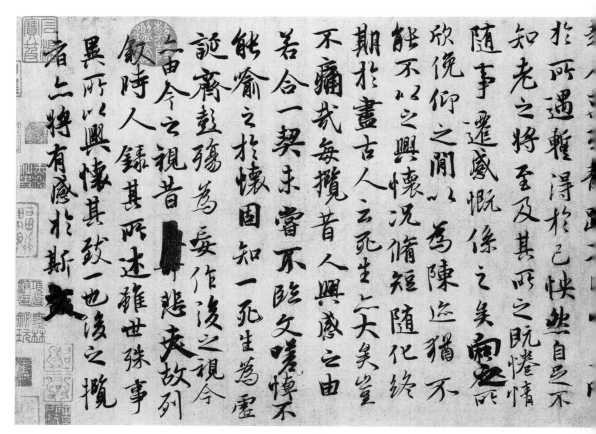

王羲之《蘭亭序》

後品》推衍而爲"羲之萬字不同"，蔡希綜《法書論》謂"每書一紙，或有重字，亦須字字意殊。故何延之云，右軍書《蘭亭》，每字皆構別體，蓋其理也"，穿鑿之迹甚明，却能成爲後人書字刻意求變的座右。又，韓方明《授筆要説》云：

 清河公（崔邈）雖云傳筆法于張旭長史，世之所傳得長史法者，惟有得"永字八法"，次有五執筆，已下并未之有前聞者乎。……而至張旭始弘八法，次演五勢，更備九用，則萬字無不該于此，墨道之妙，無不由之以成也。

 盧携《臨池訣》或名《永字八法勢論》。唐代初尊右軍，議論尚簡，即已從《蘭亭》細節中拓展如是，而後世追加尤巨。黄庭堅《題絳本法帖》云："王氏書法，以爲如錐畫沙，如印印泥，蓋言藏鋒筆中，意在筆前耳。承學之人更用《蘭亭》永字，以開字中眼目，能使學家多拘忌，成一種俗氣。"正是

書法成于風氣之前，病于風氣之後的道理。

後世對書法經典的推譽評說，千頭萬緒，實難規縷。如爲之集評，則層巒疊嶂，雲霓彩虹，種種追加掩飾，不見本色真容，有時反生《書譜》"去之滋永，斯道愈微""繁者彌繁，闕者仍闕"之慨。所以，系統考察書法經典的審美追加，須有批評精神，對不同時代之不同語境下的論言表達，抉微索要，去僞存真，善者發揮之，劣者刪薙之，既得于當代，裨益于將來。

二、經典闡釋的文化屬性

許慎《說文解字叙》云："蓋文字者，經藝之本，王政之始，前人所以垂後，後人所以識古。故曰：本立而道生，知天下之至嘖而不可亂也。"這是文字與書法的最高原則、最根本的社會功能，書法經典具有明確的文化屬性，實

乃與生俱來、本然之理。張懷瓘《書斷》有云：

> 自陳遵、劉穆之起濫觴于前，曹喜、杜度激洪波于後，群能間出，角立挺拔，或秘像天府，或藏器竹帛，雖經千載，歷久彌珍，并可耀乎祖先，榮及昆裔，使夫學者發色開華，靈心驚悟，可謂琴瑟在耳，貝錦成章。

此言漢唐間名家林立，前後踵望，并爲一時之楷模，而入"神品"者僅二十五人次，"妙品"九十八人次，"能品"一百七人次，其差等清晰可見。此乃能中選優，優中更擇超絕，之所以如是，別有緣由在焉。

（一）大一統觀念下的秩序精神

西周對中國社會影響最爲深遠的是"禮樂征伐自天子出"的王權政治和"禮樂文化"所代表的秩序精神，金文正體大篆則是絕佳的象徵。據《周禮》記載，保氏掌養國子，兒童八歲入小學，"先以六書"，"六書"指傳統字學中的造字法，書寫則保證如其形、如其義、如其音讀，亦即秉承造字原理的書寫方法，以保證文字形音義的準確和全社會的通達。文字的識讀與書寫作爲"六藝"之一，有系統的教學訓練和考試制度，由天子派官監督實施。[8]又，《周禮》述外史職"掌達書名于四方"鄭注："古曰名，今曰字。"意謂周天子設置外史之官，宣諭釐正天下文字。又，宣王時作大篆字書《史籀篇》，亦史職爲統一文字規範所作小學教學使用的標準字樣，兼有字書、誦習課本和摹寫帖式三種功能，標志着歷史上首次爲新演進完成的第一種正體大篆確立普及的系統化標準。後平王東遷，畀地于秦，由秦恪守通行，直到秦滅六國書同文字時以新體小篆取代，但作爲字書，依然與小篆并行和傳習。漢承秦制，兼取周秦古法。許慎《說文解字叙》引漢《尉律》云：

> 學童十七已上，始試。諷籀書九千字，乃得爲史。又以八體試之，郡移太史并課，最者以爲尚書史。書或不正，輒舉劾之。

"諷籀書九千字"，謂能夠熟練地誦讀《史籀篇》大篆全文，代表"識古"；"又以八體試之"，指考試秦書八體，即大篆、小篆、刻符、蟲書、摹印、署書、殳書、隸書，涵蓋所有的用字場合的識讀與書寫，後世書家兼善各種書體的傳統，實濫觴于此。從基層到中央政府逐級選拔，取優異者仕用。考試科目和標準全國統一，仕進後仍然執行嚴格的監察措施，誤字與書體不能

[8] 詳見叢文俊《〈周禮〉"三德""道藝"古義斠詮》，載《史學集刊》1998年第2期。

端正規範，隨時會受到舉報彈劾，其嚴厲自不難想象。東漢《四科取士詔》規定，"書疏不端正，不如詔書，有司議定罪名，并正舉者"，意謂書疏草率達不到正體規範標準，主管監察部門要視情節輕重核議罪名，連同入仕的舉薦人一并接受處罰。可以說，兩漢實行嚴厲的文字政策，是爲維護隸變和草書衝擊下的古體的規範與穩定，也是守護秩序精神的有力措施。作爲字書，《史籀篇》和《說文解字》既是字學經典，也是大、小篆經典，其所承載的秩序精神，不僅體現在周秦漢唐的古體書法上面，而且影響極其廣泛久遠。同時作爲審美參照系深刻地影響着人們的書法觀念，例如近體隸、楷正體書法的基本走向、論書必先稱述文字、以及諸體兼善、篆籀氣等等。

東漢隸書進入碑刻之後，很快即從簡冊的橫扁拖曳的體勢長畫轉變爲方正，長畫波撇受到明顯的約束，此非他故，乃界格使然。界格之內，字形小大嚴明有法，點畫樣式亦皆規範，筆意與書簡大殊。成公綏《隸書體》云："若乃八分璽法，殊好異制，分白賦黑，棋布星列。""璽法"，謂八分書碑須擘畫界格，一如璽印之制；"殊好異制"，言其與書簡的形式趣尚有別；"分白賦黑"，指受文辭內容格式影響出現的平闊現象，觀之如棋局、似列星而井然有序。秩序是文化品格，于書法即轉而化爲規範法度，從字形點畫到篇章，莫不如是。又，據《四體書勢》記載，"上古王次仲始作楷法"，王次仲章帝時人，與隸書入碑的時間吻合。《書斷》引王愔云："次仲始以古書方廣少波勢，建初中以隸草作楷法，字方八分，言有模楷"，建初爲章帝年號，"字方八分"，謂此時字始成八分狀態，"模楷"謂其有法度而便于習學。又引蕭子良云："靈帝時，王次仲飾隸爲八分"，靈帝太晚，"飾"言裝飾美化，與刊刻八分隸書習見的蠶頭雁尾和波勢之法相合。張懷瓘以"蓋其歲深，漸若八字分散，又名之爲八分"爲說，亦能言之成理。綜合考量，簡冊隸書"若八字分散"的狀態，早成于西漢昭、宣之際的河北定縣八角廊漢簡之中，還是"飾"字與"楷法"更合于漢碑隸書的特點，但不妨礙後人以八分命名。從漢碑到魏晉、唐碑，隸書的主流始終遵循八分楷法前行，恪守其特有的秩序精神。

楷書興起于魏晉，鍾繇草創，楷式初成；王羲之繼起，完善新體楷法，創制藝術新規，垂後百代而不改。楷書初成，即廣泛用于國家圖書秘笈、檔案、表啓書奏等各種用字場合，置隸書于狹小的銘石之用，移隸書之名于楷，而採用八分或"銘石書"之新名，至唐依然。傳世鍾、王楷書均爲小楷，鍾書紙本或刻帖所見一如書簡，字距小而行距大，正是"行間茂密，實亦難過"之意；[9] 王書有行無列，雖有瀟灑流落，翰逸神飛之美，而規矩天成，楷式儼

[9] 袁昂《古今書評》，載《歷代書法論文選》。

顏真卿《東方朔畫像贊》

然,有其濃郁的秩序精神。

　　唐代碑碣大其體制,字亦隨大以敷時用,于是大楷、擘窠大字相繼而生,筆法由是一變。歐、虞、褚、薛之世,碑制存古,字亦爲中楷;至盛唐時,碑制極大,新風已成,字則展之而爲大楷,甚至擘窠大字,徐浩、顏真卿、柳公權前後相望,遂成有唐尚法之典型。又,唐代科舉,以書判取士,書爲"楷法遒美",遒在骨力,美在形式,以此成爲普遍的書法風氣,也促進了唐人尚法的楷書發展走向。姜夔《續書譜·真書》云:

　　真書以平正爲善,此世俗之論,唐人之失也。古今真書之神妙,無出鍾元常,其次則王逸少。今觀二家之書,皆瀟灑縱橫,何拘平正?良由唐人以書判取士,而士大夫字書,類有科舉習氣。顏魯公作《干祿字書》,是其證也。

　　《干祿字書》,顏元孫著,顏真卿書碑,其功用本爲正字,而以正、通、俗別之。姜氏或因名而生歧想,不確。不過,"科舉習氣"倒頗爲普遍,若徐浩、顏真卿早年所作均有"吏楷"之譏,俗書之名,亦段成式《酉陽雜俎》中

柳公權《神策軍碑》

的"官楷"官樣也。問題在于,唐楷的"平正"和尚法,盡在中楷和大楷,與鍾、王小楷功用既異,筆法體勢亦自不同。以豐碑巨制爲論,大楷肥壯,須勢雄力沉、頓挫分明,乃能相稱;小楷空靈,多凌空取勢、一拓直下之筆,展大施于豐碑,決不相稱,而唐楷縮至小楷,則骨肉皆瘦,惟各稱其用而已。積習既久,大字之法與審美習慣衝擊小楷,遂使鍾、王筆法逐漸式微,亦屬必然,如唐志所見。至于秩序精神,則唐人大楷已爲極致,令後世再難發揮,蘇、黄、米、趙楷法多帶行意,即因之于此。

　　正體大小篆、隸、楷次第形成書法經典,傳習書法經典,是"禮樂文化"和儒家"經世致用"思想所代表的秩序精神在書法藝術上的具體落實,儘管書體與風格樣式有許多不同,而其歷史使命則一。就此而言,它們作爲書法傳承大統的脊樑,是當之無愧的,這也與古人把草、行歸入"雜體"是一致的。在正體之外,能夠具體落實秩序精神的是歷代對草、行書體之"古法"的孜孜以求,以此成爲量説書家脱俗與否及個性優劣的標準。米芾《張顛帖》云:

<center>歐陽詢《九成宮醴泉銘》</center>

　　草書不入晉人格，聊徒成下品。張顛俗子，變亂古法，驚諸凡夫，自有識者。懷素少加平淡，稍到天成，而時代壓之，不能高古。高閑而下，但可懸之酒肆，醫光尤可憎惡也。

　　"晉人格"，以二王爲代表的晉書風規、格韵與下文"古法"互文換言；懷素的"平淡""天成"乃其小草，有晉人筆法，"不能高古"是後人學晉的通病，"時代壓之"的因素頗爲突出。顯然，米芾把草書的"晉人格"當做最高境界及普遍施行的評説標準，據以評判優劣取捨。此前，蘇東坡也表達過類似的見解。其《題王逸少帖》詩云：

　　顛張醉素兩秃翁，追逐世好稱書工。何曾夢見王與鍾，妄自粉飾欺盲聾。有如市倡抹青紅，妖歌嫚舞眩兒童。謝家夫人淡豐容，蕭然自有林下風。天門蕩蕩

懷素《自敘帖》

驚跳龍,出林飛鳥一掃空。爲君草書續其終,待我他日不匆匆。

斥旭、素二家"追逐世好",空負工書之名,鍾、王不曾入夢,枉自欺世;"林下風",指王凝之妻謝道韞工詩能文,才華標舉不遜時彥,風骨尤清奇。言外之意,旭、素之能尚不及王、謝家族中女子,何况書聖。又,黃庭堅《跋與張載熙書卷尾》云:

凡作字,須熟觀魏晉人書,會之于心,自得古人筆法也。欲學草書,須精真書,知下筆向背,則識草書法,草書不難工矣。

魏晉人書,筆勢瀟灑流落,空靈飛動,草、行、楷皆然。黃氏指出學草須精真書,用心即在于此,并非先精唐楷也。依蘇、黃、米三家影響,個人的見解往往會演化成社會群體觀念,成爲一種隱性的秩序精神。然此類評説于書論中頗夥,不煩枚舉。

(二)倫理道德標準的闌入

虞龢《論書表》、孫過庭《書譜》均載有王獻之自稱書法勝父之語,或以此短之。其實,个中尚有隐情。余嘉錫《世説新語注疏·賞譽》引李慈銘云:

趙孟頫《三門記》

案，晉、宋六朝膏粱門第，父譽其子，兄誇其弟，以爲聲價。其爲子弟者，則務鄙父兄，以示通率。交相偽扇，不顧人倫。世人無識，沿流波詭，從而稱之。于是未離乳臭，已得華資；甫識一丁，即爲名士。淪胥及溺，凶國害家。

"父譽其子"，《論書表》述云："子敬七、八歲學書，羲之從後掣其筆不脫，嘆曰：'此兒書，後當有大名。'""子敬出戲，見北館新泥堊壁白淨，子敬取帚沾泥書方丈大字，觀者如市。羲之見嘆美，問所作，答云：'七

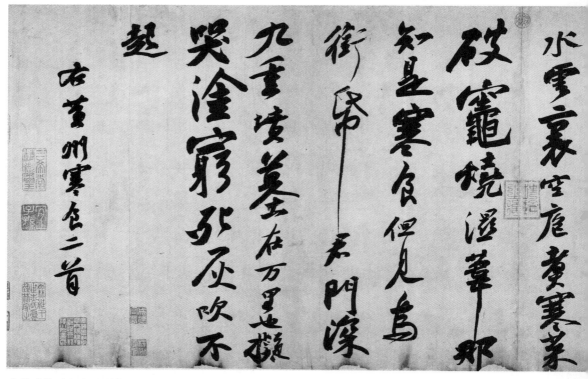

蘇軾《黃州寒食詩帖》

郎'。羲之作書與親故云：'子敬飛白大有意。'"二事皆在獻之兒時，而右軍譽之如此。又，《論書表》續云：

謝安善書，不重子敬，每作好書，必謂被賞，安輒題後答之。

《書譜》在"答之"句後尚有"甚以為恨"之語。至于謝安問獻之"君書何如右軍"，子敬以"故當勝"作答，安云"物論殊不爾"，答曰"世人哪得知"，或有暗譏謝安之意，以平謝安"輒題後答之"怨恨，亦未可知。再則，世風如是，子敬年少輕狂，亦環境、風氣使然。陶弘景《論書啟》稱南朝"比世皆尚子敬書，非惟不復知有元常，于逸少亦然"，就此而言，子敬自言勝父，也祇是自信之餘的實話罷了。又，《書譜》述某次羲之去京師，臨行題壁，子敬密拭除之，"輒書易其處"，羲之還見，乃嘆曰"吾去時真大醉也"。姑不論此事真偽，即真，彼時子敬不過少年，偶戲為之，決非有悖綱常倫理之惡行，羲之若以此嗔怪入心，即不稱父職。後人以成人標準責難兒時子

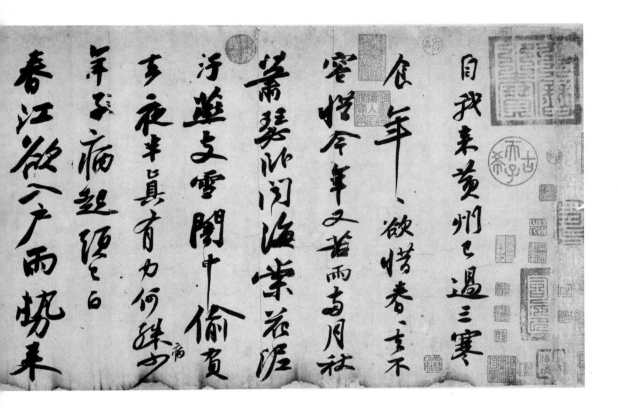

敬，亦不免張揚太過，有失君子之義。無論如何，儒家倫理道德標準，已藉此萌發，開始堂而皇之地介入書法審美與批評當中。例如，張懷瓘《評書藥石論》首發君子、小人書法之論：

 故小人甘以壞，君子淡以成，耀俗之書，甘而易入，乍觀肥滿，則悅心開目，亦猶鄭聲之在聽也。

 張氏明確反對時尚俗書，斥崇尚脂肉"肥滿"的風氣，如同充耳的淫靡"鄭聲"。"鄭聲"，指《詩經》中《鄭風》篇什，史有"鄭聲淫"之評，以《詩經》合詩、歌、樂、舞四位一體，故曰"聽"。"小人"，流俗中沒有個性的士人群體；"君子"，少數能清高自守的名家。自茲以降，書法審美與批評之雅俗觀，從君子、小人書法之辨又衍生出新的倫理道德標準，藉以維護正統，拓展書法的教化功能。又，始于宋代書法評論的"心畫"說，語出揚雄《法言·問神》：

黄庭堅《松風閣詩》

言，心聲也；書，心畫也。聲、畫形，君子、小人見矣。

其本意是，話語發自心聲，文章表達心迹（畫）；書，與《説文解字叙》"著于竹帛謂之書"義同。聲、畫俱形之于外，則君子、小人自見。書論中的"心畫"，乃其引申義。朱長文《續書斷·神品》云：

魯公可謂忠烈之臣也⋯⋯其發于筆翰，則剛毅雄特，體法嚴備，如忠臣義士，正色立朝，臨大節而不可奪也。揚子雲以書爲心畫，于魯公信矣。

這是傳統書法批評"知人論書"的典型，有史學影響，但對解讀書法，頗有其獨到處，而審美聯想中的瑕疵，也在所不免。他如朱熹《跋杜祁公與歐陽文忠公帖》云：

杜公以草書名家，而其楷法清勁，亦自可愛，諦玩心畫，如見其人。

朱子乃理學家，傳儒學正宗，于書法評説自然要秉持正統觀念，此則從審美到心畫，想見其人，正司馬遷《史記·孔子世家》自述仰慕孔子，讀其書，"想見其爲人"之遺風。又，魏了翁《魏鶴山集》亦云：

石才翁才氣豪贍，范德儒資稟端重，文與可操韵清逸，世之品藻人物者，固有是論矣。今觀其心畫，各如其爲人。

以三家的爲人，各與其書法對應，遂使評説變得簡單明瞭，至于藝術鑒賞

是否完全具有這種對應的邏輯關係，似不在思慮之內。這種批評方式相當普遍，雖不盡接涉及書法經典，却是維護經典的社會基礎。或者説，傳統書法批評看似千頭萬緒，實則條貫清楚，綱舉目張。其中亦不乏合理處，如書家天資、性情、學養、識見、功夫、品格等，可作用於書法者正多，展示二者關聯，即爲心畫。對同一社會群體而言，以審美習慣、價值標準近同，交流即毫無困難。當然，字如其人、人品即書品也有其與生俱來的缺陷，過則易生謬誤。蘇東坡《跋錢君倚書〈遺教經〉》云：

 人貌有好丑，而君子、小人之態不可掩也；言有辯訥，而君子、小人之氣不可欺也；書有工拙，而君子、小人之心不可亂也。錢公雖不學書，然觀其書，知其挺然忠信禮義人也。軾在杭州，與其子世雄爲僚，因得觀其所書佛《遺教經》刻石，峭峙有不回之勢。孔子曰："仁者其言也訒。"今君倚之書，蓋訒云。

在蘇東坡看來，書法不論工拙，所見君子、小人之心涇渭分明。錢君倚"不學書"，觀而"知其挺然忠信禮義之人也"，但如何從"不學書"的刻石拓本字迹中看出人品，東坡未言。其後以"峭峙有不可回之勢"之語爲評，如擬言其人的耿介特立，或有可説，然與"忠信禮義"的倫理道德了不相涉。文末取《論語·顏淵》中孔子答司馬牛問仁之語，"訒"字義爲言語鈍難木訥，而錢書似之。此乃東坡在有意回避其書善否，又不得不循乎人情曲爲溢美，以所見筆勢書狀擬于錢氏之仁，若不知其爲人，將何以爲評？倫理道德標準之長短得失，于此可見一般。

 縱觀三千年書法史，一直由文化精英群體主導風流，書法美感與風格的評騭，亦皆出于其價值觀及好尚，其抉微發隱，弘闡義理，積功至偉，昭彰青

史。同時,其偏失亦復不少,而從維護正統思想觀念的歷史角度看,反而是善莫大焉。

(三) 大文藝觀視野下的書法藝術

《詩經》是一部西周至春秋的詩歌總集,內容包括十五《國風》《小雅》《大雅》《商頌》《周頌》《魯頌》,凡三百篇。其《大序》作者,早則有孔子、子夏之說,晚則爲東漢衛宏,歧見頗多,迄無定論。《詩經》是西周大學必修的"六經"之一,後經孔子的整理與推崇,成爲儒家經典,以及傳承久遠的"詩教",《詩大序》以此深入人心,成爲統攝文學藝術的總綱,而倫理道德思想與教化功能,亦隨之浸潤至各種文藝作品與風格樣式當中,書法自不能例外。《詩大序》云:

《關雎》,後妃之德也,風之始也,所以風天下而正夫婦也。故用之鄉人焉,用之邦國焉。風,風也,教也;風以動之,教以化之。

《詩大序》列在《周南‧關雎》之後,以便闡明"風之始"與教化之意。西漢馬王堆墓出土一篇古佚書,名曰《天下至道談》,也與"正夫婦"有關,于此可以窺知古人觀念和治世思想。《詩大序》續云:

詩者,志之所之也,在心爲志,發言爲詩。情動于中,而形于言;言之不足,故嗟嘆之;嗟之不足,故永歌之;永歌之不足,不知手之舞之,足之蹈之也。

《尚書‧堯典》有"詩言志,歌永言,聲依永,律和聲"之語,可與此互參。因情而言,言語不足以抒情,乃有詩歌的吟詠嗟嘆;詩之未足,乃有長歌;歌之未足,則于不知不覺中而爲舞蹈。其次第關係,簡潔明瞭,同時闡釋出《詩經》因何會以詩、歌、樂、舞四位一體。《堯典》謂以詩表達內心之志,以歌之長呼短嘆的形式來強化詩的功能,以器樂旋律來增加歌聲的美妙感人。《詩大序》復云:

情發于聲,聲成文謂之音。治世之音安以樂,其政和;亂世之音怨以怒,其政乖;亡國之音哀以思,其民困。故正得失,動天地,感鬼神,莫近乎詩。先王以是經夫婦,成孝敬,厚人倫,美教化,移風俗。

"聲成文",指聲調的抑揚頓挫和旋律變化,文謂文飾,聲有文飾乃成音樂。詩歌音樂可以反映國家的興亡衰亂,明瞭國家政治得失,以糾正其偏,行

祭祀大禮時可以"動天地，感鬼神"。先王借助詩教來端正夫婦，成其孝道，厚重人倫，頌美教化，移風易俗。各種文藝形式的社會功能，無過于是。《詩大序》更續云：

> 故詩有六義焉：一曰風，二曰賦，三曰比，四曰興，五曰雅，六曰頌。上以風化下，下以風刺上。主文而譎諫，言之者無罪，聞之者足以戒，故曰風。……故變風發乎情，止乎禮義。發乎情，民之性也；止乎禮義，先王之澤也。是以一國之事，系一人之本，謂之風；言天下事，形四方之風，謂之雅。雅者，正也，言王政之所由廢興也。政有小大，故有小雅焉，有大雅焉。頌者，美盛德之形容，以其成功告于神明者也。是謂四始，詩之至也。……

六義，風、雅、頌是《詩經》三種類型之詩及其不同涵義功用，賦、比、興是作法。書論中對《詩經》的直接引用，如《書譜》的"風騷之義"、《書斷·神品》評王書的"《雅》《頌》"所得、《評書藥石論》的"風者教也，風以動之，教以化之，故天下之風，一人之化"，以及常見代表鍾、王正統的"古雅"等等。以《詩大序》統攝的傳統大文藝觀成熟于唐宋，與其文學藝術、學術的高度發達有關。黃庭堅《跋東坡書〈遠景樓賦〉後》云：

> 東坡書隨大小真行，皆有嫵媚可喜處。今俗子喜譏評東坡，彼蓋用翰林書之繩墨尺度，是豈知法之意哉！余謂東坡書，學問文章之氣，鬱鬱芊芊，發于筆墨之間，此所以他人終莫能及爾。

"學問文章之氣"，比之蘇東坡《柳氏二外甥求筆迹二首》詩句"退筆如山未足珍，讀書萬卷始通神"更爲明確；"發"，謂自然流溢而出。"學問"猶言學養識見，"文章"則概言詩文詞賦，以之遣于筆端，自然卓犖不群。又，《宣和書譜》評薛道衡書法云："文章、字畫同出一道，特源同而派異耳。"此正以《詩大序》義理，證文章、書法同源，後乃別異二派而各循其途發展，大文藝觀的表述更勝于黃説。又評杜牧書法"氣格雄健，與其文章相表裏"，可與黃説互證。鄧椿《畫繼·論遠》以爲"畫者，文之極也"，與此如出一轍。"學問文章之氣"，後世或換言"卷軸氣""書卷氣"，在人則換言"士夫氣""士氣"，成爲士大夫清流書家明辨雅俗、自高位置的新標準。此還可以表明，古人基于正統思想觀念與個性化、或曰精英群體的書法理想，不斷地自我調節，發掘潛力，創新思維，以應對各種俗弊，使書法獲取新的生機和動力。楊守敬《學書邇言》云：

一要品高，品高則下筆妍雅，不落塵俗；一要學富，胸羅萬有，書卷之氣，自然溢于行間，古之大家，莫不備此，斷未有胸無點墨而能超佚等倫者也。

斯言明確加入人品，究其始，當源出于黃庭堅所強調的士大夫"惟不可俗，俗便不可醫也"[10]的觀點。吳寬《匏翁家藏集》亦云：

書家例能文辭，不能則望而知其筆畫之俗，特一書工而已。世之學書者如未能詩，吾未見其能書也。

此言可視爲古人公議，具有普遍性，何耶？依《詩大序》所述，古之詩文皆因情動而作，文辭内容攪動神思，于不自知中訴之于筆，則心手兩忘，不期然而然，遂成就妙書。《宣和書譜》評陳叔懷書法云：

大抵昔人爲文肆筆，莫不因感而發，既得于心，遂應于手，亦不自知其所以然也。

是評與戴叔倫《懷素上人草書歌》"人人細問此中妙，懷素自言初不知"句義同，"因感而發"亦從《詩大序》義理。又評元積書法云：

其楷字蓋自有風流蘊藉，挾才子之氣，而動人眉睫也。要之詩中有筆，筆中有詩，而心畫使之然耳。

以詩、筆互動互藏，文學、書法已經渾然一體，見諸心畫矣。又，黃庭堅《跋法帖》有云：

宋儋書筆墨精勁，但文詞蕪穢，不足發其書。

意謂文章不佳，不足以調動性情，以提升品格境界，遂使"筆墨精勁"空無着力處。又，安世鳳《墨林快事》卷八《跋黃山谷〈墨竹賦〉》云：

此《墨竹賦》磊落淋漓，與賦中語相發，如月影上窗，流風入袂，一種活潑恬曠之妙，不可名狀。豈目對墨竹，神與俱搖，不自覺其情志出諸胸、入于手也。黃

[10] [宋]黃庭堅《論書》，載《歷代書法論文選》。

筆爲時人歆美，不過長枝大葉不受繩縛而已，其眞正好處，正自把搔不著。

"磊落淋漓"，猶言奇崛痛快，筆墨與是賦文辭相發，"不自覺其情志出諸胸、入于手"，而"眞正好處，正自把搔不著"。安氏感受，正可以借用表達在大文藝觀的觀照下，文學與書法之内源性激發所産生的微妙美感，無法確指，亦無以言表。這種審美與批評較之視覺、經驗中的方圓、筋骨、夷險、雄逸、風神之類尤難于表達，非有極高的能力、獨到的會心，不易得之。又，劉熙載《藝概·書概》評蘇東坡書法云：

東坡詩如華嚴法界，文如萬斛泉源，惟書亦頗得此意，即行書《醉翁亭記》便可見之。

劉氏精于鑒賞，長于概括表達，于經義、詩文詞曲多有發明。"華嚴法界"，大乘佛教究竟之理，亦謂實相，《華嚴經》全稱《大方廣佛華嚴經》，大方廣爲所證之法，佛以華莊嚴法身，是曰華嚴。名爲法界，法界言體，實相就義，故名。于書法，其所未言者，《詩大序》"詩者，志之所之""在心爲志"之意。"萬斛泉源"，出自東坡《自評文》"吾文如萬斛泉源，不擇地皆可出，在平地滔滔汨汨，雖一日千里無難；乃其與山石曲折，隨物賦形而不可知也。所可知者，常行于所當行，常止于不可不止，如是而已矣"，于書則發乎性情，順乎自然，神以注之，氣以行之，心手雙暢，物我兩忘。東坡書了無滯礙，直可與其爲文相表裏，劉氏所見極是。《書概》又言"高韵深情，堅質浩氣，缺之不可以爲書"，用于評説東坡其人其書，可與前評互證。此則大文藝觀觀照下的評書優勢，綜合思考，全面把握，對鑒賞者亦頗有啓發意義。

大文藝觀之于書法，至蘇、黃而發揚光大，且日益深入人心，持久地發揮作用，與古人的知識訓練和傳承密不可分，終其身而不改。大文藝觀來自傳統文化的全面塑造，是一種不可分割的整體，滲透到文學藝術的方方面面，是唐宋書法認知水準的提升與發展的自然産物，復借助經典的力量而昌明。再如，鄭枃《衍極·至樸篇》云：

顔眞卿含弘光大，爲書統宗，其氣象足以儀錶衰俗。

"含弘光大"，語出《周易·坤卦》，謂包容衆有并能發揚光大；"統宗"，猶言正統、正宗；"儀表衰俗"，"儀表"猶言楷式、楷模，"衰俗"，元書自趙孟頫卒後再無振舉，漸成衰落之勢。斯評以顔書能獨立古今，包容衆有，足以對

時書起到移風易俗的作用,不必爲趙書一葉障目。其中賦予顔書的教化功能及闡發原委,表現出對《詩大序》的很好理解。又,劉熙載《書概》亦云:

> 顔魯公書,書之汲黯也。阿世如公孫宏,舞智如張湯,無一可與并立。

所擬三人,皆西漢名臣。汲黯,武帝朝位列九卿,其爲人耿介,重志氣節操,不畏權貴,好直諫廷諍,被皇帝譽爲"社稷之臣";魯公之人與書,皆與其相似。公孫宏,即公孫弘,以孝道稱,武帝時徵爲博士,推闡儒學甚力,後官至丞相;阿世,迎合世俗,此謂其洞達時務而能建功立業,魯公似之。張湯,初爲獄吏,以幹練累遷御史大夫,曾審理"三王"謀反案,得武帝青睞;與人編定漢律諸書,以酷吏名,而能迎合帝意,飾之以春秋大義,助武帝行鹽鐵、告緡策甚力,深得信任。"舞智",自"長袖善舞"語脫化,以狀其機敏謀畫之能,喻顔書自魏晋及唐初諸家書皆歸隱括,兼備衆美而自成一家。劉氏以顔書兼漢武帝三位名臣之優與能,頌其人,美其書,于書法史無人可與比并,而人臣之道與楷式、倫理道德觀念,盡彰顯于世。此類評說甚多,不贅。

歷史上,關于書法經典的評說頗多,能集中體現傳統大文藝觀的文化內涵,就此而言,大文藝觀也是打通各文藝門類相互關聯的一把鑰匙。在文化的滋養下,各種文學藝術形式各循其適宜的途徑而發展,但無論走多遠、走到何時,都可以問祖尋根,找到其所以然的文化本源。

三、餘說

作爲書法經典,都經過後人的層層包裝,縱有多寡之異,而實質則一。如若剝開層層包裝,現出書家及作品之最真實、最本質的美感和藝術精神,那麼書法經典能否繼續存在?應該說,使書法返樸歸真,對今天的書法學習與研究者而言,有百利而無一害,對于大多數已經習慣于在追加的光彩中理解和效法書法經典的人而言,也許會不知所措,這就需要重新調整思維方式。我們說剝開層層的包裝,是要重新進行梳理、甄別,選取其中更接近藝術之真實、或本質的評說,以助成對經典其人其書的深入瞭解。這項工作會很困難,但是值得。

書法是文字的書寫藝術,若脫離文字,書法也將不復存在。如是,則探討書法,即不得不接受自文字觀轉化而來的早期哲學式的若干基礎理論,如法象、自然、陰陽、形勢、道妙等,以及形而上的思維方式。以此爲基礎,討論書法經典的闡釋與審美追加問題,纔有可能。如果視書法不過一技,不僅學術研究會失去意義,而且最終使書法沉淪下去無以自拔。

書法附文字而行，具有較高的文化屬性，與一般的行業藝術有很大不同。在大文藝觀的觀照下，書法經典的闡釋與審美追加十分自由，可以從任何視角切入，而出于社會與文化精英的群體價值觀，其書面表達有着約定俗成的相似性，有規律可循。同時，闡釋與審美追加均爲個人感悟與評説，無論臧否，見仁見智，都是一種深入，代表一種態度和立場，其中的時尚影響、流派影響等，也都會有所展示，并有助于今人順利地進入某種特定的歷史文化場景當中，做出更爲客觀的判斷。

　　書法系于文化精英，但工書者并非人人都對書法有精闢的見解。古人雅好著述，漢唐書論多有爲文而文的傾向，其中文學藻飾于書法審美具有重要的啓蒙作用，而過多的浮華修辭或離奇涉怪，或掩蓋書法審美表達的真正意義。宋以後多見筆記短語，一事一得，隨手録之，即使視角窄小，要在言之有物，切中旨要。題跋近于筆記，兼爲考證，記叙原委，頗見學術價值。然則限于某種特定情況下的應酬，所言不盡爲實，須視話語情境再作判斷。

<div style="text-align:right">叢文俊：吉林大學古籍研究所
（編輯：孫稼阜）</div>

楊維楨《壺月軒記》所附元人詩詠考證

顧 工

内容提要：

在新見楊維楨《壺月軒記》册頁的後半部分，有元末明初六位文人的題詠，均是圍繞上海壺月軒而展開。本文通過對六人題詠的考察，揭示當時以楊維楨爲核心的松江文人圈的雅集酬唱，既是元代流行的同題集詠的典型事例，也是元明之際江南書風的一個縮影，爲藝術史研究呈現了新的資料。

關鍵詞：

壺月軒記 楊維楨 董佐才 張樞 同題集詠

一、壺月軒同題集詠

楊維楨墨迹《壺月軒記》，是元末明初著名文學家、書法家楊維楨（1297—1370）晚年爲儒生李恒作。書于"龍集己酉春二月花朝庚辰"，即明洪武二年（1369）二月十五日，距其去世僅一年。册頁共十開，黄箋本，其中楊維楨墨迹五開，元人題詠五開，每開縱33厘米，横25.5厘米。册頁封面有晚清著名藏書家盛昱題簽，末尾有近代大學者羅振玉題跋兩段。該作流入日本後，先後爲著名收藏家山本悌二郎、青山杉雨所得。經2021年北京保利春拍，現爲十面靈璧居收藏。

《壺月軒記》開篇説："江陰李生恒字守道，先廬燬于兵，辟地上海之漁莊，以耕釣爲業。業暇輒讀書考典故，習法書名畫。家雖寠，不肯苟仕進爲乾没計。新築草堂數楹，堂之偏别構一軒，顔曰壺月。余放舟黄龍浦達□海，必道過其門。過必觸余于軒，繙校典籍，（鑒）辨書畫，已則乞題其顔，而并以記請。"因李恒的祖上來自福建，可以追溯到大儒朱熹的老師、福建籍著名學者李侗，故以"壺月軒"爲書齋名——李侗曾以"冰壺秋月"來形容品德高潔。

楊維楨《壺月軒記》

"黃龍浦"是松江境內的一條人工水系，由南向北注入吳淞江，至吳淞口入海。[1]元代松江已經以黃龍浦為界，分為浦西、浦東兩部分。楊維楨外出游玩時，多次行舟黃龍浦，如至正二十年（1360）四月"過黃龍浦，游海上，觀三神山，經南北蔡（今浦東北蔡鎮）"[2]；二十一年（1361）七月經黃龍浦抵鶴砂（今浦東下沙鎮），為道士鄒復雷跋《春消息圖》；至正後期經黃龍浦抵高昌鄉真鏡庵（今浦東高行鎮），書《募緣疏》，等等。據臺北故宮博物院藏倪瓚《壺月軒圖》卷後錢凝題詩"漁莊人住浦西村，知是延平老裔孫"，確指壺月軒所在的漁莊在"浦西"。元代松江府下轄華亭、上海二縣，華亭在南，上海在北。綜合楊維楨、錢凝的描述，可知此"漁莊"地屬上海縣，且在浦西，大致在今上海楊浦區、寶山區的黃浦江西岸。

楊維楨《壺月軒記》最早刊印於日本《書道全集》第19卷，然祇有黑白圖片，冊頁後半部分的五開題詠不曾刊出，近百年來的研究者都不知有題詠存在。通過2021年保利春拍，這些資料得以首度公開。五開《壺月軒詩》題詠，依次為李毅、賴善、俞參、董佐才、張樞、張奎六人墨迹（賴善、俞參

[1] 明代因吳淞江淤塞，遂改道拓寬黃龍浦，吳淞江等水系匯入黃龍浦入海，稱黃浦江。
[2] [元]楊維楨《東維子文集》卷十四《五檜堂記》，四部叢刊影印鳴野山房鈔本。

倪瓚《壺月軒圖》卷後錢凝題詩

合占一頁），這些都是元末明初活動於松江地區的文人。其中除張樞、張奎偶有書迹存世之外，另四人墨迹皆未曾見，可稱孤品。元末松江在張士誠的統治之下，維持了十多年的和平，是元末戰爭中最後的桃花源，因而成爲東南士人爭相趨赴的避難所。這批題詠墨迹與文獻參照，可串聯起更多的元代文化資訊，豐富我們對于元代書法史的認識。

册頁後半部分的五開《壺月軒詩》，并不是楊維楨《壺月軒記》的題跋，而是與《壺月軒記》并列，圍繞共同主題"壺月軒"的題詠。這種同題集詠的方式，在中國文學藝術史上，以元代最爲突出。[3]它與題跋不同，因爲題跋的物件是某件書畫作品；它與唱和也不同，因爲唱和的物件是某首詩歌。同題集詠可以同韻、分韻，也可以不限韻，但必須圍繞一個共同的主題，作品相互之間没有主次、跟隨關係，而是并列關係。在元代文學史上，公認以月泉吟社和玉山雅集的同題集詠爲洋洋大觀。

在元代書畫中，也有大量的同題集詠現象存在，尤其是圍繞文人書齋的同題集詠。當詩歌收集到一定規模，書齋主人就邀請名家撰記、繪圖，合裝爲一個長卷。如朱德潤《秀野軒圖卷》、張渥《竹西草堂圖卷》、姚廷美《有餘閑圖卷》、王蒙《破窗風雨圖卷》、王蒙《聽雨樓圖卷》等，都是爲他人所繪的山水幽居，卷後都附有大量同時代文人題詠而非題跋。不少題詠的時間早于畫作，說明它在裝裱之初，就是一個詩文書畫的合卷。這一特殊的藝術史現象已

[3] 參見李文勝《元初詩歌與同題集詠》，《暨南學報》（哲學社會科學版）2014年第10期。

經引起一些研究者的關注。[4]

《壺月軒記》册頁中的文章和詩詠，都是應壺月軒主人李恒邀請而作，皆與"冰壺秋月"相關，是元代同題集詠的一件實物例證。楊維楨《壺月軒記》，筆者已有專文論述，而册頁所附元人六家《壺月軒詩》，亦頗爲重要。此六家是楊維楨交游圈中的後輩，在當時有一定的名聲，筆者嘗試逐一考察其事迹，方便他人開展後續研究。

二、董佐才、董紀兄弟

元至正十七年（1357），進士顧逖擔任松江府同知。這是一位很有能力的官員，也是小説家施耐庵同鄉好友，《（正德）松江府志》卷二十三"宦迹"對顧逖爲政評價很高。他上任以後立即重修被苗軍焚毁的松江府學，并禮聘名師執教，"置五經齋，聘專經之師五人以分授之，廣弟子員至百五十，延名士爲賓友者三十五人，執禮者廿五人，肆樂者三十八人，皆月廩餼之……貳守下車之初，不遑他務，而獨汲汲于是。"[5]

至正十九年（1359），顧逖禮聘"專經之師五人"執教松江府學，年逾六旬的楊維楨以《春秋》名家受聘。這年十月，他携家人從杭州移居松江，直至明洪武三年（1370）去世。這十一年時間，楊維楨享受了一生中最安定舒適的生活，自號"江山風月福人""錦窩老人"。同時他的文藝名望響徹東南，片紙隻字受到珍視，四分之三的傳世墨迹如代表作《晚節堂詩札》《張南軒城南詩卷》《游仙唱和詩册》《張氏通波阡表》《夢游海棠城記》《壺月軒記》等等都出自這個時期。

楊維楨除了講授《春秋》史學，還指導弟子寫作詩文。宋濂《楊維楨墓志》説他"平生不藏人善，新進小子或一文之美、一詩之工，必爲批點黏于屋壁，指以歷示客"[6]。在存世墨迹《草玄臺詩次韵詩册》（日本高島氏舊藏）、《陳樟空翠詩》（吉林省博物院藏）、《陸樞長律三十韵》（故宮博物院藏）上面，都能看到楊維楨的親筆加點和批註。空余時間，他時常携諸生

[4] 相關研究有：蕭啓慶《元代多族士人的書畫題跋》，《文史》2011年第2期；周海濤《元明之際吴中文人雅集方式與文人心態的變遷——以〈聽雨樓圖卷〉〈破窗風雨卷〉爲例》，《山西師大學報》（社會科學版）2010年第1期；Liu Ai-Lian《Yang Weizhen and the Social Art of Painting Inscriptions（楊維楨與繪畫題詞的社會藝術）》，美國堪薩斯大學2011年博士論文等等。

[5] [元]周伯琦《重修廟學記》，《（正德）松江府志》卷十二《學校志上》，明正德七年刊本。

[6] [明]宋濂《元故奉訓大夫江西等處儒學提舉楊君墓志銘》，《宋學士文集》卷十六，四部叢刊影印明正德本。

《壺月軒記》後董佐才題詩

明代松江文化的繁榮。

董佐才（1324—1376），字良用，號胥山人，齋名釋耕所，上海縣人。洪武年間薦舉出仕，先後任茂名（今廣東茂名）、洛容（今屬廣西柳州）知縣，53歲卒于任上。他的詩在賴良編《大雅集》中存錄較多，共有九首。

董佐才草書《壺月軒詩》：

冰壺秋月清無比，愛爾名軒繼祖風。塵世移來群玉府，夢魂疑入廣寒宮。潛然陰火書窗下，飄落天香酒盞中。莫道生涯真冷淡，渙然心地自春融。董佐才。

他點明李恒以"冰壺秋月"名軒是"繼祖風"，儘管生計冷淡，但是其樂融融。書法瘦勁，結構有趙孟頫遺風。鈐印四方："胥山人""三餘之學""隱居行義""董良用"，與其字型大小吻合。

印文"三餘之學"出自漢末董遇的典故，他說"冬者歲之餘，夜者日之餘，陰雨者時之餘也"，謂利用一切空餘時間來學習。王逢有詩《題董良用徵

士釋耕所》:"百畝私田十尺廬,釋耕爲樂野人如……老予擬就龐公隱,歲暮相看兩鬢疏。"[7]其中"釋耕"與陶宗儀的"輟耕"大意相同,釋耕之樂在讀書也。

在《大雅集》選錄董佐才詩中,有他爲華亭人朱芾作詩《題華亭朱孟辨篆塚詩卷》,歷數倉頡、史籀、李斯、許慎、李陽冰直至元代吾衍、周伯琦,"華亭朱茂才,好古喜欲顛。一掃世俗書,習篆忘食眠。秦望并之罘,碧落兼新泉。小者案間列,大者屋壁懸。平生囊橐貲,多充買碑錢……"[8],描述了朱芾對篆書學習的癡迷。朱芾號滄州生,華亭(今上海松江)人。洪武初以徵聘至官編修,改中書舍人。楊維楨爲朱芾撰《金石窩志》云"博學善屬文,尤善字學,嘗傳余漢《石經》隸古。"[9]朱芾擅長篆隸書,被後人視爲明初松江書家代表之一。明人何良俊《四友齋叢說》云:"吾松在勝國(指元朝)與國初時,善書者輩出,如朱滄州、陳谷陽,皆度越流輩。"[10]朱滄州爲朱芾,陳谷陽爲陳璧,二人都是松江府學諸生、鐵崖門下,經常爲鐵崖謄錄文稿。楊維楨《壺月軒記》末尾提到的"文東",就是陳璧。

董佐才還有一首《方寸鐵爲盧仲章賦》,是爲天台籍刻工盧奂作:"方寸鐵,百煉剛。吹毛劍鋒秋水光,鐫勒妙擬郘竹房。倒薤文,連環鈕,通侯累累懸肘後。伏龜趺,蟠螭首,頌德紀功垂不朽……"[11]盧奂活動于松江附近,多次爲楊維楨刻碑,也是除朱珪外另一位被稱爲"方寸鐵"的印人。[12]現存嘉定文廟的《嘉定州重建儒學記》就是由盧奂鐫刻。

據地方志記載,董佐才之父董成(1296—1376後),字性存,松江人,有詩名。弟董紀(1331—1399後),字良史,"詞翰俱美,凡賦詠一出,則膾炙人口。洪武初舉任江西按察僉事,尋引疾歸。"[13]董紀著有《西郊笑端集》二卷,留下了他與松江文人交往的很多記錄。

《西郊笑端集》卷二收錄關於董佐才的三篇祭文:《父祭子洛容知縣董良用》《祭父洛容知縣》《祭兄洛容知縣》,讓我們對董佐才生平有更多的瞭解。《祭兄洛容知縣》說:"伏念吾兄生平學行過人,而素無宦情,及膺連茹之辟,辭不得命,逼迫上道,然且徘徊顧望,猶有乞身歸養之志。"可見董佐

[7] [元]王逢《梧溪集》卷五,知不足齋叢書本。
[8] [元]賴良編《大雅集》卷四,文淵閣四庫全書本。
[9] [元]楊維楨《金石窩志》,《全元文》,第353頁。
[10] 崔爾平選編《明清書論集》,上海辭書出版社,2011年版,第135頁。
[11] [元]賴良編《大雅集》卷三,文淵閣四庫全書本。
[12] 參見顧工《關于"方寸鐵"——兼及元末明初江南文人的印章觀念》,《吳門印風:明清篆刻史國際學術研討會論文集》,西泠印社,2012年版,第117—125頁。
[13] 《(正德)松江府志》卷三十《人物六·文學》,明正德七年刊本。

才并非主動謀求出仕,而是因爲"御史張侯以禮羅致",不得以赴南京候選。本希望安排近處任職,孰料派至"夷獠雜居,炎瘴酷烈"之廣東,類似古代官員被貶謫于荒遠。據《父祭子洛容知縣董良用》,知董佐才于明洪武六年(1373)十一月離家,七年(1374)四月赴廣東茂名任知縣,八年(1375)正月到任,數月後調廣西洛容知縣。隨行的僕人病死後,董佐才不幸于洪武九年(1376)下半年殁于任上,就地安葬。董紀哭訴:"病而吾不知時,死而吾不知日,殮不得憑其屍,殯不得扶其棺。迨聞乎有喪,又未能亟遣嗣子往迎旅櫬,而徒繫風捕影,召歸魂于仿佛,而祀之室堂也。"痛徹肺腑!

在董佐才去世次年,董紀有詩《立春日偶書》述其生活狀態,從中可以看出董氏兄弟的家境:

我生行年四十五,去年失恃今何怙。四人兄弟一人在,敢嘆零丁與孤苦。家貧無田惟有書,讀書未遇將何如。不農不商又不祿,百事無成生計疏。大兒癡頑無好習,見人懶作低頭揖。小兒學語未分明,近始扶床能獨立。山妻抱兒認父面,願汝父子長相見。但令骨肉在眼前,到老不嫌貧與賤。紉穿補綻無時息,晝紡綿花連夜績。食指衣身累轉多,頭焦鬢秃空啾唧……

董紀本人也有壺月軒詩一首,收入《西郊笑端集》卷一。墨迹未保存在《壺月軒記》册頁中,可能已失傳。題爲《壺月軒爲李守道》:

素壁穹窿類雪窩,窗虛簾薄受明多。風開雲母忽甕破,塵隔水晶初鏡磨。祇道洞天無晝夜,安知大地有山河。此中皎潔長如許,四面皆墻奈爾何。

三、俞孟京、仲基、原魯兄弟

《壺月軒記》册頁中有俞參小楷題詩:

壺月軒窗幽且潔,虛明瑩徹貫中央。山河動影金波溢,宇宙無塵玉露凉。雪碗蔗漿寒欲凍,風簾桂子夜飄香。李生表裡清如許,絶似求仙費長房。俞參。

詩中贊揚了李恒"表裡清如許",以東漢知名方士費長房來比喻。小楷筆筆精到,字形較爲扁平,頗有鍾繇遺風。鈐印四方:"俞""或山而樵或水而漁""漁莊小隱""畊讀莊"。

關于俞參,在《東維子集》卷二十三有楊維楨爲鄭茂才作《初齋銘》和爲

王茂才《止齋銘》，稱"兩生皆俞參門士"。不過，孫小力先生箋注認爲，這裡的"俞參"不是人名，當指張士誠屬官俞希賢，[14]任官參政。

筆者循着"漁莊小隱""畊讀莊"的綫索去尋找俞參，在董紀《西郊笑端集》讀到《畊讀莊爲俞原魯》詩，齋號相同，也姓俞，在松江，乃知俞參就是俞原魯！此詩云："鸛鵒灣頭一草堂，繞墻桃李繞隄桑。寬如五柳陶家宅，僻似百花工部莊。雨洗春犁閑倚壁，風吹故紙亂堆床。龐公雖道爲農好，也欲教兒識數行。"[15]詩中用東漢

《壺月軒記》後賴善、俞參題詩

龐德公的典故，比喻俞參是一位隱士，住在鸛鵒灣頭的草堂裏，半耕半讀。俞參別號"漁莊小隱"，而李恒在"上海之漁莊"，二人的居住環境相似。

董紀《西郊笑端集》中收有多首與俞參兄弟的唱和交游之作，顯示出他們之間的密切交往，也讓俞氏兄弟的情況逐漸明晰起來。尤其是《游山聯句》詩序云："洪武乙丑（1385）歲三月十有七日，仲基俞公子舟次西郊之上，邀予游干將、鳳凰諸山。偕行者五六輩，俱清淡風流……予欣然捉筆，率在席之能詩者相次聯句，得二十韻。明日客請録之，故序其略于篇首云。時同賦者，仲基之兄原魯、弟季明，其三人則朱良佐氏、陸德興氏，洎予董良史氏也。"[16]干將山（今名天馬山）、鳳凰山都是松江"九峰"之一，參與游山聯句的俞原魯、仲基、季明爲一門兄弟。這裡提到的俞仲基、俞季明，恰好與書法史上一

[14] 孫小力校箋《楊維楨全集校箋》，上海古籍出版社，2019年版，第2536頁。
[15] [元]董紀《西郊笑端集》卷一，文淵閣四庫全書本。
[16] 董紀《西郊笑端集》卷一，文淵閣四庫全書本。

件著名的作品相關聯。

楊維楨的忘年交、吳門書法家宋克（1327—1387）經常往來松江，與松江許多文人有交往。他的書法出入魏晉，深得鍾王之法，尤以章草聞名天下。美國普林斯頓大學圖書館藏有宋克《書孫過庭書譜》冊頁，以章草爲主，也有楷書、行書錯落其間，上海書畫出版社曾經出版。該作品是宋克在洪武年間書贈俞季明的，跋云："僕與俞孟京、仲基以世交之誼，復從事文墨，相得甚親。而二公銳意鍾王，至于執運轉用之妙，皆懸腕爲之，此絕無僅有也。乃弟季明年未弱冠而咄咄逼人……"[17]他不但回顧了與俞孟京、仲基的交誼，也對他們的學書路徑（銳意鍾王）和特點（執運轉用之妙，皆懸腕爲之）給予了高度評價。這段跋語中提到俞氏兄弟三人：孟京、仲基、季明。

再看楊維楨《壺月軒記》末尾所言："孟京近日妙書，過文東遠甚，可副墨一本張其軒。"對孟京之書評價很高，認爲"過文東遠甚"。文東即陳壁，號谷陽生，元末松江府學諸生，明初任解州判官，調湖廣。陳壁以文學知名，擅四體書，是明初著名書法家、松江書法的代表人物。那麼，被楊維楨稱贊書法遠勝陳壁，又被宋克稱贊懸腕運筆、銳意鍾王的俞孟京，究竟是誰呢？

元末賴良編《大雅集》卷三收錄俞鎬《擬古四首》，作者小傳云"俞鎬，字孟京，雲間人"。《（嘉慶）松江府志》之《藝文志·集部》載："大雅集，明俞鎬孟京著。"[18]元末明初的松江人俞鎬是否有與賴良同名著作《大雅集》暫且不論，他字孟京應當是明確的。查俞鎬傳世書迹有：1.《致惟明書札》二通，行書，刻入《三希堂法帖》第二十六冊，均藏故宮博物院。第一通《傾仰帖》提到"近舍弟從海陵歸雲中"，末尾署"雲間俞鎬"。第二通《雲間帖》向受信人借閱梁昭王墓志、隋碑帖、智永千文，這些都是古代書法資料，可見俞鎬的書法視野是比較寬闊的。二通信札書法或行或草，流暢生動，筆法字形明顯出自《閣帖》二王體系。2.韓愈《送溫處士赴河陽軍序》，小楷，21行，故宮博物院藏。所鈐"朴齋""俞鎬""孟京章"三枚印章，再次證明了俞鎬字孟京。

又，《大雅集》收錄俞鎬《寄董良用先生》詩云："東望雲山翠且重，煙波咫尺是婁淞。十年爲客荒三徑，百里憐君住九峰。把酒每懷彭澤令，放歌甘作鹿門農。閭間風景渾非舊，愁聽寒山半夜鐘。"[19]董良用即董佐才，詩中說"君住九峰"，則時間下限爲明洪武六年（1373）董佐才出仕之前，而俞鎬已

[17]《宋克書孫過庭書譜》，上海書畫出版社，2002年版，第16頁。
[18]《（嘉慶）松江府志》卷七二，《續修四庫全書》第689冊，上海古籍出版社，2002年版。
[19] [元]賴良編《大雅集》卷六，文淵閣四庫全書本。

"十年爲客",在蘇州"愁聽寒山半夜鐘"。因張士誠于至正十六年（1356）占據蘇州,直至至正二十七年（1367）兵敗被俘,共計十一年,故俞鎬有可能在張士誠部下任職十年。此時元末農民戰爭接近尾聲,即將面臨朱元璋、張士誠的決戰,他不禁爲自己的命運而憂愁。

董佐才兄弟與俞鎬兄弟數人交往甚密,董紀《西郊笑端集》中有十幾首詩涉及俞氏兄弟,筆者擇要列舉如下:

《游山聯句》詩序:"洪武乙丑（1385）歲三月十有七日,仲基俞公子舟次西郊之上,邀予游干將、鳳凰諸山。偕行者五六輩,俱清淡風流……時同賦者,仲基之兄原魯、弟季明,其三人則朱良佐氏、陸德輿氏,洎予董良史氏也。"

《己巳（1389）正月十五日雪中懷仲基公子》:"……故人祇隔瀼東西,近似山陰到剡溪。乘興出門還興盡,此時應已醉如泥。"

《次韵俞東村見示四首》之二:"池塘春草夢依依,明月清風半掩扉。今夜燈花何太喜,多應洱海有書歸。（憶弟季明）"之三:"宗親零落重蓁功,馬首何時得向東。二十年來鄉里變,半登鬼籙半稱翁。（憶武功兄）"

《與俞原肅》詩序:"余與原肅公別二十年甫得一見,則百年之內,如此者復能幾何？況公去國懷鄉久矣,今乃尋丘隴于荊棘,視第宅之丘墟,撫今念昔,悲不勝情。故舊之存者不過數人,相對歔欷,恍如夢寐,雖飲酒不樂也。"

《親戚情話詩》詩序:"故人俞原肅不遠數千里,自武功來歸,訪親舊于二十年後,如殘星之落落,存者無幾。其弟原魯已物故。原舉挈家仕遠方,惜不及見。"

《與俞原肅留別十首》詩序:"原肅貴介,將復之武功。令弟仲基乃摘古人詞中語,以別時容易見時難爲起句……夫原肅去家二十年,僅能一拜丘隴,訪其族人故舊,所存十無二三。"

《次韵俞仲基送原肅》:"白頭相遇酒盈卮,弟勸兄酬兩莫辭……"

《次韵答俞原舉五首》之二:"三載崎嶇蜀道行,虛名已覺負平生……"

《次韵答俞季明》:"萬里題詩寄草堂,此情珍重可能忘。雁歸塞北書難托,人到雲南戍正忙……"

由以上資料提及的人物關係,可以做出如下推斷:

1. 俞氏兄弟四人,依次爲原肅（鎬）、仲基、原魯（參）、原舉（季明）。《游山聯句》稱"仲基之兄原魯",疑爲誤記,否則仲基行三,不合常理。

2. 長兄原肅名鎬,字孟京（鎬、京關聯）。他的生平經歷,筆者依據現有資料大致勾勒如下:早年,因吳門名家宋克往來松江,"以世交之誼,復從

事文墨",書法得宋克指導。《(正德)松江府志》載:"(宋克)游松江,寓城東,俞氏郡人多學其書。"[20]青年,在蘇州張士誠部下十年,與宋克交往更多。元亡後回到松江,洪武二年(1369)二月楊維楨《壺月軒記》説"孟京近日妙書,過文東遠甚,可副墨一本張其軒",其書法令楊維楨刮目相看。洪武初年,赴陝西武功任職,"去家二十年",返鄉探親當在洪武二十三年(1390)以後。

3. 俞仲基號東村。董紀與他唱和詩很多,《次韵俞東村見示四首》保存了四首詩的原題:其一 自述草堂之陋;其二 憶弟季明;其三 憶武功兄;其四 中秋對雨。這就排除了俞東村是季明或原肅(武功兄)的可能,此時原魯或已去世,故未提及。董紀有一組詩題爲《俞東村示教雨窗,感興佳作連篇累牘,寓意深遠。譬如雍門之琴,能使聽者墮淚。諷詠之餘,勉强追和,不翅鳴瓦釜而配黄鐘也》,可見對仲基詩歌之推重。俞鎬返鄉探親時,"其弟原魯已物故,原舉挈家仕遠方",兄弟中衹有仲基在。

4. 俞原魯名參(孔子曰"參也魯"),約洪武二年(1369)爲李恒書《壺月軒詩》,洪武十八年(1385)與俞仲基、季明、董紀等人同游松江干將、鳳凰諸山,去世于洪武二十幾年俞鎬返鄉前。

5. 俞原舉爲季明。洪武十八年(1385)與俞仲基、原魯、董紀等人同游松江干將、鳳凰諸山,洪武二十幾年俞鎬返鄉探親時"原舉挈家仕遠方"。根據董紀《次韵俞原舉雪中見寄五首》《次韵胡彦恭送原舉回嘉禾》二詩,原舉曾在嘉興任職。董紀還有《次韵答俞原舉五首》説"三載崎嶇蜀道行",《次韵答俞季明》説"人到雲南戍正忙",表明他在四川、雲南軍中任職。宋克《書孫過庭書譜》未署年月,跋尾説"季明年未弱冠而咄咄逼人,索僕惡札……俞氏有數千里之行,詣門告别",可知書寫時間在俞季明遠行之前。綜上可知"原舉挈家仕遠方"、"俞氏有數千里之行"的時間,當在洪武十八年(1385)以後。因宋克卒于洪武二十年(1387),則原舉遠仕的時間可進一步界定爲1385—1387年之間。這也是宋克名作《書孫過庭書譜》的書寫時間!這不僅可補宋克晚年作品稀少的缺憾,而且由季明詣門告别可知二人相距不遠,此時宋克應已結束鳳翔任職而迴到蘇州。

俞氏兄弟的年齡,據以上人物關係亦可約略推知。《游山聯句》由董紀首唱并作序,其年紀、資歷當高于同游諸人,董紀生于1331年,俞仲基、原魯必定年紀更小。前引宋克説"僕與俞孟京、仲基以世交之誼",視二人爲晚輩,則俞氏兄弟可能比宋克(1327—1387)小十歲以上。假設俞孟京(原肅)生于

[20]《(正德)松江府志》卷三一《人物九·游寓》,明正德七年刊本。

1337年前後，他在張士誠帳下供職時年僅二十多歲，明初赴陝西武功時年三十多歲，二十年後返鄉時爲五十多歲，此時"白頭相遇"，"原魯物故"，而他還要返回武功繼續任職，年齡大體上是合理的。另外，俞原舉在1385年至1387年期間"年未弱冠"，則生于1367年前後，長兄原肅在他出生時已經遠仕，二十年後返鄉"惜不及見"，此生恐再無相見之日了。

通過《壺月軒記》《壺月軒詩》和相關史料，書法曾獲楊維楨、宋克高度評價的松江俞孟京、仲基兄弟得以確認身份，發現俞參的存世書迹，確認宋克《書孫過庭書譜》的書寫時間，豐富了我們對元明書法史的認識，何其幸歟！近代學者羅振玉在《壺月軒記》題跋中稱贊"俞漁莊書亦清健入古，宋仲溫之亞也"，可謂慧眼，一語點出俞參書法與宋克的聯繫。這也正是宋克對松江書法的影響之一斑。可惜的是，儘管俞氏兄弟自幼受到良好的教育，書法得到宋克的指點，但由于元明易代的政治環境和遠宦經歷的限制，他們後來未能在書法方面充分展露才華。

四、張樞、張奎兄弟

《壺月軒記》册頁中還有張樞、張奎兄弟的題詩。張樞《壺月軒詩》如下：

冰壺如雪月如冰，之子軒居愜野情。水占白雲秋萬頃，天開清鏡夜三更。錦袍詩好蛟精泣，玉笛聲高鶴夢驚。我亦乘槎老仙客，能來與子結漚盟。西神山道士張樞。

鈐印四方："林泉民""書巢""陳留張樞""張夢辰印"。

張樞字夢辰，號書巢生，其先陳留人，居華亭（今上海松江區），築室曰讀書莊。張樞善詩文，工行楷。洪武初年舉明經，任松江府學訓導，壽逾八十。張樞的生卒年，史籍缺載。陶宗儀《南村詩集》卷二《次韵答張林泉五首》有句"憶昔交游各少年，君年八十愈昂然"，王蒙《南村草堂圖》卷尾有張樞長題《南村賦》稱陶宗儀"年已七十餘矣"，二人"年相若也，且相知爲最深"，可知陶、張二人年歲相仿，均享高壽。陶宗儀的生年大約是1320年，[21]則張樞亦當仿佛。

張樞是元明之際的松江名士，存世墨迹還有不少。龍美術館展出的《兵後

[21] 陳文林《陶宗儀生年和早年求學新考》，《安慶師範學院學報》（社會科學版）2010第4期，第39—42頁。

《壺月軒記》後張樞、張奎題詩

五首呈東維先生（即楊維楨）》，[22]落款自稱"學生張樞再拜上"，是他作爲元末松江府學諸生時呈送楊維楨的。日本收藏的《草玄臺詩諸家次韵詩册》中，有張樞二頁唱和詩稿，都由楊維楨親筆加點。楊維楨也有贈張樞的詩，在《鐵崖先生詩集》中有《賦書巢生》[23]七律一首。另外，楊維楨爲松江青龍鎮鄉紳杜氏撰《有餘閑説》（在姚廷美《有餘閑圖卷》後，美國克利夫蘭藝術博物館藏），寫明"介吾友生張夢臣（辰）徵説"。這些都説明張樞是楊維楨關係較近的弟子，不僅參與燕集唱和，還爲老師牽綫鬻文。另，宋代大書法家蔡襄《自書詩卷》（故宫博物院藏）後面，有張樞五行題跋，款署"林泉老生"，當爲晚年筆迹。

在學術方面，張樞繼承了乃師衣鉢。楊維楨精于《春秋》史學，早年以《春秋》中進士第，在各地授學也是以《春秋》爲主，并撰有《春秋合題著説》三卷以指導應試。他在至正十九年（1359）被松江府學聘爲五經講師之一，主講《春秋》經。到了明初，張樞舉"明經"出任松江府學訓導，"日

[22] 2010年道明拍賣5周年秋拍"聽帆樓後人藏宋元明尺牘暨明清書畫精品專場特輯"，第157號拍品。
[23] 孫小力校箋《楊維楨全集校箋》，上海古籍出版社，2019年版，第1349頁。

與子弟數十人講《春秋》經"[24]，得享高壽。董紀有詩《讀書莊爲張夢辰》，描述了張樞晚年的生活狀態："半間鶴平分，清玩靡不畜。縱橫列左右，畫卷雜詩軸。無侶酒一壺，有客棋再局。好琴棄書置，惜書典琴贖。筆床乾燕泥，茶煙暗溪竹。同游半紆紱，諸弟皆食祿……"

張樞《壺月軒詩》署款"西神山道士張樞"，這是以往資料中所未見者。西神山即無錫西郊的惠山，昔人多有詩詠，難道張樞曾經在無錫加入道教？王逢《梧溪集》有《林泉民歌贈無錫張相夢辰樞明經修行累辟病辭》[25]，既稱張樞爲"明經"，則爲明初之事，時間與張樞《壺月軒詩》相近。但張樞祖籍陳留，居華亭，爲何稱"無錫張夢辰"？待考。無錫籍文人畫家倪瓚與張樞也有交往，有《次韵贈林泉民張孟辰》詩，其中有句"應懷錫谷林泉勝，山色依微在望中"[26]。無錫與張樞的關係，依然是一個謎。

在元末"松江三高士"之一陸居仁《苕之水詩卷》（故宮博物院藏）之後，有張樞《次韵雲松先生古詩一章》，小楷精心寫就。陸居仁《苕之水詩卷》書于明洪武四年（1371），如果張樞題詩寫于此後不久，按他生年約1320年計算，此時五十多歲，正當盛年。然張樞存世各種墨迹都是行書，筆性與此小楷頗爲不類。此作鈐印五方，其中"書巢""陳留張樞""張夢辰印"三方與《壺月軒詩》所鈐完全相同；"讀書莊圖書印"也是張樞印鑒；然奇怪的是，鈐蓋在俞參《壺月軒詩》右下角的"或山而樵或水而漁"朱文印，却出現

張樞跋蔡襄《自書詩卷》

[24] [元]貝瓊《清江貝先生文集》卷二，楊葉點校《貝瓊集》，浙江古籍出版社，2019年版，第33頁。
[25] [元]王逢《梧溪集》卷四上，知不足齋叢書本。
[26] 倪瓚《清閟閣集》卷六，侯妍文、葉子卿點校《倪瓚集》，浙江人民美術出版社，2016年版，第170頁。

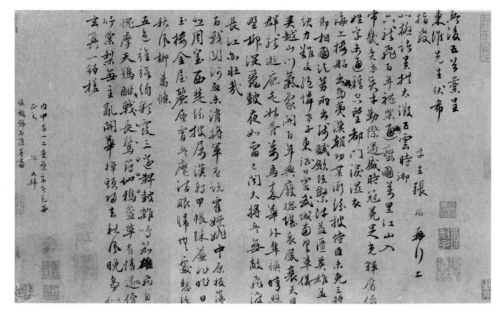

張樞《兵後五首呈東維先生》

在張樞《次韵雲松先生古詩一章》落款位置，這是爲什麽？俞參的壓脚印爲何用在張樞詩稿的下方呢？

在與李雪松、孫田二位專家的討論中，李雪松先生提出：《茗之水詩卷》張樞題詩或是俞參代筆？孫田博士將兩件小楷逐字對照，筆迹特徵竟然高度吻合，書風受到歐楷影響，轉折方峻，強調長橫、長捺，且字形寬扁，"清""費"等字寫法幾乎相同。筆者也認同這一看法，即《茗之水詩卷》中張樞題詩是由俞參代筆，雖不具名，但特意鈐蓋了俞參常用印以爲佐證。這件小楷作品氣息安雅，結構舒展，能看到鍾繇和宋克書法的影子，允推高手。這樣，因爲有了《壺月軒記》册頁的出現，一下子"發現"了俞孟京之弟俞參的兩件墨迹，真是意義非凡！

張奎草書《壺月軒詩》釋文如下：

懶隨飛杖步天衢，醉叱寒蟾下玉喜。銀漢金波秋不散，錦袍仙客夜同孤。人間樓閣疑雲表，天上山河落座隅。料得主翁清不寐，賦詩行酒坐氍毹。陳留張奎。

鈐印三方："張""括囊生""陳留張奎共辰之印"。

張奎字共（拱）辰，號括囊生，祖籍陳留（今屬河南開封），居華亭（今上海松江區）。據董紀《述懷寄張拱辰判簿二首》："行藏不必問如何，半百光陰撚指過。心在五湖忘世久，眼空四海閱人多……"[27]說明張奎曾在某地政府任職，判簿是判官、主簿的簡稱，是地方官員的僚屬，掌管司法、文書等事務。

張樞字夢辰，其弟壁字景辰，而張奎字拱辰，起名都是星宿名，取字都帶一"辰"字，三人爲兄弟。張樞六十歲生日時作詩云："三弟各奮飛，食禄天一方"[28]，講他有三個弟弟，俱已出仕。董紀《西郊笑端集》卷一有詩《次韵張景辰別駕過俞建寧故居有感》，說明張壁擔任過州府佐官（古稱別駕）。賴良編《大雅集》有張樞《得共辰弟詩次韵寄安慶建寧二弟》，首句爲"三弟一書歸，經年萬事違"[29]，可知張奎爲張樞三弟。貝瓊爲張奎撰《藥石窩記》提供

張樞《莒之水詩卷》詩跋

了更多的資訊："雲間張拱辰顏其燕坐之室曰藥石窩……拱辰兄弟四人，讀書鳳凰山中二十年……拱辰名奎，橫浦先生六世孫，通《春秋》大經，嘗試于有司，今以才選主興國之通山簿云。"[30]可知張奎爲南宋狀元張九成之後裔，出任興國路通山縣（今屬湖北）的主簿，故前引董紀詩中稱他爲"張拱辰

[27] [元]董紀《西郊笑端集》卷一，文淵閣四庫全書本。
[28] [元]賴良編《大雅集》卷三，文淵閣四庫全書本。
[29] [元]賴良編《大雅集》卷五，文淵閣四庫全書本。
[30] [元]貝瓊《清江貝先生文集》卷十六，楊葉點校《貝瓊集》，浙江古籍出版社，2019年版，第179頁。

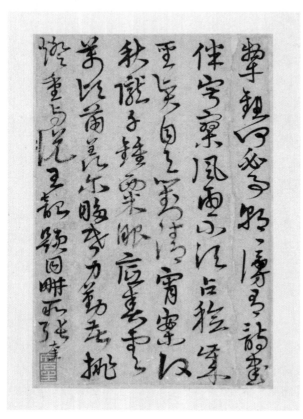

張奎《題同耕所》

判簿"。另外，張奎精通《春秋》，則當與其兄張樞一起師從楊維楨。

臺北故宮博物院藏《元人法書册》中，還有張奎另有一件墨迹《題同畊所》。詩曰："犁鉏何必事朝朝，漫有詩書伴寂寥。風雨不須占稔歲，聖賢自與對清宵……"書風與宋克頗爲接近，以章草爲主，水準很高。而新見這幅《壺月軒詩》展現了張奎的今草書法，二者筆性一致，回環開合自如，明顯出于一手。

五、李毅與賴善

《壺月軒記》册頁中還有一幅李毅篆書題詩：

　　壺月軒中冰玉清，吾宗神秀繼家聲。陰冰銀漢潛蚪蟄，霸吐瑶臺顧兔生。虛白半間含混沌，空明千里接蓬瀛。藏身自有仙公術，乾没何須世上名。西夏李毅。

　　此詩贊揚李恒有學識而品行高潔，不求聞達，與楊維楨所云"不肯苟仕進爲乾没計"意思相近。落款下方鈐印"天地一蘧廬"。右上角半印似爲"藏密齋"。

　　這幅小篆筆法嫻熟，結字停匀，與元代趙孟頫篆書風格相近，水準甚高。雖無界格，亦字字規整。元代篆書雖非繁盛，但題寫匾額、碑額多用篆書，擅長此道者爲數不少。江健碩士論文《元代篆書研究》附録《元代善篆書家一覽

表》統計了有記載的元代善篆書者多達97人，[31]却無李毅，說明這是元代篆書史料的新發現。

關于李毅，據《元統元年進士錄》載："漢人南人第二甲：李毅，貫吉安路[廬]陵縣延福鄉，儒户。《書[經]》。字弘略，（行）一，年卅，十月初七日□時。曾祖文昌，宋□□□生。祖省忠，萬安縣儒學教諭。父以明，播州（儒）學正。母郭氏。重慶下。娶趙氏。鄉試江西第十三名，會試第四十九名。授瑞州路同知新昌州事。"[32]元統元年爲1333年，由此推知廬陵李毅生于1304年，比楊維楨小八歲，

《壺月軒記》後李毅題詩

同爲二甲進士，且有任官浙東的經歷。但"廬陵李毅"是否就是參與壺月軒題詠之人，尚需更多佐證。

至于署"西夏李毅"，則有可能是西夏黨項族後裔，但也不確然。西夏在今寧夏、甘肅、內蒙西部一帶，這也是隴西李氏的起源地，西夏皇族拓跋氏就改姓李（唐朝賜姓）。1227年，西夏亡于蒙古，大批西夏人東遷漢地，與漢人雜居。在楊維楨的朋友圈中，詩人高起文（昂吉）、邽經就是流寓東南的西夏人後裔。昂吉是色目人，世居寧波，署款"西夏昂吉"；邽經却是漢人，世居揚州海陵（今泰州），署款"隴右邽經"或"西夏邽經"。這說明"隴右""西夏"祇是表明祖籍地，并不一定是色目人。元代色目人身份高于漢人、南人，科舉考試也更爲容易，所以李毅如果是西夏人後裔，那麼應當以色目人身份參加科舉考試，與"廬陵李毅"定非一人。如果"西夏"祇是表明隴

[31] 參見江健《元代篆書研究》，南京師範大學2011年碩士論文。
[32] 《廟學典禮》（外二種），王頲點校，浙江古籍出版社，1992年版。

西李氏的祖籍地，那麼也不排除他是漢人。從李毅《壺月軒詩》中"吾宗神秀繼家聲"一句來看，既與李恒同宗，李毅應爲漢人。

此外，印文"天地一蘧廬"，與元末江南畫家倪瓚的詩句"天地一蘧廬，生死猶旦暮"（《蘧廬詩》）不約而同。"蘧廬"典故源自《莊子》，指臨時休息的房子。宋人蘇軾有句"人生何者非蘧廬，故山鶴怨秋猿孤"，黃庭堅有句"此身天地一蘧廬，世事消磨綠鬢疏"，大意是人生祇是天地間過客。由"天地一蘧廬" "藏密齋"兩方印文無法提供更多的資訊。

《壺月軒記》冊頁中的諸家題詩大多是每詩一頁，唯有賴善、俞參二詩合占一頁。賴善《壺月軒詩》如下：

小軒結構敞虛明，佳句從容對客評。玉兔擣霜秋換骨，銀蟾出海夜含精。寒生虛白冰初合，光澈空青斗半橫。最愛延平明哲在，孫枝奕暐繼家聲。賴善。

此詩稱贊李恒勤奮好學，經常與客人探討詩文。頷聯、頸聯圍繞"冰壺秋月"展開想像。"延平明哲"指李恒的祖先、南宋福建學者李侗。這件詩稿書法有很高水準，筆法精妙，結字嚴謹，落款簽名可見歐楷功底。未鈐蓋印章。

賴姓人口稀少，主要分布在福建、廣東等南方地區。元代見諸記載、有較高文化水準的賴姓人更少，在楊維楨交游圈中僅知賴良一人。賴良字善卿（善、良互訓），天台人，爲楊維楨弟子，元末流寓松江課徒授館。他收集當時吳越地區詩歌二千餘首，至正二十一年（1361）請楊維楨刪至三百餘首并作序，編成《大雅集》八卷（實際編定時間可能在明初）。

"賴善"是否爲"賴善卿"的簡寫？目前尚無直接佐證。從楊維楨墨迹中可以看到，他有時就自署"楊楨"（見《張南軒城南詩卷》）或"楊禎"（見《壺月軒記》）。類似的情況在古人并不鮮見，有研究者指出，古代把雙音節字號中的次要字省略的例子是非常多的，如《三國志·魏書·武帝紀》裴松之注引《魏武故事》："孤聞介推之避晉封，申胥之逃楚賞。"中間的"介推"即爲"介之推"，"申胥"則爲"申包胥"[33]。還有，楊維楨爲畫家朱玉（字君璧）撰《虹月樓記》，稱之爲"朱璧"[34]；清代畫家方士庶字洵遠，他的多件作品鈐蓋白文長方印"方洵"[35]。所以，筆者認爲"賴善"很有可能就是賴良。

[33] 倪永明《"楊楨"小考》，《圖書情報研究》2012年第5卷第2期，第53頁。
[34] 孫小力校箋《楊維楨全集校箋》，上海古籍出版社，2019年版，第3626頁。
[35] 陸昱華《方士庶的生平》，《昆侖堂》2021年第3期，第33頁。

賴良通過采詩活動，建立了廣泛的文學交往，與無錫倪瓚、蘇州陳基、昆山顧瑛等人都是好友，往來過從頗多。至正二十一年（1361）立秋日，楊維楨作《贈元璞詩，寄節判相公》詩序云"賴善卿到嘉禾，爲予作金粟道人詩使"[36]，當時玉山草堂主人顧瑛（號金粟道人）因爲戰亂避居浙江嘉興，賴良有嘉興之行，楊維楨就托賴良轉交詩稿給他。倪瓚《清閟閣集》卷六有《送賴善卿采詩》一首："……嗟子用意亦勤厚，聽音知政非迂疏。願排閶闔獻採録，坐變四海如唐虞。"松江董紀《漁隱爲賴善卿》詩云："釣船隨處可爲生，二十餘年不到城……南往北來無定迹，恐人情熟漸知名。"[37]説他隱居二十年，足迹不入城市，不過因爲南北周游，名聲漸起。賴良所編《大雅集》是元代一部重要的詩歌選集，因而他也是元代詩歌史上的一位知名人物。

　　另外，賴良還編了一部《瞻山詩集》，作者爲其先伯祖、南宋寶祐年間的賴實父。他邀請王逢、董紀題識于後，事見董紀《西郊笑端集》卷二《題瞻山賴實父詩集後》。

　　從楊維楨《壺月軒記》所附《壺月軒詩》中，可以看到壺月軒主人李恒與元末明初松江文人圈聯繫密切，除了年逾七旬的楊維楨，其他參與者都是鐵崖弟子或晚輩。細觀這套册頁，十頁黃箋紙以及諸家所用印泥高度一致，筆者認爲這些紙張、印泥大概率是由壺月軒主人提供——也就是説，這些詩文墨迹大多是在壺月軒觴詠雅集中完成的。題詠諸人皆生活于松江，其中董佐才、張奎于明初外出任官，故這批詩稿的書寫時間應當與楊維楨《壺月軒記》相近，都在明洪武二年（1369）前後。這批元人書迹與印鑒，爲元明書法研究提供了新的資料。他們的書法既受到時代風尚的影響，也因親炙于楊維楨、宋克而沾染奇崛之氣。正如近代學者羅振玉在册頁後跋中説："嘗謂元代書家自有體勢，頗取法于史游、皇象，往往凌駕天水（指宋代）諸賢。世之論書者，推晉唐爲書學最盛之世，抑知至有元且變化未有已耶！"強調了元代書法自有體勢、變化未已的特點。

　　除了洪武二年（1369）的《壺月軒記》，李恒還于洪武四年（1371）八月邀請大畫家倪瓚爲他作《壺月軒圖》，并將時人周坼、馮以默、胡儼、黃常、錢惟善、僧廣益、管昭、沈瑜、錢凝、韓信等題詠一并裝裱爲長卷。現存畫作左下角鈐蓋元初收藏家喬簣成的僞印，故倪瓚畫可能是後人所補。不過，卷後十家題詠都是真迹，而且題詠或長或短，紙幅前後都有接縫，不同于常規手卷的拖尾紙幅。筆者推測，當時李恒陸續邀請了很多人爲壺月軒題詠，然後請楊

[36] [明]趙琦美編《趙氏鐵網珊瑚》卷七《竹林陳氏雜帖》，文淵閣四庫全書本。
[37] [元]董紀《西郊笑端集》卷一，文淵閣四庫全書本。

維楨撰記、倪瓚繪圖,成爲一組內容豐富的詩書畫同題作品。後來在裝裱時,把尺幅相近的詩稿挑選出來,與楊維楨《壺月軒記》一起裱爲册頁;而尺幅長短不一的詩稿,則附在倪瓚《壺月軒圖》後面,裱爲長卷。再後來,倪瓚《壺月軒圖》與元人題詠被人爲拆開,分別拼配長卷,導致倪瓚真畫不知所蹤。

　　元末因戰亂而由各地集聚松江的文人群體,是一個特殊的文化現象,崔志偉《元末明初松江文人群體研究》一書對此有專門研究。正如張樞《生日自責三十韵》詩中自嘲:"聖德不暖席,賢知亦賣漿"[38],當時文人大多在生存貧困綫上掙扎。所以當明朝新政權建立後,要求各地官員薦舉讀書人參與社會管理,松江有才能而出仕的文人特别多,李恒"不肯苟仕進爲乾没計"就顯得尤爲難得。由李恒策劃的《壺月軒記》《壺月軒圖》這兩組同題集詠作品,包含楊維楨文、倪瓚畫以及16位元末明初松江文人題詠,反映出該地文人在貧寒而動盪的生活中,是如何以苦爲樂,雅集交游,通過文學藝術作品展現强大的歷史穿透力。

顧工:上海韓天衡美術館

（編輯:孫稼阜）

[38] [元]賴良編《大雅集》卷三,文淵閣四庫全書本。

楊維楨《行書真鏡庵募緣疏卷》相關問題研究

施 錡

内容提要：

本文從成書年代、書風特色、文體情况和鑒藏歷程四個方面，系統地研究了上海博物館藏楊維楨《行書真鏡庵募緣疏卷》的相關問題。認爲《募緣疏》有奇古之風，相容多種書體和筆法，是體現楊維楨晚年書風的上品佳作，具體的書寫年代基本可確定爲1368年。此外《募緣疏》在文體方面，採用了宋代以來專爲募緣所作之疏體，頗有復古之用心，與帶有募緣性質的山門疏并不一致。在鑒藏史方面，晚期曾由傅增湘過手，并在他的囑託下，由王乃徵和郭則沄題跋，後被徵集到上海博物館。該《募緣疏》是體現楊維楨在滬上文化活動的珍貴書法作品。

關鍵詞：

楊維楨 《行書真鏡庵募緣疏卷》 疏體 上海 真鏡庵

關于元代士人楊維楨[1]（1296—1370）的《行書真鏡庵募緣疏卷》，楚默的《楊維楨研究》一書中有"楊維楨與鎮静庵及《募緣疏》"一節進行闡述；[2]王菊如有《楊維楨撰書〈真境庵募緣疏〉的年代其他》一文進行考證；[3]另據王菊如文，劉一聞曾撰文《元人楊維楨》，發表于《解放日報》2008年10月19日，亦對此疏有所論述。蔡則齊有《楊維楨與〈真鏡庵募緣疏〉

[1] 關于楊維楨之名究竟取"禎"或"楨"字，學界多有争論，不再赘引。筆者以爲綜合來看，從他的兄弟名"維植""維柢"，以及其字"廉夫"來看，他的本名應爲"楨"；但他在實際題寫姓名和鈐印中則有使用"禎"（《鬻字窩銘》《竹西草堂卷》《行書沈生樂府序頁》等），也有使用"楨"（《城南唱和詩帖》《夢游海棠詩卷》等），十分隨意。甚至如《城南唱和詩帖》，款識爲"楨"，印章却爲"會稽楊維禎印"。本文行文將统一採用"楨"字，但原文獻作"禎"則保留。
[2] 楚默《楊維楨研究》，上海書店出版社，2014年版，第366—369頁。
[3] 王菊如《楊維楨撰書〈真鏡庵募緣疏〉的年代與其他》，《都會遺蹤》2010年第2期，第56—59頁。

圖1　楊維楨《行書真鏡庵募緣疏卷》

現象研究》，[4]對該疏的書風與文化作了說明。在2021年的"萬年長春"上海歷代書畫展中，這件《募緣疏卷》又在上海博物館的展廳再現。筆者擬在本文中進一步解決的問題有四個，一是書寫年代，二是書風特色，三是文體情況，四是鑒藏補充。

一、書寫年代

《行書真鏡庵募緣疏卷》是楊維楨晚年所作的大字疏卷（圖1），張珩在《木雁齋書畫鑒賞筆記》中談道："字大有四五寸者"，"鐵崖書傳世者大字不多，余于《春消息卷》後題志外惟見此一卷。"其實，楊維楨的《草書錄余善和張雨小游仙詩軸》，也是大字書法，不過大字書于手卷上并不多見。張珩、楚默和王菊如都錄入過《募緣疏卷》的全文，現錄如下：

真鏡庵募緣疏。宓以真鏡庵百年香火，大啟教宗；高昌鄉景灶人煙，均沾福利。率爾歷星霜之久，竭來見兵燹之餘。雖有天隱子手握空拳，必仗富長者腳踏實地。青銅錢多多選中，祇消筆下標題；黃金闕咄咄移來，便見眼前突兀。棲宿四方雲水，修崇十地功勳。近者悅，遠者來，咸圍法王無遮之大造；書同文，車同軌，仰祝天子一統之中興。謹疏募緣。天隱子撰疏并書。鐵道人。

鈐印："東維子"白文方印，"九山白雲居"朱文長方印，"會稽楊維楨印""鐵笛道人"朱文方印，"廉夫"白文方印。

嘉慶《松江府志》卷七十六載"真境庵"："在二十二保，宋端平元年

[4] 蔡則齊《楊維楨與〈真鏡庵募緣疏〉現象研究》，《中國書法報》2019年12月24日，第3版。

（1234）邑人吴居四舍宅建，僧远开山，今在高行镇西北，旧志作'珍敬'，杨维祯疏作'真镜'。明万历元年里人蔡恒鼎改建。"[5]高行镇，位于川沙，又称为高家行。[6]崇祯《松江府志》卷五十二载为"珍敬庵"，[7]光绪五年（1875）刊《川沙厅志》中"真境庵"条，"吴居四"作"吴居正"，并载由杨维祯作"真镜"，明万历元年（1573）里人蔡恒鼎倡捐改建，乾隆二年（1737）里人再次重修。[8]可见此庵名"珍敬庵"或"真境庵"，杨维祯作"真镜"，确与《募缘疏》相合，亦可见到清代为止，真镜庵一直由乡里维持整修。

关于杨维祯与真镜庵，据楚默在《杨维祯研究》中的考证，杨维祯在海上与浮屠友三人，静庵镇、大明煜、天镜净交游，认为静庵镇是真镜庵的僧人。[9]杨维祯所撰的《静庵法师塔铭》曰："师讳元镇，字静庵，号净住老人，俗姓杨氏，世居上海县高昌里。""静庵镇"就是"静庵法师"，"高昌乡"就是其世居之所，但"静庵法师"与"真镜庵"究竟有无联系是个需要推敲的问题。杨维祯《望云轩记》载，至元二十年（1360）去过海上与浮屠友三人，即静庵镇、大明煜、天镜净见于"静庵所"，但没有说此处即为"真镜庵"，仅是指静庵法师之所。[10]嘉庆《松江府志》卷六十三载一位名为"绍宗"的禅师，是上海陈氏子，出家于安国寺，得法于静庵镇。卷七十六

[5]《（嘉庆）松江府志》，《续修四库全书》第689册，上海古籍出版社，2013年版，第451页。
[6] [清]王大同修，李林松纂《（嘉庆）上海县志》卷一，嘉庆十九年刻本，第30页。
[7]《（崇祯）松江府志》（下册），书目文献出版社，1991年版，第1358、1359页。
[8] [清]陈方瀛修，俞樾纂《川沙厅志》，台北成文出版社，1975年版，第717页。
[9] [元]杨维祯《杨维祯集》（第3册），邹志方点校，浙江古籍出版社，2017年版，第996页。
[10] 同上。

圖2　《(嘉慶)松江府志》松江府鄉保市鎮圖

載安國講寺建于南宋咸淳年間，[11]《大明高僧傳》卷三"松江上海安國寺沙門釋紹宗傳"亦載其得法于靜庵鎮，紹宗的遺骨塔也安置在安國寺。[12]從史料看，靜庵法師留駐之處是滬上的安國寺，并没有提及真鏡庵。《靜庵法師塔銘》中又載，靜庵在至正辛丑年（1361）主天竺興福寺（此處可能是指杭州天竺山），未幾退海濱，築净住精舍"，丁未年被朱元璋召往京師，後又赴大普福寺。[13]也没有提到其在真鏡庵修行。雖然《松江府志》中真鏡庵所在的"二十二保"（圖2），是在近海之處，但據崇禎《松江府志》卷五十二載安國講寺："宋咸淳乙丑邑人朱性建，僧蓮開山，在二十二保。"并載"珍敬庵，宋端平甲午邑人吴居四舍宅建，僧遠開山，在二十二保。"[14]可見安國寺同樣在高昌鄉。因此，祇能證明靜庵鎮是安國寺的僧人，没有確鑿證據表明靜庵鎮就是真鏡庵的僧人。然而，由于安國寺與靜庵鎮相距不遠，由靜庵法師請托作疏的可能性是存在的。

　　靜庵法師曾在南天竺山學習佛法，後來受元帝賜號"佛智妙辨大師"。楊維楨爲靜庵在洪武元年（1368）夏六月所寫的祭文，提到他住猊峰之時，楊曾贈詩句"雨花堂上碧雲合，清唳庭前白鶴歸"，靜庵首肯之，并認爲此十四字"大勝山門一疏"。楚默認爲，此疏就是《真鏡庵募緣疏》，但《敕修百丈清

[11]《(嘉慶)松江府志》，《續修四庫全書》第689册，上海古籍出版社，2013年版，第178、432頁。
[12] [明]如惺《大明高僧傳》，《大正新修大藏經》第50册，臺北新文豐出版社，1934年版，第910頁。
[13]《全元文》（第42册），鳳凰出版社，2004年版，第280—281頁。
[14]《(崇禎)松江府志》（下册），書目文獻出版社，1991年版，第1358—1359頁。

規》卷三"請新住持"中載:"制疏(山門、諸山、江湖)"來看,[15]"山門疏"指乃禪宗勸請新住持時所作之文疏,雖然有部分"山門疏"中出現了募緣的語句,但多以散文跋語形式添就,與專門用作募緣的文體是不同的,將在下文舉出實例。筆者以爲,這句話的原義,應是指楊維楨所贈詩句透徹地體現了静庵的心境,甚至超越了勸請其爲住持的"山門疏"的意義,與《行書真鏡庵募緣疏卷》并無關聯。

王菊如根據文中"兵燹之餘","書同文,車同軌,仰祝天子一統之中興",提出這件疏可能是明初所作,也就是自1368年正月朱元璋登基至1369年楊維楨晋京之前。此外,在南宋趙葵《杜甫詩意圖》的題跋中,楊維楨談道:"西隱中吉師出此圖于兵火之餘,揚州蓧蕩斬伐殆盡……"這裏的"兵火之餘"用詞與"兵燹之餘"相似,應是指指至正十七年(1357)朱元璋軍占領揚州之事。因此,筆者以爲王菊如觀點有其道理,因1367年的《静庵法師塔銘》中,稱朱元璋爲"新天子",并載"閲三月,(静庵)燕見天子于乾清殿"。既在1637年已經承認新朝天子,因此這件疏中的天子應是指朱元璋。孫小力曾在論文中指出,楊維楨平和應對元明易代,有海派的行爲作風,并代表了新興的市民文化,[16]也能見出這一點。最後,從"天子一統"等措辭來看,該疏作于1368年的可能性最大。若由静庵法師請托其作疏,則《募緣疏》應作于1368年元月至6月19日静庵圓寂之間的這段時間。[17]

二、書風

楊維楨傳世的書法以行草書爲主,楷書僅有《周上卿墓志銘》。不少研究者都注意到,楊維楨書法筆畫,横畫多以方筆起筆,豎畫和撇畫多以尖鋒收筆,轉折多棱角,有魏碑特點,捺劃上挑,帶有章草書風。書法中顯示出王書、魏碑、唐楷等的基礎,[18]筆者以爲,從有年款的書法排序來看,楊維楨的書風經歷了三個階段(表1)。早期(約1349年前後)能看出二王書風和唐楷結體的底子(圖3),亦可理解爲如顧工所論,受趙孟頫書風影響;中期(約

[15] [元]德輝編《敕修百丈清規》,李繼武校點,中州古籍出版社,2011年版,第64頁。
[16] 孫小力《楊維楨政治立場辨析:兼論其"高士"身份内涵》,《中北大學學報》(社會科學版)2019年第3期。
[17] 近日所獲"萬年長春"《海上千年書畫國際研討會》論文稿(未出版)中,朱惠良女士在《由題古泉譜到真鏡庵募緣疏:試探楊維楨的書法情性》一文中亦持同樣觀點,并將《題古泉譜册》時代定于1352—1354間。
[18] 亓凱《楊維楨書法風格研究》,山東大學2010年碩士畢業論文。

圖3　楊維楨《竹西草堂記》

圖4　楊維楨《題鄒復雷春消息卷》

1360—1365）是章草書風的進一步顯露以及結體筆劃的誇張化；晚期（約1365年後）則達到各類書體和結體自由融合的境界。[19]雖然中期的書風基本已經成熟，但實際仍存在一些問題，如過于誇張拉長的豎畫往往在全卷中有過多的重複，如《題鄒復雷春消息卷》（圖4）《城南唱和詩卷》就是如此。但在較晚期的《夢梅花處詩序卷》《張氏通波阡表》中已經更爲自然，至《勸緣疏》已然收放合宜（圖5），《夢游海棠詩卷》則寫得老辣中透出瀟灑，章草與今草的融合比《張氏通波阡表》更爲嫻熟。另值得注意的是，早期的章法行氣與《蘭亭集序》一類的行書類似，顯得較爲整飭。至中期始，逐漸呈現出鋪滿紙面，粗頭亂服的特色，至晚期，單個字的分布幾乎在縱橫方向達到平衡。

[19] 顧工將楊維楨的書法分爲"兩個十一年"，即1339至1350年，1359至1370年，與筆者的分期亦相合，均以1359或1360年作爲重要分期。參見顧工《楊子修官日日閑：楊維楨筆墨生涯的兩個十一年》，《書法》2018年第4期。

表1　楊維楨行草書風的分期變化（大都採用有年款之作）

早期	《跋鄧文原急就章》	至正八年（1348）
	《竹西草堂記》	約至正九年（1349）
	《題古泉譜冊》	至正十二年至十四年（1352—1354）
中期	《沈生樂府序》	至正二十年（1360）
	《跋張雨自書書冊》	至正二十一年（1361）
	《晚節堂詩札》	至正二十一年（1361）
	《題鄒復雷春消息卷》	至正二十一年（1361）
	《城南唱和詩卷》	至正二十二年（1362）
	《題楊竹西高士小像》	至正二十三年（1363）
晚期	《游仙唱和詩冊》	至正二十三年（1363）
	《夢梅花處詩序卷》	至正二十五年（1365）
	《張氏通波阡表》	至正二十五年（1365）
	《真鏡庵募緣疏》	約洪武元年（1368）
	《夢游海棠詩卷》	洪武二年（1369）

圖6　黄庭堅《華嚴疏》

表2　《募緣疏》中的書風變化

有	四方	大造	悦遠者來	興	黄金	法王	天子

　　楊維楨書風的特色首先在于筆法的兼收并蓄，另外就是奇崛的結體和章法（表2），每行約3至5字不等，字形偏于瘦長。題名"真鏡庵募緣疏"六字爲略帶行書筆意的楷書，體現出魏碑筆法，略帶章草筆意。在結體中有一部分豎畫拉長的現象，如"年""鄉""脚"，但相比《行書城南唱和詩帖》，整體來看顯得不那麽逞才使氣，帶有瀟灑疏懶之意。實際上，《募緣疏》中的結體更有特色，如"有"字上大下小，顯得十分奇崛。墨法也比之其他書法作品更爲變化多端，如"黄金闢咄咄移來"，"黄金"與"咄咄"的墨色濃淡對比大，顯得虛實有致。此外，有楷書、章草、行草和草書熔于一爐之視效，風格變化多樣。如"有""四方""大造"字結體和運筆均十分奇異，"（近者）悦，遠者（來）""興"等字，行筆帶有絞轉游絲的"二王"書風，尤其是"遠者"二字，運筆靈動；但"真鏡庵""黄金""瀘王""天子""募緣"等關鍵字句又筆劃厚重，含蓄地顯露出魏碑和章草的古風，以及獨特的書儀，

　　這或是楊維楨有意無意爲之，致使全卷錯落有致，語義鮮明。

　　《募緣疏》作爲楊維楨晚年佳作，和20年前的《竹西草堂記》相比，進境深遠，《竹西草堂記》尚帶規整而優美的行書特色，字體、書風、字距變化均弱。在至正辛丑年（1360），題鄒復雷《春消息圖》中開始體現出狂放書風，雖有個性却拉長的筆劃略有重複之感，8年後的《募緣疏》則老而彌堅，與上博的《草書録余善和張雨小游仙詩軸》在筆法的變化上有異曲同工之妙，但《詩軸》的書體變化顯得較弱。因此，若認爲《募緣疏》是楊維楨諸多書法中水準最高的幾件之一也不爲過。

三、文體

　　據《佛光大辭典》，"募緣疏"指爲勸募而撰寫之疏文。有關橋樑、祠廟、寺塔、經像，與衣食器用之類，凡非一力所能獨成者，必撰疏文以募之。其文辭大多華麗動人，此系時俗所尚。蓋橋樑之建，本以利人；祠廟之設，或關祀典，尤非獨力能盡，故輒以美辭懇意爲疏，冀得衆力以共成其事。[20]由此可見，疏文是具有一定格式的文體，且需"美辭懇意"。魯立智曾提到，典故繁複而恰當，格律整齊而鏗鏘，四六間錯，文句銜接得天衣無縫，是標準的募

[20]《佛光大辭典》（第三版），北京圖書館出版社，2005年版，第5396頁。

緣疏體式。[21]這類四六駢文體的文書寫法，一般體現在具有重要意義和一定公開性的文檔中，如宋代侍從官以上的告身也採用此類寫法。《朝野類要》卷五《告詞》中即載："有四六句者，有直文者，并書于告軸。然侍從以上，須是四六句行詞。"[22]

較早的以"疏"爲名的書法，有上博所藏黃庭堅（1045—1105）的《華嚴疏》（圖6），陳志平在《黃庭堅〈華嚴疏〉考索》對文句所考甚詳，[23]疏文如下：

雲門抽顧頌，衲僧眼皮重，眼皮七八量，雷車打不動；打不動，抽顧頌，時念彌陀三五聲，追薦東村李翳子生天，西山裏孟八郎強健。福田院裏貧兒叫喚，乞我一文大光錢。

巽上人爲華嚴作佛事，又持此軸來乞作小疏。予以爲鷺鷥股上不勝下刀，可持此字去，有能以百千助緣事者與之，魯直題。

《華嚴疏》可分爲兩段，前半部分是禪語，後半部分是募緣語，根據內容，禪語是作佛事所用，募緣是後添，因此這件最初不是專爲募緣所設，因此募緣的文句採用了散文的方式書寫。"鷺鷥股上不勝下刀"屬于當時俚語，比喻從小處計算，黃庭堅題跋風格清新活潑，喜用禪語俚語，他的《寒食帖》《五馬圖》題跋均爲此類風格，可見其僅爲題，并非專門的募緣疏。與之相類似的，有韓天衡在《中日禪宗墨迹研究》中舉出的傳爲無准師範（1179—1249）所書的《山門疏》（圖7）。這件南宋人所寫的疏，文句與《華嚴疏》類似，也採用散文的形式，祇是最後多了一首詩偈。

臨安府徑山萬年正續院
本院開山，特賜佛鑒圓照禪師，昨蒙聖恩，宣押入內陞座，錫賚金帛并五處住持所得施利，就寺之中途，創建接待一所，延接往來雲衲，以崇報上之意。繼蒙宸翰，特賜萬年正續之院，寺宇已成，惟大佛寶殿，法寶藏殿未能成就。謹持短疏，仰扣大檀，伏望開廣大心，成殊法事，幸甚，幸甚。
堂堂殿宇欲雄哉，須是穎林梁棟材。舉似知音輕領話，行看輪奐聳崔嵬。
今月　日山門疏

[21] 魯立智《論佛教募緣疏的文學性》，《三峽論壇》2015年第2期，第56—59頁。
[22] [宋]趙升《朝野類要》，中華書局，2007年版，第104頁。
[23] 陳志平《黃庭堅〈華嚴疏〉考索》，《收藏家》2006年第3期，第40—42頁。

圖7 （傳）無准師範《山門疏》

頭首　德拱　興能　德清
幹緣都監寺　德敷
都勸緣特賜佛鑒圓照禪師　師範

　　陳志平文中舉出黃庭堅的《華嚴修造疏》，這是一件標準的募緣疏。從內容看可以分爲四段，第一段說明華麗與樸素并無差別；第二段指出華嚴禪院是在仁宗皇帝等過問下建成，身份高貴；第三段說明華嚴禪寺依靠檀越的捐助得以維持；第四段則表明捐助的功德。與《華嚴疏》相比，這是更爲純粹的疏體格式，雖然不是嚴格的四六文，但文辭合宜，對仗工整。

　　遍照如來世界海，寶嚴宮殿；趙州古佛三十年，折腳繩床。道不虛行，理惟一味。此華嚴禪院者，昭陵皇帝百福所嚴，毗盧遮那一會如此。而丹青黯昧，土木欹斜。屬在檀那，崇兹佛事。夫沙門法者，終日吃飯，不破一米；終日著衣，不掛一絲。縱令法席重光，不動鎮州一草。若有見聞隨喜，功不虛捐。當令大衆爲白牯狸奴，念摩訶般若波羅密。

　　另一件採用募緣疏文體的書法，是明代沈周（1427—1509）戲作的《化鬚疏》（圖8）。與《募緣疏》一樣，該作採用長卷的形式，一行4至5字。這件書法緣起于沈周友人趙鳴玉沒有鬍子，姚存道請沈周作此疏，向美髯公周宗道勸募求助，希望他可以分給趙鳴玉十莖鬍子，以補其不足。[24]因爲沈周將這件書法模仿疏體，頗爲注重趨向募緣疏的形式，但又添加了士人詩文中常見的序。正文中，第一段道出"化鬚"的緣故，第二段則幽默贊揚捐鬚者的仁德與

[24]《明四大家特展：沈周》，臺北故宮博物院，2014年版，第326頁。

圖8　沈周《化鬚疏》

得鬚者的歡樂。第三段則是謝辭與落款。將對仗工整之句與散文穿插，顯得既有古意又詼諧輕鬆。

　　化鬚疏。有序。兹因趙鳴玉髭然無鬚，姚存道爲之告助于周宗道者，于其于思之間，分取十鬣，補諸不足，請沈啓南作疏以勸之。疏曰。
　　伏以天閹之有刺，地角之不毛。鬚需同音，令其可索有無，以義古所相通，非妄意以幹，乃因人而舉。康樂著舍施之迹，崔諶傳插種之方。惟小子十莖之敢分，豈先生一毫之不拔。推有餘以補也，宗道廣及物之仁；乞諸鄰而與之，存道有成人之美。使離離緣皮而飬我，當楣楣擎地以拜君。把鏡生歡，頓覺風標之異；臨河照影，便看相貌之全。未容輕拂于染羹，豈敢易捫于覓句。感矣荷矣，珍之重之。敬疏。化緣生沈周識。

　　這幾件疏中，與《真鏡庵募緣疏》文體接近的是《華嚴修造疏》和《化鬚疏》。此外，如黄庭堅《薦考君書維摩楞伽金光明觀世音經疏》《請黄龍晦堂和尚開堂疏》中皆採用具有一定規範的文體，[25]可見大部分疏體的寫作追求對仗與韻律，以發送鏗鏘語感，感化大衆。《募緣疏》的文風没有採用散文的方式，而是採用宋代以前募緣疏的書寫形式，頗有古意，但相對于早期的四六文格式也有一定的變化，可以稱爲標準疏體的變體。若置于古代文體史考量，應屬于南朝梁沈約（441—513）的"辭句連續，互相發明，若珠之結排也"的"連珠"一類。[26]《募緣疏》的内容亦可分爲四段，第一段講述真鏡庵在高昌鄉的百年香火；第二段提及募緣的緣起，即"兵燹之餘"需要資助；第三段乃

[25] [宋]黄庭堅《黄庭堅全集》（第4册），四川大學出版社，2001年版，2354—2355頁。
[26] 吴承學、劉湘蘭《複雜的"雜文"》，《古典文學知識》2018年第9期。

是贊語，尤其是贊頌天子一統；第四段則是落款。除文句之外，用詞方面也有古意。楊維楨曾在《鸎字窩銘》中寫道："予識字頗有數，而又惑于俗造文，故余校壁書、籀篆、石經、古文，其援驗必資（盛）端明。"可見對行文用字是頗為用心的。而題跋中錢大昕（1728—1804）也將"宓"字考證為六朝人碑中多借用之字，是為"伏"義，顯示出古雅之趣。

由以上可見，在一般的佛語書寫和山門疏中，也會出現募緣的語句，祇是并不講求文體的整飭，往往具有跋語的性質。《募緣疏》文體發源於南北朝標準的疏體，接近唐宋時代有所改變，但具備較規範的格式和與之相匹配的美辭，屬于"連珠"文體。從目前流傳的實物來看，書法的形式採用長卷、大字，一行四至五字，這與幾件傳世的疏體書法也是基本一致的。

四、鑒藏

最後筆者補充鑒藏史的情況。據上海博物館圖錄，明代上海陸家嘴人陸深（1477—1544）的《行書收藏書畫稿本冊頁》中，儼然出現"楊廉夫真境庵疏一卷"之錄，本卷中有清末浦東人黃銘書藏印，可見該書在上海浦東藏家手中流轉。[27]

從題跋來看，都穆（1458—1525）在1509年的題跋中提到"陸太史子囦近出示予"，"囦"同"淵"，陸深（1477—1544），字子淵，《松江府志》載其宅在長生橋南，其別業在"黃埔之東，正浦與吳淞江合流處。"此地被即稱為"陸家嘴"。[28]可見當時這件法書在陸深處,與《行書收藏書畫稿本冊頁》吻合。"云得之外祖吳翁家"，陸深曾有《先孺人吳母行實》，[29]提到母親吳氏是嘉定清（青）浦的舊族，父諱士實，"時大父吳府君尤憐愛之"，因此這件《募緣疏》從吳家傳到吳氏手中，并進入陸深的收藏中。

在曹三才1718年的題跋中，提到他與友人"信宿寶善堂"，見到了《募緣疏》。曹三才字希文，號廉讓，浙江海鹽人，康熙三十八年舉人（1699），當時名士，[30]有《半硯冷雲集》等，禹之鼎（1647—1716）和王翬（1632—1717）曾為之合作寫照。[31]據《上海浦東新區老建築》，寶善堂由朱雲山始建

[27]《萬年長春：上海歷代書畫藝術特集》，上海書畫出版社，2021年版，第218—219頁。
[28]《（嘉慶）松江府志》，《續修四庫全書》第689冊，上海古籍出版社，2013年版，第484頁。
[29] [明]陸深《儼山集》卷八十一，上海古籍出版社，1993年版，518—519頁。
[30] 汪亓《蠡測王翬與禹之鼎的交游》，《上海書評》2017年9月30日。
[31] [清]曹三才《半硯冷雲集》，《清代詩文集彙編》第246冊，上海古籍出版社2010年，第323頁。

于1909年，原址雖然在高行鎮南行村，[32]但并非曹三才所提及的寶善堂。嘉慶《松江府志》卷七十八載："寶善堂在五保，翰林姚宏緒居。"[33]姚宏緒是上海金山人，1691年進士，與曹三才同時代，或指此地，也可能是滬上另處。錢大昕1777年的題跋中提到"幾化爲胡蜨矣，黄子小涪淹雅嗜古，見而寶之"，錢大昕本是上海嘉定人，此時正是他返回滬上引疾不仕階段（1775—1778），[34]據筆者考證，"黄子小涪"指的應該是黄銘書的叔父黄森，因《川沙廳志》卷十載黄森著有《小涪詩鈔》。黄森之父黄雲師管理黄家家事，并撫養從子黄培蘭，被錢大昕稱爲"篤行君子"。[35]從題跋來看，《募緣疏》是黄森收藏後進入黄家的。至癸卯年（1843），李林松題跋中有"爲詠樓黄子作"，當時已被黄培蘭之子黄銘書收藏。[36]黄家在當地是鄉里士紳，黄銘書也頗有善德。《川沙廳志》卷二："清暉閣在高家行鎮，嘉慶十四年（1809）里人黄銘書、曹河等捐建。"[37]藏印"培蘭字玉田"，則是黄銘書之父黄培蘭之印。《川沙廳志》卷十三載，黄錫周在高家行建應嶽堂，是黄家始興之地。後黄雲師建酬志堂，堂側有墨花樓，樓外鑿池疊石種竹栽花，爲集文士觴詠之所。從孫黄銘書藏萬卷于樓中。[38]可以梳理出黄家的遞藏由黄森始，經由黄培蘭，再到黄銘書手中。

　　王乃徵（1861—1910）和郭則沄（1882—1946）分別在題跋中提到"沉叔先生屬題"（1923）"沉老前輩世丈大人命題"（1942），應是指傅增湘（1872—1949）。以上三人都是晚清到民國時期人。傅增湘，字沉叔、潤遠，另署雙鑒樓主人，藏園老人，書潛、清泉逸叟等，四川江安人。[39]王乃徵與傅增湘都是蜀中文人。汪辟疆曾在談近代西蜀詩派時說："蜀中近代詩家,以富順劉光第、成都顧印愚、榮縣趙熙、中江王乃徵爲領袖，而王秉恩、楊鋭、宋育仁、傅增湘、鄧鎔、胡琳章、林思進、龐俊羽翼之。"[40]1936年，郭則沄于北京倡立蟄園律社，社友包括陳彝鼎、傅增湘、陳實銘、宗威、夏仁虎……張

[32] 上海浦東新區發展計畫局等編《上海浦東新區老建築》，同濟大學出版社，2005年版，第160頁。
[33] 《（嘉慶）松江府志》，《續修四庫全書》第689册，上海古籍出版社，2013年版，第480頁。
[34] [清]錢大昕《錢辛楣先生年譜》，《北京圖書館藏珍本年譜叢刊》第105册，北京圖書館出版社，1999年版，第507—510頁。
[35] [清]陳方瀛修，俞樾纂《川沙廳志》，臺北成文出版社，1975年版，第481頁。
[36] 同上，第471頁。
[37] 同上，第123頁。
[38] 同上，第568頁。
[39] 孫英愛《傅增湘年譜》，河北大學2012年碩士畢業論文，緒論。
[40] 汪辟疆《汪辟疆說近代詩》，上海古籍出版社，2001年版，第46頁。

伯駒等49人。1937年，郭則沄五十六歲，又倡立瓶花簃詞社……復與傅增湘、周肇祥、俞陛雲、溥儒、溥忻等結成"十老"，每週雅集，盧溝橋事變起，遂止。[41]可見他們彼此均有交游。據《傅增湘年譜》，1923年他行游匡廬，又在上海訪書。1942年4月20日的"蓬山話舊"雅集中，傅增湘與郭則沄皆有出席。[42]這兩段題跋是應當時的收藏者傅增湘囑託而作。

這一綫索，後經中國國家圖書館研究員劉潔據民國資料庫相關資料得以驗證。在1937年，《募緣疏》由當時的"上海市博物館"舉辦展會時徵集所得，在相關文書中載爲"元楊維楨書真如真境募緣疏手稿卷，傅沅叔"，并從北京再度流轉回上海故鄉，成爲上海地域文化的重要見證。

五、結語

首先，本文在《真鏡庵募緣疏》的書寫年代問題上，筆者同意王菊如的觀點，并將其定爲1368年。在書風方面，認爲《募緣疏》有奇古之風，收放自如，相容多種書體和筆法，是一件晚年成熟的上品佳作。在文體方面，《募緣疏》是宋代以來專爲募緣所作之疏體，與帶有募緣性質的山門疏并不一致，而楊維楨在撰寫時注重對仗和字句，頗有復古之用心。最後，在鑒藏史方面，梳理吳氏家族到陸深處，再經由黃氏家族黃森、黃培蘭到黃銘書的遞藏過程；考出曾經近代人傅增湘過手，并在他的囑託下，由王乃徵和郭則沄題跋。《真鏡庵募緣疏》無論從形式、内容和鑒藏來看都不同尋常，是體現楊維楨在滬上文化活動與地域書畫史的珍貴書法作品。

施錡：華東師範大學美術學院

（編輯：孫稼阜）

[41] 昝聖騫《晚清民初詞人郭則沄研究》，南京師範大學2011年碩士畢業論文，第32頁。
[42] 孫英愛《傅增湘年譜》，河北大學2012年碩士畢業論文，第50、124頁。

元刻《樂善堂帖》補論
——以新見明拓殘本爲例

田振宇

内容提要:

刊刻叢帖的行爲在元代極爲罕見,昆山顧信集刻的《樂善堂帖》是極少數的個例,其殘石在明代出土後,曾有拓本流傳,明人對此帖多有著録記述。以往認爲中國國家圖書館所藏張伯英本爲傳世孤本,并已有學者對此進行過研究。今又發現有其

圖1 明拓《樂善堂帖》(中國國家圖書館藏本)

它該帖的明代拓本存世,這些新發現的拓本與國圖本之間存在一些異同,如淳石齋本中保留了趙孟頫重要的書論以及泰定刻款紀年,爲首次發現,無塵書屋本存在國圖本所沒有的斷裂痕跡,通過比較,可以幫助我們對這部刻帖有更進一步的瞭解。文章同時對國圖藏元拓《道德經》進行辨僞,并展示了《樂善堂帖》對于明清江南地區書法產生的後續影響。

關鍵詞:

刻帖 樂善堂 顧信 趙孟頫 辨僞

將名家法書匯刻上版,拓印流播,是書法發展史上的重要變革,雖據傳唐代已開先河,但法帖真正開始興盛,當首推宋初刊刻的《淳化閣帖》,此後這種刻帖行爲迅速從官方普及到民間,南宋成爲了法帖發展的一個高峰時期,之後明清兩代都有大量官私刻帖產生,唯獨元代將近100年間,刻帖稀見,文獻所載元刻帖僅有兩種,其一爲大德年間,錢塘錢國衡摹刻的《香雪院蘭亭叙帖十種》,另一更爲人熟知的,即爲昆山顧信所刻《樂善堂帖》。

图2 明拓《樂善堂帖》（淳石齋藏本）

　　《樂善堂帖》原帖卷次不詳，收入趙孟頫一人作品，由趙門下弟子顧信（1279—1353，字善夫，昆山人，晚號樂善處士，累官杭州軍器同提舉）編輯摹勒，四明茅紹之、姑蘇吳世昌鎸刻，顧氏曾舍家宅爲淮雲寺，并于延祐五年在寺中築墨妙亭，將此帖石置于亭中，後亭毀。據王世貞《古今法書苑》記載，明代昆山陶氏治宅地掘出帖石，"凡十卷，後二卷爲姜堯章、盧柳南，餘俱趙吳興孟頫書。"[1]同時所出另有宋人姜白石等小楷刻石若干，拓本在明代相當流行，而今天所能見到者極稀。今藏中國國家圖書館的明拓《樂善堂帖》上下兩册，曾爲清末張伯英收藏，張彦生《善本碑帖錄》著

[1] [明]王世貞《弇州山人題跋》卷之十四"趙子昂帖"條，浙江人民美術出版社，2012年版，第384頁。

圖3　明拓《樂善堂帖》（無塵書屋藏本）

錄，圖版收入《中國法帖全集》第十二册中（圖1），前言爲王連起先生所作《元〈樂善堂帖〉考略》，[2]從收入作品到刊刻者顧信的生平，已對此帖作了較爲全面的考察，厘清了此帖基本狀況。另外，早在1997年，國家圖書館吴元真先生也曾撰《叢帖中的稀見拓本——明拓元〈樂善堂帖〉》作過介紹。[3]因吴、王兩位先生論文發表至今已有二三十年，其間出現了關於《樂善堂帖》的新材料，筆者不揣鄙陋，倉率成文，以前輩大作珠玉在前，故以《補論》爲題，以示拾遺補缺之意。

[2] 王連起《元〈樂善堂帖〉考略》，《中國法帖全集》第十二册，湖北美術出版社，2002年版，第10頁。
[3] 吴元真《叢帖中的稀見拓本——明拓元〈樂善堂帖〉》，《北京圖書館館刊》1997年第1期。

圖4　趙孟頫書歐陽詢《八訣》（明拓《樂善堂帖》淳石齋藏本）

一、《樂善堂帖》明代拓本的新發現

　　此前所知《樂善堂帖》拓本，除了國家圖書館藏一種兩冊外，僅見故宮博物院藏蘭竹圖，與文徵明手繪蘭竹圖合裝一卷，此圖即《樂善堂帖》開卷所刻，另張彥生提到曾見趙書顧款千字文行書帖，或在《樂善堂帖》內，張所論本未見實物。[4]此外中國國家圖書館藏《道德經》拓本一種，後有吳世昌延祐五年的刻款，也被當作《樂善堂帖》之一，將在後文探討。
　　而筆者近年寓目兩種《樂善堂帖》明拓殘帖，皆爲民間收藏。分述如下：

[4] 張彥生《善本碑帖錄》，中華書局，1984年版，第186頁。

A種，今藏上海淳石齋，系日本回流，原帖蟲蝕較多，早期經過修補，現爲册裝，外配桐木匣，錦面封皮，簽題"趙吳興淮雲帖"，帖心共計二十三開，沒有收藏印及題跋。存帖包括《淮雲通上人化緣序》、姜夔《贈苗員外五言詩》《淮雲詩》《政此馳想手札》《吳中手札》《騎從南還手札》《樂志論》《韓愈送李願歸盤谷序後》《錄歐陽詢八訣并記》《人至得書手札》。（圖2）

　　B種，今藏上海無塵書屋，册頁散頁，共計五開半，存《蘭竹圖》《老子圓光坐像》及小楷書《太上老君常清静經》。（圖3）

　　綜合此兩種存帖目，與中國國家圖書館藏本及故宫藏本比較，整理如下表（表一）：

表一

帖名	國家圖書館藏本	故宮藏	淳石齋藏本	無塵書屋藏本
上册蘭石圖	√	√		√
蘭亭序	√			
樂善堂帖第二歸去來辭并序	√			
樂志論	√		√	
樂善堂帖第三送李願歸盤穀序	√		√	
樂善堂帖第四行書千文	√			
淮雲通上人化緣序	√		√	
淮雲詩（小字）	√			
楷書《西銘》（子之翼也）	√			
淮雲詩（中字）			√	
老子像	√			√
小楷太上老君說常清靜經	√			√
心經	√			
歐陽詢八訣并記			√	
騎從南還手札	√		√	
政此馳想手札	√		√	
吳中手札	√		√	
人至得書手札	√		√	
附錄；名賢法帖殘卷	√		僅存姜夔《贈苗員外五言詩》。	

　　由上表可見，目前存世諸本以中國國家圖書館張伯英舊藏本保存內容最爲完整，新發現兩種殘本的主要內容均與之重合，然而也存在差異之處，可補充國圖本的不足。

二、新發現《樂善堂帖》殘本的價值

（一）首見《歐陽詢八訣并記》

　　此次公布的淳石齋藏本中，有不見於國圖本的內容，可知明代陶氏掘地挖出的帖石實際數量應比目前所知的更多。首先，即是趙孟頫抄錄的《歐陽詢八訣并記》（圖4），全文如下：

　　澄心靜慮，端己正容，秉筆思生，臨池志逸。虛拳實腕，指齊掌空，意在筆前，文向思後。分間布白，勿令偏側。墨淡則傷神彩，絕濃必滯鋒豪。肥則

爲鈍，瘦則露骨，勿使傷于軟弱，不得怒降爲奇。調勻點畫，上下均平，遞相顧揖。筋骨精神，隨其大小。不可頭輕尾重，毋令左短右長，斜正如人，上稱下載，東映西帶，氣宇融和，精神灑落。省此微言，孰爲不可也。

大抵古人用筆之法，略備于此，然著緊處政未道著。蓋學書有二，一曰筆法，二曰字形，斯二者不可偏廢。筆法弗精，雖善猶惡，字形不妙，雖熟猶生，學書能解此語，始可與語書也已。子昂。

此段開頭處一行頂端有一圓型朱文印，已蠹損，或爲"趙"，下有楷書小字"墨妙亭書"，應爲顧信刊刻時添加，最下端爲"大雅"朱文印，爲趙孟頫著名的自用印。按此帖之前半部分爲唐代歐陽詢所作《八訣》的後段，後半部分則是趙孟頫對歐陽詢書論的評價。其中歐陽詢《八訣》部分，趙所錄者與通行文本有所不同，現在較爲常見的上海書畫出版社《歷代書法論文選》收入的是清代《佩文齋書畫譜》本，更早的則有元人《群書通要》本。對比三種文本，清單如下（表二）：

表二

《樂善堂帖》本	《佩文齋書畫譜》本（《歷代書法論文選》）	元人《群書通要》本（至正重刊本）
澄心靜慮，端己正容，秉筆思生，臨池志逸。虛拳實腕，指齊掌空，意在筆前，文向思後。分間布白，勿令偏側。墨淡則傷神彩，絕濃必滯鋒豪。肥則爲鈍，瘦則露骨，勿使傷于軟弱，不得怒降爲奇。調勻點畫，上下均平，遞相顧揖。筋骨精神，隨其大小。不可頭輕尾重，毋令左短右長，斜正如人，上稱下載，東映西帶，氣宇融和，精神灑落。省此微言，孰爲不可也。	澄神靜慮，端己正容，秉筆思生，臨池志逸。虛拳直腕，指齊掌空，意在筆前，文向思後。分間布白，勿令偏側。墨淡則傷神彩，絕濃必滯鋒毫。肥則爲鈍，瘦則露骨，勿使傷于軟弱，不須怒降爲奇。四面調勻，八邊具備，短長合度，粗細折中。心眼准程，疏密欹正。筋骨精神，隨其大小。不可頭輕尾重，毋令左短右長，斜正如人，上稱下載，東映西帶，氣宇融和，精神灑落。省此微言，孰爲不可也。[5]	潛心靜慮，端己正容，秉筆思生，臨池志逸。虛拳直腕，指齊掌空，意在筆前，文向思後。分間布白，勿令側偏。墨淡則傷神彩，絕濃必滯鋒毫。肥則爲鈍，瘦則露骨，勿使傷于軟弱，不得怒降爲奇。調勻點畫，上下均平，遞相顧揖。筋骨精神，隨其大小。不可頭輕尾重，毋令左短右長，正如人，上稱下載，東映西帶，氣宇融和，精神灑落。省此微雲，孰爲不可也。

從文本來看，無疑《樂善堂帖》本與趙同時代的元刊《群書通要》本更接近。趙書的"斜正如人""省此微言"，相比《群書通要》本更爲合理通順。

[5] 崔爾平選編點校《歷代書法論文選續編》，上海書畫出版社，1993年版，第180頁。

圖5　《樂善堂帖》刻款（中國國家圖書館本）　　圖6　《樂善堂帖》刻款（淳石齋本）

　　後段趙孟頫自己關于書法的記語，檢索諸家點校的趙孟頫文集，均未收入此文，可補文集之缺。《歷代書法論文選續編》輯錄之《松雪齋書論》中收錄一段，未標明出處，文本與《樂善堂帖》刻本也存在出入，顯是基于《樂善堂帖》文本節錄的（表三）：

表三

《樂善堂帖》本	《歷代書法論文選續編》
大抵古人用筆之法，略備于此，然著緊處政未道著。蓋學書有二，一曰筆法，二曰字形，斯二者不可偏廢。筆法弗精，雖善猶惡，字形不妙，雖熟猶生，學書能解此語，始可與語書也已。子昂。	學書有二，一曰筆法，二曰字形，筆法弗精，雖善猶惡；字形弗妙，雖熟猶生，學書能解此，始可以語書也已。[6]

[6]　崔爾平選編點校《歷代書法論文選續編》，上海書畫出版社，1993年版，第180頁。

通過文本對照，可説明我們瞭解趙孟頫討論書法問題的場景或者説原由，是在抄録完歐陽詢論書文字之後，針對前人提到的問題有感而發，提出了自己的看法。他首先指出歐陽詢所説的雖然全面，但没有涉及書法最重要的關鍵，那就是用筆和結字的關係。這并不是趙孟頫第一次提到同樣問題，趙關于書法的論述散見于他的題跋中，最著名的如《獨孤本定武蘭亭十三跋》，其中有一段被無數次引用的内容與《樂善堂帖》中的文字恰巧能够呼應：

書法以用筆爲上，而結字亦須用工，蓋結字因時相傳，用筆千古不易。[7]

在這兩段中，趙孟頫均提到，他認爲決定書法優劣高下取決于兩個方面，即用筆和結字或稱字形，在趙看來，二者的重要性是同等的，筆法的精粗，結字的巧拙，要高于善惡及生熟這些書法的評判標準。兩段評論又有側重點的不同，在《蘭亭十三跋》中，趙孟頫強調了結字與用筆之間變與不變的關係，結字需要因時而變化，用筆則具有相對穩定不變的要求，動態之變與恒定之不變形成了對立統一的關係，成爲決定書法高下的兩大要素。而在《歐陽詢八訣後記》中他進一步對筆法和結字（字形）提出了具體的標準，筆法方面，強調的是一個"精"字，可以理解爲精微、細緻或細膩，是在于書寫過程中把控細節的能力；而在結字（字形）方面，趙孟頫突出了一個"妙"字，究竟如何理解結字之妙？在《十三跋》中有對結字的一段描述，或可幫助我們理解趙孟頫所指的妙。他説"右軍字勢古法一變，其雄秀之氣出于天然，故古今以爲師法。齊梁間人結字非不古，而乏俊氣，此又存乎其人，然古法終不可失也。"從中可見他以王羲之作爲標杆，王的結字取勢是改變古法的，帶有出自其自然天性的雄秀之氣，所以高出後人。由此可玩味趙所推崇的字形之妙，是與書寫者本人氣質渾然一體而非矯揉造作的。

（二）關于《樂善堂帖》的刊刻時間

在國圖藏本中，保留有兩處刻工名款及刊刻時間，均在下册，一處在《太上老君説常清静經》後，無年月，款曰："弟子樂善處士顧信摹勒上石四明茅紹之鎸"，一處在《人至得書手札》後，款曰："善夫顧信摹勒上石姑蘇吴世昌鎸延祐戊午十一月也"。以往研究多據此將延祐五年十一月作爲《樂善堂帖》刊刻的時間。[8]

無塵書屋藏本與國圖本均有茅紹之款，"延祐戊午十一月"款同時見于

[7] 崔爾平選編點校《歷代書法論文選續編》，上海書畫出版社，1993年版，第179頁。
[8] 參見張朋《趙孟頫致顧信四札考》，《中國國家博物館館刊》2014年第2期。

国图本、淳石斋本和国图藏《道德经》中（图5）。而淳石斋本中多了一则刻款，在《欧阳询八诀并记》之後，款曰："泰定改元岁在甲子仲春十有九日门生昆山顾信善夫摹勒上石姑苏吴世昌刻"（图6）。

由于目前所知的拓本并不完整，《欧阳询八诀并记》是否全帖最後一件作品，无法作出定论，至少这则刻款将《乐善堂帖》刊刻时间的下限从延祐五年（1318）推延到泰定元年（1324），同时证明，顾信刻《乐善堂帖》并不是集齐内容後统一进行摹勒刊刻，而是采用了随集随刻的方式，凑集齐一卷便刊刻一卷，赵孟頫逝世于至治二年（1322），因此《乐善堂帖》的刊刻从赵生前即已开展，一直延续到他故世之後。

延祐五年，同由顾信摹勒刊刻的还有著名的《归去来辞》与《送李愿归盘谷序》大字行书碑，今日尚保存于顾信的家乡太仓，也是目前仅存的顾信摹勒赵书碑刻实物。

（三）《乐善堂帖》中保留的顾信资料

《乐善堂帖》的主事者顾信生平详见于章元泽撰《元故乐善处士顾公圹志》："顾信。字善夫……信次子也，幼读儒书，长习吏事，历□□□□，任□□□玉局使，任满，升杭州军器同提举，考满未代。……早年好字学，游文敏公赵学士之门，侍笔砚间几二十年。所得昂翁书翰，持归刻石，置于亭下，扁曰"墨妙"，四方士大夫广求碑文，以传不朽……"[9]另现存太仓的《送李愿归盘谷序》刻石後有赵孟頫本人的题识也可印证，移录于下：

昆山顾善夫从吾游甚久，于人颇信实，而又好学书，时时求吾书，持归刻石，故吾亦乐为之书。皇庆元年，吾在集贤，善夫以公事至都下，复来相寻，求书此文，不忍却也。夏四月九日，子昂。[10]

顾信曾在赵孟頫门下将近二十年，故有条件将所得赵的书翰墨迹汇聚摹刻成帖，除《乐善堂帖》、大字《归去来》《送李愿归盘谷序》这几种碑刻外，赵孟頫为顾信书写并保留至今的还有至大三年（1310）《平江路昆山淮云院记》墨迹。顾氏还收藏绘画，台北故宫博物院藏宋赵令穰《水村图轴》，据考曾是顾信收藏，後转归同在昆山的顾瑛（一名阿瑛，又名德辉，字仲瑛，号金粟道人）。此外美国克利夫兰博物馆藏《竹石幽兰图卷》，有"孟頫为善夫写"款，但系後人伪添。顾信本人书迹传世仅知一件，清宫内府收藏有其手书

[9] 罗振玉《吴中冢墓遗文》，《历代碑志丛书》18—759。
[10] 根据中国国家图书馆藏拓片。

小楷《金剛經》絹本一卷，書于皇慶三年（1314），著錄于《秘殿珠林》，以《樂善堂帖》中三則刻款書迹進行比照，風格接近，應俱是出于顧信之手。至于顧信的個人用印，主要集中保存于《樂善堂帖》中，結合顧氏書迹及藏品總計如下，其中"顧信善夫"一印是目前首見（表四）：

表四

印文	出處	
朱文"顧氏藏書"	國圖本《樂善堂帖》上册《歸去來并序》首	
朱文"顧氏藏書"	國圖本《樂善堂帖》上册《行書千文》首、下册《般若波羅蜜多心經》首，《蒙惠大筆手札》首	
墨""妙"朱文連珠印	國圖本上册《盤穀序後》首	墨迹《顧書金剛經》卷末
朱文"顧信善夫"	淳石齋本《歐陽詢八訣并記》末泰定刻款處	
朱文"昆山顧信善夫真賞"		《昆山淮雲院記》

圖7　明拓《樂善堂帖》無塵書屋本之《太上老君説常清静經》

（四）《樂善堂帖》的拓制時間早晚

中國國家圖書館藏本與無塵書屋藏《樂善堂帖》殘本中均有《太上老君説常清静經》，將二者進行比對，可以發現帖版的損泐狀況存在不同，從第二十行首字"流"開始帖石出現了一道斜向的裂紋，一直貫穿到末尾茅紹之的刻款處（圖7）。在國圖本中，"流"字處的斜裂痕已有迹象，但其後尚未完全斷裂，裂痕經過的文字完整無損，而在無塵書屋本中這道裂痕已經完全形成，造成二十三行"吾"、二十六行"在"、二十八行"煉"、三十行"德"都存在損泐的狀况。由此可以判斷，國圖本的拓制時間要早于無塵書屋本。

按今國圖本後有原藏者明人張寰的題跋：

松雪書法勒石者多矣，唯顧善夫樂善堂之刻號甲乙品云。吾姻友陶氏鑿池淞南别墅深數尺，訐得之，不啻隋珠趙璧。先是聞之鄰翁夜現光，信有靈物呵護之者，其神乎！小齋日臨一過，信可寶也，寰識。

張寰，字允清，又字石川，江蘇昆山人，明正德十六年（1521）進士，曾任通政司右參議。從題跋可知他和陶氏爲同鄉姻親，此帖就是陶贈予的，因此必是剛出土的早拓本。而隨着時間推移，捶拓的增多，帖石不可避免出現了斷

裂損泐的狀況，如今日所見的無塵本，這爲探討《樂善堂帖》帖石出土後在明代的遞藏變化提供了新的可能。

三、僞託《樂善堂帖》的個案——中國國家圖書館藏《道德經》

中國國家圖書館藏有一册《道德經》舊拓本，元趙孟頫正書，顧信摹勒，吴世昌鎸刻，章鈺舊藏（圖8）。經折裝，一册，凡二十五開，黄棉紙濃墨擦拓。册外框高三十二厘米，寬十七厘米；内框高二十四厘米，寬十三厘米。首題"太上玄元道德經"，落款"延祐三年歲在丙辰三月廿四五日爲進之高士書于松雪齋"楷書兩行，旁有"孟頫"二字，下鈐"趙氏子昂"印。

圖8　元刻《道德經》（中國國家圖書館藏本）

尾刻"善夫顧信摹勒上石姑蘇吴世昌鎸延祐戊午十一月也"兩行楷書小字。楠木封面有章鈺題簽"趙松雪書太上玄元道德經"，旁題"元刻元拓前人所謂親見仙人吹玉笛茗簃秘笈"。該帖目前被定爲元拓本，一級文物。

這件《道德經》是否出自顧信《樂善堂帖》中，值得商榷。數年前，國圖藏本影印公開後，道友盧藝兄（網名"處天"）就曾在"書法江湖"網論壇中發文辨僞此件，結論是此拓并非元刻元拓，而是後人作僞，[11]筆者也深以爲然。今重加整理補充，列出疑點如下：

[11] 盧藝《趙孟頫小楷〈道德經〉真僞小考》，"書法江湖"論壇之書法交流區，書法資料庫，2010年3月11日。

圖9　元拓《道德經》與墨迹本署款比較

　　首先從書法上可以排除此書出于趙孟頫之手。因這件《道德經》刻本，與今日故宫博物院藏墨迹本高度一致，卷後的書款都是"延祐三年歲在丙辰三月廿四五日爲進之高士書于松雪齋孟頫"（圖9），所不同者，故宫本《道德經》前有老子白描像，卷首行爲"老子"，經末有"老子終"三字，而國圖本無畫像，首行爲"太上玄元道德經"，經末無"老子終"。經驗告訴我們，同一天同一作者不可能完成兩件幾乎一模一樣的作品，兩者或一真一僞，或均爲僞作。從書法上看，二者具有同一性，故宫墨迹本不是雙鈎填摹而成，那麽國圖刻本就應是依據墨迹本刊刻，祇是做了局部更改而已。這卷墨迹本曾長期被當作趙孟頫真迹，明代曾歸項元汴，之後流傳有序。近年隨著對趙孟頫書迹及印鑒真僞的研究逐步深入，已被證實其書寫者不是趙孟頫，而是元末明初書家俞和，是一件俞作僞的趙款贋迹。[12]趙孟頫延祐年間的小楷代表作有藏于北京故宫博物院的《洛神賦》册頁，《樂善堂帖》中的《太上老君常清静經》都是可靠的真迹，可作比較。而這件延祐三年款的《道德經》墨迹，已知較爲常見的刻本有兩種，其一爲清鮑氏《安素軒石刻》，摹勒刊刻逼真，最爲知名，其一爲北京白雲觀刻本，也頗爲精細，二者均未有添加茅紹之刻款，細審拓本，與國圖藏本并不是同版，可排除以這兩種刻本作僞的可能，應是目前尚不爲人所知的故宫墨迹本的翻刻本。相比之下，此本刻工對原作做了許多細節的修飾，呈現更加程式化的筆劃形態，反而是三種刻本中水準最差的。

[12] 參見趙華關于俞和作僞趙書的相關研究成果。

其次，從受贈物件來判斷。目前能看到的真正的元刻《樂善堂帖》中，所收錄的書迹均爲趙孟頫書及門人顧信的作品，并没有其他受贈人。而這件《道德經》的落款顯示，獲贈者爲"進之高士"，在趙的親友中有崔晋者字進之，傳世有趙給崔的書信，俞和作僞編造的受贈物件可能就是崔，而并非顧信。這并不符合《樂善堂帖》的收帖標準。

而以往認定此件系《樂善堂帖》一部分的最重要依據，便是整件作品最後的刻

圖10　刻款比較：元拓《道德經》與《樂善堂帖》

款。前文已經提到了《樂善堂帖》卷後刻款不止一處，是隨集隨刻，目前能看到就有三處款識，時間、行文格式都不統一。而這件《道德經》後的刻款的内容和《樂善堂帖》"人至得書手札"後那段是完全一致的，也就是說如果確實是《樂善堂帖》，既然在延祐五年十一月裏同時刻了四件信札還有《道德經》，完全祇需留下一個刻款，没有必要重複刻兩次。唯一的可能是有人利用《樂善堂帖》的刻款，把它照樣畫符搬到了與《樂善堂帖》風馬牛不相及的《道德經》後，充作元代刻本。如果仔細對比，兩者雖然筆劃位置相同，但刻工存在差異，而且國圖本落款中的"延祐"之"祐"右旁有誤刻爲"古"之嫌（圖10）。

趙孟頫以小楷知名，同時也是道教信徒，是否有可能爲顧信寫過《道德經》？明代萬曆年間吳門著名刻工章藻集刻的《墨池堂選帖》卷五中有一件趙孟頫小楷《道德經》，落款爲"大德十一年歲在丁未十二月廿六七日吳興趙孟頫書"，後有萬曆三十六年章藻本人的跋識，"余觀文敏公書釋道經者若干卷，如金剛、圓覺、法華、陰符、黄庭、洞玉、度人，皆種種不同，唯此道德經乃文敏公中年所書，筆法遒勁，其鐫刻出于四明茅紹之名手，當在楷書中爲第一無疑矣。……"可知章氏此本系以茅紹之刻本重摹。而茅紹之作爲元代公認最能傳達趙孟頫書法筆意的刻工，曾爲趙刻過多種碑刻，他鐫刻的趙書

圖11　文徵明《臨趙孟頫蘭石圖卷》

小楷《七觀帖》極享盛名。茅紹之也參與了《樂善堂帖》的鐫刻，目前可以確定《太上老君說常清靜經》就是出自其手。收入《墨池堂選帖》的這件大德十一年本《道德經》原件未有上款，不詳茅是爲何人所刻，不能排除受雇于顧信的可能。

四、《樂善堂帖》傳播影響舉隅

《樂善堂帖》明代于太倉出土後，拓本曾盛行一時，除王世貞外，屠隆《考槃餘事》卷一中也有"樂善堂集趙諸帖"的存目。然而不知何時何故此帖再次湮没，到清代已幾乎無人知曉。乾嘉時治帖名家錢泳著《履園叢話》單列碑帖爲一章，在法帖方面他列數了宋帖、明帖直至清代刻帖，唯獨未及元帖，斷言："有元八十餘年中，無刻帖者，雖如趙松雪之工書，亦惟究心二王，于有唐一代除褚中令、李北海外，似無當于意，臨模亦鮮。即虞伯生、鮮于伯機、鄧善之、柯丹邱、張伯雨輩善于賞鑒，亦未聞刻帖成大部者。"可見錢氏并未曾聽聞《樂善堂帖》。而從傳世的一些書畫以及刻帖中，我們可以發現《樂善堂帖》傳播的痕跡。

首先是與太倉昆山可謂一體的吳門書家，尤其是吳門領袖文徵明，對于《樂善堂帖》的臨學。王世貞《弇州山人題跋》中提到昆山陶氏掘出帖石後，曾有意請文徵明補寫闕文，遭到了婉拒："……此帖爲顧善夫所刻，內《千文》《歸去來辭》《西銘》各闕數行，陶謁文太史書補之，文固謝曰：'莫易視，吾不能爲後人笑端。'人謂太史勝束先生〈補亡〉遠，彼宋康王之于吳傅朋，非無此論，但恨晚耳。"[13]可見文徵明在剛出土後不久就有機會看到《樂善堂帖》的拓片。從選擇的書法風格到偏好的繪畫題材，文氏一直將趙孟頫視爲追摹效仿的標杆楷模，其中以蘭、竹、怪石等顯示文人趣味的君子圖，尤爲明顯。前文已提到，故宫博物院收藏有一件《樂善堂帖》中趙繪蘭石圖的拓片，與文徵明的臨本合裱一卷，文在自己的畫作上題寫："偶閱松雪翁畫蘭石本，漫臨一本，真可發笑也。徵明。"（圖11）關于這件作品王連起先生同樣做過研究考證，認爲是文氏六十後臨

[13] [明]王世貞《弇州山人題跋》卷之十四"趙子昂帖"條，浙江人民美術出版社，2012年版，第384頁。

圖12　文徵明書《太上常清靜經》

圖13　趙孟頫書《常清靜經》

圖14　趙孟頫書《太上常清靜經》絹本　美國華盛頓弗利爾美術館藏

圖15　文徵明書《太上老君說常清靜經、老子列傳》合冊　天津博物院藏

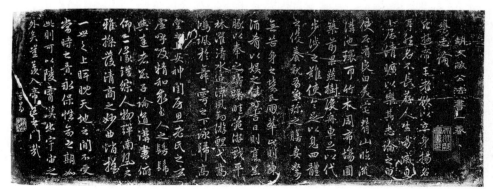

圖16　《趙文敏公法書》之"樂志論"　上海松江博物館藏

作。[14]不論從文徵明畫上自題還是從畫面實際的位置布局來看，確實是依據《樂善堂帖》拓本進行臨繪，并在此基礎上有所自由發揮而成。

另一件不易被注意的臨作，是今藏于臺北故宮博物院的文徵明款《太上老君常清靜經》册，原系清宮舊藏，紙本，烏絲欄，落款："辛未七月廿又三日書于悟言室中徵明"（圖12），據此可知書于正德六年（1511），文氏四十二歲，前有錢穀朱筆繪老子圓光坐像，後有周天球嘉靖三十一年（1552）題跋。在周天球題跋中提到了趙孟頫書寫的《常清靜經》，是與王羲之《黃庭經》、褚遂良《度人經》齊名的楷書精品，又將文氏此作與趙書相提并論，稱二者相伯仲。按趙孟頫以善寫小楷知名，一生抄寫佛道經典很多，由他抄寫的《太上老君常清靜經》傳世不止一種，文徵明所見到的趙書《常清靜經》除《樂善堂帖》本（圖13）外還有一件書于元大德八年（1304），後在集刻《停雲館法書》時把這本收入，此外還有一件墨迹，今藏于美國華盛頓弗利爾美術館（圖14）。以時間早晚爲序，弗利爾美術館本（約元貞前後）、《停雲館法書》本（大德八年）與《樂善堂帖》本三種，三者存在較明顯的差異，而文款《常清靜經》也不止一件，除臺北這件外，傳世還有山東博物館藏明嘉靖十六年（1537）寫本（圖15）。將此三種與臺北故宮文徵明本對比，可以發現臺北故宮本的經名、文本分段、字形面目，都極爲接近《樂善堂帖》本，如經名寫爲"太上老君說常清靜經"，在卷首與尾兩次出現，而弗利爾本第二遍經名出現在全經倒數第二段之前，《停雲館》本經名作"常清靜經"，經文不分段。臺北故宮本前錢穀繪製的老子像也與《樂善堂帖》一樣作坐姿圓光，也可作兩者之間存在聯繫的佐證，即錢應是見過《樂善堂帖》中老子像的。此外，臺北故宮本的存在，可以把王世貞記載的陶氏得帖石的時間，推至正德六年以前。

在明清刻帖中，也可找到《樂善堂帖》的影響痕迹，如上海松江博物館藏有一套《趙文敏公法書》帖石，原在張祥河宅碑廊，1998年入藏館内，今嵌于博物館碑廊壁間。近年收入《上海碑刻選·松江卷》，首次全貌公開出版。據書中前言，現存帖石共計18塊，未見于著錄，何人何時所刻亦不詳，收入趙孟頫法書多種，多爲從其它法帖翻刻，如《和楊公梅花詩》來自明《渤海藏真帖》，《枯樹賦》來自太倉王世貞單刻本，而其中《樂志論》（圖16）、《送李愿歸盤谷序》《歸去來并序》三種書迹，經比勘均系出自《樂善堂帖》，鐫刻者在重新摹刻的過程中對原帖行次進行更動并挪移了部分印章位置。如前言

[14] 參見王連起《文徵明〈臨趙松雪蘭石圖〉考——兼談文氏蘭竹題材繪畫》，《故宮博物院院刊》1993年第3期。

所稱:"有助于瞭解《樂善堂帖》這一稀見善本在清代的流傳。"[15]

民國年間碧梧山莊影印、求古齋書局發行,由周鍾麟審定的《明拓趙松雪叢帖》八卷本石印本,第七卷有"原拓精本草書松雪齋七札",其中與顧善夫手札有四件,均是來自《樂善堂帖》,可知當時《樂善堂帖》拓本尚有零散流傳。

結語

由顧信刊刻的《樂善堂帖》是研究元代匯刻法帖以及趙孟頫書法的重要實物。新發現的淳石齋本與無塵書屋本,改變了以往國圖張伯英舊藏本作爲傳世孤本的情況,爲進一步認識這套元刻法帖的價值帶來了新的契機。在此需感謝友人王新宇兄、朱嘉榮兄的鼎力相助,趙華兄、孫景宇兄慨贈新著,爲鄙文的撰成提供了可能。

田振宇:中國美術學院

(編輯:孫稼阜)

[15] 孫景宇《松江碑刻與松江書風》,《上海碑刻選·松江卷》,上海書畫出版社,2020年版,第5頁。

好古擅書的清初詩人王士禄

董家鴻

內容提要：

清初著名詩人王士禄不僅在文學領域卓有建樹，而且通金石、擅書法。他延續了晚明文人的好古之風，熱衷于搜訪、歌詠金石、書法，有《焦山古鼎考》傳世。王士禄擅長楷書、行書，雅好篆隸，是清初隸書復興大潮中的一員。正是像王士禄這樣的文人們，構成了清代金石學復興的基礎，促進了乾嘉學派和碑派書法的形成。

關鍵詞：

王士禄　金石　《焦山古鼎考》　書法

山東新城王氏是歷史上著名的文化、官僚世家。從明代中葉至清代中葉，這個家族興盛了二三百年，其家族成員向來以擅長文學尤其是詩歌而著稱于世。在文學之外，新城王氏家族成員多好收藏金石書畫。今天，桓臺縣新城鎮的忠勤祠裏還陳列着他們收藏、刊刻的一百五六十塊石刻。從客觀上看，他們的這種喜好體現了明代中葉以來好古風尚在文人階層的流行與發展。當時，文人書法獲得了進一步發展，擅書已經成爲上層文人必備的技能和修養。新城王氏子弟自然不甘居于人後，他們多在書法方面有較高的造詣，如王氏家族第五代王之垣，第六代王象乾、王象春、王象咸、王象晋，第七代王與斌、王與玟，第八代王士禄、王士禛、王士譻，第九代王啓涑、王啓磊，等等。其中有些人還達到了書家的層次。新城王氏自第六代"象"字輩起，工書法者漸多。主要是因爲這個家族的發展已趨于穩定，王氏子弟有更好的物質條件和更多的精力從事書法的鑒藏、學習與創作。如王象乾，他與明末大書家邢侗既是兒女親家，又是志趣相投的好友。他們經常互通尺牘，探討書法，甚至交流藏品。王象晋原來藏有不少邢侗墨迹，然經明清易代的戰亂後，所剩無幾。王士禛回憶云："余家與臨邑邢太僕子願侗爲婚姻，故先祖方伯贈侍郎公得其手迹爲多，亂後，盡化劫灰矣。惟《蘭亭序》《白鸚鵡賦》（王摩詰）二卷僅存。余

兄弟幼時，從先祭酒府君侍坐隅，公顧謂曰：'邢書吾所珍愛，今僅存二卷，汝輩先取科第者當得之，勿負期望！'順治戊子，先吏部西樵兄舉鄉試，公喜，以《蘭亭》卷賜之。辛卯，余未弱冠，繼舉，公尤喜，又以《白鸚鵡》卷賜之。"[1]

　　清初，王象晉爲新城王氏家族的復興貢獻良多，故王氏子弟尊稱他爲"方伯公"。爲了鼓勵子孫們早日金榜題名，王象晉把珍藏多年的邢侗書《蘭亭序》《白鸚鵡賦》分別賜予先後中舉的王士禄、王士禛兄弟。祖父的喜好與鼓勵，對王士禄、王士禛產生了很大的影響。後來，他們不但都考中了進士，而且把書法當作終生的愛好。

　　筆者撰文探討過清初詩壇領袖王士禛的書法、書學思想、金石活動及其書畫鑒藏。[2]在研究過程中，發現王士禛的長兄王士禄亦屬好古擅書之士，在新城王氏家族及清初文人中頗具代表性。由于王士禄詩名顯著，遂將他在其他方面的長處掩蓋了。今試談其金石與書法活動，以豐富完善對新城王氏家族及清初文化的研究。

　　王士禄（1626—1673），字伯受，一字子底，號西樵，其祖王象晉、父王與敕皆爲明遺民。王士禄自幼能文擅詩，與四弟王士禛并稱清初詩壇"二王"。他們繼承了晚明詩人、叔祖王象春的詩風并有所發展。王士禄頗喜杜詩，也非常推崇清淡幽遠的孟浩然詩歌。他的詩幽閑淡肆、不事雕琢，其詩學取向不但直接影響了王士禛"神韻"詩風的形成，而且在清初詩壇上產生了比較重要的影響。

　　王士禄是一位典型的儒者。他多才多藝，爲人清介有守，却生逢明末清初政權更迭、民族矛盾嚴重的多事之秋，仕途蹇躓，備受打擊。清順治十二年（1655），王士禄中進士，以萊州府學教授之職走上仕途。清康熙二年（1663），他右遷稽勳員外郎，任河南鄉試主考官。王士禄努力革除科舉考試沿襲摹仿之陋習，選拔了一批好奇服古之士，并從衆多試文中擇立意新穎者編成《豫文潔》一部。誰料第二年三月，禮部按例磨勘，[3]以河南鄉試試文語句有疵爲由，嚴懲考官，先是罰俸，繼而拘王士禄于獄。七個月後，他方得無罪

[1] [清]王士禛《居易録》卷十三，袁世碩主編《王士禛全集》第五册，齊魯書社，2007年版，第3930—3931頁。

[2] 詳參董家鴻《王士禛的"詩人之書"》，《中國書法》2016年第2期。董家鴻《王士禛的書學思想析論》，《中國書法》2018年第11期。董家鴻《王士禛與孔尚任的金石之交》，《齊魯學刊》2020年第2期。

[3] 清代科舉鄉試結束之後，各省要將試卷封送京師，由禮部官員審查覆核，看考官是否有徇私舞弊行爲及閱卷中的疏漏，稱爲磨勘。

獲釋，但仍被免官。此後，王士祿淡泊仕途，專心于詩文著述和經史研究。直到康熙九年（1670）他纔遵母命起復，補吏部考功司員外郎。二年後，王士祿因議奏一事被降三級，又逢母親孫氏亡故，他因哀毀過甚而致病。康熙十二年（1673）七月，王士祿去世，年僅四十八歲。王士禛《書先考功兄年譜後》評價長兄曰："若其方正廉直，外和仲介，卓然有古名臣之風。解巾登仕，首尾僅十載，屢遭顛踣，不獲少伸其志，可謂窮矣。不得已而托文章以自見，時時太息于千秋萬歲誰定吾文之言。"[4]王士祿雖然沒能實現自己的政治抱負，但他在詩歌方面卓有成就，且頗通經史，留下了《十笏草堂集》《燃脂集》《辛甲集》《上浮集》《毛詩稽古編》《焦山古鼎考》《讀史蒙拾》等數十種著述，其種類、數量僅次于王士禛。文學創作之餘，王士祿稟承晚明士人的好古之風，嗜金石，喜書法，能作篆、隸，擅長楷、行二體。

一、關注金石、書法文獻

王士祿生于明末，自幼深受復古學風的影響，加上當時金石學呈現出復興之勢，所以他很自然地形成了好古情結。少年時期在家塾讀書時，王士祿"厭時文骫骳之習，覃思古學，私取《左氏》《公》《穀》《國語》《戰國策》諸書洛誦之。"[5]長大後，他依然喜歡閱讀、探究經史之學，并對金石、書法產生了濃厚的興趣。

康熙十一年（1672）秋，王與敕的夫人孫氏去世，其子王士祿、王士禧、王士祜、王士禛皆在新城丁憂。兄弟四人經常一起探討經史。王士祿對三弟士祜說："吾每自憾讀書不從經學入，今居憂多暇，長夏無事，當與子計日課功。《十三經注疏》皆須洛誦深思，有疑義必互析之，期于疏通然後已。三史亦限日讀幾頁，庶幾昔人炳燭之意乎。"[6]當時王士祿雖已染病，但仍與諸弟商較經史，名理粲然，神明不減夙昔。他和王士禛共讀《舊唐書》，并指出《新唐書》與《舊唐書》的異同優劣十數條，皆能切中肯綮。

王士祿還從各種史書中擷取自己感興趣的段落，輯為《讀史蒙拾》一卷。其中有他閱讀《南齊書》時摘錄的論金石之語，如《楚塚書》一則曰："襄陽有盜發古塚，相傳云是楚王塚，大獲寶物，玉屐、玉屏風，竹簡書，青絲編，簡廣數分，長二尺，皮節如新，盜以把火自照。後人有得十餘以示撫軍王僧

[4] 王士禛《漁洋文集》卷十二，袁世碩主編《王士禛全集》第三冊，2007年版，第1703頁。
[5] 王士禛《王考功年譜》，袁世碩主編《王士禛全集》第四冊，2007年版，第2495頁。
[6] 同上，第2517頁。

虔，僧虔云是科斗書，《考工記》《周官》所闕文也。"[7]《服匿》一則曰："竟陵王子良得古器，小口方腹而底平，可將七八升。以問澄，澄曰：'此名服匿，單于以與蘇武。'子良後詳視，器底有字，仿佛可識，如澄所言。"[8]服匿是北方少數民族盛酒和乳酪的器具，南方人多不識。而陸澄不但認識，還知道與之相關的史事，可謂見多識廣。

王士祿對與自己同屬琅玡王氏的南朝書家王僧虔非常感興趣。他將《南齊書》中的四則王僧虔佚事抄入《讀史蒙拾》，其中二則論書法：

家雞。僧虔論書云："庾征西翼書，少時與右軍齊名。右軍後進，庾猶不分，在荊州與都下人書云：小兒輩賤家雞，皆學逸少書。"[9]
羊欣之影。又云："蕭思話書羊欣之影，風流趣好殆當不減，筆力恨弱。"[10]

從《讀史蒙拾》的這些內容可見王士祿對金石、書法的興趣。青年時期的王士祿還閱讀了歐陽修《集古錄》、趙明誠《金石錄》等著作，對金石學有了進一步的認識。

另外，王士祿還撰《朱鳥逸史》十餘卷，記載歷代婦女的文學、書法等遺事。此書已散佚，今在清人王初桐《奩史》、倪濤《六藝之一錄》等著述中尚能見到《朱鳥逸史》遺文數則，其內容既有王士祿自撰，亦有據它書編輯的條目，其中涉及女子擅書者多人：

陽邱店中有女子題詩壁上，末署"夢兒書"，夢兒蓋其名也。[11]
徐範縮書《聖教序》，無一筆不肖，亦無一毫羞澀閨悼態。[12]
高妙瑩，字叔琬，解縉母也。通經史傳記，善小楷，曉音律、算術，女工極其敏妙。[13]

這位叫夢兒的女子既然能在驛店牆壁上題詩且署名，其書法應該不錯。

[7] [清]王士祿《讀史蒙拾》（不分卷），中國國家圖書館藏。
[8] 同上。王士祿輯陸澄佚事四則，此爲其一。
[9] 同上。
[10] 同上。
[11] [清]王初桐《奩史·拾遺》，清嘉慶刻本，第26頁。
[12] [清]倪濤《六藝之一錄》卷三百七十三，《文淵閣四庫全書》，上海古籍出版社，2014年版，第30頁。
[13] 倪濤《六藝之一錄·續編》卷十三，《文淵閣四庫全書》，第31頁。

《朱鳥逸史》對明代書家解縉（1369—1415）之母高妙瑩的記載，輯自崇禎年間刊刻的何喬遠《名山藏》一書。解縉天資聰慧，又經母親高妙瑩的悉心教導，長大後成爲著名的文學家、書法家。高妙瑩善小楷，解縉亦以小楷名世。然《明史·解縉傳》却隻字未提母親對解縉的影響。明代方志史學家何喬遠著《名山藏》時纔爲高妙瑩立傳。清代中期，厲鶚編《玉臺書史》時，也從《名山藏》中輯録了高妙瑩的事迹，竟與王士禄《朱鳥逸史》的相關内容一字不差，或許厲鶚參考了此書。

二、金石搜訪與考訂研究

王士禄喜歡搜訪金石，也熱衷于考訂研究。康熙三年（1664）十月初，他出獄後直接南下揚州探望父母和季弟王士禛。此後三年間，王士禄基本都在揚州一帶活動，和聚于此地的王巖、杜濬、孫枝蔚、冒襄、程邃、宗元鼎、陳維崧等名士或詩詞酬唱，或游覽名勝古迹，搜訪金石。

康熙四年（1665）二月，王士禄自揚州渡江至京口焦山，于山頂寺中海雲堂見到了嚴嵩（號分宜）舊藏古鼎。王士禛《王考功年譜》記此事曰：

> 焦山有古鼎，故京口薦紳家物，嘉靖中嘗爲分宜相所得。分宜敗，鼎歸山中，自歐、劉、薛、趙以下諸公所集録金石文字，皆不見收。先生手自披剝，坐卧其下數日，辨其銘識，凡得七十八字，存疑八字，不可識者七字。乞新安程布衣穆倩邃摹繪爲圖，自賦長歌記之。[14]

王士禄花費數日辨識古鼎銘文，又請畫家程邃繪製鼎圖，并自作《焦山古鼎歌》曰：

> 海雲堂中幕相索，古鼎照人光駁犖。龍文獨許吾丘知，篆銘略辨周京作。宛同石鼓出陳倉，那數銅狄傳西洛。韓公摩挲指向余，曾入秦家格天閣。雲煙過眼已成虚，劍去珠還事堪愕。……三尺古碑墨光錯。隻字重于神禹金，猶向山林辟不若。老奴真欲愧歐陽，甘載鈐山空寂寞。培塿已拉冰山摧，有鐵誰能鑄此錯。徘徊三嘆軒幾旁，極目江天莽寥廓。[15]

[14] 王士禛《王考功年譜》，袁世碩主編《王士禛全集》第四册，第2507頁。
[15] 王士禄《焦山古鼎考》，《四庫全書存目叢書》第77册，齊魯書社，1997年版，第779頁。

王士禄此詩一出，數位詩人、學者唱和、題跋，遂使焦山古鼎名揚天下。王士禛作《焦山古鼎詩三十四韻》和之，其中有言："吾兄癖好古，八書探河源。三日松寥游，坐卧忘囂喧。扁列析螺書，卷尾搜蝨文。作爲奇偉辭，大海搏鵬鯤。春江壯風霆，響激雲濤渾。三嘆繼高唱，海門上朝暾。"[16]王士禛形象地描述了王士禄對焦山古鼎的癡迷。王氏兄弟這兩首長詩極具氣勢，獲得了衆多士人的贊譽。

　　王士禄是最先歌詠焦山古鼎的詩人。此後，繼作者衆多，清代著名學者沈德潛、汪懋麟、張玉書、厲鶚、朱筠、翁方綱等都有詠焦山古鼎的詩歌。乾隆三十年（1765），弘曆第二次登臨焦山，賦《焦山古鼎復用沈德潛韻》詩一首，稱贊王士禄是"詠事義正王詮部"。爲王士禄《焦山古鼎歌》作跋的各地學者也很多，有松江程邃、新安張潮、商丘宋犖、武鄉程康莊、涇陽雷士俊、長洲汪琬、侯官林佶、秀水朱彝尊等。

　　康熙三十七年（1698），王士禛將他和王士禄詠焦山古鼎的詩歌、林佶增益的諸家跋文、古鼎銘文、程邃繪古鼎圖和所作釋文一并寄給了好友、刻書家張潮，由張潮輯成《焦山古鼎考》一卷，署"王士禄撰"。此書被張潮收入《昭代叢書》中，書成之時，王士禄已辭世二十六年了。

　　今《殷周金文集成》《金文今譯類檢》皆將焦山古鼎著録爲無叀鼎，并附有拓片。此鼎又名無專鼎、鄦專鼎、焦山鼎、無惠鼎，爲西周晚期青銅器。原藏焦山定慧寺，現藏江蘇省鎮江博物館。清初，無叀鼎一度失傳，有段時間僅有不同版本的銘文流傳于世，如程邃本、徐燉本等。還有人將無叀鼎銘文翻刻上石，存于焦山寺中。《四庫全書總目·焦山古鼎考一卷》曰："焦山古鼎久已不存，世僅傳其銘識。士禄所據者程邃之本，佶所據者徐燉之本，二本互有得失。潮則又就寺中重刻石本爲之，益失真矣。"[17]張潮編輯《焦山古鼎考》時，所採拓片的銘文整飭飽滿、字口清晰，在章法、篆法方面與《殷周金文集成》《金文今譯類檢》收録的拓片差異很大，或爲翻刻上石之本。

　　自清代以來，不少學者對無叀鼎進行了研究，爲其釋文者衆多。王士禄所作釋文不傳，程邃、汪琬、顧炎武的釋文尚存。程邃釋出八十六字，[18]汪琬釋出八十四字，[19]顧炎武釋出九十二字。[20]受清初文字學總體水準所限，這些學者的無叀鼎釋文都存在一些錯誤。

[16] 王士禄《焦山古鼎考》，《四庫全書存目叢書》第77册，齊魯書社，1997年版，第780頁。
[17] 同上，第786頁。
[18] 同上，第778頁。
[19] 同上，第782頁。
[20] [清]顧炎武《金石文字記》卷一，《文淵閣四庫全書》第14册，第4頁。

朱彝尊對無叀鼎的時代、內容進行了深入研究，其《竹垞吉金貞石志》曰："鼎銘其人莫考，曰'王格于周'，曰'司徒南仲'，殆周時器也。其曰'立中庭'，案毛伯敦銘文亦有之，薛尚功釋爲立。而《周禮·小宗伯》'掌建邦之神位'，注：故書作立。鄭司農云：'立讀爲位，古者立位同字。'古文《春秋經》'公即位'爲'公即立'，則是銘曰立，亦當讀位也。右，古佑字；令，古命字；不，古丕字。"[21]朱彝尊通過考證古鼎銘文，判斷此鼎爲周代器物，并對其中部分文字作出了合理的釋讀。顧炎武認爲朱彝尊的研究成果有重要的學術價值，故將其錄入《金石文字記》中。朱彝尊還作《周鼎銘跋》，將無叀鼎確定爲周初器物。

從王士禄發起的無叀鼎研究中，可見清初衆多文人對金石學的熱情以及學術風氣的轉捩。針對無叀鼎的研究持續了上百年。清代中期，翁方綱還撰寫了《焦山鼎銘考》一書。然而至今，對無叀鼎個別銘文的釋讀仍存在分歧。

此外，王士禄還有考訂石刻之舉。清初收藏家孫承澤有一方東晉謝道韞小硯，其銘云"絲紅清石，墨光洪璧，資我文翰，玉砯堅質"[22]，末有謝道韞款識。王士禄考證後發現："詳其文句，可回讀，然倒正皆殊不工。砯音厲，水激石聲，作冰字用尤誤，恐非謝筆耳。"[23]他從音韵、訓詁的角度分析，認爲這段銘文不是謝道韞所作。

王士禄亦喜搜集金石拓片。他臥病居家期間，得知表兄徐夜欲赴河南商於，遂委託徐夜爲他尋覓《嵩山昇仙太子碑》拓本，其嗜學不衰如此。可惜天不假年，王士禄未能在金石方面有更多的建樹。

三、雅好篆隸

好經史、金石者多喜愛篆、隸書法，王士禄即是其一。據王士禛《王考功年譜》記載，王士禄十三歲在家塾讀書時，"尤探求六書之學，工古篆、分隸，正書入歐陽率更之室。伯父侍御公每曰：'此兒通朗奇雅，黃長睿之流也。'"[24]少年王士禄即工篆書，伯父把他比作宋代黃伯思之流，寄予厚望。但目前筆者尚未發現王士禄的篆書字迹及其它相關文獻資料，故無法詳談他的篆書狀況。

王士禄亦好隸書，這在新城王氏家族中是不多見的。漢唐之後，隸書長期

[21] 王士禛《漁洋山人精華錄訓纂》卷二，惠棟注，紅豆齋刊本。
[22] 王士禛《池北偶談》卷十五，袁世碩主編《王士禛全集》第四册，第3213頁。
[23] 同上。
[24] 王士禛《王考功年譜》，袁世碩主編《王士禛全集》第四册，第2495頁。

衰落，擅隸者寥寥。儘管新城王氏族人多擅書法，但能寫隸書者很少。目前，僅見王象春有隸書傳世。他請人刊刻《彌勒尊佛像》時，以隸書題寫了"彌勒尊佛"四個大字。[25]

康熙十二年（1673），王與敕造陸舫成，身患重病的王士祿用隸書題寫了匾額。王士禛記之曰："禮部公構陸舫初成，先生猶題額作八分書，筆勢奇妙。既而嘆曰：'吾書不及鄭谷口。此非獨工力，亦由天分。'鄭谷口者，名簠，金陵隱君子也。"[26]鄭簠是清初銳意改革隸書的名家，他的隸書用筆鮮活生動，氣韵高古渾穆，開啓了直接取法漢碑的新書風。王士祿把自己的隸書與鄭簠相比較，可見其眼界之高、律己之嚴。在王氏族人普遍不重視隸書的情況下，王士祿的隸書實踐顯得格外有意義。

王士祿還有論隸書的詩歌傳世。清初，隸書呈現出復興之勢，江南學者鄭簠、朱彝尊、程邃、顧苓等皆以擅寫隸書知名，許多文人以詩歌贊美他們的作品，遂成一時之風氣。[27]王士祿也熱情地參與其中。他請顧苓為自己題寫了隸書"堂顏"，即堂中匾額。王士祿作《顧雲美八分書歌》贊之曰：

乞君回筆書堂顏，鵠跱龍拏腕中落。當年海內無干戈，留都文物尤峨峨。不獨槐市盛紛湧，兼復桃李絲笙歌。爾時負販重風雅，人傳片楮兼金多。仙人昨過蔡經宅，清淺茫茫不堪索。蟲刻居然非壯夫，蕭條誰問韓陵石。儒衣僧帽顧阿瑛，老向江湖作遁客。醉書自署頭陀苓，擲筆時時感今昔。此書珍重感君深，歸來高揭南榮陰。臥看渴驥奔泉勢，如見冥鴻避弋心。[28]

顧苓（1609—1682），字雲美，號濁齋居士，蘇州人，明遺民。他是書法家文徵明的曾孫文震孟之甥，故自稱"文氏彌孫"。顧苓工詩文、繪畫，精于鑒別金石碑版，擅篆刻、隸書。王士祿由衷欽佩他忠貞的人品氣節、淵博的學識和高超的書法技藝。他稱贊顧苓的隸書如"鵠跱龍拏""渴驥奔泉"，評價非常之高。

四、鍾情歐楷

相較于篆、隸二體，王士祿的楷書功力要深厚的多。明崇禎四年（1631），

[25] 許志光主編《忠勤祠帖》，廣陵書社，2102年版，第66頁。
[26] 王士禛《王考功年譜》，袁世碩主編《王士禛全集》第四冊，第2520頁。
[27] 詳見薛龍春《鄭簠研究》，榮寶齋出版社，2007年版，第97—106頁。
[28] 王士祿《考功集選》卷四，王士禛批點，清康熙刻本，第146頁。

王士禄的祖父王象晉以參政督蘇州、松江、常州三地的糧儲，駐常熟。王與敕夫婦攜幼子王士禄、王士禧隨侍官舍。是年，王士禄與王士禧入小學，從太倉周祚（字逸休）讀書。王士禄不事嬉戲，能日記千餘言。一個六歲的兒童就有這樣的書寫能力，可知王士禄很早就開始習字了。而且，他始終保持着這種勤奮刻苦的學習狀態，從他身上可以看到新城王氏家族一貫提倡的良好學風。

　　王士禄學習書法是從歐體入門的。他的取法方向受到了明末楷書風尚和王氏家族書學傳統的影響。王士禄的長輩中多有學歐楷者，其高祖王重光的《二月初一日信札》、叔祖王象春的《四月初七日信札》都是歐體風格。[29]王士禄十三歲時，"正書入歐陽率更之室"，已經具備了扎實的楷書基本功。明清易代時王士禄十九歲，其楷書風格已趨于穩定。順治十二年（1655），三十歲的王士禄至京參加殿試，親友們都對他寄予厚望。王士禛《王考功年譜》曰："先生既風神玉立，又夙工歐陽書，盛有文名于時。時謂非館閣不足以辱先生。"[30]因為順治帝喜歡歐體，所以王士禄在殿試中是占有優勢的。這一年，他果然考中了進士。

　　在舉業之外，楷書亦是王士禄修身的工具。新城王氏家族中有很多虔誠的佛教徒，如王士禄的高祖母劉太夫人，曾祖王之垣，祖父王象晉，叔祖王象乾、王象春、王象咸等。王士禄也篤信佛教，經常用小楷抄寫佛經，以修煉心性，積累功德。康熙三年三月，在因磨勘而起的科場案中，王士禄先被拘于吏部，五月移刑部獄。適逢三弟王士祜會試下第，留在京師營救、照料他。兄弟二人日僅一食，夜裏共用一被。夏日的刑部牢房悶熱難耐，空氣污濁，王士禄却居之泰然。他不但堅持詩歌創作，還每日以小楷抄寫佛經，數萬字中無一脱誤。身處縲絏之中，生死未卜，王士禄却能寄情筆墨，其心性之堅定非常人可比。"儒家的終極關懷是人本身，是人通過道德的體認，知識的修養達到的一種圓融和美的境界"[31]，王士禄這種處變不驚的氣度，正是信奉儒家思想的士人們所追求的理想品格。

　　後來，明遺民王巖在揚州王士禛官署見到王士禄獄中所書《楞嚴經》，大為敬服，欣然為之作序："西樵先生以貢舉事，非罪下吏，幾不測。時盛暑，滿兵數輩帶刀守左右，木索交雜。夜則燃火逼照，幽室薰蒸，穢氣撲鼻。先生乃就炕上虔書諸經咒如幹卷。系八月，事大白乃出。余從阮亭先生見其《楞嚴咒》。"[32]詩人施閏章稱贊王士禄説："從文字得苦海，復用文字作福田。是謂

[29] 兩信札見馬英慶主編《桓臺文物》，山東畫報出版社，1998年版，第92頁。
[30] 王士禛《王考功年譜》，袁世碩主編《王士禛全集》第四册，第2499頁。
[31] 王曰美《中國儒學與韓國社會》，學習出版社，2019年版，第284頁。
[32] [清]王岩《白田文集》卷三《王西樵書楞嚴經咒序》，清康熙刻本。

抱薪救火，不灭更燃。有偉王子，自全其天。身幽請室，如魚在淵。心手洋洋，委運逃禪。蓋不在乎筆墨之間。或以是爲福報，先生聞之，笑而不言。"[33]

　　王士禄卒後，他的好友安丘詩人、篆刻家張貞至新城哭悼。王士禛出示王士禄在獄中所書佛經，請他作跋。張貞跋曰："右佛經數帙，新城王西樵先生書于請室中者。余于先生既没之四十日，始獲哭其殯宫。阮亭先生出以相示，見其結法精好，意思安閑，種種皆壽者相，而乃竟不得五十年活，爲之浩嘆。"[34]張貞稱贊王士禄的小楷結構嚴謹，神態安閑，對他的英年早逝深感惋惜。從王士禄獄中抄經一事，可以看出他在困境中如苦行僧般的隱忍與超脱。

　　此外，王士禄還借鑒了黄庭堅的楷書風格。他與王士禛合書《贈于萬年扇面》時，[35]採用黄庭堅楷書的結體方式，降低字的重心并突出主筆，取得了既沉穩又富有變化的藝術效果。王士禛也能寫這種風格的楷書，他的詩稿《何處故鄉思》或許受到了王士禄取法方向的影響。

五、行草風流

　　王士禄一生筆耕不輟，著述宏富，其書寫技藝非常嫺熟。加上他鍾情翰墨，故能在行草方面有不俗的造詣。中國國家圖書館藏王士禄《石壁寺詩》（圖1）是他青年時期的行書代表作。

　　順治十八年（1661）六月，在京任國子助教的王士禄奉命出使山西，頒世祖尊謚詔。汾州友人邀他游交城石壁寺。石壁寺又稱玄中寺，位于今吕梁市交城縣。該寺始建于北魏延興二年（472），是繼廬山東林寺之後中國佛教净土宗的又一個祖庭。王士禄此行既是拜佛，又是一次訪碑活動。石壁寺藏有古代碑刻四五十通，其中唐代女書家房璘妻高氏所書《石壁寺鐵彌勒頌碑》頗負盛名。惜此碑于宋元祐五年（1090）毀于火，王士禄見到的應是金代泰和年間的翻刻碑。即便如此，他仍感到高氏的書法如"散花"一樣優美。王士禄還乘興題寫了行書《石壁寺詩》："亂山層襄象王家，乘興幽尋路未賒。叠磴窅疑連洞壑，危峰蒼不借煙霞。靈禽聽法聞成果（□鳩、鴿二僧事，郡志亦載之），静女題碑擬散花（寺有房璘妻高氏書《鐵彌勒頌碑》）。斜日横襟最高頂，并汾秋色浩無涯。轅里西樵王士禄"[36]從書法的角度看，《石壁寺詩》字勢挺拔，用筆流暢果斷。此時王士禄正當三十六歲的壯年，還未遭遇仕途挫折，故

[33] 王士禛《王考功年譜》，袁世碩主編《王士禛全集》第四册，第2504—2505頁。
[34] [清]張貞《杞田集》卷十四《跋王西樵先生所書佛經》，清康熙四十九年春岑閣刻本，第18頁。
[35] 此扇面現藏中國國家博物館。
[36] 據中國國家圖書館藏王士禄《石壁寺詩》拓片録。

图1　王士禄《石壁寺詩》　中國國家圖書館藏

此詩及其書法都洋溢着一股豪邁之氣。

　　王士禄的傳世書迹以寫給文友和家人的行草手札爲主。手札是一種易于表達情感的書寫形式。從王士禄不同風格的手札中，可見他在不同時間、不同環境下的情感變化。這些手札的書法風格主要有兩類，一類布局疏朗，用筆、結體有蘇軾、黄庭堅行書的風範。王士禄被免官後的三年間，主要在揚州一帶活動。他和江南文人詩酒留連，尺牘往還。他寄給清初詞人陳維崧（字其年）的手札云（圖2）："昨札到，以同豹人談故，未及作答。紫雲來，甚爲聳喜，敬成五言絶一首，即仍李三郎樂曲舊名，命之曰《紫雲回》。以名無切于此者，聳讀之□，母笑之曰：'吹皺一池春水，關卿何事耶？'蕭尺木畫送覽，求題。暇時過我縱談。望其年道翁千古。弟士禄頓首"[37]

　　此札中提到的"豹人"，即山西詩人孫枝蔚，他是王士禄、王士禛的詩友。"紫雲"，姓徐，人稱雲郎，是如皋名士冒襄家的伶人，擅歌舞，通音律。當時，陳維崧寄住在冒襄水繪園中，與紫雲相契。王士禄、王士禛居揚州期間，幾次赴水繪園雅集，與陳維崧、徐紫雲皆熟稔。陳維崧擅書法，故王士禄寫信請他題畫。王士禄此札字多取横勢，饒有古意。其主筆突出，體勢略向右傾斜，增强了變化與動感，流露出蘇、黄行書的韵味。從章法上看，其行距疏朗，通篇具有平和簡净之美。

[37] 據刻帖録文。

圖2　王士禄《致陳維崧手札》（局部）

上海圖書館藏王士禄行書《致顏光敏手札》（圖3）一通，[38]與上札風格相類，惟其行距更加疏闊，意境蕭疏簡淡。顏光敏（1640—1686），字遜甫，曲阜人，顏回六十七世孫。他是清初著名詩人，"康熙十子"之一，工書法。顏光敏與王士禄、王士禛同在京師爲官。他們既是同鄉，又是詩友，交往密切。康熙十一年（1672），王家禍不單行。六月，王士禛的次子啓渾在京病故，年僅十七歲。閏七月，王士禄在吏部考功員外郎任上，以遵旨一并詳察議奏事，被連降三級，時論皆以爲處罰過苛。王士禄表面上淡然處之，内心却充滿了痛苦與絶望。八月初一，他正欲整裝還鄉時，又得到母親在新城去世的消息。"訃聞，先生擗踴投地，絶而復蘇，勺水溢米不入于口者累日，杖然後起。親知多爲先生憂之。"[39]顏光敏親至王氏宅邸吊唁。王士禄在歸里奔喪前，致顏光敏手札以示謝意，又拜託他關照自己的弟弟。王士禄自稱"倮然衰經之身""不孝目下精神憒亂"，可見他當時心緒極差。然其書法却努力保持着從容優雅。從此札疏闊的章法、沉着的筆調中，透露出一股蕭疏沉鬱之氣。古人一向認爲，真正的君子在面對挫折和悲傷時能保持隱忍與淡定，王士禄身上就表現出這種可貴的品質。

王士禄行草書的第二類風格是用筆圓活、結體開闊型。如他居揚州時所書《致武某、梅某手札》，用筆活潑，章法比較茂密，字裏行間流露出和好友往還的愉悦。現藏桓臺博物館的《王士禄家書》，又名《西樵公遺墨》，爲毓珊舊藏。此札是王士禄寫給家人的書信，故其用筆輕鬆活潑，神采飛揚。

[38] 此札見上海圖書館編《顏氏家藏尺牘》第3册，上海科學技術文獻出版社，2006年版，第24—26頁。
[39] 王士禛《王考功年譜》，袁世碩主編《王士禛全集》第四册，第2514頁。

圖3　王士禄《致顔光敏手札》（局部）　上海圖書館藏

結語

　　自宋代金石學和文人書法興起以來，文學與金石、書法就相伴而生，此消彼長，這成爲中國古代文化史上的獨特現象。明末清初，文學與金石、書法的結合更加緊密，文人們大都好古、擅書，樂于鑒藏、歌詠金石、書法，從而進一步豐富了文學創作的内容。作爲文學家，王士禄在從事詩文創作的同時亦鍾情于金石和書法，他的趣好是頗有代表性的，體現了明清文化發展的新趨勢。儘管王士禄不是金石學家、書法家，但正是像他一樣的文人們，構成了清代金石學復興的基礎，促進了乾嘉學派和碑派書法的形成。

　　本文爲2020年山東省研究生教育優質課程建設項目"碑帖學研究"的階段性成果，課題編號：SDYKC20100。

<div style="text-align:right">董家鴻：曲阜師範大學書法學院</div>
<div style="text-align:right">（編輯：李劍鋒）</div>

孫星衍篆書藝術考論

楊　帆

内容提要：

孫星衍是清代乾嘉時期吴派著名學者，于書法尤擅篆書，且藝術風格與學術主張互通互補。本文立足治學旨趣、游學經歷、篆法特點、藝術觀念諸方面考察其篆書，將有助于孫星衍研究之充實，亦有助于今日書學研究與創作方法論之充實。

關鍵詞：

孫星衍　"説文學"　篆書風格

一、"人材出于經術，通經由于訓詁"

孫星衍，字淵如，[1]號季逑，別號薇隱、[2]五松居士、[3]芳茂山人。江蘇陽湖（今武進）人。清乾隆五十二年（1787）榜眼，授翰林院編修，官山東督糧道。嘉慶乾隆十六年（1811）引疾歸。先後主講詁經精舍、鍾山書院。生乾隆十八年

[1] [清]張紹南《孫淵如先生年譜》乾隆十八年（1753）條載："九月初二日辰時，生于常州府城觀子巷，今爲劉氏宅也。生前夕，大母許太夫人夢星墜于懷，舉以授金夫人，比旦生君，因以爲名。及長，父書屏先生取《郊祀志·太一贊》'德星昭衍'及'淵曜光明'之語，名星衍，字淵如。"《叢書集成續編》第36册，上海書店出版社，1994年版，第971頁。

[2] 薇隱，乃孫星衍早年所署別號也，見諸詩文酬唱之中。張紹南《孫淵如先生年譜》乾隆三十八年（1773）條載："夏，游廣陵，訪楊西禾于維揚客館，與黃秀才景仁同舟對詠，黃有贈君七古詩，載集中。君時亦號薇隱。"《叢書集成續編》第36册，第972頁。又孫氏原配王采薇卒于乾隆四十一年（1776）十月，有《長離閣詩集》一卷存世。龔慶《長離閣集跋》："伯舅號季逑，一號薇隱，兹編題内或稱季逑，或稱薇隱，皆依原本。"見[清]孫星衍《孫淵如先生全集》，商務印書館，1937年版，第563頁。

[3] 孫氏偶于篆書作品署以"五松居士"，蓋此號始用于嘉慶四年（1799）。張紹南《孫淵如先生年譜》嘉慶四年條載："居金陵祠屋，其屋故有古松五株，名爲五松園。君加修葺，疊石爲假山，畜兩白鶴，植四時卉木，爲大母游娛之所，作《五松居士傳》。"《叢書集成續編》第36册，第980頁。

（1753）九月初二日，嘉慶二十三年（1818）正月十二日卒，得年六十有六。

孫星衍不僅是乾嘉時期重要的篆書家，更是考據學派中的重要學者，且工于詩文，精校勘之學。支偉成《清代樸學大師列傳》將其隸爲惠棟開宗的吴派經學家之列。張之洞《國朝著述諸家姓名略》則隸其爲漢學專門經學家、小學家、校勘學家、金石學家、駢體文家之目。孫星衍一生宦游南北，吏治之暇，輒擁古書以銷永日，闡揚古學不倦，立身行事，皆以儒學，嘗自謂"無一字背先聖之言，無一言爲欺世之學"[4]，實乃爲學之宗旨也。伊秉綬贈詩有"天將著作屬斯人"[5]云云，固因其勤于著述，涉獵經史諸子、訓詁地理、陰陽五行之説，要皆實事求是，本于漢儒。其著述甚夥，經史類，若《尚書今古文注疏》三十卷、《周易集解》十卷、《夏小正傳校正》三卷、《明堂考》三卷、《考注春秋别典》十五卷、《史記天官書考證》十卷等；小學訓詁類，若《爾雅廣雅古訓韵編》五卷、《急就章考異》一卷、《倉頡篇輯》三卷、《魏三體石經殘字考》一卷等；金石類，若《京畿金石考》二卷、《寰宇訪碑録》十二卷等；目録類，若《平津館鑒藏書籍記》三卷、《孫氏祠堂書目内編》四卷、《廉石居藏書記》二卷等；詩文别集類，若《問字堂集》六卷、《岱南閣集》二卷、《五松園文稿》一卷、《平津館文稿》二卷、《芳茂山人詩録》十卷等。其所校勘，必求宋本，若《説文解字》平津館本、《岱南閣叢書》《平津館叢書》，世稱善本。乾隆中葉治《尚書》者，以江聲《尚書集注音疏》、王鳴盛《尚書後案》、孫星衍《尚書今古文注疏》爲代表，孫星衍算是三家之冠，[6]蓋其積二十餘年之力，總成此書，"治《尚書》之學者，莫不視爲最完善之本焉"[7]。

雖學問多端，而考據事業確屬孫星衍之最重者，亦成績之最大者。其重考據，非同于一般考證學者之翻舊板不問世事。在孫星衍看來，考據古學必須經世致用，以考據所得三代制禮作樂之精神施之政治實踐，方顯考據之真價值。又以爲，"人材出于經術，通經由于訓詁"[8]，則經術考據之基礎，亦在六書

[4] 孫星衍《笥軒文鈔·序》，洪頤煊《笥軒文鈔》卷首，《續修四庫全書》第1489册，上海古籍出版社，2002年版，第538頁。

[5] [清]伊秉綬《留春草堂詩鈔》卷七，《續修四庫全書》第1475册，第778頁。

[6] 參見梁啓超《中國近三百年學術史》，東方出版社，1996年版，第205頁。

[7] 支偉成《清代樸學大師列傳》，嶽麓書社，1986年版，第98頁。

[8] 孫星衍《平津館文稿》卷下《詁經精舍題名碑記》有曰："人材出于經術，通經由于訓詁。……阮芸臺先生先以閣部督學兩浙，試士皆用經古學，識撥高才生，令其分撰《經籍纂詁》一書，以觀唐已前經詁之會通。及爲大司農來開府，遂于西湖之陽，立詁經精舍，祠祀漢儒許叔重、鄭康成。廩給諸生于上舍，延王少寇及星衍爲之主講，佐中丞授學于精舍焉。其課士，月一番，三人者，迭爲命題評文之主，問以十三經、三史疑義，旁及小學、天部、地理、演算法、詞章，各聽搜討書傳條對，以觀其識，不用局試糊名之法。……吾知上舍諸君子，亦必束修自好，力求有用之學，以爲一代不可少之人。"孫星衍《孫淵如先生全集》，第329—311頁。

訓詁。經學興盛則人才輩出，人才出則政治昌明，而經學之興，必由于訓詁而明。此等論調，幾與戴震"故訓明則古經明"、桂馥"才盡于經始不虛生"無二致焉。欲明十三經、三史之疑義，惟有通過六書訓詁，逐字求得古人字句之本意而後可，故經術訓詁之學必爲有用之學，通經故訓之士亦必爲一代不可少之人。不僅如此，孫星衍甚至以爲，文辭章句之學，亦必通于經訓六書。[9]

　　孫星衍工詩賦、駢儷文，然雅不欲以此名，其《芳茂山人詩錄》爲自輯刊板者僅第三、四卷，餘皆其殁後由龔慶所輯者。洪亮吉《呂廣文星垣文鈔序》云："吾里中多瑰奇傑出之士，其年相若而才足相敵者，曰孫兵備星衍、楊户部芳燦暨君而三。三人者，皆肆力于詩、古文辭，而各有所獨到。"[10]石韞玉《芳茂山人詩錄序》謂其詩"初效青蓮、昌穀，以奇逸勝人"，晚年則"冲和靜穆，乃近香山老人，舉世尊之，而先生乃欿然不自滿"[11]。阮元序《問字堂集》，直謂其"所作駢麗文并當刊入，勿使後人謂賈、許無文章"[12]也。吳鼐亦嘗輯齊燾、洪亮吉、吳錫麒、劉星煒、袁枚、孫星衍、孔廣森、曾燠之文爲八家四六云。[13]

　　乾隆四十一年（1776）十月，孫星衍原配王采薇病卒。次年，王氏父王光燮作《亡女王采薇小傳》，中有稱孫星衍"聰明工詩，倜儻不羈，邑中時有昆陵才子之目，然頗恃才，不屑屑爲經生"[14]云云，蓋是時的孫星衍尚以詩文炫于世，未嘗有從事考據學之想。大約孫星衍二十歲左右，其詩名便有聲于里中。二十二歲入鍾山書院，適袁枚居隨園主持風雅，孫星衍携詩往謁，袁氏倒屣而迎，并謂"天下清才多，奇才少。淵如，天下之奇才也"[15]，恨相見之晚，亟薦之名公，與爲往年之交。乾隆四十二年（1777），袁枚作《孫薇隱妻王孺人墓志銘》，復延譽孫星衍"詩才俶詭，能爲昌穀、玉川家數，予愛偉

[9] 孫星衍《孫淵如先生全集》載，嘉慶十三年（1808）正月，邵秉華作《平津館文稿書後》，有孫星衍口語一條，俱見其以經訓六書講求辭章之學的思想。孫星衍謂："不通經訓，不究六書，而可以言文哉？六朝以降，言古文者，首推昌黎韓氏。韓氏苦《儀禮》難讀，以《爾雅》爲注蟲魚之書，束《春秋三傳》于高閣，已開宋人游談無根之漸。故其言曰：'凡爲文辭，宜略識字。''略識'云者，即陶泉明不求甚解之謂也。夫讀古人之書而一知半解，不深探古今流別之分，而藻繪其文義炫世而欺人，是謂無本之學，不蹕時而闃寂絕滅者多矣。"第275頁。
[10] [清]洪亮吉《洪亮吉集》，劉德權點校，中華書局，2001年版，第977頁。
[11] 孫星衍《孫淵如先生全集》，第381頁。
[12] 孫星衍《孫淵如先生全集》，第8頁。
[13] [清]趙爾巽等《清史稿》卷四八五，中華書局，1977年版，第13386頁。
[14] 孫星衍《孫淵如先生全集》，第565頁。
[15] 李元度《國朝先正事略》，嶽麓書社，2008年版，第1074頁。

之"[16]云。及客畢沅西安節署，嘗半夕成詩數十首，同人皆嘆爲逸才。[17]

使孫星衍走向訓詁聲音的考據道路的原因之一，或正因爲與袁枚之交游。雖然袁枚以"奇才"稱孫星衍，而孫星衍却并不以"奇才"之譽而自足，尚自愧其詩文不足與袁枚比，故避而研經，并對袁枚的不求根底之學發表過不滿的意見。[18]今觀袁枚《隨園隨筆》，實多考訂之作，其卷五題以"金石類"，則純爲考訂金石者。然其自序則謂"著作之文形而上，考據之學形而下"，并嘆其"考訂數日，覺下筆無靈氣"，則袁氏以著作、考據爲各有資性，斷然不可兩兼之，且考據必在著作之下，考據之思必傷著作之文也。[19]

乾隆五十九年（1794），孫、袁二人曾就考據有過一次書信上的爭論，俱見《問字堂集》卷四。爭論的原委是，袁枚來書力勸孫星衍盡棄考據之學，因見孫星衍之詩文竟不奇矣，其咎當總歸之爲考據。至于孫星衍的答書，與其說是辯駁之文，倒不如説更像一篇簡短學述，所辨駁者，在于不同意袁枚以著作爲形上之道、以考據爲形下之器的看法，認爲如此分道與器，實非經之道與器，道應當指"陰陽柔剛仁義"之道，器乃"卦爻象象載道"之文，故袁氏所言著作爲道，實與考據一樣，亦器也，道與器，實不必强分爲二，亦不必强以高下之分。[20]及見孫星衍這封答書，袁氏復書謂"今而後，僕仍以二十年前之奇才視足下，足下亦以二十年前之知己待僕可也，如再有一字爭考據者，請罰酒三升，飛遞于三千里之外"[21]，看來這次圍繞

[16] 孫星衍《孫淵如先生全集》，第569頁。
[17] 張紹南《孫淵如先生年譜》乾隆四十六年（1781）條："是時，節署多詩人，約分題賦詩各體擬古共數十首。同人詩成，君未就，與同人賭以半夕成之，但給抄胥一人，約演劇爲潤筆。既而閉户有頃，抄胥手不給寫，至三更，出詩數十首，有東坡生日詩在内，即文不屬稿之作也。中丞嘆爲逸才，亟爲演劇。"第973頁。
[18] 孫星衍《隨園隨筆序》有云："始，星衍以詩謁先生，先生亟賞譽之，以爲天下清才多，奇才少，錄其存者入篋衍集中。已而見星衍爲訓詁聲音之學，又寓書責其好考據，以爲才不奇矣。先是，星衍亦有詩投先生云：'我愧千秋無第一，避公詩筆去研經。'又復書以爲懼世之聰明自用之士，誤信先生之言，不求根底之學也。"載孫星衍《孫淵如先生全集》，第320頁。
[19] [清]袁枚《隨園隨筆》卷首，《續修四庫全書》第1148册，第165頁。
[20] 孫星衍《答袁簡齋前輩書》有云："來書惜侍以驚豔之才，爲考據之學，因言形上謂之道，著作是也；形下謂之器，考據是也。侍推閣下之意，蓋以抄撮故實爲考據，抒寫性靈爲著作耳，然非經之所謂道與器也。道者，謂陰陽柔剛仁義之道；器者，謂卦爻象象載道之文，是著作亦器也。侍少讀書，爲訓詁之學，以爲經義生于文字，文字本于六書，六書當求之篆籀古文，始知《倉頡》《爾雅》之本旨，于是，博稽鐘鼎款識，及漢人小學之書，而九經三史之疑義，可得而釋。及壯，稍通經術，又欲知聖人製作之意，以爲儒者立身出政，皆則天法地，于是考周天日月之度，明堂井田之法，陰陽五行，推十合一之數，而後知人之貴于萬物，及儒者之學之所以貴于諸子百家，雖未遽能貫串，然心竊好之，此則侍因以求道，由下而上達之學。閣下奈何分道與器爲二也。"孫星衍《孫淵如先生全集》，第89—90頁。
[21] 孫星衍《孫淵如先生全集》，第92頁。

考據的争辯，二人皆未能以己見説服對方，無果而終也。袁氏所認可者，衹有二十年前以詩文而奇的孫星衍，竟無二十年後從事經學考據之孫星衍。據孫星衍答書的自我陳述，知其少爲訓詁之學的方法，是求得《爾雅》及東漢許慎《説文解字》（以下簡稱"《説文》"）六書之本旨，并聯繫以鐘鼎款識，于是得釋經史之疑義，此爲通經術之第一步工作；既通經術，則對周天日月、明堂井田、陰陽五行等事以考據，得其聖人製作之真意，最終以儒者之學則天法地，并立身以行政，此爲考據經術之進一步工作及致用之目的。因此，孫星衍之學在以小學訓詁爲基礎，以考據復原聖人之義，"因器以求道，下而上達"，實爲最精准的自况之語。

乾嘉時期，學者多以考據爲生命，義理之學被視作游談無根，宋學不能抬頭，詞章之學亦被戴震等輩視爲等而末之事。自少及壯，孫星衍周圍像袁枚、姚鼐這樣講詞章之學的畢竟是少數，雖負詩才，孫星衍仍免不了受到考證學環境施加的影響。楊文蓀《濟上停雲集跋》謂其"中年以後，覃精漢學，校勘群籍，袁簡齋太史以爲遁入考據，至貽書相責"[22]，按孫星衍與袁枚論辯考據之時，年已四十二歲，其從事考據之學不當始于中年也。吴蔚在《卷施閣文乙集題辭》中，稱孫星衍"早工四六之文，既壯，篤志經義，乃取少作棄之"[23]。孫星衍《澄清堂稿自序》亦云："余少與里中士洪稚存、黄仲則、楊西河、趙億生爲詩歌。弱冠時，持謁袁簡齋太史，頗蒙賞嘆，已而潛心經史，涉獵百家。"[24]蓋孫星衍于二十八歲壯游之後，便已走上了小學訓詁、考據經史的道路，而此前的幾年的里中課讀與交游，實已奠定了基礎，確定了日後從事考據學之方向。

孫星衍二十歲時，補博士弟子員。二十二歲入鍾山書院，以通《説文》，頗蒙主講盧文弨之激賞，相與考證古學。二十七歲時，錢大昕受兩江總督高晋之延請，出任鍾山書院院長，旋即與孫星衍講論經術小學，甚爲相契，未幾，孫星衍即受業于錢大昕。[25]在鍾山書院期間，嘗與錢氏同游句容茅山，搜訪碑碣，手録華陽洞口宋人題名尤多，皆志乘所未載者。[26]二十八歲游吴門，以王鳴盛、江聲注《尚書》，造門訪謁，與談鄭、許之學。[27]此期間又以不見

[22] 孫星衍《孫淵如先生全集》，第449頁。
[23] [清]吴蔚《吴學士文集》卷四，《續修四庫全書》第1487册，第486頁。
[24] 孫星衍《孫淵如先生全集》，第384頁。
[25] [清]錢大昕編、錢慶曾校注《竹汀居士年譜》，錢大昕《十駕齋養新録》，上海書店出版社，1983年版，第37頁。
[26] 孫星衍《冶城絜養集》卷下有詩《地肺尋碑》，其序云："句曲學舍，去茅山三十里，曾偕錢少詹大昕訪求古碣。復與洪孝廉亮吉信宿山齋，中宵賭酒中峰，或冬月解衣入蓬壺洞，行數里，深不可測，燭盡而出，同人訝之。"孫星衍《孫淵如先生全集》，第486頁。
[27] 張紹南《孫淵如先生年譜》，《叢書集成續編》第36册，第973頁。

考證學領袖朱笥河爲恨，嘗屬洪亮吉爲薦，願遙執弟子之禮。[28]乾隆四十六年（1781），朱笥河寄贈孫星衍聯曰"小學劉臻吾輩定，麗詞庾信早年成"[29]，這對孫星衍走上考據道路不無毗勉之功。

乾隆四十五年（1780），時任陝西巡撫的畢沅以母憂歸里，聞孫星衍名，延其入幕。孫星衍以歲除至西安節署，次年即成《倉頡篇輯》三卷，又手定畢沅所撰《關中勝迹圖志》《山海經注》《晏子春秋》諸書。時節署中多經史考據之士，惟孫星衍譽最高，然因其恃才傲物，目無淺學，幕中人多不能堪，欲群毆攻之，畢沅尤愛孫星衍之才學，故處處設防回護，這爲孫星衍研經考史提供了一個良好的環境。[30]乾隆五十年（1785），孫星衍又隨畢沅入大梁節署，迄五十二年（1787）中進士，在畢沅幕中凡七年之久。期間常相與討論訓詁、輿地、金石之學者，若洪亮吉、錢坫、王昶、莊炘等，衆學者皆以經史考據爲大，以著述歌詠爲樂。[31]這種學術環境之滋養，對于孫星衍及第以後吏治之暇，或晚年出任書院主講的勤于古學，提倡樸學，都是有重大影響的。

自獲雋進士，官翰林院編修以後，孫星衍爲官之暇，皆勤于著述，亦不忘推揚漢學。嘉慶元年（1796）十二月，孫星衍時任山東提刑按察使，以伏生傳書在經學絕續之際，鄭康成注諸經，學有師法，率本七十子之微言大義，又迥在唐宋諸儒之上，諮請奏立伏、鄭爲五經博士。[32]後伏生允行而鄭康成格于部議，孫星衍復陳其理由，再議增立之。[33]此外，他看到士子唯讀宋儒章句，恐士風孤陋，甚至上奏擬議科場試士應兼用漢唐注疏，因爲科場風氣關繫人才之升降，若使

[28] 孫星衍以乾隆四十八年（1783）夏入都，始識朱笥河子錫庚，因入椒花吟舫，然笥河已下世兩年矣，是一生未曾與笥河謀面。其《笥河先生行狀》有云："星衍不識先生而受知文正，與先生子錫庚交最久，故深悉先生學行。"朱筠《笥河文集》卷首，《續修四庫全書》第1440册，第111—112頁。

[29] 張紹南《孫淵如先生年譜》，《叢書集成續編》第36册，第973頁。

[30] 洪亮吉《書畢宮保遺事》云："公愛士尤篤，聞有一藝長，必馳幣聘請，唯恐其不來，來則厚資給之。余與孫兵備星衍留幕府最久，皆擢第後始散去。孫君見幕府事不如意者，喜謾罵人，一署中疾之若讐，嚴侍讀長明等輒爲公揭逐之，末言：'如有留孫某者，衆即捲堂大散。'公見之不悦，曰：'我所延客，諸人能逐之耶？必不欲與共處，則亦有法。'因別構一室處孫，館穀倍豐于前，諸人亦不平，亦無如何也。"洪亮吉《洪亮吉集》，第1037頁。

[31] 孫星衍《王大令復詩集序》云："予在關中節署，秋賸來依畢中丞幕府，參理文檄。中丞方開翹材之館，同舍生以經學詞章相矜尚，值姚廉察頤、王廉使昶先後入關，又多從游佳士。暇日搜訪漢唐故迹，著書歌詠，以紀其事。而莊判官炘、錢判官坫及秋賸，竟以參軍入告，授官職，極有才人之殊遇。"孫星衍《孫淵如先生全集》，第200頁。

[32] 孫星衍《諮請會奏置立伏鄭博士稿》，《孫淵如先生全集》，第158—160頁。

[33] 孫星衍《增立鄭氏博士議》有曰："漢儒傳經之功，惟鄭康成尤集其大成，于《易》《書》《詩》《三禮》《論語》《孝經》，俱有傳注，其《春秋三傳》，亦有糾何氏休授服虔之學，是十二經注，康成獨綜其全，不止身通六藝。"孫星衍《孫淵如先生全集》，第279頁。

人人争誦注疏，則"士盡通經，通經則通達國朝國典，經義遂爲有用之學"[34]。

清代的書院，皆供奉聖賢，以表明各自的學術崇尚。[35]嘉慶五年（1800），阮元出任浙江巡撫，復將三年前任浙江學政時修纂《經籍纂詁》的五十間屋，辟爲書院，親筆題以"詁經精舍"[36]之名。選拔兩浙諸生中好古學者讀書其中，并延孫星衍與王昶爲主講。精舍前有第一樓，樓旁新建許鄭祠堂，孫星衍親書聯額。奉祀漢儒許慎于堂中，則自孫星衍發之。[37]先是，乾隆五十九年（1794），任山東學政的阮元曾修建鄭玄祠堂，擇鄭玄後裔鄭憲書立爲奉祀生，部議允行，准其奉祀。今立許慎與鄭玄木主于堂中，以爲阮元、孫星衍、王昶及衆諸生之志，并群拜祀焉。實際上，乾嘉時期供奉許慎并非始于詁經精舍，乾隆五十二年（1787），桂馥與周永年振興文教，各出兩家所藏書，在濟南築"借書園"以招致後學，并祠漢經師伏生、許慎諸先生，誘掖後進甚篤。[38]漢儒或通一經，或兼他經，惟許慎與鄭玄能博通群經，誠如孫星衍言，非許慎之《説文》，則三代之文不傳於後世，許氏誠經師之大統，聖門之功臣。然作爲官方體系，許慎似乎一直未得以從祀。唐貞觀時，增定孔廟，從祀二十二人，鄭玄在其列，許慎不與焉。迄于明嘉靖間，并罷鄭玄從祀，至清朝而鄭玄復之，許慎則仍未有議及者。[39]儘管如此，孫星衍的立議從祀許慎，在形式上起到了標明精舍學術取向的作用，在禮儀上則表現了對許慎的景仰。雖然主講精舍不足兩年，但正因爲這樣的學術崇尚，及孫星衍在教學中對小學訓詁的重視，纔會出現許慎《説文》脱販，皆向浙江去的盛況，纔會在不足十年間而人才輩出。從《詁經精舍題名碑記》列舉精舍講學之士、古學識拔之士

[34] 孫星衍《擬科場試士請兼用注疏摺》，《孫淵如先生全集》，第278頁。

[35] 劉玉才認爲："清代書院在強化意識形態控制的背景之下，供祀對象主要是孔子和朱熹，而尤以朱熹爲盛，此外倡設、增修書院的地方官，學行兼著的院長，也往往列入供祀，還有許多地方把鄉賢祠設在書院，學術的意味不濃。"劉玉才《清代書院與學術變遷研究》，北京大學出版社，2008年，第203頁。

[36] [清]阮元《西湖詁經精舍記》釋"詁經精舍"云："'精舍'者，漢學生徒所居之名；'詁經'者，不忘舊業，且勗新知也。"阮元《揅經室集》二集卷七，《續修四庫全書》第1479册，第159頁。

[37] 阮元《西湖詁經精舍記》載其奉祀許慎始末云："諸生謂周秦經訓，至漢高密鄭大司農集其成，請祀于舍。孫君曰：'非汝南許洨長，則三代文字不傳於後世，其有功于經尤重，宜并祀之。'乃于嘉慶五年五月己丑，奉祀許、鄭木主于舍中，群拜祀焉，此諸生之志也。元昔督學齊魯，修鄭司農祠墓，建通德門，立其後人，是鄭君有祀而許君之祀未有。聞今得并祀于吴越之間，匪特諸生之志，亦元與王、孫二君之志。謂有志于聖賢之經，惟漢人之詁多得其實者，去古近也。許、鄭集漢詁之成者也，故宜祀也。"阮元《揅經室集》二集卷七，《續修四庫全書》第1479册，第159頁。

[38] 葉衍蘭、葉恭綽編《清代學者象傳》第一集，上海書店出版社，2014年版，第232頁。

[39] [清]陳鱣《擬請漢儒許慎從祀議》，《簡莊文抄》卷六，《續修四庫全書》第1487册，第279—280頁。

可看出，若陳鴻壽、朱爲弼、張廷濟等人，便是精于篆籀、金石者，若李富孫、陳鱣、吳東發、洪頤煊等，便是精于小學者。因此，孫星衍在詁經精舍的從祀許慎，及教學上的講求小學訓詁，實際上對普及《說文》，對篆書藝術的促進，都起到了積極的作用。

二、"搦管皆用學者之文"

乾隆五十九年（1794），時任刑部廣東司郎中的孫星衍，輯十餘年前舊作，題耑曰"問字堂集"，[40]爲孫星衍自刊之首部文集。蓋孫星衍之意，則主于識字而已。次年春，漢學家王鳴盛作《問字堂集序》，以爲《說文》爲通經之本務，百餘年來碩儒若顧炎武、閻若璩、萬斯同、惠棟等輩，其學術皆以《說文》而有據依，孫星衍雖年輩較晚，其學問亦總托于識字，且一搦管皆用學者之文，迥非世俗之文也。[41]這等于是說，孫星衍學問之各端，皆築基于能識古字故訓，其爲文，或書篆，亦皆遵循《說文》，所謂"學者之文"是也，而世俗之字則絕不肯用。昔者孔子書《六經》，左丘明述《春秋傳》，皆以古文，孔子之時，天下已皆用籀文，而孔子獨違世俗而用古文。戰國秦漢而下，文字由古籀而小篆，而隸草行楷，凡數變焉。蓋前代文字之俗體，至下一時代又爲官方所接受，變而爲正體，且文字數量代有所增，許慎《說文》所輯九千餘正文，自不能包括魏晉以後新出之字。故歷代好古敏求、學有根底之士，一般都以《說文》與經籍中字爲正字，而隨俗書寫則不與焉。這種崇古觀念在學者身上的反映，則是凡爲文章，用字極講依據。如果學者又兼書家，則多好古而作篆書，作篆書則更講求文字結構所出有依，絕不向壁虛造人不可識之書。

錢大昕曾在《答孫淵如書》中，謂其"研精小學，于許叔重之書深造自得，求之今之學者，殆罕其匹"[42]。雖孫星衍早年爲詩古文辭，但對于《說文》也甚用功。其二十三歲時，挈原配王采薇之句容學舍讀書，嘗自謂"偶得

[40] 孫星衍《王大令復詩集序》云："'問字堂'者，朝鮮使人朴齊家，謂予多識古文奇字，因爲題置，都下名公卿及海內好古之士，常造門借書籍，治酒具以爲歡，好事者或寫爲圖。"孫星衍《孫淵如先生全集》，第200頁。
[41] 王鳴盛云："夫學必以通經爲要，通經必以識字爲基。自故明士不通經，讀書皆亂讀，學術之壞敗極矣，又何文之足言哉！天運迴圈，本朝蔚興，百數十年來，如顧寧人、閻百詩、萬季野、惠定宇，名儒踵相接，而尤幸《說文》之巋然獨存，使學者得所據依，以爲通經之本務。孫君最後出，精騖八極，耽思旁訊，所問非一師，而總托始于識字，于是一搦管皆與其胸懷本趣相值，洵乎學者之文，迥非世俗之所謂文矣。"孫星衍《孫淵如先生全集》，第1頁。
[42] 錢大昕《潛研堂文集》卷三三，《續修四庫全書》第1439册，第71頁。

許氏《説文》，與余約日識數十字，久之，予遂通小學"[43]云。他對《説文》極知重，其《與段大令若膺書》云："生平好《説文》，以爲微許叔重，則世人習見秦時徒隸之書，不睹唐虞三代周公孔子之字，竊謂其功不在禹下。"[44]除校刊宋本《説文》外，孫星衍著述并無專就《説文》而述作者，其論《説文》，多散見各文集之中，其考古字，亦本于諷誦《説文》之功。他與段玉裁討論《説文》，發現有不甚可解之文，并以己意解之數事，如：

"目"，人眼，象形，重童子也。"重"言積二畫在中，象目童子，非舜重瞳之謂。"人"，象臂脛之形，蓋側立形，但見其一臂一脛，其正立形則"大"字象之。猶之"乙"與"燕"，"烏"與"于"，"㕣"與"龜"，皆象一正一側形也。[45]

桂馥《札樸》中"藑藇"條，嘗載孫星衍一説：

孫觀察星衍曰："《釋草》：'其萌藑藇'，即權輿。《釋詁》：'權輿，始也。'《大戴禮》：'孟春百草權輿。'郭景純以'藇'屬下，非是。"[46]

桂馥復加按語，以《説文》相證，并深服孫星衍論説之有徵。

與桂馥作《説文統系圖》一樣，孫星衍曾于乾隆六十年（1795）囑揚州羅聘繪《倉頡造字圖》，頗見其對于文字應用的崇古觀念。翁方綱《孫淵如屬兩峰作倉史造字圖來索詩》有句"兩峰潑墨太好奇，甚至鬼哭亦畫之。孫君喜正文字者，謂我識字索我詩"[47]云云。早在二十八歲時，孫星衍在金陵翻閱道藏諸書，發現《一切經音義》《華嚴經音義》多引倉頡三倉者，并認爲《説文》所稱揚雄、杜林、班固説，皆本《倉頡篇》，復于次年即成《倉頡篇輯》三卷。其書用《説文》部居，目的在使讀者易覽，謂"此篇之字，自當具在《説文》，而今'倮''憞''叵''俠'之屬，并非正字，當由漢魏隸書盛行，或亦傳寫此篇，故多訛謬，改便驚俗，今附見諸部，旁標正文，都由考據得之，非臆見也"。[48]此固因孫星衍善解六書，甄別俗字而存古也。

[43] 孫星衍《誥贈夫人亡妻王氏狀》，《孫淵如先生全集》，第567頁。
[44] 孫星衍《孫淵如先生全集》，第95頁。
[45] 孫星衍《與段大令若膺書》，《孫淵如先生全集》，第97頁。
[46] [清]桂馥《札樸》卷七，中華書局，1992年版，第264頁。
[47] [清]翁方綱《復初齋詩集》卷四七，《續修四庫全書》第1455册，第98頁。
[48] 孫星衍《倉頡篇輯》卷首，《續修四庫全書》第243册，第589頁。

孫星衍對《說文》極篤守，其早年欲校刊《說文》，認爲徐鉉所增新附字及孫愐音切，變亂許書原貌，直欲削之，祇不過後來刊行宋本《說文》未得施行罷了。別人研究《說文》而稍有改作者，他毫不保留地發表不贊同的意見。如宋保《諧聲補逸》將《說文》重文依例補説，并《說文繫傳》有聲字補出，孫星衍雖認爲此是六義不可少之書，可"有一二處不能墨守許君，似須斟酌，如'君'，古文作'𠁁'，許既以爲象坐形，與臣形相對證，似不必仍從尹聲也"[49]。作爲學人，用字應當有所講究。對那種不遵經典、不遵《說文》的隨俗用字，孫星衍當然持反對態度，他的意見是："學人求通經必審訓詁，欲通訓詁必究文字聲音。而求文字聲音之准，必知篆籀變易之原，有正字則人皆能讀《說文》，讀《說文》則通經詁。"[50]

從個人層面看，孫星衍爲文用字，極講求所出有典，或一意復古用篆文，似乎不考慮時俗的接受與否。乾隆五十二年（1787），孫星衍以第二名及第并授翰林院編修，五十四年（1789）四月，散館試《厲志賦》，用《史記》"銅銅如畏"[51]語，以致大學士和珅不識，疑爲別字，問之紀昀，紀不言，乃置二等改部。與江聲刻書用篆體一樣，孫星衍《倉頡篇輯》于乾隆四十六年（1781）初刻于畢沅西安幕府，便用小篆字體，由於傳播未廣，後不得不屈就于時俗，遂于乾隆五十年（1785）改以楷體重刻之（圖1）。

篆書書法作品當是施用古文字的主要形式，由用字可以看出書家的學術素養和文化品位。因孫星衍曾校刊

圖1　孫星衍《倉頡篇輯》光緒十六年（1890）江蘇書局刻本

[49] [清]宋保《諧聲補逸》卷首，《叢書集成新編》第37冊，臺北新文豐出版公司，1985年版，第415頁。
[50] 孫星衍《説文正字序》，王石華《説文正字》卷首，《叢書集成新編》第37冊，第94頁。
[51] [漢]司馬遷《史記·魯周公世家》："成王長，能聽政。于是周公乃還政于成王，成王臨朝。周公之代成王治，南面倍依以朝諸侯。及七年後，還政成王，北面就臣位，銅銅如畏然。"《集解》徐廣曰："銅銅，謹敬貌也。見《三蒼》，音窮窮。一本作'夔夔'也。"中華書局，1982年版，第1519—1520頁。

宋本《説文》，對于《説文》字形極爲了然，加之他講求六書訓詁，不喜俗尚，故其篆書作品極注意字形結構的合乎六書，甚至筆畫起迄之細節皆遵從宋本《説文》傳承下來的字形，幾到苛刻之地步。今考孫星衍篆書作品，其篆法約有以下幾方面的特點：

第一，如果一個字有初文，孫星衍常常不用後起本字。如首都博物館藏其《篆書八言聯》："詩書執禮廉吏可爲，孝悌力田明德之後。"[52] 孝悌之"悌"作"弟"，孫星衍所書字形爲"弟"。"悌"字不見許慎《説文》，徐鉉以新附字增之，釋曰："善兄弟也，從心弟聲，經典通用作弟。"[53] 看來孫星衍曾打算削去新附字的看法，在其篆書創作中真可謂知行合一了。

又小莽蒼蒼齋藏其《篆書詩品軸》有句"左右修竹"[54]，"左"字不作"左"，而作"𠂇"，"右"不作"右"，而作"𠂆"。《説文》"𠂇""𠂆"乃"左""右"之初文，"𠂇""𠂆"俗別作"佐""佑"，《説文》正文是没有"佐""佑"二字的。

第二，《説文》篆文除正文而外，部分篆文并見重文，即異體字，若古文、籀文、或體、俗體、篆文、奇字、引通人説、引秦刻石等皆是。孫星衍篆書作品中若出現這類字，多數情況下用正文，如果用重文字形，則以古文、籀文居多，極少用或體、俗體這類不見經典或漢代流行的異體字。如中國國家博物館藏其《篆書五言聯》："坐中瓊玉潤，名下苣蘭香。"[55] "中"作"中"，《説文》正文作"中"，古文作"𠁩"，籀文作"𠁩"，秦《會稽刻石》作"中"，孫星衍字形取自籀文而略去上二横筆；"玉"作"玉"，《説文》正文作"王"，古文作"玉"，孫星衍用古文字形而易以小篆筆法改造之。

又小莽蒼蒼齋藏其《篆書五言聯》："爲藝亦雲亢，許身一何愚。"[56] "一"作"弌"，《説文》正文作"一"，古文作"弌"，李陽冰《三墳記》作"一"，此仍以小篆筆法寫古文字形，亦乃章法布局充實圓滿之需。

又故宫博物院藏其《篆書古詩軸》中"無求物寧擾"[57]之"無"，字形作"无"。《説文》正文作"無"，奇字作"无"，即古文而異者，《嶧山碑》作"無"，《泰山刻石》作"無"，《三墳記》作"無"。孫星衍所寫與《説文》奇字同。

[52] 中國古代書畫鑒定組編《中國古代書畫圖目》第1册，文物出版社，1986年版，第105頁。
[53] [漢]許慎《説文解字》卷十下，中華書局，1963年版，第224頁。
[54] 小莽蒼蒼齋、中國歷史博物館編《清代學者法書選集》圖版90，文物出版社，1995年版。
[55] 中國古代書畫鑒定組編《中國古代書畫圖目》第1册，第264頁。
[56] 小莽蒼蒼齋、中國歷史博物館編《清代學者法書選集·續》圖版87，文物出版社，1999年版。
[57] 單國霖編《中國歷代法書全集·清》（二），文物出版社，2009年版，第282頁。

又小莽蒼蒼齋藏其《篆書詩品軸》中"上有飛瀑"之"上"，字形作"⊥"。《說文》正文作"⊥"，爲古文，篆文則作"🔳"[58]，《嶧山碑》作"🔳"，《三墳記》亦作"🔳"。

此外，如果某些重文在後代的使用頻率高于正文而習見者，孫星衍仍堅持按本訓用正文。如山東博物館藏其《篆書七言聯》："陶令好文常對酒，陳遵投轄爲留賓。"[59]"對"字作"🔳"，《說文》正文作"🔳"，從丵從口從寸，或體作"🔳"，從士，漢文帝以爲責對而爲言，多非誠對，故去口以從士，今慣用者爲或體，而孫星衍仍用正文。又故宮博物館藏其《篆書八言聯》："穌如春風蕙如冬日，懽若親戚芬若荃蘭。"[60]"芬"字作"🔳"，《說文》正文作"🔳"，從屮從分，分亦聲，或體作"🔳"，則從艸，爲通用形體，孫星衍亦用不甚習見的正文。

第三，如果某字既見于《說文》又見于二李石刻，但字形兩相異者，通常情況下，孫星衍比較固執地使用《說文》字形。如首都博物館藏其《篆書八言聯》中"德"字，字形作"🔳"，與《說文》作"🔳"同，而《泰山刻石》作"🔳"，《會稽刻石》作"🔳"，《嶧山碑》作"🔳"，皆無中一橫筆，惟《琅琊臺刻石》作"🔳"，《三墳記》作"🔳"，與《說文》同。

又朵雲軒藏其《篆書七言聯》："對松既許成知己，看竹何須問主人。"[61]"既"字作"🔳"，與《說文》作"🔳"的訛變字形同，與《嶧山碑》作"🔳"、《泰山刻石》作"🔳"、《三墳記》作"🔳"皆異。

又篆書題跋"蓮因圖"[62]之"因"，字形作"🔳"，與《說文》作"🔳"同，所從之"大"爲《說文》古文大"🔳"，而《嶧山碑》"因"字作"🔳"，《泰山刻石》作"🔳"，《琅琊臺刻石》作"🔳"，所從之"大"則是《說文》籀文大"🔳"。

又小莽蒼蒼齋藏其《篆書五言聯》"爲藝亦云亢"之"藝"，字形作"🔳"，本于說文"🔳"，與《三墳記》作"🔳"不同。

又故宮博物院藏其《篆書古詩軸》"中和以爲寶"之"以"，字形作"🔳"，

[58] [清]段玉裁《說文解字注》將古文'上'改作"二"，改篆文'上'作"⊥"。其云："古文上作'二'，故帝下、旁下、示下皆云'從古文上'，可以證古本作'二'，篆作'⊥'。各本誤以'⊥'爲古文，則不得不改篆文之上爲'🔳'，而用上爲部首，使下文從'二'之字皆無所統，示次于二之恉亦晦矣。今正'⊥'爲'二'，'🔳'爲'⊥'，觀者勿疑怪可也。"鳳凰出版社，2007年版，第2頁。
[59] 劉廷鑾、鍾永誠編《山東省博物館藏清代法書選》，山東美術出版社，2007年版，第157頁。
[60] 單國霖編《中國歷代法書全集·清》（二），第283頁。
[61] 中國古代書畫鑒定組編《中國古代書畫圖目》第12冊，文物出版社，1993年版，第95頁。
[62] 中國古代書畫鑒定組編《中國古代書畫圖目》第13冊，文物出版社，1996年版，第309頁。

與《說文》作"㠯"同，異于《嶧山碑》作"㠯"、《會稽刻石》作"㠯"及《三墳記》作"㠯"。

又上海博物館藏其《篆書八言聯》："謝安石有山澤風度，杜宏治是神仙中人。"[63]"澤"字作"澤"，《說文》作"澤"，所從之"睪"，训释为"目視也，從橫目，從㚔，令吏將目捕罪人也"，橫目形作"⊙"，其上未有出笔为符合六书。而《嶧山刻石》作"澤"，《会稽刻石》作"澤"，皆微露出笔，李陽冰《栖先塋记》作"澤"，上出笔甚顯。孫星衍此字正作橫目形，其用笔遵循《說文》六书甚严。

當然，孫星衍的篆書并非絶對遵從《說文》，有時也用二李石刻篆文的字形。如上海博物館藏其《篆書八言聯》"神仙中人"之"神"，字形作"神"，與李陽冰《城隍廟碑》作"神"同，詛楚文亦作此形，這種寫法乃上承西周金文而來。《說文》作"神"，孫星衍并不按這種結構書寫。又山東省博物館藏其《篆書七言聯》"陳遵投轄爲留賓"之"爲"，字形作"爲"，與《嶧山碑》作"爲"、《泰山刻石》作"爲"、《會稽刻石》作"爲"同，結構異于《說文》字形"爲"。又小莽蒼蒼齋藏其《篆書詩品軸》"書之歲華"之"書"，字形作"書"，所從偏旁"者"，與《嶧山碑》作"者"同，皆無右注筆，與《說文》作"者"是不同的。

三、"技藝亦重考據"

在乾嘉學者群中，孫星衍當然是一流擅篆者。其好友洪亮吉譽謂其"工六書篆籀之學"[64]，然包世臣《國朝書品》未列其篆書。書家的名氣地位與藝術水準未必一定對等，乾嘉以後直至今日，孫星衍之書名遠遜于同時的布衣書家鄧石如，今日習篆者很少有去取法孫星衍的，但不能因此而說孫星衍的篆書沒有價值。

有關孫星衍篆書的品評，見諸各文集書論者并不多，各家論說亦不一，要皆以爲孫星衍以取法二李小篆爲宗。錢泳《書學》稱孫星衍"守定舊法，當爲善學者，微嫌取則不高，爲夢英所囿耳"[65]，但即使如此，後之萬承紀、嚴可均、鄧石如、吳育雖可稱善手，亦不能過孫星衍中年之書。康有爲《廣藝舟雙楫》認爲孫星衍等學者書家守其舊法，"皆未能出少溫範圍者也"[66]。李瑞清

[63] 謝稚柳編《中國歷代法書墨迹大觀》第15册，上海書店出版社，1993年版，第93頁。
[64] 洪亮吉《北江詩話》卷四，人民文學出版社，1983年版，第81頁。
[65] 崔爾平點校《明清書論集》，上海辭書出版社，2011年版，第1025頁。
[66] 崔爾平點校《明清書論集》，第1341頁。

《清道人論書嘉言録》亦云:"本朝書家,乾隆以來,王虛舟,孫淵如皆師李陽冰《城隍廟碑》,上及《嶧山碑》盡矣。"[67]李放則謂孫星衍篆書"氣息古雅,似勝北江"[68],北江者,學者書家洪亮吉也。

約在乾隆四十年(1775)前後,孫星衍不僅每日讀《説文》數十字,同時也下了不少勤苦之功在寫篆書上的。[69]嘉慶十一年(1806)九月,孫星衍作《平津館文稿自序》,開篇即對自己的篆書作了告白:

予不習篆書,以讀《説文》究六書之旨,時時手寫,世人輒索書不止,甚以爲愧。[70]

此番自我陳述,自有作細細分析之必要。孫星衍時時手寫《説文》否?不習篆書否?如果學篆書,是怎麽學的?世人是否索書不止?

首先,孫星衍認爲自己時時手寫《説文》,這絶非欺人之語。其少時即好讀《説文》,必手寫《説文》,并且終生事于考據,又無不重視小學訓詁,則《説文》必是手邊常常翻閲之書。就前述孫星衍篆書創作中的用字便可知,他的篆書字形往往更多本于《説文》,若没有經常手寫《説文》的功夫,則《説文》九千餘字之六書結構,便很難做到了然于心,故時時手寫《説文》爲無疑焉。

其次,所謂"不習篆書",大概孫星衍之意,以《説文》爲字書之經典,從六書上考慮,字字有據依,加之以具備時時抄寫《説文》的功夫,便不屑談論學習篆書碑刻。《説文》爲字書,所發揮的作用當主要在知其故訓,以爲研經之用。雖然孫星衍的時代流行《説文》毛氏汲古閣本,字形風格與二李篆迹極其相似,幾可視爲學習篆書的補充,但篆書藝術的繼承與學習,碑刻篆迹仍應當作取法之主要途徑,這是諷誦《説文》不能取代的。

《澄清堂詩稿》卷上存孫星衍詩《李斯泰山石刻題跋》一首,中有句曰:

堂堂李丞相,獨著《倉頡篇》。奉詔寫石旁,下筆整不偏。斥棄徒隸文,程邈詎敢幹。法家尚刻削,此迹何真淳。……眇然訪遺本,落落區宇間。愛此匪恤私,持贈友意殷。[71]

[67] 崔爾平點校《明清書論集》,第1541頁。
[68] 李放《皇清書史》卷十,《叢書集成續編》第99册,臺北新文豐出版公司,1989年版,第424—425頁。
[69] 張紹南《孫淵如先生年譜》,《叢書集成續編》第36册,第972頁。
[70] 孫星衍《孫淵如先生全集》,第273頁。
[71] 同上,第390頁。

由此而知，孫星衍對《泰山刻石》等篆碑的認識，是不僅下筆勻整，用筆不偏不側，并且氤墨之間何其真淳古樸。孫星衍好藏金石，乾隆五十七年（1792）官刑部時，嘗著有《京畿金石考》二卷，嘉慶七年（1802）官山東兗沂曹濟道時，又與邢澍合著《寰宇訪碑錄》十二卷，此外還著有《泰山石刻記》一卷。退食之暇，往往尋求古迹，懷墨握管，拓本看題，"其足迹不到之處，又值同世通人名士搜奇好異，郵示所獲，擴其見聞"[72]，若王昶、錢大昕、翁方綱、馮敏昌、阮元、黃易、武億、趙魏等，皆孫星衍金石之友也，故篆書碑刻必多爲孫星衍所鑒藏。比如，孫星衍與黃易初識于乾隆五十一年（1786）的中州節署，自此以後便常相過從，討論金石。[73]爾後，黃易即以《泰山刻石》二十九字殘本寄贈孫星衍，事見洪亮吉《卷施閣詩》卷八之《秦二世泰山石刻，止存二十九字，在泰山碧霞元君宮，乾隆戊午年復毀于火，搨本甚少，今夏黃州倅易購得一本寄孫大，因爲賦之》。[74]嘉慶十三年（1808），孫星衍得嚴長明舊藏二十九字殘本于金陵，并轉贈嚴可均，即今故宮博物院藏本。[75]又《中國古代書畫圖目》有《乾嘉名人合書》一幀，存孫星衍節臨《會稽刻石》二十四字，凡四行，跋有"予曾在石城臨一通，記其字似《嶧山碑》"[76]云。結合前述對其篆書用字的分析，則孫星衍寫篆書，絕非僅僅手寫《説文》，也是廣泛涉獵二李諸篆碑的。

圖2　孫星衍篆書
《臨許真人井銘》
上海古籍書店藏

[72] 孫星衍《寰宇訪碑錄序》，孫星衍、邢澍《寰宇訪碑錄》卷首，《續修四庫全書》第904册，第399頁。
[73] 孫星衍《漢朱伯靈碑跋》云："僕與小松神交久矣，金石投抱殆無虛日。至是始識面于中州節署，時五月廿八日。……乾隆丙午六月五日，孫星衍記。"王大隆輯《孫淵如先生文補遺》，《叢書集成新編》第132册，第810頁。
[74] 洪亮吉《洪亮吉集》，劉德權點校，第612頁。
[75] 嚴可均跋《泰山刻石二十九字殘本》云："秦《泰山刻石》，乾隆五年毀于火，此舊拓本，嚴長明所藏，嘉慶十三年，孫大參星衍得之于金陵，其明年正月十二夜，以此見詒。嚴可均記。"王靖憲《中國碑刻全集·戰國秦漢卷》，人民美術出版社，2010年版，第63頁。
[76] 中國古代書畫鑒定組編《中國古代書畫圖目》第5册，文物出版社，1990年版，第354頁。

上海古籍書店藏有孫星衍篆書《臨許真人井銘》立軸一幀（圖2），[77]正文五行，行十五字，計六十四字。《許真人井銘》刻于南唐，徐鉉撰文并篆書，銘文見徐鉉《騎省集》中。原井在句容茅山玉晨觀内，北宋時已毀，今存拓本僅北宋拓北宋裝之孤本，爲上海圖書館藏。[78]此孤本乾隆年間歸趙魏藏，借觀者有錢坫、錢泳、陳豫鍾等人，孫星衍此作可能也是借觀而得臨者。現以孫星衍臨作與徐鉉《許真人井銘》中字列表對照如下：

孫星衍《臨許真人井銘》與徐鉉《許真人井銘》字形風格對照表

孫	徐	孫	徐	孫	徐	孫	徐	孫	徐

[77]　見中國古代書畫鑒定組編《中國古代書畫圖目》第12册，第125頁。
[78]　上海圖書館編《許真人井銘》，上海古籍出版社，2013年版。

按，徐鉉《許真人井銘》"棲神九天"，孫星衍作"棲真九天"，"敬刊翠琰"，孫星衍作"敬刊翠琬"，"噫嗟後學"，孫星衍作"懿嗟後學"，此三處字有不同者不列，表中實際得六十一字。徐鉉銘中"西"字作"▨"、"泉"字作"▨"，顯然訛誤不合六書，錢坫已勘其謬處云："'西'字以漢隸作篆，'泉'字上非'白'，下爲'水'，不知所由來。"[79]《說文》"西"字，正文作"▨"，或體作"▨"，古文作"▨"，籒文作"▨"。孫星衍乃依《說文》正文改作"▨"。《說文》"泉"字作"▨"，孫星衍亦改就《說文》作"▨"。清初篆書家王澍發現李陽冰《城隍廟碑》中"日"誤作"甘"，"顛"誤作"巔"，但在臨摹時并未回改。兩相比較，孫星衍并不盲從古碑篆迹，這纔是高層次的臨摹，即關照古人書法，并非僅限于形式美，還應當具有相應的學術作爲支撐，對篆書而言，六書訓詁便是必不可少的學問基礎。《說文》從"非"的字實際上都是傳寫訛變之形，不合乎古文字演進序列，徐鉉作"▨"爲可靠形體，孫星衍則依《說文》字形"▨"改作"▨"，這又是墨守《說文》的局限。此外，"玉"字，徐鉉作"▨"，孫星衍則改作《說文》古文形體爲"▨"。至于結構方式，孫星衍也并不純依徐鉉，如"紫"字，徐氏作"▨"，爲上下結構，孫星衍則改以左右結構作"▨"。"嗟"字，徐氏作"▨"，爲左右結構，孫星衍則以上下結構改作"▨"。總就字形風格看，孫星衍忠實于徐鉉這種玉箸篆風貌，用筆細瘦，結字則更爲精整統一，修短合度，與《說文》毛氏汲古閣本中的篆文極其相似，故此作雖爲臨摹，亦非全無孫星衍之己意。

其三，孫星衍自謂"世人索書不止"，即是説當世人頗重孫星衍之篆書。就其傳世作品可知，其上款多署應某之囑而作，這些人多是當時學術圈中的學者，如武億等皆是。或爲金石之友題篆，如王芑孫詩題"家秋塍大令復以嘉慶元年九月與黃小松易、武虛谷億爲嵩少伊闕之游，尋碑選勝，作圖紀事，其年十二月，往求孫淵如星衍篆題其首"[80]云。或爲人篆墓志蓋册，如爲王芑孫亡弟墓石篆蓋，王氏贊其篆書曰"懸針倒薤森未齊"[81]。李玉棻曾親見杭芷舸明府藏有孫星衍篆書《王節母汪孺人墓志册》十七頁，字徑寸許。[82]孫星衍爲官清廉，獨無饋贈，俗吏但知其書名，惟索其書扇、楹帖而止。[83]

楹聯這種上下聯對稱的書法形式，比較適合表現篆書端莊的儀式感，故清朝人寫篆書多以這種章法爲主，但富于形式美創造的書家，則并不囿于以

[79] 上海圖書館編《許真人井銘》，第18頁。
[80] [清]王芑孫《淵雅堂全集》卷一四，《續修四庫全書》第1480册，第526頁。
[81] 同上，第533頁。
[82] [清]李玉棻《甌缽羅室書畫過目考》卷三，《叢書集成新編》第84册，第554頁。
[83] 張紹南《孫淵如先生年譜》，《叢書集成續編》第36册，第983頁。

图3　孙星衍《篆书八言联》
上海博物馆藏

图4　孙星衍《篆书五言联》
小莽苍苍斋藏

楹联书篆。孙星衍篆书作品之传世者，当以楹联为多，五、六、七、八言皆有之。字形纵长，甚者超出吾衍称小篆以方楷一字半为度的规定。[84]其书联，署款或以行书，或以分隶，皆参差错落，与正文相得益彰。如上海博物馆藏孙星衍《篆书八言联》（图3），作于嘉庆十七年（1812），其行书题跋雅正而不失法度，盖取法元明赵孟頫、鲜于枢、董其昌，并上溯二王。[85]小莽苍

[84] 吾衍《论篆书》云："小篆俗皆喜长，然不可太长，长无法。但以方楷一字半为度，一字为正体，半字为垂脚，岂不美茂。"崔尔平点校《历代书法论文选续编》，上海书画出版社，1993年版，第205页。

[85] 嘉庆五年（1800），孙星衍《跋鲜于枢书佛遗教墨迹》云："予游关中，至鳌屋，盖有老聃

蒼齋藏孫星衍《篆書五言聯》（圖4），作于乾隆五十七年（1792），款以隸書爲之，曰："虛谷大兄以去年冬仲之官博山，屬書此聯，時匆匆不及應命。今年虛谷罷職來都，始踐前諾。時乾隆五十七年太歲在壬子十二月六日雪晴後，篆于琉璃廠問字堂中，是日與少白、春涯、皋雲集飮，有瑞卿看題，黼亭捧硯并鈐印。"考孫星衍曾于乾隆四十八年（1783）入京應試，在返西安途中，專程赴郃陽觀《曹全碑》，故其作分隸未嘗不受《曹全碑》之影響。此聯隸書題跋得《曹全碑》之秀婉，圓潤潔静，氣息古雅，與正文篆書在風格上極爲統一，不失爲合作。

孫星衍篆書創作偶以立軸款式爲之，書寫内容或爲抄寫前人經典，或爲自作詩文。如故宫博物院藏其《篆書五言古詩軸》（圖5），作于乾隆五十七年（1792）。其詩爲同年所作《古詩四首》之一，見《冶城絜養集》卷上。[86]稍有不同者，"契教先人倫"，集中作"离教先人倫"；"一藝自矜矯"，集中作"一得自矜矯"；"六朝洎唐人"，集中作"六朝暨唐人"；"肯學侏儒飽"，集中作"肯羨侏儒飽"。此作布局舒朗，結字匀整，用筆圓匀，深得二李玉箸篆之神韵，不激不

圖5　孫星衍《篆書五言古詩軸》　故宫博物院藏

勵，而尤見學者書儒雅之風度。

書家個人風格，從橫向看離不開時代風氣之影響，從縱向看亦離不開傳統承緒之影響。個人風格的創新，既取決于是否有强烈的創新意識，也取決于在師摹碑帖上是否能由博返約。孫星衍的篆書，王潛剛稱其臨李斯《嶧山碑》諸碑能得其平正，但不臨《石鼓文》、金文而專習斯、冰，終少變化。[87]這種評

墓，云鮮于樞以延祐六年書此，用中鋒，無側媚之筆，天趣秀潤，得晋代風格。昔見趙文敏寫佛説四十二章于中州，又獲睹此帖于家鳳卿茂才處，歲事匆匆，惜不及手摹一本。"孫星衍《孫淵如先生全集》，第231頁。

[86]　孫星衍《孫淵如先生全集》，第468頁。
[87]　王潛剛《清人書評》，崔爾平點校《明清書論集》，第1619頁。

價還是頗客觀的。關于篆書藝術創作的觀念，孫星衍未有直接陳述，但他在《答袁簡齋前輩書》中論考據有曰：

前人不作聰明，乃至技藝亦重考據。唐人鈎摹《蘭亭叙》《内景經》，不知幾本，宋元畫手，以絹素臨舊圖，爲其便于影寫，故流傳畫本皆有故事。今則動出新意以爲長，古亡是也。[88]

這便是以考據學家崇尚古學之觀念影響于藝術創作之顯例。大概孫星衍之意，技藝之事不必動出新意，新意出則古意亦亡也。比如，以《說文》九千字即籀文九千字，即孫星衍過于崇古而致誤者。孫星衍廣見金石，就篆書言，二李篆迹之外如《石鼓文》、金文、漢篆摹印、《天發神讖碑》等異代而風格紛呈者皆曾展玩過目，但他認爲金石僅"可以考證都邑陵墓，河渠關隘，古今興廢之迹，大有裨于政事"[89]，似乎不曾想過向二李之外的篆書碑刻學習。因此，以一種不欲出新的觀念，即使具備博見諸篆迹的條件，而諸碑却袛被用于考證名物、經史、政事，于篆書藝術則爲無用矣。我們看孫星衍書寫小篆，如果同一内容重複書寫，他基本不會考慮使用小篆中的異體求得變化，這一點是遠不如王澍的。

結語

研精小學訓詁，自可更準確無誤地書寫篆書，使篆書創作更具學術品位，但一味好古，一味盲從《說文》，視二李小篆爲唯一可取之經典，無疑也將阻礙風格的創新。總爲一句，孫星衍篆書創作得五失五，得在儒雅，字字有據依，失則板正，字字無變化也。

本文爲2019年度教育部人文社會科學研究規劃基金專案"'說文學'視野下的清代篆書藝術研究"的階段性研究成果，專案編號：19YJA760076。

<div style="text-align:right">楊帆：四川大學藝術學院</div>
<div style="text-align:right">（編輯：李劍鋒）</div>

[88] 孫星衍《孫淵如先生全集》，第90頁。
[89] 孫星衍《京畿金石考序》，《京畿金石考》卷首，《續修四庫全書》第906册，第187頁。

李光映《觀妙齋藏金石文考略》考論及其書學觀念

王文超

内容提要：

李光映爲清初嘉興自曹溶、朱彝尊後最重要的金石學者，所著《觀妙齋藏金石文考略》匯輯資料廣博，資料取捨以明代及清初諸家爲重，對前沿成果收錄明確。李光映對金石拓本的品評重書法，尤喜行書，總體來説其書學觀念未脱離王羲之的正統。

關鍵詞：

李光映　《觀妙齋金石文考略》　書學觀念

李光映《觀妙齋藏金石文考略》十六卷，《四庫全書》書目整理過程中有注："文淵閣庫本書作《金石文考略》十六卷，無'觀妙齋'三字。"[1]《石刻史料新編》所收《文淵閣四庫全書》本，書名即《金石文考略》。又道光十七年（1837）乍川盛氏拜石山房藏板《觀妙齋藏金石文考略》，板識即有"觀妙齋藏"數字。後之朱劍心《金石學》、容媛《金石書録目》皆言雍正七年（1729）自刻本爲《觀妙齋藏金石文考略》，以下行文書名即以此爲標準。

一、今所見相關刻本問題

李光映，嘉興人，生年不詳，卒于乾隆元年（1736）。字子中，又字組江，號叠庵，自署觀妙主人。所著《觀妙齋藏金石文考略》以雍正七年自刻本、《四庫全書》本、道光十七年丁酉（1837）乍川盛氏拜石山房藏板本最常見。拜石山房本是道光十七年在原板基礎上，前加板識，後加跋記而成。現將

[1] [清]紀昀等《欽定四庫全書總目》（整理本），中華書局，1997年版，第1149頁。

拜石山房藏版標識　　　　　《觀妙齋藏金石文考略》雍正本內頁

諸版本中相關問題略作說明：

其一，《觀妙齋藏金石文考略》最後一條"松雪文賦"李光映題識結束後，空一行，左下有"嘉禾鍾仁山刻"。嘉禾，即今之嘉興，鍾仁山爲活躍于康熙中後期至雍正間嘉興一代的出版商。黃裳曾收藏康熙時《葭溪集》二卷附一卷，八行十六字，白口單邊，版心下有"鍾仁山梓"四字。黃裳介紹：

前有吳江周日藻序，爲陳古銘手書上板。後有陳梓古銘撰小傳，鈕世楷膺若撰哀詞，次抱硯圖題辭并詩，附斷雁圖記，末爲震澤王源跋。此本寫刻出王源手，鋒棱峭麗，撫印精絶，實爲清初刻本上駟，付刻者李裳吉也。卷尚竹垞八分題書名又"竹垞居士藏"五字。[2]

《葭溪集》前序陳古銘手書，後主體寫刻者爲王源，另有底本持有者李裳吉和題尚者朱彝尊這些資訊。[3]朱彝尊（1629—1709）如能爲《葭溪集》題

[2] 黃裳《來燕榭讀書記》下冊，遼寧教育出版社，2001年版，第10頁。
[3] 此處提及的朱彝尊手題書名及竹垞居士藏之真僞，未見原圖，暫不涉及。

簽，鍾仁山應在康熙四十八年（1709）前已是嘉興一帶刻書名手。《觀妙齋藏金石文考略》初刻本寫刻皆精，李光映對書刻者有重要選擇，説明鍾氏雍正七年前後仍是嘉興一代刻書名家。

其二，吉林大學藏雍正七年李光映自刻本《觀妙齋藏金石文考略》，一函六册，索書號爲"史7406"。首頁"觀妙齋藏金石文考略引"下鈐有"秦溪張氏"朱白文相間小印一枚。是本保存完整，筆力勁健，俱見鋒芒，極爲精美。吉大所藏開本尺寸18.3厘米*27.8厘米，板框爲11.5厘米*16.5厘米，頂白寬闊，大氣端莊。再看道光十七年"乍川盛氏拜石山房藏板"本，盛坰自言："客歲版歸于余"，即道光丙申（1836）得到原版，至於原版來源，未有説明。

雍正七年金介復《觀妙齋藏金石文考略前引》有言：

> 計積累所收碑刻拓本視曹氏《古林金石表》不減，其數可謂富矣。好手裝潢，時出把玩，乃偕其姊夫王子典在博采諸家之論錄之，以互證其然否，間附己説于其後焉。[4]

金介復，字俊民，號心齋，康熙戊子（1708）副貢，朱彝尊晚年與之有交往。[5]朱彝尊《除日二首》注中言："上舍顧仲清咸三，文學金介複俊民、戴鍈淑章、李宣景濂，俱有輓章。"[6]康熙三十八年（1699）十月朱彝尊子朱昆田病逝，歲尾金介復等人有輓章，時朱彝尊稱之爲"文學"，當是儒生，年齡大致可知。金介復對李光映的評價以曹溶《古林金石表》爲標準，好手裝潢應是所收拓本在李光映手中保存良好，姊夫王子典二人同喜金石拓本，并檢録前人相關觀點，録成此書。

其三，《石刻史料新編》所收爲《文淵閣四庫全書》本，書名延續《四庫全書》舊稱。四庫館臣在提要中指出：

> 嘉興之收藏金石者，前有曹溶《古林金石表》，後有朱彝尊《吉金貞石志》。彝尊所藏金石刻，又歸于光映，遂裒輯所得，集諸家之論，而爲此書。……而《吉金貞石志》久無成帙，或疑彝尊當日未成書，然此書内乃有引《吉金貞石志》一條，則或存其殘稿之什一，未可知也。[7]

[4] [清]李光映《觀妙齋藏金石文考略》（一），道光十七年本，燕山出版社，2018年版，第4—5頁。
[5] 張宗友《朱彝尊年譜》，鳳凰出版社，2014年版，第449頁。
[6] [清]朱彝尊《曝書亭全集》，吉林文史出版社，2009年版，第242頁。
[7] 紀昀等《欽定四庫全書總目》（整理本），第1149頁。

《觀妙齋藏金石文考略》中對朱彝尊的徵引，表明李光映與王子典對朱氏著述極爲熟悉。乾隆修《四庫全書》時未見《吉金貞石志》成書，檢朱氏所傳著述中亦未見完稿，李光映、王子典的徵引極有可能是初稿，否則不應祇徵引一條。按李遇孫推測："先生本有《吉金貞石志》，後併入諸題跋于全集中，不復成此書矣。"[8]此説可信。觀妙齋藏拓中有部分源自曹溶、朱彝尊舊藏，同爲鄉里的李光映、王子典或在朱彝尊晚年有過交往，亦或與朱氏門生、家人有交集，對曹、朱二人的拓本有著比較清晰的瞭解。

二、從徵引文獻比例看李光映金石觀念

宋至清初金石學以補證經史爲主流，兼有鑒藏風氣，李光映更多是具備了鑒藏家甚至書法家的特質。四庫館臣指出《觀妙齋藏金石文考略》："所採金石之書凡四十種，文集、地志、說部之書又六十種，可謂勤博矣。"[9]廣收前人舊説基礎上，李光映的題跋則以書風品賞爲主。

清代金石學著述以王昶《金石萃編》耗時長，彙集資料豐富，編撰體例精審，最具代表性。李光映成書早于王昶，然王昶官位顯赫，有幕客協助，所以《金石粹編》基本囊括了李光映、王子典收集的材料。《觀妙齋藏金石文考略》收集文獻既多且博，一己之力精刻成書，在《金石粹編》之前的意義，多被忽視。我們有必要重新檢視其學術體系與價值，以反映清初後半段金石學研究的情況。依四庫館臣所言，意指曹溶、朱彝尊之後，李光映屬于嘉興第三代金石學者代表。嘉興一帶諸多學人篤嗜金石學，傳承可見。

梳理李光映所參考的文獻，可發現其在追求全、博、廣的基礎上，存在文獻取捨的傾向性。爲説明問題，現統計徵引文獻頻率，以知側重。統計按徵引資料的文獻時代排列如下：

宋代：歐陽修《集古錄》22次；趙明誠《金石錄》22次；董逌《廣川書跋》11次；黃伯思《東觀餘論》10次；黃庭堅《黃山谷集》6次；趙孟頫《趙松雪諸跋》1次、《松雪集》3次；米芾《米海岳志林雜記》4；朱熹題《賜潘貴妃蘭亭考》2次；祝穆《事文類叙》2次；蘇軾《東坡集》2次；李之儀《姑溪集》2次。

元代：虞集《道園學古錄》3次。

明代：趙崡《石墨鐫華》129次；安世鳳《墨林快事》86次；王世貞《弇州

[8] [清]李遇孫《金石學錄》《金石學錄三種》，浙江人民美術出版社，2017年版，第50頁。
[9] 紀昀等《欽定四庫全書總目》（整理本），第1149頁。

山人稿》83次、《續稿》2次、《古今法書苑》3次；盛時泰《蒼潤軒帖跋》56次；都穆《金薤琳琅》33次；孫鑛《金石評考》10次；董其昌《容臺集》9次、《容臺續集》5次、《容臺別集》1次；李日華《六研齋》8次；宋濂《宋學士集》3次、宋轡坡3次；楊士奇《東里集》3次、《東里續集》4次；于奕正《天下金石志》3次；楊慎《升庵外集》3次；李東陽《懷麓堂集》3次；陶宗儀《書史會要》2次、《輟耕錄》2次；邢侗《邢子願談》2次；汪砢玉《珊瑚網》2次；郁逢慶《書畫題跋記》2次；徐獻忠《金石文》2次；王艮《心齋筆記》2次；張萊《京口志》2次。

清代：顧炎武《金石文字記》99次；孫承澤《庚子銷夏記》62次；朱彝尊《曝書亭集》50次、《吉金貞石志》1次；葉封《嵩陽石刻記》7次；潘耒《金石文字補遺》7次；顧藹吉《隸辨》5次；王士禎《帶經堂集》3次；宋犖《筠廊偶筆》2次。

　　以上統計同一石刻中徵引同一作者同一文獻，兩條或兩條以上，仍按一次統計。李光映、王子典徵引文獻，以趙崡《石墨鐫華》最多，安世鳳、都穆、王世貞、盛時泰、孫承澤、顧炎武、朱彝尊等學者徵引都在30次以上。按統計顧炎武《金石文字記》99次、朱彝尊《曝書亭集》50次、都穆《金薤琳琅》33次，一碑條中甚至徵引數條，可見《觀妙齋藏金石文考略》是以宋代、明代和清初金石學家的成果爲學術支撐，明代和清代初期金石學者文獻徵引尤其頻繁。

　　對《觀妙齋藏金石文考略》文獻來源的分析除明代和清初學者的影響外，宋人《集古錄》《金石錄》分別徵引22次；《廣川書跋》《東觀餘論》分別是11次、10次。宋代學者歐陽修、趙明誠收集拓本極爲豐富，尤其《金石錄》"積得三代以來古器物銘及漢、唐石刻凡兩千卷，并爲之考定年月，辯僞糾謬，寫成跋尾五百零二篇。"[10]宋人對漢唐石刻拓本收集實則是在趙崡、顧炎武之上，但此書徵引歐陽修、趙明誠、董逌、黃伯思幾位最重要的宋代金石學者文獻的頻率遠不及清初重要金石學者。究之原因有三：其一，宋人著錄的有些碑刻至清初時學人們因歷代的損毀或各種原因并沒有發現，反之，明清時出現的碑刻，宋人亦或未能見，著錄存在時代的差異。其二，從觀妙齋所藏拓本來源體系可以看出曹溶、朱彝尊舊藏的分量，尤其朱彝尊及其推崇的清初學人對金石學的認知是李光映重要學術支撐，顧炎武、孫承澤即是典型。其三，雖然有的明清初學者祗徵引了一次，但却十分重要，如顧元慶（按，文中稱大石山人）《瘞鶴銘考》、張弨《瘞鶴銘辨》、汪士鋐《瘞鶴銘考》，基本是整體

[10] [宋]趙明誠《金石錄校證》，金文明校證，廣西師範大學出版社，2005年版，第1頁。

徵引。清初金石學家如葉奕苞、劉青藜等皆有續補《金石錄》，多集中在康熙朝面世，李光映亦有收集，時人最前沿成果得到重視。

朱彝尊的影響在《觀妙齋藏金石文考略》中除有《曝書亭集》徵引的五十次外，另有《韵語陽秋》詩話類著作的徵引應引起注意。朱彝尊晚年與馬思贊通信最多，常交流金石與讀書問題，在給馬思贊的信中專門提及"《韵語陽秋》非僻書，晤時當携致。"[11]《韵語陽秋》爲宋人葛立方所作詩話類的小書，朱彝尊精于詩詞，有《明詩宗》《詞宗》《静志居詩話》等詩詞類專著，自是關注《韵語陽秋》。此處獨徵引《韵語陽秋》一則，或可證李光映在詩詞方面亦受朱彝尊影響。

三、李光映碑帖鑒藏與書學觀念考察

《觀妙齋藏金石文考略》中李光映的觀點不足十一，基本未涉及考據，多是書風品評。集中論述點主要在漢碑、《蘭亭序》相關拓本、唐碑三大板塊。李光映嘉興人，主要活動于康熙中後期和雍正年間，所著金石專著中的書學觀念，頗能代表一時期的地域性傾向，同時可窺探相關階層金石學者的書法審美傾向。

（一）漢碑審美傾向

李光映共錄漢碑拓本十九通（按《史晨碑》碑陰、碑陽分別作兩通統計）。此十九通漢碑以徵引《石墨鐫華》《金石文字記》《庚子銷夏記》《曝書亭集》《隸辨》爲最多。其中有光映題識者五通：《孔宙碑》《史晨碑》《史晨後碑》《夏承碑》《尹宙碑》。此五通中三通光映藏有時人臨本，分別爲：

《孔宙碑》：余有谷口鄭先生臨此碑墨本，其跋語有云："字體寬舒古勁，允爲東漢大家。"

《史晨碑》：余有鄭穀口臨前碑墨本，其跋語云："漢建寧二年魯相史晨饗孔廟，有前後二碑。前碑叙奏請之章，後碑陳典禮之盛。使鄒魯學者得睹前修之美也。"

《史晨後碑》：題名馬元貞，下有楊景初、郭希元，又有楊君尚、歐陽智琮、李叔度。余表兄菜畦沈先生曾臨此本極佳，可想見當時墨迹。菜畦爲余臨孔

[11] 朱彝尊輯、朱昆田補遺《日下舊聞》，康熙六峯閣刻本，國家圖書館出版社，2017年版，卷十一。

林《百石碑》、郃陽《曹全碑》，又以漢隸書開元摩崖《太山銘》，余珍藏之。[12]

李光映謄録所藏鄭簠臨《孔宙碑》《史晨碑》的自跋。另有，徵引鄭簠爲他人臨《曹全碑》跋語："字畫完好，較之宇内所存東漢諸碑剥落殆盡。好古之士未有不閣筆興嘆者也。此碑一出，東南漸知有漢法矣。"[13]此意是指《曹全碑》出土完整，拓本流轉改變了江南士人習曹魏、唐代和文徵明隸書的舊有傳統。隨著時間和風氣的改變，《曹全碑》出土後在明末清初時，多是學漢碑的初始，一度當作漢代隸書的典型古法。

《夏承碑》匯輯了《金薤琳琅》《庚子銷夏記》《金石文字記》《曝書亭集》的相關論説，李光映自跋：

闕一百四字，不知原碑所闕，或輾轉流傳，遺失之故也。其後無尚書蔡邕伯喈及永樂七年等字。都元敬謂庸妄人所加者，幸無此辱。據都云，舊刻作"勤約"，而此本作"勤紹"，則又未敢定爲舊刻。惟是此本筆法歸奇于雅，含勁于圓，古意盎然，似非後世所能摹。王文定公贊爲如夏金鑄鼎者，殆不媿斯目云。[14]

朱彝尊跋《夏承碑》言："崇禎癸未，予年十五，隨第六叔父子蕃觀同里卜氏所藏，猶是宋時拓本。今爲土人重摹，失其真矣。"[15]今爲土人重摹的本子，應是明代嘉靖時知府唐曜重刻本，而崇禎間觀摩《夏承碑》拓本時朱氏方十五歲，對宋拓本的概念是相對模糊的，所謂"猶是"應是此意。

關于嘉靖唐曜重刻本除去其爲"十三行，行三十字"不同于成化間知府秦悦民描述的"十四行，行二十七字"本外，後世研究者大多嫌唐曜重刻本錯訛處及字"蓋失本色"或爲"惡札"。[16]同時，對漢碑深有研究的錢泳言：

吴門陸謹庭孝廉家有《夏承碑》，中闕"化行"以下三十字，後有豐人叔、楊景西二跋，即吴山夫雙勾之所出也。王虚舟所見亦即此本。明嘉靖間，是碑與

[12] 李光映《觀妙齋藏金石文考略》，第140頁、第142—143頁。
[13] 同上，第179頁。
[14] 同上，第154—155頁。
[15] 朱彝尊《曝書亭全集》，第508頁。朱彝尊此則題跋中未有言及下截110字重摹問題。
[16] 關于對唐曜翻刻《夏承碑》的批評，王昶《金石萃編》彙集最爲集中。全祖望《鮚埼亭集》亦有論及翁方綱《兩漢金石記》，則言《隸辨》中所采之字爲唐曜翻刻本之"惡札"。

《婁壽碑》俱吾鄉華東沙氏故物，今重刻本甚多，不堪入目矣。[17]

　　錢泳精研漢碑，縮刻衆多，所言今重刻本甚多之意，似并非唐曜重刻一種，當是寓目多種翻本。李光映對《夏承碑》的題識，可見其對此拓版本并不十分熟悉，所徵引時人述評，并未加深對拓本的認知。《夏承碑》永樂間再次發現時有妄人加刻文字，按李光映描述應已裝裱成册，無永樂七年諸字，極有可能假託舊本，加刻內容或有意删去。

　　李光映對漢碑的審美除受鄉賢曹溶、朱彝尊影響外，鄭簠亦是重要的一位。其言"筆法歸奇于雅，含勁于圓，古意盎然，似非後世所能摹"，顯然不是最欣賞漢碑之"奇"，而是歸奇之後的"雅"，對"古意"的理解是奇中兼具圓勁，同《書譜》"既能險絶，復歸平正"暗合，"雅"依然是主流。

　　清初百年間，由明入清的學者與書家，受明代書學傳統影響，隸書多習曹魏、唐人或時人隸書，尠有直以漢碑入手者。朝代鼎革後，社會環境，學術視野以及心態的諸多變化，促使學人們開闊視野，加之碑帖所見日多，親訪碑刻漸漸流行。士人們將漢碑視爲"古法"，對漢碑的品評也多能各闡己意。不同的是至康熙中後期，清初獨立培養出來的一代人，對漢碑的觀念受到了清初社會與文化環境的影響。

　　（二）《蘭亭序》相關版本引出的討論

　　清代及之前對《蘭亭序》諸多版本中的複雜問題都在金石專著討論範圍內，《觀妙齋藏金石文考略》亦不例外。今將李光映所藏的《蘭亭序》相關版本依次謄錄如下：

　　《開皇本蘭亭序》《定武本蘭亭序》《東陽本蘭亭序》《賜潘貴妃蘭亭序》《監本蘭亭序》《天曆之寶蘭亭序》《神龍本蘭亭序》《米跋褚摹蘭亭序》《潁上井底蘭亭序》《宋憲聖吳皇后蘭亭序》《陸玄素摹唐摹蘭亭序》《薛稷臨蘭亭序》《小字蘭亭序》《草書蘭亭序》。[18]

　　此十四種《蘭亭序》石刻相關版本，李光映極爲熟稔，其中涉及到版本、傳承、品評等問題皆中要害。跋識《東陽本蘭亭序》中提及所藏《定武蘭亭》有四種，東陽本《蘭亭序》等相關拓本數十種，比勘其中之不同，總結"肥瘦

[17] [清]錢泳《履園叢話》，中華書局，1979年版，第237頁。
[18] 李光映《觀妙齋藏金石文考略》（一），第227—307頁。

不同,各見其妙"[19]。李光映對刻本中所呈現出的"肥""瘦"書法風格并無偏愛,此與品鑒能力無關,而是對王羲之的鍾情。這在其所藏《薛稷臨蘭亭序》的題識中亦有體現,引《唐書》《書斷》來反映薛稷此帖風格,言:

 按《唐書》本傳,稷外祖魏徵家多藏虞、褚書,故銳精臨仿,結體遒麗,遂以書名天下。又《書斷》云:"薛稷書師褚河南,尤高綺麗媚好,膚肉師之半矣。"今觀此帖洵然。[20]

 王羲之一系書風傳至唐代,虞世南、褚遂良繼承最多,尤其《蘭亭序》在褚氏中晚年影響最大。言薛稷"可謂河南之高足,甚爲時所珍尚",顯然將薛氏作爲唐代王羲之書風的最重要傳承者。獨識薛稷臨《蘭亭序》,足見其對書史之熟悉和對王羲之書風傳承的準確判斷。
 除《蘭亭序》諸多版本外,其所藏《王公神道碑》是後人效仿《集王羲之聖教序》假託王羲之而刊制的,李光映收錄,并作跋識,更見其對王羲之書風在唐代刻石後的諸多現象研究是深刻的。甚至《周孝侯碑》行書重刻爲楷書,針對初刻僅有文獻記載的情況,他斷言:"非右軍自明,若行書本疑亦唐人所爲,筆法與《聖教序》如出一轍,當是集右軍書也。"[21]王羲之一系書風,成爲其書學觀念的重心,這一點亦蔓延至其對唐碑拓本的認知。

(三)唐人碑刻豐富而題識少

 宋代以來的金石著述中(所涉及之)秦、漢、唐碑刻比較,以唐碑存世最多,《觀妙齋金石文考略》同樣收錄了大量唐碑,不含《蘭亭序》相關拓本,自《昭仁寺碑》始,至《張詳師墓志》終,共計唐代石刻一百八十八種,發表議論者僅十六種,不足十分之一。如:

 《化度寺邕禪師塔銘》《孔子廟堂碑》《朝散大夫潤州句容縣令岑君德政碑》《晋祠銘》《摩崖紀太山銘》《集王羲之聖教序》《同州褚河南書聖教序》《雲麾將軍李秀碑》《李北海千字文》《少林寺戒壇銘》《國子學石經》《夢真容碑》《尊勝陀羅尼經咒石幢》《麻姑壇記》《争座位稿》《褚河南千字文》。[22]

[19] 李光映《觀妙齋藏金石文考略》(一),第270頁。
[20] 同上,第303—304頁。
[21] 同上,第225頁。
[22] 參見李光映《觀妙齋藏金石文考略》(一),第465—579頁;《觀妙齋藏金石文考略》(二)第1—320頁。

此十六種碑帖涉及楷、行、隸三種書體。其言："余妹夫陳藎之家有先世所遺碑石，余借得拓之。蓋除去所缺入刻者，雖其文已不可讀，其存者字不模糊，所謂峭拔獨立之意，未爲全失也。"[23]歐陽詢《化度寺邕禪師塔銘》爲其妹夫家所藏翻刻本原石。《化度寺邕禪師塔銘》原石宋代已毀，今所見上海圖書館吳湖帆舊藏本已爲宋拓孤本，其餘明清拓本，皆爲各種翻刻，李光映妹夫家舊藏原石，可補翻刻出處之一種，觀妙齋收錄書法的風格傾向明顯，碑文反居次要。

《朝散大夫潤州句容縣令岑君德政碑》又稱《唐岑植德政碑》，觀妙齋本爲項元汴舊藏，內有題跋重裝時間及項氏手書"宋拓歐陽率更書"，是冊共計五十五開。但引起李光映質疑：

> 按碑明是張景毓撰、歐陽詢書，而《蒼潤軒》題云：唐葉行寺主釋翹微書。考《金石錄》則云："釋翹徵書"。所異者作徵、作微，皆不言率更書。竊謂元碑是率更書，翹公當令書一碑耳。余未得見翹公所書本，獨怪率更所書本豈前人多未之見耶？[24]

此拓本今藏上海圖書館，館藏號18A34，李光映之後遞藏者中有姚廣平題識："審定宋拓，其値百金，計二十九葉。"[25]此帖在清末由趙魏（晋齋）、姚廣平（紫垣）、毛端海（順甫）、陳瓛（寄磻）等遞藏，今整理者描述：

> 此冊舊日裝裱時，碑文首頁剜去"翹微正書"字樣，在剜處空白有朱筆題記"此行尚有'率更令歐陽詢書'，已蠹損，十之存一，被裱手剪去。"碑文末頁剪去"景龍"二字，僅存"二年歲次戊申二月十五日"，其側朱筆題記"按貞觀二十二年當歲次戊申。"以上種種改作與題記的真正目的是，將刻碑年月推前一個甲子，欲飾爲唐貞觀二十二年（648）歐陽詢書。[26]

今存本第二頁有項元汴題識兩行 "□拓唐率更令□□□□德政碑墨林項元汴珍藏右字型大小。"《唐岑植德政碑》宋、明兩代著錄多爲翹微書或翹徵書，未見有歐陽詢之著錄，李光映疑惑源于項元汴宋拓歐陽率更書。項元汴重裝本時間爲明萬曆五年丁丑（1577），如按李光映描述，上圖藏本的

[23] 李光映《觀妙齋藏金石文考略》（一），第483—484頁。
[24] 同上，第522—523頁。
[25] 仲威《善本碑帖過眼錄》，文物出版社，2013年版，第144頁。
[26] 同上，第144頁。

蠹損應是在雍正七年以後，雍正時仍是項元汴重裱本，并有項氏萬曆丁丑題識存在。上圖所藏碑文首頁剜去的字樣，在萬曆年間已是如此。上圖本姚廣平跋言："李子子中遂載入《觀妙齋金石考》。"[27]可證此本即李光映所錄本。李光映以項元汴言歐陽詢書爲疑，甚至推測另有一《岑植德政碑》，當是舛誤。

《岑植德政碑》并無二碑，書者即釋翹徵。此拓本在康熙後期至雍正時藏于觀妙齋，乾隆以後蠹損，項元汴題跋殘泐，重裝資訊丟失。後又經趙魏、姚廣平諸人遞藏，今歸上海圖書館，成爲僅存的《岑植德政碑》宋拓孤本。

李光映錄玄宗隸書《摩崖紀太山銘》有三種版本，兩本爲"火焚後本"，與王世貞所記相同，另有一本未焚本，但光映似乎不善寫隸書，未有相關品評。但所收錄四種李邕拓本，其中傳爲李邕的《千字文》和《少林寺戒壇銘》有自己的見解。傳李邕《千字文》品評頗有想像力：

《岑植德政碑》後姚廣平題跋
上海圖書館藏

　　北海此書固與《嶽麓》《雲麾》相似，而較不露筋骨，法密而神眼，姿態殊勝。趙松雪《千字文》似從此脫胎……此碑不知置于何所，存不存不可考。顧余所見記載碑刻諸書無一及此碑，則此碑久不存，可以意斷矣。[28]

　　此拓未言何時拓，得自何處，僅以書法衡量而謂之風格與《嶽麓寺碑》《雲麾將軍碑》相類，便托以李邕名下。又，《少林寺戒壇銘》曹溶舊藏，

[27] 仲威《善本碑帖過眼錄》，第145頁，圖3。
[28] 李光映《觀妙齋藏金石文考略》（二），第48頁。

光映言："觀其筆法之妙,無所不具,難于形容。"[29]喜愛之至。上文舉薛稷例,李邕與薛稷同是王羲之書風在唐代的發展,李光映的審美傾向,即可窺一二。

　　李光映在文獻收集上下了極大的功夫,書作的鑒別非其擅長;品評書法風格主要集中在漢碑、《蘭亭序》相關拓本、唐代石刻三部分。此三部分中最精研者爲《蘭亭序》相關拓本;漢碑多因其有鄭簠和沈荃畦臨本而有題識,以時人最熱衷的《曹全碑》《史晨碑》《尹宙碑》展開,頗能代表清初在野文人學者或者説低層官員們書法取法之一隅;唐代石刻的題識主要集中在行書與楷書部分,多因所藏版本的獨特而爲之,且以王羲之及其影響下的"書統"爲中心。

<div style="text-align:right">王文超:中國美術學院漢字文化研究所</div>
<div style="text-align:right">(編輯:李劍鋒)</div>

[29] 李光映《觀妙齋藏金石文考略》(二),第49頁。

吐魯番出土蒙學習字文書中的書法教育

石澍生

內容提要：

吐魯番出土文獻含有很多涉及書法練習的寫本文書，這些文書從側面反映出晉唐時期的書法教育狀況。本文對涉及書法練習的有關文書加以整理，探討了其時書法教育的基本情況與方式，認爲普遍意義上的書法教育在學童識字啓蒙階段二者即捆綁在一起，并伴隨于不同學習階段。吐魯番出土蒙學習字文書反映出一般書法教育的實用性。

關鍵詞：

書法教育　習書方式　吐魯番出土習字文書

一、吐魯番出土的蒙學類習字文書

吐魯番出土的蒙學類文書寫本主要有《千字文》《急就篇》《開蒙要訓》等，另有儒家經典諸如《論語》《孝經》等諸種亦是學童所習讀，這裏也一并討論。又有諸種類書、工具書，如公文寫作、佛經、字書等內容，亦見童蒙所習，都可視爲廣義的童蒙教材。鄭阿財、朱鳳玉輯錄了敦煌蒙書計25種，凡250個抄本，[1]這還是未收《論語》《孝經》等人人必讀之書，可見其時蒙學教育的發達和普及。

《千字文》，南朝梁周興嗣次韵、集王羲之字而成，在隋唐時期逐步取代同類《急就篇》，成爲最爲流行的兒童識字基礎教材。唐長孺認爲：

那種傳自梁代的集王羲之書《千字文》儘管輾轉臨寫，不論是出于如智永之類的書家或其他無名之輩，終究淵源于羲之書體，梁、陳間流行于江左，隨即傳

[1] 鄭阿財、朱鳳玉《敦煌蒙書研究》，甘肅教育出版社，2002年版，第2—8頁。

唐《千字文》習字文書（Ch.1234V+Ch.3457V）

播于關中，可能早已成爲學童識字習書的範本。唐初由於太宗酷愛王羲之書法，因而羲之體《千字文》遂遍及全國，乃至偏遠的西州，學館中學童也普遍學習。[2]

 書家寫《千字文》最著名事件爲南朝陳至隋僧智永寫"八百本，散于人間，江南諸寺各留一本"[3]，其後書家寫《千字文》不可勝數。敦煌出有貞觀十五年（641）《真草千字文》蔣善進臨本（P.3567），顯以智永本爲憑。集王羲之書《千字文》，早已失傳，而從敦煌吐魯番所出《千字文》習字中略窺一二，似也幾經傳摹失真，沾染了不少唐人習氣。

 吐魯番所出《千字文》，據張新朋研究整理，至少有88片。[4]這88片文書，多筆跡稚拙，顯爲學童習字：

 而這些《千字文》習字中，阿斯塔那209號墓、阿斯塔那157號墓和阿斯塔那

[2] 唐長孺《跋吐魯番所出〈千字文〉》，載《唐長孺社會文化史論叢》，武漢大學出版社，2001年版，第233—242頁。
[3] [唐]李綽《尚書故實》，中華書局，1985年版，第13頁。
[4] 張新朋《吐魯番出土〈千字文〉叙錄——中國、德國、英國收藏篇》，載《童蒙文化研究》第二卷，人民出版社，2017年版，第55—72頁。

518號墓出土的是日課習字，對于我們探究古代兒童的習字有重要意義。如阿斯塔那209號墓所出《千字文》習字當交河縣學生劉虔壽之手。今存劉虔壽于唐中宗（李顯）神龍二年（706）"七月十三""七月十四""七月十五"等日抄寫日課習字97行。由此我們可以看出，劉虔壽每天所習文字在5個至6個之間，對於所習文的字整行重複抄寫，每字連續抄寫1—5行，以4行爲主。這恰好印證了我們傳世文獻中的關于兒童習字的相關記述，以原汁原味的實物再現了古代兒童習字的教學，對于我們探究傳統的兒童習字的教學模式與方法及兒童習字的生活，具有重要的標本意義。

再如《千字文》習字文書（Ch.1234V+Ch.3457V），是學童利用廢棄戶籍類文書抄《千字文》二種，一遍爲墨書，一遍爲朱書。巴達木115號所出《千字文》殘片（2004TBM115:10），據同墓所出墓表（637）判斷當唐收復西州前不久的麴氏高昌後期。武周時期的"和闍利"書《千字文》殘片（72TAM179:17/1-17/4），似爲少數民族學生所書，然習字頗具筆法。另，敦煌出《千字文》習字殘本（S.2703V，約749）還有"漸有少能，亦合甄賞"等老師批語。[5]總之，吐魯番所出《千字文》主要集中在唐代，反映出《千字文》作爲啓蒙教材在當地使用相當普遍。

《急就篇》，西漢元帝黃門令史游所撰，本是用于吏學的教材，由於古代文字書寫與選官制度、仕途利祿的關係，童蒙文字書寫教育也漸以慣用。歷代所書《急就篇》至少有二種書體，一爲隸楷正體，二爲草體，"隸書本所以便童蒙之誦習，草書本則兼資以識草體"[6]。《急就篇》在隋唐以前是最爲流行的蒙學教材，其蒙學功用後被《千字文》所替代。《魏書·崔浩傳》："浩既工書，人多托寫《急就章》……世寶其迹，多裁割綴連以爲模楷。"[7]其他諸如崔瑗、張芝、鍾繇、索靖、衛夫人、王羲之、蕭子雲、陸柬之、宋太宗、趙孟頫、宋克等書家均曾傳寫。[8]唐顏師古謂《急就篇》之流行："蓬門野賤，窮鄉幼學，遞相承稟，猶競習之。"[9]

吐魯番出土《急就篇》據張新朋研究至少有4件計33片，分別是阿斯塔那337號墓出土注釋本1件計14片（60TAM337:11）、巴達木203號墓出土1件計12

[5] 李正宇《一件唐代學童的習字作業》，《文物天地》，1986年第6期。
[6] 啓功《〈急就篇〉傳本考》，載《啓功叢稿·論文卷》，文物出版社，1999年版，第2頁。
[7] [北齊]魏收《魏書》，中華書局，1974年版，第826—827頁。
[8] 啓功《〈急就篇〉傳本考》，第1—29頁。
[9] [唐]顏師古《急就篇注叙》，見《叢書集成初編·急就篇》，商務印書館，1936年版，第2頁。

片（2004TBM203:30）、德國藏1件（Ch.407V）、大谷文書中的1件計6片。[10]吐魯番所出《急就篇》是目前出土古寫本《急就篇》中保存文字最多的版本，彌足珍貴。這4件《急就篇》，僅第一件注釋本有紀年，其餘三件，依書法、出土情況等綜合判斷，時間在麴氏高昌中後期，均可見北碑書風。其中注釋本尾題：

延昌八年戊子歲☐☐☐☐寫☐☐☐☐
遍一卷筆停祇（紙）☐☐☐☐笑（？）

延昌八年是西元568年，相當于北朝末期。是則尾題自認書法不佳。但是綜合來看，用筆挺健，已開隋楷之風，是當時書法較精湛之作。

《開蒙要訓》，是與《千字文》并行的主要流行于民間的童蒙讀物，内容也是識字爲主，并灌輸倫常等各方面的知識，其成書年代約在魏晋六朝之際，宋代以後失傳。唐至五代敦煌地區出土此類文書尤多，在蒙書裏數量僅次于《千字文》。吐魯番所出《開蒙要訓》至少有：阿斯塔那67號墓唐寫本《開蒙要訓》殘片1件計2片（66TAM67:3），大谷文書中的《開蒙要訓》殘片2件分別計11片和2片，日本文道博物館藏《開蒙要訓》殘片1件計1片（SH.168-5），吐峪溝出土的斯坦因第三次中亞考古所獲《開蒙要訓》殘片1片

麴氏高昌時期《急就篇》寫本殘紙
（2004TBM203:30）

[10] 張新朋《大谷文書中的〈急就篇〉殘片考》，《西南民族大學學報》（人文社會科學版）2016年第11期。

<div align="center">高昌注釋本《急就篇》</div>

（OR.8212/643V）。[11]若此類《開蒙要訓》其時流行于民間後世未流傳，也未見知名書家抄寫，應是較《千字文》兼具習字而更集中于識字的用途，更顯出庶民教育的特色。[12]

晋唐時期吐魯番出土儒家寫本亦多，其中不少與學童啓蒙有關，這裏一并言之。據王啓濤整理研究，吐魯番出土儒家經典主要可分爲《尚書》《詩經》《禮》《春秋》《論語》《孝經》《爾雅》等七種，其中至少有《尚書》7件、《詩經》24件、《禮記》4件、《春秋左氏傳》14件、《論語》31件、《孝經》9件、《爾雅》24件。[13]我們以常見的《論語》爲例略作説明。洋海4號墓出《古寫本〈論語〉》（2006TSYIM4:5−1,2V）可見十六國時期"寫經體"風貌。《古寫本〈論語〉鄭氏注》（97TSYM1:12）當爲闕

[11] 張新朋《大谷文書別本〈開蒙要訓〉殘片考》，《敦煌研究》2014年第5期。
[12] 鄭阿財、朱鳳玉《敦煌蒙書研究》，第66頁。另可參張新朋《東亞視域下的童蒙讀物比較研究——以〈千字文〉與〈開蒙要訓〉之比較爲例》，《浙江社會科學》2015年第11期。
[13] 王啓濤將西域文書一并包含，參見《吐魯番文獻合集·儒家經典卷》，巴蜀書社，2017年版。

古寫本《詩經》（2006TSYIM4：2-1）

氏高昌時期寫本，顯示出當地此期書法的孱弱，然已爲楷體并夾雜行書。麴氏高昌時期《〈論語〉習書》（72TAM169:83）二行，整理者言其"下限至遲不得晚于高昌建昌四年（558）"[14]，其書法已具一定基礎，并轉折以斜方筆法，可見啓蒙階段學童習書亦受時風影響，兼具北碑筆意。《唐寫本鄭氏注〈論語〉公冶長篇》[64TAM19:32（a）,54（a）,55（a）+64TAM19:33,56,57+64TAM19:34,58,59]書寫謹嚴，但用筆稍顯稚拙，或爲學童所習。德國藏《論語·微子》（Ch.3473）則書藝更弱于上本。《唐開元四年（716）寫本〈論語〉鄭氏注〈雍也〉〈述而〉〈秦伯〉〈子罕〉〈鄉黨〉殘卷》[64TAM27:18/10（a）]後落款書"▅▅▅月十三日高昌縣學生賈忠禮寫"，又其他鄰近幾行也題有"某某寫"，但"系他人戲書"。[15]縣學生"賈忠禮"的書法已達到相當不錯的水準。另有《唐經義〈論語〉對策殘

[14] 中國文物研究所等編《吐魯番出土文書》第一冊，文物出版社，1992年版，第236頁。
[15] 中國文物研究所等編《吐魯番出土文書》第四冊，文物出版社，1996年版，第170頁。

唐開元四年（716）高昌縣學生賈忠禮寫《論語鄭氏注》殘紙［64TAM27:18/10（a）］

卷》，[16]王素將其歸納爲一種"策問條目衆多，言語簡單，對策格式規範，內容呆板，要求的是由經義聯繫經義的死記硬背功夫，在唐代實際是科舉的一種基礎考試"的低級經文對策，[17]丁紅旗更將其具體考證爲唐前期曾一度施行的"墨策"[18]。略而言之，《論語》寫本殘卷多書寫工整，但筆力稍弱，應主要是具有一定書法基礎的少童所爲。

吐魯番地區出土的蒙學文獻最著名、最生動的材料當屬《卜天壽抄孔氏本鄭氏注〈論語〉》及《卜天壽抄〈十二月新三臺詞〉及諸五言詩》（710）。[19]兩文合抄，寺學生卜天壽先抄《孔氏本鄭氏注〈論語〉》，其中有朱筆圈點塗改，當爲老師所批。其後抄錄或默寫數首熟識的通俗淺顯詩作，[20]如其一曰："寫書今日了，先生莫醜池（嫌遲）。明朝是賈（假）日，早放學生歸"，顯露出卜天壽完成作業切盼放學的心情。尾部多爲戲墨之筆。尾題校名、日期，後錄雜文（詩）2行，仍似意猶未盡，在剩餘不多的紙張空間內用小字又書地點、身份、姓名、年齡及"狀具（下殘）""右出身以來未經歷任"、《千字文》開頭5句共20字，尾行書"牒件通今月中旬臨書狀如前謹狀"等。除《千字文》外，上引似出自仿效公文類的應用寫作類教材。這些可能是在完成作業較爲放鬆的情境下，并默寫平時學習熟記的一些內容。卜天壽自書年齡"年十二"，書法已頗可觀。

[16] 中國文物研究所等編《吐魯番出土文書》第四冊，第149—152頁。
[17] 王素《唐寫〈論語鄭氏注〉對策殘卷與唐代經義對策》，《文物》1988年第2期。
[18] 丁紅旗《再論唐寫本〈論語鄭氏注〉對策殘卷的性質》，《史林》2016年第6期。
[19] 中國文物研究所等編《吐魯番出土文書》第三冊，第571—583頁。
[20] 徐俊《敦煌學郎詩作者問題考略》，《文獻》1994年第2期。

二、其他與習字有關的寫本文書

下列一些寫本文書，既與童學啓蒙有關，又見字迹稚拙，具有練習書法的性質。

阿斯塔那524號墓，出有義熙年間（510—525）的由五人分寫之的《〈毛詩鄭箋〉殘卷》（73TAM524:33/1,2,3,4），其書法具有不錯的功底，尾片"背部殘剩'文孝''則'及側倒書之'見見'數字"[21]，與同件紙鞋所揭"見見見"內容的殘片（73TAM524:33/6）似有練字的痕迹。

卜天壽抄《論語鄭氏注》及諸五言詩等（尾部）

阿斯塔那169號墓，出有《孝經》寫本殘卷［72TAM169:26（a）］（558前），與前述《〈毛詩鄭箋〉殘卷》書法水準接近，疑爲少童左右學生所爲。《高昌書儀》［72TAM169:26（b）］書法較差，訛字脫漏較多，也應爲少童所寫。前述《〈論語〉習書》二行亦出自此墓。文書殘片72TAM169:84是習書"論語孝經"四字。文書殘片72TAM169:85殘損嚴重，聯繫同墓所出文書內容，疑爲《孝經》殘片。右爲"子曰昔"三字，出自《孝經·感應章》"子曰：'昔者明王事父孝，故事天明'"句；中"德要"與左"□有至"出自《孝經》開篇"先王有至德要道，以順天下，民用和睦，上下無怨"句。但中片與左片據圖不知是否可以綴合。若此推測不錯，則也具練字性質。

阿斯塔那316號墓出有《古抄本乘法訣》［60TAM316:08/1（b）］，因紙面塗黑，字不易辨識。[22]此文書爲行書，訛字尤多。《古抄本〈謚法〉》（60TAM316:08/2,3）書法有功底但略稚嫩。

阿斯塔那134號墓出有《古寫本隋薛道衡〈典言〉殘卷一、二》（69TAM134:8/1,2），應是隋至初唐寫本，二件筆迹略不同，似二人所書。書法

[21] 中國文物研究所等編《吐魯番出土文書》第一册，第142頁。
[22] 同上，第470頁。

孔子與子羽對語雜抄

圖四　唐人日課習字卷（SH.129）

略欠。《唐寫本孔子與子羽對語雜抄》（69TAM134:12,14，約662）是"以通俗文學形式編成的有關孔子的問答故事"[23]，內容淺易，筆迹也弱，當是學童所寫。

阿斯塔那67號墓出有多件習字寫本文書。據同墓出有武周新字的文書，則《古寫本〈孝經〉殘卷一、二》（66TAM67:15/1,2）似以唐人所書爲妥。筆力略弱，又不乏行書筆意，似少童所習寫。《唐寫本〈開蒙要訓〉殘卷》（66TAM67:3）書法精到。《唐人習字》[66TAM67:5（a）]有"牒件"和"羲之頓首死罪"字樣。後有多件習字文書，單字以書寫2行爲主，內容待考，然多跟公文用語有關。[24]

學生令狐慈敏仿書王羲之《尚想黃綺帖》習字殘紙

現存晉唐時期最連續、完整的一件習字文書爲吐魯番出土、現藏于日本東京書道博物館的《唐人日課習字卷》（SH.129），其内容跟佛經有關，王樹枏卷前所跋[25]和中村不折跋語都認爲是寺僧習字。[26]此件以日爲綱，以行爲目，大體上每日學寫4字、每字抄寫5行，時間跨度從七月廿二日至九月十日，期間影響日常習字的放假、患病、"當直""行禮""誡書""迎縣明府"等事由，皆簡單記錄，細緻反映了唐代學生日常的習字教育及社會生活。[27]中村不折認爲"習字帖是歐陽詢的"，但或因寺僧書法功底略弱，并沒有很好地體現出歐體

[23] 張鴻勳《〈唐寫本孔子與子羽對語雜抄〉考略》，《敦煌學輯刊》1984年第1期。
[24] 中國文物研究所等編《吐魯番出土文書》第三册，第446—447頁。
[25] [日]磯部彰《臺東區立書道博物館所藏中村不折舊藏禹域墨書集成》（中），日本二玄社，2005年版，第280頁。
[26] [日]中村不折《禹域出土墨寶書法源流考》，李德範譯，中華書局，2003年版，第142頁。
[27] 趙貞《中村不折舊藏〈唐人日課習字卷〉初探》，《文獻》2014年第1期。

特徵。又阿斯塔那532號墓出有習字文書寫于僧人文書的背面，内容爲"功道東黑"，一字書2行，不知是否爲僧人習字。不過敦煌出《北魏天安二年（467）維摩經題等令狐歸兒課等習書題記》（敦研113號）題有"天安二年八月廿三日令狐歸兒課，王三典、張演虎等三人共作課也"，其前後連寫"一""三""無""大"等字數次，且有漏寫錯字等情況，當爲學童練習抄經。[28]如此亦可見，早期敦煌寫經多具古拙風格，至少有學童參與書寫且書法水準不高所導致的可能。

詩歌見于習字除前述《卜天壽抄〈十二月新三臺詞〉及諸五言詩》外，尚有《唐寫本古詩習字殘片》（2006TZJI:007V等）二首，分別爲"南朝或隋佚名《詠月》詩"（擬題）和隋岑德潤《詠魚》，一字寫三四遍，也表明"詩歌的愛好，成爲了童蒙學習的日常形態"。[29]

三、書法類習字文書

以下習字文書的内容跟書法有直接關係。

阿斯塔那507號墓出有1件習字殘片（73TAM507:012/10），據文書整理者言，此件與《唐儀鳳二年（677）後西州殘差科簿（？）》同揭于一屍紙鞋，時間上應在初唐。内容爲"夫"字書3行，"求"字書4行，剩餘1字殘存右半，疑爲"古"字。若是，疑"夫求古"出自三國魏夏侯玄《樂毅論》"夫求古賢之意，宜以大者遠者先之"句，而此篇更有名的是王羲之最爲重要的名品之一。《智永題右軍樂毅論後》："《樂毅論》者，正書第一。梁世模出，天下珍之。自蕭、阮之流，莫不臨學。"[30]褚遂良《晉右軍王羲之書目》列唐内府所藏王書將此篇居首，[31]并定爲真迹。[32]張懷瓘《書估》言唐時王羲之諸體書中楷書最爲珍貴，且"至如《樂毅》《黃庭》……，但得成篇，即爲國寶。"[33]《樂毅論》曾于高宗朝上"敕馮承素、諸葛貞拓《樂毅論》及雜帖數本，賜長孫無忌等六人，在外方有"[34]。後内府所藏的《樂毅論》在"長安、神龍之際

[28] 毛秋瑾《漢唐之間的寫經書法——以敦煌吐魯番寫本爲中心》，《南京藝術學院學報》（美術與設計版）2012年第3期。
[29] 朱玉麒《中古時期吐魯番地區漢文文學的傳播與接受——以吐魯番出土文書爲中心》，《中國社會科學》2010年第6期。
[30] [唐]張彥遠《法書要錄》，武良成、周旭點校，浙江人民美術出版社，2012年版，第61頁。
[31] 張彥遠《法書要錄》卷三，第72頁。
[32] [唐]褚遂良《拓本〈樂毅論〉記》，載《法書要錄》卷三，第107頁。
[33] 張彥遠《法書要錄》卷四，第117頁。
[34] [唐]武平一《徐氏法書記》，載《法書要錄》卷三，第93頁。

（701—707），太平、安樂公主奏借出外拓寫，《樂毅論》因此遂失所在"[35]。

如果説上件因殘缺過多衹能推測的話，那麽下列數件内容蓋出自法帖無疑。

阿斯塔那179號墓除前述出有的"和闐利"書《千字文》殘片外，還有《唐寫〈尚書〉孔氏傳〈禹貢〉〈甘誓〉殘卷》，筆力略弱，應爲少童所寫。更有9片"學生令狐慈敏放（仿）書"習字，各字連綴起來可得"當抗行或謂過之張草若此未必謝臨學後之"，是爲王羲之《尚想黄綺帖》而語序略有缺字顛倒。《尚想黄綺帖》，張彦遠

王羲之《尚想黄綺帖》及《兔園册府》習字

《法書要録》作"晉王右軍自論書"[36]，也見于敦煌文獻。[37]據張天弓考證，其"是今存王羲之最可靠、最重要的書學文獻"[38]，且斷定唐《法書要録》"晉王右軍自論書"是在此内容基礎上經過改飾拼凑而成。吐魯番另出有《尚想黄綺帖》殘片1件（大谷4087號），前3行抄《尚想黄綺帖》，後5行抄蒙書《兔園册府》。書法不佳，且與童蒙讀物合抄，"也説明出自學童之手"[39]。

阿斯塔那208號墓出有《衛夫人〈與釋某書〉等習字》（73TAM208:12）1件，凡3行。前2行是《與釋某書》，後1行書關于孔子言語的7字。時間在西元653年之前，書法稍弱，應爲習字。衛夫人《與釋某書》見于《淳化閣帖》卷五、宋米芾《書史》和清嚴可均輯《全晉文》。後世多謂《與釋某書》爲唐太宗朝李懷琳僞作，從吐魯番所出此件講，似有源可循。[40]孫過庭《書譜》即謂

[35] [唐]韋述《述書録》，載《法書要録》卷四，第136頁。
[36] 張彦遠《法書要録》卷一，第7頁。
[37] 張新朋《敦煌文獻王羲之〈尚想黄綺帖〉拾遺》，《敦煌研究》2018年第6期。
[38] 張天弓《論王羲之〈尚想黄綺帖〉及其相關問題》，《全國第六届書學討論會論文集》，河南美術出版社，2004年版，第36—50頁。
[39] 榮新江《王羲之〈尚想黄綺帖〉在西域的流傳》，載《絲綢之路與東西文化交流》，北京大學出版社，2015年版，第206頁。
[40] 張豔奎《吐魯番出土〈唐人習字〉文書初探》，《吐魯番學研究》2013年第2期。

虞世南《孔子廟堂碑》習字

傳衛夫人《筆陣圖》"雖則未詳真偽，尚可發啓童蒙"，也可見出衛夫人書法在唐時具有一定影響。

阿斯塔那157號出有數件習字殘片，其中1件爲《虞世南〈孔子廟堂碑〉習字》［72TAM157:10/1（b）］。其另一面雖爲殘牒，但至少1、2行間"牒被兵部符"5字爲學童習書。[41]同墓有紀年文書者記唐景龍四年（710），則《孔子廟堂碑》習字時間應接近。且同墓出另一件習字72TAM157:10/2似出自《宋書·衡陽文王義季傳》，還有《千字文》習字。"碑文中大篇幅地褒揚孔子，具有强烈的教化的含義……而碑文撰成時間又恰好與太宗貞觀四年（630）詔州縣普遍建置孔廟的時間吻合，很可能碑文隨各地州縣廟學的建立而流布，碑文最初進入西州也當在此背景下"[42]，虞世南書風亦可能隨之流播于當地。

前述阿斯塔那67號墓出有"羲之頓首死罪"習字（66TAM67:5a），應出自傳摹的王羲之法書。

附帶一提，王羲之《蘭亭序》在敦煌與于闐（今新疆和田縣）均出，亦是王書在唐代流傳之一例。[43]

四、學童習字方式

吐魯番地區出土的蒙學習字殘片是見證麴氏高昌國至唐西州時期書法教育的基礎資料，能生動地反映出當時學童練習書法的情形。且總體而言，吐魯番所出涉及書法練習的寫本文書，是以學童蒙學教育爲依託。

學童學習是一個循序漸進的過程。首先，識字啓蒙。《漢書·藝文志》："古者八歲入小學，故《周官》保氏掌養國子，教之六書，謂象形、象事、象意、象聲、轉注、假借，造字之本也。"[44]"六書"主要指造字法，啓蒙伊

[41] 中國文物研究所等編《吐魯番出土文書》第三册，第550—551頁。
[42] 李紅揚《吐魯番所見"〈孔子廟堂碑〉習字"殘片考釋》，《吐魯番學研究》2019年第2期。
[43] 榮新江《〈蘭亭序〉在西域》，載《絲綢之路與東西文化交流》，第185—199頁。
[44] [漢]班固《漢書》，中華書局，1962年版，第1720頁。

始，幼童即憑藉字書以識字，識字已包括練習書法。史籍多見漢代有"善史書""能史書"等稱謂，"史書"其義多解，[45]但若與兒童聯繫起來，多涉及啟蒙發凡與書法。如《漢書·王尊傳》："少孤，歸諸父，使牧羊澤中。尊竊學問，能史書。年十三，求爲獄小吏。"[46]《後漢書·皇后紀》："（和熹鄧皇后）六歲能史書，十二通《詩》《論語》。"[47]同卷有"（順烈梁皇后）少善女工，好史書，九歲能誦《論語》，治《韓詩》，大義略舉"[48]。如前所見，《千字文》《急就篇》等作爲晉唐時期最爲流行的識字啟蒙教材，亦兼具練習書法的性質。且敦煌還出有習字《上大夫》，全部內容僅25個字，筆畫簡單，也是流行于唐以後的初學書法的入門教材。[49]又啟蒙不乏母教。《女孝經·母儀章》："夫爲人母者，明其禮也。和之以恩愛，示之以嚴毅，動而合禮，言必有經。男子六歲教之數與方名，七歲男女不同席，不共食，八歲習之以小學，十歲以從師焉。"[50]其次，稍習經典。王充《論衡·自紀篇》："八歲出于書館。書館小僮百人以上，皆以過失袒謫，或以書丑得鞭。充書日進，又無過失。手書既成，辭師受《論語》《尚書》，日諷千字。"[51]所謂"手書即成"，即練字符合要求後，進一步學習《論語》《尚書》。"古代兒童學完第一階段的字書以後，一般接着學習兩種儒家經典：一種是《孝經》，一種是《論語》。"[52]晉唐時期依然如此。《晉書·劉超傳》："（晉恭）帝時年八歲，雖幽厄之中，超猶啟授《孝經》《論語》。"[53]《顏氏家訓·勉學》："士大夫子弟，數歲已上，莫不被教，多者或至《禮》《傳》，少者不失《詩》《論》。"[54]敦煌曲子詞《嘆五更》："一更初，自恨長養枉生軀，耶娘小來不教授，如今爭識文與書。二更深，《孝經》一卷不曾尋，之乎者也都不識，如今嗟嘆始悲吟。"[55]《論語》也是吐魯番出土最多的儒經。再次，訓

[45] 參見高鈺京《"史書"新解》，《湖北社會科學》2016年第12期；汪桂海《漢代的"史書"》，《文獻》2004年第2期；薛龍春《史書辨》，《南京藝術學院學報》（美術與設計版）2002年第3期。
[46] 班固《漢書·王尊傳》，第3226頁。
[47] [南朝宋]范曄《後漢書》，中華書局，1965年版，第418頁。
[48] 范曄《後漢書·皇后紀下》，第438頁。
[49] 鄭阿財、朱鳳玉《開蒙養正——敦煌的學校教育》，甘肅教育出版社，2007年版，第14—22頁。
[50] [唐]鄭氏《女孝經·母儀章第十七》，見陶宗儀《說郛三種》，上海古籍出版社，1988年版，第3290頁。
[51] [東漢]王充《論衡》，上海人民出版社，1974年版，第447頁。
[52] 熊承滌《中國古代學校教材研究》，人民教育出版社，1996年版，第11頁。
[53] [唐]房玄齡等《晉書》，中華書局，1974年版，第1876頁。
[54] [北齊]顏之推《顏氏家訓集解》，王利器集解，中華書局，2014年版，第135頁。
[55] 原刊羅振玉《敦煌零拾》，無編號。轉引自劉進寶《敦煌學通論》，甘肅教育出版社，2019年版，第469頁。

卜天壽抄《論語鄭氏注》及諸五言詩等

經應試。《禮記·内則》："十有三年，學樂、誦詩、舞勺。成童舞象，學射御。"鄭玄注："成童，十五以上。"[56]崔寔《四民月令》："（正月）農事未起，命成童以上入大學，學五經。……硯凍釋，命幼童入小學，學篇章。"注云："成童以上：謂年十五以上至二十。幼童：謂十歲以上至十四。"[57]是有"成童""幼童"之分，類似於今日之（青）少年、兒童。《晉書·馮跋載記》："可營建太學，以長樂劉軒、營丘張熾、成周翟崇爲博士郎中，簡二千

[56] [清]孫希旦《禮記集解》，沈嘯寰、王星賢點校，中華書局，1989年版，第770頁。
[57] [漢]崔寔《四民月令校注》，石聲漢校注，中華書局，1965年版，第9頁。

石已下子弟年十五已上教之。"[58]《舊唐書・馮伉傳》:"少有經學。大曆初,登五經秀才科。"[59]可見少年多涉經籍而兒童多涉蒙書,有階段性側重。

　　當然,這三個階段劃分是粗略的,學習年齡也并不完全固定,且相互融通,如亦有啓蒙以《孝經》《論語》等起步的,後期釋解經義或應試也不乏《論語》等內容。《三國志・鍾會傳》裴松之注:"(其母)年四歲授《孝經》,七歲誦《論語》,八歲誦《詩》,十歲誦《尚書》,十一誦《易》,十二誦《春秋左氏傳》《國語》,十三誦《周禮》《禮記》,十四誦成侯《易記》,十五使入太學問四方奇文異訓。謂會曰:'學狠則倦,倦則意怠;吾懼汝之意怠,故以漸訓汝,今可以獨學矣。'"[60]其母教育方針也突出一"漸"字。

　　從吐魯番所出蒙書習字的書法來看,也顯出階段性特徵。《千字文》等啓蒙教材書法多稚嫩,且常見單字練習,應主要是幼童所爲。《論語》等儒家寫本均爲整篇書寫,書法已具有一定功底但略欠筆法,似是具有一定基礎的學童所爲,可如前述12歲學生卜天壽所寫《論語鄭氏注》等爲參照。還有一些儒家寫本書法精妙已接近于官方寫經,但若以縣學生賈忠禮所寫《論語鄭氏注》等作如是觀,亦不能排除一些年齡較大、書法較好的學生之作。可以說,古代的少年兒童練習書法主要是與學習文化知識密切捆綁在一起,書法教育一開始便扮演重要的角色,并始終貫徹于學生學習的不同階段。

　　從練習書法內容言,自然是以《千字文》《論語》等經典蒙學教材爲主。而敦煌吐魯番出有的法帖、詩歌、佛經、公文等都有單字等反復練習的情況,如是可推及書家法帖、詩歌、佛經、道德倫常、應用文範等都可作爲練字的對象。又其中不乏有書家法帖內容的習字,或以單字或以篇句的形式出現,更突顯出書法在基礎教育階段的重要性。吐魯番出《張安吉墓志》記載"張安吉"是西州州學生,"君乃幼挺神童,早超令譽。背碑未謝,落紙慚焉"[61],落紙書寫背誦碑文範圍亦廣,祇不知遺憾于文章還是書法。

　　習書的基本方式,即擇取相應內容,約以日爲綱,一字反復練習數次。教師的示範、批點等存在于書法教學過程中。多數習字文書,書于紙張之背,是爲廢紙再次利用。

　　概言之,吐魯番出土的與練習書法有關的寫本文書透露出晋唐社會書法教育的普遍性與實用性。書法教育是學習階段不可或缺的內容,與蒙學、經學

[58] 房玄齡等《晋書・馮跋載紀》,第3132頁。
[59] [後晋]劉昫等《舊唐書》,中華書局,1975年版,第4978頁。
[60] [晋]陳壽《三國志》,中華書局,1982年版,第785頁。
[61] 侯燦、吳美琳《吐魯番出土磚志集注》,巴蜀書社,2003年版,第541頁。

教育緊密捆綁，有學者更言漢代"小學實以書法爲主"[62]，唐代私學教育"書法、經學、儒學三足鼎立，共同構建諸生受業内容"[63]，都突出書法于基礎教育階段的重要作用。書法又是古代讀書人必備之技能，"由藝進道"[64]雖含有誇大的成分，然于印刷術普及之前，文化實賴書法以傳播。但是，大衆書法教育的目的，并不是培養書法家，而是爲社會服務。書法教育與儒學教育等相比則必然居其從屬，往嚴重裏説，甚至受"其背經而趨俗，此非所以弘道興世也"[65]等責難。普遍意義上的社會書法教育所需以具有一定的書寫能力即可，此于學生階段便得以貫徹，并靈活擇取適宜的習字内容及方式。

本文爲教育部人文社科青年基金專案"晋唐時期吐魯番及新疆其他地區出土漢文文獻書法研究"的階段性成果，項目編號：20YJC760083。

<div style="text-align:right">

石澍生：西北師範大學

（編輯：李劍鋒）

</div>

[62] 張政烺《六書古義》，載《歷史語言研究所集刊》（十），商務印書館，1948年版，第3頁。
[63] 李錦繡《唐代制度史略論稿》，中國政法大學出版社，1998年版，第234頁。
[64] 如[唐]張懷瓘《文字論》："闡《典》《墳》之大猷，成國家之盛業者，莫近乎書。"載《法書要録》卷四，第129頁。
[65] [漢]趙壹《非草書》，載《法書要録》，第1頁。

尉氏家族墓志研究

南　澤

内容提要：

　　以北齊長樂王尉景爲中心的尉氏家族自西秦至隋歷仕五朝，其家族墓志中雖無名碑巨制，但書法俱爲歷朝上乘。本文首先通過對尉氏家族五代人相關墓志的梳理考證，厘清其家族與姻親關系；其次將尉氏家族墓志書風進行橫向的同期對照與縱向的發展對比，認爲其家族墓志書風的變遷不僅是大書法史發展脈絡的縮影，也是研究區域書法史的重要資料，從尉氏家族與其他區域的墓志對比來看，區域書風的影響與互融或許并不迅速，可能存在發展时差。另通過對尉氏家族墓志志文資料的研究，其家族墓葬的地望問題得到初步解决。

關鍵詞：

　　尉氏家族　尉景　墓志書法　魏碑　歷史文獻

　　20世紀80年代以來，在河北省曲陽縣與行唐縣交界處陸續出土了一批以北齊長樂王尉景爲中心的尉氏家族墓志，這些墓志由北魏至隋，串聯數代人，是研究其家族歷史與墓志書風的重要資料，目前這些墓志散存于河北博物院、山西大同北朝藝術研究院、河北曲陽文保所等地。筆者通過對尉氏家族相關墓志資料的搜集與整理，擬對墓志所載文獻資料、所呈現之書法風格進行研究，就尉氏家族的人物譜系、墓志書風及所反映之書法發展與影響等相關問題略作考論。

一、墓志錄文及形制

　　《魏故儀同三司定州刺史尉公墓志銘》刻于北魏孝武帝永熙三年（534），志高14.5厘米，長59厘米，寬58厘米。

　　魏故儀同三司定州刺史尉公墓志銘。

《魏故儀同三司定州刺史尉公墓志銘》拓片

　　公諱陵，字可悉陵，善無善無人也。先蹤蓋夏後之世，遠胄則部落大人。祖烏地延，以驍雄居守。父初崘，用勳賢襲職，并播美代番，揚聲朔野。公資神嶽靈，稟和秀氣。生而早察，長乃夙成，沉深少言話，慷愾有志節。偏好兵家，尤工騎射。財兼猗白，富巨程羅。重仁義於丘山，輕金玉猶糞土。邊方推其下物，函夏揖其高聲。豐容彰其遐緒，奇骨表其貴位。孝明之始，四海無波，貫魚以次，難用超越。高車軍主，官微選重，位卑任尊。公以名望，乃居此職。寬猛相濟，貞亮有能，迺邇從政，部衆歸德。庶憑尺木而騰霧，遵洲渚以摩雲。降年不永，奄焉遷化，春秋六十一，正光五年二月廿日薨于家。知與不知，莫不傷惻。有子曰景，承藉風流，依因道教，英規橫略，無背當時。舊邑殘毀，本朝淪覆，遂發奇謀，終成義舉，徽名美號，宜萃一門。帝用追思，便加優贈。起軍主為持

節前將軍、定州刺史，子儀同冀州刺史。景痛二親之不待，泣千鍾之有餘，求減身階，以增父爵。詔旨嗟稱，重申八命，爰敕持節寧遠將軍、謁者僕射、授識使巨鹿子劇吉，親臨策贈，進爲使持節都督定州諸軍事、衛將軍、儀同三司、定州刺史，密印綬，祭以太牢，禮也。寸影靡停，尺波匪息，同壤有期，合骨將近。以永熙三年正月廿六日遷葬于常山郡行唐縣之秘村。恐陵穀貿易，丹堊推移，敢勒玄石，永傳不朽。乃作銘曰，其辭云爾：

遲哉洪胄，飄然乃作。世重朔垂，常雄邊漢。爰降我公，陵霜挺萼。專情信義，頃心然諾。未盡人齡，方窮天爵。虎變虯驤，欝爲侯王。葳蕤鹿駕，颯纚龍裳。哀茄（笳）夕轉，楚鐸晨鏘。賓徒淒泣，左右悲涼。一隨黃壤，永棄朱堂。高塋就頹，深泉將杳。日車易暮，夜臺難曉。草馳旅獸，林依翔鳥。霧隱白楊，風吹綠篠。形圖粉繢，名傳緗縹。

《魏故武邑郡君尉氏賀夫人墓志銘》，與其夫《尉陵墓志》同刻于北魏孝武帝永熙三年（534），志高15厘米，長52厘米，寬55厘米。

魏故武邑郡君尉氏賀夫人墓志銘。

夫人諱示回，字示回，廣牧富昌人。衛將軍、儀同三司、定州刺史、尉使君之命婦也。蓋姬姓之苗，韓侯之冑。曾祖干，帝舅之尊，平西將軍、雍州刺史、始平公。祖敦，戚屬地重，庫部尚書。父婆，名望之資，雲中都牧令。夫人世襲寵榮，家承餘慶。婦容既優，母德亦顯。萋萋茂自家庭，灼灼光于夫族。情存周急，意好分貧，室靡停衣，堂無故物。有子曰景，欝爲樑棟。同伊霍之舉，廁桓文之功。貴而能寬，嚴而不害，成知性也。夫人豫有力焉。實宜同名德于三徙，等寵光于萬石。而天不與善，終傾大命，春秋五十八，中興元年十月十日薨于家。昔金母圖畫丹青，羊妻追賞封爵。勳望不殊，古今一揆。實簡帝心，爰發明詔。乃追贈武邑郡君，敕中給事中、安東將軍兼大鴻臚卿張遠親臨策贈。蜜印綬，祭以太牢，禮也。卜云允臧，安厝不遠，便以永熙三年正月二十六日與先公合葬于常山郡行唐縣之秘村。敢述遺芳，庶傳來葉。乃作銘曰：

桐戲修緒，孔樂綿基。始平開業，庫部應期。於穆夫人，清風繼之。生多美事，歿有餘思。天路遐長，人道局促。迅甚驚瀾，儵如風燭。教善斷機，恩能叩斛。名濫世上，身沉泉曲。何古何新，會自成塵。玉衣減色，金爐罷熏。森森長柏，岌岌高墳。勒諸玄石，永播遺芬。[1]

[1] 參見南澤《北魏〈尉陵〉〈賀夫人〉墓志研究》，《書法》2020年第9期，第140—145頁。

《魏故武邑郡君尉氏賀夫人墓誌銘》拓片

《尉州墓誌》，刻于永熙三年（534）正月廿六日，長33厘米，寬18厘米。

魏故常山尉府君之志。

君諱州，字并州，首長軍將初崘之孫，儀同三司，定州刺史可悉陵之子。年廿四，正光五年十月卒于恒州北二百里涼城郡。詔贈征虜將軍、常山太守。永熙三年正月廿六日葬于中山行唐之秘村。

《尉州墓志》拓片

《尉茂墓志》，刻于大象二年（580）十一月三日。志長62厘米，寬61厘米，志蓋底長62厘米，寬61厘米，蓋頂長48厘米，寬47厘米。

齊故太常卿武陵尉王之墓志銘。

君諱茂，字世興，代郡平城人，蓋帝軒轅之苗裔也。源流浚邈，基構崇迴，遍勒先賢之書，備在名山之策。祖景，大司馬、太保、太傅，詔贈長樂王、假黃鉞，諡曰武恭王。鴻勳茂烈，盛範英猷，迹被彤戈，饗從清廟。父璨，司空、司徒、太尉、大將軍、大司馬、太保、長樂王，詔贈右丞相、假黃鉞，諡曰文成王。位冠百司，道高庶尹，彈壓夔龍，卷懷平勃。若夫山稱群玉，潤木之寶，彼存鬱白三珠，照夜之珍。斯在物既爾矣，人亦宜然。君藉慶含章，資神挺秀，生稟絕群之識，弱有異人之姿。剋岐剋嶷，著乎繈褓，如珪如璋，顯于齠歲。孝友因心，不俟成德，廉讓由己，非藉妙年。幽桂崇蘭，未可喻其芬馥；凝脂點黍，

《尉茂墓志》志蓋拓片

《尉茂墓志》拓片

不足譬其容表。體未勝衣,咸許之以衛器;步繼舉履,便有異于常童。凤成早惠之奇,神縱生知之美,良已遠傾遂古,獨暎當時。任氏幼童,不遑捧轡,楊門稚子,未允執鞭。既家有大功,世傳人爵,彈戚里之榮盛,窮相門之光寵。第賦兼開,山河累誓,恩澤所被,裂壤建侯。以河清二年三月封萬年縣開國公,食邑一千户。方謂天鑒居厚,神聽無違,享衛武之遐年,膺北平之遠筭。進可以驥首奮翼,爲龍爲光;退可以袞衣繡裳,拜前拜後。而匣玉遽銷,掌珠俄化,故以悲纏行路,恨動衣簪。以河清二年秋七月,薨于鄴都之崇福里净居寺,時年五歲。詔曰:童汪脆促,見惜魯侯,奉車早夭,追傷劉帝。長樂王第六息,故萬年縣開國公世興,道勳令胤,珪璧凤成,質暎綺襦,譽華戚里。晨露遽流,臨川興悼,宜蒙哀册,用光北壤。可贈使持節、都督定州諸軍事、定州刺史、儀同三司、太

常卿、武陵王，公如故。永昌恭穆長公主，皇帝之第四女也，甫旭淪光，方菁天秀，哀深左嬪之簫，悼甚陳王之詞。雖復精爽上歸，塗茗（？）下壞而交輪同穴，有慰旒冤。粵以天統元年歲次乙酉五月壬午朔三日甲申，行合葬于公主之舊陵，鄴城西南九里。大象二年歲次庚子十一月癸未朔三日乙酉，改葬黃臺，就父祖陵域所恐寒暑遞襲，陵壑易遷，銘石泉陰，式昭不朽。其詞曰：若水靈源，軒臺層構，百代無殞，千祀彌茂。潛祉勃興，剋昌遐胄，王門公族，不悉其舊。餘慶不已，篤生孺子，秘鉞未儔，神璧非擬。質華松桂，譽芳蘭芷，甫秀童牙，遽淪兒齒。萬年短折，平原夭暴，異世同悲，永言興悼。寵以文物，光以諡號，仰彼貴神，成此嘉好。變輪結轍，四牡齊鑣，紆餘邙阜，邐迤漳橋。月華幽夾，煙晦松朝，故臺不毀，空聽餘簫。

《尉粲妃叱列氏墓誌》，刻于隋開皇十四年（594）十一月十二日，志長77厘米，寬73厘米。志蓋底長77厘米，寬72厘米，蓋頂長45厘米，高44厘米。

叱列太妃墓誌。

妃諱毗沙，恒州西部人，大庭氏之後也。其先世總部落，居于叱列山，遂爲氏焉。祖歸，魏武衛將軍、臨江公，功參七德，任寄戎昭。考平，齊司空、莊惠公，位踐三槐，坐稱論道。妃凝華蘭囿，耀彩蕃闈，孝友夙彰，幽閑早茂。言崇婉順，妙叶生知之符；動會鏗鏘，何勞師氏之説。觀圖訪史，柔懋自得于懷；女憲嬪風，窈窕無憑于禮。加以奩開曉鏡，焜帔姮娥，牖入晨暉，全疑神女。暨于四善光備，六禮遄臻，率循粢盛，虔恭蘋藻。太傅、長樂尉王，望窮台鉉，戚連震極，領袖人倫，規模朝棟。然則正位小君，弘茲內範，自家形國，肆我光儀。魏武定八年，封河間郡君。頃之齊室革命，家享元功，始欣夫貴，終盛妻榮。皇建元年，授長樂國妃。維魚軒繡轂，弗以高人；翟彩絺衣，彌加克己。既而朝殲上宰，室靡人龍，鬙髮蓬飛，啼痕竹變。詔贈假黃鉞，諡曰文成王。若夫罕旗黃鉞，安石之寵未虧；祁隴

《尉粲妃叱列氏墓誌》志蓋拓片

《尉粲妃叱列氏墓志》拓片

玄軍，去病之儀斯在。空盡哀榮，藐然惸稚。尔迺辟强仕漢，甫及成童，子等其年，玉珪入侍。移居就學，停餐問政，志潔松筠，德宣纖輔。武平五年，進位太妃，綸言徒照，感往彌傷，黽俛光陰，訓貽孤幼，孝誠昭合，錫賚殷繁。所謂允膺負荷，克隆堂構者矣。方期乾鑒有察，曰仁者壽，閨憲振于華蕃，母儀光于上國。豈圖鍾絲驟改，無復溫清之期；口澤虛存，唯增聖善之泣。嗚呼哀哉，粵以大隋開皇九年五月廿四日，遘疾薨于定州恒陽縣高平鄉之大宅，春秋五十有七。至十四年歲次甲寅十一月辛酉朔十二日壬申，式祔文成王之塋。世子世辯，齊嗣王，隋開府儀同，豐州刺史。唯孝唯誠，立功立事，情深風樹，痛結蓼莪。于是爰命冢孫，奉陳遺範。敢竭痛才，迺爲銘曰：邈矣遐冑，綿派□流，南徂北徙，綏遠懷柔。因居表氏，據土稱酋，德宣沙隴，威披荒幽。不顯踵武，寔惟規矩，弈葉袞衣，蟬聯帝輔。乃挺淑人，允鍾福聚，靜若澄淵，動

《尉仁弘墓志》拓片

如甘雨。恭斯婉順，擅此容儀，洛濱非麗，巫嶺慚奇。箴訓備覽，組紃無虧，四善既集，百兩攸宜。國奉小君，家承內主，敬其帷薄，尸其酒脯。夫超十亂，子陵三虎，義感徙鄰，功成斷縷。志慕宗玄，心崇正覺，如何不吊，先秋已剝。桂落春霜，花殘夏雹，未盡鵬椿，翻迷晦朔。薤歌遷殯，容車戒晨，荒郊易瞑，松門不春。悲哉永夜，千祀長淪。

《尉仁弘墓志》，刻于隋大業八年（612）二月廿二日。志長40厘米，寬23厘米。

君字仁弘，太安狄那人。齊長樂王尉粲之孫，隋開府豐州刺史世辨第三子。君年成立，仁壽二年以勳門陰，重擢任皇右挽郎，勅授游騎尉。大業三年，任漢東郡司功書佐。至七年，聖皇念舊，別詔追集，補右驍衛司騎參軍，不餘旬日，除驍衛司倉。以大業八年二月一日，春秋卅有三薨于燕薊，其月廿二日權殯大墳東北。嗚呼哀哉，實可傷悲。

依據現有尉氏家族墓志及錄文，我們可將其家族簡要譜系梳理于下：

二、尉氏家族譜系及史料考略

拙文《北魏〈尉陵〉〈賀夫人〉墓志研究》中對《尉陵墓志》的一處釋文"公諱陵，字可，悉陵善無善無人也"有誤，應爲"公諱陵，字可悉陵，善無善無人也"，"可悉陵"爲當時尚未漢化的胡名，墓志中出現的"祖烏地延，父初崙"亦爲胡名。尉陵卒于正光五年（524），春秋六十有一，即可推算出其應出生于北魏和平五年（464），而其卒的正光五年（524）已是孝文帝拓跋宏遷都洛陽（494）全盤漢化後的第三十年，似乎漢化潮流對黃河以北尤其是留在故都平城的代人集團的影響是有限的，墓志中的先輩名諱仍以胡名記之。鮮卑政權在向南發展的過程中吸收了許多其他部落，而尉遲氏便是北魏代人集團的重要姓氏，《魏書·官氏志》記："比欲制定姓族，事多未就，且宜甄擢，隨時漸銓。其穆、陸、賀、劉、樓、于、嵇、尉八姓，皆太祖已降，勳著當世，位盡王公，灼然可知者，且下司州、吏部，勿充猥官，一同四姓。"[2] 北魏政權中的勳臣八姓可以說代表了當時代人集團的權力高峰，在一定程度上僅次于北魏皇室。這些氏族通過與皇室的不斷聯姻加強彼此聯繫，鞏固自身穩定，在北魏的政權更迭中，尉氏家族中的尉景、尉世辯、尉茂等均有與當朝政權的聯姻活動，以此鞏固家族地位。

（一）尉氏家族人物考

《尉陵墓志》中所記"祖烏地延"，《晋書》有記："乙弗鮮卑烏地延率户二萬降于熾磐，署爲建義將軍。"[3] 烏地延原爲十六國時期鮮卑乙弗部首領，即《尉陵墓志》中所言"遠胄則部落大人"。尉陵史書無載，唯有其自身《魏故儀同三司定州刺史尉公墓志銘》及其夫人《魏故武邑郡君尉氏賀夫人墓志銘》這對鴛鴦志中有所記述，《尉陵墓志》記："公資神嶽靈，禀和秀氣，生而早察，長乃夙成，沉深少言話，慷慨有志節……高車軍主，官微選重，位卑任尊。公以名望乃居此職。寬猛相濟，貞亮有能，遐邇從政，部眾歸德。庶憑尺木而騰霧，遵洲渚以摩雲。降年不永，奄焉遷化，春秋六十一，正光五年二月廿日薨于家。起軍主爲持節前將軍定州刺史，子儀同冀州刺史"。通過

[2] [北齊]魏收《魏書》卷一百一十三，中華書局，1974年版，第3014頁。
[3] [唐]房玄齡等《晋書》卷一百二十五，中華書局，1974年版，第3125頁。

《尉陵墓志》志文我們不難看出，其所任"高車軍主"一職在北魏的官階體系中并不算高，不然志文內容不會出現"官微""位卑"及"庶憑尺木而騰霧，遵洲渚以摩雲"等詞句。"尺木"是古人認爲龍昇天時所憑借的短小樹木，漢王充《論衡·龍虛》言"龍無尺木，無以昇天"[4]，"洲渚"則爲水中的小陸地，後世也多將此作爲對登仕的憑借。尉陵是尉氏家族中承上啓下的一個節點，從前來看，烏地延至尉陵的官職越來越小，似是在走下坡路，而其子尉景又將帶領尉氏一脈走向另一高峰。

關于尉景，可以説是尉氏家族的"中興之人"。尉景是北齊開國的重要功臣，亦是齊高祖的姐丈，尉景妻爲高歡之姊高婁斤，有《魏太保尉公妻故常山郡君墓志銘》。[5]《北齊書·尉景傳》與《北史》全同，記爲："尉景，字士真，善無人也。景性溫厚，頗有俠氣。景妻常山君，神武之姊也。以勳戚……遇疾，薨于州。贈太師、尚書令。齊受禪，以景元勳，詔祭告其墓。皇建初，配享神武廟庭，追封長樂王。"[6]另據尉景之孫《尉茂墓志》所記："祖景，大司馬、太保、太傅，詔贈長樂王、假黃鉞，諡曰武恭王。"可知尉景卒後的諡號有"武恭"一項，此項不見于史料，可補。尉景弟尉州有墓志留存，志記爲"常山尉府之君，君諱州，字并州，酋長軍將初嶮之孫，儀同三司，定州刺史可悉陵之子。葬于中山行唐之秘村"，與尉景譜系相合，且于永熙三年（534）遷葬于尉家祖塋，可斷定是尉陵之子，尉景之弟無疑。尉州此人《魏書》《北史》均無載，此志可補史書之遺，亦可完善尉氏譜系。

尉粲爲尉景之子，襲其長樂王封號，其妻《尉粲妃叱列氏墓志》藏于大同北朝藝術研究院，關于尉粲的人物身份，拙文《北魏〈尉陵〉〈賀夫人〉墓志研究》已有詳述，此不再贅。另關于尉粲卒後的封贈問題，《北史》《北齊書》皆爲"位司徒，太傅"，不見諡號，其妻《尉粲妃叱列氏墓志》記："詔贈假黃鉞，諡曰文成王"，另有尉粲第六子尉茂墓志所記："父粲，司空、司徒、太尉、大將軍、大司馬、太保、長樂王，詔贈右丞相、假黃鉞，諡曰文成王。"可知尉粲應有"文成"諡號，但史書未載，可補其缺。尉粲子世辯，襲其祖尉景、父尉粲的長樂王封號。《北齊書》記："（粲）子世辯嗣。周師將入鄴，令辯出千餘騎覘候，出滏口，登高阜西望，遥見群烏飛起，謂是西軍旗幟，即馳還，比至紫陌橋，不敢回顧。隋開皇中，卒于浙州刺史。"[7]《北史》所記兩處微有不

[4] 黄暉《論衡校釋》，中華書局，1990年版，第289頁。
[5] 郭茂育、谷國偉、張新峰編《新出土墓志精粹》（北朝卷下），上海書畫出版社，2014年版，第9頁。
[6] [唐]李百藥《北齊書》卷十五，中華書局，1972年版，第194頁。
[7] 李百藥《北齊書》卷十五，中華書局，1972年版，第195頁。

尉氏家族直系及部分姻親譜系圖

同，其一爲"令世辯率千餘騎覘候"，其二爲"不敢顧"，其餘皆同。其母《尉粲妃叱列氏墓志》有記："世子世辯，齊嗣王，隋開府儀同，豐州刺史"，尉世辯之妻爲北齊神武皇帝之孫，高祖文宣皇帝之女高寶德，有《齊故長樂郡長公主尉氏高夫人墓志銘》留存，[8]志文對尉世辯所記爲："齊左衛大將軍、開府儀同三司、使持節、瀛州諸軍事、瀛州刺史，大隋使持節、疊州諸軍事、疊州刺史、長樂郡王尉公世辯"，高寶德薨于大隋開皇元年（581）疊州府舍，春秋卅有三，《北史》《北齊書》祇有尉粲"隋開皇中，卒于淅州刺史"之記載。綜合上述志文及史料我們可以推測出尉世辯大致的官職經歷，即其在北齊爲左衛大將軍、儀同三司、瀛洲刺史，入隋後先爲儀同三司、疊州刺史，後爲儀同三司、豐州刺史，最後卒于淅州刺史。隋朝時"儀同三司"爲散官名，尉世辯最後卒于

[8]《高寶德墓志》，全稱《齊故長樂郡長公主尉氏高夫人墓志銘》，志石曾流失海外，現藏河北博物院。

淅州刺史任上時的"儀同三司"或爲史所遺，或被隋朝撤銷。

尉茂爲尉世辯之弟，有《太常卿武陵王墓志》留存，從其志文"君諱茂，字世興，長樂王第六息"，可知尉茂爲尉粲第六子，因疾五歲而亡，贈儀同三司、定州刺史、太常卿、武陵王。尉仁弘爲尉世辯第三子，有《尉仁弘墓志》留存。志文記其爲："太安狄那人。齊長樂王尉粲之孫，隋開府豐州刺史世辯第三子。"志文中其父名作"世辨"，《北史》《北齊書》《尉粲妃叱列氏墓志》皆作"辯"，應爲《尉仁弘》墓志誤。在梳理尉氏家族直系及姻親關係後，可得到尉氏家族從烏地延至尉仁弘七代人及部分姻親譜系圖。

（二）尉氏家族墓志所載籍貫地及卒葬地情況

在現有的尉氏家族及其姻親墓志資料中，除烏地延、尉初崘無可考外，基本可以較爲詳細地勾畫出尉氏各代的籍貫地與卒地、葬地信息，現製表于下：

表1　尉氏家族各代籍貫、卒地及葬地分布情況表

志主	代數	籍貫	薨地及時間	最終葬地及時間
烏地延	初代	無考	西平	無考
初崘	二代	無考	無考	無考
尉陵	三代	善無善無人	家（524）	遷葬于常山郡行唐縣之秘村（534）
尉景	四代	善無人	青州（547）	無考，妻高婁斤葬于行唐縣（540）
尉州	四代	常山郡	涼城郡（524）	中山行唐之秘村（534）
尉粲	五代	善無人	無考（581—594）	無考，妻叱列毗沙附葬文成王（尉粲）之塋（594）
尉世辯	六代	善無人	淅州	無考，妻高寶德葬于黃臺之墟，先世之陵（583）
尉茂	六代	代郡平城人	鄴城（563）	遷葬于常山郡行唐縣之秘村（580）
尉仁弘	七代	太安狄那人	燕薊（612）	祧殯于大墳東北（常山郡行唐縣之秘村）（612）

在現有的尉氏墓志中，最早明確記載籍貫信息的是《尉陵墓志》，記爲"善無善無人也"，據《魏書·地形志》恒州條記："善無郡，天平二年置。領縣二，善無（前漢屬雁門，後漢屬定襄，後屬）、沃陽"[9]。如前文所說，尉陵所屬的尉氏一脉并未與孝文帝遷都洛陽，而是留在了故都平城周邊，并輾轉至善無郡善無縣，或還與公元4世紀末道武帝的分土定居、離散部落政策有關。尉景弟《尉州墓志》記其爲常山人，卒地爲恒州北二百里涼城郡，最終葬地爲中山行唐之秘村。查《魏書·地形志》，定州下轄常山郡、中山郡等五郡

[9] 魏收《魏書》卷一百六上，第2498頁。

二十四縣，其中常山郡下轄七縣。有記："常山郡，漢高帝置，曰恒山郡，文帝諱恒，改爲常山，後漢建武中省真定郡屬焉。孝章建初中爲淮陽，永元二年復。行唐，二漢、晋曰南行唐，屬，後改。"[10]可知行唐是常山郡下轄七縣之一，另中山郡亦轄七縣，其中有唐縣，或爲刊刻時誤。尉茂爲尉景之孫，尉粲之子，世辯之弟，籍貫理應記爲"善無人"，而《尉茂墓志》所記爲"代郡平城人"，這裏所言平城概指代都或北都所轄京畿之地。北齊時平城置恒州，《魏書·地形志》記："恒州，天興中置司州，治代都平城，太和中改，領郡八，縣十四。"[11]其中代郡、善無郡均隸屬恒州，平城又屬代郡，北周時廢，《尉茂墓志》便以平城代恒州，另或許也與尉茂及高湛早夭之女（永昌郡長公主）配冥婚之禮葬風俗有關。《尉仁弘墓志》記其籍貫爲太安狄那人。《魏書·地形志》朔州條有記："朔州，本漢五原郡，延和二年置爲鎮，後改爲懷朔，孝昌中改爲州。後陷，今寄治并州界，領郡五，縣十三。大安郡，領縣二，狄那、捍殊。"[12]《北齊書·竇泰傳》載："竇泰，字世寧，大安捍殊人也。"[13]而《北史》及其後均改爲"太安捍殊人也"[14]。《北齊書》已均作"太安"記，可知太安即大安（今山西壽陽）。另善無地名隋時已廢，故刻于隋大業八年的《尉仁弘墓志》記其爲太安狄那人，未記爲善無人。

　　通過對現有材料的匯集與整理來看，明確葬在常山郡行唐縣之秘村的有尉陵夫婦、尉景妻高婁斤、尉州、尉茂、尉仁弘等人，其餘之尉初崙、尉景、尉粲因未見墓志而暫無可考，《尉粲妃叱列毗沙墓志》雖記"附葬文成王（尉粲）之塋"，但其出土于何處已不可知。另據表可得，尉氏一族多數都有遷墳經歷，如尉陵、賀夫人、尉州都于永熙三年（534）正月廿六日葬于中山行唐之秘村，以及與高氏公主配冥婚的尉茂，先葬公主陵地，再遷"茂祖（尉）陵之域所"等事，體現出代人濃厚的戀祖情節，亦有助于我們了解當時的殯葬文化與風俗。

　　《尉陵墓志》《賀夫人墓志》出土于今河北省曲陽縣産德鄉鋪上村，其四世孫尉仁弘墓志出土于今河北省曲陽縣産德鄉王家弓村西北，鋪上村位于王家弓村西南方，直綫距離不足兩千米，據此我們可以大致推斷出尉氏祖塋的大體位置。據《尉仁弘墓志》記"權殯于大墳東北"，即遷葬到現在的王家弓村西北角，那麼可以推測，王家弓村的西南角、鋪上村的西北角所交叉重疊的區域應屬《尉仁弘墓志》所記之"大墳"位置，即尉氏祖塋所在地。

[10] 魏收《魏書》卷一百六上，第2462頁。
[11] 同上，第2497頁。
[12] 同上，第2498—2499頁。
[13] 李百藥《北齊書》卷十五，第193頁。
[14] [唐]李延壽《北史》卷五十四，中華書局，1974年版，第1951頁。

三、尉氏家族墓志書法風格分析

　　書法上對北碑體的重視，源于清朝乾嘉時期金石考據之學的發展。最初肯定北魏書法藝術價值的當屬阮元，其在《北碑南帖論》中言："是故短牋長卷，意態揮灑，則帖擅其長；界格方嚴，法書深刻，則碑據其勝。"[15]并首次提出"北碑"這個寬泛的概念。後經包世臣、康有爲等人發展，由康有爲在《廣藝舟雙楫》中正式提出"魏體""魏碑"之說，其言："北碑莫盛于魏，莫備于魏，蓋乘晋、宋之末運，兼齊、梁之風流，享國既永，藝業自興。孝文黼黻，篤好文術，潤色鴻業。故太和之後，碑版尤盛，佳書妙製，率在其時。延昌、正光，染被斯暢，考其體裁俊偉，筆氣深厚，恢恢乎有太平之象。晋、宋禁碑，周、齊短祚，故言碑者，必稱魏也。凡魏碑，隨取一家，皆足成體，盡合諸家，則爲具美。雖南碑之綿力，齊碑之逋峭，隋碑之洞達，皆涵蓋渟蓄，蘊于其中。故言魏碑，雖無南碑及齊、周、隋碑，亦無不可。"[16]足見其對魏碑之推崇。但康有爲《廣藝舟雙楫》中所提出的魏碑品目雖"平城""洛陽"時期書迹兼有，但主體還是以"洛陽時期"爲多，故碑學盛行以後學魏碑者多以北魏後期（即洛陽時期）的書迹爲宗而少知平城碑迹，不免爲憾。

　　孝文帝遷都洛陽後，北魏貴族及異姓王公刊刻墓志之風大興，北朝墓志由"平城時期"的斜畫緊結向"洛陽時期"的平畫寬結過渡。尉氏家族數代人的墓志歷經西秦、北魏、東魏、北齊、隋代等五朝政權，近兩百年時間，這一時期的北朝墓志也恰恰經歷了多種書風的流變，如互爲前後且并行發展的魏碑"平城體"與"洛陽體"、經過東西魏延續後發展出的北齊復古隸書及隸楷雜糅書體等，并逐步呈現出篆、隸、楷等多體上石，異彩紛呈的發展階段。這一時期的多樣發展在將北朝墓志書法推向頂點的過程中也爲唐代楷書銘刻體的出現埋下伏筆，在對尉氏家族墓志書法進行整體梳理研究的基礎上（見表2）將其家族墓志所體現的書法風格分爲三個階段分別論述，以期更加明晰這一時期的書風演變。

[15] [清]阮元《揅經室集》三集卷一，鄧經元點校，中華書局，1993年版，第598頁。
[16] 祝嘉《〈藝舟雙楫〉〈廣藝舟雙楫〉疏證》，巴蜀書社，1989年版，第256頁。

表2 尉氏家族墓志單字及書風對比表

墓志銘	刊刻時間及書體	單字及書風對比			
《尉陵墓志》	北魏永熙三年（534）無蓋，志楷書	山	故	尉	義
《尉陵妻墓志》	北魏永熙三年（534）無蓋，志楷書	山	故	尉	雲
《尉州墓志》	北魏永熙三年（534）無蓋，志楷書	山	故	尉	光
《尉景妻墓志》	東魏興和二年（540）無蓋，志楷書	山	故	尉	申
《尉茂墓志》	北周大象二年（580）蓋篆書志隸楷雜糅偏楷書	山	故	尉	乖
《尉茂妻墓志》	北周大象二年（580）蓋隸楷雜糅偏楷志楷書	仙	故	尉	墓
《尉粲妃墓志》	隋開皇十四年（594）蓋隸楷雜糅偏隸志隸書	山	州	尉	叱
《尉仁弘墓志》	隋大業八年（612）無蓋，志楷書	太	物	尉	重

（一）"平城體"向"洛陽體"過渡後期的魏碑銘刻體

上文所謂北魏"平城時期"，是指公元4世紀末道武帝拓跋珪定都平城至5世紀末孝文帝遷都洛陽的百餘年時間，此時的北派書法雖尚未完全從隸書中衍化，但已有楷書概念。如太武帝始光二年（425）詔曰："自茲以降，隨時改作，故篆隸草楷，并行于世。然經歷久遠，傳習多失其真，故令文體錯謬，會

義不愜，非所以示軌則于來世也。今制定文字，世所用者，頒下遠近，永爲楷式。"[17]劉濤在《中國書法史·魏晉南北朝卷》中認爲這裏所言之"楷"，便指"無波磔的正體字"[18]，即魏碑"平城體"的早期形態。關于"平城體"，姜壽田認爲："平城體是在北涼體基礎上，又施以方筆斬截的筆法，遂形成魏碑雄奇角出的典型風格。它代表着北派楷書的嶄新探索，而與南派楷書尤其是南派大字楷書拉開了很大距離。"[19]如平城後期所製的《暉福寺碑》，已出現"斜畫緊結"之字態，趨近于南朝楷書，但仍保留有明顯可見的隸意，欹側字勢與撇捺舒展尚不明顯。北魏孝文帝遷都洛陽正式完成于太和十八年（494），這是北魏王朝經過百年積累，特別是太和改制後國力强盛的直接體現，書法藝術也由此進入魏碑體的"洛陽時期"，在如此綜合國力與時代環境的反映下，"洛陽體"也亦呈現出康有爲所言"體裁俊偉，筆氣深厚，恢恢乎有太平之象"。這一時期所刊刻的如《元楨墓志》《始平公造像記》《孫秋生造像記》等，點畫豐滿俊俏，俯仰向背各有姿態，起筆斜切橫畫開張，收筆頓挫明顯，整體呈左低右高的欹斜字勢，豎鈎由早期的平推出鋒變爲上挑出鋒，大大增强字勢動感，"整字結體間架已是斜畫緊結而不是平畫寬結。這類以斜畫緊結爲共同特徵的新體楷書，楷法遒美莊重，接近東晉王獻之《廿九日帖》和南朝王僧虔《太子舍人帖》的楷書。"[20]由于這類楷書最早在北方洛陽地區的上流社會所流行，故將此類楷書稱之爲"洛陽體"。

　　尉氏家族墓志的書法風格隸屬于這一時期的有《尉陵墓志》《賀夫人墓志》（尉陵妻）、《高婁斤墓志》（尉景妻）、《尉州墓志》，這四方墓志是較爲純粹的北魏楷書銘刻體，尉陵、賀夫人、尉州三人的卒時與卒地雖不同，但遷葬及墓志刊刻時間皆爲永熙三年（534）。尉陵墓志中雖碑別字較多，但書法風格頗具特點，方整峻折的用筆中暗含圓轉，結體欹側取勢，有自由揮灑，天真爛漫之態，從整體形態來看，整志書法的字態架構已受"平畫寬結"的影響，但未如高度成熟後的"洛陽體"般强調規矩，程式化程度較低，通過字勢的擺布與結體的收放，較好地表現出奇異靈動，舒展自如之感。如志文中"好、秀、而、承、位"等字，在保持中宫緊收的前提下突出了撇捺開張的欹斜姿態，似有北朝民間書風之樸拙趣味，以意趣爲尚。相較而言，《賀夫人墓志》的書法風格在結體規整上則略勝一籌，通篇用筆圓轉較多，給人以圓潤飽滿，端雅勁挺之感，洋溢着秀逸之氣。與《尉陵墓志》

[17] 魏收《魏書》卷四上，第70頁。
[18] 劉濤《中國書法史·魏晉南北朝卷》，江蘇教育出版社，2009年版，第428頁。
[19] 姜壽田《平城體與魏碑源流》，《中國書法·書學》2019年第4期，第65頁。
[20] 劉濤《中國書法史·魏晉南北朝卷》，第434—435頁。

相比，《賀夫人墓志》"平畫寬結"的字體形態更爲突出，字形重心分布均勻，偶有奇崛字勢以調整章法，此志用筆提按分明，楷書的果決與圓轉巧妙地融合，如"尊、雲、舉、芳、葉"等字，鈎、點、撇、捺出鋒犀利，筆畫舒展，結體略呈扁勢又不失勁健之感，爲整志凌厲質樸的書風增添了幾分感覺。《賀夫人墓志》雖較爲規整但并未囿于常法，用筆雍容平正，開合有度，無論從結體還是用筆上都可隱隱看出"平城體"向"洛陽體"過渡後期尚存的些許不羈，不及標準"洛陽體"之緊結茂密、恣肆端方。《尉州墓志》整體規格較小，因與上述二志刻于同年，故整體區別不大，但相較于《尉陵墓志》《賀夫人墓志》二志稍顯"洛陽體"之整飭樣貌。如墓志中"常、定、之、虞"等字，點畫雖直接側鋒起筆，但豐厚飽滿、乾净利落，轉折與棱角處不見連帶，有斬釘截鐵之勢。在對待有長橫長竪的字時，不會刻意縮短或拉長該字主筆，結體收放自如，寬博舒朗，再如"山、將、光、城、六"等字，雖志面描有輕微界格，但在不逾越界格的前提下可以做到整體調節，局部開合的章法效果，在平緩中見恣肆，于豐厚中見骨力。

《高婁斤墓志》爲尉景之妻墓志，高婁斤于東魏天平三年（536）薨于晋陽，興和二年（540）年葬于行唐，墓志有破損，原石尺寸不詳，殘石高58厘米，寬74厘米。此志刊刻時間相較上述三志晚六年，書法風格樸拙剛健，有氣勢雄俊、端正挺拔之感。志文書刻多以方筆爲主，但方中含圓，偶有平緩内斂之意，如"中、不、師、及、志"等字，竪筆不似前期墓志般平推出鈎或直接斬斷，而是微微傾斜的自然出鋒，點到爲止亦不失風神，頗有後世顔楷外拓之姿。整志書法通過對右上方的橫向取勢作出欹側的結體，雖多取斜勢但字體端正，少有歪斜，字形上呈扁方，筆畫左收右放、上緊下松，開合有度，足見書丹者水平之高。再如志中"正、于、均"等字，點畫牽絲明顯，略帶行書筆意，"興、方"等字橫畫提按明顯，兩頭粗中間細，營造字勢欹側跌宕之感，也使整方墓志在拙樸剛健的基調上多了幾分峻逸靈動之氣。

從對"平城體"和"洛陽體"的梳理我們發現，"洛陽體"魏碑的成熟寫法，如《元楨墓志》《始平公造像記》等的主要書法特點，"平城體"的《暉福寺碑》已基本具備，若將《暉福寺碑》的撇捺加以開張，其幾乎可與"洛陽體"楷書相媲美。殷憲認爲："洛陽時期的魏碑與平城時期的魏碑存在着一種直接的承接關系。也就是說，大同諸多形式的魏碑銘石、書迹和洛陽的諸多造像記、墓志銘，在時間上是一個早與晚的關系，在書體、書風的生成和發展上則是一個源與流的關系。"[21]可以説，"洛陽時期"欹側新妍的楷書并非

[21] 殷憲《北魏平城書迹研究》，商務印書館，2016年版，第13頁。

突然出現，其先導便是"平城時期"（尤其是平城後期）《暉福寺碑》一類的北魏楷書。如果將北魏楷書置于公元5至6世紀的大背景中來考察，我們可以側面的將"平城體"與"洛陽體"的源流關係看作是地域書風互相影響的"時間差"，這一點在尉氏家族墓志的橫向對比中也可窺見端倪。公元534年北魏分裂爲東西魏，彼時的"洛陽體"早已完成對"平城體"的吸收再造，點畫形態間頗多南派楷法韵味，方圓兼備。而刊刻于同年北方的《尉陵墓志》《尉州墓志》等，仍是方俊斬截姿態，幾乎不見圓筆。實際上，在北魏立國之前，南北書法已經形成了"南妍北質"的分野，楷書方面"南方進展快，二王一脉的楷書吸收了早期行書一拓直下的筆法和内擫的筆勢，體態是欹側的斜結，基本上剔除了早期楷書的隸筆；北方進步慢，北魏平城時期的橫畫還保留着許多'新隸體'的平直寫法，平城時期的楷書字脚以'平脚氐'和'右低氐'兩種爲常見，體態是橫向的平結"[22]，也正是恰恰因爲"平城體"楷書雜有的古樸隸式與隸意，纔爲後來北齊的隸意楷書與復古隸書埋下伏筆。

（二）魏末至北齊的"隸意楷書"及完全體隸書

以北魏墓志爲代表的方正整飭類楷書銘刻之後，至北周、北齊時期，墓志刊刻出現了短暫的融入篆隸遺韵，趨向圓式，向隸意求復古的書風。這一時期的隸書或隸意楷書主要是在魏碑楷書的基礎上融以隸意，在墓志字體上的表現則是或用隸形、或參隸筆，這一時期的復古隸書大多是秀麗工穩一路，雖承漢魏隸書之遺韵，但多細勁之筆而少雄强之姿。此種書風的墓志還有北齊天寶七年（556）的《穆瑜妻陸氏墓志》、天保八年（557）的《元叉妻胡玄輝墓志》、天保十年（559）的《崔寬墓志》、河清二年（563）的《高孝瑜墓志》，北周大象二年（580）的《尉茂墓志》及《永昌郡長公主墓志》等，完全體隸書則如天寶六年（555）的《郭哲墓志》、太寧二年（562）的《王震墓志》及刻于隋開皇十四年（594）的《尉粲妃叱列氏墓志》等。

刻于北周的尉茂、永昌郡長公主這一對鴛鴦志是帶有明顯篆隸遺韵的墓志，這兩方墓志都有非常豪華的志蓋，《尉茂墓志》志蓋陰刻篆書"齊故太常卿武陵尉王墓志銘"，《永昌郡長公主》志蓋陰刻楷書"齊故皇帝之女永昌郡長公主之墓志"。北朝墓志篆額一般取法三國《天發神讖碑》之"倒薤形"字體較多，用筆方整勁截、露鋒出筆，結體方圓兼備，筆力偉健，近人馬宗霍《書林藻鑒》謂："今所傳《天發神讖碑》，以秦隸之方，參周篆之圓，勢險而局寬，鋒廉而韵厚。將陷復出，若鬱還伸，此則東都諸石，猶當遜其瑰偉。即此偏師，足

[22] 劉濤《中國書法史·魏晋南北朝卷》，第431頁。

以陵轢上國,徒以壁壘太峻,攀者却步,故嗣音少耳。"[23]足見其推崇。《尉茂墓志》篆額與一般取法《天發神讖碑》并加以鳥蟲篆裝飾不同,其志蓋篆書頗具漢代碑刻篆額意韵,志蓋有列無行,不求整齊劃一但又規整嚴謹,結體雖以方形爲主而不刻意做作,字形隨勢而變、舒展自然,其中"尉、王"等字略帶裝飾意味,筆力蒼勁渾厚又不顯呆滯刻板,實爲北朝墓志篆額之精品。《永昌郡長公主墓志》志蓋則是以楷書爲主而兼涉隸意,如志蓋中的兩個"之"字均是漢隸寫法,與《張遷碑》中"之"字相同,"主、墓"二字頭部點畫略有裝飾意味,整體格調不及其夫《尉茂墓志》志蓋高古。觀二志志文書風,似出同一書丹者之手,然《永昌郡長公主墓志》較《尉茂墓志》更加規整,更偏有北魏墓志銘刻體峻整雄健之姿,且整志書法安排得當,不逾規矩。《尉茂墓志》則稍顯隨意,與《永昌郡長公主墓志》相比雖仍以方筆爲主,但暗含圓筆較多,點畫溫和,筆畫恣肆秀美,折筆或圓或頓呈簡勁之勢,如"山、壹、昌、華、日"等字兼有篆、隸形態,有較强的裝飾意味,"之、世"等字全做隸書字形及寫法,"長、保、三、平"等字雖是楷書形態,但主筆捺脚上挑出鋒,是明顯的"隸意楷書"。二志雖整體風格趨同,似出同一書者之手,但或是《永昌郡長公主墓志》刊刻在前而《尉茂墓志》在後,《尉茂墓志》最後一行志文明顯安排不下且書寫隨意,有倉促而就之嫌。如末行"穆、草、刻、啓"等字體的局部出現行書的連帶寫法,也說明當時除了官方墓志是魏碑銘刻體之外,行書字體或也流行于民間。

　　與《尉茂墓志》《永昌郡長公主墓志》二志不同的是,刻于隋開皇十四年(594)的《尉粲妃叱列氏墓志》無論是志蓋還是志文,都是純粹意義上的隸書。《尉粲妃叱列氏墓志》志蓋兩側陰刻隸書志額"叱列太妃墓志"六字,風格勁健蒼古,筆力雄渾,兩列六字的章法安排較爲隨性,似龍蛇騰曲之姿,單字局部偶見裝飾性起收筆及上挑動作,有篆籀筆意,是偏嚮漢隸的隸書體。《尉粲妃叱列氏墓志》的志文書風與志蓋趨同,雖經歷北齊隸書的復古潮流但并未沾染其半點習氣,意韵如漢代隸書《尹宙碑》《夏承碑》二碑,筆畫趨向《尹宙碑》而結體更似《夏承碑》。清王澍《虛舟題跋》言"漢人隸書每碑各自一格,莫有同者,大要多以方勁古拙爲尚,獨《尹宙碑》筆法圓健,于楷爲近。斂之則有虞伯施,擴之則爲顏清臣,可見古人能事,各有其本而能絕詣其極,所以獨有千古也"[24]。《尉粲妃叱列氏墓志》便如《尹宙碑》圓健,其筆勢雄健又多用圓筆,故整體書風溫婉雅致,不似全用方筆般鋒芒過甚,結體綺麗與古法并存,單字擺動屈曲多變、姿態豐媚,如王澍評《夏承碑》之"字

[23] 馬宗霍《書林藻鑒・書林紀事》,文物出版社,2015年版,第39頁。
[24] [清]王澍《虛舟題跋・虛舟題跋補原》,秦躍宇點校,鳳凰出版社,2017年版,第151頁。

特奇麗，有妙必臻，無法不具，漢隸之存于今者唯此絕矣"[25]。志文中"踐、窈、哀、强、踵"等字的局部用篆法寫隸，增加了志文書風的高古與幽深，調節了章法上的字形，并可起到裝飾性質。通篇來看，此志的第一列及第二至第七的每列前四字，較整體相比字形較小且較爲規矩，主筆波磔亦不似志文後部字體般舒展隨性，疑是不同書丹者所補。

（三）留有魏碑遺韵的隋朝楷書銘刻體

随着北魏政權中心由邊關遷都内地并全面施行漢化政策，北魏貴族尚武之風漸衰而崇文之氣日盛，逐漸形成了崇尚南朝的風尚，隨着漢化深入，楷書學習南朝的風氣也逐漸熾盛，新妍秀美、温潤精雅之作首先出現在皇室，并隨之擴散開來。在書法風格方面，文學藝術的繁榮促進着南北書風的交流，至隋開皇九年滅南陳，大量南朝士人的北上更是直接促成了南北書風的互融，這一時期的北朝楷書在南朝書風潜移默化的影響下發生改變，在標準"洛陽體"的基礎上打破程式，更加注重對文氣及内涵的把握，雅化程度不斷提升，方硬勁折、雄强恣肆的魏碑風格逐漸被内斂温潤、端莊秀麗的銘刻體楷書所取代。康有爲言"隋碑内承周、齊峻整之緒，外收梁、陳綿麗之風，故簡要清通，匯成一局，淳樸未除，精能不露，皆薈萃六朝之美，成其風會者也"[26]。《尉仁弘墓志》刻于隋大業八年（612），志形規格不大但書寫尚精，北魏至北齊墓志銘刻體中時能得見的裝飾性筆畫及篆隸遺韵已脱失殆盡，整體風格通達峻朗，整然有緒，結體近乎全取縱勢，偶有受字形影響呈横勢的字，如"仁、一、二、八"等，也能起到調節章法的作用。《尉仁弘墓志》明顯弱化了魏碑銘刻體"平畫寬結"的程式特徵，在縱向取勢的同時注意對單字中宫的緊收，如"驍、郡、郎、擢"等字隱已有南朝秀雅類楷書之風神，但南朝楷書用筆相對較輕、筆畫較細，《尉仁弘墓志》在這些方面還保留有北朝楷書的厚重與樸拙，一些字形如"參、敕、之"等字，尚有北朝楷書之方勁捺脚與凌厲出鋒，體現着北朝楷書峻整硬氣、方挺勁折之遺韵。康有爲認爲"隋碑風神舒朗，體格峻整，大開唐風，唐世歐、虞及王行滿、李懷琳諸家，皆是隋人。昔人稱中郎書曰筆力洞達，通觀古碑，得洞達之意，莫若隋世，蓋中郎承漢之末運，隋世集六朝之餘風也"[27]，《尉仁弘墓志》的書法風格雖較之虞世南《孔子廟堂碑》，王行滿《韓仲良碑》《周護碑》等略加豐滿，但與歐陽詢《化度寺碑》《皇甫誕碑》隱隱相合，有一脉相承之感。

[25] 王澍《虚舟題跋·虚舟題跋補原》，秦躍宇點校，第157頁。
[26] 祝嘉《〈藝舟雙楫〉〈廣藝舟雙楫〉疏證》，第261頁。
[27] 同上。

結語

　　尉氏家族此脉自烏地延始，至尉景大興，再至最後記載的尉世辯，其家族七代人歷仕西秦、北魏、東魏、北齊、隋朝五代政權、二百餘年時間，對其家族歷代墓志的研究可以體現以下幾個方面：

　　一、從整體書法史的發展脉絡來看，魏碑"平城體"到"洛陽體"再至隋唐楷書，楷書銘刻體及書寫體在不斷演化的過程中逐漸重視法度、强調規矩，至法度完備的唐代楷書而止，這一時期的楷書銘刻體發展方告一段落。對尉氏家族墓志書風的縱向梳理也印證了這一點，從北魏《尉陵墓志》至隋《尉仁弘墓志》，尉氏家族墓志書風由方折恣肆趨于圓轉内斂，呈現出一條由野向文，不斷雅化的轉變路徑，這也與書法史的整體書風發展是吻合的。

　　二、從書法發展的區域性角度來看，尉氏家族墓志中并未出現非常標準的"洛陽體"如《龍門二十品》等楷書形態，這與其家族未遷都洛陽而一直活動于山西中北部及河北一帶不無關係。刊刻于普泰元年（531）的《張黑女墓志》内斂温潤、遒厚精古，體現出這一時期的魏碑書風在融合南朝楷法的基礎上已向圓轉發展，通過横向對比我們可見，刻于其後三年（534）的《尉陵墓志》《賀夫人墓志》《尉州墓志》則仍不多見圓筆，還是以勁挺方硬見長，衹是在字形的安排上不似"平城體"般奇崛恣肆，而漸漸趨于平緩，直至興和二年（540）的《尉景妻高婁斤墓志》，我們可以明顯地看出對圓筆使用的增多，可見地域之間書風的互融與影響并不十分迅速，存在"時間差"。

　　三、從歷史文獻及史料價值方面看，對尉氏家族墓志的研究可以爲我們更好地重構尉氏家族歷代之信息與關係，填補了一些史書記載的空白，糾正了一些訛誤，如尉景與尉州之兄弟關係、尉景的"武恭"謚號、尉粲的"文成"謚號等。另對常山郡行唐縣之秘村（今河北省曲陽縣王家弓村與鋪上村交界區域）尉氏祖塋所在地的推測及尉茂與高氏長公主冥婚一事的記録，也可爲研究當時的殯葬制度與社會習俗提供參考。

　　本文爲河北省博士研究生創新資助項目"河北響堂山石刻群藝術性研究"的研究成果，項目編號：CXZZBS2020013。本文所用《尉陵墓志》《賀夫人墓志》《尉仁弘墓志》拓片由保定收藏家吳磐軍先生供圖，其餘墓志圖片出自大同北朝藝術研究院編著《北朝藝術研究院藏品圖録·墓志卷》，特此說明并致謝。

<div style="text-align:right">南澤：河北大學藝術學院
（編輯：夏雨婷）</div>

樓鑰的考據與書學
——基于《攻媿題跋》的考察兼及樓氏家族相關碑志書風考

潘 捷

内容提要：

樓鑰作爲南宋大臣、文學家，熱衷書法，善于考據，又交游廣泛，爲後人留下大量題跋，并編入其《攻媿集》中。《攻媿題跋》涉及到了晋唐、兩宋諸多碑帖，折射出南宋收藏活動的盛況。樓鑰通過題跋，展現了其出色的考據能力和獨特的書學觀念，以及南宋時人鑒藏碑帖的特殊視角。樓氏家族相關碑志取法晋唐和北宋書家，亦受族人書法影響。本文利用題跋與碑志共同描繪出以樓氏家族爲代表的南宋明州地區書法發展面貌。

關鍵詞：

題跋 考據 樓氏 碑志 書風

樓氏家族自唐末五代由婺州（今金華市）經奉化遷至鄞縣（今寧波市鄞州區），乃兩宋四明望族之一。樓氏興起于北宋初期，由樓郁進士及第起家；北宋後期至南宋初期，在樓異父子帶領下，樓氏形成地方名族規模；至南宋中期，樓鑰擢任執政，衆多族人由科舉或聞蔭入仕，樓氏成爲南宋少數幾個富于政治影響的家族之一，到達鼎盛時期。[1]

樓鑰（1137—1213），字大防，又字啓伯，號攻媿主人，南宋明州鄞縣人，隆興元年（1163）進士。樓鑰歷仕孝宗、光宗、寧宗三朝，官聲顯赫，乃南宋名臣。同時，樓鑰涉獵廣泛，精通小學、好琴棋書畫，又善詩文，被譽爲

[1] 唐燮軍、孫旭紅《南宋四明樓氏的盛衰沉浮及其家族文化》，浙江大學出版社，2010年版，第3頁。

"一代文宗"[2]，著有《攻媿集》一百二十卷。《攻媿集》内保存了樓鑰各類題跋近四百篇，後人輯爲《攻媿題跋》，其内容涉及廣，涵蓋詩詞、書畫、碑銘等。特别是法書名畫的題跋數量超過二百篇，其中各類法帖墨迹題跋最多。

一、蘊于題跋的考據之學

《四庫全書總目》云："鑰獨綜貫今古，折衷考較，凡所論辨，悉能洞澈源流，可謂有本之文，不同浮議。"[3]受崇古尚晋的復古思潮影響，南宋對魏晋書法尤其是"二王"法帖推崇備至，"蘭亭學"便應運而生。在樓鑰以《蘭亭序》爲主要研究對象的題跋中，遍布考訂校勘、分辨源流之論。《攻媿集》中，樓鑰爲一些好友所藏的各版本《蘭亭序》作跋有十餘篇，形式和内容也多樣。《跋汪季路所藏修禊序》《跋袁起巖所藏修禊序》《跋李少裴修禊序》三篇就以論書詩的形式，勾稽禊帖之流變，考訂版本之優劣，抒發觀後之情感。以《跋汪季路所藏修禊序》爲例：

永和歲癸丑，群賢會蘭亭。流觴各賦詩，風流見丹青。右軍草禊序，文采粲日星。選文乃見遺，至今恨昭明。字畫最得意，自言勝平生。七傳到永師，襲藏過金籝。辯才尤祕重，名已徹天庭。屢詔不肯獻，托言墮戎兵。妙選蕭御史，微服山陰行。譎詭殆萬狀，徑取歸神京。辯才恍如失，何異敕六丁。文皇好已甚，丁寧殉昭陵。當時馮趙輩，臨寫賜公卿。惟此定武本，謂出歐率更。採擇獨稱善，遂以鐫瑤瓊。流傳迨五季，皆在御寢扃。耶律殘石晋，睥睨不知名。意必希世寶，甑裏載輜軿。帝輅既北去，棄與朽壞并。久乃遇知者，龕置太守廳。或云政宣間，此石歸紹彭。又言入内府，宣取恐違程。楚膏繼知罾，拓本手不停。疊紙至三四，肥瘠遂異形。南渡愈難見，得者輒相矜。我見十數本，對之心欲醒。汪侯端明子，嗜古自弱齡。錦囊荷傾倒，快觀喜失聲。帶流及右天，往往字不成。而此獨全好，護持如有靈。尤王號博雅，異論誰與評。硬黃極摹寫，唐人苦無稱。贗本滿東南，瑣瑣不足呈。猶有婆與撫，碱砆近璜珩。右軍再三作，已覺不稱情。心摹且手追，安能效筆精。響拓固近似，形似神不清。不如參其意，到手隨縱橫。況我筆素拙，何由望群英。近亦得舊物，庶幾窺典型。此本更高勝，著語安敢輕。孤風邈難繼，悵望冥鴻徵。[4]

[2] [宋]樓鑰《樓鑰集》，顧大朋點校，浙江古籍出版社，2012年版，第1頁。
[3] [清]永瑢《四庫全書總目》，中華書局，1965年版。
[4] 樓鑰《樓鑰集》，顧大朋點校，第44頁。

此跋是樓鑰所有《蘭亭序》相關題跋中內容最豐富，描述最詳細的一則。開篇借《蘭亭序》中詞句作詩，描繪王羲之作《蘭亭序》之景。"七傳到永師，襲藏過金籯。辯才尤祕重，名已徹天庭。屢詔不肯獻，托言墜戎兵。妙選蕭御史，微服山陰行。譎詭殆萬狀，徑取歸神京。辯才恍如失，何異敕六丁。文皇好已甚，丁寧殉昭陵。"幾句清晰勾勒出了《蘭亭序》的流傳全景。後文敘述了當時《蘭亭序》的摹刻情況，指出《定武蘭亭》出自歐陽詢之手。而該石也是久經風霜，隨後落入薛紹彭手中。後再入內府，手拓不斷，導致之後的拓本多有變形。"帶流及右天，往往字不成。而此獨全好，護持如有靈。"高度評價了此本《蘭亭序》。而後又描寫了贗品流行於世，但即使是響拓也僅能形似罷了，哪怕王羲之重寫，也難再現神采，從側面表達了樓鑰的內心渴望一覽《蘭亭序》真容。

相似的內容在《跋袁起所藏閻立本畫蕭翼取蘭亭圖》《跋李少裴修禊序》中也有描寫。這幾則《蘭亭序》題跋均以拓本中"湍、流、帶、右、天"五字的闕壞作為評判標準討論版本優劣。如《跋黃子耕定武修禊序》："余有淳化間本，與此相似，而流、帶、右、天尚全。"[5]《跋王伯長定武修禊序》："定武本凡湍、流、帶、右、天五字全者，皆謂在薛紹彭之前，然不能知歲月之久近，此誠善本。……自言為兒時親在定武見青石本，帶、右、天三字已闕壞。大觀再見之，與舊所見無異。則五字未必皆紹彭剜損也，更當考紹彭在中山時歲月云。"[6]此跋還以樓鑰親眼所見，對五字均為薛紹彭剜損提出異議。

《蘭亭序》在北宋就受到了諸如歐陽修、"宋四家"、薛紹彭、黃伯思等人的關注。[7]到了南宋，對《蘭亭序》的翻刻、收藏、研究更加盛行。樓鑰在《跋汪季路所藏書帖——淳化本修禊序》中寫道："少董跋其後甚詳，自言董氏有三百本，取其尤者三，此又其最佳者。"[8]可見當時《蘭亭序》版本之多。同時姜夔《禊帖偏旁考》、桑世昌《蘭亭考》、俞松《蘭亭續考》等對《蘭亭序》的系統研究論著也應運而生。樓鑰的多篇《蘭亭序》跋不僅體現的是樓鑰個人對《蘭亭序》的情有獨鍾，也是南宋士人討論《蘭亭序》的一個縮影，反映了南宋"蘭亭學"興盛的時代特色。

《蘭亭序》外，樓鑰對其他碑帖的題跋也多有涉及考據之學。他在《跋薛士隆所撰林南仲墓志》中，就講述了自己早年為友人辨認用古篆所寫的墓志。樓鑰最初祇能看懂十二三字，便"考究幾月，而後得之"。又過了十二年，友

[5] 樓鑰《樓鑰集》，顧大朋點校，第1309頁。
[6] 同上，第1262頁。
[7] 參見方愛龍《南宋書法史》，上海古籍出版社，2008年版，第302頁。
[8] 樓鑰《樓鑰集》，顧大朋點校，第1326頁。

人找到了該墓志最初的楷書稿，"取以校昔所考，無差者"。[9] 樓鑰《跋再刊裴公紀德碣》云：

　　熙陵命王著集法帖第五卷，有李斯篆十八字。米南宫云未知何人書，蓋亦不敢以爲斯之書也。黃祕書伯思長睿著《法帖刊誤》云："按其文云'田疇耕耨，爲政期月而致法令，使父子爲鄒魯'，乃李陽冰篆、王密所撰《明州刺史河東裴公紀德碣》中字也。此帖乃摹'田疇'等十八字爲斯書，與碑中篆無銖黍差，而米云'不知何人書'，蓋未見此碑也。"校書考古精確類此。然祕書又云："自蒼頡至程邈書皆僞，史籀書傳後世者，岐鼓耳。今此書云'揚州裴易惠糸'，字殊無三代體，與其辭皆唐人筆。"亦爲未盡蓋所謂史籀書者，即此碑額中字也。"歂"乃《碧落碑》第二字，"唐"字也，陽冰最愛《碧落碑》，故用之。祕書以爲"揚"字，殆未考爾。"州豐惠"三字皆在，"糸"即"紀"字之半，但無"易"字，疑以"明"字疊而成之，特以大爲小。豈祕書却未考此碑之額耶？[10]

　　《裴公紀德碣》即李陽冰篆，王密撰《明州刺史河東裴公紀德碣》。裴公名儆，唐代宗時爲明州刺史。此碣全文可見《全唐文》卷七九一，原碣已佚。歐陽修《集古錄》、黃伯思《法帖刊誤》中均對此碣有考。前文引黃伯思《法帖刊誤》言，證熙陵（宋太宗）命王著《集法帖》（淳化閣帖）第五卷中十八字篆書非李斯書，乃摹《裴公紀德碣》中字。後文對額中"揚州裴易惠糸"六個篆字進行考證，對黃伯思的差誤作了補正。"揚"應爲"歂"，即《碧落碑》第二字"唐"；"惠、糸"爲"德、紀"的半邊；"易"疑爲"明"字所疊。那麼此碣篆額爲"唐明州刺史河東裴公紀德碣"就合情合理了。該段題跋後還提到，原碣或已毀于建炎三年戰亂，重刊後又毀，僅存其額。後貳卿李公訪得墨本，請人再次摹刻。倘若此碣能重見天日，那麼很可能就是南宋以後的翻刻了。

　　不僅如此，樓鑰多則題跋也與文獻學或文字學直接相關。《恭題仁宗賜董淵宸翰》《恭題向公起所藏仁宗宸翰》《恭題趙時穆家藏兩朝賜碑》三跋，共同對其中所用璽印的印文作了考訂，特別強調有一奇字爲"筆"的古文，出自《義雲章》，前人誤識爲"籙"。[11]《題汪季路家藏吳彩鸞唐韵後》《跋宇文廷臣所藏吳彩鸞玉篇鈔》兩篇中涉及的《唐韵》和《玉篇鈔》

[9] 樓鑰《樓鑰集》，顧大朋點校，第1206頁。
[10] 同上，第1287頁。
[11] 同上，第1186頁。

就是與小學相關的韻書。《跋弞書》《跋𦳋書》就是"弞""𦳋"二字的考辨。《跋春秋繁露》中詳細叙述了樓鑰參與此典籍搜集、校勘，到最後定本的過程。又有《跋黃長睿東觀餘論》：

> 雲林子妙于考古，是書久行于世，余尤所篤好。惜其訛舛尚多，每欲手寫以傳好事者，未暇也。著作莊子禮欲得善本傳後，再為詳校而寄之。[12]

可知莊子禮（莊夏），曾為得《東觀餘論》善本以傳後世，遂請樓鑰點校。

樓鑰出色的考據能力，也左右着他鑒賞法帖的視角。除上文所提的各類《蘭亭序》跋，有如《跋遺教經》，樓鑰分别引用歐陽修、黃庭堅、趙明誠等人觀點進行討論，否定了王羲之書的可能。但歐、趙二人認為乃唐人所書，樓鑰則以"'世民'二字俱如此寫，不空筆畫，恐非唐人書"[13]，否定了此經由唐人書寫的可能。再如《跋施武子所藏諸帖——黃庭經》："雲林子以陶隱居之言證此經非逸少書，而隱居與梁武帝啓自以《黃庭》為逸少有名之迹，若遂以為興寧以後宋、齊人書，恐亦未易定也。"[14]樓鑰以前人觀點，結合自身看法，討論了《黃庭經》的原書者。《跋朱叔止所藏書畫——徐季海題經》：

> 趙氏《金石録目録》第七卷一千三百四十，唐徐浩題經，天寶中立。歐陽氏《集古目録》云："經首有《楞伽阿跋陀羅寶經》一部，乃浩所書。而經則吕問、姚子彦等寫也。在嵩山經藏院。"叔止所藏雖不見所書之經，而季海所題為可寶，又足以考天寶中官制之一二云。[15]

可見，無論是何等經典的碑帖，樓鑰都首先以考據學的視角來考察它們。又有《跋褚河南陰符經》：

> 凡見河南所書三本：其一草書，貞觀六年奉敕書，五十卷；其一亦小楷，永徽五年奉旨寫，一百廿卷；及此，蓋書百九十本矣。二者皆見石刻，惟此真迹，尤為合作。字至小，而楷法精妙。河南卒于顯慶三年，年六十有三，書此時計四十五歲，而永徽所書則五十有九矣，豈惟筆力不可跂及，亦安得此目力耶？然

[12] 樓鑰《樓鑰集》，顧大朋點校，第1332頁。
[13] 同上，第1269頁。
[14] 同上，第1231頁。
[15] 同上，第1255頁。

三本詳略亦自不同，草書本又冠以《黃帝陰符經》，要當以此本爲善。[16]

從此跋中可知，樓鑰當時所見褚遂良書《陰符經》有三種，一種草書和兩種小楷，草書和其中一小楷當時已刊于石，另一本就是樓鑰手上的褚遂良小楷《陰符經》真迹，"字至小，而楷法精妙"。前兩者現存有拓本，後者不可復見。而現在被大家廣泛學習的褚遂良《大字陰符經》，樓鑰并未提及，此跋也爲《大字陰符經》是僞作這一判斷提供了一個間接證據。

《攻媿題跋》常以大篇幅來考訂相關碑帖的源流、真僞、板本優劣，以及其中的用字問題，充分展現樓鑰深厚的小學功底。袁燮《資政殿大學士贈少師樓公狀》評樓鑰："平生静專，瑣瑣塵務不經于心，惟酷嗜書，潛心經學，旁貫史專，以及諸子百家之書……研精字書，偏旁點畫，纖悉無差，世所稱用而于義未安者，亦必辯正之。"[17]如此評述，再適合不過了。樓鑰在《三家詩押韵序》中曾談道：

吾家自高祖正議先生以儒學師表鄉曲，是生五子，曾祖金紫、曾叔祖承議，俱躋世科。助教最幼，家傳擅名，而邃于小學。亦有五子，其次子則居士叔祖也，字元應，記問該閎，書經覽輒不忘，許叔重《說文解字》略皆記誦。[18]

可見樓鑰考據能力形成的家學淵源，一定程度上，也反映出樓氏家族對教育，尤其是小學的重視。這也是樓氏作爲四明望族且經久不衰的原因之一。

二、題跋中的書法品評觀

以題跋來評人論書，是宋人常見的方式。題跋言簡意賅，往往有感而發，蘊藏了文人對書家、書作最直接的評價與感受。樓鑰的衆多題跋也不出此類，其中不乏精彩見解。

首先是對經典碑帖的評鑒，除《蘭亭序》外，還有鍾繇《力命表》《墓田丙舍帖》，王羲之《樂毅論》《黃庭經》《東方朔畫贊》，王獻之《洛神賦》，虞世南《孔子廟堂碑》，褚遂良《陰符經》，顏真卿《裴將軍詩》，柳公權《洛神賦跋》等。樓鑰在《跋王順伯所藏二帖——鍾繇力命表》中云：

[16] 樓鑰《樓鑰集》，顧大朋點校，第1250頁。
[17] 同上，第2168頁。
[18] 同上，第930頁。

始順伯示余以《定武蘭亭序》、書賜官《樂毅論》，余謂小字無以復加矣。順伯笑曰："未也，又有邁此者。"乃出鍾繇《力命表》，諦觀久之，心爲之醉。字畫精到，乃至是乎……[19]

　　借王順伯之言，表現出自己沉醉于《力命表》中精到的點畫。再如《跋施武子所藏諸帖》：

　　鍾繇《墓田丙舍帖》：慶元二年孟冬壬子，見餘姚施令尹，蓋司諫之子也。出其家所藏墓田帖碑石，余誦山谷之詩曰："平生半世看墨本，摩挲石刻鬢成絲。"爲之三嘆。
　　王右軍《東方畫贊》：李陽冰《上李嗣真論右軍書》有云："《畫像贊》《洛神賦》姿儀雅麗，有矜莊嚴肅之象。"視之信然。
　　王大令《洛神賦》：大令好書《洛神賦》，而李陽冰《論右軍書》與《畫像贊》同稱，右軍之迹不復可見，不知更勝此否。柳公權記于前，璨題其後，何止公慚卿耶？[20]

　　又有《題柳公權所跋洛神賦》：

　　跋此卷作章草體，雖合作，未到皇象諸公，其用工亦深矣。[21]

　　樓鑰所跋經典法帖，多爲好友家藏魏晋名家書迹拓本，且以小楷爲主，再加部分唐人之作。題跋中常可見樓鑰引用他人書論議論該帖，因這些經典法帖，早已是歷代書家公認的精妙絕倫之作，前人多有贊譽。因此樓鑰的重心并未放在如何稱贊書迹的神彩或技法的高超之上，其最看重的還是這些經典碑帖的文獻價值與收藏價值，如《跋章達之所藏虞書孔子廟堂碑》："此本雖無'大周'二字，比余所藏爲多，又精彩殊勝。"[22]這也一定程度上反映了南宋當時法書鑒藏與刻帖研究的發展狀況。方愛龍在《南宋書法史》中談道："南宋的書法文化，主要表現在以收藏與鑒賞爲核心的書法活動與學術活動上。"[23]這也與《攻媿題跋》的特點吻合。

[19] 樓鑰《樓鑰集》，顧大朋點校，第1196頁。
[20] 同上，第1231頁。
[21] 同上，第1306頁。
[22] 同上，第1308頁。
[23] 方愛龍《南宋書法史》，第258頁。

《攻媿題跋》的另一部分集中在了兩宋文人書家的書作上。這部分題跋所涉及的人物衆多，不僅有書法史上聲名遠揚的蘇、黃、米，也有歐陽修這樣的文學、政治大家，還有許多當下不曾關注過的文人墨客。其中很多件書迹可能早已散佚而不復可見，也有不以書法見長的士人，甚至是書法史上的無名之輩（表一）：

表一　《攻媿題跋》中部分有关宋人法帖的題跋

題目	品評對象	主要觀點
《跋劉杼山帖》	劉岑	先子嗜書如嗜芰，平生富藏名流翰墨，而獨謂杼山先生之書光前絶後，尤祕寶之。[24]
《跋王順伯家藏帖——米元章三帖（一行書、一篆、一隷）》	米芾	寶晉行書妙絶一世，此卷四十三字尤高，而不善用二短，何耶？[25]
《跋秦淮海帖》	秦觀	山谷晚游浯溪，題詩磨崖碑後，見少游所書文潛詩，嘗恨其已下世，不得妙墨刊石間。時少游醉卧古藤下未久也，而山谷老人已有此恨。矧今相去幾百年，此帖灑然如新，得而讀之，寧不感嘆。[26]
《跋汪季路書畫——蘇子美詩》	蘇舜欽	嘗見滄浪補懷素草書，至不可辨。雖天才豪逸，自謂信手縱筆，何嘗留意，然非水墨積習，亦未易至此。[27]
《跋蘇魏公所臨閣帖》	蘇頌	魏公記誦絶人，固由天分，博極群書，蓋出學力。觀此卷臨摹之工，其勤可知。[28]
《跋從子深所藏吳紫溪游絲書》	吳説	錢塘吳傅朋游絲字前無古人……春蠶一縷來不斷，萬鈞筆力歸毫芒。[29]
《跋徐神翁真迹》	徐守信	此卷脱去白字，遂爲桑公大夫登第之祥，可謂神矣。[30]
《跋朱叔止所藏書畫——李公垂書樂毅論》	李紳	李公垂短小精悍，詩最有名，時號短李……傳稱以文藝節操見用，余固嘗見石刻大字，不知其小楷精到如此。今世以海字本爲第一，殘闕已多。此卷比右軍所書甚小，墨迹具全，尤爲可珍。[31]

[24] 樓鑰《樓鑰集》，顧大朋點校，第1204頁。
[25] 同上，第1223頁。
[26] 同上，第1197頁。
[27] 同上，第1219頁。
[28] 同上，第1238頁。
[29] 同上，第1246頁。
[30] 同上，第1248頁。
[31] 同上，第1256頁。

《書從兄少虛教授書金剛經後》	樓鉉	嗚呼！此從兄教授少虛之真迹也。兄少好二王書，筆力素高，後得《樂毅論》石刻，深愛之，一筆不妄下，故楷法精妙，字字可敬，觀者當自知之。[32]
《跋王逸老飲中八仙歌》	王升	朱岩壑跋逸老草書《蘭亭禊序》云："逸少作行書，逸老爲草字，外人那得知，當家有風味。"逸老以草聖擅名，其爲名公稱道如許。[33]
《跋東坡與宗人帖》	錢大參	錢大參書法源出于坡，嘆仰若此，必能審其爲真。[34]
《跋李山房與山谷帖》	李常	山房不以書名，嘗見行書，不知草聖乃如此，以是知前輩無不過人者。所謂不有此舅，安得此甥也。[35]
《跋山谷奇崛帖》	黃庭堅	山谷草書"釣魚船上謝三郎"之詞，後有云："上藍寺燕堂夜半鬼出，助吾作字，故尤奇崛。"吾儕生晚，恨不識山谷。上藍何等鬼物，乃得以夜半助奇崛之筆，此鬼正自不凡。[36]

再如《跋從子深所藏書畫》還評價了錢明逸、張文潛、林和靖、蔡端明、范太史、劉杼山、李西臺、錢曲臺、呂芸閣、蘇後湖、韓南陽、宋宣獻、文潞公、石曼卿、張都官、張魏公、呂子約等近二十位名士書迹。[37]

除此之外，樓鉉的題跋中還有一些關于書寫問題的討論與批評。《跋諸名公翰墨》曰：

是時士夫書必以小紙圓緘，故多用圓印，而書無折痕。禮簡而意厚，字畫又不苟，類可傳後。今世專以錄子往來，語多浮溢，紙尾書銜，全是吏牘體。雖有詞翰之工，欲襲藏之，終覺不韵，重可嘆也。[38]

樓鉉認爲古人書札常作于小紙，内容簡明扼要而内涵豐富，且講究筆法，因此往往具有收藏價值可以傳世。而到了他所處時代，題跋越來越複繁臃腫，字體也毫無變化，失去了藝術價值。論及篆書用筆，樓鉉在《跋汪季路所藏書畫——徐騎省篆項王亭賦》中說道："嘗問古人篆字真迹何以無燥筆，季中笑曰：'罕有問及此者。蓋古人力在掔，不盡用筆力。今人以筆爲力，或燒筆使

[32] 樓鉉、顧大朋點校《樓鉉集》，第1271頁。
[33] 同上，第1356頁。
[34] 同上，第1295頁。
[35] 同上，第1309頁。
[36] 同上，第1341頁。
[37] 同上，第1282頁。
[38] 同上，第1189頁。

秃而用之，移筆則墨已燥矣。'今觀此軸，信然。"[39]引友人言，說明了作篆時古人用力在腕，今人用力在筆，此乃徐鉉篆書無燥筆之緣由。緊接着，樓鑰還批評道："子孫非不甚工，惜其自壞家法，反以端直姿媚售一時，後進競仿之，古意頓盡，但可爲知者道耳。"論及小楷，他强調："小字難于寬綽而有餘，不如此不足爲楷法。"[40]

樓鑰也常以人論書。如他評范太史祖禹："范太史筆勢端重似其爲人。"[41]又論張魏公："紫岩翁忠肝義膽，炳炳如丹，蓋矢死而不變也。使士夫俱能懷此心，國其庶幾乎？"[42]跋《吕子約書》："哀哉！子約見其書如見其人。"[43]特别是跋《顏魯公書裴將軍詩》："此書不見姓名，其劍拔弩張之勢，非忠肝義膽不能爲。此所謂言，言如嚴霜烈日，真可畏而仰哉！"[44]以人品論書品，古已有之。在宋代，尤其是宋室南渡，被外族不斷欺凌的情况下，顏真卿日益爲時所重。重其書，兼取其爲人。[45]樓鑰身爲朝廷重臣，也有一顆恢復中原之心，在論書時自然看重作者的人格氣節，尤敬仰顏魯公。

三、樓氏及其旁系家族的相關碑志書風

（一）《宋故夫人洪氏墓志銘》

現存最早的樓氏家族相關墓志，葬于嘉祐七年（1062）四月，長85厘米，寬65厘米，志文正書，現存鄞州區文物保護管理中心（圖1）。[46]墓志未見書丹者姓名，志末記載："元符二年三月初九日重换棺槨，孝男陳份、先書。"撰者樓郁（1008—1078），即樓鑰高祖父。《寶慶四明志》載曰：

樓郁字子文，志操高厲，學以窮理爲先。慶曆中，詔郡國立學。其不置教授員者，聽州里推擇。公首應選，郡人翕然師尊之，俞公充、豐公稷、袁公轂、舒公亶，皆執經焉。荆國公王安石宰鄞，以書致之曰："足下學行篤美，信于士友，

[39] 樓鑰、顧大朋點校《樓鑰集》，第1208頁。
[40] 同上，第1308頁。
[41] 同上，第1189頁。
[42] 同上，第1189頁。
[43] 同上，第1189頁。
[44] 同上，第1354頁。
[45] 曹寶麟《中國書法史·遼宋金卷》，江蘇鳳凰教育出版社，2017年版，第88頁。
[46] 章國慶《寧波歷代碑碣墓志彙編》，上海古籍出版社，2012年版，第75頁。圖1、2、3、11、14由鄞州區文物保護管理中心及李本侹老師提供。

圖1　《宋故洪氏夫人墓志銘》拓片

某所仰嘆。[47]

樓鑰《叔祖居士并張夫人墓志銘》：

樓氏自先生起家皇祐中，衣冠相傳六七世矣，豈惟祖考積善所至，蓋先生教授鄉校三十餘年，諸生皆當世名士，一門書種賴以不絕。[48]

樓郁爲該家族史上的第一位科舉及第者，成爲奠定四明樓氏發展基礎的關鍵人物。[49]樓郁仕途短暫，在鄉從教三十餘年，弟子最顯者有羅適、豐稷等，人稱"西湖先生"，與楊適、杜醇、王致、王説合稱"慶曆五先生"。

[47] [宋]羅濬《寶慶四明志》卷八，《文淵閣四庫全書》，上海古籍出版社，第9頁。
[48] 樓鑰《樓鑰集》，顧大朋點校，第1848頁。
[49] 唐燮軍、孫旭紅《南宋四明樓氏的盛衰沉浮及其家族文化》，第55頁。

與《宋故夫人洪氏墓志銘》一同發現的另一墓志《宋故奉議郎致仕陳公墓志銘并蓋》載：

公諱諒，字深甫……公皇祐五年中進士第……元符二年四月初一日葬于鄞之翔鳳鄉鄮溪里……娶洪氏……生五男，三皆早世。曰份、曰先，業進士。[50]

由此可知，洪氏應爲陳諒之妻，子陳份，于元符二年，洪氏重換棺槨後二者葬于一起。據（成化）《寧波郡志》，樓郁、陳諒二人于皇祐五年（1053）同登進士第。[51]學界一般認爲，墓志中僅題署了"撰（纂/述）"者姓名的，該墓主的書丹人通常也應該是撰志之人。[52]加之樓郁與陳諒的關係，樓郁同爲書丹者的可能性很大。但未見更詳盡的資料，祇能作此推測。《宋故夫人洪氏墓志銘》是典型的顏體書風，寬博雄厚。與之相類的書風還見于嘉祐四年（1059）刊刻的《宋故國君墓志銘》[53]、嘉祐八年的《宋故丁氏夫人墓志銘》[54]等。三者刻制時間相近，書風相類，撰者分別爲樓郁、楊適、舒亶，三人均爲四明著名學者，並有交集。《宋故丁氏夫人墓志銘》記有書丹者于銳，《（康熙）鄞縣志》載其爲嘉祐二年（1057）進士，[55]三方墓志的書丹皆出其手亦未有不可。綜上，雖不能準確推斷《宋故夫人洪氏墓志銘》爲樓郁所書，但通過考察與之相關聯的幾方墓志銘，可知顏體書風在當時的四明士族階層中的流行程度。

（二）《御筆敕付樓異石刻》三方

樓異，字試可，樓郁之孫，樓常次子，知登封縣，《宋史》有傳。三者皆徽宗"瘦金體"所書，有較高的史料價值，但因其不適合討論地域書風，就此略過。

（三）《宋故樓君（琦）墓志銘》

迨至南宋，出土的樓氏家族相關碑志甚多。此志葬于紹興十一年（1141）三月，長75厘米，寬48厘米，志文正書，現存鄞州區文物保護管理中心（圖2）。[56]樓琦，字德平，曾祖樓郁。撰者汪大猷，字仲嘉，鄞縣人，汪思溫

[50] 章國慶《寧波歷代碑碣墓志彙編》，第111頁。
[51] [明]楊寔《寧波郡志》，影印明成化四年刊本，第七卷。
[52] 王德榮《新見朱熹撰文〈太學程君正思墓表〉考》，《中國書法》2019年第10期，第114頁。
[53] 章國慶《寧波歷代碑碣墓志彙編》，第54頁。
[54] 同上，第55頁。
[55] [清]王源澤、聞道性《（康熙）鄞縣志》卷十，影印康熙二十五年刻本，第3頁。
[56] 章國慶《寧波歷代碑碣墓志彙編》，第149頁。

圖2 《宋故樓君（琦）墓志銘》拓片　　圖3 《宋故薛衡州妻令人王氏墓志銘》拓片

子，紹興十五年（1145）進士，歷婺州金華縣丞、大宗丞兼吏部郎官、禮部員外郎等，官至吏部尚書。樓、汪兩族聯姻密切，樓璩（樓鑰父）取汪思溫長女爲妻，汪大猷又爲樓氏女婿，其一女嫁樓鑰之弟樓鏗。此墓志銘書風取法蘇軾，其中結體尤爲明顯，筆法亦有顏真卿的影子。依上文所提規律，由汪大猷撰并書的可能性很大。儘管依舊無法明確書丹者，但可以此窺見"宋四家"在南宋初期的影響。

（四）《宋故薛衡州妻令人王氏墓志銘》

葬于乾道五年（1169），由汪大猷撰，樓璩書丹，陳居仁篆額，長178厘米，寬92厘米，志文正書，現藏鄞州區東錢湖南宋石刻遺址博物館（圖3）。[57]撰文、書丹、篆額者三人皆出自四明望族，乃一時名臣。陳居仁在樓鑰《敷文

[57] 寧波市鄞州區人民政府地方志編研室編《鄞州碑刻選錄》，浙江古籍出版社，2021年版，第54頁。

圖4　《宋故朝奉郎守國子司業致仕王公（迷）墓志》拓片　　圖5　《宋故朝奉郎守國子司業致仕王公（迷）墓志銘》拓片

閣學士宣奉大夫致仕贈特進汪公行狀》中被提及，應是樓鑰表兄。該墓志銘顯然師法"二王"，其中諸多字的用法皆可在《蘭亭序》中找到出處。這也是上文所提及的"蘭亭學"現象在時人書寫過程中的具體展現。樓璩對《蘭亭序》以及"二王"書風的取法，也直接影響其子樓鑰對"蘭亭學"的熱衷。

（五）《宋故朝奉郎守國子司業致仕王公（迷）墓志》與《宋故朝奉郎守國子司業致仕王公（迷）墓志銘》

餘姚出土，志文均正書，現藏餘姚碑林。王迷（1117—1178），字致君，隆興元年（1163）進士，乾道三年（1167）差知溫州，淳熙四年（1177）國子司業。樓鑰為王迷姪婿，娶王氏清心為妻。《六藝之一錄》載："王迷……字書法鍾王。"[58]墓志長73厘米，寬53厘米，撰書者為王迷之子王中立（圖4）。[59]墓志銘長160厘米，寬110厘米，撰書者乃王迷之侄王中行（圖5）。[60]

[58] [清]倪濤《六藝之一錄》卷三百四十七，《文淵閣四庫全書》，第316頁。圖4、5由余姚文物保護所提供。
[59] 章國慶《寧波歷代碑碣墓志彙編》，第192頁。
[60] 同上。

图6 《宋故宣教郎楼君（鏜）圹志》拓片

两方志石的书风十分接近，工整秀丽，均取法欧阳询，结体尤为明显，并参以"二王"笔意。《宁波历代碑碣墓志汇编》收录其他王氏家族成员张氏、王叔达、曾静真和扬季柔墓志，[61]加之王逺的两方，六者的书风如出一辙。基本可以确定，王氏家族的墓志大都由其后代族人书丹，且取法一脉相承。

（六）《宋故宣教郎楼君（鏜）圹志》

葬于嘉泰三年（1204）十二月，长42厘米，宽67厘米，志文正书，现藏奉化文物保护所（图6）。[62]楼鏜，楼璹之子，楼钥从兄。撰书者为楼鏜之子楼洪、楼深。志文正书，略有行意，结体宽博，有颜书体势。

（七）《耕织图诗》

嵌于天一阁东园游廊壁，楼钥正书，有篆额，碑石仅残存两小段，其一长62厘米，宽52厘米；其二长115厘米，宽78厘米（图7）。[63]碑石虽大多泐失，但依据少量碑文依旧可见此碑书法自然率真，转折起收之处颇有颜鲁公

[61] 章国庆《宁波历代碑碣墓志汇编》，第192页。
[62] 王玮、陈黎明《奉化现存碑刻知见录》，现代出版社，2016年版，第20页。图6由奉化文物保护所提供。
[63] 章国庆《天一阁明州碑林集录》，上海古籍出版社，2008年版，第19页。图7、8由天一阁博物院提供。

图7 《耕织图诗》拓片

之气韵，相较颜体正书，又多了点画间的连带与字组间的错落，并强化了线条的虚实变化。在杭州有一方楼钥书丹题额，史浩撰文的《广寿惠云禅寺之记》碑，碑文书法风格与《耕织图诗》相合，基本可以判断这就是楼钥的典型书风。

（八）《楼公告记》

刻于《耕织图诗》碑阴，碑额篆书，碑石残存长47厘米，宽46厘米，另存拓片长28厘米，宽26厘米，汪思温撰，行书（图8）。[64]此碑书法体势及转折处可见取法苏轼，个别字又有颜真卿行书的篆籀之气。结合前文所涉汪思温之子汪大猷撰《宋故楼君（琦）墓志铭》的书风，可进一步推断此墓志可能就是汪大猷所书，而汪氏家族的整体书风则偏向颜鲁公与苏东坡一脉。再如

[64] 章国庆《天一阁明州碑林集录》，第25页。

汪氏《宋故朝請大夫南劍知郡汪君（闡中）壙記》，撰者乃志主之子汪之邦，未載書丹者姓名。[65]該志書風取法顏柳，挺健秀麗。根據方愛龍《兩宋書法史編年》（未刊稿）的統計，兩宋名家墓志中，但凡墓志（墓記、墓表）未見書丹人題署而僅在志文之末標注"某某（謹）記""某某述"之類的，往往可以歸結爲撰文者即書丹人。[66]那麽此記爲汪之邦書的可能性很大。而汪闡中爲其妻撰的《宜人魏氏（靜端）墓志銘》[67]，亦未題署書丹者姓名，但書法同樣顏風柳意。夫妻二人墓志書風如出一轍，也再一次印證一個家族內各成員對書法取法的相對一致性。

當然，一致性并不呈現絕對的書風相同，因爲書法也有個人性情的表達，如汪思溫父子在顏書基礎上更偏重對蘇軾的取法，而汪闡中父子更偏向顏柳一脈更爲嚴

圖8　《樓公告記》拓片

謹端莊的唐楷書風。樓鑰和其父樓璩的書法面貌也相距甚遠，但巧合的是，樓鑰由其外祖撫養長大，與其舅汪大猷相交甚好，樓鑰《敷文閣學士宣奉大夫致仕贈特進汪公行狀》：

鑰輩生長外家，蒙外祖教育之賜，事諸舅如諸父，受知于公尤深且久。公爲禮部秘監時，鑰留侍側，護客使金，皆許侍行。晚而饒倖，與表兄華文閣直學士陳公居仁繼登從班，居素切鄰。公既謝事而鑰得奉祠，六年之間，有行必從，有唱必和，徒步往來，殆無虛時，劇談傾倒，其樂無涯。[68]

這也一定程度解釋了爲何樓鑰書法亦出自顏書，而不同于其父樓璩純粹的"二王"書風。同時也引申出一個家族的書法面貌亦會通過家族間的聯姻產生

[65] 章國慶《天一閣明州碑林集錄》，第27頁。
[66] 王德榮《新見朱熹撰文〈太學程君正思墓表〉考》，《中國書法》2019年第10期，第114頁。
[67] 章國慶《天一閣明州碑林集錄》，第25頁。
[68] 樓鑰《樓鑰集》，顧大朋點校，第1621頁。

圖9 《宋乞增葺錦照堂札子石刻》（局部）
集仕港豐惠廟藏

圖10 《宋樓伉追薦父母酆都山真形圖并元始制魔經石刻》拓片

相互影響而發生改變。

（九）《宋乞增葺錦照堂札子石刻》

刻于嘉定五年（1212）一月，此奏札爲樓鑰所撰，末有寧宗批語，收錄于《攻媿集》第三十三卷，爲前宋徽宗《御筆敕付樓異石刻》之二碑陰（圖9）。[69]此石刻書法結體用筆均出自歐陽詢，但橫勢更爲強烈，個別點畫亦有顏書之意，十分工整。但在起收筆的處理上已程式化，不知是書丹者有意爲之還是刻工的刊刻手法所致，總之非常接近印刷體，應非樓鑰本人書丹。

（十）《宋樓伉追薦父母酆都山真形圖并元始制魔經石刻》

嘉定十六年（1223）三月刻製，長42厘米，寬24厘米，石藏奉化文物保護所（圖10）。《酆都山真形圖》最早出現在北宋中葉，是道教中常用的制禦鬼

[69] 章國慶《寧波歷代碑碣墓志彙編》，第229頁。圖9、10、12、13由天一閣前副館長章國慶老師提供。

图11 《宋王峴墓志》拓片

魔、六天落籍的靈圖,其經文則是用來説明使用此圖的科式和功用。[70]樓伉係樓鏜曾孫,圖形左側刻《元始制魔經》,點畫依舊不出顔體,但結體較不嚴謹,很可能就是樓伉所書,其書法較于其他族人應當并不出色。

(十一)《宋故王峴墓志》

嘉定十七年(1224)閏八月葬于鄞縣,樓昉書諱,長81厘米,寬54厘米,志文正書,石藏鄞州區文物保護管理中心(圖11)。[71]志文書風取法歐陽詢,并參以行意,十分靈動,與多方同一地點出土的題署爲"金華李介書丹"的墓志相類,這幾方墓志又屬同一家族,可能爲同一人所書,應當不是樓昉,故不贅言。

[70] 章國慶《寧波歷代碑碣墓志彙編》,第237頁。
[71] 同上,第65頁。

圖12 《宋王清心墓志》 鄞州區文物保護管理中心藏

圖13 《宋戴氏夫人歲月記》 鄞州區文物保護管理中心藏

（十二）《宋王清心墓志》

王清心係樓鑰妻，葬于寶慶三年（1228）四月。墓志出土于鄞州區，長66厘米，寬66厘米，志文正書，右下角殘損，志末題有"孤哀子樓治泣血謹識"（圖12）。[72]墓志書風和《宋乞增葺錦照堂札子石刻》異曲同工，但點畫更爲圓潤，與前文所涉樓氏家族墓志書風有較大出入，因此書丹人有待考證。

（十三）《宋戴氏夫人歲月記》

景定四年（1264）十二月葬于鄞縣，樓恭書丹，長77厘米，寬50厘米，有

[72] 章國慶《寧波歷代碑碣墓志彙編》，第242頁。

圖14 《宋史浩神道碑》拓片（局部）

篆額（圖13）。[73]志文書法與《宋故宣教郎樓君（鏳）壙志》接近，兩者相較而言，顏書特徵在《宋戴氏夫人歲月記》中被削弱，取而代之的，在起收轉折之處較為用力，以致誇張變形，點畫的處理上與當時的張即之（1186—1263）書風更相類。

（十四）《宋史浩神道碑》

是最後一方現存的與樓氏相關的碑志，發現于鄞州區東錢湖，殘損嚴重，下葬年月泐失，撰者樓鑰，不知書丹者，碑文收錄於《攻媿集》第九十三

[73] 章國慶《寧波歷代碑碣墓志彙編》，第301頁。

卷（圖14），全碑長230厘米，寬198厘米，碑文正書。[74]史浩卒于紹熙五年（1194），此碑應是之後刊刻。史浩（1106—1194），字直翁，號真隱。紹興十四年（1144）進士，歷任溫州教授除、太學學正、國子博士等。孝宗即位時，授參知政事。隆興元年（1163），拜尚書右僕射。淳熙十年（1183），除太保致仕，封魏國公。宋光宗御極後，進太師。此碑又名"純誠厚德元老之碑"，形制恢宏，碑額有皇帝御書，現祇殘存"純元老"三字。碑文系標準的歐陽詢楷書，與前文所涉取法歐體的碑志不同，此碑對歐體的運用更爲存粹，且毫不板滯，無論點畫結體，頗有歐陽率更之神韵，非一般書伎所爲。但也可以肯定，亦非樓鑰所書。

結語

《攻媿題跋》所展現的，一是南宋時人的碑帖收藏概況：以《蘭亭序》爲代表的晉唐法帖，和以"宋四家"爲主要對象的兩宋名士書迹。反映的是復古思潮和北宋書風對南宋書法的共同影響，以及樓鑰與王厚之、汪逵等鑒藏家通過碑帖收藏進行藝文交游的盛況。二是樓鑰個人精于小學，善于考據的深厚學術功底，和其中的家學淵源。三是以樓鑰爲代表的南宋文人討論碑帖的視角，其不同于諸如《山谷題跋》主要評述書法技法與審美的這類方式，而是將書法同金石、文字、文獻等嫁接，更多地從考據學的視野來審視碑帖作品。

碑志是歷史的有力見證者，同時也是書法藝術的獨特載體。相較于墨迹，碑志書法有更大概率傳世。尤其是墓志，往往由志主親屬、友人或地方上的名士書丹，更易呈現當時的地域書風。《攻媿題跋》可看作樓氏家族的代表性藝文類論著，那麼其相關碑志則切實反映了樓氏及旁系家族的書法面貌。這部分碑志有的師法"二王"一脉，有的繼承于歐、顏、柳等唐楷書風，也有的受北宋名家影響，其基本囊括南宋明州地區碑志書迹的取法對象。而從上文碑帖的收藏情況來看，也不外乎就這幾家。同時，取法對象的選擇上，亦受族人影響。題跋和碑志，分別從"紙上材料"和"地下材料"兩個方向還原了樓氏家族的書法風貌。

<p align="right">潘捷：杭州師範大學美術學院
（編輯：夏雨婷）</p>

[74] 章國慶《寧波歷代碑碣墓志彙編》，第333頁。